献给北京大学建校一百二十周年

申　丹 总主编

"北京大学人文学科文库"编委会

顾问：袁行霈
主任：申　丹
副主任：阎步克 张旭东 李四龙
编委：（以姓氏拼音为序）
曹文轩　褚　敏　丁宏为　付志明　韩水法　李道新　李四龙
刘元满　彭　锋　彭小瑜　漆永祥　秦海鹰　荣新江　申　丹
孙　华　孙庆伟　王一丹　王中江　阎步克　袁毓林　张旭东

北京市社会科学理论著作出版基金资助

北大艺术学研究丛书

王一川 主编

艺术公赏力

艺术公共性研究

王一川 著

图书在版编目（CIP）数据

艺术公赏力：艺术公共性研究 / 王一川著．—北京：北京大学出版社，2016.10
（北京大学人文学科文库·北大艺术学研究丛书）
ISBN 978-7-301-27452-1

Ⅰ.①艺⋯ Ⅱ.①王⋯ Ⅲ.①艺术-鉴赏-研究 Ⅳ.① J05

中国版本图书馆CIP数据核字（2016）第199230号

书　　　名	艺术公赏力：艺术公共性研究 YISHU GONGSHANGLI：YISHU GONGGONGXING YANJIU
著作责任者	王一川　著
责任编辑	谭　燕
标准书号	ISBN 978-7-301-27452-1
出版发行	北京大学出版社
地　　址	北京市海淀区成府路205号 100871
网　　址	http://www.pup.cn　　新浪微博：@北京大学出版社
电子信箱	pkuwsz@126.com
电　　话	邮购部 62752015　发行部 62750672　编辑部 62752022
印刷者	北京中科印刷有限公司
经销者	新华书店
	720毫米×1020毫米　16开本　45.25印张　764千字 2016年10月第1版　2016年10月第1次印刷
定　　价	88.00元

未经许可，不得以任何方式复制或抄袭本书之部分或全部内容。
版权所有，侵权必究
举报电话：010-62752024　电子信箱：fd@pup.pku.edu.cn
图书如有印装质量问题，请与出版部联系，电话：010-62756370

总　序

　　人文学科是北京大学的传统优势学科。早在京师大学堂建立之初,就设立了经学科、文学科,预科学生必须在五种外语中选修一种。京师大学堂于1912年改为现名。1917年,蔡元培先生出任北京大学校长,他"循思想自由原则,取兼容并包主义",促进了思想解放和学术繁荣。1921年北大成立了四个全校性的研究所,下设自然科学、社会科学、国学和外国文学四门,人文学科仍然居于重要地位,广受社会的关注。这个传统一直沿袭下来,中华人民共和国成立后,1952年北京大学与清华大学、燕京大学三校的文、理科合并为现在的北京大学,大师云集,人文荟萃,成果斐然。改革开放后,北京大学的历史翻开了新的一页。

　　近十几年来,人文学科在学科建设、人才培养、师资队伍建设、教学科研等各方面改善了条件,取得了显著成绩。北大的人文学科门类齐全,在国内整体上居于优势地位,在世界上也占有引人瞩目的地位,相继出版了《中华文明史》《世界文明史》《世界现代化历程》《中国儒学史》《中国美学通史》《欧洲文学史》等高水平的著作,并主持了许多重大的考古项目,这些成果发挥着引领学术前进的作用。目前北大还承担着《儒藏》《中华文明探源》《北京大学藏西汉竹书》的整理与研究工作,以及《新编新注十三经》等重要项目。

与此同时，我们也清醒地看到，北大人文学科整体的绝对优势正在减弱，有的学科只具备相对优势了；有的成果规模优势明显，高度优势还有待提升。北大出了许多成果，但还要出思想，要产生影响人类命运和前途的思想理论。我们距离理想的目标还有相当长的距离，需要人文学科的老师和同学们加倍努力。

我曾经说过：与自然科学或社会科学相比，人文学科的成果，难以直接转化为生产力，给社会带来财富，人们或以为无用。其实，人文学科力求揭示人生的意义和价值、塑造理想的人格，指点人生趋向完美的境地。它能丰富人的精神，美化人的心灵，提升人的品德，协调人和自然的关系以及人和人的关系，促使人把自己掌握的知识和技术用到造福于人类的正道上来，这是人文无用之大用！试想，如果我们的心灵中没有诗意，我们的记忆中没有历史，我们的思考中没有哲理，我们的生活将成为什么样子？国家的强盛与否，将来不仅要看经济实力、国防实力，也要看国民的精神世界是否丰富，活得充实不充实，愉快不愉快，自在不自在，美不美。

一个民族，如果从根本上丧失了对人文学科的热情，丧失了对人文精神的追求和坚守，这个民族就丧失了进步的精神源泉。文化是一个民族的标志，是一个民族的根，在经济全球化的大趋势中，拥有几千年文化传统的中华民族，必须自觉维护自己的根，并以开放的态度吸取世界上其他民族的优秀文化，以跟上世界的潮流。站在这样的高度看待人文学科，我们深感责任之重大与紧迫。

北大人文学科的老师们蕴藏着巨大的潜力和创造性。我相信，只要使老师们的潜力充分发挥出来，北大人文学科便能克服种种障碍，在国内外开辟出一片新天地。

人文学科的研究主要是著书立说，以个体撰写著作为一大特点。除了需要协同研究的集体大项目外，我们还希望为教师独立探索、撰写、出版专著搭建平台，形成既具个体思想，又汇聚集体智慧的系列研究成果。为此，北京大学人文学部决定编辑出版"北京大学人文学科文库"，旨在汇集新时代北大人文学科的优秀成果，弘扬北大人文学科的学术传统，展示北大人文学科的整体实力和研究特色，为推动北大世界一流大学建设、促

进人文学术发展做出贡献。

我们需要努力营造宽松的学术环境、浓厚的研究气氛。既要提倡教师根据国家的需要选择研究课题,集中人力物力进行研究,也鼓励教师按照自己的兴趣自由地选择课题。鼓励自由选题是"北京大学人文学科文库"的一个特点。

我们不可满足于泛泛的议论,也不可追求热闹,而应沉潜下来,认真钻研,将切实的成果贡献给社会。学术质量是"北京大学人文学科文库"的一大追求。文库的撰稿者会力求通过自己潜心研究、多年积累而成的优秀成果,来展示自己的学术水平。

我们要保持优良的学风,进一步突出北大的个性与特色。北大人要有大志气、大眼光、大手笔、大格局、大气象,做一些符合北大地位的事,做一些开风气之先的事。北大不能随波逐流,不能甘于平庸,不能跟在别人后面小打小闹。北大的学者要有与北大相称的气质、气节、气派、气势、气宇、气度、气韵和气象。北大的学者要致力于弘扬民族精神和时代精神,以提升国民的人文素质为己任。而承担这样的使命,首先要有谦逊的态度,向人民群众学习,向兄弟院校学习。切不可妄自尊大,目空一切。这也是"北京大学人文学科文库"力求展现的北大的人文素质。

这个文库第一批包括:
"北大中国文学研究丛书"(陈平原 主编)
"北大中国语言学研究丛书"(王洪君 郭锐 主编)
"北大比较文学与世界文学研究丛书"(陈跃红 张辉 主编)
"北大批评理论研究丛书"(张旭东 主编)
"北大中国史研究丛书"(荣新江 张帆 主编)
"北大世界史研究丛书"(高毅 主编)
"北大考古学研究丛书"(赵辉 主编)
"北大马克思主义哲学研究丛书"(丰子义 主编)
"北大中国哲学研究丛书"(王博 主编)
"北大外国哲学研究丛书"(韩水法 主编)
"北大东方文学研究丛书"(王邦维 主编)

"北大欧美文学研究丛书"(申丹 主编)
"北大外国语言学研究丛书"(宁琦 高一虹 主编)
"北大艺术学研究丛书"(王一川 主编)
"北大对外汉语研究丛书"(赵杨 主编)

这15套丛书仅收入学术新作,涵盖了北大人文学科的多个领域,它们的推出有利于读者整体了解当下北大人文学者的科研动态、学术实力和研究特色。这一文库将持续编辑出版,我们相信通过老中青年学者的不断努力,其影响会越来越大,并将对北大人文学科的建设和北大创建世界一流大学起到积极作用,进而引起国际学术界的瞩目。

<div style="text-align:right">

袁行霈

2016年4月

</div>

丛书序言

"北大艺术学研究丛书",是北京大学人文学部学术研究与出版计划"北京大学人文学科文库"的分支之一,拟汇聚北大艺术学科的学术力量,荟萃出版北大艺术学科教师的新的原创性艺术学研究成果,以弘扬北大艺术学科的传统,展现其新近研究实绩、研究水平和学术特色。

北大艺术学科,从蔡元培于1917年1月正式担任北大校长并锐意开创现代艺术专业教育及美育算起,至今已有近百年历史,一批批著名的艺术家、美学家和艺术理论家先后在此弘文励教,著书立说,在艺术教育、艺术理论研究及艺术批评等领域位居全国艺术学科同行的前列。近三十年来,北大艺术学科历经1986年建立艺术教研室、1997年创建艺术学系、2006年扩建为艺术学院等关键时刻,逐步发展和壮大。到2011年国家设立艺术学科门类时,已建立起以艺术学理论一级学科博士点为牵引和以戏剧与影视学、美术学两个一级学科硕士点为两翼的三门学科协同发展的结构,而音乐与舞蹈学的教师队伍也有多年的研究与教学积累。

如今,按我的初步理解,植根于百年深厚学术传统中的北大艺术学人,正面临新的机遇:既可以按艺术学理论学科的普遍性与特殊性交融的要求,从艺术理论、艺术史、艺术批评、艺术管理与文化产业等学科分支去纵横开垦;也可以在各艺术门类所独有的田园上持续耕耘;还可以在艺术创作、表演、展映、教育等方面形成经验总结、理性概括或理论提炼……但无论如何,都应将新的原创性研究成果奉献出来,并烙上自己作为北大艺术学科群体中之一员的清晰标记,也即被冯友兰在《论大学教育》里称为一所

大学的代代相传的精神"特性"的那种"徽章"。我想,假如真的存在一种作为北大艺术家、艺术理论家或艺术学人的总的"徽章"的独特气质,那或许就应当是做有思想的艺术家、艺术理论家或艺术学人了。不仅徐悲鸿、陈师曾、萧友梅、刘天华、沈尹默等艺术家的艺术探索,总是诞生新的艺术思想乃至开启新的艺术变革,而且朱光潜的"人生艺术化"及"意象"论、宗白华的"有生命的节奏"及"意境"观、冯友兰的艺术即"心赏"说、叶朗的"美在意象"论等原创性理论,一经提出就成为照亮中国艺术理论及美学前行的醒目路标。北大艺术学研究成果应当出自那些始终自觉地致力于原创思想或新思想探寻的艺术学者,是他们长期寂寞耕耘而收获的新果实、创生的新观念,最终成为体现北大艺术学科群自己的学术个性或学术品牌的象征。

带着这样的憧憬,我对北大艺术学科的学术前景充满期待。入选"北京大学人文学科文库"分支之一的"北大艺术学研究丛书"中的学术著作,理应是北大艺术学科研究成果中的佼佼者,否则又如何配得上这个特殊身份呢!如此,我个人对这套即将遴选出来分期分批出版的图书的学术建树及其品质,有着一些预想或展望:自觉传承北大人文学科传统以及生长于其中的艺术学学统,烙上严谨治学而又勇于开拓的北大学术精神的深切印记,成为植根于这片人文沃土上的原创性学术成果;全力绽放艺术学新思想之花,结出艺术学新学说之果,引领艺术学科前行的脚步;志在"为新",开拓新的艺术领域,解答新的审美与艺术问题,或成为新兴艺术创作、表演、展映、教育等的摇篮。总之,它们终将共同树立起北大艺术学科群的独立学术个性。

当然,它们自身也应懂得,即便自己多么独特和与众不同,也不过是学术百花园中的一朵而已。重要的不是争春,而是报春。与其孤芳自赏,不如群芳互赏。在难以臻于"美美与共"时,何妨珍惜"美美异和"之境!不同的美或美感之间虽彼此有异,但毕竟也可相互尊重、和谐共存!

写这篇序言时,恰逢艺术学院将整体搬入位于燕园的心灵地带的博雅塔下、未名湖边的红楼新院址:这里绿树掩映,花草吐芳,曲径通幽,古

建流韵,可饱吸一塔一湖之百年灵气,灌注于"自己的园地"的深耕细作之中,想必正是驰骋艺术学之思、产出艺术学硕果的既优且美之所吧!

是为序。

<div style="text-align:right">
王一川

2016 年 5 月 18 日完稿于北大
</div>

目 录

引 言 ·· 1

第一章　艺术公赏力概述 ································ 5
第一节　艺术公赏力问题的由来························ 6
第二节　通向公众素养论范式的艺术理论·················· 15
第三节　艺术公共性建构与艺术公赏力··················· 23
第四节　艺术公赏力概念······························· 27

第二章　通向艺术公赏力的理论历程
　　　　——以北京大学艺术理论家为例············ 35

第一节　公民"共享"与"文学革命"之间················ 37
第二节　无功利化的个体心灵自赏······················· 43
第三节　重新功利化的"物的形象"论··················· 57
第四节　再度无功利化的"审美意象"论················· 60
第五节　"审美意象"论面对时代变迁··················· 67
第六节　回看北京大学艺术理论学统····················· 76
第七节　当前路径选择与艺术公赏力问题················· 79

第三章　艺术公赏力的重心位移························ 89
第一节　艺术公赏力的发生与演变······················· 90
第二节　世变艺变··································· 92
第三节　以艺启群··································· 97
第四节　以艺为群·································· 105
第五节　艺以群分·································· 112
第六节　通向艺术公赏力之路·························· 117

第四章　艺术公赏力的动力 …… 121
 第一节　艺术公赏力的动力机制…… 122
 第二节　艺以新民说…… 123
 第三节　艺以为人说…… 130
 第四节　艺有公道说…… 136
 第五节　艺术公赏力的深层动力源…… 143

第五章　文化产业中的艺术
　　　　——媒物互化及其后果 …… 147
 第一节　进入文化产业中的艺术…… 149
 第二节　艺术与文化产业的关系…… 153
 第三节　艺术学视野中的文化产业…… 160
 第四节　文化产业中的艺术与生活交融态：从艺术型文化产业与拟艺术型文化产业的关系看 …… 164
 第五节　媒物互化的后果：艺生平面态…… 174

第六章　当今艺术媒介状况 …… 187
 第一节　全媒体时代及其艺术问题…… 188
 第二节　通向全媒体时代的艺术历程…… 193
 第三节　全媒体时代艺术的特征…… 200
 第四节　艺术分赏与艺术公赏力…… 208
 第五节　艺术分赏背后的美学之争…… 211
 第六节　反思全媒体时代艺术状况…… 225

第七章　艺术公共领域 …… 233
 第一节　公共领域理论的来由及桌子之喻…… 234
 第二节　中国艺术公共领域的复苏式构建…… 239
 第三节　艺术公共领域概念及其人学依据…… 247
 第四节　艺术公共领域的存在要素…… 254
 第五节　艺术公共领域的机制与实质…… 263

第八章　艺术辨识力 …… 269
 第一节　公众角色理论…… 270

第二节 艺术辨识力的含义与构成 …………………… 274
第三节 艺术辨识力的必要性及其方法 ………………… 278
第四节 艺术辨识力的运行原则 ………………………… 282
第五节 艺术辨识力与国民艺术素养建设 ……………… 286

第九章　艺术公信度 …………………………………… 289
第一节 艺术公信度先于艺术真诚度 …………………… 290
第二节 从"代笔门"之争看艺术公信度问题 ………… 293
第三节 艺术公信度之问题化的历程 …………………… 298
第四节 当前艺术公信度问题生成的原因 ……………… 299
第五节 中外信任研究的启示 …………………………… 304
第六节 艺术公信度及其特征 …………………………… 308
第七节 艺术公信度的维度、耦合关系及检验 ………… 311

第十章　艺术品鉴力 …………………………………… 315
第一节 艺术品鉴力的导向更替 ………………………… 316
第二节 艺术品鉴力的构成要素 ………………………… 323
第三节 艺术品鉴力的存在形态 ………………………… 337
第四节 艺术品鉴力的运行层面 ………………………… 339
第五节 艺术品鉴力的运行阶段 ………………………… 344

第十一章　艺术公赏质 ………………………………… 347
第一节 艺术公赏力中的艺术公赏质问题 ……………… 348
第二节 中国古代对于艺术公赏质相关问题的认识 …… 350
第三节 西方艺术类型观及艺术品层面论 ……………… 356
第四节 艺术公赏质的社会关联要素 …………………… 359
第五节 艺术公赏质的层面构造 ………………………… 362
第六节 兴味蕴藉与公民艺术素养 ……………………… 367

第十二章　艺术公共自由 ……………………………… 373
第一节 有关艺术自由的近期案例 ……………………… 374
第二节 自由与艺术自由 ………………………………… 379
第三节 第三种艺术自由：艺术公共自由 ……………… 384

第四节　艺术公共自由的含义和社会基础…………… 391
　　第五节　艺术公共自由的中国传统资源……………… 397
　　第六节　艺术公共自由的要素………………………… 402
　　第七节　艺术公共自由的途径：人生境界层次论…… 404
　　第八节　艺术公共自由的核心：公心涵育…………… 413
　　第九节　艺术公共自由的目标：美美异和…………… 419

第十三章　中国艺术公心 ………………………………… 427
　　第一节　斯宾格勒：每种文化精神都有其"基本象征" 428
　　第二节　宗白华：中外比较中的中国艺术精神……… 435
　　第三节　方东美："生命情调"的戏情比较模型……… 450
　　第四节　唐君毅：统合儒道的中国艺术精神………… 458
　　第五节　徐复观：独尊道家的中国艺术精神观念…… 464
　　第六节　李泽厚：寻找"中国美学的精英和灵魂"…… 467
　　第七节　从中国艺术精神到中国艺术公心…………… 474
　　第八节　中国艺术公心及其构成要素………………… 480
　　第九节　中国艺术公心的特征………………………… 488

第十四章　艺术公共性体验的当代呈现 ………………… 555
　　第一节　视听觉公共性体验…………………………… 557
　　第二节　言说公共性体验……………………………… 621
　　第三节　心神公共性体验……………………………… 652

第十五章　艺术批评 ……………………………………… 671
　　第一节　现代艺术批评三变…………………………… 672
　　第二节　当前艺术批评的三种形态…………………… 674
　　第三节　学术型批评的新课题………………………… 677
　　第四节　艺术批评家的学术自觉及学术个性………… 681

结语 ………………………………………………………… 692

后记 ………………………………………………………… 709

引 言

本书是对艺术公赏力问题的初步探讨，同时也是以当今艺术公共性的要素问题为对象的普通艺术学专论。在此意义上，这一艺术公共性要素专论聊作一次与读者一道试探着前行的艺术公共性理论导论之旅吧！

我们多年来习以为常的美的艺术，在如今这个艺术公共性问题获得高度关注的年代，还能继续给人以过去时代共同追求的那种纯美享受吗？还能令人万众一心地产生"雅俗共赏"般的认同效应吗？相应地，面对急速演变的当今艺术公共性状况，人们所惯用的传统艺术理论或艺术美学原则还能继续发挥其在艺术创作、艺术品、艺术鉴赏、艺术批评及相关艺术研究上的导引作用吗？越是想追究这类艺术理论、普通艺术学或艺术学理论问题，就越是需要认真思考当今艺术面临的那些新情况和新问题，尽力寻求新的提问及解答方式。

艺术公赏力与艺术公共性在本书中是紧密相连的两个概念，代表对于同一个问题的不同侧面的表述，即都表示对于当前艺术的超个人属性和跨越艺术家与公众的界限的共通性或共同性的探索。只是比较起来，艺术公赏力更多地表示处于当前艺术公共领域中由艺术家的艺术创作与公众的艺术鉴赏力组成并尽力跨越其间的主体力量（含素养），而艺术公共性则更多地表示同样处于当前艺术公共领域中的艺术活动所带有的特定社会属性，这种社会属性同艺术的个人性、独特性或地方性等特异性存在鲜明的差异。尽管如此，两者都共同地指向对于当前公共社会建设中艺术所应当具有的共通性或共同性的探索。特别是在当前由"全媒体时代"或"互联网时代"等不同术语所表述的新的社会条件下，当一些引人注目的艺术公共事件显示出越来越私密化、个人化、平面化或娱乐化的特点之时，尤其是当一些艺术家的艺术创作自由与一些公众的艺术鉴赏自由之间的鸿沟已经变得越来越难以弥合之时，对艺术公赏力和艺术公共性的探索就具有了更加突出的必要性和更加强烈的紧迫感。

本书的论述框架由正文 15 章及结语构成。第一章为艺术公赏力概述，简要阐述艺术公赏力即艺术公共性要素问题的来由、内涵，并对本书理论构架作概要性说明。第二至四章属于艺术公赏力即艺术公共性问题的历时要素分析编。第二章为通向艺术公赏力的理论历程，以北京大学三代艺术理论家的探索为例，依次回顾北京大学第一代理论家如蔡元培、陈独秀和胡适，第二代理论家如朱光潜、邓以蛰和宗白华，第三代理论家叶朗等对艺术群赏与个赏问题的先后探索历程，并为当前有关艺术公赏力问题的探究提供理论背景支持。第三章为艺术公赏力的重心位移要素，梳理从晚清至今艺术公赏力问题的演变线索，着重分析其中的世变艺变、以艺启群、以艺为群和艺以群分问题，由此揭示通向艺术公赏力的艺术发展历程。第四章为艺术公赏力的动力要素，通过分析艺以新民说、艺以为人说和艺有公道说来反思艺术公赏力的动力机制及其深层动力源。

第五至十三章属于艺术公赏力即艺术公共性问题的共时要素分析编，为全书的重点部分。第五章为文化产业中的艺术，分析艺术被纳入文化产业以来的新问题，探讨其中的媒物互化、艺术平面态及其双向拓展状况。第六章为当今艺术媒介状况，探讨全媒体时代及其艺术问题、通向全媒体时代的艺术历程、全媒体时代艺术的特征，重点考察艺术分赏状况与艺术公赏力的关联，辨析艺术分赏背后的艺术美学之争，进而反思全媒体时代的艺术状况。第七章为艺术公共领域，主要讨论艺术公赏力的社会环境维度，对公共领域理论的来由、中国艺术公共领域的形成、艺术公共领域的存在要素、艺术公共领域的机制与实质等问题作出分析。第八章为艺术辨识力，主要考察公众的艺术主体素养之一种，辨析有关公众角色的诸种理论，探讨艺术辨识力的含义与构成、艺术辨识力的必要性及其方法、艺术辨识力的运行原则等问题。第九章为艺术公信度，主要分析艺术公赏力的客体方面，即艺术品的公共信用问题，提出艺术公信度先于艺术真诚度的问题，回顾艺术公信度问题化的历程，探讨当前艺术公信度问题生成的原因，分析艺术公信度的含义、特征、维度、耦合关系等方面。第十章为艺术品鉴力，涉及艺术公赏力问题的主体即公众素养之一方面，由艺术品鉴力的导向更替、构成要素、存在形态、运行层面和鉴赏阶段等部分组成。第十一章为艺术公赏质，重点探讨艺术公赏力问题的客体即艺术品方面，在对古今中外艺术公赏质相关传统的回顾基础上，提出艺术公赏质概念及其层面构造论，分析艺术公赏质的核心原则——兴味蕴藉。第十二章为艺术公共自由，属于艺术公赏力所追求的目标，紧

密结合近期新的艺术自由案例，分析自由与艺术自由、作为第三种艺术自由的艺术公共自由等问题，并就艺术公共自由的含义和社会基础、中国传统资源、要素、途径、核心及目标等做了纵深分析。第十三章为中国艺术公心，在考察以往中国艺术精神探究历程的基础上，提出中国艺术公心这一新概念，并分析其内涵、构成要素和特征。

第十四章为艺术公共性的当代呈现，结合对具体的电影、电视剧、长篇小说等艺术品的案例分析，探讨视听觉公共性、言说公共性和心神公共性在当代的具体状况。第十五章为艺术批评，对当前艺术批评状况提出一种新观察，进而就学术型艺术批评的任务和特质做出阐明，涉及现代艺术批评三变、当前艺术批评的三种形态、学术型批评的新课题、学术自觉及学术个性等。

结语对全书的艺术公赏力及艺术公共性问题讨论做一小结，在分析艺术身赏与艺术心赏的关系、公众艺术素养的提升等问题的基础上，提出笔者对于人、美、艺术、艺术公共性等问题的归纳性意见。

青年冯友兰

第一章
艺术公赏力概述

艺术公赏力问题的由来
通向公众素养论范式的艺术理论
艺术公共性建构与艺术公赏力
艺术公赏力概念

在进入问题讨论之前,有必要对本书所运用的艺术理论学科概念做简要说明。本书想用的艺术理论学科概念,是那种区别于具体艺术门类学科如音乐学、舞蹈学、戏剧学、电影学、电视艺术学、美术学、设计学等的艺术理论、普通艺术学或一般艺术学,或者说是一般意义上的统合各种艺术门类现象的普遍性艺术理论。但是,考虑到2011年起成为独立学科门类的艺术学已正式设置了名为艺术学理论的一级学科,因而沿用我国学术体制已确认其正式学科身份的学科名称——艺术学理论,应当是必要的。[1] 所以,这里的艺术理论,就是在普通艺术学或艺术学理论的意义上使用的普遍性艺术学科概念,是指研究各种艺术门类中的普遍性问题的学问,也就是指跨艺术门类的艺术普遍性研究。

第一节 艺术公赏力问题的由来

艺术公赏力这一新问题的提出,本身是基于对当今艺术状况的一种新观察[2]。当今艺术状况可谓问题重重,其中要紧的一个便是,在艺术中起主导作用的究竟是人的身体需要还是心灵或精神需要,艺术的功能在于人的身体需要还是心灵需要的满足。探究艺术公赏力问题,正是希望对此做出一种回应。

一、艺术即"心赏"

按照冯友兰和宗白华等在20世纪30—40年代持有的一种不约而同的主张,艺术是一种"心赏"。这就是说,艺术是一种出于心灵的鉴赏,具有"心赏"或"赏玩"性质,属于人生中的"心赏心玩"方式。当然,这里的心灵有时也可称为精神。冯友兰指出:

> 我们于绪论中说:哲学底活动,是对于事物之心观。我们现亦可说:艺术底活动,是对于事物之心赏或心玩。心观只是观,所以纯是理智底;心赏或心玩则带有情感。哲学家将心观之所得,以言语说出,以文字写

[1] 即使笔者对这一学科名称有所保留,并感到它目前难于与国际通用名称相匹配的情况下,也当尽力履行这一学术职责。
[2] 笔者试探艺术公赏力问题的首篇论文为《论艺术公赏力——艺术学与美学的一个新关键词》,载《当代文坛》2009年第4期。

出,使别人亦可知之,其所说所写即是哲学。艺术家将其所心赏心玩者,以声音,颜色,或言语文字之工具,用一种方法表示出来,使别人见之,亦可赏之玩之,其所表示即是艺术作品。[1]

在他看来,与哲学是对事物之"心观"不同,艺术是对事物之"心赏""心玩"或"赏玩"。哲学家运用心灵去理智地观照事物,艺术家则是运用心灵去富于情感地鉴赏和玩味事物。进一步看,艺术家虽与哲学家一样对事物采取"旁观"或"超然"态度,但是,哲学家是要超然地知并使他人也知,而艺术家则是超然地赏玩并使他人也能如此地赏玩:

> 哲学家与艺术家,对于事物之态度,俱是旁观底,超然底。哲学家对于事物,以超然底态度分析;艺术家对于事物,以超然底态度赏玩。哲学家对于事物,无他要求,惟欲知之。艺术家对于事物,亦无他要求,惟欲赏之玩之。哲学家讲哲学,乃欲将其自己所知者,使他人亦可知之。艺术家作艺术作品,乃欲将其自己所赏所玩者,使他人亦可赏之玩之。[2]

这样,冯友兰就采取了艺术即"超然"地"心赏"或"心玩"的立场。

与冯友兰相近,宗白华也相信,艺术意境是对"宇宙人生"的"色相、秩序、节奏、和谐"等美的形式的一种"赏玩",这种"赏玩"的目的在于,"借以窥见自我的最深心灵的反映"[3]。他的"赏玩",实质上同样是一种"自我的最深心灵的反映",也就是"心赏"。

需要看到,这里作为艺术的基本性质的"心赏"或"赏玩"概念,是不同于通常所说的没有任何社会责任感的物品玩弄或游戏的,而是指康德意义上的对事物的"无功利"的、想象的和带有情感的品鉴,这种品鉴中渗透着一定的社会思想蕴藉。同时,作为一种"心赏",艺术意味着一种出于心灵或精神的好尚的鉴

[1] 冯友兰:《新理学》(1939),《三松堂全集》第4卷,郑州:河南人民出版社,2001年,第151页。
[2] 同上书,第151—152页。
[3] 宗白华:《中国艺术意境之诞生》(增订稿,1944),《宗白华全集》第2卷,合肥:安徽教育出版社,1996年,第326页。

赏活动，具有基本的精神性而非物质性，从而与"玩物丧志"之耽于物品的"赏玩"区别开来。

"心"对于人类来说属于基本的人性品质。"人之所以能有觉解，因为人是有心底。人有心，人的心的要素，用中国哲学家向来用的话说，是'知觉灵明'。宇宙间有了人，有了人的心，即如于黑暗中有了灯。"[1]正是由于拥有"心"，人类得以区别于动物。艺术作为"心赏"，代表了人类于黑暗中对宇宙万物及自身的一种照亮方式。

这样一来，艺术即"心赏"之说就具有出于心灵的鉴赏的含义：其"心"是指心灵的、心性的或精神的；其"赏"是指出于好尚或爱好的观看。这样，这种出于心灵好尚的观看必然会与两个参照系或对立面区别开来：

第一，艺术不是一种"身赏"，也就是不同于仅仅出于身体感官好尚的观看。那些仅仅能够感动人的身体感官的作品，诚然可以被视为艺术品，但无疑不能被称为好作品或优秀作品，后者应当通过"动身"而"动心"。

第二，相应地，艺术也不是一种"物赏"，也就是不同于仅仅出于物质占有欲的观看，而是通过但又跨越物质占有欲的出于心灵好尚的观看。

如果说，把艺术视为"身赏"或"物赏"，是要让艺术仅仅成为满足人的身体感官享受或物质占有欲的手段本身，那么，把艺术视为"心赏"，则是要让艺术通过人的身体感官的"兴发感动"而把人提升到心灵享受的层次。艺术不仅不轻易排斥身体感官兴起，而且与之相反，恰恰是要首先唤醒人的身体感官，通过身体感官的兴起而通向心灵享受，因为任何艺术要想对人的心灵产生作用，都必须首先唤醒人的身体感官，并且始终不离人的身体感官的享受。假如离开这一"动身"途径，就不可能有最终的"动心"目的的实现。如此说来，艺术总是要通过"动身"而达成"动心"的。因此，说艺术即"心赏"，意味着艺术是通过身体感官的兴起而实现的出于心灵好尚的观看。

冯友兰的艺术即"心赏"的主张，在其同时代人中具有某种共识。朱自清在《论雅俗共赏》(1947)中，就从陶渊明的"奇文共欣赏，疑义相与析"谈起，对"雅俗共赏"观的缘起做了历史辨析：

[1] 冯友兰：《新原人》(1943)，《三松堂全集》第4卷，第478页。

陶渊明有"奇文共欣赏，疑义相与析"的诗句，那是一些"素心人"的乐事，"素心人"当然是雅人，也就是士大夫。这两句诗后来凝结成"赏奇析疑"一个成语，"赏奇析疑"是一种雅事，俗人的小市民和农家子弟是没有份儿的。然而又出现了"雅俗共赏"这一个成语，"共赏"显然是"共欣赏"的简化，可是这是雅人和俗人或俗人跟雅人一同在欣赏，那欣赏的大概不会还是"奇文"罢。这句成语不知道起于什么时代，从语气看来，似乎雅人多少得理会到甚至迁就着俗人的样子，这大概是在宋朝或者更后罢。[1]

至少就这里的论述来看，朱自清大抵也是从"心赏"角度去看待艺术、确认艺术的"共赏"性质的。他认识到，文学最初只是"素心人""雅人"或"士大夫"中的"雅事"，带有雅人孤芳自赏或无言独赏的特点，后来才出现了"雅人和俗人或俗人跟雅人一同在欣赏"的"雅俗共赏"格局。他明确主张，对现代中国人来说，文学和艺术需要超越通常的"雅俗共赏"目标，追求更高的无雅俗之分的目标：

十九世纪二十世纪之交是个新时代，新时代给我们带来了新文化，产生了我们的知识阶级。这知识阶级跟从前的读书人不大一样，包括了更多的从民间来的分子，他们渐渐跟统治者拆伙而走向民间。于是乎有了白话正宗的新文学，词曲和小说戏剧都有了正经的地位。还有种种欧化的新艺术。这种文学和艺术却并不能让小市民来"共赏"，不用说农工大众。于是乎有人指出这是新绅士也就是新雅人的欧化，不管一般人能够了解欣赏与否。他们提倡"大众语"运动。但是时机还没有成熟，结果不显著。抗战以来又有"通俗化"运动，这个运动并已经在开始转向大众化。"通俗化"还分别雅俗，还是"雅俗共赏"的路，大众化却更进一步要达到那没有雅俗之分，只有"共赏"的局面。这大概也会是所谓由量变到质变罢。[2]

[1] 朱自清：《论雅俗共赏》，北京：北京出版社，2005年，第1页。
[2] 同上书，第9—10页。

朱自清展望，在新时代，文学和艺术应让包括"知识阶级"和"农工大众"在内的全体国民，都能超越雅俗地实现"共赏"。这样，他认定"通俗化"运动还不够，因为它还"分别雅俗，还是'雅俗共赏'的路"。只有通过"大众化"运动，才能抵达超越雅俗之分的"共赏"格局。在这里，他从理论上明确区分了"通俗化"与"大众化"、有雅俗之分的"共赏"与无雅俗之分的"共赏"的界限，鲜明地提出跨越前者而朝向后者的未来目标。这一未来目标，正如论者解说的那样，意在"要求今后的作者能照顾到广大的读者层面。也就是说，文学作品不能只供文化程度高的读者阅读，而应该争取多数人（亦即一般文化水平的人）都能欣赏，这样的作品才能传之永久"。[1]

这种艺术即"心赏"的观点，也在钱穆的"欣赏"及"心赏"概念中得到回应。他认为中国人对待艺术好比品茶，不像西方人喝咖啡那样寻求短暂"刺激"，而是注重舒缓而悠长的"欣赏"或"心赏"。"使人能晨晚随时饮，随时欣赏，……使茶味淡，乃觉味长，并有余味，留在口舌，而又不伤肠胃。"[2] 这种品茶式"欣赏"，其实也正是一种发自心灵的欣赏即"心赏"："中国人道重赏不重罚，又贵无形迹。赏以物，斯受者若居下。赏以心，则自尽各心而已。两千五百年来，中国人无不知心赏孔子，乃无如耶稣十字架之刺激。"[3] 在他看来，这种"心赏"的实质在于"赏以心"而非"赏以物"，也就是"自尽各心"而非执持于实物的刺激。这正是对艺术即"心赏"观念的一种最富于根本性的界说。这种对"心"的非同一般的重视，来自他对中国文学艺术"根源"的独特理解："中国文学根源，必出自作者个人之内心深处。故亦能深入读者之心，得其深厚之共鸣。"[4] 他把这种艺术即"心赏"的观察，推而论及中西艺术精神的差异："西方文学艺术又都重刺激，中国文学艺术则重欣赏，在欣赏中又富人生教训。惟其在欣赏中寓教训，所以其教训能格外深切。"[5] 这里有关西方艺术精神的评价是否合理暂不论，但对中国艺术精神特征的观察却具合理性：中国艺术如京剧往往运用"抽离"手法而非西方式"具象"手法，注重抓取事物的"共相"而非西方式"个相"，以便在简约的共相世界中蕴含"特别深趣"，满足"欣赏"即"心赏"的需要。"这正是人生之

[1] 吴小如：《前言》，朱自清：《论雅俗共赏》，第4页。
[2] 钱穆：《欣赏与刺激》，《中国文学论丛》，北京：三联书店，2005年，第221页。
[3] 同上文，第226页。
[4] 钱穆：《略论中国文学中之音乐》，《中国文学论丛》，第193页。
[5] 钱穆：《中国京剧中之文学意味》，《中国文学论丛》，第177页。

大共相，不仅有甚深诗意，亦复有甚深哲理，使人沉浸其中，有此感而无此觉，忘乎其所宜忘，而得乎其所愿得。"[1]

简要地比较，冯友兰、宗白华、朱自清、钱穆等的艺术即"心赏"或"欣赏"之说，主要还是从文化人、雅人、"素心人"或"知识阶级"的立场去立论的，追求的还是一种知识分子的品位高雅的个赏（雅赏、自赏或独赏）。朱自清的无雅俗之分的艺术"共赏"之说，标举的则是化解了文化人与普通"农工大众"之间的雅俗界限的"一般文化水平的人"的群体共赏即群赏。个赏指向个人化或个性化的高雅旨趣的满足，群赏则要走出或超越人为的雅俗界限而达到全体"共赏"的目标。如果说，个赏更能代表文化人或知识分子的独立雅趣，那么，群赏则显然是一种富于理想主义精神的跨越雅俗界限的群体共赏。

这里就出现了艺术即"心赏"的两种不同模式。第一种模式是把艺术视为文化人内部的个赏过程，正如冯友兰和宗白华主张的那样；第二种模式是把艺术视为文化人与普通大众共同的"没有雅俗之分"的"共赏"，可称为群赏模式。第一种模式比较容易辨别，因为它主要代表少数人的美学趣味。而第二种模式表面看似乎实现了消灭雅俗界限的全民共赏目标，但实际上主要还是让"雅"去将就或从属于"俗"，结果还是一种以"俗"导"雅"、以多数人趣味代表或取代少数人趣味的群体共赏即群赏。至于朱自清所向往的真正意义上的"没有雅俗之分"的"共赏"，恐怕至今都还只是一种遥远的未来愿景而已。

以上所回顾的艺术即"心赏"的观点，至今仍有其合理性，应当予以发掘和传承。特别是要看到，从早年的冯友兰、宗白华到当代的叶朗，艺术即"心赏"已经成为北京大学艺术理论学统的组成部分之一。叶朗有关"审美意象"及"美在意象"观念中对"意"的重视，以及他有关美感的神圣性及艺术的"精神"性的强调，也都是在传承和发扬这种艺术即"心赏"的北大艺术理论学统。[2]然而，需要看到的是，当今的中国艺术显然正在发生更加丰富多样的变化，并且与无论是冯友兰和宗白华曾主张的艺术个赏境界还是朱自清曾展望的艺术群赏格局相比，都呈现出颇不相同的状况，也就不得不陷入一些新的复杂因素的缠绕之中。其表现之一在于，一种既不同于个赏也不同于群赏的艺术分众合赏即艺术分赏现象，正风行于世，也就是出现了不同公众群体选择不同的艺术媒介而分别鉴赏的

[1] 钱穆：《中国京剧中之文学意味》，《中国文学论丛》，第177页。
[2] 参见本书第二章有关部分。

新习惯。这种新的审美与艺术习惯正在有力地挑战以个赏或群赏为依据的传统艺术理论或美学格局。这无疑正是当今艺术面临的一个新问题。

二、从分众化到艺术分赏

上面已谈到，艺术即"心赏"中的群赏与个赏并存的格局，目前正受到艺术分众合赏即艺术分赏现象的冲击，而对此的理解应当回溯到美国未来学者托夫勒（Alvin Toffler）在《第三次浪潮》（1980）中有关"分众化"（the de-massified media, the de-massified society, de-massfication）的预言式论述。

在托夫勒看来，与此前第二次浪潮时由报纸、杂志、广播和电影等塑造的"群体化"（massfication）鉴赏效应相反，以新兴的电视业为代表的多样化传播手段的兴起和普及，将使得一种新的"分众化"传播浪潮席卷全世界。"它们把电视观众分散为很多小部分，每分散一次都增加了文化的多样性，同时又大大削弱了至今仍完全统治着我们形象的新闻传播网的力量。"[1]这正是他所说的"第三次浪潮"在传播领域的一部分表征。"这个浪潮席卷了上自报纸、电台，下至刊物、电视的整个传播工具领域。群体化的传播工具正在经受冲击。新的、非群体化的传播工具在发展，在挑战，甚至要取它而代之。"[2]而重要的是，这种传播媒介的分众化进程势必导致思想乃至文化的分众化或"非群体化"：

> 第三次浪潮就这样开始了一个真正的新时代——非群体化传播工具的时代。一个新的信息领域与新的技术领域一起出现了。而且这将对所有领域中最重要的领域——人类的思想，发生非常深刻的影响。总之，所有这一切变化变革了我们对世界的看法，也改变了我们了解世界的能力。[3]

托夫勒清晰地预见到，传播工具的分众化变革将导致思想的分众化变革："传播工具的非群体化，也使我们的思想非群体化了。第二次浪潮时代，由于传播工具不断向人们的头脑输入统一的形象，结果是产生了批评家称之为'群体化的思想'。今天，广大群众接受到的，已不是同一的信息。比较小的，分散的集团彼此互相

[1]〔美〕托夫勒：《第三次浪潮》，朱志焱、潘琪、张焱译，北京：三联书店，1984年，第239—240页。
[2] 同上书，第240页。注意，这一中译本里的"非群体化"其实是"分众化"（de-massfication）的另一种译法。
[3] 同上。

接收并发出大量他们自己的形象信息。随着整个社会向多样化转变，新的传播工具反映并加速了这一过程。"[1]如果说，三十多年前的托夫勒所预言的还只是电视时代的媒介景观，那么，在如今电脑、国际互联网及相应的移动网络、微博、微信等已经深入日常生活的时代，分众就不再是预言，而是我们当下的日常生活（当然包括文化艺术生活）的基本构成了。

分众，对艺术而言，导致的是以往群赏与个赏共存格局的打破。依托机械印刷媒介和电子媒介而形成的国民全体共赏即群赏的局面，以及与之有所疏离或游离的知识分子个赏境界，都由于当今以国际互联网为主干的传媒分众化进程而被搅乱了。十多年前还可以围在电视机前观看同一个节目的家庭，以及由类似的无数家庭所合成的几乎是万众一心的审美同一格局，也就是群赏格局，由于这种分众化而瞬间崩解了。特别是长期以来形成的家庭、单位、地方等的万众一心的群赏，如今分裂成孤零零的分赏格局。艺术分赏是与艺术个赏不同的审美鉴赏状况。艺术分赏与艺术个赏在表面上有相似性，即都是以个体形态出现，各欣赏各的。但是，与艺术个赏是真正有主见的个性化趣味满足不同，艺术分赏是无主见的盲目追逐，是共性化的随机的趣味飘移。

艺术分赏，作为一个看起来新的问题，在中国其实已有着多年的演变历程，而眼下只不过是到了非正视不可的时候。这是因为，它已经和正在给艺术家和普通公众的艺术活动制造出诸多烦人的障碍。例如，人们深感好奇而又焦虑的是，在今天，一个家庭的不同成员因各自习惯于接触不同的艺术媒介而欣赏不同的艺术作品，如有的看电视，有的读书，有的上电影院，有的上网，有的用其他视频。不仅如此，在更宽阔的范围内，即在不同的个人、家庭、社群、地域等，也都程度不同地呈现出这类艺术分赏现象，而且蔓延速度极快，越来越趋于普遍化。问题在于，这些个人、家庭、社群和地域之间，还能有共同的审美与艺术情趣吗？如今还能在艺术的名义下重新寻求共同的艺术公正或艺术公平及艺术自由吗？面对这类新问题，应该用怎样的艺术学理论框架去分析呢？

三、艺术分赏中的艺术公赏力

而事实上，正是在艺术分赏问题凸显的过程中，一个新问题已经如影随形地

[1]〔美〕托夫勒：《第三次浪潮》，朱志焱、潘琪、张焱译，第240页。

出现了,这就是艺术公赏力问题。这里提出艺术公赏力问题,正是要着眼于当前令人焦虑的艺术分赏问题的理解以及解决。而对此新问题的理解门径及解决策略的探讨,也就是对艺术公赏力的探讨本身,限于笔者眼力及水平,自然会面临诸多困难,这里只能是一次粗浅的试水而已。

艺术公赏力问题,既来自对往昔的艺术鉴赏问题及其根源的追溯,更是来自对当今艺术状况的解决策略的新探索,希望由此而对困扰人们的以艺术分赏为焦点的诸多艺术难题做出一种特定的梳理和探索。不过,探讨艺术公赏力问题,确实将涉及诸多理论上的难题,需要逐步展开和应对。

首先,一提出艺术公赏力问题,本身就需要从理论上加以追根溯源,返回到中国现代美学与艺术理论的源头上去刨根究底。对此,拟聚焦于北京大学三代艺术理论家的思考,由此为艺术公赏力问题的探索提供一条理论线索。当然,中国其他现代艺术理论家或美学家也已经在这个领域有其各自不同的独特贡献,限于论题,就不在这里一一探讨了。

其次,艺术公赏力问题并非突如其来地产生的,而是有其漫长的历史演变及其动力机制,对此的探究意味着重新考察中国现代艺术鉴赏问题及其深层缘由,并且涉及对康德美学及其对中国现代美学的影响等问题的重新梳理。

再次,艺术公赏力应当属于一个多样而综合的问题域,牵涉艺术活动领域及相关领域的诸多方面。假如以结构主义式的共时要素方式去考察,结果会怎样?本书正是想做这方面的尝试:通过分析艺术公赏力的共时要素,探究其深层问题。例如,中国当今艺术的媒介状况如何?艺术媒介的演变如何反映和影响着艺术活动的演变?同时,中国当今艺术公共领域对艺术公赏力有何意义?它是如何发生的?在今天有着怎样的构成和运行机制?要建立和维护中国艺术公共领域,我们需要做哪些工作?还有,公众的艺术辨识力与艺术品鉴力、艺术品的公信度与艺术品的公赏质之间,都将被区分开来论述,这也是本书的一个突出的理论难点和创新点。

最后,特别要紧的是,当前应当如何看待艺术自由问题?今天在这里谈论艺术公赏力,还能提艺术自由吗?本书将提出,艺术公赏力问题域中的艺术自由是第三种艺术自由,这就是艺术公共自由。而就中国当今艺术公共自由做出论述,正是本书探讨艺术公赏力问题的一个重点和难点,也是本书的一个目标。

第二节　通向公众素养论范式的艺术理论

我们知道，艺术在当代生活中正在发生一系列深刻而又重要的变化，这些变化不断地向现成的艺术学理论或普通艺术学发起挑战，迫使它们及时跨越自身已有的研究范式，尝试探索建立适应于当前艺术新角色及新问题的新范式，也就是适应于当今时代艺术新角色和新问题的新的艺术学理论研究范式。

一、艺术理论范式及其演变

这里的艺术理论范式，同人们长期以来习惯于说的美学范式或普通艺术学研究范式之间，并无严格的分界线，而是泛指处于哲学美学中的审美问题与艺术学中的艺术表现问题相互交融领域的研究路径及其相关方面。由于如此，需要特别说明的是，这里的美学范式与普通艺术学范式或艺术理论范式之间，往往是在相互交叉的宽泛意义上使用或换用的。

范式，原是指"一个科学集体所共有的全部规定"或"一个科学共同体成员所共有的东西"[1]，在这里则借用来指特定美学与艺术学共同体成员所共有的审美与艺术知识系统，正是这种审美与艺术知识系统构成了特定的艺术品赖以创作、生产、鉴赏、消费及批评等的主体基础。这里想特别提出来加以探讨和运用的一个新概念或新关键词，就是艺术公赏力[2]。这个新关键词不过是个人的一种初步提议而已，如此，它所据以提出的缘由、意义及其内涵等问题，确实需要作出初步阐明。

这里提出艺术公赏力概念，决非出于一时冲动，而是经过了几年的艰苦摸索。这样做首先来自一种迫切的需要：艺术理论范式如何顺应当前我国艺术新的存在方式及其必然要求而做出改变。

一般地说，特定的艺术理论或普通艺术学范式的选择和建构，是服从于特定的艺术存在方式的需要的。这里的艺术存在方式，是指艺术作为一种人类活动在特定社会生活中的地位和功能。简要归纳，在改革开放至今的三十多年时间里，我们陆续经历过艺术存在方式的复杂而又多样的变迁。简要地看，其中的如下嬗

[1]〔美〕库恩：《必要的张力》，纪树立、范岱年、罗慧生等译，福州：福建人民出版社，1981年，第290—291页。
[2] 如果要冒昧地给艺术公赏力一词找到对应的英文译法，那就似乎应是 art power of public appreciation。

变是需要加以认真关注的：在艺术的性质上，从个人的独特创造到文化产业的批量产品，也即从审美性到商品性；在艺术的主体方面，从艺术家个人创造性到公众创造性；在艺术的客体方面，从艺术作品的精神性到物质性；在艺术的价值取向上，从艺术的高雅性到通俗性。面对这些变化，有大约五种艺术理论范式曾经在中国发生过持续的和交叉的影响（当然不限于这五种，而是更多，这里只是列举而已）。

第一种范式可称为艺术传记论范式。它强调艺术的价值归根结底来自艺术家的天才、想象力及其高贵的心灵，因而艺术理论的关键在于追溯艺术家的生平、情感、想象力、天才、理想等心灵状况及其在艺术品中的投射。中国古代司马迁的"发愤"说是这方面的一个代表："盖西伯拘而演《周易》；仲尼厄而作《春秋》；屈原放逐，乃赋《离骚》；左丘失明，厥有《国语》；孙子膑脚，《兵法》修列；不韦迁蜀，世传《吕览》；韩非囚秦，《说难》《孤愤》；《诗》三百篇，大抵圣贤发愤之所为作也。此人皆意有所郁结，不得通其道，故述往事、思来者。乃如左丘无目，孙子断足，终不可用，退而论书策以舒其愤，思垂空文以自见。"[1]在司马迁眼中，包括《诗经》和《离骚》在内的艺术品都是"圣贤发愤之所为作"，而要了解这些作品的内涵，就需要研究艺术家本人的传记材料。西方以法国批评家圣伯夫（Charles A. Sainte-Beuve，1804—1869）为开端，通过其《文学肖像》《当代肖像》等著作，叩探浪漫主义艺术家的心灵，由此集中发展了一种从艺术家生平及其体验去寻找艺术品奥秘的研究路径，这就是传记批评。后来意大利美术批评家里奥奈罗·文杜里（Lionello Venturi，1885—1961）的《西欧近代画家》《今日的艺术批评》《走向现代艺术的四个步骤》和《西方艺术批评史》等也被视为体现艺术传记论范式的经典之作。

第二种是艺术社会论范式。它认为艺术的力量来自于艺术品对社会现实生活的再现以及评价，突出艺术品对社会现实生活的依赖性，从而把艺术理论的重心对准由艺术品所反映的社会现实生活状况。这种范式的一个基本假定在于，有什么样的社会生活，就必然会有什么样的艺术去对它做出美学反映，尽管这种美学反映本身会对社会生活形成某种能动作用，甚至反作用。德国的赫尔德尔（Johann Gottfried Herder，1744—1803）关于文学作品的意义依赖于其历史背景的

[1] ［汉］司马迁：《报任安书》，据［汉］班固撰《司马迁传》，《汉书》第62卷，第9册，北京：中华书局，1962年，第2735页。

观点，法国的斯达尔夫人（Madamede Stael，1766—1817）的专文《从社会制度与文学的关系论文学》（1800），法国的艺术史家丹纳（James Dwight Dana，1828—1893）的著述《艺术哲学》和《英国文学史》，俄国批评家别林斯基（BuccapHOH Грцсорьевчч Бепцнскчч，1811—1848）有关果戈理小说的批评文字等，都是这个领域的重要代表。

第三种是艺术符号论范式。这又可称为语言论范式，它认为艺术品归根到底是语言符号系统，依赖于语言学或符号学手段去探究。法国象征主义者率先向浪漫主义的情感表现论等美学原则发起挑战，主张把焦点集聚到诗歌语言的暗示特性上。心理分析学把文艺视为个体被压抑的无意识升华的产物，从而大力运用语言分析手段去"释梦"，试图从梦的显层意义中追寻其隐层意义，从而形成了心理分析文艺批评。俄国形式主义者标举"文学性""陌生化"等概念，强调语言对文学的第一重要性。英美新批评致力于文学作品的文本细读，分析其中的"悖论""含混"等语言特质。结构主义者相信艺术品的表层符号系统中蕴藏着更深隐的深层意义系统。这样一来，艺术品的语言系统或符号系统就成为艺术理论研究的中心。

第四种是艺术接受论范式。它倡导艺术研究的重心应转移到公众（读者或观众）的接受上，深入到公众接受的效果历史中。20世纪中后期相继崛起的阐释学、接受美学、读者反应理论等成为这方面的突出代表。

第五种是艺术文化论范式。它注重艺术过程与特定个人、社群、民族、国家等的文化语境的复杂关联。多种不同的艺术思潮、方法或路径如后结构主义、解构主义、新历史主义、后现代主义、后殖民主义、女性主义等在这一领域体现了其所长。

这些研究范式诚然各有其学理背景及特质，并且也都曾在艺术理论中起过特定的作用，但是，当新的艺术现象出现并发起有力的挑战时，它们还能稳如泰山吗？

二、纯泛互渗及其挑战

对现有艺术理论范式的新挑战，来自当前新兴的艺术存在方式这一现实。这里的艺术存在方式，是指由艺术品的创作、生产、营销、传播、消费、鉴赏及批评等环节所组成的综合过程。这样的综合过程必然还涉及艺术家、公众以及与艺

术相关的种种观念等方面。谈到当前新兴的艺术存在方式，人们难免不深深地感慨其变化之巨大和激烈。这不禁令笔者想到此前读到过的这么一段话：

> 在过去的十多年中，后现代性的批评家和支持者都经常参与非常激烈的争论，尤其是对于绘画、建筑、芭蕾、戏剧、电影、文学和哲学的争论。存在一种广泛的共识，即西方的观看、认识和表现方式近来都发生了不可逆转的变化。但是，对于这种变化究竟意味着什么或西方文化正在走向何方，则几乎没有达成任何共识。现代性确实已经走向了终点呢，还是只发生了一种表面的变化？信息系统技术的全球扩张，大众传播无所不在的影响，西方经济的去工业化（deindustrialization）意味着文化和社会进程的持续性转变呢，还是可以把它们解释为现代性自身逻辑的一部分？倘若我们承认，我们正处于现代性终结的历史的某一点上，就可坦然地认为，困扰现代性的难题可以因为某种未知的原因而弃之不顾吗？争论中的许多问题依然悬而未决，而且争论的结果也必将对未来产生深远的影响。[1]

这段话虽然写于将近三十年前，而且是特别地针对当时西方社会的热门话题"后现代"现象说的，但其中所触及的转型中的艺术、文化及社会状况，与当今中国艺术状况的相似点是如此之多，以致即使是清醒地承认两者的情况颇为不同，也仍然能够引发一些共鸣：伴随着当今时代信息技术、大众传播、经济、社会的深刻变化，我们的艺术难道不正在发生一系列持续而又深刻的变化吗？更进一步说，与此相应，我们的"观看、认识和表现方式"难道不正是已经和正在发生"不可逆转的变化"吗？而对于这些变化，我们难道不同样地陷于种种激烈"争论"中而难于达成"共识"吗？

按笔者的初步观察，历经三十多年改革开放风雨冲刷的当前我国艺术，并不简单地和线性地表现为新的东西必然取代旧的东西的过程，而是更特殊地呈现为新旧要素之间复杂多样的相互并存、交融、渗透状况。对于这种复杂状况，如果

[1] 引自意大利思想家基阿尼·瓦蒂莫《现代性的终结》一书的《英译者导论》（斯奈德 [John R. Snyder] 撰写），李建盛译，北京：商务印书馆，2013年，第1—2页。

硬要用一个极具概括性从而省事的术语来表述，那可以说就是纯泛审美互渗，简称纯泛互渗。

纯泛互渗，是说艺术中纯审美与泛审美相互渗透而难以分离的状况，具体地是指艺术的审美性与商品性、个人创造性与公众创造性、精神性与物质性、高雅性与通俗性等共时呈现并相互渗透的情形。

第一，在艺术的性质上，作为艺术活动载体的艺术品，既是个人的独特创造物，包含某种特殊的天才、想象力及自由感；同时，又是文化产业的批量产品，带有与金钱、物质及财富等紧密相连的商品属性，从而兼具纯粹的审美性与世俗的商品性。这意味着，过去被视为高贵、典雅、超绝的纯审美之物的艺术品，如今早已走下神坛，同被视为它所天然隔绝或排斥的普通商品混为一谈了。当许多人还沉浸在康德以来古典美学家所倡导的艺术纯审美及个性化理想的时候，殊不知许多看来纯审美和个性化的当今艺术作品，恰恰来自文化产业的批量生产和包装，这种批量生产和包装往往把纯审美和个性化仅仅作为商业营销的制胜手段去运用。

第二，在艺术的主体上，一方面，聚焦于艺术家，因其特殊的天才、创造力及理想人格等无疑继续充当艺术理论研究的重心，而即使是被视为神奇创造物的艺术品本身，也只是由于它被灌注进艺术家的远比其他人类文化创造者更高和更纯粹的理想品质而已；另一方面，又逐渐地面向普通公众的心理满足，越来越重视其在艺术活动中的地位和作用，特别是与艺术家之间以及与其他公众之间展开的双向互动作用。数字媒体研究家尼古拉·尼葛洛庞帝曾预言，由于数字技术的广泛应用，与电脑结合的未来数字电视将会是体现"本质性互动"的有力的多媒体装置[1]。"本质性互动"是一个值得重视的独特概念，它揭示了这样一种新的艺术趋势：在数字技术等新技术的强大作用下，普通公众与艺术品生产者（含艺术家）之间及与其他公众之间的相互作用会变得那样具有实质性意义，以致会影响到艺术品的品质及其对公众和艺术家等的作用。"交互意味着每个人既是传播者又是接受者，交互意味着信息源和信息接收者之间的双向交流，更进一步，是指任意信息源和信息接收者之间的多向交流。"[2] 在这样的"本质性互动"中，艺术

[1] 参见〔美〕尼葛洛庞帝：《数字化生存》，胡泳、范海燕译，海口：海南出版社，1997年，第51—65页。
[2] 〔美〕帕夫利克：《新媒体技术：文化和商业前景》，周勇等译，北京：清华大学出版社，2005年，第128页。

就被视为兼有艺术家的个人创造性与公众的群体创造性的东西了。过去把艺术美的秘密归结为艺术家的独特人格和神秘的创造力，而今则越来越看重普通公众日常心理期待的满足和无意识欲望的投射，以及与艺术家和其他公众之间发生的双向互动作用。尽管这两方面谁胜谁负的问题一时难以最终解决，但显而易见的是，这两方面的重心变换及其相互冲突本身，已然显示了艺术在社会生活中的角色的重要转变轨迹。

第三，在艺术的客体上，艺术品以其特有的含蕴丰厚的艺术符号及形式系统，既充满不确定性地蕴藉着人的精神生活的丰富内涵，又可以曲折多变地唤起人的物质生活欲望的想象性满足，从而事实上导致了艺术品的精神性与艺术品的物质性之间复杂的对峙或交融局面的出现。当德国古典美学所代表的心灵美学传统竭力贬低和压抑艺术的身体美学或物质美学内涵时，当今后现代美学则发现"填平鸿沟"已经成为艺术的必然趋势了。正如杰姆逊所指出的那样：

> 十九世纪，文化还被理解为只是听高雅的音乐，欣赏绘画或者看歌剧，文化仍然是逃避现实的一种方法。而到了后现代主义阶段，文化已经完全大众化了，高雅文化与通俗文化，纯文学与通俗文学的距离正在消失。商品化进入文化意味着艺术作品正成为商品，甚至理论也成了商品，当然这并不是说那些理论家们用自己的理论来发财，而是说商品化的逻辑已经影响到人们的思维。总之，后现代主义的文化已经从过去那种特定的"文化圈层"中扩张出来，进入了人们的日常生活，成为消费品。[1]

杰姆逊所指出的上述情形，在当前中国艺术界早已成为见惯不怪的日常现实了。当然，严格说来，中国的情况可能更加复杂些。

第四，从艺术的价值取向看，艺术既突出"百看不厌"的经典性，又顾及诸如"过把瘾就死"的日常快餐式趣味满足，兼及高雅性与通俗性。重要的是，在当前文化产业的生产与消费体制中，高雅性往往成了赢得公众的原料或佐料，例

[1]〔美〕杰姆逊：《后现代主义与文化理论》，唐小兵译，西安：陕西师范大学出版社，1986年，第147—148页。

如古代经典作品《红楼梦》《三国演义》《西游记》《水浒》等相继被予以图像化、影视化以及其他样式的通俗阐释。即使不再继续演绎和论证也可知，当前艺术已经呈现出与往昔艺术不同的新方式——我们已悄然间同以往的纯审美艺术年代诀别，置身在纯泛审美互渗的特殊年代。

面对这种纯泛互渗的艺术新方式，现有艺术理论范式表现出其固有的局限（尽管它们都还有着各自特定的存在理由）。首先，我们应看到，艺术传记论范式在看重艺术家及其心灵的作用时，容易忽略其现实人格与艺术人格的分离以及文化产业体制对艺术家的制约作用；其次，艺术社会论范式在承认艺术对社会现实的依赖关系时，无法充分认识社会现实已被泛审美潮流予以"艺术化"的状况；再有，艺术符号论范式诚然具有洞悉艺术文本双重性的超强眼力，但不懂得需要把这种超强眼力普及到普通公众中；复次，艺术接受论范式虽然正确地发现了普通公众在艺术中的主体地位和作用，却未能进一步揭示公众素养在认识艺术的新方式方面的作用；最后，艺术文化论范式虽然在探究艺术的复杂的生产与消费机制方面成效卓著，但面对公众的艺术素养却缺少有效的措施。当这些现有艺术理论范式不能满足新的艺术方式的研究需要时，做出及时的调整或转变就势在必行了。

当然，进一步看，这种纯泛互渗的艺术新方式，其实是植根于更基本的媒介社会及其变化的。这里的媒介社会，是指我们置身在一种大众传播媒介在其中扮演重要角色的社会关联域里。传播学家施拉姆早就指出，大众传媒对西方社会来说是"改变我们的生活方式"的力量；而对发展中国家或地区来说，则使得整个社会革命的过程大大缩短："信息媒介促进了一场雄心勃勃的革命，而信息媒介自身也在这些雄心勃勃的目标之中。"[1]这正有力地证明了大众传播的强大的变革力量："信息状况的重大变化，传播的重大牵连，总是伴随着任何一次重大社会变革的。"[2]

在当前世界，媒介与社会的互动是这样经常和有效，以致我们仿佛就生活在一个媒介社会里。而正是在这种媒介社会中，艺术符号的生产和消费受制于经济利益的驱动和主导，审美与艺术已经被置于整个生活世界进程的标志或主角的地

[1]〔美〕威尔伯·施拉姆、〔美〕威廉·波特:《传播学概论》，陈亮等译，北京:新华出版社，1984年，第18页。
[2] 同上书，第18—19页。

位,乃至出现"日常生活审美化"[1]或"全球审美化"等现象。关于"全球审美化",德国当代美学家韦尔施指出:"我们生活在一个前所未闻的被美化的真实世界里,装饰与时尚随处可见。它们从个人的外表延伸到城市和公共场所,从经济延伸到生态学。"[2]全球审美化意味着全球趋同地把审美或非审美的各种事物都制造或理解成审美之物。这种所谓全球审美化或全球艺术化,当是全球经济、媒介、文化和社会等的互动发展所导致的必然结果。问题在于,当日常生活中的一切事物都以艺术或审美的名义呈现、我们不得不成天面对纯泛互渗的生活现实时,它们还能如以往体验美学或浪漫美学所追求的那样,随处唤起我们期待的人生意义的瞬间生成吗?

三、通向艺术素养论范式

为了回应当代纯泛互渗的艺术新方式的挑战,需要开拓新的艺术理论范式。面对纯泛审美互渗艺术方式,艺术理论的重心转变是必然的:艺术对人来说首要的东西,不再是过去时代所设定的它如何提升公众的审美精神品质(尽管这一点并非不重要),而变成了公众如何具备识别和享受艺术的素养。也就是说,对于当今艺术理论来说最要紧的事情,不再是重复以往的公众审美精神如何提升和普及等旧思路,而是洞悉公众的艺术素养在艺术活动中的新的主导地位和新的主导功能。

因此,我们需要开拓和建构新的艺术素养论研究范式。这种艺术理论新范式把研究的焦点对准公民或国民的艺术素养,认为正是这种艺术素养,有助于公众识别和享受越来越纷纭繁复的艺术的纯泛审美互渗状况。如果说,以往的五种艺术理论范式都不约而同地把焦点投寄到艺术家身上,而如今强势崛起的以国际互联网双向传播平台为中心的全媒体时代已经和正在建构新的公众自由传播中心,那么,正是艺术素养论才得以把研究焦点真正放到跨越艺术家中心和公众中心而又能同时包含这两者的公民艺术素养上,而这种素养得以让包括

[1] 费瑟斯通认为"日常生活审美化"(the aestheticization of everyday life)概念有三层内涵:第一是指"那些艺术的亚文化",如达达主义、超现实主义等艺术运动,"他们追求的就是消解艺术和生活之间的界限",而以日常生活中的"现成物"取代艺术;第二是指"将生活转化为艺术作品的谋划","这种既关注审美消费的生活、又关注如何把生活融入到(以及把生活塑造为)艺术与知识反文化的审美愉悦之整体中的双重性";第三是指"充斥于当代社会日常生活之经纬的迅捷的符号与影像之流",这属于"消费文化发展的中心"。见〔英〕迈克·费瑟斯通:《消费文化与后现代主义》,刘精明译,南京:译林出版社,2000年,第95—99页。

[2] 〔德〕韦尔施:《重构美学》,陆扬、张岩冰译,上海:上海译文出版社,2002年,第109页。

艺术家和公众在内的公民识别什么是纯泛审美互渗，并且在此基础上对它产生自身的体验和评价。

第三节　艺术公共性建构与艺术公赏力

艺术素养论范式的确立，势必催生艺术公赏力问题，而对此的理性把握则需要依托新的知识论框架，因此，探讨新的知识论假定是必要的。

一、通向艺术公共性建构

既然艺术素养论首先关注的是公民在海量信息的狂轰滥炸中清醒地辨识真假优劣的素养，以及在辨识的基础上合理吸纳真善美价值的素养，那么，对于艺术在社会生活中的地位和功能就有了一个与过去判然有别的新的知识论假定：艺术的符号表意世界诚然可以激发个体想象与幻想，但毕竟同样或者更加需要履行公共伦理责任。这一点，应当属于公共社会中一种美学与伦理学结合的新型知识论假定，具体地体现为新型艺术公共性的形成。

这种新型艺术公共性，是指公共社会中以艺术为中介或示范的公民之间相互共存责任的自明状况。在这种公共社会条件下，审美与艺术已经不再只是一种由低级到高级的审美启蒙的途径，而是成为公民共同体中个体与个体、个体与整体之间实现平等协调和相互共享的文化机制。艺术鉴赏在这里不仅是一个真假或信疑的问题，而更是一种公共责任问题。也就是说，当下艺术学与美学中最为重要的问题，与其说是理性意义上的真假或信疑问题，不如说是公共伦理学意义上的可赏与否问题。可赏，是说艺术不能只是求美，还需要求善，要美且善，就是既美又有用，即美的东西要有利于共同体公共伦理的建立。这样，颇为关键的问题就在于，我们这个时代的审美与艺术，通过其富有感染力的象征符号系统，还能提供什么样的公共责任或担当？

二、艺术公赏力问题的提出

根据上述新的知识论假定，新的艺术素养论范式的研究重心或关键概念不再是艺术的审美品质，而是艺术的公赏力。艺术公赏力，是基于北京大学艺术理论

学统中的"共享"论（蔡元培）、"心赏"论（冯友兰和宗白华）、"意象"论（朱光潜、叶朗和胡经之）等历代学者的研究成果[1]，参酌当代社会科学的一些范畴及相关概念，特别是为着进一步把握当今艺术新现象和新问题的特定需要，而提出的艺术理论、普通艺术学或艺术学理论的新命题。一方面，从北京大学艺术理论的"共享""心赏"及"意象"等构成的学统，可获得艺术是一种公共心赏而非简单的私人心赏或政治权力话语的学术传承。另一方面，与当代社会科学中有关政治学、伦理学和新闻传播学相比较，还可获得有关艺术的公共社会影响力的理性认知。

有关北京大学艺术理论学统的传承问题，本书第二章有梳理，这里想予以初步简要说明的是，当代人文社会科学中持续多年的有关公共社会的公正、公平或公理等问题的跨学科对话，其实已为艺术公赏力问题的艺术理论建构提供了可供比较的宽阔平台。罗尔斯在《正义论》中指出：

> 正义是社会制度的首要价值，正像真理是思想的首要价值一样。一种理论，无论它多么精致和简洁，只要它不真实，就必须加以拒绝或修正；同样，某些法律制度，不管它们如何有效率和有条理，只要它们不正义，就必须加以改造或者废除。……作为人类活动的首要价值，真理和正义是决不妥协的。[2]

考虑到这里的"正义"（justice）一词也可译为"公正"或"公平"，假如政治学应标举国家社会制度的公正性，哲学应追求思想的公共真理或公理性，再扩展开来，社会伦理学应推崇公共善，新闻传播应具备媒介公信力，那么，就可以据此对艺术公赏力概念所指向的公共心赏内涵及其在艺术学理论中的地位和作用做出较为清楚的界说。

特别要看到，新闻传播学中的"媒介公信力"（public trust of media）或"媒介公信度"（media credibility）概念[3]，是进入21世纪以来在我国社会生活，特别是学术界越来越引人注目的公共概念。它不仅关注媒介的可信度，而且把这种可

[1] 有关论述详见本书第二章。
[2] 〔美〕罗尔斯：《正义论》，何怀宏、何包钢、廖申白译，北京：中国社会科学出版社，1988年，第1—2页。
[3] 张洪忠：《大众媒介公信力理论研究》，北京：人民出版社，2006年。

信度提高到社会公共性或公民社会的新高度去认识和研究。这对艺术学理论有关公共鉴赏的公民素养视野也是一种有益的比较或参照。与新闻传播学把媒介是否具备公信力作为优先的价值标准从而提出媒介公信力不同,艺术学理论视野中的艺术诚然需要呈现公信度,但更根本的还是建立基于公信度的可达成公共心赏的审美品质,或简称公赏质。

把艺术公赏力概念与当前公共社会语境中有关政治学之于社会制度、哲学之于思想、伦理学之于善,以及新闻传播学之于媒介等的描述相联系,不难看到艺术公赏力的特定指向及其重心之所在。如果说,政治学注重社会制度的公正力,哲学倡导思想的公理性,伦理学追求社会伦理的公善力,新闻传播学标举媒介的公信力,那么可以说,艺术学理论则探究艺术的公共心赏品质及相应的主体素养即艺术公赏力。

更简便地说,如果当代政治学、哲学、伦理学和新闻传播学分别通过制度的公正力、思想的公理性、社会伦理的公善力和媒介的公信力概念而突出社会制度的公正性、思想的公理性、社会伦理的公共善恶和媒介的公共信疑问题在自身领域中的重要性,那么,艺术学理论则需要通过艺术公赏力概念而强调艺术的公共心赏即公赏与否的问题。可以说,公正力、公理性、公善力和公信力基础上的公赏质,才是当今艺术的至关重要的品质。但这种公正力、公理性、公善力和公信力基础上的公赏质靠谁去判定和估价呢?显然不能再仅仅依靠以往艺术学所崇尚的艺术家、理论家或批评家单方面,而是主要依靠那些具备特定的艺术素养的独立自主的公民(当然也包括艺术家、理论家及批评家在内),正是他们总体的艺术识别力和品鉴力在今天这个公民国度才更具代表性和影响力。由于如此,当今艺术学理论需首先考虑的正是艺术的满足社会公众的公共心赏需求的品质和相应的主体素养,这就是艺术公赏力。

艺术公赏力,在这里的初步界定中,是指艺术的可供公众心赏的公共品质和相应的公众主体素养,包括可感、可思、可玩、可信、可悲、可想象、可幻想、可同情、可实行等在内的可供公众心赏的综合品质以及相应的公众素养。

提出艺术公赏力问题,其实质在于如何通过富于感染力的象征符号系统去建立一种共同体内部个体与个体、个体与整体之间以及不同共同体之间的公共关系趋向和谐的机制。在今天这个充满风险和冲突而和谐诉求越来越强烈的世界上,艺术的公共性问题显得更加重要。艺术公赏力概念的目标,应该是帮助公众在若

信若疑的艺术观赏中实现自身的文化认同、建构公民平等共生的和谐社会。正像《孟子》倡导的"老吾老以及人之老，幼吾幼以及人之幼"所指向的那样，艺术公赏力的目标假如仿照上述《孟子》的主张，则应是"美吾美以及人之美"，这就是不仅要以个人或本族群之美为美，而且更要以他人或其他族群之美为美，达成"美吾美"与"美人美"相协调的艺术境界。人类学家费孝通晚年提出有关审美理想的十六字箴言："各美其美，美人之美，美美与共，天下大同。"[1]这其实正精辟地诠释了这一理念。这十六字方针恰是对艺术公赏力概念所追求的公共社会审美与艺术理想的一种绝妙阐释，在当前有着特殊的意义。

不过，在今天这个价值观多元并存的年代，无论是就国内还是国际来说，"各美其美"容易，"美人之美"难，"美美与共"就难上加难了。连费孝通自己也认识到："要想实现这几句话，还要走很长的路，甚至要付出沉重的代价。比如要做到'各美其美、美人之美'，也就是各种文明教化的人，不仅欣赏本民族的文化，还要发自内心地欣赏异民族的文化；做到不以本民族文化的标准，去评判异民族文化的'优劣'，断定什么是'糟粕'，什么是'精华'。"[2]其实，进入21世纪以来十余年的全球状况表明，这已不再是"还要走很长的路"的问题，而是变成在目前的视野内无法实现的问题了。不过，他当时重点加以批评的是"两种截然相反的倾向：一种是妄自菲薄，盲目崇拜西方；一种是闭关排外，甚至极端仇视西方"。[3]针对这两种极端倾向，他清醒地指出了"和而不同"的必要性和重要性。

> 为了人类能够生活在一个"和而不同"的世界上，从现在起就必须提倡在审美的、人文的层次上，在人们的社会生活中树立起一个"美美与共"的文化心态，这是人们思想观念上的一场深刻的大变革，它可能与当前世界上很多人习惯的思维模式和行为方式相抵触。[4]

[1] 据了解，费孝通于大约1990年12月间提出这一观点，后来在一系列著述中加以阐发或发挥。参见费孝通：《对"美好社会"的思考》，《费孝通文集》第12卷，北京：群言出版社，1999年；费孝通：《东方文明和21世纪和平》，《费孝通文集》第14卷，北京：群言出版社，1999年；费孝通：《关于"文化自觉"的一些自白》，《费孝通九十新语》，重庆：重庆出版社，2005年；费孝通："美美与共"和人类文明》，《费孝通九十新语》。

[2] 费孝通：《费孝通在2003——世纪学人遗稿》，北京：中国社会科学出版社，2005年，第193—194页。

[3] 同上文，第194页。

[4] 同上文，第197—198页。

在这里，费孝通是把"美美与共"当作实现"和而不同"目标的基本途径去加以论述的。

事实上，在笔者看来，"美美与共"与"和而不同"之间的关系，或许并非费孝通所认为的手段或途径与目的或目标的关系，而应当是无限目标与有限目标，或高远目标与现实目标的关系。与其继续坚持单纯的"美美与共"理想，不如更加务实地、平和地探讨"和而不同"的现实可能性，尽管"美美与共"仍然不失为一种令人倾心向往的美好理想。考察艺术公赏力问题，正是由于清醒地看到"美美与共"的艰难性，而希望追求审美异质性及多样性基础上的相互对话或协调的可能性，也即"和而不同"。这样，艺术公赏力所希望达成的目标，就不应再是单纯的"美美与共"境界，而应是与"美吾美以及人之美"或"各美其美，美人之美"相关联的"和而不同"境界，这是一种尊重审美多样性基础上的和谐之美。可以说，"和而不同"正包蕴和凝聚了艺术公赏力概念的思考方向：社会共同体内外固然存在多种不同的美，但它们之间毕竟可以在相互尊重差异性的前提下求得平等共存、共生和共通。[1]

说到底，艺术公赏力可以依托的更基本的社会公共性境界，则应是北宋张载的"民胞物与"所指向的世界，即"民吾同胞，物吾与也"[2]的目标。这在今天，也就是指向公民国度中爱一切人如同爱同胞手足、爱一切事物如同爱自己同类的公共性境界。

第四节 艺术公赏力概念

艺术公赏力作为一个有关艺术的可供公众鉴赏的公共性品质和相应的公众素养或能力的概念，有何具体内涵？要为艺术公赏力给出精确的定义是不可能的，也不必要，但确实有必要就它的基本内涵作简要阐明。在它的基本内涵方面，这里的考虑是，与其求得其形而上意义的性质或属性界定，不如参照"语言论转向"以来的通常做法，在梳理其历时要素的基础上寻找其共时要素，并在要素分

[1] 对此，本书第十二、十三章及结语将以"美美异和"这一概念加以论述。
[2] 张载：《张载集》，北京：中华书局，1978年，第62页。

析的基础上梳理出一些基本原则，而这些历时要素、共时要素及其基本原则本身也都是需要随时加以反思或自反的。

一、艺术公赏力的历时要素

就艺术公赏力问题的历时要素而言，可以看到以下三方面：

第一，中国现代艺术理论家有关艺术公赏力问题的相关思想演变线索。为讨论方便，这可以北京大学三代艺术理论家的思想演变为个案，以蔡元培、陈独秀、胡适、朱光潜、邓以蛰、宗白华、叶朗、胡经之等为代表。

第二，艺术公赏力的重心位移。这是指艺术公赏力问题在中国现代经历了几个演变时段，而从每个时段中或许可以找出各自有所偏重的主动因即重心：一是戊戌变法前后的世变艺变时段，为艺术公赏力问题孕育期；二是20世纪初到40年代末的以艺启群时段，为艺术公赏力问题发生期；三是40年代末到80年代的以艺为群时段，为艺术公赏力问题渐变期；四是90年代至今的艺以群分时段，为艺术公赏力问题高潮期。

第三，艺术公赏力的动力要素，这是指艺术公赏力的复杂的动力机制。这一机制可以包含如下三种情形：一是艺高于人，即艺术高于人，有艺以新民说；二是艺低于人，即艺术低于人，有艺以为人说；三是艺平于人，属于介乎上述两者之间的不高不低的居间状况，有艺有公道说。

二、艺术公赏力的共时要素

同时，就目前对艺术公赏力问题的共时性要素的理解而言，艺术公赏力至少可以包括如下共时性要素：当今艺术媒介状况、文化产业中的艺术、艺术公共领域、艺术辨识力、艺术公信度、艺术品鉴力、艺术公赏质、艺术公共自由和中国艺术公心。而由这九要素，可以引申出艺术公赏力的九个方面及其基本原则。这里的基本原则，不应从形而上学的绝对性、确定性或体系性上去理解，而不过是有关艺术基本状况的普遍特征的一种带有初步条理性的描述而已。

第一，当今艺术媒介状况已然发生重大变化，可从全媒体时代这一视角去透视。就全媒体时代的艺术状况而言，多媒介艺术交融、跨媒介艺术传播、艺术家与公众双向互动、多重艺术文本并置已成为当今艺术的常态。进一步看，它们体现了如下艺术美学问题：戏剧性还是真实性、类型性还是典型性、平面性还是深

度性、身体性还是心灵性？反思这种全媒体时代的艺术状况，可以看到从传统的艺术群赏与艺术个赏到如今的艺术分赏的演变趋向，并探讨从艺术分赏状况中跨越出来而寻求艺术公赏及艺术公赏力的必要性。这就可以尝试引申出艺术公赏力的第一条原则：当今艺术虽然仍旧受到传统力量的支持，但已从艺术群赏与艺术个赏演变为艺术分赏，需要探讨艺术公赏及艺术公赏力。

第二，同样，进入21世纪以来，当今艺术往往不可避免地要从文化产业中孵化而出，或者说当今文化产业所生产的艺术已不可阻挡地成为日常文化艺术活动中的主流。而相比之下，拒绝产业化或甘居产业化边缘的艺术，则已变得越来越稀缺了。从而，探讨文化产业中的艺术景观具有了必要性。

第三，从艺术与社会的关系即艺术的社会语境看，艺术公赏力首先表现为社会是否建立起起码的艺术公共领域，以促使艺术活动在公共社会的法治、伦理及美德等秩序环境中顺利进行。从这个生存语境看，艺术公赏力概念力图揭示如下现实：艺术不再是传统美学所标举的那种独立个体的纯审美体验，而是在纯审美与泛审美的互渗中呈现出越来越突出的公共领域特性。如果说前者主要表明艺术家个人由低到高的精神提升，那么后者则主要显示个人与个人之间、个人与共同体之间以及不同共同体之间达成共在、共生和互动。这种艺术公共领域特性，主要是指艺术在社会中所处的由社会关系网络和媒介网络等组成的公众共通性与交互性。

艺术的公众共通性，是说艺术在今天总是处在人与人之间、人与社会之间的一种相互沟通语境中，并受到其制约；而艺术的公众交互性，是说艺术在上述共通性的实现过程中始终伴随着公众之间的人际信息交汇、互动、分享或共享。确实，在当今社会，由于信息技术和公共沟通领域的发达，一方面，任何私人的东西都可能被公共化，不再有传统意义上的"隐私"可言，即便是"藏之名山"、隐身密室或匿影于电脑等，都可能被轻易地公之于众，昭示于光天化日之下；另一方面，任何公共的东西也可能被私人化，例如越来越高超的广告艺术善于在其幻觉作用下让公众把公共的东西误作个人或个性的东西而接收和留存下来，了无痕迹地翻转成无法抹去的私人记忆。如今已不再存在任何"世外桃源"式的隔绝的个人生活场域了，所有个人或私人的东西都可能被公共化。艺术尤其如此：不少艺术作品最初总会体现或多或少的艺术独创性或独特的艺术个性，但一旦被大批量地产业化，成为公众竞相追捧、其他文化产业竞相仿

制的文化畅销商品（在这一点上同普通的畅销商品并无两样），就容易走向公共化。当然，说到底，艺术公共性还有着如下更深层次的内涵：艺术要为当今社会中面临分化、冲突、裂变等困境的个体与个体之间、个体与共同体之间以及不同共同体之间架设起相互沟通、实现"大同"的桥梁。这样，可以见出艺术公赏力的第二条原则：艺术虽然离不开个人，却终究是公共的，具有不容置疑的公共领域特性。

第四，从公众的信任素养看，艺术公赏力的高低在很大程度上还取决于公众对艺术是否可信所具备的主体辨识力。正是由于艺术在社会上风光无限并几乎无所不在，艺术对于公众来说的可疑度增强了，从而更加依赖于公众相应的主体素养——对艺术的真假、优劣、高低、美丑等的辨别力。这一点同第二条原则其实是同一个问题的不同侧面：艺术品的公信度也同时依赖于公众的辨别力。没有公众实施的可信性辨别，艺术如何具有公信度？简要地看，公众的艺术辨识力应涉及如下方面：从生活事实与艺术虚构的比较中发现艺术真实的能力，从艺术真实中吸取人生启迪与审美陶冶的能力等。这样，我们可以获得艺术公赏力的第三条原则：艺术需要公众具备艺术辨识力。

第五，从社会对艺术的基本要求看，艺术公赏力表现为艺术品所具备的满足公众信赖的公信度。艺术公信度是指艺术品可被特定共同体的公众予以信赖的程度。在当前，艺术的想象、幻想、包装、劝慰乃至蛊惑等作用越来越突出，那么，艺术在多大程度上还是可信的？这是当越来越多的艺术习惯于运用媒体营销手段和宣传策略去征服公众时，必然遭遇的强力反弹问题。同时，这也是当前市场经济时代及泛艺术、泛审美或全球化审美语境条件下，公众必然会产生的疑问。当现实生活中似乎什么都是艺术或者都以艺术的名义呈现时，公众的可疑心难道不应该不可遏止地增长吗？例如，连关乎公众身家性命的药品的销售也需影视明星去艺术地"代言"时，这样的艺术连同它所代言的商品本身可信、可靠吗？文化产业为了收回艺术品开发与制作成本及赢取利润，总会竭尽营销宣传之能事。当这种营销宣传与艺术品本身的实际情况大体符合时，艺术公信度在公众眼里一般不会成为问题；但是，当这种营销宣传远远优于或高于艺术品本身的实际情况时，艺术公信度必然就成为问题呈现了出来。由此可见出艺术公赏力的第四条原则：艺术在当今媒介社会风光无限，但应具基本的艺术公信度。

第六，从公民审美素养看，艺术公赏力还表现为公众对艺术是否美所具备的品鉴力。这一条同第二条原则紧密联系，也代表了同一问题的不同方面：艺术品的公赏质也依赖于公众的品鉴力。特别要指出的是，这里的艺术是否美，已经同传统美学的艺术美概念有了明显的区别：传统美学的艺术美主要是指那种纯审美意义上的审美对象或审美价值，例如美与崇高、悲剧与喜剧、阳刚与阴柔、典雅与自然等范畴；而这里的艺术美则是在纯泛审美互渗的意义上说的，更多地关注当今影响公众的那些新的艺术美形态，如反艺术、反审美、审美的商品化、审美的无意识化、日常生活审美化、全球化审美、后情感等。当今时代考察艺术公赏力，重要的是看到，公众提升艺术品鉴力对艺术活动来说是必不可少的环节和目标。作为必不可少的环节，公众的艺术品鉴力正是艺术之公赏质得以确认的重要的主体要素和条件。而作为必不可少的目标，公众的艺术品鉴力正代表了艺术活动的重要目的，即培育既有优良审美与艺术素养又能履行公民责任的公众。这样就有艺术公赏力的第五条原则：艺术需要公众具备艺术品鉴力。

第七，从社会对艺术品的审美需求看，标举艺术公赏力意味着，艺术品需要具备满足公众鉴赏的公赏质。艺术公赏质，主要是指艺术品的可被公众鉴赏的品质。这种公赏质可分两种不同情形看：一种情形是公众分赏，是指艺术品分别被不同身份如阶层、性别、年龄等的公众群体所欣赏，其中不同身份的群体之间可能在欣赏趣味上相互排斥；另一种情形是公众合赏，是跨越不同身份的欣赏趣味上的融合。例如，电视剧《奋斗》可能拥有更多的青年观众而非中老年观众，体现分赏精神；而《潜伏》则具有跨越众多公众群、填补彼此鸿沟的合赏品质。传统美学通常是从"人民群众"的立场出发，在真善美与假恶丑、正确与错误、先进与落后等的对立与协调意义上要求艺术，而今天，当"人民"或"人民群众"这一政治身份在具体的现实中变得越来越难以甄别时，我们更经常地打交道的就变成了公众概念及其不同的群体。这时，"人民"年代要求的那种"雅俗共赏"的艺术品质，就必然转而被雅俗分赏与合赏、公众分赏与合赏等新要求所取代。当然，更具体而复杂的情形可能是，合赏中有分赏（我们都看同一部电视剧，但不同群体的兴奋点是不一样的），分赏中有合赏（看不同的影视剧，但从中寻找和欣赏的东西彼此间有一定的共通性）。如此，公众对于艺术品的分众与分赏、合众与合赏，就变成艺术公赏力的基本问

题了。艺术学与美学需要大力开展这种艺术公赏质研究。这样可见出艺术公赏力的第六条原则：艺术必须具备对于公众来说必备的艺术公赏质。进一步说，不能只具有个体独赏或公众分赏品质，而应具备公众个赏与分赏中的公共鉴赏品质即公赏质。

第八，从艺术的目标来看，艺术公赏力问题终究是要达成艺术自由。但是，作为艺术公赏力问题的目标，这种艺术自由不再是传统意义上的艺术家创作自由，也不再是当前新兴的以公众的网络自由批评为标志的公众艺术话语自由，而是一种新的公共自由。如果说，以艺术家创作为中心的艺术自由可称为第一种艺术自由，而以普通公众的网络自由话语为代表的艺术自由可称为第二种艺术自由，那么，跨越艺术家创作自由和公众自由话语的艺术公共自由可称为第三种艺术自由。第三种艺术自由，是指在艺术公共领域中实现的艺术家与公众之间公平对话的相互自由状态。如此可获得艺术公赏力的第六条原理：艺术公共自由是一种跨越艺术家和公众各自的自由的界限而又加以涵摄的相互自由。

第九，从中国艺术应有的民族品格或民族气质来看，在当今全球化时代及公共社会建设的中国艺术中重新树立中国艺术公共精神即中国艺术公心，具有重要的美学与文化意义。中国艺术公心概念表明，中国艺术不仅构成中国文化的本性，而且可以由此而通向国家内部社会公共性或社会公心的涵养，并可以为全球公共性的建构做出中国文化应有的贡献。

艺术公赏力，就是这样在艺术媒介、文化产业中的艺术、艺术公共领域、艺术辨识力与公信度、艺术品鉴力与公赏质、艺术公共自由、中国艺术公心等概念的交汇中生成并产生作用的公共鉴赏驱动力。上述各条原则之间虽然有所分别，但毕竟相互依存，互为条件，通过共同协商而发生作用。艺术品的公信度与公众的辨识力之间，艺术品的公赏质与公众的品鉴力之间，其实不再是先有谁后有谁的关系，不存在鸡生蛋还是蛋生鸡的问题，而是相互之间谁都离不开谁、缺了谁都不行的问题。第三条和第八条原则分别是艺术公赏力的社会语境基础以及追求的目标，因为公共社会中一种公共性或共通性的建立，既是艺术公赏力的基础条件，更是它所诉求的审美与伦理交融的至高境界。

下面就从上述艺术理论演变、艺术公赏力问题的历时要素与共时要素的角度，对艺术公赏力这个新概念做初步探讨。最后，还需要涉及当前艺术公赏力问题域中艺术批评的新状况问题。

当然，由于这是当前美学与艺术学的一个新问题，相关的许多方面还有待于进一步深入研究。尽管如此，艺术公赏力作为美学与艺术学的一个新关键词，将有助于对当前新的美学与艺术问题的探究，也有助于对其他相关问题的深入思考。

《新青年》杂志第八卷第一号封面

# 第二章
通向艺术公赏力的理论历程
——以北京大学艺术理论家为例

公民"共享"与"文学革命"之间
无功利化的个体心灵自赏
重新功利化的"物的形象"论
再度无功利化的"审美意象"论
"审美意象"论面对时代变迁
回看北京大学艺术理论学统
当前路径选择与艺术公赏力问题

提出艺术公赏力问题，并非一时心血来潮，而是出于对以往中国现代艺术理论发展历程的回顾和前瞻。考虑到这种历程本身的复杂度，有必要做出简化式处理，这里不妨以北京大学历代艺术理论家的探索为主要实例去回顾。

这里的北京大学历代艺术理论家，并非精确的统计式分期概念，而只能算是一种大致的和简便的划分。简要地看，北京大学艺术理论研究历史大致经历过三代：第一代为五四时期的艺术理论家，可视为北大艺术理论学统的开创者，有蔡元培、陈独秀和胡适等；第二代为五四后至40年代的艺术理论家，致力于北大艺术理论的学理化建树，有邓以蛰、朱光潜和宗白华等；第三代为50年代起求学和教学的艺术理论家，先后推动了北大艺术理论的革命化及学科化进程，如叶朗和胡经之等。

需要说明的是，这种简化式梳理自然出于把握上便捷的考虑，而更丰富多样的理论线索则有待于进一步深入挖掘和阐发。[1] 还需要说明的是，即便是所谓北京大学艺术理论家，不过也是一个原本丰富而多样的学术共同体的简化称谓而已。其实，它的主要成员本身，自有其不宜简单地仅仅归属于北京大学这一所高等学府的远为复杂的学术渊源。例如，它的开拓者蔡元培携带了他所长期浸润于其中的中国古典学术及负笈欧洲所领略的西方文化和学术等多重资源；陈独秀和胡适则分别受教于日本和美国；邓以蛰有着留学日本和美国的丰富经历，还先后执教于清华大学、北京大学、燕京大学等高校；朱光潜曾留学香港大学，英国的爱丁堡大学、伦敦大学，法国的巴黎大学和斯特拉斯堡大学；宗白华则有留学德国的经历，先后在法兰克福大学和柏林大学学习哲学和美学，回国后则先后任教于不同的大学，如中央大学（后更名南京大学），1952年院系调整后调入北京大学。至于本书涉及的冯友兰，除了获美国哥伦比亚大学博士学位外，先后任教于中州大学（现河南大学）、广东大学、燕京大学、清华大学、西南联大和北京大学。这里把有着不同学术经历和学术个性的他们，都归入北京大学艺术理论家名下，一是只为论述上的方便，二是也可以顺带说明，这里的北京大学概念本身就是一个"思想自由，兼容并包"的诸多学术共同体的联合体，可以在一定程度上涵摄或透视中国现代美学及艺术理论的丰富景观（包括多样性）。当然，要对这

[1] 即便是北大三代艺术理论学者，本来也应当涉及更多名家，例如中文学科的游国恩、王瑶、林庚、乐黛云、袁行霈、金开诚等，外文学科的冯至、季羡林等，哲学学科的张世英等。但限于本书篇幅及交稿时间，特别是笔者学力，这里只能选择其中直接关涉艺术基本理论的学者加以简要分析。

样一个容纳多样的学术共同体的联合体本身的来龙去脉作细致辨识，则需另作专文了。

就北京大学艺术理论家的探索线索来看，艺术公赏力问题的由来诚然可以归结到三代艺术理论家的更替进程中去把握，但更细致地看，实际上大约经历了四个时段的演变：第一时段，以蔡元培的公民"美育"论和陈独秀的"文学革命"论最为著名；第二时段，浮现出邓以蛰的"艺术为人生"论、朱光潜的"人生的艺术化"论和宗白华的"艺术人生观"；第三时段，朱光潜的"物的形象"论引人注目；第四时段，叶朗和胡经之的"审美意象"论及其后续探索都刻下了清晰的印记。

第一节 公民"共享"与"文学革命"之间

北京大学学者对艺术公赏力问题的早期探索，可以上溯到蔡元培（1868—1940）担任校长（1916—1927）的时期。蔡元培、陈独秀、胡适等的开拓性努力，体现了北京大学第一代艺术理论学者在艺术鉴赏问题上的学术自觉或理论自觉。

一、蔡元培的"共享"论

蔡元培的"美育"主张此前已表现为"五育并举"方针的一部分。这"五育"即是军国民教育、实利主义教育、公民道德教育、世界观教育和美感教育，"五者，皆今日之教育所不可偏废者也"[1]。这应当是蔡元培先后担任民国教育总长和北京大学校长时的办教及办校思想的一个显著特点。而其中，对"美感教育"或"美育"的倡导成为蔡元培在中国现代教育史和艺术史上铭刻的最耀眼路标。"美感者，合美丽与尊严而言之，介乎现象世界与实体世界之间，而为之津梁。"[2]他遵循康德学说，把"美感"视为个体经由"现象世界"与"实体世界"相沟通的桥梁。"在现象世界，凡人皆有爱恶惊惧喜怒悲乐之情，随离合生死祸福利害之现象而流转。至美术则即以此等现象为资料，而能使对之者，自美感以外，一无杂念。"[3]个体通过"美感"，可以超脱于"现象世界"的

[1] 蔡元培：《对于新教育之意见》(1912)，高平叔编：《蔡元培全集》第2卷，北京：中华书局，1984年，第134页。
[2] 同上。
[3] 同上。

纷扰而与"实体世界"产生"接触"。"是则对于现象世界，无厌弃而亦无执著也。人既脱离一切现象世界相对之感情，而为浑然之美感，则即所谓与造物为友，而已接触于实体世界之观念矣。"[1] 他进而把"美感教育"或"美育主义"同"世界观教育"一道，都列为"超轶政治之教育"[2]，可见他看到了美感及美育所具备的超越特定政治的属性。其实，蔡元培当时的教育观念及实践本身就具有政治内涵，也就是带有某种革命的特质，只是与那些激进革命论者相比，他显得更加稳健和更具包容性而已。

值得关注的是，蔡元培提出了跨越个体"自赏"的带有今天所谓公共艺术意味的"共享"论。在出任北京大学校长前夕，游历欧洲的他便已明确认识到，中国现代社会建设应当输入一种明确的"公共"意识，建立一个现代"公共"社会。正是在这种初步或朦胧的通盘构想中，他明确要求现代中国人树立"爱护公共之建筑及器物"的意识，因为他认识到艺术及美感具有"公共"及"共享"属性：

> 往者园亭之胜，花鸟之娱，有力者自营之而自赏之也。今则有公园以供普通之游散；有植物、动物等园，以为赏鉴及研究之资。往者宏博之图书，优美之造像与绘画，历史之理念品，远方之珍异，有力者收藏之而不轻以示人也。今则有藏书楼，以供民众之阅览；有各种博物院，以兴美感而助智育。且也，公园之中，大道之旁，植列树以为庇荫，陈坐具以为休息，间亦注引清水以资饮料。是等公共之建置，皆吾人共享之利益也。[3]

他在这里明确地反对艺术的"自营"和"自赏"陋习，转而倡导向普通"民众"开放的"公共之建置"和"共享之利益"，强调艺术应体现"兴美感而助智育"的社会功能。这显然是看到了艺术的跨越一般的"自赏"层面的普遍性"共享"品质。如果说，"自赏"属于少数"有力者"之曲高和寡的个体的孤芳自赏，那么，"共享"才真正能体现普惠"民众"的公共艺术视野，这就是全体民众的跨越阶级和阶层等界限的相互平等的公赏。"高上之文学，优越之美术，初若无关于实

[1] 蔡元培：《对于新教育之意见》（1912），高平叔编：《蔡元培全集》第2卷，第134页。
[2] 同上文，第135页。
[3] 蔡元培：《华工学校讲义》（1916），高平叔编：《蔡元培全集》第2卷，第422—423页。

利,而陶铸性情之力,莫之与京。"[1]他此时便已具备明确的跨越私人"自赏"层面而走向民众或国民"共享"的艺术公共性视野。这显然已包含着艺术公赏力理论的某种萌芽,只可惜那时缺乏具体阐发、推广和实践的充分的社会条件。当然,他甚至后来在五四期间还提出了"美育代宗教"这一更加激进但又更难于实现的美育主张。

蔡元培在中国现代艺术理论上的最突出贡献,与其说在于公民美育理论建树本身,不如说更在于其美育体制化筹划及其具体实施:鉴于当时中国的现实状况,他强调对全体公民或国民实施全民都可"共享"的美育,并在北京大学校长任上身体力行,延揽优秀艺术人才,完善高等艺术教育教学体系,鼓励发展文艺社团,亲自讲授"美学"并编撰《美学通论》教材(未完成)等,直到创建了中国现代高等艺术教育体系。正是在他的超前设计、有力领导和扎实推动下,现代高等艺术教育体系在北京大学建立起来,其公民美育及相关艺术教育主张得到积极的开拓性实施,在全国产生了引领作用。这一公民美育及相关艺术教育主张和实践的突出意义在于,把艺术纳入现代中国公民教育体系中去看待和实施,强调艺术的突出的现代公共作用之一在于普通"民众"的"共享",体现了对于现代公共艺术的高度重视。有意思的是,蔡元培此时还注意把艺术("美术")同"人生"联系起来思考:"有了美术的兴趣,不但觉得人生很有意义,很有价值;就是治科学的时候,也一定添了勇敢活泼的精神。"[2]这里实际上已经蕴含着明显的"艺术人生"论视野了。假如蔡元培上述带有鲜明的"超轶政治之教育"主张和实践都能持续,那么艺术公赏力问题的落实当会是效果可观的。

不过,如今蔡元培最值得记取的一个贡献,是在大学中提出并坚持"思想自由,兼容并包"的原则,而这正是今天研究艺术公赏力问题的宝贵的精神传统。他在1917年1月9日就任北京大学校长的演说中就指出:"大学者,研究高深学问者也。"[3]他随后在北京大学开学式演说中说:"大学为纯粹研究学问之机关,不可视为养成资格之所,亦不可视为贩卖知识之所。"[4]稍后两年在回答林纾的责难时,他较为全面地阐述了自己的办学主张:

[1] 蔡元培:《华工学校讲义》(1916),高平叔编:《蔡元培全集》第2卷,第439页。

[2] 蔡元培:《美术与科学的关系》(1921),《蔡元培美学文选》,北京:北京大学出版社,1983年,第137页。

[3] 蔡元培:《就任北京大学校长之演说》(1917),高平叔编:《蔡元培全集》第3卷,北京:中华书局,1984年,第5页。

[4] 蔡元培:《北大1918年开学式演说辞》(1918),第191页。

至于弟在大学，则有两种主张如下：（一）对于学说，仿世界各大学通例，循"思想自由"原则，取兼容并包主义，与公所提出之"圆通广大"四字，颇不相背也。无论为何种学派，苟其言之成理，持之有故，尚不达自然淘汰之运命者，虽彼此相反，而悉听其自由发展。此义已于《月刊》之发刊词言之，抄奉一览。

（二）对于教员，以学诣为主。在校讲授，以无背于第一种之主张为界限。其在校外之言动，悉听自由，本校从不过问，亦不能代负责任。例如复辟主义，民国所排斥也，本校教员中，有拖长辫而持复辟论者，以其所授为英国文学，与政治无涉，则听之。筹安会之发起人，清议所指为罪人者也，本校教员中有其人，以其所授为古代文学，与政治无涉，则听之。嫖、赌、娶妾等事，本校进德会所戒也，教员中间有喜作侧艳之诗词，以纳妾、狎妓为韵事，以赌为消遣者，苟其功课不荒，并不诱学生而与之堕落，则姑听之。夫人才至为难得，若求全责备，则学校殆难成立。且公私之间，自有天然界限。譬如公曾译有《茶花女》、《伽茵小传》、《红礁画桨录》等小说，而亦曾在各学校讲授古文及伦理学，使有人诋公为以此等小说体裁讲文学，以狎妓、奸通、争有妇之夫讲伦理者，宁值一笑欤？然则革新一派，即偶有过激之论，苟于校课无涉，亦何必强以其责任归之于学校耶？[1]

正是在这两项主张里，他完整地表述了"循'思想自由'原则，取兼容并包主义"及听任教员学术自由的大学理念。也正是秉承同样的理念，他请辞北大校长职务时又指出：

我绝对不能再作不自由的大学校长：思想自由，是世界大学的通例。……北京大学，向来受旧思想的拘束，是很不自由的。我进去了，想稍稍开点风气，请了几个比较的有点新思想的人，提倡点新的学理，发布点新的印刷品，用世界的新思想来比较，用我的理想来批评，还算是半新的。在新的一方面偶有点儿沾沾自喜的，我还觉得好笑。那知道

[1] 蔡元培：《致〈公言报〉函并答林琴南函》(1919)，载《公言报》1919年4月1日，转引自《蔡元培全集》第3卷，杭州：浙江教育出版社，1997年，第576页。

旧的一方面，看了这点半新的，就算"洪水猛兽"一样了。又不能用正当的辩论法来辩论，鬼鬼祟祟，想借着强权来干涉。……世界有这种不自由的大学么？还要我去充这种大学的校长么？[1]

把"思想自由"视为"世界大学的通例"，集中凝聚了蔡元培为中国现代大学留下的宝贵的精神遗产，为已启程迈向第二个百年的今日北京大学竖立起醒目的思想路标，也为今天研究艺术公赏力提供了基本的精神营养。

不过，应当看到，蔡元培当年的时代已经越来越趋向于激烈的社会革命风云，事实上已不允许上述"思想自由"原则及"超轶政治"之公民美育等主张得以付诸持续的稳定性建设了。

二、陈独秀和胡适的"文学革命"论

与蔡元培的温和且包容的主张不同，他所聘用的北京大学文科学长陈独秀（1879—1942）则鲜明地标举激进的"文学革命"论，以《新青年》杂志和北京大学为两大相互连通的主阵地，发动了一场以文学革命为核心的意义深远的现代文艺革命运动或新文化运动。陈独秀的著名论文《文学革命论》（1917）这样说："故自文艺复兴以来，政治界有革命，宗教界亦有革命，伦理道德亦有革命，文学艺术亦莫不有革命，莫不固革命而新兴而进化。"[2]这里把"文学"与"艺术"并提，可见出其内含的概念逻辑：文学与艺术都属于艺术，只是文学在他看来比之其他艺术在社会革命运动中的作用更加重要而已：

> 欧洲文化，受赐于政治科学者固多，受赐于文学者亦不少。予爱卢梭、巴士特之法兰西，予尤爱虞哥、左喇之法兰西；予爱康德、赫克尔之德意志，予尤爱桂特郝、卜特曼之德意志；予爱倍根、达尔文之英吉利，予尤爱狄铿士、王尔德之英吉利。吾国文学界豪杰之士，有自负为中国之虞哥、左喇、桂特郝、卜特曼、狄铿士、王尔德者乎？有不顾迂儒之毁誉，明目张胆以与十八妖魔宣战者乎？予愿拖四十二生之大炮，为之前驱！[3]

[1] 蔡元培：《不肯再任北京大学校长的宣言》（1919），高平叔编：《蔡元培全集》第3卷，第298页。
[2] 陈独秀：《文学革命论》，《独秀文存》，合肥：安徽人民出版社，1987年，第95—98页。
[3] 同上。

这里的基本意思在于，欧洲文化受惠于欧洲文学，而欧洲文化革命则必然受惠于文学革命。这样的认识背后，存在着陈独秀对于中国状况的一种基本认识或假定：文学及其他艺术是中国现代文化革命取得成功的中介或基础环节。也就是说，要推进现代中国的文化革命，首先需要发起现代中国的文艺革命。

被陈独秀引荐入北大的胡适（1891—1962），早在1916年10月就在《寄陈独秀》中率先提出"文学革命"的响亮口号，并一举落实到"八事"上："今日欲言文学革命，须从八事入手。"这所谓"八事"中，"一曰，不用典。二曰，不用陈套语。三曰，不讲对仗（文当废骈，诗当废律）。四曰，不避俗字俗语（不嫌以白话作诗词）。五曰，须讲求文法之结构"，这五条属于"形式上之革命"；"六曰，不作无病之呻吟。七曰，不摹仿古人，语语须有个我在。八曰，须言之有物"，这三条则属于"精神上之革命"。[1]可见其首要是从文学形式或语言入手而倡导"文学革命"。而根据这里绽放的思想火花，胡适随即整理成为《文学改良刍议》一文，早于陈独秀的《文学革命论》而发表在1917年1月1日《新青年》第2卷第5号上，正式提出了以白话文代替文言文的鲜明主张，为陈独秀略带空疏的"文学革命"论提前预设了一种充实的内涵——文学革命首先而且根本上就是一场文学"形式上之革命"或文学语言革命，至少以此种文学形式革命为必要的基础。

这种偏于文学形式革命的"文学革命"论，集中体现为胡适提出的"文学改良"的"八事"原则（或"八不主义"）："一曰，须言之有物。二曰，不摹仿古人。三曰，须讲求文法。四曰，不作无病之呻吟。五曰，务去滥调套语。六曰，不用典。七曰，不讲对仗。八曰，不避俗字俗语。"[2]他这里的"文学改良"事实上就是陈独秀意义上的具有改天换地能量的"文学革命"。在1918年的《建设的文学革命论》中，胡适又进一步把上述"八事"调整为更凝练的四条原则："一、要有话说，才说话；二、有什么话，说什么话；话怎么说，就怎么写；三、要说我自己的话，别说别人的话；四、是什么时代的人，说什么时代的话。"他强调"建设新文学"的"唯一宗旨"是"只有十个大字：'国语的文学，文学的国语'"。具体言之："我们所提倡的文学革命，只是要替中国创造一种国语的文学。"[3]这就为现

[1] 胡适：《寄陈独秀》，欧阳哲生编：《胡适文集》第2卷，北京：北京大学出版社，1998年，第4—5页。
[2] 胡适：《文学改良刍议》，欧阳哲生编：《胡适文集》第2卷，第6页。
[3] 同上文，第45页。

代新文学的语言形式勾画了初步的革命性蓝图，从而使得陈独秀发动的"文学革命"运动一举落实到最基本的语言层面。特别是他自己的《尝试集》率先示范，把现代口语引入诗歌创作，成为中国第一部现代白话新诗集，也使得这场"文学革命"及新文化运动迅即结出了第一批硕果（尽管后世对此硕果众说纷纭）。

三、"共享"与"革命"之间

无论蔡元培的公民"共享"论与陈独秀和胡适的"文学革命"论之间有何区别，其共同点是显而易见的：包含文学在内的艺术在现代中国社会变革中具有一种必要的中介作用。只是，相对而言，蔡元培和他的公民"共享"论侧重于艺术在全体公民素养生成中的基础作用，陈独秀和胡适及其文学革命论追求革命者的个赏引导下的"群赏"，侧重于艺术在加速社会的革命性变革过程中的先锋及引领作用。不过，中国现代历史的"革命"气质却更加偏爱陈独秀和胡适的选择，导致其发动的"文学革命"迅即在全国结出硕果，一举而使得基于古代汉语知识的旧文学退场，而基于现代汉语知识的新文学跃居主流；相比之下，蔡元培的公民"共享"论及其发动的美育运动则收效缓慢，尤其是他倡导的既跨越艺术"自赏"层次，也跨越特定政治或社会功利诉求或政党革命理念的无功利化或无利害化的公共艺术"共享"举措，在当时越来越激进的社会革命氛围中难以实施，只能等到后来的改革开放时代才得以真正重新起步。

第二节 无功利化的个体心灵自赏

在五四运动由高潮而逐渐退潮的 20 年代中期直到 40 年代，北京大学的第二代艺术理论学者，以邓以蛰、朱光潜和宗白华为突出代表，把艺术当作公民文化素养提升的关键途径，先后分别提出了"艺术为人生""人生的艺术化"及"艺术人生观"等多种艺术理论主张。他们的这些艺术理论主张的一个共同点在于，倡导知识分子或文化人个体的独立鉴赏即个赏（或独赏），带有强烈的无功利化色彩。这一点与陈独秀和胡适的"文学革命"论显然相去甚远，而与蔡元培的去功利化的立场有些类似，但已变得更加个人化和内在化了。

一、邓以蛰论"艺术为人生"

比陈独秀和胡适晚六年到北京大学任教的邓以蛰（1892—1973），在担任美学课程教师的四年间（1923—1927），著有《艺术家的难关》等著述。他先后阐发过艺术依赖于理想和"人生的同情"、为人生的艺术及"民众的艺术"等思想，它们都可以约略地归入"艺术为人生"论名义下，由此可见出他的艺术理论的"人生"论特征。

这位曾赴美国哥伦比亚大学专攻哲学与美学的海归学者，虽然认同蔡元培等的艺术美育观，也主张文学具有"陶冶扶植一国之国民性"[1]的社会功能，但更强调的是艺术对个体之"性灵"的"绝对境界"的建造："所谓艺术，是性灵的，非自然的；是人生所感得的一种绝对的境界，非自然中的变动不居的现象——无组织、无形状的东西。"[2] 这里突出的是艺术所建造的人生的基于个体性灵的"绝对的境界"。从精心选用"性灵"及"境界"等词语看，邓以蛰似乎是要标举明代"性灵"说和"绝对的境界"论，可惜没有来得及深入阐发下去。同时，他的艺术理论也深受欧洲唯美主义观念浸染，并带有浓烈的精英主义色彩。他明确指出："所谓绝对的境界，就是完好独到的所在。"[3] 他偏爱的是"人类性灵独造的绝对的境界"。与"性灵"观、唯美主义等同时起作用的，还有来自欧洲移情论美学的"同情"或"感情"论："艺术与人生发生关系的地方，正赖人生的同情。但艺术招引同情的力量，不在它的善于逢迎脑府的知识，本能的需要；是在它的鼓励鞭策人类的感情。"[4] 不过，他的思想来源是驳杂的。不仅如此，他还同时注意在艺术中注入"历史"内涵："诗的内容是人生，历史是人生的写照，诗与历史不可分离。"[5] 这里又显示出黑格尔式历史哲学观念的影响踪迹。

总之，邓以蛰的"艺术为人生"论同时强调艺术中"性灵""感情"和"历史"等多重要素的综合作用，体现了显著的精英主义而非平民主义品位。可见他的"艺术为人生"论，主要服务的还是知识分子、文化人或精英的带有明显的唯美主义色彩的高雅趣味，而非普通公民或平民的"共享"式兴趣。

不过，邓以蛰的思想的复杂性在于，他除此之外也同时接受了英国空想社

[1] 邓以蛰：《致陈独秀和胡适之函》（1918），《邓以蛰全集》，合肥：安徽教育出版社，1998年，第3页。
[2] 邓以蛰：《艺术家的难关》（1926），《邓以蛰全集》，第43页。
[3] 同上。
[4] 同上。
[5] 邓以蛰：《诗与历史》（1926），《邓以蛰全集》，第56页。

主义者莫里斯（William Morris,1834—1896）的影响，并提出了"民众的艺术"的主张："民众的艺术是民众自己创造的、给自己受用的；不是为艺术而有艺术的艺术家所能为他创造的，所能强迫他受用的。"[1] 这表明，邓以蛰此时的艺术思想虽然具有显著的无功利及精英主义色彩，但毕竟带有某种多元论意味，其内部存在一些矛盾冲突。

二、朱光潜论"人生的艺术化"

相比而言，多年求学欧洲的朱光潜，在30年代之初已形成明确的无功利化的艺术观念，这就是与当时的社会革命及文艺革命论相对话的人生艺术化观念。他赴任北京大学前一年出版的著作《谈美》（1932），就鲜明地标举"人生的艺术化"。

在中国，"人生的艺术化"命题曾是一个影响较大的重要美学及艺术理论命题。不过，它的提出并不始于朱光潜。[2] 田汉于1919年给郭沫若的信曾明确提出"生活艺术化"："我如是以为我们做艺术家的，一面应把人生的黑暗面暴露出来，排斥世间一切虚伪，立定人生的基本。一方面更当引人入于一种艺术的境界，使生活艺术化（Artfication）。即把人生美化（Beautify），使人家忘现实生活的苦痛而入于一种陶醉法悦浑然一致之境，才算能尽其能事。"[3] 尽管这里并没有展开论述，但其精神旨趣同后来者是一致的：以艺术的理想境界为标准去把现实的人生美化。两年后，梁启超在标举孔子的"知不可而为"主义和老子的"为而不有"主义时直接论述了"生活的艺术化"主张："为劳动而劳动，为生活而生活，也可说是劳动的艺术化，生活的艺术化。"[4] 此后两年，梁启超在阐发老子的"生而不有，为而不恃"思想时进而指出："有了这种人生观，自然会觉得'天地与我并生，而万物与我为一'，自然会'无入而不自得'，他的生活，纯然是趣味化，艺术化，这是最高的情感教育，目的教人做到仁者不忧。"[5] 有趣的是，

[1] 邓以蛰：《民众的艺术》（1926），《邓以蛰全集》，第101页。该文据刘纲纪先生《邓以蛰先生生平著述简表》判断，写于1926年。见《邓以蛰全集》附录，第476—477页。

[2] 有关"人生艺术化"命题的来由及其演变的梳理，见金雅：《人生艺术化与当代生活》，北京：商务印书馆，2013年，第1—19页。

[3] 宗白华：《宗白华全集》第1卷，合肥：安徽教育出版社，1996年，第265页。

[4] 梁启超：《"知不可而为"主义与"为而不有"主义》，据吴松等：《饮冰室文集点校》第六集，昆明：云南教育出版社，2001年，第3311页。

[5] 梁启超：《为学与做人》，据吴松等：《饮冰室文集点校》第六集，第3335页。

与田汉直接引用西方观点不同,梁启超的"生活的艺术化"主张虽然不可能不受西方思想的影响,却注意从中国儒家和道家等本土思想中寻找渊源,显示了其内心深处强烈的本土化取向。

生活在同一时代的朱光潜,不会不受这种"生活的艺术化"思潮的冲击。其实,早在1924年,也就是与梁启超的上述思想表述时间相差无几时,他就在《无言之美》一文里,阐发过自己心仪的"人生艺术化"境界,即所谓"无言之美"。在他的阐发中,"无言之美"也就是"含蓄"之美。"所谓无言,不一定指不说话,是注重在含蓄不露。"[1]他通过对多种"美术"(即艺术)实例的阐发,得出如下结论:

> 拿美术来表现思想和情感,与其尽量流露,不如稍有含蓄;与其吐肚子把一切都说出来,不如留一大部分让欣赏者自己去领会。因为在欣赏者的头脑里所生的印象和美感,有含蓄比较尽量流露的还要更加深刻。换句话说,说出来的越少,留着不说的越多,所引起的美感就越大越深越真切。[2]

艺术之所以贵在"含蓄",是由于有其特定的"使命":"美术是帮助我们超现实而求安慰于理想境界的。"[3]这里明显地导向一种无功利化的"超现实"的精神高空:

> 因此美术家的生活就是超现实的生活,美术作品就是帮助我们超脱现实到理想界去求安慰的。换句话说,我们有美术的要求,就因为现实界待遇我们太刻薄,不肯让我们的意志推行无碍,于是我们的意志就跑到理想界去求慰情的路径。美术作品之所以美,就美在它能够给我们很好的理想境界。所以我们可以说,美术作品的价值高低就看它超现实的程度大小,就看它所创造的理想世界是阔大还是窄狭。[4]

[1] 朱光潜:《无言之美》,《朱光潜全集》第1卷,合肥:安徽教育出版社,1987年,第65页。
[2] 同上文,第66页。
[3] 同上。
[4] 同上文,第68页。

"无言之美"之所以能被推崇为艺术美的绝境,就在于它能幻化出"超现实"的"理想界"来让人遗忘掉"现实界"的烦恼。朱光潜在这里的无功利化和去现实界的意图表露无遗。

等到 8 年后出版《谈美》时,朱光潜不像邓以蛰那么多元或犹豫,而是富有主见地坚决推行其跨越普通民众"共享"层次之上的"人生的艺术化"主张。当然,他也不得不考虑如下事实:一旦坚持上述观点而与当时中国国情形成巨大反差,就可能引发激烈质疑。于是,他首先就自我辩解道,在其时中国社会"存亡危急"的年代之所以写这本看起来不合时宜的书,其实是有自己的特别动机的:"坚信中国社会闹得如此之糟,不完全是制度的问题,是大半由于人心太坏。"在他看来,当时中国社会的关键问题是救治已经被严重败坏了的"人心"。而要实现这一目标,就需要"人生的艺术化"或"人生美化":"要求人心净化,先要求人生美化。"[1] 该书末章题为"慢慢走,欣赏啊!",副题正是"人生的艺术化"。从全书论述可见,"人生的艺术化"的基本要义在于以"美感态度"去对待人生。为什么"美感态度"如此重要?其明确的理由如下:"美是事物的最有价值的一面,美感的经验是人生中最有价值的一面。"[2] 这里持有的是美感乃人生之至宝的价值论,与蔡元培的基本主张有相通的一面,就是把艺术及其创造的美感态度或审美经验视为人生中最有价值的方面。

不过,朱光潜的具体努力路径和目标却与蔡元培大相径庭:把在蔡元培那里全体公民"共享"并存在丰富而宽阔的可能性的美育主张,做了明确的窄化处理,并直接引导到少数知识分子远离社会政治喧嚣的个体人生雅趣上。这种雅趣的一个集中标志,就是他把美感的世界规定为"意象"及"意象世界":"美感的世界纯粹是意象世界,超乎利害关系而独立。在创造或是欣赏艺术时,人都是从有利害关系的实用世界搬家到绝无利害关系的理想世界里去。艺术的活动是'无所为而为'的。"[3] 在他这里,"意象"代表着超现实的、无功利的理想境界。同时,"意象"还代表一种在美感中产生的专注与孤立态度:

> 注意力的集中,意象的孤立绝缘,便是美感的态度的最大特点。比

[1] 朱光潜:《谈美》(1932),《朱光潜全集》第 2 卷,合肥:安徽教育出版社,1987 年,第 6 页。
[2] 同上文,第 12 页。
[3] 同上文,第 6 页。

如我们的画画的朋友看古松，他把全副精神都注在松的本身上面，古松对于他便成了一个独立自足的世界。他忘记他的妻子在家里等柴烧饭，他忘记松树在植物教科书里叫做显花植物，总而言之，古松完全占领住他的意识，古松以外的世界他都视而不见、听而不闻了。他只把古松摆在心眼面前当作一幅画去玩味。他不计较实用，所以心中没有意志和欲念；他不推求关系、条理、因果等等，所以不用抽象的思考。这种脱净了意志和抽象思考的心理活动叫做"直觉"，直觉所见到的孤立绝缘的意象叫做"形象"。美感经验就是形象的直觉，美就是事物呈现形象于直觉时的特质。[1]

由于"意象"在美感中的极端重要性，朱光潜直接认为美感的世界就是"意象世界"："美感经验的直接目的虽不在陶冶性情，而却有陶冶性情的功效。心里印着美的意象，常受美的意象浸润，自然也可以少存些浊念。"[2]"少存些浊念"，就是指少沾染现实的政治性而实现无功利化。

朱光潜的"意象"论之所以带有无功利化的特性，是源自他自己的明确立场：

> 许多人喜欢从道德的观点来谈文艺，从韩昌黎的"文以载道"说起，一直到现代"革命文学"以文学为宣传的工具止，都是把艺术硬拉回到实用的世界里去。一个乡下人看戏，看见演曹操的角色扮老奸巨猾的样子惟妙惟肖，不觉义愤填胸，提刀跳上舞台，把他杀了。从道德的观点评艺术的人们都有些类似这位杀曹操的乡下佬，义气固然是义气，无奈是不得其时，不得其地。他们不知道道德是实际人生的规范，而艺术是与实际人生有距离的。[3]

他在这里鲜明地要与五四新文化运动以来的"革命文学"观唱反调，公开与其政治化或道德化立场决裂。

朱光潜的这种无功利化的"意象"论，是否直接地就是来自他对中国古典美

[1] 朱光潜：《谈美》(1932)，《朱光潜全集》第2卷，第11页。
[2] 同上文，第25页。
[3] 同上文，第18页。

学传统的自觉传承？笔者的判断是，或许有所传承，但远非达到自觉的地步，或者说是自觉性严重不足。不如说，它更多地是克罗齐"直觉"说影响下的产物："艺术家造了一个意象或幻影；而喜欢艺术的人则把他的目光凝聚在艺术家所指示的那一点上，从他打开的裂口朝里看，并在他自己身上再现这个意象。"[1]由于深受这种心理性意象观的影响，朱光潜的"意象"论带有浓烈的心理直觉色彩："什么叫做想象呢？它就是在心里唤起意象。比如看到寒鸦，心中就印下一个寒鸦的影子，知道它像什么样，这种心镜从外物摄来的影子就是'意象'。意象在脑中留有痕迹，我眼睛看不见寒鸦时仍然可以想到寒鸦像什么样，甚至于你从来没有见过寒鸦，别人描写给你听，说它像什么样，你也可以凑合已有意象推知大概。这种回想或凑合以往意象的心理活动叫做'想象'。"[2]这里显然主要还是以克罗齐的"直觉"论去阐发"意象"论。

从《谈美》全书看，朱光潜在"意象"论的"美感"观基础上，对"人生的艺术化"的具体途径做了通盘阐述：一是要同实际人生保持"心理距离"，二是要对宇宙秉持"人情化"眼光，三是要主动追求人生的"情趣化"等。这几条，条条都在指向少数知识分子的个体雅趣，而非普通公民的"共享"的日常趣味或社会革命者的现实关怀，其无功利化意图十分明显。"严格的说，离开人生便无所谓艺术，因为艺术是情趣的表现，而情趣的根源就在人生；反之离开艺术也便无所谓人生，因为凡是创造和欣赏都是艺术的活动，无创造、无欣赏的人生是一个自相矛盾的名词。"[3]人生在于"情趣"，无趣的人生似乎就不配叫人生了。正是由于人生的"情趣化"是如此重要，以致朱光潜索性指出："人生的艺术化就是人生的情趣化。"[4]他甚至认为："人生本来就是一种较广义的艺术。每个人的生命史就是他自己的作品。……知道生活的人就是艺术家，他的生活就是艺术作品。"[5]在这里，强调"人生的艺术化"不过是回归人生的本义而已。但这种"人生"实际上主要还是个体通过艺术的美感作用而心造的超现实的人生"意象"或人生幻象。

可以说，留学欧洲归来的青年美学家朱光潜，一方面拒绝了陈独秀等的政治化的文艺革命论传统，另一方面又把此前尚存众多可能性的蔡元培式公民美育理

[1]〔意〕克罗齐：《美学原理 美学纲要》，朱光潜译，北京：人民文学出版社，1983年，第172页。
[2] 朱光潜：《谈美》(1932)，《朱光潜全集》第2卷，第61页。
[3] 同上文，第90—91页。
[4] 同上文，第96页。
[5] 同上文，第91页。

论及邓以蛰式艺术为人生论路线等，简约地窄化为精英主义的"人生的艺术化"论，从而导致其艺术理论探索走向一条自觉的无功利化的精英主义的个赏这一窄轨。难怪他会受到鲁迅的辛辣批评。

在此，朱光潜与鲁迅之间围绕陶潜的理解所展开的批评和自我批评，就值得关注了。朱光潜在1935年12月《中学生》第60期上撰文《说"曲终人不见，江上数峰青"——答夏丏尊先生》，从阐释"曲终人不见，江上数峰青"入手，提出自己心目中艺术的"最高境界"为"静穆"：

> 艺术的最高境界都不在热烈。就诗人之所以为人而论，他所感到的欢喜和愁苦也许比常人所感到的更加热烈。就诗人之所以为诗人而论，热烈的欢喜或热烈的愁苦经过诗表现出来以后，都好比黄酒经过长久年代的储藏，失去它的辣性，只剩一味淳朴。……所谓"静穆"（Serenity）自然只是一种最高理想，不是在一般诗里所能找得到的。古希腊——尤其是古希腊的造型艺术——常使我们觉到这种"静穆"的风味。"静穆"是一种豁然大悟，得到归依的心情。它好比低眉默想的观音大士，超一切忧喜，同时你也可说它泯化一切忧喜。这种境界在中国诗里不多见。

朱光潜在这里明确反对直抒情感式的"热烈"，而是主张历经个体"低眉默想"后获得的"超一切忧喜"或"泯化一切忧喜"的"静穆"。

这一"静穆"观来自温克尔曼（Johan Joachin Winckelmann，1717—1768）对古希腊艺术的阐释："希腊杰作有一种普遍和主要的特点，这便是高贵的单纯和静穆的伟大。正如海水表面波涛汹涌，但深处总是静止一样，希腊艺术家所塑造的形象，在一切剧烈情感中都表现出一种伟大和平衡的心灵。"[1] 温克尔曼有关希腊艺术的主要特质在于"高贵的单纯和静穆的伟大"这一阐发，令朱光潜倾心向往。只是，他从这一本来带有综合意味的繁复命题中，舍弃了"高贵""单纯""高贵的单纯"及"伟大"等多重义项及其综合意味，而单单拈出"静穆"一词来大加发挥，显然意在突出寂静、肃穆、淡然、纯净等相关义项。他甚至还拿经历长久"储藏"而失去"辣性"后变得"一味淳朴"的黄酒与"静穆"作比，并把陶潜

[1]〔德〕温克尔曼：《关于在绘画和雕刻中模仿希腊作品的一些意见》，《希腊人的艺术》，邵大箴译，桂林：广西师范大学出版社，2001年，第17页。

视为这种"最高境界"的典范。他一面不无遗憾地责备"屈原、阮籍、李白、杜甫都不免有些像金刚怒目,愤愤不平的样子",一面毫无保留地盛赞"陶潜浑身是'静穆',所以他伟大"。[1] 他之所以这样做,明显是要向当时的中国人树立并倡导一种"静穆"的人生风范。

这种罢黜众家而独尊"静穆"风范之举,体现了朱光潜鲜明的无功利化的精英主义个赏偏好,难免受到悉心关怀社会现实症候的鲁迅的尖锐批评。鲁迅指出:

> 被选家录取了《归去来辞》和《桃花源记》,被论客赞赏着"采菊东篱下,悠然见南山"的陶潜先生,在后人的心目中,实在飘逸得太久了,但在全集里,他却有时很摩登,"愿在丝而为履,附素足以周旋,悲行止之有节,空委弃于床前",竟想摇身一变,化为"阿呀呀,我的爱人呀"的鞋子,虽然后来自说因为"止于礼义",未能进攻到底,但那些胡思乱想的自白,究竟是大胆的。就是诗,除论客所佩服的"悠然见南山"之外,也还有"精卫衔微木,将以填沧海,刑天舞干戚,猛志固常在"之类的"金刚怒目"式,在证明着他并非整天整夜的飘飘然。这"猛志固常在"和"悠然见南山"的是一个人,倘有取舍,即非全人,再加抑扬,更离真实。[2]

如果说,鲁迅在这里只是指责朱光潜以偏概全的话,那么,下面则是进一步告诫他心造高雅的"极境"必然会陷入"绝境":

> 凡论文艺,虚悬了一个"极境",是要陷入"绝境"的,在艺术,会迷惘于土花,在文学,则被拘迫而"摘句"。但"摘句"又大足以困人,所以朱先生就只能取钱起的两句,而踢开他的全篇,又用这两句来概括作者的全人,又用这两句来打杀了屈原,阮籍,李白,杜甫等辈,以为"都不免有些像金刚怒目,愤愤不平的样子"。其实是他们四位,都因为

[1] 朱光潜:《说"曲终人不见,江上数峰青"——答夏丏尊先生》,《朱光潜全集》第8卷,合肥:安徽教育出版社,1987年,第396页。

[2] 鲁迅:《"题未定"草》,《鲁迅全集》第6卷,北京:人民文学出版社,1981年,第422页。

垫高朱先生的美学说，做了冤屈的牺牲的。[1]

鲁迅自己就是文学作品选家及文学史家，何尝不知选家眼光自可以有取有舍。他之所以断然反对朱光潜的"静穆"说，其实就是批评这种自命清高的审美精英主义立场只满足于孤芳自赏而脱离中国社会现实、脱离中国普通民众。"自己放出眼光看过较多的作品，就知道历来的伟大的作者，是没有一个'浑身是"静穆"'的。陶潜正因为并非'浑身是"静穆"，所以他伟大'。现在之所以往往被尊为'静穆'，是因为他被选文家和摘句家所缩小，凌迟了。"[2]这里的所谓"缩小"，其实也就相当于笔者所谓"窄化"式处理。而所谓"凌迟"，则是对朱光潜的"窄化"式处理的更加尖锐和无情的指责了。这也反过来说明，朱光潜那时的"人生的艺术化"论自觉地导向了艺术个赏论轨道，距离艺术"共享"路线越来越远。

整整20年后，朱光潜才在50年代中期"美学大讨论"的特定氛围中，对鲁迅当年的批评做了一次自我批评：

> 我把《述酒》《咏荆轲》等诗所代表的陶潜完全阉割了，只爱他那闲逸冲淡的一面。这里所谓"闲逸冲淡"的一面也只是据我的理解，而我的理解是经过歪曲得来的，就是把一点铺成全面，把全面中所有其他点都遮盖掉。由于我对于中国古典作品这样歪曲的了解，我逐渐形成所谓"魏晋人"的人格理想，作为我所追求的理想。根据这个"理想"，一个人是应该"超然物表""恬淡自守""清虚无为"，独享静观与玄想乐趣的。这里面含有极浓厚的悲观厌世的态度，于是鄙视群众，抬高自我，脱离现实，聊图个人享乐的等等颓废思想就被崇奉为人生的最高理想了。这就替我后来主观唯心主义的发展准备了温床。[3]

这一自我批评在当时究竟是出于政治压力还是出于真心自反，不得而知。无论如何，朱光潜在三四十年代几乎一以贯之地坚持了自己以"人生的艺术化"为标志的无功利性的精英主义艺术观。

[1] 鲁迅：《"题未定"草》，《鲁迅全集》第6卷，第428页。
[2] 同上文，第430页。
[3] 朱光潜：《我的文艺思想的反动性》，《文艺报》1956年6月第12期，《朱光潜全集》第5卷，合肥：安徽教育出版社，1987年，第12—13页。

三、宗白华论"飘瞥"

20世纪50年代初在院校调整中才进入北京大学任教的宗白华，其实早在20年代初年就提出了"艺术人生观""艺术式的人生"等相关命题，与其好友田汉和郭沫若的当时取向相近，也显示了与朱光潜相近的无功利化立场和唯美主义气质。只是相比朱光潜而言，宗白华更具有德国式思辨色彩和中国古典文化复兴情怀的交融的特点而已。

不过，早年的宗白华还是主要从欧洲思想，特别是其中的德国思想中吸取有关"艺术人生观"的养分的。他就这种"艺术人生观"对青年提出三条要求：一是"唯美的眼光"，二是"研究的态度"，三是"积极的工作"。尤其是其中的"唯美的眼光"一条，正代表了"艺术人生观"的关键条件："我们要持纯粹的唯美主义，在一切丑的现象中看出他的美来，在一切无秩序的现象中看出他的秩序来，以减少我们厌恶烦恼的心思，排遣我们烦闷无聊的生活。"而正是这种"纯粹的唯美主义"态度，才会让人们获得"超小己的艺术人生观"："这种艺术人生观就是把'人生生活'当作一种'艺术'看待，使他优美、丰富、有条理、有意义。总之，就是把我们的一生生活，当作一个艺术品似的创造。这种'艺术式的人生'，也同一个艺术品一样，是个很有价值、有意义的人生。"在那时他的心目中，"唯美主义"与"艺术人生观"简直就是一回事。而德国大文豪歌德则是此种人生的典范："有人说，诗人歌德（Goethe）的人生（Life），比他的诗还有价值，就是因为他的人生同一个高等艺术品一样，是很优美、很丰富、有意义、有价值的。"[1]

当然，宗白华也没有仅仅局限于个体人格塑造，而是由此拓展到艺术的社会功能："艺术教育，可以高尚社会人民的人格。"[2]在这里，他认识到艺术对"社会人民"的人格具有提升作用。不过，对这种作用如何实现却没有具体展开。至少，这里有关人生就是艺术品似的创造的观点，同朱光潜的"人生的艺术化"主张在精神气质上几乎是完全一致的。

在30—40年代任职中央大学期间，宗白华的这种"艺术人生观"获得了更加成熟的美学表达。他借对席勒艺术观的理解而指出：

> 艺术创作是一切文化创造最纯粹最基本的形式。它是不受一切功利

[1] 宗白华：《青年烦闷的解救法》(1920)，《宗白华全集》第1卷，第179页。
[2] 同上文，第180页。

目的羁绊,最自由最真实的人生表现。它替人生的内容制造清明伟大的风格与形式,领导着人生走向最充实最完美最自由的生活形态。所以,艺术与艺术家应该认识及负起文化上最高的责任与最中心的地位。[1]

值得注意的是,这里已不再满足于一般地表述唯美主义式艺术人生观,而是进一步看到艺术的文化意义,其思考的重心开始向着文化建设任务倾斜了。第一,把艺术视为文化创造的特殊形式;第二,认为这种形式由于其康德意义上的无功利性而成为人生自由的表现;第三,认为艺术这种无功利性的人生形式可以创造出新的"人生的内容"及其"清明伟大的风格与形式";第四,因此,艺术与艺术家不再纯粹为个人,而是肩负起"文化上最高的责任与最中心的地位"。在他的设计中,艺术与艺术家都必须在文化建设中扮演"最高"和"最中心"的角色。

重要的是,宗白华逐渐地认识到,艺术不再仅仅追求美,而是进一步深入形塑人的心灵结构:

> 艺术是人类文化创造生活之一部分,是与学术、道德、工艺、政治,同为实现一种"人生价值"与"文化价值"。普通人说艺术之价值在"美",就同学术、道德之价值在"真"与"善"一样。然而,自然界现象也表现美,人格个性也表现美。艺术固然美,却不止于美。且有时正在所谓"丑"中表现深厚的意趣,在哀感沉痛中表现缠绵的顽艳。艺术不只是具有美的价值,且富有对人生的意义、深入心灵的影响。[2]

艺术具有超越自然和人格个性的特殊魅力,"负有对人生的意义、深入心灵的影响"。其原因在于,艺术是三种主要"价值"的"结合体":

一、形式的价值,就主观的感受言,即"美的价值"。

二、抽象的价值,就客观言,为"真的价值",就主观感受言,为"生命的价值"(生命意趣之丰富与扩大)。

三、启示的价值,启示宇宙人生之最深的意义与境界,就主观感受

[1] 宗白华:《歌德、席勒订交时两封讨论艺术家使命的信》,《宗白华全集》第2卷,第38—39页。
[2] 宗白华:《略谈艺术的价值结构》(1934),《宗白华全集》第2卷,第69页。

言，为"心灵的价值"，心灵深度的感动，有异于生命的刺激。[1]

在这个阶梯式价值系列中，艺术的价值是逐步地从美的形式升入生命的价值、再升入心灵的价值的，体现了由外向内和由低到高的向内与向上的文化建构思路。

正是在这种现代中国文化建构思路的基点上，宗白华进一步提出了区别于古埃及文化、古希腊文化和近代欧洲文化这三大文化体系的关于中国文化精神及其象征物的独特构想：

> 用心灵的俯仰的眼睛来看空间万象，我们的诗和画中所表现的空间意识，不是像那代表希腊空间感觉的有轮廓的立体雕像，不是像那表现埃及空间感的墓中的直线甬道，也不是那代表近代欧洲精神的伦勃朗的油画中渺茫无际追寻无着的深空，而是"俯仰自得"的节奏化的音乐化了的中国人的宇宙感。[2]

这个构想把宗白华早期的"艺术人生观"探索沉落到现代中国文化建设的扎实地面上，富于独创精神地拈出了"节奏"这一中国文化精神的独特要义，凸显出中国文化区别于世界上其他文化的独特精神之所在，为在现代世界寻找新的文化根基的中国人提出了一条新出路。宗白华辩解说：

> 中国画家并不是不晓得透视的看法，而是他的"艺术意志"不愿在画面上表现透视看法，只摄取一个角度，而采取了"以大观小"的看法，从全面节奏来决定各部分，组织各部分。中国画法六法上所说的"经营位置"，不是依据透视原理，而是"折高折远自有妙理"。全幅画面所表现的空间意识，是大自然的全面节奏与和谐。画家的眼睛不是从固定角度集中于一个透视的焦点，而是流动着飘瞥上下四方，一目千里，把握全境的阴阳开阖、高下起伏的节奏。[3]

[1] 宗白华：《略谈艺术的价值结构》(1934)，《宗白华全集》第 2 卷，第 69—70 页。
[2] 宗白华：《中国诗画中所表现的空间意识》(1949)，《宗白华全集》第 2 卷，第 423 页。
[3] 同上文，第 422 页。

在他看来，中国画家是基于自身的独特宇宙观而自觉地选择了"以大观小"法，他们并非像西方画家那样仅仅着眼于"摄取一个角度"，而是要全力"把握全境的阴阳开阖、高下起伏的节奏"。这一独到而深入的阐发表明，宗白华始于20年代初的"艺术人生观"探索，到40年代末已逐步上升到现代中国美学的一个巅峰境界。

有意思的是，40年代的宗白华所心仪的至高艺术境界是"意境"或"艺术意境"："造化和心源的凝合，成了一个有生命的结晶体，鸢飞鱼跃，剔透玲珑，这就是'意境'，一切艺术的中心之中心。"[1]几个月后他又进一步对"意境"做了如下规定："以宇宙人生的具体为对象，赏玩它的色相、秩序、节奏、和谐，借以窥见自我的最深心灵的反映；化实景而为虚境，创形象以为象征，使人类最高的心灵具体化、肉身化，这就是'艺术境界'。艺术境界主于美。"他甚至提出了如下简赅的断语："意境是'情'与'景'（意象）的结晶品。"[2]值得注意的是，在这里，他多次使用的"意境""意象"及"诗境"等重要词语之间，其实并没有实质性的区别，而是彼此相通，因而也是可以互换的。总之，"意境""意象"或"诗境"等概念在他这里突出的还是个体的内心精神涵养："艺术意境的诞生，归根结底，在于人的性灵中。"[3]可以看到，宗白华对"意境"及"意象"的使用，同朱光潜对"意象"的使用是具有相通处的，只是相比而言，朱光潜的带有更多的克罗齐色彩，而宗白华的体现了更多的中国古典美学味道。

四、无功利化的个赏

对邓以蛰、朱光潜和宗白华三人作简要比较可见，他们虽然各有不同的古今中西师承和主张，但都既没有沿着蔡元培的全体公民"共享"的美育道路走，也没有像鲁迅那样严密关切社会现实症候，更没有像陈独秀那样信奉阶级革命，而是走上了少数知识分子的艺术个赏道路。这是一种明显的无功利化的精英主义审美路线。邓以蛰的"绝对的境界"、朱光潜的"静穆"和宗白华的"飘瞥"等主张的目的，更多地都只是要在现代中国特殊情境中实施知识分子个体的精神自救

[1] 宗白华：《中国艺术意境之诞生》（增订稿，1944），《宗白华全集》第2卷，第326页。
[2] 同上。
[3] 同上文，第329页。

而已。这表明，艺术在此实际地被导引到了无功利化的知识分子个体心灵自赏的方向。

第三节 重新功利化的"物的形象"论

从20世纪50年代到70年代，以邓以蛰、朱光潜和宗白华为代表的艺术理论学者，由于院系调整的机缘，得以重新汇聚北京大学，理应形成艺术理论探索的新高潮。但事实却是，邓以蛰和宗白华很少再度发新声，而朱光潜也是在沉寂几年后才在50年代中期的"美学大讨论"中短暂地复出，但主要是扮演被批判者的角色。尽管如此，从他公开发表的"物的形象"论中，仍能见出其理论思考上的一些新变化——重新功利化。

一、"物的形象"论

"物的形象"，是这位曾经坚决标举无功利化的美学家，在多年苦修马列主义和进行世界观改造后，尝试运用马列主义观点反思以往理论而从政治视角重新思考艺术理论问题的一个结果。此时，他聚焦于一个新目标——这从他一篇论文的标题便可看出，这就是"美学怎样才既是唯物的又是辩证的"。他提出"美是主观与客观的统一"这一新命题，简称"主客观统一"论。不过，相比而言，目前更值得重视的是他从"主客观统一"论角度去论证的"物的形象"论。按照叶朗的见地，"如果更准确一点，这一理论应该概括成为'美在意象'的理论"[1]。

朱光潜从"主客观统一"角度阐发"物的形象"，其实可以追溯到他的《文艺心理学》(1936)："美不仅在心，亦不仅在物，而在心与物的关系上。"[2] 后来他仍然坚持这一"主客观统一"的思路："我至今对于美还是这样想，还是认为要解决美的问题，必须达到主观与客观的统一。"[3] 但是，他通过学习马列主义，毕竟已开始自觉地尝试运用唯物辩证法去提出和解决"物的形象"问题了，尽管未

[1] 叶朗：《从朱光潜"接着讲"——纪念朱光潜、宗白华诞辰一百周年》，《北京大学学报》1997年第5期，据《意象照亮人生——叶朗自选集》，北京：首都师范大学出版社，2011年，第157页。
[2] 朱光潜：《文艺心理学》，《朱光潜全集》第1卷，第346页。
[3] 朱光潜：《我的文艺思想的反动性》(1956)，《朱光潜全集》第5卷，第27页。

必成功。他认识到:"美是主观与客观的辩证统一,现实事物必须先有某些产生美的客观条件,而这些客观条件必须与人的阶级意识、世界观、生活经验这些主观因素相结合,才能产生美。"[1] 基于此认识,他明确地提出"物的形象"概念,并尽力去揭示其蕴含的"主客观统一"的特质:

> 如果给"美"下一个定义,我们可以说,美是客观方面某些事物、性质和形状适合主观方面意识形态,可以交融在一起而成为一个完整形象的那种特质。这个定义实际上已包含内容与形式的统一在内:物的形象反映了现实或是表现了思想情感。[2]

在他看来,"物的形象"的"特质"在于,它来自现实但又不同于现实,已是客观与主观"交融在一起"的可以同时"反映现实"和"表现思想情感"的"一个完整形象"了。这一点看起来已经渗透进唯物主义内涵,也就是似乎完成从以往的无功利化到重新功利化的转变了。但实际上,它还是可以让人回想到朱光潜的早年论述:"凝神观照之际,心中只有一个完整的孤立的意象,无比较,无分析,无旁涉,结果常致物我由两忘而同一,我的情趣与物的意态遂往复交流,不知不觉之中人情与物理相渗透。"[3] 这里的"人情与物理相渗透"的"意象",其实更多地直接来自于克罗齐的"直觉"式内心"意象",也就是主要属于主观的东西,但对他后来提出的"主客观统一"的"物的形象"而言,毕竟是一种早期预示。

不过,处于50年代中期特定政治与学术情境下而必须重新寻求功利化的朱光潜,已经明确地认识到,应从唯物辩证法的"物"的角度去反思自己早年的"意象"观,从而重新找到曾被他亲手斩断的内心"意象"与社会现实之"物"的连接纽带。他的处理办法是,提出"物的形象"概念,并且在其与"物"之间"见出分别",从而为艺术形象确立"物的形象"来源:

> 美感的对象是"物的形象"而不是"物"的本身。"物的形象"是

[1] 朱光潜:《在中国科学院哲学社会科学学部委员会第三次扩大会议上的发言》,载《新建设》1961年第1期。
[2] 朱光潜:《论美是客观与主观的统一》(1957),《朱光潜全集》第5卷,第80页。
[3] 朱光潜:《诗论》(1943),《朱光潜全集》第3卷,合肥:安徽教育出版社,1987年,第53页。

"物"在人的既定主观条件（如意识形态、情趣等）影响下反映于人的意识的结果，所以只是一种知识形式。在这个反映的关系上，物是第一性的，物的形象是第二性的。但是这"物的形象"在形成之中就成了认识的对象，就其为对象来说，它也可以叫做"物"，不过这个"物"（姑简称物乙）不同于原来产生形象的那个"物"（姑简称物甲），物甲是自然物，物乙是自然物的客观条件加上人的主观条件的影响而产生的，所以已不纯是自然物，而是夹杂着人的主观成份的物，换句话说，已经是社会的物了。美感的对象不是自然物而是作为物的形象的社会的物。美学所研究的也只是这个社会的物如何产生，具有什么性质和价值，发生什么作用；至于自然物（社会现象在未成为艺术形象时，也可以看作自然物）则是科学的对象。[1]

在这里，"物的形象"或"物乙"具有第二性，是一种"夹杂着人的主观成份的物"，也就是"作为物的形象的社会的物"。在这个意义上，这里实际上蕴含着一种观察："物的形象"通向"艺术形象"，甚至就是"艺术形象"的雏形了。对此，他还有更明确的论述：

> 物本身的模样是自然形态的东西。物的形象是"美"这一属性的本体，是艺术形态的东西，是意识形态的反映，属于上层建筑。物本身的模样（性质形状等，还不能说感觉印象或表象）是不依存于人的意识的，物的艺术形象却必须既依存于物本身，又依存于人的主观意识。[2]

这里干脆从"物的形象"一直顺利地滑向"物的艺术形象"了。由此可见，他的"物的形象"实际上就是指"艺术形象"，等于实质上重新返回到以往的无功利的纯审美路径了。

二、可攀援的梯子

朱光潜在50年代中期对"物的形象"的探索，意味着从唯物辩证法这一新

[1] 朱光潜：《美学怎样才能既是唯物的又是辩证的》(1956)，《朱光潜全集》第5卷，第46—47页。
[2] 朱光潜：《论美是客观与主观的统一》(1957)，《朱光潜全集》第5卷，第79—80页。

视角对自己早年的"人生的艺术化"论及"意象"观作了新的有限度的调整，揭示了"艺术形象"同"物的形象"的本体性联系。在分析这一调整的原因时，应当看到50年代政治形势下朱光潜自己的主动求变所起的作用。例如，在1958年听完周扬在北大所做的两次"建设马克思主义文艺理论"系列讲座（第一讲为"建设马克思主义美学"，第二讲为"文艺与政治"）后，他在运用马克思主义哲学去分析美学问题上有了自觉。据胡经之回忆："朱先生坦率和我谈起，听了周扬的讲座之后，感触颇深。他不想再在心理学的狭窄范围内谈文艺了，而要提升到马克思主义哲学的高度，想围绕艺术是一种生产劳动，是掌握世界的特殊方式等问题写些文章。果然，不到一年，他就在《新建设》上发表了一篇长文《生产劳动与人对世界的掌握——马克思主义美学的实践观点》，较为系统地论述了他学习马克思、恩格斯经典著作后对艺术的新见解。"[1]尽管这种有限度调整并不等于真正完成了从当初的无功利化到重新功利化的转变，正如有论者认为"朱光潜美学实际上不是主客统一论而是主观论"[2]一样，但是，这次调整毕竟还是为后一代学者的"审美意象"论及其同"物象"的联系铺平了道路，至少留下了后人可以接着攀援上去的一架梯子。

第四节　再度无功利化的"审美意象"论

在改革开放初期的20世纪70年代末、80年代初，北京大学第三代艺术理论学者叶朗和胡经之等在北京大学艺术理论学统上"接着讲"，其突出的理论建树之一就在于"审美意象"的标举。这与朱光潜当年留下的"物的形象"的梯子不无关系，而顺着这架梯子就可以继续攀援到朱光潜早年的"意象"论，以及宗白华当年的"意境"及"意象"观。

有意思的是，经历了"文革"洗礼的这批新一代学者，此时不约而同地自觉疏远"文艺为政治服务"的陈旧教条，同时也抛弃美与艺术的本质问题上的"客观"与"主观"对立或统一的旧思路，重新标举带有鲜明的知识分子雅趣和浓烈的深层心理意味的"审美意象"论，体现了一种再度无功利化的倾向。

[1] 李健：《心向至美人生幸——胡经之教授访谈录》，《文艺研究》2013年第11期。
[2] 黄应全：《朱光潜美学是主客统一论吗？》，《文艺研究》2010年第11期。

一、叶朗论"审美意象"

叶朗在《中国美学史大纲》中清晰地阐述了"审美意象"在中国古典美学传统中的"中心"地位：

> 中国古典美学体系是以审美意象为中心的，它也包含有哲学美学、审美心理学、审美社会学、审美文艺学、审美教育学等多方面的内容，而以审美文艺学（文艺美学）的内容占的比重最大。在中国古典美学体系中，"美"并不是中心的范畴，也不是最高层次的范畴。"美"这个范畴在中国古典美学中的地位远不如在西方美学中那样重要。如果仅仅抓住"美"字来研究中国美学史，或者以"美"这个范畴为中心来研究中国美学史，那么一部中国美学史就将变得十分单调、贫乏，索然无味。[1]

他之所以如此重视"审美意象"，把它视为"中国古典美学体系"的"中心"范畴，是由于看到了"意象"概念的至关重要价值。他随后在主编《现代美学体系》时，明确指出"意象"是中国古典美学的一个核心概念，其基本结构在于"情"与"景"的统一，这种结构产生并存在于"审美主客体之间的意向性结构"中[2]。他借鉴"意象"概念就是要为构想中的"审美艺术学"找到"中心范畴"："审美艺术学环绕审美意象这一中心范畴来研究艺术。审美艺术学研究艺术，最终是为了研究审美活动。"而他所构想的"现代美学体系"则赋予"审美意象"以"核心"地位："从全书的体系来看，最核心的范畴乃是审美感兴、审美意象和审美体验。我们的体系可以称为审美感兴、审美意象、审美体验三位一体的体系。"[3]

可以说，叶朗自觉地沿着蔡元培的公民"美育"论路线，综合北京大学历代艺术理论学者的观点，例如邓以蛰的"艺术为人生"论、朱光潜的"人生的艺术化"论及宗白华的"艺术人生观"等，特别是明确地传承朱光潜的"意象"论，进而提出了"美在意象"的鲜明观点。

他还特意发掘朱光潜早年从融合中西美学的角度而对"意象"概念的探索成果，注意到朱光潜在《谈美》的"开场话"中就指出"美感的世界纯粹是意象世

[1] 叶朗：《关于中国美学史的几个问题——〈中国美学史大纲〉绪论》，《学术月刊》1985年第8期。
[2] 叶朗主编：《现代美学体系》，北京：北京大学出版社，1988年，第116页。
[3] 叶朗：《论美学的现代形态》，《文艺研究》1988年第4期。

界",并点出朱光潜在《谈文学》第一节的论述:"凡是文艺都是根据现实世界而铸成另一超现实的意象世界,所以它一方面是现实人生的返照,一方面也是现实人生的超脱。"叶朗认为:"由于抓住了'意象'这个概念以及通过对'意象'的解释,朱光潜先生找到了中西美学(中国传统美学和西方现代美学)的契合点。"[1]据此,叶朗对朱光潜在50年代中期"美学大讨论"中的理论建树做了新的评价:"参加那场讨论的学者和朱先生自己都把这一理论概括为'美是主客观的统一'的理论。但是照我看来,如果更准确一点,这一理论应该概括成为'美在意象'的理论。"[2]

这里强调朱光潜在融合中西基础上对"意象"概念或"美在意象"概念的阐发,实际上显示了叶朗自己独特的艺术理论抱负:沿着朱光潜的中西美学融合路线"接着讲",进而把他开创的"意象"概念提升到中国现代美学及艺术理论的核心范畴的高度去阐发。

由此就可以理解叶朗的进一步阐述:"艺术的本体是审美意象。"而这种拥有"审美意象"的艺术,才可以"在观众面前呈现一个完整的、有意蕴的世界,一个情景交融的美的世界"。[3]如此,与胡经之倾向于在"审美意象"与"审美物象"之间寻求平衡或交融不同,叶朗直接地把"审美意象"视为根本的中心范畴,在此基点上建立自己的整个美学思想体系。这个美学中心范畴及其思想体系呈现出鲜明的无功利化色彩。

叶朗这样做是有自己的进一步考虑的:标举"审美意象"这一中心范畴,为的是把个体导向无功利的超越性"人生境界"。他认为,由"审美意象"营造出来的艺术世界,终究是要向人类打开理想的"人生境界"。在这里,他融汇冯友兰的"人生境界"论,提出了自己的审美的人生观:

> 追求审美的人生,就是追求诗意的人生,追求创造的人生,追求爱的人生。人们在追求审美人生的过程中,同时就在不断拓宽自己的胸襟、涵养自己的气象,不断提升自己的人生境界,不断提升人生的意义和价值,最后达到最高的人生境界即审美的人生境界。这种人生境界,就是

[1] 叶朗:《从朱光潜"接着讲"——纪念朱光潜、宗白华诞辰一百周年》,《北京大学学报》1997年第5期,据《意象照亮人生——叶朗自选集》,第156页。
[2] 同上文,第157页。
[3] 叶朗:《京剧的意象世界》,《文艺报》1991年2月9日,据《意象照亮人生——叶朗自选集》,第252页。

孔子的"吾与点也"的境界。这种人生境界，就是陶渊明追求的从"尘网"、"樊笼"中挣脱出来返回"自然"的境界。这种人生境界，也就是宋明理学家所说的光风霁月般洒落的境界。在这种最高的人生境界当中，真、善、美得到了统一。在这种最高的人生境界当中，人的心灵超越了个体生命的有限存在和有限意义，得到一种自由和解放。在这种最高的人生境界当中，人回到了自己的精神家园，从而确证自己的存在。[1]

由此看，人类创造审美意象，恰恰是照亮个体的人生，把个体提升到自由和解放的人生境界中。这里的"审美意象"，显然具有不容分辩的突出的无功利的个体精神性内涵，其理想主义色彩十分浓烈。

二、胡经之论艺术形象

与叶朗无需调和地设定了"审美意象"的中心角色、体现了明确和坚定的无功利化取向不同，胡经之则把"审美意象"与"审美物象"并举，显示出在无功利化与再功利化之间寻求平衡的迹象。

胡经之在写于1980年的长文《论艺术形象——兼论艺术的审美本质》（《文艺论丛》第12辑，上海：上海文艺出版社，1981年）中，跨越当时尚在持续的"文艺为政治服务"的思想残余，把文艺或艺术理论的研究焦点转向艺术形象及其审美本质的探究上，体现了一种自觉的突破性意识。

他明确地认识到，"艺术形象，这是文艺学的基本范畴，正像美是美学的基本范畴一样"[2]。应当讲，当时文艺思想的主流还是文艺反映社会生活、传达意识形态、讲究真实性之类，而他鲜明地标举"艺术形象"，确实本身就体现了一种明显的无功利化意图。他通过对郑板桥《题画：竹》的详细阐发，显示了一条如何超离社会现实束缚，特别是过度政治化束缚而升腾到高远和纯洁的"艺术形象"境界的路径。这一点集中凝聚为从画家观竹到形成竹的艺术形象的三阶段论：首先是画家对"园中之竹"的"审美体验"，生成了"眼中之竹"；其次是"眼中之竹"经画家思维改造而转化成"胸中之竹"；最后是"胸中之竹"经"物化"而转化成"手中之竹"，这就是艺术形象。

[1] 叶朗：《美在意象》，北京：北京大学出版社，2010年，第491页。
[2] 胡经之：《论艺术形象》，《文艺美学论》，武汉：华中师范大学出版社，2000年，第76页。

今天看来，这艺术形象生成的三阶段，其实正是艺术家的无功利化诉求得以实现的三阶段，代表了改革开放初期知识分子急于超离政治束缚的焦虑及其良苦用心。这就是说，他们义无反顾的无功利化冲动，通过确立"艺术形象"这一中心范畴得以初步实现，进而又通过设定"审美意象"范畴而升腾入政治性愈来愈稀薄而审美性愈来愈浓郁的个体精神空间，最后再通过"物化"后的"审美物象"而寻求一种非激进的调和，适当地重新涂抹必要的少许政治性。

在这个艺术形象诞生的三阶段论中，"审美意象"诚然一度具有中心地位，但毕竟随后还需经历"物化"过程的演变。作为艺术形象的雏形的审美意象，诞生于"胸中之竹"阶段：

> "胸"中之竹，作为"眼"中之竹的思维加工的结果，可能是竹的概念，也可能是竹的意象。郑板桥说"胸中勃勃，遂有画意"，此时在他脑海中浮现的该是竹的意象。……"胸"中之竹，并非就是艺术形象，它有待定型、物化。只有当意象是审美的，并且审美意象得到物质表现，才成为艺术形象。[1]

在他看来，艺术形象的诞生特别取决于画家个体的精神加工进程："只有当'胸'中之竹转化为'手'中之竹、笔下之竹、画上之竹时，才形成艺术形象。"[2]而对观众来说，他们只能通过艺术形象及其中蕴含的"审美意象"，方能感知到艺术家的"审美体验"。在此，胡经之强调的是"审美物象"与"审美意象"两方面的结合："'手'中之竹成为艺术形象必须符合两个基本条件：一是'手'中之竹必须是个审美物象；二是'手'中之竹这个审美物象表现了审美意象。"[3]这里把"审美意象"同"审美物象"一道视为艺术形象的必不可少的"两个基本条件"，显示了一种新的理论开拓向：在无功利化与再功利化之间寻求一种平衡。

正是从"审美意象"与"审美物象"的统一的思路出发，他规定了"艺术形象"这个基本范畴的特定内涵："艺术形象是审美物象与审美意象的统一：审美物象是艺术形象的形式，审美意象则是艺术形象的内容。艺术形象就是表现、传达了审

[1] 胡经之：《论艺术形象》，《文艺美学论》，第81页。
[2] 同上文，第82页。
[3] 同上。

美意象的审美物象;就是物化、固定于审美物象的审美意象。只有这个统一体的一面,不能成为艺术形象。"[1]他进一步分析艺术形象中"审美意象"的构成:"审美意象,乃是包含着审美认识和审美感情的心理复合体。审美意象包含着认识,但这是特殊形态的认识——审美认识,体现着感性认识和理性认识的特殊统一。"[2]他还强调:"作为艺术形象的内容,审美意象就是这种来自亲身体验和切身感受的审美感情和审美认识的心理复合体。"[3]胡经之抓住"审美意象"同个体的"审美体验"(审美感情与审美认识的心理复合体)在根源上的内在联系,由此揭示了"艺术形象"同人的深层审美心理的必然联系;同时,又抓住"审美物象"同社会生活的纽带,由此呈现"艺术形象"同社会现实不可分割的另一面。他的无功利化与再功利化之间的调和意图是明显的。不过,从全文仔细分析,由于着力论述审美体验对于艺术形象及其本质规定的优先地位和核心作用,胡经之的思想总体而言还是无功利化的,其对现实政治的有所让步难掩其强烈的和不可遏止的无功利化冲动。

这种无功利化的另一策略,就是回归中国古典美学的"意象"论传统。他在这篇文章里诚然并没有明确指明"审美意象"概念同此前朱光潜的"物的形象"概念以及更早的"意象"概念、同宗白华的"意境"论和"意象"论等是否存在传承关系,但毕竟还是明确指出了其古典传统渊源:"意象,按照中国传统的说法,它应是意中之象,有意之象,意造之象,不是表象,不是纯粹的感性映象;但它又不是概念,保留着感性映象的特点。意象,这是思维化了的感性映象,是具象化了的理性映象。意象一旦得到物化,就可以转化为形象。"[4]无论如何,这里已经是在自觉地传承中国古典意象理论传统了,并且实际上同时也是在改造的意义上传承朱光潜的"物的形象"和"意象"论及宗白华的"意境"说了。这一观察如果合理,胡经之等于是在中国古典意象论传统与朱光潜的"意象"概念及其"物的形象"概念之间寻求一种新的调和。

三、以"审美意象"为核心的人生境界论

第三代北大学者的上述探索,在改革开放时代这一特定背景下,建构起以艺

[1] 胡经之:《论艺术形象》,《文艺美学论》,第81页。
[2] 同上文,第86—87页。
[3] 同上文,第95页。
[4] 同上文,第81页。

术的"审美意象"为标志的人生境界之说,凸显的是纯艺术或纯美的艺术世界对个体现实人生的一种超越性意蕴。换言之,由于现实人生是有不足或残缺的,而艺术化人生恰恰可以给予人们一种合乎人生理想境界的完整性补偿。在这里,艺术及其核心内涵"审美意象"是同完美的个性、个体的完整性或自由性、个体的精神生活等价值理念紧密相连的。

这里同时需要指出的是,与叶朗和胡经之同时代的其他学者,也在同样的时代精神激励下做着彼此相通的事业。北京师范大学的童庆炳就对"文学特征"问题的旧理解展开了大胆质疑和新的思考。针对"文学的根本特征就是用形象来反映生活"这一通行命题,他认为它只是从"艺术形式"角度去把握文学特征,而忽略了"艺术内容"这一更根本的东西:

> 在我看来,我们要研究文学的特征,首先要看它的独特的对象、内容,看它反映什么,然后再看它的独特形式,看它怎样反映。"反映什么"是第一位的问题,"怎样反映"是第二位的问题。第一位问题是根本,它决定第二位问题,所以,"反映什么"决定"怎样反映"。[1]

取而代之,他提出如下新主张:

> 文学的特征不仅表现在文学的特殊形式上,而首先是表现在文学的特殊的对象、内容上。不把文学的对象、内容的特征弄清楚,要论证文学的形式的特征就没有依据。"文学用形象反映生活"这一类提法,只说明了文学的形式的特征,没有说明文学的内容的特征,所以仅仅用它来说明文学的根本特征,不能不说是一个重大的理论缺陷。

他这样的学理辨析,其实同胡经之和叶朗所做的工作一样,也是要坚决告别"文艺为政治服务"这一口号,更加理直气壮地、系统地或完整地认识文学与美或审美以及个性化之间的更为根本的联系。

他的具体方案是分四个层面去"科学地、完整地"把握文学的特征:

[1] 童庆炳:《关于文学特征问题的思考》,《北京师范大学学报》1981年第6期。以下凡引此文不再注明出处。

那么，应该怎样认识文学的基本特征呢？我认为要科学地、完整地认识这个问题，应分层次分主次地进行探讨：甲、文学的独特内容——整体的美的个性化的生活；乙、作家的独特的思维方式——形象思维为主，以逻辑思维为辅；丙、文学的独特的反映形式——艺术形象和艺术形象体系；丁、文学的独特性能——艺术感染力，以情动人。

正是通过对文学的艺术内容、艺术思维方式、艺术形式和艺术感染力这四个层面的整体把握，他试图建构起以美或审美为核心的文学特征论述框架：

文学的具体的对象内容跟其它科学的具体的对象、内容有很大不同，文学所反映的生活是整体的、美的、个性化的生活。这就是文学的内容的基本特征。抓住了文学的内容的基本特征，就抓住了文学的基本特征这一问题的关键。一定的内容决定一定的形式。文学之所以采用艺术形象这一形式来反映生活，就是因为艺术形象本身具有的特点能够适应并满足文学的内容的要求。

从他在这里强调文学中的"整体的、美的、个性化的生活"及其在"艺术形象和艺术形象体系"中的呈现和"艺术感染力"看，他所孜孜以求的东西，是与当时的北京大学第三代艺术理论家的诉求及其精神气质是一致的，即都是希望文学或艺术能够回归于人性的和美的本位，只不过，北京大学的两位艺术理论家选择了"审美意象"论，而童庆炳更愿意标举"整体的、美的、个性化的生活"之说。

第五节 "审美意象"论面对时代变迁

如果以为北大第三代理论家只是心向至高的纯艺术世界而完全拒绝关注艺术的日常生活取向，那会是失之片面的。他们所主张的"审美意象"论在面对20世纪90年代以来的新的时代变迁时，展现出了一些新变化，值得关注。

一、"美在意象"及"美感的神圣性"

需要注意的是，叶朗在进入21世纪以来，一方面敏锐地和明确地把握到从"审美意象"到"审美经济"或"大审美经济时代"的转变趋势，但另一方面又同时仍然一直坚守早年的"审美意象"主张，不仅如此，他还进而有针对性地发出"美感的神圣性"的召唤。

这里的"审美经济"概念，根据有关学者描述，是进入21世纪以来学界探讨的一个热点性问题。不过，汉语文献中对此的探讨可以上溯到20世纪80年代末期。那时有学者初步认识到，审美经济学是一门正酝酿着建立的新交叉学科，它的对象、内容、体系结构、研究方法和实用意义等方面都需要探索研究。并且指出，鉴于经济与审美的客观联系，把两者结合起来，创立一门审美经济学，既有必要性，也有可能性。[1] 后来，德国哲学家格尔诺特·伯梅（Gernot Böhme，1937— ）在《审美经济批判》（2003）一文中提出了"审美经济"（aesthetic economy）概念。据其定义，审美经济引入了马克思的使用价值（use value）与交换价值（exchange value）之外的第三种价值即"审美价值"（aesthetic quality）概念，从而呈现为一种新的经济形态。"商品的这些审美价值由于使消费者不仅在交换语境中而且也在使用语境中扮演角色，因而随即发展成为一种自主性价值。它们当然不再是经典的使用价值，因为它们没有实用性和目的性。但它们确实构成了一种如其所是的新的使用价值类型，而这种新型使用价值则来自它们迄今为止所使用的由其吸引力（attractiveness）、灵韵（aura）和氛围（atmosphere）所形成的交换价值。"[2] 这种以吸引力、灵韵和氛围等为标志的"审美经济"论提出后，很快得到响应，学者们纷纷对此概念加以丰富与发展。

在80年代和90年代曾长期坚持"审美意象"及其精神维度主张的叶朗，此时对这种以"审美经济"为标志的转变潮流高度敏感。他在分析"日常生活审美化"命题的内涵、把握审美与艺术的经济维度的基础上，探讨了"审美意象"在"大审美经济时代"的演变这一重要问题。一方面，他纠正了有关"日常生活审美化"命题的种种误解，认为该命题应当"是对大审美经济时代或体验经济时代的一种描述"，其意义"就是指在当代社会中，越来越多的人对于自己的生活环境和生活方式有一种自觉的审美的追求。很多学者指出，随着社会生产力的发展，

[1] 张品良：《审美经济学引论》，《社会科学家》1989年第5期。

[2] Gernot Böhme, "Contribution to the Critique of the Aesthetic Economy", *Thesis Eleven*, Vol.73 (May 2003).

随着千百万群众的物质生活逐步富裕，人们的精神、文化的需求也不断增长，因而一个大审美经济时代或称体验经济的时代已经来临或即将来临，这将为整个社会生活带来极大的变化"。[1]

另一方面，他观察到世界经济重心的演变对艺术造成的巨大影响。从20世纪60年代起，世界各国经济出现了重大的变化：从最初的"农业经济形态"和后来的"工业经济形态"转向现在的"大审美经济形态"。而"大审美经济形态"的突出标志在于，超越以产品的实用功能和一般服务功能为重心的传统经济，代之以实用与审美、产品与体验的紧密结合。此时，"商品的文化价值、审美价值逐渐超过商品的使用价值和交换价值而成为主导价值"。人们购买商品，"已不完全是购买物质生活必需品，而是越来越多地购买文化艺术，购买精神享受，购买审美体验"，这就出现了所谓的"体验经济"。[2]叶朗这样论述道：

> 这种大审美经济时代或体验经济时代的到来，正反映出越来越多的人在日常生活中追求一种精神享受，追求一种快乐和幸福的体验，追求一种审美气氛。《哈利波特》第七部于2007年7月21日零时在全球上市销售，成千上万的读者守候在书店门口抢购。美国在24小时里就售出了830万册，平均每秒钟售出近百册。很多人买回家就关起门来读这部小说，整夜不睡觉，一口气把它读完。为什么这么急？因为如果他们自己没有读完，第二天上班、上学时就会由同学或同事告诉他们书的内容和故事的结局，那样一来，他们的快乐和激动的体验就丧失了。[3]

此时，即便是日常流行的审美与艺术鉴赏所首要地关注的，也并非简单的或浅层次的感官体验，而是"精神享受""快乐和幸福体验"及"审美气氛"的满足了。可见，叶朗关注的是"大审美经济时代"的"文化产业"或"创意产业"如何更加注重"审美"或"审美体验"的要求及其对人们日常生活的提升效用。

正是在"日常生活审美化"与"大审美经济时代"的交叉点上，叶朗揭示了"审美意象"概念所呈现的新景观——审美的传统意义上的精神愉悦与新的日常生

[1] 叶朗：《美在意象》，第338页。
[2] 同上书，第339页。
[3] 同上书，第338页。

理满足两者之间，居然形成了紧密的交融："这样一个大审美经济的时代，这样一个体验经济的时代，审美（体验）的要求将会越来越广泛地渗透到日常生活的各个方面，这就是'日常生活审美化'。"这种渗透造成的个体效果就表现为："这种幸福感和满足感是感官的感受，同时它又包含着精神的、文化的内涵，……它是生理快感、美感以及某种精神快感的复合体。"[1]当传统的精神性的"审美意象"已经渗透进日常生活后，随之而来的新的精神提升景观出现了："在这样一个大审美经济时代或体验经济的时代，文化产业（或称创意产业、头脑产业、艺术产业等等）必然会越来越受到重视，'技术美'（功能美）也必然会在社会生活中占据越来越重要的地位。"[2]叶朗冷静地论述道，审美的东西本来来自物质活动或实用活动，后来逐渐与物质活动或实用活动分离而在艺术中大量发展，那属于"对实用与审美的原初统一的否定"。现在，"历史发展到了高科技的今天，审美的因素又回到物质、实用的活动之中，审美的东西和实用的东西重新结合起来。这可以说是否定之否定"[3]。由于如此，从审美意象返回到审美经济或文化产业中并对后者加以精神性提升，就是一种必然的选择了。"商品的文化价值、符号价值逐渐超过商品的使用价值和交换价值而成为主导价值。与此相联系，在新的时代条件下，资本形式也开始发生重大变化，单一的货币资本逐渐转化为货币资本、文化资本、社会资本和象征资本等多元资本形式。……文化资本已经成为衡量一个国家或地区的综合实力的重要指标。"他甚至这样判断说："文化产业将是21世纪全球最有前途的产业之一。"[4]

这种从坚守"审美意象"的个体精神意趣到密切关注和分析现实的"大审美经济时代"中"审美意象"面向"文化产业"或"审美经济"的积极的精神提升效用，反映出以叶朗为代表的北大第三代艺术理论学者面对当今时代艺术、文化及生活新变化而采取的一种积极进取的美学姿态。

不过，需要追问的是，在"审美意象"与"审美经济""文化产业"或"大审美经济时代"之间，至今还存在着一些未解之理论疑难，需要做冷静的梳理和回应。

[1] 叶朗：《美在意象》，第339页。
[2] 同上书，第340页。
[3] 同上。
[4] 叶朗：《文化产业与我国21世纪的经济发展》，《中华读书报》2002年9月18日，据《意象照亮人生——叶朗自选集》，第334、330页。

例如，当把"审美意象"的精神性标准设想得高远而势必与现实的"大审美经济时代"的文化产业状况存在距离甚至存在相当大或越来越大的距离时，现实中的"审美经济"产品靠什么或如何去体现前者的高远的精神性标准？作为"审美经济"行为的具体化的现实的文化产业产品，真的能达到"审美意象"的理想高度吗？也就是说，真的能抵达前述所谓孔子的"吾与点也"的境界、陶渊明的返回"自然"的境界、宋明理学家所谓"光风霁月般洒落"的境界？它们可被视为真、善、美统一的最高的人生境界。现实的文化产业或"审美经济"的产品中有两个不可缺少的必需要素：一是生活实用性，首要地是满足公众的日常生活实际使用用途；二是品牌附加值，这就是因创意而生发的跨越产品使用价值的审美价值。这两者之间并非总是水乳交融，而可能产生相互冲突。而后者又常常与时尚跟风、"炫耀式消费"等社会资本的获取有关，故很难单纯地到达"审美意象"的无与伦比的精神制高点。

其实，叶朗只是在冷静地分析"大审美经济时代"下文化产业更加注重文化产品的"精神的、文化的内涵"这一趋势而已。而他自己在美学的基本问题上，则仍然一贯地坚持"美在意象"的观点，以及由此观点推衍出来的相应的"美感的神圣性"主张。他明确指出："由于美感具有超越性，所以在美感的最高层次即宇宙感这个层次上，也就是在对宇宙的无限整体和绝对美的感受的层次上，美感具有神圣性。这个层次上的美感是与宇宙神交，是一种庄严感、神秘感和神圣感，是一种谦卑感和敬畏感，是一种灵魂的狂喜。这是最高的美感。在美感的这个层次上，美感与宗教感有某种相通之处。"[1]这里对美感的"神圣性"的理解，是基于其与现实相对峙的"超越性"品质并接近于"无限整体"和"绝对美"等体验，还与"庄严感"、"神秘感"和"神圣感"、"谦卑感"和"敬畏感"相关，最后与宗教感"有某种相通之处"。可见都是从"美在意象"这一基本观点以及"审美意象"的中心地位推导而出的结论。

也正是基于这种一贯立场，并且作为对当前"大审美经济时代"下文化产业及艺术问题的美学反思的结果，叶朗重申"美感的神圣性"主张："'美感的神圣性'向我们揭示了对于至高的美的体验的领悟，是自由心灵的一种超越和飞升，时刻闪耀着一种神性的光辉。对至高的美的领悟不应该停留在感性耳目之娱，而

[1] 叶朗：《美在意象》，第148页。

应该追求崇高神圣的精神体验和灵魂超越,在天人合一、万物一体的境界中,感受那种崇高神圣的体验。"[1]他在这里强调的是主体自身的"追求"和"感受"。由于如此,人才能"领悟"到美感的"神性"或"崇高神圣"性。

显然,这等于是这位美学家面对当前现实的"大审美经济时代"文化产业及艺术中所出现的新问题的一次明确的理论反思及回应。正是从这种"神性"的视角和立场出发,叶朗主张美不只是对人们的感官刺激的满足,而应当唤起人们的"灵魂的颤动":"美感的神圣性可以来自不同的方面,但我觉得它们有一些共同点,即都是一种灵魂的颤动,都指向一种终极的生命意义的领悟,都指向一种喜悦、平静、美好、超脱的精神状态,都指向一种超越个体生命有限存在和有限意义心灵的自由的境界。在这个时候,人不再感到孤独,生命的短暂和有限不再构成对人的精神的威胁或者重压,因为人寻找到了那个永恒存在的生命之源。"[2]这里显然是重申80—90年代的立场,突出地标举美与艺术的精神性内涵,从而在新的现实基点上再度张扬"审美意象"及其精神性维度。

值得注意的是,这里明确地把美的神圣性归结为"精神之光"或"心灵之光":"在神圣性的体验中包含着对'永恒之光'的发现。这种'永恒之光'是精神之光,是内在的心灵之光。这种精神之光照亮了一个原来平凡的世界,照亮了通往这个意义世界的人生道路。这种精神之光、心灵之光,向我们呈现出一个最终极的美好的精神归宿。这是'美感的神圣性'所在。"[3]原来,经过新世纪以来的多年探索,叶朗仍然把"美感的神圣性"凝定为不折不扣的精神性。这显示了他用精神性去抵御或拯救现实中人的普遍的精神困境的理论意图。

而要达到这种精神性,就需要信奉张世英标举的"万物一体"的"精神境界":"领悟'万物一体'的智慧是催生神圣性美感体验的基点,又是实现'天人合一'精神境界的终点。'万物一体'的境界是人生的终极关怀所在,是人生的最高价值所在。'万物一体'的境界是美的根源,也是美的神圣性所在。"[4]有了这种"万物一体"的宇宙观念,美的神圣性就会指向现实人生:"日常生活的万事万物之中包含着无限的生机和美。现实人生中存在着一种绝对价值和神圣价值,而

[1] 叶朗:《把美指向人生》,《光明日报》第5版,2014年12月17日。
[2] 同上。
[3] 同上。
[4] 同上。

每一个人与这个'无限的生机和美''绝对价值和神圣价值'正是一个不可分离的整体。这种绝对价值和神圣价值的实现不在别处，就存在于我们这个短暂的、有限的人生之中，存在于一朵花、一叶草、一片动人的风景之中，存在于有情的众生之中，存在于对于个体生命的有限存在和有限意义的超越之中，存在于我们自我心灵的解放之中。"[1]

叶朗对这种美学主张的现实针对性和干预性有着明确的自我阐述："一个有着高远的精神追求的人必然相信世界上有一种神圣的、绝对的价值存在。他们追求人生的这种神圣的价值，并且在自己的灵魂深处分享这种神圣性。正是这种信念和追求，使他们生发出无限的生命力和创造力，生发出对宇宙人生无限的爱。在我们当代中国寻求这种具有精神性、神圣性的美，需要有一大批具有文化责任感的学者、科学家、艺术家立足于本民族的文化积累，作出反映这个时代精神的创造。"[2]这里远不只是提出一种自我主张，而是向同行乃至全社会发出一种出于强烈的"文化责任感"的精神呼唤。

二、"文化美学"及"美在自然"

这里需要指出的是，胡经之尽管在80年代中期调离北京大学而到深圳大学工作，但他在新工作岗位的新探索或许也可以被视为他在北京大学的艺术理论思考的一种延伸，从而也具有一种参考价值。

胡经之在深圳这个中国改革开放的前沿城市，对扑面而来的文化开放与商业大潮有了新的感受。同时，又通过与港台学者的频繁接触，对一些新变化展开了新的思考。一个显而易见的重要变化在于，他惊异于以"大众文化"或"通俗文化"为代表的"审美文化"的风起云涌，产生了从以"审美物象"与"审美意象"统一的"艺术形象"论为核心的"文艺美学"，转向以"新审美精神"为内核的"文化美学"的新变化。

胡经之指出："我们急需对现代化过程中涌现出来的错综复杂的具体的文化现象作文化的研究，也需要及早对文化发展作宏观的审视，从整体上关注文化发展的美学方向。"由此，他提出"文化美学"的新主张："无疑，文化美学首先应该关注当代审美文化，但当代审美文化并不只限于大众文化，高雅文化当亦在其

[1] 叶朗：《把美指向人生》，《光明日报》第5版，2014年12月17日。
[2] 同上。

列。文化美学可以通过对高雅文化和通俗文化的研究，探索当代文化如何走雅俗共赏之路。不只是当代审美文化，就是非审美文化也应列入文化美学的视野。"显然，他的新视野已经从早年的"审美物象"与"审美意象"的统一观大大拓展开来，进入远为宽广的"文化"领域，甚至延伸到审美及艺术之外的"非审美文化"领域。与此前的主张相比，这不能不说是一次重要的自我反拨或自反性举动。尽管他申明这种"文化美学"还是"美学"："文化美学也重视具体的文化现象，并从文化研究中吸收养料；但更应重视归纳，从众多的文化现象作出的分析中，从美学高度进行思考，作出理论概括，走向文化美学。"[1]但显然，这已远不是当初"文艺美学"意义上的"美学"了。

尽管如此，他的"文化美学"仍然贯穿着一种有关"新审美精神"的思考，这体现了他当初的"审美物象"与"审美意象"结合论主张在新的"文化美学"中的变化和延伸："在走向现代化的进程中，审美的现代性也悄然而生。改革开放之初的那股文化启蒙思潮，本身就充盈着现代审美精神，推动着文学艺术的与时俱进。大众文化、通俗艺术的兴起，推进了向审美现代性的转变，成为我国审美文化的新维度，从而改变了审美文化的格局。如今，主流文化、大众文化、高雅文化已三足鼎立，各显神通。在审美文化的发展过程中，三者相互作用。随着新世纪的到来以及国际文化交流的扩大和深入，我们要自觉把握这个契机，在促进文化的互动和沟通中提升审美文化，向着先进文化的方向发展，唤起和焕发新审美精神。"[2]他自己解释说："新的时代需要唤起和焕发新的审美精神，不是要重归当初那种审美的情景，不可能也无必要再兴美学热潮。我们应在汲取、反思这些浪漫审美、感性审美、形式审美、现实审美的审美经验的基础上，继承和发扬中华文化的古典审美精神，按照我们这个新时代的实践需要，着眼未来而又面向现实，实现新的超越。"这种"新审美精神"由于是新时代气息与中华古典审美精神交融的产物，所以已经不同于当年作为"审美物象"与"审美意象"的结合体的"艺术形象"了。"这种与时俱进的新审美精神，应富有时代气息而又蕴涵东方神韵。"[3]

据他自述，之所以在进入21世纪后标举"新审美精神"主导下的"文化美

[1] 胡经之：《走向文化美学》，《学术研究》2001年第1期。
[2] 胡经之：《焕发新审美精神》，《南方论丛》2002年第2期。
[3] 同上。

学",是有特定的现实针对性的,这就是推进不同审美文化类型之间的"平衡":"高雅文化是文化中的精品,它是对大众文化、主流文化的超越,审美品位和审美价值应该最高。当今社会,高雅文化毕竟是少数人的事情。大众文化、通俗艺术需求的人多,因此相对发达,而高雅文化、高雅艺术需求的人少,因此相对滞后。文化美学要发展,要站稳脚跟,必须在大众文化、主流文化、高雅文化中取得平衡,在不同的文化之间进行审美的取舍,吸收各种文化的审美精华,从而完善文化美学。在这个意义上,从文艺美学转向文化美学是一种必然。"[1]

有意思的是,胡经之在经历了上述这场思想演变后,对自己近期的基本美学主张作了如下简要归结:"近几年来,我关注的是这几个方面:一是自然美学,二是中国古典文艺学,三是比较美学。在我看来,美在自然,不在意象。"[2]特别值得注意的是,他在这里提出的"美在自然"的新主张,显然既是对自己早年的"审美意象"观点的一种自我调整,同时又可能是对艺术理论与美学界其他理论的一种明确的回应。

三、以精神为导向

从叶朗对 21 世纪以后的艺术理论新问题的把握,可见出一种理论思考的一贯性或连续性:坚持从美学观点去观照艺术及相关文化现象,并且始终坚持自身的"审美意象"观照点以及"人生境界"目标。同时,他在主张"审美意象"的中心地位之初,就坚持突出其中主体的"精神"的作用力。到后来提出"美在意象"的主张时,也同样延续了这一"精神"立场。并且,值得注意的是,他在近期侧重于更加强调"美感的神圣性"和"人生的神圣性"。可以说,第三代北京大学艺术理论学者把主体的"精神"在艺术中的作用置于自己的艺术学理论建构的导向地位。

这种对主体的精神作用力的强调,可从叶朗引用过的叶燮的主张中见出。叶燮认为:"凡物之美者,盈天地间皆是也,然必待人之神明才慧而见。"(《集唐诗序》)"天地无心,而赋万事万物之形。朱君以有心赴之,而天地万事万物之情状皆随其手腕以出之,无有不得者。"(《赤霞楼诗集序》)"名山者,造物之文章也。造物之文章必藉乎人以为遇合。而人之与为遇合也,亦藉乎其人之文章而已矣。"

[1] 李健:《心向至美人生幸——胡经之教授访谈录》,《文艺研究》2013 年第 11 期。
[2] 同上。

(《己畦文集》卷八《黄山倡和诗序》)"天地亦不能一一自剖其妙,自有此人之耳目手足一历之,而山水之妙始泄。"(《原诗》外篇)叶朗集中评论说:物之美虽然是客观的,但"它们只有对具有一定的审美心胸和审美能力的人才有意义,才能成为现实的审美对象。而且它们也只有通过'有心人'的能动的审美活动(艺术创造活动),才能得到'剖泄',并为之'发宣昭著'"。[1] 可见,强调个体或主体在审美与艺术活动中的精神性作用,是叶朗一贯坚持的理论风格和明确主张。

第六节　回看北京大学艺术理论学统

经过上述回顾后不难发现,北京大学艺术理论学者的研究可以说经历了大致三批学者四个阶段的演变。正是在这种演变中,北京大学艺术理论家已经走出了一条自身的道路,形成了北京大学艺术理论自身的学术、学理或学科传统,即学统。

一、三代艺术理论家的共同学统

这三代学者共同建构起了一种怎样的艺术理论学统呢?要从新文化运动近百年来北京大学艺术理论历程中抽取出简便可行的一套学统,是困难的,因为这样容易为了概括的便捷而忽略北京大学艺术理论学统的丰富性及多样性。但是,这样做也有着一定的必要性,这就是便于简洁而清晰地总结出北京大学艺术理论学统中的基本精神,唤起更多北京大学内外同仁的关注或反思的兴趣,以便将其传承到未来。

简要归纳,可以见出,北京大学历代艺术理论学者在下列几方面有着共同的关怀,尽管他们在具体的艺术理论兴趣点上存在一些微妙且重要的差异:

第一,"美感"论。蔡元培出任校长以来的北京大学艺术理论家,都一致确认"美感"对艺术以及文化、社会和国家的重要性,并强调艺术是"美感"的创造及其呈现的方式。

第二,"心赏"论。由于注重艺术的"美感"性质,进而强调艺术在其本性

[1] 叶朗:《中国美学史大纲》,第507页。

上是一种"心赏"方式,而非社会功利或政治利益的直接表达工具。蔡元培最早从"民众"的"公共"立场,倡导艺术"共享"论,开创了艺术是"享受"或"心赏"的艺术理论传统,尽管他并没有直接使用"心赏"一词。即便如陈独秀和胡适早期那样强调文艺的社会作用,也都是在坚持文艺的"美感"及"心赏"性质的前提下。特别是宗白华和冯友兰两位学者,从不同视角却又能共同地标举艺术的"心赏"性质,对今天的艺术理论确实有着启迪价值。

不过,值得注意的是,比较而言,正是在艺术作为"心赏"的问题上,北京大学艺术理论学统内部实际上存在着一种微妙而又重要的分别:第一代理论家蔡元培、陈独秀和胡适更突出艺术的"群赏"性质,也就是注重公民的集体艺术鉴赏的重要性;而第二代理论家如朱光潜和宗白华以及第三代理论家胡经之和叶朗更注重艺术的个赏性质,也就是艺术对于知识分子或文化人群体的个人化或个性化的独立心赏或独立鉴赏的重要性。

第三,"形象"论。在这一方面,虽然三代艺术理论家之间难以形成完全一致的共同概念,但毕竟也可以找到共同点。从第一代如陈独秀和胡适偏于文学形式革命的"文学革命"论、第二代如朱光潜的"意象"论和宗白华的"意境"论、第三代如叶朗的"审美意象"论和胡经之的"艺术形象"论来看,他们虽然各有其理论主张,但都共同地强调艺术的"形象"性,只是这种艺术形象是富于"美感"、能唤起公众的"心赏"兴致的东西。当然,在"形象"论中,尤其产生了重要影响的是"审美意象"之说。

第四,"人生"论。三代艺术理论家都不主张或坚决反对"为艺术而艺术"观念或"形式主义"观念,强调艺术以"人生"为自己的至高精神境界。他们先后提出了"艺术为人生""艺术化人生""人生的艺术化"以及艺术要追求"人生境界"等理论主张。不过,这里的"人生"更多地不是人生的物质维度而是其精神维度。

第五,"精神"论。从蔡元培起始的三代艺术理论家,多偏重于突出艺术的精神维度而非物质维度,或者说艺术的心灵高度而非日常生活层面。蔡元培的"美感",朱光潜的"美感"及"直觉",宗白华的"意境",叶朗的"审美意象",都注重艺术的"精神"性,特别是艺术与个体(艺术家及公众)的精神、心灵或心性的联系。

可以说,北京大学历代艺术理论家诚然还提出过若干艺术理论概念、范畴或

命题，但上述几方面尤具共通性。

二、第三代艺术理论家：无功利化与功利化之间

在上述讨论基础上，有必要对第三代艺术理论家的探讨进行辨析。

应当看到，第三代学者的功利化路线同第一代学者的宽广的公民美育路线和激进的文艺革命路线相比，就好像经过了有意为之的"窄化"处理似的，选取其中有关艺术提升公民素养的方面，而舍弃其中有关艺术的普及功能的论述。并且，第三代学者的选择更多地表现为对第二代学者精英主义路线的自觉传承，进而还把这条路线引向更加内化或心灵化的轨道。第二代中的邓以蛰尚且还倡导"民众的艺术"，朱光潜也还有顾及现实之"物"的"物的形象"之说，但第三代中的胡经之和叶朗却似乎已毅然决然地要让代表知识分子内心理想境界的"艺术形象"或"审美意象"大旗在公众中高高飘扬，甚至成为导引后者生活道路的精神之光。因为，他们一心想做的是让艺术重新释放出远离和高于社会现实的独特的精神光芒。"这样的审美意象，是现实的曲折反映，却并非现实生活的直接再现。在这样的审美意象里，审美感情已把生活现象改造得和现实生活的样子离得较远。这里不仅直接表现了审美感情，而且直接表现了审美理想。"[1]

这一代学人，或许由于深深地厌倦了与人的"审美感情"和"审美理想"背道而驰的过于政治化的现实生活（以"文革"为最）的缘故，转而渴望重新获得无功利化的"艺术形象"或"审美意象"的照耀和引领。不如说，当他们带着"文革"时代无休止的"斗争哲学"在艺术领域铭刻下的政治记忆去反思，急切地寻找新的替代物时，重新发现了"艺术形象"或"审美意象"的特殊魅力。这样，他们不无道理地要在改革开放时代开拓出一条以知识分子的艺术个赏去引领全体公民以及自我的审美启蒙路线。对他们而言，以"艺术形象"或"审美意象"去启蒙他人与启蒙自我，本来就是同时进行着的同一过程。不过，进入21世纪以来，正像前面指出的那样，第三代学者如叶朗和胡经之都不约而同地发生了艺术理论思考兴趣点的转变。叶朗寻求把握从高雅的"审美意象"到商品化的"大审美经济时代"或"文化产业"的转变趋势，但同时又特别有针对性地坚持"美在意象"的观点并尽力张扬"美感的神圣性"这一"精神"性内涵。胡经之则从以"审美

[1] 胡经之：《论艺术形象》，《文艺美学论》，第117页。

物象"与"审美意象"统一的"艺术形象"论及"文艺美学"转向"文化美学""新审美精神"的呼唤及"美在自然"的主张。当然，在信奉审美与艺术可以启蒙公民这一点上，这三代学者之间仍然是息息相通的。

回看第三代表述的以"艺术形象"或"审美意象"为焦点的艺术观念，可以见出有关艺术特质的如下一些规定（假定或想象）：第一，艺术是无功利的和人性的；第二，艺术是非科学的和审美的；第三，艺术是非平面的和深度的（甚至是神圣的）；第四，艺术是非群体的和个体的；第五，艺术是非现实的和理想的。如此一来，艺术就被规定为人性的、审美的、深度的、个体的和理想的事物了。这显然是一种紧贴知识分子心灵而非普通公众生活的高远的和超脱的艺术想象，带有强烈的再度无功利化的精英主义意味，也就是体现了鲜明的个赏性质。

不过，需要看到，这毕竟代表了改革开放初期知识分子的一种强烈的无功利化诉求，即要以无功利化的"艺术形象"或"审美意象"去救治往昔"文革"时期过度政治化生活所造成的严重创伤。在这个意义上可以说，这种无功利化的"艺术形象"或"审美意象"本身就带有一种特别的政治性或功利性，因而不如说，就是一种无功利化的政治，即是以审美面貌而出现的政治。政治的东西终究还是要以政治去消解，无论是以功利化的政治方式还是以无功利化的政治方式。在这个意义上，艺术及审美实际上都是无法远离或摆脱政治或功利的缠绕的。不是你被政治或功利无情地缠绕，就是你以无功利的方式去反过来无情地缠绕政治或功利——目的是摆脱政治或功利的束缚（尽管属于知其不可而为之）。

第七节　当前路径选择与艺术公赏力问题

时间推移到当前，在中国的改革开放进程持续深入的年代，北京大学艺术理论学者应当怎样继续沿着前辈的艺术理论学统而"接着讲"？这一点在很大程度上取决于对当今艺术及其社会角色的认识，以及对知识分子社会责任的自我设定。笔者自知限于自身目前的水平，尚无力担当"接着讲"的重任，只能为未来的"接着讲"工作做些粗浅的准备，希望能为真正够格的"接着讲"者提供一些未必成熟的参照性意见。

一、三条交叉路径

首要的一点前提是,以蔡元培为代表的三代北京大学艺术理论学者,以他们的实际言行凸显了"思想自由,兼容并包"传统的超乎寻常的重要性。特别就多元价值观并存的当前来说,无论人们的具体艺术鉴赏观念究竟怎样,同时尊重个人的艺术自由和他人的艺术自由,恰是探讨艺术公赏力问题的一个必不可少的前提条件。

具体来看,从北大人留给当代学人的现代艺术理论传统中,可以大致梳理出三条交叉路径:一条是陈独秀所代表的基于社会革命理念的审美革命之路,属于偏于左翼立场的革命艺术观;一条是朱光潜所代表的基于无功利化的精英主义理念的审美自救之路,属于偏于右翼立场的超现实艺术观[1];而处于左翼与右翼之间的中间性道路,则是蔡元培所代表的既无功利化又去精英主义的中间性艺术观,属于居中立场的公共艺术观。这三条交叉路径中的哪一条可以更加便捷地通向当今艺术问题及其解决呢?

二、艺术的生存困境与媒体缠绕

应当注意到,当今艺术有一个显著的特点,这就是:艺术或艺术活动本身生存于一个以国际互联网为中心的全球化全媒体环境中,不仅如此,全体公民或国民都发现自己共同地生活在一个无所不在的媒体网络中,谁也无法挣脱其强大的影响力。如果说,从蔡元培初倡"美育"的辛亥初年直到20世纪末,北大三代艺术理论学者曾先后致力于通过艺术及美育手段去启蒙尚处蒙昧层次的公民,塑造拥有"艺术化"人格的新型个体,并且分别踩出了革命艺术观、超现实艺术观和公共艺术观这三条道路,那么,如今的北大人则发现自己已置身于一幅前所未有的新景观面前:虽然共处于同一个无所不包的全媒体环境下,但公民们却被身不由己地分割在传统媒体圈、新兴媒体圈或学术媒体圈等若干相互隔绝的媒体社群圈层中,而艺术则已从以往的高雅圣殿中跌落而出,在无尽的质疑声浪中,且退且战地游走于各个媒体圈层之间,尝试扮演可以穿越其圈层壁垒的富于活力的公共性中介角色。如此,艺术显然面临着新的几方面的生存困窘以及无尽的媒体缠绕。

首先,艺术公众已被分割在不同媒体圈中。他们被迫更多地只习惯于接触一

[1] 即便是第三代学者如胡经之带有某种调和色彩的"审美物象"与"审美意象"统一的"艺术形象"论,也应总体上划归入这种超现实艺术观范畴。

种艺术媒体，而与其他媒体圈相隔绝，从而无法知晓和难以理解其他媒体圈所习惯的艺术趣味。这种艺术分众造成的必然后果之一，就是不同社群各有其难以沟通的独特的艺术趣味。忠实于电视机和早晚报的普通公众，一般是无法同时分享热衷于移动网络的公众社群的艺术趣味的。而坚持苦守书斋的学人，则可能对20岁上下的青年观众进电影院通宵观赏3D电影不屑一顾，有的甚至一提到电影就觉得老是明星和票房什么的而嗤之以鼻。这种艺术分众现象的出现，给艺术传统的审美启蒙角色的继续实施制造了极大的障碍。

其次，艺术品已丧失往昔的神圣性而增强了反神圣性或日常性。随着全媒体网络的形成及其无所不在的传播效力的释放，随着文化产业成批复制能力的日益增强，向来笼罩神圣光环的传统艺术经典日渐褪色，诸如本雅明所谓"灵韵"、英伽登（Roman Ingarden）所谓"形而上品质"等，在人们面前不再那么神秘，而变得稀松平常，甚至变得平面化或浅薄化了。如此一来，再像朱光潜那样推广陶潜式"静穆"、像宗白华那样标举"飘瞥上下四方"的古典式精英主义生活，往往会品尝知音难觅的失落滋味。

再次，艺术家及其艺术品本身均遭遇空前巨大的公共信用危机。由于全媒体时代艺术广告话语的欺骗性及其后果影响深远，又由于艺术品的销量、上座率、收视率或票房等营销数据牵扯到包括艺术家和文化产业从业者在内的宽广利益链条，广大公众早就不堪忍受艺术广告与艺术品之间的虚假性关联所造成的侵害了，转而对艺术家及其艺术品生出日益强烈的若信若疑态度。例如2005年的《超级女声》选秀节目、2006年的影片《无极》、2009年的影片《三枪拍案惊奇》，以及2010年起的"神曲"现象等，引发了激烈的公众质疑。连艺术自身都遭遇有时难以化解的公共信用危机了，它又如何去化解社会的普遍性公共信用危机呢？

最后，有意思的是，艺术面临一种奇特的两面性：一面是其本身遭遇媒体圈分割、神圣性丧失及公信危机等诸多困扰，另一面是仍然被当今公众视为可以信赖的一种公共中介。因为，除艺术外，人们似乎暂时还找不到可取艺术媒介而代之的更便于沟通的其他公共中介。当今诸多艺术媒体，似乎每天都在暴露艺术的公信问题甚或公信危机，但又似乎每天都在乐观其成地通过艺术现象为公众制造出公共乐趣。

不妨来看看发生在2014年3月底至3月初的《南都娱乐周刊》发起的影视明星"出轨"事件。这一短暂的全媒体艺术事件似乎从一开始就建立在如下信念

基础上：艺术家或更宽泛的艺术人群体，其婚恋诚信问题必定是全体公众都喜爱的娱乐佐料。也就是说，艺术家及艺术人群体如影视明星，其恋爱及婚姻上的信用问题，因其知名度而完全可以成为全民予以公共舆论监督的焦点性对象。果然，新兴媒体一爆料，传统媒体纷纷跟进，立时在全国闹得满城风雨，几乎人人皆知，大有不知就落伍的架势，还迅即产生出"周一见"和"且行且珍惜"等公共流行语。尽管当事者理智地处理，其他有关方面对此媒体发酵事件予以迅速平息，但据报道，这一全国性公共事件终究还是对艺术品的公赏产生了负面效应，这就是连累了近期上演的由该明星参演的新片票房[1]。

如果该报道有其可信度，那么，该事件对艺术家、艺术人群体及其艺术品的社会公共信用的负面影响就应该是显而易见的了。反过来说，社会媒体和公众都仍然会通过艺术（即艺术家、艺术人群体及其作品）去尝试观照和确证社会公信，表明艺术仍然被赋予了一定的社会公信力，尽管这种公信力一再地备受质疑。

可以说，2013年至2014年，是中国艺术界或娱乐圈公信力严重受挫的年份：一些演艺圈人士接连爆出"出轨"等负面行为，乃至吸毒和嫖娼等丑行，被网民们感叹"三观尽毁"[2]。假如这几人还算不上严格的艺术家的话，那么，那位遭遇未婚超生事件困扰的知名导演则无可争议地是一位富有艺术成就的重要艺术家了。这一未婚超生事件也曾引发不亚于"出轨"事件的全国关注度，产生"葫芦娃他爹"等新型网络流行语，一度成为全国性的重要全媒体事件。这一事件一度严重危及该导演在人格、人品、艺术家信誉及其艺术品信誉等层面的艺术公信度，也就是他的整体艺术公信度，导致他在中国的艺术生命堪忧，直到他在巨大压力下被迫出面公开道歉，并随后规矩地交纳巨额罚金，才告暂时平息。该导演虽然度过了严重的艺术公信度危机，但中国当今艺术本身的整体公信度，却注定了仍然处于风雨飘摇之中。

由此看，一再受到质疑的艺术（包括艺术家、艺术人群体及其艺术品）如今仍然会被公众寄予厚望，即被要求承担起在社群中重建公共信用的中介角色。

[1] http://sn.people.com.cn/n/2014/0410/c346869-20969089.html。

[2] http://sc.people.com.cn/n/2014/0517/c345489-21226002.html。

三、重建艺术公共性与艺术公赏力

有鉴于当今艺术正在呈现的分众化、祛魅化、公信危机及公信中介等特点，对艺术的社会角色的认识势必需要及时调整。与过去漫长时间里艺术曾被视为公民人格由低级向高级提升的中介角色相比，如今这一角色虽然仍在持续，但新的角色可能已然出现，这就是被当作公民之间重建公信、寻求生存的公共性即艺术公共性的中介角色。重建艺术公共性，意味着在公共社会条件下重建受到公众强烈质疑的艺术的社会功能。

要言之，艺术在过去曾致力于对公民个体的艺术个赏力的培育，如今正转向对其艺术公赏力的涵养。艺术个赏力（或称艺术独赏力），是指艺术具有满足个体的独立的精神鉴赏需要的品质。而与此不同，艺术公赏力或称艺术共赏力，指的是艺术具有满足个体与个体之间的公共鉴赏需要的品质。与前者突出个体向上的独立精神价值追求不同，后者强调的是个体与个体之间平等的共在和双向互动。前者寻求提升公众，也就是培育公众的完美人格；而后者致力于确证公众的公共信用。

这就是说，面对由三代北大人先后拓展而绵延至今的革命艺术观、超现实艺术观和公共艺术观传统，需要有所辨析。革命艺术观虽一度硕果累累、一家独大，但在延续近百年时光后，其强大原动力毕竟已变得日渐细弱；超现实艺术观虽长期失意，如今却正变得越来越强势，但是，其在当今又容易陷入孤芳自赏的窘境；比较起来，蔡元培曾力推的公共艺术观（或公民美育论）却有可能经过改造后，成长为当今艺术及艺术理论的主干道之一（当然绝非唯一）。

这并不是说革命艺术观和超现实艺术观这两条道路如今都完全失势了，甚至完全退场了，而只是说，它们的强大势头诚然有可能暂时被抑制住或变得细弱些，但仍会与公共艺术观同时并存于当今艺术界。平心而论，出于对当今艺术现状极端不满而锐意发动变革浪潮的艺术革命论，仍有其合理地盘，这从网民每日发布的滔滔革命宏论便可见一斑；同时，另一方面，那种索性退回内心自守与自救的知识分子自赏观念，对当今厌倦艺术市场化的知识分子社群而言仍有巨大吸引力和主动建设的热情。而且实际上，无论是革命艺术观还是超现实艺术观，在当代都并不甘心退出历史舞台，更多地只是退到舞台的风光无限的边缘处等待和观望而已，它们或许正随时准备重返舞台正中央呢！

四、社会公信危机与艺术公赏力

只不过，相比而言，新的更加紧迫和强势的任务业已提到议事日程上：如何通过艺术媒介，去化解我国公民与公民之间饱受冲击而濒临崩溃的社会公共信用危机，简称公信危机？这种社会公信危机是如此深重，以致《中共中央关于深化文化体制改革　推动社会主义文化大发展大繁荣若干重大问题的决定》(2011) 做出了如下判断：

> 我国文化领域正在发生广泛而深刻的变革，推动文化大发展大繁荣既具备许多有利条件，也面临一系列新情况新问题。我国文化发展同经济社会发展和人民日益增长的精神文化需求还不完全适应，突出矛盾和问题主要是：一些地方和单位对文化建设重要性、必要性、紧迫性认识不够，文化在推动全民族文明素质提高中的作用亟待加强；一些领域道德失范、诚信缺失，一些社会成员人生观、价值观扭曲，用社会主义核心价值体系引领社会思潮更为紧迫，巩固全党全国各族人民团结奋斗的共同思想道德基础任务繁重；舆论引导能力需要提高，网络建设和管理亟待加强和改进，有影响的精品力作还不够多，文化产品创作生产引导力度需要加大；公共文化服务体系不健全，城乡、区域文化发展不平衡；文化产业规模不大、结构不合理，束缚文化生产力发展的体制机制问题尚未根本解决；文化走出去较为薄弱，中华文化国际影响力需要进一步增强；文化人才队伍建设急需加强。推进文化改革发展，必须抓紧解决这些矛盾和问题。

在这些制约艺术及文化发展的新问题中，"道德失范、诚信缺失"已成为急需解决的核心问题。一年后党的十八大报告在论及当前社会发展中存在的不足、困难和问题时，仍然率直地确认："一些领域存在道德失范、诚信缺失现象。"而党的十八届三中全会通过的《决定》第九条，则进而从"加快完善现代市场体系"这一角度，似乎是针对性地拟定了如下治理措施："建立健全社会征信体系，褒扬诚信，惩戒失信。"但实际上，社会公信问题远非单纯的经济层面或市场体系问题就可以完全涵盖的，而是涉及远为宽广的层面，牵涉政治、道德、教育、艺术等社会生活的几乎方方面面。在这里，艺术媒介的社会征信功能就变得引人注目了。征信，就是征求信誉、确证信用之意，也就是设法取得信誉或信用的过程。

人们相信，艺术在救治社会公信危机过程中具有社会征信力或公信力是必然的。

但公信或征信问题在艺术领域，却自有其特殊的具体呈现方式：其中心问题不是一般地表现为艺术品的公共信用度或公信力（虽然其已成为必不可少的前提），而是艺术品的公共鉴赏品质即公赏力问题。这就是说，在艺术领域，社会公信问题首先会转换为公共鉴赏品质即公赏力的问题而表现出来。一部艺术品是否具备公赏力，也就是是否具备公共鉴赏的品质，才是艺术学所思所虑的一个关键环节。如果说，新闻媒体及新闻传播学把新闻公信力或公信度视为自己研究的中心，那么，艺术和艺术学则应把艺术公赏力视为自己研究的焦点问题之一。正是在艺术公赏力问题的框架下，公信问题作为其中的问题之一才会起到其作用。因为，艺术世界毕竟不只是像新闻界那样务求真实可信，而是别有诉求——这就是追求公赏质及公赏力。

五、从群赏与个赏到公赏

说到艺术公赏质及公赏力概念的来源，可以上溯到20世纪50年代起执教北京大学的冯友兰和宗白华两人的"心赏"观。他们两人在相同的年代——抗战年代不约而同地运用了"心赏"概念。如前所述，冯友兰在《新理学》（1939）中区分艺术与哲学时运用了"心赏"概念。他指出："哲学是旧说所谓道，艺术是旧说所谓技。……哲学讲理，使人知。艺术不讲理，而使人觉。……艺术能以一种方法，以可觉者表示不可觉者，使人于此可觉者之时，亦仿佛见其不可觉者。"[1]他进一步认为："哲学底活动，是对于事物之心观。……艺术底活动，是对于事物之心赏或赏玩。心观只是观，所以纯是理智底；心赏或赏玩则带有情感。"[2]这里在相同语义上同时叠用"心赏"与"赏玩"，可见两者可以互训。赏玩，也就是指心灵的情感游戏，从而与康德的"想象力的自由游戏"相通了。

宗白华则是在论述"艺术境界"时使用"赏玩"概念的："以宇宙人生的具体为对象，赏玩它的色相、秩序、节奏、和谐，借以窥见自我的最深心灵的反映；化实景而为虚境，创形象以为象征，使人类最高的心灵具体化、肉身化，这就是'艺术境界'。艺术境界主于美。"[3]他认为艺术境界的建构意味着让人们通过"赏

[1] 冯友兰：《新理学》，《三松堂全集》第4卷，郑州：河南人民出版社，2001年，第150页。
[2] 同上文，第151页。
[3] 宗白华：《中国艺术意境之诞生》（增订稿，1944），《宗白华全集》第2卷，第326页。

玩"宇宙人生的"色相、秩序、节奏、和谐",而"窥见自我的最深心灵的反映"。人们在艺术中对宇宙人生不再是平常的认真严肃态度,而是"赏玩"。这里的"赏玩",不应只是普通的游戏,而也应相当于康德意义上的"想象力的自由游戏",也就是冯友兰所谓的"心赏"。

如果冯友兰在此表述的有关哲学与艺术的区分至今也不失其合理性,那么,新闻就是对事物之心信。这就是说,哲学是纯理智的对于事物之心观活动,通过讲理而使人知,寻求事物的可知性;新闻是现实的对于事物之心信活动,通过讲事实而使人信,寻求事物的可信性或可信度;艺术是对于事物之心赏活动,寻求可赏性。哲学讲究人生的可知性,新闻追求人生的可信度,艺术探究人生的可赏性。

从冯友兰和宗白华的"心赏"观念,可以获得对艺术公赏质及公赏力概念的启迪。在当今公共社会条件下,当人生的公共性成为一个迫在眉睫的处处需要思虑的焦点问题时,哲学、新闻与艺术三者的功能必然会有新的变化或调整:哲学讲究人生的公知力,形成公众可理解的公理系统;新闻追求人生的公信力,形成公众可信的公共讯息库;艺术标举人生的公赏力,生成公众可心赏的公共审美符号系统。当今艺术的任务,正是要创造公共审美符号系统而让公众在其中心赏并展开双向或多向互动,从而共同地寻求人生的相互共在感,这就是在生活中实际地推演艺术公赏力。于是,艺术理论对艺术公赏力问题的深入探讨就是必然的了。探讨艺术公赏力,意味着艺术理论思考焦点需实现必要的移位。如果说,革命艺术观主张以激进的艺术革命手段去引领社会革命风潮,推进社会的改天换地,从而突出艺术品的群赏力的话;如果说,超现实艺术观主张以艺术美感手段去抚慰个体心灵,让其在疏远现实的理想高空自得其乐,从而呈现艺术品的个赏力的话;那么可以说,今天可予重新探讨的公共艺术观,则倾向于强调以艺术手段去沟通不同社群的公民,使其"共享"公共艺术成果,从而可以展示艺术品的公赏力。这样,当今艺术理论的突出问题就浮现出来了:艺术公赏力。

把艺术公赏力视为当今艺术理论的突出问题加以探讨,确实意味着要寻求变化。革命艺术观之艺术群赏力,基于艺术品可以映现社会现实状况并呈现未来理想蓝图的假定,突出代表革命阶级艺术趣味的群体同赏,力图让这种趣味去启蒙其他阶级的艺术趣味,从而使更多的被压迫阶级或阶层从艺术品中获得觉醒,激发起改天换地的革命斗志;超现实艺术观之艺术个赏力,恰恰是基于一种与前者相对或相反的假定,即艺术品与其说是映现社会现实,不如说是呈现超现实的理

想图景，它强调的是自觉疏远革命的精英阶层及其他相关社群借助艺术品而展开的个体自赏，着力倡导在美的艺术引导下退回个体内心自守或自救；与上述两者不同，公共艺术观之艺术公赏力，寻求的是前两者之间的一种融合及调和：基于艺术品是公民与公民之间、社群与社群之间实现相互平等的公共对话的中介这一假定，要求艺术品在彼此失信的不同公民社群之间重建公共信用及增强互信。艺术群赏力关注同一阶级的趣味社群的重建及其对其他阶级的革命性征服或改造，标举艺术群赏，即具有革命愿望的各阶级人士的共同的热烈激赏；艺术个赏力重视少数精英阶层的趣味的自我独赏及其对其他群体的潜移默化的精神感召，突出艺术个赏，即个体的长时间审美凝视，旨在实现艺术家与公众之间通过个体独立审美凝视而达成的人格共鸣及提升；艺术公赏力强调艺术公赏，即公民个体与个体之间的审美互动，旨在实现艺术家与公众之间及公众与公众之间通过审美互动而生成的社群公信愿景，尽力突出各个公民社群之间的相互沟通及双向互动。

这样一来，艺术理论探索的重心，需要从艺术群赏力和艺术个赏力转向艺术公赏力，这本身就是艺术的社会角色发生演变的结果。与艺术群赏力和艺术个赏力分别体现浓厚的审美社会主义与审美精英主义趣味不同，艺术公赏力则可以体现更加鲜明的审美公共性旨趣。艺术群赏力和艺术个赏力背后的力量分别是人生的革命性和人生的文化性，艺术公赏力的支撑力量则是人生的公共性。

尽管有此差异，但是，从蔡元培的公民"美育"观和陈独秀的"文学革命"论到近期"审美意象"论，北京大学艺术理论学者还是呈现出一条共同的艺术观念链条，这就是共同地相信：艺术有着情感与思想深度，具备引人向上的精神提升力，以及多层次的审美余味。这三方面（当然不止于此）都指向同一个目标——人的精神变化，也就是个体通过艺术鉴赏而实现自身的精神自觉。不过，如今探讨艺术公赏力，则不能不考虑如下新变化：艺术的传统深度已无力化解公民与公民之间的公信危机，而新的无深度的平面化作品成批涌现，取悦于公众；同时，艺术的精神提升力无力拯救人品的低下，而感官娱乐作品却占据了多数比例；再有就是，艺术的多层次审美余味很可能只是孤芳自赏，而新的艺术创作则满足于快餐式娱乐效果。如此说来，艺术公赏力的具体问题的展开及其反思，就是目前应当着手做的事情了。

《新小说》杂志封面

第三章
艺术公赏力的重心位移

艺术公赏力的发生与演变

世变艺变

以艺启群

以艺为群

艺以群分

通向艺术公赏力之路

讨论艺术公赏力，需要面对它的发生、发展及变化问题，这里统称为重心位移。艺术公赏力的重心位移，是指艺术公赏力作为问题或被问题化的过程往往呈现为不同重心的位置移动，既有连续性也有断裂性。艺术公赏力问题在中国诚然是在21世纪以来才进入引人瞩目的爆发状态的，这不妨以相继发生在2005年夏的"超级女声"选秀事件和2006年年初的《一个馒头引发的血案》事件为醒目标志；但是，历时地看，它不是从当代才突然发生的，而是实际上经历了一个漫长的孕育、演变及不断提速的过程。

第一节　艺术公赏力的发生与演变

艺术公赏力的发生或萌芽或许可以上溯久远。早在宋代，作为城市大型商业与娱乐场所的"瓦舍"就曾专门开辟出"勾栏"上演"杂剧""诸宫调"或"说话"等，那时可能就已出现相关的公共艺术鉴赏问题了。但是，无论如何，艺术公赏力问题真正被凸显的时代，也就是艺术公赏力真正成为问题显露出来的时代，还是要从清末算起。这里拟回溯到晚清末年，探讨从那时起艺术公赏力问题的发生历程。

一、艺术公赏力与"制度性传播媒介"

当晚清文化思想家王韬（1828—1897）于1874年2月在香港创办《循环日报》并担任主笔，发表一篇又一篇呼唤变法的政论文时，艺术公赏力的社会公共舆论条件以及思想基础应当说已经逐渐开始形成了。而到黄遵宪（1848—1905）在伦敦吟咏《人境庐诗草》时，一些明确的诗学主张已经初步表述出来。当然，真正要说艺术公赏力在社会公共舆论界被问题化，还是应当归结为梁启超在《夏威夷游记》（1899）中首倡"诗界革命"时起。

艺术公赏力之成为问题被正式提出来，是需要一定的社会条件的。这个社会条件，简要地说，正是中国社会从古典性向现代性转型的时代条件。这里，不妨借鉴张灏有关"中国近代思想史的转型时代"的传媒及思想标志的论述。他所谓"中国近代思想史的转型时代"，是指"1895—1925年初前后大约30年的时间"。这是"中国思想文化由传统过渡到现代、承先启后的关键时代"，其典范的"转型"标志可分为新型传播媒介与思想内容两方面：

> 在这个时代,无论是思想知识的传播媒介或者是思想的内容,均有突破性的巨变。就前者而言,主要变化有二:一为报纸杂志、新式学校及学会等制度性传播媒介的大量涌现;一为新的社群媒体——知识阶层(intelligentsia)的出现。至于思想内容的变化,也有两面:文化取向的危机与新的思想论域(intellectual discourse)。[1]

张灏在这里提及的"制度性传播媒介"概念及其三种具体形态——现代报纸杂志、新式学校和学会确实极重要。现代传播媒介的种类很多,包括电报、电话、摄影、电影等,但正是报纸杂志、新式学校和学会在社会生活中发挥出带有根本作用的制度性或体制性功能,故而这三种传媒被视为"制度性传播媒介"是合理的。以梁启超在1902年创办《新小说》为突出标志,报纸、杂志和书籍等机械印刷媒介成为清末以来中国社会舆论的主导力量,也成为艺术传播的主渠道;从1895年到1920年左右,全国共设立87所大专院校,它们成为新的文艺思想传播的关键传媒;而知识分子为了探讨新思想、散播新知识并评论时政而发起的自由结社潮,在此时段则伴随政治改革的开展而蓬勃兴旺,有效地推进了新思想、新知识的传播。同时,进一步看,"这三种制度媒介造成了两个特别值得一提的影响:一个是它们的出现是20世纪文化发展的基础建构(cultural infrastructure)的启端,另一个就是公共舆论(public opinion)的展开"[2]。对比中国社会出现的古典性向现代性转变的轨迹,张灏的上述论述是合理的。不过,历时地看,再往前适当上溯到王韬的先驱作用,也是必要的。

二、艺术公赏力问题的演变时段

为了讨论方便,不妨从艺术公赏力问题的历时的重心位移角度入手去分析。简要地说,自王韬创办《循环日报》至今,中国艺术公赏力问题已有140余年历史。这期间,艺术公赏力问题先后经历过若干时段。为了把握及叙述方便,这里不妨约略地指出其中的大约四个时段,而从每个时段中或许可以找出各自有所偏重的主动因即重心:一是从1874年到戊戌变法期间的世变艺变时段,属于艺术公

[1] 张灏:《中国近代思想史的转型时代》,《幽暗意识与民主传统》,北京:新星出版社,2006年,第134页。
[2] 同上文,第137页。

赏力问题的孕育期；二是戊戌变法失败到20世纪40年代的以艺启群时段，属于艺术公赏力问题的发生期；三是20世纪40年代到80年代的以艺为群时段，属于艺术公赏力问题的渐变期；四是20世纪90年代至今的艺以群分时段，属于艺术公赏力问题的高潮期或暴发期。对这些主动因即重心的分别概括，仅仅出于描述方便，并不意味着每一时段只存在一重动因。

第二节 世变艺变

第一个时段可以简括为世变艺变。这就是发生在1874年到戊戌变法期间的有关世道大变必然导致艺术变迁的意识的形成时段，这可以说是中国艺术公赏力问题的预备或孕育阶段。在这里，人们首先感受到中国所置身于其中的世界环境的巨大变迁，然后才逐步认识到艺术需要做出相应的改变。

一、先行者的惊羡体验

众所周知，直到1840年鸦片战争爆发，中国人才逐步感受到来自"四海"之外的外部世界的异质力量日甚一日的强大压力。这些压力所导致的后果之一，对艺术观念来说，就是世变艺变观念的形成。

王韬（1828—1897）和薛福成（1838—1894）等作为中国现代知识分子中到西方"开眼看世界"的早期先行者，从自己的亲身游历中，产生了前所未有的惊羡体验，率先领悟到世变艺变的道理。

王韬不仅以后来收集在《弢园文录外编》中的《答强弱论》等政论文大张旗鼓地宣传变法思想，而且还以游记《漫游随录》和文言短篇小说《淞隐漫录》等文学作品，形象地表述了个人于1870年至1872年间游历英法等国所获得的观感。通过理性地分析自己从欧洲获得的文化惊羡，王韬痛切地认识到，过去所熟知的"天圆地方"之"天下"，已转变为由"地球"所构成的新的远为广阔而复杂的天下。而且，置身在这个新的"地球"式天下之中，中国正面临一个前所未有的新抉择：如何面对西方列强之汇聚于中国？王韬的抉择是一种开放姿态：

> 合地球东西南朔九万里之遥,胥聚之于一中国之中,此古今之创事,天地之变局……天之聚数十西国于一中国,非欲弱中国,正欲强中国,非欲祸中国,正欲福中国。[1]

他清楚地意识到,世道已然大变,不再是以中国为中心的天下格局,而是新的地球合一态势。正是在这种新的地球合一态势中,西方已经强势崛起,而昔日的天下之中央的中国已然落后,唯一正确的抉择只能是自觉地学习西方他者,实施变法图强方略。

在他看来,西方文化之长,远不只在林则徐和魏源们当年认识到的"器艺技巧"本身,而首先在于"人心":"天开泰西诸国之人心,而畀之以聪明智慧,器艺技巧百出不穷,航海东来,聚之于一中国之中,此固古今之创事,天地之变局。……是则导我以不容不变者,天心也;迫我以不得不变者,人事也。"[2] 西方人凭借其获得现代性启蒙的"人心"而配之以现代性的"聪明智慧",可以创造出奇异而辉煌的现代性"器艺技巧"。如今,它们已"航海东来,聚之于一中国之中",这意味着什么?王韬宁愿这样认为,这恰会为中国带来前所未有的宝贵的现代性机遇——"古今之创事,天地之变局"。在他看来,中国如能及时地和主动地"变法",充分利用西方来改变和强化自身,必会迎来一个新的文化变革局面。

比王韬晚近20年才走出国门开眼看世界的薛福成,是在出使欧洲(1889—1894)的过程中记录下自己的新的世界体验的。他于光绪十七年二月十一日(即1891年3月20日)对中西绘画之不同作了如下反思:

> 中国之有画,亦数千年矣,然重意不重形,后世所推神品者,专以超脱高淡为宗。如倪云林、唐伯虎之用水墨作画,惟其写意,斯称大雅。又如王石谷之山水,恽南田之花卉,虽着颜色,而务取远神,显真趣,亦得于虚处者为多。西人之油画,专于实处见长。旧法尚无出色之处,四百余年前,义国人竦飞尔创寻丈尺寸之法,务分浅深远近,阴阳

[1] 王韬:《答强弱论》,《弢园文录外编》,北京:中华书局,1959年,第201页。
[2] 王韬:《变法上》,《弢园文录外编》,第12页。

凹凸,不失分秒,始觉层层凌空。数十步外望之,但见为真山川、真人物、真楼台、真树林,正侧向背,次第不爽,气象万千。并能绘天日之光,云霞之彩,水火之形。及即而谛视之,始知油画一大幅耳。此诣为中国画家所未到,实开未辟之门径。[1]

他在这里透过对西方油画与中国画的简要比较,展示了中西绘画美学的区别:中国画"重意不重形",西画"专于实处见长",中西绘画分别呈现出写意与写实的特质;中国画追求"超脱高淡",西画讲究"务分浅深远近,阴阳凹凸,不失分秒",两者分别有着向上超脱与向下求实的不同取向。

特别关键的是,作为日记体论著,这里以私密话语方式记录下薛福成个人的两点基本判断:一是认识到西画的写实境界"为中国画家所未到",这在当时属于一种了不起的对于异质艺术的开放与容纳胸襟;二是进而认为西画"实开未辟之门径",不仅确认西画自有其独特的美学优势,而且还透露出向西画学习的艺术自觉心境。如果说,这里的"未到"是指垂直层面的尚未攀升到某种新高度,"未辟"是指横向层面的尚未开拓到某种新路径,那么,可以说,第一点"未到"所标明的是确认中国画在写实层面上不如西画的美学成就高,第二点"未辟"则意味着确认西画在画法上开辟了中国画没有的美学路径。

这样的清醒自觉,假如仅仅局限于偶然的个人意识,远不足以动摇数千年来形成的以中国画为代表的中国艺术自信。只有当这样的个人意识演变成为若干个人的不约而同的和确信无疑的普遍性共识时,其在艺术上开天辟地的变化才势必会成为现实。

王韬和薛福成先后从各自不同的角度认可了如下事实:西方给了中国人以前所未有的文化与艺术惊羡,启发和挤压中国艺术家生出艺术变革的强烈冲动。

二、世变艺变的观念

在此应当重点关注黄遵宪的诗歌创作探索及理论自觉。他一方面以自己的"新派诗"在诗歌语言、题材及情感表达等方面做出了大胆的创新,另一方面则深刻地领悟到世界改变必然引发诗歌艺术改变的道理。

[1] 薛福成:《薛福成日记》,蔡少卿整理,长春:吉林文史出版社,2004年,第619页。

王韬的开放与变法思想在他访问日本时感染到年轻的外交官兼诗人黄遵宪（1848—1905），后者起初倡导"我手写吾口""语言与文字合"，后来则以《人境庐诗草》在清末诗坛开一代变革诗风。《今别离》作于1890年至1891年黄遵宪任驻英使馆参赞期间。在梁启超的眼里："以言夫诗，真可谓衰落已极。……直至末叶，始有金和、黄遵宪、康有为，元气淋漓，卓然大家。"他把黄遵宪推为清末诗坛的一位"大家"，是有眼光的。他继"同光体"诗人陈三立（陈伯严）之后，盛赞黄遵宪诗为"千年绝作"："近世诗人，能熔铸新理想以入旧风格者，当推黄公度。"[1]而对黄遵宪的诗，他尤其推崇组诗《今别离》四章："吾黄公度集中名篇不少，至其《今别离》四章，度曾读黄集者无不首记诵之。陈伯严推为千年绝作，殆公论矣。"[2]

黄遵宪的组诗《今别离》四首到底好在哪里？单纯从诗歌格律及其表意效果方面去体会恐怕不够，重要的是看到它对新的世道变迁的体验和刻画。不妨来看其第二首，它抒发了现代传播工具电信与人的离愁别绪的新联系：

> 朝寄平安语，暮寄相思字。驰书迅已极，云是君所寄。既非君手书，又无君默记。虽署花字名，知谁钳纸尾？寻常并坐语，未遽悉心事。况经三四译，岂能达人意？只有斑斑墨，颇似临行泪。门前两行树，离离到天际。中央亦有丝，有丝两头系。如何君寄书，断续不时至？每日百须臾，书到时有几？一息不相闻，使我容颜悴。安得如电光，一闪至君旁。

与第一首刻画轮船和火车的快速带来新的现代性体验一样，这里也展示了现代电信工具的快捷和便利。"驰书迅已极"表达了诗人对现代传播手段的高度赞叹。但是，从整首诗的表现重心看，其题旨显然不在单纯的赞叹上，而是发出了一种冷峻的质疑。你看古时寄信速度虽慢，却毕竟是相思者亲笔"手书"，可唤起亲密回忆；如今的电报虽署真名，却不见真迹。这样的巨大变故，如何可能承担起准确传达亲密情感的重任呢？何况，经过远程传播的层层转译和传

[1] 梁启超：《饮冰室诗话》，第二十九则，北京：人民文学出版社，1959年，第22页。
[2] 同上书，第四则，第2页。

递,原意难道不会被歪曲、变形吗?原有的亲密度难道不会减弱或消失吗?"况经三四译,岂能达人意"两句,突出说明诗人对现代传播方式带来新的传播障碍具有清醒的洞察和质疑,看到了符号的陌生度及随之而来的表意上的疏离化后果。

同时,诗人还看到,现代快捷和便利也带来另一新问题:既然电信速度奇快,何不每时每刻寄书往还,以便随时交流彼此相思之苦?"每日百须臾,书到时有几?一息不相闻,使我容颜悴。"从对现代性的"抽离化机制"所保障的快捷和便利的高度信赖和期待,反倒对亲人产生更急切和深厚的相思情和更多的沟通渴望,恨不得化作电光一瞬间飞到亲人身旁:"安得如电光,一闪至君旁。"可以说,这首诗表达了诗人的体验的现代性特色:现代电信的快捷和便利给人际传播和亲情沟通既提供了极大便利,但同时更增添了新的传播障碍和表意陌生感,更提出了远为频繁的传播诉求,从而必然造成新的生存和表达上的紧张感。

由此可见,《今别离》组诗通过吟咏现代性器物在人的离愁别绪的发生中所扮演的新角色,显示了现代技术对人的世界体验的新意义:透过对现代传播技术和器物在日常生活中的作用的刻画和想象,把捉住其激发的内在情感冲突,尤其是激发的内心痛楚,显示了对现代传播技术冲击下中国人的情感归属问题的深切思虑。

这里提示的问题在于,当越来越多的人不得不选择运用现代传播技术手段去承担日常生活中的亲情沟通任务时,就必然会引申出对这些公共传播手段及其艺术性或美学力量的公共评估问题。而正是在这种公共评估问题的凸显中,艺术公赏力问题的萌芽已经萌动了。

黄遵宪不仅通过诗歌作品作了形象表达,而且也通过在1891年夏撰写的《人境庐诗草·自序》中的理论表述,清晰地认识到中国人所身处其中的世界全然改变了:"诗之外有事,诗之中有人;今之世异于古,今之人亦何必与古人同。"在这里,"今之世"应相当于梁启超后来所明确指认的"世界之中国"。他明确主张诗歌必须抒写置身于"今之世"中的"今之人"的特定感受,要把"古人未有之物,未辟之境,耳目所历,皆笔而书之"。[1]这里明确提出了"诗

[1] 黄遵宪:《人境庐诗草·自序》,据钱仲联:《人境庐诗草笺注》上册,上海:上海古籍出版社,1981年,第3页。

之外有事，诗之中有人"及"今之世异于古，今之人亦何必与古人同"的诗学表述。这意味着，他提出了一种可以浓缩为世异人异诗异的诗学主张，强调世异必然导致人异，而人异则导致诗异。这是一种相当通达和开放的世界观和诗学观。

不妨进而从诗歌及文学观念扩展到整个艺术观念，黄遵宪标举的已是一种世变艺变的艺术观念，至少是它的萌芽了。这就是说，对黄遵宪来说，天地格局的巨变势必导致生活于其中的人的生活的巨变，进而势必导致人的生活体验的巨变，而这些巨变势必导致艺术创作及鉴赏的巨变。也正是从这种世变艺变的新艺术观念出发，他才开明地主张"用今人所见之理，所用之器，所遭之时势，一寓之于诗"[1]。这表明，他很可能朦胧地意识到，诗歌创作已处在一个前所未有的新的公共平台上，其成败也依赖于诗人对这种公共艺术平台的自我意识。敢于用新器物（器）去传达新理念（理），标志着黄遵宪在艺术观念更新及其实践上都迈出了可贵的一步。

但是，黄遵宪的矛盾在于，他一方面有此显著的开放意识和果敢的美学实验，但另一方面又死抱住旧格律不放，到头来还是没法挣脱古典诗歌格律的桎梏。他并不知道，如此充满开放和包容之心的自己，竟然也已踏入一个致命的陷阱中：旧格律不足以承担新的现代性体验的表现使命。置身于现代性怀抱中的现代公众，需要的是真正具有公赏力的现代艺术样式。[2]

第三节 以艺启群

如此一来，梁启超接下来的工作才具有真正重要的开创性意义，如果说黄遵宪的工作带有开创性与终结性相互缠绕的意味的话。第二阶段可以简括为戊戌变法失败到20世纪40年代的以艺启群，也就是运用艺术手段去开启公众的现代性理性觉悟的时段。以艺启群，要求艺术家个体以艺术手段去启蒙公众群体，促进其理性觉醒。这个时段正是前述张灏所谓"中国近代思想史的转型时代"，而正

[1] 黄遵宪1902年4月致梁启超，据钱仲联：《人境庐诗草笺注》下册，上海：上海古籍出版社，1981年，第1203页。
[2] 本节内容可参见笔者的《中国现代性体验的发生》（北京：北京师范大学出版社，2001年，第190—302页），有改动。

是"在转型时代,报章杂志、学校与自由结社三者同时出现,互相影响,彼此作用,使得新思想的传播达到空前未有的高峰"[1]。可以进一步说,正是上述三种现代传媒的兴起,为艺术公赏力问题的发生提供了"制度性传播媒介"的保障。而自觉地思考并阐发艺术公赏力问题并产生较大社会影响的重要人物,先后要推梁启超、陈独秀和朱光潜三人。

一、小说力与艺术公赏力

正是在梁启超这里,艺术公赏力问题首次被明确地提出来,尽管他没有直接使用这个词语。自从在《夏威夷游记》(1899)中首倡"诗界革命"时起,梁启超就接二连三地提出了"文界革命"和"小说界革命"等一系列文学革命口号。不过,比较起来,还是要数他的《论小说与群治之关系》[2]所产生的公共舆论及其后续效果的影响力最为惊人。

为什么?当他提出"诗界革命"口号的时候,他心目中的理想范本还是黄遵宪的古典式格律诗及其新体形式,也就是仍然只局限于从现成的中国古典文艺格局中寻找理想范本。如此既激进又保守的矛盾心态最终阻碍他走向成功。而当他三年后转而标举"小说界革命"时,他才终于颠覆了诗文高于小说的古典文艺秩序,把小说视为启蒙国民的理想文类。[3]要知道,小说在中国古典文艺格局中本来属于"不登大雅之堂"的"小道"或"末技",而今竟然被确定为"新民"的手段,并被提升到"文学之最上乘"的最高级别上,这无疑是一次不折不扣的文艺革命或艺术革命举动。

当然,他那时之盛赞小说并提升其美学地位,其初衷并非为着艺术创作本身,也非主要出于艺术鉴赏的要求,而主要还是为了他心目中最重要的"新民"大业,也就是启蒙社会公众:

> 欲新一国之民,不可不先新一国之小说。故欲新道德,必新小说;欲新宗教,必新小说;欲新政治,必新小说;欲新风俗,必新小说;欲新

[1] 张灏:《中国近代思想史的转型时代》,《幽暗意识与民主传统》,第137页。
[2] 梁启超:《论小说与群治之关系》(1902),据吴松等《饮冰室文集点校》第2集,昆明:云南教育出版社,2001年,第758—760页。本章所引此文均出自此。
[3] 究其理论来源,一是严复、夏曾佑和康有为等的小说观念,二是日本明治后自由民权运动理论家的小说改良主张。见夏晓虹:《觉世与传世——梁启超的文学道路》,上海:上海人民出版社,1991年,第八章。

学艺，必新小说；乃至欲新人心，欲新人格，必新小说。何以故？小说有不可思议之力支配人道故。

他之所以如此重视小说，直接地还是为了"新一国之民"，实施他的变法救国的政治主张。但与他如此做的目的相比，真正重要的是他如此做的理由，这就是他明确认识到"小说有不可思议之力支配人道"。这在中国现代文学史上是首次提出小说力概念。而小说力概念正可以视为艺术公赏力概念的最早的明确的理论表述形式。

这种小说力，按梁启超自己的论述，应当主要是指现代小说所具有的吸引社会公众的奇境拓展之力与深切动情之力。这就是说，他之标举小说力，具体指向小说的两种力：一是小说具有引导读者升入奇异境界的强大效力，也就是奇异境界的吸引力。"小说者，常导人游于他境界，而变换其常触常受之空气者也。"二是小说具有把人的诸种情感尽情表达的神奇能量，也就是情感感染力。梁启超指出：

> 人之恒情，于其所怀抱之想像，所经阅之境界，往往有行之不知，习矣不察者。无论为哀、为乐、为怨、为怒、为恋、为骇、为忧、为惭，常若知其然而不知其所以然；欲摹写其情状，而心不能自喻，口不能自宣，笔不能自传。有人焉，和盘托出，彻底而发露之，则拍案叫绝曰：善哉善哉！如是如是！所谓"夫子言之，于我心有戚戚焉"。感人之深，莫此为甚。

应当看到，梁启超对小说力的上述两方面表现的认识，其实依赖于一个当然的前提：正是当时的报纸杂志和书籍等新兴大众传播媒介为社会公众的小说阅读提供了充分的传媒条件。如此，"和盘托出，彻底而发露之"才成为可能。

如此看来，小说力一是指未知的人生境界的想象与开拓潜力，二是指多种情感的综合的和全盘的表现力。

出于对小说力的上述认识，梁启超才提出"小说为文学之最上乘"的明确主张。这在中国文学界无疑属于开山之举。此前的中国文学界长期以来形成了这样的惯例：文章和诗歌为"最上乘"之文类，而词、曲、小说等向来位居其后，难

登大雅之堂。但梁启超的这一新主张，一下子颠覆了以往的文类传统，在公共舆论界开了新的风气，引导新时代的文人雅士都开始创作小说。

可以说，正是出于对小说力的这种敏锐把握，梁启超实际上已经成为现代"制度性传播媒介"条件下中国艺术公赏力问题的最早倡导者和论述者。也就是说，他有关小说力的论述，实际上已约略相当于现代中国最早的艺术公赏力论述了。因为，他那时已经明确地认识到，现代大众传媒时代的小说已蕴藏着一种特殊的审美魅力，可以运用现代大众传媒手段去深入社会公众的内心，产生比古代远为有效的社会群体感染力。

梁启超还具体地把小说力或艺术公赏力归结为四种效果表现：熏、浸、刺、提。"熏"，大约是指空间上由小到大、从少到多的生发与拓展效果。"浸"，是时间上绵延不绝的持续感染效果。如果说"熏"和"浸"两种力是让人于"不觉"中感受到的，那么，"刺"则是让人"骤觉"，也就是在突然间被强制性地输入。"刺之力，在使感受者骤觉。刺也者，能入于一刹那顷忽起异感而不能自制者也。"这显然是一种骤然间的理智觉悟，大约相当于禅宗的"棒喝"。"禅宗之一棒一喝，皆利用此刺激力以度人者也。""提"，则是一种高度自觉或超自觉的自我精神升华状态。"前三者之力，自外而灌之使入；提之力，自内而脱之使出，实佛法之最上乘也。凡读小说者，必常若自化其身焉——入于书中，而为其书之主人翁。"梁启超运用佛法作比，把小说力的最高境界视为一种自觉生成。可见小说力对他而言已可与佛家境界相媲美了。

在这里，梁启超对小说力的效果表现的分析框架，是立体的和变化的，也符合小说艺术作用于读者的审美规律。

第一，"熏"和"浸"分别是指空间和时间上的渐进性持续感染，而它们都是在不知不觉中实现的无意识感染。真正的艺术往往就是这样，以艺术形象的感染力去让人于不知不觉中受到熏染，而非以说理方式去硬性说服。

第二，"刺"表明小说艺术也具有突如其来的超理智的刺激效果，可以于一瞬间把人提升到平常理智所不能达到的自觉高度。梁启超指出：

> 我本蔼然和也，乃读林冲雪天三限、武松飞云浦厄，何以忽然发指？我本愉然乐也，乃读晴雯出大观园、黛玉死潇湘馆，何以忽然泪流？我本肃然庄也，乃读实甫之琴心、酬简，东塘之眠香、访翠，何以

> 忽然情动？若是者，皆所谓刺激也。大抵脑筋愈敏之人，则其受刺激力也愈速且剧。

他在这里提到了《水浒传》《红楼梦》《西厢记》和《桃花扇》等古典作品，展示了这些经典之作的神奇的刺激效应。

第三，"提"则相当于上述三种表现的一种综合美学效应，表明读者在历经来自小说艺术形象的"熏""浸""刺"等外力感发之后，仿佛突然间不由自主地把它们都内化成自我之内力，产生出一种类似于"移情"论美学的情感移入效应：

> 读《野叟曝言》者，必自拟文素臣；读《石头记》者，必自拟贾宝玉；读《花月痕》者，必自拟韩荷生若韦痴珠；读梁山泊者，必自拟黑旋风若花和尚，虽读者自辩其无是心焉，吾不信也。夫既化其身以入书中矣，则当其读此书时，此身已非我有，截然去此界以入于彼界，所谓华严楼阁，帝网重重，一毛孔中万亿莲花，一弹指顷百千浩劫，文字移人，至此而极！然则吾书中主人翁而华盛顿，则读者将化身为华盛顿；主人翁而拿破仑，则读者将化身为拿破仑；主人翁而释迦、孔子，则读者将化身为释迦、孔子，有断然也。度世之不二法门，岂有过此？

读者此时已赫然化身为主人公，或与主人公同化，"文字移人，至此而极"，从而与小说作品实现高度的价值认同。

梁启超甚至归纳说，教主之立教门、政治家之组织政党、作家之创作，都依赖于这四种力。作家得其一可以做"文豪"，兼其四则为"文圣"。当然，这四种力可以造福于人类，也可以祸害人类。"有此四力而用之于善，则可以福亿兆人；有此四力而用之于恶，则可以毒万千载。"所以，他的态度是矛盾的和辩证的：最令人喜爱的是小说，而最令人畏惧的也是小说。"而此四力所最易寄者惟小说。可爱哉小说！可畏哉小说！"尽管有此矛盾心结，但梁启超的主导倾向是不言而喻的：要不顾一切地利用小说去开启民智。

梁启超不仅对小说力作了上述富于开创精神的开放式描述，而且自己也

亲自动手，身体力行地创作小说《新中国未来记》（1902），尝试通过黄克强和李去病两人的争论来探讨中国社会的政治变革前途。但是，他的一个根本缺陷是如黄遵宪一样的：更多地着眼于文学内容或意义的变革，而忽略文学形式或文体的变革，而后者与前者一道才构成真正的文学变革得以实现的完整前提条件。

二、文学革命论

此后15年过去了，当陈独秀以《文学革命论》（1917）一文而树起更加激进的文学革命的大旗时，由于这一激进的革命论所产生的巨大的彻底决裂力量，黄遵宪和梁启超曾先后犯下的致命缺陷就被这一革命式跳跃之举轻易地跨越了。陈独秀所处的时代，正是报纸杂志、新式学校和自由结社这三种"制度性传播媒介"的革命性变革力量臻于高潮的五四年代。陈独秀敏锐地利用在北京大学担任文科学长、《新青年》杂志主编及自由地向往共产主义等三种有利条件，大力推进其疾风暴雨般的"文学革命"运动，开宗明义地提出核心议题："今日庄严灿烂之欧洲，何自而来乎？曰，革命之赐也。""革命"正构成全文的核心议题，显示了作者推进文学革命的坚强决心。他解释这种"革命"的性质与古代不同："为革故更新之义，与中土所谓朝代鼎革，绝不相类。"这不是简单的朝代更替，而是思想与文化深层的大革命。随后，他阐述了全文的中心论点——"文学革命"论。

这一文学革命论的基本内涵被他简括为"三大主义"："推倒雕琢的阿谀的贵族文学，建设平易的抒情的国民文学；推倒陈腐的铺张的古典文学，建设新鲜的立诚的写实文学；推倒迂晦的艰涩的山林文学，建设明了的通俗的社会文学。"[1] 如果说，文学革命的三大对象分别是"贵族文学""古典文学"和"山林文学"，那么，筹划革命成功后要建立的新的三大文学乃是"国民文学""写实文学"和"社会文学"。在这种激进的文学革命精神大旗的引领下，黄遵宪和梁启超先后谨守的古典文学文体规范就被一扫而空，由文学形式与意义的革命所构成的完整的文学革命得以全面推行开来。

这篇论文宛如中国现代"文学革命"乃至艺术革命的宣言书，与五四新文化

[1] 陈独秀：《文学革命论》，《独秀文存》，第95—98页。

运动的革命风云一道，为中国现代文学革命乃至现代艺术革命的发展起到了巨大的引领作用，并产生了摧枯拉朽的巨变作用。

三、人生的艺术化

以艺启群，不仅意味着以艺术手段去开启民智，而且还意味着把艺术当作人生美化的途径。这可以称为以艺化群或以艺美群，也就是主张艺术家个体以艺术手段去美化群体的人生。朱光潜的《谈美》(1932)一书是这方面的一个突出代表（详见本书第二章）。

朱光潜针对可能的有关"危急存亡"年头谈美的质疑，自述写《谈美》的动机是因"坚信中国社会闹得如此之糟，不完全是制度的问题，是大半由于人心太坏"。而艺术可以产生洗涤人心的功效。"坚信情感比理智重要，要洗刷人心，……要求人心净化，先要求人生美化。"[1]他的"心愿"就是，以美感态度对待人生。这本书的末章题为"慢慢走，欣赏啊！"，副题则是"人生的艺术化"，可见他意在张扬人生艺术化理念，给公众指引一个人生艺术化境界。

他调动自己的中西汇通才华，不惜引经据典地尽力论证，是要阐明如下道理："美是事物的最有价值的一面，美感的经验是人生中最有价值的一面。"[2]这正是人生艺术化的重要的理论根据，因为艺术能够把人引导到美感的高度。由此，他试图证明现实的强权政治、战争、社会名望及时尚等都是短暂的和无意义的，只有艺术作品才是永恒的：

> 许多轰轰烈烈的英雄和美人都过去了，许多轰轰烈烈的成功和失败也都过去了，只有艺术作品真正是不朽的。数千年前的《采采卷耳》和《孔雀东南飞》的作者还能在我们心里点燃很强烈的火焰，虽然在当时他们不过是大皇帝脚下的不知名的小百姓。秦始皇并吞六国，统一车书，曹孟德带八十万人马下江东，舳舻千里，旌旗蔽空，这些惊心动魄的成败对于你有什么意义？对于我有什么意义？但是长城和《短歌行》对于我们还是很亲切的，还可以使我们心领神会这些骸骨不存的精神气魄。这几段墙在，这几句诗在，他们永远对于人是亲切的。

[1] 朱光潜：《谈美》，据《朱光潜全集》第2卷，第6页。
[2] 同上文，第12页。

只有现实中的历史残迹和诗句,才可能保存下丰富的历史,留给后人仅有的亲切动人之处。

> 由此类推,在几千年或是几万年以后看现在纷纷扰扰的"帝国主义"、"反帝国主义"、"主席"、"代表"、"电影明星"之类对于人有什么意义?我们这个时代是否也有类似长城和《短歌行》的纪念坊留给后人,让他们觉得我们也还是很亲切么?悠悠的过去只是一片漆黑的天空,我们所以还能认识出来这漆黑的天空者,全赖思想家和艺术家所散布的几点星光。朋友,让我们珍重这几点星光!让我们也努力散布几点星光去照耀那和过去一般漆黑的未来![1]

在他眼里,艺术的永恒性在于,它宛如"漆黑"的人生夜空中的"几点星光",可以"照耀那和过去一般漆黑的未来"。

朱光潜的人生艺术化主张与更早的梁启超的小说力及随后陈独秀的文学革命论主张之间,或许存在莫大的美学距离,但在有一点上应是彼此相通的:艺术在现代社会具有一种公共鉴赏力量即艺术公赏力,可以开启普通公众的心智,令其觉醒起来,走向艺术化的人生。

在这个时段,艺术公赏力概念的精神内涵主要还是表现为以雅提俗,也就是以高雅的艺术作品去感染和提升俗世公众的精神觉悟。如此的理论预设在于,艺术及艺术家是高雅的或高级的,而急需感染和提升的普通公众则还暂时是蒙昧的或低级的。正是出于这种先在假设,艺术公赏力概念在此时段才获得了自己的合法性。

其实,这种以艺启群及其以雅提俗精神内部还隐含一种更加根本的现代个人主义预设:艺术家是肩负特殊的现代文化启蒙使命的个体。而正是个人主义式自我方能承担中国现代文化转型的神圣使命。但是,当这种现代个人主义式自我越来越高扬自身的启蒙公众的使命的神圣性时,他们与社会公众的距离就不是越来越近,而是越来越远了。

[1] 朱光潜:《谈美》,据《朱光潜全集》第2卷,第12—13页。

第四节　以艺为群

或许正是感受到五四以来至40年代的高雅艺术与普通公众如农民之间存在明显的美学隔阂，越来越多的人士开始反省以艺启群及其以雅提俗精神所具有的美学弊端，希望找到一条新的通俗艺术之路。于是，倡导以艺为群的第三时段得以出现。这大约发生在20世纪40年代初，以毛泽东1942年的《在延安文艺座谈会上的讲话》为醒目的标志性文献。[1]

一、以艺为群的提出

在此时段，艺术公赏力面临的最突出问题在于，艺术如何降低原有个人主义式的高雅身段而俯身低就于社会公众，以便服务于他们。也就是说，单纯从理论上讲，这意味着从前一时段的感染公众演变为被公众感染，从提升公众演变为被公众提升。不再是启群而是为群，成为新的艺术公赏力问题的焦点。启群，其前提是自己置身于高处，有种居高临下的意味。而为群，则是让自己放低身段而甘愿居于群众之下，转而向位居高处的群众学习，进而为其服务。

《在延安文艺座谈会上的讲话》（以下简称《讲话》）把文艺置放到一个前所未有的平台上：文艺要全力以赴地为执政党所制定的社会动员使命服务，也就是为以"工农兵"为主体的"人民"服务。

这一使命的确定来自于毛泽东在革命战争时期对党的"两条战线"及其关系的综合认识。具体地说，在中国共产党从在野党成长为执政党的过程中，毛泽东深刻地认识到，文艺必须肩负起对以"工农兵"为代表的普通公众实施广泛的社会动员这一审美—政治任务。"在我们为中国人民解放的斗争中，有各种的战线，就中也可以说有文武两个战线，这就是文化战线和军事战线。我们要战胜敌人，首先要依靠手里拿枪的军队。但是仅仅有这种军队是不够的，我们还要有文化的军队，这是团结自己、战胜敌人必不可少的一支军队。"[2]文艺的这种服务的重要性在于，它被明确规定为政党的文武两大战线之一：一个是军事战线，靠的是枪

[1] 据有关研究，这篇文献曾有过四个版本：一是1942年5月由七七出版社在当月及时印行的版本；二是次年《解放日报》及解放出版社的版本，即首次正式发表版；三是1951年为编选《毛泽东选集》时做的修改本；四是1991年修订《毛泽东选集》时的新版本。见庄桂成：《〈在延安文艺座谈会上的讲话〉的三次修改》，《新湘评论》2012年第13期。这里的引文主要出自第四个版本，但也会根据需要而注明第二个版本的表述，以为对照。

[2] 毛泽东：《在延安文艺座谈会上的讲话》，《毛泽东选集》第3卷，北京：人民出版社，1991年，第847—848页。

杆子,因为毛泽东相信"枪杆子里面出政权";另一个就是文艺战线,靠的则是笔杆子,因为毛泽东同样相信,用笔写就的小说、诗歌、剧本、绘画、乐谱等文艺作品将对工农兵群众产生感染作用。

毛泽东清楚地回顾了这两条战线、两支队伍之间的关系的演变历程:

> "五四"以来,这支文化军队就在中国形成,帮助了中国革命,使中国的封建文化和适应帝国主义侵略的买办文化的地盘逐渐缩小,其力量逐渐削弱。到了现在,中国反动派只能提出所谓"以数量对质量"的办法来和新文化对抗,就是说,反动派有的是钱,虽然拿不出好东西,但是可以拼命出得多。在"五四"以来的文化战线上,文学和艺术是一个重要的有成绩的部门。革命的文学艺术运动,在十年内战时期有了大的发展。这个运动和当时的革命战争,在总的方向上是一致的,但在实际工作上却没有互相结合起来,这是因为当时的反动派把这两支兄弟军队从中隔断了的缘故。抗日战争爆发以后,革命的文艺工作者来到延安和各个抗日根据地的多起来了,这是很好的事。但是到了根据地,并不是说就已经和根据地的人民群众完全结合了。我们要把革命工作向前推进,就要使这两者完全结合起来。[1]

如果说,以前这两个战线、两支军队是相互分离的,而现在则到了急需统一的时候。毛泽东指出:

> 我们今天开会,就是要使文艺很好地成为整个革命机器的一个组成部分,作为团结人民、教育人民、打击敌人、消灭敌人的有力的武器,帮助人民同心同德地和敌人作斗争。为了这个目的,有些什么问题应该解决的呢?我以为有这样一些问题,即文艺工作者的立场问题,态度问题,工作对象问题,工作问题和学习问题。[2]

在这里,毛泽东明确制定了同时开辟"两个战线"即"军事战线和文化战线"、相

[1] 毛泽东:《在延安文艺座谈会上的讲话》,《毛泽东选集》第3卷,第847—848页。
[2] 同上文,第848页。

应地建立"两支军队"即"拿枪的军队"和"文化军队"这一新的紧迫的战略部署,并且要以"人民"为基点,明确回答了困扰"文艺工作者"的几个关键问题:立场问题、态度问题、工作对象问题、工作问题和学习问题。

毛泽东之所以这样做,是由于他那时已然深信,不仅"文化战线"与"军事战线"同样重要,而且"文化"还可以通过渗透到与"文化军队"并行的"拿枪的军队"里,对后者实施"文化"也即文艺或审美引导下的政治动员:

> 我们的一切工作都是为了打倒日本帝国主义。日本帝国主义和希特勒一样,快要灭亡了。但是还须我们继续努力,才能最后地消灭它。我们的工作首先是战争,其次是生产,其次是文化。没有文化的军队是愚蠢的军队,而愚蠢的军队是不能战胜敌人的。[1]

这就是说,不仅"文化军队"以文化力量的征服为主,而且"拿枪的军队"也需要辅之以"文化"这一特种武器,才能摆脱"愚蠢"而获得提升,否则就"不能战胜敌人"。在这里,即在相信文化及艺术具有特殊的审美力量方面,毛泽东实际上继承了梁启超之小说力概念以来的现代传统,也就是对现代艺术公赏力传统具有一种自觉的认同和传承。

不过,虽然同样承认艺术具有力量,但毛泽东的焦点不在于让艺术去感染和提升公众,而在于让艺术去学习和依靠公众。《讲话》的一个基本思想,就是认为文艺工作者必须首先克服自我,以适应以工农兵群众为代表的"人民"的"普及"需要:

> 人民要求普及,跟着也就要求提高,要求逐年逐月地提高。在这里,普及是人民的普及,提高也是人民的提高。而这种提高,不是从空中提高,不是关门提高,而是在普及基础上的提高。这种提高,为普及所决定,同时又给普及以指导。[2]

这种面向"人民"的"普及"过程,意味着高雅艺术的通俗化进程。而这种

[1] 毛泽东:《文化工作中的统一战线》(1944),《毛泽东选集》第3卷,第1011页。
[2] 毛泽东:《在延安文艺座谈会上的讲话》,《毛泽东选集》第3卷,第862页。

通俗化过程又首先依赖于文艺家向"人民"学习：

> 一切革命的文学家艺术家，只有联系群众，表现群众，把自己当作群众忠实的代言人，他们的工作才有意义。只有代表群众才能教育群众，只有做群众的学生才能做群众的先生。如果把自己看作群众的主人，看作高踞于"下等人"头上的贵族，那末，不管他们有多大的才能，也是群众所不需要的，他们的工作是没有前途的。[1]

因此，他希望一切有出息的文学家艺术家到群众中去，观察、体验、研究、分析他们，然后才有可能进入文艺创作过程，写出为群众所喜闻乐见的作品。

那么，这里的关键在于，作为文艺的表现对象和学习对象的"人民"或"群众"，究竟是指哪些人呢？毛泽东明确地规定说："工作对象问题，就是文艺作品给谁看的问题。"与国民党统治区和抗战以前的上海相比，现在的陕甘宁边区和华北华中各抗日根据地的文艺工作对象，是那些文化教养程度更低但又承担着抗日工作使命的"工农兵以及革命的干部"：

> 文艺作品在根据地的接受者，是工农兵以及革命的干部。根据地也有学生，但这些学生和旧式学生也不相同，他们不是过去的干部，就是未来的干部。各种干部，部队的战士，工厂的工人，农村的农民，他们识了字，就要看书、看报，不识字的，也要看戏、看画、唱歌、听音乐，他们就是我们文艺作品的接受者。……我们的文艺工作者，应该向他们好好做工作。[2]

因此，文艺创作者应当首先"了解"及"熟悉"这些对象。"我们的文艺工作者需要做自己的文艺工作，但是这个了解人熟悉人的工作却是第一位的工作。"而当时面临的形势是："文艺工作者同自己的描写对象和作品接受者不熟，或者简直生疏得很。我们的文艺工作者不熟悉工人，不熟悉农民，不熟悉士兵，

[1] 毛泽东：《在延安文艺座谈会上的讲话》，《毛泽东选集》第3卷，第864页。
[2] 同上文，第849—850页。

也不熟悉他们的干部。"对此，毛泽东号召说："我们知识分子出身的文艺工作者，要使自己的作品为群众所欢迎，就得把自己的思想感情来一个变化，来一番改造。没有这个变化，没有这个改造，什么事情都是做不好的，都是格格不入的。"[1]

对于这里的"工农兵以及革命的干部"，毛泽东又进一步提出了"人民大众"的准确界说：

> 什么是人民大众呢？最广大的人民，占全人口百分之九十以上的人民，是工人、农民、兵士和城市小资产阶级。所以我们的文艺，第一是为工人的，这是领导革命的阶级。第二是为农民的，他们是革命中最广大最坚决的同盟军。第三是为武装起来了的工人农民即八路军、新四军和其他人民武装队伍的，这是革命战争的主力。第四是为城市小资产阶级劳动群众和知识分子的，他们也是革命的同盟者，他们是能够长期地和我们合作的。这四种人，就是中华民族的最大部分，就是最广大的人民大众。
>
> 我们的文艺，应该为着上面说的四种人。我们要为这四种人服务，就必须站在无产阶级的立场上，而不能站在小资产阶级的立场上。[2]

值得注意的是，随着革命形势的演变，这一表述是经历了一些调整和变化的。与1943年10月《解放日报》的首次正式发表版相对照，可见关于前三种人的表述相同，但关于第四种人的表述则有别：那时仅仅表述为"小资产阶级"，而不是后来修正过的"城市小资产阶级劳动群众和知识分子"，可见那时还没有把"知识分子"考虑在"文艺工作的对象"之内。同时，毛泽东在首次正式发表版中更明确地把"抗日的地主阶级、资产阶级"也排除在外，认为尽管需要"联合他们"，但他们"不赞成广大人民群众的民主"，"他们都有为他们自己的文艺，我们的文艺不是为着他们，他们也拒绝我们的文艺"。而在收入《毛泽东选集》时，这样的表述就被删除了。更重要的是，毛泽东在首次发表版中还明确规定了

[1] 毛泽东：《在延安文艺座谈会上的讲话》，《毛泽东选集》第3卷，第851—852页。
[2] 同上文，第855—856页。

作为文艺工作对象的"人民大众"的第一位和第二位的排序或等级问题。"我们的文艺,第一是为着工农兵,第二才是为着小资产阶级。在这里,不应该把小资产阶级提到第一位,把工农兵降到第二位。"原因在于,他那时认为工农兵是主要的,而小资产阶级则"人数较少,革命坚决性较小,也比工农兵较有文化教养"。[1]

这样的规定体现了毛泽东在当时抗战条件下的特定考虑:强调文艺为工人、农民、兵士和小资产阶级这四种人服务,而首要地是为其中的前三种人服务。这正是他当时在以艺为群上面的主要的理论建树之所在。

不过,要注意的是,这里的以艺为群实际上还交织着另一层隐含之意:被公众感染和提升,其前提是被执政党所指认的作为新的领导阶层的公众——毛泽东规定的以"工农兵"为主体的"人民"所感染和提升。如此说来,以艺为群命题本身就隐含了以艺为党之意,也就是为执政党的意志服务。如果这一理解是准确的话,那么,两种可能性(作用和副作用)就可能同时显示出来:一种可能性或作用是执政党的意志与人民的意志趋于一致,即执政党依靠人民并为人民服务;另一种可能性或副作用是执政党的意志与人民的意志未必一致,即执政党或其中的某些人忘记和疏远人民,不再为人民服务,而是打着为人民旗号的为少数利益集团服务。

自从1949年起成功地转变为执政党后,中国共产党对文艺的上述要求逐渐地转变为国家文艺总战略,而上述两种可能性(作用与副作用)也同时产生了效果。如果说,"十七年"文艺偏于呈现前一种可能性或作用,那么,"文革"十年的中国"无产阶级革命文艺",也即《林彪同志委托江青同志召开的部队文艺工作座谈会纪要》(1966)颁布以来至1976年的中国文艺状况,正是后一种可能性或副作用的极端呈现。在此短时段,艺术越来越服务于执政党高层少数人的意志,甚至直接成为执政党内高层权力斗争的美学工具。与以艺启群时段的个人主义式自我膨胀不同,这里则是集体主义被导入"无我"状态的极端情形。

二、以艺为群的总战略

直到改革开放时代初期的1979年,邓小平一方面重申以艺为群的文艺总战略:

[1] 毛泽东:《在延安文艺座谈会上的讲话》,《解放日报》第1版,1943年10月19日。

> 我们要继续坚持毛泽东同志提出的文艺为最广大的人民群众、首先为工农兵服务的方向，坚持百花齐放、推陈出新、洋为中用、古为今用的方针，在艺术创作上提倡不同形式和风格的自由发展，在艺术理论上提倡不同观点和学派的自由讨论。[1]

另一方面，又尽力消除"文革"文艺给艺术家留下的政策阴霾，开始展示出一种开放与灵活的姿态。这集中表现在，不再提"文艺为政治服务"的口号，而是强调文艺为人民服务、为社会主义服务。终结"文艺为政治服务"的口号，等于有力地纠正了过去时代一味地让文艺服从于执政党的短期政治或政策的偏狭，而放眼于长远而多样的政治诉求。邓小平指出：

> 我国历史悠久，地域辽阔，人口众多，不同民族、不同职业、不同年龄、不同经历和不同教育程度的人们，有多样的生活习俗、文化传统和艺术爱好。雄伟和细腻，严肃和诙谐，抒情和哲理，只要能够使人们得到教育和启发，得到娱乐和美的享受，都应当在我们的文艺园地里占有自己的位置。英雄人物的业绩和普通人们的劳动、斗争和悲欢离合，现代人的生活和古代人的生活，都应当在文艺中得到反映。我国古代的和外国的文艺作品、表演艺术中一切进步的和优秀的东西，都应当借鉴和学习。[2]

这里突出的是让艺术的行政管理者放弃过去的艺术一统化要求，转而尊重艺术上的多样化。"写什么和怎样写，只能由文艺家在艺术实践中去探索和逐步求得解决。在这方面，不要横加干涉。"同时，行政管理者的"衙门作风必须抛弃，在文艺创作、文艺批评领域的行政命令必须废止"。[3] 这显然是对国家文艺总战略的一种新的具体阐释。

在此基础上，邓小平对艺术与人民及执政党之政治的关系做了新的发挥："人

[1] 邓小平：《在中国文学艺术工作者第四次代表大会上的祝词》(1979年10月30日)，《邓小平文选》第2卷，北京：人民出版社，1994年，第210页。
[2] 同上。
[3] 同上文，第213页。

民需要艺术，艺术更需要人民。"[1] 在这里，人民成为艺术必须依赖的根本或本原。"作品的思想成就和艺术成就，应当由人民来评定。"[2] 而进一步看，人民在这里恰恰就几乎成为执政党政治的代名词："文艺是不可能脱离政治的。任何进步的、革命的文艺工作者都不能不考虑作品的社会影响，不能不考虑人民的利益、国家的利益、党的利益。"[3]

应当注意到，按照上述国家文艺总战略的原则性要求，艺术家只有从低于人民的社会层面上去向站在社会层面更高处的人民认同，才能真正拥有为人民创作的美学资格，也才能进入为人民创作的过程中，从而创作出为人民服务的艺术品。这表明，以艺为群的原则意味着号召艺术家个体以艺术创作去为群体服务，为此而不惜忘记艺术家自我，让自我化身于群体中。

当然，这中间也有过以艺启群模式的短暂复苏，例如20世纪80年代前期文化启蒙浪潮中的知识分子个体觉醒及对群体的启蒙意向。短暂复苏的以艺启群模式虽然有效地促进了艺术家个体地位和作用的回升，但也不得不随即面对由大众媒介及其中的国际互联网崛起所引领的艺术分众时代的到来。

第五节 艺以群分

第四阶段为20世纪90年代以来的艺以群分阶段，也就是艺术创作及趣味因公众的分众化而出现分化趋势。这里的群不再是原来意义上的群众（公众）的群，而只是群体的群。艺术在此时段不再以服务于笼统的群众为目标，而是因不同的社会群体之间的趣味差异而出现分化态势，也就是不得不有针对性地分别服务于不同的社会受众。在此时段，艺术公赏力问题进入高潮期或暴发期。

具体地看，这个阶段还可以进一步划分为两个短时段：一个是艺术家与普通公众之间相互疏远，另一个是普通公众内部出现群体区分。

[1] 邓小平：《在中国文学艺术工作者第四次代表大会上的祝词》（1979年10月30日），《邓小平文选》第2卷，第211页。
[2] 同上文，第212页。
[3] 邓小平：《目前的形势和任务》（1980年1月16日），同上书，第256页。

一、艺术家与公众疏远

首先来看艺术家与普通公众之间的相互疏远。这可以上溯到20世纪80年代，那时的中国内地，现代艺术变革浪潮可谓风起云涌，其显著的美学特征之一在于，艺术家的"先锋"（或"前卫"）式创作不断引发公众争论或质疑。这虽然突出地显示了中国艺术家同世界现代艺术前沿接轨的强烈欲望，或者说全球化现代艺术潮向中国拓展的大趋势，但也同时暴露出艺术家同普通公众之间的鸿沟愈益加深。这里面表现突出、社会影响力深广的艺术门类，要数电影、美术、音乐和电视艺术。

被称为第五代的电影导演群体在80年代初到90年代初的大约十年时间里，先后创作出下列影片：《一个和八个》（张军钊执导，1983）、《黄土地》（陈凯歌执导，1984）、《喋血黑谷》（吴子牛执导，1984）、《大阅兵》（陈凯歌执导，1985）、《猎场扎撒》（田壮壮执导，1985）、《黑炮事件》（黄建新执导，1986）、《盗马贼》（田壮壮执导，1986）、《晚钟》（吴子牛执导，1987）、《孩子王》（陈凯歌执导，1987）、《红高粱》（张艺谋执导，1987）、《摇滚青年》（田壮壮执导，1988）、《菊豆》（张艺谋执导，1990）、《血色清晨》（李少红执导，1990）、《边走边唱》（陈凯歌执导，1991）、《大红灯笼高高挂》（张艺谋执导，1991）、《秋菊打官司》（张艺谋执导，1992）、《四十不惑》（李少红执导，1992）、《蓝风筝》（田壮壮执导，1992）、《霸王别姬》（陈凯歌执导，1993）等。当然，或许还可以加上与此前创作风格大体一致的《活着》（张艺谋执导，1994）。

不妨说说其中的一些案例。同《一个和八个》由于涉及敏感的政治问题而没有完整地公映相比，《黄土地》虽然获准公映，但起初竟反响平平，因在境外引发轰动，才反过来在国内受到些许关注，不过也仅限于学术圈或文化人中间，并没有引发普通公众的兴趣。《黑炮事件》的热烈反响也仅限于学术圈。《红高粱》起初在电影圈内引发争议，在国外获大奖后，反过来引发普通公众的强烈反响，但这种强烈反响却不是指赞扬，而是指质疑及批评。《霸王别姬》的命运比《红高粱》好不了多少。田壮壮的影片更是遭到普通公众的冷遇。这些影片在当时的一个共同遭遇在于，虽然可能在社会上或学术圈乃至国外引发一些关注或争议，但与国内普通公众却越来越疏远，这同《小花》于1979年在社会上产生广泛而一致的巨大感染力相比，迥然有别。于是，对于电影来说，艺术公赏力就成了需要应对的问题。

中国美术界在近三十多年时间里的显著的突破性努力，自然要推"85'美术新潮"及"89'新现代艺术展"。前者发生在1985年政府启动城市经济体制改革的第一年，后者出现在中国当代改革开放进程遭遇挫折的80年代末，好比一个巨大的社会事件的开端和高潮（含结尾）。得改革开放风气之先的美术家们掀起了中国的现代艺术变革大潮，其模仿的对象一下子几乎同时涉及西方的印象主义、达达主义、立方主义、未来主义、表现主义、存在主义、实验艺术、行为艺术、波普艺术、观念艺术等林林总总的艺术思潮，当然，这些艺术思潮之间其实可能相互交叉与纠结。其中一些美术家在洗衣机中洗涤《中国美术史》和《西方现代美术简史》、模拟卧轨自杀、枪击电话亭、孵蛋、卖虾以及假装爆炸中国美术馆等前卫艺术行为，一下子缩短了中国现代美术同全球美术主流的距离，但与此同时，却又拉大了美术家们同普通公众之间的距离。这同样昭示着艺术公赏力的问题化困境。

音乐界在80年代持续活跃。先是全国各地音乐家竞相展开现代音乐探索，接着就有中央音乐学院作曲系四年级学生在1982年通过作品音乐会而发起现代音乐的集体探索浪潮，直到1985年4月和12月中央音乐学院举行谭盾民族器乐作品音乐会和武汉召开青年作曲家新作交流会，形成现代音乐探索的蔚为大观景象。在这次被称为"85'新潮音乐"的变革浪潮中，涌现出谭盾、瞿小松、叶小纲、郭文憬、陈其钢等青年音乐家，他们既在国际国内音乐界一鸣惊人，同时又与国内音乐界传统和普通公众趣味产生了决裂。这里同样遭遇到艺术公赏力问题的困扰：音乐家同普通公众的距离越来越清晰地暴露出来。

可以说，80年代艺术主潮的持续演变显示了一个日渐清晰的格局：作为知识分子个体的艺术家与社会公众群体之间的美学趣味出现明显的分化，相互之间产生严重疏离。

二、普通公众内部分化

进入20世纪90年代，随着中国改革开放进程的推进，与传统文学文类的影响力日渐衰退相对的，则是电影和电视艺术等大众媒介艺术或电子媒介艺术愈益发达。确实，随着电影和电视等取代依托报纸、杂志和书籍媒介而长期称霸的文学，成为主导性艺术媒介，不同公众群体之间的艺术趣味逐渐地彼此疏离，对艺术作品出现了不同的趣味选择及评价。影片《红高粱》（1987）获西柏林国际电

影节金熊奖（1988）后所引发的电影家群体与普通公众之间的激烈对峙，与电视剧《渴望》（1990）热播后引发的普通公众与文化人群体之间的趣味对立，是两个紧密相连的标志性事件，有力地标志着艺术公赏力问题在中国内地的凸显和尖锐化。

特别是电视剧在 90 年代初崛起，几乎一度完全抢去文学和电影曾经先后有过的风头，牢牢地吸引着社会公众的注意力。《渴望》讲述北京城胡同里居住的几对青年男女的日常生活遭遇，引发普通公众的空前的观赏热潮。这时出现了中国艺术界进入改革开放时代以来少见的一幕：一边是普通公众的狂热观赏潮，而另一边则是知识精英的冷眼旁观。这一对比性事件典范地标志着中国艺术界已经形成了艺术家与普通公众分道扬镳的新格局，从而使艺术公赏力问题遭遇新困境。

进入 21 世纪以来，由于国际互联网的崛起，特别是其中的博客或播客技术的逐步普及和广泛运用，导致普通网民（包括文化精英和草根阶层）也可以即时上传他们自己的意见甚至艺术品，因而为艺术公赏力问题的激化创造了信息技术和社会环境条件。这其中，尤其突出的要数公众群体内部的进一步分化了。《英雄》（2002）的高票房与高争议相互伴随，既吸引了公众，又分离了他们，令他们中生出趣味不同的若干群体。但艺术公赏力问题的真正的爆炸性局面的产生，应当说是在 2005 年。这一年夏秋之际，湖南卫视《超级女声》选秀节目的热播（包括公众群体的狂热参与及分头为自己钟爱的偶像拉票之举），凸显出社会公众的艺术趣味分化已成不争的事实。人们多年来就议论道，央视春晚小品明星赵本山的受众群体以及冯小刚贺岁片的观众，都基本上"跨不过长江"，也就是主要局限于北方受众，而难以征服趣味有别的南方受众。2011 年"光棍节"热映的《失恋 33 天》与 2013 年夏上映的《小时代》和《小时代 2：青木时代》，则表明可以鲜明地以大众媒介类型去划分公众群体类型了（可以划分为网民电影和粉丝电影）。

诚然，一些艺术作品如今仍然可以赢得或征服中国社会中的大多数，例如《潜伏》和《士兵突击》等电视剧所产生的巨大影响力就似乎可以涵盖各类公众，满足"雅俗共赏"的传统美学要求。但实际上，更加冷静地看，当前更多的艺术作品却毕竟总是分别指向或满足不同的受众群体，体现雅俗分赏景观。如此说来，艺以群分已经成为当前社会生活中的一种常态了。

三、公众群体类型

如果以大众媒介类型去划分公众群体类型，可以见出这样一些彼此并非孤立而是存在相互关联的受众群体：电视受众群、互联网网民、移动网民和书报读者群等。

尽管人们先后发明了电子媒介时代、互联网时代、数字时代或全媒体时代等当代称谓，但电视受众群毕竟至今仍然是中国社会公众中的多数派。他们多为中老年人，属于当代中国社会家庭中的主心骨，总是以电视机为日常生活的主要媒介，具有一种以电视文化为兴趣中心的艺术生活习惯。他们拥有的电视文化趣味，实际上早已成为当代生活中的主流趣味了。这种主流趣味所青睐的赵本山、葛优、王宝强、黄渤、周迅、赵薇、章子怡、范冰冰等演艺明星，牢牢地吸引了中国社会公众中的大多数人的眼球。

互联网网民是当前社会中新兴的可与电视受众群分庭抗礼的另一个多数派。他们多为中青年人，特别是青年人，总是依托国际互联网而生活、而艺术，尤其是从中实现越来越时髦的双向互动。韩寒、郭敬明等是他们中的偶像或英雄。当然，他们中的英雄也包括2005年至2006年间一度暴得大名的青年网民。比如，某位青年网民通过国际互联网平台的便捷传播，以自创的短片作品《一个馒头引发的血案》向著名导演执导的中式古装大片《无极》的票房攻势发起强劲的阻击战，并一举导致后者票房及导演声名都遭受重挫。

移动网民是互联网网民中的一个特殊群体，他们在人数上虽然还不算多数，但有越来越多并且越来越低龄化的趋势。他们更多地依赖于网络论坛、博客、微博、微信等互联网衍生渠道而生存，并借此过艺术的人生。他们在品位上追求视觉文化或图像文化、无深度文化、微文化等，代表着社会公众中的先锋或前卫的群体。这种先锋不只是审美趣味上的先锋，更是社会舆论主流的先锋，也就是抢夺社会话语权的先锋。

书报读者群则主要是以文字文化为中心的高雅文化受众群，属于当代中国社会中的少数派。他们常常被称为"文化人"或"知识分子"，是一批坚守报纸、杂志和书籍等机械印刷媒介阵地的人。个性、个人、文化、气质、思考、思想、品位等成为他们的偏爱。远离普通公众而离群索居，似乎成为他们惯常的生活方式。小品明星赵本山、小沈阳等及其节目，在他们看来要么可有可无，要么低俗难耐，反正不能成为当代中国文化艺术的"正典"。他们心目中的中国文化艺术

"正典"自然各有不同,难于一律并且不能一律。古典性文化(唐诗、宋词、《红楼梦》)、现代性文化(鲁迅、钱锺书、金庸等)、外来文化(莎士比亚、梵·高或安迪·沃霍尔等),以及它们中的远为复杂多样的形态,都可能成为他们各自的至爱。他们属于不折不扣的当代高雅文化受众群。

无论是艺术与公众疏远还是公众内部的群体区分,都凸显出一个趋势:艺术公赏力成为了突出的问题。在当今分众时代,艺以群分是必然的,如此条件下的艺术如何实现其公赏力传播?

我们需要冷静地看待艺以群分所暴露的深层次症候。此时的艺术家个体与公众之间的关系,既非以艺启群时段那种艺术家高高在上的关系,也非以艺为群时段那种位居其下的关系,而是具有一种相互对等或同等的彼此对话和协商的关系。一方面,艺术家个人或艺术产业不得不以艺术作品去分别满足已然分化了的众多群体的不同趣味;另一方面,不同的公众群体也会从自身的趣味出发去选择和要求不同的艺术家、文化产业及其作品。《人再囧途之泰囧》的高票房,诚然表明它获得了高度认同,但也同时引来"高无聊"之类的痛批。《小时代》一出来就造成了粉丝群体的肯定与其他公众群体的否定两极分化态势,相互的平等对话几乎已不可能,而更多地只能各说各话或自说自话了。

其实,这里的艺以群分也不过就是艺术分赏的另一种表述而已。

第六节　通向艺术公赏力之路

对上面说的四个时段在艺术公赏力问题域中的地位和作用,可以做一个简要小结。

一、回看艺术公赏力问题的演变

四个时段的演变,体现了艺术公赏力问题在不同的社会条件下的呈现方式。在世变艺变时段,古典高雅艺术规范遭遇新的现代性生存体验的尖锐挑战,被迫适应新的现代性体验的表现要求,也就是从艺术文体到艺术意义都寻求变革,从旧的高雅艺术规范中解放出来,寻找新的适合的通俗形式,这就是旧雅碍俗。旧的高雅艺术规范妨碍了艺术贴近现代普通公众的通俗趣味。无论是黄遵宪的诗歌

实践与诗学探讨，还是梁启超最初的诗界革命主张，尽管都表达了文学变革的强烈理念，但都没能为中国现代艺术找到新的艺术样式。不过，其意义仍然不容忽视：让艺术公赏力成为现代艺术美学问题而摆到了桌面上。

在以艺启群时段，报纸杂志、新式学校和学会等三种"制度性传播媒介"的发达和社会革命的进展，急需具备公共影响力的艺术去辅佐或开路，于是，艺术公赏力问题借助梁启超的小说力概念而明确地提了出来。由此，新的高雅艺术规范伴随现代个人主义的兴起而被逐步建立起来，并被要求去开启普通民众的觉悟，这意味着以雅提俗，也就是以新创立的现代高雅艺术规范去提升现代普通公众的通俗趣味。五四新文化运动的突出成果之一，就在于通过新的白话文运动、写实主义美术思潮等，在借鉴西方现代艺术的基础上开创了中国自己的现代艺术新规范。

在以艺为群时段，艺术被明确地要求以雅就俗，主动改变现代高雅艺术规范以适应普通公众的通俗趣味，同时要求艺术家克服个人主义而走向集体主义。其深层则是要求自觉地接受新的国家文艺总战略的规范，由此也出现了艺术家个性被抑制的危机。

至今仍在持续的艺以群分时段，艺术家与社会公众之间的分裂呈现出更加错综复杂的局面。可以说，这里出现了艺术家之个人趣味同社会公众群体之诸种趣味之间的多元对话，两者之间谁胜谁负、孰优孰劣的问题仍在持续着，并且可能还将长期持续下去。同时，特别值得关注的是，社会公众群体也有条件利用国际互联网等媒体手段带来的便捷，将自己从被动的受者转变为主动的传者，也就是从被动接受的艺术受众转变成有自主选择权的主动受众，同时，从只能接受传播信息的艺术受众变成有艺术创作权的艺术家。上面所说的湖南卫视《超级女声》选秀节目和《一个馒头引发的血案》正是这样的例子。也正是以2005年发生的两个事件（即湖南卫视《超级女声》选秀节目和青年网民的《一个馒头引发的血案》引发导演和制片方扬言起诉）为典范标志，艺术公赏力问题进入了高潮期或暴发期。

二、艺术公赏力问题与全球化社会语境变迁

从上述论述可见，艺术公赏力问题在中国经历了多阶段的重心位移过程，而这个过程的究竟，不能被单纯地归结为中国艺术界自身的内部变化问题，而应当

被视为中国艺术界与全球化社会语境变迁的交汇产物，特别是要看到处于西方现代性剧烈撞击中的中国社会危机境遇对艺术公赏力问题的主动召唤这一事实。具体而言，需要同时考虑两方面缘由：一方面，源自西欧的现代性进程强势东扩到亚洲，与长期内变集聚直至衰朽的中华古老帝国之间发生了剧烈碰撞，导致中国固有社会体制急剧破裂而进入高危机的现代性时段，此时，中国人的古典性体验被迫终结并转向现代性体验的生成。

另一方面，当急切表达的现代性体验及相关现代性诉求需要合适的传媒系统去传播时，随现代性进程传入中国的现代大众传媒条件（以前述三种"制度性传播媒介"为突出代表），恰好成为中国人建构自己的新兴公共领域并传达现代性体验的新的传播渠道。正是在这双重力量的交融中，艺术公赏力问题才作为现代公共领域的一个突出问题提了出来。

电视剧《渴望》剧照

第四章
艺术公赏力的动力

艺术公赏力的动力机制
艺以新民说
艺以为人说
艺有公道说
艺术公赏力的深层动力源

艺术公赏力的动力，不是指艺术公赏力的力量本身，而是指它的力量来源。在这里，艺术公赏力的动力是指推动艺术公赏力问题发生、发展或变化的那些力量及其来源。

第一节　艺术公赏力的动力机制

探讨艺术公赏力的动力，首先要看到它所面对的问题链及其特质。

一、艺术公赏力的动力问题及其复杂性

这里的问题链，是指由一个问题与其他问题之间相互环扣而形成的问题链条组合状况。艺术公赏力问题链，则意味着一个特定的艺术公赏力问题并不是孤立地存在的，而总与其他问题相互交织、叠加在一起，共同组成众多问题相互交汇和扭结的复杂构造。这种复杂构造体现了同一问题的诸多相关要素的共时爆发及历时演变过程中的叠加或累加情形。

从这样的观点看，艺术公赏力的动力应当包含相互扭结的多重因素，以及它们自身的不断演变过程，如此形成了一个在特定社会语境中发生作用的相互作用机制。如此说来，艺术公赏力的动力应当体现为一种多元的和综合性的艺术话语机制。

这种多元综合性艺术话语机制，同艺术公赏力问题发生时的复杂语境有关。当梁启超于1902年在《论小说与群治之关系》中提出小说力也即艺术公赏力的最早的明确理论概念时，他的直接的主观动因是以小说去"新民"，也就是把小说即笼统说艺术作为对国民实施文化启蒙的一种魅力感染方式。具体地说，他要通过小说的"熏""浸""刺"和"提"等力量，去开启国民的现代政治与文化觉醒，使之成长为新的像他自己那样能承担中国文化复兴重任的现代知识分子。

由此可知，以梁启超为代表的现代知识分子（包括章太炎、严复、蔡元培等）之大力标举艺术公赏力的最初的或最直接的动力，来自于他们对新兴的现代大众传媒条件下国民的自我素养养成方式的理想预设。在他们看来，小说这类语言艺术所急需承担且可以承担的，正是国民的新型道德、宗教、政治、风俗、学艺、人心、人格等素养的涵养使命。这就是说，要涵养新型中国国民，首先需要

运用新的小说力。

不过，艺术公赏力的动力的实际运行方式，远非如其开创者的最初动机和认识那样来得单一和直接。由于艺术公赏力内部的多重问题链在特定社会语境中发生相互作用的缘故，那看起来单一和直接的艺术公赏力问题的深层，其实起伏着多重相互交叉和扭结的动力因子，形成了复杂的动力机制。

二、艺术公赏力的动力机制的三种情形

对艺术公赏力的多重相互交叉和扭结的动力机制，不妨做点必要的分析。从艺术与人的关系及其演变来看，有如下三种艺术公赏力的动力机制，而每种各有其主动因：

第一种是艺高于人，即艺术高于人（或人低于艺术），是指艺术的地位高于人的地位，具备提升人的品质的功能，据此便产生了艺以新民说。

第二种是艺低于人，即艺术低于人（或人高于艺术），是指艺术的地位低于人的地位，而又具备为人服务的功能，据此有艺以为人说。

第三种是艺平于人，属于介乎上述两者之间的不高不低的居间状况，即艺术在人之中、与人的地位相等同，是指艺术的地位与人相平行，而又具备作为人与人之间的公道的中介者的功能，据此有艺有公道说。

应当讲，这三说之间在艺术公赏力问题的各个时段都是不同程度地存在的，并且紧密缠绕在一起而共同起作用的。只不过相对而言，在不同的时段有不同的偏向或侧重点而已。重要的是，它们之间常常发生相互作用。

第二节　艺以新民说

艺以新民说首先发端于清末梁启超的"小说界革命"观念，进而迅速被拓展到各种文学文类乃至整个艺术的"革命"进程中，成为至今仍被信奉的一条艺术基本原理。

一、艺以新民说的含义

艺以新民说，是指艺术具有更新国民的综合文化素养的美学功能。不妨重温

梁启超的原话:"欲新一国之民,不可不先新一国之小说。故欲新道德,必新小说;欲新宗教,必新小说;欲新政治,必新小说;欲新风俗,必新小说;欲新学艺,必新小说;乃至欲新人心,欲新人格,必新小说。何以故?小说有不可思议之力支配人道故。"[1]这里说得很明白,他之所以主张以小说去"新民",也就是创新或更新国民特质,其直接的目的并不是为小说而小说或为艺术而艺术,而是为了培育具备"新"的"道德""宗教""政治""风俗""学艺""人心"及"人格"等特质的新型国民。

这样说是基于梁启超对新民说的内涵的明确认识。"新",当然有更新、开新之义。"新民云者,非欲吾民尽弃其旧以从人也。新之义有二:一曰淬厉其所本有而新之;二曰采补其所本无而新之。""新"实际上有两个内涵:一是把中国本土已有的东西予以更新;二是把中国本土没有而又外来的东西加以吸纳,使之成为自己的。相应地,"民"则并非仅仅指个人,而是指全体国民的自觉更新:"新民云者,非新者一人,而新之者又一人也,则在吾民之各自新而已。"[2]确切点说,他寻求的是全体国民各自的自我更新。至于"新民"之"民"所涉及的方面,他提出了三点界定:"民德、民智、民力,实为政治、学术、技艺之大原。"[3]可以说,他的"新民"之"民"主要涉及三方面:新民德、新民智和新民力。把这种新民说带入小说观中,梁启超的艺以新民说显然是相信小说可以承担起更新民德、民智和民力等"国民独具之特质"[4]的任务。

时至今日,这种艺以新民说仍然传了下来并且行之有效。正如党的十七届六中全会通过的《中共中央关于深化文化体制改革 推动社会主义文化大发展大繁荣若干重大问题的决定》所指出的那样:"创作生产更多无愧于历史、无愧于时代、无愧于人民的优秀作品,是文化繁荣发展的重要标志。必须全面贯彻为人民服务、为社会主义服务的方向和百花齐放、百家争鸣的方针,立足发展先进文化、建设和谐文化,激发文化创作生产活力,提高文化产品质量,发挥文化引领风尚、教育人民、服务社会、推动发展的作用。"这里虽然说的只是"文化",但由于它出现在题为"全面贯彻'二为'方向和'双百'方针,为人民提供更好更多的精神

[1] 梁启超:《论小说与群治之关系》(1902),据吴松等:《饮冰室文集点校》第2集,第758页。
[2] 梁启超:《新民说·论新民为今日中国第一急务》(1902),据吴松等:《饮冰室文集点校》第1集,昆明:云南教育出版社,2001年,第548页。
[3] 梁启超:《新民说·释新民之义》(1902),据吴松等:《饮冰室文集点校》第1集,第550页。
[4] 同上文,第550页。

食粮"的第四条中,而联系该条主旨和上下文("创作生产更多……优秀作品"),显然应当包含艺术,而且主要是指艺术创作。这就是要求创作出优秀的艺术作品去"引领风尚、教育人民"。可见这一表述的基本假定仍然在于,相信艺术具有"新民"的巨大的精神作用力。

这种艺以新民说固然可以从中国古代"文以载道""文以明道"及"诗教"或"文教"等传统思想中找到本土古典性原型的支撑,但究其根本还是来自西方现代性的影响与中国社会现代性进程的特殊需要所形成的合力,这就是以艺术去开启公众觉悟本身,正是中国现代性进程的一部分,从而属于中国现代性文化本身的一个组成部分。与上述本土古典性原型更多地倾向于规定艺术具有以潜移默化的方式去熏染人心的功能不同,艺以新民说被提升到立国之基或兴国之本这一前所未有的高度,并要求从现代社会体制的高度去重新规定艺术的社会功能,使其承担更新公民综合文化素养的非常使命。

说艺术具有非常使命,意思正是指艺术在现代中国被赋予了不同于古典常态的特殊使命。如果说,"文以载道""文以明道"及"诗教"或"文教"等传统艺术思想,是要求艺术在中国社会的常态语境中承担人的教化的任务的话,那么,艺以新民则是说置身在西方文化强大冲击下面临亡国危机的中国,现代知识分子急需艺术手段去更新国民或公民心智,以便塑造能拯救中国于水火之中的新型国民。

而更重要的是,以现代大众传媒和现代学校为主干的现代性社会体制,可以从制度和机制上实际地落实或实施这种艺以新民说。

二、蔡元培的两个梦

这里不妨列举蔡元培在清末利用自己参与创办的现代大众传媒而做的两件事,来帮助我们理解艺以新民说的内涵和作用。诚然,梁启超自己创作的《新中国未来记》(1902)可以被视为艺以新民的最早的小说范本,但蔡元培的两个梦可以让我们同时看到艺与文两者的同时作用。

1903年12月25日,正值日俄战争爆发前夕,有感于沙皇俄国对中国东北领土虎视眈眈的危机局势,当时的反清革命斗士、后来的北大校长蔡元培(1868—1940),与同道一起创办了《俄事警闻》报纸,并亲任主编。他利用这一现代传媒阵地,在创刊号上便刊登了现代漫画《时局图》。该图描绘出地球模

式下中国被世界列强瓜分这一新的地缘政治景观,唤起中国人的危机感及拯救渴望。它据传出自兴中会会员谢缵泰(1872—1937)之手,参照西方的"瓜分图"修改或翻译而成。在这幅现代漫画上,熊、狗、蛤蟆、蛇、太阳、鸟等动物分别代表当时图谋瓜分中国的俄国、英国、法国、德国、日本和美国。随后不久,由于中国的社会危机局势加剧,《时局图》又被改编出更复杂和生动的新版本。[1]显然,这幅漫画在当时中国社会文化人圈子中产生的美学冲击力是不言而喻的:它运用现代传媒渠道、现代艺术形式去警醒社会危机中的国人,让他们知晓如下严峻事实:相继在甲午战争和庚子事变中遭遇致命打击的祖国,正在遭受丧权辱国的噩梦的痛苦折磨。这件现代漫画作品无异于一则中华民族遭遇衰败和瓜分危险的噩梦图,其在反清人士主办的《俄事警闻》创刊号上发表,显然意在起到"新民"的作用。

过了不到两个月,也就是从1904年2月17日(清光绪三十年正月初二)开始,蔡元培又用"中国一民"这一署名,在自己主编的《俄事警闻》上分五天连载自创白话小说《新年梦》[2]。在这篇其毕生创作的唯一可见的白话小说中,蔡元培用"痴人说梦"的笔法,描绘了一则"中国梦"。如果说,《时局图》是有关现实惨状的中国噩梦的话,那么,《新年梦》则是相反的有关未来理想图景的中国美梦。他以此去唤醒公众觉醒的意图显而易见。

在这个中国美梦中,他对未来新中国展开了带有"世界主义"色彩的纵情想象。这似乎既可从中国传统儒家的"天下为公"理想找到古典原型,又参照了俄国无政府社会主义的"废财产、废婚姻"的外来理念,两者交融而成一个理想的现代大同国度。主人公"一民"是署名"中国一民"的蔡元培的梦游者化身。这名来自江南的士绅后代,在青少年时代熟读中国书,还先后学过木工和铁工,后来出国做被称为买办的国际贸易。这位通晓英、法、德、俄四国语言的国际旅行者,先后游历了美国、法国、德国、英国、意大利、瑞士、俄国七国,最后途经西伯利亚回到了中国东三省,之后又对中国江南江北进行考察。此时的他已是30多岁的成年人,形成了自己的贯通中西的现代共产大同梦想。他清醒地认识到,人类之所以还不能战胜自然,"是因为地球上一国一国的分了,各要贪自己国里

[1] 有关该图的作者及版本演变,此处采纳王云红博士的观点,见其《有关〈时局图〉的几个问题》,《历史教学》2005年第9期。

[2] 以下凡引此小说均出自蔡元培:《新年梦》,高平叔编:《蔡元培全集》第1卷,北京:中华书局,1984年,第230—243页。

的便宜。……一国之中，又是一家一家的分了，各要顾自己家里的便宜，把人的力量都靡费掉了"。抚今追昔，他痛切地感到："其实造个新中国也不难，只要各人都把靡费在家里面的力量充公就好了！"他在这里表达了明确的"公"的意识。

但是，此时的国人尚无中国国民意识，这集中地表现为他们普遍地只知爱家而不知爱国。这让"中国一民"十分失望。当他愤愤不平地进入梦乡后，不知不觉中去到了一个新世界，突然间成为家乡推举的议员。家乡人都自觉地以中国人自居，敢于承担中国人的责任。他们说："我们意中自然有个中国，但我们现在不切切实实造起一个国家来，怕永远没有机会了。"这里，"新民"的意图暴露得十分显著，甚至生怕读者不知晓，显然犯了思想表达过于直露的忌讳。

在国家政权的体制建设方面，"一民"主张多数人所代表的民主制度："多数人的主意总比少数人的主意强点，如今竟依着一两个人的主意，算做我们多数人的主意，这仿佛一个店铺，被一个冒充管账的人私造印章，把货物盗卖给别人。众人知道了哪里能答应呢？我们打电报，作篇文章是不中用的。一定要有实力，把冒充管账的逐了，还要与取货的评理，评理不下来就要开战。……"这里的"把冒充管账的逐了"，大约是要推翻丧权辱国的清政府，而"与取货的人评理"及"开战"，就是向侵略中国主权的各国列强谈判和宣战。

在外交上，他主张分步骤实施中国主权的恢复和捍卫，提出了三条措施：一是恢复东三省，二是消灭列强在中国的势力范围，三是撤去租界。同时，他所主张的实现内政及外交等政治策略的要素还有爱国心、技艺、枪炮弹药等。

特别是在社会建设及国民艺术教育方面，他的设想更加具体而有层次性。他把国民分为三个层级：上流人、中流人和下流人。对上流人，他主张"先造个模范村，先教上流最明白的人实行起来"，也就是统一上层人士的思想，使之具备新型国民的素养，并在全社会率先垂范。对中流人，他主张通过读书、阅报、谈话去启蒙，也就是积极运用现代大众传媒去实施教化。而对下流人，则需要更多地倚重小说等艺术手段去启蒙："下等社会，他因为有许多小说、唱本、演说坛、戏院"等产生潜移默化的影响。如此一来的效果十分显著："不到一年竟做到全国一心，一切事都瓜熟蒂落，水到渠成了。"由此可见教育及艺术的功能。在他这里，艺术对社会的下等阶层的"新民"作用，是十分必要的和重要的。

不久，东北三省顺利收回，国人的国民意识高涨，国力和军力增强，陆续将各国海陆军击败，使得列强势力范围遁迹，"租借"化为无形。这里透露出蔡元

培此时信奉的世界主义及和平主义理想："我们虽然战胜,但并不借此占便宜,趁着各国军备零落的时候,就提出弭兵会的宗旨来。请设一个万国公法裁判所,练世界军若干队","从此各国竟没有战事",保证天下和平。

在国家的社会建设方面,"一民"构想出一种既要充公私有财产又要充公男女情感的中西合璧的"文明事业":"文明事业达到极顶。讲到风俗道德方面,那时候没有什么姓名,都是用号编的。没有君臣的名目,办事很有条理,没有推诿模糊的。没有父子的名目,小的统统有人教他,老的统统有人养他,病的统统有人医他。没有夫妻的名目,两人合意了,光明正大在公园订定,应着时候到配偶室去,并没有男子狎娼、妇人偷汉这种暧昧的事情……"

未来社会里已打算创造一种"言文一致"世界通用语言:"国内铁路四通,又省了许多你的我的那些分别词、善恶恩怨等类的形容词。那骂詈恶谑的话自然没有了。交通又便,语言又简,一国的语言统统画一了。那时候造了一种新字,又可拼音,又可会意,一学就会,又用着言文一致的文体。"这样"一学就会"的文字,全世界"几乎没有一个人不学的。从文字上养成思想,又从思想上发到实事",自然就世界一家了。

此时,关于全球状况,他的梦想是,大家商量开一个大会,把各国国界都消灭了,把万国公法裁判所、世界军也废掉了,立一个"胜自然会",人类从此再无互相争斗的事情,"要叫雨晴寒暑都听人类指使,要排驭空气,到星球上去殖民。这才是地球上人类竞争心的归宿呢"。按照蔡元培的叙述,等到这大同天国得以实现的时候,"一民"已经"九十多岁了"。

尽管蔡元培在自办报纸上主持发表的现代漫画《时局图》和自撰的小说《新年梦》分别包含着值得深入挖掘的艺术内涵,但简要说来,它们分别呈现的是当时中华民族的中国梦,只是一个是噩梦,另一个是美梦。如果说,噩梦是指内容恐怖的梦,那么,美梦则是指令人感到心情愉快的梦。越是噩梦缠身,就可能越是美梦不断,因为个体需要以美梦去化解或抵消噩梦。其实,蔡元培那时通过现代漫画和白话小说形式所分别传达的两个中国梦,只不过是中华民族在过去一百多年来一直编织的噩梦与美梦的不同的凝缩形式而已。他的美梦虽然虚无缥缈,但毕竟对未来新中国投寄了美妙的幻想。

三、艺以新民说的焦点

艺以新民，突出的是艺术更新国民心智的功能。具体地说，它强调艺术可以借助新兴的现代大众传媒手段去更新国民的心智。这种现代大众传媒在清末主要是指机械印刷媒介如报纸、杂志和书籍，后来逐渐地指电影、电视、国际互联网等电子媒介。它们可以建构起一种古代所没有的新兴公共领域，令其受众阶层在其中自由地发表公共意见，特别是交流有关国家、民族或社会事务的理念和意见。正是凭借这种现代大众传媒及公共领域条件，艺以新民形成了自身的深层假定，这就是：艺术品是高于人的，也就是它具有高雅品位，但同时又可以通过作用于人，令人的综合文化素养获得更新。由此，艺术品才能承担起"新民"的重任。同时，由于艺高于人，相应地，创作艺术品的艺术家或艺人也被视为高于普通民众或公众。

直到今天，这种艺术高于人、艺术家或艺人高于普通人的思想传统依然强势，具有强大的社会影响力，使得不仅建树颇高的"艺术家"受人景仰，甚至那些不能被封为"家"的一般"艺人"也都能作为传媒明星或偶像而被人膜拜。

在此时段，艺术公赏力之公，主要体现为现代知识分子之公共领域及其公共意见的形成。也就是说，现代知识分子共同地承认，他们不得不共同生存于由新兴的现代大众传媒（报纸、杂志和书籍）所建构的同一个公共话语场之中，并且不得不形成一个共同的社会舆论：艺术必须服务于国破家亡危机中的紧迫的"新民"大业。

同时，此时段充当"新民"的主体的，应是那些从旧制度营垒里冲杀出来的，或成功地蜕变的改良的或革命的现代知识分子，例如康有为、梁启超、王国维等；而作为"新民"对象的"民"，其实还主要是可以直接或间接地接触现代大众传媒的有文化的年轻人，而非无文化或低文化程度的普通民众。具体而言，他们应当是那些在1905年废除科举制度之后一时断了功名之路而急于重新寻觅出路的年轻读书人，例如胡适、陈独秀、鲁迅、郭沫若、宗白华等等。这样说来，此时段艺术公赏力的焦点在于，同时作为传者和受者的现代知识分子的主体性。在这里，还没有社会及普通群众或人民的真正地位。

第三节　艺以为人说

与艺以新民说突出了艺术的至高无上地位及对人的更新作用不同，艺以为人说则把艺术的地位降低了下来，但仍然同人的生活联系在一起，并给予了重要的规定：艺术必须为人生服务。艺术虽然不再高高存在于人之上，但也必须存在于人之中。这就意味着，艺术只有当其为人生服务时，才有存在的合理性。而艺术如果不能为人生服务，只是"为艺术而艺术"，则可能丧失存在的价值。

一、艺以为人说的含义

率先明确地宣布艺术为人生的中国现代文学社团，是1921年成立的文学研究会。该社鲜明地标举"为人生"的文学大旗，首先针对的是当时占据文坛统治地位的"鸳鸯蝴蝶派"的文学只为娱乐、消遣的偏向，在二三十年代持续地与之斗争并夺占了优势。文学研究会所倡导的文学为人生主张，其实是一面反对"鸳鸯蝴蝶派"那种把文学作为消遣品的偏颇，另一面也反对唯美主义那种把文学艺术作为个人感官沉迷途径的偏向，转而强调文学艺术必须为人生服务。进一步看，这里的"为人生"，实际上是要求文学艺术反映社会现象，提出并探讨有关社会人生的紧迫问题。而文学研究会的主要作家如沈雁冰（茅盾）、叶绍钧（叶圣陶）、许地山、王统照、王鲁彦等的文学创作正是体现了上述主张。

不过，具体地分析，艺以为人可能至少包含两层基本含义，或者说经历了两层含义之间的摇摆或演变：一是艺为个人的人生，即艺术为个人或自我，也就是小我；二是艺为广大的或普通的人生，即艺术为民众、群众或人民，也就是大我。艺术究竟是为小我还是为大我，为个人还是为群众，利己还是利他，这实际上正是贯穿于中国现代艺术发展历程的一个带有关键性意义的大问题。

一般来说，在一些受到浪漫主义、唯美主义或象征主义的美学原则影响的艺术家那里，艺为自我，就是艺术应当为个人的人生服务，也就是要以美的艺术去超越人生、改善人生。周作人、郁达夫、郭沫若、田汉等的一些创作体现了这种倾向。周作人在1922年开了一个叫"自己的园地"的专栏，主张潜心耕耘自家的园地："所谓自己的园地，本来范围就很宽，并不限定于某一种：种果蔬也罢，种药材也罢，种蔷薇地丁也罢，只有本了他个人的自觉，用了力量去耕种，便都是

尽了他的天职了。"[1] 他似乎一心想做自己的事,根本不管外界的纷扰,不理会世事变幻,只要把"自己的园地"种好就行。

田汉的剧作《古潭的声音》(1928)讲述诗人从"尘世的诱惑"中救出一个名叫美瑛的舞女,起初成功地劝导她安静地待在家里,过上单纯的书斋生活,自己则出外为生计奔波。然而,该舞女虽然厌倦了浮华世界而升起新生活的向往,却终究不堪承受如此孤独寂寞的生活,情不自禁地对诗人的母亲做了如下真实的自我辩白:

> 老太太呀,我是一个漂泊惯了的女孩子,南边,北边,黄河,扬子江,哪里不曾留下我的痕迹,哪里也不曾留过我的灵魂,我的灵魂好像随时随刻望着那山外的山,水外的水,世界外的世界,她刚到这一个世界,心里早就做了到另一个世界去的准备。我本想信先生的话,把艺术做寄托灵魂的地方,可是我的灵魂告诉我,连艺术的宫殿她也是住不惯的,她没有一刻能安,她又要飞了……[2]

这个女子一心顾念的不是他人或普通民众,而是自我,一个灵魂漂泊不定的自由的自我。这颗灵魂不仅不满足于外在的社会,就连被诗人认为可以"寄托灵魂的地方"的"艺术的宫殿",也"没有一刻能安",而是渴望"飞",并且果真决绝地一跃而飞入古潭。诗人回来后,痛苦万分:

> 露台下的古潭!
> 深深不可测的古潭!
> 倒映着树影儿的古潭!
> 沉潜着月光的古潭!
> 落叶儿漂浮着的古潭!
> 奇花舞动着的古潭!
> 古潭啊,你藏着我恐惧的一切,

[1] 周作人:《自己的园地》,1922年1月22日刊《晨报副镌》,署名仲密,据周作人:《雨天的书》,长沙:岳麓书社,1987年,第2页。

[2] 田汉:《田汉全集》第1卷,石家庄:花山文艺出版社,2000年,第392页。

> 古潭啊，你藏着我想慕的一切，
> 古潭啊，你是飘泊者的母胎，
> 古潭啊，你是飘泊者的坟墓。
> 古潭啊，我要听我吻着你的时候，
> 你会发出一种什么声音。[1]

就是怀着对古潭的如此难以遏止的向往，诗人自己也终究纵身一跃而寻到了最后的解脱，却把问题抛给了观众。这部剧作通过这一含混多义的艺术形象表达了对个人自由的渴求。在这里，当艺术家发现自己既不能拯救他人，也不能拯救自我时，就只能选择在死亡中最终获得解脱。艺为个人或艺为自我的精神在这里表露无遗。

而一些受到现实主义或社会主义现实主义美学原则影响的艺术家，则奉行艺为社会的原则，也就是主张艺术为芸芸众生服务，为社会服务，为民众服务。着力履行这一原则的艺术家，除了茅盾、叶绍钧、王统照等文学研究会作家外，还有画家徐悲鸿、导演郑君里、小说家巴金、剧作家曹禺等。叶绍钧（叶圣陶）的《潘先生在难中》这样叙述了小镇教员潘先生逃难上海时的遭遇：

> 到了四马路，一连问了八九家旅馆，都大大的写着"客满"的牌子；而且一望而知情商也没用，因为客堂里都搭起床铺，可知确实是住满了。最后到一家也标着"客满"，但是一个伙计懒懒地开口道，"找房间么？"
>
> "是找房间，这里还有么？"一缕安慰的心直透潘先生的周身，仿佛到了家似的。
>
> "有是有一间，客人刚刚搬走，他自己租了房子了。你先生若是迟来一刻，说不定就没有了。"
>
> "那一间就归我们住好了。"他放了小的孩子，回身去扶下夫人同大的孩子来，说，"我们总算运气好，居然有房间住了！"随即付车钱，慷慨地照原价加上一个铜子；他相信运气好的时候多给人一些好处，以后好运气会连续而来的。但是车夫偏不知足，说跟着他们回来回去走了

[1] 田汉：《田汉全集》第1卷，第394页。

这多时，非加上五个铜子不可。结果旅馆里的伙计出来调停，潘先生又多破费了四个铜子。

这房间就在楼下，有一张床，一盏电灯，一张桌子，两把椅子，此外就只有烟雾一般的一房间的空气了。潘先生一家跟着茶房走进去时，立刻闻到刺鼻的油腥味，中间又混着阵阵的尿臭。潘先生不快地自语道，"讨厌的气味！"随即听见隔壁有食料投下油锅的声音，才知道那里是厨房。

再一想时，气味虽讨厌，究比吃枪子睡露天好多了；也就觉得没有什么，舒舒泰泰地在一把椅子上坐下。[1]

叙述人在这里对于潘先生一家的日常生活状况的讲述，显然不同于《古潭的声音》里两个人物美瑛和诗人的自我顾念，以及剧作家由此完成的自我灵魂呈现。这里不仅不再显著地表现自我，而是尽力掩藏起自我，转而细心地呈现社会中其他人的生活状况。经此细致入微的刻画，读者不难见到潘先生的性格特征，例如软弱、动摇、自私，国难当头不想为国家和社会尽一份力，而是只想着怎样保全自己及小家。这里试图透过这名小镇教员的故事，来反映整个教育界乃至社会的弊端。小说的妙处在于，没有直接用主观语言去判断，而是通过人物自己的言行举止去呈现。这突出地体现了小说家冷静而客观的态度，把社会批判寓于不动声色的细致叙述中，让读者自己去感悟。

问题在于，无论是艺为自我还是艺为社会，两者都暴露出艺以为人说内部的尖锐对峙：显然，艺术究竟为什么人，还是一个悬而未决的根本问题。

二、艺为人民

正是要正面回答这个悬而未决的根本问题，毛泽东发表了影响深远的《在延安文艺座谈会上的讲话》（1942）。艺以为人说中的艺为人民的新内涵的出现，正是以这一著作为鲜明标志的。此前一直陷入对峙的艺术是为自我还是为社会之争，到此被统一到"为人民服务"或"为工农兵服务"的规范中，这一规范以后又被提升到国家文艺总战略的高度，并具体地落实到国家社会体制层面。

[1] 叶圣陶：《叶圣陶集》第2卷，南京：江苏教育出版社，1987年，第168—169页。

当然，艺为人民的内涵本身也从 1942 年起经历了明显的演变：起初是指艺术必须为国家所规定的以"工农兵"为主干的广大人民群众服务，到改革开放时代，特别是以邓小平 1979 年《在中国文学艺术工作者第四次代表大会上的祝词》为标志，则逐渐地扩展为包括工人、农民、军人、城市平民、商人、知识分子等在内的最广大的人民群众服务。

如果说，在邓小平上述祝词发表后的十年里，中国艺术家们虽然努力地让自己的艺术创作承担起为人民服务的重任，但仍然摆脱不了梁启超倡导艺以新民以来，艺术家自我一直屡降而不低的孤高身姿。稍不注意，艺术家自我的高高在上、孤芳自赏或顾影自怜的姿态，就会再度露出马脚来。

三、《渴望》的界碑作用及其质疑

艺为人民或艺为社会这一观念得以实践的真正有影响力的界碑式作品，当推 1990 年前后热播的电视连续剧《渴望》[1]。这部作品不是从已有的文学作品改编而来，而是完全按电视剧艺术自身的需要去全新地创作的。它的创作意图与其说是要像 80 年代的艺术作品那样真实地反映社会生活状况、揭示社会生活的本质及规律，并且以此去提升观众的文化觉悟，不如说只是要尽力满足观众的日常生活抚慰需求，也就是要投其所好地服务于观众休闲、消遣等感性需要。因此，它所表现和赞扬的主人公是刘慧芳、宋大成等北京胡同平民，所轻蔑、嘲笑或鄙夷的则是文化人或知识分子如王亚茹、王沪生等，由此所寻求的观赏效果则是普通市民的日常生活愉悦及抚慰感。《渴望》就是通过下面的主题曲去抚慰市民们的：

悠悠岁月／欲说当年好困惑／亦真亦幻难取舍／悲欢离合都曾经有过／这样执着究竟为什么／漫漫人生路上下求索／心中渴望真诚的生活／谁能告诉我是对还是错／问询南来北往的客

恩怨忘却／留下真情从头说／相伴人间万家灯火／故事不多宛如平常一段歌／过去未来共斟酌

人生必然经历"悲欢离合"，与其"这样执着"，不如"恩怨忘却"，"留下真

[1] 由王朔参与策划、李晓明编剧、鲁晓威执导。

情"即可。同样，其片尾曲《好人一生平安》这样说：

> 有过多少往事，仿佛就在昨天，有过多少朋友，仿佛就在身边。
> 也曾心意沉沉，相逢是苦是甜，如今举杯祝愿，好人都一生平安。
> 谁能与我同醉，相知年年岁岁，咫尺天涯皆有缘，此情温暖人间。

这里谈论的是日常生活中的缘分、友情以及友好的祝福，似乎不必再有冲突、斗争、你死我活了。

正是以这部把城市平民作为主人公的电视剧作品为鲜明标志，特别是以它的热播所产生的连锁效应为突破点，中国艺术界终于出现了艺为人民或艺为社会且富有巨大社会影响力的作品。但是，应当看到的是，与此同时，这种社会影响力之具体指向，同此前的理论家预想之间，可能已存在不小的距离。这里的连锁效应，是说其热播不仅产生了空前高的收视率和一时洋溢于街头巷尾的社会热议潮，而且返回来在艺术界本身又引发了巨大而深刻的心理震动及启示：正像《渴望》所示范的那样，艺术家们与其继续以真实地反映人民的社会生活及开启他们的思想觉悟为己任，不如以满足他们的日常生活中的消遣、抚慰、娱乐等渴望为己任。

不过，当艺为人民或艺为社会的目的被具体地实现为仅仅满足人民的日常生活消遣、抚慰及娱乐等渴望而非精神生活的提升时，这一结果必然会在一些固守传统艺术观念的艺术家内心产生一种距离感或质疑情绪：我（或你们）这是在为人民服务或为社会服务，还是在为市民的日常生活安逸、享受服务？这样的质疑（或自我质疑）是具有一定的合理性的，既代表了传统艺术观念的自我保全或维护愿望，也代表了对新的艺术状况的深深担忧。

在此时段，艺术公赏力之公，主要体现为满足社会公共领域中的普通民众、群众或人民的日常生活需要，也就是强调艺术为他们服务而非为艺术家自我服务。所以，此时段艺术公赏力问题的焦点在于，艺术家在现代公共领域中如何承担起面向民众或人民，既学习又传播的任务。这同时也就是艺术家如何继续放低身段，既向民众或人民学习，又向他们实施传播，从而实现自我价值的问题。

第四节　艺有公道说

随着改革开放时代的演进，进入 20 世纪 90 年代特别是 21 世纪以来，艺术公赏力问题的焦点转变为艺有公道的问题。换言之，此时段的主要问题在于艺平于人、艺在公民中，即艺术属于公共社会中公民与公民之间相互沟通的中介环节，通过它，公民可以寻求一种公道或公理。

一、艺有公道说的含义

这里提出艺有公道这一问题，不是由于艺术在此时段已经很容易实现公道，而是恰恰相反，人们发现艺术领域已经很难寻找公道了。也就是说，艺术公道被发现在此时段居然已成为处处需要证明的大问题了。这个大问题的关键处在于两方面：一方面是社会公众对艺术品的趣味和意见愈益分歧严重，另一方面是艺术家内部也呈现显著的分化和差异态势。

因此，艺有公道问题需要从艺术家和受众或公民两方面去看。一方面，其主角当是公民或受众。对他们而言，艺术应是其生活的一部分、生活伴随物或生活过程本身，因而需要首先让其懂、让其理解和接受，进而让其获得消遣、愉快或享受。但是，问题在于，公民们本身在利益、趣味、观念等方面都是存在差异的，有时甚至是相互冲突的，出现了艺以群分的状况。艺以群分，正是指艺术因受众差异而产生的本体变异状况。人们常说的主导文化、高雅文化、大众文化和民间文化之间的区分，其实很大程度上就是指受众群体的艺术趣味分化所导致的后果。另一方面，就艺术家而言，也由于需要面对不同的受众群体而创作不同的艺术品，从而产生了显著的分化。极端的例子是，一些艺术家纷纷转入旨在赢得巨量受众的主导文化及大众文化领域，而少量的则宁肯留守或执着于孤芳自赏般的高雅文化创作。

这样，当受众和艺术家两方面都发生显著的艺术趣味分化，从而导致优秀艺术品或成功的艺术品的标准陷入混淆之中时，艺有公道的问题必然就提出来了。艺有公道的含义在于，艺术在公共领域中是否还能达成公众共识？换言之，公众中的艺术还能有公理可言吗？2005 年发生的《超级女声》选秀节目和青年网民《一个馒头引发的血案》事件，有力地凸显了艺有公道问题的影响力。

二、"超女"与常人也可艺术

《超级女声》,简称《超女》,是湖南卫视在 2004 年至 2006 年间举办的针对年轻女性的大众歌手选秀娱乐节目,每年一届。该节目几乎不设门槛,接受任何喜欢唱歌的年轻女孩个人或组合的报名,受到观众热捧,成为 2005 年年度中国内地颇受欢迎的电视娱乐节目之一。"超女"的出现为内地音乐圈输送了一批又一批实力与人气兼具的年轻音乐人才[1]。但重要的是该节目的赛制所释放的常人也可艺术的公共舆论效果。

该节目分为"分唱区选拔"和"年度总决选"两个部分(2006 年在"年度总决选"前还增加了复活赛的设置)。分唱区选拔赛含三部分:海选、复选和晋级赛。海选赛产生 50 名优秀选手进入复赛。复选赛 50 名选手以号码为序,5 人一组,共计 10 组。先从每组分别淘汰 1 名,剩下 40 名选手再选出 10 名直接晋级 20 强,最后从剩下 30 名选手中再淘汰 20 名。没有被淘汰的选手进入 20 强。各分唱区晋级赛分 20 进 10、10 进 7、7 进 5、5 进 3 共四场比赛,分别淘汰 10 名、3 名、2 名选手,最后一场晋级赛产生分唱区冠、亚、季军。值得注意的是,这四场比赛都采用以选手场外观众支持率为主、以专家评委和大众评委为辅的淘汰方式。场外观众支持率的引入,体现了观众的手机短信或电话投票的威力。

年度总决选为淘汰赛。先从各分唱区亚军和季军组成的团队中淘汰一半选手,再将剩下的选手与各分唱区冠军选手一起组成团队比赛。比赛规则与晋级赛相类似,根据分唱区个数的不同(如 2004 年和 2005 年分别为 4 个和 5 个),规则也有所不同。年度总决选前三甲排名,直接取决于观众短信投票数的多少。一部手机可投 15 票。固定电话用户和中国移动通讯公司的部分手机号码还可通过拨打声讯台投下 15 票。这样,一部中国移动手机就可投出多达 30 票。

这一节目的三类评委组成值得重视。首先是专家评委,由华语流行乐坛歌手、资深电视人或其他明星担任,负责海选和复赛评判。在海选中给选手打分,并可现场颁发通过卡,允许选手参加下一轮比赛。在晋级赛中,要提名选手参加 PK 赛,并在很多场次能直接让选手晋级。但是,在分唱区和总决选前三甲排名上,他们就没有发言权了。其次是大众评委,由落选的选手或其他各行业公众组成,人数在 30 到 40 人左右,其权利是在除总决赛外的晋级赛的 PK 赛上投票决定选手去留。

[1] 如李宇春、周笔畅、张靓颖、何洁、黄雅莉、尚雯婕、谭维维等后来陆续成为内地乐坛的知名歌手。

最后是短信投票的电视观众。他们有权投票决定分唱区20强以上晋级赛选手得票的高低,而得票最低的选手会被选中进入PK赛,交由大众评委决定去留。同样要紧的是,他们的短信票数将直接决定分唱区和总决赛前三名选手的名次。

由于不设门槛、自由报名、观众参与推选,这一电视音乐选秀娱乐节目极大地诱发了公众报名参与和投票参与的积极性。以人气最高的成都赛区为例,先是有8000人参加海选,随后历经50进20、20进10、10进7、7进5、5进3的层层挑选,决出了最后3强。在短短两个多月的时间里,这一节目迅速在全国范围内掀起一股都市平民娱乐化的风潮。[1]

对这一节目的社会效应,诚然可以做冷静的理性分析,但毕竟它所产生的社会群体幻觉是毋庸置疑的,这集中表现为常人也可艺术的公共艺术观念的确立。这一观念集中体现为普通公众的两种主体性或权利的提升幻觉:一种主体性或权利幻觉是常人或普通平民也可以通过公平竞争而成为艺术家,另一种主体性或权利幻觉则是常人或普通平民也可以通过公平参与而推选自己喜爱的艺术家。这就是说,普通公民从《超女》节目的参与中产生了自己可以充当艺术家的幻觉和拥有推选艺术家的权利的幻觉。这种常人也可艺术的幻觉的确立,可以在一定程度上满足普通公民的自我实现的幻觉。

三、青年网民与受众也是艺术家

如果说,《超女》节目滋生了常人也可艺术的群体幻觉效应,那么,一名青年网民的《一个馒头引发的血案》事件则催生了受众也是艺术家的幻觉。

2005年12月15日起,知名世界级导演执导、中国电影集团公司制作的中式古装大片《无极》在全国上映。该片讲述了发生在远古时代海天和雪国之间的自由国度的穷女孩出身的倾城勇敢挑战命运之神的传奇故事。

镜头拉开,海棠树下,战乱之后,死人堆前,穷女孩倾城从假装吊死的贵族男孩无欢手中抢来馒头,又被该男孩夺走,许诺答应做他奴隶才能换回馒头。女孩假装答应,但夺过馒头后即违反诺言急速逃走,令男孩陷入惊惧中,从此对世人及世道的看法都改变了。倾城在路上遇见命运之神满神,后者许诺让她成为天下最富有的女人,但代价是永远得不到真爱,即使得到也会失去,除非时光倒

[1] 此处有关《超女》的情况,参考了百度百科的有关论述,见http://baike.baidu.com/subview/2600/5091189.htm?fr=aladdin。深度分析见唐浩:《大话超女——对一个娱乐神话的解析》,北京:北京出版社,2006年。

流。女孩欣然同意了,而正是这个承诺改变了她后来的命运。20年后,鲜花盔甲大将军光明(真田广之饰)在艰苦的马蹄峡谷战斗中,幸运地巧遇来自雪国的奴隶昆仑(张东健饰),他以接近光速的神奇狂奔才摆脱疯狂的野牛阵的追袭,最终战胜蛮人大军。但此时,朝廷派人急报,一直同光明竞争的公爵(谢霆锋饰)已叛变,围困了王城。光明匆忙回朝救驾,路遇满神对他预言说,国王将被身穿鲜花盔甲的男人所杀。光明不信,随即被神秘黑衣人刺杀而负伤,迫不得已命昆仑身穿自己的鲜花盔甲回城救主。此时的王城中,公爵正要挟国王交出王妃倾城(张柏芝饰),国王为保命而不惜出卖她。正当倾城在屋顶上被国王拔剑追杀时,狂奔回来救驾的昆仑飞剑把国王杀死了。昆仑暗恋倾城,决心助她摆脱可怕的命运锁链。随后,身负死罪的昆仑和倾城二人同被公爵追杀。光明涉嫌密谋刺杀国王而引起手下叛变,他本人也同时爱上了倾城。这样,光明和昆仑主仆二人都同为倾城而勇敢应对公爵。昆仑因承认行刺国王,将被公爵处决,而倾城此时才发现自己也已爱上了昆仑。公爵拿出当年那个馒头告诉倾城:"你是这世界上第一个骗我的人,你拿了我的吃的然后逃走。都是因为你,我不再相信世界上任何人,连我自己在内。你毁了我当好人的机会,从此我再没有得到过爱……"为救倾城和昆仑,光明舍身与公爵搏斗而死,昆仑则带伤杀死了公爵。最后,在飘飞的雪花和海棠花中,一身雪国人装束的昆仑抱起倾城说:"我要给你另外一次选择的机会。命运可以改变,倾城,就像时光有时倒转,春天雪花飘飘,生命可以从头来。"

 这部影片无疑投寄了编导对人类以真情抵抗命运之神的艰难历程的深度思考等意蕴,但其非中非西、非古非今的离奇故事编排及其怪异的古装设计等,却难免受到诟病或质疑。[1] 影片一经放映,就引发观众的激烈争议,但这些争议因多停留在口头上而没有产生什么强烈的社会影响。

 但一位武汉青年网民看完后,却只手挑起了一场席卷全国的巨大的公共舆论风暴。这位擅长音乐制作和配音的青年,通过把该片片断与中央电视台法制频道《中国法治报道》节目片断相剪接,自创了大约18分钟长的网络短片《一个馒头引发的血案》(以下简称《一个馒头》)。该片情节不复杂:一个发生在圆环套圆环娱乐城的破案故事。工作人员兼模特儿张倾城和丈夫王经理起初因为两月没领到

[1] 参见王一川:《从〈无极〉看中国电影与文化的悖逆》,《当代电影》2006年第1期。

工资而发生口角，后来又因感情问题而争斗，直闹到屋顶上大打出手，突然一个神秘的蒙面骑马人飞奔而至，用西瓜刀刺死王经理。公安干警奉命调查凶手，发现蒙面骑马人的盔甲竟然是该市城管队真田小队长的。他们拘捕了原是日本人的真田小队长，可真田不承认。后来公安人员又派善于引诱孩子的陈满神去侦查，终于锁定真田的助手张昆仑，可是苦于没有证据。这时，公安部派出特警郎警官，他在杂技场与张昆仑斗智斗勇，但居然彼此结成好友而被撤职。正当案情扑朔迷离时，一位在杀人现场的证人谢无欢向法院控告真田。于是，真田和张倾城被拘捕。张昆仑为救张倾城而认罪，法官决定分别判处张昆仑死罪和张倾城劳教一年。死刑由谢无欢执行。后者拿出道具馒头，说他策划这一阴谋是要报7岁那年因一个馒头而受到张倾城欺骗之仇。张昆仑突然挣脱绳索，拿起西瓜刀杀死谢无欢，与张倾城一同成功脱逃，过上了幸福生活。短片最后，叙述人直接出声，不仅揭露谢无欢的阴谋，而且特别告诫孩子和家长不要受骗上当。

与《无极》相对照，这部短片对前者的模仿、戏拟痕迹十分明显。为了加强全片的讽刺或滑稽效果，短片中间还穿插了化用毛泽东名文《纪念白求恩》的语义片断（"一个外国人，毫无利己的动机，把中国人民的建设事业当作他自己的事业……"）、其时人气最高的当红体育明星刘翔的段子、爱因斯坦相对论原理的对错判断，并配有电影《黑客帝国》的主题曲、张宇的《月亮惹的祸》、主旋律流行歌曲《走进新时代》片断（"总想对你表白，我的心是多么豪迈……"），最后以红色歌曲《红梅赞》片断（"红岩上红梅开，千里冰霜脚下踩……"）伴随昆仑与倾城冉冉上升、飘飘欲仙的身影，体现出鲜明的戏拟风格。

该青年网民自述创作这部短片的动机只在"好玩"。他于2006年2月14日接受天涯论坛访谈时说："其实做这个片子，纯粹就是为了好玩。（做的时候）首先就是列个大方向——故事主线。故事主线就是馒头引起的，到了最后结果就是谢霆锋拿出那个馒头的画面，这和前面的画面可以产生一个比较有意思的线索，中间就编一些东西。它（《无极》）这个画面种类还挺丰富的，有法庭，还有速度快的东西，有打斗——这可以提供很多改编的便利。"至于创作过程，"就几天吧，构思花了四五天，做就只花了四天。这个片子的技术含量不高，主要是一个创意，一个编导比较复杂一点"。他自己坦陈，其创意受到过周星驰"无厘头"喜剧片的影响，也受到短片《大史记》的启发。[1]

[1] 见 http://tieba.baidu.com/p/83704867。

但该青年网民万万没有想到的是，这部为了好玩而制作的短片在2006年年初被朋友上传到互联网后，居然很快在网络引发轰动，直到传统媒体跟进报道，在全国产生了广泛的社会影响，掀起了一场主要针对导演和制片方及其《无极》的强大的公共舆论风暴。公共舆论界几乎是一边倒地指责导演和作品，当然也伴随声讨该青年网民侵权的声浪，直到陈凯歌和出品方怒而扬言打官司追究该青年网民"侵权"的法律责任才告一段落。

有意思的是，围绕这部短片是否"侵权"，引发了全国司法界内外及社会公众的广泛热议。有的认定其侵权，也有的为之辩护。[1]而国家版权局高级官员在回答中央电视台记者提问时，则表态"应该由司法机关通过民事诉讼的方式来解决"[2]。这种网络、媒体和国家管理部门的讨论和争议本身，就大大凸显了艺有公道问题的社会影响力及其公共舆论走向。

可以看到，通过国际互联网而蹿红，由于传统媒体跟进、国家政府部门表态、疑似受侵权者导演和制片方都扬言打官司、巨量网友声援该青年网民、法律专家在媒体展开持续的激辩……这一切，都让该青年网民和他的《一个馒头引发的血案》一时间成为2006年年初中国社会公共舆论的一大焦点。

把这个媒体事件引向司法事件轨道，固然有其合理性，但同时容易忽略另外两个相互联系的带有根本性的艺术公赏力问题：一是如何和由谁去判定影片《无极》的艺术品质的高低，二是如何和由谁去判定短片《一个馒头引发的血案》对《无极》加以戏拟式讽刺是否享有美学合理性？

对第一个问题的回答是，以该青年网民为代表的已通过互联网而初步掌握公共舆论权的社会公众，相信自己已开始拥有并掌握了对艺术品加以评价的权利。而这种权利是他们借助国际互联网平台，从以往的艺术家圈子里夺取过来的。这应是新兴的网民群体对传统艺术家圈子的一次巨大胜利。可以说，以该青年网民为代表的掌握了公共舆论权的社会公众，开始拥有了判定艺术品品质的权利。而相应地，由公共舆论的共同指向所代表的公道，似乎才可成为判定艺术品价值高低的公正平台。

对第二个问题的回答还是来自该青年网民。以该青年网民创作的微电影作品

[1] 认为不侵权的见耿胜先《著作权法中的滑稽模仿——从〈一个馒头引发的血案〉是否侵权谈起》，据 http://china.findlaw.cn/chanquan/zhuzuoquanfa/zzqal/3471.html。认为侵权的见钟凯《〈一个馒头引发的血案〉确属侵权》，据 http://gb.cri.cn/9083/2006/02/15/622@899272.htm。

[2] 《〈一个馒头引发的血案〉侵权？》，据 http://news.cjn.cn/wz/200602/t19626.htm。

《一个馒头引发的血案》一举扳倒大导演的大电影《无极》为标志，在这个国际互联网时代，普通的无名受众也可以一举成为艺术家，而且是知名艺术家，从而完成自己的艺术梦。所以，像该青年网民这样的无名受众艺术家的出现，才是艺术品真正获得公道的一个显著标志。

这里实际上出现了一种双向循环运动：一方面是知名艺术家的传统地位趋于下降，因为他居然也创作出《无极》这样的低水平作品（尽管对此有争议）；另一方面则是像该青年网民这样的普通受众的地位趋于上升，因为他也能在艺术上一鸣惊人。这种双向循环运动过程无疑可以使普通公众产生新的群体幻觉：知名艺术家也是常人，也会在艺术创作上犯常人才犯的低级错误；而普通受众也可以充当艺术家，创作出艺术家才有能力创作的天才之作。

如此的此消彼长，凸显出艺术公赏力问题在此时段的复杂性：当艺术家的传统地位下降而普通受众的地位上升时，谁来为艺术主持公道呢？到底是艺术家还是公众？问题还明摆着。

四、艺有公道的形态

其实，在当前公共领域中，无论是艺术家还是艺术受众，谁也不具备单独为艺术问题主持公道的权利或权威。如果交由艺术家主持，必会招致公众不服，该青年网民的反叛和挑衅就是一个例子；如果剥夺掉艺术家的权利而完全交由普通公众主持，就连普通公众也会在生出一丝满足感的同时自感底气不足，因为他们自己也很清楚，艺术有自身的美学规律和自主性，自古以来搞艺术都需要一些天才，后天的努力虽可能在一定程度上补拙，但毕竟无法完全弥补或掩盖先天的差距。如此的高不成低不就态势，就使得为艺术主持公道的事反倒被置于悬而未决的窘境了。

有鉴于艺术领域公道问题的复杂性，艺有公道的具体呈现形态可能多种多样，各不相同。简单论之，从时间和空间角度分别考察，可以见到下面四种形态：即时公道、延时公道、分群公道、合群公道。

（1）即时公道，是说艺术品的价值受到社会公众的及时的公正评价。例如，影片《中国合伙人》上映后获得公众的肯定或赞扬，好评如潮（尽管也伴随争议）。

（2）延时公道，是说艺术品的价值在最初受到社会公众的批评或质疑，而在延后一个时期又获得迟到的或追加的公正评价。电视连续剧《红楼梦》（1987）初

版播映时曾引来争议和失望，但等到23年后新版电视剧《红楼梦》(2010)播映时，这个被批评的初版却反而被专家和公众都指认为艺术经典了。人们在返回去怀念这个初版时，不禁质疑起新版来。

（3）分群公道，是说艺术品的价值受到社会公众中不同群体的各自不同然而又相对公正的评价。例如，赵本山的春晚小品分别被一些观众喜爱和批评，分歧巨大。影片《小时代》在其粉丝群体中受到追捧，但在此群体外则众说纷纭。《一九四二》《北京遇上西雅图》《致我们终将逝去的青春》等影片在一些电影专家或文化人那里受到赞扬，但在另一些专家或文化人那里则受到批评或质疑。这里存在某种公正性，但只是特定群体内部的相对公正性，而不具备全体的公正性。具备全体公正性的作品，只能到20世纪80年代或90年代去寻找了，例如80年代的《上海屋檐下》《新星》和《便衣警察》等，90年代的《渴望》《编辑部的故事》和《北京人在纽约》等。

（4）合群公道，是说艺术品的价值受到社会公众中各个群体几乎一致的公正评价。这样的现象在当前比较少见，但仍然存在。例如，电视连续剧《亮剑》《潜伏》《士兵突击》就受到几乎众口一词的盛赞或肯定（当然也会有不同意见），但毕竟大量的情形却是不同群体各有所爱，难寻绝对的公道。

上面四种情况当然不能代表艺有公道的全部情形，但可以说具有一定的代表性。其实，艺术是否能够找到公道固然重要，但远比它重要的却是艺术公道背后的深层动因问题。而对此的探索，则势必触及艺术公赏力问题的深层动力源了。

第五节 艺术公赏力的深层动力源

艺术公赏力作为问题，在中国是与现代大众传媒时代和随后的电子媒介时代及全媒体时代等时代称谓相伴随的。由于新的传媒条件及相应的社会公共舆论机制的形成，也就是公共领域的出现，艺术在此公共领域中如何实现公共鉴赏才成为问题提了出来。艺术公赏力成为问题，也就是艺术在现代社会公共领域中的公共鉴赏已成为问题。

一、探寻艺术公赏力的深层动力源

但是，正如前面已经陆续见到的那样，导致这一问题出现的原因，可以从若干不同方面去探寻。不过，这里有必要集中点出其中的几个重要方面：

第一，来自西方的现代大众传媒技术，为中国现代公共领域的建立提供了物质条件。

第二，由上述现代大众传媒技术所建构的现代性文化传入中国，为发挥艺术的社会危机干预作用提供了成功的文化示范。

第三，现代中国自身的社会危机局势逼迫革命者急于借艺术之力加以干预，为艺术公赏力问题的出现提供了现实需要。

第四，艺术在社会危机干预过程中相继出现艺高于人、艺低于人及艺平于人等多重困扰，对艺术公赏力问题的发生和演变提出了调和需要。

这四方面固然重要，但实际上，它们还只是艺术公赏力问题的深层动力源的一些表象或面具而已。归根到底，艺术毕竟只是一种尤其依靠人的想象力、情感和符号创造力等才干的日常游戏或消遣，其社会作用显然不能等同于政治、伦理、军事、宗教、科技等形态。也就是说，艺术的社会作用力无论多么重要和巨大，都不能直接推动社会的物质变革过程。

二、现代中国自我的处境及其调节策略

其实，真正关键的深层症结在于，艺术公赏力问题中的现代中国自我的处境尴尬而又微妙。当新兴的现代中国自我置身于日益严峻的危机局势而几乎陷于绝境时，一旦发现艺术可以起到干预社会危机局势的作用，便沉浸于欣喜若狂的境地中。他们急切地发出艺以新民的呼唤，并身体力行，正像梁启超、蔡元培等所做的那样。但真正做起来，艺术的社会危机局势干预作用进程却并非如梁启超起初预想的那样顺畅和简单，而是变得多样和复杂。其中重要的是，在艺术符号系统中建构起来的现代中国自我的位置居然变得摇摆不定了。

现代中国自我在社会中的地位和作用的不确定或摇摆不定，正包含着艺术公赏力的深层动力源的奥秘。上面论述过的艺高于人、艺低于人或艺平于人等不同情形，不过分别是现代中国自我的高于社会、低于社会或平于社会的一种富有想象力和感染力量的符号面具而已。现代中国自我渴望确立自身在社会中的地位和作用，但时常遭遇不确定的困扰，恰好借助艺术而幻化出另一自我去代替。

简言之，艺术公赏力问题的深层动力源，集中体现为新兴的现代中国自我与其社会语境之间的矛盾或个群矛盾（我他矛盾、公私矛盾等）急需调节。在中国，艺术公赏力问题的发生与个群关系成为矛盾是相互伴随的。面对现代大众传媒发生作用的社会语境，面对中国社会在西方冲击下急剧转型的社会危机局势，现代中国知识分子自我如何发挥个人的作用去加以应对，就成为突出的问题，被提出来了。知识分子自我或个体越是思考个人的作用，就越是发现自身与群体之间存在突出的矛盾：个人与群体是同一的还是分离的？个人如何与群体实现认同？私德与公德的矛盾如何调节？等等。这样，个群关系或相关的我他关系和公私关系等就成为焦点性问题摆出来了。而急于解决这一困扰的现代中国自我从西方及日本的经验中欣然发现，解决这一问题的合适策略或渠道，无疑是特别依靠想象力、情感及符号创造力的艺术领域。由此，艺术公赏力就成为现代中国自我寻找和调节处于社会语境中的自身位置的一种替代性策略了。

池颖红油画作品《空间物语之八》

第五章
文化产业中的艺术
——媒物互化及其后果

进入文化产业中的艺术

艺术与文化产业的关系

艺术学视野中的文化产业

文化产业中的艺术与生活交融态：从艺术型

文化产业与拟艺术型文化产业的关系看

媒物互化的后果：艺生平面态

要了解艺术的当代内涵、地位、作用及其命运之类带有根本性或本体性意义的问题，就不能不面对艺术在文化产业、文化传媒或大众传媒中的存在。这是因为，特别是在当代，具有重要的社会及艺术影响力的艺术作品，大多不再是由独立的艺术家个人，而是由文化产业或文化企业生产出来的。像李白、杜甫、曹雪芹等那样以个体写作而出传世之作的事例，在当今时代则是难于重现了，即便有，也应属凤毛麟角。难怪瓦蒂莫会断言：

> 不管其他事物如何，今天生产的极其重要的"艺术"作品可能都依赖于大众传媒。因为这些产品都以一种复杂的关系系统处于艺术死亡的三个不同层面（作为乌托邦、庸俗艺术和沉默），它们相互作用、相互影响。通过认识持续性的艺术生活及其产品中的关键因素——继续从艺术体制的内在框架对它们作出界定——显然就是艺术自身死亡的不同层面的相互作用，这种情境的哲学描述最终是可以完成的。[1]

他这话尽管是在20世纪80年代针对西方社会"后现代"热潮中"大众传媒"与"艺术"及"艺术死亡"的关系说的，但其有关"今天生产的极其重要的'艺术'作品可能都依赖于大众传媒"的判断，对我们理解当今中国艺术与文化产业的关系，却是有着启发意义的。

确实，在当代，当富有重要社会影响力或艺术史地位的艺术作品，几乎难有例外地是出自文化产业的企业式制作、生产、营销及消费等过程时，艺术学理论把文化产业纳入自己有关艺术的当代内涵、地位、作用和命运等的思考视野中，就是必然的了。一方面，以往常常以个体精神劳动方式存在的艺术创作，如小说、散文、纪实文学等，如今早已演变成文化产业或艺术产业的创意策划及营销行为；另一方面，不断扩张的文化产业也总是主动出击，全力把艺术揽入自己的怀中，从艺术品中不断孵化出新的艺术衍生品——现实生活中的艺术媒介情境，其神奇简直可以与希腊神话中化作天鹅与丽达约会的宙斯相比拟。

当今日艺术与文化产业之间的关系已变得越来越密不可分，如不加以必要的梳理就难以说清当今艺术的究竟时，从艺术公赏力视角去认真反思文化产业中的

[1]〔意〕基阿尼·瓦蒂莫：《现代性的终结》，李建盛译，第108—109页。

艺术状况，以及艺术与文化产业之间的新型关系，明确文化产业对艺术的作用，梳理文化产业给艺术带来的新问题，以便更清晰地返身认知艺术公赏力问题域中的艺术自身，无疑是必要的。

第一节　进入文化产业中的艺术

多年以来，人们在谈论艺术品时，总是首先假定它属于艺术家的个性创造物。这种假定，就 1990 年代之前而言，也就是电视连续剧《渴望》问世之前，应当说是具有充分的理由的。因为那时之前的 80 年代，艺术创作的集体策划或市场运作在中国还只是一种少见的先锋行为，而更加普遍的还是按照个性化去创作艺术品，无论它是个性化特征突出的文学、绘画等作品，还是依赖于集体创作的戏剧、电影等综合艺术作品。但正是随着由集体精心策划和营销的《渴望》的热播，中国艺术界真正开始了把艺术纳入文化产业的自觉历程。因此，需要对如今已落入文化产业掌握中的艺术状况做出分析。

一、文化产业与艺术公共性

不过，让文化产业进入艺术公赏力问题域中的理由，仍需要辨析。

这主要是由于，文化产业的艺术生产确实瞄目于那些在社会公众中更具公共性或公共影响力的艺术品。在当前，那些公共性更突出、公众关注度更高，并因此而更容易引发艺术公赏力问题的艺术品，往往是文化企业批量生产和营销的艺术品，如故事片、电视剧、电视综艺节目、纪录片、流行音乐、畅销小说和戏剧等。在 2013 年年底至 2014 年年初一度引发巨大的社会关注的《私人订制》导演与影评人之间的骂战，就是由影评人批评这位导演所执导的故事片所引发的。其间双方围绕这部影片而展开的谩骂式批评和反批评，导致社会公众对艺术家、网络影评人及影片本身的公信力产生了严重质疑，从而成为当前艺术公赏力问题的典型案例之一。还有电视音乐真人秀节目，如《中国好声音》《中国好歌曲》等所生产的歌坛明星，其实都是公众关注度高的文化产业所批量生产的娱乐产品。

不仅如此，文化产业还通过生产公共性突出的艺术品，推进其在现实中的艺术传媒环境的打造，也就是产生后艺术效应。那些公共性更突出、公众关注度

更高的由文化产业生产的艺术品,往往有可能产生更显著的后艺术效应,如后电影、后电视剧等持续效应。也就是说,公众在欣赏过这类艺术品之后并不满足,还有余兴,会禁不住对此后衍生的产品产生持续的鉴赏动机。例如,影片《红高粱》1987年摄制时的外景地宁夏镇北堡,就随后被开发成了远近闻名的镇北堡西部影视城。这一知名文化产业不仅为后来多种影视剧的摄制提供了理想的外景地,而且为海内外游客奉献了可供游览的文化旅游目的地。再就是《非诚勿扰》和《人再囧途之泰囧》,产生了拉动中国公众去日本北海道和泰国旅游的后电影效果。至于2014年春节档影片《爸爸去哪儿》,则携2013年收视率奇高的同名电视真人秀节目之余威,带有"后电视"的效果,也产生了票房和口碑俱佳,同时又引发公众热议的功效,同时还有拉动文化旅游业的后电影效果。正是由于这种在公众中延伸长远的后艺术效应,文化产业与艺术及艺术公赏力问题的关联应当引起更多的关注。

二、文学泛化与文化产业兴盛

这里的具体讨论可以从文学在艺术界的地位的衰落、影视等涉及文化产业的艺术门类在艺术界的地位的上升谈起。在许多人看来,文学如诗歌、散文和小说在传统上曾是艺术家族中的至尊,而今却衰落了,其原因似乎恰恰就在于影视等文化产业伴随市场经济的发展而强势崛起,正是这种强势崛起不可阻挡地掀翻了文学的长期的至尊地位。其实,问题比这种描述更加复杂。

文化产业,特别是其中突出个性创意的文化创意产业,其发展总是离不开文学的这样或那样的影响力或作用力。这往往是因为,文化创意产业的成功总是包含着文学心灵的创造,无论是泛化已有的文学成就还是与新的文学创作一道生长。因为成功的文化创意产业,其实意味着心灵的美在生活及生活器具、生活氛围中的具体化存在。这就是说,真正的文化创意其实是包含着文学的精神创造成果的。

不妨把文学同生活及文化联系起来考虑,思考这三者之间的新关系。为什么要把文学、生活和文化这三者放到一起来谈?这确实是有原因的。首先是由于文学的地位和作用泛化了。表面看来,与20世纪70年代末期到80年代前期相比,文学的至尊地位似乎下降了。特别是自20世纪80年代后期起,文学地位的下降越来越显著。作家王蒙化名阳雨发表题为"文学:失却轰动效应以后"

的文章[1],就是一个鲜明的标志。不过,地位下降了的文学结果转到哪里去了呢?事实上,它在向生活的各个方面泛化,也就是力求渗透到生活的各个领域中去。不如更确切地说,它是被日常生活的各个领域自觉地吸纳过去了,因为后者需要文学的精神滋养。

同时要看到,与文学面向生活的泛化进程相对应的,是美学观念同样面向生活的由虚而实的转化,从而导致了生活美学的崛起。当年从康德到黑格尔,美被视为发乎自然或心灵的东西,而生活之美尚未受到真正的正视。即便是19世纪俄罗斯文艺批评家车尔尼雪夫斯基的"美是生活"命题,虽然从理论上成功地捅破了蒙在生活美学之上的那层纸,但也更多地落脚在未来的精神层面。直到20世纪60年代的西方及80年代后期的中国,美学价值观念或审美观念面向实际生活的实在化进程才真正成为现实。对于如今的美容美发店用aesthetics或审美之类当年的美学术语,人们早已变得司空见惯、见惯不惊了。笔者几年前在北欧某地,见到路边一家商店就名叫aura(一般译为灵韵或韵味等),它似乎是把德国思想家本雅明创用的美学术语直接用到了商业广告上。显然,原本作为虚学的美学,如今已转变成作为实学的美学,正像人们根据设计艺术中的家居蓝图去美化日常生活一样。而这是不以个人意志为转移的。

与生活美学崛起的是文化创意产业的兴盛。如今举国上下包括产业界、政界和学界都在谈论文化产业、创意产业或文化创意产业,这在中国台湾、香港和澳门也同样如此,一出声即可激发起众多回声。昔日与文学一样高高在上,并把文学视为自身核心或灵魂的文化,如今已摇身而成为产业,这说明了什么?说明了一种显著而又深刻的变化:正像文学面向生活泛化一样,文化已经演变成为实际生活的一部分,而其杠杆正是文化产业或文化创意产业。通过工业、产业或企业的产品创意、创造、营销及消费过程,文化创意产业成功地让原来至高无上的观念、理念或理想的文化,转化成人们日常生活中的日用品、生活环境或境遇,也就是说,原来作为精神世界的艺术被物化或媒介情境化了。你尽管可以继续坚持文化是高雅的这一传统观念,但你同时又不得不看到在自己生活的周围,文化已变得普普通通这一现实。

如此看来,进一步说,文学的泛化、生活美学的崛起和文化创意产业的兴

[1] 阳雨:《文学:失却轰动效应以后》,《人民日报》第5版,1988年2月9日。

盛,不过是同一个相互联系和共生的历史性进程的不同方面。它们共同地揭示了文学、生活与文化一起在发生深刻转变这一事实。

如何反思文学、生活美学与文化创意产业之间的新型关系?其实,要平静地理解乃至接受这种新型关系,并不容易。因为它们会勾起人们内心的一连串审美观念的激烈冲突,从而引发接受、抗拒或抵抗等效应。别的不说,这里首先令人想到的就是平面性与深度性之间的冲突。以往的文学或文化被要求有深度——情感的或思想的深度,但如今的文学与文化,更别说文化创意产业了,变得越来越平面化、浅薄化。过去以深度为美,不深不为美;如今则以浅薄为荣,不浅不薄不足以引发围观。其次是全球性与地方性的矛盾。随着全球化进程在中国的深入发展,外国的艺术、泛艺术或娱乐圈风尚会迅速传遍中国大地,引发跟风效应,而与此同时,相应的地方化或本土化力量也会被激发出来,从而构成了全球化与本土化的冲突和协调。再次就是身体性与心灵性的对立。越来越多的文学作品述及人的身体或身体反应,就连获得茅盾文学奖的《白鹿原》的开篇头一句也忘不了拿身体说事:"白嘉轩后来引以豪壮的是一生里娶过七房女人。"同样地,生活美学和文化创意产业更是必然地诉诸人的身体文化或身体美学需求。但与此同时,人们又不得不感叹,在如今身体化或物质化了的"生活世界"里,人的心灵或精神究竟应当如何安置。最后,还有创新性与自反性的缠绕。随着现代性或全球化的进程,文学、生活美学及文化创意产业都在寻求创新,把创新视为第一生命;但与此同时,不断的创新带来的却是不断的自我否定、自我颠覆。这恰恰是由于现代性或全球化已经内在地生长着一种创新与自反之间相互对立又协调的机制。上面的几对矛盾贯穿着文学、生活美学与文化创意产业及其内部,构成了当今日常生活中的困扰。

如何应对上面的困扰呢?应看到,对文学地位下降的现实,乃至对"文学的终结"之类的口号,都不必过分忧虑。因为,一个时代总有一个时代的文学。无论文学的地位和角色怎样转变,只要语言还能生存,只要我们还必须用语言去表情达意,那么,作为语言艺术的文学就必然会延续。重要的是,应当真正像黑格尔所指出的那样,让语言艺术以人类心灵的名义自己说话,也就是创造出能贴近每个时代人类心灵本身的语言艺术。同时应看到,生活总是有自己的美学的,无论是在哪个时代。但是,越是在物质丰盈的年代,也就是在人类身体美学需求得到满足的时代,就越是应当格外注重心灵美学或精神美学的守护及伸张。还需要

注意的是，文化创意产业的发展离不开文学或其他艺术的这样或那样的影响力或作用力，这是因为，文化创意产业的成功总是包含着文学心灵或其他艺术心灵的创造，无论是泛化已有的文学成就、与新的文学创作一道生长还是从其他艺术中吸纳灵性。成功的文化创意产业，其实是意味着心灵的美在生活及生活器具、生活氛围中的拟境化存在。这就是说，真正的文化创意其实是包含文学或其他艺术的精神创造成果的，并且要竭力把这种精神性果实以拟境化方式转化成日常生活的仿拟性存在。

但是，这不等于说就已经让文化产业与艺术的关系问题本身就变得自明起来。艺术学还应当正面思考和回应的是：文化产业与艺术之间到底存在着怎样的异同？它们之间如果已经变得完全一样或同一了，显然就不需要再来正面回应这个问题；而恰恰是由于它们之间有同有异，关系难辨，就需要做一番辨析了，尽管这种辨析也许仍然是可以见仁见智的。

第二节 艺术与文化产业的关系

可以简洁地说，艺术之成为文化产业的资源及其产品，是源于当今人们的艺术生活化及生活艺术化需求。艺术之所以成为文化产业的资源及其产品，恰恰是由于我们的生活世界早已激荡起强大的力量，要求把虚构的美的艺术形象尽可能转化成为人们普通生活中的必需品或生活氛围，因为人们的非美的生活急需这种美化。这可以从艺术家和公众两方面去分别理解：一方面，艺术家希望把自己创造的美的艺术形象加以现实生活化，变成公众的日常生活过程；另一方面，公众也渴望把自己欣赏的艺术形象转化成为现实的日常生活过程本身。这两方面的合力促成了艺术的生活化和生活的艺术化，而其中介环节正在于文化产业的功能及其产品。

当代生活之产生艺术生活化与生活艺术化的需求，由来已久，可以视为一种漫长的历史演变过程的必然结果。

一、艺术与文化产业的关系在西方

在西方，艺术与文化产业的关系的演变过程可以从艺术思潮、美学反思及文

化理论三方面去作简要回顾。

就艺术思潮来说，从18世纪后期浪漫主义崇尚想象力、表现自我、开掘神话资源、标举返回中世纪和返回自然等，中间经过19世纪现实主义的直面当代社会现实、创造典型形象和强化社会干预，再到19世纪后期先后盛行的象征主义思潮和唯美主义思潮对美的形式的极度崇拜，欧洲艺术在19世纪末与20世纪初一度陷入以纯美的艺术形象去对抗丑的现实的唯美绝境。伴随尼采的"上帝死了"、斯宾格勒的"西方的没落"等宣言以及两次世界大战和社会危机的加剧等进程，以法国人杜尚为代表的反叛青年开始奋力走出艺术的唯美绝境，首次以工业的现成品去命名艺术品，显示了从工业现实中重新寻找艺术的冲动。到20世纪后期，美国的波普艺术家如沃霍尔、劳申伯格等则已满足于从日常生活的现成品中寻找艺术灵感了。于是，法国思想家鲍德里亚得以提炼出美在纯复制的类象（simulacra）的见解。

西方的美学反思见证了艺术与文化产业的新型关系的诞生。鲍姆嘉通以来的历代美学家相信艺术是审美的或感性的。在其中，莱辛更看重艺术的美的特性，康德突出艺术美在其自然性，黑格尔强调艺术美在心灵，尼采等生命美学家更加重视艺术美在人的生命的勃发状态，克罗齐宁肯固守人的内心直觉本身的无可争辩的完美质地而反对任何形式的外在加工，海德格尔相信艺术美在于个体存在的本真性的自动澄明。但是，到20世纪50年代，维特根斯坦把美仅仅归结为语言的用法问题。他的后继者（分析美学家们）索性从可以定义艺术及美，转变为艺术及美都不可言说了，显示了西方美学的美的圣殿的坍塌轨迹。

文化领域的思考则先后显示了多条路径，其中有三条是值得关注的：第一条是美化路径，如阿诺德（Matthew Arnold，1822—1888）主张文化是完美的知识系统，"通过阅读、观察、思考等手段，得到当前世界上所能了解的最优秀的知识和思想，使我们能做到尽最大的可能接近事物之坚实的可知的规律，从而使我们的行动有根基，不至于那么混乱，使我们能达到比现在更全面的完美境界"[1]。这里相信文化是高雅的。"文化以美好与光明为完美之品格，在这点上，文化与诗歌气质相同，遵守同一律令。"[2]文化就这样被视为一种超越于人的物质性的内在精神完美状态。第二条路径是中性路径，如人类学家主张文化是指人类的一切生

[1] 〔英〕马修·阿诺德：《文化与无政府状态》，韩敏中译，北京：三联书店，2002年，第147页。
[2] 同上书，第16页。

活方式。第三条路径是日常化路径，如雷蒙·威廉斯（Raymond Williams, 1921—1988）认定文化是普通的："文化是平常的：这是个重要的事实。任何一个人类社会都有其自身的形态、自身的目的及自身的意义。这些都要通过人类社会的制度、艺术和学问来进行表达。一个社会的形成过程就是寻找共同意义与方向的过程，其成长过程就是在经验、接触和发现的压力下，通过积极的辩论和修正，在赞成的土地上书写自己的历史。"[1]

二、中国的文化工业批判及文化产业建设

在改革开放时代的中国，美在生活、艺术为人民重新成为艺术界的指南。寻求富裕的人民需要物质生活与精神生活的双重丰裕，他们不再相信"文革"年代那种以政治斗争取代物质丰裕的空洞承诺，而是需要体验物质生活和精神生活的丰裕本身。这就产生了以艺术去美化日常生活、让日常生活按照艺术美的尺度去建造的冲动，一方面导致了艺术生活化进程，另一方面导致了生活艺术化进程。其后果在于，艺术之美被视为日常生活的精神导引，日常生活要按艺术美的方向去改造。这就迫使艺术或文化或文化艺术产生了拟境化要求，即需要以工业或产业方式去生产出足以按艺术世界的想象标尺去美化日常生活的艺术日用品和艺术化氛围，满足社会公众的人生艺术化需求。由于如此，研究艺术的学问或学科即艺术学不仅要继续以往的虚学之路，即研究艺术的精神性或心灵性；还要开辟新的实学之路，即研究艺术的物质性或实际生活特性。从而，艺术学演变成为一种可以虚学与实学并存的学问。

对艺术通过文化产业而实现的物化或拟境化进程，中国艺术学界自身也经历了从尊崇法兰克福学派的文化工业批判立场到改尊英国文化研究派的肯定性立场的转变，使得原来作为批判对象的大众文化及文化产业一跃而成为带有肯定性意义的对象。

马克思早就对资本主义社会"商品拜物教"现象做了开创性分析："劳动产品一旦作为商品来生产，就带上拜物教性质，因此拜物教是同商品生产分不开的。商品世界的这种拜物教性质……是来源于生产商品的劳动所特有的社会性质。"他力图通过商品世界的"拜物教性质"揭示这种商品生产劳动所具有的一向被掩盖

[1]〔英〕威廉斯：《希望的源泉》，祁阿红、吴晓妹译，南京：译林出版社，2014年，第4页。

的社会性质。按照马克思的分析,正是在"商品拜物教"的条件下,原本属于人与人之间的社会关系的劳动,被悄然转化成"人们之间的物的关系和物之间的社会关系"。[1]西方马克思主义代表人物卢卡奇(Georg Lukacs,1885—1971)进而发现,资本主义社会已出现普遍的"物化"(reification)状况:"物化是生活在资本主义社会中的每一个人所面临的必然的、直接的现实性。"[2]这种"物化"正是马克思所指出的"商品拜物教"在资本主义社会里走向全面异化的后果。后来的鲍德里亚(Jean Baudrillard,1929—2007)则进而立足于消费社会的新情境去分析"物"及其消费所带来的新变化:"富裕的人们不再像过去那样受到人的包围,而是受到物的包围。"丰盈的"物"是消费者日常生活中的想象、欲望、幻想等的投射处,也是其现实社会身份和地位的表征。"消费者与物的关系因而出现了变化:他不会再从特别用途上去看这个物,而是从它的全部意义上去看全套的物。"[3]

而按照法兰克福学派霍克海默(Max Horkheimer,1895—1973)和阿多诺(Theodor Adorno,1903—1969)的文化批判理论,大众文化已经演变成为对社会群体产生强大控制力的"文化工业"(culture industry)。"整个文化工业把人类塑造成能够在每个产品中都可以进行不断再生产的类型。"[4]它以其千篇一律的"标准化"产品把个人完全物化了、非个性化了。"在文化工业中,个性就是一种幻象,这不仅是因为生产方式已经被标准化。个人只有与普遍性完全达成一致,他才能得到容忍,才是没有问题的。虚假的个性就是流行:从即兴演奏的标准爵士乐,到用卷发遮住眼睛,并以此来展现自己原创力的特立独行的电影明星等,皆是如此。个性不过是普遍性的权力为偶然发生的细节印上的标签,只有这样,它才能接受这种权力。"[5]"文化工业"让艺术文化不再拥有特殊个性,而是成为千篇一律地重复的非个性化的温床,因而需要予以拒绝。

以雷蒙·威廉斯、理查德·霍加特(Richard Hoggart,1918—2014)及斯图尔特·霍尔(Stuart Hall,1932—2014)为代表的英国文化研究学派,则相信普通阶层在生活中拥有积极文化因子,运用大众文化也可传达正面价值立场。雷

[1] 〔德〕马克思:《资本论》第1卷,北京:人民出版社,2002年,第88—89、90页。
[2] 〔匈〕卢卡奇:《历史和阶级意识》,张西平译,重庆:重庆出版社,1989年,第224页。
[3] 〔法〕鲍德里亚:《消费社会》(1970),刘成富、全志钢译,南京:南京大学出版社,2000年,第1、3页。
[4] 〔德〕霍克海默、〔德〕阿道尔诺:《启蒙辩证法》,渠敬东、曹卫东译,上海:上海人民出版社,2003年,第142页。"阿道尔诺"也译作"阿多诺"或"阿多尔诺"。
[5] 同上书,第172页。

蒙·威廉斯主张赋予大众文化以新的积极含义："是指民众为他们自己实际地制作的文化，这不同于所有那些含义。它经常被用来代替过去的民间文化（folk culture），但这也是现代强调的一种重要含义。"[1]这种用法由于伯明翰当代文化研究中心的推崇而被扩展。霍尔分析了公众对电视节目的不同态度，认为观众中可能存在着三种解码立场：一是观众受制于制作者意图控制的统治性—霸权性立场（dominant-hegemonic position），二是观众可投射自己独立态度的协商性符码或立场（negotiated code or position），三是观众从制作者对立面去瓦解电视意图的反抗性符码（oppositional code）立场。[2]第一种立场可为法兰克福学派的否定性主张提供支持，第二种立场开始有所偏离，而第三种立场则已站到否定性主张的对立面，转而为有关大众文化的肯定性观点提供支持。根据第三种立场，能动的观众完全有可能从大众文化中重建自身的主体性或个性。

三、中国文化艺术政策中的文化产业及艺术

中国文化艺术政策的演变过程，也显示了文化艺术从精神性事业到物质性产业的演变趋向。20世纪90年代初期召开的党的十四大，虽然提出了"物质文明和精神文明都搞好，才是有中国特色的社会主义"的总方针，但同时又认为"精神文明建设必须紧紧围绕经济建设这个中心，为经济建设和改革开放提供强大的精神动力和智力支持"，或者说"要为改革开放和现代化建设创造有利环境"。这就意味着，文化艺术等精神文明根本上是为"经济建设和改革开放"服务的，而它自身的价值似乎是次要的。[3]五年后的十五大，国家政策的重心稍有变化，认识到"只有经济、政治、文化协调发展，只有两个文明都搞好，才是有中国特色社会主义"。而"有中国特色社会主义的文化，是凝聚和激励全国各族人民的重要力量，是综合国力的重要标志"。这里首度把文化提高到"综合国力"的高度去认识，看到了文化的力量，也就是等于提出了后来人们概括出的"文化力"的特性和作用。同时，又提出"深化文化体制改革，落实和完善文化经济政策"以

[1] Raymond Williams, *Keywords: A Vocabulary of Culture and Society*, London: Fontana, 1976, p.199.

[2] Stuart Hall, "Encoding and Decoding in Television Discourse," in Simon ed., *The Cultural Studies Reader*, second edition, London: Routledge, 1993, pp.507-517.

[3] 江泽民：《加快改革开放和现代化建设步伐，夺取有中国特色社会主义事业的更大胜利——在中国共产党第十四次全国代表大会上的报告》（1992年10月12日），据人民网中国共产党历次全国代表大会数据库，http://cpc.people.com.cn/GB/64162/64168/64567/65446/4526312.html。

及"促进文化市场健康发展"的新要求。[1]这里从"文化力"到"文化体制"和"文化市场"概念的提出及相应的政策措施的运行,可以见出有关文化艺术的国家政策已一步步地从虚学转变为实学,但其时还没有纳入后来予以高度重视的文化产业概念。2000年,国家战略体系中首次纳入"文化产业",制定了"推动有关文化产业发展"的战略举措[2]。

进入21世纪,上述从虚学到实学的国家政策演变轨迹变得进一步清晰起来,甚至实现了一次带有根本性的转变:2002年的十六大首次把"文化产业"正式列为国家战略的一部分,在全国上下深入推进,并且同时与被强化了的"文化体制改革"进程紧密交织起来。"全面建设小康社会,必须大力发展社会主义文化,建设社会主义精神文明。当今世界,文化与经济和政治相互交融,在综合国力竞争中的地位和作用越来越突出。文化的力量,深深熔铸在民族的生命力、创造力和凝聚力之中。全党同志要深刻认识文化建设的战略意义,推动社会主义文化的发展繁荣。"这里再也不说文化建设紧紧围绕"经济建设这个中心"了,而是突出和明确了它本身的"战略意义",把"创造出更加灿烂的先进文化"作为国家战略的重要组成部分。值得注意的是,作为上述国家战略目标实现的具体途径,这里首次正式提出了"积极发展文化事业和文化产业"的战略构想,明确指出"发展文化产业是市场经济条件下繁荣社会主义文化、满足人民群众精神文化需求的重要途径",要求"完善文化产业政策,支持文化产业发展,增强我国文化产业的整体实力和竞争力",并且要求为此而"继续深化文化体制改革","抓紧制定文化体制改革的总体方案",从而特别把"文化产业"作为"文化建设"的核心内容纳入国家战略系统之中。[3]

五年后的2007年10月15日,新的国家战略进一步提升了文化艺术的战略地位,强调它不仅在"综合国力"中的地位和作用"越来越突出",而且成为其"重要因素"本身,甚至进而明确提出了"提高国家文化软实力"的新战略。这

[1] 江泽民:《高举邓小平理论伟大旗帜,把建设有中国特色社会主义事业全面推向二十一世纪——在中国共产党第十五次全国代表大会上的报告》(1997年9月12日),据人民网中国共产党历次全国代表大会数据库,http://cpc.people.com.cn/GB/64162/64168/64568/65445/4526289.html。

[2] 见党的十五届五中全会通过的《中共中央关于制定国民经济与社会发展第十个五年计划的建议》,据《人民日报海外版》第1版,2000年10月19日。

[3] 江泽民:《全面建设小康社会,开创中国特色社会主义事业新局面——在中国共产党第十六次全国代表大会上的报告》(2002年11月8日),据人民网中国共产党历次全国代表大会数据库,http://cpc.people.com.cn/GB/64162/64168/64569/65444/4429118.html。

一"文化软实力"战略的目标也已经明确:"中华民族伟大复兴必然伴随着中华文化繁荣兴盛。要充分发挥人民在文化建设中的主体作用,调动广大文化工作者的积极性,更加自觉、更加主动地推动文化大发展大繁荣,在中国特色社会主义的伟大实践中进行文化创造,让人民共享文化发展成果。"其具体的实现途径在于"推进文化创新,增强文化发展活力",这包括"深化文化体制改革,完善扶持公益性文化事业、发展文化产业、鼓励文化创新的政策",以及"实施重大文化产业项目带动战略,加快文化产业基地和区域性特色文化产业群建设,培育文化产业骨干企业和战略投资者,繁荣文化市场,增强国际竞争力。运用高新技术创新文化生产方式,培育新的文化业态,加快构建传输快捷、覆盖广泛的文化传播体系"等。[1] 到 2011 年,文化产业进而被列为国民经济发展的支柱性产业加以规划和引导。十八大以来则相继制定了加快文化产业市场体系建设的方针并陆续制定若干政策文件。

从这里的国家文化艺术战略演变过程可见,文化艺术在国家战略中的地位已经经历了从为经济建设服务的从属地位到本身已成为综合国力的要素的转变,也就是一步步地从辅助性虚学演变成为实质性实学,即从单纯的精神文化或精神文明之学演变成为拟境化或产品化的文化产业之学。

无论是艺术学界自身的反思,还是国家文化艺术战略的演变轨迹,都共同地显示了当代文化艺术的一种必然命运:从精神性主导到物质性主导,从心灵抚慰到物质关怀,从情感体验到物质消费。这令人想到杰姆逊当年对美国社会的后现代趋势的观察:文化既不再是指浪漫主义时代那种个性的养成,也不再是指泛化的人类社会生活方式,而是特别地指人们的日常生活装饰,如"日常生活中的吟诗、绘画、看戏、看电影之类"[2],也就是打破艺术与生活界限、填平雅俗鸿沟的日常生活美化。正是在后现代社会,出现了所谓"文化的扩张":

> 后现代主义的文化已经是无所不包的,文化和工业生产和商品已经是紧紧地结合在一起,如电影工业,以及大批生产的录音带、录像带等等。在 19 世纪,文化还被理解为只是听高雅的音乐,欣赏绘画或是看

[1] 胡锦涛:《高举中国特色社会主义伟大旗帜 为夺取全面建设小康社会新胜利而奋斗——在中国共产党第十七次全国代表大会上的报告》(2007 年 10 月 15 日),据人民网中国共产党历次全国代表大会数据库,http://cpc.people.com.cn/GB/64093/67507/6429849.html。

[2] 〔美〕杰姆逊:《后现代主义与文化理论》,唐小兵译,第 2—3 页。

歌剧，文化仍然是逃避现实的一种方法。而到了后现代主义阶段，文化已经完全大众化了，高雅文化和通俗文化，纯文学与通俗文学的距离正在消失。商品化进入文化意味着艺术作品正成为商品，甚至理论也成了商品，当然这并不是说那些理论家们用自己的理论来发财，而是说商品化的逻辑已经影响到人们的思维。总之，后现代主义的文化已经从过去那种特定的"文化圈层"中扩张出来，进入了人们的日常生活，成为了消费品。[1]

尽管中国当代社会未必全如上述描述一般，但其中的相关处也是需要注意的，例如，通过文化产业的拟境化中介作用，艺术的精神世界的想象如今正源源不断地被转化为人们伸手可触的逼真的日常生活场景。

第三节　艺术学视野中的文化产业

从艺术学视野看文化产业，意味着把文化产业视为艺术的一部分或艺术关联物，由此探究文化产业与艺术的关系及文化产业在艺术中的地位和作用。但就目前所见，人们关于文化产业与艺术的关系所说的，远不如就文化产业与普通产业的关系说得多。当人们从经济学视野去看待文化产业，难免更注意分析文化产业与普通产业之间的关系。这种经济学视野一般倾向于认为，文化产业与普通产业的区别，主要在于所生产的产品在价值指向上的差异。与普通产业主要生产使用价值相比，文化产业主要生产符号或意义；与前者追求产品本身的实用性相比，后者主要追求非实用的附加值或高附加值——审美价值。假如说这样来自经济学视野的观察大致可以成立，那么，来自艺术学视野的观察却比较少见，这也就导致文化产业与艺术的关系很少得到同样明确的阐述。其原因固然可能有多种，但有一点想必是清楚的，这就是文化产业本身的种类较多，其同艺术的关系比较复杂多样，一时难以说清道明。

[1] 〔美〕杰姆逊：《后现代主义与文化理论》，唐小兵译，第 147—148 页。

一、文化产业类型中的艺术

这里想从艺术学视野着眼,简明扼要地把握文化产业与艺术的关系,明确文化产业在艺术中的地位和作用。

从文化产业与艺术的关系看,可以简要区分出如下三类文化产业:

第一类为艺术型文化产业。这是以艺术为主目的的文化产业,它把生产艺术品作为自己的主业。诸如中影股份有限公司、上海电影集团、华谊兄弟影业公司、保利博纳电影发行有限公司等正是这样的艺术型文化产业。而一般的数量众多的艺术类传媒业、艺术类出版业等,也都可归入此类。中央电视台及各省市电视台的相应频道如综艺频道、音乐频道、电影频道、电视剧频道、纪录片频道等可归入此类。电视节目中的娱乐类真人秀,《超级女声》《快乐男声》《我是歌手》《梦想中国》《我型我秀》《加油!好男儿》《绝对唱响》《快乐男声》《红楼梦中人》《中国好声音》《中国好歌曲》等也属此类。

再如出版长篇小说《狼图腾》的长江文艺出版社。该社于2004年首版的这部小说,叙述上世纪六七十年代下乡知青陈阵在内蒙古草原插队时与草原狼及游牧民族相互依存的故事,其故事所采用的历史叙述手法和幽深的人文关怀,都透露出作家有关游牧文明和草原生态的挽歌式情怀。该小说一经出版,很快被译为多种语言在全球上百个国家和地区发行,在世界文学界产生了广泛的影响。而由中国电影股份公司等机构根据小说改编的影片,也在筹备多年后摄制完成,于2015年2月中旬起在全国各大院线上映。无论是出版这部小说的长江文艺出版社,还是改编和摄制这部影片的中国电影股份公司等,它们都属于艺术型文化产业,其区别只在于属第一度创作还是属第二度改编创作。但严格说来,真正的原创者还是作者姜戎,出版社和电影公司都是对原创小说进行再度加工,而相对说来,作为文化产业的出版社和电影公司在当今时代才真正拥有批量生产和营销艺术品的足够实力。这一类文化产业在当今时代与艺术的关联度相当高,与艺术公赏力问题的关系更是缠绕不清。

第二类为次艺术型文化产业。这种文化产业一般不归属于艺术类,其之所以与艺术相关,主要是由于把艺术仅仅作为手段或次要目的去对待。这些以艺术为次目的的文化产业,把生产带有艺术性的实用产品作为自己的主业。例如当今热销的电脑游戏产业、手机游戏产业,它们都争相把绝妙的艺术构思作为推销游戏产品的惯常手段。美国的苹果公司(Apple Inc.)及其相关APP系统服

务业很注重以艺术作为自己的营销与深度服务手段，推出了富有艺术性的内容或外观设计，其目的多是服务于产品的推广而非艺术本身。起先有仿制苹果手机之嫌的国产"小米"手机，也以其一系列独特的营销手段而成为知名的民族品牌。这一类文化产业与艺术及艺术公赏力问题的关联度相对较低，因为其非审美的实用目的更显突出。

不过，有一种次艺术型文化产业与艺术的关系，近年来却变得越来越紧密。这就是近年崛起的非艺术类电视真人秀节目，如生活服务类真人秀节目（以呈现日常生活的各个层面、满足大众需要为目的，有展示装修空间变化的《交换空间》、关于女性整容的《天使爱美丽》、关于婚恋交友的《玫瑰之约》和《丘比特之箭》、关于教育帮助的《成龙计划》、展示职场竞争风采的《赢在中国》、展示角色交换及生活体验的《变形记》和《相约新家庭》等），公益类真人秀节目（以社会公益为目的，如上海东方卫视的《民星大行动》、浙江卫视的《公民行动》和安徽卫视的《幸福密码》等），亲子户外体验类真人秀节目（如《爸爸去哪儿》《爸爸回来了》等）。相对而言，2013年热播的亲子户外体验类电视真人秀节目《爸爸去哪儿》，虽然以艺术为次目的，甚至根本就不能算艺术，但由于创下颇高的收视率而进军电影界，随即以同名电影在2014年春节档创下6.95亿元高票房，从而使得这种电视产业与艺术产生了不可分割的内在联系。同时，它也通过电影的热映而回头进一步刺激了第二季的热播和广告商的纷至沓来，以及冠名费的行情大涨。这就提供了一个非艺术型电视真人秀节目与电影艺术之间互动共赢的成功案例。

这就是说，第二类次艺术型文化产业如今也已经同艺术结成不可分割的紧密联系了。

第三类为拟艺术型文化产业。这是其产品可以令人在日常生活环境中产生类似艺术世界般感受的文化产业。这种产业还可以细分为两种类型：一种是以艺术为创意之原型的文化产业，也就是将艺术世界的原型在日常生活中加以仿拟，以便公众实际地体验艺术世界的文化产业，这里面既有仿制艺术世界中的物品的产业，也有仿造艺术世界中的物质场景的产业。前者如由动画系列《变形金刚》，仿制出变形金刚玩具系列而在全球玩具市场大获成功，后者如中国横店影视城、美国迪斯尼乐园、日本环球影城（USJ）等，在日常生活世界中仿造电影世界。它们都首先来自艺术家的艺术构思或创意，继而按艺术世界的模样在日常生活中逼

真地仿拟出来,供游客游玩。另一种则是以艺术为中介(广告)的文化产业,本来就具有某种程度的艺术性,而正是来自文化产业的艺术品的广而告之功能,大大拓展了其原有的知名度,引起了更宽广范围内的公众竞相游玩的兴趣。摄制影片《红高粱》等影视作品的宁夏镇北堡西部影视城产业,就是这样的实例。这里面还有一种情况比较特殊:一些本来就属于建筑艺术或设计艺术的古城建筑,如安徽黄山宏村(影片《菊豆》摄制地)、山西乔家大院(影片《大红灯笼高高挂》摄制地)和云南丽江古城(影片《千里走单骑》摄制地)等,虽然本身不属于文化产业,但由于本来就具有人类遗产或建筑艺术的瑰宝特点,借助于影视作品的广告式推介而变得更有知名度,被纳入当地的文化旅游产业(或旅行社),也可以视为宽泛意义上的文化产业的组成部分。无论是以艺术为创意原型的文化产业,还是以艺术为广告式中介的文化产业,其共同处在于能让公众在日常生活环境中产生类似影视艺术世界中的那种体验。也正是由于如此,这种拟艺术型文化产业与艺术及艺术公赏力问题的关联度尤其深厚。

二、文化产业类型中的三重关系

上述三种文化产业类型之间,实际上具有多种多样的关系,这里可以梳理出其中的三重关系:

第一重关系,为第一类艺术型文化产业与第二类次艺术型文化产业之间的关联,前者影响后者,后者也反过来影响前者。例如,湖南卫视的非艺术类电视真人秀节目《爸爸去哪儿》,本身属于第二类次艺术型文化产业,但借助第一类艺术型文化产业赋予五位父亲的演艺圈(或娱乐圈,或艺术界)明星身份而赢得了社会关注度,创下很高的收视率,取得成功。反过来,这一电视节目走红后,由原班人马拍摄的电影《爸爸去哪儿》同样获得了成功。

第二重关系,为第一类艺术型文化产业与第三类拟艺术型文化产业的关系。属于第一类艺术型文化产业的影片《红高粱》的后电影效果之一,是催生了第三类拟艺术型文化产业如宁夏镇北堡西部影视城的运营。而同时,第三类拟艺术型文化产业对第一类艺术型文化产业的依赖性,也可能会反过来刺激或催生第一类艺术型文化产业的后电影制作欲望,也就是成为第一类艺术型文化产业持续着眼于后电影业开发的助推器,如《菊豆》《大红灯笼高高挂》和《千里走单骑》分别选择安徽黄山宏村、山西乔家大院和云南丽江古城作为拍摄地,显然也包含了

拉动文化旅游业的精心谋划。

第三重关系，为第二类次艺术型文化产业与第三类拟艺术型文化产业的关系。其实，《爸爸去哪儿》本身就是这方面的实例：电视真人秀节目的成功拉动了文化旅游业，使得六处节目摄制地都掀起了旅游潮。

第四节　文化产业中的艺术与生活交融态：从艺术型文化产业与拟艺术型文化产业的关系看

从上述三重关系来看，重要的是了解第一类艺术型文化产业和第三类拟艺术型文化产业及其相互关系的究竟。正是这两者的交融态揭示了文化产业中艺术与生活的新的关系构型。

一、"全球文化工业"中的"物的媒介化"

要进一步分析艺术型文化产业与拟艺术型文化产业及其相互关系，难免不参考拉什和卢瑞合著的《全球文化工业——物的媒介化》（2007）中的犀利剖析。他们在继承法兰克福学派霍克海默和阿多诺的"文化工业"批判遗产的基础上进一步指出，在当今"全球文化工业"时代，霍克海默和阿多诺有关"黑暗神话"的恐怖噩梦已然变为日常现实，虽然这与霍克海默和阿多诺当年的预见不尽相同，同时也与后来伯明翰学派对他们的批判不尽相同。拉什和卢瑞认为霍克海默和阿多诺的批判没有错，只是情况发生了变化，需要进一步分析。这部著作综合了法兰克福学派和伯明翰学派的观点，在承认"统治与反抗并存"的观点基础上，重点批判地考察了"七个文化对象"即电影《玩具总动员》、动画短片《超级无敌掌门狗》、运动品牌耐克、钟表品牌斯沃琪、电影《猜火车》、1996年世界杯和英国青年艺术家群体（简称YBA）作为全球文化工业的新意义，具体地分析了这些物质产品如何演变为强大的文化象征形式，以及以全球知名品牌为表现形式的象征生产又如何转化为全球资本主义生产和消费的核心目标。从耐克球鞋到《玩具总动员》、从国际化足球到观念艺术的物质对象，全球文化工业的产品不仅可以改变艺术的格局，而且可以随意跨越国界而成为全球流行时尚。

按笔者的理解，他们的著作实际上指出了艺术与文化产业的关系所经历的三

个时段及其三种状况：第一个时段是文化工业前的艺术，相当于古典艺术，也就是工业化前的艺术形态。那时的艺术以媒介为表征，这种表征性媒介可以自由地再现日常生活世界和表现人的心灵。第二个时段是文化工业时代的艺术，1945—1975年，也就是工业化以来以文化产业的规模效应去批量生产的艺术品，它们转而以媒介为物，出现了媒介的物化现象，也就是艺术媒介不再以古典艺术那种表征姿态去充分地再现日常生活世界或表现人的心灵，而是转而直接地把自己当作日常生活之物，也就是媒介物化了。这大约相当于卢卡奇所指出的"物化"现象，特别是法兰克福学派所指出的那种非个性化的千篇一律的文化工业生产。然而，尽管如此，按拉什和卢瑞的见解，艺术在此时段总体上仍然属于上层建筑，媒介化还是局限在表征层面。第三个时段是当今经济全球化时代跨国文化工业状况下的艺术，即1975年至今的艺术，它们以物为媒介，也就是以往的媒介如今演变成物本身，日常生活世界的物直接充当或代替了艺术媒介本身。原来作为上层建筑的艺术媒介坠落入底层的物质基础之上时，艺术或文化就不得不改变原有的表征性角色，转化成日常生活世界之"物"本身，也就是被"物化"。"在全球文化工业兴起的时代，一度作为表征的文化开始统治经济和日常生活。文化被'物化'（thingified）。"[1]文化原来主要作为意义的"表征"而存在，而今却直指生活之"物"。这种"物"不再能像古典艺术那样把人指引到心灵世界，而只是沉沦于物质世界的享乐情境中。"当媒介作为表征（绘画、雕塑、诗歌、小说）的时候，我们关注的是它们的意义。当媒介变为物的时候，我们就进入了一个只有操作、没有解释的工具性的世界。"[2]也就是说，在全球文化工业时代，艺术媒介不再像古典艺术那样以表征方式去再现日常生活世界或指向人的心灵，而是本身就变成了物，无法再像古典艺术那样把人指引到心灵世界去。

该书着重对上述第三种状况展开了深入而透彻的分析，涉及大约七个层面：

第一，从同一性到差异。文化工业时代的艺术还是商品，依靠同一性原则流通，流通中产生原子化作用，形成资本积累；全球文化工业时代的艺术则在流通中发生了变化，不再遵循同一性原则，不再是可以控制的，而是变成了自反的文化对象。同时，在文化工业时代，艺术的生产和影响都是确定的，也就是可以预

[1]〔英〕拉什、〔英〕卢瑞：《全球文化工业——物的媒介化》，要新乐译，北京：社会科学文献出版社，2010年，第7页。

[2] 同上书，第11页。

见的；而全球文化工业时代的艺术，起作用的则是非同一性原则，其效果是不确定的，甚至具有自反性效果。

第二，从商品到品牌。在文化工业时代，艺术还是属于商品，以商品形式运作；而在全球文化工业时代，艺术不再以商品形式而是以品牌形式运作。商品遵循同一性逻辑，而品牌则遵循差异性原则。"简言之，商品运作依靠同一性的机械原则，品牌运作依靠差异性的动态生产。"[1]

第三，从表征到物。在文化工业时代，艺术虽被"工业化"，制造出个性幻象，不再表征特殊性或独立自主性，但毕竟仍然属于上层建筑；而在全球文化工业时代，艺术已经从上层建筑坍塌到物质基础之中，回归于物质基础，媒介变为物。"在全球文化工业和信息资本主义的时代，与其说是物质基础决定上层建筑，不如说是上层建筑'崩塌'之后又归于物质基础。于是便有了信息产品、情感劳动和知识产权，经济大体上成了文化经济。文化一旦归于物质基础，就显现出一定的物质性。媒介变成物。意象（image）以及其他文化形式从上层建筑崩塌，陷入物质性的经济基础当中。原先属于上层建筑的独立的意象被物化，变为了'物质图像'。"[2]取而代之，全球文化工业时代的艺术让人沉迷于以品牌形式亮相的物质图像世界而难以自拔。

第四，从象征到真实。经典文化工业占据象征的空间，而全球文化工业占据真实的空间。前者是造梦的好莱坞，后者是残酷的现实。"全球文化工业中的仿真（simulation）脱离了象征、脱离了表征，并以内涵物（intensity）和超现实的形式进入媒介物化的真实。"[3]与象征是上层建筑相比，真实不再是上层建筑，甚至也不是结构，而只是底层。

第五，物获得生命：生命权力。在文化工业中，权力是机械的，而在全球文化工业中，权力变成有机的了。有机的权力正是生命的权力，此时的主体不再是原子，而是一种变成了单子（monad）的异子（singularity）。单子意味着基础实体存在差异，每一个单子都是不同的。

第六，从广延物到内涵物。根据笛卡尔的身心二元论，人的身体和心灵分别属于自然物和思维物。二者一方是广延性实体，属于原子实体；另一方是思维性

[1]〔英〕拉什、卢瑞：《全球文化工业——物的媒介化》，要新乐译，第10页。
[2] 同上书，第10—11页。
[3] 同上书，第16页。

实体，属于单子实体。思维物一旦被物化，就变成了物质化的非物质，从而成为内涵物，也就是带有心灵内涵的物。经典文化工业以广延物的形式运作，全球文化工业则以内涵物的形式运作。文化工业让人想起地形图景的广延物，全球文化工业则让人想到媒介图景的内涵物。

第七，虚拟的兴起。品牌体验是一种感觉而非具体感知。品牌就是虚拟。作为一种虚拟，品牌能以不同的产品形式化为真实之物，但其感觉及体验都是相同的。在全球文化工业中，不仅媒介图景呈现出内涵物的特征，而且城市图景也同样如此。

上面有关当代西方文化产业与艺术的关系的分析，诚然有一定的合理性，但毕竟不一定完全适合于对中国当代文化产业与艺术的关系的认知，而后者自有其特殊性。

二、处于媒物互化及其双向拓展中的艺术

拉什和卢瑞的上述研究尽管不能被简单地用来硬性套用中国事实，但其中有关第三个层面即从表征到物的转变的分析仍值得特别注意。他们认为，正是在这里，全球文化工业发生了一种双向拓展：一方面是原有的上层建筑下降为如今的物质基础，即媒介的物化，也就是艺术品变成了物，如《超级无敌掌门狗》《玩具总动员》、英国青年艺术家群体和《猜火车》等变成了日常生活中人们的玩具物品；另一方面是原有的物质基础如今上升为上层建筑，也就是物的媒介化，如耐克、斯沃琪和全球足球（足球世界杯）因其品牌效应而变成了可以表达某种意义的符号。双向拓展的双方在一个可被称为"媒介环境"的中间区域相遇，"物质环境变成了媒介"。这种相遇的严重后果是，艺术世界与日常生活世界的关系发生了微妙而又显著的乾坤颠倒以及颠倒后的相互交融："意象变为物质，物质变为意象；媒介变为物，物变为媒介。这个过程涉及真正的文化工业化。"[1] 艺术意象居然变为日常生活世界之物，而日常生活世界之物居然具有艺术世界的意象功能；同样神奇的是，关系颠倒后的它们既相互转化又相互交融，变得难分彼此了。

这样的双向拓展和关系颠倒及交融状况，无疑也可以借鉴来观照中国当代文化产业与艺术的关系，特别是第一类艺术型文化产业与第三类拟艺术型文化产业

[1] 〔英〕拉什、卢瑞：《全球文化工业——物的媒介化》，要新乐译，第13页。

之间的交融态。这就是出现了一种前所未有的、难以描述的，以致不得不用汉语去新造一个词语才聊以表达的新状况——媒物互化。

媒物互化是对上述媒介的物化和物的媒介化这一双向转化与交融过程的表述，是指当今文化产业中发生的媒介与物的相互转化过程与互融状况（也就是交融态），突破了艺术（媒介）与日常生活（物）的通常界限，同时发生了一种双向运动——媒介的物化和物的媒介化。这两方面看起来是分别进行的，但是，在当前中国文化产业与艺术界及日常生活之间，却存在着某种实体上的交融态势，这特别表现在当前持续获得高收视率的电视真人秀节目中。

电视真人秀，既是一种"秀"，即非真实的电视演出甚至电视艺术演出，同时又是一种"真人"生活状况，即真实的人的真实生活状况的展现。也就是说，人本身既是一种传达意义的媒介，又是媒介所借以表达的一种物。人既是主体，又是客体（或对象）。其实，人本身就是一件艺术品，甚至是最优美的艺术品，正如美学家宗白华在青年时代所标举的歌德式"艺术人生观"那样，"把'人生生活'当作一种'艺术'看待，使他优美、丰富、有条理、有意义。总之，就是把我们的一生生活，当作一个艺术品似的创造。这种'艺术式的人生'，也同一个艺术品一样，是个很有价值、有意义的人生"[1]。电视真人秀的特殊意义在于，真人以其日常生活中的真实面貌而非艺术虚构形态去直接"演出"，呈现出真实面目，媒如物，物如媒，媒物互化互融，这就等于在客观上一举穿透了传统美学的媒介与物的二元对立格局，加速了当今全球文化工业特有的媒与物之间的相互转化进程。

三、媒介的物化与《中国好声音》

媒介的物化，作为媒物互化的双向拓展进程之一，是指原来作为想象世界的艺术及其表征媒介滑坠到日常生活的地面的过程。其结果是艺术媒介与日常生活相混淆，变成日常生活的一部分。下面不妨以自2012年以来风靡中国内地的音乐类电视真人秀节目《中国好声音》（*The Voice of China*）为例作简要分析。

该节目由浙江卫视与星空传媒旗下的灿星制作（上海灿星文化传播有限公司）联合制作，系从荷兰节目《荷兰之音》（*The Voice of Holland*）引进版权后加

[1] 宗白华：《青年烦闷的解救法》（1920），《宗白华全集》第1卷，第179页。

以"中国化"改造而成，于2012年7月13日起在浙江卫视播出。它任用四位知名音乐人担任导师，选拔优胜的青年学员分别进入这四位音乐人自己的音乐制作团队。一旦获胜进入，他们就有可能从此踏上一条平坦的"星光大道"。这一被称为中国电视历史上真正的首次制播分离节目一经播出，迅即轰动全国，收视率节节攀升，从2.8%高位竟一直上升到更加令人咂舌的4.062%，长时段高居同类节目收视率第一的宝座，在全国电视观众中产生了超乎寻常的重要影响，并且经他们的微博及口头传播而产生了更广泛的社会影响力。它让通常与生活保持一定距离的音乐艺术，变成了电视观众日常生活的一部分，特别是一度成为许多观众茶余饭后奔走相告和热议的话题。这在一定程度上体现了艺术媒介的物化。这一节目的如下效应或特点值得关注：

第一，全球时尚风及本土特色效应。作为从荷兰引进的热播节目，它体现了当今文化产业的全球化传播格局，带有全球文化工业的鲜明特点；同时，它又注意加入中国本土元素，体现了中国国情所赋予的本土特色，例如青春励志故事的讲述、家庭亲情的展示等，带有罗兰·罗伯森（Roland Robertson）的《全球化——社会理论和全球化》一书中所谓的"全球地方化"（glocalization）特点。

第二，明星效应。它注重用明星导师去娱乐观众。[1]这四位分别来自大陆和台湾的音乐明星，不仅作为流行音乐导师身份对怀揣梦想、具有才华的年轻音乐人言传身教，而且他们本身就具有明星出场效应，其一举一动都会强烈地吸引观众的好奇心，从而增强节目的公众吸引力。

第三，戏剧化修辞效应。这会强力刺激收视率。一是导师的转椅是否转动和何时转动，二是导师的发言内容及其表情修辞，三是青年歌手亦歌亦秀的演唱及其感人的个人化叙述，四是四位导师之间为争夺或放弃歌手而显示的"纠纷"修辞，五是主持人以1秒说7.44个字的神速而被称作"中国好舌头"，如此等等，都具有强烈的人为设计的戏剧化色彩。这些戏剧化修辞的主要目的并不是突出音乐艺术水平，而是为了营造一种贴近日常生活的氛围，也就是媒介的物化，以便取悦于观众，提升收视率。2012年8月10日第一季播出时，某歌手演唱的是导师之一的拿手歌曲《征服》，电视镜头不断穿插闪现四位导师多种会意的表情，尤其是多次插播作为《征服》原唱者的那位导师的不同表情和神态。更令人关注

[1] 第一季选择四位歌手刘欢、那英、庾澄庆和杨坤担任导师，第二季换成那英、张惠妹、庾澄庆和汪峰。

的是，随后的彝族女歌手登台演唱英文歌曲 *I Feel Good* 时，四位导师竟然长时间里激动得在座椅上做出各种激情难抑的表情，甚至不惜且歌且舞，神态各异，戏剧化效果极强。演唱结束后，导师们与该女歌手的精彩对话、后者的励志故事讲述以及她那为爱女的舞台梦而放弃舞台的母亲登台演唱英文歌《草帽歌》的情景，深深打动了观众。再加上最后的精彩一幕：四位导师为争夺该女歌手而不惜展开激烈的言语较量，获胜的导师表现得欣喜若狂。这些戏剧化修辞元素使观众对节目的印象更加深刻而难忘。

第四，多方共赢效应。这里的赢家确实有多重：一是56名学员迎来人生的新开端，新的音乐"星途"（例如那位彝族女歌手一举脱颖而出，成为全国知名的青年歌手）；二是四位导师的社会知名度变得更高；三是浙江卫视获取高收视率以及主持人提升了知名度等优厚回报；四是灿星制作名声大震，其经济效益必然可观；五是因广告词"正宗好凉茶，正宗好声音"及"好凉茶，加多宝"而知名的广告商"加多宝"仅仅用三个月时间就打赢了陷入品牌纠纷的翻身仗，广告支出物超所值；六是甚至连许多观众也感觉自己具有了胜利的喜悦，因为他们从三个月的持续的节目观赏中获取了日常生活中难得的感动并因此而没有"out"。[1] 这里，可谓实现了经济效益、艺术前途及社会影响力等多重丰收。

对这一高收视率音乐类电视真人秀节目，诚然还可以做更细致的分析，但毕竟已可以推想其直接的美学后果。它以全球文化工业的姿态，加速了中国艺术型文化产业的全球化进程，促进了音乐和电视综艺节目这两类艺术媒介的物化或日常生活化过程，由此而制造出一种艺术化为日常生活、人生艺术化理想得以实现的美学幻觉。但是，另一方面，除去精心设计的诸多戏剧化修辞元素外，这样的艺术作品还有多少真正的艺术品质呢？

四、物的媒介化与《爸爸去哪儿》

与上述媒介的物化进程同时展开的是物的媒介化运动。物的媒介化，作为媒物互化的双向拓展进程之一，是指原来作为日常生活层面的物品、物质环境或媒介图景等居然跳跃到艺术媒介的层面。其结果是物品、物质环境或媒介图景等具备了艺术媒介的表现性功能，这些本来属于非艺术的工业产品或商业制作，如

[1] 以上有关《中国好声音》的数据，均引自浙江卫视《中国好声音》栏目组编：《梦工厂：音乐电视真人秀节目运作秘笈》，北京：中国人民大学出版社，2013年。

今居然具有了把观众指引到与艺术想象世界相类似的情境中的特殊的美学力量。2013年至2014年湖南卫视制作的电视真人秀节目《爸爸去哪儿》以及随后摄制的同名影片的先后热播和热映,正是这方面的一个恰当的案例。

被称为亲子户外体验类电视真人秀节目的《爸爸去哪儿》,叙述了一群父子或父女集体到有不同人文环境和自然风光的六个地域[1],在72小时的户外体验中共同完成放羊、爬山、捕鱼等任务的故事。这套节目一方面给观众带去新的视觉奇观体验,另一方面也为有独生子女教育使命的家长们提供了一种家庭教育参考大全。它起初看起来确实与艺术无关,甚至也与泛娱乐无关,而是可以归入生活体验类电视真人秀节目。但是,如下多重元素的设置及其效应的实现,使得这档节目具有了类似艺术节目或娱乐节目的特别色彩。

第一,全球时尚风及本土特色效应。它是湖南卫视购买了韩国MBC电视台亲子户外真人秀节目《爸爸!我们去哪儿?》的版权后,移植的同类电视真人秀节目。这同《中国好声音》一样体现了对国外文化产业的品牌产品的模仿,只不过这里的模仿对象从欧洲的荷兰变成了东亚的"韩流"。这场"韩流"同2014年在网络视频热播的电视剧《来自星星的你》等韩剧一道,进一步搅动了中国公众的"韩流"热。当然,由于涉及中国独有的独生子女生活与教育场景,这档节目难免打上了厚重的中国本土烙印,从而可以提升中国电视观众的关注度。

第二,明星效应。这里的五位爸爸都是具有很高知名度的艺术圈明星。[2]这些知名明星的参与,本身就构成电视收视率的重要保障。观众更加好奇的是,这些平时身处艺术或娱乐圈高位的男明星,在日常生活中究竟是怎样当父亲的。也就是说,当明星们亲自带自己的儿女时,究竟是与观众一样不得不身不由己地置身于日常生活琐事的烦恼之中,还是另有一套异乎寻常的神奇应对本领?这样的关注自然会刺激收视率。

第三,独生子女教育效应。这一场景其实更具中国特色:中国城市家庭中的绝大多数已经或正在面临独生子女教育问题,故明星们如何实施独生子女教育势

[1] 参加者为知名演员林志颖及其儿子小小志(Kimi)、电影导演王岳伦及其女儿王诗龄(恬恬)、前奥运冠军和演艺明星田亮及其女田雨橙(森碟)、知名影视演员郭涛及其儿子郭子睿(石头)、知名男模张亮及其儿子张悦轩(天天)。

[2] 林志颖是来自台湾的演员和歌星,王岳伦是电影导演和知名电视综艺节目主持人李湘的丈夫,田亮则身兼奥运明星与演艺明星双重身份,郭涛是戏剧与影视多栖演员,张亮是知名男模及演员。

必引发观众的好奇心。[1]无论是他们的成熟还是幼稚都会引发观众的高度关注。

第四，实地情境修辞效应。制作单位选取了六个录制地点：北京门头沟区灵水村、宁夏中卫市沙坡头区腾格里沙漠、云南文山壮族苗族自治州丘北县普者黑、山东威海市荣成市鸡鸣岛、湖南岳阳市平江县白寺村、黑龙江牡丹江市海林市雪乡国家森林公园。它们分别涵盖华北、西北、西南、华东、中南、东北等中国传统的六个地理区域，其地理形态从沙漠到岛屿，气候从亚热带到亚寒带，十分丰富。气候多变和景色优美，都为节目增色，也起到旅游宣传的作用。摄制组为五个家庭设置的日常情境任务颇有意思：第一集，展示五个家庭抵达灵水村后，抽签挑选入住地点，由三位小孩搜集食材进行野炊；第二集，五位爸爸负责查找186号地址并挑选早餐食物，教小孩唱《走在乡间的小路上》，挑选午餐食材，为小孩做午餐等，再由孩子们评选出午餐做得最好吃的那位爸爸，五个孩子一共放四只羊到指定地点；第三集，在腾格里沙漠，五组家庭从制作单位各领取50元，采购在沙漠三天两夜里所需食品，骑骆驼到目的地后搭建野营帐篷，全体为一位孩子篝火庆生等；第四集，五位爸爸下湖捕鱼作为晚餐食材，五组家庭坐羊皮艇过到黄河对岸，五个孩子分成两队去寻找食材，爸爸们则通过当地农家抓捕家鸡、为各自孩子做晚餐等；第五集，转到云南普者黑，五个孩子自行收拾行李，到达普者黑游览，五位爸爸开始参观住所并通过"干瞪眼"比赛获得优先选择住所的权利，接受当地彝族人的欢迎仪式等；第六集，五个爸爸分别获得食材给孩子们煮午饭，撒渔网捕鱼及到田里挖藕，晚上各家分别在村里蹭饭以解决晚餐，第三天早上坐牛车到集市卖食材以赚取费用回家；第七集在山东威海鸡鸣岛，由于一对父女航班误点，先到的四组家庭前往海岛入住等待，五组家庭到齐后，孩子们的第一个任务是到海边钓鱼，五位爸爸则和当地的渔民出海作业，晚餐是白天得来的海鲜；第八集，一位爸爸应对五个孩子起床，其余四位爸爸随渔民出海，早餐后五个孩子到地道寻找"宝藏"，五位爸爸待在地道另一端等待孩子们"寻宝"归来等。[2]这样众多的明星及其子女的情境生活过程和场景，本身就会引发公众的高度关注，激发起他们强烈的好奇心。

第五，多方共赢效应。第一方赢家当然是制作方湖南卫视，特别是其监制洪

[1] 《爸爸去哪儿》第一季播出时，田亮之女森碟和王岳伦之女王诗龄一度成为电视观众广泛而持续关注的对象——"萌娃"。
[2] 此处有关电视真人秀节目《爸爸去哪儿》第一季的内容，采自土豆网相关报道，见http://www.tudou.com/albumcover/55MBulduzgc.html?siteId=1。

涛（曾担任《我是歌手》制作人）和《变形记》制作团队，他们在电视真人秀节目圈赢得了巨大的声誉，制作的节目战胜全国众多同类节目而长时间高居收视率榜首[1]，还获得来自政府的节目创新奖励——由广电总局颁发的"年度电视创新创优节目奖"。第二方赢家是担任演员的五个明星家庭，无论是初出茅庐的五个"萌娃"，还是他们已经成名或名气不大的父亲，都因此而声名与声价倍增，赢得丰厚的演艺或娱乐市场回报。第三方赢家是广告商华润集团。第一季节目制作时，华润三九（999感冒灵）在众多商家迟疑的情形下，仅用2000万元就获得冠名权，真可谓独享其成。第一季意外的收视火爆，大大抬高了《爸爸去哪儿》第二季的广告身价，吸引广告商纷至沓来，广告价格大幅攀升。最终，伊利集团以3.1亿元天价获得独家冠名权，打破了此前加多宝2.5亿元冠名《中国好声音》的纪录，同时也创下中国综艺栏目冠名新高；而蓝月亮、富士达电动车、乐视TV也分别以7299万、5299万、4500万元成为该档节目的特约合作伙伴。[2]因此，这等于给湖南卫视带来远比《爸爸去哪儿》第一季初创品牌时更加丰厚的回报。这正是当今全球文化工业的品牌战略所诉求和擅长的。第四方赢家是六个节目录制地的，它们一举而成为众多电视观众青睐的新的文化旅游目的地。第五方赢家是同名电影的出品方天娱传媒、蓝色火焰和光线影业。该影片成本仅约3000万元，但由于仰仗电视节目的收视余威而在2014年春节档赢得高达6.95亿元的超高票房，还位列2014年度国产片票房第三名（第一和第二分别为《心花路放》和《西游记之大闹天宫》）。

第六，次艺术型文化产业与艺术型文化产业的互融效应。这里的互融效应，是指这两类不同的文化产业通过相互交融而实现共赢的状况。这个电视真人秀节目本来只属于第二类次艺术型文化产业，也就是通常的非艺术类节目，但由于艺术明星的参与，就具有了准艺术的特点。同时，特别重要的是，由于这一节目第一季的收视狂潮，促使其电影版迅速诞生，而电视版和电影版的双重共赢效应，也给《爸爸去哪儿》第二季赢得了超高关注度和人气，获取了丰厚的广告利润。这正造就了电视节目与电影互融的成功实例，也就是第二类次艺术型文化产业与第一类艺术型文化产业获取互融效应的成功实例。

[1] http://baike.baidu.com/link?url=gR1X97uC-eV7I5t0gANiixLXGkvLY2ditExw072KmUJ6aXYhcIGJznAao01xkpaduXCi5JOMIxrbV69sv-oSMcQLYAlHAoZ9_uCZBGLVIS7#reference-〔2〕-11296903-wrap。

[2] 何天骄：《伊利超3亿冠名〈爸爸去哪儿〉，海外引进模式能走多远待考量》，2013年12月5日《第一财经日报》，http://www.yicai.com/news/2013/12/3180613.html。

正是由于这种电视真人秀节目的成功，传统的媒介与物、艺术与日常生活、次艺术型文化产业与艺术型文化产业等之间的界限都被打破了，实现了这些本来对立的关系项之间的互融。但问题同样存在着：这种互融后的双方还是传统的双方本身吗？特别是，艺术还是人们原来理解的艺术本身，生活还是人们原来理解的生活本身吗？它们之间难道不是在同时发生着某种质的变化？

第五节 媒物互化的后果：艺生平面态

尽管上述进程的作用导致了文化产业的兴起及其地位和作用的强化，但还是需要从理论上明确艺术学之所以把文化产业纳入自己的艺术理论框架中的缘由。

一、文化产业在艺术学中的学科归属

与艺术仿佛可以自然而然地成为艺术学的研究对象不同（尽管这一点在"当代艺术""实验艺术""观念艺术"或"跨界艺术"等形态中其实已成疑了），与艺术相联系又有区别的文化产业，在艺术学中究竟应当有着怎样的地位和作用？这实在是需要认真辨析的问题。

在教育部2012年学科专业目录中，文化产业被归属于管理学门类下的工商管理类，被称为"文化产业管理"专业，可授予管理学或艺术学学士学位。而新设立的艺术学门类的一级学科艺术学理论中，也已经倾向于把文化产业同艺术管理相归并而同列为二级学科或二级学科方向。

文化产业的这种艺术学科体制化进程，诚然已经由学科体制履行完设置程序，但它的学科深度融合却仍然需要展开和深入。从学理逻辑上深入反思文化产业与艺术既相联系又相区别的特性，确实是艺术学在当前面临的一个无法回避的挑战性问题。

二、艺生平面态及其在中国的历程

为了使这里的初步讨论更集中些，不妨从上面说的三类文化产业之间的关系着眼，聚焦于这些文化产业所创造的在当今具有典型意义的艺术与生活之间的摹拟状况，这不妨暂且地称为艺生平面态。艺，是指艺术，在这里是指传统美学

或艺术理论所规定的有关艺术的相对稳定的观念；生，是指日常生活，在这里是指传统美学与艺术理论所规定的有关生活或现实的相对稳定的观念；平面，是指与日常生活呈平铺分布的状态，在这里是指艺术下坠到生活层面后出现的一种新的艺术与生活混融状态；态，是指摹拟状态或摹拟情境。也可以按照媒物互化一词的意思，约略地称为媒物混融态，也就是指媒介下坠到物之中的混合状态。简言之，作为媒物互化所产生的美学后果之一，也与拉什和卢瑞在《全球文化工业——物的媒介化》中所阐述的"媒介环境"或"媒介图景"约略相当，艺生平面态是指文化产业通过把艺术品中的艺术形象（或意象）加工为日常生活中的虚拟物品或物质情境，而建造出的一种由艺术世界下坠到生活世界平面的情形。换句话说，艺生平面态是指文化产业让想象的艺术形象沉落为日常生活中可亲身体验的摹拟媒介情境，从而让公众在亲自体验中产生类似艺术世界的幻觉，也就是指文化产业所构建的摹拟媒介情境能让公众在亲身体验中产生类似艺术形象的幻觉。更简单地说，艺生平面态是指艺术坠落到生活平面的那种状态。

正由于带有艺术下坠到日常生活平面的性质，可以说，艺生平面态的实质在于，让艺术通过消融与日常生活的界限而带有日常生活的真实态幻觉，同时又让日常生活成为非真实的和带有艺术碎片性质的虚拟世界，这就同时造成了艺术与生活各自格局的打破和两者之间距离的消融。其后果在于，艺术变得真实化了，同时日常生活变得虚拟化了。艺术的真实化与生活的虚拟化同时同步地发生，形成双向拓展运动。这种艺生平面态过程在当前是如此频繁，以致已经成为当今文化产业的一种常态，人们习以为常、见惯不惊了。比较而言，在过去相当长时间里，例如在朱光潜和宗白华等生活的年代里，艺术与生活之间保持着一定的距离，尽管他们那时那么全力以赴地倡导"人生的艺术化"。

首先应看到，艺术学反思文化产业，正是艺术业已成为文化产业建造新的艺生平面态的资源及其产品的必然结果。从宽泛的角度看，中国拥有丰厚的艺生平面态资源，可供文化产业不断开发。第一类是文化遗产资源，如长城，明清故宫，周口店"北京猿人"遗址，安阳殷墟，秦始皇陵，明清皇陵，武当山古建筑群，拉萨布达拉宫和大昭寺，曲阜孔庙、孔府、孔林，承德避暑山庄及周围寺庙，苏州园林，平遥古城，丽江古城，天坛，颐和园，都江堰，青城山，云冈石窟，龙门石窟，莫高窟，大足石刻，皖南古村落——西递、宏村，高句丽墓葬，澳门历史城区。第二类是自然遗产资源，如武陵源风景名胜区、黄龙风景名胜区、九寨

沟风景名胜区、"三江并流"自然景观、四川大熊猫栖息地。第三类是文化与自然双重遗产资源，如泰山、黄山、庐山、峨眉山和乐山大佛、武夷山。同时，在今天，无论是古典艺术还是现代艺术及当今艺术，无论是中国艺术还是外国艺术，都已经成为当今文化产业打造艺生平面态的资源或对象。它们通过这种艺生平面态产品，转化成为公民的普通生活赖以美化的审美通道。

值得关注的是，一些本来具有人类遗产性质的古城建筑艺术，一旦成为文化产业如电影或电视节目的外景拍摄地，就可能紧随电影和电视节目的走红而成为引人关注的文化旅游目的地。由于电影或电视等文化产业的特殊的宣传作用，这些静止的古城建筑获得了动态影像的大众宣传效应。而专门为影视拍摄而兴建的有着"江南第一镇"美誉的浙江横店影视城，拥有秦王宫、清明上河图、江南水乡、大智禅寺、广州街香港街以及明清宫苑、屏岩洞府等七大景区，供游客在观赏与之相关的影视剧作品之余，乘兴前往游玩，或心赏其中与影视艺术世界类似的虚拟场景，或心赏其风景本身，从而同时兼有影视产业和文化旅游产业的特色。

一个值得关注的例子，是因《红高粱》摄制而一鸣惊人的宁夏镇北堡，被知名作家张贤亮改造成为镇北堡西部影视城。正是这位作家兴建和经营的这座影视城，在文学创作与影视产业及文化旅游产业三者之间，扮演了桥梁角色。中国当代不乏张贤亮这样的知名作家[1]，但像张贤亮这样在文学创作风华正茂之年而毅然"下海"者，凤毛麟角。

张贤亮在持续多年的文学创作并写出《灵与肉》《绿化树》《男人的一半是女人》《男人的风格》和《习惯死亡》等有影响力的作品之后，毅然顺应改革开放时代兴起的文化产业大潮，走出个人的文学精神圣殿，"下海"开发出宁夏镇北堡西部影视城项目（兼有影视制作产业和文化旅游产业双重功能）。正是这座如今已远近闻名的影视制作基地暨文化旅游目的地，先后拍摄过《牧马人》《红高粱》《五个女人与一根绳子》《东邪西毒》《老人与狗》《新龙门客栈》《大话西游》等影视剧，引发大批游客前往旅游。而当初促使张贤亮从文学创作转向文化产业开发的中介或"导火索"，想必正是他自己创作的9部作品先后被改编成为电影电视作品的事实，如《牧马人》（谢晋执导）、《龙种》（罗泰执导）、《肖尔布拉克》

[1] 例如王蒙、冯骥才、张洁、宗璞、谌容、苏叔阳、沙叶新等。

（包起成执导）、《黑炮事件》（黄建新执导）、《异想天开》（王为一执导）、《我们是世界》（方方和何平联合执导）、《老人与狗》（谢晋执导）等影片，以及电视剧《男人的风格》和《河的子孙》。其中，他自己直接担任编剧的有《龙种》《我们是世界》和《男人的风格》等。据报道，张贤亮自己对文化产业区别于文学创作的特性曾表达过深切的认知："文化产业最大的特征就是能够产生高附加值。"在他看来，新中国成立以来的几十年中，西方文化产品大量进入中国，1993年开始，美国的文化产业出口额已经超过制造业等产业。据他估计，到2020年，中国文化产业的缺口将达到41000亿元。中国如果再不加快发展文化产业，这个庞大的市场将被西方国家占领。张贤亮还强调："文化产业只需要一个聪明的头脑便可以点石成金。"他的镇北堡西部影视城当初仅以79万元起家，靠的正是这位作家个人的创意——文化预见性和文化洞察力等，现在的资产已达到几十亿，而这还没有算无形资产的价值。[1]

张贤亮所推动的转变在于，把艺术中的纯想象的精神世界一举转化成日常生活中可让公众获得类似艺术世界中精神享受的虚拟化媒介场景，也就是把想象的精神世界转化成可看可游可玩的虚拟情境。而文化产业正扮演了这种关键的可以称为艺生平面态作用的中介角色，其结果是，以往高高在上或高不可攀的想象的艺术精神世界，如今被转化成日常生活中似乎处处伸手可触的虚拟生活场景。

其实，类似的由文化产业实施的艺术面向日常生活滑坠的艺生平面态转变实例，在外国可谓为数众多、精彩纷呈，如驰名世界的美国及其他地区的迪斯尼乐园。还可以提及建在日本大阪市郊的日本环球影城（Universal Studios Japan），它把艺术中虚构的美的形象转变成为文化旅游产业及其产品，其中有哈利·波特的魔法世界、侏罗纪公园、环球奇境、好莱坞区、纽约区、旧金山区等项目，让观众在其实景世界中亲身体验，可观赏、可游玩、可购物等。众所周知，《哈利·波特》本是英国作家罗琳（Joanne Kathleen Rowling）的魔幻文学系列小说，共7集。其中前6集描写主人公哈利·波特在霍格沃茨魔法学校的学习生活和冒险故事，第7集则描写他在校外寻找魂器并消灭伏地魔的故事。该系列小说先后被翻译成多种语言，名列世界上最畅销小说之列。人们不满足于仅仅在小说中和银幕上欣赏这一魔幻世界，而是也想在日常生活实景中摹拟地享受，从而促成了日本环球影城的开发。

[1] 2011年8月13日"博客中国·张贤亮的专栏"：《笑谈"苦难"与"文化产业"发展》，据 http://zhangxianliang.blogchina.com/1362624.html。

三、艺生平面态的要素

一般说来，当今艺生平面态的实现，往往取决于至少三重要素的共同作用：

一是艺术品本身就具备艺生平面态预设元素。也就是说，艺术品的想象世界本身就应当包含着被改造为生活中的虚拟世界的可能性，能被第三类拟艺术型文化产业改编成影视作品或文化旅游产品。有的艺术品缺少这种预设，而有的则预设元素颇为丰富。这种艺生平面态预设，既可能出自艺术家个人的无意识，也可能出自其个人的有意识。例如，不少当代作家在其小说创作初始就预先抱有可改编成影视作品这一目标。

二是公众有体验摹拟艺术世界的实际需要，他们不满足于对艺术世界的鉴赏而渴望在日常生活世界中加以摹拟式体验。这是当今艺术型文化产业及拟艺术型文化产业大力开发的公众需要，正是这种连公众自己都无法自主地把持的日常体验需要，反过来刺激了文化产业几乎无限度的艺生平面态开发。

三是来自文化产业的投资愿望，其认为建造一个摹拟体验世界足可获取丰厚的回报，尽管理想的回报在于社会效益及经济效益的双重回报。

虚构性艺术形象被转化成为文化产业的旅游产品，供公众游玩，满足公众的日常生活美化需求，确实集中体现了当代文化产业的艺生平面态功能，即化艺术形象为日常生活世界的实景，同时让日常生活世界变得具有艺术性。这种艺生平面态过程的美学后果何在？不妨通过《印象·刘三姐》这一实例去考察。2004年，大型桂林山水实景演出项目《印象·刘三姐》[1]被成功地开发出来，把以刘三姐传说为核心的广西民间文艺（民歌、舞蹈等）遗产同桂林山水实景结合起来，成为中国文化旅游产业中一个至今常演不衰的知名品牌。正是借助对这个知名文化旅游产业品牌的亲身体验，特别是其中的音乐之情与实景之景的情景交融作用，公众可以产生身临其境的特殊的艺术幻觉。这部作品似乎是艺术，但又是实景；似乎是实景，但又是艺术。正是艺术与实景的交融情境，或者说媒介与物的互化互融情境，令公众产生一种既是艺术又是日常生活的虚拟式幻觉，把虚拟世界误作真实世界，并无限期推迟对真正的艺术世界和真实世界的分别追寻。可以说，公众在这里发生了对艺术与生活的一种双重误认，类似于雅克·拉康所谓婴儿期的镜像错觉。难道说，活在文化产业产品中的我们当代人，都几乎无一例外地生活

[1] 张艺谋、王潮歌和樊跃任总导演，梅帅元任总策划，广西文华艺术有限责任公司制作。

在这种艺术与生活难以区分的虚拟性整体幻觉中?

四、艺生平面态与"人生艺术化"

由文化产业成批生产的艺生平面态式产品已经和正在以不可阻挡之势倾泻到公众的艺术鉴赏活动与日常生活中,如此导致的日常生活艺术化或美化进程会造成何种后果?

就拿艺术公赏力问题来说。诸如《中国好声音》和《爸爸去哪儿》等艺生平面态电视和电影产品,都赢得了超高的人气,即高收视率和高票房,把平时身处若干艺术分赏圈的人群统一到了一起,共同围坐在电视机或银幕前,痴迷于观看和热议明星的真人秀。这难道不正意味着艺术公赏力得以实现的一种方式?其实,这不过是艺术从精神上层下沉到日常生活底层而产生的一种艺术与生活的平面态,艺术下沉到生活的平面,而生活被混合到平面化的艺术中,两者之间的界限变得难以分辨,从而使公众产生一种同一性幻觉。实际上,一旦短暂的新鲜感消失,好奇心满足,公众就会对同类产品产生"审美疲劳",兴趣转移到其他地方。

例如,观众对电视真人秀节目的热切关注从2012年浙江卫视的《中国好声音》转移到2013年湖南卫视的《爸爸去哪儿》,再转移到2014年浙江卫视的《奔跑吧,兄弟》……几乎是以一年更新一个,也就是一年否定一个的不间断节奏无止境地变化着。所以,尽管这些节目的收视率不断攀升并刷新纪录,但实际的艺术分赏状况依然如故,艺术公赏力的实现难题依旧。再从艺术创作的角度看,针对《爸爸去哪儿》和《奔跑吧,兄弟》等把电视真人秀节目几乎原装不变地引入大电影的做法,一位知名电影导演在2015年2月6日的网络节目录制中批评道:"这是电影的自杀!"而电影作为艺术,是应当受到保护的:"美国综艺那么发达,但美国人不这么弄自己的电影。韩国综艺也很火爆,但是论到把综艺节目拍成电影,韩国电影公会集体抵制。为什么?因为他们都要保护电影。一部电影,5天或者10天拍完,挣好多个亿,让投资人心都乱了,他们只会去抢这种项目,不再有人去投那些需要耗费几个月甚至几年的时间才能完成的电影。这让电影人心都凉了,今后还会有人去好好地拍一部电影吗?这种钱,很畸形。"在这位人气颇高的知名导演看来,这类外来的、急就的电视真人秀节目根本算不上真正的艺术,而真正的艺术需要严肃的态度、长时间的准备、技术含量和演技等条件。相反,缺乏这些条件的电视真人秀节目直接呈现在银幕上,只能属于"野蛮地挣

钱"的方式，"是对严肃电影的挑战和冒犯，对于导演来说没有技术含量，对于演员来说更谈不上演技。我要说，演这些戏的演员，在我这种导演看来，一定是丢分的，掉价的"。他因此而呼吁观众、电影人、电影主管部门等联合起来，坚决抵制这种"野蛮地挣钱的电影"："5天弄一部电影，还在大银幕上看，电影局通过，不妥，如果只在电视上播放，那没问题。但是在我们对主管部门呼吁之前，我们自己要先有共识。电影人要先认识到，这是投机，这是打劫，好多人给我贴标签说我炮轰，好像我很情绪化，但不是，这是我理性表达的，也愿意拿出来让大家讨论和说理儿。"[1]

这样从电视真人秀到电影之间的转化，也就是由第一类艺术型文化产业、第二类次艺术型文化产业和第三类拟艺术型文化产业之间的相互转化造就的艺生平面态后果，难免令人想到当年梁启超、宗白华和朱光潜等倡导的"人生艺术化"命题。或许，有人会认为，此时的艺生平面态状况恰好就是"人生艺术化"的真正实现。其实，这里面的区别是微妙而又重大的。那时众多中国现代知识分子受欧洲美学与艺术理论的启迪，深感现代中国急需输入一种现代的审美与艺术化的人生态度——"人生艺术化"。这种新型现代审美与艺术人生观意味着个人（1）以"美感"态度对待人生，（2）同实际生活保持"心理距离"，（3）怀着始终不渝的"移情"式眼光,(4)对实际生活充满"情趣"等（参见本书第三章有关论述）。用今天的眼光回看，朱光潜当年的论述重心在于，"人生艺术化"有一个特定的前提，这就是个体与日常生活保持一种不远不近的距离——"心理距离"，因为假如太近，会功利心重而干扰审美，假如太远，又会无法企及而无从审美。个体与日常生活只有保持在一定的"心理距离"，才能确保真正的"人生艺术化"的实现。

如今，文化产业的艺生平面态的建造，导致媒介与物、艺术与生活之间的传统界限被打破，势必造成上述"心理距离"的丧失，"人生艺术化"也就难以实现，甚至无从谈起。如此，艺生平面态假如真的造成了艺术与生活的界限的混淆，那么，它就不等于"人生艺术化"理想的实现，而只不过是它的一种歪曲或变形形式而已。这样，艺生平面态其实至多只能是相当于人生拟艺术化，也就是一种摹拟的或者虚假的，甚至自欺欺人的"人生艺术化"。

[1] 据2015年2月6日新浪娱乐报道《冯小刚再炮轰综艺电影：这是电影的自杀》，http://ent.sina.com.cn/m/c/2015-02-06/doc-icczmvun5879922.shtml。

当然，由文化产业集中推动的艺生平面态进程并非没有任何积极的作用。客观地说，由于艺生平面态的特定作用，人们的日常生活过程多少会按照美的尺度得到改善，例如，普通公众能够通过电视真人秀节目经常地接触众多艺术人物（艺术家、艺术明星或新星及演艺圈其他知名人物等），感觉自己的日常生活与艺术的遥远距离被缩小了。但是，当今文化产业的商品化过程本身毕竟有它自身的逻辑，这就是不断地、无限地激发和拓展人的消费欲望，直到把全社会引向消费无止境的不归路。这种后果，与文化产业的不断拓宽、增加和更新的批量生产逻辑是相一致的。因为，文化产业的本性就在于不断调整产品生产方式，以满足急剧变化和持续升高的公众的艺生平面态需求。如此一来，艺生平面态所造成的美学后果就与当年"人生艺术化"的初衷越来越远了。

五、重新召唤"人生艺术化"的幽灵

如此，有必要重新召唤"人生艺术化"的幽灵。这意味着，应重新伸张和实现当年朱光潜等的一系列美学主张，如美感态度、心理距离、移情、情趣等。这等于重新构筑起与日常生活保持足够的"心理距离"的美感式、移情式、情趣式精神空间，而非电视真人秀节目那种艺术与生活的双重替代性满足。也就是说，在当前重新召唤"人生艺术化"的幽灵，意味着公众从对文化产业制作的摹拟式体验中解放出来，追求艺术品中的那种精神想象世界，从而获得精神享受。

其实，说到底，当前愈演愈烈的艺生平面态有其固有局限：终究无法同想象中的艺术世界相媲美。因为最完美的世界还是想象的世界，而它一旦转化为日常生活图景，就必然会暴露出这样那样的瑕疵，从而与艺术世界存在差距。这一点令人想到克罗齐当年的观点：只有内心直觉才是真正美的。当公众试图通过文化产业建造的摹拟的媒介情境而实现"人生艺术化"目标时，将无法避免遭遇精神被放逐的困窘。因此，公众产生解放的需求也是必然的。

艺术家自身的变化需求同样有其必然性。尽管其日常生活环境可能因为"触电"（即为电视或电影写作）而得到一些改善，但真正的艺术家终究不会仅仅满足于这种低水平重复状态，而是要跨越艺生平面态层面，不停顿地求新求变，以便走在日常生活的最前列或最高处，或是回头对飘逝而去的传统燃起难以化解的乡愁。因为，真正的艺术家总是应当与日常生活保持一定的距离：总是快步跨越到它的前沿，试图加以引领，幻化出新的生活愿景；或者索性后退到它的过去，加

以回忆，从回忆中寻找生活的源头活水；或者拓展到它尚未触及的层面，加以开拓，发现新的生活空间或方式；或者跃进到它的未知点，加以探索，从未知世界中获取新知。总之，艺术家总是要与文化产业的生产与消费平台保持一定的距离，拥有自身的空间，保持自身对于文化产业的引领作用。

这样，艺术学就需要面对一种矛盾：一方面，文化产业成为艺术从精神高空滑坠到日常生活平面的中介环节，促进了艺术的生活化或物化；但另一方面，被文化产业生活化或物化的文化艺术，却似乎难以引领人们安然重返精神高空，难以满足人们不断延伸的精神需求。文化艺术还能继续承担引领人们的精神回归的重任吗？

如此，艺术学难免遭遇一种精神放逐的困窘。在不断膨胀的艺生平面态面前，精神的萎缩感会加剧，精神的自我反思力度会因此而加强。人们会频频地问，这难道就是我想象的美的生活？如此的生活美化难道正是我当年的理想吗？

六、面对艺生平面态与艺生距离化双重挑战

面对文化产业在日常生活中构筑的艺生平面态世界或氛围，艺术学应当如何加以反思？一方面，艺术的精神创意总是通过文化产业的生产与营销渠道而进入人们的日常生活，从而产生了如今源源不绝的艺生平面态进程；另一方面，文化产品所发挥的审美—体验功能，又确实难以把人们重新引领到向往的精神高空，从而令人难免不产生和发出当代条件下新型的"人生艺术化"呼唤——这不妨暂且称为"艺生距离化"。艺生平面态，意味着艺术的精神创意或心灵创意迅速演变为日常生活中的媒介情境或物质氛围，这个过程意味着精神否定自身而转变为物的世界，同时物的世界否定自身而试图转化为通向精神世界的媒介；而相反的艺生距离化，则是指突破当前艺生平面态产品的困境，重新实现艺术与生活之间的必要的界限分辨，恢复或重建艺术与生活各自应有的深度，这个过程意味着属于艺生平面态的媒介情境或图景否定自身而分别回归于媒介（表征艺术品的意义或回归于心灵）和物（生活）本身。如此，艺术学难免面临艺生平面态与艺生距离化这一双重挑战。

不妨仍以作家兼文化企业家张贤亮为例。当他从文学创作世界走出，主要经营自己的文化产业时，他突出的是艺生平面态进程这一方面。他正确地认识到文化产业的精神源头及其创造的高附加值效应。"文化产业必须强调知识产权，要

充分认识文化产业的个性化品牌的特征。文化产业的主要生产要素是智慧，是无形资产，所以，我建议我们千万不要一提发展文化产业，便以为和发展工农业、能源产业一样要投入大量资金。政府可以节省财政上对文化的有限支出，全力发展文化事业，建设更多的公众共享的文化场馆，免费向民众开放。在发展文化产业方面利用民间资本，政府要做的是营造良好的投资环境，是发挥利益驱动机制来招揽文化人才。这样，就能形成'事业''产业'双丰收的可喜局面。"[1]文化产业通过把个体的精神创意拟境化，生产出富于精神含量的文化产品。"我们应该认识到文化产品是头脑的产品，是创意、策划、品牌、拥有信息量及重组信息的能力的产物。它和科研开发不同，不需要一定的科研设备与基础设施，只要有个聪明的脑袋就可变废为宝、起死回生、化腐朽为神奇。文化产品的生产凭借的是灵感，创意随时迸发，想象日新月异。"来自艺术的精神性创意可以通过文化产业的产品生产和消费等拟境化渠道，改善人们的普通生活。"正因为文化产品的主要生产要素并非物质原料及人工，而是智慧和知识，它满足的只是人们精神需求而非物质需求与功能性需求，针对的又是衣食无忧的社会群体，所以它才会是一门最能产生高附加值的产业。成功的文化企业必定有较高的投入产出比，有高额利润是正常的，没有高额利润反而不正常，政府只有加以鼓励而不能限制其价格自主权，才能促进文化产业的发展。"[2]

但是，当作为文化企业家的张贤亮更多地关心文化产业如何把作家的个人精神创意转化为产业的高附加值或高额利润时，作为作家的他却似乎中止或弱化了自己的艺术创造，从而难免忽略一个真正艺术家应当始终关心的问题：个体是否能够从文化产品的消费中领会到自己真正需要的精神世界？现实的问题是，当艺术的艺生平面态进程不断拓展其领地时，文化产品的心灵化或精神化即心化过程却越来越困难了。当人们不停顿地被文化产业牵引到新的文化产品的时尚消费潮流中时，他们离自己的个性是越来越近还是越来越远呢？

既非简单地肯定也非简单地否定文化产业所做出的艺生平面态功绩，但确实需要更多地反思这些产品的心化问题以及更根本的艺生距离化问题，当然，不如更加全面地说，是需要应对双重挑战的困境。在这个意义上，面对文化产业，艺

[1]《银川晚报》2011年11月2日报道《文化大发展，我们怎么做？》。另据2011年7月24日"博客中国·张贤亮的专栏"，http://zhangxianliang.blogchina.com/1362627.html。

[2] 2011年7月24日"博客中国·张贤亮的专栏"《发展文化产业的瓶颈》，据http://zhangxianliang.blogchina.com/1362623.html。

术学应当一方面分析艺术的艺生平面态问题，另一方面探究艺生距离化的可能性，这两方面应当交融起来进行。但在当前，更突出的艺术学问题可能是集中探究文化产品的艺生距离化的可能性及其障碍。

写到这里，笔者不禁想到不久前看到的第 12 届全国美术作品展上获油画类铜奖的池颖红作品《空间物语之八》（参见本章章首页图）。这幅画呈现的是一只雄鹰被地面的网网住后奋飞而不得的痛苦与绝望图景。雄鹰的高飞姿态令人倾慕，甚至令人产生在生活地面与它亲密接触的强烈渴望，但一旦真正降临生活地面，有形或无形的种种网络却会无情地牢牢网住它，让它屈尊而不甘，高飞而不能，从而无法不承受双重痛苦。

需要反思的或许有多层面的不尽内涵：

首先是那张罪恶的网。它以较为隐形的方式呈现，诱骗原本已经高飞的雄鹰冒险返回地面，受骗上当，陷入绝境。

其次是那（些）罪恶的张网之人。他（们）不敢明目张胆地与雄鹰争长较短，而只能躲在阴暗角落，处心积虑地设置骗局以诱捕雄鹰。

再次是布下迷魂阵的地面环境。它迷离恍惚的地貌严重干扰了雄鹰的反侦察能力，致使其上当受骗。

最后是雄鹰自己。它原本志在高远的天际，却偏要冒险深入地面去履行自己本不擅长的非常使命，结果导致了悲剧的发生。地面布下了怎样的迷魂阵令雄鹰自投罗网、身陷囹圄？高远的天空难道还容不下它的腾飞英姿？它为什么不甘寂寞地偏偏要降临到这充满敌意的地面？或许，雄鹰飞临地面本是要奋不顾身地尽力拯救那被无形之网网住了的人类，想不到却最终网住了自己，无法完成把人类接引到精神高空的使命。

当然，艺术与文化产业之间的关系或许远没有遁入如此悲观、绝望之境，却毕竟难免有着某些相通或相近的困窘，需要艺术学予以正面应战。其实，这里被网住的雄鹰本身也可以被视为当今艺术的一种隐喻：坚守精神高空的艺术必然要时时返回地面吸纳必需的营养，但张网以待的地面却极有可能困住它的再度高翔之举。

其实，一个显而易见的事实在于，艺术本来就具有双重本性（如果真的有的话）：一重本性是它来源于生活并且回归于生活，无法离开生活而独存；但另一重本性则是它超越于生活之上，同生活保持必要的距离。从而，一旦它果真与生活

疏远，就必然难以独存，而需要向生活回归；另一方面，当它果真回归于生活，又绝不甘心与生活在同一层面相处，而是要从生活平面中升腾起来，向着生活之理想主义高空飞翔。艺术就是这样既不能完全等于生活又不能完全超离生活，而是必须与生活处在一种特殊的变动关系中：源于生活而必高于生活，高于生活又必重新归于生活，而重新归于生活之时又必再度从生活中升腾起来。艺术注定了就是一个自我流放或自我放逐的精灵，既不甘心于等于生活，也不甘心远离生活，而是要同生活保持一种既近又远的关系。

梵高油画作品《农鞋》

第六章
当今艺术媒介状况

全媒体时代及其艺术问题
通向全媒体时代的艺术历程
全媒体时代艺术的特征
艺术分赏与艺术公赏力
艺术分赏背后的美学之争
反思全媒体时代艺术状况

艺术品总是要运用一定的媒介去形成符号表意系统从而表情达意。而媒介的差异往往可能决定或影响艺术的符号表意系统及其表意效果的差异。当今艺术媒介状况如何，其对当今艺术的整体状况有何影响，这正是需要探讨的问题。

这里尝试引入全媒体时代概念，由此对当今艺术媒介状况提出一种思考，也由此为探究艺术公赏力问题而提供一种艺术现象分析基础。当然，关于今天处在一个怎样的时代的问题，早已有多种不同却颇有影响的看法或视角了，诸如"信息社会""后工业社会""后现代社会""风险社会""互联网时代""第三次工业革命"或"微时代"等等。它们中的每一种，都可能基于各自的不同背景和缘由而提出，其所针对的问题也彼此不同，不能简单地做出孰优孰劣的判定。同时，当运用其中任何一种视角去观照时，都可能得出一种与众不同的独特艺术景观或其侧面，无法找到一种唯一正确的观察。有鉴于此，这里不妨借用全媒体时代这个概念去观察当今艺术状况，聊作一次试探而已。当然，这里的分析有时也可能越出全媒体时代这一视角的有限规定而同时涉及其他相关视角，这也只是因为，艺术问题比起文化领域的其他问题来要复杂得多。

第一节　全媒体时代及其艺术问题

有关全媒体时代与艺术的关联，不妨从曾经名噪一时的"馒头"事件说起。

一、"馒头"事件的启示

2005年年底至2006年年初，知名导演执导的中式古装大片《无极》陆续引发了观众的激烈质疑或批评。一位青年网民自编自导了一部"恶搞"之作《一个馒头引发的血案》，被朋友上传到互联网上，创造了越来越高的点击率，引发网民的高度共鸣，直到经过传统媒体的报道而搅动起全国性的讽刺声浪，给予这名世界级大导演及其作品以莫大的羞辱，甚至导致他和投资人差点愤而运用法律武器去惩治那位原本默默无名的肇事者。这件事还引发了法律界人士有关该青年网民是否侵权的持续讨论。这件事的意义诚然足以"载入"中国电影史册之中，但在此更应当考虑的是如下问题：普通观众借助互联网可以挑战大导演？这在全媒体时代才成为可能。

正是这样一件事情促使人们思考，今天的艺术是置身在一个怎样的媒介状况中。该青年网民就是看完了片子后想要表达自己的意见，只不过国际互联网给他提供了自主表达的媒介平台而已，而如果是在此前十年，这种情形是不可能的。这件事情其实突破了已有"接受美学"的观念。按照"接受美学"推论，读者可以有万能的阐释权，可以随意驰骋想象去阐释心目中的林黛玉和贾宝玉，阐释其心目中的哈姆雷特。但是，读者终究无法影响曹雪芹和莎士比亚本人的创作。而在当代，由于国际互联网强大的双向互动作用，一个没有任何名气的普通观众，一旦成功上传他的艺术批评作品或文章，就可以挑战知名艺术家，并因此而像该青年网民那样爆得大名。

二、全媒体时代概念

这一事件凸显出一个显而易见的事实：在全媒体时代，一件艺术品的观赏会由于多种媒介的综合交互作用而演变为跨越艺术领域的远为重要的公共事件。在公共领域舆论民主已成为全社会的共同诉求的全媒体时代，艺术品是否能在公众中引发公共鉴赏效果，是否具备公赏质，已然成为引人注目的公共事务问题。由于如此，全媒体时代的艺术状况就是值得关注的了。这里的全媒体（omnimedia）概念，源自美国一家名叫玛莎-斯图尔特生活全媒体（Martha Stewart Living Omnimedia）的家政公司，其服务理念在于融合杂志、书籍、电视、网站等多种家政服务，后来逐渐演变成为传媒界的重大变革。全媒体概念可以包括所有传统媒体和新兴媒体，并把这些媒体与特定的人群相结合，以便为所有社群提供全方位的即时的服务，涉及资讯、社交、商业、艺术等方面。[1]

全媒体概念也可同媒体融合（media convergence，又译媒介融合）或媒体融合时代（The Age of Media Convergence）联系起来理解。媒体融合一词的用法可以上溯到美国学者浦尔（Ithiel De Sola Pool）教授于1983年在《自由的科技》（The Technology of Freedom）一书中表述的观点，他那时使用的概念是convergence of modes，其本意是指各种媒介传播模式具有多功能一体化的可能性。这种关于媒

[1] 引自百度百科"全媒体"词条，据 http://baike.baidu.com/view/1491255.htm?fr=aladdin；又见百度百科"全媒体时代"词条，据 http://baike.baidu.com/link?url=fo0AyA8Jiwi2-A1uQvifzJw1bO1noOpg-F-btBuyk0D22GKfiRR-078CHkLvAtyPrI05uA-9rdHgn9J1INMvpq。

介模式融合的想象更多地集中于将电视、报刊、书籍等传统媒介融合在一起，形成一种新的传播优势。[1]逐渐地，"媒介融合"成为一个颇为广阔的研究领域。据美国西北大学教授高登（Rich Gordon）于2003年分析，它在新闻传播领域的运用和研究已呈现出多样化视角，如媒体科技融合、媒体所有权合并、媒体战术合并、媒体组织结构性融合、新闻采访技能融合等视角，可以说铺展到与媒介相关的所有方面。[2]这个概念的内涵过于宽泛，至今没有一个准确定义。[3]简要地说，"媒介融合"一词在新闻传播界是指多种不同媒介之间的交融已成为媒体实际运作的经常手段。

关于全媒体或全媒体时代概念，还可同当前使用频率越来越高的自媒体概念联系起来理解。自媒体（we media）又称公民媒体，是指公民用来发布自己亲见事件的载体，如博客、微博、微信、论坛/BBS等。它可以集中体现"人人都是媒体"的精神。[4]

正是在综合全媒体、媒体融合及自媒体等概念的情形下，可以获得有关全媒体时代的一种大致的初步认识。所谓全媒体时代，在这里并非一个严格的历史变革过程中的断代划分概念，而不过是一种涵盖面宽泛的以传媒环境的多重变化为鲜明标志的总体称谓，在这里仅仅用来约略地指国际互联网、移动网络、印刷媒体、电视媒体、自媒体等多种媒体的高度整合和全方位即时交互传输已成为当今社会舆论主流的特定状况。而正是在这种比以往任何时候都远为便利、快捷和丰盛，双向互动性强劲，乃至公众应接不暇的媒体集成环境中，艺术的传播获得了新的机遇和挑战。

三、全媒体时代下的艺术与新闻

尽管对这种机遇和挑战可以从多方面去观照，并且总是见仁见智，但一个显而易见的机遇和挑战在于，艺术品同新闻一样，都必须依赖于特定的媒介方式才能进入有效的社会传播。那么，问题在于，在被暂且地称为全媒体时代的当代

[1] Ithiel de Sola Pool，*The Technologies of Freedom*，Cambridge, Mass.: Belknap Press of Harvard University Press，1984，p.316. 参见孟建：《媒介融合：粘聚并造就新型的媒介化社会》，《国际新闻界》2006年第7期。

[2] 参见宋昭勋：《新闻传播学中convergence一词溯源及内涵》，《现代传播》2006年第1期。

[3] 参见蔡雯：《新闻传播的变化融合了什么——从美国新闻传播的变化谈起》，《新闻采编》2006年第2期。

[4] 引自百度百科"自媒体"词条，据http://baike.baidu.com/view/45353.htm?fr=aladdin。

传媒环境中，当艺术界和新闻界都懂得利用全媒体条件去实施社会传播并力求产生新的传播效果时，全媒体环境及手段对艺术传播与新闻传播的功能是否是完全一样的？确实应当首先看到，它对艺术界与对新闻界的功能具有相同或相通的一面，这大致可以包括以下方面：一是可以加快信息传播速度，二是可以拓展信息传播量，三是实现双向互动，四是去除时空限制，五是可以更加个人化。尤其是在当前自媒体条件下，似乎人人都是媒体，可以满足普通人的即时表达诉求，还可以进而形成新的社会舆论主流格局。

不过，还应看到的是，一则新闻历来可以自由地采取多种不同的媒介去传播，而在这种不同媒介的传播中，这则新闻本身的信息即使有所改变，也不致背离基本的事实信息。有关某导演或艺人的某件绯闻事件的消息，即使换用互联网、报纸、电视、广播等不同媒体去传播，尽管其信息量及深浅程度等会有所差异，但其基本的事实不致发生改变。但是，当艺术作品被不同媒介传播时，其基本的信息内涵却往往可能会发生重要的变化。张承志的中篇小说《黑骏马》被改编成同名电影（港版名为《爱在草原的天空》）后，欣赏的感觉发生了颇大的转变。小说写男主人公白音宝力格回到生他养他的草原，寻找他的初恋、他心爱的姑娘——索米娅。他骑着那匹他俩当年一起养大的黑骏马，耳边回响起雄浑有力的民间叙事曲，但是索米娅已经走了，嫁给了别人，跟别人生儿育女了。白音宝力格自己也组成了家庭，生活在都市，只是他感觉很失落，急切地要寻找自己的初恋。小说就是在他的回忆中铺展开来的。最动人的是他的独白。在他们两小无猜、刚刚互诉衷情、山盟海誓之后，白音宝力格要到城里上学，索米娅去送他。他俩在汽车的车厢里，手拉手，抱在一起躺了一夜，但什么事情都没有发生，很纯洁的初恋啊！然后又有很多独白。小说中他俩在车上相处一夜的回忆段落，至今读来令人感慨万千：

> 就这样，我们紧紧抱着，用青春的热和更暖人心怀的美好憧憬，驱走了拂晓前秋夜的寒冷，卡车愈开愈快，宛如一匹高大的、黝黑的巨马。茫茫的草地，条条的山梁，都呼啸着从两侧疾疾退去。哦，世界多辽阔！未来多美好！我禁不住小声地哼起歌来，但是索米娅止住了我。她伸出手捂住我的嘴，然后轻柔地摸着我的脸。最后，她把手指插进我的头发，把它弄乱。又抚平。她久久地、一言不发地亲吻着我，吻得那

么潮湿、温暖，又使人心酸。黑暗中，她那双大眼睛一眨一眨地凝望着我。眸子深处那么晶莹。我胸中的涛声和鼓点又激越起来，带着幸福的晕眩，莫名的烦乱，和守护神般的、男人式的责任感，我又把皮袍子给索米娅裹紧，然后紧握住她的小手。车轮溅起溪流的水花，飞扬的水珠高高四散，像是碰上了我们灼热的脸。头顶上方可能浮盖着一层厚厚的云，我们看不见它，但可以相信：是它遮住了天上的乔里玛星和那片残月。我们拥抱着，默默地把手握在一起，让手心热得冒汗，东方的天空已经褪去那种夜的清冷。它虽然仍是一片墨蓝，轻缀其中的几簇残星虽然也依旧熠熠闪亮，但是那缀着星星的黑幕后面。已经苏醒般地升起、并悄然朝这儿飘来了一支壮美音乐的最初和声。它听不见，也许根本没有音响，但它确实已经出现并愈来愈近。它使莽莽的长夜失去了均匀的平静。也许它就是爱情吧，它汹涌而来，把不安宁、富有活力的情绪注入这已经黑暗了太久的夜草原。[1]

要知道，像这样成为小说精华的回忆或独白段落，曾经在20世纪80年代无数纯真的读者心灵中激发过深切的共鸣。而一旦改编到影片里，则多是用一闪而过的外景镜头呈现，其回味完全消失了。看完电影，观众难免会受到影片中草原风光的些许触动，导演和演员的功力也尽可能体现了，但总体感觉可能会是失望和遗憾，因为这部小说显然是更适合于内心想象而不大适合于影像呈现的；一旦呈现出来，就已不再是读者心中的"我的《黑骏马》"了。如果《黑骏马》这个实例还不够典型，那么，《红楼梦》的影视改编效果屡次受到批评界及社会各界诟病，就应该是更有说服力的经典例子了（此处不详述）。

这里当然没有贬低电影而抬高文学的意思，而只是想指出，不同的传播媒介往往形成不同的艺术门类，而不同的艺术门类由于其所依托的传播媒介的差异而势必各有长短。当电影在刻画人的内心独白方面有所短时，其在刻画逼真场面及表现特技特效方面确有小说不及之长；而小说在展现视觉逼真场面及自然风光之美方面也会有所短，正像其在刻画人物内心轨迹方面有其专长一样。艺术的媒介选择对艺术品的意义呈现是如此至关重要，以致在历史上形成了相对稳定的艺术

[1] 张承志：《黑骏马》，《十月》1982年第6期，又见《张承志精选集》，北京：北京燕山出版社，2009年，第68—69页。

门类划分态势：文学用语言、音乐用节奏与旋律、绘画用线条和色彩、舞蹈用身体运动、戏剧用舞台表演、电影用镜头影像等去传达体验。可以说，媒介的不同导致了艺术门类及其基本美学规范的不同。油画与水墨画的区别，正是不同媒介导致的。

在如今的全媒体时代，当同一作品被不同的媒介竞相传播时，公众所受到的影响就不再是单一的，而是重叠、多重或多方面的；相应地，对公众的感官冲击也就必然是多方面的或立体的。同样，在全媒体时代，艺术门类的区别界限已然被打破，艺术门类区分日益模糊。在创作、展演等环节，各门艺术都呈现出多种不同媒介相互跨越与交融的趋势。由此可以简略地说，所谓全媒体时代的艺术，是指由多种媒介的相互跨越、交融及互动而形成的艺术创作与接受等综合状况。

第二节　通向全媒体时代的艺术历程

艺术与媒介的关系具有历史性。在艺术史的不同阶段，总有占主导地位的艺术媒介。而如今的全媒体时代，则也应有与其自身时代特点相应的艺术媒介及传播方式。对通向全媒体时代的艺术历程，这里不妨做点粗略的回顾。

一、口头媒介时代艺术

这是如今能回溯的早期艺术形态之一。那时由于只有口语媒介而尚未发明文字或其他书写媒介，人类的常用艺术表达媒介是口语。口语传播令传者和受者双方或多方都会产生面对面的亲切感、真切感及信息清晰度，但无法永恒化安置，容易随着时代的演变而烟消云散。例如我国远古神话、希腊神话及其他民间歌谣等都是如此。我们的祖先通过口头媒介，当然也有可能伴随着载歌载舞，讲述远古的创世神话、史诗或创世故事，声情并茂。或者在自家柴火堆上、灶台边上，老奶奶让自己的儿孙们坐在一起，在深夜里，讲述祖先的故事，真情流露，又唱又笑又哭，面对面传播。虽然没有文字写下来，或者有些语言没法用文字写下来，但故事却一代一代传下来了。当时的很多口头传播，无法书写下来，所以有一句话："一言既出，驷马难追。"说的正是口头媒介艺术的短暂性和主观性或非客观

性。被视为希腊史诗作者的荷马,只不过是那些为数众多的群体作者的突出代表之一而已。这些作品很可能是集体创作的,但后来被归到荷马一人身上。它们追求的是群体的自娱效果,要依靠面对面的传播才有效果。它的信息量小,传播距离很近,无法走远,难以流传下来。那时候的传播手段原始,文艺状况也原始。

不过,虽然口头媒介时代早已成为过去,但是今天,我们经常还要用口头媒介,也就是寻求面对面传播。粉丝对偶像、对明星的面对面亲密接触的渴望,一点都没有降低。听了唱片,看了电影和电视上他们的表演,仍然不满足。一遇到他们的演唱会、见面会,很多粉丝还是要千方百计地赶过去,就是为了亲眼见到偶像。2009年夏天,北京师范大学组织北京大学生电影节的时候,组委会的志愿者们请来一位香港男明星做见面会。260个座位的北国剧场,结果来了大约500多人,基本上都是女孩子。看到自己的偶像来了,高声尖叫,奋勇向前,差点把座位、窗户都挤破了,更可怕的是差点把人挤伤了。组织者感到后怕,后来不敢再请类似这样的大偶像了。[1]粉丝见到偶像,一定要寻求面对面的亲密接触,那种强烈的劲头不可遏制,谁也挡不住。这表明,虽然口头媒介的主导地位已成为往昔,神话、史诗的时代飘然而逝,但我们还是不要忘了,面对面的传播有时还是很重要的。

二、文字媒介时代艺术

这是继口头媒介时代艺术后人类艺术创作能力的一次显著提升。文字媒介的发明及熟练运用,为人类的口头艺术创作提供了获取客观性及永恒性的载体。我们的祖先发明了文字,文字的能力、书写的能力、刻写的能力越来越强,能够在龟甲上、金属上刻下来,这样就能够流传久远。我们今天还能看到甲骨文留下的字。后来出现了竹简,也能够传下来。有了这些文字媒介以后,就有了文字媒介时代的文艺或艺术,也逐渐有艺术家的名字被记载下来。像中国的屈原,他是我们今天能够知道的最早的诗人。屈原所在的时代有文字能够刻下来、记录下来。文字媒介强化了作者的创作能力。作家、文艺家或艺术家个人的社会影响力、社会地位凸显了,文艺的社会教化功能也凸显了。中国最初的诗歌是四言,到后来的五言、七言,以及篇幅更长的散文、小说,这些都依赖于文字媒介的发展。由

[1] 笔者那时正具体负责组织会的工作,对此至今记忆犹新。

于能写下来，就能反复修改、反复吟唱、反复思考，让人的创作能力越来越强。"奇文共欣赏，疑义相与析。"在陶渊明时代，就会出现这样的"奇文共欣赏"局面。怎样就"共欣赏"了？必定有文字媒介作为共同欣赏的对象。如果是口头媒介，没法像这样去表述"共欣赏"，说完就结束了。文字媒介的发展，确实是推动了文艺的发展。文字媒介可以有效地强化作者的个人创作能力及文艺的社会教化功能，并导致作家或艺术家个人的社会影响力和社会地位突显出来。此时，精英艺术家及其作品的社会教化功能日渐被强化。

三、印刷媒介时代艺术

它标志着人类艺术在大量复制及传播能力方面取得了一次跨越。中国古代雕版印刷术和西方机械印刷术的先后发明和运用，使得艺术的成批复制、大量传播成为可能，这促进了艺术的通俗化以及艺术的社会启蒙和动员效果的增强。把抄写工整的书稿正面粘贴到平滑木板上，字就成了反体。雕刻工人用刻刀把版面无字部分削去，就成了字体凸出的阳文。把墨汁涂到凸起的字体上，用纸覆在它上面，轻轻拂去纸背，字迹就留在纸上了。这样的文字模块可以多次复制。这样的印刷技术推动了典籍、经典文献的复制能力，也推动了新作品的传播能力，传播越来越有效。后来，德国的古登堡发明的机械印刷技术传播到中国，进一步推动了中国报纸、杂志、书籍的发展。陈独秀的《新青年》杂志办得有声有色，但还没真正火起来。直到蔡元培校长请他到北大出任文科学长，三顾茅庐，陈独秀终于答应，《新青年》杂志也跟随他到了北大，成为同人刊物。正是由于北大与《新青年》杂志的相互借势，《新青年》才逐渐成了当年中国鼓吹革命及现代新文化运动最前沿的一个重要媒体：

> 并非陈独秀一出掌北大文科，杂志即随之改观。更为实际的是，陈独秀入北大后，一批北大教授加盟《新青年》，使杂志真正以全国最高学府为依托。除第3卷的章士钊、蔡元培、钱玄同外，第4卷又有周作人、沈尹默、沈兼士、陈大齐、王星拱等人加入。……第6卷由陈独秀、钱玄同、高一涵、胡适、李大钊、沈尹默轮流编辑。六人均为北大教授。《新青年》遂由一个安徽人主导的地方性刊物，真正转变成为以北大教授为主体的"全国性"刊物。……正是"北大教授"的积极参与，使《新青年》大壮

声威,以至于"外面的人往往把《新青年》和北京大学混为一谈"。[1]

那时的《新青年》似乎每期都在鼓动革命、叛逆。鲁迅的《狂人日记》在上面发表以后,没有太多人觉得他很狂,很了不得,很出格。因为那个杂志上几乎每期都是革命的字句,读者们早已见惯不怪了。由于有以《新青年》为代表的新潮杂志的推波助澜,中国的社会革命,包括艺术革命在中国大地如火如荼地开展起来。现在回头看,整个20世纪都是革命的世纪,这跟当时的机械印刷媒介的宣传效应有关,跟它的重要的传播作用、社会动员作用有关。通过它传播文艺,特别是文学,对社会产生了深远的革命性影响。

正是报纸、杂志、书籍的流行,推动了文艺的传播,使得成批的复制和广为传播成为可能,尤其是人们翻译介绍的外国文艺作品,很快就在全国青年读者中传播开来。像郭沫若翻译的歌德的《少年维特之烦恼》。"哪个少女不怀春,哪个少年不钟情",这样的字句不胫而走。中国的青年人通过阅读这些外国经典,受到个性解放的启示,在这条道路上迈出了坚实的步伐。印刷媒介的发达,推动了文艺的通俗化,文艺的社会启蒙效果越来越大。特别是机械印刷术的普及,导致现代报纸、杂志和书籍的畅销,有力地促进了现代艺术在文化启蒙及社会动员上的作用的发挥。《新青年》杂志在中国现代文艺及社会革命进程中的强大的影响力,假如离开机械印刷媒介技术的支持,则是不可思议的。

四、电子媒介时代艺术

正是广播、电影、电视、电脑等的发明和普及,促使艺术进入电子媒介时代。电子媒介时代艺术通过电子媒介的流行,实现了巨量而快捷的图文音像传播,导致图像文化或视觉文化战胜语言文字文化而登上主流宝座,艺术随之进入大众娱乐的时代。此时,精英艺术家与"文化工业"或"文化产业"并存,知识分子个体思潮与大众群体娱乐时尚潮相伴相随,艺术界内外的张力加剧。在中国,进入改革开放时代以来,电影、电视媒介借助它们自己的传播优势,使得社会信息量越来越大,传播速度越来越快。人们惊呼,图像文化或视觉文化的时代到来了。

可能有人要问,远古时代也有图像,那时的文字或口头传播不发达,人们会

[1] 王奇生:《革命与反革命——社会文化视野下的民国政治》,北京:社会科学文献出版社,2010年,第9页。

东刻一个图、西刻一个画来表达自己的思想情感，那时候为什么不叫图像文化的时代或视觉文化的时代？为什么现在偏偏叫视觉文化的时代？笔者想，至少有三点原因：一是电子媒介技术的发达达到空前地步，使得图像传播更便捷、更大量。二是电子媒介拥有把人们内心隐秘的不可见物变得可见化的能力，特别是运用特技、特效及其他相关手段，人们可以把原来无法表现的东西呈现出来。三是在比较意义上说，与文艺复兴以来，特别是与17世纪到19世纪文字媒介占主导的时代相比较，现在是图像文化或视觉文化的天下。

从文艺复兴到19世纪，与笛卡尔宣告"我思故我在"相应，思考变得越来越重要，而其时也正是文学在各门艺术中占主导地位的时代。最贴近人的思考的艺术媒介是什么？是语言艺术，也就是文学。黑格尔在《美学》里就说，语言最靠近人的心灵，几乎就是理念、心灵或精神本身的直接表达。"在绘画和音乐之后，就是语言的艺术，即一般的诗，这是绝对真实的精神的艺术，把精神作为精神来表现的艺术。……诗不像造型艺术那样诉诸感性直观，也不像音乐那样诉诸观念性的情感，而是要把在内心里形成的精神意义表现出来，还是诉诸精神的观念和观照本身。"[1]在黑格尔看来，与其他艺术相比，只有文学这门语言艺术才是"把精神作为精神来表现的艺术"，因为它运用语言去表现人类生活，可以最大限度地叩探人类的精神层面。而在文学中，正是诗最能把握住人类精神世界的丰富复杂性。"语言的艺术在内容上和在表现形式上比起其他艺术都远较广阔，每一种内容，一切精神事物和自然事物，事件，行动，情节，内在的和外在的情况都可以纳入诗，由诗加以形像化。"[2]对语言的特殊作用，马克思和恩格斯有过集中而又凝练的洞察："语言是思想的直接现实。"[3]只有语言而不是其他媒介，才能把人类"思想"的"直接现实"状况准确而又完整地勾描出来。可以说，正是语言艺术与思想的这种特殊的"直接现实"性，给文学带来了其他艺术难以比拟的特殊的精神丰富性和深刻性。

所以，文学最靠近心灵（或精神），直接是心灵本身的表达媒介。文学的时代是思想文化的时代。到了20世纪，电子媒介更发达，图像及视觉文化随

[1]〔德〕黑格尔：《美学》第3卷上册，朱光潜译，北京：商务印书馆，1979年，第19—20页。
[2] 同上文，第10—11页。
[3]〔德〕马克思、〔德〕恩格斯：《德意志意识形态》，《马克思恩格斯全集》第3卷，北京：人民出版社，1960年，第525页。

之变得更发达了,导致文字媒介的传播力量逐渐削弱,文学这种语言艺术的力量也逐渐削弱。这时候,人们说图像文化或视觉文化的时代来临了,是有道理的。

普通公众看图像,一看就知道。但要去阅读文字,可能要辨认半天,然后唤醒内心的想象力。为什么版画家徐冰要创作《天书》(最初名为《析世鉴》)?他个人的创作意图可能很丰富,但从全媒体视角看,它要控诉的似乎是今天这个电子媒介时代,文字媒介的表现力被削弱了。他所刻写的一幅幅图画,远看像汉字,走近了却不是汉字,但细想还是汉字。你没法不从中思考汉字的当代命运。这是因为,一种属于族群全体成员的集体的或共同的"文化-心理结构"早已"积淀"在你的内心,构成了你据以理解和把握艺术品的心理范式。正像李泽厚在分析孔学或儒家对中华民族的特定作用时所指出的那样:

> 孔子仁学产生在早期宗法制崩溃、氏族统治体系彻底瓦解时期,它无疑带有那个时代氏族贵族的深重烙印。自原始巫史文化(礼仪)崩溃以后,孔子是提出这种新的模式的第一人。尽管不一定自觉意识到,但建立在血缘基础上,以"人情味"(社会性)的亲子之爱为辐射核心扩展为对外的人道主义和对内的理想人格,它确乎构成了一个具有实践性格而不待外求的心理模式。孔子通过教诲学生,"删定"诗书,使这个模式产生了社会影响,并日益渗透在广大人们的生活、关系、习惯、风俗、行为方式和思维方式中,通过传播、熏陶和教育,在时空中蔓延开来。对待人生、生活的积极进取精神,服从理性的清醒态度,重实用轻思辨,重人事轻鬼神,善于协调群体,在人事日用中保持情欲的满足与平衡,避开反理性的炽热狂迷和愚盲服从,它终于成为汉民族的一种无意识的集体原型现象,构成了一种民族性的文化-心理结构。孔学所以几乎成为中国文化(以汉民族为主体,下同)的代名词,绝非偶然。[1]

置身在由宗白华《美学散步》及李泽厚的《美的历程》和《中国古代思想史论》等共同表述的相关思想或观念的文化语境中,公众难免带着这样的"文化-

[1] 李泽厚:《中国古代思想史论》,北京:人民出版社,1985年,第31—32页。

心理结构"去解读艺术品，如此一来，《天书》的意义可能就变得明晰了：它仿佛是在引领人们思考文字文化的当代命运，以及图像文化或视觉文化向文字文化发出的严峻挑战。在图像文化或视觉文化不可避免地占据主导地位的时代，文字文化何为？语言艺术何为？

进入当今全媒体时代，艺术面临更加复杂的局面。国际互联网及相应的移动网络、博客、微博、微信等新兴媒介成为传播的主导媒介，为艺术提供了新的主流平台。以新兴媒介为主导的多种媒介的并存和交融成为艺术界的常态。在新兴媒介咄咄逼人的凌厉攻势下，传统媒介也不甘寂寞，纷纷借力新媒介而谋求维持或巩固主流地位。随着自媒体的影响力日渐显著，网络型艺术家可能已经和正在大量涌现，而艺术家与公众的双向互动及互娱则会变得更加经常。中国一位知名台球选手曾在微博上求网友画一张漫画版的自己。"各位大师们，我想change个头像了，想要个漫画版的自己，比较幽默喜庆的，可以夸张但看起来要可爱［偷笑］，嘿嘿，请问这里有没有高手啊？［哈哈］［哈哈］"。当天下午就有网友上传一张为他设计的漫画形象，声称利用上课时间完成。该选手则在次日早晨发微博回应表感谢："［耶］看起来不错啊。呵呵谢谢哦。顺便问下：上课还无聊啊？［偷笑］"[1]假如该网友想要出名，他就应该是一名通过微博漫画和借助台球冠军而出名的"漫画艺术爱好者"了。

艺术的主导媒介的演变，必然导致艺术门类及其社会地位的相应演变，这是一条不以个人意志为转移的客观规律。2013年11月13日的一篇新浪博文论述过文学类型的演变及其命运问题："文学是否即将死亡，这是一个严肃又沉重的话题。有学者认为今天微博的140个字幅，无法完全彻底表达其文学性，会使读者智商下降。而我们的文化遗产唐诗五绝仅20，七绝28字；宋词十六字令仅16个字，《忆江南》27字，《如梦令》33字，元曲《天净沙》28字，这都离那140字远着呢，这些高智商的创作，至今还使文学爱好者如醉如痴，如痴如迷。"[2]作者在这里既传达了浓烈的文学情结，又对它的命运表露了如下回顾及预测：

> 我们面临的问题是，文学伴随人类文明而生，不会死亡；但文学的

[1] 2011年11月17日新浪体育讯：《丁俊晖微博征集漫画头像 热心网友献上力作》，http://sports.sina.com.cn/o/2011-11-17/10015832085.shtml。

[2] 马未都：《第1028篇·文学》，http://blog.sina.com.cn/s/blog_5054769e0102eci7.html?tj=1。

形式会依次死亡，楚辞来了，诗经（形式）死了；汉赋来了，楚辞死了；骈文来了，汉赋死了，唐诗来了，骈文死了；宋词来了，唐诗死了；元曲来了，宋词死了；（明清）小说来了，元曲死了；电影来了，小说死了；电视剧来了，电影死了；游戏来了，电视剧死了，只不过这种"死亡"是相对而言。文学像一个不死的灵魂，依次依附于文学体裁生存，只不过随着文化的普及，文学越来越通俗，越来越世故，越来越诡媚，所以就越来越无趣而已。[1]

他的这一"文学"概念居然把"电影""电视剧"和"游戏"都包括进去了，显然是一种大文学概念，也就是几乎等于"艺术"概念了。但他说的有一点是具有合理性的：每个时代都有占据主导地位的文学及其他艺术门类，而文学"像一个不死的灵魂"，依次依附于文学及其他艺术体裁而生灭。相信只要人类还使用语言一天，文学就应当会生存一天，只是它不一定再度成为主流艺术门类。而现今流行的主流艺术门类，如电视剧及网上艺术等，随着未来时代新的主流媒介的崛起，也必然有成为明日黄花的那一天。

不过，应当看到，在当今全媒体时代，一个显而易见的现象是，艺术面临多重媒介或媒体的竞相诱惑，艺术创作、接受与批评的可能性已变得大为丰富而复杂。

第三节　全媒体时代艺术的特征

到这里，有必要对全媒体时代的艺术状况做点必要的规定了，尽管不追求唯一确切的定义。全媒体时代艺术状况，是指传统媒介艺术与新兴媒介艺术相互并存和交融、艺术传者与受者之间实现高度的双向互动的状况。对这种全媒体状况中艺术的特征的认识，自可以见仁见智，不必强求一律，但有几点应当是可以肯定的。

[1] 马未都：《第1028篇·文学》，http://blog.sina.com.cn/s/blog_5054769e0102eci7.html?tj=1。

一、多媒介艺术融合

多媒介艺术融合，也可称跨媒介艺术融合。越来越多的艺术家寻求同时运用多重媒介或媒体去创作艺术品。这种趋势当然早在将近百年前的法国人杜尚那里就已开始了。与他那时首创以现成工业品制作艺术品之举相比，如今的全媒体时代则给予艺术家远为丰富多样的媒介选择。2011年的第54届威尼斯双年展德国馆获金奖之作——克里斯托弗·施林格赛夫（Christoph Schlingensief）的《恐惧的教堂》就是一件多媒体装置，艺术家不是简单地画几笔，而是靠多媒介融合来达到传播效果。他得了癌症，自知不久于人世，于是策划了这样一个作品。结果还没有等到展览开始，他就去世了，成了他的遗作。他通过多媒体装置的方式，向观众袒露自己生前对疾病、苦难、死亡的思考。而最佳主题展的金狮奖获得者是艺术家马克雷，他提交的作品《时钟》，长度有24小时。他把各种电影和电视节目中关于时间的片段剪接起来，正好成为一天中的24小时。自己无需拍摄一个镜头，结果却拿了大奖，现在的艺术家就是要靠这种绝妙创意取胜。

这届威尼斯双年展的中国国家馆的展览主题叫"弥漫"[1]，其主要方式是用中国文化中的五种味道即花、茶、香、酒、药做文章，以这五种气味为线索去创作出一个奇妙的中式感觉世界。中国馆的位置，原来是一个废弃的油库，弥漫着汽油的味道。为了抵消这个味道，就用中国经典味道去抵抗。这五种味道符合中国文化特性，策展人组织了五组艺术家来做支撑团队。其中第一组的创作不只是单纯的绘画，而是一个装置艺术作品，叫"雪融残荷"[2]，其创作材料是五合板、投影机、空调机和水墨画。艺术家画了一幅水墨画，叫"残荷"。然后用投影仪投射出连绵不绝的雪花，纷纷扬扬地撒落在残荷上，居然就被消融了。近看这雪花非雪花，而是英文著作。它们不断地飘下来，被中国的荷花化解了。观众可以去想象它的含义：英文文本如雪花融入中国水墨荷叶，意味着什么？可以想到西学东渐，也可以想到中西"和而不同"之类。也许还会想到，在中西文化对话中要坚持自己的自主性等等。

威尼斯双年展历来是国际艺术发展的风向标，人们通过参展作品，特别是得奖作品来查看艺术走势，而2012年10月第5届北京国际艺术双年展也体现了这种全球艺术风尚，其主题是"未来与现实"，其主要作品是绘画和雕塑，

[1] 主策展人为北京大学艺术学院彭锋教授。
[2] 由画家潘公凯教授创作。

五百位中外艺术家前来参展。最后，金奖给了意大利画家亚历山德罗·卡迪纳尔（Alessandro Cardinale，1977— ）的灯光装置作品《重绘未来》（Redrawing Future，2011）。作品中有一个灯箱，里面有一盏灯，平面上是剪纸，灯光透过剪纸投射到墙上，显现出一个男少年模样的人，左手托下巴，右手拿着一支笔在描绘什么。这也就是一个剪影，描绘什么并没直接展示出来。到展览馆看时，刚开始不敢相信这么一个简单的东西能得金奖。后来想想也有道理，最高的艺术、最精彩的艺术不在于复杂，而在于简单。充满童真之心的青少年在描绘未来，其过去可能令人悲伤、痛苦，但毕竟已经过去了，重新描绘未来才是最重要的。它的制作工艺很简单，但创意却很高超。当代艺术的魅力就在这里。

探讨多媒介艺术融合或跨媒介艺术融合，还可以提及一次抽象艺术体验。2012年12月7日至13日，中国美术馆圆厅隆重举办了"谭平2012展:《1划》"。这是首个进入该馆圆厅的抽象艺术家展览，展出的是艺术家专为展览创作的带有版画艺术与装置艺术相交融特点的作品。一进入圆厅前厅，观众就可以看到墙上挂着几个呈现断断续续线条的木框，它们取名"－40m"，到底是何含义，不得而知，因为它们本身并不直接再现什么。有人提示说，这作品是艺术家在主作品创作过程中作为辅助的40米固定线条框架而存在的那部分，本打算抛弃掉，但布展时换了思路，把它作为整个艺术品的一部分而保留和陈列了下来。带着这个感受进入圆厅主厅，见到的是名为"＋40m"的主作品，它是艺术家用刀花六小时在木头上刻下的一条长达40米的线轴，线轴横向布置在长约40米的圆厅墙上。这部以普通线条方式呈现出来的主作品到底要表达什么意义，同样无法从对作品的直接感知和体验本身而即时地和直观地获得，需要观众自己去思考，特别是借助于画家本人自述，以及策展人和批评家们的合力阐释的智力引导。正是从这些来自作品的直观体验之外的智力引导可以得知，《＋40m》与《－40m》合在一起，以"艺术品"与"非艺术品"的合谋姿态，共同构成这次展览的主作品。诚然，其抽象线条的意义需观众反复品评才能获得。在圆厅两旁辅厅展出的还有艺术家创作此次作品时的多媒体录像画面，以及他过去30年间的代表性作品，包括油画、版画等，可以从中见出他的艺术发展脉络。它们作为主作品的辅助部分而被呈现。这样，这次《1划》抽象艺术品展是由《＋40m》和《－40m》两部主作品及若干辅助作品综合组成的。而实际上，如果要认知这次抽象艺术展的美学价值，不能单凭对作品的直观体验本身，而需要同时借助于画家本人及批评家所赋

予的观念或理论阐释，例如，这根高度抽象的线条如何带有丰厚的艺术蕴藉？[1]也就是说，这次抽象美术作品展览实际上是由两部主作品加辅助作品系列，再加理论阐释等共同组成，展示的是由版画、装置艺术、油画、多媒体录像、文字等媒介共同组成的一部带有跨媒介交融特点的艺术品。

其实，这样的跨媒介艺术在当前已变得如此经常，以致这次展览并没有引发善于捕捉新闻的媒体的特殊兴趣。近年来，艺术与多种媒介之间的交融生长是这样密切和频繁，以至于呈现出近乎日新月异的新景观，对传统艺术观念产生了冲击，特别是对艺术公赏力问题的探究提供了新的启迪。艺术公赏力，恰是当艺术媒介层面发生此类跨媒介变化时出现的新的美学问题。正由于此，探讨跨媒介交融中的艺术或跨媒介艺术，对把握艺术的当前发展状况十分必要。

二、跨媒介艺术传播

常常可以见到这种情形：本来在传统媒介上传播的艺术样式，却跨越媒介鸿沟而到新兴媒介上传播。像中央电视台电影频道，就是在电视频道上播放电影，也由此形成了一种跨媒介传播形式"电视电影"。现在的电视春节联欢晚会，总是同时放到国际互联网上面向网民传播。还有时装秀、音乐会、歌舞表演等，越来越多地采取了跨媒介传播的方式。而一些学术论坛，也是一边举办，一边通过互联网、微博即时播送，让普通公众马上看到并参与互动。这种传统媒介借力新兴媒介的跨媒介艺术传播方式，如今已经变得越来越经常。2011年11月11日的"光棍节"，是由网民自发创造的新节日，它与电影《失恋33天》紧密相连。

《失恋33天》本来是一篇网络人气小说，在网络上引起轰动，被电影公司买下改编权。在改编之初，制片方就在网络上征集男主演、女主演、导演等。网民纷纷参与，推出自己的人气明星去分别饰演男女主角。影片拍完后，在"光棍节"上映。网民奔走相告，把它作为自己的事情，有力地拉动了电影票房。再加上一些观望者的好奇心被诱发，使影片票房突破了3亿元。一部中低成本的影片制作，换取了丰厚的回报。人们有理由惊呼：网络电影的时代到来了。这件事给人一种启发：在今天，掌握了网络舆论主导权的导演才会统治电影界。《失恋33天》也成为一个标志性事件，标志着跨媒介电影——网媒电影的诞生。

[1]《谭平2012个展〈1划〉：讲述"线"的历程与生命》，据http://www.namoc.org/news/gnxw/2012/201212/t20121208_155337.html。

如此更能理解跨媒介艺术传播的特点：传统媒介不甘落伍而寻求与新兴媒介的融合，而新兴媒介也积极携手传统媒介，从而实现新旧媒介艺术的融合传播。往往是这样的情况：一边是迅速崛起的新兴媒介，另一边是不甘落后的强势传统媒介，它们一个为了展示自己的新实力，另一个为了维持固有的影响力，都需要同对方联手，或者借助对方的力量。也因此，我们越来越经常地看到这样的联合：主流网站会转播重要电视台的节目如"春晚"，满足网民欣赏电视台"春晚"的需要；而电视台综艺节目也会邀请主流网站实施网上同步直播，满足电视观众的网上反馈需要。新旧媒体之间通过如此交融，各自实现了扬长避短或优势互补，从而增强了其竞争力。如此一来，新兴媒介与传统媒介更加经常地密切交融，左右着主流舆论与艺术状况。

还有一点需要指出，新兴媒介艺术主导下的新旧媒体艺术交融一旦变成经常性状况，一个客观的后果就必然产生了，这就是艺术的跨媒介竞争加剧。这应当是跨媒介艺术传播的一个必然后果。每一种媒体都在激烈的竞争态势中竞相伸张和突显自身的传播优势，导致新兴媒体与传统媒体之间、同类媒体之间的竞争加剧，从而令公众增添迷惑度。以文学为例。当以郭敬明为代表的网上作家牢牢征服青年读者并引领阅读时尚、造就巨量粉丝群时，传统的文学类期刊、文学类出版社就必须尽力以高品质作品去打动和吸引读者。

三、艺术家与观众双向互动

这也就是传者与受者的双向互动。在全媒体时代，双向互动已变得更加经常。正如卡斯特《网络社会的崛起》所指出的那样，电子多媒体正在把人群分化成"从事互动者"（the interacting）与"被互动者"（the interacted）两种[1]。在卡斯特看来，一种新的通达全球、整合沟通模式的互动式网络正在改变我们的文化。这种改变的结果，就是生成一种新型文化——"真实虚拟文化"或"真实仿真文化"（culture of real virtuality）。在这种新型文化中，由于双向互动的作用已经日常化，以致在双向互动中建构起来的仿真或虚拟的生活现实，似乎变得比原来的日常生活还要"真实"：

[1]〔美〕卡斯特：《网络社会的崛起》，夏铸九、王志弘等译，北京：社会科学文献出版社，2001年，第461页。

 多媒体最重要的特征，乃是多媒体在其领域里以其各式各样的变貌，容纳了绝大多数的文化表现。它们的降临形同终结了视听媒介与印刷媒介，通俗文化与精英文化，娱乐与信息，教育与宣传之间的分隔甚至是区别。从最坏到最好的，从最精英到最流行的事物，在这个将沟通心灵的过去、现在与未来展现全都连结在巨大的非历史性超文本中的数码式宇宙里，所有的文化表现都汇聚在一起。如此一来，它们就构造出一个新象征环境：让我们的现实成为虚拟。[1]

 为此，他进而提出了"流动空间"（space of flows）和"地域空间"（space of places）概念去阐释。在他看来，网络使地域概念从文化、历史和地理的传统链条中跳脱出来，被重新建构到网络的虚拟空间中，产生一种新的"流动空间"，它替代了传统的"地域空间"，并使后者仿佛变得虚假了。"电脑中介沟通（CMC）最重大的文化冲击应该是潜在地强化具有文化支配地位的社会网络，并且增益其寰宇化、全球化。"[2]例如，传统的家庭起居室和卧室、会场、办公室、酒吧、游戏厅、咖啡厅等文化空间被网络社会中的论坛、贴吧、聊天室等赛博空间所重组或取代。从传者与受者的单向传递发展到如今的两者之间的双向互动，这使得艺术传播获得了新内涵：受者同时也可以是传者。不仅如此，公众不仅可以反馈自己的思想感情，同时也可以在反馈中直接充当艺术家。前面说的青年网民制作的《一个馒头引发的血案》就是这样的例子：公众通过国际互联网媒介成为艺术家，也可以直接挑战大导演的权威，并因此而一举成名天下知。

四、多重艺术文本并置

 多种媒介参与创作，导致了多重艺术文本的同时存在和相互依存格局。这样就出现了艺术文本的多元化。当人们说《山楂树之恋》时，谁知道说的是网上小说、纸质小说，还是电影或电视剧？在全媒体时代，一个艺术作品可能会出现多重艺术文本：网上文本、纸质文本或印刷媒介文本、电影文本及电视剧文本。一个作品由多种不同的媒介去表达，其意义就变得多元了。

 《山楂树之恋》这部作品，在传播过程中出现了多重文本，至少有五重文本。

[1]〔美〕卡斯特:《网络社会的崛起》，夏铸九、王志弘等译，第461—462页。
[2] 同上书，第450页。

在传统的文艺理论看来，一个文本可以有多重作品。但是，现在反过来了，一部作品可以有多重文本，它们相互不一样。哪五重呢？一是小说原型的故事文本，也就是静秋原型人物的故事。静秋原型人物现在还生活在美国，是位美籍华人。她把自己当年的初恋故事讲给了美国华人女作家听，后者经过虚构和加工，生产了第二重文本：这就是网上小说文本。三是该女作家对网上小说进行修改、润色后变成的纸质小说文本。四是电影文本。五是在多重媒介的传播中被公众不断改写的故事文本。这第五重正是下面要说的重点。

影片《山楂树之恋》海报上有一句广告词："史上最干净的爱情故事片"。人们都知道这是影片摄制团队打的广告语，他们立志要拍一部清纯的爱情片。在电影公映后，出现了导演与原作家之间的争论：一边是导演宣称拍摄"史上最干净的爱情故事片"，另一边是小说原作者指责张艺谋不懂清纯和淫秽。"在张艺谋的眼里，原著中因爱而生的拥抱、接吻、爱抚是淫秽的。影片中不谈情、不拥抱、不亲吻，摸摸捏捏反而是清纯的。张艺谋对性爱的审美观真是诡异啊！"[1]这体现了网上小说文本与影片文本之间难以调和的尖锐冲突。

真正令人称奇的，是一位网友发出的帖子《〈山楂树之恋〉之泡妞技术全攻略》。他自称品位甚高，几乎不看品质低劣的国产片："今晚碍于面子，去陪朋友看了一部我很不想看的电影《山楂树之恋》，竟然惊喜连连，原来这是一部伟大的批判现实主义喜剧爱情片，其中蕴含着丰富的内涵，我感到不吐不快，趁我现在还未忘记，赶紧将之写下，以教育那些沉迷于浪漫美好爱情幻想的少男少女们，献上山楂树泡妞技术全攻略！"他把这部影片定位于"伟大的批判现实主义喜剧爱情片"，可谓眼光独特而又毒辣："张导的这部片子，雄辩地教育了我们，无论在哪一个时代，泡妞是需要本钱的！"[2]

这样的观影感受，完全出乎不少观众的意料，当然也接连颠覆了小说原型人物、小说原著作者、影片编导、电视剧编导等一系列文本作者的创作主旨，其看起来是没有多少道理的，很偏激，也很片面。但细想，又确乎有点什么道理，因为符合哲学家海德格尔的话：读者去鉴赏一部作品，不是要理解作品的原意，不是要欣赏作家原来的意图，而是要带入你自己的此在，也就是携带你自己此时此

[1] 陈和生：《〈山楂树之恋〉原著作者"开炮"张艺谋不懂清纯和淫秽》，http://newpaper.dahe.cn/hnsb/html/2010-10/13/content_396889.htm。

[2] http://bbs.tianya.cn/post-filmtv-303347-1.shtml。

地的个体存在进去。带着你的此在进入作品，通过作品而更深地理解你的此在、此时此地的个体存在。这表明，欣赏一部艺术品的目的与其说是要理解作品本身，不如说是要通过作品而更深地理解个体生存状态。所以，原来的美学、哲学或文艺观要求欣赏一部作品就是要理解艺术家的原意，例如要知道达·芬奇、米开朗琪罗、巴尔扎克、雨果、歌德、鲁迅的创作意图。但海德格尔说不是这样看，而是要通过作品来理解个体的生存状态。借用这一点来理解这个网友的话，它虽然带有片面性，却也有合理性。这个网友带入自己的此在去理解《山楂树之恋》，通过作品理解了自己当前生活于其中的现实。其实，他是通过对中国当代社会中越来越重要的金钱关系的切身体验，去理解这部作品，又通过这部作品回头更深刻地理解了这个金钱关系。在这点上，这个网民确有片面性，但又是深刻的和合理的。《阿凡达》让观众从里面看到了什么？看到了武装强拆和武装反抗。观众太有智慧、太有幽默感了，情不自禁地要把自己的本土个体生存状况或生活体验带入到影片的观赏中，通过影片的观赏而理解自己的本土当下生存。这些观感虽然是片面的和偏激的，但也是有某种合理性的。

再回到《〈山楂树之恋〉之泡妞技术全攻略》。这位网友概括出的主题思想是："任何时代任何社会，爱情都离不开金钱和物质，要泡妞者仅记住这条。这是这部电影最大的中心思想和主题意义。"[1]道理跟上述一样。他还从影片中读出具体的"泡妞技术"，有14条之多。通过这位网友不无偏激而又尖锐的帖子，可以看到，一名普通观众或读者也可以自由地通过互联网而公开赋予艺术品以一种与众不同的新意义或新文本。如果阐述得生动、形象、独特而有力，就可以不胫而走，成为大家竞相自由点击的绝妙文本。这样，若干种解读中关注最多的一种解读会留下来，成为人们今后在读解《山楂树之恋》的中心思想或主题时的一种必要的参考。显然，在全媒体时代，一名普通公众也可以挑战或颠覆艺术家的意图而张扬自我个性。原来仅仅作为受者的普通公众可以转而摇身一变成为传者，挑战作为传统传者的艺术家的权威。

[1] http://bbs.tianya.cn/post-filmtv-303347-1.shtml。

第四节　艺术分赏与艺术公赏力

上面就全媒体时代艺术的新特征做了一些描述，涉及多媒介艺术交融、跨媒介艺术传播、艺术家与观众双向互动、多重艺术文本并置等方面。这些方面（当然不限于此），主要是就新出现的媒介状况及其后果来说的。但其实，总体来看，当今全媒体时代的艺术媒介状况并非只有上述新的趋向，而是已经和正在形成一个新的综合特点，那就是越来越明显的艺术分众各赏即艺术分赏状况。

一、艺术分赏及其因与果

艺术的分众各赏状况，简称艺术分赏，是指由日常媒介接触惯习所形成的不同公众群体间相互分疏的艺术鉴赏状况。这就是说，不同的公众群体由于彼此所习惯的艺术媒介不同而容易形成不同的艺术鉴赏状况。倾向于阅读书刊、观看电视、上网、用手机、进影剧院等不同艺术媒介方式（当然其间有可能相互交叉）的公众，时间久了，习惯养成了，就会形成相互不同的艺术鉴赏状况，这就是艺术分赏。

全媒体时代特有的以国际互联网为中心的传统媒介与新兴媒介并存的状况，使得公众得以分别选择适合于自己的艺术媒介，由此过上彼此不同、相互分疏的艺术生活，这就使得艺术分赏在当前成为一种必然。经常观看电视的公众群体与习惯于上网的公众群体之间，往往在艺术鉴赏习惯及趣味方面存在较大的差异。一个家庭、社群、区域、民族或国度的诸多成员之间，也可能会因艺术媒介的接触习惯的不同，而选择鉴赏不同的艺术品，并因此导致不同公众群体之间在艺术趣味上发生普遍的分化。

艺术分赏，由于是现实中的个人舍弃周围同伴而孤零零地与遥远的赛博空间伙伴亲切相遇，实质上属于一种私人鉴赏或私心鉴赏即私赏，也就是私人审美欲望的一种满足方式。在这种私赏中，人与人、自我与他者之间的现实距离已变得虽近实远，而人与作为虚拟空间的他者之间的距离则变得虽远实近。这难免令人想到多年前名噪一时的《远和近》（顾城作）的名句："你／一会看我／一会看云／／我觉得／你看我时很远／你看云时很近。"与人看人更远，而人看云更近的情形相似，如今的人们不禁感叹："世界上最遥远的距离是我在看你，你却在看手机"。艺术分赏作为私赏，使原来作为群赏或个赏的艺术鉴赏被重新肢解为个体的孤零

零的碎片式鉴赏，从而背离了艺术鉴赏本身应有的公共性体验特质。

当然，应当冷静地看到，艺术分赏作为当前流行的一种艺术私赏方式，或许具有某种合理性，甚至具有某种程度的进步性。因为，过去只有贵族或其他高雅之士才能接触到的艺术品变为普通公众的日常欣赏物，难道不具有历史的进步意味？假如从朗西埃（Jacques Rancière，1940— ）在其著作《美学的政治》中提出的"感性的分配"（partage du sensible，the distribution of the sensible）这一观点来看，当全媒体时代的技术条件及相关条件已发展到如此地步，就连普通公众也能私人性地欣赏到过去仅仅是高贵的贵族或富人才能享受到的艺术品专门订制服务时，这无疑对普通公众来说具有某种感性解放或感性自由权利获得满足的意味。由此看，艺术分赏似乎对普通公众具有一定的美学与政治解放的双重意味。这就是说，艺术分赏是从审美感性的角度而对普通公众实行的政治权利再分配。不过，与此同时，让人感觉吊诡的是，这种看起来颇为高贵的感性解放的分赏或私赏，假如是出自文化产业、文化企业或商家以及相关的传媒平台的精心合谋，感性解放的胜利意味势必会在商业时尚元素的冲刷下变得黯淡无光，甚至走向其反面。

尽管如此，回过头来看，导致这种艺术分赏状况的原因十分复杂多样，应当是社会生活与艺术生活长期演变的一个综合结果，有待于作全面而深入的调查研究。但现在可以肯定的是，正是由于全媒体时代的传媒环境或传媒网络的特殊作用，艺术分赏状况加剧了。全媒体时代特有的多种艺术媒介方式的共存及便利条件，已经和正在成为艺术分赏的温床。由于公众可以随时随处即时地运用国际互联网等双向互动媒介平台自由地表达观点和双向交流，包括自由地收看自己喜好的艺术作品、表达自己的喜好及批评、力挺自己喜好的艺术家的新作问世，因而艺术分赏成为一种必然。

而随着艺术分赏的日常化，艺术的创作、生产、营销、消费、鉴赏及批评等一系列环节也都会出现相应的重大变化：（1）迫使各个艺术产业顺应艺术分赏新形势而生产多样化的艺术品，从而导致艺术生产做出改变；（2）逼迫艺术家的个人创作也服从于第一点，从而导致艺术家丧失或放弃原有的个性化自尊；（3）促使适合于全媒体时代流行趣味的分众化、平面化等艺术作品成为消费主流，导致公众的艺术消费进一步远离传统高雅趣味的层次。

二、顺应艺术分赏与呼唤艺术公赏力

面对当前越来越显著的艺术分赏趋势，有两种可能的选择：一种是，断言它不符合当今社会生活规律，强烈要求政府干预；另一种是，认定它就代表当今艺术发展的新的合理性趋向，听凭这种分众各赏状况持续下去，反对任何可能的政府干预或其他干预。应当讲，这两种选择都有其不合理性。就干预主张而言，要求政府艺术管理部门及其他相关部门，以行政命令去召唤往昔的艺术群赏与艺术个赏的幽灵，不是不可以，而是很难奏效。因为，当前社会生活的方方面面，包括经济生活、政治生活、文化生活、社会生活等，都早已形成自身的难以阻挡或难以改变的强大趋势及潮流，任何强制的行政命令势必难以付诸实施。而就反干预主张而言，诚然可以承认艺术分赏有一定的合理性，但承认政府强力干预不一定有利于艺术发展，并不等于社会各界什么事都不做了，因为当代公共社会生活秩序依赖于全体公民的积极参与和努力维护。取而代之，可以而且应当做的事情是，顺应艺术分赏这一大趋势，并在此前提下尽力呼唤艺术公共鉴赏即艺术公赏的必然性和合理性，从而为艺术公赏力的正常运行创造合适的公共环境。按照"乘物以游心"之类的道家智慧，对于艺术分赏这一新的现实，与其以"御敌于国门之外"的抵抗态势强行阻挡，不如顺应其趋势，同时积极探讨疏导之策。也就是说，在当前，与其简单地否定或排斥艺术分赏状况，不如顺应艺术分赏的新趋势，积极建设新的艺术公赏环境，培育公众的艺术公赏力。

顺应艺术分赏，是说冷静地承认并尊重当前全媒体条件下公众各自分赏自己偏爱的艺术品这一现实，看到这是全球经济、文化及艺术等发生综合变化的一种必然趋势，同时又自觉地和主动地探询公民的艺术公赏的可能性。

也应当同时看到，艺术分赏作为一种私赏方式，在当前不可能是全然铁板一块的格局，而可能内部出现某些裂缝或缝隙。正像世间任何事物都可能存在其对立面、相反因素一样，艺术分赏中也可能分离出与自身相反的元素或冲动，产生自反性运动，呼唤着走出艺术分赏的私赏格局而复归于艺术公赏境界，向着艺术公赏力聚集。这正是艺术分赏自动地转向艺术公赏的内在动力之一。例如，针对当前的艺术分赏格局，可以通过开设有线或无线网络互动论坛等多种渠道，为普通公众分享其艺术分赏体验并共同向艺术公赏发展，而提供一些便利条件，从而积极地推动从艺术分赏到艺术公赏的转变。

艺术公赏，是跨越艺术家和公众各自的单一主体性而形成的艺术公共鉴赏状

况。与艺术分赏强调维护各个公众群体各自的艺术鉴赏权利不同，艺术公赏并非谋求各个公众群体的审美趣味强行趋于一致，而是在承认各自的多样性和异质性的前提下，倡导公平环境下的公正交流与对话。艺术公赏，突出的不再是艺术同一性或艺术独立性，而是多样性或差异性中的艺术公共性，是一种跨越艺术家中心及公众中心各自的藩篱而展开的相互公共性，力求形成艺术家与公众之间、艺术家与艺术家之间、不同公众群体之间的公共对话。

相应地，艺术公赏力是一种跨越当今艺术分赏格局而实现公共对话的整体驱动力，是指存在于社会生活环境及主体中的艺术公共交流驱动力，至少可以包括艺术公共鉴赏环境特质和艺术公共鉴赏主体能力两方面。一方面，就艺术公赏力的环境特质来说，艺术公共鉴赏要求社会生活环境适合于公共对话，为这种公共对话创造必须而又合适的环境条件，例如公共法律、政策、习俗、规则、道德等。另一方面，就艺术公赏力的主体能力来说，艺术公共鉴赏要求艺术家和公众都具备必需的公共生活素养，例如古代倡导的"仁义礼智信"等，随时准备合法、循规地投入艺术活动中，在相互尊重和自尊的前提下寻求与他人沟通，而不是反之以谩骂方式掀起或加入有失人格的网上战团。艺术公赏力，既是对艺术的社会生活环境质量的建设有所要求，也是对艺术的主体能力的涵养有所要求。在当前艺术分赏条件下，这两方面的艺术公赏力建设都是必要的。

总之，当前艺术分赏格局诚然有其合理性，但艺术公赏及艺术公赏力建设已变得尤其迫切了。

第五节　艺术分赏背后的美学之争

在简要描述了全媒体时代艺术的特征及艺术分赏后，应当如何进一步反思艺术分赏的美学后果，这直接关系到对艺术公赏力的理论认识和切实建设。我们已经知道，全社会一体化的全媒体场域，容易为艺术营造出更加个人化、去时空、双向互动、信息量过剩、娱乐效果至上的总体媒介环境，以及多媒介交融、跨媒介传播、艺术家与观众双向互动、多重艺术文本并置等艺术氛围，特别是造成了不可避免也无可挽回的艺术分赏状况。而这些状况，假如从艺术美学角度看的话，正可以被视为新的艺术美学原则向传统艺术美学原则发起挑战的结果。鉴于这些

新的艺术美学原则与传统艺术美学原则的对抗尚在进行过程中，目前与其简单地判定其胜负，不如冷静地审视两者之间的张力关系。也就是说，在当前的艺术分赏状况背后，有诸多艺术美学范畴的高度对立的张力关系。对这些张力关系的分析，本来是见仁见智的事，这里只能找出下面的四组对立范畴来分析。

一、戏剧性还是真实性

今天的艺术，如果有第一创作原则，那么，戏剧性俨然已经成为这种第一原则了。在改革开放的三十多年前，真实性毫无疑问地被视为艺术创作的第一原则，艺术被公认为必须讲究真实性，而且将之置于最高地位。文艺创作必须忠实于反映现实社会的本质和规律，以揭示真理，这就是艺术真实性。艺术要像"镜子"一样反映生活（现实主义），或者要像"灯"一样照亮生活（浪漫主义）。无论是"镜子"还是"灯"（见艾布拉姆斯的著作《镜与灯》），这两个隐喻正好说明现实主义艺术和浪漫文主义艺术的真实性特点。这就是要求艺术像"镜子"和"灯塔"一样，能够透视出通常被掩盖的生活本质和规律来，从而让人们由此领悟到人生的真实性。

可是今天，经过30多年的不断变化，艺术的真实性原则似乎已经消隐了。简要地看，艺术真实性经历了三个阶段的大致演变（参见本书第8章第3节相关论述）。第一阶段是在20世纪80年代，人们对艺术作品的真实性全信无疑，例如小说《伤痕》《班主任》等，戏剧《于无声处》《绝对信号》《车站》《假如这是真的》等，影片《小花》和《芙蓉镇》等，人们都觉得它们真实地反映了生活的本来面貌。第二阶段是在90年代，人们对艺术真实性变得半信半疑。好像有些东西是真，有些东西是假或者不敢肯定了。而正好在这时候，符号学、心理分析学、结构主义、新批评、形式主义等相继引进中国。人们通过这些思潮知道作品表层是确定的，而深层是不确定的，所以对艺术真实性有了半真半假、半信半疑的感受。这时候，艺术真实性观念遭遇到严峻的挑战，但仍然具有一定的权威性。第三阶段则是进入21世纪，人们对艺术真实性变得若信若疑了。若信若疑，就是似信非信，信疑难定。像《无极》和《三枪拍案惊奇》等影片，放映之前宣传的时候，都说是很好很好的片子。大家去看，却大失所望，感觉上当了。而这种若信若疑情形得以出现，也跟全媒体环境带来的即时双向互动便利有关：普通网民也可以通过国际互联网发出自己的独立声音，而且这种独立发声已经成为新

的时尚潮流。例如，不少观众就在网上发帖，高喊退票并让导演赔偿损失之类。正是普通公众借助全媒体条件行使民主权利，加剧了对传统的艺术真实性的质疑态势，迫使后者遭到解构。

当然，真实性之受到解构，并不仅仅由于全媒体时代对公众的解放，这只是问题的一个方面。还有一个值得重视的方面是，与公众不满足于艺术真实性相应，艺术家们本身也已同样不满足于真实性原则了，而是寻求戏剧性原则的导引，甚至把它奉为新的第一原则。这种戏剧性原则不是出自理论家的客观研究，而是直接来自电视剧《潜伏》的导演的自觉的和明确的美学追求。《潜伏》作为近年来少见的争议较少的大获成功的电视剧，其成功的法宝是什么？导演自己介绍经验说，靠的就是戏剧性第一原则。"我上剧作课说过，真实是狗屎，我希望把它忘掉，不要被它束缚。"他居然如此鄙夷真实性原则，要把它完全抛弃掉。"我说真实性一定不是第一位的，戏剧性肯定是第一位的。'是不是'一点都不重要。历史是怎么样的，真实又是怎么样的，不重要。但历史和真实性它是重要的参考，关键是'像不像'。"电视剧是否要再现生活的本质和规律，已经不再是他考虑的事了。只要有点"像"就行。原因在于，他要满足公众的"娱乐"愿望。"我称现在是大娱乐时代。在大娱乐时代，无意义或者无传统意义，也一样成为消费品。"[1] 在他看来，面对当今"大娱乐时代"公众的"消费"愿望，只有把戏剧性放到第一位，才能成为胜者。

那么，这种被提升到第一位的戏剧性原则，究竟是什么。众所周知，戏剧性（theatricality）一词在戏剧学领域本来一般是指戏剧特性在作品中的具体体现，主要是指在假定情境中人物心理的直观外现的程度。而这里的戏剧性，则显然属于一种借用的带有某种转义的宽泛概念，是借指有意虚拟的人物动作、台词、表情等，导致人物关系、矛盾冲突或故事情节被激化，吸引力或观赏性得以增强，其目的在于满足观众的娱乐愿望，而非鼓励其追问生活的本质和规律。不仅如此，还有一点特别需要关注，这就是戏剧性概念在这里仿佛就是专门针对真实性概念而提出的，它高度突出了停止追究生活的本质和规律而重在制造娱乐效果这一美学题旨。如果这一理解大体能够成立，那么可以说，与真实性原则要求艺术忠实于再现现实生活的本质和规律及关怀社会问题不同，戏剧性原则要求忠实于内心

[1] 南方周末记者石岩:《〈潜伏〉导演专访》，《南方周末》2009 年 4 月 22 日，http://www.infzm.com/content/27332。

幻觉和娱乐愿望。

确实,《潜伏》中不少情节、动作、台词等的设计,都建立在虚构出来的戏剧性效果基础上,不管或不拘泥于真实性。编导按照事情可能有的逻辑去大胆虚构或编造,以娱乐观众为主要目的。《潜伏》之所以收视率高,不同媒体圈层的观众都几乎异口同声地说好,很重要的一点就是,把当今观众在现实社会的此在体验转托给遥远的20世纪40年代后期人物及其生活去表达,使得40年代的任何事就好像发生在我们周围一样。观众从这部电视剧中看到的战场、官场、商场、情场、间谍场等,宛如发生在我们身边。观众固然喜爱为崇高的理想信念而舍生忘死的三大英雄余则成、翠平和左蓝,不过,他们最感兴趣的人物却不是他们仨而是另有其人。在观众投票中,他们仨诚然获得了很高的分数,但得票最高的、最受观众喜爱的,却是站长吴敬中。他洞悉世事,老谋深算,在历史的巨变时刻显得多谋善变,游刃有余。[1]很多观众从他或他们身上仿佛看到了当代,看到自己周围生活的人们及自己。观众观看这部作品,与其说是理解40年代人们的生存状态,不如说是借助40年代的生存状况而理解了当下的处境。因为,观众是把自己的当下此在带进去欣赏这部有关过去时代生活的作品的。很多情节都可以按照这个戏剧性假定来设计。余则成的最后一个情报是怎么传出去的?他本来已经完成了任务,要跟随站长到台湾去继续潜伏,突然得到一份最新的国民党潜伏特务名单。这份极为重要的情报一定要送出去。余则成自己被站长时刻监视着,翠平也已出发回解放区了,怎么办?结果天无绝人之路,余则成在机场老远看到了他心爱的翠平,她化了装,而站长肯定没有看出来。如何抓住这个千载难逢的机会送出情报?只见他灵机一动弯了腰,双手同时摆到背后,做出母鸡在转圈子的动作,让人仿佛听到咯咯的母鸡叫声。翠平看明白了,观众也看明白了,而只有站长没看到,看到了也不明白:那份要命的情报原来就放在余则成自家的鸡窝里。翠平据此提示,回家后准确地找到了那份情报。余则成夫妻又合力立下大功。这个情节的设置,靠的不是忠实于真实性原则,而是假定性即戏剧性原则。当年是否实际发生过这样的事情并不重要,是否由此揭示出那个年代的生活本质和规律也不重要。重要的是,编导虚构出这样的情节,可以强化电视剧的戏剧性效果,也就是假定性情境中的观赏效果或娱乐效果,其目的正是投合导演姜伟所理解的

[1] 以上有关《潜伏》的观众研究,引自北京师范大学2013届艺术学硕士周粟的硕士论文:《新世纪中国谍战剧的受众主体性研究——以〈潜伏〉为个案》。

当今公众的"大娱乐"愿望。其实，当前不仅电视剧创作讲究戏剧性，而且其他艺术样式或艺术品的创作也纷纷仿效。电视真人秀节目《中国好声音》中导师们坐的那四把椅子，本身就有很强的戏剧性。它们什么时候转，什么时候不转，都很有讲究，其效果本身就很有戏剧性或娱乐性。

其实，严格说来，这里的所谓戏剧性还不如说成是娱乐性，也就是为了满足观众的娱乐愿望而编织的戏剧性或假定性。

二、类型性还是典型性

由于紧贴假定性或内心幻觉去刻画而非描绘现实生活的本质和规律，原来居中心地位的艺术典型性原则让位于艺术类型性原则，尽管典型性仍在某些艺术门类领域残存着，被某些艺术家坚守着。我们知道，艺术典型性原则首先来自19世纪俄罗斯批评家别林斯基对果戈理的创作的评论。"创作独创性的，或者更确切点说，创作本身的显著标志之一，就是这典型性——如果可以这样说的话，——这就是作者的纹章印记。在一位具有真正才能的人写来，每一个人物都是典型，每一个典型对于读者都是似曾相识的不相识者。"[1]别林斯基把典型性或典型化原则视为文学的独创性的显著标志之一。恩格斯在倡导现实主义原则时，要求文学作品除了"细节的真实"外，还要真实地再现"典型环境中的典型人物"。例如，巴尔扎克的《人间喜剧》之所以被视为现实主义文学的成功范例，就是因为它生动地描写了19世纪初法国社会生活环境中诸如"贵妇人怎样让位给为了金钱或衣着而给自己丈夫戴绿帽子的资产阶级妇女"等典型形象，从而"给我们提供了一部法国'社会'，特别是巴黎'上流社会'的卓越的现实主义历史"。[2]这个理论通过苏联文艺理论的中转，传到中国来，给予中国现代艺术家以重要的启迪。因为，身处现代民族国家危机中的中国现代艺术家，正急于通过艺术手段去开启普通民众的心智，甚至提出改造国民性的主张。而塑造艺术典型或寻求典型化，无疑开辟出一条新的美学道路。

主张中国艺术要有典型或讲究典型性，目前能见到的最早的和最有名的例证，应当是对鲁迅笔下的以阿Q为代表的人物形象系列的美学特征的分析。阿Q

[1] 〔俄〕别林斯基：《论俄国中篇小说和果戈理君的中篇小说》(1835)，据别林斯基：《文学论文选》，满涛、辛未艾译，上海：上海译文出版社，2000年，第159页。

[2] 〔德〕恩格斯：《致玛·哈克奈斯》，《马克思恩格斯选集》第4卷，北京：人民出版社，1995年，第683—684页。

被视为一个成功的艺术典型，是因为鲁迅通过刻画阿Q的一个独特的个别特征，让人了解到现实生活的本质和规律。这意味着典型性有两点基本特征：一是要有独特的个别特征，二是要由此去反映生活的本质和规律。这才是艺术典型。阿Q的独特的个别特征是什么？毫无疑问，是"精神胜利法"。例如，被人打了，是谁打的？儿子打的。自己吃亏了，但精神上或幻觉上却一定要赢别人，这就是"精神胜利法"。鲁迅的作品通过这样的艺术典型形象，深刻地揭示了一个道理：辛亥革命虽然胜利了，但是中国国民的愚昧依然如故。他的小说通过塑造典型形象，"意在暴露家族制度和礼教的弊害"[1]，从而唤醒读者的觉悟。艺术典型的美学功能就在这里。应当清醒地看到，中国现代艺术典型性传统从改革开放初期起就遭遇断裂的危机，导致以往的典型性被泛化为泛典型或后典型了。当今文艺界只是还残存一些典型性案例，例如一些描写农民生活状况的省份作家群如陕西作家群、湖南作家群及河南作家群，创造出《平凡的世界》里的孙少平和田晓霞，《白鹿原》里的朱先生、白嘉轩和田晓娥等典型人物。而其他省份的作家群，可能早已告别这个现代美学传统了。

取艺术典型性传统而代之的，是艺术类型性原则，流行于当今的艺术创作中。类型性，是指同类事物的普遍性表达的程度。被视为类型性的艺术形象，就是那种忽略独特个别而专注于同类事物的普遍性表达的形象。与典型性要透过独特个别来反映一般性或普遍性不同，类型性直接就是一般性或普遍性本身的表达。类型性的艺术形象并不少见，但它登上时代艺术创作及接受的主流宝座，却不能不说始于20世纪90年代初，那时在全国各地热播的大型室内电视剧《渴望》，应当说代表了当今类型性潮流的引人注目的耀眼开端。当时，艺术家们对创作该怎么开展尚处观望与犹豫状态，《渴望》的出现及其在收视率和政府评价等方面获取的巨大殊荣，立即产生了综合的启示效应。其中值得关注的一点是其创作意图和创作动机的新动向：这部有王朔参与策划的电视剧，并非改编自文学作品，亦非以反映现实生活的本质和规律为宗旨，也就是不再以真实性和典型性为纲，而是要表现当代普通市民的日常生活状况，由此去满足他们的日常娱乐愿望。为此，该剧编造出弃婴的故事，主要是为了增强全剧的悬念感。其塑造的主要人物，则由以往的改革英雄或精英人物，变成了北京胡同的普通人刘慧芳及其

[1] 鲁迅：《中国新文学大系·小说二集导言》，《鲁迅全集》第6卷，第239页。

他人。带有显著的东方女性类型特点的刘慧芳,是全剧的中心人物,她美丽、善良、多情但又犹豫,引得几位男性都爱上了她,但她总是犹豫不决,直至错失良缘,令人惋惜。这样的东方女性能不让观众牵肠挂肚?为了反衬这样的令人喜爱的普通人形象,该剧还虚拟了几个令人厌恶的知识分子人物,如王沪生、王亚茹等。可以说,刘慧芳诚然不是最早的类型性人物,却是一位在当今艺术类型性潮流中开风气的人物。

如今,《渴望》的开风气作用几乎被人遗忘,我们来到了类型性实例几乎俯拾即是的年代。葛优在冯小刚贺岁片系列中饰演的主人公北京"顽主",如《不见不散》里的刘元,《没完没了》里的韩冬,《大腕》里的尤优,《非诚勿扰》和《非诚勿扰2》里的秦奋,就是这样的类型性形象。观众可能记不住他或他们有哪些独特的个别特征,却能记得他们的普遍性或同类特征:喜欢调侃,到处游走,机敏而狡猾,但最终被证明善良可信和诚实厚道。再有就是王宝强饰演的《天下无贼》里的傻根,《士兵突击》里的许三多,《人在囧途》里的牛耿,《人再囧途之泰囧》里的王宝等,它们都给人同一类型性人物的感受:憨傻而不忍欺。这样的类型性人物刻画如今已成为艺术创作的常态了。

三、平面性还是深度性

从艺术美学角度考察全媒体时代的艺术状况,不能不看到的一点是,当今艺术越来越淡化情感与思想的深度性而强化其平面性(或浅薄性)。过去很长时间里的艺术创作潮流,都讲究主题或中心思想,以及有深厚的情感、丰富的想象,特别是对现实生活的本质和规律的透彻揭示。这种情感与思想表达的深度性,原来是与真实性原则和典型性原则相配套的。所谓深度性,就是指通过对艺术真实性和艺术典型性的追求所达到的情感与思想的高度。没有真实性和典型性,就不会有深度性。而一旦真实性和典型性被放逐,深度性势必遭遇消解的危机。

如果说,深度性是指文艺作品通过艺术形象去反映现实生活、表现情感与思想的深刻程度,那么,平面性(或浅薄性)就是指相反的状况:文艺作品的艺术形象刻画流于浅表层面,并未做纵深开掘。与深度性艺术形象总是要让公众从中领悟情感与思想的独创性不同,平面性艺术形象背后并没有什么深刻的本质和规律,而只有日常生活现象本身,即便具有一些深度性特质,也仿佛是人为建构的虚拟物,是人为地硬塞进去的。

这也适用于理解今天后现代主义艺术思潮的特点。美国的文化批评家杰姆逊就在《后现代主义与文化理论》一书里指出，后现代美学的一个重要特征就是拆除深度模式，即把以往的现实主义、浪漫主义和现代主义的深度都消解了。他的这个观点可以上溯到后现代文化理论家鲍德里亚（Jean Baudrillard, 1929—2007），后者认为，现在是一个非现实的形象世界，主要是复制的形象世界——类象。这些被复制的形象都是没有内容的空洞外壳，也就是类象。所有的艺术形象都是空洞的形象，不能当真，里面没有真实性、典型性、深度性等内涵可言。类象是不同于摹本的复制品。摹本总有原本，但类象没有原本，是无原本的摹本。这样，类象意味着真实感的丧失。真实感已被作为人工复制品的类象特点所取代。

杰姆逊举的艺术实例就是两幅画，一幅是梵·高的名画《农鞋》，另一幅是沃霍尔的《钻石灰尘鞋》，它们分别代表深度性和平面性。梵·高是印象主义运动的重要人物，沃霍尔是美国当代著名波普艺术家，他们创作的这两幅画该怎么看？应当如何从中看出深度性与平面性？

首先来看梵·高的《农鞋》。欣赏这幅画，可能需要首先静默一会儿，深深地吸口气，然后把自己内心所有的情感体验与理性思考都纵情地、毫无保留地投寄到对这双鞋和它们的周边环境的凝神观看中。一双皮鞋，很旧了，鞋帮有破洞，鞋带散着。这双旧鞋随意地摆放在一块收割过庄稼的田地上，旁边还有一些等待收割的竖立着的农作物。那么，这双农民的破旧的鞋向我们述说了什么？不妨充分地去想象，看看有什么深度思考可以投寄进去，特别是把自己的人生体验、社会关怀等都投寄进去。我们此时或许已生出太多的想象、联想或幻想，不过，还是先来看杰姆逊所引用的海德格尔在《艺术作品的本源》里的一段阐释吧：

> 从鞋具磨损的内部那黑洞洞的敞口中，凝聚着劳动步履的艰辛。这硬梆梆、沉甸甸的破旧农鞋里，聚积着那双寒风料峭中迈动在一望无际的永远单调的田垄上的步履的坚韧和滞缓。鞋皮上粘着湿润而肥沃的泥土。暮色降临，这双鞋底在田野小径上踽踽而行。在这鞋具里，回响着大地无声的召唤，显示着大地对成熟的谷物的宁静的馈赠，表征着大地在冬闲的荒芜田野里朦胧的冬冥。这器具浸透着对面包的稳靠性的无怨无艾的焦虑，以及那战胜了贫困的无言的喜悦，隐含着分

娩阵痛时的哆嗦,死亡逼近时的颤栗。这器具属于大地,它在农妇的世界里得到保存。[1]

这段话,可谓艺术作品的深度性解读的一个经典范例。这位现象学哲学家及存在主义者把他自己关于大地、生命、真理、存在、时空等的现象学思考,都倾注到这双农鞋及其存在环境里,倾注到这部作品可能具有的意义结构中。或者不如说,正是他的精彩的个人化解读,赋予这幅画以特定的意义深度。无论梵·高自己作画时的主观意图究竟是什么,他作画时的具体动机在哪里,都不能影响作为公众和批评家的海德格尔给了画作以自己的独特的深度解读。也正是借助这种独特解读,这幅画成为了富有深度性的作品的范例之一。

而杰姆逊对海德格尔上述解读的理解,则提供了远为具体而细致的补充:鞋似乎自有其生命,有嘴,会张口说话、呼喊。其中有一只还索性转过身去,仿佛不愿和观众说话似的。同时,在他看来,更重要的是:"这里没有人物,主人已不在场,而鞋似乎是一种工具,介于人类劳动、人与物、土地之间。鞋最能表现这一点,因为正是穿着这双鞋,这位农妇(海德格尔确认——谁也不知道为什么——这是一双农妇的鞋)在田地里辛勤地劳作,在土地上行走,终于踏出一条'田野里的小径'——海德格尔最爱用的关于人类生活的象征。"[2]在此,杰姆逊运用他自己练就的独特的西方马克思主义发生"语言论转向"后的新眼光,居然看出画中洋溢着强烈的乌托邦拯救欲望:"梵·高的油画是这样一种艺术,集中表现出对现实、客观世界的乌托邦式的改造。"因为,"强烈的油画颜料的质感更使人感到一种改变世界的急切欲望,……创造出一个完整的属于感官的乌托邦式新世界"。[3]

与此相对照,杰姆逊要求人们在与梵·高的《农鞋》相对比的意义上去观赏沃霍尔的《钻石灰尘鞋》。后者直接呈现的是五只彼此不同而又完整的鞋,再加上只露出一部分的半只鞋。显然,这幅作品有点近似于日常生活中的现成品,被直接用来作为艺术品了。值得注意的是,杰姆逊援引德里达的评论说,海德格尔喜欢在梵·高的《农鞋》里评论一双鞋而非单只鞋,似乎是着眼于揭示里面隐藏

[1] 〔德〕海德格尔:《艺术作品的本源》,据孙周兴选编:《海德格尔选集》上卷,上海:上海三联书店,1996年,第254页。
[2] 〔美〕杰姆逊:《后现代主义与文化理论》,唐小兵译,第167页。
[3] 同上书,第171页。

的某种隐秘的"规范"。[1]与梵·高画的是一双鞋不同,沃霍尔呈现的全都是单只鞋。这一点符合我们逛商店时的体验:货架上的鞋一般都是单只的。杰姆逊自己正是在单只鞋上做文章。他敏锐地发现:"海德格尔在《农鞋》的分析里面,讨论的是一双鞋,那双鞋涉及到农民生活的规范。成双的鞋,相当于合法婚姻。"这个观察带有西方哲学的特点,也就是讲究二元对立,或对立面的统一。在西方哲学传统中,世间总是存在着两种东西,它们之间既相互对立又寻求统一,于是就有二元对立或矛盾统一。而单只鞋,怎么能既相互对立而又统一呢?现在的单一的东西即单只鞋,让杰姆逊联想到了西方宗教里的一神教传统,也就是上帝只有一个。人们对这个唯一的"一",除了顶礼膜拜,还能有别的什么吗?杰姆逊通过沃霍尔提供的单只鞋的组合形式,首先"看见"的就是商品已经成为当代人们日常生活中的物神了。也就是,人们已经把商品当成了物之神灵来崇拜。简言之,与梵·高笔下的成双的鞋相当于合法婚姻、涉及农民生活的规范不同,当代日常生活中的商品如单只鞋已经演变成为了物神。杰姆逊从《钻石灰尘鞋》里面发现,在当今后现代社会或晚期资本主义阶段,商品成了人们膜拜的物神。他在这里实际上是运用了马克思的"商品拜物教"理论及其开辟的社会批判传统,去批判资本主义社会。他通过对这个作品的解读,去解读资本主义社会的根本问题。"如果说有单数的东西才能成为物神,那么,沃霍尔正是以一种特殊的方式反映了后现代主义的商品化倾向和商品拜物教。如果说梵·高的画是历史与物质之间的张力,那么,沃霍尔的作品中便没有什么物质、自然了,因为这里都是大规模生产出来的工业产品。在梵·高那里自然仍是存在的,而到了沃霍尔,自然消失了。"[2]这一分析有助于了解当今时代平面化艺术的美学特征。

　　平面化艺术或艺术的平面性,不是不要任何意义,而是意义深度被掏空、挤压、压缩或变平,也就是变得平面化了。沃霍尔的经典作品常常采用了复制的商品外观、明星头像、星条旗图案拼贴等。他把食品罐头包装图案成批地复制下来,使之成为一个组合体,它们仿佛共同地诉说着这些现成品或工业品及其图像对日常生活的影响。这里面有什么深度呢?没有。杰姆逊对《钻石灰尘鞋》的分析是细致的:它的"标题就是一种非连续性,给人中断感"。"钻石"与"鞋"之间本来可能是一个连续体,但在其中间嵌入"灰尘"一词后,其可能的逻辑链条就被

[1] 〔美〕杰姆逊:《后现代主义与文化理论》,唐小兵译,第169页。
[2] 同上书,第170页。

切断了,其可能的意义深度追寻也就被阻止了。同时,他更加关注其中的摄影技术的运用:"在当代艺术中正是相片和底片给沃霍尔的艺术形象带来了一种'死灰感'。但这种死灰感和X光一样的摄影刺激,伤害着观众的已经物化了的眼睛,并不是通过直接表现死亡,或是对死的恐惧或焦虑,不是内容上的死亡感,而恰恰是颠倒了的梵·高的乌托邦式的举动:在梵·高那里,色彩是乌托邦式的,表现出对世界进行改造的欲望,那已经贫瘠荒凉的世界仿佛在画框里被丰富的乌托邦式的色彩改变了,依靠的是意志的行动和尼采式的迸发。而在沃霍尔的作品里,恰恰是外在的、富于色彩的表层仿佛现在突然之间被揭去了,暴露的是死灰一般黑与白的底层,而那满是色彩的表层则早已在这之前就因为类似各式各样的花里胡哨的广告形象而贬值,而被污染了。"[1]这样的"死灰一般黑与白的底层"表明,可能的意义深度或内容不见了。"它已不能再称作内容了,因为在后现代主义中是没有什么内容的。后现代主义艺术的这一特色是和客观世界及主体所发生的深刻变化联系在一起的,客观世界本身已经成为一系列的文本作品和类象,而主体则充分地零散化,解体了。"[2]

杰姆逊把类象化或平面性,看成晚期资本主义或后现代主义文化的特征之一。这种文化不再认为艺术文本的表面意义下还隐藏着有待人们去"解释"的某种秘密(深度),而是认为表面意义就是一切。后现代主义的基本特征之一是无深度感,或深度消失。有深度的作品变成了所谓"文本"。正是在后现代艺术中,所有的深度模式都消失了。由此,杰姆逊把反思的锋芒指向了西方哲学中存在过的大约四种深度模式。它们是:一是现象与本质模式(辩证法),二是表层与深层模式(心理分析学),三是非本真与本真模式(存在主义),四是能指与所指模式(符号学)。[3]杰姆逊这样做,看起来是在拆解西方文化传统中固有的深度模式,却能让人对这些深度模式生出某种缅怀或惋惜之情。

富于深度性的艺术作品在当今艺术中确实越来越少见了,取而代之的是平面性作品的潮水般涌现,它们已经淹没了往昔那些被视为拥有意义深度或思想深度的经典作品。运用这种观点来考察中国当今艺术状况,就必然会看到,舍弃深度追求而让创作平面化,已成为不可遏止的艺术潮流。2013年热映的《北京遇上

[1] 〔美〕杰姆逊:《后现代主义与文化理论》,唐小兵译,第171页。
[2] 同上书,第172页。
[3] 同上书,第183—185页。

西雅图》及《小时代》系列,都具备了平面化艺术的一个显著特征:创作出一系列"空心人"供人们观赏。一身世界品牌而到美国生产的孕妇文佳佳、热爱时尚品牌和喜欢物质享受的林萧和顾里等,这些人物均具备商业片的时尚元素,但缺乏真正的情感与思想深度。而几乎什么样的时髦类型片元素都不加分辨地尽情纳入的《天机:富春山居图》,更不折不扣地是近年来平面化艺术浪潮的一份超级标本。

四、身体性还是心灵性

这可能是四组对立范畴里面最为基本的一组。当今艺术越来越注重观照和满足人们的身体需要,也就是重点建构人们的身体文化世界。具体说来,这包括身体的感觉、身体的饥渴、身体对性的欲望等。这本身是有它的合理性的。因为,按照福柯等人的观点,人的身体也需要关怀和抚慰,人的身体本身也有文化性。不仅是文身,人的整个身体器官本身也有着其特定的感官需要,例如要满足身体的饥渴感、御寒或散热等。艺术要适当地满足人视觉上的享受、听觉上的抚慰,甚至触觉上的亲手抚摸或接触的真实感,等等。但是,目前来看最大的问题、缺陷或不足就在于,没有为人们的旺盛的身体文化需求匹配上同样强烈的精神文化需要。现实的困境在于,一方面是身体需求异常旺盛,另一方面则是精神价值观念异常淡薄。

笔者几年前写过一篇文章《眼热心冷:中式大片的美学困境》,重在分析一些中式古装大片产生的奇特效果:一方面是让人眼睛热,视觉感官很奇妙,似乎很满足,但是另一方面,人们的心却是冷的,心灵根本就不感动。[1]像《无极》和《三枪拍案惊奇》,你看着热闹,但实际上没法感动起来。《三枪拍案惊奇》在色彩配置上很鲜艳,人物活动很嬉闹,正像导演自己说要拍一部"喜闹剧"一样。但观众看了之后,可能嬉闹不起来。似乎是,你要嬉闹了,就感觉自己是掉价的,连腰杆都挺不直了。

今天的问题突出地表现在,身体满足至上,而精神满足其次。这种眼热心冷潮流的始作俑者当推张艺谋导演。他的《英雄》在2002年开创了中式大片的时代,制造出超级视听觉盛宴,重新把观众吸引回电影院。很多观众愿意回到电影院看

[1] 载《文艺研究》2007年第8期。

电影,《英雄》功不可没。因此,在当代观影史上,《英雄》无疑是一个重要的转折点。

近些年有不少作品,重在满足人的身体文化需要,或者突出人的身体器官特征,甚至有些作品本身就是重在讽刺、挖苦人的身体器官。轰动一时的小品《卖拐》和《卖车》,就涉及人体的残缺,并对身体有残疾者竭尽讽刺或挖苦之能事。这里面还掺杂有金钱元素,骗人而又骗钱。影片《三枪拍案惊奇》则一定要选丹霞地貌,把人物服装及其色彩尽力凸显和夸张。这种凸显和夸张本身没有错,错在由此要传达什么意义。这就提出了一个问题:对身体和心灵的关注,哪个更重要?导演在这方面是有功有过、功过各半的。他的功劳是强化了电影的视觉表现力,给观众以强烈的身体抚慰,让观众的身体文化思想及身体自觉意识都获得了解放,进入身体文化价值观的开放地带。但同时,他也有很大的不足,主要在于两点:一是没有给他自己创造的超级视觉形式匹配上合适的心灵感动阀门,导致观众身热而心不热,也就是眼热而心冷甚至心寒;二是没有及时把能与新的身体文化自觉相匹配的新型价值观传递给观众,而是让他们陷入价值观模糊乃至混乱的泥潭中难以自拔。《英雄》讲述了一群英雄义士为了维护秦王的天下统一观念而甘愿牺牲自己,却没人去反思为了这个暴君的天下统一大业而付出的个人代价,没有为个体生命代价唱挽歌。而在今天这个时代,我们是应该对个人、个性价值有所注重,同时对暴政有所谴责的,由此可见,这部影片所表达的价值观系统的缺陷是很明显的。

影片《让子弹飞》在视觉形式上异乎寻常地精彩绝艳,给人以高度的视听觉震撼,但是有一点,它要传达的价值观念却是模糊的,似乎不知道自己要表达什么。看了以后的感觉是,它没有形成明确而直白的价值观系统。如果一部电影要让人看完后想半天,才知道它的故事蕴蓄什么价值观和意涵,那就不能算作佳作了。好莱坞影片《泰坦尼克号》《拯救大兵瑞恩》明确诉说了其价值观,那就是个人主义或自由主义。我们如今一些影片宣传什么?不知道。比如张麻子是作品的第一主人公,当过蔡锷的卫队长,似乎应当主张共和、反对袁世凯称帝。蔡锷当年为此做出过贡献,而他的卫队长自然多少也应该受到些影响吧。但是张麻子要什么,他自己不知道。只看见他在做一些侠义之举,最后要什么不清楚。有一个镜头清晰地说明了这一点:这位侠义英雄连伪县长的太太也要占有,什么床都要上,显然没有价值品位,缺乏侠义英雄应有的风采和品行。通过这个细节来看,

这部影片的价值观系统是成问题的。

带给观众以超强视听觉盛宴，却在基本的价值观层面陷入混乱，这就是今天的中国艺术遇到的一个关键性问题。有不少的影片都有这样的问题。中国的艺术可以通俗、大俗，这在理论上是没有问题的。但是大俗完了，还要蕴含一种大雅才行，还要有意味，还能让观众去品味。这里想把兴味和蕴藉两个词合在一起，造出一个词来，叫作"兴味蕴藉"。按照中国美学与艺术传统，艺术作品可以雅也可以俗，但最终还是要让公众感受到有深厚的兴味藏在里面，可以让人反复品评，回味再三。只有这样，你的感动、你的笑和哭才会自然生发出来，你才可以纵情地或深情地投射进去。这些价值观是什么？情义、义气、道义、气节、家国情怀等等。总之，要有中国人赞叹的人生价值观隐伏在里面，观众才会哭和笑。《三拍案惊奇》有什么价值观？这是根据美国科恩兄弟的《血迷宫》改编的影片，原片是一部反英雄的影片，认为人的存在本身就是悲剧，不知道自己为什么活着。把这样一部片子改编为《三枪拍案惊奇》，中国观众看不懂，不知道要表达什么价值立场。观众都看不懂，你还怎么吸引人？编导自己要表达什么价值观也没有说清楚。所以，这部影片既无兴味，更无蕴藉，没有兴味蕴藉可言。中国艺术作品是应当讲究兴味蕴藉的。像金庸的小说，就既可以俗读，也可以雅赏。读者可以读他的武侠故事的悬念和刺激，过把瘾就忘了；好事者也可以深切地品味里面蕴含的琴棋诗书画等文艺兴味，还有更深的兵家、农家、法家、儒家、道家等传统价值理念。总之，似乎中国古典文化的丰厚东西都投寄在里面，诱惑你去尽情欣赏、游历和品味。

像电影《钢的琴》，票房不好，但还是2011年最好的国产片，这主要在于，它的创意很绝。影片讲述国有企业的下岗工人陈桂林想留住跟随前妻离开的女儿，女儿喜欢钢琴，他又买不起，于是在工友们的帮助下造了一台用废弃钢材做的琴，叫作"钢的琴"。世界上有过这样的"钢的琴"吗？连"钢的琴"这样的字眼也都没有过。你没法想象，"二胡""吉他""琵琶"等乐器术语中间，再嵌入一个"的"字，"二的胡""吉的它""琵的琶"，没有这样的说法。"钢的琴"，汉语里面前所未有的独一无二的创造、创意，同时又符合剧情。影片发行商逼迫编导改片名，他坚决不答应，宁可票房不好也要坚持。他要保留住自己的这个绝妙创意，因为他把它视为自己的艺术生命之所在。尽管它的票房很惨，但它的绝妙创意却会永远留在中国电影史册中。这就是绝无仅有的《钢的琴》，为了高贵的

艺术，而不愿意低头。

回头看，样板戏《红灯记》里面，一家祖孙三代，李奶奶、李玉和和李铁梅，本来分别属于三个不同的家庭，但都通过认亲人而组成新的红色家庭。《一九四二》这部电影里，丧失亲人的灾民也可以通过认亲人而组成新的家庭，这恐怕正是中国社会、中国文化的一个传统，也就是有一种包容之心。虽然这个民族、种族或族群毛病很多，犯错不少，但是只要保持自己开放和包容的心灵，就可以继续走下去，从低到高，从弱到强，直到复兴。由此也令人想起历史学家许倬云前不久出的一本书《我者与他者》[1]，他谈到中国从古到今，我者和他者之间的认同关系不断发生转换，也就是他者不断被我者容纳并演变成我者，导致两者发生复杂的融汇。

像《钢的琴》和《一九四二》这类作品，为什么有人喜欢？可能就是因为它们有兴味蕴藉，在感兴中蕴藉着丰厚而深刻的价值理念。相信在今天这个全媒体时代，虽然人们的审美品位多种多样，但是不少观众还是喜欢那些有兴味蕴藉的作品，而这正是中国美学的固有传统所内在地规训的。

第六节　反思全媒体时代艺术状况

以上从艺术美学角度，就四组对立范畴而谈及当今时代艺术面对的美学原则之争，也就是戏剧性还是真实性、类型性还是典型性、平面性还是深度性、身体性还是心灵性。这一组组美学原则相互冲突而又相互交融的格局，是不言而喻的，也是无可挽回的。

一、认识全媒体时代的艺术美学后果

假如上面的观察有一定的合理性，那么，应当怎样去认识全媒体时代的艺术美学后果呢？

首先要看到，艺术在跟随时代而走自己的路，不以个人的意志为转移。一个时代有一个时代的艺术。还能想象希腊史诗在今天流行吗？还能奢望远古神话盛

[1]　许倬云：《我者与他者——中国历史上的内外分际》，北京：三联书店，2010年。

行于今？它们都已随风而逝，不可能复归了。艺术的门类演变、主流更替、潮起潮落，都是时代使然。有什么样的人生体验和社会境遇及相关物质技术条件，就有什么样的艺术与之相适应。人们对此既可能抱以无可挽回的伤感态度，悲叹心仪的艺术类型及样式的衰微；也可能拍手称快，对新兴的艺术媒体展示欢迎姿态；还有可能索性不闻不问，仿佛这类艺术王朝更替与己无关。无论如何，每个时代总会选定自己时代的新霸主，而放逐那已然过气的旧霸主。

其次，在当今全媒体时代，社会舆论日趋个人化、去时空化，双向互动更为经常，艺术的合众群赏已变得很鲜见，而分众各赏则成为新主流。合众群赏，是指不同趣味的受众群体共同欣赏一部艺术作品的情形。这种情况在今天正变得越来越稀少。电视连续剧《士兵突击》受到很多观众的欣赏，有青少年、中年、老年人，有学生、教师、职员、干部、商人、企业家、管理者等等。不同阶层的受众都同样地欣赏剧中的兵王许三多、班长史今、副班长伍六一、连长高城、大队长袁朗等群体形象，并对其中的"不抛弃不放弃"等话语产生高度共鸣。这是难得的合众群赏的实例。其编导的几乎原班人马又拍了《我的团长我的团》，结果败走麦城。为什么？他们把自己的个人化的前卫艺术理念投射到剧中，想在其中实施精英化的美学实验，而非大众化的集体娱乐。有文化的受众看了可能觉得有点意思，但普通受众看后，只会感觉无趣、乏味，不得不换频道或换其他艺术样式。其实，在当前，合众群赏是奢望，而分众各赏已变得常态化，分众化越来越普遍。分众各赏，是指不同受众群体各自分别观赏不同艺术作品的情形。如今，在一个家庭里，中老年人看电视，中青年上网，青少年看视频或微信，各有其趣味，这已成为一种日常媒体景观。

再次，普通公众与知识阶层的趣味分化日趋显著。普通公众青睐的东西跟知识阶层的不一样。不少学者、教授或院士一二十年都不进电影院了，说那都是些明星、票房什么的，没意思。他们在顽强地坚守自己的精神高地，不愿意下山来谈明星和票房的事情。现在制作电影，不谈明星和票房能制作吗？没办法。连书法家办书法作品展览也需要筹款，当然通过展览来提高自己的影响力和身价，只有这样其作品也才能有更高的售价。因此，货币或经费变得很关键。拍电影更是如此，而举办音乐会、文艺晚会同样需要经费。但普通公众才是艺术市场的受众主体，引领或推动着艺术潮流。他们对艺术显然抱有与知识阶层不同的态度，对明星充满观赏、接触的兴趣，把观赏他们的艺术表演视为自己日常生活不可或缺

的一部分。这两个群体之间的趣味分化早已不可逆转了。

最后，身体美学与心灵美学的分离会长期持续下去。今天，身体文化与心灵文化、身体美学与心灵美学（也可叫精神美学）之间的分化是很显著的。针对这些问题，我们只能抱以一种达观的态度。重要的不是这样的分离状况该不该发生，而是对这样的分离状况该如何认识和把握。

二、认识和把握全媒体时代的艺术状况

对于如何认识和把握当今全媒体时代的艺术状况，如果可以提出个人建议的话，主要有下面几点：

第一，每个公民需要自觉地注重媒体素养与艺术素养的个体养成。首先是公民自己应当反思，我们个人的媒体素养和艺术素养究竟出了什么问题。这个问题归结到一点，就是我们太相信媒体及艺术家了。我们误以为媒体说的全是真相和真理，艺术家都是"人类灵魂的工程师"。我们不知道，在利益的驱动下，媒体说谎、造假，特别是做虚假广告以欺骗公众的现象大量存在，而艺术家也可能说假话，做错误的艺术判断，创作低劣的艺术品。

美国的媒介素养中心曾提出媒介素养的五个核心概念：（1）所有媒介都来自建构，有建构原则或非透明性原则；（2）媒介讯息由拥有自身规则的创造性语言建构而成，有编码与规约原则；（3）不同的人对同一媒介讯息可能有不同的体验，有受众解码原则；（4）媒介含有价值和观点，有内容性原则；（5）多数媒介信息被组织，旨在获利或获权，有动机原则。[1]这五个核心概念建立在对媒介系统的不信任这一基础上。也就是说，社会公众对媒介所持的态度不再是信任，而是不信任。这五个核心概念或五条原则都在告诉公民，媒介是缺乏社会公信力的，也就不能信任。美国媒介素养研究者就是这样告诫美国的公民，要求他们对媒体或媒介始终保持质疑而非信任的态度。由于如此，公众应该自主地培育或涵养自己的媒体素养和艺术素养。

无需为上面全部五条原则逐条找实例，单说媒介的获利原则，就可以从影片《一个都不能少》中见出。这部影片看起来讲的是有关"希望工程"的故事，但也可以看到，它对电视媒介的统治力及其获利本性作了生动形象的阐明。代课教

[1] http://www.medialit.org/bp_mlk.html。

师魏敏芝在大街小巷到处寻找失学的学生张慧科，怎么也找不到。有趣的是，她轮流使用了多种媒介，从口头媒介到文字媒介，再到广播媒介，都没管用。最后有人建议她到电视台去找台长，说台长让你上电视，你就可以找到张慧科了。她去到电视台门口，逢人就问"你是台长吗"，刚开始都没人理她，最后有人汇报给台长，说了魏敏芝的缘由。台长想，现在台里有个栏目收视率很低，如果让她上电视，用她来刺激收视率，没准管用。于是，电视台台长为了刺激收视率，终于同意让魏敏芝上电视。魏敏芝对着摄像机真情流露，感动了一个餐馆的老板娘，她立即叫来了张慧科。于是，不仅张慧科找回来了，而且整个城里的观众都为魏敏芝和她的小学而感动，自发地把财物源源不断地捐给了这所小学。这个故事实际上说明了在当今社会日常生活中，电视媒体具有远超其他媒体的超强统治力。"电视台都播了"，其影响力着实惊人。电视台无利不起早，为了刺激收视率，才让魏敏芝上电视。获利是当今媒体的惯常本性。如果不能获利，谁来养活媒体？

说到这里，不禁想起意大利哲学家艾柯（Umberto Eco，1932—2016）的符号学主张。人们在生活中必然要用符号去表达思想感情，而符号的本性是什么呢？是否就是阐明真相或真理？艾柯却认为，符号的本性是"说谎"，因为符号是"从能指角度替代他物的东西"，也就是以其他东西去代替本来的东西，这不是说假话、作假，又是什么？而作为研究符号的学科，符号学则是"研究可用以说谎的每物"的学科。[1] 他的这个观点并非一点道理也没有。例如，人们表达爱情的方式之一是送玫瑰花，想用玫瑰代表内心的爱情愿望。但是，为什么不直接说爱而是转而用玫瑰花去替代呢？这玫瑰花不正是用来"替代"爱情的"能指"吗？而改用玫瑰花这一"能指"去"替代"本来的"他物"即爱情的行为，究其实质而言，不正是一种环顾左右而言他的"说谎"行为吗？这一观点固然颇为极端，但毕竟能透彻地说明符号、媒体及艺术品的虚构性或建构性这一实质。

既然任何媒体及艺术都需要进行自身的符号学建构及艺术虚构，那么，公众就必然需要正视这种建构及虚构实质，并对其保持一种平常的质询态度，而非全然地盲从或盲信。如今，面对全媒体时代的艺术状况，确实需要推动和研究公民的媒体素养及艺术素养的养成。公民素养涉及很多，有媒介感知、形象体验、蕴藉品位、向生活的延伸等，对这些方面，每个公民都要加以涵养。涵养媒体素养

[1]〔意〕艾柯：《符号学原理》，卢德平译，北京：中国人民大学出版社，1990年，第300页。

及艺术素养，其实就是要突破康德美学原来的规范。康德说面对艺术品，首先要保持一种超然物外的无功利态度，其实质就是首先笃信媒体及艺术家表达的真实性。而如今谈论媒体素养及艺术素养，则意味着跨越康德的这种无功利美学原则，转而首先去质疑媒体及艺术，也就是带着怀疑或质疑的眼光去打量媒体及艺术，质疑它是不是在说谎。今天谈论全媒体时代的公民媒体素养及艺术素养的提升，就是要倡导公民练就一双明辨真伪的艺术慧眼，以免轻易受骗上当。

而要完成全面建成小康社会的重要任务，也少不了高素养文化公民的养成。高素养文化公民的养成，依赖于高素养文化心灵的涵养。只有具有高素养文化的心灵，才能足以证明我们公民的高品质。如此，艺术素养及文化素养的提升，就应是艺术学及美学研究的一个重要课题。过去把重心放到艺术家身上，后来放到艺术品上，再后来放到观众接受上，而现在则面临一种变化，就是要把观众、艺术家及评论家的媒体素养、艺术素养的养成，乃至整个高素养文化公民的生成，当作新的研究的重心。

第二，艺术学界及社会各界应该加强艺术批评和艺术理论研究，激励艺术家和公众分别致力于创作和鉴赏富有兴味蕴藉的艺术品。批评家应当发出自己的声音，即使没多少人理会也要表达。无论如何，发出自己的声音是重要的。没人看也要写。应注重从优秀艺术品中挖掘和提炼包含文化价值的东西。每一代人，都要做自己一代应当做的事情。

第三，认识和把握当今全媒体时代艺术的新变化。我们需要看到下面一些新变化：艺术品不再是单纯的个人创造物，而是文化产业批量生产的产品；艺术研究已不再以艺术家的人格为重心，而以公众的消费、接受等为重心；艺术价值不再仅以"百看不厌"为最高追求，而是时常顾及不同公民群体的多样趣味及体验；艺术目的不再只是高雅的精神享受，而是让高雅精神享受深嵌入通俗的物质生活满足中，形成精神生活与物质生活的交融。

第四，可能也是最要紧的一点，全媒体时代的艺术状况表明，当今艺术的媒介境遇同传统相比已然发生重大而又深刻的变迁。诚然，真实性、典型性、深度性和心灵性等传统美学原则仍在不同程度上支撑着当今艺术的发展，但实际上，戏剧性、类型性、平面性和身体性已然成为更加主流、更加强势的新兴美学原则。面对这种状况，与其以"御敌于国门之外"的凛然气势严加声讨和拒斥，不如静下心来认真研究这种艺术媒介状况所带来的新问题。

三、全媒体时代艺术的新问题

如何认识全媒体时代艺术的新问题呢？这种新问题的表现形态之一在于，前面说过的艺术分赏越来越成为当今全媒体时代艺术状况的一种常态。具体说来，从艺术群赏与艺术个赏到当前的艺术分赏，再到作为解决策略之一的艺术公赏力概念的提出，正集中代表了当今艺术已经和正在发生的一场重大而深刻的变化，要求美学与艺术学从理论上加以认识和把握。

应当看到，由真实性、典型性、深度性和心灵性等传统美学原则所支撑的艺术状况，此前更多地是分别指向群赏与个赏，也就是分别指向人民群众的集体鉴赏（如20世纪50年代至70年代）与知识分子的个体独立鉴赏（如20世纪80年代至90年代），其艺术理论及美学代表分别是陈独秀的"文学革命"论和朱光潜的"意象"论。注重艺术群赏，是由于论者要求艺术像"镜子"和"明灯"一样去启蒙社会成员的心智，鼓励他们拯救国家与社会于危难之中；标举艺术个赏，则是由于论者对周围现实深感失望，转而要求艺术以孤芳自赏的姿态启发人们（主要是知识分子）重新回归于内心，以寻求自我完善及宁静。这两种艺术观念之间虽然存在一定的差异，但毕竟有着共同的基本理论前提，这就是：艺术应当具备真实性、典型性、深度性及心灵性。只是比较而言，前者更强调基于社会境遇的真实性、典型性、深度性和心灵性，后者更突出基于人们内心的真实性、典型性、深度性和心灵性而已。归根到底，无论是群赏还是个赏，它们都要求艺术鉴赏围绕艺术家的创作及其作品这个中心来展开。由于艺术家的创作来自他们从现实生活中获取的体验、才华、想象、灵感等高级主体素养，因而作为其产品的艺术作品也必然是高于现实生活的纯审美的结晶。

但是如今，随着全媒体时代艺术媒介状况中戏剧性、类型性、平面性和身体性等新兴美学原则的日趋活跃和强化，特别是以国际互联网为中心的传媒平台的双向互动作用，使得由它们所支撑的当今艺术已经和正在朝与艺术家中心背道而驰的反方向发展，也就是出现了以公众为中心的新状况，这集中说来就是上面所说的艺术分赏这个新景观。作为一种因艺术媒介惯习差异而出现的不同公众群体分别鉴赏各自喜好的艺术品的状况，艺术分赏所标志的审美与艺术多样性，在当前多样性或异质性日盛的世界上，诚然有一定的合理性，但显然也必然伴随着无可回避的弊端，那就是艺术活动的无序或混乱。

对于全媒体时代艺术活动的这种无序或混乱，不妨以下列提问方式去作初步

分析：彼此分疏的公众群体之间是否存在一定的共通性？如果回答是否定的，纠纷、冲突势必在所难免。那么，一个共同体（无论大小）的成员之间如何实现相互共存？他们之间是否存在必须共同遵循的公共法律、规范、习俗、公德等？进一步看，公众的网上自由批评及艺术家的反批评是否都需要遵守起码的公民法律、规范、道德等？还有，我们这个越来越分疏的社会，是否应该而且可以借助艺术来寻求相互平等和相互尊重前提下的公共对话？

显然，深入认识当前的艺术分赏格局，积极探讨艺术公赏及艺术公赏力建设的必要性和内涵并为之建立相应的公共秩序，是当前美学与艺术学面临的急迫课题。

电影《芙蓉镇》剧照

第七章
艺术公共领域

公共领域理论的来由及桌子之喻
中国艺术公共领域的复苏式构建
艺术公共领域概念及其人学依据
艺术公共领域的存在要素
艺术公共领域的机制与实质

进入改革开放时代以来，在长期的集体化艺术与个人化艺术（或艺术集体化与艺术个人化）时时产生矛盾的情形下，逐渐地兴起了一个有着一定的缓冲及交融作用的中间地带，从而为艺术家的艺术创作和公众的艺术鉴赏及评论开辟出一定的自由空间，这就是艺术公共领域。这一领域在中国诚然不是始于改革开放时代，但确实是伴随这个时代才逐步得以复苏的。也正是这种复苏才推进了当代中国艺术的活跃与繁荣局面。探讨当前中国艺术公共领域问题，有利于弄清艺术的活跃及持久繁荣背后的社会公正与公平环境及其相关机制因素，这对当前中国艺术的发展具有重要意义，也使得艺术公赏力问题变得越来越重要。而这一领域在当今时代的不可遏止的勃兴势头，也使艺术公赏力问题以前所未有的面貌日益凸显。由于如此，当代中国艺术公共领域问题无疑需要我们加以正视。出于集中思考艺术公共性及其相关问题的考虑，笔者于2009年首度提出艺术公赏力概念[1]。这里考察中国艺术公共领域问题，正是希望由此而对艺术公赏力的社会环境及机制提出一种观察。

第一节 公共领域理论的来由及桌子之喻

人们今天谈论艺术公共领域，总会上溯到基本的公共领域概念。公共领域概念在当代学术界的流行，首先与德国哲学家尤尔根·哈贝马斯（Jürgen Habermas，1929— ）有关，他的公共领域理论及其对"资产阶级公共领域"（bourgeois public sphere，又可音译为布尔乔亚公共领域）的专门研究起到了一种开拓性作用。而他的理论的源头，则来自包括美籍德裔政治哲学家汉娜·阿伦特（Hannah Arendt，1905—1975）在内的众多理论先驱。由于如此，这里有必要先对阿伦特和哈贝马斯的公共领域研究做简要回顾。

一、阿伦特的公共领域与异质性

一谈起公共领域概念，总会上溯到汉娜·阿伦特。她是在《人的境况》(1958)里率先创用"公共领域"（public domain）概念的。其中的"公共"一词被她赋

[1] 王一川：《论艺术公赏力——艺术学与美学的一个新关键词》，《当代文坛》2009年第4期。

予了两重基本含义：第一，是指"任何在公共场合出现的东西能被所有人看到和听到，有最大程度的公开性"，这意味着"去私人化（deprivatized）和去个人化（deindividualized）"。[1] 第二，"表示世界本身，就世界对我们所有人来说是共同的，并且不同于我们在它里面拥有的一个私人处所而言"。对于由这两种意义引申出来的公共领域概念，阿伦特给出了一个形象而确切的比喻：围桌而坐的人们或人们可围坐的桌子。这就是说，仿佛有一张桌子放在围它而坐的人们中间，这桌子既能聚拢人们，又能让他们之间彼此保持一定的距离，从而既相互联系又相互分开。如此，公共领域的作用就明确了："作为共同世界的公共领域既把我们聚拢在一起，又防止我们倾倒在彼此身上。"[2] 这样的公共领域，是指人们的行动（action）得以具体实现的场所，是一种人们相互之间展开平等对话、共同参与行动但又能够保持彼此独立性的政治空间。

在阿伦特看来，人生的意义在于参与公共领域，与同类一起行动，从而超越低级层次的劳动与工作而达到更高层次，乃至不朽。"只有一个公共领域的存在，和世界随之转化为一个使人们聚拢起来和彼此联系的事物的共同体，才完全依赖于持久性。如果世界要包含一个公共领域，它就不能只为一代人而建，只为活着的人做规划，它必须超越有死之人的生命长度。"[3] 政治以及公共领域，是一种引导人们抵达伟大、辉煌及不朽的艺术。正是人们潜在的超越尘世的不朽愿望导致了政治的产生，也由此产生了可以实际地通向不朽的途径即公共领域。"正是公共领域的公开性，能历经几百年的时间，把那些人们想从时间的自然侵蚀下挽救出来的东西，包容下来，并使其熠熠生辉。在我们之前的许多世代，人们进入公共领域，是因为他们想让他们自己拥有或与他人共有的东西，比他们的现世生命更长久，不过这样的时代现如今已经一去不复返了。"[4] 阿伦特由此推论说，自古希腊以来，西方政治就不再配称为政治了，人们只有劳动而无行动，只有行政而无政治，因为日益扩张的"私人领域"导致了"公共领域"的日益萎缩，公共领域在现代已然失落了。

在阿伦特看来，公共领域是个人获取人生意义的重要途径。人们在公共领域

[1] 〔美〕阿伦特：《人的境况》，王寅丽译，上海：上海人民出版社，2009年，第32页。
[2] 同上书，第34页。
[3] 同上书，第36页。
[4] 同上。

中参与政治,总是要通过语言行为。具体说,就是通过辩论和讨论,同其他人发生关联,由此成为交往共同体的成员。重要的是,每个人是带着彼此的异质性或差异性而非同一性在公共领域中相遇的。"公共领域的实在性依赖于无数视角和方面的同时在场,在其中,一个公共领域自行呈现,对此是无法用任何共同尺度或标尺预先设计的。因为公共世界是一个所有人共同聚会的场所,每个出场的人在里面有不同的位置,一个人的位置也不同于另一个人的,就像两个物体占据不同位置一样。被他人看到或听到的意义来自于这个事实:每个人都是从不同角度来看和听的。这就是公共生活的意义。……只有事物被许多人从不同角度观看而不改变它们的同一性,以至于聚集在它周围的人知道他们从纯粹的多样性中看到的是同一个东西,只有在这样的地方,世界的实在性才能真实可靠地出现。"[1]在这里,人们总是带着异质性也即多元和差异而在公共领域中相遇的。这种公共领域的特点,不在于要让人与人之间达成意见的完全一致,而在于确认并尊重如下异质性或差异性事实:"虽然每个人有不同的立场,从而有不同视角,但他们却总是关注着同一对象。"[2]这表明,阿伦特的公共领域的共同性不在于人们相互之间达成共识,而在于面对共同关注的同一对象时,能够尊重彼此观点的多元性和差异性。

二、哈贝马斯的公共领域与沟通

哈贝马斯在1962年出版的《公共领域的结构转型》一书,继阿伦特之后把公共领域(public sphere)作为自己的社会沟通或交往行为理论的重要一环加以探讨。他在对其兴衰作历史考察的基础上,对公共领域做出了更加系统和细致的分析,提出了一系列相关概念,如"代表型公共领域""文学公共领域""政治公共领域"等,由此发展了公共领域理论,在当代哲学、政治学、社会学等人文社会科学领域都产生了广泛的影响。不过,与阿伦特的公共领域概念从人的政治性出发,突出人与人之间相遇的异质性(多元及差异)、强调多元及差异是政治生活的本质不同,哈贝马斯的公共领域理论则致力于将作为公众的彼此具有差异性的私人聚集在一起,就公共事务进行对话、协商,实现社会沟通,最后达成共识。所以,与阿伦特强调尊重各自的观点与意见不同,哈贝马斯寻求消除相互差异而

[1] 〔美〕阿伦特:《人的境况》,王寅丽译,第38页。
[2] 同上。

达到一致。这一点构成了这两种公共领域理论的显著差别。

还应看到,哈贝马斯的公共领域理论,主要是在"资产阶级公共领域"意义上展开的,是指一个由"私人集合而成的公众的领域":"资产阶级公共领域首先可以理解为一个私人集合而成的公众的领域;但私人随即就要求这一受上层控制的公共领域反对公共权力机关自身,以便就基本上已经属于私人,但仍然具有公共性质的商品交换和社会劳动领域中的一般交换规则等问题同公共权力机关展开讨论。这种政治讨论手段,即公开批判,的确是史无前例,前所未有。"[1]显然,哈贝马斯的公共领域指的是介乎国家与社会之间、由公民参与公共事务的场所。而剧院、博物馆、音乐厅及咖啡馆、茶室、沙龙等恰是公共领域得以集中显现的地方。为方便了解18世纪资产阶级公共领域状况,哈贝马斯自己绘制了下图[2]:

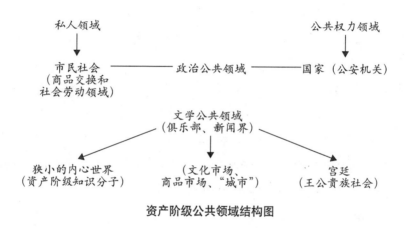

资产阶级公共领域结构图

在哈贝马斯看来,正是国家与社会的分离构成了资产阶级公共领域产生的前提。在国家与社会的张力场中,私人逐渐聚集起来,成为相对独立的公共领域。

三、在阿伦特与哈贝马斯之间

从阿伦特到哈贝马斯,两人的公共领域理论之间的差异不妨简化为一对形象的比喻:始终围桌而坐的众人与最终去掉桌子的众人。对阿伦特而言,如果说被

[1] 〔德〕哈贝马斯:《公共领域的结构转型》,曹卫东、王晓珏、刘北城、宋伟杰译,上海:学林出版社,1999年,第32页。

[2] 同上书,第35页。

众人围住的桌子好比是能始终保障众人之间开展公正自由辩论的必要的社会规范的话，那么，公共领域就是一种人们共同参与公开且平等辩论的政治生活状态。由于众人之间的多元和差异是无法消除和不必消除的，因而被大家围坐的桌子不能被搬开，必须始终放置在众人中间。但哈贝马斯主张的公共领域则仿佛致力于让围桌而坐的人们通过社会沟通而抽掉那张分离他们的桌子，使得他们最终并肩而坐，或手拉手向前走。由此看，阿伦特的公共领域理论更突出人与人之间的差异，而哈贝马斯的公共领域理论则寻求化解人与人之间的差异的鸿沟而实现相互沟通。前者以古希腊政治生活为理想典范，后者带有明显的乌托邦拯救意味。

尽管如此，无论是阿伦特还是哈贝马斯，他们所谈论的公共领域都显然打上了西方社会的浓重烙印，或者说正是西方社会的公共领域现实的理论投影。能否直接用来把握中国的现实，还需要具体分析。不过，有一点是应当可以肯定的，即公共领域宛如人们得以围坐在四周的一张桌子，或围桌而坐的人们。这张桌子具有一种标志性或象征性作用：它既是人们之间相互距离（多元化及差异）的呈现形式和保障，又使其相互交流及形成共识得以成为可能。正是由于有了这张桌子，不同的人才得以围坐在一起，相互交流彼此的不同意见。假如真的搬走这张桌子，那么人与人之间的距离（多元化及差异）就似乎不再被承认了，而所谓公共领域也就随之不再存在了。可见，这张无论怎样的桌子，实际上对公共领域的存在具有十分必要和重要的实际价值及象征意义。如此，把公共领域的复杂作用高度浓缩为一张人们可以围坐在四周的桌子，应当说是恰当的。

四、艺术公共领域与桌子的含义

按照阿伦特等人的论述推导，就艺术公共领域来看，人们可以围坐在四周的桌子这一比喻，在这里应当有如下多重含义：

第一，人与人之间总是存在差异或不同，这是毋庸置疑的，也是难以从根本上改变的，而任何共识或一致诉求都不能掩盖这一几乎是永久性的或绝对性的事实。

第二，相互存在差异的人总是希望与他人沟通，缓解或化解这种差异。

第三，这种相互沟通的达成必须确保是在公正和平等的情况下，也就是务必在公平规则下进行。

第四，人与人之间的公平沟通不宜仅仅以双方或多方之间口头承诺的方式进

行，而是需要在双方或多方之间的一种客观中介规则保障的情境下进行，就像多人之间的沟通不宜直接以身体的接触来展开，而是需要中间摆一张桌子去使其保持距离一样。

第五，这种客观中介规则保障既确认人与人之间存在隔阂，又确认他们存在沟通的可能性，就像这张桌子一方面把人与人隔离开，另一方面又将他们连接起来一样。

第六，这种客观中介规则可以确保人与人之间展开公平对话、力求差异中的沟通，正如那张桌子能保障人与人之间展开公平对话、实现差异中的沟通一样。

第七，一旦去掉这种客观中介规则的保障，人与人之间的差异中的沟通就不存在了，正像那张能使人们围坐在一起对话和沟通的桌子不能被撤掉一样。

记住了上面这几重含义，我们可以更加靠近当前中国艺术公共领域问题。

第二节　中国艺术公共领域的复苏式构建

在中国，这张人们可以围坐在四周展开对话的桌子究竟怎样呢？

一、公共领域在中国

尽管有关公共领域的讨论已持续多年，但对公共领域在中国是何时形成的，却存在争议。一种意见是，中国在明代，特别是晚清社会确实已逐步发展出公共领域；另一种则持质疑乃至反对态度，认为中国社会在近代还不曾出现足以同国家形成对抗的自治空间。[1]

跳出这对争议观点看，还存在第三种意见，由美国学者黄宗智首先提出。他认为，研究中国史不宜从西方近代社会经验中直接抽离出国家与社会二元对立的理念，而应采用"国家/第三领域/社会"的三元模式。由此，他主张用"第三领域"（third realm）概念去代替公共领域。在这里，"第三领域"是依照哈贝马斯的在国家和社会之间存在一个双方都参与其间的区域的模式而提出的，是指一个"政府与社会成员都参与其中并相互作用的空间"，这个空间"具有超出国家与社

[1] 余新忠：《中国的民间力量与公共领域——近年中美关于近世市民社会研究的回顾与思考》，《学习与探索》1999年第4期，第117—123页。

会之外的自身特性和自身逻辑"。[1]

受到国外学界的影响，国内学者也对公共领域理论作过一些讨论，并形成了大致两种观点：一种考察近代中国的公共领域的形成，重点关注学会、报纸、学校、集会等；另一种则侧重于政治领域，主要运用公共领域理论对会馆、公所和商会等机构组织展开研究。[2]

鉴于在现代中国社会，艺术公共领域的形成是一个难以形成一致意见的问题，这里不妨暂且把这个问题悬搁起来，转而直接考虑如下两方面问题：一是现代中国艺术公共领域的呈现及其作用；二是改革开放以来中国艺术公共领域的复苏及持续构建。

二、中国艺术公共领域的呈现

首先来看现代中国艺术公共领域的呈现及其作用。

以梁启超和陈独秀先后于1902年和1915年创办《新小说》杂志和《青年》杂志（第2期起更名为《新青年》）为鲜明的标志，当锐意革新的早期现代知识分子创办现代学术杂志并发表现代文艺作品及理论文章时，现代中国艺术公共领域就已经诞生了。其根据就在于，这批知识分子可以利用现代传媒舆论阵地自由地发表文艺作品或政治主张了。

到1921年，中国最具影响力的两大文艺社团"文学研究会"和"创造社"成立，当现代知识分子深深地懂得要效法西方知识分子以社团姿态来从事文艺创作与批评活动时，现代中国艺术公共领域的活跃呈现及其所产生的巨大的社会启蒙作用，就更应当是不容置疑的了。

三、改革开放时代的中国艺术公共领域

现在来看改革开放时代中国艺术公共领域的形成过程。这种形成，由于严格说来只是一度被毁坏的以往艺术公共领域的恢复及其持续构建，因而可以更确切地说是现代中国艺术公共领域的复苏式构建。

在改革开放时代之初的1978年及之前，艺术领域起主导作用的力量是国家

[1] 黄宗智：《中国的"公共领域"与"市民社会"？——国家与社会间的第三领域》，见邓正来等编：《国家与市民社会》，北京：中央编译出版社，2002年，第420—443页。
[2] 陈梅龙、苏冲：《近代中国公共领域初探》，《学术论坛》2005年第11期。

意志，那时还不可能存在真正意义上的艺术公共领域。从毛泽东于1951年亲笔修改《人民日报》社论《应当重视电影〈武训传〉的讨论》时起直到1978年改革开放启动前夕，中国艺术公共领域出现了一次长达二十余年的断裂。那时期的艺术界人士，例如艺术家或文艺青年等，即便有公共言论，也只能是在有限的个人领域、家庭领域或国家意志控制力相对薄弱的边缘领域发布及传播。因此，那时的艺术在准确的意义上属于一种国家化艺术或国家性艺术，也就是完全服从于国家意志的艺术理论、艺术创作、艺术鉴赏和艺术批评。在此，关于改革开放时代以来中国艺术公共领域的复苏式构建，可以见出如下几方面原因或动因。

1. 国家战略的转变及其艺术管理政策的转变

艺术公共领域的复苏式构建，首要地来自国家战略的转变及其拉动的国家艺术管理战略和政策的改变，其中的关键之一是包括艺术家在内的知识分子政策的改变。而这又是出于国家改革开放进程的特定需要。在改革开放开始之前，艺术家被归属于小资产阶级或资产阶级知识分子阵营，被要求自觉地以工人阶级为典范而实行"改造"和"自我改造"。进入改革开放时代，以邓小平为首的国家领导者，需要让包括艺术家在内的整个知识界全力以赴地为改革开放和经济建设效力，因而制定了知识分子是工人阶级的一部分的新政策。首先是承认知识分子是"劳动者"："一定要在党内造成一种空气：尊重知识，尊重人才。要反对不尊重知识分子的错误思想。不论脑力劳动，体力劳动，都是劳动。从事脑力劳动的人也是劳动者。将来，脑力劳动和体力劳动更分不开来。发达的资本主义国家有许多工人的工作就是按电钮，一站好几小时，这既是紧张的、聚精会神的脑力劳动，也是辛苦的体力劳动。要重视知识，重视从事脑力劳动的人，要承认这些人是劳动者。"[1] 邓小平在反省的基础上重新阐释了毛泽东的知识分子政策："应该承认，毛泽东同志曾经把他们看作是资产阶级的一部分。这样的话我们现在不能继续讲。但是从整个革命和建设过程来看，毛泽东同志是重视知识分子的作用的。"[2] 邓小平进而宣布把知识分子纳入"工人阶级"这个历史主体的队伍之中："我国工人阶级的地位已经大大加强，我国农民已经是有二十多年历史的集体农民。工农联盟将在社会主义现代化建设的新的基础上更加巩固和发展。我国广大的知识分子，包括从旧社会过来的老知识分子的绝大多数，已经成为工人阶级的一部分，正在

[1] 邓小平：《尊重知识，尊重人才》（1977），《邓小平文选》第2卷，北京：人民出版社，1994年，第40页。
[2] 邓小平：《完整地准确地理解毛泽东思想》（1977），《邓小平文选》第2卷，第43页。

努力自觉地为社会主义事业服务。"[1] 把知识分子视为工人阶级的一部分,就成功地克服掉以往在"文革"等时期曾有过的失误,转而一举将知识分子从社会各阶层中的底层和革命的对象即"资产阶级"的境地,重新提升到精英阶层及领导者的地位,使其重新获得思想自由权和艺术创作权。例如,一批右派作家如从维熙、张贤亮和王蒙等重新获得文艺创作的权利。不仅艺术家作为"工人阶级的一部分"重新发挥主体作用,而且他们在艺术领域确实获得了新的思想自由及言论自由的权利。

进一步看,邓小平通过实施国家文艺政策的两方面转折,有力地促进了艺术公共领域的重建:一方面,公开宣布坚决弃绝国家直接干预文艺创作的行政弊端:

> 党对文艺工作的领导,不是发号施令,不是要求文学艺术从属于临时的、具体的、直接的政治任务,而是根据文学艺术的特征和发展规律,帮助文艺工作者获得条件来不断繁荣文学艺术事业,提高文学艺术水平,创作出无愧于我们伟大人民、伟大时代的优秀的文学艺术作品和表演艺术成果。……衙门作风必须抛弃。在文艺创作、文艺批评领域的行政命令必须废止。如果把这类东西看作是坚持党的领导,其结果,只能走向事情的反面。要坚持辩证唯物主义的思想路线,从三十年来文艺发展的历史中,分析正反两方面的经验,摆脱各种条条框框的束缚,根据我国历史新时期的特点,研究新情况,解决新问题。林彪、"四人帮"那一套荒谬做法,破坏了党对文艺工作的领导,扼杀了文艺的生机。文艺这种复杂的精神劳动,非常需要文艺家发挥个人的创造精神。写什么和怎样写,只能由文艺家在艺术实践中去探索和逐步求得解决。在这方面,不要横加干涉。[2]

另一方面,他宣布把创作自由归还给文艺家:

> 我们要继续坚持毛泽东同志提出的文艺为最广大的人民群众、首先为工农兵服务的方向,坚持百花齐放、推陈出新、洋为中用、古为今用

[1] 邓小平:《新时期的统一战线和人民政协的任务》(1979),《邓小平文选》第2卷,第185—186页。
[2] 邓小平:《在中国文学艺术工作者第四次代表大会上的祝词》(1979),《邓小平文选》第2卷,第213页。

的方针,在艺术创作上提倡不同形式和风格的自由发展,在艺术理论上提倡不同观点和学派的自由讨论。列宁说过,在文学事业中,"绝对必须保证有个人创造性和个人爱好的广阔天地,有思想和幻想、形式和内容的广阔天地"。围绕着实现四个现代化的共同目标,文艺的路子要越走越宽,在正确的创作思想的指导下,文艺题材和表现手法要日益丰富多彩,敢于创新。要防止和克服单调刻板、机械划一的公式化概念化倾向。[1]

这里所提的两个"自由",即艺术创作上的"自由发展"和艺术理论上的"自由讨论",实际上就意味着艺术家的艺术创作自由和艺术理论及批评自由的全面重建。邓小平还指出:"不继续提文艺从属于政治这样的口号,因为这个口号容易成为对文艺进行横加干涉的理论根据,长期的实践证明它对文艺的发展利少害多。但是,这当然不是说文艺可以脱离政治,文艺是不可能脱离政治的。"[2]如此,正是在这一国家艺术新政实施的过程中,艺术公共领域开始复苏和强势生长。

2. 国家艺术管理措施的宽松化

艺术公共领域的复苏式构建,与国家艺术管理措施的宽松化有关。改革开放时代以来,国家对艺术创作成功的奖励与对艺术创作失败的惩罚,逐渐形成了新的宽松化政策,从而为艺术公共领域的形成铺平了道路。国家对认为成功的艺术创作,不再沿用过去对八部样板戏等作品那样的褒奖政策,例如被不适当地奉为唯一正确的艺术创作标本并号召所有艺术家只能照此典范进行创作,而不得有其他创作道路。同理,国家对认为"有害"或有问题的艺术创作,不再像过去对"胡风反革命集团""三家村"等那样不仅采取政治惩罚手段,而且诉诸法律惩罚,将当事人投入监狱,也不再直接发动类似《武训传》批判那样的政治"运动",而只是限于严厉的政治批判和内部行政撤职等有所节制的惩罚措施。例如,1981年发生的对部队作家白桦的电影文学剧本《苦恋》的批判风波,虽有严厉的政治批判(如《解放军报》发表的署名"本报特约评论员"的文章《四项基本原则不容违反——评电影文学剧本〈苦恋〉》)以及部队撤职等措施,但毕竟由于胡耀邦、周扬等领导人更加宽松的冷处理方式的及时干预,已不再严惩作家本人,

[1] 邓小平:《在中国文学艺术工作者第四次代表大会上的祝词》(1979),《邓小平文选》第2卷,第210—211页。
[2] 邓小平:《目前的形势和任务》(1980),《邓小平文选》第2卷,第255—256页。

也不再搞以往那种全国性的"政治运动"了。《人民日报》1981年6月8日发表的署名顾言的文章《开展健全的文艺评论》，正代表了当时正在进行中的国家文艺政策上的微妙而又重要的调整或转变。对此转变或调整，邓小平也是有明确的自觉的："当然，对待当前出现的问题，要接受过去的教训，不能搞运动。对于这些犯错误的人，每个人错误的性质如何，程度如何，如何认识，如何处理，都要有所区别，恰如其分。批评的方法要讲究，分寸要适当，不要搞围攻、搞运动。但是不做思想工作，不搞批评和自我批评一定不行。批评的武器一定不能丢。"[1] 他虽然坚持《解放军报》特约评论员文章所进行的严厉批评的正确性，并继续主张对"搞资产阶级自由化的社会思潮，要进行严肃的正确的批评和必要的恰当的斗争"（见中发［1981］30号中共中央文件），但同时还告诫说："对待这些问题，我们不能再走老路，不能再搞什么政治运动，但一定要掌握好批评的武器。"[2] 这样，这场风波最终以《文艺报》发表并由《人民日报》转载《论〈苦恋〉的错误倾向》一文，以及白桦本人向《解放军报》和《文艺报》写信检讨的方式而结束，并没有在全国掀起大规模的持续的"政治运动"，体现了一种富有意义的政治调整。从批《苦恋》再到后来"清除精神污染"和批判人道主义思潮等事件，虽然政治惩罚措施和思想批判等依旧严厉，但毕竟不再像过去那样动辄剥夺艺术家的人身自由，也不再搞大规模的政治批判"运动"了，而是给被批判者留下了法律上的人身自由空间。这样的直接的艺术后果之一，就是一种不再直接受到国家意志控制的艺术自由空间，也就是艺术公共领域开始逐步恢复和加强了，相当于奏响了改革开放时代艺术公共领域复苏的动人旋律。

3. 知识界对思想自由的呼唤

中国艺术公共领域的复苏，同时也得益于知识界对思想自由的呼唤。随着国家的知识分子及艺术管理政策的松动，知识界对思想自由或言论自由发出了日甚一日的热烈呼唤。文学、历史学、哲学、政治学、经济学、社会学等领域都从自身视角去对思想自由的合法性加以论证，例如关于"异化""人性论"或"人道主义"等论争，促进了艺术界的创作自由政策的松动。

4. 市场经济的作用

还应当看到，中国艺术公共领域的复苏，是受惠于市场经济及其相关的社会

[1] 邓小平：《关于思想战线上的问题的谈话》(1981)，《邓小平文选》第2卷，第390页。
[2] 同上文，第391页。

和文化环境的发展的。1985年以来市场经济的迅速发展，特别是邓小平南方讲话所引领的市场经济建设提速，给中国全社会带来了新的发展活力以及一系列新的可能性，从而给艺术公共领域的建构提供了更开阔的自由空间。这主要表现在，越来越活跃的市场经济或商业在国家意志与私人意愿或个人意愿之间拓展出一片居间地带，便于两者之间展开对话和调和，而正是在此过程中，艺术公共领域得以快速生长。

5. 艺术界自身的变革需要

其实，归根到底，中国艺术公共领域的复苏式重建，是出于艺术界自身的变革需要。

这一道理并不复杂：要挣脱"文革"时期的艺术创作桎梏，就需要探索新的艺术表现形式、手段，吸纳新的艺术创作理念，而这更需要弱化国家意志的控制而释放艺术家个体的自由意志，使得艺术家可以自由地从事艺术变革或艺术革命。这样的艺术变革行动，假如没有艺术公共领域的保障，是不可能发生的。从牛棚里"归来"的老作家巴金，就发起了一场"说真话"的自觉行动。他以八年时间完成五卷本《随想录》（1978—1987），把"说真话"及"真实性"视为艺术家的生命。他真诚地相信艺术可以讲真话、建立真实性。这里的所谓"说真话"，其实就是说艺术家自己的话，而不一定完全按照国家意志去说话。这也就是等于要争取艺术公共领域的权利。

与老作家巴金的话题集中于艺术家创作态度上的真诚不同，一些更年轻的艺术家则偏重于搅动长期被视为禁区的艺术形式的变革浪潮。画家吴冠中就尽力张扬绘画的"形式美"的重要性："美，形式美，已是科学，是可分析、解剖的。对具有独特成就的作者或作品造型手法的分析，在西方美术学院中早已成为平常的讲授内容，但在我国的美术院校中尚属禁区，青年学生对这一主要专业知识的无知程度是惊人的！"他呼吁把遭到禁锢的形式美重新解放出来，准许研究其科学性，并倡导由此重新总结和发展自身的美术传统："广大美术工作者希望开放欧洲现代绘画，要大谈特谈形式美的科学性，这是造型艺术的显微镜和解剖刀，要用它来总结我们的传统，丰富发展我们的传统。"在此基础上，他得出如下结论："我认为形式美是美术教学的主要内容，描画对象的能力只是绘画手法之一，它始终是辅助捕捉对象美感的手段，居于从属地位。而如何认识、理解对象的美感，分析并掌握构成其美感的形式因素，应是美术教学的一个重要环节、美术院校学生

的主食！"[1]这种对形式美的自由探讨热潮，与"文革"时代及此前占统治地位的内容美学相比，无疑客观上传达出艺术公共领域复苏的信息。

而这种信息并非仅仅在美术界透露出来，在电影界也可明显地感受到：

> 今天，"四人帮"早已被扫进了历史的垃圾堆，但是，有许多同志的思想还没有解放。特别是有些人，他们对"三突出"之类的肮脏货色，已经有鉴别能力，能够对之进行批判。然而，对那些文化大革命前散布在文艺战线上的反映着左倾思潮和小资产阶级左派幼稚病的文艺思想和文艺观点，就表现得十分缺乏鉴别能力。正是在这样的阻力影响之下，我们的电影艺术战线至今不能形成一种局面，一种风气，就是理直气壮地、大张旗鼓地大讲电影的艺术性，大讲电影的表现技巧，大讲电影美学，大讲电影语言。恰恰相反，时至今日，无论在评论某一部影片的得失的时候，无论在检查电影发展中存在的问题的时候，我们都很少从这一方面尖锐地提出问题和研究问题。我们常见的一些评论文章，一般都是偏重于思想内容的分析。即使偶然有一些坚持研究"艺术特色"的文章，也往往是泛泛地从形式如何为内容服务这个角度作些分析，至于形式本身，很少有人做深入的研究。[2]

这些论者呼吁致力于电影艺术语言这类艺术形式领域的革新，"立即开展对电影艺术的表现形式这一方面的研究工作。而这一研究工作的十分重要的一个方面就是认真分析、研究、总结世界电影艺术语言的变化和发展，寻找其中的某些规律性，以便借鉴和从中汲取营养，以促进我们电影语言的更新和进步，促进我们的电影艺术更快地发展"[3]。这种对艺术形式变革的呼吁，其实也只是一个由头，由此透露出艺术家争取艺术创作自由的努力，而这也同样意味着要求建立同时超乎国家意志和私人行为之上的居间的艺术公共领域，以便让艺术家能真正找到一张围坐在一起展开公平对话的桌子。

[1] 吴冠中：《绘画的形式美》，《美术》1979年第5期。

[2] 张暖忻、李陀：《谈电影语言的现代化》，《电影艺术》1979年第3期，据丁亚平主编：《百年中国电影理论文选》下册，北京：文化艺术出版社，2003年，第12—13页。

[3] 同上文，第13页。

6. 全球化进程的中国化后果

此外，还应该补充的是，艺术公共领域的形成也可以被视为全球化进程的中国化后果。其实，改革开放进程固然是中国自身面向世界开放的自觉过程，但也同时可以视为由西欧发动而后扩展到全世界的全球化进程在中国实施其地方化策略的过程。也就是说，中国当代艺术公共领域的形成，与一直在寻求进入中国的全球化势力的艺术化呈现有关。如果说，改革开放之前的中国，由于政治、经济和文化领域一度只向以苏联为代表的东欧社会主义阵营（加上亚洲的近邻朝鲜和越南）开放，因而全球化程度很低，处于全球化进程的中国化或地方化的衰弱期或停滞期，那么可以说，改革开放时代则属于来自欧美的艺术公共领域的全球化进程在中国获得地方化发展的时期。正是伴随自外输入的全球化艺术公共领域相关知识的传播，中国艺术公共领域获得了持续的富有感召力的参考范本。

由于上述几方面（当然不限于此）的共同作用，当代中国艺术公共领域逐渐地实现了复苏式构建。虽然这个复苏式构建过程不是一蹴而就而是逐渐进行的，同时这一过程始终伴随着阻碍或反对的力量，但毕竟已经在进行了。至少在1980年代中期，中国艺术公共领域已经在一边复苏和构建，一边发挥自己的作用。也就是说，至少从那时起，对中国艺术家和公众来说，那张大家可以围坐在一起的桌子已重新制作出来，尽管它并不完美。

第三节　艺术公共领域概念及其人学依据

如何认识当今中国艺术公共领域的究竟呢？我们知道，中国当代在国家与个人之间尚不存在西方意义上那种相对独立而又能发挥中介作用的社会组织范畴（如宗教界、社会团体及其他民间力量），因而对公共领域在中国的问题就需做具体的审慎考察。

一、当代中国艺术公共领域概念

可以说，艺术公共领域在当代中国具有特定的含义，是指在国家、个人、产业界等之间所想象地存在的一个有关艺术的创作、生产、营销、鉴赏及消费等环节，具有一定自由度及局限性的中间地带。这是政府管理者、艺术家、艺术企业

家、艺术消费者（含收藏家）、艺术媒体和艺术批评家（含策展人）等多方力量展开相互博弈的竞技场域，宛如一张人们可围坐而对话的桌子。

这样理解的艺术公共领域概念，应当包含多层复杂含义：

第一，这是位于国家、个人、文化（艺术）产业等各方之间的带有中立性及中介性的中间地带，各方在此可以展开公正的协调工作。

第二，这个中立及中介性的中间地带虽然可以具体落实到茶馆、餐馆、咖啡厅、剧院等公共场所，但根本上还是一种想象的而非实在的场所，即是想象中各方力量可以就艺术的各个环节展开公正协商的中立而又中介性的平台。

第三，这个平台既非完全自由的也非彻底限制的，而是既具有自由度又同时具有局限性，属于限度中的自由和自由中的限度。自由只有当其有所限制时才能具有自身的确切内涵，与之相反，当其变得无所限制时，其内涵也就迷失于虚无中了。

二、当代中国艺术公共领域的人学依据

当代中国艺术公共领域的上述内涵的产生，取决于对处于当代社会境遇中的个人角色的特定理解。正是在这个意义上可以说，当代中国艺术公共领域具有自身的人学依据。这一点可以从如下几方面去理解：

第一，个人是中介性的存在。每一个个人的存在都是以其他个人即他者的存在为中介的。个人之出生，本身就来自于父母的中介。而个人之成长，则依赖于"天地人"三才的中介性哺育，即父母及全社会所提供的相关资源的滋养。个人不仅被他者所中介，而且也同时中介他者。个人一经长成，就会回报社会，通过自己的活动而对他者产生中介作用。因此，个人是中介性的存在，既被他者中介，也中介他者。

卞之琳的曾被赋予多重不同意义的《断章》，其实也在讲述着个人生存的中介性。诗人写道：

> 你站在桥上看风景，
> 看风景的人在楼上看你。
>
> 明月装饰了你的窗子，

你装饰了别人的梦。

10月（1935年）[1]

对这首仅仅由四行语句组成的短诗的意味，历来有多种解读，各有其不同。批评家李健吾就及时地评论说，这首诗在"装饰"两字上做文章，"这里的文字那样单纯，情感那样凝练，诗面呈浮的是不在意，暗地里却埋着说不尽的悲哀，我们唯有赞美诗人表现的经济，或者精致，或者用个传统的字眼儿，把诗人归入我们民族的大流，说做含蓄、蕴藉"[2]。他认为这首诗主要在暗示人生不过是互相装饰，蕴含着无奈的悲哀。卞之琳本人却不以为然，他辩解说，自己是以超然而珍惜的感情去写瞬间的意境，着力于想象世间人物、事物之间的相对、相关或相互作用。"我的意思也是着重在相对上。"[3] 到底哪一种解释正确呢？难道只有诗人自己的意图解释才是唯一正确的吗？

其实，这首诗的价值在于它的兴味蕴藉，也就是它本身蕴含多重余兴阐释的空间，因而很难也不必去找出那唯一正宗的阐释。正像李健吾后来息事宁人地指出的那样："我的解释并不妨害我首肯作者的自白。作者的自白也绝不妨害我的解释。与其看做冲突，不如说做有相成之美。"[4]

由于如此，现在再去做进一步的兴味蕴藉解读，也是可能的。笔者的感觉是，这首诗通过描写日常生活中的一组常见景观，发现了人与人、人与物之间互为中介的道理。也就是说，它述说的是个人与他者之间相互成为对方与周围世界发生联系的中介的道理。人、桥、风景、楼、明月、窗子等形象，在中国是人们熟悉的景观，属于中国诗歌中经常出现的熟悉兴象。但它们却在这里出人意料地构成一种前所未有的新组合。"你"，其实可以说是反思着的"我"，自以为是"看风景"这一行为的主体，即主动者，却无意中成了正在被"人""看"的客体或对象，属于被动者。这样，"你"（或"我"）与"人"之间的主客之分，就不再是绝对的或确定的，而是相对的或可变的了。而从根本上说，"你"与"人"之间通过互看这一特定动作，结成了一种互为中介（或媒介）的关联。当两者之间通过互

[1] 卞之琳：《卞之琳文集》上卷，合肥：安徽教育出版社，2002年，第29页。
[2] 刘西渭（李健吾）：《鱼目集——卞之琳先生》，《咀华集》，上海：文化生活出版社，1936年，第149页。
[3] 卞之琳：《关于〈鱼目集〉》，《咀华集》，第156页。
[4] 刘西渭（李健吾）：《答鱼目集作者》，《咀华集》，第175页。

看行为联结起来时,"你"在中介着"人","人"也同时在中介着"你","你"与"人"相互中介,从而结成互为中介共同体的关系。

同理,当"你"发现"明月装饰了你的窗子"时,也许并不知道,此时正有一双别人的眼睛在欣羡地旁观"你"的感动状态,从而使得"你"无意中了转化成了"别人的梦"的"装饰"物。"明月"构成了"你"的窗子中的客体形象,而"明月"下的"你"则又同时构成了"别人的梦"中的另一客体形象。无论"明月""你"还是"别人"都可能变换身份,或在同一时空中竟呈现为主客体双重身份。这表明,"你"在人生中往往可能身不由己地同时充当中介环节或角色,无论是作为主体还是作为客体,都构成一种中介,区别仅仅在于作为中介还是被中介。这表明,"你"的人生不只是可以决定他人,同时又是被他人所决定,总之是一种互为中介的存在。可以说,这首诗就这样抒发了诗人对人生中自我与他人之间互为中介的欣喜与怅惘的交集之情,令人回味再三(当然自知这绝非最后的品味)。

也就是说,当你通过"站在桥上""看风景"这一行为,成功地确证了自己是这个世界中的一个存在时,被"看"的"风景"就成为"你"据以确证自己的在世存在的中介。但与此同时,当你无意中也同时成为"在楼上看你"的那位"看风景的人"眼中的"风景"时,你也同时成为"别人"或他者确证其在世存在的中介。当你观看"明月"时,"明月"成为你的在世体验与想象的中介;而同时,观看"明月"的你也成为"别人"或他者的在世体验与想象的中介。你作为个人,总是要以他者为中介,而反过来,他者也同样要以你为中介。你与他者是互为中介的联合体。在这个意义上说,你与他者之间是可以相互换位的。难怪有学者解读说:"在这里,主体与客体、看与被看、装饰与被装饰都是相对的,可以互为换位的,因而取得了某种景中有景、景外有景、景景重叠、既有距离又超越固定视点与距离、既体现时空又超越时空的艺术效果。"[1]

值得注意的是这里的"装饰"一词的两次反复修辞的使用。"装饰"在这里并非意指通常的形式修饰或外观打扮,而是以符号表意形式呈现的渗透了想象、幻想及情感的世界美化或世界重构方式。"你"观看风景的过程同时就是对世界从自我角度加以美化或重构的过程。"你"借助"明月"这一中介去美化自我,而

[1] 王光明:《现代汉诗的百年演变》,石家庄:河北人民出版社,2003年,第290页。

借助"明月"的中介去美化自我的"你"同时也已成为他者的人生梦想的中介。

第二，个人与周围他者的关系是异质性的，也即多元的和差异的。可以说，当代个人的社会角色是从往昔的一元化参与向如今的多元化参与转变的结果。对当代社会人与他者关系中的这种多元与差异特质，有论者是从劳动分工的古今演变角度去加以理解的：

> 现代社会中，随着劳动分工进一步细化，一个最重要结果就是人类对社会世界的多元化参与。在传统社会中，个人的各种群体从属关系(group affiliations)相互交织，形成了一种同心圆的格局。如果一个人从属于某一个社会群体或网络，就意味着他必然也从属于另外一些社会群体或网络。但是，在现代社会中，这些从属关系则应该被表征为由相互交叉的圆所构成的网络，这些圆彼此互不包含，至少也是部分地相互独立。[1]

这样的理解确有道理。如果说，传统社会中个人与他者的关系属于一种同心圆构造，那么，个人与周围他者比较容易结成一种单一、一元或同一性关系。但是，在现代或当代社会，个人与他者的关系转化为若干相互交叉的圆所组成的网络，它们之间常常只是偶尔或部分地交叉或重叠，而绝不会完全相同。

在此情形下，"个人被他对各种社会群体和网络的从属关系割裂开来。这些从属关系彼此独立，这意味着没有任何一个可以完全包含他。从属于同中心的社会圈子就意味着被它们完全接纳；现代人从属于各种相互交叉的社交圈子，但其中的每一个只需要他部分地参与其中。……个人不能完全认同任何一个社会圈子，因此他的每一种参与必定是不完全的"[2]。在日常生活中同时拥有若干不同的社交圈子的个人，可以产生出彼此分裂、分离或隔绝的社会身份或社会角色，而其中的每一种都是不完整的和有所缺失的。由此，也就不难理解汉娜·阿伦特何以坚持认为人与人之间总是多元的和存在差异的了。这就是说，当代个人常常只能拿出自己的部分自我或自我碎片，去同周围的种种他者分别相遇。就像面对一个多棱镜，我们从中只能看到分离的若干自我而非唯一的完整的自我。这样的个人

[1] 〔美〕埃维巴特·泽鲁巴维尔：《私人-时间与公共-时间》，据〔英〕约翰·哈萨德编：《时间社会学》，朱红文、李捷译，北京：北京师范大学出版社，2009年，第166页。

[2] 同上。

难道不时常遭受分离或分裂的苦痛?

第三,个人总要寻求与他者对话和沟通。个人由于不能忍受与周围他者关系的这种多元性和差异性,总是要寻求与周围他者展开对话和沟通。在这个意义上,哈贝马斯的社会沟通理论虽然难免有其过分理想化或乌托邦的色彩,但毕竟也有一定的启迪价值:人总是要相互沟通的。即使相互沟通可能归于失败,但这种沟通过程本身也仍然有其正当性。

第四,个人总要寻求私我与公我之间的适当分离并加以制度化。当社会对话和沟通难于达成共识或同一性时,为相互异质而又孤独的个人划分出私我与公我的领域,并建立相关机制加以保障,就具有了必要性和重要意义。前引论者继续写道:

> 个人与角色之间的差别与一种相似的社会学上的差别有着紧密的联系,这后一种差别就是私我(private self)和公我(pubulic self)之间的差别。现代社会组织的重要特征之一就是个人生活的私人领域与公共领域的分离。除了对某些从公共性到私人性的定时性退变的一般需要之外,这种分离在现代社会变得更加具有必要性。个人所从属的各个社会圈子的要求相互矛盾,个人所扮演的各种社会角色的要求相互冲突,于是,对缓解这些紧张关系的方式加以制度化,对于现代社会生活而言是十分必要的。[1]

区分私我与公我并加以制度化,目的正在于保障个人的正当权利:既有权利作为私我而存在,也有权利作为公我而存在。

第五,重要的是,具体到当前,个人总是生活在跨媒介影像与流动性生存相交集的境遇中。置身在由大众媒介、电子媒介、数字化、媒体融合或全媒体时代等相关概念所构成的境遇中,公众时时承受着种种多媒体或跨媒体影像的轮番冲击。而与此相连的是,越来越多的公众及其亲友随时处在迁移、流动的生存境遇中,其生活的变动感、不稳定感或动荡感加剧。对此,阿帕杜莱认为出现了一种"流离公共领域"或"离散的公共空间"。根据他的论述,电子媒介和迁移这两方面的发展共同形塑了现代主体的"想象",从而导致"流离公共领

[1] 〔美〕埃维维特·泽鲁巴维尔:《私人-时间与公共-时间》,据〔英〕约翰·哈萨德编:《时间社会学》,朱红文、李捷译,第166—167页。

域"的形成。一方面,电子媒介的发达不断制造出流动的影像。"电子媒体正无可置疑地改变着更为广泛的大众媒体以及其他传统媒体。……因为它们提供了崭新的资源和规则来建构想象中的自我和世界。"[1]进一步说:"电子媒体以其形式上十足的多样性(电影、电视、电脑和电话)和在日常生活中迅猛的传播速度为自我想象提供着资源,并将其作为一种日常的社会项目进行。"[2]这些看法假如放到今天,应该重点述说国际互联网、移动网络、微博、微信等在日常生活及艺术中的巨大作用。另一方面,阿帕杜莱注意到,世界各国人口的大规模迁移,导致越来越多的个人或其亲友处在大规模流动中,生活的不稳定感加剧了。"当外来的土耳其劳工在德国的公寓里观看土耳其电影时,当费城的韩国人通过韩国传送的卫星信号观看1988年首尔奥运会时,当芝加哥的巴基斯坦籍计程车司机聆听在巴基斯坦或伊朗录制的布道录音带时,移动的影像与其去国界化的观者相遇了。这些现象创造了离散的(diaspcnic)公共空间。"[3]这样的后果是:"电子媒介与大规模迁移在当今世界中并非技术上的新动力,而是推动(有时是强迫)想象工作的新动力。它们共同创造出了特殊的无规律性,因为观者与影像同时处于流动之中。"[4]

这样,在当今世界,个人总是中介性的存在,既被他者中介也中介他者;同时,人与人、人与群体以及群体与群体之间总是异质性的,也即多元的和存在差异性,难以完全一致。然而,人与人、人与群体以及群体与群体之间又总是要寻求公正或平等的对话及沟通,也就是一种多元的和差异中的对话及沟通;由于自知相互对话及沟通终究难以形成一致,故寻求私我与公我的分离并加以制度化或提供机制保障。显然,根本的一点在于,需要为个人与他者之间的相互对话及沟通的公正性确立特定的中立或中介性的机制及制度。正是基于对当代个人的社会角色的上述理解,当代中国艺术公共领域的构建找到了自身的理论基石。也就是说,鉴于当代个人必须拥有一种可以在其中与他者展开公正对话的中间地带,公共领域特别是其中的艺术公共领域的建立也就具有了必要性和重要性。

[1] 〔美〕阿帕杜莱:《此时此地》,据《消散的现代性》,刘冉译,上海:上海三联书店,2012年,第4页。
[2] 同上文,第5页。
[3] 同上。
[4] 同上文,第6页。

第四节　艺术公共领域的存在要素

由上面的人学依据，不妨就艺术公共领域的存在要素做出分析。如果不是从历时的演变角度而是从共时的聚集角度看，当代中国艺术公共领域的存在，也就是那张桌子的存在，是由若干要素或层面所综合构成的。简要地看，这些要素中应当有下列方面：国家改革战略、政府艺术政策、市场经济环境、艺术传媒平台、艺术家和公众。如下正六边形图所示：

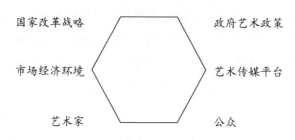

当前中国艺术公共领域要素图

其中，国家改革战略、政府艺术政策、市场经济环境、艺术传媒平台相对说来更偏于客体条件一面，艺术家和公众则更偏于主体条件一面。

一、国家改革战略

这里的国家改革战略，是指国家有关政治、经济、文化和社会等方面以改革开放为核心的战略规划及相关部署。例如，党的十一届三中全会（1978）和十二届三中全会（1984）分别启动的改革开放进程和城市经济体制改革进程，带来中国政治、经济、文化和社会等的巨大转型。这样的巨大转型由于可以在国家意志与个人意愿之间开辟出开阔的自由空间，自然会有助于艺术公共领域的生成和运行，从而为艺术创作和批评在20世纪80年代的繁荣确立了国家制度上的保障。假如没有这样两次国家战略部署，就不会出现20世纪70年代末期至80年代前期的"伤痕艺术"热潮和80年代后期的诸多艺术新潮（"寻根文学""第三代诗""先锋小说"、电影"第五代"、85'美术新潮、新潮音乐、实验戏剧等）蓬勃兴旺的发展局面。党的十七大报告制定了"提高我国国家文化软实力"的发展战略（2007），十七届六中全会则审议通过了《中共中央关于深化文化体制改革　推动

社会主义文化大发展大繁荣若干重大问题的决定》(2011)，从国家战略的高度为艺术界在社会生活中的作用的提升提出了来自国家层面的战略要求，同时也提供了保障，从而客观上为中国艺术公共领域的建构提供了有利条件。

二、政府艺术政策

这是政府艺术管理政策的简称，由政府艺术管理机构出面，代表国家意志行使艺术管理职责。作为上述国家改革战略的具体化进程或相关方面，政府部门的艺术管理政策有利于艺术公共领域的生长和运行。邓小平的《在中国文学艺术工作者第四次代表大会上的祝词》(1979)可以说是改革开放时代出现的第一份最为重要的，而且至今仍有其历史性意义的政府艺术政策文献，特别是其提出的保障艺术界两大自由（艺术创作上的"自由发展"和艺术理论上的"自由讨论"）的方针和政策，等于从政府管理层面自觉而有效地推动了中国艺术公共领域的建构。

当然，政府艺术政策既有开放的一面，又有限制的一面。2011年和2013年，国家广播电影电视总局先后出台两项政策文件：一个是《关于进一步加强电视上星综合频道节目管理的意见》，其主要内容是规定各地方卫视在17:00至22:00黄金时段，每周娱乐节目的播出不得超过3次；另一个是《关于做好2014年电视上星综合频道节目编排和备案工作的通知》，规定每家卫视每年新引进版权模式的节目不得超一个，歌唱类节目在黄金档最多保留4个。这两个分别被媒体称为"限娱令"和"加强版限娱令"的政府艺术管理文件，都旨在加强电视台娱乐节目调控力度，防止过度娱乐化和低俗倾向，以满足公众的多样化、多层次和高品位的收视需求，这直接影响到电视艺术节目的制作、营销和观看等方面。

不过，政策限制也应是有法可依且尺寸有度，其底线在于保障公众（包括艺术家和普通公众）的艺术自由。一些沉重的历史教训必须吸取。四川诗人流沙河与同人于1957年创办诗刊《星星》，并在创刊号上发表借物咏志的《草木篇》，其中《仙人掌》这样说："她不想用鲜花向主人献媚，／遍身披上刺刀／／主人把她逐出花园，／也不给她水喝／／在野地里，／在沙漠中，／她活着，／繁殖着儿女……"这样的仙人掌意象竟被直接解读为"反党反社会主义的大毒草"，诗人因此而被打成"大右派"，被判押回老家"劳动改造"，失去艺术创作的自由。更极端的例子是康生借助小说《刘志丹》而制造出一桩特大的"现代文字狱"。这起

株连上万人的特大政治冤案，直到 1979 年才被正式平反。这样的政府艺术政策限制，显然是严重阻碍艺术公共领域的建构的。记取这样的历史教训，有助于政府艺术管理部门通过法治去切实保障艺术公共领域的正常运行，而不是倒退回人治的无序轨道。

三、市场经济环境

对艺术公共领域的建构而言，市场经济的作用具有复杂性。一方面，它并非艺术的天然温床，而是往往可能以市场价格去取代或牺牲公平、正义、责任等社会价值诉求；另一方面，它也非艺术的天敌，而是可以通过市场杠杆，在国家意志与个人意愿之间开辟出一个具有中间、中立或中介性作用的调和地带，有助于艺术自由不受来自无论是国家意志还是个人意愿的粗暴干预。市场经济环境既可以助长"为金钱而艺术"的倾向，也可以推动"为人民而艺术"的倾向，也就是所谓"为人民币而艺术"还是"为人民而艺术"的不同选择。市场经济环境恰如一柄双刃剑，既可以保障也可以瓦解艺术公共领域的建构。一幅画到底值多少钱？一部电影或电视剧是否会受到观众喜欢？一部长篇小说能否被读者接受？这些似乎完全是市场说了算。但其实，在市场的背后，隐藏着的是诸多非艺术因素之间的暗中较量。不能把市场经济环境对艺术公共领域的建构想得太理想，也不能想得太悲观。无论如何，在当今时代，市场经济环境对艺术公共领域的建构和维护都是不可或缺的客观要素之一，关键还是社会各界如何以合理的规则去保障处于市场经济环境中的艺术能给参与其中的艺术家和公众都带来公平感。

四、艺术传媒平台

随着传媒技术的不断发展演变，艺术所赖以传播的媒体为艺术公共领域的建构提供了公共媒介平台。这些传播媒体既包括传统媒体如书籍、报纸、杂志、广播、电影和电视，也包括新兴媒体如国际互联网及其相关的移动网络、数字技术等，它们分别依托相应的传媒产业而生存和发挥作用，成为艺术公共领域所必需的开放平台。在不同的时代，艺术传媒平台的特点有所不同。在改革开放时代之初的 20 世纪 80 年代，书籍、报纸、杂志、广播、电影等传统的传媒平台承担了艺术公共领域建构的重任；进入 21 世纪以来，互联网及其相关的网络平台等新兴传媒势力则充当了艺术公共领域的建构场所。值得重视的一点是，与过去的传媒

平台偏重于艺术家（传者）对公众（受者）实施单向传播相比，如今以国际互联网为代表的新兴传媒势力，则越来越注重艺术家与公众之间的双向互动。它们凭借自身网络平台的开放、公正、传输快捷、便利等技术条件，为艺术家和公众双方的沟通建立起以往无法做到的双向互动平台。这种双向互动的意义在于，艺术家特权受到一定程度的削弱，而公众的艺术权利则得到一定程度的加强。也正是由于国际互联网的全球传播特性，当今时代任何一个开放的国家要想取消艺术公共领域而恢复艺术强权管制，就传媒技术本身而言都是难以奏效的。

不过，另一种情况也是需要正视的，这就是当今国际互联网平台往往营造出一种绝对的艺术自由幻觉，似乎艺术创作和批评都可以为所欲为，而不需要顾及任何社会责任。影片《无形杀》（2009）取材于现实生活中轰动一时的"铜须门"事件（2006），讲述了一个与互联网的"人肉搜索"紧密相关的"偷情门"故事，揭示了艺术网络平台的所谓自由造成的后果。影片始于一段网络"人肉搜索"画面，随后展开以刑警张瑶为代表的警方的犯罪追踪过程，带有明显的犯罪悬疑片特点。影片交织着两条破案线索：一条是张瑶等的破案，牵扯出"偷情门"事件的男主角高飞；另一条则是两位网民自发地追踪逃亡的"偷情门"事件的男女当事人。由此讲述了这样一则故事：警方发现一具无头女尸，将嫌疑人锁定为高飞。经讯问，高飞并非凶手，但也并非绝无干系。死者名叫林燕，嫁给外企高管程涛后就辞职在家，在网络游戏中碰巧与高飞相识，产生地下情。有趣的是，激动的高飞竟将做爱过程拍摄下来。不想这段视频后来成为程涛讨伐妻子偷情的罪证。愤怒的后者想到了自由的传媒平台国际互联网，于是化名在网上公开讨伐同样是化名的罪人，一时间网络舆情激奋，轰动全国。而富有正义感的网友们则以"人肉搜索"找出真实的林燕和高飞的生活信息，并公布于网上，对他们发起了愤怒的"网络通缉令"。两位男女当事人更是因此而在家庭中分别遭遇妻子和丈夫的愤怒追究，造成事态难以收拾。正是巨大而无形的网络通缉逼迫他们中断了正常的生活，分别开始逃避：高飞选择隐姓埋名，携带买来的身份证四处避祸，惶惶不可终日；而林燕则在逃跑途中遭遇网民的无情指认、歧视和声讨，眼见走投无路，索性在与不良网民的激烈搏斗中选择投水自杀（这个情节可比肩于现实生活中的"铜须门"事件）。

这部影片中最值得注意的人物，是那两位网民追踪者。他们中，一个代表为谋利而行使假正义、带着伪善面孔的网站，另一个代表充满正义感但又不辨是

非、跟风说话的普通网民,无论如何,都以媒体自由、公平、民主、正义等堂皇名义,自发地对两位"偷情门"事件主角展开追杀。其实,他们并非事件的真正主角,真正的主角是国际互联网这个传媒平台本身,也即号称自由、公平、正义的网络平台本身,它以其似乎无限制的绝对的网络暴力而成为日常生活中的"无形杀手"。

刑警张瑶是整个"偷情门"事件的调查人和目击者,她从这场闹剧中能反思什么?不妨想想影片结尾处,她特意让高飞看林燕生前最后发给他的短信:"我会在一个没有网络的地方和过去告别,愿你幸福。"当今世界,可以到哪里去寻找"一个没有网络的地方"?由此看,这部影片实际上可以让我们深入地反思国际互联网这一特大艺术传媒平台,及其在当今艺术公共领域建构中的作用。一方面,它似乎可以提供无限制的自由,也就是超越国家意志和个人意愿之上的宽阔无边的自由;但另一方面,这种自由又往往无视乃至毁灭当事人应有的正当权利和自由,以及与此相关的他人的正当权利和自由。试想,当这个平台的网络暴力可以凌驾于道德准则和社会法律之上时,这个艺术公共领域,乃至日常生活世界,还能完整地存在并运行吗?一旦没有了那张可以围坐而平等对话的桌子,艺术的公共自由就不再存在了。重要的是探究如何确立特定的规则,以保障艺术公共领域的健康和稳定运行。

五、艺术家

这是指艺术公共领域中艺术作品的创造者,当然也是对公众实施影响的艺术信息的传者。相对于前面几个要素而言,艺术家属于艺术公共领域中的两大主体要素之一,通过特定的艺术行为去创作艺术品以影响公众,从而成为了艺术公共领域的一大显赫角色。艺术家的艺术行为包含诸多方面:

第一,艺术品。作为艺术家的艺术创作行为的结晶,艺术品可以通过其艺术形象系统或明或暗地传达艺术家本人的思想及主张,如创作倾向、艺术观念和相关社会意识等。这些思想或主张往往存在于艺术品的蕴藉丰厚的艺术形象系统中,通过它们间接地呈现出来,而并非直接说出,从而包含了诸多不确定因素。一定的艺术品的产生和准予存在,可以折射出艺术公共领域的开放与公平程度。影片《芙蓉镇》(1986)讲述一名右派(秦书田)和一名新富农(胡玉音)的故事,由此对"文革"及此前的"反右"等政治运动提出了激烈的影像反思,触及了当时

中国政治中的一个重大的敏感问题。其结尾疯子敲锣大喊"运动啦！运动啦！"的巧妙设计，宛如警钟长鸣，试图唤醒全社会对强权政治及不自由的人生的高度警觉。这部影片尽管伴随激烈的内部争议，但其最终摄制完成并获第七届金鸡奖最佳故事片、最佳女主角、最佳女配角和最佳美术奖等四项大奖，确实能在一定程度上佐证其时中国艺术公共领域的开放度和公平度。至少，在当时国家意志与艺术家群体的自由意志的角力中，后者在一定程度上取得了胜利，也从一个侧面见证了中国艺术公共领域在复苏与建构上的新进展。

第二，艺术活动。艺术家参与其中的艺术思潮、艺术流派、艺术社团、艺术书刊、艺术展演等艺术活动，往往代表艺术家本人的思想及主张。从20世纪70年代末期到90年代，可以先后见到"伤痕艺术""反思艺术"、85'美术新潮、新潮音乐等诸多艺术思潮，还有"寻根派""第五代""先锋派"等艺术流派，以及"厦门达达""第三代诗""他们""海上诗群""莽汉主义""整体主义""非非主义"等艺术社团。特别是1985年众多艺术社团的风起云涌，凸显出那个年代中国艺术公共领域的开放及活跃程度。艺术社团一成立，就必然要开展集体艺术活动。而出版艺术书刊、进行艺术展演等，必然成为其存在的当然标志。85'美术新潮中就成立了"北方艺术群体""厦门达达""浙江池社"和"湖北部落部落"等美术社团[1]，诞生了具有前卫意识的《美术思潮》《美术报》《画家》等美术报刊，并引发老资格刊物《美术》《江苏画刊》《美术研究》等专辟版面加以关注。这些艺术家乐于参与其中的艺术活动的自由举办，显示了艺术公共领域的正常运行，正像古代的"兰亭雅集""西园雅集"等文人唱和游玩的结社活动一般。这些艺术活动集中体现了艺术家的艺术创作自由和艺术批评家的艺术批评自由。

第三，艺术生活。这是指带有物质层面意义的艺术家所居住并活动于其中的艺术状况，也就是指由居住场所、日常生活、艺术创作、艺术交流等环节构成的艺术家日常生活方式。从20世纪90年代起，北京曾先后出现过艺术家集中居住的圆明园艺术村等艺术村落。一位亲历者这样记述圆明园艺术村：

> 搬进去后一接触，才知道这里很多都是近乎流浪的艺术家。他们当中有不少年轻人，虽然他们自由自在地在这里生活与创作，但生活上大多陷于贫困的境地。当时的圆明园艺术村里还没有正规的艺术品交易市

[1] 涌现出王广义、高名潞、徐冰、舒群、张晓刚、毛旭辉等风云人物。

场，所以画家们当时的状况大都可以说是为艺术而艺术的，纯艺术的。其多数也是倾向于油画和现代艺术的。当时我没有听说过有什么不好的事情发生。所以，我觉得那一段圆明园画家村的发展情形大体上还是比较健康的。……当时他们给我留下的印象大都是很纯朴和执着的。没有当时官方的那些画家架子大，难以接近的感觉。……当时他们都很年轻，开口闭口都谈的是画，他们的生活都十分简陋。渴了饿了也都谈画，天气冷了冻得瑟瑟发抖也谈的是画。没有官办机构里那些专业画家，一见面就关心某展览某人入选，某地美协主席某人担任等习气，对我留下了深刻的印象。……记得我的南侧房里住过一位画家，我经常见他每天只吃两顿饭，每顿一个馒头或一个饼子，喝些开水充饥，依然每天勤奋作画，乐此不疲。当时这样的现象很普遍，可见那时圆明园的风气。

艺术家们能在此地聚居，自由地过自己愿意过的艺术生活，画画、写歌、唱歌、跳舞、聚会等，表明艺术公共领域处在正常运行的状态中。这些艺术家们还有自己的"村长"，行使某种管辖权。存在这样的俗称意义上的"村长"，表明那时的艺术村确实还是出现了一种艺术自由或艺术公平的状况。

这位亲历者还这样反思艺术村存在的原因：

> 那时的社会改革开放虽然已有十年之久，但数十年来人们根深蒂固的思想观念还没有彻底的动摇。但文化艺术作为时代的风雨表，作为学术和精神自由的表征，其发展已很敏感。尤其是经过85'后大量西方观念的介入，国内艺术界对过去一些旧的创作模式、艺术观念的反思以后，全国各地的艺术家，特别是一些基层或平民艺术家，已强烈地要求和呼唤打破官本位，打破旧的各种管束和条条框框，实现艺术创作的平等和自由。他们十分渴望寻求一个平等的艺术园地，去追求艺术的自由，去实现自己真正属于自我的创造。再者，一些美院毕业后无法就业，飘泊在京城里的游子，他们工作无着，精神苦闷，自然就想聚在一起，借艺术而寻求寄托。这一部分人对圆明园艺术村现象的形成也起到了推波助澜的作用。应该说，这是我所感知到的圆明园艺术村形成的主要原因。[1]

[1] 胡达生：《我所知道的圆明园艺术村》，http://artist.artron.net/20130424/n441104.html。

这里关于"实现艺术创作的平等和自由""寻求一个平等的艺术园地，去追求艺术的自由，去实现自己真正属于自我的创造"等切身体会和反思，当然仅出于个人视角，但也有一定的道理。如今，90年代意义上的艺术村已几近消失，取而代之的是新的艺术群落和艺术集聚区，例如北京的798等艺术区。简单说来，以圆明园艺术村为代表的90年代艺术村更多地是自发形成的和规避政府管理的，虽然享有更多个人自由但也容易陷入无序状况；如今的北京798等艺术区虽然起初属于自发形成，但后来迅即被纳入政府的文化创意产业管理渠道中，不同程度地获得了文化产业或文化创意产业的优惠政策的扶持和管理。从往昔艺术村到今日艺术区，一字之差，集中凸显的是自发的个人化艺术与政府管理下的产业化艺术的不同（在极简易对比的意义上）。

六、公众及其类型

这是艺术公共领域的两大主体之一，一般属于艺术公共领域中的艺术鉴赏者和评论者。如今的互联网时代的公众，与过去相比，已经变得多种多样了。简要地分析，可以见出至少四种类型：旁观型、入场型、参与型和互动型。

第一，旁观型公众。他们只从旁观照艺术品而不直接介入其创作过程，更不会改变作品的内容。公众阅读鲁迅的小说《狂人日记》、观赏徐悲鸿的绘画《田横五百士》、观看陈凯歌执导的影片《黄土地》等，这些鉴赏行为不会导致艺术品的内容发生任何实质性的改变。

第二，入场型公众。他们实际地入场观看表演，配合和帮助艺术家完成作品。那些作品虽然已经预先创作、设计或编排完毕，甚至已经形成完整的剧本，但必须依赖于观众的入场观赏才能最终完成。入场型公众，意味着要实际地进入表演现场，与演职员或艺术家面对面地相遇。他们的角色是双重的：既要以旁观态度去观赏，又要以见证人或击赏者姿态去助推其最终完成，或者精彩、圆满地完成。他们的入场观赏诚然不至于导致艺术品的实际内容发生多少改变，但可以直接影响其完成的质量及其精彩程度。假如没有实际地进入剧场观赏的公众，音乐会、舞蹈演出、戏曲表演等艺术创作预先设计或编排得再高超，也只能等于半成品。观看当今京剧《梁祝》，张火丁其人还没现身而只有演唱声音响起时，观众或"戏迷"的喝彩声就已响亮起来，这样积极的即时互动肯定会给予舞台上正待现身的张火丁以强烈的内心激励。而每遇精彩或动情处，"戏迷"们势必尽情喝彩。

张火丁在这种观众的激情互动中,更是会竭尽全力表演角色,力求以完美的艺术境界去回报自己的忠实"戏迷"。他们的喝彩声诚然不可能改变这部作品的情节、唱腔、动作等具体内容,但完全可以影响演员表演的整体质量及其圆满程度。

第三,参与型公众。他们处在与旁观型公众对应的另一极端,就是不满足于仅仅旁观,而是响应艺术家的有意识的召唤,实际地介入艺术创作过程,并且与艺术家和其他公众一道共同参与完成艺术品的创作。德国艺术家博伊斯的《给卡塞尔的7000株橡树》,就是艺术家及其家人同当地居民一道合作完成的。艺术家的"作品"其实起初只是一个初步的设计方案,只有当公众实际地参与植树过程并共同完成7000株橡树的种植后,这件作品才算最终完成。当然,艺术家的真正意图在于,以此去实际地履行其"人人都是艺术家"的艺术理念。显然,这件作品及其深层艺术理念,倘若离开了该市公众的实际参与,是不会真正完成和实现的。

第四,互动型公众。这是专门针对当今国际互联网时代的特定公众群体及其特殊作用来说的,是指那些实际地参与艺术品的改编、制作、播映、展演、海选或评论等环节的公众。同参与型公众相比,互动型公众不仅实际参与艺术品的创造及其完成过程,而且他们的参与还可能实际地起到改变作品的创作过程及其结果的作用。网民常常是这类公众的主干。当今的网民公众,常常通过网络评选或评论,参与艺术品的创作及批评,甚至通过实际地到影院观赏来拉动票房,实际地支持自己钟爱的艺术品的完成。影片《小时代》系列正是这样的影片。这些观众堪称该导演作品的铁杆"粉丝",以誓死捍卫偶像的姿态力推其票房。还有的互动型公众,往往通过特立独行的批评性评点去改变人们对于艺术品的观赏印象,在公众中铸造出新的鉴赏效果。网民的《〈山楂树之恋〉之泡妞技术全攻略》就以"任何时代任何社会,爱情都离不开金钱和物质"这一独特的主题诠释,向原著者和导演的艺术品发起了尖锐的挑战。更突出的实例,自然莫过于2005年年底至2006年年初一位青年网民通过网络平台,以短片《一个馒头引发的血案》向知名导演执导的影片《无极》发动的挑战了,其挑战的结果在于对该片票房的上升起到了遏制作用。再有就是2005年湖南卫视的《超级女声》选秀节目的播出及其造成的轰动性效应,极大地得益于,甚至依赖于普通公众基于网络、手机短信等传媒平台的投票参与。他们的参与会直接影响,甚至改变选秀的结果。

如果说,前两类公众更多地归属于传统媒体占主导时代的艺术主体,而后两

类公众则更多地归属于新兴媒体主导时代的艺术主体。相比而言，后两类公众更能体现当今时代公众与艺术品相遇时的新特点，也更能契合当今时代艺术公共领域的新特点：艺术的自由极大地依赖于艺术家和公众的自由创造、自由参与，以及自由而公平地实现双向互动。

以上有关当今中国艺术公共领域的六要素的划分，自然属于一种极简化式描述，不能完全涵盖，目的只在于简略地呈现艺术公共领域的当前状况。

第五节 艺术公共领域的机制与实质

在当今中国艺术公共领域的实际运行中，上述要素往往不会相互孤立地单独发挥作用，而是呈现为错综复杂的相互冲突与调和格局，这就需要考虑艺术公共领域的运行机制及其社会法治保障问题。换言之，那张人们可围坐而谈的桌子的制作及其作用，不应是依赖于简单的行政命令，而是需要社会法治机制的保障和维护。

一、当今中国艺术公共领域的运行机制

简要地看，当今中国艺术公共领域的运行机制，可以从如下几组需要调节的关联范畴去把握：政府管理与审美自律、商业消费与社会关怀、全球时尚与地方传统、媒体自由与艺术伦理。如下八边形图所示：

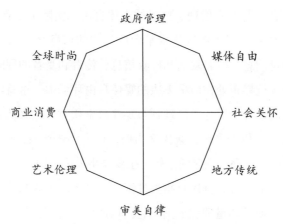

当今中国艺术公共领域运行机制图

第一，政府管理与审美自律。代表国家意志的政府艺术管理行为，与代表个人意愿的艺术家及公众的审美自律或审美自主性诉求之间，往往存在这样或那样的冲突。假如其中一方完全抑制或战胜另一方，使其完全无法声张，那么，艺术公共领域的平衡态势会丧失掉，艺术公共领域也就会实际上消失或名存实亡。要维护政府管理与审美自律双方之间的相对平衡态，就需要倚靠法治条件下的协商机制。

第二，商业消费与社会关怀。这是从艺术家及文化产业角度来说的，是指他们的商业动机与社会责任感之间的协调状态。简单地讲，就是通常所谓"为人民币而艺术"还是"为人民而艺术"的问题。但实际的情形远为复杂多样。商业消费是市场经济环境中的必然现象，它既非社会关怀的天然盟友，也非其天敌，而是可以利用的条件；而社会关怀则是艺术家和文化产业在适应商业消费时所必须承担的责任或履行的义务。

第三，全球时尚与地方传统。在全球化浪潮中乘势而来的外来文化艺术时尚，简称全球时尚，与对此加以竭力抵抗的地方文化艺术传统，简称地方传统，两者之间常常会产生尖锐的矛盾。如今，对全球时尚简单地"视若洪水猛兽"而"御敌于国门之外"，已难以奏效，因为这毕竟早已是媒体自由的年代，国际互联网无所不在的开放性决定了重新闭关自守的不可能，从而为全球时尚的无孔不入提供了便利条件。与之相反的是，全球时尚有可能激发起地方传统的一种积极的自我开发姿态：借助于全球时尚风潮的冲击，且退且战地重新激活、发掘或提炼出自身那些足以同全球时尚风潮相抗衡或对话的要素。

第四，媒体自由与艺术伦理。这里的媒体自由，实际上是指媒体信息自由，是指通过传统媒体和新兴媒体等传媒平台所建构的信息交流的开放性或无限制性，包括提供海量信息、匿名发送和接收信息、传者和受者的即时双向互动、去时空化等等。当今世界正处在似乎无边的媒体自由环境中，这就给似乎无限的艺术自由提供了便利条件。而艺术伦理则与媒体自由相对，代表从事艺术活动时需要承担的社会责任。伦理之伦，繁体字为倫，形声字，从人，仑（lún）声，本义是指辈、类，也有条理、顺序的意思，主要是指人伦，即人与人的关系。伦理，简单讲就是指做人的道理，具体是指处理国家与个人、个人与个人、个人与社群等的相互关系时应遵循的道理和准则。它由一系列指向言行的观念、规范或准则组成，包括人的情感、意志、欲望、幻想、理智等，涉及人的人生观和价值观等

方面。

艺术伦理，是指从事艺术时需遵循的做人道理和行事准则。例如，娱乐类电视真人秀节目《中国好声音》《舞林争霸》《中国好歌曲》等，虽然要考虑娱乐效果或收视率，但也应同时顾及节目的艺术伦理问题，这就是面对公众和当事人如真人秀演员要遵守起码的法律、道德、公正、公平等原则，承担一定的责任与义务。国际互联网平台所开放的似乎无限度的媒体自由，与艺术家、公众和文化产业所需要遵循的艺术伦理之间，难免有时会出现对立或矛盾。就各种艺术媒体或涉及艺术的媒体而言，保障公众的艺术自由与承担必要的艺术伦理责任之间，需要形成平衡态。

例如，一味地为了收视率而让真人秀选手胡乱编造个人身世以吸引评委及公众眼球，或为了收视火爆而不顾演职员性命安危去冒险，都有违起码的艺术伦理原则。据来自《中国梦之声》第二季首播现场的消息，自称"流浪歌手"的组合"欢快男生"用自身的励志故事和《张三的歌》打动了全场观众，但随即遭到评委的大声怒斥："你们根本不是地铁歌手，不是流浪歌手，告诉我你们为什么要用梦想这个词来欺骗大家？"该评委严肃曝光其中歌手的身份："你是前开心麻花的成员，为什么要说自己是流浪歌手？！"该评委愤怒地要求"欢快男生"退出《中国梦之声》舞台："不要企图用这样的故事去欺骗所有观众的泪水，在韩老师这里，休想！我认的就是'真实'两个字！"在现场观众"下去"的喊声中，两位学员颇为难堪地下了场。[1] 如果这里报道的胡编励志故事的情节属实，那么，艺术伦理就绝不再是可以无视的偶然性问题了，它直接牵涉艺术家及艺术人，甚至每一个公民的起码的社会伦理素养问题。

二、艺术公共领域问题的实质

上面一直在讨论的当代中国艺术公共领域问题，它的来由、形成、存在要素和运行机制，说来说去，就是在艺术公赏力问题域中占有什么地位？归根到底要解决什么问题？也就是说，作为艺术公赏力问题域的一个组成部分，艺术公共领域问题的实质在哪里？

要认识这个问题，首先应回过头来反思一个再简单不过的概念问题：人们为

[1]《"中国梦之声"第二季首播，韩红现场打假》，据http://www.yn.xinhuanet.com/ent/2014-09/22/c_133662277_2.htm。

什么既不是用"艺术国家领域"概念,也不是用"艺术个人领域"概念,而是一定要用"艺术公共领域"概念呢?显然,单就这个问题来看,答案已变得很清楚了:就当今人类艺术生活来说,重要的不再是让艺术从属于高高在上的集体意志,也不再是让它归属于孤傲无比的个人意愿,而是使之处于以上两者之外或之间的居间领域或中介地带,正是在那里,人们可以享受到艺术自由。为什么?这仅仅是因为,在当今时代,把艺术单纯地归属于集体意志,或者单纯地归顺于个人意愿,都必然地是违反艺术的本性,这个本性就是人的自由。艺术,恰是那些不得不生活于现实中的人们,力求跨越现实中集体意志与个人意愿的双重束缚,转而另觅个人自由的途径。当然,严格说来,这里的艺术自由不能仅仅被视为艺术家的艺术创作的个人自由,也不能仅仅被视为文化产业的艺术生产的机构自由,当然也不能仅仅被视为公众的鉴赏自由或评论自由,而应当被视为以上多方面共同构成并且共同体验到的相互共存的公共自由,正像前面所说的,相互存在差异的人们要展开平等对话,必须拥有一张共同的桌子一样。为艺术公共自由的实现而打造一张人们可围坐的共同的桌子,正集中代表了艺术公共领域的当代构建的意义。

由此看,艺术公共领域的存在,其实质在于建构和维护公民的与艺术活动相关的公共自由。而妥善处理政府管理与审美自律、商业消费与社会关怀、全球时尚与地方传统、媒体自由与艺术伦理之间的关系,恰恰是为了维护这种艺术公共自由,确切点说,是为了形成保障艺术公共自由的机制化的艺术公共领域。只有建立在社会法治基础上的艺术公共领域机制,而不是依靠任何个人的个别意志的历史作用,艺术公共自由才能获得持久的保障。也就是说,那张不同的人可以围坐在一起的共同的桌子的打造,不应当仅仅寄托于杰出个人的强力作用,而必须寄望于法治化的社会中立机制的中介作用。这是中国艺术持久活跃和繁荣所必需的一个基本条件。如此一来,优先处理上述政府管理与审美自律、商业消费与社会关怀、全球时尚与地方传统、媒体自由与艺术伦理之间的关系,对中国艺术公共领域的当代构建的重要性就是不容置疑的了。

三、艺术公共领域与人生公正性

同样重要的是,在当前条件下,特别是在人与人之间总是差异胜过同一、竞争超越协作的情形下,维护艺术公共领域的公正性或公平性,就变得更加迫切

了。这种公正性或公平性,应当本身就包含着一种价值客观性的可能性预设。因为,如果没有一定程度的价值客观性,那何来出以公心而非己心的公正或公平?当代政治哲学家奎迈·阿皮亚(Kwame Anthony Appiah)针对那种拒绝价值客观性的观点,曾经这样指出:

> 我希望至少可以尊重价值客观性的一个重要特征:一些价值具有并且应当具有普世性,正如很多价值具有而且必须具有区域性特征那样。我们不能期望,人类最终可以达成共识,可以对各种价值做出评判和排序。这就是我回到对话模式的原因所在,尤其是生活方式不同的群体之间的对话。世界越来越拥挤:在今后的半个世纪里,人类这个曾经四处觅食的种类,数量将增加到90亿。根据不同的情况,跨越国境的对话可以是愉悦的,也可以是令人烦恼的;不过,无论它们是愉悦的还是令人烦恼的,它们都是一种无法避免的现象。[1]

他虽然承认人与人、社群与社群、族群与族群之间已经难以达成真正的"共识",但还是坚持"对话模式",强调开展"生活方式不同的群体之间的对话"。无论这些"对话"是令人烦恼还是愉悦的,它们都具有必然性。

可以说,正是由于人类生活中的差异性或多元性已经变得越来越难以更改,因而维护或保障人生中差异性或多元性的正当权利,就成为当今时代颇为基本的一项人生公正性或正义性权利。而艺术公共领域的维护和运行,恰好能对整个社会生活中的人生公正性的维护和运行,起到一种具有感染力的中介或示范作用。

[1] 〔美〕阿皮亚:《世界主义——陌生人世界里的道德规范》,苗华建译,北京:中央编译出版社,2012年,第16页。

博伊斯行为艺术作品《给卡塞尔的7000株橡树》实施现场

第八章
艺术辨识力

公众角色理论
艺术辨识力的含义与构成
艺术辨识力的必要性及其方法
艺术辨识力的运行原则
艺术辨识力与国民艺术素养建设

在当今艺术活动中，公众扮演怎样的角色？具体地说，作为艺术鉴赏主体的他们是如何面对艺术活动的？是如往昔浪漫美学所主张的以还原艺术家的体验或审美体验为标准，还是如接受美学等所标举的听凭公众自己的自主理解？同时，这究竟只是属于康德美学所标举的"无功利"或自由想象力的问题，还是科林伍德艺术哲学所主张的允许理智或思想参与艺术创作的问题？"语言是一种想象性活动，它的功能在于表现情感。理智语言是经理智化或修正变调之后的同一个东西，以便能够表达思想。"[1] 上面的问题所涉及的方面诚然很多，但简要地区分，可以看到这样至少两方面的作用：既有公众如何进入艺术的审美鉴赏过程的问题，涉及艺术鉴赏力；也有他们如何同时理性地认知或反思自己的审美鉴赏过程的问题，这就涉及艺术辨识力了。

关于公众的艺术辨识力，以往谈论较少，而当前艺术活动已经越来越经常地触碰到，从而到了需要认真应对的时候。因为，只有这个问题得到了认真应对，才可能明确公众在当前艺术活动中的地位和作用究竟如何。这里尝试从把握当前艺术活动中公众的主体角色角度，对公众的艺术辨识力做出初步探讨。

第一节　公众角色理论

谈论公众的艺术辨识力，不妨结合影片《三枪拍案惊奇》在公众中的遭遇来进行。这是因为，这部影片所提出的问题为今天理解公众辨识力提供了合适的参照。

一、从《三枪拍案惊奇》谈起

2009 年 5 月 14 号，公众可从网络上读到一条消息：

> 记者获悉，张艺谋执导、小沈阳主演的《三枪拍案惊奇》，已经拿到"准拍证"。前日，国家广电总局官网发布 2009 年 4 月故事片备案公示，对张艺谋的这部新片被批示为"修改后同意拍摄"。而同时在官网

[1]〔英〕科林伍德：《艺术原理》，王至元、陈华中译，北京：中国社会科学出版社，1985 年，第 232 页。

上公布的，还有电影的故事梗概：古代某朝，面馆老板王五麻子为人阴险吝啬，妻子与伙计李四有了私情。王五发现两人私情后，雇佣兵卒张三除掉两人。张三贪财杀死王五，后来以为有人有意勒索自己，将店内伙计七妹和小六一一杀害，并追杀李四和老板娘。一番混战后，张三被打死，李四和老板娘幸存下来。

据悉，小沈阳有望继续小品《不差钱》里的服务员角色，扮演面店伙计李四。不过，对此小沈阳的经纪人却三缄其口，仅透露5月31日小沈阳结束全国巡演后将直接飞赴甘肃，到时才能看到剧本。据悉，该片将于6月10日正式开机。有知情人士透露，扮演王五的将是曾出演《满城尽带黄金甲》的倪大宏，孙红雷则将扮演杀手角色张三，而扮演面店老板妻子的，则是赵本山弟子王小华，她曾在赵本山投拍的电视剧《乡村爱情2》中扮演小蒙妈。影片由电视剧《一双绣花鞋》的编剧史建全和《武林外传》的导演尚敬分别担当惊悚悬疑部分和喜剧部分的编剧，制片人张伟平甚至形容，这将是一部糅合惊悚、悬疑和幽默的新口味"三明治"，也有媒体评价这将是"一段婚外情引发的连环血案"。[1]

读到上面的信息，公众会想到什么？不难推测，他们可能会立刻生起如下自然联想：身为世界级大导演和北京奥运会大型文艺演出总导演的鼎鼎大名者，马上要同全国知名度最高的小品演员合作拍摄惊悚悬疑片了。这种合作能化合出什么样的大片奇观呢？无论如何，公众的注意力由此就被吸引过来，没法不产生强烈的好奇心，期待着影片公映之日。至于看片后感觉如何，则似乎是次要的了。因为即便看后感觉不怎么样，乃至大呼上当和大骂，你毕竟也只有掏钱买票进影院后才能换来这种感觉和权利，后悔或骂一顿又有什么用？而对制片方来说，公众持续关注和敢于掏钱买票就是一切，此目的已达到，哪管公众是否喜欢影片本身？《三枪拍案惊奇》在巨大争议中持续走高票房，就是一个再明显不过的例子。

面对这样一个自《英雄》上映（2002）以来可能已变得见惯不惊的艺术案例，艺术理论界该运用怎样的理论去加以解释呢？别的不说，单说公众在类似这样的

[1] 《张艺谋新片拿到"准拍证" 赵本山弟子挑大梁》，http://post.yule.tom.com/s/0600092C230.html。

艺术活动中的作用到底该如何发挥，就值得认真分析。公众难道首先需要的还是采取如二百多年前康德所主张的那种"无功利"态度去应对吗？或者抱着中国美学家朱光潜崇尚的"心理距离"美学去鉴赏吗？如果是，他就只能毫无辨识地一味听凭影片制作方把自己牵引到"三枪"世界，在那里沉浸于他们所谓的"喜闹剧"境界？当你原本准备"无功利"地进入预期的至高精神境界时，人家却在那里揣着"喜闹剧"意向待你，并且还有赤裸裸的赚钱动机候你，你该作何感想？

二、有关公众角色的诸种理论

简单地说，今日公众在面对特定的艺术品或其他艺术现象时，是不加分辨地直接调动个人审美判断力去鉴赏，还是在鉴赏之前首先需凭借个人的辨识力去辨别？当现成的艺术理论对此无法加以正面回答时，问题就不得不摆到桌面上来。应当讲，从20世纪70年代末至今，在过去三十年里，随着大量西方理论陆续涌入我国或更加深入人心，有关读者或公众在艺术活动中的能动性作用或反抗者角色的确认，似乎已变得毫无疑问了。然而，有关公众是否需要调动辨识力的问题，还是悬而未决。

这里说的西方理论，首先就是已成为美学经典学说的康德"审美无功利"说。康德说："惟有对美的鉴赏的愉悦才是一种无利害的和自由的愉悦；因为没有任何利害，既没有感官的利害也没有理性的利害来对赞许加以强迫。"这就是说，美的东西总是来自个人的无利害或无功利的精神愉悦和自由创造，从而必然要求公众以同样的个人精神愉悦态度去唤醒这种自由的无利害或无功利对象。由于如此，"鉴赏是通过不带任何利害的愉悦或不悦而对一个对象或一个表象方式作评判的能力。一个这样的愉悦的对象就叫作美"[1]。康德的这种"审美无功利"说由于产生于艺术品主要作为个体的自由创造物的前工业化时代，因而他强调公众的精神性动机和无利害或无功利态度，同那时的艺术活动场域的主导倾向是基本吻合的；但是，当艺术如今日益成为工业化时代或后工业化时代群体协作生产的无个性产物和面向文化消费市场的流行的艺术商品时，康德的这套学说难免遭遇到困境，有时甚至显得过于单纯和不食人间烟火了。这并非意味着说康德的"审美无功利"说到如今已变得完全过时了，不是的；而只是说，当它遭遇到新的艺术实

[1]〔德〕康德：《判断力批判》，邓晓芒译，北京：人民出版社，2004年，第45页。

践的质疑时，需要作出新的辨析。朱光潜早期相信的布洛的"心理距离"说，实际上也不过是从康德的这种无功利说演化到心理层面，其核心仍然是倡导公众在审美时全力摆脱现实功利的束缚而上升到纯精神愉悦境界，而全然不管艺术品是否包含有需要公众冷静地辨识的夸张、谎言或欺骗等泡沫式信息。

如果说，康德对公众在审美鉴赏时的"无功利"告诫，在面向工业化或后工业化时代艺术消费市场的商品规律时，有时难免会显得有些不切实际的话，那么，20世纪现象学、阐释学和接受美学的读者理论又如何呢？现象学美学家英伽登在《文学的艺术作品》(1931)中，创造性地把读者意向置入艺术品的文本层次中，通过"未定点"等概念来显示读者在艺术品鉴赏中的能动的主体地位。不过，他也没有说明读者在面对需要阅读的艺术品时，对其有关信息是否首先需要有所辨识，在这一点上还是同康德时代一样了。随后，阐释学家伽达默尔的《真理与方法》(1960)和接受美学代表人物姚斯的《文学史作为文学科学的挑战》(1970)先后竖立起读者的主体标杆，强调读者在文学阅读中可以不唯作家马首是瞻，可以无视作家赋予作品的意图，而主要从自己的个体存在状况出发去阅读和理解作品的意义，寻求自身与作家及历史的"视界融合"。但同样，阐释学和接受美学都把艺术品想象得过于纯洁无瑕了，仿佛永远如"清水芙蓉"般天然可爱，无需读者或公众调动自己的任何辨识力去过滤那些无聊的媒体宣传信息。

与阐释学和接受美学的兴起几乎同时，英国伯明翰学派通过对大众文化、亚文化等展开"文化研究"，对公众的作用有了新的发现。其代表人物斯图尔特·霍尔发现，观众对电视编码的"译码过程未必遵循编码过程而展开"[1]，从而为公众的独立自主性或能动性的确立提供了媒体及形式依据。他进而假想出三种不同的主体立场："统治—霸权性立场""协商性立场"和"反抗性立场"。特别是其中的"反抗性立场"概念，为伸张公众对电视作品的能动的"译码"作用提供了有力的理论依据，这对理解电影和电视等大众文化现象中的公众作用颇有启示意义。

但是，问题在于，公众对电视符码的反抗性立场究竟发生于何时呢？是在审美地鉴赏之后还是在之前（抑或是在同时）呢？如果是在之前（或同时）就合理了，但霍尔并没有加以论述。

这样可以说，上述理论诚然有助于艺术理论重新看待公众在审美与艺术活动

[1]〔英〕霍尔：《电视话语中的编码和译码》(1973)，此处据《编码和译码》，朱晨译，张国良主编：《20世纪传播学经典文本》，上海：复旦大学出版社，2005年，第433页。

中的能动作用，却没有回答这里特别关切的问题：公众在对艺术品实施审美鉴赏之前，是否需要有所辨识？

第二节　艺术辨识力的含义与构成

公众在艺术鉴赏中的角色如何，对理解艺术辨识力的含义与构成是必要的。问题在于，在当前，公众在艺术鉴赏中真的就只是一名鉴赏者吗？

一、公众的双重角色及其后果

要探讨公众的艺术辨识力，首先需要辨明的一条容易被人遗忘的前提是：当代艺术公众在艺术鉴赏中的角色是双重的：他既是审美鉴赏者，同时又是消费者。这就是说，与康德时代公众常常可以免费欣赏艺术不同，今天的公众通常是付费欣赏艺术，例如支付有线电视费、买电影票或影碟、购买戏票或音乐会票、掏钱买小说、付费上网看视频等。由于需要自己支付费用，公众当然会要求必要的回报，而这正是他们作为公民消费者所应当享有的正当权利。因此，辨明公众的这一公民鉴赏者兼消费者的双重角色及其权利，才有可能进而探讨公众在艺术活动中需要秉持的艺术辨识力。因为，艺术辨识力其实正是公众在当前公共社会的诸种权利的一部分。

可以说，正像《三枪拍案惊奇》在上映前的媒体宣传和上映中的媒体营销战略那样，鉴于当前艺术活动越来越经常地同商业行为交织在一起，越来越兼有普通商品的宣传与营销特征，以致这种商业行为特质对艺术鉴赏行为特质本身造成不可回避的特定后果——艺术鉴赏行为同时也是商品消费行为。

这就是说，由于当今公众兼具鉴赏者和消费者双重角色，从而导致一种后果，这就是艺术鉴赏活动具有了审美与商品双重性质。因此，有必要就公众在艺术活动中的辨识力问题予以认真的探讨。

二、艺术辨识力的含义及构成

这里的艺术辨识力，作为艺术公赏力概念的组成要素之一，是指公众对媒体传播的艺术信息（包括艺术家、艺术品及其他所有相关信息）所具有的理智性辨

认与识别素养，它构成公众进入审美鉴赏的前提和警戒线。这种艺术辨识力对应于艺术品的可信度，与公众的艺术鉴赏力相区别和配合，构成艺术公赏力得以发生的公众主体基础。也就是说，从公众的接受角度看，特定艺术品的艺术公赏力的高低，在很大程度上取决于公众对艺术品是否可信所具备的主体辨识力。

其实，中国古典艺术理论中有关"识"的传统在此有着启迪意义。严羽《沧浪诗话》设置《诗辨》章，开宗明义，专论"识"的作用："夫学诗者以识为主：入门须正，立志须高；以汉、魏、晋、盛唐为师，不作开元、天宝以下人物。若自退屈，即有下劣诗魔入其肺腑之间；由立志之不高也。"[1] 这里的"辨"与"识"应当是彼此相通互释的，就是说诗人应当首先有一种诗的品质或品位的辨识力，能够识别出真正优秀的诗歌作品并加以师法。如果一开始就不辨高低优劣，那就贻害无穷。与严羽相比，叶燮论诗则同时标举"才胆识力"四事，而他对其中的"识"的独特见地正与我们这里说的辨识力紧密相关。

按通常见解，作诗是需要"才胆识力"这四种才干的："大凡人无才，则心思不出；无胆，则笔墨畏缩；无识，则不能取舍；无力，则不能自成一家。"[2] 但叶燮的独特见地在于突出"识"对于其他三者的优先地位：

> 四者无缓急，而要在先之以识，使无识，则三者俱无所托。无识而有胆，则为妄，为卤莽，为无知，其言背理叛道，蔑如也。无识而有才，虽议论纵横，思致挥霍，而是非混淆，黑白颠倒，才反为累矣。无识而有力，则坚僻妄诞之辞足以误人而惑世，为害甚烈。若在骚坛，均为风雅之罪人。惟有识则能知所从，知所奋，知所决，而后才与胆力，皆确然有以自信，举世非之，举世誉之，而不为其所摇，安有随人之是非以为是非者哉！其胸中之愉快，宁独在诗文一道已也。[3]

"识"的优先地位在于，假如没有它，其他三者都没有依托处。可见"识"是诗人的"才""胆"和"力"的基础性或前提性素养。"无识而有胆"，就会胆

[1] [宋] 严羽：《沧浪诗话》，据郭绍虞：《沧浪诗话校释》，北京：人民文学出版社，1983年，第1页。
[2] [清] 叶燮：《原诗》，霍松林校注，据郭绍虞主编中国古典文学理论批评专著选辑：《原诗 一瓢诗话 说诗晬语》，北京：人民文学出版社，1979年，第14页。
[3] 同上文，第29页。

大妄为，无知无畏，把胆量引向"背理叛道"的歧途；"无识而有才"，则会肆意挥霍文才，"是非混淆，黑白颠倒"；"无识而有力"，则往往会以"坚僻妄诞之辞足以误人而惑世，为害甚烈"。只有拥有必要的"识"，才能达到"三知"，即"知所从，知所奋，知所决"。可见，在叶燮看来，"识"代表了诗人辨识真假、是非、善恶、美丑等主体素养，是其"才""胆"和"力"等主体素养的基础或前提。

叶燮着重分析了"识"对"才"的作用：

> 其优于天者，四者具足，而才独外见，则群称其才，而不知其才之不能无所凭而独见也。其歉乎天者，才见不足，人皆曰才之歉也，不可勉强也；不知有识以居乎才之先，识为体而才为用，若不足于才，当先研精推求乎其识。人惟中藏无识，则理事情错陈于前，而浑然茫然，是非可否，妍媸黑白，悉眩惑而不能辨，安望其敷而出之为才乎！文章之能事，实始乎此。今夫诗，彼无识者，既不能知古来作者之意，并不自知其何所兴感、触发而为诗。或亦闻古今诗家之诗，所谓体裁、格力、声调、兴会等语，不过影响于耳，含糊于心，附会于口。而眼光从无着处，腕力从无措处。即历代之诗陈于前，何所抉择？何所适从？人言是则是之，人言非则非之。夫非必谓人言之不可凭也，而彼先不能得我心之是非而是非之，又安能知人言之是非而是非之也？[1]

叶燮在此提出了"识为体而才为用"的命题，强调人的辨识、判断、识见等理智素养是才干据以发挥的前提或先决条件。假如人胸中没有"识"，则"理""事""情"等种种事体错乱地杂陈于内心，"浑然茫然，是非可否，妍媸黑白，悉眩惑而不能辨，安望其敷而出之为才乎"。同时，胸中无"识"还会导致无法参透作者及其作品的来由和意义。

叶燮断言："惟有识则是非明，是非明则取舍定，不但不随世人脚根，并不随古人脚根。"[2]他在这里更是把"识"提到明辨是非的素养或能力这一高度。拥有了"识"，不仅可以明辨"是非"，确定"取舍"，而且可以做到既不盲从流俗、

[1] ［清］叶燮：《原诗》，霍松林校注，据郭绍虞主编：中国古典文学理论批评专著选辑《原诗 一瓢诗话 说诗晬语》，第24页。

[2] 同上文，第25页。

也不盲从古人，而是独树一帜，走自己的路。

叶燮有关"识"的上述探讨，诚然是主要针对诗人而言的，但在当前，对于认识包括艺术家和公众在内的公民辨识力，特别是其中的公众辨识力，应有着重要的启迪价值。

就艺术公赏力问题而言，当今公众在鉴赏艺术品的时候，并不仅仅是与具体的艺术品孤立地相遇，而是携带着他们自己的全部身世、情感、理智、想象、幻想等身心状态，与具体的艺术品及其作者、前期媒体宣传等众多相关信息，在具体的时空境遇中相遇。这种相遇必然会受到相关的众多因素的这样那样的影响，从而高度依赖于公众的主体素养的积极作用。而在众多的公众主体素养中，艺术辨识力无疑应当具有一种优先地位：它构成其他主体素养发挥作用的基础或前提。

从构成上看，艺术辨识力应当属于公众对媒体传播的艺术信息的一种修辞感知力。这里需要看到两个要素：一是感知力，二是修辞。

首先，这里的感知力不同于普通的理性认知力，而是一种特殊的感知力，就是指感性地认知，在感性体验中认知，始终不离感性体验地认知。如果说感性体验更多地代表感性或感觉，认知更多地代表理性或理智，那么，这种感知力显然就是一种感性与理性紧密交融的主体素养或能力。这同新闻传播学的"媒介公信力"研究领域对公众主体的理性认知能力的理解和要求确实不同。

其次，修辞也是值得重视的要素。这里的修辞，是指媒体所传播的艺术信息（话语）的专业化程度、可信性程度等。感知这些艺术修辞的合理有效性、识别其可信度，正是艺术辨识力的主要任务。

这种理性与感性交融的修辞感知力包括两个层面：第一层为惯常的感知质疑能力。这是说，公众对艺术传播信息需要保持一种日常的警戒、戒备态度，具有足够的防范心理，随时随地冷静地应对有关艺术的媒体宣传信息，谨防上当。第二层为感知判断能力。这是说，公众在直接面对艺术信息时，需要自主地判断这些艺术信息的修辞可感程度，对哪些可以相信、哪些不可以相信，有着比较清晰的自觉判断。这两个层面当然是彼此交叉和协调的。第一层更多地是置身在当今信息社会中的公众需要保持的一种日常态度，而第二层则更多地是公众处理具体问题的一种能力。

三、艺术辨识力问题的实质

与"媒介公信力"概念突出公众对媒介传播信息的可信度的认知有所不同，艺术辨识力作为艺术公赏力的子概念，其实质在于突出公众对媒体传播的艺术信息的修辞性感知。

修辞在这里不能被简单地理解成对符号表现形式的调整本身，而应当更全面地理解为：为了在特定的社会语境中造成特殊的感染效果而调整符号形式组织。符号形式组织的调整归根到底是为了在社会语境中形成特殊的感染效果。艺术修辞性突出的正是艺术信息在特定社会语境中的有效性和感染力。艺术品的信息虽然同新闻报道一样都属于传播信息，但它本身不是像新闻报道那样把新闻可信度放在首位，而是把艺术修辞性放在首位。不仅艺术品的信息如此，而且承担艺术品的营销任务的媒体所宣传的信息也具有这种修辞性。前面提及的《三枪拍案惊奇》本身的信息以及它的宣传营销信息，都是以这种修辞性为首要追求的。但问题在于，公众往往把它们混同于普通商品的宣传信息乃至新闻媒介的信息，从而用可信度去要求，这就势必会发生矛盾。《三枪拍案惊奇》上映后一些公众的激烈质疑，正是这种矛盾的一种反映。当然，一部分公众本身即便了解艺术信息的修辞性也仍然不满于张艺谋，则是他们对张艺谋的艺术品的修辞构造本身不满使然了。

就公众在艺术活动中所面临的具体问题来说，艺术辨识力包括如下方面：感知艺术产业的生产规律、感知为艺术品发行和营销而实施的媒介宣传的修辞策略、感知艺术媒介的修辞特性、感知艺术符号形式的修辞特性、感知艺术形象的修辞特性、感知艺术意蕴的修辞特性、感知艺术通过公众接受而浸入其生活现实的修辞规律，以及感知特定民族或时代的艺术传统等。

第三节 艺术辨识力的必要性及其方法

在当今时代注重公众的艺术辨识力，确有必要。与康德的审美"无功利"美学主要依据有关艺术来自个人的自由创造的理念不同，由于当今时代艺术主要来自文化产业的集体创造、批量生产和市场营销（尽管也有个人通过路边卖艺、街头即兴表演等糊口的现象），因此，再让公众仅仅依靠审美"无功利"理念去单纯地接受，显然于理不通。

一、艺术辨识力的必要性

这里倡导公众的艺术辨识力，是基于对艺术品在当代生活中扮演的新角色的理解。

自从本雅明完成《机械复制时代的艺术作品》（1935年）以来，人们陆续注意到，艺术品已逐渐走出康德审美"无功利"信条的影子，而同机械复制、文化工业、科技条件、意识形态霸权、媒介营销、文化经济等形成愈来愈复杂多样的联系。进入20世纪80年代以来，人们对艺术品的"文化商品"特性及其"经济学"的认识更加明确。布尔迪厄指出：

> 存在着一种文化商品的经济学，但是它具有一种特殊的逻辑。社会学力图建立一些条件，以便文化商品的消费者以及他们对于文化商品的趣味得以生产；同时，对于在某个特定时刻被认为是艺术品的种种物体，社会学也力图描述占有它们的各种不同方式，并描述被认为是合法的占有模式得以构成的社会条件。但是，除非日常使用中狭义的、规范的意义上的"文化"被引回到人类学意义上的"文化"，并且人们对于最精美物体的高雅趣味与人们对于食品风味的基本趣味重新联系起来，否则人们便不能充分理解文化实践的意义。[1]

布尔迪厄的上述论述，实际上等于试图从康德时代建立起来的"无功利"美学原则还原到更早的人类学意义上的"文化实践"原则——审美从起源上看实际上是同人类群体的实际"功利"相关的，"高雅趣味"与"基本趣味"其实有着共通性，即都是为了人类群体的生存利益。这为公众的艺术辨识力的必要性提供了理论依据。

二、艺术辨识力的方法

怎样具体地运用艺术辨识力呢？在冷战结束后的1990年，清醒的学者便已洞察到当今全球化加剧时代艺术同政治、经济、文化、产业或商业等多重复杂因素的紧密交融趋势，提出了一些据以识别的方法或话语的地图。

[1]〔法〕布尔迪厄：《〈区隔：趣味判断的社会批判〉引言》（1984），朱国华译，《民族文学》2002年第3期。

阿尔君·阿帕杜莱（Arjun Appadurai）的视野不仅在于艺术品构成元素的复杂化趋势上，而且更在于艺术品所依托的文化构成的复杂化——异质化趋势上，因为在他看来，整个艺术都不再只是"审美"领域，而成了一种特殊的"经济"——"文化经济"。如果更具体地说，就应当是"艺术经济"或"审美经济"。他的总体判断是："全球互动的中心问题是文化同质化（cultural homogenization）与文化异质化（cultural heterogenization）之间的张力。"正是在这种张力语境中，他认为出现了一种新趋势："全球文化经济中的断裂和差异"（disjuncture and difference in the global cultural economy）。为了把握这一复杂现象，阿帕杜莱提出了五种"景观"（scapes）模式：一是人种景观（ethnoscapes），二是媒体景观（mediascapes），三是科技景观（technoscapes），四是金融景观（finanscapes），五是意识形态景观（ideoscapes）。[1] 这一模式旨在考察导致复杂的艺术断裂和差异发生的那些流动、变形和不规律的多重形态。不妨简要地引申说，当今艺术活动中正紧密交融着这些人种、媒体、科技、金融和意识形态景观，而由于这种多元交融，艺术活动变得越来越复杂、杂质化，距离康德美学的"无功利"训诫已经越来越远。

当艺术的修辞性，包括艺术品和艺术营销等环节的修辞性，都受制于至少上述五种景观的多重力量驱动，而在公众中产生影响力时，公众又能怎么样呢？他们固然可以像霍尔所指出的那样分别采取霸权立场、反抗立场和协商立场，但这些立场的选择无疑都依赖于公众清醒的艺术辨识力。由于某些艺术品在当前社会生活中风光无限且几乎无所不在，例如当红艺坛大腕的作品，总是容易吸引广大公众的关注，特别是它们常常首先带给公众以无限希望，但最终却让他们中的不少人陷入惋惜、不满、失望或愤怒的旋涡中（当然也有说好的）；同时，更有大量艺术品在出版发行前的媒体宣传导向和发行后的公众接受效果之间出现高度悖逆，通常是前高后低，之前捧得高而之后摔得重，不可避免地导致公众普遍地严重不满。在此情形下，公众对艺术品的警戒心和质疑欲望大大增强，就是必然的。

这时，虽然可以要求那些带有强烈的获利动机的制片方、出版商等文化产业机构严格自律（这是必要的），但是，必须清醒地看到，它们的严格自律永远是有限度的，因为要指望文化产业机构不逐利是根本不可能的，所以，我们必须更

[1] Arjun Appadurai, "Disjuncture and Difference in the Global Cultural Economy," *Theory, Culture & Society*, Vol.7, p.296.

多地寄望于公众本身的主体素养：公众的艺术活动不得不更加依赖于他们自己的主体艺术素养，即对艺术信息的修辞性的感知力。这就是说，置身在当前变幻莫测、真伪难辨的新的艺术产业或文化产业时代，公众急切地需要培育自身的艺术辨识力，以便清醒地感知艺术信息的修辞性。

在此情形下，需要同时做两方面工作：一方面，让康德的审美"无功利"论首先接受来自艺术辨识力概念的前提性防备，使得公众在审美鉴赏之前保持一种必要的感知警戒心态，以便防范受艺术的骗（这在康德时代可能简直是无法想象的）；另一方面，适当借鉴来自当代媒介素养论的成果及其方法，以便研究如何提升公众的艺术辨识力。这里说的媒介素养论，建立在对媒介及其宣传的不信任以及保护公众的自主权利的基础上，经过多年的研究，已形成一套相对成熟的研究方法和教育系统。

对此，可以参酌美国媒介素养中心所提出的媒介素养五要素理论：第一，所有媒介都来自建构，有建构原则；第二，媒介讯息运用创造性语言及其规则建构成，有编码与规约原则；第三，不同的人对同一媒介讯息可有不同的体验，有受众解码原则；第四，媒介含有价值和观点，有内容性原则；第五，多数媒介讯息被组织，旨在获利或获权，有动机原则。[1]这五要素或五条原则同我国通行的媒介角色定位是颇不相同的：我国媒介历来被要求作为"政府的喉舌"或"人民的代言人"向人民群众传达真实可信的讯息，承担舆论导向的任务。但这五要素却对媒体做了相反的不信任判断，试图以专业化的媒介研究概念系统去帮助公众增强对媒体说谎的免疫力或辨别力，让他们不致被其精心建构的幻象所迷惑，而是直入其表层下，去冷静地鉴别和判断，从而提升媒介素养。

其实，这五条原则也已经大体适用于今日我国的媒介和艺术。今日我国媒介虽然依旧是"政府的喉舌""人民的代言人"，肩负着向人民传播真实可信的信息的重任，但由于置身在市场经济条件下，既要有"社会效益"也要有"经济效益"（如收视率、码洋、销量、利润等），要追求两者的完美统一，因此，在此压力下，媒介单纯为了"经济效益"而放任自流、铤而走险、明知故犯等现象时时发生，给新闻媒体监管部门的管束带来巨大难度。在这时，你如何要求公众做到不上当？因此，我国对上述媒介素养五要素也是需要借鉴的。

[1] http://www.medialit.org/bp_mlk.html。

在当前，同媒介具有千丝万缕联系的艺术同样如此。艺术越来越善于利用媒介去包装和传播，而媒介也越来越善于利用艺术去充当营销自己的合适工具。即便是那些似乎守规矩的媒介宣传，例如《三枪拍案惊奇》的前期宣传攻势，也把尽力炒作以便取得公众高度关注度放在至关重要的位置上。在此情形下，公众培育自身的艺术辨识力已变得刻不容缓了。而艺术学理论和美学虚心借鉴媒介素养论的研究方法也已势在必行。当然，寻找和建立艺术公赏力及其中艺术辨识力的独特研究方法，更是需要努力的目标。

第四节 艺术辨识力的运行原则

限于笔者个人目前的认知程度，寻找和建立艺术辨识力赖以运行的基本原则尚待时日。尽管如此，不妨在参酌媒介素养五原则及其他相关理论的基础上，尝试提出可供进一步探讨的初步原则。作为公众艺术素养中体现理性与感性交融的感知素养，艺术辨识力可以有自己的如下运行原则：辨识先于鉴赏、辨识不离鉴赏和辨识反思鉴赏。

一、艺术辨识力的原则之一：辨识先于鉴赏

这是说，公众在投入艺术的审美鉴赏过程时，首先需要调动自己的辨识力去明辨艺术修辞信息，做出是否和如何投入审美鉴赏过程的判断。这条原则应当是在康德著名的审美"无功利"原则起作用之前而发挥作用的前提性原则。

当公众目睹有关新的艺术品正在制作的媒介宣传信息时，首先需要调动的正是自己的艺术辨识力而非艺术鉴赏力。通过辨识，以便对这条宣传信息及其修辞性保持一种警觉和戒备态度，从而不致轻易上当或过分相信。例如，人们读到《南都娱乐周刊》刊载的其执行主编采访《三枪拍案惊奇》导演张艺谋时的如下一段话：

> 用张艺谋自己的话来说，执导完盛大的奥运开幕式后，再玩任何形式的电影，对他来说都是小菜一碟。所以当众多导演还在为自己的大制作蓝图敲锣打鼓，卖力吆喝，觅求各方财神爷的时候，头顶着奥运光环

回归电影的张艺谋选择放弃人海战术，另辟蹊径，打造出了这部投资不过几千万的翻拍剧《三枪拍案惊奇》。这部被导演定义为"喜闹剧"的贺岁电影，集合了2009年内地极具人气的演员阵容、二人转演员惯使的语言包袱和疯狂搞笑的肢体动作，还有《武林外传》中小品似的喜剧桥段……"电影是对投资人负责的艺术"，张艺谋在不违背市场规律的前提下，在挑战自我、寻求创作乐趣的基础上，在向好莱坞商业片"学习"的过程中，把"命运原本是孤独无助和荒诞的，偶然改变世界，偶然改变命运"导演最想表达的思绪情怀，用当下最流行的元素和"喜剧＋惊悚"的外壳包装得雅俗共赏，势必不难在赢得票房的同时，还能逗乐观众。[1]

当你从中获取了"头顶着奥运光环回归电影""喜闹剧""二人转演员"《武林外传》中小品似的喜剧桥段""向好莱坞商业片'学习'""当下最流行的元素和'喜剧＋惊悚'的外壳"及"雅俗共赏"等丰富信息时，该作何判断？难道就此解除武装而完全臣服于这种宣传信息的劝导之下？难道不需要保持必要的警觉和戒备？需要知道，这些不过是围绕影片从制作到观赏过程的总体修辞的一部分。而对这样一些修辞信息，肯定需要冷静地感知和判断，而不能糊涂地盲信。同时，也应当看到，做这样的媒体宣传的绝不只是电影产品。即便是作家莫言出版长篇小说《蛙》，也需要上新浪网做宣传，接受主持人的视频采访[2]。在什么艺术品都可能被当作文化商品来吆喝的今天，公众保持必要的警觉是重要的。

二、艺术辨识力的原则之二：辨识不离鉴赏

这是说，公众对艺术品的辨识不仅在进入艺术鉴赏之前运行，而且也同时贯穿于艺术鉴赏全过程，同艺术鉴赏相交织，形成相互渗透关系。这应当是在当今艺术鉴赏过程中不时地起作用的原则。

这一点不难理解。因为，当前艺术产业或文化产业总是善于以巨量资金去组织起丰富的创意资源，用于艺术品的批量制作和大肆营销，目的是从公众中最大限度地赚取利润及产生社会影响力。这样制作出来的艺术品就绝不只是来自艺

[1] http://blog.sina.com.cn/s/blog_4881467d0100gxc1.html?tj=1。

[2] http://live.video.sina.com.cn/play/book/chatshow/237/003.html。

家的个人体验与自由创造，而是在此基础上融汇了集体的想象力与理智力，乃至商业化的营销手段。而公众面对这种个体与集体、想象力与理智力等的复杂交融物时，保持一种辨识力与鉴赏力相互交融的态度，显然就是必要的了。即便是在试图"无功利"地欣赏审美对象时，公众也应当不时地从鉴赏中适当抽身而出，提醒自己保持必要的冷静与警觉。

当观众在观看《三枪拍案惊奇》时直觉这部影片格调"低俗"甚至"恶俗"时，是否因为它的主创是知名导演和小品王就立即改变态度呢？这时，需要质疑的恰恰就是这部艺术品的主创人员的艺术素养和创造力本身。

不妨继续来看下面这段访谈：

> 谢晓：《三枪》加了这么多流行商业元素，有没有担心评论说恶俗呢？
>
> 张艺谋：那就别拍贺岁片，张艺谋拍贺岁片就俗了！我不想顶着大家对我的期待，会很累。导完奥运后好像全世界知道我了，从此以后一盘子搁这儿了，每走一步它代表什么，那样很累。现在要谈商业电影，不要用文以载道的角度谈，长期以来，我们的评论，文化人的心中，总是扬文抑商。稍微一弄，这边就谈那边去了，那边高尚得不得了，这边就是臭大粪。这种评论和情感意识真的会影响年轻人，刚毕业的年轻人一看那就是艺术家，就会往那走。你看我们国家现在老说抵抗好莱坞，我们有几位出色的商业片导演？几乎没有。我们要锻炼，不锻炼的话，只要一取消20部的配额后，你马上完蛋。当青年观众一看国产片就形成难看的观念时，你最深刻的文艺片他也不看了，那就真的失去观众了。何况最精彩的文艺片也不是导演掏腰包拍的，还得有人投资啊，所有的东西都是连环的因果的，所以我还真的是一直在大声疾呼：要拍商业片。张艺谋好像说起来是这个大师那个大师，但别拿自己当大师，你拍个贺岁片怎么了，拍个喜闹剧，我觉得很好啊，是个锻炼啊。不用在意别人说什么，但我看媒体的提问还隐隐透着点贬意，觉得你张艺谋一做这事就有点失身份吧。[1]

[1] http://blog.sina.com.cn/s/blog_4881467d0100gxc1.html?tj=1。

应当讲，导演在这里的辩解属于狡辩。因为，关键不在于是否要拍"商业电影"或"喜闹剧"，这到如今已没多少人会否认；关键恰恰在于如何拍"商业电影"或"喜闹剧"。要知道，"商业电影"或"喜闹剧"也是有自身的特定美学章法和艺术品位的。笔者想，编导们过于自负、准备不足以及对喜剧的理解存在偏差等，是导致这部影片被观众批评的主要原因。对这样的应急之作，公众能不在鉴赏过程中调动自己的辨识力去质疑吗？对于中国公众来说，重要的不是是否可以"俗"和"艳"，而在于"俗"和"艳"的背后需要承载某种位居深度的"情"和"义"。当年张恨水的市民通俗小说和金庸的武侠小说，都有其不折不扣的"俗"，但"俗"的下面却蕴藉着深厚的"情"和"义"，这才是至关重要的。《三枪拍案惊奇》的问题正出在它的"俗艳"下面缺乏应有的"情义"。相比而言，《十月围城》也有其"俗"的一面，如情节悬念、武打场面、明星云集等，但它却以此"俗"传达了香港全城为保卫孙中山而英勇奋斗直至牺牲这一民族大义。公众不是厌恶"俗"，而是厌恶那种没有深厚情义的寡俗。

三、艺术辨识力的原则之三：辨识反思鉴赏

公众的艺术辨识力也需要在艺术鉴赏过程结束之后继续运行，承担起冷静地反思艺术鉴赏的任务。这就是说，公众即便是在完成了艺术鉴赏之后，也应回头重新审视刚刚结束的艺术鉴赏，看看其中存在怎样的问题，包括公众自身的盲信或沉溺、艺术品的蛊惑性或欺骗性等。

还是以《三枪拍案惊奇》为例。公众为什么会一受到媒体宣传的诱惑就轻易相信它是一部值得自己掏钱去看的影片呢？这正是媒体宣传所营造的由两大超级娱乐英雄的名气及新星的超强人气等所构成的修辞效果使然。由此，自感不看"三枪"就势必落伍的一拨拨观众，会争先恐后地如潮水般涌进影院，分享这最新时尚潮。即便是他们发出愤然质疑声乃至绵绵余愤地离开，也不忘把这种愤怒口传给亲朋好友、同事同学同仁，但是，尽管如此，也挡不住后者非进影院领受同样的愤怒不可。这是因为，置身在当今这个消费文化社会里，不甘落伍于时尚正是公众的一种特性，不去看被人家批评或赞扬的对象，就感觉落伍了，无法加入亲朋好友同事同学同仁的聚会聊天之中。即使是被批评的艺术品，也需要看过后才能发言。于是，正是这种趋时心理，导致了《三枪拍案惊奇》迅速攀升的高票房（这就像当年《英雄》的高票房一样）。到头来，真正深沉高明的该是谁呢？

是以为有独立见解、深沉高明却非掏钱买票不可的观众们，还是干脆承认自己低俗、不深沉高明却乐滋滋地忙于点数票房红利的编导和制片商呢？正是这样一种显而易见又神奇的循环关联，包藏着当今电影这类大众文化或娱乐文化产业赖以发达的奥秘。由于如此，公众在艺术鉴赏过程终结之后仍然保持冷峻的辨识力，就是必要的了。

当然，这三条原则其实是交互渗透的，共同发挥作用，在这里分开阐释只是为了论述方便。其实，高度凝缩地集中于一条总原则也是可以的：辨识先于鉴赏。为了不致上当受骗，既被骗钱又被骗取时间，公众在艺术鉴赏过程中，当然需要对任何艺术信息都擦亮双眼，保持警觉之心。在今天做艺术公众，其实已经变得十分不易了：不仅要倾情投入审美"无功利"鉴赏过程之中，而且还要在这种鉴赏过程之前和之后以及之中，都始终睁大眼睛，设置心理警戒线，防止因犯糊涂而受骗上当。

第五节　艺术辨识力与国民艺术素养建设

公众如何才能具备起码的艺术辨识力？这确实是一个需要认真对待的问题。

一、艺术辨识力作为后天素养

尽管古往今来都存在关于审美与艺术才华来自"天赋"的说法，但笔者认为，现实的文化与教育实践应当始终肩负起并完成现实的公民人格塑造任务。中国古代儒家和道家历来都重视主体的"涵养""养成"及"濡染"等方面，这些论述在今天仍然适用。正像当代媒介素养论所主张的那样，公众的素养是可以通过教育及相关社会活动去改变和提升的。

可以说，对全社会而言，公众的艺术辨识力应当作为一种后天素养去养成。对此，布尔迪厄在继上文引述的那段有关"文化商品"的论述后进一步指出：

> 尽管卡理斯玛意识形态认为合法文化中的趣味是一种天赋，科学观察却表明，文化需要是教养和教育的产物：诸多调查证明，一切文化实践（参观博物馆、听音乐会、以及阅读等等）以及文学、绘画或者音乐

方面的偏好，都首先与教育水平（可按学历或学习年限加以衡量）密切相联，其次与社会出身相关。家庭背景和正规教育（这种教育的效果和持久性非常依赖于社会出身）的相对重要性，因教育体制对各种不同的文化实践的教导和认可程度的不同而不同；如果其他因素相同，那么社会出身的影响则在"课程外的"和先锋的文化中是最为强有力的。消费者的社会等级对应于社会所认可的艺术等级，也对应于各种艺术内部的文类、学派、时期的等级。它所预设的便是各种趣味（tastes）发挥着"阶级"（class）的诸种标志的功能。获得文化的方式取决于使用文化的方式。[1]

如果认可这里有关审美趣味同教育水平和社会出身相关的论述（包括他有关"习性""习得"等其他相关论述），那么可以说，公众的艺术辨识力无疑更多地是后天养成的，离不开教育和社会身份等"文化实践"的日常塑造作用。

二、公民艺术素养养成

既然艺术辨识力需要作为公众后天素养去养成，那么可以说，这正是当今公民艺术素养养成的一个重要方面。

艺术辨识力作为公众主体的艺术修辞感知力，需要通过教育及其他社会活动去逐步养成，而这就是公民艺术素养养成的任务了。同康德美学更多地要求通过个体人格养成去培育审美鉴赏力有所不同，今天我们不仅应当继续倡导这种个体人格养成途径，而且同时更应当通过现有的家庭教育、学校教育、社会教育和自我教育等多种途径，去综合地或协同地培育公民艺术素养以及其他相关文化素养，直到公众的艺术辨识力得到提升。相信，通过公民教育及其他相关社会活动，公众艺术辨识力的培育和提升目标会稳步地达到。

[1] 〔法〕布尔迪厄：《〈区隔：趣味判断的社会批判〉引言》，朱国华译，《民族文学》2002年第3期。

巴金手书"讲真话"

第九章
艺术公信度

艺术公信度先于艺术真诚度
从"代笔门"之争看艺术公信度问题
艺术公信度之问题化的历程
当前艺术公信度问题生成的原因
中外信任研究的启示
艺术公信度及其特征
艺术公信度的维度、耦合关系及检验

谈论艺术公信度，即艺术家及其艺术品是否具有公共信誉或信用，在当今中国艺术界具有一种必要性。特别是就作为艺术活动的焦点的艺术品来说，其社会公信度早已是不可忽视的一个因素了。不过，近年来，作为艺术品的创造者的艺术家、艺术明星及相关成员的公信度，也同样越来越成为公众关注的焦点性问题。正因为如此，处在艺术公赏力的客体一侧的艺术公信度问题，就需要予以认真对待了。

第一节 艺术公信度先于艺术真诚度

艺术公信度在当前艺术活动中的重要性，集中表现在它的地位已变得应当优先于艺术真诚度了。其原因并不复杂：艺术公信度已经越来越成为问题了。

一、艺术公信度的优先性

这里不能不提到近年发生的事关艺术公信度的两个案例。头一例，就是《三枪拍案惊奇》上映前后引发的艺术公信度之争。上一章曾引用过 2009 年一家媒体执行主编采访《三枪拍案惊奇》导演时的一段话。试想，当公众对该部新片抱以热切期待时，可能并没有预料到，其随后在影院中的实际观看效果与当初的广告宣传及自己的预期之间，怎么能存在那样巨大的反差，以致到头来禁不住对这位有着世界级大导演美誉的艺术家的信誉本身发出强烈的质疑，并引发巨大的愤懑。现在回头看，这可能是近年来艺术家及其艺术品所遭遇的最引人瞩目的被艺术公信度所困扰的事件之一了。

更近的一例，则是 2011 年冬至 2012 年年初，围绕一位知名青年作家而展开的以网民为主体的被称为"代笔门"的艺术家信誉度之争（详后）。正是它们的发生及其持续震荡，要求加快有关公共社会的艺术公信度问题的探讨及实际生活建构。

公共社会艺术公信度问题，是艺术公赏力问题的一个方面，涉及艺术公赏力偏于客体的方面。它直接触及艺术品在公共社会中的公共信誉程度、信赖度或可信性等问题，集中地看，就是艺术品的价值如何令公众信服的问题。这已跨越一般的我信、你信、他信等私人信誉领域，而成为真正的公共信誉问题了。与我国

新闻传播学界多年来已把"媒介公信力"置于重要地位不同[1],艺术学理论及美学领域至今还没有把艺术是否应当具有公信力问题放到应有的地位上。这一问题如果放在改革开放之初即巴金老人倡导"说真话"的年代,其实总体上还是不成问题的,因为那时艺术在人们的心目中仍有一定信誉,尽管存在过"文革"时期对艺术真实性的极端践踏与败坏,否则文坛泰斗巴金就不会在花八年时间完成的五卷本《随想录》中把"说真话"及"真实性"视为艺术家誓死保卫的生命线了。

二、艺术真诚度及其作用回顾

那时的巴金老人,真诚地相信艺术可以讲真话,建立真实性,也就是把艺术真诚度放在首位。"这次我在北京看见不少朋友,坐下来,我们不谈空洞的大好形势,我们谈缺点,谈弊病,谈前途,没有人害怕小报告,没有人害怕批斗会。大家都把心掏出来,我们又能看见彼此的心了。"[2]他还相信,艺术家之间可以建立互信,并愿意誓死捍卫真理:"于是我下了决心:不再说假话!然后又是:要多说真话!"他甚至不惜以自撰墓志铭的勇气说:"讲出了真话,我可以心安理得地离开人世了。可以说,这五卷书就是用真话建立起来的揭露'文革'的'博物馆'吧。"[3]

其实,巴金所捍卫的讲真话或真诚度原则,应当是中国艺术界长期以来持守的一条传统美学原则。中国传统伦理观就有"人之初,性本善"的信条,相信人的本性是诚实和善良的。《孟子·离娄上》指出:"诚者,天之道也。思诚者,人之道也。至诚而不动者,未之有也。不诚,未有能动者也。"焦循就此解释说:"授人诚善之性者,天也,故曰天道。思行其诚以奉天者,人道也。至诚,则动金石。不诚,以鸟兽不可亲狎。故曰未有能动者也。"[4]"诚"被视为来自于天的"天道",而"思行其诚"以"奉天"则是"人道"。这就为"诚"或真诚度原则的确立,奠定了伦理观基础。

在这方面,鲁迅是一名忠诚地传承和非同一般地重视真诚度原则的现代作家。其同乡好友许寿裳评价说,鲁迅"无论求学、做事、待人、交友,都是用真

[1] 喻国明教授认为,媒介公信力"是指媒介所具有的赢得公众信赖的职业品质与能力",对此问题的研究在美国"已经有八十多年的历史",而在进入新世纪以来"才逐渐在我国大陆的新闻传播学术界有了较多的提及"。见喻国明《我国大众媒介公信力的现状与问题》,据张洪忠:《大众媒介公信力理论研究》,北京:人民出版社,2006年,第4、1页。

[2] 巴金:《说真话》,《随想录》(1—5集),上海:上海文艺出版社,2008年,第231页。

[3] 巴金:《合订本新记》,《随想录》(1—5集),第Ⅵ、Ⅺ页。

[4] 焦循:《孟子正义》,《诸子集成》第1册,北京:中华书局,1954年,第299页。

诚和挚爱的态度，始终如一"[1]。他甚至说："真诚，是他的人格核心之一。"[2]在日本留学期间，执着于追求真诚人格的鲁迅，就和许寿裳在弘文学院探讨过中华民族的缺点问题。他对此的判断是："我们民族最缺乏的东西是诚和爱，——换句话说：便是深中的诈伪无耻和猜疑相贼的毛病。口号只管很好听，标语和宣言只管很好看，书本上只管说得冠冕堂皇，天花乱坠，但按之实际，却完全不是这回事。"探究这毛病的根源，"因缘虽多，而两次奴于异族，认为是最大最深的病根。做奴隶的人还有什么地方可以说诚说爱呢？"而在其时的鲁迅看来，"唯一的救治方法是革命"[3]。为了改造中国的国民性，恢复真诚的本性，鲁迅寄希望于"革命"。到了20年代，鲁迅进而指出："我们中国人最所缺乏的"就是"敢于正视"的"勇气"。"中国的文人，对于人生，——至少是对于社会现象，向来就多没有正视的勇气。"[4]取而代之，"中国人的不敢正视各方面，用瞒和骗，造出奇妙的逃路来，而自以为正路。在这路上，就证明着国民性的怯弱、懒惰，而又巧滑。一天一天的满足着，即一天一天的堕落着，但却又觉得日见其光荣"[5]。而对文艺来说，致命的危机在于，这"瞒和骗"的国民性居然随即生出了"瞒和骗的文艺"：

> 文艺是国民精神所发的火光，同时也是引导国民精神的前途的灯火。这是互为因果的，正如麻油从芝麻榨出，但以浸芝麻，就使它更油。倘以油为上，就不必说；否则，当参入别的东西，或水或碱去。中国人向来因为不敢正视人生，只好瞒和骗，由此也生出瞒和骗的文艺来。由这文艺，更令中国人更深地陷入瞒和骗的大泽中，甚而至于已经自己不觉得。世界日日改变，我们的作家取下假面，真诚地、深入地、大胆地看取人生并且写出他的血和肉来的时候早到了；早就应该有一片崭新的文场，早就应该有几个凶猛的闯将！[6]

鲁迅认识到，要终结"瞒和骗的文艺"，就需要创造真和诚的文艺。"没有冲

[1] 许寿裳：《我所认识的鲁迅》，北京：人民文学出版社，1978年，第36页。
[2] 同上书，第94页。
[3] 同上书，第59—60页。
[4] 鲁迅：《论睁了眼看》，《鲁迅全集》第1卷，北京：人民文学出版社，1981年，第237页。
[5] 同上文，第240页。
[6] 同上文，第240—241页。

破一切传统思想和手法的闯将，中国是不会有真的新文艺的。"所以，鲁迅不无道理地把"真诚"视为文艺家为文从艺的基本原则之一。

三、当今艺术信誉的问题化

然而，与鲁迅为了重建真诚度原则而猛批"瞒和骗的文艺"不同，也与巴金对在公众中重建艺术的真诚度抱有坚定的信念不同，在今天，在众多知名艺术家或艺术（娱乐）圈人物往往以"艺术家"或"艺术人"的堂皇或神圣名义持续征服公众的年代，艺术家的真诚度原则已经悄然地让位于更加紧迫的艺术公信度原则了。这是因为，人们越来越深切地感到，艺术品的信誉及艺术家的信誉都已不再是仿佛不证自明，而是实实在在地成问题或问题化了。

这样，当前公共社会的艺术公信度问题就是需要认真对待的了。

第二节 从"代笔门"之争看艺术公信度问题

关于艺术公信度的讨论，可以从最近的"代笔门"之争说起。

一、"代笔门"的缘起

知名作家"韩寒"向来以敢于"讲真话"著称文坛乃至社会各界，当然也包括以国际互联网为核心的网络平台。人们有理由认为，当作家们、知识分子们出于种种现实考虑而在公共领域集体"失声"时，常常是他出来用笔讲真话，充当了那个敢于指出"皇帝的新衣"的真纯少年。但新的问题在于，这位集"公共知识分子""青年意见领袖"，以及"当代鲁迅"等诸多美誉于一身的青年作家，尽管其艺术风格和观点始终伴随巨大争议，但他亲自创作的文学作品及其艺术特色的信誉本身，该是无可争议的吧？也就是说，他的所有作品都该是出自他本人亲笔的吧？这应当是一个艺术家在世安身立命的起码的信誉问题。这个信誉问题在巴金老人的时代还没有问题化。但是，有关这个起码的信誉问题的争议，甚至是巨大的争议，毕竟还是偏偏在近年发生了。这就是在2011年岁末和2012年年初发生的"代笔门"之争。

2011年12月23、24、26日，署名"韩寒"的博主先后发表了《谈革命》《说

民主》和《要自由》的"三连响"博文，引发网上震惊和争鸣一片。人们对他以如此"主流观点"谈论当今社会上十分敏感的三大主题，甚至对他是否改变"政见"等等，都充满诧异或疑虑。正是在这个热议声近乎鼎沸的当口，从12月26日开始，名叫"麦田"的博主先后发布博文多篇，质疑他的博文其实非个人亲笔原创，而是其雇用的"团队打造"。2012年1月15日，"麦田"索性发表《人造韩寒：一场关于"公民"的闹剧》的惊世之论，直指"韩寒"就来自"人造"或"包装"，并深度披露他在当年新概念作文大赛中的成名作《杯中窥人》也是其父代笔，以及"背后人情"的作用。他试图由此认定"韩寒"出名其实是"拼爹"的结果。他更指他随后的作品《三重门》中也能看到其父的影子。"麦田"又指成名后的"韩寒"也是由他人担任"推手"，对他进行阶段性的打造和包装。他称他人为"韩寒"打造了一系列"骂文化"的炒作事件，包括攻击一些当代文化名人，后又转而批评社会时政话题，才让"韩寒"名声在外。他最后还举证说，"韩寒"参加两个系列赛即全国汽车拉力锦标赛和全国房车场地赛期间，竟有13篇博文在此紧张时刻发出，断言"如果韩寒不是团队运作的'双簧'，那么你不可能一边进行着非常专业的赛车比赛，一边写时政博客"。1月16日凌晨，"韩寒"发博客《小破文章一篇》回应此事，不仅断然否认"麦田"的所有质疑或指控，更"悬赏"两千万元举证[1]，一时引来网络热议。随即一位知名影星也通过微博"愿加磅二千万"予以支持。

当网上争议似乎向着有利于"韩寒"一方转向之际，"方舟子"突然间加入"麦田"一方，在几则博文中逐条批驳"韩寒"的辩白：

> 韩寒说："至今还有不少朋友有我的博客密码，因为我'的地得'不分，错别字也多。这个是我的写作特点，如果方舟子和麦田不懂得什么叫写作风格的话，那么也可以通过这个特点来判断我的文章是不是我写的。"既然错别字多是风格，还专门给了不少朋友博客密码改错别字？原来有个掌握密码改错别字的团队。[2]

不过，"方舟子"的加入暂时并未增强始作俑者"麦田"的获胜信心，反而

[1] http://blog.sina.com.cn/s/blog_4701280b0102e02q.html。
[2] http://t.sohu.com/user/index_nologin.jsp?uid=9651952&srcid=2007632547。

是后者在"韩寒"的强硬回应及其粉丝的巨大压力下选择了退却和道歉。1月18日23时27分,"麦田"发了微博致歉信:"我认为我最近几天对韩寒的质疑证据不足",并表示愿承担此次质疑行为的所有责任:"由于我的质疑文章,而给韩寒、韩仁均、李其纲等人带来了负面影响,深感抱歉。特此道歉!同时,我也会删除所有相关博客和微博以消除影响,并承担这次质疑行为的所有责任。"他还表达了一种个人愿望:"同时我依然认为,保持自己独立人格和独立判断的质疑行为本身,是没有错误的。我真心希望我们社会不只有一种声音和盲从。不能造神,社会需要有'反对的声音'。"[1]随后,"韩寒"发表博文《超常文章一篇》,一面表示接受其道歉,一面还揶揄"方舟子":"在《正常文章一篇》发表后的7个小时,麦田发表了他的道歉信。我接受他的道歉信。同时我比较担心方舟子老师。因为方舟子老师登台唱了几句,刚准备要唱高潮部分,被人切歌了。愿方舟子能早日走出来。大家新年快乐。"[2]此后,"韩寒"的父亲也发微博接受道歉:"韩寒更新博客:我接受道歉,但最担心方舟子老师。因为方舟子老师登台唱了几句,憋足劲刚张嘴要唱高潮部分,不料麦田老师切歌了。但我依然提前把2012年我最喜爱的春节联欢晚会节目评选一票投给方舟子老师。同时送方老师一副对联,上联是:东硬西硬嘴最硬,下联是:千算万算是失算。横批交给大家。"[3]至此,"人造韩寒"之争似乎以当事人的道歉而可以告一段落了。

但是,另一当事人"方舟子"并未就此罢休;而是在1月19日至1月28日期间,接连不断地在网上抛出重磅质疑文章,如《造谣者韩寒》《天才韩寒的文史水平》《韩寒的悬赏闹剧》等,并转发、评论若干他人文章。他明确指出,"韩寒"作品系"代笔""水军"或"包装"等。这引发"韩寒"不断地发出回应和辩驳的文章。直到1月29日,"韩寒"经纪人宣布,"韩寒"决定以1000页手稿资料作为证据,正式起诉"方舟子",要求赔偿名誉损失费10万元。而"方舟子"表示"欢迎起诉",但同时又声明,"和以前我被起诉的十余起诉讼一样,法院的判决结果不论是否对我有利,我不认为会影响到我的分析结论是否成立"。"方舟子"在2月5日表示,自己如此坚持质疑"韩寒",是出于这样的动机:"我之所以投入进去,和韩寒的'青年偶像''公知'的身份有关,有这种身份的人更应该

[1] http://blog.sina.com.cn/s/blog_53d349a30101200g.html。

[2] http://blog.sina.com.cn/s/blog_4701280b0102e02q.html。

[3] http://www.7weibo.com/blog/post/624.html。

经得起质疑,因为他们如果有不诚信的行为,造成的社会影响会更恶劣。把一个被包装起来的偶像打破,告诉人们事情的真相,避免有更多的青少年受到虚假偶像的误导,这是很值得的。"[1] 1月30日,此次骂战的始作俑者、原本已道歉并声言退出的"麦田",在得知《萌芽》杂志社前主编将状告自己后,再次露面,重新在微博中表明立场,将继续质疑:"树欲静而风不止!如果法院受理,我将积极应诉并且反诉。绝不和解!"[2]

这场针对"韩寒"作品公信度的质疑声浪和法律诉讼,尽管至今也没有一个结果,而笔者也无意和无力去对其真伪做出判断,但是,客观地说,这场质疑的发起及其在网络社会及更大范围的社会舆论界乃至现实日常生活中掀开的巨大波澜本身,对反思艺术公信度问题都具有重要的象征意义。它表明,在当今公共社会的公共领域,面对来自博客、微博等公共媒体的严格拷问,一切人及其言行,包括艺术作品,都面临信任危机或诚信危机,都毋庸置疑地随时处在公共舆论的怀疑和监督之下。无论是"讲真话"的文坛"英雄",还是那些擅长于"自我表扬"的艺术家(导演、演员、编剧、制片人等),抑或是因三鹿奶粉事件等而丧失公信力的某些机构,以及常常以虚假炒作而害苦公众的某些媒体等,似乎太阳底下都已不存在任何可以不证自明的信誉了,更何况那总是以虚构著称的艺术品呢!艺术品公信度更是需要证明,需要暴露在公共舆论的监督和拷问下了。

二、"代笔门"与艺术公信度危机

这次论争对把握当前艺术公信度状况,尤其具有启迪价值。一位报纸评论员就明确地认识到,这次"代笔门"之争"对中国社会的影响将是深刻的,有可能构成中国舆论多元化的新里程碑"。他的理由在于:"中国舆论多元化是从批评公权力开始的。韩寒的特殊经历和其文学成就,帮助他成为批评、嘲讽公权力的代表性人物。他的话语权几乎是当下中国舆论场上最高的,这么大的话语力量集中在一个涉世不深的年轻人手里,在全世界都是罕见的。"当这位勇于质疑国家公权力的超级权威本身也受到公共舆论的质疑时,这个社会才有理由称为真正意义上的公共社会。所以,"韩寒这样'神话'一般的意见领袖迟早遭到质疑是注定了

[1] 方舟子:《避免更多青少年被偶像误导》,http://blog.sina.com.cn/s/blog_474068790102dxeb.html。
[2] 欧阳春艳:《麦田重新表明立场质疑韩寒　此前曾经道过歉》,《长江日报》2012年1月31日,据http://news.iqilu.com/shehui/huahuashijie/20120131/659057.html。

的。在任何言论开放的国家,这个过程都会到来,从宏观意义上说,这是社会防止出现'绝对舆论权威'的免疫性条件反射"。正是在这个意义上,他对"方舟子"的质疑行为和"韩寒"及其粉丝的辩驳举动双方都予以了积极评价:"方舟子挑战'韩寒权威'的行动适应了中国社会的这个潜在需求,所以他会引起比'韩三篇'还广泛的社会关注和反应,最早发动质疑的微博博主'麦田'也会被公众一下子记住。"同时,"'保卫韩寒'的网民很多,但支持方舟子的人有不少打破了以往所谓的'左右'界线。无论如何,中国最著名的'质疑者'受到了一次被质疑的洗礼,在质疑的锋芒面前,一个奇特的'自然保护区'在沦陷。这是舆论多元化的真谛"。要维护公共社会的"舆论多元化",就必然也应当维护被质疑者本身的名誉权和言论自由。"然而方舟子在暗合了'势'之后,还有一个'堤'同样是重要的,那就是中国社会对保护名誉权重要性的不断觉醒。韩寒如果胜诉方舟子,会形成对这个'堤'的一次加固。如果方舟子不败诉,亦会提升名誉权之'堤'在中国社会的位置。"作者进一步认为:"这场大辩论留下的财富属于中国公众,无论方舟子还是韩寒,获得完胜的机会都是零。两人都是著名的公众人物,当中国在思想和舆论层面需要很多厘清的时候,他们应当有各自不令人失望的表现,他们都不应为战胜对方而不择手段,给社会树立坏的榜样。"在这个意义上,论辩双方谁胜谁负的问题倒是次要的,而真正重要的是,中国公共社会的舆论监督和舆论公平的质量的提升。"中国舆论质疑的质量亟待提高,这次大争论为强制这种提高创造了机会。让我们别放弃这个机会。"[1]如何保障和提升这次舆论质疑的质量确实很重要,也确实需要拭目以待。

在沉寂了大约两个月后,"韩寒"于2012年4月16日发博文,回顾前段时间有关他亲笔写作还是团队代笔写作的争议说:"关于我是真是假,有无团队,很多人争吵了很多次,朋友存芥蒂,亲人伤和气。这些争论一直从网络上到饭桌上,幸运的是最后终于达成的共识——韩寒是面照妖镜,不幸的是大家都觉得对方是妖精。"他号召人们搁置争议:"我愿所有因为我而争吵的朋友们可以谈些别的,关心蔬菜和粮食,关心农村和城市。真善美之间,真虽然排在第一,但一定要抱着善去求真,结果才可能美。意见不同者,好好说理,默默观望,虽然我恨没有时光机让你们看看过去,但未来是可以看见的,况且是免费的。我不奢望所

[1] 单仁平:《韩寒和方舟子,完胜的机会都是零》,《环球时报》2012年1月30日,据 http://news.sina.com.cn/pl/2012-01-30/075523854794.shtml。

有的对骂能够变成争鸣，所有的对掐可以变成拥抱，只盼都不要把伤害和仇恨带到现实世界里，别再为此而纠缠，愿大家各自江河万古流。"[1]这里提出了一种新主张：以善求真才能达于美。在他看来，不存在绝对的真与假问题，而只有"抱着善去求真，结果才可能美"。这样做有其合理性，而和解本身也应当是诸种合理的解决方案之一，尽管艺术公信度问题引发的深重危机是终究不能回避的。

第三节 艺术公信度之问题化的历程

艺术公信度之问题化，从当代历史上看，不是历来就有的，应当说经历了一个渐进而突然加速的曲折历程。艺术公信度的问题化历程可以大致分为三个阶段：一是20世纪80年代的艺术真实性与全信无疑阶段，二是90年代的艺术符号性与半信半疑阶段，三是21世纪以来至今的艺术娱乐性与若信若疑阶段。

一、艺术真实性与全信无疑阶段

首先是80年代的艺术真实性与全信无疑阶段。在巴金老人刚刚复出的新时期之初，也就是他提笔写《随想录》第一篇《谈〈望乡〉》的1978年12月，中共十一届三中全会刚刚决定开始推进改革开放的历史性进程。在那段对国家未来充满希望的年月，巴金假定并笃信艺术品可以重新获得真实性，只要艺术家们都像他那样"讲真话"。巴金的艺术真实性假定和笃信在当时具有一定的代表性，代表了那个时代的主流观念：艺术具有真实性，艺术家和公众都应当对艺术品全信无疑，并以实际行动去追求。

二、艺术符号性与半信半疑阶段

其次是90年代的艺术符号性与半信半疑阶段。此阶段滥觞可以追溯到1990年红遍全国的大型长篇电视连续剧《渴望》。这部电视剧是在新的理念引导下编撰出来的，这种理念就是艺术品是旨在向公众提供娱乐的虚构的产物，而并不一定要承担什么反映现实真实等社会责任。这里需要注意的是两方面的情形：一方

[1] 韩寒：《各自万古流》，据 http://blog.sina.com.cn/s/blog_4701280b0102e4gf.html?tj=1。

面，在艺术创作和接受领域，随着以电影、电视剧为代表的电子媒介艺术的崛起和高雅文学的边缘化，艺术的幻觉性和娱乐效果越来越突出，而艺术真实性越来越淡隐；另一方面，在艺术理论与批评领域，随着西方后现代文化与美学思潮的引进，艺术符号学观念逐渐取代艺术真实性观念而趋于主导地位，使得对艺术品的半显半隐特质的肯定，特别是深层无意识文本的深度阐释，成为理论与批评界的新时尚。

三、艺术娱乐性与若信若疑阶段

最后是 21 世纪以来至今的艺术娱乐性与若信若疑阶段。在此阶段，由于艺术的商业特性及其娱乐公众的效果愈益突出，各种媒体有关艺术的娱乐新闻也同时成为社会公众自觉或不自觉的日常消费对象。此时，社会公众对艺术品及其媒体新闻的质疑程度越来越高，随之产生的信誉之争也越来越引人注目，导致公众对艺术品不得不采取若信若疑的态度。近年有关"代笔门"的争论及诉讼事件正是其中特别而又平常的一例。正是由于艺术领域的此类若信若疑问题日益繁多、日趋尖锐，导致艺术公信度成为突出问题凸显出来。也就是说，借用罗兰·巴特曾经用过的比喻，好比一辆汽车在慢慢行驶了第一节二段路程后突然加速一样，历来就或明或暗地存在的艺术公信度问题在近年间突然演变成为一个影响愈益广泛但又倍感棘手的社会问题尖锐地提了出来。

回顾过去三十多年来艺术公信度问题的演变历程，可以见出，这是艺术公信度一方面越来越受到重视，另一方面却又越来越被问题化的过程。这样两方面的同时演变，把艺术品的信誉问题作为艺术学与美学的一个焦点性问题呈现出来了。那么，艺术公信度之问题化的原因在哪里？

第四节　当前艺术公信度问题生成的原因

要回答这个问题，还应回到巴金老人。当年他把艺术家集体"说假话"的原因更多地归结为政治强制下的个人软弱，从而自觉地从知识分子个人角度寻找原因，并且带头发誓："要消除垃圾，净化空气，单单对我个人要求严格是不够的，大家都有责任。我们必须弄明白毛病出在哪里，在我身上，也在别人身上……那

么就挖吧！"[1]这种个体主动担当的勇气在当时无疑有其合理性和感召力，在今天也仍难能可贵，但毕竟还过于单纯。当前每个个体都勇于担当艺术诚信责任固然必要，但远远不够，还需要从社会体制及机制、艺术体制及机制等方面找原因和采取得力的保障措施。因此，目前更迫切的还是尽量先对原因作通盘分析，以便对症下药。艺术公信度之问题化的原因或根源，在当前应是多方面的和复杂的。其中有几方面现在可以指出来。

一、社会体制的转变

整个社会体制的转变，应当是导致艺术公信度问题化的最基本的深层次原因，尽管这个原因与艺术公信度之间可能还存在若干或远或近、或明或暗的中介环节。归根结底，它是我国社会体制从原有的政治国家向公共社会转变的一种必然伴随现象。这里的政治国家，又可称为国家型社会，是指以国家意志或国家统治力为社会权力结构的核心、一切其他权力都必须从属于它的社会体制状况。这里的一切其他权力都必须从属于它的那种国家意志或国家统治力，曾经被视为国家充满希望的标志，激励人们凝聚起来，重建百废待兴的国家。其时，艺术品的社会角色自然也就整个地从属于国家意志或国家统治力了。人们对艺术品的全信无疑，也正是对国家意志或国家统治力全信无疑的标志。但随着"文化大革命"的进程，这种希望逐渐地转变为它的反面，导致改革成为必然选择。这里的公共社会，是指以公民的民主和自由等权利的保障和运行为基本规则的社会组织状况，它寻求一种公民理性、公民伦理及公民文化的建立。艺术也相应地成为这个社会的公民民主和自由得以实现的途径或标志物。从政治国家到公共社会的转变过程，使得艺术公信度从全信无疑演变为若信若疑。这一点需要从两方面看。

一方面，艺术公信度越来越受到重视，表明这个社会已经和正在从原有的政治国家向公共社会转变，也就是从以国家意志为统帅的集体社会向以公民的民主协商为规则的公共社会转变。连艺术品的公信度也需要按照公共社会的规则去加以民主论辩和证明，而不再像以往那样仅仅按照行政命令去决定或裁决，这就典范地表明了这个社会已经具有公共社会性质。行政命令主导艺术品公信度的范例是毛泽东1951年的《应当重视电影〈武训传〉的讨论》一文，该文开创性地把一

[1] 巴金：《合订本新记》，《随想录》（1—5集），第Ⅵ页。

场有关电影艺术品的论争交由国家意志去裁决,从而拉开了相关政府管理部门处理艺术公信度问题的序幕。这种情形,直到改革开放时期才逐渐发生转变,其转变的起点可以上溯到1979年10月30日邓小平同志在第四次文代会上的祝词:"我们要继续坚持毛泽东同志提出的文艺为最广大的人民群众、首先为工农兵服务的方向,坚持百花齐放、推陈出新、洋为中用、古为今用的方针,在艺术创作上提倡不同形式和风格的自由发展,在艺术理论上提倡不同观点和学派的自由讨论。"他明确宣布:"党对文艺工作的领导,不是发号施令,不是要求文学艺术从属于临时的、具体的、直接的政治任务,而是根据文学艺术的特征和发展规律,帮助文艺工作者获得条件来不断繁荣文学艺术事业,提高文学艺术水平,创作出无愧于我们伟大人民、伟大时代的优秀的文学艺术作品和表演艺术成果。"这等于宣告国家意志对艺术公信度问题予以裁决的惯例已经走向终结。"衙门作风必须抛弃。在文艺创作、文艺批评领域的行政命令必须废止。"同时,还强调指出:"文艺这种复杂的精神劳动,非常需要文艺家发挥个人的创造精神。写什么和怎样写,只能由文艺家在艺术实践中去探索和逐步求得解决。在这方面,不要横加干涉。"[1]这里用了"不要横加干涉"这样的字眼,赢得了艺术家的真诚欢呼。

另一方面,艺术公信度越来越问题化,正表明当社会尚处于从政治国家向公共社会转变的过程中时,艺术品的信誉到底是依旧由国家领袖或政府管理者行政裁决,还是听凭艺术市场行情自生自灭,或是交由公共社会民主协商议定,抑或交由法院依法判决等,都还是一个有待于确定的新问题。单就这点来说,社会毕竟是在转变、在进步。近年围绕"代笔门"展开的媒体争论及法律诉讼,无论结局如何,都表明中国社会从国家到公民个人在趋向进步,特别是由艺术公信度牵扯出来的社会问题的解决趋势,已经在向着公共社会的公民理性的常规轨道演变。

二、艺术的变革潮

在西方现代艺术观念影响下催生的中国现代艺术的发展大潮本身,在艺术本体上发动了近乎颠覆性的变革,直接导致艺术公信度问题化,使得艺术家与公众之间出现一种欲拒还迎、欲迎还拒的奇特关系。具体来说,随着中国改革开放进程的启动,中国艺术家以不可遏止的热情去拥抱来自西方的现代艺术观念,通

[1] 邓小平:《在中国文学艺术工作者第四次代表大会上的祝辞》,《邓小平论文艺》,北京:人民出版社,1989年,第7、9、10页。

过它们去探索新的生活体验的新表达方式。这一点可以以20世纪80年代中期的艺术新潮为突出代表，如文学领域的"寻根小说""后朦胧诗""新写实小说"和"先锋小说"，电影领域的"第五代"，美术领域的"85'美术新潮"，音乐领域的"新音乐运动"等，正是这种现代艺术热情激烈挥洒的爆发物。有意思的是，这些现代艺术新潮有一个突出的特点，即一开始就面对一种难以化解的深刻矛盾或悖逆：一方面是艺术家们热情洋溢、兴趣盎然、孜孜不倦的现代艺术实验，另一方面却是社会公众对这些现代艺术实验感到陌生，加以抵触甚至排斥，不信任。中国的现代艺术新潮就是伴随着这种矛盾而逐步推演开来的。当初《黄土地》（1983）、《红高粱》（1987）在中国内地上映时，票房并不理想，普通观众无法完全理解和欣赏其实验性的艺术语言。这两部影片都是由于在西方赢得巨大赞誉之后，才回头在国内被重新正名的，正所谓"墙外开花墙里香"。正是由于这两部影片先后赢得西方赞誉，"第五代"导演及其作品才会在中国影坛崛起。被西方所主宰的现代艺术界接纳，之后终于被起初拒绝的公众接纳，这意味着中国艺术被重新拉回到以现代艺术为主流的全球艺术秩序中，并且事实上得到了公众的带着矛盾态度的承认。怎样理解这种矛盾现象呢？

科廷顿对西方现代艺术中的矛盾的分析，值得参考。他对西方现代艺术敏锐地提出了这样的问题："为什么一方面每当一件最新的'现代艺术'作品公诸于世时，总是伴随着人们对它的困惑甚至蔑视，另一方面对现代艺术的主题和体验的兴趣又在不断增加？"[1]他的答案来自他对现代艺术的"前卫"或"先锋"性质的悉心追寻。他认为西方现代艺术中的先锋意识的产生尽管错综复杂，但无疑首先导源于如下事实："在19世纪整个过程中资本主义在现代西方社会的发展以及商业价值对社会文化实践各个方面持续不断的侵蚀，刺激了一些艺术家去寻求摆脱带有那些价值印记的'被社会认可的'艺术的传统、商品化和自以为是。"例如，波德莱尔、福楼拜等作家和马奈等画家就发现，他们自身"作为推崇物质主义的向上攀爬的资产阶级的成员，其存在本身就是有问题的，他们对这些价值观的厌恶使得他们脱离现存的社会和艺术组织机构，同时产生了一种深刻的心理疏远感，这种双重疏离被认为是前卫主义的源泉"[2]。这就是说，一些资产阶级成员对以物质主义为基础的资本主义价值观及其依附的现成社会体制的疏离感，以

[1]〔英〕科廷顿：《走近现代艺术》，朱扬明译，北京：外语教学与研究出版社，2008年，第156页。
[2] 同上书，第158页。

及由此滋生的更为复杂的心理疏离感,恰是现代艺术的先锋主义的源泉。更进一步说,现代艺术的先锋主义来源于现代主体对个人主义的坚持和对新生事物的激情。"这种有意识地在美学、道德和政治观念上都违背当时处于主导地位的艺术观念的倾向也正是对构成现代西方意识形态的个人主义的认证。"梵·高、毕加索等现代艺术家往往"以英雄似的开拓者的形象出现,代表每个人去开拓新的被忽视的人类经验的疆域"[1]。与现代艺术家的个人主义不可分离的还有对"原创性"的追求。"要现代,艺术家就必须在某些方面有原创。……这种原创性和对它的追求既是后来被称为现代主义的艺术摆脱现成社会体制或主流文化——对许多人而言,是对那种文化的反抗——而独立的表现,也是西方资本主义社会文化'现代化'的主要动力之一。"[2]与此相连的还有现代艺术的技术条件、消费市场、收藏家、博物馆等诸多因素构成的艺术体制的形成,它们合力促成了现代艺术的权威性被承认。

借助科廷顿的西方现代艺术分析来考察中国现代艺术的矛盾现象,我们或许会变得更清醒些。中国现代艺术的发展状况诚然会凸显出自身的特殊渊源和问题,但有一点是应当具有全球共性的:中国现代艺术已身不由己地被重新卷入全球性现代艺术潮流中而无力自拔,因此必然会出现与西方现代艺术相同的景观,这就是面对艺术家竭尽全力的原创性追求或标新立异,公众对它一方面有着明显的困惑乃至愤然蔑视,另一方面却是持续地兴趣浓郁。中国现代艺术正是在这样的实验蔑视与实验好奇的悖逆中演变的。

三、艺术体制本身的变化

作为变化着的社会体制的一部分,艺术体制本身的变化也让艺术公信度的成问题率大大提升了,其具体表现在艺术品的信誉会受到正生长着的公共领域或公共舆论的自由质疑。成问题率,是指一件事情变成难题的概率。在以往的政治国家中,艺术公信度一般是由国家或其政府部门自上而下地规定的,社会公众无需承认而只需接受。电影《武训传》的遭遇就是一个典范的例子。在如今的生长中的公共社会,艺术公信度开始由社会公众、公共舆论界、艺术市场等形成的综合的公共领域去裁决(尽管政府部门还会行使必要的引导及管理职能)。这个综合

[1] 〔英〕科廷顿:《走近现代艺术》,朱扬明译,北京:外语教学与研究出版社,2008年,第160页。
[2] 同上书,第164页。

的公共领域的运行诚然可以承担确定或尝试确定一部艺术品的公信度的任务，但是，其权威性可能会时常处于被质疑状态。这是因为，在传统的统一的强制性权威已经衰微或丧失之后，取而代之的公共社会的平等的民主对话及协商机制还处在正在建立或有待于建立的过程中。

四、艺术的中介作用

鉴于艺术凭借其符号形式及形象系统而在社会生活中具有特殊的感染力量，日益觉醒的社会公众往往会对艺术品的诚信予以高度关注，从而使得艺术公信度实际上成为整个社会诚信危机的一种审美置换、一个美学风向标。也就是说，当前经济、政治、文化、社会领域的一些敏感而又重要的难题，当其直接讨论会遇到障碍或缺乏社会影响力时，人们往往喜欢转而假道艺术公信度问题借力显现。例如，"人造韩寒"之争其实正是借助于对艺术公信度问题越来越强烈的关注而透视出对当前社会的诚信危机的关注。而正是在此关注过程中，社会公民的诚信意识的自觉性显然增强了。这意味着，艺术（品）的公信度问题在社会的公共诚信危机中扮演了一种中介角色，使得社会中敏感而又难以言说的诚信危机问题可以转而借助艺术公信度问题获得间接的探讨。

可以简要地归纳说，社会体制从政治国家向公共社会的转变，构成艺术公信度成问题的基本的深层次的主因；全球性现代艺术中的实验蔑视与实验好奇之间的悖逆，可以视为艺术公信度成问题的直接动因；艺术体制中的公共领域对艺术品的自由质疑，使得以往少有的艺术公信度竟变成常态问题存在了；社会敏感问题假道艺术公信度问题而隐秘显现，则大大推高了艺术公信度的成问题率。

第五节 中外信任研究的启示

由上述可见，在艺术公赏力范畴下讨论艺术公信度，并非主要是艺术品的审美价值理所当然地可信，而是相反：在当前社会条件下艺术品的价值已变得令人生疑，也就是艺术品可信性成问题了。这样，今天来探讨艺术公信度问题，基本动因就是试图借此弄清艺术品在公共社会中的公共信任或公信度如何重建的问题。

一、儒家论信任问题

公共信任或公信度如今已成为众多人文学科与社会科学共同关注的重要问题之一，尤其是在政治学、社会学、经济学、社会心理学等领域最为引人注目。其实，信任问题的产生几乎与人类历史一样悠久。

"信"字从字形看，从人从言，意即人言为信。《说文》："信，诚也。"因"言为心声"（扬雄），故"言"的本义应为"诚"，即笃实而不自欺，也不欺人。《论语·学而》："人而无信，不知其可也。大车无輗，小车无軏，其何以行之哉？"在孔子看来，人若没有诚信，就不知如何做人做事，必是一事无成，这就像牛车、马车缺少横木或钩衡而不能行动一样。儒家历来强调人有五常即仁、义、礼、智、信。信在这里是基础，若人无信，其余四德终不可行。可见，"信"作为儒家学派五种重要德行之一或儒家最重要的道德规范之一，含有诚实不欺、真实无妄等意义。儒家之"信"要求人们恪守做人的基本原则，即待人真诚，讲信誉。《论语》中，孔子再三强调"敬事而信""谨而信""主忠信"，并将其沉落到实际的每日修身行为中。

二、信任问题在西方

在西方，信任（trust）概念是经由哲学和政治学著作而进入社会学理论的。

一般都承认，现代社会学的信任研究是由德国思想家西美尔开启的。西美尔在《货币哲学》和《社会学：社会化形式的研究》两部著作中先后提出的信任理论具有一种开创性意义。他认为，社会始于人们之间的互动。而在当代，人际互动的主要形式则是交换，尤以货币为中介的交换。这种以货币为中心的人际交换若离开相互信任就无法进行，进而，整个社会的运行都离不开相互信任。西美尔据此认为，信任是重要的社会综合理论。在《货币哲学》第二章第三节中，西美尔指出："离开了人们之间的一般性信任，社会自身将变成一盘散沙，因为几乎很少有什么关系能够建立在对他人确定的认知之上。如果信任不像理性证据或个人经验那样强或更强，也很少有什么关系能够持续下来。"[1]后来在《社会学：社会化形式的研究》中，他进一步指出："在较丰富和较广阔的文化生活里，生活立足于成百上千的前提之上，单一个人根本不可能对这些前提穷根究底，不能对它们

[1]〔德〕西美尔：《货币哲学》，陈戎女等译，北京：华夏出版社，2002年，第111页。

进行确证，而是他不得不完全相信地接受它们。在广泛得多、人们一般都搞不清楚的范围上，我们的现代的生存都建立在笃信对方的诚实之上——从经济到科学研究都无不如此：经济越来越变成信贷经济，在科学研究大多数研究人员不得不应用其他人的、他们自己根本无法检验的结果。我们把我们的最重要的决心建立在各种观念的某一种复杂的体系之上，大多数的观念是以信赖我们没有受骗上当为前提的：这样一来，在现代的关系里，谎言在变成为比以前的情况更加严重得多的灾难性的东西，更加使生活的基础成为问题。……如果说不是道德戒律的极端严厉对此具有威慑作用，那么，要建设现代的生活根本就不可能，现代的生活是在比经济意义上更为广义得多的意义上的'信用经济'。"[1] 由此，西美尔断言："信赖是在社会之内的最重要的综合力量之一。"对个体行动者来讲，"信赖作为未来行为举止的假设，这种假设是足以保障把实际的行为建立在此之上的。信赖作为假设是对一个人的知与不知之间的状态"[2]。可见，无论是在社会层面还是在个体层面，信任都显示出它超乎寻常的重要性。

继西美尔之后，德国学者尼克拉斯·卢曼进一步指出："在其最广泛的意义上，信任指的是对某人期望的信心，它是社会生活的基本事实。"人与人之间的互信，正是人们的日常生活所必须依赖的一种自然特征。"在这个最基本的层次上，信心是世界的自然特征，使我们借以过日常生活的视域的必要部分，但它不是意向中的（因而是易变的）经验的构成因素。"[3] 在卢曼看来，社会生活的复杂性对信任提出了迫切的要求，而正是信任可以成为社会复杂性的简化形式。"哪里有信任，哪里就有不断增加的经验和行为的可能性，哪里就有社会系统复杂性的增加，也就有能与结构相调和的许多可能性的增加，因为信任构成了复杂性简化的比较有效的形式。"[4] 诚然如此，但艺术的复杂性似乎远比普通社会问题更加复杂而又微妙，它们的问题是否也可以由信任而找到一种简化形式呢？

美国历史学家弗朗西斯·福山在《信任——社会美德与创造经济繁荣》中注意到，信息时代的"信息革命将引发广泛的变革，但是等级森严的大型机构的年代还远没有结束"，在此时代不能忽视的一个关键因素就是"信任"问题。正是"信

[1]〔德〕西美尔：《社会学：社会化形式的研究》，林荣远译，北京：华夏出版社，2002年，第248页。

[2] 同上书，第251页。

[3]〔德〕卢曼：《信任》，瞿铁鹏、李强译，上海：上海人民出版社，2005年，第3—4页。

[4] 同上书，第3—4页。

任以及它所隐含的道德准则"应当成为社会关注的一个焦点。"群体是以相互信任为基础而产生的,没有这个条件,它不可能自发形成。"他进而把信任研究引向一种文化视角:"群体的形成依靠的是信任,而信任是由文化决定的。不同的文化有不同的自发群体,而且自发的程度也不尽相同。"[1] 而作为信任的决定因素的文化,在他这里并不同于人类学家吉尔兹有关人生意义落实于象征形式,并且可以由此实现传承和沟通的文化界定,而是"包含了文化和社会结构的双重意义,也与一般人对文化的理解比较接近:文化是继承而来的伦理习惯。伦理习惯可以由一项观念或价值观形成,例如认为猪肉不洁或认为牛是圣洁的动物;伦理习惯也可以由一种实际社会关系而形成,譬如传统的日本社会总是由长子继承父亲的房地产"[2]。这就把信息时代条件下当代艺术面临的信任危机以及艺术的公共性维护等问题的重要性凸显出来了,而他的危机化解之道在于文化的养成和广布,也正如书名所标示的那样,正是"社会美德"的建树才真正有助于"创造经济繁荣"。

三、近年的信任研究

近年来,国内学者有关信任及公共社会的研究成果也值得借鉴。社会学学者较早关注到社会生活中日渐重要的信任问题:"信任是一种态度,相信某人的行为或周围的秩序符合自己的愿望。"正是作为人对世界的一种生活态度,"信任是交换与交流的媒介"[3]。一些学者据此提出了对当前社会信任问题的一套分析构架。

一位历史学者经过对中国模式的历史、结构的分析,提出了"重建中国公民社会"的构想。他认为:"中国模式需要改良,而改良的关键是发展公民社会,让强国家和强社会结合,而不是强国家和弱社会结合。强国家和弱社会结合的危险是低频率、高强度的大爆发,而强国家和强社会结合的体制可以通过高频率、低强度的内部博弈形成有序状态。因此发展公民理性,培养公民社会,应是今后三十年的当务之急。"[4] 这里关于重建中国公民理性及公民社会的主张,部分地也是着眼于公共信任的建立问题。"治本的解决之道,就是要发展公民社会组织。公民社团作为公民自我组织的社会系统,它在国家之外,通过自我管理,来满足这

[1] 〔美〕福山:《信任——社会美德与创造经济繁荣》,彭志华译,海口:海南出版社,2001年,第28—30页。
[2] 同上书,第33页。
[3] 郑也夫:《信任论》,北京:中国广播电视出版社,2001年,第19页。
[4] 萧功秦:《中国模式的形成及其前景》,《社会观察》2010年第12期。

些不同社会利益群体的交往与利益维护的需要。公民社团通过对于公共事务的积极关切和参与来表达、维护自身的利益,由此而形成和国家建制的对等监督力量,并形成对国家的制衡力量。""民主政治需要公民文化的存在作为支持条件,民主体制有效运作需社会成员具有足够的自组织能力与妥协协商能力,而非政治社团与公民组织是培养这些能力的最重要场所。老百姓可以在小区环境中,在与自己日常生活密切相关的问题上,通过充分发表自己的意见,了解对方的诉求与困难,找到妥协的办法,学会协商、判断、取舍、比较、信息收集,而所有这些习惯都是民主政治所需要的政治文化。只有公民社会组织中才提供这样的训练。"[1]

上述中外信任研究可以为我们的艺术公信度研究提供思想启迪:在当前建设公共社会的条件下,艺术的公共信任或公共信誉是必不可少的和应当建构的,这是因为公共社会为公民参与艺术提供了权利保障和责任要求。当然,艺术公信度问题毕竟不同于普通的社会公共信任问题,应当有艺术自身的特定呈现方式及规律。

第六节 艺术公信度及其特征

艺术公信度问题,主要是艺术的公共信任如何重建的问题。而公共信任应成为当代公共社会的一种基本形式。

一、公共社会及其公共文化

这里的公共社会,与上面所谓的公民社会有所不同。公民社会(civil society)一般是指以共同利益或价值为中心而形成的非强制性、自主管理的中间性社会组织。它既不属于政府机构,也不属于盈利的私营经济,而是介乎政府组织与家庭、个人或私人的中间地带,也就是处于"公"与"私"之间的一个弹性领域。它通常也包括那些为社会的特定需要、公众利益而行动的组织,如慈善团体、非政府组织、社区组织、专业协会、工会等社会组织。公民社会在西方有着悠久的历史传统,可以上溯到古希腊时代。但黑格尔和马克思才被视为现代公民社会理论的

[1] 萧功秦:《萧功秦:中国公民社会重建的若干思考》,据 http://www.21ccom.net/articles/zgyj/ggzhc/article_2011111048519.html。

开创者。黑格尔在《法哲学》中将公民社会界定为外在于国家的部分，从而说明公民社会是独立于政治国家的公民的自主空间。进入20世纪，公民社会观念获得新的发展。葛兰西提出"文化领导权"思想，赋予公民社会以新的文化生命，推动了从社会文化意义上研究公民社会的理论传统的建立，启动了公民社会观念的当代转向。帕森斯的"社会共同体"、哈贝马斯的"公共领域"理论，为当代公民社会理论的发展提供了新的理论资源。

一批中国内地学者近年来陆续倡导公民社会的建设。有学者提出"重建中国的公民社会"的理论主张，并设计出"法团主义"等具体重建方式。他认为近年来社会利益摩擦变大，群体性事件频发，根本原因是缺乏社会中间组织的沟通和协商，此为官民关系"非常态"。要建立和谐的"新官民"关系，可结合历史路径，借鉴东亚邻国，将现有国家控制的工会等社会团体通过法团主义的路径，向自主性的公民社团转型，让国人从中获得民主的学习机会，最终走向公民社会。[1]而随着公民社会研究的发展，相关的争论也在所难免。

我们这里不拟直接沿用上述公民社会概念，而是酌用公共社会概念。公共社会，来自对中国古代"天下为公""公天下"传统的一种继承，同时又统合到马克思提出的"自由人联合体"及"自由个性"等设想基点上（参见本书第十二章）。公共社会突出的是多样性基础上的社会成员之间的相互共在、共同性及公共性。

如此一来，艺术在公共领域中的公共鉴赏力如何实现的问题就变得重要起来。要建设中国公共社会，重要的是重建中国公共文化。公共文化是一种尊重多样性或异质性的相互共在、共商和公平相处的文化。这种公共文化的建设与发展，正是艺术公信度问题获得解决的根本保障。

二、艺术信任问题评价

从艺术公信度视角回望，此前有关艺术信任的问题在历史上曾存在过若干不同的状况。如果从主导因素来看，艺术信任问题曾有过几种评价方式：艺术家主导、艺术社团主导、国家意志主导和市场行情主导。

首先，艺术由于高度依赖于艺术家的创造力（如天才、想象力等），因此就有一个艺术家主体要素决定艺术品意义的问题，这可称为艺术家信誉度。这在浪

[1] 萧功秦：《如何入手重建中国的公民社会》，http://www.china-review.com/sao.asp?id=23301。

漫主义艺术、现实主义艺术占主导地位的年代尤其如此。

其次，一部艺术品的品质，常常取决于特定的艺术家群体、社团或流派同仁的评价，也就是同仁间的"口碑"，这可称为艺术的社团信誉度，简称艺术社团信誉度。这尤其表现在现代主义艺术占主流的时代，也特别地出现在先锋艺术、现代艺术或当代艺术中。

再次，当国家权力体制在社会各个行业实施全能掌控时，艺术品的好坏高低就主要取决于国家意志，由国家政府机构自上而下地确定艺术品价值，这可称为艺术国家信誉度。这在政治国家的时代尤其如此。

最后，在市场经济条件下，由于文化产业、艺术市场日益活跃，艺术品的价值往往交由市场行情来检验，于是有艺术商业信誉度。这往往盛行于市场经济条件下。

三、艺术公信度机制及特征

这里讨论的艺术公信度，与上述四种情形都有不同，是特别地就公共社会艺术信誉保障来说的，意味着要建立一种跨越上述传统格局的艺术公共信誉得以检验的公正机制。也就是说，艺术公信度应当是一种跨越单纯的艺术家信誉、艺术社团信誉、艺术国家信誉和艺术商业信誉之上的艺术品在与公众的相互作用关联场中获取公共信任的品质及能力。它意味着要形成一种跳脱于艺术家、艺术社团、国家艺术管制和艺术商业行情之上的有关艺术信誉的中立的公共对话与沟通领域。

由此特定理解，可以得出艺术公信度的几点特征：

第一，客观性。艺术公信度高的艺术品，应当体现出可跨越于艺术家主体因素之外的据以观照社会生活现实的客观价值，这就有艺术客观性。当导演宣称他的《三枪拍案惊奇》会如何以"喜闹剧"感染观众时，当小品明星如何起劲地捍卫自己的"大俗"时，公共领域中应当有一种相对客观的评价标准去及时地加以辨析，而不应简单地听信艺术家或艺人自己的卖力吆喝。

第二，中立性。跨越于艺术社团的特定意愿之上，可以寻求非同行或熟人关系的艺术中立性。这种中立价值正是艺术获取公共信誉的重要保障。一部作品是否出自作家个人亲笔，不能只是由他本人和粉丝说了算，而需要中立者去独立裁判。

第三，自律性。跳脱国家艺术体制的强制性管理，可以寻求非政治的艺术自律性。艺术往往因其拥有自律价值而释放出跨越特定时代的普世意义。今天，当

国家政府不再像过去批判《武训传》那样以自身意志去判定艺术品的价值，而是让公众自己去按照艺术公共领域的规则和程序去加以评判和争论时，艺术界自身及观众就可以寻求一种自主或自律的公共艺术理性的建立。

第四，纯洁性。摆脱商业行情的束缚，可以寻求非金钱的艺术纯洁性。艺术品的创作需要付出创造力和物质资料，从而需要考虑资金来源及回报，但艺术品的价值不能仅仅靠金钱去衡量。富于公信度的艺术品虽然可以有具体标价，但其价值却是难以评估的甚至是无价的。真正优秀的艺术品是有价格的却又是无价的。影片《钢的琴》在2011年全国院线放映时遭遇严重挫败，但其美学品质的优良却又是毋庸置疑的。

第七节 艺术公信度的维度、耦合关系及检验

探讨艺术公信度问题，需要确定它的一些基本维度，正是这些维度构成了艺术公信度的各个层面。

一、理解艺术公信度整体

从艺术在当前公共社会生活中的运行方式看，艺术公信度应是一个由以下诸维度共同构成的整体：艺术品公信度、艺术家公信度、艺术社团公信度、艺术产业公信度、艺术媒体公信度、艺术展演机构公信度、艺术批评家公信度、艺术评奖机构公信度。

第一，艺术品公信度。在艺术公信度问题中，首当其冲的还是艺术品本身的品质信誉：它是否经得起公众通过实际的艺术观赏活动而展开的信誉检验？更重要的是，它以艺术真实方式所再现的生活真实是否成功？谁来判断和如何判断这种成功？

第二，艺术家公信度。艺术品是由署名艺术家亲自撰写的还是委托团队代笔？艺术品的媒体宣传效果（包括艺术家本人的吆喝）与其实际效果及观众反响是否趋于或大致趋于一致？这些来自艺术家方面的是否诚信的声音，会直接关系到艺术品的公共信誉度。

第三，艺术社团公信度。当艺术家通过组织或加入特定的艺术社团来增强自

己的社会影响力时,这一社团具备何等程度的艺术公信度,会直接影响到艺术品的公共信誉。

第四,艺术产业公信度。生产特定艺术品或艺术品牌的产业具备何等程度的公信度,也会影响到艺术品的公共信誉。

第五,艺术媒体公信度。媒体对艺术品的宣传报道会在公众中引发诚信考验。

第六,艺术展演机构公信度。艺术的展览、演出、播映等组织机构的诚信程度如何,会影响艺术品的公信度。

第七,艺术批评家公信度。批评家对特定的艺术品的评论,会由于他本人的信誉而或多或少地影响到公众对该艺术品的评价。

第八,艺术评奖机构公信度。不可忽略的因素还有艺术评奖机构,它们通过给艺术品颁奖或不颁奖而试图面向公众界定该艺术品的价值。

这样,艺术公信度是指艺术品、艺术家、艺术社团、艺术产业、艺术媒体、艺术展演机构、艺术批评家和艺术评审机构等相关因素的可以令公众信赖的程度。

二、艺术公信度的复杂呈现

更具体地看,在公共社会的实际生活中,艺术公信度问题其实远为复杂多样,往往由一系列相互联系的耦合关系缠绕而成。耦合一词中,耦,从耒,禺声,耒为翻土工具。《说文》:"耦,耒广五寸为伐,二伐为耦。"耦的第一层含义为两人相互配合从事耕作,指古代的一种耕作方法,于是有耦耕、耦犁等词语。还有成双之意,与奇相对;也有配偶含义等。合,就是合起来的意思,与分相对,又与开相对。[1] 耦与合相连而有耦合一词,指一种相互有别而又成对共生的事物。

这里的耦合概念,正是从中国古典文化传统中有关事物既相互有别又相互共生的角度来说的,不像西方二元对立或悖论等概念所描述的那样以相互对抗和冲突为主。一是艺术家个人创造力与文化产业集体制作之间的耦合关系。前者相信艺术的奥秘在于独一无二的个性及直觉,后者注重集体协作、共同筹划及理性营造。二是艺术创作个性与艺术商业属性之间的耦合关系。前者突出艺术的无功利性,后者要的就是功利性。三是艺术作品无价与艺术商品有价之间的耦合关系。

[1] 据《王力古汉语词典》,北京:中华书局,2000年,第979、105页。

在当前艺术市场，被公认的艺术大师之作在价值上应是无价的，但它们却又是有具体交易价格的。四是艺术实验被蔑视与艺术兴趣增长之间的耦合关系。一批批艺术实验之作被公众质疑，但它们又因此而获得或提升了知名度，从而唤起公众的观赏兴趣。五是艺术炒作与艺术感召之间的耦合关系。新的艺术品入市确实需要媒体宣传，"酒香也怕巷子深"，但真正的佳作却又应当来自于公众发自内心的口碑。叫座与叫好常常是两回事，"有心栽花"与"无心插柳"之间总是难以平衡。六是艺术品短时轰动与艺术品长久流芳之间的耦合关系。这一点早有公论："闪闪发光物，未必真黄金。"某种艺术时尚潮毕竟短暂，被反复确认的艺术佳作才可能载入艺术史册。由这些耦合关系看，艺术公信度的确往往面临一连串因素的复杂作用。例如，艺术家高声誉度与其某个艺术品低信誉度之间形成悖逆，高开低走（如《三枪拍案惊奇》）。艺术事件争议度与艺术品或艺术家知名度之间构成奇特的协和，仿佛愈是引发争议，愈能推高知名度。还有就是某个艺术家或其艺术品的高价值在当世遇冷，但在后世却被追认。当年的曹雪芹及其《红楼梦》的生前遭遇与身后盛誉之间的巨大反差，便是经典一例。

三、艺术公信度检验

这些维度和耦合关系都表明，艺术公信度问题由于涉及艺术的真实价值、艺术的社会价值、艺术的历史价值、公众的艺术评价等众多方面，迫切需要在公共社会的公平与民主框架中自主检验。这样，艺术公信度的检验就是需要应对的一个复杂的过程。第一，艺术要经受特定团体的信誉检验。第二，不仅如此，艺术更要经受跨界团体的信誉检验，以便获得更大的公正性。第三，艺术要经受更广泛的公共舆论的信誉检验，例如在网络平台、电视平台、报刊平台等被各界公众质疑或检测。第四，艺术还要经受跨代际的社会团体、跨民族或跨国社会团体的信誉检验。这属于更大空间范围内、更长久时间链条中的信誉检验。

无论如何，艺术公信度需要公共检验和相应的公共仲裁。建立涉艺各方的相互质询机制，保障涉艺各方的相互质询权利，形成涉艺各方的相互质询平台，是当前需要做的工作。这需要具体落实为艺术界各个门类的行风建设。当每个艺术门类的从业人员都自觉地接受该门类行风的约束、规范，社会公众能从这种行风建设中感受到艺术公信度的增强时，艺术公赏力必然会得到提升。加强艺术公信度建设，目的是为了公共社会条件下艺术公共信任及公共伦理的形成和平稳运行。

电影《非诚勿扰 2》剧照

第十章
艺术品鉴力

艺术品鉴力的导向更替
艺术品鉴力的构成要素
艺术品鉴力的存在形态
艺术品鉴力的运行层面
艺术品鉴力的运行阶段

当前，我国公众的艺术品鉴力处在怎样的状况？围绕2014年中央电视台春节联欢晚会（即马年央视春晚）而产生的评价分歧现象，值得重视。自从得知台外人士（冯小刚和张国立）将首次分别担任总导演和主持人后，全国媒体和公众对马年春晚予以高度关注。有趣的是，正像该导演在马年春晚开幕短片中已部分地预感到的那样，这届春晚引起了广大公众的热烈争议。从新浪娱乐的调查结果可见，31.5%的观众认为此次春晚较差，希望他们还是好好拍电影；另有30.8%的观众认为此届马年春晚一般，只怪形式太根深蒂固；也有30.8%的网友认为晚会有新意。[1]这三种意见的支持率相差无几，可谓三足鼎立。一届本来已成为传统综艺品牌又首次被提升到"国家项目"高度的大型综艺晚会[2]，居然引发公众中无法调和的分歧意见。这种状况说明了什么？难道是整个社会公众群体的艺术品鉴力都出了问题，甚至是严重的问题？

第一节　艺术品鉴力的导向更替

艺术品鉴，是指公众对艺术品出于心灵好尚的品评和鉴定。而艺术品鉴力，是指公众出于心灵好尚而品评和鉴定艺术品的素养或能力。要认识当今社会公众的艺术品鉴力状况，需要引入一种历史的比较眼光。可以说，当今公众的艺术品鉴力不是突然间生成的，而是经历了复杂的演变过程，具体地说，出现了导向更替。艺术品鉴力的导向更替，是指公众的艺术品鉴力的导向因素经历了不同的演变。

影响公众的艺术品鉴力的因素即导向因素，在不同时期有所不同。美国社会学家大卫·理斯曼（David Riesman，1909—2002）在《孤独的人群》（*The Lonely Crowd: A Study of the Changing American Character*，1950）中研究"社会性格"时提出的三种"导向"观点，有着借鉴意义。他把"性格"规定为"在社会和历史因素或多或少的左右下，形成的个人驱动力和满足需要的结构"，进而认为"社会性格"是"特定社会群体间共享的那部分性格"[3]，并致力于找出在不同历史时

[1]《春晚调查：三成网友赞小彩旗　李敏镐受喜爱》，http://ent.sina.com.cn/v/m/2014-01-31/02534091107.shtml。
[2]《春晚执行总导演：春晚首被定位为国家项目》，http://www.s1979.com/yule/yingshi/201401/28113024228.shtml。
[3]〔美〕理斯曼：《孤独的人群》，王崑、朱虹译，南京：南京大学出版社，2002年，第4页。

期社会促使个体"顺承"的驱动力。由此，按照他的区分，可以找出历史上可能有的三种不同的社会性格模式：农业社会的依赖往昔传统指引的"传统导向性格"（tradition-directed character）模式、工业社会的接受内心生活目标指引的"内在导向性格"（inner-directed character）模式，和后工业社会或后现代社会的源于对他人期望和喜爱的敏感的"他人导向性格"（other-directed character）模式。[1]尽管这三种社会性格模式的区分，尤其是"他人导向性格"模式的阐述本身就存在一些问题，但不妨尝试借用来约略观察中国现代公众的艺术品鉴力的形成轨迹，尽力见出在不同时期对公众的艺术品鉴力问题产生"导向"作用的那种突出的因素，也就是特定社会所存在的那种促使个体在艺术鉴赏中产生"顺承"作用的驱动力重心。

简要地看，不同时期的公众艺术品鉴力经历了各自的驱动力重心的位移，这里不妨从个群关系的演变视角去考察。根据不同时期个体或群体扮演的不同角色，可以区分出四个导向时段：第一时段在清末至20世纪40年代，为个赏导向时段；第二时段在20世纪50年代到70年代，为国赏导向时段，包括"文革"时期国赏完全取代个赏时段；第三时段在20世纪80年代到90年代，为国赏与个赏共存并共同导向的时段，简称国个共导时段；第四时段在21世纪初至今，为国族整合意志、知识分子自由意识和公众娱乐意愿等三方分别引导公共鉴赏的时段，简称国个群三方分导时段，或三方分导时段。

我们需要对第四时段选用的几个术语略加说明。国族一词是比民族一词所指范围更广、层次更高，同时又可包含民族的概念，是指有自己统一的国家政体和地域的所有各民族的人民。国族整合意志，体现的是全国各民族、各阶级或阶层、各群体等的统一意志及同化意向。知识分子自由意识是指知识分子或文化人总是以个性或个性化为自己的最高追求，总是标举自己独立于普通公众群体之外的个体自主或自由。而公众娱乐意愿，是说当今普通公众群体具有日常生活中的消遣或休闲愿望。这三者构成当今时段公众艺术品鉴力的三大导向要素。

一、个赏导向

发生在清末并延伸到20世纪40年代的第一时段，由早期现代知识分子利用

[1]〔美〕理斯曼：《孤独的人群》，王崑、朱虹译，第8页。

新兴的机械印刷媒介（报纸、杂志和书籍）而率先发起的新型独立个赏成为引导全国公众品鉴力的主导力量。在这个意义上，可以把这种觉醒的现代知识分子发动的依托机械印刷媒介而运行的、以个体独立鉴赏去积极引导普通公众的鉴赏趣味的状况，称为个赏导向。觉醒的现代知识分子力图把艺术品鉴力作为"新民"或改造"国民性"的中介，这可以梁启超、章太炎、严复、王国维、陈独秀、胡适、蔡元培、鲁迅等为代表。或者，把艺术品鉴力作为"人心净化"、人生"免俗"的途径，这可以朱光潜为突出代表。倡导"人生艺术化"的朱光潜，"坚信中国社会闹得如此之糟，不完全是制度的问题，是大半由于人心太坏。我坚信情感比理智重要，要洗刷人心，并非几句道德家言所可了事。一定要从'怡情养性'做起，一定要于饱食暖衣、高官厚禄等等之外，别有较高尚、较纯洁的企求。要求人心净化，先要求人生美化"[1]。如此，艺术品鉴力的提升被视为国民素养改造和提升的引导性途径。

个赏，作为觉醒的知识分子的独立的艺术品鉴力，直接针对的是囿于过去古典传统的艺术品鉴力，后者被认为只能让国民如井底之蛙般沉溺于古典传统的窠臼中而不能自拔。个赏的主要成分应当是艺术美感中蕴含的思想启蒙，也可以简要地说是以情导理，即以审美情感引导理性觉悟。这种个赏导向借助于五四新文化运动的社会运动效力，成功地成为全社会的艺术品鉴力的主导力量。不过，同时也应看到，与个赏导向并存的另一股对立势力，是一种以市民阶层的群体娱乐及消遣为特征的艺术鉴赏取向，简称群娱导向。艺术鉴赏在此仅仅被视为群体获取日常娱乐的手段。这可以"鸳鸯蝴蝶派"小说在都市读者中走红、以上海为中心的娱乐片的热映为突出代表。要知道，当时的左翼文艺阵营曾与之进行过较长时间的"斗争"。文学研究会在其成立宣言中就宣告：将文艺当作高兴时的游戏或失意时的消遣的时代已经过去了。我们相信文学是一种工作，而且又是于人生很切要的一种工作，治文学的人也当以这事为他终生的事业。这一宣告的主要假想敌，无疑正是"鸳鸯蝴蝶派"的审美趣味及其影响。鲁迅更是对"鸳鸯蝴蝶派"予以辛辣嘲讽："这时新的才子+佳人小说便又流行起来，但佳人已是良家女子了，和才子相悦相恋，分拆不开，柳荫花下，像一对蝴蝶、一双鸳鸯一样……"[2]这种以市民消遣娱乐为主的群娱导向一度被视为个赏导向最强大的对手。尽管存在

[1] 朱光潜：《谈美》（1932），据《朱光潜全集》第2卷，第6页。
[2] 鲁迅：《上海文艺之一瞥》（1931），《鲁迅全集》第4卷，北京：人民文学出版社，1981年，第294页。

守旧的传统鉴赏导向及新的市民群赏导向等相反的运动力量，但个赏导向在整个艺术品鉴力中的主流地位及其导向功能仍是毋庸置疑的。鲁迅、徐悲鸿、萧友梅、曹禺、沈从文等的作品在此时段登上艺术鉴赏对象的经典地位，正是一个明证。也就是说，正是它们构成了个赏导向时段艺术品鉴力的主要对象的当然范本。当我们如今回头反观此时段的艺术品鉴力状况时，不得不感叹个赏导向曾有过的积极作用。

二、国赏导向

从20世纪50年代到70年代的大约三十年间，属于国赏导向时段，也就是国族整合意志主导的全民艺术鉴赏整合时段。国赏，是清末以来的群赏的一种强化形态，即梁启超、陈独秀等倡导的国民群体鉴赏的一种国家化形态。中华人民共和国的建立，为40年代初形成于延安的工农兵群体鉴赏取向获得全国性主导地位，奠定了政治制度与社会制度的基石。而依托进一步完善的报纸、杂志和书籍等机械印刷媒介网络，加之广播、电影等有效的传媒的协同支持，国族整合意志得以高效率地引导全体人民的艺术鉴赏趣味。

这种国赏导向的主要精神，在于国族整合意志主导下全体人民的艺术鉴赏趣味趋于整合或一体化。而与此同时，上一阶段一度占据主导地位的知识分子个体自由意识不得不转而进入被抑制或自我抑制状态，以便服从于国族整合意志的同化作用。这个时段最具有传播效应的代表性艺术媒体是广播，如广播上传送的歌曲、曲艺、小说、话剧等。在尚无电视而电影网络又还远不发达的年代，广播艺术可以穿越千山万水的空间阻隔而迅速抵达全国各族群众耳际，以其声音形象而产生艺术魅力。当然，还有报纸、杂志和书籍等机械印刷媒体在语言艺术及造型艺术传播上的强大作用力。歌剧《白毛女》、赵树理小说、大型音乐舞蹈史诗《东方红》、后来追认的"三红一创"（即长篇小说《红旗谱》《红岩》《红日》和《创业史》）及小说《艳阳天》、"第三代"导演影片、"马训班"学员油画作品（如冯法祀、詹建俊、靳尚谊、王流秋、佟景韩、侯一民等的作品）等成为此时段国赏导向的艺术品鉴力予以推崇的范本。基于工农兵群众审美旨趣的国赏导向，把集体主义支撑的艺术理想境界拓展到一个高峰。但由于遭遇"文革"的极端政治化扭曲，这种导向受到严重挫折，导致其信誉急剧衰落，也因此而影响到其可能的继续拓展。

三、国个共导

改革开放时代头二十年的 80 年代至 90 年代，为国个共导时段。这个始于 1978 年的时段仿佛是此前两个时段的一种黑格尔式"正反合"进程的结果：突出知识分子精英自我的个赏导向与受到国族整合意志制导的国赏导向，居然在此形成了交汇。随着国家和社会的改革开放进程的持续推进，由政治家主导的国族整合意志与知识界自由意志都共同地发现，在艺术鉴赏问题上两者可以结成一种同盟关系，通过相互对话而共同引导公众艺术品鉴力走出原有的国赏导向的封闭困境，而趋于开放和活跃，尽管这两种导向之间的矛盾和冲突难免时时发生。国族整合意志支配的艺术鉴赏趣味同知识分子自由意识驱动的艺术鉴赏趣味之间，诚然各有其不同的取向，但在面对同一敌人即历经"文革"极端化折腾而变得僵化的国赏导向残余时，可以团结起来共同对敌，以坚决的开放姿态和活跃的眼光，向世界的各个角落寻求新的艺术创作和鉴赏的资源。正是在这种开放和活跃过程中，来自西方的现代主义艺术和后现代主义艺术，来自中国古典传统的艺术，以及来自中国现代传统的艺术等诸多资源，都纷纷被激活，成为新的艺术创作的公共原材料和新的艺术鉴赏的公共对象。此时段多种媒体在艺术鉴赏方面扮演了主要角色，如机械印刷媒体、电影、广播等，特别是新兴的电视。"第四代"和"第五代"导演的影片、"85'美术新潮""85'新潮音乐"、后朦胧诗、寻根小说、新写实小说、先锋小说、实验戏剧等正是其中的范本。

但值得注意的是，在此二十多年时间里，国赏与个赏之间的同盟关系其实并不牢固，而是始终存在某种裂缝，而这种裂缝随着新的社会语境条件的变化而逐渐地变得越来越大，大到难以弥合的地步。这种新的社会语境条件，在这里主要是指持续开放的社会环境与现代电子媒介的融合生长，这种融合生长为公众愈发主动和积极的艺术鉴赏能力的提升提供了充足的条件。正是开放社会与现代电子媒介（特别是国际互联网和移动网络）融合生长的环境，导致国族整合意志主导的艺术品鉴力与知识分子个体自由意识主导的艺术品鉴力之间出现了作为不速之客，并且实力越来越强大的"第三者"或第三种力量——这就是普通公众以娱乐意愿为标志的艺术品鉴力，简称社群品鉴力。

这种社群品鉴力表现为以若干不同个体、社群或群体面目出现，在网络上几乎可以畅行无阻地表达与国族整合意志和知识分子个体自由意识有所不同且彼此分群的艺术鉴赏趣味。张艺谋执导的影片《红高粱》（1987）在 1988 年获西柏林

电影节金熊奖后，虽然受到其时代表国家意志的政府管理部门和知识界的欢迎，但在普通公众中却遭遇冷淡和敌对，这是国族整合意志和知识分子个体自由意识两方共谋而与普通公众娱乐意愿开始疏远的典型案例之一。

与上述国个同谋而与群疏远的个案不同的，则是国群同谋而与个疏远的实例：随后的电视剧《渴望》(1990)在普通公众和政府管理层中受到热捧，却在知识界受到冷遇，这种令当时不少人意外的巨大反差属于普通公众娱乐意愿与国族整合意志两方共谋而与知识分子个体自由意识疏远的另一有趣案例。同时还有实验美术或当代艺术与普通公众的艺术趣味愈益疏远，实验戏剧越来越"小众化"，以及先锋小说或实验小说远离普通读者等情形出现。艺术品鉴力的分化已然是一种不可阻挡的必然趋势。

四、国个群三方分导

进入21世纪以来，在开放社会与现代传媒融合生长的语境中，随着基于国际互联网传播条件的普通公众社群的艺术品鉴力愈益壮大，往昔的国个共导的两方会谈局面不得不由于加入了普通公众社群导向的一方，而演变成新的三方会谈或多方会谈，结果是国个群多方分导的新格局形成，这可以称为国个群三方分导时段，简称三方分导。对这种三方分导中的三方加以具体分析可见，诚然，国族整合意志一如既往地要求统一的艺术趣味，知识分子个体自由意识追求与众不同的个性化或个体独立，但普通公众社群多样的娱乐意愿则变得更加特殊了：它们彼此分化成难以统一的相互排斥的若干社群诉求。这样看，这表面上的三方会谈，其实质应当是若干不同社群诉求之间的多方会谈或杂语喧哗。

以本章开头所举马年央视春晚为例，一台试图融汇国家意志、知识分子个体自由意识和普通公众娱乐意愿的全国联欢性大型综艺晚会，居然引发空前热烈的众说纷纭的网上"吐槽"：

> 其实这场春晚的电力都是小彩旗提供的，转了这么久，妹子，苦了你了。用亲身行动告诉我们：不转不是中国人！！！
>
> "时间都去哪儿了，还没好好感受年轻就老了……"有没有戳中你的泪点？这个春节，好好陪陪自己的爸妈吧！对他们说：爸妈，我爱你们。

> 春晚一分钟也不能走神，低头刷了一会贴吧，抬头一看还以为蔡明被推下了轮椅……
>
> 是春节晚会，还是老歌演唱会？[1]

这些网上"吐槽"大多并没有直接表达对马年春晚节目的具体评价，而是一种歪批或调侃，多是表达不满、反对或嘲弄意愿。但实际上，在当今这个国个群三方分导的年代，这些歪批本身就已代表着对马年央视春晚的高度关注了。这些人没有去干别的，例如上网、打牌、看短信或微信，而是认真收看或认真附带着收看马年央视春晚，这本身就是对它的重视和支持了，就是对其收视率的拉动，也就终究等于代表了对马年央视春晚的一种特定的支持。至于网上"吐槽"，那相比之下又算得了什么呢？

当然，同时，另一方面，这种网上"吐槽"固然不能代表"民意"的全部，却也能让人客观上窥见滔滔"民意"浪潮涌动的一个特点——当今普通公众的艺术鉴赏趣味的相互差异或对立不再是艺术品鉴力的一种非常态，而就是常态本身。也就是说，当今社会普通公众的艺术品鉴力发生分化，已是无可争辩的事实。

国个群三方之间展开差异中的对话，其实质在于多种社群相互分导，令人想起理斯曼关于"他人导向"下人们的闲暇生活或艺术生活情景的描绘：在"传统导向"阶段，孩子们可以从口头媒介艺术如歌谣中学习；在"内在导向"阶段，他们转而从印刷媒介艺术如报刊和书籍中学习；而到了"他人导向"阶段，大众传媒艺术如电影和电视就成为他们日常生活的一部分及其生活导向者了。理斯曼指出：

> 内在导向的年轻人试图离家创业，他们直接接受文学、小说和人物传记，担负起去边疆创业的使命。他人导向者正好相反，文学作品只能影响他们的生活中非经济因素的方面。他人导向者之所以需要文学作品的指导，是因为随着传统导向的消亡，人们再也无法从基本群体（如家庭、游戏群体）中学到生活的艺术了。而在内在导向时期，人们可以从流动升迁的家庭中获知生活的艺术。他人导向的孩子从小时候起，就从大众传播媒介中学习生活的艺术和与他人交往的诀窍。[2]

[1] 《2014春晚吐槽汇总》，http://tieba.baidu.com/p/2845323959。

[2] 〔美〕理斯曼：《孤独的人群》，王崑、朱虹译，第150页。

与"传统导向"时期人们从家庭和游戏伙伴中学习生活不同,也与"内在导向"时期从流动创业的家庭成员中学习不同,"他人导向"时期的人们往往只能从大众传媒中学习如何生活。这样的情况已变得司空见惯了:

> 人们不愿承认自己有求于人,宁可从看电影或其他大众传媒中去找乐子。这一现象已是屡见不鲜了。大约20年前,……不少年轻人是通过电影学会穿着打扮、美容以及做爱的技巧。看电影时,人们既可以学习,又可以获得感官刺激,尤其是下层阶级出生的孩子更可以从电影中初次目睹做爱和富丽堂皇的生活镜头。然而,由于今天的观众已经成熟,电影所表达的综合信息也就更复杂了。[1]

尽管今天的状况早已远比那时的状况更加错综复杂,但毕竟可以开阔我们的视野,启发我们考虑当今公众的艺术品鉴力所承受的更加分离难测的三方导向或多方导向状况。国个群三方分导的艺术品鉴力会引向何方?

第二节 艺术品鉴力的构成要素

处在国个群三方分导格局中的公众艺术品鉴力,实际上会承受远比这三方更多的要素的同时分导作用。正是这种多方分导作用,会把公众的艺术品鉴力牵引到事前难以预料的若干不同的方向去。例如,马年央视春晚遭遇的"吐槽"就是表达支持的一种奇特现象,是人们十年前根本无法想象的新的艺术鉴赏景观,令人不得不感叹岁月易逝,造化弄人。

在分析当今公众艺术品鉴力的构成要素时,可以从医学领域引入一组辩证概念:作用(effect)与副作用(side effect)。每一种药物既然会对人体发生正面的治疗作用,那就同时有可能对人体发生附带的负面作用,也就是对人体产生不好的影响,乃至留下后遗症。药物不可能只如我们的主观愿望那样仅仅对人体产生正面作用而不产生副作用。正像医生治病需辩证地衡量、评估和预估药物对病人的

[1] 〔美〕理斯曼:《孤独的人群》,王崐、朱虹译,第151—152页。

正面作用和副作用一样，在考虑当今公众艺术品鉴力的构成要素时，我们也需要辩证地认识和评估这些构成要素在实际运用中可能产生的正面作用和副作用。

不妨在国个群三方所依托的国族整合意志、个体自由意识和社群娱乐意愿基础上，酌情加上当今艺术遭遇的跨国的全球娱乐圈时尚风以及社会学家的"自反性现代化"思想[1]两方面，从而提出当今公众艺术品鉴力构成要素的分析框架。这个框架可以包含如下五个基本构成要素：国族向心力、个性化诉求、社群心态、全球时尚风、自反冲动。

一、国族向心力

国族向心力的基本导向是合众，就是整合或统一全体国族公众的艺术趣味，使其围绕一个中心而形成多样而又有序的美学素养整体。中国内地当今艺术领域的国族向心力的最有代表性的标志之一，当是央视春晚。这个几乎全民参加的电视春晚是合众的最有力的集体仪式之一。以家庭为单元的全民观众在除夕时的团圆式观赏，赋予了这项艺术鉴赏活动以高度典范的合众作用。国家整合意志所需要的核心价值理念和体系及其雅正规范，会借助特定的艺术节目编排、演员选择、主持人与观众互动等形式而得以实现。这是一个高度包容但又主旨分明的仪式色彩浓烈的综艺晚会。不妨看看2014年马年央视春晚节目单：

总导演：冯小刚

1. 开场短片《春晚是什么》

2. 开场歌曲《想你的365天》（表演者：李玟、张靓颖、沙宝亮、林志炫）

3. 歌舞《欢歌》（表演者：韦晴晴、萨其拉、马小明、玉米提、次仁央宗）

4. 歌曲《群发的我不回》（表演者：郝云）

5. 小品《扰民了你》（表演者：蔡明、华少、大鹏、岳云鹏、穆雪峰）

6. 舞蹈《万马奔腾》（表演者：黎星、孙科、朱晗、曾明、张傲月、

[1] 参见〔德〕贝克、〔英〕吉登斯、〔英〕拉什：《自反性现代化——现代社会秩序中的政治、传统与美学》，赵文书译，北京：商务印书馆，2001年。

张镇新、李晋、王帅）

7. 歌曲《时间都去哪儿了》（表演者：王铮亮，选拔栏目：《我要上春晚》）

8. 歌曲《我的要求不算高》（表演者：黄渤）

9. 小品《扶不扶》（表演者：沈腾、马丽、杜晓宇）

10. 歌曲《倍儿爽》（表演者：大张伟）

11. 创意武术《剑心书韵》（表演者：成龙、王巍堡、山东省莱州中华武校）

12. 歌曲《最好的夜晚》（表演者：梁家辉、陈慧琳）

13. 腹语《空空拜年》（表演者：刘成，选拔栏目：《我要上春晚》）

14. 歌曲《张灯结彩》（表演者：阿宝、王二妮，选拔栏目：《星光大道》）

15. 歌曲《英雄组歌》：①《练兵舞》选自芭蕾舞剧《红色娘子军》（表演者：中央芭蕾舞团）；②歌曲《万泉河水》（表演者：孙楠）；③歌曲《英雄赞歌》（表演者：王芳、总政歌舞团）

16. 歌曲《光荣与梦想》（表演者：总政歌舞团）

17. 创意舞蹈《符号中国》（表演者：匈牙利 Attraction 舞团）

18. 歌曲《玫瑰人生》（表演者：苏菲·玛索、刘欢）

19. 相声《说你什么好》（表演者：曹云金、刘云天）

20. 舞蹈《小马欢腾》（表演者：麒麟 BABY、俞杰婷、连浩琛、空军蓝天幼儿艺术团等）

21. 京剧《同光十三绝》（表演者：李胜素、王艳、迟小秋、张佳春、李博、王越、袁慧琴、杜喆、于魁智、国家京剧院一团）

22. 小品《我就这么个人》（表演者：冯巩、曹随峰、蒋诗萌）

23. 歌曲《情非得已》（表演者：庾澄庆、李敏镐）

24. 创意形状秀《魔幻三兄弟》（表演者：何子君、王元虎、李依洋）

25. 魔术《团圆饭》（表演者：YIF）

26. 歌曲《答案》（表演者：杨坤、郭采洁）

27. 小品《人到礼到》（表演者：郭冬临、牛莉、邵峰）

28. 杂技《梦蝶》（表演者：张婉、李童，选拔栏目：《直通春晚》）

29. 歌曲《老阿姨》（表演者：韩磊）

30. 舞蹈《百花争艳》（表演者：李倩、林晨）

31. 创意器乐《野蜂飞舞》（表演者：郎朗、魔杰二人组、雪儿，选拔栏目：《星光大道》）

32. 歌曲《我的中国梦》（表演者：张明敏）

33. 歌曲《天下黄河九十九道湾》（表演者：农民歌手王向荣、杜朋朋）

34. 歌曲《套马杆》（表演者：乌兰图雅、乌日娜）

35. 歌曲《卷珠帘》（表演者：霍尊，选拔栏目：《中国好歌曲》）

36. 歌曲《站在高岗上》（表演者：汪小敏，选送单位：广西壮族自治区广播电影电视局）

37. 歌曲《在那遥远的地方》（表演者：华晨宇）

38. 歌曲《康定情歌》（表演者：肖懿航）

39. 歌曲《青春舞曲》（表演者：李琦，选送单位：浙江省新闻出版广电局）

40. 歌曲《天耀中华》（表演者：姚贝娜）

41. 曲韵串串烧《年味儿》（表演者：张国立、逗笑、逗乐、杨蔓、杨婷、杨苗、杨倩）

42. 歌曲《难忘今宵》（表演者：李谷一、蒋大为、蔡国庆、张燕、关牧村、杨洪基、曲比阿乌）

简要分析这张节目单，可以看到一种显著的合众理念统摄其中：

第一，整合众民族演员。出场演员的重要性首要地在于其族别身份：族别代表着各个族群的价值，而多族群的同时在场正可以凸显多族群或多民族是一家的合众理念。这次出现的演员来自汉族、藏族、蒙古族、彝族等。他们的同时在场组成了"56个民族是一家"的中华大家庭理念的象征性符号。

第二，整合众地域演员。地域的重要性不仅在于不同地域艺术风格的相互差异，而且更在于一种古老的"中国"理念的确证：四面八方朝向和拱卫同一个中心。分别代表东、西、南、北、中等地域方位的演员，代表中国大陆、中国台湾、港澳特别行政区及海外华人华侨身份的演员，都在这里获得出场的机会。

第三，整合众年龄段演员。老、中、青、幼等不同代际或年龄段演员的出场，有助于凸显整个中国艺术代代相传、长盛不衰、后浪推前浪等社会进化理念。

第四，整合众风格艺术。这里有主旋律的、高雅的、通俗的和民间的艺术，有民族的、美声的和流行的唱法，它们合起来可以构成一幅多样而又生动的艺术文化图景。

第五，整合众门类艺术。这是一台旨在联欢和团聚的综合艺术晚会，所以具有不同功能和特色的声乐和器乐、舞蹈和小品、相声和杂技以及戏曲等都是必要的。

第六，整合中外艺术。加入外国艺术元素，特别有助于显示中国艺术的开放和容纳气质。韩国人气演员李敏镐与中国台湾艺人合唱《情非得已》，法国知名女星苏菲·玛索与中国大陆知名歌者合唱《玫瑰人生》，匈牙利 Attraction 舞团带来了以人体诠释中国文化符号的舞蹈节目，都构成整个春晚的热点和亮点，可以说既显示了春晚的开放度，又有助于提升春晚的人气。早一年的蛇年春晚则有加拿大天后席琳·迪翁与中国大陆知名女歌者混搭合唱《茉莉花》并独唱代表作《我心永恒》。更早一年的龙年春晚有驰名世界的俄罗斯 TODES（托迪斯）舞团演出现代芭蕾《天鹅湖》。可以说，近年来央视春晚都少不了外国艺术元素的加入，显示了一种开放与容纳胸怀。

由此可见，同以往国赏导向时段为突出国族整合意志而宁肯舍弃知识分子自由意识和普通公众娱乐意愿相比，当今的国族向心力体现了一种多年以来就持续并逐渐加强的合众策略：雅正而包容。合众，所祈求的已不再是以往的万众一心，而是如今的万众交心，这就是期望在容纳多种不同的文化心灵过程中保持自身的完整透明之心。也就是说，当今国族向心力一方面尽力要求艺术领域注重社会主义核心价值体系的艺术表达，另一方面也对来自大众文化界或流行文化界甚至国外的通俗娱乐风潮持包容姿态。这样的开放的国族向心力会产生怎样积极的作用，已可想而知。但与此同时，国族向心力可能的副作用也不能不提及，这就是在其主导地位被一味地生硬或直露地突显的情况下，可能会刺激公众的逆反心理，招致知识分子自主的批评。因为，在当今这个开放时代，鉴于国民对全球各种国体、政体、媒体及艺术等参照系的及时的和通盘的了解，无论国族向心力的合众作用本身怎样，这另外两种或更多的副作用的出现都是难免的。哪里有国族向心力的合众作用，哪里也就可能会引发逆反心理与批评意见等副作用。

二、个性化诉求

与国族向心力寻求合众不同，个性化诉求则是要求异众，就是具有异于普通公众的独立艺术趣味。知识分子或文化人总是自觉地或不由分说地忠诚于自身的独立个性，这种独立个性往往不同于普通公众的社群娱乐意愿，甚至有时形成质疑或批评的力量。异众，表现为个性化诉求总是显得与众不同，具体地说，显得远比普通公众先、高、厚，也就是在时间上先知先觉，在性质上高雅严肃，以及在品位上厚重蕴藉；而其当然的对立面则是晚、俗、浅，也就是在时间上晚知晚觉，在性质上通俗嬉闹，以及在品位上浅显淡味。影片《立春》（顾长卫执导、李樯编剧、蒋雯丽主演，2007）虽然运用的是电影这种公认的通俗文化或大众文化样式，但与众多投合公众娱乐愿望的影片相比，却体现了显著的个性化诉求：刻画了一名外丑内美、不妥协地对抗日常生活庸常境遇、真诚地向往理想的艺术境界的独立女性王彩玲。王彩玲的孤傲和不见容于世的特立独行品格，以及理想主义者的执着精神，都使得这部影片显示了上面所说的先、高、厚等个性化品质。而女主演凭借王彩玲角色而荣获罗马国际电影节影后桂冠的美誉，也并没有为这部影片换来如潮观众，不能改变国内票房只有150万元的"惨淡"结局[1]。同样，影片《钢的琴》（2011）透过下岗工人陈桂林为留住爱女而在工友帮助下自造"钢的琴"的故事，呈现出日常底层生活困境中的一丝诗意和温馨，由此传达出艺术家的个性化品格。据说，发行方为了增加票房而建议编导改片名，但遭到拒绝。"钢的琴"三个字确实凝聚了整部影片独一无二的核心创意，代表了全片的关键性美学价值和品格，故这种拒绝值得敬佩。这部为了个性化诉求而宁肯牺牲票房的影片，诚然公演后票房惨淡，却口碑甚佳，留住了当今中国最宝贵的电影原创性记忆。

与这类富有个性化品格的艺术品被普通公众疏远不同，赵本山的小品表演却总是赢得普通公众的赞誉，总是迅即风行开来，赵本山也被冠以"小品王"的美誉。而在一些知识分子批评者眼里，他的作品正是缺乏个性的晚、俗、浅的艺术品位的典范标本。"本山先生被收视率带来的鲜花、掌声给弄迷糊了，被某些不负责任的言论、没有原则的吹捧给误导了。"他执导和参演的电视剧《乡村爱情故事》虽然展现了农民生活的很多场景、片断，但缺乏"历史进程中本

[1]《〈立春〉国内上映 海外光辉罩不住票房惨淡》，http://et.21cn.com/movie/xinwen/huayu/2008/04/18/4613993.shtml。

质的真实",塑造的人物形象扁平化、不够典型,没有时代背景下共同群体的特征。关键的症结在于,它"绕开真正的现实生活走,其实是一种伪现实主义"。"本山先生应该抓住更广博、更深层的东西,敢于揭示现实生活中的矛盾、冲突,这样的作品才能流传下来,长留艺术史。"同时,他应该"追求更高尚的境界和更博大的情怀","以追求高雅、崇高为目标和境界"。[1] 他们在此推崇的理想艺术品位,显然是现实主义、典型化、健康趣味及教育作用等。这种个性化诉求的可能的副作用则是孤立的个性化、对往昔高雅艺术标准的迷恋或脱离普通公众的孤芳自赏等。

三、社群心态

社群心态的基本特点无疑是从众,也就是跟从和仿效人数众多的人群的共同趣味,以免个人趣味落后于大多数同伴所代表的时尚潮。俗话"人多势众"用在这里比较合适。从众,就是跟从和仿效多数人的趣味,由此导致个体或少数人放弃自身的爱好,转而跟从和仿效多数人所代表的共同的艺术趣味。贺岁片系列如《甲方乙方》《不见不散》《手机》《天下无贼》《非诚勿扰》等,往往一经上映便立时引发公众的跟风潮。这些贺岁片中的人物对白,常常成为该年度公众日常交往中援引最多的话语之一:"二十年多年了,确实有些审美疲劳!""做人要厚道。"(《手机》)"说了多少回了,要团结!这次出来,一是锻炼队伍,二是考察新人,在这里我特别要表扬两个同志,小叶和四眼。希望你们在今后的工作中,百尺竿头,更上一步。""21世纪什么最贵?人才!!!""有组织,无纪律。""人心散了,队伍不好带啊。"(《天下无贼》)同样,在赵本山小品走红的那些年代里,例如1990—2012年间,假设谁没看过他的央视春晚小品表演,谁似乎就无法加入当年春节期间的社群闲聊中,可能被视为落伍了,甚至受到周围同伴并不一定恶意的奚落或嘲笑。《卖拐》在2001年央视春晚平台播出,立即在全国公众中引发跟风热潮,"忽悠"随即成为流行全国的大热词。"忽悠"一词由于精准地抓住了其时全国公众日常生活中备受困扰的诚信丧失、欺瞒成风的症候,故而能引发公众的巨大共鸣。次年的续集《卖车》及其一年之后的《不差钱》等系列小品,都把"忽悠"这一社会流行病的影响表现得淋漓尽致。这一系列小品的客观效果在

[1] 记者李红艳、实习生祁晶:《曾庆瑞:"本山喜剧"是伪现实主义 赵本山"冲冠一怒"》,据《北京日报》2010年4月12日。

于，社会公众从明星表演中更多地领略到的可能是"忽悠"对日常生活的巨大的负面诱惑力而非正面的批判性力量，从而不自觉地产生或加剧了跟从明星走、跟从社群中多数人走的从众心态。这种以"忽悠"为基调的从众心态的集中爆发和流行，理所当然地会引发来自知识界的个性化诉求的反感和批评，对这一系列小品只满足于欣赏性展示而缺少真正有力的批判的指责，并非空穴来风。社群心态的副作用是显而易见的，这就是公众无主见的趣味盲从。

四、全球时尚风

如果说，社群心态是针对一个国族内部的情形而言，那么，全球时尚风则体现了跨民族或跨文化的整体效应。全球时尚风的作用在于导众，也就是引导全球公众，即以新的时尚风潮冲决国家、民族、地域、社群等种种藩篱，而把公众趣味导向新的同一艺术范式中。导众，就是引导公众的艺术趣味走向同一方位。当今全球时尚风的突出作用在于，运用跨越国别、族别等各种界限的全球媒体网络，可以把新的艺术品及其搅动的时尚风迅速传播到世界上的任何一个角落，立时随地掀起与全球其他地域相同的娱乐风潮。美国20世纪福克斯公司于1997年拍摄，由詹姆斯·卡梅隆创作、导演及监制的影片《泰坦尼克号》，一经上映便在世界各地迅速掀起观影的狂潮，特别是片中男女主人公杰克和露丝令人荡气回肠的浪漫爱情场面、危机时刻的人性袒露、效果逼真的特技特效镜头、感人肺腑的爱情主题曲《我心永恒》等，都跨越了国家、族群、地域、宗教、语言等的藩篱，在当时产生了极大的艺术魅力。一时间，《泰坦尼克号》引导了全球性时尚风潮。不过，更近的和更加惊艳的实例，则是同样由詹姆斯·卡梅隆执导和20世纪福克斯公司摄制的科幻电影《阿凡达》(2009)，它以2D、3D和IMAX-3D三种制式同时发行，风靡全球，从2009年12月16日上映到2010年9月4日止，全球票房累计高达27亿美元，被视为剔除通货膨胀因素后全球电影史上票房最高的影片。该片在中国内地广受欢迎和追捧，展现出一举抹平国族整合意志、个体自由意识和社群娱乐意愿之间的可能的鸿沟的强大导向力。在其打造的神奇的3D画面及其衍生的开阔的想象力境界面前，似乎所有可能的精神戒备都在一瞬间被消融了，全国公众都同时拜倒在这股横扫全球票房纪录的时尚风面前。它的全球性导众作用显而易见：假如你还没看它，你就落伍了，也就out了，所以，赶紧去观看才是。而对中国电影业来说，追赶全球3D电影时尚风潮，仿佛才是唯一

正确的选择。当时的国家广电总局电影局局长及时做了如下反思:"影片《阿凡达》在绚丽的形式包装之下,呈现的依然是为人们所熟知并且遵循的主流价值观:正义、善良、平等,并将环保理念融汇其中,简单的故事原型附着丰富的现实意味,显现出深沉的人文关怀、深刻的现实观照和高远的理想情怀。反观我们的电影作品,在用现代化的电影语汇书写主流价值等方面还不能得心应手,对符合当代观众审美需求的文化消费需要的创作理念也比较生疏。如何能够找到一种电影和观众之间简单而恰当的对话方式,建立更为紧密的新型关系,是电影界需要下大力气予以解决的迫切问题。"[1] 这位国家电影业的最高管理者如此开放地要以国外电影时尚风来引导国内电影时尚风,足见这种全球化时尚风的导众性作用的威力。当然,这种全球时尚风的副作用也显而易见:迅疾冲击本土传统,如秋风扫落叶一般把本来有价值的本土传统及其雅正品位等急变为落伍物而弃之一边,或者因此而放弃独立且有主见的艺术趣味。同时,全球时尚风的副作用还可能表现在,难以持久或停留于表面,无法深潜入时尚潮的深层起根本的作用。

五、自反冲动

自反冲动的作用在于反己,也就是自己反对或颠覆自己。这是进入现代性进程以来社会制度及其机制中内生的自我毁灭力量。马克思、恩格斯在《共产党宣言》中早就断言:

> 资产阶级除非对生产工具,从而对生产关系,从而对全部社会关系不断地进行革命,否则就不能生存下去。反之,原封不动地保持旧的生产方式,却是过去的一切工业阶级生存的首要条件。生产的不断变革,一切社会状况不停的动荡,永远的不安定和变动,这就是资产阶级时代不同于过去一切时代的地方。一切固定的僵化的关系以及与之相适应的素被尊崇的观念和见解都被消除了,一切新形成的关系等不到固定下来就陈旧了。一切等级的和固定的东西都烟消云散了,一切神圣的东西都被亵渎了。人们终于不得不用冷静的眼光来看他们的生活地位、他们的相互关系。[2]

[1] 童刚:《序》,杨永安主编:《〈阿凡达〉现象透视》,北京:北京出版社,2010年,第1—2页。
[2] 〔德〕马克思、〔德〕恩格斯:《共产党宣言》,《马克思恩格斯选集》第1卷,北京:人民出版社,1995年,第275页。

这里明确地指出了现代性社会本身必然生长的逻辑力量：所有的一切都处在变动中，包括走向自己的反面。马克思、恩格斯还深刻地揭示了资产阶级生产自己的掘墓人这一必然性：

> 资产阶级生存和统治的根本条件，是财富在私人手里的积累，是资本的形成和增殖；资本的条件是雇佣劳动。雇佣劳动完全是建立在工人的自相竞争之上的。资产阶级无意中造成而又无力抵抗的工业进步，使工人通过结社而达到的革命联合代替了他们由于竞争而造成的分散状态。于是，随着大工业的发展，资产阶级赖以生产和占有产品的基础本身也就从它的脚下被挖掉了。它首先生产的是它自身的掘墓人。资产阶级的灭亡和无产阶级的胜利是同样不可避免的。[1]

这就是说，在资本主义或现代性进程中，所有新生的东西都在无可挽回地走向自我毁灭。生蕴含死，死通向生。

这种本身就蕴含自我毁灭机制的现代性被社会学家们称为"自反性现代化"或"自反性现代性"（reflexive modernization or reflexive modernity）。乌尔里希·贝克认为："'自反性现代化'指创造性地（自我）毁灭整整一个时代——工业社会时代——的可能性。这种创造性毁灭的'对象'不是西方现代化的革命，也不是西方现代化的危机，而是西方现代化的胜利成果。"[2]这里突出的是现代性内部的自我毁灭逻辑。贝克还指出："且让我们把自主的、不受欢迎的、看不见的从工业社会向风险社会转化的过程称为自反性（reflexivity，以区别于反思[reflection]并与之相对照）。那么，自反性现代化指导致风险社会后果的自我冲突，这些后果是工业社会体系根据其制度化的标准所不能处理和消化的。"[3]由此推论，现代性进程内在地生长着创造性地自我毁灭的力量及其机制，这就是被称为"自反性现代性"或"自反性现代化"的东西。而根据斯科特·拉什的看法，存在着两种自反性现代性：一种是认知性的自反性现代性，"这在从康德到迪尔凯姆和哈贝马斯

[1]〔德〕马克思、〔德〕恩格斯：《共产党宣言》，《马克思恩格斯选集》第1卷，第284页。
[2]〔德〕贝克：《再造政治：自反性现代化理论初探》，据〔德〕贝克、〔英〕吉登斯、〔英〕拉什：《自反性现代化》，赵文书译，北京：商务印书馆，2001年，第5页。
[3]〔德〕贝克、〔英〕吉登斯、〔英〕拉什：《自反性现代化》，赵文书译，第10页。

的启蒙传统中预设着由普遍（具有感知能力的能动作用）对细节（社会现状）的批评。"另一种则是美学维度的自反性现代性，"它定位在始于波德莱尔、经由本雅明到阿多尔诺的传统之中，在这个传统中受批评的对象是盛现代性的不幸的整体，是通过细节表现出来的盛现代性的普遍概念。在此，细节被理解为是美学的，不仅包含'高雅艺术'，也包含流行文化和日常生活美学"。[1]按他的看法，自反性现代性不无道理地本身就带有美学的性质或维度，体现为个人对世界的现代性体验及阐释的创造性自反。无论如何，自反性总是包含两层含义：一是"结构性自反性"（structural reflexivity），在其中"从社会结构中解放出来的能动作用反作用于这种结构的'规则'和'资源'，反作用于能动作用的社会存在条件"。二是"自我自反性"（self-reflexivity），"在这种自反性中，能动作用反作用于其自身"，"先前动因的非自律之监控为自我监控所取代"。[2]

拉什进一步指出，美学之所以具有自反性，主要取决于这种自反性的两种对象：一是作用于日常生活的自然的社会和心理世界，二是作用于"系统"，也就是"作用于此'系统'借以拓殖所有生活世界的商品塑形化、官僚体制化以及其他运作方式的模式"。就第一种对象而言，自反性现代性对日常生活世界的作用，是借助阿多诺意义上的"摹拟"（mimesis，也译模仿）中介而非通常所认为的"概念"（concept）中介来实现的。这种"摹拟"中介方式不是意味着普遍对特殊的批评，而是与之相反的"特殊对普遍的批评，或者说是从'客体'的角度对'主体'的批判"。拉什作了这样的区分：与"概念"中介对日常生活的反思属于"终极中介"（ultimate mediation）不同，"摹拟"的反思则属于"近似中介"（proximal mediation）。[3]拉什对这种"摹拟"中介的特点，一面往前上溯到阿多诺之前的黑格尔和本雅明，一面又往后追寻到他之后的杰姆逊。总之，按照拉什的观点，美学的自反性现代性由于运用"摹拟"方式，通过"相似性"而"形象地"接近对象和表达意义，得以通过特殊而对普遍展示出"明确否定"的力量。"现在的文化产业的客体较之早期自由资本主义时代的文化客体具有不同的自反性。也就是说，现在的文化客体的自反性摹拟更加直接。如果说作为文化客体的19世纪现

[1] 〔英〕拉什：《自反性及其化身：结构、美学、社群》，据〔德〕贝克、〔英〕吉登斯、〔英〕拉什：《自反性现代化》，赵文书译，第140页。
[2] 同上文，第146页。
[3] 同上文，第170页。

实主义小说通过高度间接性的指号过程而具有自反性，那么具有历时的音色直观性的典型的资本主义电影则是通过更直接的形象再现而具有自反性的文化客体。"现在的文化工业或文化产业或艺术的美学自反性"摹拟"之所以比19世纪小说更具修辞效果，恰是由于电影和电视等以电子媒介传输的艺术门类本身更具"摹拟"的直接性。因为"指意模式受主体的中介越少，则受被体现的现象的驱动越大。最直接的、受到驱动最强烈的指意方式当然是'信号'。文化产业——特别是电视——的指意方式越来越像信号，如体育节目、新闻节目、关于犯罪和离婚的'现场报道'、清谈栏目以及观众现场参与的节目等"[1]。在拉什看来，当自反性理论与日常生活的中介相关时才具有自反性。"只有当自反性理论将其反思对象从日常生活经验转向'系统'时，这种自反性理论才能成为批评理论。文化形态和正在亲身体验的个人的美学自反性不是概念性的而是摹拟性的。只要它的摹拟性作用于日常生活经验，它便具有自反性；只有当它的摹拟参照点是商品、官僚体制或具体化的生活形态的'系统'时，它才具有批评性。"[2]这就意味着说，在当今艺术以自身特有的形象摹拟方式去作用于个人的现代性日常生活体验时，其自反性就产生了；进而当这种形象摹拟方式唤起个人对日常生活所赖以运转的根本的社会"系统"的深层反思或批判时，这种美学自反性就具有了批评性或批判性。

由此可以说，作为一种观察视角的美学自反性或自反性现代性美学理论为我们把握当今公众艺术品鉴力的构成因素提供了有用的分析路径。由于美学自反性现代性的作用，当今公众的艺术品鉴力内部已经设置有一种自我反对或自我毁灭的工作机制，总是自己毁掉已有的美学趣味而追逐新的趣味，或者总是在走向自身的反面。

在《非诚勿扰2》中，自知在世时日不多的富豪李香山申辩说："其实我不怕死，真的。但是我怕生不如死。"秦奋建议说："去海边吧，趁着还能动。我承诺给你尊严。"但李香山质疑道："我能相信你吗？朋友。"秦奋的回答既诚恳又令人备感凄凉："你有选择吗？除了我。"由于对生与死之间的自动转换已有清楚的认识，李香山本人让秦奋为尚未去世的自己举办一场在世的遗体告别仪式，名为

[1] 〔英〕拉什:《自反性及其化身：结构、美学、社群》，据〔德〕贝克、〔英〕吉登斯、〔英〕拉什:《自反性现代化》，赵文书译，第173页。
[2] 同上文，第174—175页。

"李香山人生告别会"。这是提前举办的别致的在世告别会上，是当着活人而非死人告别的仪式，所以不是通常的"遗体告别仪式"，而是"活体告别仪式"。这一活动本身就带有自反的特性，也就是对通常的遗体告别仪式的一种自反行动。李香山对众朋友这样致答词：

> 小时候的事儿好像还在昨天，今儿就死到临头了（某亲友：大家都一样，死亡面前人人平等），反正我是不能再抱怨生活了，该得的我都得了，不该得的我也得了。今天在座的，细说起来都不能算操蛋，最不靠谱的也没不靠谱到哪去（邬桑：最不靠谱的就是你）。屡次被人爱过，也屡次爱过别人，到头了还得说自己不知珍重，辜负了许多盛情和美意，有得罪过的，暗地与我结怨的，本人在此也一并以死相抵了，活着是种修行，这是我哥们秦奋的话（秦奋：我也是听人说的，版权不是我的），甭管谁的了吧，李香山此生修行，到这就划一句号了，十分惭愧报告大家，李香山此生修行，没修出什么好歹来，他太忙了，忙挣钱，忙喝酒，忙着闹感情危机，把大好时光全忙活过去了。（邬桑：怕死吗，香山，北海道农民问候你）怕，像走夜路，敲黑门，你不知道门后是五彩世界还是万丈深渊，怕一脚踏空，怕不是结束而是开始。邬桑，你知道点什么，关于死？（邬桑：我听说有光，跟着光走，老人们都这么说）谢谢，谢谢邬桑。死是另一种存在，相对于生，这是今天早上我女儿川川告诉我的，只会生活是一种残缺，说的真好，谢谢你川川，很抱歉给你带到这个世界上来，却不能好好陪你，也请你转告妈妈，很抱歉，这辈子没让她生活得痛快点，给她添堵了。感谢各位装点陪衬了我的一生，今天又送了我一程，你们的善，你们的好，我都记下了，都拷进脑子里了，我将带着这些记忆，走过火葬场，我没了，这些信息还在，随烟散播，和光同尘，作为来世相谢的依据，假如有来世的话。

这里披露出他内心的一种生死相依的辩证法："死是另一种存在，相对于生"。似乎在他的想象中，死亡本身就是自反的，就在孕育着新生的可能性。其女川川给他背诵的诗《见与不见》也体现了这种自反逻辑："你见，或者不见我／我就在那里／不悲不喜／你念，或者不念我／情就在那里／不来不去／你爱，或者不

爱我／爱就在那里／不增不减／你跟，或者不跟我／我的手就在你手里／不舍不弃／来我的怀里／或者／让我住进你的心里／默然相爱／寂静欢喜。"这里的见与不见、悲与喜、爱与不爱、跟与不跟、舍与弃等之间，也回荡着一种自反性想象。该片的片尾曲《最好不相见》是这样唱的："最好不相见，便可不相恋。最好不相知，便可不相思。最好不相伴，便可不相欠。最好不相惜，便可不相忆。最好不相爱，便可不相弃。最好不相对，便可不相会。最好不相误，便可不相负。最好不相许，便可不相续。但曾相见便相知，相见何如不见时。安得与君相决绝，免教生死作相思。"透过这里的八组"最好不……便可不……"句式，可以从相见、相恋、相知、相思、相伴、相欠、相惜、相忆、相爱、相弃、相对、相会、相误、相负、相许、相续的环环相扣的链条中，引申出一套自反性想象组合体。当然，正像冯小刚导演的其他贺岁片所做的那样，这里显露的自反性想象由于仅仅停留在日常生活体验层面而没尝试指向或触及更深的社会关系"系统"，因而属于一种日常生活自反性，而没有，也不可能呈现出多少社会批判意义。

 上述五种要素的相互组合，会导致公众的艺术品鉴力同时受到多重引力的导向作用。更需要注意的是，这五种要素往往相互交融，组合成更加错综复杂的艺术品鉴力导向图。第一，国族向心力与个性化诉求的组合，会使艺术品鉴力指向庄正而高雅的艺术趣味，也就是既符合核心价值体系的要求，又在一定程度上保持或接近知识界的个性化渴望。以西藏为题材的获美国古根海姆基金会作曲奖的作品《喜马拉雅之光》，就是这种组合的一个成功实例。第二，国族向心力与社群心态的组合，使得艺术品鉴力指向公众日常生活娱乐需要的方向。冯小刚的贺岁片系列就善于贴近公众的日常生活创伤并予以温情的抚慰。第三，国族向心力与全球化时尚风的组合，可以使得艺术品鉴力既适应全球化流行风气，又满足国家整合的需要。影片《英雄》凭借通向形式美学绝顶的视觉凸显性景观，把国产片一举带到全球视觉流行风的前沿地带，以这种中式古装大片一面回应《泰坦尼克号》和《卧虎藏龙》以来的全球影像时尚风的挑战，一面又对中国古老的"天下"作了全球化语境下的新诠释，尽管这种新诠释受到强烈质疑和批评。像3D影片《龙门飞甲》及《画皮2》也都取得近似效果。第四，国族向心力与自反冲动的组合，会使得艺术品鉴力不断否定自身。《一九四二》在票房上败给了中低成本影片《人再囧途之泰囧》，其原因诚然是多样而又复杂的，但有一点却可以肯定，这就是公众有时宁愿观赏给自己日常生活带来抚慰效果的影片，而不愿欣

赏令人沉痛地反思历史教训的作品。第五，个性化诉求与社群心态的组合，历来是一桩难以真正成就的联姻，因为这两者本来就常常处于相互冲突之中。但也有一些例外，例如《集结号》。谷子地这一人物身上闪耀的为牺牲的战友求取说法的执着精神，既能体现知识界的个性诉求，又可契合公众日常生活中的申冤、正义求取等愿望。第六，个性化诉求与自反冲动的组合，会导致艺术品鉴力走上一条美学不归路或美学绝境，这就是必须随时随地以强迫的个性化名义去否定已有自我而追求新我。一些当代艺术家所追求的自反性艺术实验，明显地体现了这种导向。第七，全球时尚风与自反冲动的组合，会导致每过一段时间（例如大约十年）刮起新的全球时尚风，并以此刷新或覆盖旧有的时尚风，例如卡梅隆通过执导《阿凡达》而刷新了自己十多年前执导的《泰坦尼克号》的票房。

第三节 艺术品鉴力的存在形态

公众艺术品鉴力在当前呈现出复杂多样的面貌，非任何一种分析方式所能说清道明。这里不妨按照公众的艺术品鉴力所赖以传播的媒体形态去分析，由此可以看到明显的三种存在形态：一是传统媒体公众群，二是新兴媒体公众群，三是学术期刊公众群。

一、传统媒体公众群

传统媒体公众群，以习惯于报纸和电视鉴赏的中老年观众为主干，大致可以代表当今中国艺术观众数量上的主流群体。他们中有家庭主妇、离退休老人等。不过，特别要指出的是，这个群体的主流性主要是从数量上去看的，而从影响社会舆论的力量去看，它早已不再是主流群体了。这个公众群通常守定报纸娱乐版和电视娱乐栏目，有时也进电影院、剧场、音乐厅、展览馆、文化馆、图书馆、博物馆等相关艺术场所。他们品鉴的最有代表性的艺术体裁，可以说是电视剧。当然，主要是国产电视剧，有时也有美国电视剧、英国电视剧或韩国电视剧等。他们已大致形成自身的艺术品位和鉴赏习惯，主要是偏于传统的或稳定的一面，是大致跟随时尚走的。但是，他们通常不在公众媒体上发声，而只是在家庭、友朋中相互交流自己的艺术鉴赏体会。所以，他们常常表现为

乐而不言，宛如"沉默的大多数"。

二、新兴媒体公众群

新兴媒体公众群，以乐于在互联网及相关论坛、博客、微博、微信等网络平台交流互动的公众为主干，可以称为网民群体，虽然在数量上不一定是主体，却在影响力上成为当今中国艺术观众的主流群体，因为这个群体拥有影响社会舆论主流的强势力量。例如，2014年3月末至4月初，关于一位已婚知名男演员与一位未婚知名女演员"出轨"的报道迅速风靡网络，进而席卷全国媒体，引发几乎家喻户晓般的全民围观。[1]该新闻之所以成为引发社会主流舆论关注的焦点性新闻，首先就是由于运用了新兴媒体平台的迅速造势功能，引发传统媒体跟进报道，从而形成了一场全媒体事件。而知名男女演员及相关的人物不过是成为了这场全媒体娱乐事件中被事先预设的角色而已。

这里的公众群善于及时地运用网络等新兴媒体武器去展开社群交流和互动活动，快速引发新的艺术时尚流。其理想的艺术品体裁十分广泛，可以是能够制造焦点性娱乐新闻和引领社会舆论主流的几乎任何一种艺术体裁，如电影、电视剧、电视综艺晚会、流行音乐、小说、美术等。同时，这个群体的艺术鉴赏品位是多变的和不稳定的，随时处在变迁之中。其艺术鉴赏品位主要偏于感官的娱乐，突出身体文化需要的满足。与传统媒体公众群的乐而不言相比，这些公众是乐而放言的，以自由地表现自我并以此影响他人为第一乐事。但是，这一公众群的趣味是不断迅速演变的，来得快去得也快，随时变换风向。

三、学术期刊公众群

学术期刊公众群，换一个说法就是学者、知识分子或文化人群体。这是一个习惯于阅读或撰写学术期刊文章及学术著作的艺术鉴赏群体。他们在数量上远远少于传统媒体公众群和新兴媒体公众群，只占全部公众群中的极少数。他们在传媒上早已退出社会舆论主流圈，而更多地处于弱势或守势，尽管他们主观上可能还想挽回早已丧失的社会舆论主流地盘。他们鉴赏的理想的艺术体裁通常是文学，因为它看起来更能靠近人的心灵，尽管文学失势已久。不过，也可以是电影、

[1] 南方网2014年4月3日载文《南都娱乐官网疑被黑打不开　回顾南都和文章恩怨始末》，见http://www.sd.xinhuanet.com/news/2014-04/03/c_1110091951.htm。

电视剧、音乐剧、话剧、舞剧、交响乐等。凡是更能靠近人的心灵的直接表达的艺术品都可以。他们的鉴赏品味往往通过学术期刊文章或著作形式发表出来，这些艺术鉴赏论著一般发表周期长、篇幅长，表达基于他们的特定艺术史知识和艺术理论见解的带有纵深分析的论述。其阅读对象当然主要并非传统媒体公众群和新兴媒体公众群，尽管他们希望如此。他们的艺术鉴赏论著的阅读对象，主要还是他们自己，也就是可以进行基于艺术体验的思考的群体，由此而产生的艺术愉悦，更多地属于这批学术圈中人的自娱自乐。因为与传统媒体公众群和新兴媒体公众群所喜欢的主要是娱乐和刺激相比，他们所喜所爱的是带有学术思考或文化分析意味的艺术品。

如此说来，当今公众艺术品鉴力的内部分离及其冲突是必然的。可以在比较意义上约略地说，传统媒体公众群乐而不言，新兴媒体公众群乐而放言，学术期刊公众群则是乐而自言。就目前的形势看，在这三大公众群体中，新兴媒体公众群已经占尽了上风，而传统媒体公众群和学术期刊公众群总是分别跟风走和冷眼旁观。

第四节　艺术品鉴力的运行层面

当今公众艺术品鉴力在实际运行过程中的呈现各不相同，千差万别，有多少个体就有多少种面貌。不过，从与艺术公赏质对应的角度看（难免属于一种人为假定），也可以分析出几个层面来，作为理解时的一种参考框架。

考虑到艺术公赏质有大约五个层面的构造（一是媒介要素与可感质，二是形式要素与可兴质，三是兴象要素与可观质，四是兴味要素与可品质，五是活境余兴要素与可衍质），由此也可见出，公众艺术品鉴力在实际运行中，会有相应的大约五层面构造：艺术媒介辨识力、艺术形式体验力、艺术形象想象力、艺术蕴藉品味力和艺术余兴推衍力。

一、艺术媒介辨识力

艺术媒介辨识力，是公众对艺术媒介信息的一种修辞体验力，其主要任务是迅速辨别和识别艺术媒介传输的修辞信息的合理有效性，特别是其信疑或真伪，

预判其是否具有进一步感知的意义，以便为接下来是否投入艺术鉴赏提供一种最初的预判。这本来是在公众的艺术辨识力要素中已经阐述了的，但在公众的艺术品鉴力的运行层面属于最初或最外层的层面，所以也需要适当论述。

从主体所感知的对象的角度看，艺术媒介辨识力在当前应当包含比以往更加丰富和复杂的涵盖面。第一，艺术媒介辨识力应包括对约定俗成的或相对稳定的艺术门类现象的惯例性辨识，例如对文学、音乐、舞蹈、戏剧、电影、电视艺术、美术和设计的辨识力。第二，艺术媒介辨识力应包括对以跨媒介、多媒体或跨界元素等创作的当今跨媒介艺术的辨识力。当代艺术运用跨媒介手段去创作，业已成为一种常态。面对越来越频繁的跨媒介或跨界艺术现象，当今成熟的公众应具备这种最基本的艺术鉴赏素养，以便尽量化解巨量媒体信息或跨媒体信息的轮番轰炸所造成的阻隔、干扰或蒙骗。否则，公众面对当代艺术中的跨媒介现象常常会有拒斥的反应。第三，艺术媒介辨识力还应包括对于与艺术品密切相关的诸多信息的辨识，如艺术明星的动态、艺术品的宣传信息、率先鉴赏艺术品的公众的先期观感表达等。一个近期的例子是，新浪网于2014年4月8日发布了如下艺术新闻：

> 新浪娱乐讯　美国洛杉矶时间4月7日上午10点，曾拍摄过《大白鲨》《E.T》《侏罗纪公园》等电影的好莱坞导演史蒂文－斯皮尔伯格，在位于环球影城内的制作公司DreamWorks工作室内的放映厅观看张艺谋导演的新作《归来》。据片方透露，影片放映后，斯皮尔伯格一见张艺谋便脱口而出"Powerful！"（有力量！）[1]

这条新闻，带有对张艺谋新片《归来》的明显的宣传意味，应当属于为这部即将于2014年5月16日起上映的新片宣传造势的系列举动的初始部分。其言下之意已不言而喻：世界级大导演斯皮尔伯格都已经称赞《归来》了，中外观众还能不买账吗？而更深层的含义则可能是，他们还能不欢迎张艺谋王者"归来"吗？但成熟的公众应当能够留意辨识：这部影片果真那么有力量吗？还是首先警觉为妙，以免再像《三枪拍案惊奇》那样轻易上当了。

[1] 新浪娱乐以《斯皮尔伯格谈〈归来〉：为主角的忠诚感动》为题去报道，http://ent.sina.com.cn/m/c/2014-04-08/18484123744.shtml。

艺术媒介辨识力的主要任务是触媒辨感，即通过接触相关艺术媒介信息而辨别所接触的艺术品及相关信息。触媒而辨感，是当今公众日常生活中十分平常的事情。人们在家翻开报纸、杂志或书卷，或手摁电脑鼠标、电视遥控器、手机按键，或进入影院、音乐厅、剧院、博物馆，这些具体行为都意味着实际操作和接触艺术媒介，并随之而接受到来自艺术媒介的信息。与改革开放时代之前的艺术相比，今天的艺术媒介已远为发达、丰富和便捷了，不仅随时随处可以方便公众鉴赏，而且还让公众仿佛已经拥有自主选择和互动的权利。公众的自主选择，虽然说到底是难以自主的，因为他只能在被提供的条件下去选择，但给他的表面印象却仿佛是自我决定的。通过操控遥控器按钮选台换频道、挑选电影院或剧院场次、随心所欲地购买畅销书等，公众似乎可以自主挑选符合自己趣味的艺术品。这毕竟对艺术产业或文化产业的生产提出了新要求，对其形成了颇大的压力。

如今确实可以时常见到公众的自主互动行为了。通过上网发帖子乃至发送微博作品等，公众不仅自己可以成为媒介互动的对象，而且自己就是一个媒介或媒体，也就是自媒体了。一名观众在看过电影《山楂树之恋》后，上网发布了自己的观影感受，特别是与小说原作者和影片编导都不尽相同的新感受，这等于是从公众角度丰富了这部作品的文本意义，甚至新生产出它的新文本。这类由公众创造的新文本，或许与作家和编导创作的文本具有同等重要的美学意义。更重要的是，公众不再满足于只是鉴赏艺术品并从中生产新意义，而是渴望更早和更根本地直接介入艺术创作过程之中，也就是与艺术家一道共同进入艺术品的众多文本意义的原始建构过程中。影片《失恋33天》无论是改编和摄制过程，还是观影及其票房提升过程，都极大地依赖于巨量网民的主动参与，他们把这种参与当作自己生活中的分内事。这种空前的网民参与力度和强度，成为该片在2011年11月至12月间获取票房奇迹的关键因素。

面对当今艺术媒介信息的多样性及复杂性，特别是面对公众因早已习惯于生活在艺术媒介传播环境中而沉入无意识状态，容易遗忘急迫的艺术媒介辨识任务这一事实，公众养成一种惯常的艺术媒介辨识力，就是十分要紧的事了。这样，触媒辨感，就是要求以警觉之心去冷峻地辨识艺术媒介信息在内心所激发的那些直接感触，看其是否真实、真诚、具备公信力等等。如此说来，触媒辨感其实就是要求触媒而识媒，识别或辨别持续冲击公众感官的诸多媒介信息。触媒，当然会动感，但更首要地是主动地辨感，辨识感受的信疑度。诚然，人们有时也会动

感，但不宜轻易动心。轻易动心就会犯审美幼稚病。

二、艺术形式体验力

继艺术媒介辨识力运行后，或者在其运行的同时（有时极难分开），就应该启动艺术形式体验力了。与艺术媒介辨识力要求触媒辨感不同，这里的任务是观形起兴。这是公众在触媒辨感基础上体验审美形式而激发感兴，从而产生形式快适的层面或阶段。公众通过体验符号形式系统而焕发感兴，从形式体验中获得新奇的审美愉悦。

这个阶段诚然一般说来可与李泽厚所谓的"悦耳悦目"层面大致相当，但对当今艺术来说，则需要看到如下特殊性：当今艺术已不再是一般地追求"悦耳悦目"即感官愉悦，而是竭力运用日新月异的数字技术等手段去尽力打造媒介及形式奇观，也就是超级视听盛宴。创造艺术的审美形式的愉悦效果，甚至创造出有时可与艺术品的思想意义游离的超级形式奇观，是当今艺术尤其擅长和卖力追求的。影片《英雄》在视听觉形式上就呈现出笔者称之为"视觉凸现性美学"的效果，产生了远远超越于作品思想内涵之上的独立形式感。影片编导固然有理由推行这种视觉凸现性美学制作，但公众也有理由对此"形式主义"电影美学理念抱以质疑态度。但不管怎么说，《英雄》是至今中国电影艺术界在审美形式方面引人注目的独创性贡献之一。

当然，通过跨界或跨媒介而创造超常的形式奇观，更是当今那些以"当代艺术"为名义的实验艺术所擅长的。

三、艺术形象想象力

在辨识艺术媒介信息、展开艺术形式体验之后，或者同时，就应该开启艺术形象想象力。艺术形象想象力，是由艺术品中的艺术形象系统唤醒的内心的联想及幻想能力，其任务就是体兴会意。比观形起兴更深入的审美层面或阶段当是体兴会意，即通过体验富于感兴的情感、想象、幻象等意义系统，进而领会艺术形象的整体意蕴。这一层面大体对应于李泽厚先生所谓的"悦心悦意"阶段。这一层面表明，个体对艺术的审美体验已进入高潮阶段，体会到艺术中丰满动人的意义。人们常说的艺术中与审美形式交融一体的审美思想、内容、意蕴等都会逐一呈现或展开。有不少当代艺术品更多地只是停留于前面的两个阶段或品位上，

能深入到这个阶段的并不多见。

四、艺术蕴藉品味力

艺术蕴藉品味力，要求公众深入到艺术形象的深层，对其蕴藉的绵长兴味作品评，直到进入含蕴无穷的境界，其主要任务就是品兴入神。也就是说，艺术蕴藉品味力是一种深入艺术形象深层去品评其仿佛绵绵不绝的深厚兴味的素养或能力。这大约相当于李泽厚先生的"悦志悦神"层面或阶段。这个层面或阶段应当是当今艺术作品很少能抵达的至高无上的阶段。那些只是让公众满足于单纯的感官愉快的艺术作品，绝对达不到这个美学境界。

五、艺术余兴推衍力

无论是平庸的艺术品、流行的艺术品还是那些被公认为优秀的艺术品，都有可能引发公众不绝如缕的绵延余兴，令其在日常生活中产生持续的影响力。艺术余兴推衍力，是指公众对艺术品中蕴含的感兴余效与日常生活行动的关联度的推衍素养或能力。如果说，前面的艺术蕴藉品味力关注艺术品中绵长而深厚的感兴，那么，艺术余兴推衍力则关注艺术品中可自动地向日常生活情境推衍的感兴余效或后效。这种感兴余效或后效往往会在艺术鉴赏过程结束后仍然留驻公众内心及日常生活中，正如孔子的"在齐闻《韶》而三月不知肉味"所描述的那样。

对那些优秀的艺术品而言，艺术公赏质的最后层面或阶段应当是衍心益生，也就是对艺术品的感兴潜移默化地推衍到个体心灵内部，进而有益于其日常生活。优秀的艺术品往往能够在历经触媒辨感、观形起兴、体兴会意、品兴入神后，进一步对人的身心产生衍心益生的功能。它们通过感发公众而渗透或深潜入其日常生活中，滋养其心灵及生命，提升其人生境界，产生"润物细无声"的人生感染及品位提升效果。

应当看到，艺术蕴藉品味力和艺术余兴推衍力两个层面或两个阶段的存在，有其特殊性：一是它们并不必然地存在于所有艺术品中，而只在部分艺术品中存在，因为有些艺术品可能根本不具备可供蕴藉品味的品质，或者影响公众实际生活的内涵；二是它们之间也并不必然是相互依存的，而是可以相互独立存在。公众有时可以从艺术形象想象力而直接滑向艺术余兴推衍力层面，尽管理想的程序

是通过艺术蕴藉品味力的中介。不过，这毕竟也正好可以解释为什么有些艺术是健康的和高雅的，而有些艺术品是平庸的或低俗的。

第五节　艺术品鉴力的运行阶段

更应当看到，在实际的艺术鉴赏过程中，公众的艺术品鉴力的具体运行可谓各不相同，甚至千差万别，决不能一概而论。

一、艺术品鉴力的不均衡运行

在实际的艺术品鉴力运行过程中，公众的艺术品鉴力水平及其具体表现，可能是不均衡的或不相同的。这就是说，不同的公众的艺术品鉴力各不相同，难以协调一致。这可以称为艺术品鉴力运行的不均衡性。

一个突出的现象在于，一些公众可能在满足于仅仅从艺术品中唤醒头两个层面的能力后，就停滞不前了，或者突然坠落或直奔到第五个层面即余兴推衍力层面。

特别应当引人关注的是，当前我国公众中也存在对艺术蕴藉品味力的忽视倾向，他们满足于仅仅欣赏艺术品的媒介及形式奇观，而不愿继续品味其深层的感兴蕴藉。当然，与此相连的是，有些艺术品的创作者本身就缺乏这种自觉的美学追求，从而没有提供这种可资品味的深厚的感兴蕴藉。

试想，当至关重要的艺术形象想象力和艺术蕴藉品味力被舍弃或关闭后，艺术品鉴力就只能在低俗层次上徘徊不前。而那些能够调动全部五个层面或阶段的能力的公众，才是合格的或合乎理想的艺术鉴赏者。

二、艺术品鉴力的运行阶段

假如有必要为艺术品鉴力的运行过程寻找明确的路标，那么我们可以发现以下大致六个阶段（当然这只是概而言之）：

第一，预赏。这属于公众调动其艺术媒介辨识力而展开的有关艺术现象的预先鉴赏阶段。这里涉及文化产业或媒体的艺术信息宣传所引发的公众预先鉴赏，及其期待视野的启动。

第二，初赏。这是公众的艺术媒介辨识力与艺术形式体验力先后启动并相互交融的过程，属于初始鉴赏阶段。公众需要辨识艺术品的媒介信息、体验其形式创造，唤醒处于特定鉴赏环境中的鉴赏动机、鉴赏态度等。

第三，入赏。这是公众调动想象力而深入艺术品的艺术形象层面去深度鉴赏的阶段。公众纵情投入艺术形象或兴象的感染过程中。不同的公众个体会携带不同的艺术素养与艺术形象相遇，产生彼此不同的艺术鉴赏效果，甚至出现鉴赏趣味的分歧及争鸣。

第四，续赏。这是公众唤醒艺术蕴藉品味力而持续捕捉艺术品的深厚兴味的阶段。中国艺术美学传统要求公众深探艺术品的兴味蕴藉，直到抵达人生的至高美学境界。

第五，余赏。这是公众运用艺术余兴推衍力而让艺术鉴赏的余效不知不觉地转换到日常生活过程中的阶段。这里既有艺术兴味的品鉴及余兴的品评，又有这些余兴向日常生活的明转或暗转，总之是面向日常生活的衍生。正是在这里，艺术与生活的关联问题凸显出现：艺术品来自日常生活，又必然回头影响日常生活。

第六，公议。一些公众不满足于独自鉴赏艺术，而是即时地或延时地运用全媒体手段去表达自己的艺术鉴赏体会，从而形成一种公共议论场面。这属于公众在公共平台上的公开互动阶段。这种公共热议的情形，在当前全媒体条件下已变得越来越经常和活跃。

其实，公民的艺术品鉴力并不仅仅取决于其个体的艺术素养本身，同时也取决于公民对艺术家及其艺术品的公共形象的体认和预估，以及公民基于自身生活状况的社会视野。

唐代画家孙位《高逸图》局部

第十一章
艺术公赏质

艺术公赏力中的艺术公赏质问题
中国古代对于艺术公赏质相关问题的认识
西方艺术类型观及艺术品层面论
艺术公赏质的社会关联要素
艺术公赏质的层面构造
兴味蕴藉与公民艺术素养

今天，越来越多的人对如下问题感到好奇或焦虑：面对每天遇到的丰盛繁多的时新艺术产品，如电视艺术节目、电影、音乐会、舞台剧、畅销书等等，其中什么样的艺术品才是真正健康的和有益的？提出这类问题是必然的，这是由于改革开放三十多年来，特别是进入21世纪以来，随着我国经济社会的迅速发展和信息技术与媒体技术的日趋发达，艺术品及整个日常艺术生活都已经和正在发生迅疾的变化：一方面，人们的日常审美与艺术生活环境越来越便捷和舒适，艺术信息变得惊人地丰富、繁盛和陌生；但另一方面，人们有关艺术品及其审美品质的习惯性看法乃至更具理性特质的成熟的艺术理论观念，都仿佛仍然盘桓在过去的时光中，无法及时回答当今艺术中新现象及新问题发起的新挑战。这导致人们在欣喜和满足的同时，难免产生一系列新困惑或新混乱。

这时，认真分析当今艺术出现的新变化，特别是分析艺术品如何在审美品质上满足公众审美鉴赏的需求，由此对当今艺术问题提出新的观察和对策，就具有了一种必要性和迫切性。这里仅仅打算从当前遭遇的艺术审美品质及其层面入手，就艺术公赏质问题作初步分析。

第一节　艺术公赏力中的艺术公赏质问题

探讨艺术公赏力，需要涉及的问题众多，但其中必不可少的是可供公众鉴赏的对象——艺术品。而在当前艺术体制条件下，艺术品是由于可能具备特定的审美鉴赏品质以满足公众的鉴赏需求，才被视为艺术品的。因此，艺术品的可供公众鉴赏的公共审美品质即艺术公赏质，就成为探讨艺术公赏力时需要面对的一个重要方面了。

一、引人关注的艺术公共事件

今天我们在艺术公赏力框架中提出并考察艺术公赏质，无疑有其特定的针对性或必要性。作为艺术公赏力概念中的一个要素，艺术公赏质问题是当艺术品的品质本身遭遇公共领域中的信任危机时提出并凸显出来的。有几件公共事件曾经惹人注目。

第一件事是2005年年底至2006年年初影片《无极》引发观众的激烈批评，

直到无名青年网民对此的"恶搞"之作《一个馒头引发的血案》掀起全国范围内的面向《无极》导演的讨伐及讽刺声浪。

第二件事是近年来愈演愈烈的赵本山小品争议。以一些学者为突出代表,他们批评赵本山作品中越来越凸显的金钱至上、骗术及讽刺残疾人等取向。

第三件事是,头顶北京奥运会开闭幕式大型文艺演出总导演光环的张艺谋,于2009年执导的"喜闹剧"《三枪拍案惊奇》,在全国观众中引发巨大质疑和批评。

这三件事(当然还可以列举更多)共同凸显了一个事实:在公共领域中的舆论民主越来越成为全社会的共同诉求的年代,艺术品是否能在公众中引发公共鉴赏效果,不仅继续成为艺术界关注的热门话题,而且更成为同其他社会公共事务问题一样引人注目的公共事务问题。人们热议的焦点之一在于,著名"世界级导演"陈凯歌和张艺谋、著名"小品王"赵本山怎么能够拿这样低级的艺术品来对付或忽悠如此爱戴和期待他们的观众?换句话说,人们越来越困惑于并且有条件表达他们各自的如下关切:什么样的艺术品才是当今时代公众普遍认可的艺术品,即便是其间有所争议?可以说,当许多像《一个馒头引发的血案》的作者一样的无名观众或受者都可以纷纷利用国际互联网、博客、微博等媒介手段,以自己创作的作品去挑战知名艺术家或传者的既有表达特权时,什么样的艺术品品质才是可供公众鉴赏的品质即艺术公赏质问题,就作为真正的公共事务问题提出并凸显出来了。

二、艺术公赏质问题的公共事务性质

这就是说,在当前公共领域中,艺术公赏质不仅作为带有公共性质的艺术理论与批评问题,而且更作为引人注目的一般公共事务问题提出来了。当一部艺术品是由颇具知名度的艺术家领衔创作,受到知名媒体的一再热炒,而且它本身的形式和意义足以引发公众的高度关注时,这部艺术品及其公赏质就注定极可能带有一般的公共事务性质。在这种情形下,这部艺术品是否具备公共鉴赏品质或公共好尚价值,就不仅是艺术界本身的焦点性问题,而且由于它具有更加突出的象征意义,必然升级成为一般公共领域的代表性问题而受到公众非同一般的关注了。这时,公众既可能产生与艺术家"编码"意图相同的"解码"立场,也可能产生与之不同的"解码"立场,还可能找到可以尽情敞开心扉、表达不同的"解码"立场的公共媒介平台,从而导致这部艺术品的艺术公赏质问题成为实质性问

题凸显出来。

　　当然，艺术公赏质问题虽然在当前公共领域中有力地凸显出来，但实际上还有着更久远的渊源及或显或隐的探讨线索。这一点可以分别通过中国古代和西方的有关认识历程，见出一些粗略踪迹。

第二节　中国古代对于艺术公赏质相关问题的认识

　　在中国古代，当然还不存在当今意义上的艺术公赏质概念，但是，对与艺术公赏质相关的问题的探究及思想建树，却已有着久远的历史。从中国古代丰富多样的探讨方式中，不难见出两种不同的基本取向或方式：一种偏重于从文本客体角度冷峻地分析艺术品的层次构造，另一种偏重于从鉴赏者主体角度出发品评艺术品的价值品级。

一、艺术品层面：言象意与粗精

　　就第一种取向来说，中国古代曾经有过两种文本层面说。第一种是言象意三层面说。《周易·系辞》指出："书不尽言，言不尽意"，"圣人立象以尽意"。这些观点依次论及书、言、意，应当说已经初涉文本的言、象、意三层面问题。庄子《外物》说："筌者所以在鱼，得鱼而忘筌。蹄者所以在兔，得兔而忘蹄。言者所以在意，得意而忘言。吾安得夫忘言之人而与之言哉！"这里更是明确提出了对后世文论及艺术理论都影响深远的"得意忘言"说。这里虽然没有提及象，但言与意的关系得到了进一步分析：似乎言只是为意而存在，其功能只是把人指引到意。至于它本身，则似乎一点也不重要。相对而言，意才是主体的人际传播或表达行为的目的，具有最高的地位。这样，言的地位低于意，而意的地位高于言。人一旦从言的表达中获知意，就可以遗忘或舍弃言了。这里显示了一种重意轻言的倾向。三国时的思想家王弼，把庄子的如上"言意"说进一步明确地扩展为言、象、意三层面说。他在《周易略例·明象》中指出：

　　　　夫象者，出意者也。言者，明象者也。尽意莫若象，尽象莫若言。言生于象，故可寻言以观象；象生于意，故可寻象以观意。意以象尽，

象以言著。故言者，所以明象，得象而忘言；象者，所以存意，得意而忘象。犹蹄者所以在兔，得兔而忘蹄；筌者所以在鱼，得鱼而忘筌也。然则，言者，象之蹄也；象者，意之筌也。是故，存言者，非得象者也。存象者，非得意者也。象生于意而存象焉，则所存者乃非其象也；言生于象而存言焉，则所存者乃非其言也。是故存言者，非得象者也；存象者，非得意者也。象生于意而存象焉，则所存者乃非其象也。言生于象而存言焉，则所存者乃非其言也。然则，忘象者，乃得意者也；忘言者，乃得象者也。得意在忘象，得象在忘言。故立象以尽意，而象可忘也。重画以尽情，而画可忘也。[1]

在这里，根据校释，象作为拟象，首先是指卦象，其次是泛指"一切可见之征兆"；意是指意义，也就是卦象或事物所包含之意义；言是指语言、文字，也就是为了说明卦象或物象的卦辞、爻辞等。[2]王弼在言与意两个层面之间明确地加入象这一层面，就构成由表及里的言、象、意三个层面。由这一观点去推导文本的层面构造，可以说，文本由庄子时代的两个层面演变成了三个层面。

在这新的三层面构架里，最外在层面的言本身被认为没有实质性意义，其任务只是表达象（"言者，明象者也"），所以读者可"得象而忘言"，在领悟象后就可舍弃言了。而沟通言与意的中介层面象，看起来地位更高些、功能也更重要些，但还不是读者的最终目的，只是为表达最终的意（"象者，出意者也"）而设置的中介层面。所以，读者可带着"得意而忘象"的态度去观照象。意则位于文本最内在的终极层面，它才是目的所在，主宰着一切。不过，值得注意的是，王弼在这样分析文本三层面时，已经实际上引入了读者接受角度及其过程。重要的是，他集中发现和揭示了"观"这一动作及其持续过程的意义。观，繁体字作觀，为形声，从见，雚（guàn）声，其本义是仔细看。如《说文》："观，谛视也。"也有观察、审察、观看等意思。对王弼而言，作为一种包含仔细看、观察、审察等含义的动作，观本身有两个过程："观象"和"观意"。前者是指观照象这一象征符号系统的意义，后者是指由此而进一步观照象中包含的意，即象征符号系统传达的特定意义。他发现，读者阅读文本时总是先后遵循如下两个程序：首先"寻言以

[1] 王弼：《周易略例·明象》，见楼宇烈：《王弼集校释》下册，北京：中华书局，1980年，第609页。
[2] 同上文，第610页。

观象",继而"寻象以观意"。也可以说,这里已隐含着文本阅读三阶段论:观言、观象和观意。这对先秦时期的言与意二层面说,无疑是一种新的丰富和发展。

"是故触类可为其象,合义可为其征。"这里的"触类"是指合类,也就是接触和融合同类事物;"合义"是指集合多种意义;"征"是指验证、查验。合起来说,这两句话是指"综合各类事物,则成各种象;集合各种意义,可以互相征验"。[1]可以理解,在王弼看来,当卦辞、爻辞体现出"触类"的功能时就能成为象,而当卦象或物象能包含"合义"时就能成为意。显然,这里的"触类"和"合义"并非仅仅是指纯粹客观的卦辞、爻辞本身,而是同时也隐含了读者或观众的角色参与及其"观"的动作。"触类"之"触"和"合义"之"合",假如离开了读者或观众的角色参与,就难以成立。

当然,需要特别指出的是,《周易》和王弼的注释,都还局限于古代哲学层面,而且所说的"象"主要指"爻"所构成的图形,是古人关于自然现象和人事变化的一套象征符号,用以占卜吉凶,并不是专指艺术文本中寓含的艺术形象。庄子的言与意也多是在哲学层面讲的。无论是庄子、《周易》还是王弼,他们在分析文本层面构造时都只是从其所设定的一般符号性文本这一总体上去考察,并提出了自己的文本层面构造框架。但如果我们今天根据当代状况去对古典言、意、象三层面之说加以重新阐释,则有可能会为理解艺术文本的层面问题找到新的合适通道。

第二种艺术公赏质研究取向在于主张粗精二层面说。这是清代桐城派文论家刘大櫆和姚鼐师徒先后标举的主张。刘大櫆应是从《庄子·秋水》的有关论述中找到灵感的:"可以言论者,物之粗也;可以意致者,物之精也;言之所不能论,意之所不能致者,不期精粗焉。"艺术文本似乎包含粗与精两个层面:可以用语言表达的是事物的粗放层面,而需要用心意去领悟的则是事物的精髓。这里已流露出抑粗扬精的倾向。根据庄子的粗精二层面区分,刘大櫆推论说:"神气者,文之最精处也;音节者,文稍粗处也;字句者,文之最粗处也。然论文而至于字句,则文之能事尽矣。盖音节者,神气之迹也;字句者,音乐之矩也。神气不可见,于音节见之;音节无可准,以字句准之。"[2]他虽然基本上沿用庄子的粗精二层面说,却没有简单地抑粗扬精,而是承认粗的必要作用。更重要的是,他实际上从二层

[1] (曹魏)王弼:《周易略例·明象》,见楼宇烈:《王弼集校释》下册,第611页。
[2] [清]刘大櫆:《论文偶记》,据贾文昭编著《桐城派文论选》,北京:中华书局,2008年,第67页。

面说中隐性地拓展出三层面说。

这就是说，文由"最粗处""稍粗处"及"最精处"三层面构成："最粗处"是指文的"字句"层面，"稍粗处"是指文的"音节"层面；"最精处"则是指文的"神气"层面。最精深的"神气"层面不可见，只能通过"音节"层面显现，因为"音节"是"神气之迹"；而稍精深的"音节"层面本身难以测准，需通过"字句"层面。这种三层面说虽然是初步的，却是可贵的，因为它看到"神气""音节"和"字句"三层面在文学文本中各有其不可替代的独特功能，特别是在经典的二层面说基础上新增"音节"层面，更是独具慧眼，突出了古典文学中音韵、节奏等音乐元素的作用。但这里的无论是二层面说还是可能的初步的三层面说都还过于简略，在艺术文本分析中难以具体操作。

刘大櫆的弟子姚鼐在《古文辞类纂》中把庄子开创和刘大櫆继承的上述二层面说加以具体化了："凡文体类十三，而所以为文者八，曰神、理、气、味、格、律、声、色。神、理、气、味者，文之精也；格、律、声、色者，文之粗也。然苟舍其粗，则精者亦胡以寓焉。学者之于古人，必始而遇其粗，中而遇其精，终则御其精者而遗其粗者。"[1] 他把第二层面的"精"细分为神、理、气、味四要素，而把第一层面的"粗"细分为格、律、声、色四要素，这显然更有助于我们认识艺术文本的具体层面构造。他还认为，读者在阅读古人留下的文本时，必然要经历起始（始）、居中（中）、终结（终）三个步骤：第一步"遇粗"，先接触文本的语言层面（格、律、声、色）；第二步"遇精"，由语言层面领悟其蕴含的意义层面（神、理、气、味）；第三步"遇精遗粗"，一旦领悟意蕴就遗忘语言。这第三步可以说是庄子的"得意而忘言"说的一种具体展开和翻版。

由上可见，中国古代大体存在两种艺术文本层面观：一种认为艺术文本由言、象、意三层面构成，另一种则认为艺术文本由粗（言）、精（意）两层面构成，或者说由最粗、稍粗及最精三层面构成。[2] 这两种二层面观及三层面观之间虽有不同，但都是从"可见"（显示）与"不可见"（非显示）的分别上去立论的。这种文本层面理论传统对我们今天认识艺术品的层面构造应有启发意义。

[1]　[清] 姚鼐：《古文辞类纂序》，据贾文昭编著：《桐城派文论选》，北京：中华书局，2008年，第105页。
[2]　以上论述参考了童庆炳先生有关中国古代文本层面论的研究成果（见童庆炳：《文学活动的美学阐释》，西安：陕西人民出版社，1989年，第185—187页），但有调整。

二、艺术品的价值品级

第二种取向在于品评艺术品的价值品级。这种取向不是像上述言象意或粗精取向那样似乎单纯地重视客观的艺术品层面构造,而是高度地依赖于主体的好尚或爱好,也就是重视和讲究主体的人物品评与艺术品意义及其品质的品评之间的贯通。这正是中国美学的一个悠久传统。

齐梁时钟嵘的《诗品》正是有关艺术品质的一部开创性著述:

> 故诗有三义焉:一曰兴,二曰比,三曰赋。文已尽而意有余,兴也;因物喻志,比也;直书其事,寓言写物,赋也。宏斯三义,酌而用之,干之以风力,润之以丹采,使味之者无极,闻之者动心,是诗之至也。若专用比兴,患在意深,意深则词踬。若但用赋体,患在意浮,意浮则文散,嬉成流移,文无止泊,有芜漫之累矣。[1]

他在这里明确主张诗歌应有艺术公赏质即"味之者无极,闻之者动心",并提出了艺术公赏质(即"诗之至也")的三条标准:一是赋、比、兴"三义"应"酌而用之";二是以"风力"为骨干而以"丹采"(文采)为润饰;三是使读者感到趣味无穷,使听众心神摇动。他仿照汉代以来"九品论人,七略裁士"的做法[2],品评了两汉至梁代诗人122人,其中有上品11人、中品39人、下品72人。

相传是晚唐司空图所著的《二十四诗品》,总共概括出24种诗歌品质,如:雄浑、冲淡、纤秾、沉着;高古、典雅、洗炼、劲健;绮丽、自然、含蓄、豪放;精神、缜密、疏野、清奇;委曲、实境、悲慨、形容;超诣、飘逸、旷达、流动。作者这样刻画"含蓄":"不着一字,尽得风流。语不涉己,若不堪忧。是有真宰,与之沉浮。如渌满酒,花时反秋。悠悠空尘,忽忽海沤。浅深聚散,万取一收。"[3]这里不再对具体诗歌作品作上、中、下三个层次的等级评判,而是提出诗歌中存在多种多样、不同类型、相互难分高下的审美品质的主张。这24种诗歌品质,正体现了作者对诗的多种不同的审美品质的独到品评。还要看到,这不仅是一部真正意义上的文艺批评著作,而且本身也就是一部文艺作品——表面看是

[1] [梁] 钟嵘:《诗品》,见徐达译注《诗品全译》,贵阳:贵州人民出版社,1992年,第10—11页。
[2] 同上文,第16页。
[3] [唐] 司空图:《二十四诗品》,何文焕辑《历代诗话》(上),北京:中华书局,1981年,第40—41页。

一组写景四言诗,实质上则是文艺思想的艺术化表达。它的特色在于,在诗歌文类中运用种种形象去比拟、烘托多种不同的诗歌品质,传达出作者有关艺术品质的思想或理论主张。

在这方面,清代文论家叶燮也曾提出过"呈于象,感于目,会于心"(《原诗》)的主张,认识到审美有着从对象的形象("呈于象")过渡到主体的感官刺激("感于目")以及内心激荡("会于心")这三阶段过程。

如何看待绘画作品的品级?中唐皎然在论诗体时已把"逸"置于第二位,其后朱景玄在《唐朝名画录》中又在"神""妙""能"三品之外新增加"逸"品。到了北宋黄休复《益州名画录》,就在前人基础上,提出了更加完整而有序的山水画审美价值品级的四层面说。这种山水画审美价值品级的四层面说的主要内容在于,山水画的审美价值品级应分为由上到下的"四格":逸格、神格、妙格和能格。其中,妙格和能格又分别被再次细分为上品、中品和下品三个价值等级。

在黄休复看来,首先,山水画中品级最高的应是逸格:"画之逸格,最难其俦,拙规矩于方圆,鄙精研于彩绘,笔简形具,得之自然,莫可楷模,出于意表,故目之曰逸格尔。""逸"在这里是指超逸,而逸格就是指那种超出任何常规技法而达到完全的表达自由的超级艺术美。这里的"拙规矩于方圆,鄙精研于彩绘",都带有轻视、跨越通常的绘画技法的意思;"笔简形具"则是要求以极简练的笔墨达到构型效果;"得之自然,莫可楷模,出于意表"更是指画家笔墨仿佛出于天然,无法以人工衡量,表达效果已超出任何常规意象之外。其次,山水画的第二品级为神格:"大凡画艺,应物象形,其天机迥高,思与神合,创意立体,妙合化权,非谓开厨已走,拨壁而飞,故目之曰神格尔。"与逸格是指超级美相比,这里的神格相当于可以用级别衡量的最高级的美,是指画家技法已抵达出神入化的原创境界。再次,山水画的第三品级为妙格:"画之于人,各有本性,笔精墨妙,不知所然,若投刃于解牛,类运斤于斫鼻,自心付手,曲尽玄微,故目之曰妙格尔。"这里的妙格是指画家笔墨已达到能针对不同对象的不同本性而各尽其妙的较高境界。最后,山水画的第四品级是能格:"画有性周动植,学侔天功,乃至结岳融川,潜鳞翔羽,形象生动者,故目之曰能格尔。"[1]此处的能格是指画家笔墨能生动形象地描摹对象。

[1] [宋]黄休复:《四格》,据俞剑华编著:《中国古代画论类编》上册,北京:人民美术出版社,1998年,第405—406页。

比较起来，黄休复认为逸格最高也最难，被他推崇为逸格的画家唯有孙位一人而已。与前人相比，他的独特贡献是把逸格列为绘画的最高品级，而且从此成为似乎再无任何"异议"的"定论"了。"画之分品，至此成为定论。逸品居四品之首，亦成为定论。"[1]

从以上远非全面的简略回顾中可知，以艺术品层级构造和品类方式去认识艺术的审美品质，代表了中国艺术学或艺术美学的两种基本传统，曾经在古代起到过一定的作用，至今仍有参考价值。

第三节　西方艺术类型观及艺术品层面论

与中国的上述两种取向不同，西方文论及美学习惯于对艺术品采取一种客观的分析态度，其具体的表现方式有两种：一种主要描述艺术品的演变类型，另一种主要分析艺术品的层面构造。

一、艺术类型观

第一种是艺术品演变类型分析。德国美学家黑格尔从理念及其辩证运动构成世界的本原这一角度出发，提出了艺术类型的辩证演变思路。"艺术表现的普遍性并不是由外因决定，而是由它本身按照它的概念来决定的，因此是这个概念才自发展或自化为一个整体中的各种特殊的表现方式。"根据这种理念辩证运动及其感性演化方式原则，黑格尔进一步指出："在理念发展过程中的每一特殊阶段上，就有一种不同的实在的表现方式和该阶段的内在定性紧密地结合在一起。"[2]这就是说，理念在其辩证运动的每一特定阶段，总会设置特定的感性表现方式去同它相适应。于是，黑格尔从理念与其感性显现方式之间应当形成统一关系的角度，把艺术类型依次划分为如下三种：象征型艺术、古典型和浪漫型艺术。

按照黑格尔的上述三类型说，在人类艺术史上首先出现的应当是象征型艺术。象征型艺术的特点在于，理念只能用现成的客观事物形象去隐约地暗示自身，属于艺术的初级阶段。

[1] 俞剑华编著：《中国古代画论类编》上册，第407页。
[2] 〔德〕黑格尔：《美学》第2卷，朱光潜译，北京：商务印书馆，1979年，第3—4页。

其次是古典型艺术，它是理念与形式完全统一的艺术形态。古希腊雕刻就是这种古典型艺术的典范样式。

最后是浪漫型艺术，它让理念溢出有限的形式而返回到无限自由的自身。

这种从理念的感性显现推导出来的三分法模式，对我们认识西方艺术类型及其演变历程确实有着参考价值。

二、艺术品层面论

与黑格尔以理念的辩证运动逻辑为根据的三类型演变模式相比，第二种即对艺术品的层面构造的分析取向，在20世纪美学与文论中有着强大的影响力。

这种取向首先可以上溯到中世纪晚期意大利著名诗人但丁（Dante Alighieri，1265—1321）的文本两层面说。他明确说，诗有四种意义：（1）字面意义，是词语本身字面上显示出的意义；（2）寓言意义，是在譬喻或寓言方式中隐蔽地传达的意义（即"美妙的虚构里隐蔽着的真实"）；（3）道德意义，是需要从文本中细心探求才能获得的道德上的教益；（4）奥秘意义，是从精神上加以阐明的神圣意义（即"超意义"）。

这大致相当于把艺术文本划分为两个层面：字面意义层面和由字面意义表达的深层意义层面（包括寓言意义、道德意义和奥秘意义）。在但丁看来，寓言、道德和奥秘等深层意义层面是十分重要的，处于核心地位，起决定性作用，但同时，字面意义层面绝不是无关紧要的，而是具有优先性，"因为其他的各种意义都蕴含在它里面，离开了它，其他的意义，特别是寓言意义，便不可能理解，显得荒唐无稽"。所以，他认为，"如果不首先理解字面意义，便无法掌握其他意义"。[1]在这里，但丁明确地提出了艺术文本两层面主张。

真正具体和精细的艺术作品层面构造论，来自20世纪波兰现象学美学家英伽登的文学文本四层面说。他把文学文本分成由表及里的四个层面：（1）语音层面，是指字音及其高一级语音组合；（2）意义单元，是由字音及其高一级语音组合所构成的意义组织，它是文学文本的核心层面；（3）多重图式化面貌，是由意义单元所呈现的事物的大致略图，包含着若干"未定点"而有待于读者去具体化；（4）再现的客体，是通过虚拟现实而生成的世界，这是文学文本的最后层面。这四个

[1] Hazard Adams, *Critical Theory since Plato*, New York: Harcourt Brace Jovanovich, Inc., 1971, p.121.

层面都各有自身的审美价值，但又相互渗透和依存，共同组成文学文本的层面构造。他进一步补充说，在某些文学文本中还可能存在着"形而上特质"如崇高、悲剧性、恐怖、震惊、玄奥、神圣和悲悯等。可以说，这种"形而上特质"并不属于文学文本必有的层面构造，而仅仅在"伟大的文学"中出现。[1]这个文本四层面说不仅对文学文本层面作了明确、具体和细致的区分，而且还通过认可"形而上特质"的存在而为我们把握文学文本的深层意蕴留下了理论空间。

美国文论家韦勒克（Rene Wellek, 1903—1995）在英美新批评的文本语言中心论的基础上，吸收了英伽登的上述文本四层面论，提出了文学文本五层面说。不过，他这五层面是包含在与文学文类、文学批评和文学史问题交织在一起的更具综合性的八层面说中的。这八层面如下：(1) 声音层面，具体是指谐音、节奏和格律；(2) 意义单元，它决定文学作品在形式上的语言结构、文体以及对此做系统探讨的文体学规则；(3) 形象和隐喻，是指位于所有文体设置的最中心的诗意，这需要在下一层面具体讨论；(4) 诗的特殊世界，是指由象征和被称为诗的"神话"的象征系统所构成的层面；(5) 模式和技巧，是指具体的叙述手法；(6) 文类，是指文本的具体存在类型；(7) 评价，是指对于文学文本的批评和估价；(8) 文学史，是指文学文本的发展与演化历史，以及作为一种艺术史的内部文学史的可能性。[2]在这八层面中，前五层是具体的文学文本层面，而后三层则是韦勒克从文学文类、文学批评和文学史的角度加进去的。因此，严格说来，他的文学文本层面说还只是一种五层面说，即文学文本包含如下五层面：声音、意义单元、形象和隐喻、诗的特殊世界、模式和技巧。这五层是基本比照英伽登的四层来设计的，只是将英伽登的第四层分化为抒情（诗歌）和叙事（小说）两层面来谈。

韦勒克的主要贡献在于，从提升新批评的文本分析权威的角度，通过将原本不大为英美文学界所知晓的英伽登理论引进文学理论中，为文本层面划分提出了新的具体办法。只是当他固守于新批评的文本中心立场而忽视文本与更广泛而又复杂的文化语境的修辞性联系时，他的论述在今天就显得有些狭隘了。

[1] Roman Ingarden, *The Literary Work of Art*, Evanston: Northwest University Press, 1973.

[2] Rene Wellek and Austin Warren, *Theory of Literature*, third edition, Harmondsworth, Middlesex: Penguin Books Ltd.,1970, p.157（见〔美〕韦勒克、〔美〕沃伦：《文学理论》，刘象愚等译，北京：三联书店，1984年，第165页）。

第四节　艺术公赏质的社会关联要素

尽管中西传统关于审美与艺术品位的认识多种多样，但上面的描述毕竟可以大体显示这种认识上的主要脉络。可见，要认识艺术公赏质，中西传统中的简便方法或途径主要表现为如下三种：一是艺术品层面构造论，这一点中西传统中都有（当然各自的传统毕竟又不同）；二是艺术类型演变论，这一点为西方独有；三是鉴赏者对艺术品的品级的品评，这一点为中国古代所独有。那么，这三种分析取向还能用来有效地描述今天的艺术公赏质吗？问题就提出来了。

一、艺术公赏质问题的心物之争

上面的论述已经一般地表明，艺术公赏质是艺术品的可供公众出于心灵好尚而观看的品质，而探讨这种公赏质的中西理论传统已经呈现了三条基本路径。但在进一步展开讨论之前，有一个问题是不可回避的，这就是艺术公赏质到底在于何处？具体讲，今天的艺术公赏质究竟指的是艺术品中的什么东西？艺术公赏质具体存在于何处？在物还是在心？

根据英国美学家哈诺德·奥斯本（Harold Osborne，1905—1987）的论述，"哲学家们曾经讨论过艺术品的存在方式问题，争论它们到底是物质事物，还是心理结构，或者更准确地说，可否将其视为观众在欣赏的瞬间所意识到的心理对象的'标志'（tokens）或'类型'（types）"。在这问题上存在这样两种相互对立的认识倾向：一种把艺术品虽然归结为物质事物，但又认为它的性质"与它们仅仅是一种物质事物的性质不同，这里面有更深层的意义"；另一种认为艺术品是一种心理实体而非物理实体，例如克罗齐、科林伍德等即认为"艺术品是一种完全存在于艺术家思想中的'想象的对象'，并不依赖于任何物理物质而得以实现"。[1]

其实，在今天看来，这两方面实际上不是二选一的问题，而是两方面都必然同时参与其中、交叉起作用的问题。因为，即便是一件艺术品本身可能存在物质或物理属性，而且这种物质或物理属性作为艺术媒介的要素对艺术品的意义发生实质性的影响，但也不能不依赖于某种心理属性的作用。奥斯本把艺术品分成三种类型：第一种是同物质事物存在密切联系、具有必不可少的物理基础的艺术品，

[1]〔英〕奥斯本：《鉴赏的艺术》（1970），王柯平等译，成都：四川人民出版社，2006年，第203—204页。

如绘画和雕塑;第二种是其物质记录同艺术品实体之间的联系较为松散的"记录"艺术,以音乐和诗歌为代表;第三种是非记录的表演艺术,如舞蹈、未经记载的民间诗歌、民歌及某些有审美特性的传统仪式,"连续性和相应的艺术品的连续同一性仍然主要依靠表演者和鉴赏家的记忆"。电影也被归入这一类型。"新的影院艺术可以被视为一种单一表演的未纪录艺术。电影剧本并不是大量的同时或相继表演的基础,而只是能便于进行单一表演的、独特的'事件'。独特的表演被机械地复制,以便面向大量的消费者。"[1] 这三种类型的艺术品各自对物质属性或心理属性的依赖性各有不同,可以说是呈现出物质属性依次递减和心理属性依次递增的态势。

二、艺术公赏质的三重社会关联要素

奥斯本的上述论述和划分诚然有一定的合理性,但今天来探讨艺术公赏质,毕竟不能继续仅仅执持于物还是心的归属问题,而应当从当今艺术面临的新情境着眼,认真考虑艺术公赏质的那些新的社会关联要素。

重要的是,艺术公赏质的新的关联要素可能多种多样,但真正值得认真考虑的,恐怕还是那些表面上看,位于艺术品之外而实际上早已深深植根于艺术品深层(如果有的话)的社会原因。这样,就需要引入过去看起来处于艺术品本身之外而实际上深嵌入艺术品之中的三重社会关联要素:第一重要素是社会的特定艺术体制,第二重要素是越来越显著的艺术分众,第三重要素是具体的社会生活情境,简称活境。因为,在当前公共社会公共领域越来越趋于开放和健全、公众参与艺术事务的权利意识日益增强和需要日益强烈的特定条件下,艺术品的公赏质决不再只是可以纯粹客观地考量或孤立地存在,而是具有必不可少的社会关联性。艺术体制、艺术分众和生活情境正是其中三种社会关联要素。例如,不能再继续像英伽登和韦勒克那样脱离其他因素,孤立地寻找文学作为艺术品的物理或心理层次,而要看到,艺术品是现代艺术体制的一部分或者就是它的创造物,而且在面对特定的艺术公众群时才有具体的意义。同时,公众所身处于其中的具体社会生活情境会制约着他们对艺术品的品质的鉴赏。

这样,与孤立考察艺术品层面的看法不同,我们需要同时承认如下三方面事

[1] 〔英〕奥斯本:《鉴赏的艺术》(1970),王柯平等译,第205—206页。

实：艺术品的公赏质越来越紧密地依赖于艺术体制的仿佛先在的规范作用、依赖于社会公众的分层需要的作用，以及依赖于公众的社会生活情境的制约作用。

艺术体制，在这里是特别针对中国内地艺术体制状况来说的，是指艺术品所置身于其中的艺术组织、艺术生产与消费、艺术营销、艺术批评、艺术学科等制度环境，主要包括国家艺术组织、艺术市场、文化产业与艺术传媒系统、艺术批评系统、艺术学科系统等方面（它们彼此交叉、渗透）。正是这些方面所形成的多重合力，综合地决定艺术公赏质。

同时还需要考虑的关联要素是艺术分众。艺术分众，是对公共社会条件下处于公共领域中的艺术公众状况的一种描述，是指公共领域中艺术公众在艺术趣味上的相互区分及差异状况，包括种族、阶层、阶级、性别、新旧、雅俗等影响因素。例如，对于《三枪拍案惊奇》，可能确实有某些公众乐于观赏其由张艺谋所竭力推崇的"喜闹剧"特色，但有更大数量的公众则鲜明地坚持一种排斥态度，认为它缺乏合理的价值内涵。如果这部作品还不足以具备代表性的话，那么，2011年11月淡季上映的《失恋33天》则足以说明问题了。《失恋33天》应当说是一部中小成本的时尚流行剧，而且在淡季上映，居然创造了超过三亿元票房的惊人业绩。支撑这一巨额票房数字的公众，更多地是那些平时就醉心于都市流行时尚的青年网民，他们可能正是这部影片的忠实公众群。至于通常的有较高文化修养的知识分子或文化人，是不大可能去观赏、更不大可能喜欢这部过于时尚的影片的。这并不是说趣味高雅的作品才好，而趣味时尚的作品就不好，而只是说，不同的公众群体各有其特殊喜好而已。有的公众群自觉地推动或跟随时尚流，而有的公众群则自觉地远离或拒绝时尚流，这已经成为当今公共社会的常态。正是不同公众群对艺术品的趣味的差异，内在地支撑着艺术公赏质。所以，艺术分众要素进入艺术公赏质，是必然的。

除了艺术体制和艺术分众两要素外，社会生活情境要素也需要我们予以认真对待。尽管上面的艺术体制要素和艺术分众要素中或多或少地包含了社会生活情境要素，但还是必须在艺术公赏质中为公众所生活于其中的现实社会生活情境要素设置专门的位置。社会生活情境要素简称活境要素，是指艺术公众所置身于其中的具体社会生活境遇，它们会影响到公众对艺术品的品质的鉴赏。对此，我国当代美学与艺术有着丰富的理论与实践传统。例如，一些中国观众之所以能从美国3D大片《阿凡达》中"看"出武装强拆与武装反抗之间的较量，恰是由于他

们把自己所生活于其中的社会生活境遇给带进影院了。

三、从社会关联要素看艺术公赏质概念

一旦把艺术体制、艺术分众和活境这三重社会关联要素带入艺术公赏质的界说中,那么,以往有关艺术公赏质的所有客观的或静态的分析,就不得不做出改变。艺术公赏质,是指在特定艺术体制、艺术分众和生活情境条件下,艺术品向特定公众群呈现的审美与艺术品质及其蕴含的人生价值和社会生活导向。凡是审美对象或其他艺术品,总是要在特定的艺术体制、艺术分众和社会生活情境条件下内蕴一定的审美与艺术品质以及人生价值。这些品质及价值对不同的公众群来说,往往有着层面或品位的高低优劣之分。对喜欢某位艺术家的公众群来说,该艺术家及其作品是有价值的;而对批评他的公众群来说,则可能是无价值的或价值低的。由于如此,这种艺术公赏质往往就是受到艺术体制、公众趣味和社会生活情境制约的相互存在差异的多重可鉴赏品质的集合体。这一集合体内部存在相互差异、难以一统的要素是必然的和正常的。

在这种情况下,只要公众仅仅选择其中任何一重品质去完成鉴赏,或仅仅看重其中任何一重品质,就不能被视为不合理或不完整,更不能被视为没有完成鉴赏,而是要充分尊重这种鉴赏的合理性和完整性。因此,我们只能从公众的鉴赏态度与艺术品的品质之间的交融上去综合地理解艺术公赏质的内涵。这样,艺术公赏质就存在于艺术体制的规范、公众的分众鉴赏、社会生活情境的制约及被鉴赏的艺术品的品质的交融态中。艺术公赏质正是指艺术体制、艺术分众和社会生活情境条件下公众所感发到的艺术品的特定价值品质。

第五节 艺术公赏质的层面构造

进一步看,有必要对艺术公赏质的层面构造提出一种初步观察。但在论述艺术公赏质层面构造之前,有必要就相关探讨做出辨析。

一、审美能力三层面说及其缺失

在20世纪80年代后期的中国当代美学界,曾出现过李泽厚的审美能力三层

面说,这也可以被视为一种有关艺术公赏质的三层面学说。其第一层是"悦耳悦目",第二层是"悦心悦意",第三层是"悦志悦神"。"悦耳悦目"指的是"人的耳目感到快乐",这个层面虽属"非常单纯的感官愉快",但"积淀"了社会性;"悦心悦意"指的是"通过耳目,愉快走向内心"的状态,是"审美经验最常见、最大量、最普遍的形态",比"悦耳悦目"具有更"突出"的"精神性"和"社会性";"悦志悦神"则是"人类所具有的最高等级的审美能力",属于"在道德的基础上达到某种超道德的人生感性境界"。[1]

这个审美能力三层面说从中国美学的品评传统角度入手,较为合理地把握到审美的由低到高、由浅入深的不同品位或境界,有着理论依据,又具备一定的实际应用价值(当然,也可以把它视为有关人的审美与艺术素养的三层面说,因为它同时涉及了主体和客体两方面)。

但在急剧变化的当今艺术环境中,这种三层面说难免显得有些简单和粗略。特别是用来衡量当前以媒介技术及信息技术变化为核心的新的审美与艺术现象,就会存在一些缺失。

缺失之一在于,在当代信息社会、电子媒介时代或媒介融合时代,媒介在当代审美与艺术过程中扮演着越来越重要的角色,直接影响到审美的品位,因而如果在审美层面构造中不考虑媒介的作用,必定是不完善的。

缺失之二在于,随着全球文化经济在中国的拓展和深入,当代审美与艺术日渐淡化了其往昔崇尚的纯粹精神性,而变得日益生活化、通俗化或实用化,因而必须考虑审美与艺术介入人们日常生活的程度及其衍生的复杂性。

正是考虑到这两个空缺,上述艺术公赏质三层面说必须加以调整和拓展。

二、艺术公赏质的层面

公赏质三字,在字源上有特定的含义。[2] 公,上面是"八",表示相背之意;下面是"厶"(即"私"的本字),上下两部分合起来表示"与私相背",即"公正无私"的意思,其本义就是公正、无私。赏,繁体字作賞,从"贝",表示以贝币、钱财去赏赐;从"尚",表示摊开或展平开来。这两部分合起来,表示把贝币摊开来,其本义是给人看贝币,有功可得。其引申义之一,是指因好尚某种东

[1] 李泽厚:《美学四讲》,北京:三联书店,1989年,第154—171页。
[2] 以下所引三字释义,均来自百度百科。

西而观看，带有心赏之意。质，繁体字作質，从贝，斦（zhī）声（有人认为"斦"是砧板），与财富有关，其本义是抵押，或以什么做人质。质的基本义是指本体、本性，又指朴素、单纯。可以说，从字源学角度看，公赏是指人们公正无私地共同好尚某种东西；公赏质，是指对象所包含的为人们公正无私地好尚的本来品质。艺术公赏质，要紧的是指艺术品具有公正可心赏之质。

为了应对当前审美与艺术面临的新问题，这里尝试在艺术公赏质问题上引入中国美学传统中的"感兴"范畴，以及与之相关的孔子的"兴观群怨"说等传统学说。对中国美学传统来说，唤起公众的"感兴"及"兴观群怨"仍然是当今艺术品必须具备的审美品质。这一来自本民族美学传统的重要概念应当在当今艺术中传承下来。同时，原有的艺术公赏质三层面说应当再增加两个必要的层面，这就是媒介和现实生活的衍生。再有就是让前述艺术体制、艺术分众和社会生活情境三要素进入艺术公赏质概念内部，成为把握艺术公赏质层面论的基本线索。这样，对当今艺术来说，可以以"感兴"及"兴观群怨"学说集合体为中心，以艺术体制、艺术分众和社会生活情境要素为参照，获得艺术公赏质的五层面构造。这种五层面构造应当是五种要素与五种品质大致对应的集合体：一是媒介要素与可感质，二是形式要素与可兴质，三是兴象要素与可观质，四是兴味要素与可品质，五是活境余兴要素与可衍质。

1. 媒介可感质

首先来看媒介要素与可感质，简称媒介可感质。

提起媒介要素，人们自然会想到艺术史上曾经先后产生过重要作用的那些艺术媒介，如图像媒介、口语媒介、文字媒介、印刷媒介、电子媒介乃至媒介融合等。随着电子媒介在当今艺术中的作用愈益突出，把媒介要素纳入艺术公赏质层面构造中，并且作为第一层面来看，应当已经几乎不证自明了。而当"媒介融合"乃至"自媒体"等词语已经进入当代公共领域以及艺术界时，媒介要素成为艺术品的可感质就是理所应当的了。媒介可感质是指艺术品赖以传输的媒介渠道具有可唤起公众五官感知的外在刺激品质。这些媒介渠道有图像、口语、文字、报纸、杂志、电影、电视、国际互联网、移动网络等，它们分别释放出各自特定的刺激品质以吸引公众。同时，不同的艺术门类（如文学、舞蹈、音乐、美术、建筑、戏剧、电影等）各自拥有其特定的物质媒材，影响到媒介可感质的具体构成。媒介可感质中，视觉刺激品质的作用在当今艺术中正变得越来越大。

2. 形式可兴质

再来看形式要素与可兴质，简称形式可兴质。由艺术品的媒介可感质直接建构的总是艺术的形式层面，如按照协调、平衡、对称、多样统一等原则所从事的形式创造。正是这些形式创造可以唤起公众的"感兴"，令其"兴起"。形式可兴质是指艺术品的形式要素具有可令公众兴起的激发品质。孔子说"诗可以兴"。在"兴观群怨"说中，"兴"在第一位，属于起始的阶段。"兴者，起也。"艺术品的形式要素要具备令中国公众兴起的品质。这用叶嘉莹的话来说就是要能"兴发感动"。

必须指出的是，在上述两个层面即媒介可感质和形式可兴质中，艺术体制要素会介入其中并发生作用。例如，马塞尔·杜尚（Marcel Duchamp，1887—1968）在1917年独出心裁地化名 R. 莫特，选用了一件在常识看来是非审美及非艺术的现成品小便器，命名为《泉》，作为艺术品送展，却没有被他本人就是该展览会策展委员会成员的美国独立美术家沙龙展接收，尽管他所委托的收藏家瓦尔特·爱伦斯伯格为他在会上作过坚决而强力的申辩。"他从美学角度来分析这件作品的形态及曲线，提出一个个论据，这是事关艺术史的重大问题……这届沙龙展是一次难得的机会，能让艺术家转变为自主去决定什么是艺术品的行家。"由于正反双方的意见相持不下，只能投票表决，其结果是"不同意展出的意见占了上风"。[1] 这就导致这部后来被称为具有划时代意义的"作品"不仅没能获准成为"作品"而正式展出，而且随后也不知被遗失在什么地方，如今人们见到的只是它的复制品而已。

无论如何，它的遭遇是由于艺术家、艺术品和艺术协会等共同参与其中的艺术体制系统在那时还没能在现成品可以成为艺术品的问题上达成一致所致。只是后来的艺术体制才追认，人工制品小便器既包含了艺术媒介要素，又包含了艺术形式要素，剧烈地冲击了现成艺术体制，给新的艺术体制的建立提供了典范。先锋艺术、当今艺术作品等的艺术公赏质正是由这种艺术体制要素而找到了自身的美学合法性。

当然，艺术分众要素在这两个层面也会起到一定的作用。例如，与先锋艺术家群体或知识公众群体善于创新或接受创新理念不同，普通的低文化公众群体可能会对此反应淡漠，相反更喜欢常规的通俗艺术品。电视剧《我的团长我的团》

[1] 〔法〕朱迪特·伍泽：《杜尚传》，袁俊生译，重庆：重庆大学出版社，2010年，第189页。

本是一部带有先锋理念的电视剧，讲述一群"反英雄"在抗日战争中的滑稽而又感人的故事，其理想的收视群体应当是文化人而非普通公众群体中，但编导却想借先前的《士兵突击》意料之外的惊人成功而提升收视率，尽力宣传它出自《士兵突击》的原班人马，同样精彩，等等。没想到打错了算盘，不仅收视率迟迟攀升不上去，而且引发众多观众的激烈质疑（尽管也有一些叫好声，但估计主要来自少数文化人）。显然，艺术分众要素实际上在艺术公赏质的各个层面都在起作用。

3. 兴象可观质

还有就是兴象要素与可观质，简称兴象可观质。艺术品的形式要素唤起公众兴腾，紧密相连的就是艺术品带有"兴"的特点的整体形象即"兴象"对于公众的持续感发和激动，使他们感到"可观"。"观"在孔子的"兴观群怨"说中处在第二位，主要是指"观风俗之盛衰"。而在这里则应有所扩展和延伸。这样，艺术可观质中的"可观"品质可以从两方面看：一方面是指兴象整体本身建造的艺术世界具备可观质，令公众投身其中，产生感动；另一方面是指这种兴象整体还能够令公众即时联想到现实生活中自己亲身经历的相关情境，从而产生进一步的感动，这属于"观"在当今的进一步扩展。"观"，就是既观赏兴象本身的独立艺术世界，又观赏由它兴发并始终紧密相连的公众身处于其中的现实生活情境。兴象可观质，是指艺术品带有"兴"的特点的整体形象及其与现实生活情境的关联令公众产生感动。特别需要指出的是，从这个层面开始，艺术分众要素会越来越显著地和紧密地介入艺术品的公赏质内涵中。公众中的不同分众群体往往具有彼此不同的生活情境和相应的利益诉求，因此他们对兴象可观质的鉴赏常常可能不尽相同，甚至相互冲突。当然，不同公众群有时也会共同地指向一个相同的诉求，那就是从艺术品中更多地寻求情感品质。以情动人、"煽情"或娱乐化正成为当今艺术作用于公众的一个制胜法宝。

4. 兴味可品质

接下来的层面是兴味要素与可品质，简称兴味可品质。对置身在中国美学与艺术传统中的中国公众来说，按照本民族固有的兴味蕴藉传统，凡是优质艺术品总是具备可以让公众反复品评和回味的兴味蕴藉。兴味蕴藉正意味着古往今来中国美学与艺术传统特别注重的在感兴中对人生价值的直觉体验和回味，例如对"情义""义气""气节""道义""家国情怀""先天下之忧而忧"或"天下兴亡，

匹夫有责"等中国式人生价值观的体味。这有点类似于英伽登所谓某些艺术品中存在的"形而上特质"。不过，与"形而上特质"具有某种超验特点不同，兴味蕴藉却是始终与对兴象的品评紧密相连、不可分离的。可品质，即可以品评的品质，就是公众感觉艺术品中存在着可以令他们品评和回味的兴味蕴藉品质。这里的兴味可品质，是指艺术品的兴象整体的兴味蕴藉要素可令公众产生反复品评和回味的冲动。

5. 活境余衍质

最后是活境余兴要素与可衍质，简称活境余衍质。活境余兴，是指艺术品中的兴味蕴藉往往留有余兴，会被公众内心延留到他所置身于其中的现实生活情境中；可衍质，是指由于公众的参与作用，艺术品中仿佛存在着可以面向现实生活情境衍生的无尽品质。

在这个层面，不同的公众群体所发现的公赏质及其获得的鉴赏效果会差异很大。艺术分众要素的介入及其效果显然会到达顶点。孔子"兴观群怨"说中的"群"（"群居相切磋"）、"怨"（"怨刺上政"）等内涵，以及宽泛地说，艺术在公共社会中的特定作用，在这层面都可以充分地显现出来。这样，艺术品的社会作用或效果会在这个层面到达其所能到达的极致。活境余衍质，是指艺术品中仿佛存在着可以向公众现实生活情境衍生的余兴品质。

上面对艺术公赏质的五个层面作了简要描述，它们之间实际上是紧密相连、难以分离的，只是为了分析方便才拆卸开来说。

第六节　兴味蕴藉与公民艺术素养

在艺术公赏质的上述五层面中，贯穿始终的东西可能不少，但有一点对中国艺术及美学传统来说应当是必不可少的，这就是兴味蕴藉。

一、作为中国艺术传统原则的兴味蕴藉

兴味蕴藉，应当是艺术公赏质中一条贯穿性的基本美学原则。更进一步说，它本身应当被视为古往今来中国艺术传统所一直持守的一条基本美学原则。兴味蕴藉，意味着艺术品既可以走高雅艺术路线，满足少数具有较高文化修养的公众

的思考及品味兴趣；也可以走通俗路线，适应占多数的中低文化层次的公众的消遣及娱乐兴趣。但无论如何，它都需要符合如下基本传统原则：兴起、有得、回味。

第一，兴起。艺术品总要能唤起公众的感兴，也就是能让他们从日常生活过程中兴腾起来，发生特别的感官兴奋及情感感发。

第二，有得。这是指艺术品要能让公众在兴起过程中产生情感和思想上的深度感动，特别是获得一种精神上的提升，令其从作品中领悟到深长的文化价值蕴含。

第三，回味。艺术品要能让公众进一步感觉到它本身仿佛还包含着绵延不绝、回味不已的感兴意义，并且能推衍到公众的日常生活过程中，演化为其生活的一部分，或者对其日常生活产生绵延不绝的影响力。

二、当今艺术的无蕴藉危机

对艺术公赏质层面构造的上述分析，可以帮助我们重新认识和理解当今艺术在创作和接受两方面的一些有待辨别的问题，特别是艺术无蕴藉危机。

艺术无蕴藉危机，是指当今艺术品重在视听感官刺激而缺乏起码的兴味蕴藉的状况。这特别是表现在艺术创作上，一些艺术品满足于仅仅以视听觉奇观、惊险镜头、嬉闹场面等刺激公众神经，却没有足以唤醒公众的感兴及其回味冲动的深厚蕴藉物。而按照兴味蕴藉原则，艺术品需要在它们的富于感官刺激的深层，精心埋设那种富于兴味蕴藉的意义蕴含，以便公众在感官满足之余能进一步品评更深的意蕴，向往更高的精神境界，而这恰恰是中国美学传统所要求的。当今艺术并非不能有以"俗""艳""闹"等为特质去强烈刺激人们感官的东西，这种强烈刺激其实是置身于高风险社会中满怀忧患意识的人们常常需要的一种日常平衡之道。

关键的问题在于，当今艺术的"俗""艳""闹"等表层背后，是否还能包含有某种价值蕴藉，准确点说，是通俗的表层文本下面是否还有着丰厚的带有感兴意味的人生意义蕴藉。影片《唐山大地震》一开始就调动各种电影手段营造出特大地震所具有的超级奇观，给观众以视听感官的强烈震撼，同时还设计出一系列悬念、巧合、催人泪下的亲情场面等镜头，但这些多少带有"俗"的元素的表层，却能把观众指引到中国人所特别看重的家国情怀、情义无价、血浓于水等核心价值上面，让他们在享受到感官愉悦的同时更能体会到中国文化价值系统所特有的

深厚意味。《十月围城》是按"商业片"套路拍出来的,但它在那些惊险、悬念、刺激等时尚镜头的深层,却成功地投寄了中国式兴味蕴藉,足以令观众产生发自内心的深深的家国情怀共鸣。这些都是符合中国美学的兴味蕴藉传统的当代实例。按照这种美学传统,优秀艺术品之所以能从初级的媒介可感质、形式可兴质上升到中级和高级的兴象可观质、兴味可品质、活境余衍质层面,靠的就是其表层下所隐伏的那些兴味蕴藉。

相比之下,《三枪拍案惊奇》之所以受到人们诟病,主要还是由于其"俗艳"下面缺乏足够的兴味蕴藉。编导或许主观上还是想让影片打动人,但关键在于,主人公本可以令人感动的为爱献身的牺牲精神等正面价值蕴藉,竟然被他们自己不该有的那些外表极尽夸张做作之能事的搞笑言行消解了,从而导致喜剧的外在化或浅表化,与此同时又没配上中国观众需要的中式兴味蕴藉,致使观众面对这种多少有些陌生的西式奇幻而荒诞的"反英雄"故事时,难以投寄足够的理解力和同情心。这种教训需要引起艺术家、文化产业及媒体从业者的高度警醒,因为他们正是当今艺术体制里的能动要素,是艺术创作和艺术生产的共同组织者和参与者。

三、公民艺术素养的缺失问题

从艺术公赏质层面看当今艺术,还需要认真考虑接受者即公众的艺术素养问题。因为,公民艺术素养是他们接受艺术品的艺术公赏质的基本的主体条件,假如没有这个条件,就是再美的艺术也不足以让其动心。

这里需要考虑来自公众的至少三方面问题:首先,公众观赏艺术品,如果从动机上看仅仅是为了感官娱乐或消遣,那么,无论多么深厚的兴味蕴藉,他可能也置若罔闻;其次,他如果在个体素养上并不初步具备接受艺术品的艺术公赏质所需的上述五层面艺术素养及相应的习惯,那么,再动人的兴味蕴藉可能也无法令他投入其中;还有一点也很重要,那就是,他如果对当代文化产业及媒体的艺术营销策略不够了解,对它们的肆意炒作、编造甚至杜撰等不具备识别力而单纯地盲信,依然像信奉上级指示精神那样忠实地遵从,那他面对当今艺术中的虚假信息就必然陷入屡屡受骗上当的困境中难以自拔。公众这三方面的缺失,正是当今艺术中低俗化、过度娱乐化、去深度化或浅薄化等偏向得以持续泛滥的众多原因之一。

四、公民艺术素养的五层面

面对这种情形，单纯要求艺术家、文化产业和媒体去履行社会责任已经远远不够了（尽管十分重要），同样需要强化的还有公众的公民艺术素养的养成（当然包括笔者本人在内）。公众需要具备艺术公赏质五层面的素养，才有可能对艺术创作提出较高的要求。

由此，公众的公民艺术鉴赏力素养中也需要包含同上述五层面相应的五个层面：媒介辨识力及感官快适、形式体验力及形式快适、形象想象力及情思快适、蕴藉品味力及心神快适、生活应用素养及身心快适。相应地，如果用以感兴为基座的概念构架来表述，那么，这种公民艺术素养就应包含如下五个层面：

第一层，媒介触兴。这是指公众接触特定的艺术媒介而生发出感兴。

第二层，形式起兴。这是指公众进而观照艺术语言特征而产生进一步的形式直觉。

第三层，兴象体验。这是指公众观赏到带有情感、思想、想象等感兴特质的活生生的艺术形象。

第四层，兴味品鉴。这是指公众从艺术形象中品味到绵绵不绝的深层蕴藉。

第五层，生活移兴。这是指公众情不自禁地把艺术感兴移植或推衍到自己的日常生活中，从而产生后续的感动。

相对理想的公民艺术素养，是应当包含这样完整的五层面能力的。这样的公民艺术素养的养成，不能单靠公众个人的定力或努力去实现，而是急需社会的方方面面去合力实施。

五、公民艺术素养养成的两项任务

从艺术公赏质层面论看当今艺术，公民艺术素养的养成（研究及其实践）在当前已经迫在眉睫了。这种公民艺术素养养成在目前面临两项任务：

一是艺术从业者的艺术素养养成。如何让艺术品真正具有可供公民鉴赏的多层面艺术公赏质？艺术家、文化产业、媒体等艺术创作界从业人员本身，也同公众一样存在公民艺术素养的养成问题，因为如果不具备这样的素养，他们必然无法生产出具有健康品位、高尚蕴藉的艺术品。

二是艺术公众的艺术素养养成。如何让公民具备艺术"慧眼"，以便他们真正获得优质的艺术享受，并在精神上得到提升？这是公民艺术素养养成的一项重

要任务。

这两项任务需要同时抓紧抓好。相比而言,第二项任务已经变得更加重要和迫切了,因为它涉及大量的和广泛的公民素养问题。公民拥有艺术"慧眼",也就是拥有高度的艺术鉴赏力,而这也正是艺术作为文化软实力的一个组成部分,有必要成为当今艺术学和美学研究的新的重要课题。

探讨艺术公赏质,不过是探讨艺术公赏力的若干问题的一个方面,具体说属于它的一个偏重于客体的或对象的方面。但这里的分析表明,这个表面看来偏于客体的方面,其实已经内在地生长着或牵涉到周围语境及主体的要素了,这主要就是指艺术体制、艺术分众和社会生活情境等要素。把这些要素引入艺术公赏质的分析中,同时从以往研究传统中借鉴品级及层面论进行综合考察,可以从研究方法上打破以往的主体论与客体论、物质论与心理论的二元对立格局,以便更加准确地认知当今时代艺术公赏力领域中的新现象和新问题,及时应对当今艺术的新状况。

蔡国强烟花作品《九级浪》

第十二章
艺术公共自由

有关艺术自由的近期案例

自由与艺术自由

第三种艺术自由：艺术公共自由

艺术公共自由的含义和社会基础

艺术公共自由的中国传统资源

艺术公共自由的要素

艺术公共自由的途径：人生境界层次论

艺术公共自由的核心：公心涵育

艺术公共自由的目标：美美异和

艺术自由在艺术公赏力问题域中具有重要的位置，具体地说，它处在艺术公赏力的高级目标这一位置上。当然，严格说来，这种所谓的高级目标也只是一种理论上的假设而已，是为了方便说明问题而人为地设定的。

不过，事实上，艺术自由历来就是一个充满争议的领域：一方面受到人们的高度重视，有时甚至是极度重视；但另一方面又人言人殊，争议不断。即便是有关艺术自由的内涵和作用，也聚讼纷纭，至今没有定论，在可以预见到的将来仍不见得会有。由于如此，就需要对艺术公赏力问题域中的艺术自由概念有所辨析和论述，目的不在于求得最后的正确结论，因为这种结论是不可能有的，而只是把这里的一种主张阐发出来而已。

需要指出的一点是，这里作为艺术公赏力的组成要素的艺术自由，既不再是过去的以艺术家的自由为中心的传统艺术自由，也不再是随着国际互联网的崛起而新兴的以无名公众评论为中心的艺术自由，而是介乎这两者之间的第三种艺术自由即艺术公共自由。正是艺术公共自由，向我们展现出艺术公赏力所寻求的基本的和高级的境界。

第一节 有关艺术自由的近期案例

要考察艺术公共自由，还是先来看这方面的一些近期实例吧。

一、有关《私人订制》的微博论战

2013年年底，围绕新片《私人订制》发生了导演与影评人之间的微博论战，一度引人高度关注。据报道，《私人订制》在正式上映前曾邀基金经理和投资者提前看片，随后发生了华谊兄弟股价跌停的事件，虽然两者是否有直接的因果关联还需商榷，却引发了普通观众对《私人订制》"到底好看吗"的疑问。12月19日，《私人订制》首映零点场，取得1100万票房，超过《小时代》和《人再囧途之泰囧》，创下华语片首映全新纪录。有业内人士预测，19日一天，《私人订制》票房就有望过亿。假如单从这一事实看，"冯小刚"这三个字似乎就等于品牌了。[1]

[1] 王峰：《影评人评〈私人订制〉：世上竟有这样没有羞耻的电影》，中新网2013年12月20日，http://www.hi.chinanews.com/hnnew/2013-12-20/331780.html。

《新京报》以第一时间及时刊登了一正一反两篇影评人评论。正面的影评是某知名影评人撰写的《冯小刚的喜剧之道》。他首先把该片同《甲方乙方》加以比较，认为"《私人订制》与其说是《甲方乙方》的续集，不如说是升级版；与其说是新瓶装旧酒，不如说是旧瓶装新酒。跟《甲方乙方》相同的是故事的结构和套路，都是圆一个个荒诞的梦，但《甲方乙方》是成功者做常人之梦，而《私人订制》则是普通人梦一回权力或财富的极致"。他还盛赞影片的"最大价值在于其批判现实的锋芒。片中有两大段分别是描写权欲和物欲，一个是范伟扮演的首长司机过一把首长的瘾，另一个是宋丹丹扮演的清洁工当了一天超级富婆。范伟那段尤为出彩，将当下中国的官场百态尽收眼底，直观地反映了腐败往往不是个人品质造成的，而是整个机制的产物。这个故事的细节极为丰富，笑料也非常充足，我们既笑了片中人物，同时也嘲笑了自己。因为把我们任何人放到范伟那个角色的位置，谁敢保证自己会比他更清廉呢"？他特别称赞影片富有"诗一般的意象"的结尾："结尾是一连串的'道歉'，从航班延误到生态恶化，葛优率领的'私人订制'公司派人一一出面道歉。这一升华有诗一般的意象和罔顾传统叙事的超脱，又一次让躲在喜剧面罩后的文青甚至公知冯小刚露出真相。显然，冯小刚不满足于逗观众笑，他希望观众在笑之余能静下来想一想关乎我们每个人的那些问题，其中有令人沉重的，有令人心酸的；但他知道当下的人们觉得思考太伤神，想用笑声来压倒静思，忘却现实。所以，他尝试用制药的方式，在苦涩的现实外涂上浓浓的糖衣。这便是他的喜剧之道。"

反对的声音来自专栏作家的《一部粉丝电影而已》。他认定影片是导演自己暴露其"俗"的本性的作品："拍完《一九四二》之后，冯小刚彻底'还俗'了。为了突出自己的'俗根'，在新片《私人订制》中他以'一腔俗血'这个故事自嘲了一把，'奥斯卡最俗导演奖''最俗终身成就奖'的桥段，等于冯小刚高调宣布：不是不喜欢我雅吗，我就彻底俗给你们看。"他还认为这是导演的一部"报复"观众的影片："《一九四二》的票房不甚理想，凉了冯小刚的心；承诺帮华谊兄弟把投拍《一九四二》的损失找补回来，热了冯小刚的眼。所谓《私人订制》的'报复性'，即投观众所好，投院线所好，冯导把自己从真正的'电影梦想'中择了出来，按市场规律办事，不管身后功与名。"该文判断说："冯导不会从这部电影中得到多少成就感了。曾经沧海难为水，《私人订制》在他的电影满汉全席中，只能算一碟小菜了。"其根本的原因在于："'一腔俗血'的自嘲路线和'有钱'的

温情路线,最终让故事失去了戏剧张力。"文章甚至断言,该片唯一能吸引观众的地方,就只剩下葛优、范伟和宋丹丹等明星的表演了。"如果对剧情不感冒,那就看演员的表演吧。这样一部粉丝电影,至少还有葛大爷。《私人订制》是今冬最滚烫的一窝'粉丝'火锅。"[1]

如果说刊发这样的正反文章的目的可能更多地在于以唱双簧的方式引发关注,因而其观点都较为温和和平常的话,那么,来自网络的影评人文章可能就不大会如此客套了。可能出乎导演意料的是,网上响起的不仅是一般的尖锐的批评声,而且还是铺天盖地的骂声。很多影评人众口一词地认定导演这次是纯粹糊弄观众,"整部电影就是三个小品段子"。还有网友套用《私人订制》的台词称,该导演这回是"成全自己,恶心别人"。《私人订制》在故事结构上由三个小故事和两个小短片组合而成,这成为该片最被诟病之处。其网络公开身份是电影研究者、影评人、书评人及电影杂志《虹膜》主编的 magasa 认为,这是由三个不相干的小品拼出的一部电影,过去都是该导演制造流行语引领潮流,如今却沦为抄袭老段子和网络俗语。"人有喜怒哀乐,剧为什么只有喜剧和悲剧呢,应该有一种叫'怒剧',《私人订制》就是。真的可以让人看得满腔怒火,世上竟有这样没有羞耻的电影!"一篇微文更将《私人订制》定义为"不尊重电影,瞧不起观众,没有人物和结构,只有广告,唯一有价值的东西是编几个笑话逗你玩,再把电影作为公器说两句狠话"。[2]

正是这类愤怒的声讨充斥于网络论坛、博客、微博等平台,让似乎自《一九四二》遭遇票房挫败后就一直在等待重新正名的导演,彻底丧失了平静的心态。再也坐不住的他从 12 月 29 日凌晨 5 点多开始,连发 7 条微博,对除周黎明之外的影评人对他的批评提出反批评。第一条微博发布于 2013 年 12 月 29 日 5:41。估计是面对有关故事结构的批评,他解释了自己的创作意图:"《私人订制》由三个故事组成。第一个说的是土壤,是《一九四二》的现代版,说的还是人民性,如出一辙。第二个故事是嘲笑,但嘲笑的不是俗。第三个故事是白给的,为的是让第一个故事能存活下来。最后的道歉和王朔没有关系,是我内心对这个世界仅存的一点敬畏。观众热衷爆米花喜剧我理解,但我无心伺候。"

[1] 据 2013 年 12 月 19 日《新京报》C02 版专栏文章:《〈私人订制〉:这是一部好作业吗?》。
[2] 王峰:《影评人评〈私人订制〉:世上竟有这样没有羞耻的电影》,中新网 2013 年 12 月 20 日,http://www.hi.chinanews.com/hnnew/2013-12-20/331780.html。

第二条微博发于 29 日 6:08，对影评人做了三类区分："影评人分三个部分，一部分是三七二十八的，一部分是怪我打一巴掌揉三揉的。只有周黎明看明白了我们是在什么语境下做了什么努力，做了电影人该做的事，他客观的给了 7 分，我当然知道这 7 分肯定的是什么？却被泼脏水说他收了钱。假如我有人格的话，我必须说，这是对一个坚守底线的影评人最恶毒的侮辱。"他以这种区分方式对前两类影评人展开愤怒的反击，而对被网上怀疑收钱的第三类影评人作了辩护。

第三条微博发于 29 日 6:37，提出了对这部影片的自我评价："《私》这部电影就电影的完整性来说，我给它打 5 分；就娱乐性来说，我给它打 6 分，就对现实的批判性来说，我给它打 9 分。"与此同时，他又向那些他认为"浅薄"的所谓"影评人"再度实施更加辛辣的嘲讽："反过来说，就绝大多数冒充懂电影的影评人来说，我给你们只能打 3 分。从《一九四二》到《私人订制》，你们的嘲笑和狂欢恰恰反映了你们的浅薄，我看不起你们，别再腆着脸引领观众了，丢人。"

第四条微博发于 29 日 7:35，同样是在比较的意义上作了自我表扬和对对手的贬斥："《一声叹息》突破了婚外恋题材禁区；《天下无贼》突破了贼不能当角的禁区；《集结号》突破了战争对人性描写的禁区；《一九四二》突破了对民族历史的解读；《私人订制》突破了对权力的讽刺。我尽了一个导演对中国电影的责任，无论创作还是市场。自视甚高的影评人们，我如果是一个笑话，你们是什么？"

第五条微博发于 29 日 8:00，或许是针对有的影评人拿他的《甲方乙方》来挤兑《私人订制》而发出的怒火："今天说《甲方乙方》好了，当时的一片骂声我还记忆犹新。什么不像电影吧，什么小品大串联吧，什么没有人物吧，什么廉价的包袱吧。跟今天一个口音，全无新意，扯淡。"这里干脆直接愤怒地斥责这些影评人的评论"全无新意"和"扯淡"了。

似乎如此这般还不解恨。他的第六条微博在 29 日 8:18 又发出了。这一次，他的内心怒火显然已窜到无以复加的顶端："我不怕得罪你们丫的，也永远跟你们丫的势不两立。《私人订制》第二个故事就是损你们丫的这帮大尾巴狼，把电影说得神乎其神跟这儿蒙事骗人，好像你们丫的多懂似的。连他妈潜台词都听不出来，拐两弯你们丫就找不着北了，非得翻成大白话直给你们丫才听得真着，还好意思说自己是影评人，别他妈现眼了。"不惜反复连用六个"你们丫"这一"京骂"加"他妈"这一"国骂"去辱骂那些影评人，在语言修辞的粗鄙度上可谓达到了迄今为止直接与评论者交战的艺术家或艺人之极致。

或许满腔怒火倾泻后终于释然了，或许网上重新传来赞扬声，他的第七条微博在 29 日 8:44 这样发出了："真痛快，过瘾。拉开窗帘被阳光晃了眼，天怎么那么蓝？看出去老远。"

这样的反批评方式可谓技惊四座，令人叹为观止。就在媒体以为此事已然平息时，该导演在一天后再度发声，意犹未尽地继续声讨，总算是通过给这幕微博喜剧补充一则尾声而画上了句号。他在 12 月 30 日 14:48 发出的微博是这样说的："一帮自以为是的，打着'不接受批评'的旗号妄图封我的嘴。谁规定只许你们批判讨伐丧心病狂地谩骂，不许我还嘴了？你们就代表正确吗？你们认清自己的本质了吗？还他妈整天假装有民主的思想，要捍卫说话的权力，快撕下你们的面具露出你们文化纳粹的嘴脸吧。"[1]这个尾声不仅继续重复以国骂去反骂对手，而且更直截了当地痛斥其为"文化纳粹"了。

对以上这场激烈的微博骂战，当然可以做出更加细致而深入的剖析，但目前至少已可以引申出如下问题：在当今艺术领域，艺术自由如何寻觅？具体地说，那些指斥《私人订制》"成全自己，恶心别人"，"世上竟有这样没有羞耻的电影"，"不尊重电影，瞧不起观众，没有人物和结构，只有广告，唯一有价值的东西是编几个笑话逗你玩，再把电影作为公器说两句狠话"的网络影评，真的是正常的可以通向艺术自由的艺术批评吗？同理，导演以微博回击的诸如"京骂"加"国骂"再加"文化纳粹"等上纲上线的话语，真的也能称为正常的可以带来艺术自由的反批评吗？如果说影评人和其他公众都有艺术批评的自由权利，那么，艺术家如导演也应有同样的艺术反批评的自由权利。

二、网络公正与艺术自由

但是，在当今时代，特别是在以国际互联网为中心的媒体双向互动平台上，究竟怎样才能实现真正的艺术自由？问题就提出来了。

不妨提到一位知名主持人于 2014 年 8 月 4 日发布的微博文章《我是如何变成胡同串子的》："在网络上，你发现讲理如此艰难，理性那样无助，君子瞬间就变成孙子。泼皮无赖迅速镇压文明，秀才讲理难抵流氓带着水军找上门来，死缠烂打。只要你对理性文明君子还心存敬意，你只能败下阵来，落荒而去。"他的

[1] 以上冯小刚微博文章均见 http://weibo.com/p/1035051774978073/weibo?from=page_103505_home&wvr=5.1&mod=weibomore#_loginLayer_1406813821605。

这一描述，就当前互联网平台来说，确实带有某种普遍性。当然，他也表述了自己的追求："这时要有一个人站出来，这个人有点像知识分子的模样，在公众中略有口碑，受过高等教育，文明过……这个人就是我。我深思熟虑后毅然跳入粪坑，站在了流氓无赖的对面，撕扯起来。不能不说这是一次牺牲，牺牲你的清白你的形象你的功名包括你的财务，可能还有生命。"[1]这样敢于以自我牺牲去维护网络公正的决心，本身值得嘉许。但是，假如从其论敌的角度来看，或许观点会截然不同，并且还会引发针锋相对的持续的网络骂战，因为论战的双方都会以正义的名义去讨伐对方。

那么，真正的公认的自由，特别艺术自由在哪里？问题还存在着。

第二节　自由与艺术自由

艺术自由问题，离不开自由问题，因为前者总归是后者的一部分或其具体的呈现领域。而一提起自由这个概念，人们又总会感叹，它如此重要而又如此难以说清道明。

一、西方的自由问题

在西方，自由（freedom 或 liberty）可谓迄今为止人们几乎异口同声地一致确认的人类生活的最高原则之一，其传统可以上溯到古希腊城邦所奠定的"自由"理念。难怪英国政治哲学家安东尼·阿巴拉斯特（Anthony Arblaster）会援引前辈历史学家约翰·阿克顿（John Emerich Edward Dalberg-Acton，1834—1902）勋爵的名言："自由不是实现更高政治目的的手段，其本身就是最高的政治目的。"他还引用同时代人斯图亚特·汉普希尔（Stuart Hampshire）的如下观点："我认为，扩展和保障所有个人平等地选择其自身生活方式的自由就是政治行动的目的。"如此引用后他进一步补充说："自由不是其中的一个目的，而是独一无二的目的。"[2]

尽管有此重要性，但自由却在漫长的历史进程中被赋予过种种不同的含义，成为一个令人望而生畏的无力界说清楚的概念。对自由概念做过清晰梳理的英国

[1] http://tieba.baidu.com/p/3207418233。

[2] 〔英〕阿巴拉斯特：《西方自由主义的兴衰》上册，曹海军等译，长春：吉林人民出版社，2011年，第71页。

哲学家和政治思想家以赛亚·伯林（Isaiah Berlin, 1909—1997）不禁这样感叹道："强制某人即是剥夺他的自由，但剥夺他的什么自由？人类历史上的几乎所有道德家都称赞自由。同幸福与善、自然与实在一样，自由是一个意义漏洞百出以至于没有任何解释能够站得住脚的词。"[1]他在拒绝给自由下准确定义后，专心致力于区分两种自由：消极自由与积极自由。消极自由是指那种"主体（一个人或人的群体）被允许或必须被允许不受别人干涉地做他有能力做的事、成为他愿意成为的人的那个领域"。而积极自由则要回答如下问题："什么东西或什么人，是决定某人做这个、成为这样而不是做那个、成为那样的那种控制或干涉的根源？"[2]他的这一区分，清晰地揭示了限制的消除和控制的在场这样两种自由现象，并尽力伸张后一种带有理性控制的自由即积极自由，突出多元价值观基础上的自由选择的重要性。他指出："正是'积极'意义的自由观念，居于民族或社会自我导向要求的核心，也正是这些要求，激活了我们时代那些最有力量的、道德上正义的公众运动。"但他又同时认为："从原则上可以发现某个单一的公式，借此人的多样的目的就会得到和谐的实现，这样一种信念同样可以证明是荒谬的。"[3]他的鲜明主张在于："人的目的是多样的，而且从原则上说它们并不是完全相容的，那么，无论在个人生活还是社会生活中，冲突与悲剧的可能性便不可能被完全消除。于是，在各种绝对的要求之间做出选择，便构成人类状况的一个无法逃脱的特征。这就赋予了自由以价值——阿克顿所理解的那种自由的价值：它本身就是目的，而不是从我们的混乱的观念、非理性与无序的生活，即只有万能药才可救治的困境中产生的短暂需要。"[4]伯林的这种自由观念又引来更多的争议。[5]

美国伦理学家罗尔斯（John Rawls, 1921— ）的《正义论》（1971）在从"正义"视角论及自由观念时，选择了绕开自由定义而直接讨论其构成要素的做法："自由总是可以参照三个方面的因素来解释的：自由的行动者；自由行动者所摆脱的种种限制和束缚；自由行动者自由决定去做或不做的事情。一个对自由的完整

[1]〔英〕伯林：《自由论》（修订版），胡传胜译，南京：译林出版社，2011年，第170页。

[2] 同上。

[3] 同上书，第217页。

[4] 同上书，第217—218页。

[5]〔意〕卡特：《自由的概念》，刘训练译，据刘训练编：《后柏林的自由观》，南京：江苏人民出版社，2007年，第3—22页。

解释提供了上述三个方面的知识。"[1]无论如何,自由在这里总是指向人在生活中的某种免于限制的状况。

二、中国的自由问题

在中国,自由虽然是一个现代概念,但毕竟有其古代渊源。据《辞源》,自由"谓能按己意行动,不受限制"。《礼·少仪》:"请见不请退。"汉代郑玄注:"去止不敢自由。"[2]《玉台新咏·古诗为焦仲卿妻作》:"吾意久怀忿,汝岂得自由。"蒲松龄《聊斋志异·巩仙》:"野人之性,视宫殿如藩笼,不如秀才家得自由也。"尽管如此,现代中国通行的自由观还是来自西方。早在1903年,约翰·穆勒的名著《自由论》就被严复译介过来,书名被译为《群己权界说》。梁启超从1898年刊载《自由书》时起,陆续阐述了他的以个人自由为核心的自由观。不过,随着思考的深入,他逐渐地认识到,个人自由必须依赖于对他人及群体利益的尊重,特别是对民族、国家的整体权益的保障:"中国数千年之腐败,其祸极于今日。推其大原,皆必自奴隶性来,不除此性,中国万不能立于世界万国之间;而自由云者,正使人知其本性,而不受钳制于他人。今日非施此药,万不能愈此病。……要之,言自由者无他,不过使之得全其为人之资格已。质而论之,不受三纲之压制而已;不受古人之束缚而已。"[3]显然,这里的自由观体现了鲜明的超个人的政治与道德视野。这里的自由"意指国家在政治上不受他国的控制,个人在伦理和思想上不受三纲和古人的拘限"[4]。可以说,现代中国的艺术家、艺术理论家或思想家多是把个人自由纳入民族国家的自强、独立、平等等整体权益的考量之中。

三、康德的艺术自由观

至于把自由与艺术自由联系起来,对此康德早已提出了洞见。他把艺术视为"自由的游戏",强调艺术自由的重要性。"我们出于正当的理由只应当把通过自由而生产、也就是把通过以理性为其行动的基础的某种任意性而进行的生产,称

[1] 〔美〕罗尔斯:《正义论》,何怀宏、何包钢、廖申白译,北京:中国社会科学出版社,1988年,第199—200页。
[2] 《辞源》第三册,北京:商务印书馆,1981年,第2583页。
[3] 梁启超:《致南海夫子大人书》(1900年4月29日),丁文江、赵丰田编:《梁启超年谱长编》,上海:上海人民出版社,1983年,第235页。
[4] 杨贞德:《转向自我——近代中国政治思想上的个人》,北京:三联书店,2012年,第95页。

之为艺术。"[1]这种艺术甚至直接地就是"自由的艺术":"艺术甚至也和手艺不同;前者叫做自由的艺术,后者也可以叫做雇佣的艺术。我们把前者看作好像它只能作为游戏,即一种本身就使人快适的事情而得出合乎目的的结果(做成功);而后者却是这样,即它能够作为劳动,即一种本身不快适(很辛苦)而只是通过它的结果(如报酬)吸引人的事情,因而强制性地加之于人。"[2]"惟有对美的鉴赏的愉悦才是一种无利害的和自由的愉悦。"[3]同时,这种自由突出地表现在它是一种"想象力的自由活动"或"游戏"。"只有当想像力在其自由活动中唤起知性时,以及当知性没有概念地把想像力置于一个合规则的游戏中时,表象才不是作为思想,而是作为一个合目的性的内心状态的内在情感而传达出来。"[4]艺术正来自于想象力的自由游戏。"演讲术是把知性的事务作为一种想像力的自由游戏来促进的艺术;诗艺是把想像力的自由游戏作为知性的事务来实行的艺术。"[5]由此,康德提出艺术是双重的自由的思想:"一切做作的东西和刻板的东西在这里都是必须避免的;因为美的艺术必须在双重意义上是自由的艺术:一方面它不是一种作为雇工的劳动,后者的量是可以按照确定的尺度来评判、来强制或付给报酬的,另一方面,内心虽然埋头于工作,但同时却又并不着眼于其他目的(不计报酬)而感到满足和兴奋。"[6]这也就是说,艺术既是一种无拘束的自由劳动过程,同时又是一种不谋取外在物质利益满足的纯粹无利害游戏状态。康德还把艺术自由归结为"天才"所具有的"想像力与知性的合规律性的自由的协和一致"的能力[7]。在他看来,"天才就是:一个主体在自由运用其诸如认识能力方面的禀赋的典范式的独创性"[8]。

当然,康德并没有把艺术自由绝对化为艺术家的摆脱任何强制性束缚的无拘束状态,而是确认艺术家也有接受某种程度的限制的必要性:"但在一切自由的艺术中却都要求有某种强制性的东西,或如人们所说,要求有某种机械作用,没有

[1] 〔德〕康德:《判断力批判》,邓晓芒译,第 146 页。
[2] 同上书,第 147 页。
[3] 同上书,第 45 页。
[4] 同上书,第 138 页。
[5] 同上书,第 166 页。
[6] 同上书,第 166—167 页。
[7] 同上书,第 162 页。
[8] 同上书,第 163 页。

它，在艺术中必须是自由的并且惟一地给予作品以生命的那个精神就会根本不具形体并完全枯萎，这是不能不提醒人们注意的（例如在诗艺中语言的正确和语汇的丰富，以及韵律学和节奏），因为有些新派教育家相信如果让艺术摆脱它的一切强制而从劳动转化为单纯的游戏，就会最好地促进自由的艺术。"[1]这样做正是要把作为"想象力的自由游戏"的自由艺术同生活中普通的游戏区别开来。

尽管有着不一定相同的理解，但无论中外，人们都认识到艺术自由的重要性：艺术家必须无拘束地让想象力自由游戏，才能创作出优秀作品来。而正是通过这种自由艺术，人们可以体验到人生中最宝贵的自由感。

四、中国现代艺术自由观

不过，需要看到，中国现代艺术界的艺术自由观固然有伸张艺术创作之独立于国家体制的干预或束缚这一意义在，但鉴于中国现代民族危机的特殊境遇，这种以艺术家的自由创作为核心的艺术自由观往往服从于民族国家的整体权益。这一点，可从如上梁启超的自由观念的演变得到具有代表性的说明，也可从诗人郭沫若的认识中得到印证。这位"五四"时期的"狂飙突进"式激进诗人，在1925年这样反省道："我从前是尊重个性，景仰自由的人，但在最近一两年之内与水平线下的悲惨社会略略有所接触，觉得在大多数人完全不自主地失掉了自由，失掉了个性的时代，有少数人要来主张个性，主张自由，总不免有几分僭妄。"他的新认识在于："在大多数人未得发展其个性，未得生活于自由之时，少数先觉者无宁牺牲自己的个性，牺牲自己的自由，以为大众人请命，以争回大众人的个性自由。"[2]他又认识到，牺牲自我的艺术自由而换得"大众人"的"个性自由"才是真正重要的。这里传达出一种思路：艺术家的个体艺术自由应当服从于全民族的集体自由。由此出发，郭沫若自认为才找到了新文艺的新起点："这儿是新思想的出发点，这儿是新文艺的生命。"[3]

[1]〔德〕康德：《判断力批判》，邓晓芒译，第147页。
[2] 郭沫若：《序》，《文艺论集》，北京：人民文学出版社，1979年，第7页。
[3] 同上书，第7页。

第三节 第三种艺术自由：艺术公共自由

不过，在当前艺术公赏力问题域中，艺术自由应当具有新的语境和含义。这个新的语境就是以国际互联网双向互动平台为基础的艺术公共领域，而这种新的含义就是第三种自由的兴起——艺术公共自由。由于如此，我们需要从传统的艺术自由概念过渡到艺术公共自由这一新概念。

一、两种艺术自由及其当代危机

在当代中国，已经出现了或存在着两种艺术自由：以艺术创作为中心的艺术自由和以艺术评论为中心的艺术自由。

第一种是指以艺术家的艺术创作过程为中心的艺术自由，这主要是艺术家在摆脱国家意志及个人利益的强制束缚后而进入的个体想象力及天才的无拘束的游戏状态。

第二种则是指以公众的艺术鉴赏与批评为中心的艺术自由，是公众在摆脱艺术家的意图和国家意志的强制性束缚后而进入的无拘束的艺术批评状态。

第一种艺术自由主要针对艺术家如何摆脱集体意志的管控和个体利益的诉求而言，是指艺术家不受集体意志的管控和个人利益制约的创作独立性；而第二种艺术自由则针对以网民为代表的公众如何摆脱艺术家的创作意图的制约和集体意志的约束的鉴赏及批评的独立性。这两者各有其侧重点：前者突出艺术创作独立，后者强调艺术鉴赏及批评自主。

以上两种艺术自由在当前遭遇危机：一方面，艺术家的创作可以被无名网民任意谩骂，这表明以艺术家为中心的艺术创作自由实际上已经处在风雨飘摇的境地，难以获得真正的保障；另一方面，公众的网上批评也遭到艺术家的同样任意的反谩骂，这表明以公众为中心的艺术鉴赏及批评的自由同样陷入险境。这样一来，走出两种艺术自由的对峙险境，找到一种可以跨越这两种艺术自由的鸿沟的艺术自由状况，就成为一项必须完成的任务。

二、作为第三种艺术自由的艺术公共自由

第三种艺术自由即艺术公共自由正是在这样的环境中应运而生的。艺术公共自由作为公共自由在艺术领域中的一种具体存在状态，意味着把艺术家及其艺

术品同公众一道置于一个统一的艺术公共领域中去考量。与上述两种艺术自由分别以艺术家和公众为中心不同，艺术公共自由主要针对艺术家与公众的相互共在而言，是指共处于同一个艺术公共领域中的艺术家与公众相遇时的相互无拘束状态。

艺术公共自由的前提是，艺术家与公众之间、艺术家与艺术家之间、公众与公众之间都存在着差异，但可以通过艺术公共领域之中的公民对话而实现艺术自由。在这里，艺术鉴赏不过是实现同样作为公民的艺术家和公众之间的对话的方式而已。这一公民对话过程中的艺术鉴赏就应当是艺术公共鉴赏，即艺术公赏。艺术公共自由正是艺术公赏力追求的基本的和高级的境界。

三、艺术公共自由的现实针对性

艺术公共自由在当前具有突出的现实针对性。前面已提及，以一位知名导演为代表的艺术家与以网民为代表的影评人之间的网络论战，直接体现了艺术家的艺术创作自由与公众的艺术鉴赏及批评自由之间的较量，促使我们从传统的以艺术家为中心的艺术创作自由概念及新兴的以网民为中心的艺术鉴赏及批评自由概念，过渡到以上述两者之间的关系为中心的艺术公共自由概念。

这一点，只要提及下面一则媒体质疑艺术家特权的实例就更能说明问题了。2014年8月8日下午5点，一位知名当代艺术家在上海当代艺术博物馆外的黄浦江江面上，完成了他在国内的首件"白天焰火"作品《无题：为"蔡国强：九级浪"开幕所作的白天焰火》。据报道，这样一次白天烟火表演，不过是他近十年来在若干国家表演过的白天焰火系列的首次国内版而已。他这次表演的主题是环境保护，并第一次以伤感的风格表现出来。为了烘托这种伤感基调，他将整场白天焰火划分成"挽歌""追忆""慰藉"三幕。但是，公众对此首先感兴趣的，或者说这次当代艺术演出事件所掀起的首要的社会效应，却是对环境污染的担忧以及对艺术家特权的质疑。《新京报》记者就代表公众提问道："有观众反应担心此类作品会对空气造成污染。"这位艺术家的回答是："这次并没有采用高科技手段，而是用的便宜、正常的手段。呼应此次展览生态环保主题，白天焰火所用材料主要以食用色素、食品粉、衣服色料成分构成。"[1]

尽管有此回答，但公众还是不松口。针对公众有关这位知名艺术家的"特权"

[1] 李健亚：《蔡国强：火就是火，是颜色不一样的烟火》，《新京报》A18版，2014年8月9日。

的尖锐质疑,"文创中国"的策划人做了如下回应:"如果这场超现实的焰火表演是政府行为,是为一场大型活动或节日庆祝,相信大部分公众会愉快地加入这场艺术的狂欢,但这个行为居然来自一个50多岁的男人,他为什么就有这样的特权……难道就因为他的身份是艺术家吗?"作者提出了艺术家身份本身是否就是特权的问题,但可惜没有往下继续申论,而是转而首先拿出这位艺术家在华盛顿和巴黎的先期表演作为论据:

> 其实这不是顽皮的"男孩蔡"第一次在公共场合搞"破坏"。2012年圣诞节前,蔡国强和其他几位世界级艺术家一起接受了美国国务院颁发的"美国国家艺术勋章",还在美国华盛顿市中心的国家广场上玩起了爆炸作品:制造了一棵黑色的圣诞树。而2013年10月,蔡国强受巴黎市长邀请,在巴黎"白夜"艺术节期间,封闭塞纳河,实施浪漫而性感的艺术项目《一夜情:为巴黎白夜艺术节》。而在这之前,塞纳河已禁放焰火四十年,但巴黎为艺术家提供了特权。

在这位策划人看来,似乎既然美国和法国已然给予了艺术家以放焰火特权,那么,中国还能不紧跟吗?接下来,论者终于披露出自己建立在第一种艺术自由观念基础上的艺术家特权思想:

> 这样的特权不仅属于蔡国强,也属于每一个通过"艺术家"身份去记录、对话世界的人。100多年前,当西方承认当代艺术的价值时,"艺术家"就和"绘画工匠"有了本质区别,现代艺术家们是活在时代前面的一群人,他们代替大众去思考,去发问,去批判,去解释,他们拥有大众磨灭的好奇心、想象力、先锋思想与独立意志。这就是一个艺术家拥有某种"特权"的前提。他用艺术作品来超越生活,我们当然也可以交出一点公共空间让他们"撒野"。

这里把艺术家视为"活在时代前面的一群人",是大众的代言人,"拥有大众磨灭的好奇心、想象力、先锋思想与独立意志"。这显然就是说,拥有第一种艺术自由的艺术家必然地拥有在公共空间"撒野"的特权,也就是说艺术家天然地享

有"用想象力和创造力创造'特权'"的特权。文章还转述了这位艺术家本人要在自己家乡泉州建世界级美术馆的"乡愁",并论证"这倒不属于'特权'",而是"必须亲力亲为"去实现的目标。[1]

尽管有如此看似强力的辩护,但网民仍然不依不饶地给予尖锐的"批评"甚至谩骂。有的看起来还在说理:"作为一个艺术家,有权力搞创作,但决没有权力以污染空气和环境为代价宣传自己。要知道他那么一放纵所造成的PM,让多少人呼吸入危险的东东并造成伤害!!!谁批准的谁就应该负责任,向公众谢罪!"[2]但其实,这也已经是在借机指责了。

假如这位艺术家是那位导演的话,如何应对这些网上舆论?是否像前面引述的那样,这也要像导演那样毅然加入网上战团,展开无拘束的反批评?

好在有的文章还是体现了艺术公共自由诉求理应保持的公正感与分寸感。一篇题为"蔡国强的艺术行为是无限极"的文章,尽管其质疑是严厉的,但采取的却是摆事实讲道理的姿态:

> 恰恰到为展览制造吸引眼球效应的"白日焰火"环节,蔡国强本次展览的"环保主题"就经受了现实的质疑。据各路消息,火药爆破,造成了现场周围严重的声、烟、灰污染,受到了部分市民的质疑和抗议,不少不知情的市民被吓得报警,以为发生爆炸或者恐怖袭击。离得远点的,比如见多识广的果壳视频编辑也"真是想不明白干这种事为什么不算危害公共安全",连《周易》专家都来八卦是"凶卦之象",华东师范大学教授说"正应了那句话:搞当代艺术就是不环保"。这一系列质疑,应该说反映了部分"民众的呼声",正应了其中一句:某些人,似乎一旦贴上了"艺术"或者"艺术家"的标签,法律就变得无可奈何,唯有一声叹息。确实,也许有的艺术家已经走到了"无限级"的权力顶端。

这篇文章并没有采取谩骂的做法,而是坚持说理。这里援引"部分市民的质疑和抗议",等于是干脆指责艺术家为了个人的艺术自由而走到了"无限级"的"权力顶端"。同时,论者针对"道德绑架"之类的反驳,又进一步赞扬那些起而

[1] 徐宁:《蔡国强为什么有"污染环境"的特权?》,《新京报》C02版,2014年8月11日。
[2] 据新浪网2014年8月11日报道,http://collection.sina.com.cn/plfx/20140811/1216160758.shtml。

质疑的市民的"公民素质":

当然,有人或可反过来质疑:部分市民不懂艺术;这是道德绑架;综合素质低。于是,这又成为部分艺术家"乱搞"的理由:我的出格表演正是为了向民众普及艺术,提高他们的素质。但是,在我看来,暂且将说不清理还乱的"艺术"、"当代艺术"放下不议——比如这个焰火就拉来传统"水墨"、人类"情感"说事,民众权益受犯,就要行使抗议的权利,这不正是现代社会应然的公民素质吗?那些住在周边、特别是爆破风口下的居民,其权利难道不是实实在在的?无论尔后当事单位上海当代艺术博物馆如何发表声明公关,强调本次创作得到了公安、消防及环保局的审批与认可,并以图表、图片表明所用产品均符合环保标准,但在禁放烟花爆竹的高标准和政策背景下,质疑这样的火药爆破难道仅仅是道德绑架吗?或者,就算依着道德背景,绚烂七彩的焰火刚过的第二天,街上很多报纸的封面是"8月3日—9日,鲁甸地震七日",内中还有很多埃博拉悲情报道,如此对比,且想想某汽车品牌砸在这个8分钟"焰火节"上的巨额赞助费,你难道还要让我的感情级别是"讨喜"吗?

同时,面对那些拿外国说事的反驳,论者又指出:

或者有人还怀疑这是"中外有别",其实,蔡国强在巴黎"聚众做爱"的项目,同样有市民反对、抗议。就在爆"白日焰火"的这档时间,媒体就报道蔡国强在美国阿斯彭美术博物馆的作品涉嫌"虐龟",已有当地400市民签名抗议。也就是说,若再回到"公安、消防及环保局的审批"、"政府支持"这个环节,我们反而真正看到了"中外有别":在国外,很多公共艺术项目的实施,常常要通过广泛咨询、告知环节,经过议会讨论、投票的决策环节,涉及环境问题的,还经由环评组织——必定是第三方的——研写报告环节,等等这一系列严谨的"民主程序"之后,才能正式面对公众。蔡国强在国内所获得的"审批、认可、支持"呢?

这里强调的不是简单的艺术家创作自由,也不是市民作为公民的艺术批评自

由，而是突出了申报、审批、咨询、告知等民主程序的必要性。

文章的结论，是呼吁给予艺术家的创作自由以应有的公共"秩序"保障："艺术家敢说，也许很难管得着，但敢做，结果却是要经受现实考验的。我希望在'无限级蔡'的榜样之下，艺术家们多想想艺术各个层面的'有限'和'奉献'的问题——既然艺术是为建设这个世界的'秩序'而不是'乱序'而做！"[1]

过了几天，持续的辩论又出现了，这次出自一位艺术批评家和教授。他首先把这场争论提到"公共领域"的高度，并由此定性为"以焰火事件为中心的公共领域的一场争论"。他进而主张，这场烟火表演的环境影响完全可以"忽略不计"：

> 几乎没有一项公共空间中的艺术（活动）是完全地不扰民的，这取决于我们如何对价值的得失进行正确地判断。在今天的广场老大妈们正在跳遍全中国、甚至全世界之际，广场舞到底是自我满足的艺术形式（老大妈们也坚持她们的艺术）还是噪声扰民的问题，已经上升到全民如何对待公共空间中的"视听公害"进行公决的倾向之中；而这正好为蔡氏焰火的弥漫硝烟提供了一个"全民陪审团"的背景。还好，蔡国强的扰民行动只不过持续了8分钟，但飘散的烟雾对浦江两岸的居民带来的烦恼要超过半个钟头。虽然没有精确统计，不过我们仍然可以相信，这场焰火烟雾对上海的空气质量的影响大致可以忽略不计。

应当转而强调的是，这场烟火表演对当代艺术和公众社会具有双重意义：

> 在蔡国强施放焰火的黄浦江两岸，就分别屹立着两座超大型的艺术建筑，一是浦东的中华艺术宫（原世博中国馆），二是浦西的上海当代艺术博物馆，而蔡氏的焰火船却位于浦江的中心，在点燃了一通色彩斑斓的烟花之后，焰火艺术的本体随着烟雾飘荡而自我消散了，它留下的，却是关于不同的艺术观念的争论，我认为这正是当代艺术所要达到的目标。在这个意义上，8分钟的蔡氏焰火实质上就是在释放出扰动文化观念的迷雾，作为烟雾的"本体"无论是震撼还是扰民都是短暂的，

[1] 苏坚：《蔡国强的艺术行为是无限极》，据新浪网2014年8月14日报道，http://collection.sina.com.cn/cjrw/20140814/1021161272.shtml。

但文化的迷雾却已经由"火药巫师"之手从焰火艺术的潘多拉匣子中释放出来，它将在媒介世界里徘徊不散，公众社会中每一次关于焰火艺术的争论，无形中都在为这场本不具备价值的文化迷雾赋予价值。其实，这就是当代艺术之于社会的作用和意义———重要的不是作品本身，重要的是扰动社会的神经，并让这个社会因之而改变态度。[1]

对当代艺术来说，这场有争议的艺术活动可挑起"关于不同的艺术观念的争论"，而对公众社会则可以"扰动社会的神经，并让这个社会因之而改变态度"。这一观点也许还会引发争议，但毕竟是在心平气和地说理。重要的不是简单地断定孰是孰非，而是在相互平等和公正的环境中冷静地说理和辩论。

就这一实例所引发的是是非非，当然还可以继续争论下去，但这种争论的爆发及持续本身就已经表明，当今艺术自由问题已然同时跨越了传统的艺术家创作自由和公众的艺术鉴赏及批评自由的范畴，而具有了艺术公共自由的特质。艺术公共自由已是当今艺术活动中十分普通而又重要的事情了。

四、艺术公共自由的实质

这就需要对艺术公共自由的实质有进一步的认识。

这里不妨参考博兰尼（Michael Polanyi）对学术自由给出的定义："学术自由包括选择自己探究的问题的权利，不受任何外在控制自由从事研究的权利，以及基于自己的见解教授自己的课题的权利。"[2]这里的学术自由显然只是指学术界从业人员圈内的行规，而不涉及公众，因而同艺术公共自由不是一回事。

当然，也要看到，林毓生把学术自由也视为一种"公共自由"（public liberty）："学术自由的最有力量的理据，来自对于学术自由能够形成良性循环的认识：学术自由产生学术秩序，学术秩序增进学术成果，学术成果肯定学术自由。"这样一来，"学术自由的实际含意是：尽量使学术人才获得与持续享有学术自由。愈能使一流学术人才享有学术自由，愈可能产生一流的学术成果"。"所谓学术自

[1] 冯原：《蔡国强烟火中的文化烟雾》，《南方都市报》B04版，2014年8月18日，又见http://history.sina.com.cn/art/ma/2014-08-18/093798000.shtml。

[2] 〔英〕博兰尼：《自由的逻辑》，冯银江、李雪茹译，长春：吉林人民出版社，2011年，第32页。

由，实际上就是：学术行政系统应该'尽量少管他们'。"[1]原来，从博兰尼到林毓生，他们先后推崇的带有公共自由特点的学术自由，其实是指学术界摆脱学术行政系统控制及外在功利诱惑的纯粹的学术专注状态。这对当今学术界来说自然是重要的。不过，这与涉及艺术家和公众之间的关系的艺术公共自由，却是颇不相同的。

艺术公共自由的实质在于，它不只是艺术家自己的艺术创作自由，也不只是艺术公众自己的艺术鉴赏自由，而是艺术家与公众之间的艺术共同自由。这就需要越出艺术家与公众各自的单面视野的局限，站到双方公平对话的宽阔视野上去考虑。

第四节 艺术公共自由的含义和社会基础

跨越艺术家和公众的视野而建构的第三种艺术自由即艺术公共自由，究竟是怎样的自由呢？这就需要探寻艺术公共自由的含义和社会基础。

一、艺术公共自由的主要含义

当今人类的公共自由，可以从若干不同角度去考察。这里只能做简要的分析。当今人类公共自由可以有多个层面：第一层面在于公共人身自由，这就是个体的人身权利的自由和他人的人身权利的自由及其相互关系，如人们有权共同居住、吃饭、穿衣、繁衍、劳动或休息等；第二层面在于公共选择自由，这就是人们有权选择在何种地方居住、到何处去生活、做何种工作或换工作，以及与何人共同居住、生活等；第三层面在于公共思想自由，也就是公共言论自由。在这三个层面中，艺术公共自由显然更多地归属于第三层面即公共思想自由。

这就是说，艺术公共自由主要是指思想自由在艺术领域的具体表现。这意味着，艺术公共自由的主要含义在于，它是一种由艺术活动所建构的思想自由形式。

关于艺术公共自由与思想自由的联系，一个有影响力的解释是：

[1] 林毓生：《学术自由的理论基础及其实际含意——兼论消极自由与积极自由》，《开放时代》2011年第7期。

我们常听得人家说，思想是自由的。原来一个人无论思想什么，只要想在肚里秘而不宣总没人能禁止他的。限制他的心的活动者，只有他的经验和他的想像力。但这种私自思想的天赋自由是无甚价值的。一个人既有所思，若不许他传之他人，那么，他就要觉得不满足，甚至感到痛苦，而对于他人也无价值可言了。并且思想既在心底上活跃，是极难隐藏的。一个人的思想一旦要怀疑支配他周围的人的行为的观念和习惯，或要反对他们所持的信仰，或要改善他们的生活方法，而他又坚信着他自己所推证的真理，那么，要教他于言语态度中不表露出他的与众不同之处，那是不可能的事。有一种人宁就死而不愿隐藏他的思想，在古代如苏格拉底，在现在也不乏其人，所以思想自由，从它的任何价值的意义看来，是包含着言论自由的。[1]

这里把思想自由同言论自由视为一回事，有一定的合理性，但又不完全。单纯的思想自由是没有凭依的或不可见的，无法判断，而只有当无形的思想自由物化为有形的言论自由时，才能真正实现思想自由。至于思想自由的重要意义，这位论者同样给出了毫无疑问的论断：

假使文化史对我们有一点教训，那么，就是这样：有一个完全可由人力获得的精神进步与道德进步的最高条件，就是思想和言论绝对自由。这种自由的建设可算是近代文化最有价值的成绩。并且要认定它是一个社会进步的根本条件。它所根据的永久功利的重要，超越常被用来妨害它的一切目前利益的计算。[2]

他甚至更简洁地总结说："思想自由是人类进步的公则。"[3] 按照这个观点，思想自由简直就是当今社会进步的一个"最高条件""根本条件"或"公则"了。也就是说，思想自由在这里被视为社会存在和进步的一项公共准则。

[1] 〔英〕伯里：《思想自由史》，宋桂煌译，长春：吉林人民出版社，2011年，第3页。
[2] 同上书，第128页。
[3] 同上书，第133页。

二、艺术公共自由的社会基础

不过,艺术公共自由并非仅仅涉及思想自由,而是有更根本而又全面的社会基础。同时,假如把上述思想自由准则不加分析地一概视为资产阶级意识形态而加以拒斥,显然是过于简单化了。

要知道,思想自由不仅是资产阶级在反对神学统治及封建阶级统治时的一项锐利武器,而且也是马克思主义对包括资产阶级在内的此前一切文化遗产加以批判性继承后取得的创造性成果。重要的是,马克思并未简单地肯定,也并非简单地否定思想自由原则,而是对其作了一种批判性继承和改造,并且揭示了思想自由所赖以实现的社会基础。

按照马克思的思想,思想自由或自由归根到底来自人类社会实践,是人类社会实践长期发展的成果;同时,自由并不神秘,不过是人类通过自身的社会实践活动而产生的对必然规律的认识;再有,从社会实践中来的自由当然要通过人类社会实践去建构和维护。更值得关注的是,与此前思想家一般地强调思想自由不同,马克思提出了基于社会实践的人类"自由个性"及"自由人联合体"理想。

马克思的这一理想诚然经历了复杂的发展演变过程,但这里只能作简要的概述。[1] 早在《莱茵报》工作期间,马克思就对普鲁士出版及其检查制度对人的个性的禁锢作了尖锐的批判,主张"自由是全部精神存在的类的本质"[2]。在《德意志意识形态》中,马克思和恩格斯揭示了无产阶级实现自己个性的新途径:"无产者,为了实现自己的个性,就应当消灭他们迄今面临的生存条件,消灭这个同时也是整个迄今为止的社会的生存条件,即消灭劳动。因此,他们也就同社会的各个人迄今借以表现为一个整体的那种形式即同国家处于直接的对立中,他们应当推翻国家,使自己的个性得以实现。"[3] 那么,应当到哪里去实现人的个性呢?马克思和恩格斯提出了如下"共同体"的设想:

> 没有共同体,这是不可能实现的。只有在共同体中,个人才能获得全面发展其才能的手段,也就是说,只有在共同体中才可能有个人自由。在过去的种种冒充的共同体中,如在国家等中,个人自由只是对那

[1] 参见陈志尚:《人的自由全面发展论》,北京:中国人民大学出版社,2004年。
[2] 〔德〕马克思:《第六届莱茵省议会的辩论》,《马克思恩格斯全集》第1卷,人民出版社,1956年,第67页。
[3] 〔德〕马克思、〔德〕恩格斯:《德意志意识形态》,《马克思恩格斯选集》第1卷,第121页。

些在统治阶级范围内发展的个人来说是存在的,他们之所以有个人自由,只是因为他们是这一阶级的个人。从前各个人联合而成的虚假的共同体,总是相对于各个人而独立的;由于这种共同体是一个阶级反对另一个阶级的联合,因此对于被统治的阶级来说,它不仅是完全虚幻的共同体,而且是新的桎梏。在真正的共同体的条件下,各个人在自己的联合中并通过这种联合获得自己的自由。[1]

在马克思和恩格斯的上述设想中,个性的实现只能依托"共同体","只有在共同体中才可能有个人自由",而且"各个人在自己的联合中并通过这种联合获得自己的自由"。可见,在他们看来,由特殊的"共同体"建构的个性发展与个人自由是相通的。

到了《共产党宣言》中,马克思和恩格斯终于提出了"自由人联合体"的未来理想。他们批评"在资产阶级社会里,资本具有独立性和个性,而活动着的个人却没有独立性和个性"[2],指出无产阶级的历史任务就是"消灭资产者的个性、独立性和自由"[3]。取而代之,根本目的在于建立一个"联合体",让每个人在其中实现自由发展:"代替那存在着阶级和阶级对立的资产阶级旧社会的,将是这样一个联合体,在那里,每个人的自由发展是一切人的自由发展的条件。"[4]这就提出了一种"自由人联合体"思想。按照这一观点,人类共同体思想会经历三个阶段的演变:首先是"原始共同体",其次是"自然共同体"(市民社会与国家共同体),最后是"自由人联合体"。在《资本论》里,马克思同样论述了这种"自由人联合体"思想:"设想有一个自由人联合体,他们用公共的生产资料进行劳动,并且把他们许多个人劳动力当作一个社会劳动力来使用。"[5]马克思相信,未来的共产主义社会正是"以每一个个人的全面而自由的发展为基本原则的社会形式"[6]。注意,这里不再只是简单地重复"个人"自由这一视角,而是论述"每一个个人"的自由,也就带有公共自由的思想意味了。在《1857—1858 经济学手稿》

[1] 〔德〕马克思、〔德〕恩格斯:《德意志意识形态》,《马克思恩格斯选集》第 1 卷,第 119 页。

[2] 〔德〕马克思、〔德〕恩格斯:《共产党宣言》,《马克思恩格斯选集》第 1 卷,第 287 页。

[3] 同上。

[4] 同上书,第 294 页。

[5] 〔德〕马克思:《资本论》第 1 卷,北京:人民出版社,2004 年,第 96 页。

[6] 同上书,第 683 页。

中，马克思提出了人的发展的"三阶段"论及"自由个性"思想：

> 人的依赖关系（起初完全是自然地发生的），是最初的社会形态，在这种形态下，人的生产能力只是在狭窄的范围内和孤立的地点上发展着。以物的依赖性为基础的人的独立性，是第二大社会形态，在这种形态下，才形成普遍的社会物质变换，全面的关系，多方面的需求以及全面的能力的体系。建立在个人全面发展和他们共同的社会生产能力成为他们的社会财富基础上的自由个性，是第三个阶段。第二个阶段为第三个阶段创造条件。因此，家长制的，古代的（以及封建的）状态随着商业、奢侈、货币、交换价值的发展而没落下去，现代社会则随着这些东西一道发展起来。[1]

马克思确认，人的发展要经历"人的依赖关系""物的依赖性"和"自由个性"三阶段，而"自由个性"代表了人的发展的最高阶段。

马克思所主张的"自由个性"，并非人的绝对自由，而是具有特定的历史规定性。对此，可以指出如下三方面：第一，"自由个性"是人类社会实践发展到最高阶段的成果；第二，它要以"每个人的自由发展"为基本条件，因而是个人与其他社会成员和谐相处时的自我实现；第三，它是指特定历史条件下社会全体成员个人能力的全面发展。正如马克思所指出的那样："要使这种个性成为可能，能力的发展就要达到一定的程度和全面性。"[2] 可见，"自由个性"的实现，依赖于社会全体成员个人能力的全面发展。而在旧的分工环境中，"任何人都有自己一定的特殊的活动范围，这个范围是强加于他的，他不能超出这个范围：他是一个猎人、渔夫或牧人，或者是一个批判的批判者，只要他不想失去生活资料，他就始终应该是这样的人"[3]。这时的人的能力只能片面而畸形地发展。而达到"自由个性"状态时，"任何人都没有特殊的活动范围，而是都可以在任何部门内发展，社会调节着整个生产，因而使我有可能随自己的兴趣今天干这事，明天干那事，

[1] 〔德〕马克思：《1857—1858 经济学手稿》，《马克思恩格斯全集》第 46 卷（上），北京：人民出版社，1979 年，第 104 页。

[2] 同上文，第 108 页。

[3] 〔德〕马克思、〔德〕恩格斯：《德意志意识形态》，《马克思恩格斯选集》第 1 卷，第 85 页。

上午打猎，下午捕鱼，傍晚从事畜牧，晚饭后从事批判，这样就不会是我老是一个猎人、渔夫、牧人或批判者"[1]。

从上面的简略讨论可见，马克思高度重视人的自由问题，主张把人的自由纳入人类社会实践中去考察，并且提出了"消灭资产者的个性、独立性和自由"而建立"自由人联合体"及发展人的"自由个性"等未来设想。这表明，马克思经历长期的思考，已经探明了思想自由及艺术公共自由的社会基础，这就是以"自由人联合体"为理想的每一个个人的全面而自由发展的社会形式。

其实，重视人的自由、自由个性或"自由人联合体"是马克思主义的一贯传统。列宁说过："无可争论，写作事业最不能作机械划一，强求一律，少数服从多数。无可争论，在这个事业中，绝对必须保证有个人创造性和个人爱好的广阔天地，有思想和幻想、形式和内容的广阔天地。"[2]毛泽东于1956年代表中央正式提出了"百花齐放，百家争鸣"的"双百方针"，随后明确宣布：

> 百花齐放、百家争鸣的方针，是促进艺术发展和科学进步的方针，是促进我国的社会主义文化繁荣的方针。艺术上不同的形式和风格可以自由发展，科学上不同的学派可以自由讨论。利用行政力量，强制推行一种风格，一种学派，禁止另一种风格，另一种学派，我们认为会有害于艺术和科学的发展。艺术和科学中的是非问题，应当通过艺术界科学界的自由讨论去解决，通过艺术和科学的实践去解决，而不应当采用简单的方法去解决。……对于科学上、艺术上的是非，应当保持慎重的态度，提倡自由讨论，不要轻率地作结论。[3]

这里提出了艺术自由的方针，并作了具体规定，强调艺术形式和风格的"自由发展"和艺术是非的"自由讨论"。邓小平1979年的第四届文代会祝词，也重申保障毛泽东强调的上述两种艺术自由："在艺术创作上提倡不同形式和风格的自由发展，在艺术理论上提倡不同观点和学派的自由讨论。"[4]

[1]〔德〕马克思、〔德〕恩格斯：《德意志意识形态》，《马克思恩格斯选集》第1卷，第85页。
[2]〔苏〕列宁：《党的组织和党的出版物》，《列宁选集》第1卷，北京：人民出版社，1995年，第664页。
[3] 毛泽东：《关于正确处理人民内部矛盾的问题》(1957)，据中共中央文献研究室编：《毛泽东文艺论集》，北京：中央文献出版社，2002年，第158—159页。
[4] 邓小平：《在中国文学艺术工作者第四次代表大会上的祝词》(1979)，《邓小平文选》第2卷，第210页。

特别要看到，国家正式颁布的"社会主义核心价值观"体系中，就形成了"富强、民主、文明、和谐，自由、平等、公正、法治，爱国、敬业、诚信、友善"三层面构造。在这个由国家、社会和公民组成的层面构造中，"自由"成为第二层面即社会层面的首要价值理念。它同本层面的"平等、公正、法治"理念紧密相连，上承国家层面的"富强、民主、文明、和谐"价值体系，依托于基本的公民层面的"爱国、敬业、诚信、友善"价值体系，在这个三层面构造体中发挥着自身的重要作用。

从上面的简要回顾可见，艺术自由及其社会基础是马克思主义美学和艺术理论传统的一个组成部分，这一组成部分在当前新的艺术公赏力问题域中应当继续传承。特别是，当我们面对艺术公共自由这一新的问题时，应当继续从上述传统中获取必要的资源。

第五节　艺术公共自由的中国传统资源

当然，在中国语境中谈论艺术公共自由，就必须顾及中国本土的传统资源，甚至应当着力从中国本土传统资源出发。因为这毕竟是生长于中国土壤里的艺术公共自由之花，只能也必须从这块热土中寻觅或获取其自身生长所必需的养分和环境条件。

一、古代文官制度的特殊作用

要寻觅艺术公共自由思想的中国传统资源，就需要看到作为它的基础之一的古代文官制度（bureaucracy）的作用。由马克斯·韦伯（Max Weber，1864—1920）所提出的这个社会的合理性制度概念，并非中国独创，而是在世界上若干古代文明国家都曾出现过。只不过，中国最早形成了文官制度体系的理论基础而已。根据许倬云的研究，文官制度在中国具有特殊的作用，其中有两个方面值得注意：

第一，它已成为很重要的中国文化基因。文官制度体系在中国国家体制与社会体制之间充当了一种居间的制衡作用，而这种制衡作用是如此重要，以致成为

"中国文化里面一个很重要的文化基因"。[1]

第二,它从儒家理念中获得主体内在支撑。与韦伯所论述的西欧文官制度的单纯的工具性作用不同,文官制度在中国深深地植根于儒家的主体内在超越理念体系中,从而体现出强烈的主体能动性特质:

> 中国文官制度的另一个特点在于其并不仅是工具性的合理制度,而且有儒家理念掺和其中,这是韦伯在讨论西欧16世纪以来的文官制度中缺少的一环。儒家理念如果当作意念系统,可能会成为教条。任何东西若变成教条就会神秘化,走向信仰的途径,而不能走理性辩论的途径。儒家意念之作为目的而论,也可以相当于基督教意念,是一种信仰;可是倒过来讲,儒家意念并不是上天的神谕,而是经世的使命。在这一点上,儒家意念的神秘性并不强。从这个角度来看,目的的理性和工具的理性相配合,使中国文官系统在国家与社会的拉锯战中,不但有举足轻重的分量,而且也成为国家与社会之间联系的力量。这个特色是中国以外的史学家在讨论文官制度时未能理解到的地方。[2]

这就是说,在中国,文官制度形成了独特的双重特质:既是工具性的又是目的性的,既是客体性的又是主体性的,既是制度性的又是内心性的。

二、"士"与主体心性修养传统

还可以引申地说,以"士"为中心的文官制度并非简单的外在客观体制现象,而是早已同时内化为处于这种制度中的文官个体的自觉的内心超越性理念及行动。作为个体的文官("士")并非仅仅被动地扮演文官机器传送带上的螺丝钉角色,而是自觉地、主动地和创造性地关怀整个机器系统的运转及其改造。也就是说,这套文官制度本身拥有强大的主体理念系统作支撑,实际上属于一种制度-体验构造,导致了一种以"士"为中心的主体心性修养传统的确立。这就大约相当于海德格尔有关"此在"的论述的存在-体验特点:既是存在的又是体验的,既是理性的又是情感的,既是感受的又是想象的,既是个体的又是全体的。

[1] 参见许倬云:《中国古代文化的特质》,北京:新星出版社,2006年,第35—36页。
[2] 同上书,第39页。

在这里，看起来纯客观的制度早已内化为主体毕生躬行的自觉言行。

按照儒家理念，作为文官的"士"正是要扮演国家与社会之间的制衡角色。正如文天祥的《正气歌》所说："皇路当清夷，含和吐明庭。时穷节乃现，一一垂丹青。"[1]在和平时期，文官们可以谨遵现有国家秩序及社会秩序的规范，倡导仁义礼智信；一旦这台国家机器或社会机器出现重大故障，文官个体就要起来干预，发扬"正义""侠义""气节"或"先天下之忧而忧，后天下之乐而乐"的精神而"替天行道"，不惜"犯上"而冒死"直谏"，乃至走上"诛独夫"的道路，书写历史的新篇章。其实，尽管儒家在中国古代文官制度中占据了主流地位，但这种自觉的内化的超越性理念也是道家和禅宗所信奉的。儒家、道家和禅宗实际上相互交融，共同成为中国文官制度内在的主体超越性理念的基础。文官们之所以自觉这样做，并非简单的外在制度所驱使，而是出于自身的"天命"即神圣的天赋使命。在这种制度性的"天命"精神背后，应当有一种自由思想在。而这种自由思想，正构成艺术自由思想的制度－主体支撑。

正是由于上述文官制度及相应的儒道禅理念的支撑，中国古代诚然不可能出现西方意义上的自由及艺术自由的思想传统，但毕竟还是形成了中国自身的自由及艺术自由思想。可以简要地说，与西方的艺术自由传统的焦点在于个人权利保障下的想象力的无拘束游戏相比，中国古代的艺术自由思想的实质在于主体的内在超越的无拘束状态，而这种状态有时甚至可以帮助主体跨越现实物质条件的暂时束缚。陶渊明的"结庐在人境，而无车马喧。问君何能尔？心远地自偏"正准确地揭示了主体内心对当下物质现实的超越。比较而言，中国更要求发挥主体自身内在心性的自由潜能。在这方面，也就是在内在超越的自由方面，儒家、道家及禅宗三家之间是基本一致的，尽管细致区分起来，它们的偏重点各有其微妙而又重要的差异。

可以简要地说，中国的艺术自由传统更加突出主体的内在超越的心性自由状态。只不过，相对而言，儒家倡导"依仁游艺"，道家主张"顺任自然"，禅宗标举"自心即佛"。儒家的"依仁游艺"，完整地说是孔子提出的"志于道，据于德，依于仁，游于艺"思想。这就是说，儒者应当志向于道，根据于德，依存于仁，畅游于六艺。这种艺术自由的标准在于君子的典雅，"文质彬彬而后君子"。道家

[1] [宋]文天祥：《文天祥全集》，北京：中国书店，1985年，第375页。

的"顺任自然",正如庄子伸张的"乘物以游心"及"逍遥游"等,其标准是个体跨越现实束缚而回归于自然的精神逍遥。禅宗的"自心即佛",其标准是个体的"万法唯心""不即不离"等心性状态。

三、中国知识分子的自由观

还可以进一步参考余英时有关中国古代知识分子传统与西方知识分子传统的研究成果。他认同如下知识分子概念:所谓知识分子不同于一般的有知识、有思想的人,而是指有知识、有思想的人中的那些代表"社会良心"的人。这里的代表"社会良心",其实在今天看来就应当是具有公共自由理念,也就是不仅要追求个人的自由,而且同时要尊重和关怀他人的自由,也就是寻求公共的自由。不仅如此,他还强调知识分子是那种既具备专门知识,同时又拥有游戏即自由心态的人。他援引美国历史学家霍夫斯塔德(Richard Hofstadter, 1916—1970)的观点,认为知识分子是那种在一般的专业知识或技术知识基础上还能既对这种专业知识或技术知识充满庄严的敬意,又拥有一种轻松、活泼和开放的游戏心态(即 playfulness)的人。余英时发现,这种来自西方的兼具严肃和轻松的双重性的知识分子观念,"大致是和中国的传统看法相近的":

> 《论语》《孟子》中一方面强调"士志于道"、"士尚志"、"士不可以不弘毅、任重而道远"等严肃、超越的态度,另一方面也注重轻松活泼的精神。例如上文所说的"游于艺"便是明证。只有具备了"游"的精神,知识分子才能够达到"乐道"、"乐学"的境界。《礼记·学记》说:"不兴其艺,不能乐学。故君子之于学也,藏焉修焉息焉游焉。夫然,故安其学而亲其师,乐其友而信其道。"这段话恰恰可以说明"士"或"君子"为什么要"游于艺"。孔子常常重视快乐的"乐",如"仁者乐山,智者乐水",又称赞颜回能"不改其乐",其用意正在于要知识分子培养一种开放的心灵,做到"毋意、毋必、毋固、毋我"的地步。用现代的话来说,便是不主观、不武断、不固执、不自以为是。[1]

[1] 余英时:《中国知识分子的创世纪》,《余英时文集》第四卷《中国知识人之史的考察》,桂林:广西师范大学出版社,2004年,第149—150页。

这就是说，以"士"为代表的中国知识分子是那种既具有专业素养又具有内在自由精神的人。而这种自由精神不仅在西方文化传统而且在中国文化传统中，已成为特定的神圣信仰：

> 文化价值代表每一民族在每一历史阶段的共同而普遍的信仰，因此才具有神圣的性质。西方人至今仍相信"天赋人权"，相信上帝创造的人都是平等和自由的。这一类的信仰可以上溯到古希腊的"公平"、"理性"和基督教的上帝观。古代中国人相信人性中都具有仁、义、礼、智、信的成分，这也蕴涵着人是生而自由和平等的。[1]

这就是说，自由思想其实是深植于中国文化价值系统的信仰层面的。与西方人至今仍相信"天赋人权"相同，中国人笃信人性本身中存在仁义礼智信成分，而其中正蕴含着自由理念。只不过，相对而言，儒道两家各有侧重点而已。"在中国历史上，维护精神价值和代表社会良心的知识分子主要来自两个思想流派，即儒家和道家。这两派都是着眼于'人间世'的（'人间世'是《庄子》内篇中的一个篇名）。他们都用同一种超越性的'道'来批判现实世界。所不同者，儒家比较注重群体的秩序，道家较偏重个体的自由；儒家较入世、较积极，道家较出世、较消极而已。"[2]

其实，儒道两家，再加上禅宗，三家都把在现实生活中追求人的自由视为自身的当然追求：

> 无论是儒家或道家型，中国知识分子"明道救世"（顾炎武语）的传统一直延续了两千多年，至今仍在。这确是世界文化史上最独特也最光辉的一页。中国知识分子所持的"道"一方面代表了超越性的精神世界，但另一方面却又不是脱离世间的。这是中国思想的重大特色之一。佛教经过中国化以后变成了禅学，也表现了同一特色。所以敦煌本《坛经》说："法元在世间，于世出世间，勿离世间上，外求出世间。"不离

[1] 余英时：《中国知识分子的创世纪》，《余英时文集》第四卷《中国知识人之史的考察》，第153页。
[2] 同上文，第154页。

世间以求出世间，这就使中国的理想世界与现实世界成为一种"不即不离"的关系。"不即"才能超越，也就是理想不为现实所限；"不离"才能归宿于人间，也就是理想不至于脱离现实。这是中国知识分子所以形成其独特传统的思想背景。[1]

可以说，中国人眼中的自由或艺术自由，实际上不同于西方宗教那种超越于现实人生之上的无拘束状态，而是深植于现实制度即"人间世"中的主体内在超越性状态，是主体面对现实状况而自觉实施的内心超越行为。同时，现代中国知识分子所追求的自由也并非西方个人主义意义上的个人自由，而是梁启超以来所确认的基于他人、民族及国家的独立、平等的共同自由。

第六节 艺术公共自由的要素

于是，在如上论述基础上，有必要传承中国本土传统，参酌西方思想，依托当代中国艺术公共领域状况，就艺术公赏力问题域中的艺术公共自由提出一种初步的分析框架。而设立这种分析框架最简便的做法之一，就是设定艺术公共自由的要素。

一、艺术公共自由的要素问题

在设定艺术公共自由的要素时，需要考虑一个必要的前提：到底是依托于艺术家的创作自由，还是依托于公众的鉴赏及批评自由？艺术公共自由，应当是一种包括艺术家和公众在内的全体公民共同享有的公共自由，因而不宜再选择单独守定其中的任何一方。

如果说，传统的艺术自由观主要依托艺术家的创作自由而设定，新近崛起的艺术自由理念偏向于公众，那么，艺术公共自由则应当突破艺术家与公众之间的二分或对峙，而寻求跨越两者的一种共同的公民自由及平等境界。

[1] 余英时：《中国知识分子的创世纪》，《余英时文集》第四卷《中国知识人之史的考察》，第156页。

二、艺术公共自由的基本要素

这样,艺术公共自由的要素可以有如下几个:合法、尚俗、循规、依仁、触境和游艺。可以不限于这六要素,但这六要素应当是必不可少的基本要素。

第一,合法。这是艺术公共自由的法律维度,是指艺术公共自由必须遵循法律法规的制约。艺术公共自由不是可以超越于法律法规之上的无限制的自由,而是合乎法律法规的有限度的自由。每个参与艺术活动的公民,无论是艺术家还是普通公众,都必须遵守法律法规。在这个意义上,任何人都没有法外的特权。

第二,尚俗。这是艺术公共自由的习俗维度,是指崇尚特定民族或地域自身传承的风尚、习俗或惯例。艺术公共自由要遵从特定民族自身的传统风尚、习俗规范,而非简单地超越于它之上。

第三,循规。这是艺术公共自由的规则维度,是指艺术公共自由需要适应特定的公共秩序、规则、程序等的规范,以及艺术符号形式系统的规范。

第四,依仁。这是艺术公共自由的公德维度,是指参与艺术活动的艺术家及普通公众都需要自觉地依据于儒道禅那种内在超越性传统,寻求符合"仁爱"精神的个体自由。按照中国传统,艺术公共自由还依赖于主体(无论是艺术家还是公众)自身发挥内在超越性理念的作用,例如仁义礼智信等。

第五,触境。这是艺术公共自由的社会境遇维度,是指身处具体社会境遇中的艺术家和公众必然把这种境遇体验带入对艺术自由的追求中,令其受到制约。

第六,游艺。这就是"游于艺"之意,涉及艺术公共自由的个体自由维度,是指公民个体在艺术中的自在畅游状态。这在一定程度上是融合中国儒家的"游于艺"和西方康德意义上的"想象力的自由游戏"两种思想传统的结果。无论是艺术家还是普通公众,可以通过艺术品的创作或鉴赏及批评实现自己基于合法、尚俗、循规、依仁和触境的想象力的自由游戏。

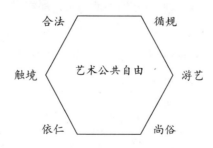

艺术公共自由的基本要素图

总的来看，艺术公共自由应当是一种合法、尚俗、循规、依仁和触境基础上的想象力的自由游戏。

第七节 艺术公共自由的途径：人生境界层次论

艺术公共自由应当如何去实现呢？诚然，它应当建立在国家和社会的法治基石上，并且由这种法治来做基本的维护和保障，但是，与此同时，按照中国思想传统，每个公民自身的自觉的人生境界追求同样是基石。只是，法治是客体之基石，公民自觉则是主体之基石。比较起来，艺术学理论应该更关心艺术公共自由的主体之基石，这就是艺术公共自由实现的主体途径。所以这里仅仅对此作点尝试性探讨。

一、马斯洛的需要层次论

关于艺术公共自由实现的主体途径，不妨借鉴美国人本心理学家马斯洛（Abraham Maslow，1908—1970）的"需要层次"论（need-hierarchy theory），并把它同冯友兰的"人生境界"论融合起来考虑。

马斯洛认为，人类个体的需要由下列五个层次构成：[1]

第一，生理需要（physiological needs），这是指维持生存及延续种族需要，如饥渴、饥饿、性欲等，属于人的基本的也是最低层次的需要。"这些生理需要在所有需要中占据绝对的优势。具体地说，假如一个人在生活中所有需要都没有得到满足，那么是生理需要而不是其他需要最有可能成为他的主要动机。一个同时缺乏食物、安全、爱和尊重的人，对于食物的渴望可能最为强烈。"[2]这些低级需要是如此基本而又重要，以致倘若它们不能满足，那就根本谈不上其他高级需要的发生和实现。

第二，安全需要（safety needs），这是生理需要满足后出现的一整套新的需

[1] 有关马斯洛"需要层次理论"，历来有五层次与七层次两说。此处采纳马斯洛《动机与人格》一书中译者许金声有关五层次的分析："从章节的布局、分段、用语等上看，马斯洛并没有明显的要把'认知需要'和'审美需要'纳入需要层次系列的意思，尽管他认为这两种需要非常重要。"（〔美〕马斯洛：《动机与人格》第三版，许金声等译，《译者前言：关于马斯洛的需要层次论》，北京：中国人民大学出版社，2007年，第5页）

[2] 〔美〕马斯洛：《动机与人格》第三版，许金声等译，第19—20页。

要,是指希求受到保护与免于遭受威胁从而获得安全的需要,如安全、稳定、依赖、保护、免受恐吓等,也是人类的低级需要之一。"它们同样可能完全控制机体,几乎可能成为唯一的组织者,调动机体的全部能力来为其服务。因此我们可以将整个机体描述为一个寻求安全的机制,感受器、效应器、智力以及其他能力则主要是寻求安全的工具。"[1]

第三,归属和爱的需要(belongingness and love needs),这是指个体作为社会的一员而与他人实现相互的感情交流的需要,包括被人接纳、爱护、关注、鼓励及支持等,属于人的高级需要之一。"对爱的需要包括感情的付出和接受。如果这不能得到满足,个人会空前强烈地感到缺乏朋友、心爱的人、配偶或孩子。这样的一个人会渴望同人们建立一种关系,渴望在他的团体和家庭中有一个位置,他将为达到这个目标而作出努力。他将希望获得一个位置,胜过希望获得世界上任何其他东西。"马斯洛特别指出:"在小说、自传、诗歌、戏剧以及新兴起的社会问题文学中,它是一个常见的主题。"[2]

第四,自尊需要(self-esteem needs),这是指个人的自尊、自重和获取他人的尊重的需要,是人类的高级需要之一。马斯洛把这种需要分为两类:一类是对实力、成就、权势、优势、胜任等以及面对世界时的自信、独立及自由的需要;另一类是对名誉或威信的欲望,如地位、声望、荣誉、支配、公认、注意、重要性、高贵等。也就是说,前者是相对更显性的自尊需要,后者则是相对更隐性的自尊需要。"自尊需要的满足导致一种自信的感情,使人觉得自己在这个世界上有价值、有力量、有能力、有位置、有用处和必不可少。然而这些需要一旦受到挫折,就会产生自卑、弱小以及无能的感觉。这些感觉又会使人丧失基本的信心,使人要求补偿或者产生神经症倾向。"[3]

第五,自我实现需要(self-actualization needs),这是指即使上述四种需要都满足后的新的不满足,是指人对于自我完成的需要,属于人的最高级需要。"它指的是人对于自我发挥和自我完成(self-fulfillment)的欲望,也就是一种使人的潜力得以实现的倾向。这种倾向可以说成是一个人越来越成为独特的那个人,成

[1] 〔美〕马斯洛:《动机与人格》第三版,许金声等译,第21—22页。
[2] 同上书,第27页。
[3] 同上书,第28页。

为他所能够成为的一切。"[1]当然，这种需要虽然是最高级的需要，却可以贯穿到人的其他需要之中，构成个体向上超越的动机。

随后，马斯洛又在此基础上补充强调另两种需要的重要作用：一种是认知需要（need to know），是指对己对人对事物变化有所理解的需要，带有理智或理性动机的特质；另一种是审美需要（aesthetic needs），是指欣赏美好事物并希望周遭事物有秩序、有结构、顺自然、循真理等心理需要。[2]但马斯洛并没有把它们层次化，也就是没有列入正式的需要层次论中，而只是作为必要的补充论及。

马斯洛相信，每位人类个体，无论出身贵贱、身世顺逆、经历繁简等，都有着这五种基本需要，从而都有可能向上追求至高的人生境界——自我实现。而凡是获取自我实现体验的人，又总是能享受到人生中美妙的"高峰体验"（peak experience）这一瞬间。

马斯洛的需要层次理论的优势在于，把人生命运及其结局主体化，并给予每个个体以向上超越的希望，从而属于一种希望的个体心理学。它启发我们在考虑艺术公共自由的时候，要重视每一个个体的公平待遇和公正地改变人生命运的机会。

不过，它聚焦于个体的自我实现欲望，带有强烈的西方个人主义思想背景，这又是需要有所扬弃的。特别是，已有论者指出了这一理论所存在的明显缺陷。"首先，即使我们承认马斯洛的分类详尽无遗（这一点远非明确），有关动机的时间顺序显然是错误的。有些人对于自我实现的重视程度似乎远甚于安全——例如，登山者。同样，我们在考虑作出生活中的许多选择时，马斯洛的各种分类要么是结合在一起的，要么有时候相互冲突。……但是其次，也是切中要害的，我们有充足的理由把作为可以普遍化目标的需要和作为动机或驱动力的需要彻底分开。"[3]这种批评是颇有道理的。取而代之，这些论者主张："健康和自主是人的基本需要。人们必须满足这些基本需要以避免从根本上损害个人参与其生活方式的严重伤害。"[4]就当前处于后工业社会、信息社会、互联网时代或全媒体时代的公民来说，这种主张可能更契合实际。特别是，把马斯洛的作为基本需要或低级需

[1]〔美〕马斯洛：《动机与人格》第三版，许金声等译，第29页。
[2] 同上书，第30—34页。
[3]〔英〕多亚尔、高夫：《人的需要理论》，汪淳波、张宝莹译，北京：商务印书馆，2008年，第47页。
[4] 同上书，第86页。

要的"生理需要"改造为"健康需要",并在其中增加原来是"高级需要"的"自主需要",这显然是一种更加合理的理论推进。

二、冯友兰的人生境界层次论

在这个意义上,冯友兰(1895—1990)从"现代新儒家"立场设定的人生境界层次论,就值得关注了。与马斯洛一样,冯友兰思考的出发点诚然同样在于个体需要,但是,他的终点却指向了去个体化的超个体境界——天地境界。这是一项重大分别。

冯友兰在其构想的"新理学"体系中,把人生境界视为哲学的目标。哲学就是关于人生境界的学问。在冯友兰看来,人与其他动物的不同,在于人做某事时了解自己在做什么,并且自觉地做。正是这种觉解,使他正在做的事对他有了意义。他在《新原人》(1943)中写道:"人对于宇宙人生在某种程度上所有底觉解,因此,宇宙人生对于人所有底某种不同底意义,即构成人所有底某种境界。"[1] 每一个个体都会做很多事,每件事都会有其特定的意义,所以就有各种意义,而各种意义合成一个整体,就构成他的人生境界整体。但由于每个个体彼此有不同,从而他们各自体会到的人生意义之间也会相互有别。

> 各人有各人的境界,严格地说,没有两个人的境界,是完全相同底。每个人都是一个体,每个人的境界,都是一个个体底境界。……人所可能有底境界,可以分为四种:自然境界,功利境界,道德境界,天地境界。"[2]

冯友兰认为,人生境界由从低到高的四重境界构成:自然境界、功利境界、道德境界和天地境界。哲学的功能就是提高人的精神境界。

第一,自然境界。这是指个体依循其生理本能及社会习俗做事的状态。一个人做事只是顺着他的本能或其社会习俗,还没有自觉意识或自觉意识不足,其所做之事对他没有意义或意义很少,这就是自然境界。冯友兰认为,"顺才顺习"正

[1] 冯友兰:《新原人》,《三松堂全集》第4卷,第496页。
[2] 同上文,第496—497页。

是自然境界的基本特征。这时的个体是以"本我"为中心，属于一种社会习俗性的人生境界，在人生境界中处在最低级的层次。这大体相当于马斯洛所说的生理需要层次。

第二，功利境界。这是指个体出于利己动机为满足自己利益而做事的状态。一个人可能意识到他自己，为自己而做各种事。其后果诚然可能有利于他人，但其基本动机则是利己的。他所做的事对他有实际的功利意义。"功利境界的特征是：在此种境界中底人，其行为是'为利'底。所谓'为利'，是为他自己的利。"[1] 这种人生境界的焦点在于"取"（或获取）而不在于"与"（或给予），在于利己而未必利人。这大体相当于马斯洛所说的生理需要及安全需要两层次的组合。

第三，道德境界。这是指个体出于利他动机为社会利益而做事的状态。与上述功利化的人生境界不同，道德境界是指一个人为社会整体利益做各种事，重"与"而不重"取"，为"义"而不为"利"。他做事是为了"正其义不谋其利"。这是有道德的人。"道德境界的特征是：在此境界中底人，其行为是'行义'的。义与利是相反亦是相成底。求自己的利底行为，是为利底行为；求社会的利底行为，是行义底行为。在此境界中底人，对于人之性已有觉解。"[2] 冯友兰认为，这属于尽人伦尽人职的人生境界，是一种较高尚而完整的人生境界。这大体相当于马斯洛的第三、四、五层次即归属和爱的需要、自尊需要及自我实现需要的结合。

第四，天地境界。这是指个体出于超自然、超功利及超道德的动机而为至高的宇宙做事的状态。也就是说，这是一种超乎社会整体利益之上的达于全宇宙高度的人生追求。人自觉地为超乎社会整体之上的宇宙做事，这就相当于孟子所说的"天民"了。"天地境界的特征是：在此种境界中底人，其行为是'事天'底。在此境界中底人，了解于社会的全之外，还有宇宙的全，人必于知有宇宙的全时，始能使其所得于人之所以为人者尽量发展，始能尽性。在此种境界中底人，有完全底高一层底觉解。此即是说，他已完全知性，因其已知天。"[3] 天地境界的人既能尽人伦人职，更能尽天伦天职。这才是理想的人格，

[1] 冯友兰：《新原人》，《三松堂全集》第4卷，第499页。
[2] 同上。
[3] 同上文，第500页。

人生的最高境界。"不但对于社会，人应有贡献；即对于宇宙，人亦应有贡献。人不但应在社会中，堂堂地做一个人；亦应于宇宙间，堂堂地做一个人。"[1] 这个层次与马斯洛的第五层次即自我实现需要可能有所交叉，因为马斯洛在论述中也有限地触及了个体与超社会的宇宙之间的融合问题，但是，归根到底，这一层次在整体上溢出了马斯洛以个体为中心的有限设定，从个体上升到超个体及超社会的天地高度。

冯友兰认为，这四种人生境界中，自然境界、功利境界的人，是人现在就是的人；道德境界、天地境界的人，是人应该成为的人。前两者是自然的产物，后两者是精神的创造。自然境界最低，往上是功利境界，再往上是道德境界，最后是天地境界。区分的标准在于是否有"觉解"，也就是儒家传统所倡导的主体的内心超越意向。在他看来，自然境界几乎不需要觉解；功利境界、道德境界，需要较多的觉解；天地境界则需要最多的觉解。道德境界有道德价值天地境界有超道德价值。按照冯友兰的构想，活于道德境界的人是贤人，活于天地境界的人是圣人。圣人才是人生的最高境界。哲学的目的，正是教人成为圣人的方法。成为圣人，就是达到人作为人的最高成就。

至于冯友兰上述"人生境界"层次论在具体艺术作品中的阐释情况，见本书第十三章第四节有关影片《一九四二》的分析。

三、人生境界层次论与需要层次论

在这里，与马斯洛的需要层次论相比，冯友兰的人生境界层次论是值得重视的。

首先应看到，这一视野本身就有可能为当今环境保护、生态文明或生物圈等视野预留下开阔的理论拓展空间。有人预测，当前已是从"全球化"进展到"洲际化"、从"地缘政治"到"生物圈政治"的转折时期，面临"第三次工业革命"。此时，人类所生活其中的环境对于人类生活本身具有重大的作用。"洲际时代将会实现国际关系从地缘政治到生物圈政治的缓慢转变。……地球生态圈是地球上一切生命有机体及其赖以生存和发展的环境，其外延包括从洋底到外太空的广阔空间，也正是在这一空间之中，地球化学的过程相互作用并维持地球上的生命延

[1] 冯友兰：《新原人》，《三松堂全集》第4卷，第500页。

续。"[1]尤其重要的是，人们认为这种地球生物圈的新趋势要求人类群体之间、人类与自然环境之间更多地加强合作而非竞争。"全球合作的可能性反而大大增加。在这历史性的新时期，生存意味着的不是竞争而是合作，不是各自为战而是你和我相连。如果说地球更像是一个由相互依赖的生态关系所组成的生命有机体，那么我们的生存则依赖于彼此合作共同保卫身处其中的全球生态系统。这才是可持续发展的深层含义，也是生物圈政治的本质所在。"[2]全球范围内人与自然组成相互依赖的生态关系，这就要求培育新型的公民身份和公民意识——这就是与"地球公民"相连的新的认同。"我们开始开拓自己的视野，并将自己视为同一个生物圈中生活的地球公民。全球性人权网络、全球性健康网络、全球性救灾网络、全球基因库、世界粮食银行、全球信息网络、全球环境网络、全球物种保护网络，所有的一切都是传统地缘政治向生物圈政治转变的有力证明。"这种"地球公民"当然依赖于个体的自觉意识。"当人类开始在洲际性生态系统中共享绿色能源、在统一的洲际性经济中进行商贸活动，并将自己视为洲际性政治联盟的公民时，这种对一个更广阔组织的归属感将促进地缘政治向包容性生物圈政治逐步转变。学会如何在一个共同的生物圈内生存，实际上就是要培育生物圈意识。"[3]这里的自觉地"培育生物圈意识"，同冯友兰意义上的个体对"天地境界"的自我"觉解"，应当是相通的。

虽然都以个体的生成为焦点，但与马斯洛的需要层次论主要从作为人类的一员的个体出发不同，冯友兰的人生境界四层次论的优势在于，从个体出发而达到超个体的天地境界，或者说，从人类出发而达到超人类的天地境界。在这一点上，冯友兰的现代新儒家思维为当今人们提出的生态文明、绿色文明或地球生态圈等概念预留了拓展的广阔空间。因为，他设定的终极端不再是马斯洛意义上的人间的个人，而是相互依存中的人类与地球生物圈。

马斯洛则全身心关切自我实现的个人。他认为，"自我实现的人"的具体特征如下："对现实的感知、接受、自发性、以问题为中心、超然独处、自主、清醒的鉴赏力、高峰体验、人类同族感、谦逊与尊重、人际关系、道德规范、手段与

[1]〔美〕里夫金：《第三次工业革命——新经济模式如何改变世界》，张体伟、孙豫宁译，北京：中信出版社，2012年，第196页。
[2] 同上书，第197页。
[3] 同上。

层次	冯友兰	马斯洛
由低级到高级 ↓	自然境界	生理需要
	功利境界	安全需要
	道德境界	归属与爱的需要
		自尊需要
		自我实现需要
	天地境界	

冯友兰的人生境界层次论与马斯洛的需要层次论对照表

目的、幽默感、创造性、对文化同化的抵制、不完美、价值、二分法的消解。"[1]在这个构架里，无法找到冯友兰式的超个人、超社会的天地视野中的思考。因为在马斯洛那里，不是天地或宇宙状况，而是个体人格的自我实现才是最重要的。"自我实现者的创造性首先强调的是人格（personality），而不是成就。"[2]自我实现者的人格上的完满才是最重要的。"普通人的动机是为了使他们所缺乏的基本需要得到满足而奋斗。但自我实现者并不缺乏任何一种基本需要的满足，而他们仍然有冲动。他们实干、他们尝试、他们雄心勃勃，虽然是在一种非同寻常的意义上。对他们来说，动机就是个性发展、个性表达、成熟、发展；一句话，就是自我实现。"[3]

由此观照，冯友兰的人生境界四层次论在艺术公共自由问题上应当具有更大的生成能力。

四、艺术公共自由的层次

当然，如果在考虑艺术公共自由层次时，要重点采纳冯友兰的四层次论，就有必要首先把它置放到艺术公共领域环境中去重新认识，这就是把自然境界、功利境界、道德境界和天地境界统统视为超个体的公共境界，也就是个体与个体之

[1] 〔美〕马斯洛：《动机与人格》第三版，许金声等译，第161页。
[2] 同上书，第210页。
[3] 同上书，第167页。

间的共通境界,从而有公共自然境界、公共功利境界、公共道德境界和公共天地境界。

同时,在这里,人们对艺术公共自由的体验不是从普通的理智途径,也不是从普通的情感途径,而是从对艺术品的"心赏"获得的,正如前引宗白华和冯友兰的观点。按照宗白华的主张,"以宇宙人生的具体为对象,赏玩它的色相、秩序、节奏、和谐,借以窥见自我的最深心灵的反映;化实景而为虚境,创形象以为象征,使人类最高的心灵具体化、肉身化,这就是'艺术境界'。艺术境界主于美"[1]。而冯友兰则从艺术与哲学的区分角度论述"心赏":"哲学是对事物之心观,艺术是对事物之心赏或赏玩。心观只是观,纯理智活动;心赏或赏玩则带有情感。"[2]

由此,可以获得关于艺术公共自由的实现途径的四层次论。这是一个由低到高的四层次构架:首先是自然境界的心赏之自由,其次是功利境界的心赏之自由,再次是道德境界的心赏之自由,最后是天地境界的心赏之自由。

第一,自然境界心赏之自由,简称自然心赏之自由。用"游于艺"的传统视角看,这就是一种游于自然境界的状态。这里的自然,不是指通常所说的与人类社会相对的大自然或与人为相对的天然,而是指冯友兰意义上的个体本能及习俗等本然状态。特别是这里的社会习俗或风俗概念,是马斯洛的需要层次论所忽略的。公众从艺术中鉴赏其有关本能及习俗的表达,可以领悟到自身超越现实境遇的自由。

第二,功利境界心赏之自由,简称功利心赏之自由。这也属于游于功利境界的状态。这里的功利,既包括马斯洛意义上的生理需要和安全需要,也部分涉及马斯洛意义上的归属和爱的需要及自尊需要。李贽《藏书》卷三十二:"夫私者人之心也。人必有私而后其心乃见。"《焚书》卷一:"穿衣吃饭即是人伦物理。"这一层次恰是各种艺术品所直接表现或再现的最为宽广的领域,因为它们会把人类的诸多欲望纵情呈现出来,饮食、男女、安全、归属感、爱、自尊、尊重、权力等。这是指主体心赏人类欲望而获取的自由。

第三,道德境界心赏之自由,简称道德心赏之自由。这也属于游于道德境界

[1] 宗白华:《中国艺术意境之诞生》(增订稿,1944),《宗白华全集》第2卷,第326页。
[2] 冯友兰:《新理学》第八章,《三松堂全集》第4卷,第150—151页。

的状态。这是指主体心赏人类公德状况的自由。艺术作品通过打开人类诸多欲望之闸门,反过来显示人类自身的欲望控制与反控制状况,从而让人品尝到道德现状之滋味。

第四,天地境界心赏之自由,简称天地心赏之自由。这也属于游于天地境界的状态。心赏天地境界,可以代表艺术公共自由的最高境界。

当然,天地心赏之自由其实并非最后的艺术公共自由。进入天地心赏之自由之人,终究还要从这一高峰体验的瞬间走下来,带着这种高峰体验的余兴而走回到他注定必须继续生存下去的现实生活境遇中,产生循环再生的自由冲动。这正是艺术对现实生活发生潜移默化的影响的一个显著标志。

第八节 艺术公共自由的核心:公心涵育

艺术公共自由的核心,在于以艺术活动为依托的公心涵育的进行。公心涵育,是指公民主体的公心素养的自觉涵养与化育状况。公心,其一般而又基本的含义是指公正之心、共同之心。涵育,是指涵养化育。公心涵育,是指公民的公正之心、共同之心的长期的自觉修养及其成熟状况。

一、中国的公心传统

公心,可以溯源于中国思想传统,同时又能从西方现代政治哲学的公共意识中找到相通处。在中国,根据专家研究,公字一向有两组含义:第一组含义是指共和通,就是与众人共同的共、与众人相通的通。第二组含义则是指众人活动的场所,也就是"共"所表示的众人共同劳动和祭祀的场所,例如公宫、公堂以及支配这些场所的族长的称谓,进而成为与君主、官府等统治机关相关的概念。[1]

比较而言,公的第一组含义是基本的或本源性的,它可以派生出若干相近或相通的概念。正是由于笃信共和通,儒家发展出以仁为核心的主流思想传统。仁,是由对二人关系的重要性的确认演化而来的,突出二人或以上的众人

[1] 〔日〕沟口雄三:《中国的公与私·公私》,郑静译,北京:三联书店,2011年,第4—5页。

相处需要协调、形成共识。同时，墨家的"兼爱"思想也同仁的思想相互生发。墨子相信，先秦社会之所以陷于战乱困境，是由于人们缺乏基本的"兼爱"精神。"是故诸侯不相爱则必野战，家主不相爱则必相篡，人与人不相爱则必相贼，君臣不相爱则不惠忠，父子不相爱则不慈孝，兄弟不相爱则不和调。"由此，他提出了"兼相爱、交相利"的政治哲学主张。怎样才能做到"兼爱"呢？"视人之国，若视其国；视人之家，若视其家；视人之身，若视其身。……天下之人皆相爱，强不执弱，众不劫寡，富不侮贫，贵不傲贱，诈不欺愚，凡天下祸篡怨恨，可使毋起者，以相爱生也，是以仁者誉之。"（《墨子·兼爱中》）这里的"兼相爱"并没有否定自爱，而是主张自爱与相爱结合起来，既爱自己也爱他人，形成共同的爱。"交相利"也不是鄙视自利，而是力求使自利与互利结合起来。

同时，有关同或大同的思想，也由公的这种共和通的含义而推导出来：众人相处自然需要齐心协力。《礼记·礼运》："大道之行也，天下为公。选贤与能，讲信修睦，故人不独亲其亲，不独子其子，使老有所终，壮有所用，幼有所长，矜寡孤独废疾者，皆有所养。男有分，女有归。货，恶其弃于地也，不必藏于己；力，恶其不出于身也，不必为己。是故，谋闭而不兴，盗窃乱贼而不作，故外户而不闭，是谓大同。"

简要说来，中国的公心传统有几个鲜明特质：

第一，合私成公。公与私之间并非天然对立，而是可以相互构成和相互包容，所以不再是简单地公而无私、公而忘私或大公无私，而是可以合私成公，从而成就"天下之大公"。这一点可以提及明末清初思想界"三大儒"即顾炎武、黄宗羲和王夫之的相关论述。

顾炎武曾批判秦汉以来的政治体制，认为专制君主集权于一身，以自己的一己之私冒充并取代天下之公。这是造成"百王之弊"的根本原因。三代盛世与后世弊政的区别在于，前者为"公天下"，后者则是"私天下"。顾炎武指出：

> 封建之失，其专在下；郡县之失，其专在上。古之圣人，以公心待天下之人，胙之土而分之国；今之君人者，尽四海之内为我郡县犹不足也。人人而疑之，事事而制之，科条文簿日多于一日，而又设之监司，设之督抚。……不知有司之官，凛凛焉救过之不给，以得代为幸，而无

肯为其民兴一日之利者，民乌得不穷，国乌得不弱？[1]

由此，顾炎武的批判矛头直指现实当权者，体现了强烈的现实针对性。顾炎武还专门批驳了那种"公而无私"的正统思想，指出："'雨我公田，遂及我私'，先公而后私也。'言私其豵，献豣于公'，先私而后公也。自天下为家，各亲其亲，各子其子，而人之有私，固情之所不能免矣。"这就肯定了"人之有私，固情之所不能免"的合理性。三代盛世的成功，在于不仅不禁止私权，而且合理地利用私权而成就公权。"故先王弗为之禁。非为弗禁，且从而恤之。建国亲侯，胙土命氏，画井分田，合天下之私，以成天下之公。此所以为王政也。"这里总结出先王之治的成功秘诀为：人必有私，故需"恤私"，并且"合天下之私，以成天下之公"。"至于当官之训则曰以公灭私，然而禄足以代其耕，田足以供其祭，使之无将母之嗟，室人之谪，又所以恤其私也。此义不明久矣。世之君子必曰：有公而无私，此后代之美言，非先王之至训也。"[2]针对有关"公而无私"或"以公灭私"的正统思想，顾炎武则讽刺说："此后代之美言，非先王之至训也"。

黄宗羲也从古今历史对比角度去重新阐发公私关系及其相关的天下与君王关系。"古者以天下为主，君为客，凡君之所毕世而经营者，为天下也；今也以君为主，天下为客，凡天下之无地而得安宁者，为君也。"他一方面承认人的"自私"及"自利"的必然性，另一方面又肯定"公利"及"公害"的社会合理性："有生之初，人各自私也，人各自利也。天下有公利而莫或兴之，有公害而莫或除之，有人者出，不以一己之利为利，而使天下受其利，不以一己之害为害，而使天下释其害。此其人之勤劳，必千万天下之人。"[3]他确认和标举的关键点，是在承认"自私"及"自利"的合理性的前提下，推崇"天下受其利"和"天下释其害"，也就是突出"天下之公利"的优先地位。

王夫之也激烈批判专制主义的"私天下"而主张实行分权共治的"公天下"。"以天下论者，必循天下之大公。天下非夷狄盗逆之所可私，而抑非一姓之私

[1] 〔清〕顾炎武：《郡县论一》，《顾亭林诗文集》，北京：中华书局，1983年，第12页。
[2] 〔清〕顾炎武：《日知录》卷三《言私其豵》，据顾炎武著、黄汝成集释：《日知录集释全校本》上册，栾保群、吕宗力校点，上海：上海古籍出版社，2006年，第148页。
[3] 〔清〕黄宗羲：《明夷待访录·原君》，据《黄宗羲全集》第1册，杭州：浙江古籍出版社，2005年，第2页。

也。"[1]这里批评来自君王强权的"一姓之私",相当于反过来肯定天下为"百姓之私"的合法性,而由"百姓之私"才可能构成"天下之大公"。这同前面的顾炎武和黄宗羲在精神意趣上是高度一致的。

在上述论述中,公或天下之大公的观念可以同私的观念形成辩证关系,实现对私的包容,并由此转化出"公天下"观念。

第二,公与私形成多重关系结构。这是指公与私之间可以构成上达于天、下至于共同体的多重关系结构。正如论者所说:"中国的公·私在由共同体的公·私整合为政治上的君·国·官对臣·家·民之间的公·私的过程中,从道家思想吸收了天的无私、不偏概念作为政治原理,而包含了公是'平分'、私是'奸邪',即公平、公正对偏颇、奸邪这种道义上的背反·对立概念。"[2]特别是由于道家吸收了来自天或自然的公的内涵,使得中国的公的观念向上拓展到超人类及超社会的天地境界。这样,中国的公与私这对范畴就可以被视为一种多层面构造:"像大气层包着地球一样,政治性之公·私外侧有天之公·私包着,而那天之公·私浸透到君·国·官之公·私。"[3]单从公的角度看,这里可见出三层面的公:天之公、国家之公、社会之公。这三层面是层层渗透的。天之公代表最高级的公心,它浸透为国家之公心,再浸透为社会之公心。正是这种上达于天的结构,使得冯友兰的"天地境界"模式具有了合理性。

第三,公可包容性拓展。这是指公这一观念可以有持续的包容性拓展。这既包括根据中国历代社会状况的演变而产生新义,同时又包括在晚清以来吸纳西方现代公共意识而丰富或拓展自身,从而形成一个多义、常新而又连贯的公共意识链条。一心关注西方现代政治观念的中国化的严复就认识到:"中国之弱,非弱于财匮兵窳也,而弱于政教之不中,而政教所以不中,坐不知平等自由公理,而私权奋压力行耳。"[4]他把来自西方现代政治哲学的"平等自由"价值观视为"公理",显然是依据传统的公的共和通含义而来的。正是由自由观念的差异出发,他展开了中西比较,并赞扬西方的"公治天下":

[1] 〔清〕王夫之:《读通鉴论》卷末《叙论一》,北京:中华书局,1975年,第950页。
[2] 〔日〕沟口雄三:《中国的公与私·公私》,郑静译,第49页。
[3] 同上书,第49—50页。
[4] 严复:《主客平议》,《严复集》第1册,北京:中华书局,1986年,第134页。

> 自由既异，于是群异丛然以生。粗举一二言之，则如中国最重三纲，而西人首明平等；中国亲亲，而西人尚贤；中国以孝治天下，而西人以公治天下；中国尊主，而西人隆民；中国贵一道而同风，而西人喜党居而州处；中国多忌讳，而西人众讥评。其于财用，中国重节流，而西人重开源；中国追淳朴，而西人求欢虞。其于接物也，中国美谦屈，而西人务发舒；中国尚节文，而西人乐简易。其于为学也，中国夸多识，而西人尊新知。其于祸灾也，中国委天数，而西人恃人力。[1]

在他看来，正是由于崇尚并实现"公治"，西方人才能享受到自由："西人教平等，故以公治而贵自由。自由，故贵信果，东之教立纲，故以孝治天下而首尊亲。尊亲，故薄信果。然其流弊之极，至于怀诈相欺，上下相遁，则忠孝之所存，转不若贵信果者之多。"[2]

总之，中国的公或公心传统形成了共和通的本义，聚焦于众人关系之协调，可以同现代政治哲学中的公共意识相交融，组合成现代中国公心观念。

二、现代中国公心观念

这种现代中国公心观念的核心，在于重新诠释和伸张中国自己固有的"天下为公"理念，把它同现代公共社会建设中的公民素养联系起来，形成一种新的理念：相信当今天下是每个公民共同的公天下或公共天下，因而每个公民都有责任和义务去维护这个公共天下，使其不致混乱或失范。

这样意义上的公心，具体而言可以包含更多的意思。横向而论，公心可有多重含义。

（1）公德。这是指当今社会应有的公共道德或公共伦理，指向"社会伦理"的维护。有学者追溯"公德"一词的渊源，认为梁启超以来通过日本引进而又加以改造的"公德"观念含有两个"主要元素"，一是"爱国心""公共心"或"公益心"，二是国家伦理或社会伦理[3]。

（2）公理。这是指当今社会的不需证明而全天下共同认可的公共理念。

[1] 严复：《论世变之亟》，《严复集》第1册，第3页。
[2] 同上文，第31页。
[3] 陈弱水：《公德观念的初步探讨》，《公共意识与中国文化》，北京：新星出版社，2006年，第8页。

(3) 公法。这是指当今社会的公共法律。

(4) 公论。这是指当今社会的公共议论或公共理论。

当然，公心还可以包含更多，例如公义、公平感、公正感、公道感，等等。当前，人们谈论得越来越多的是"公"字。且不说"天下为公""一心为公"等传统规范，凡是办事都讲究"三公"，就是公平、公正和公开；遇到社群纠纷，则要求公理、公道、公论；在选举事务上，讲究公选、公议等。由此看，公心是构成公民所需的主体文化素养的那些综合性公共价值理念。

纵向而论，假如可以从最实际层面向最富理想层面而层层上升的话，公心也可有多层面含义。

(1) 共同存在感。这是指个体拥有自我与他人的日常共在感，从而有人际共同体验或共同情感。这属于最基本或最起码的底线性公心，承认任何个人都应当与他人共处于同一个世界上，相互共在。

(2) 公共责任感。这是指个体有着为他人付出或给予的责任感，或有参与公共事务、遵守公共秩序的义务之心。这是较高的公心。既然承认与他人共存，那进一步的言行就是愿意为他人承担共同体义务、遵守公共道德规范。

(3) 公胜于私的自觉。这是指有公而忘私、舍己为人或大公无私的奉献精神。这是更高的公心，自觉地为共同体利益而部分或完全舍弃个人利益。

(4) 彻底的为公理念。这是指内心拥有"天下一家"或"天下为公"的神圣天职。一旦拥有这样的公心，就大约相当于成了冯友兰所心仪的抵达"天地境界"的"天民"。"只有知天底人，对于他与宇宙底关系，及其对于宇宙底责任，有充分底觉解。所以只有知天底人，才可以称为天民。天民所应做底，即是天职。他与宇宙间事物底关系，可以谓之天伦。"[1]一个人当其对"天职""天伦"有"充分底觉解"并勇于付诸行动时，这人才可能是拥有最高的公心的"天民"。

当然，应当认识到，无论是古代中国公心还是现代中国公心，都是丰富多样而又难以归纳的。上面对现代中国公心的含义的简要的纵横梳理，也不过是一种舍弃了多样性或差异性的大致观察而已。

三、艺术公共自由与公心涵育

重要的是看到如下事实，根据中国传统，一方面，艺术公共自由极大地依赖

[1] 冯友兰：《新原人》，《三松堂全集》第4卷，第565页。

于艺术家与公众双方的公心;而另一方面,公心不是纯外在的、客观的或制度性的理智构造,也不是简单的公民主体心理结构,而是公民个体内心需要与外在行动相结合的超越性心性修养,需要长期的涵育才能生成。

这里用"涵育"一词,正是想表明,公心是需要公民和全社会长期的自觉的涵养、滋润、养育、修养、涵濡、潜移默化等过程才能最终完成。"涵育"一词在这里可以用来表示艺术活动中的公民主体(无论是艺术家还是公众)的公心结构的持久的濡染及涵养状况。

公心涵育可以有两层意思:第一层是指个体的自我涵育,这是说个体在长期的自我内心涵养中获得持久的浸润;第二层是指个体与个体之间的相互涵育,这是说不同的个体之间可以在长期的交流中相互浸润和共同养成。第一层是最基本的含义,第二层是它派生的含义。

无论如何,根据中国儒道禅传统,公心涵育应属于个体长期的自觉涵养化育以及这一基础上的与他人的相互涵养化育过程。只有那些拥有公心涵育素养的公民,才更有可能享受到真正意义上的艺术公共自由。

第九节　艺术公共自由的目标:美美异和

诚然,公心涵育作为艺术公共自由的核心,是一种长期的自觉涵育过程,但是,每一次艺术活动所展现的艺术公共自由状况,本身也毕竟有其直接的和暂时的终极目标。这个目标是什么?

一、艺术公共自由的当代困局

一般的习惯做法,似乎应当是在这里顺理成章地援引中国传统的"天人合一"观念,主张艺术公共自由的目标在于实现消除了个人与天地或其他要素之间的差异的融合状况,或者就像费孝通先生的16字箴言所表述的那样:"各美其美,美人之美。美美与共,天下大同。"这里的"美人之美"及"美美与共",该是多么诱人的理想目标啊!或者是像哈贝马斯的"公共领域"概念所主张的那样,追求不同观点的相互沟通。

但是,当今现实状况却无法使人简单地重温先辈旧梦,而不得不严正地正视

新的全球现实。简要地看,艺术公共自由正遭遇如下多方面的当代困局:

第一,异质化。随着全球化的深入,随着"风险社会"的演变,加之以国际互联网为中心的全媒体网络的分化作用,人与人、人与群体、群体与群体、民族与民族、国家与国家、人类与天地之间的诸种相互差异、相互异质状况已变为常态。在此情形下,艺术公共自由所乐于见到的同质化、同一化现象就变得十分稀少了,或者说,同质化、同一化目标的基础就变得脆弱了。特别是在以国际互联网为核心的博客、微博、微信等平台上,人与人之间的异质化现象已变得司空见惯。异质化,实质上就是多元化、多样化,也就是价值观的多元、差异或不同,就是较少共同性而较多差异性。这给习惯于寻求同一性的人类制造了更多的挑战。在这里,伯林的多元价值观是有一定的可取之处的:

> 多元主义以及它所蕴含的"消极的"自由标准,在我看来,比那些在纪律严明的威权式结构中寻求阶级、人民或整个人类的"积极的"自我控制的人所追求的目标,显得更真实也更人道。它是更真实的,因为它至少承认这个事实:人类的目的是多样的,它们并不都是可以公度的,而且它们相互间往往处于永久的敌对状态。假定所有的价值能够用一个尺度来衡量,以致稍加检视便可决定何者为最高,在我看来这违背了我们的人是自由主体的知识,把道德的决定看作是原则上由计算尺可以完成的事情。……多元主义是更人道的,因为它并未(像体系建构者那样)以某种遥远的、前后矛盾的理想的名义,剥夺人们——作为不可预测地自我转化的人类——的生活所必不可少的那些东西。[1]

承认人与人、群体与群体之间各有其不能"公度"的目的或价值,这远比违心地制造可以"公度"的错觉显然"更真实也更人道"。

第二,认同困窘。尽管如此,人们还是本能地竭力寻求相互认同,谁能想到,这种认同的努力竟然也已变得异常艰难。且不说当今全球各国之间的经济和政治等的竞争、纠纷、冲突、战争已成为日常现实,就连文化、艺术等带有"想象力的自由游戏"的事业,也已变得难以认同了。原因并不复杂:经济、政

[1] 〔英〕伯林:《自由论》(修订版),胡传胜译,南京:译林出版社,2011年,第219—220页。

治与文化、艺术早已不可分割地联系在一起了，于是有文化经济或艺术经济等热门表述。

第三，"公天下"难觅。正是由于异质化和认同困窘，中国人所历来想象的"大同"世界、"公天下"或"天下为公"等理念，难免变得芳踪难觅，甚至已成为遥不可及的奢望。

这样的全球困局难免时常令人烦恼，但并不至于滑向沮丧或失望。这是因为，假如转换一种观察及思维方式，这个世界毕竟还是有其可爱之处的。第一，异质化现象毕竟已自动敞开来呈现自身，而不再是遮遮掩掩，从而不再像过去那样具有欺骗性质。这就可以使得越来越多的人像毛泽东曾经主张的那样，"丢掉幻想，准备斗争"，也就是准备同异质化现象做长期的和不懈的抗争。第二，当明知认同困窘变得经常时，偶尔的一次认同的实现难道不正令人兴奋？第三，"公天下"诚然难觅，但不妨碍我们以之为长期的追寻目标。人类必须有坚定的奋斗目标，才能使自己免于懈怠和消沉。而艺术公共自由，则是人类通向自己的自由目标的一种中介形式。

二、艺术公共自由境界的要素：真善美和

正是在艺术公共自由境界中，人类所企求的价值目标可以获得一种与艺术形象紧密结合的瞬间呈现。长期以来，人们习惯于提真、善、美，但鉴于当今自然环保或生态文明的严峻形势，需要在真和善之后、美之前增加和这一要素，也就是要讲究真、善、和、美。

比较起来，在当代生活中，影响越来越大的新闻媒体及自媒体等在信息传输时应当讲究公共可信度，也就是要求真，故有媒体公信力的要求；而政府的公共政策制定、社会事务管理、人际交往等，则应当讲究共同的伦理和睦和相互助益，也就是要求善，故有社群公善力的要求；人所生活于其中的环境应当顺任自然规律，而非让自然服从于人的意志，也就是要求和，故有生态公顺力的要求。顺，就是道家所主张的那种顺任自然规律、顺生、顺才、顺习等。同时，与日常生活越来越难以分离的艺术活动则应当讲究公共鉴赏力，也就是要求美，故有艺术公赏力的要求。这样，真、善、和、美就构成了当代生活中的一些普遍要素或准则。

三、艺术公共自由的目标层级

在艺术公赏力的问题域中，艺术公共自由目标可以体现为一系列的目标层级，这是一种从低级到高级的逐步跨越过程。这里不妨参考费孝通的16字箴言，但加以必要的改造，形成更丰富而复杂的新组合。这样，艺术公共自由的目标大致包含由低到高的如下五级台阶：美己拒人、美己远人、美己近人、美己美人、美美异和。当然，这五级台阶也可以被视为同时平行的五种状态或境界，它们之间很可能难分高下。

层级	内涵
美己拒人	美己之美，拒人之美
美己远人	美己之美，远人之美
美己近人	美己之美，近人之美
美己美人	美己之美，美人之美
美美异和	美己美人，相和而异

艺术公共自由的目标层级

第一，美己拒人。其具体内涵是美己之美而又拒人之美，就是既推崇自身共同体的美而又拒绝异质共同体的美。这部分相当于费孝通的"各美其美"，但又增加了对异质美的排斥态度。这种情形在当代颇为经常，人们总是喜欢自己社群认同的美而拒绝异质的社群标举的美。"非我族类其心必异"的古训在今天还有其活跃处。

第二，美己远人。其具体内涵是美己之美而又远人之美，就是既推崇自身共同体的美而又疏远异质共同体的美。远，就是指疏远、远离或与之保持距离的意思。有时候，人们在推崇自己的东西时，虽然没有严厉排斥异质之美，但毕竟也会疏远它们。这几乎已成为当今人类的一种本能或习俗。这比起美己拒人的严厉态势来，显然要境界稍高一点，但也高不到哪里去。

第三，美己近人。其具体内涵是美己之美而又近人之美，就是既推崇自身共同体之美而又愿意亲近异质共同体之美。这代表了一种更高的艺术公共自由境界，可以一面保持自己的美，一面又愿意接近而不是排斥或疏远异质之美。这种情形

增强了不同个体、不同社群之间的相互认同的可能性。

第四,美己美人。其具体内涵是美己之美而又美人之美,就是同时推崇自身共同体之美和异质共同体之美。这属于两种异质美之间几乎完全相互认同的状况,可以约略代表艺术公共自由的高级境界。但这毕竟还不是当今艺术公共自由的最高境界。

第五,美美异和。其具体内涵是美己美人而又相异而和,就是自身共同体之美与异质共同体之美虽然已实现相互协调,但终究难以弥合相互的差异。同时,其相互协调也毕竟只是暂时的和可变的。归根到底,它们之间属于一种基于相互异质而发生的主动的相互协调状况而已。也就是说,两个个体或共同体之间诚然已达成相互协调或和谐,但归根结底是相互异质而难以完全同一的。尽管如此,毕竟可以积极地让各自的异质特性展开平等而公正的对话和交流,尽力寻求相互之间的差异中的对话。这一点正与中国传统的"和而不同"思想相合拍。"和而不同",就是相互协调或相互和谐但又毕竟在实质上不相同,这正相当于这里的美美异和之意。美美异和,特别适用于当今时代多元价值观并存境遇中的艺术公共自由诉求。诚然已不能再度简单地奢望"美美与共,天下大同"的乌托邦境界了,但毕竟确实可以退而求其次地追求有限度的艺术公共自由即美美异和。美美异和中的异和,异是指不同或异质,和是指协调或和谐,其义就相当于"和而不同"。美美异和,其实质是美己之美和美人之美之间达成相互协调但又同时保持各自的异质性存在。

四、有关"和而不同"的一种理解

在这里,不妨参考《老残游记》中有关"和而不同"的一长段描写[1]:

> 子平本会弹十几调琴,所以听得入彀;因为瑟是未曾听过,格外留神。那知瑟的妙用,也在左手,看他右手发声之后,那左手进退揉颤,其余音也就随着猗猗靡靡,真是闻所未闻。初听还在算计他的指法、调头,既而便耳中有音,目中无指。久之,耳目俱无,觉得自己的身体,飘飘荡荡,如随长风浮沉于云霞之际。久之久之,心身俱忘,如醉如梦。

[1] 笔者曾在《中国现代性体验的发生》(北京:北京师范大学出版社,2001年)中引述过,见该书第七章,第352—354页。

于恍惚杳冥之中，铮钗数声，琴瑟俱息，乃通见闻，人亦警觉，欠身而起，说道："此曲妙到极处！小子也曾学弹过两年，见过许多高手。从前听过孙琴秋先生弹琴，有《汉宫秋》一曲，以为绝非凡响，与世俗的不同。不想今日得闻此曲，又高出孙君《汉宫秋》数倍。请教叫什么曲名？有谱没有？"玙姑道："此曲名叫《海水天风》之曲，是从来没有谱的。不但此曲为尘世所无，即此弹法亦山中古调，非外人所知。你们所弹的皆是一人之曲，如两人同弹此曲，则彼此宫商皆合而为一。如彼宫，此亦必宫；彼商，此亦必商，断不敢为羽为徵。即使三四人同鼓，也是这样，实是同奏，并非合奏。我们所弹的曲子，一人弹与两人弹迥乎不同。一人弹的，名'自成之曲'；两人弹，则为'合成之曲'。所以此宫彼商，彼角此羽，相协而不相同。圣人所谓'君子和而不同'，就是这个道理。'和'之一字，后人误会久矣。"

且不论这里如何以高超的描写手法，勾勒出一种器乐所幻化出的艺术自由绝境，显示了强烈的乌托邦意愿，单说有关"同奏"与"合奏"的差异的区分，以及由此而引导的对圣人所谓"君子和而不同"的新阐释，就值得重视。

按玙姑的区分，以器乐演奏为例，历来存在两种有关"和而不同"的解释："同奏"与"合奏"。"同奏"是指每个乐手都演奏同样的曲调，属"彼此宫商皆合而为一"，寻求的是无个人特性的同步或整齐划一。这是灭异而求同的境界，代表一种泯灭个性的同一境界，也就是和而同，而非和而异，显然属于低级层次。而与此不同，玙姑推崇的"合奏"则是指各人演奏彼此不同的曲调但又实现相互协调，"此宫彼商，彼角此羽，相协而不相同"。"相协而不相同"，是指虽然相互协调但又毕竟相互异质，存在差异。这是由异入同、同而存异的境界，是一种保持和尊重独特个性基础上的相互协调境界，是个性加入后而达成的和谐，而非泯灭个性的和谐。因此，这里的"相协而不相同"才是"和而不同"的真义之所在。"和"，并非是指相互同一而只是指相互协调；"不同"，也就是彼此存在差异，这才是至关重要的实质之所在。这样意义上的"和而不同"，既突出了人们企求的"和"的境界，又现实地确认了"不同"的真实境遇，从而颇能给理解上述美美异和境界以启迪。

正如对"和而不同"的"相协而不相同"的意义阐释一样，美美异和就是当

今艺术公共自由所能达到的至高境界。它并非重复前人想象的完全同一的乌托邦世界，而是确认当前多元化价值境遇中的暂时协调、异质中的有限认同。

当然，还可能存在这样的情形：非己美人，也就是看不起自身共同体的美而向往异质共同体的美。在中国五四运动的特殊情形下，有的人标举"全盘西化"之类的极端做法，就属此类情形。

王羲之书法作品《兰亭集序》

第十三章
中国艺术公心

斯宾格勒：每种文化精神都有其"基本象征"
宗白华：中外比较中的中国艺术精神
方东美："生命情调"的戏情比较模型
唐君毅：统合儒道的中国艺术精神
徐复观：独尊道家的中国艺术精神观念
李泽厚：寻找"中国美学的精英和灵魂"
从中国艺术精神到中国艺术公心
中国艺术公心及其构成要素
中国艺术公心的特征

这里的中国艺术公心，是中国艺术公共精神的一种简称。一般说来，中国艺术公共精神或中国艺术公心，是对"中国艺术精神"概念在艺术公赏力问题域中的一种改写，是想把宗白华以来已具有经典地位的"中国艺术精神"概念移植到当今时代中国艺术公共领域中来重新衡量，突出其在全球化及公共社会条件下所可能呈现的新意义——来自中国的艺术精神观念能否在当今时代对中国和世界都释放出一种独特而又普世的公正与公平意义？

考察中国艺术公心，首先需要对中国艺术精神问题作一番追踪。即便是对"中国艺术精神"概念的追踪，也可以有若干不同的研究进路并引申出若干不同的理解，也就是一件见仁见智的事，因而很难，也没有必要求得唯一正确的结论。基于这一点，这里只是打算在辨析"中国艺术精神"概念及其探索轨迹的基础上，就其层面构成及特征做初步的分析。

中国艺术精神问题的研究，初看起来似乎是大成于徐复观著作《中国艺术精神》(1966)，但实际上，这个问题有着更深广的渊源。在徐复观之前约三十年，早就有唐君毅做过专门研究。而做过唐君毅老师的宗白华，在更早年代就正式使用过"中国艺术精神"这一术语，并致力于从中西艺术精神的比较视野去加以探究。而宗白华的同事方东美也曾与他几乎同时做过相近的研究。到了20世纪50年代，方东美、唐君毅和徐复观在中国香港、台湾也有过相关的学术交流及合作。同时，李泽厚在中国内地50年代至80年代的特定背景下也在从事相近的思考，尽管始终未曾使用"中国艺术精神"这一正式概念。这就有必要作一番远比此前想象的要宽广的简要追踪。

不妨首先简洁地说，中国艺术精神问题并非仅仅产生于中国学术语境内部，也绝非只是来自对外国学术概念的简单沿用，而是渊源于欧洲文化精神观念与中国传统在中国现代性问题域中形成的文化与艺术交汇，并且服从于中国审美与艺术现代性进程的特定需要。如此，有必要对以"中国艺术精神"为焦点的中西文化与艺术交融历程做一番简要的追踪。

第一节 斯宾格勒：每种文化精神都有其"基本象征"

诚然，认为艺术是特定民族文化精神的一种形式的主张，是维柯（Giovanni

Battista Vico，1668—1744）出版《新科学》（1725）并标举"诗性历史"及"诗性智慧"等以来欧洲逐渐形成的一种思想传统，但限于本书的目的，这里就不拟全面追踪欧洲文化精神及艺术精神观念的复杂渊源了，而只能是尝试从中梳理出曾给予中国现代人以直接的启蒙作用的那一小部分特定的思想的踪迹。如此，有必要重点提及两个人物：黑格尔和斯宾格勒（当然远不仅限于他们两人）。前者的"绝对精神"观念和后者的文化比较形态学研究给予现代中国人以深远的影响。

一、从时代精神到文化心灵

黑格尔对艺术的"精神"（"时代精神"或"民族精神"等）来源的思考，代表了一条探索艺术的民族文化渊源的路径。在黑格尔看来，整个世界或宇宙都是某种"精神""世界精神"或"绝对精神"（其实质是"理念"或"绝对理念"）的辩证运动和变化的产物。"我们现在的观点是对于理念的认识，认识到理念就是精神，就是绝对精神"[1]，而这种"绝对精神"在特定时代会演化为具体的"时代精神"："政治史、国家的法制、艺术、宗教对于哲学的关系"等"有一个共同的根源——时代精神。时代精神是一个贯穿着所有各个文化部门的特定的本质或性格，它表现它自身在政治里面以及别的活动里面，把这些方面作为它的不同的成分"[2]。他号召人们把握"时代精神"："我希望这部哲学史对于你们意味着一个号召，号召你们去把握那自然地存在于我们之中的时代精神，并且把时代精神从它的自然状态，亦即从它的闭塞境况和缺乏生命力中带到光天化日之下，并且每个人从自己的地位出发，把它提到意识的光天化日之下。"[3] 这样的"时代精神"观念曾给予中国现代仁人志士以莫大的启迪："新时代必有新文学。社会生活变动了，思想潮流迁易了，文学的形式与内容必将表现新式的色彩，以代表时代的精神。"[4] 可以推论的是，正是黑格尔"时代精神"观念的感召，引领人们进一步探究蕴藏于中国文化中的更加深厚的艺术精神。

但真正给予中国美学家以直接的深刻启示的，应是斯宾格勒的《西方的没落》一书。该书共2卷，先后出版于1918年和1922年，相信每种文化都有自身

[1] 〔德〕黑格尔：《哲学史讲演录》第4卷，贺麟、王太庆译，北京：商务印书馆，1978年，第379页。
[2] 同上书，第56页。
[3] 同上书，第379页。
[4] 宗白华：《新文学底源泉》（1920），《宗白华全集》第1卷，第170页。

的独特的文化心灵及其基本象征，从而开创了用文化比较形态学去分析不同文化形态中的艺术精神的思路。斯宾格勒认为："每一文化，皆有其自身的文明。……文明是一种发展了的人性所能达到的最外在的和最人为的状态。它们是一种结论，是继生成之物而来的已成之物，是生命完结后的死亡，是扩张之后的僵化，是继母土和多立克样式、哥特样式的精神童年之后的理智时代和石制的、石化的世界城市。它们是一种终结，不可挽回，但因内在必然性而一再被达成。"[1]在他看来，"文化是一种有机体，世界历史则是有机体的集体传记"[2]。作为这种有机体，每种文化都有自身的生老病死过程。"每一个活生生的文化都要经历内在与外在的完成，最后达至终结——这便是历史之'没落'的全部意义所在。……每一个文化都要经过如同个体的人那样的生命阶段，每一个文化皆有其孩提、青年、壮年与老年时期。"[3]

斯宾格勒之所以展开文化比较形态学研究，目的是为了在"西方的没落"视野中像尼采"重估一切价值"那样重新估价西方及其他世界文化精神的价值："当尼采第一次写下'重估一切价值'这个短语的时候，我们生活于其中的数个世纪的精神运动终于寻到了自己的定则。重估一切价值，此乃是每一种文明最基本的特性。因为一种文明的肇始就是：它将重塑前此存在过的所有文化形式，以另样的方式理解它们，以另样的方式实践它们。它所能为之事，不过就是重新阐释，在此所具有的这种消极特性，是这一性格的所有时期所共有的。它认定真正的创造行为已经发生过了，而它只需要着手继承庞大的现实性即可。"[4]

二、追寻文化心灵的基本象征

不过，对于中国现代艺术理论家来说，斯宾格勒的独特之处在于，挑出特定文化中的多种多样的象征形式，并进而从中挑出其"基本象征"形式去加以研究。认定"每一种文化都有一种完全独特的观察和理解作为自然之世界的方式"[5]。也就是说，每种文化都有其独特的可以成为其对应物或对等物的象征形式，也就是运用特定的符号形式去表达特定的意义。"每一文化都与广延或空间有着一种深

[1]〔德〕斯宾格勒：《西方的没落》第1卷，吴琼译，上海：上海三联书店，2006年，第30页。
[2]同上书，第104页。
[3]同上书，第104—105页。
[4]同上书，第336页。
[5]同上书，第128页。

刻象征的、几乎神秘的关系，它也要努力在广延和空间中并通过广延和空间来实现自身。"[1] 他的研究的目的在于说明："在宗教、艺术、政治、社会生活、经济、科学等方面所有伟大的创造和形式，在所有文化中无一例外地都是同时代地实现自身和走向衰亡的；一种文化的内在结构与其他所有文化的内在结构是严格地对应的；凡是在某一文化中所记录的具有深刻的观相重要性的现象，无一不可以在其他每一文化的记录中找到其对等物；这种对等物应当在一种富有特征的形式下以及在一种完全确定的编年学位置中去寻找。"[2]

对斯宾格勒来说，象征意味着什么？"象征是可感觉到的符号，是某一确定意义终极的、不可分的、尤其是不请自来的印象。一个象征，即是现实的一种特征，对于感觉敏锐的人来说，这特征具有一种直接的和本质上确定的意义，它是用理性过程所无法沟通的。"[3] 对一种文化的独特象征性符号加以阐释，就意味着进入其独特的文化心灵之中：

> 去进入一个文化的心灵——古典的、埃及的或阿拉伯的——且是如此之密切，以便将其融入自我之中；去参与一个人的生命，参与由典型的人和情境、由宗教和礼仪、由风格和倾向、由思想和习俗所表现出来的总体性，这将是体验生命的一种全新方式。每一个新时代、每一个伟大人物、每一个神，以及城市、语言、民族、艺术，总而言之，一切曾经存在的和将要存在的东西，都是具有高级象征意义的观相表征，因而，阐释它将属于一种新的"人物品鉴"（judge of men）。……所有这些全都是过去的世界图象中的符号和象征，是心灵要加以呈现和阐释的东西。[4]

显然，探索一个民族的独特的象征形式，特别是探索该民族的艺术这种最集中的象征形式，正是要窥见隐含于其中的独特的文化心灵乃至个体生命。由象征形式而进入文化心灵，这种分析方式已经带有后来人们倡导的艺术符号学的某些

[1] 〔德〕斯宾格勒：《西方的没落》第1卷，吴琼译，第104页。
[2] 同上书，第111页。
[3] 同上书，第157—158页。
[4] 同上书，第155页。

特征了。

但斯宾格勒的做法不是分门别类地或运用统计学方式去具体研究各种象征形式，而只不过是运用思辨的或演绎的手段去抓取一种最高层级的象征形式——"基本象征"（prime symbol）[1]。因为他相信，"每一种文化都必定会把其中的一种提升到最高象征的地位"[2]。这种"基本象征"是特定文化贯穿其始终的最高层级的符号表意形式，正是它使该种文化在其深层及感性特征层面都同其他文化区别开来。不妨说，斯宾格勒是以19世纪的形而上方式去做20世纪的人们会做的事情，这必然形成一种自我悖逆。他这样论述说：

> 基本象征是多种多样的。世界是通过深度经验成其为世界的，知觉则是通过深度经验而将自身扩展到世界的。基本象征的意涵是为它所归属的心灵且只为那种心灵而存在，这种意涵在醒与梦、接受与细察当中是不一样的，如同青年人与老年人、城里人与农民、男人与女人之间有所不同一样。基本象征实现的是每一高级文化的生存所依赖的那种形式的可能性，并且这种实现是出于深刻的必然性。所有基本的词汇，如我们的质量、实质、物质、事物、实体、广延这些词（以及其他文化语言中属于同一层次的大量词汇），都是象征……在文化心灵于其自身的土壤之上觉醒过来进入自我意识的那一刻——这个时刻对于能理解世界历史的人来说，实在包含着某种剧变的东西——基本象征的选择决定了一切。[3]

这样的"基本象征"被斯宾格勒笼统地规定为特定的"文化心灵"的深度体验的表达。而一种"伟大风格"便是一种伟大文化的"基本象征"的具体表现。"伟大风格的现象是大宇宙（Macrocosm）的本质的流溢物，是一种伟大文化的基本象征的流溢物。谁不能充分地理解'风格'一词的内涵，认识到它指的不是一种形式集合，而是一种形式史，谁就不能把原始人类那片断的和混杂的艺术语言同历

[1] 这里采纳宗白华的译法，把prime symbol酌译为"基本象征"（也相当于"首要象征"或"主象征"）而非吴琼译本的"原始象征"。因为，理解斯宾格勒的上下文原意，它应当是指那种最初、最高、首要、具代表性和基本的符号形式。以下凡引此术语均为"基本象征"。
[2] 〔德〕斯宾格勒：《西方的没落》第1卷，吴琼译，第129页。
[3] 同上书，第172—173页。

经多个世纪不断发展的一种风格的可理解的确定性结合在一起。只有伟大文化的艺术具有风格,这种艺术不再是唯一的艺术,它已经开始成为表现和意义的一种强有力的单元。"[1]

综合斯宾格勒的论述,"基本象征"具有一种综合内涵:一是指民族文化中最初或最早的象征形式;二是指其中最高级别的象征形式;三是指其中首要、主要或最具代表性的象征形式;四是指最能体现该种文化心灵的同一性、共通感或凝聚力的最好或最优美的象征形式。总之,"基本象征"是能作为一种文化心灵的最高的和最基本的卓越代表与理想形式的那种象征形式。

三、基本象征的形态比较

正是运用上述"基本象征"视野,斯宾格勒就文化心灵的基本象征形态提出了比较分析范例。"从现在开始,我们将考察作为一种文化的基本象征的那种广延。我们将从那里推导出这一文化的现实性的整个形式语言,推导出这一文化的观相方面,以和其他每一文化的观相,尤其是和原始人的周围世界中几乎整个地缺乏观相加以对比。"[2]他就古希腊文化所代表的古典文化、近代西方文化、埃及文化、中国文化等作了如下总括性比较:

> 古典的表现在于牢牢地依附于就近的和当下的事物,而排除距离和未来;浮士德式的表现在于有方向的能量,眼睛只看着最远的地平线;中国式的表现在于自由地到处漫游,不过是朝向某个目标;埃及式的表现在于一旦进入那道路就果断地封道。因此,命运观念在每一种生命轨迹中都有体现。只是由于它,我们才成为某一特殊文化的一员,该文化的成员都是通过一种共同的世界感以及由此而来的一种共同的世界形式而联系在一起的。一种深刻的同一性在某一文化的名义下把心灵的觉醒,以及由此而形成的明确的生存,跟它对距离和时间的突然体认和它经由广延的象征而诞生的外部世界,结合在一起;从此以后,这个象征是且永远是那种生命的基本象征(prime symbol),它赋予那生命特殊的风格和历史的形式,使其内在的可能性在其中逐步地得以实现。……对于

[1] 〔德〕斯宾格勒:《西方的没落》第1卷,吴琼译,第193页。
[2] 同上书,第168页。

古典世界观而言，这基本象征即为就近的、严格地限定的、自足的实体（body）；对于西方的世界观而言，这基本象征即为无限广袤的、无限丰富的三维空间；对于阿拉伯世界观而言，这基本象征便是作为一个洞穴（cavern）的世界。[1]

在这里，斯宾格勒综合地列举了几种文化精神在其"基本象征"上呈现的对应物的差异：希腊文化的基本象征为就近的、严格地限定的、自足的实体；埃及文化的基本象征则是"一旦进入那道路就果断地封道"，属于"作为一个洞穴的世界"；近代西方文化的基本象征在于追求无限的"三维空间"的"浮士德精神"；中国文化则着眼于"自由地到处漫游，不过是朝向某个目标"。

在另一处地方，他还进一步分析了埃及文化与中国文化在"基本象征"上的差异：

> 这就是中国人的文化，及其具有强烈的方向原则的"道"。但是，与埃及人以一种无可挽回的必然性踏上通往预定的人生终点之路相反，中国人是徜徉（wanders）于他的世界；因此，他走向他的神或他的先祖的墓地，不是通过石头构筑的、两边是毫无差错的平整的石墙的沟壕，而是通过友善亲切的自然本身。在别的地方都没有像中国人这样让景观变成如此真实的建筑题材。……墓地不是一个自足的建筑，而是一种布局（lay-out），在那里，山、水、树、花、石，全都具有确定的形式和布置，与门、墙、桥和房屋同样的重要。这是唯一的将园林艺术视作一种伟大的宗教艺术的文化。在那里，花园是特殊的佛教教派的反映。能够说明建筑物的营造术及其平展的广延的，就是景观的营造术，且只是景观的营造术，其重点在于强调屋顶实际上就是表现性的要素。如同在建筑中要穿过门户、越过小桥、走过环绕山丘和院墙的曲径，最终才通向终点一样，绘画也会把观者从一个细部引到另一个细部；相反地，埃及的浮雕则支配性地把观者的目光集中在一个设定的方向上。……埃及人的建筑是统摄着景观，相反，中国人的建筑是借

[1]〔德〕斯宾格勒：《西方的没落》第1卷，吴琼译，第167—168页。

景。但是，在这两种情形中，深度的方向都是将空间的生成当作一种持续在场的体验维持着。[1]

斯宾格勒的上述比较诚然还只是他简略的个人观察，但毕竟已经初步呈现了埃及和中国两种文化在其"基本象征"及其对应物上的差异：埃及文化注重以必然性姿态朝向"预定的人生终点之路"，其艺术门类的典范代表是浮雕和建筑；中国文化突出"道"，强调"徜徉于他的世界"，其艺术门类的典范代表则是"友善亲切的自然"、被视作"伟大的宗教艺术"的园林艺术及以"借景"为特点的中国式建筑。可惜斯宾格勒那时还不知道更多的和更有代表性的中国艺术，如中国绘画、音乐和书法等，后者则需要受他启发的宗白华等中国学人去加以补充和更正了。

斯宾格勒的上述基本象征形态的比较分析诚然还有些粗略，但毕竟已经初步勾画了以古希腊为代表的西方古典文化精神、埃及文化精神、近代西方文化精神及中国文化精神之间在其各自的"基本象征"及其对应艺术样式上的差异，而正是这种差异的比较分析，给予1920年至1925年在德国学习、随后长期致力于中国艺术精神探究的宗白华以重要的和持续不断的灵感。

第二节　宗白华：中外比较中的中国艺术精神

宗白华（1897—1987）是一位曾积极投身于五四新文化运动的"新青年"。他起初在中学学习英文和德文，后来升入大学预科学医，但个人喜欢哲学，早年曾痴迷于叔本华、康德和歌德等德国哲人和文豪的著述。他之所以探讨中国艺术精神，当然应归结到德国留学期间及其后所受的外来影响，包括来自斯宾格勒的影响。

一、尊西贬中的批判性反思

1917年至1920年的四年间，正值五四新文化运动风起云涌阶段，可以视为

[1] 〔德〕斯宾格勒:《西方的没落》第1卷，吴琼译，第182—183页。

宗白华学术生涯的第一个高潮期，不妨称为精神文化启蒙时段。他在1917年发表了首篇哲学论文《萧彭浩哲学大意》，介绍叔本华的哲学思想，也涉及康德和老子等。进而发表《康德唯心哲学大意》等论文。1918年起参加少年中国学会的筹备活动。1919年起任上海《时事新报》副刊《学灯》编辑，发表《问祖国》等新诗，陆续编发署名"沫若"的新诗，还写过或发表过有关哲学、科学、人生、诗歌等问题的文章和通信。这时的他也曾主张师法法国生命哲学代表人物柏格森："柏格森的创化论中深含着一种伟大入世的精神，创造进化的意志，最适宜做我们中国青年的宇宙观。"[1] 同年11月，他在一篇较长的论文中，区分了"文化"的三种形态即"物质文化""精神文化"和"社会文化"，进而明确使用"精神文化""中国精神文化""新精神文化"等系列术语，特别论述了中国青年新的奋斗目标："我们现在对于中国精神文化的责任，就是一方面保存中国旧文化中不可磨灭的伟大庄严的精神，发挥而重光之，一方面吸取西方新文化的菁华，渗合融化，在这东西两种文化总汇基础之上建造一种更高尚更灿烂的新精神文化，作世界未来文化的模范，免去现在东西两方文化的缺点、偏处。这是我们中国新学者对于世界文化的贡献，并且也是中国学者应负的责任。"[2] 这里已经鲜明地展示了他的守定"精神文化"立场并建设新型"中国精神文化"或"新精神文化"的宏大抱负。这在一定程度上也似乎预先铺设了他后来一生所坚持的中国艺术精神探索轨道。

随后的1920年，在宗白华的美学思想发展中具有重要的开端性意义——他先后发表了两篇有关新文学与美学的论文。他不仅明确主张"精神生活"，而且首度运用"时代的精神"概念去观察中国的新文学现象："文学是时代的背景。新时代必有新文学。社会生活变动了，思想潮流迁易了，文学的形式与内容必将表现新式的色彩，以代表时代的精神。"[3] 他特别强调"新文学"的"精神"方面的"先决"条件："况且我的意思，以为新文学底精神方面，比他的艺术方面，更为重要，更是先决的问题。……我以为文学底实际，本是人类精神生活中流露喷射出的一种艺术工具，用以反映人类精神生命中真实的活动状态。简单言之，文学自体就是人类精神生命中一段的实现，用以表写世界人生全部的精神生命。所以

[1] 宗白华：《读柏格森"创化论"杂感》(1919)，《宗白华全集》第1卷，第79页。
[2] 宗白华：《中国青年的奋斗生活与创造生活》(1919)，《宗白华全集》第1卷，第102页。
[3] 宗白华：《新文学底源泉》(1920)，《宗白华全集》第1卷，第170页。

诗人底文艺,当以诗人个性中真实的精神生命为出发点,以宇宙全部的精神生命为总对象。文学的实现,就是一个精神生活的实现。文学的内容,就是以一种精神生活为内容。这种'为文学底质的精神生活'底创造与修养,乃是文人诗家最初最大的责任。"[1]应当注意的是,他在这里着眼的"精神"或"时代的精神",还只是囊括全宇宙的普遍性的"人类精神",而非专属于某个民族国家及其文化的独特精神。他内心推崇的典范标本是两位欧洲文学巨匠——莎士比亚和歌德。那时的青年宗白华相信,"精神文化"是"物质文化"的目的:"要知道物质文明虽是精神文化底基础,而精神文化却是物质文明底目的。我们要把新上海不只做中国物质文明的名城,还盼望他同时做精神文化的中心。"[2]

也是在这一年,他在自己的第一篇美学论文中指出:"艺术是自然中最高级创造,最精神化的创造。就实际讲来,艺术本就是人类——艺术家——精神生命底向外的发展,贯注到自然的物质中,使他精神化,理想化。"[3]他把艺术及艺术化人生看作最高级、最完美的人生状态。

值得注意的是,由于异常醉心于欧洲文化所传播的普遍"人类精神"或"时代精神",宗白华对其时流行于中国的以孔孟老庄为代表的中国哲学及其人生态度,基本上抱着批判及否定态度,因为他认为那时的人们没有真正弄懂孔孟老庄[4]。孔孟所牵头的儒家被他归结为"现实人生主义":"这是大半由孔孟哲学不谈天道,不管形而上问题——超现实思想——的结果。他的流弊,使一般平民专倾向现实人生问题,不知道注意自然,发挥高尚深处,超现实人生,研究自然神秘的观念。他的流弊至极,就到了现在这种纯粹物质生活,肉的生活,没有精神生活的境地。"而老庄所代表的道家则被他归结为"悲观命定主义":"这是大半由老庄哲学深入中国人心,认定凡事都有定数,人工不能为力,所以放任自然,不加动作。没有创造的意志,没有积极的精神,没有主动的决心。高尚的,趋于

[1] 宗白华:《新文学底源泉》(1920),《宗白华全集》第1卷,第172页。
[2] 宗白华:《对于新上海建设的一点意见》(1920),《宗白华全集》第1卷,第177页。
[3] 宗白华:《美学与艺术略谈》(1920),《宗白华全集》第1卷,第188页。
[4] 宗白华指出:"中国人最缺乏科学与分析的眼光,凡事皆凭着笼统直觉的见解,还自以为玄妙高深,摆脱名相,他的流弊就是盲从与独断,没有批评的精神,没有研究的态度,所以守旧的以为先圣之言无可怀疑,趋新的以为新的都是好的。总之,笼统主义是因为脑经简单,没有分析的能力;直觉主义是因为脑经偷惰,没有研究的效力。我们中国人偏有这种心习,若再不打破,怎能抵抗欧美的科学精神?(我自己也很有这种根性,现在竭力同他奋斗。)……其实放任主义就是没有奋斗的精神,自然主义就是没有创造的能力,中国人受了老庄哲学的影响(其实并未真懂老庄),没有丝毫进取的意志,这种心习不但违背世界潮流,并且反抗宇宙创造进化的公例,怎么适宜'少年中国'的少年?"见宗白华:《中国青年的奋斗生活与创造生活》(1919),《宗白华全集》第1卷,第95页。

达观厌世；低等的，流于纵欲享乐。"他坚持认为："这两种人生观的流弊，在现在中国社会中发扬尽致了。"[1]

但是，这样的尊西贬中的批判性反思路径并没有延续多久就中断了，因为，这年年中起发生的变化导致他的思想出现了一次重要而又意义深远的转折，标志着他转入自己学术生涯的第二阶段——不妨称为中西文化反思时段。

二、中西文化反思时段

这一时段面临的主要任务，是在中西文化比较视野中反观中国艺术与文化。1920年5月底，宗白华启程赴德国留学，到达巴黎后即由徐悲鸿陪伴，游历了巴黎，从罗丹雕塑中获得震惊性启示，随后到德国法兰克福大学留学，不久后转入柏林大学学习，师从著名美学家德索（Max Dessoir, 1867—1947）、新康德主义哲学家阿洛伊斯·里尔（Alois Riehl, 1844—1924）等。

这次赴欧留学之旅持续半年后，在当年12月20日写给友人李石岑的信中，宗白华就已惊异于一种奇特的"东西对流"现象了：一方面是中国人倾慕西方文化，另一方面则是此刻的德国人"盛夸东方文化的优美"。[2]他自此所获得的自己一生学术道路上的一次关键性顿悟和转折在于："因为研究的兴趣方面太多，所以现在以'文化'（包括学术、艺术、伦理、宗教）为研究的总对象。将来的结果，想做一个小小的'文化批评家'，这也是现在德国哲学中一个很盛的趋向。所谓'文化哲学'颇为发达。我预备在欧几年把科学中的理、化、生、心四科，哲学中的诸代表思想，艺术中的诸大家作品和理论，细细研究一番，回国后再拿一二十年研究东方文化的基础和实在，然后再切实批评，以寻出新文化建设的真道路来。"[3]

这次值得注意的关键转折点体现为两方面：一是从美的艺术精神及艺术哲学拓展到更宽厚的文化精神及文化哲学，二是从倾慕普遍的人类精神到专攻比较视野中的东方文化精神或中国文化精神，尽管他那时还没有正式提出"中国文化精神"或"中国艺术精神"等相关概念。他这样阐述说：

> 我以为中国将来的文化决不是把欧美文化搬了来就成功。中国旧文

[1] 宗白华：《新人生观问题的我见》(1920)，《宗白华全集》第1卷，第204—205页。
[2] 宗白华：《自德见寄书》(1921)，《宗白华全集》第1卷，第320页。
[3] 同上文，第320—321页。

化中实有伟大优美的,万不可消灭。譬如中国的画,在世界中独辟蹊径,比较西洋画,其价值不易论定,到欧后才觉得。所以有许多中国人,到欧美后,反而"顽固"了,我或者也是卷在此东西对流的潮流中,受了反流的影响了。但是我实在极尊崇西洋的学术艺术,不过不复敢藐视中国的文化罢了。并且主张中国以后的文化发展,还是极力发挥中国民族文化的"个性",不专门模仿,模仿的东西是没有创造的结果的。但是现在却是不可不借些西洋的血脉和精神来,使我们病体复苏。几十年内仍是以介绍西学为第一要务。[1]

此时的宗白华认为,与西方文化的精神在于"进取"不同,东方文化的精神在于"静观"。"东方的'静观'和西方的'进取'实是东西文化的两大根本差点。"[2]

上述转变与他在巴黎从罗丹雕刻那里得到的启迪有着重要关联。那时的他,本来相信"艺术是精神和物质的奋斗……艺术是精神的生命贯注到物质界中,使无生命的表现生命,无精神的表现精神。……艺术是自然的重现,是提高的自然",然而,当抱着这几种"对于艺术的直觉见解走到欧洲,经过巴黎,徘徊于罗浮艺术之宫,摩挲于罗丹雕刻之院",遭遇到罗丹雕刻艺术的震惊式启迪,"我的思想大变了。否,不是变了,是深沉了"。[3]这种变化集中体现为罗丹雕刻艺术带给他的顿悟:

> 罗丹的雕刻不单是表现人类普遍精神(如喜、怒、哀、乐、爱、恶、欲),他同时注意时代精神,他晓得一个伟大的时代必须有伟大的艺术品,将时代精神表现出来遗传后世。他于是搜寻现代的时代精神究竟在哪里?他在这十九、二十世纪潮流复杂思想矛盾的时代中,搜寻出几种基本精神:(1)劳动。十九、二十世纪是劳动神圣时代。劳动是一切问题的中心。于是罗丹创造《劳动塔》(未成)。(2)精神劳动。十九、二十世纪科学工业发达,是精神劳动极昌盛时代,不可不特别表

[1] 宗白华:《自德见寄书》(1921),《宗白华全集》第1卷,第321页。
[2] 同上。
[3] 宗白华:《看了罗丹雕刻以后》(1921),《宗白华全集》第1卷,第309页。

示,于是罗丹创造《思想的人》和《巴尔扎克夜起著文之像》。(3)恋爱。精神的与肉体的恋爱,是现时代人类主要的冲动。于是罗丹在许多雕刻中表现之(接吻)。[1]

他从这里感受到的是一种"伟大的时代"的精神的艺术表达,而这种时代精神恰恰是自己的祖国所急需的。结合他那时期的相关领悟,可以说,他产生了一种顺应伟大的时代精神而重新寻觅中国民族文化的独特个性的冲动。只不过,此时的冲动主要沿着学术探究的方向前行了。

从 1921 年到 1925 年,他在留学德国期间很少再写学术论文,只是陆续发表了一些新诗,想必是由于把主要精力投入到学术研究中了。他于 1925 年 7 月回到中国,即在位于南京的东南大学哲学系任教,讲授美学、艺术学等课程。在他从欧洲返回中国的最初几年,还是见不到美学及艺术学成果问世,显然他正在兑现当年的承诺:"回国后再拿一二十年研究东方文化的基础和实在,然后再切实批评,以寻出新文化建设的真道路来。"从 1925 年到 1930 年之间,他确实仅仅发表了有关中西哲学比较、孔子形上学等问题的有限的几篇论文,新的突破性见解尚未见到。取而代之,他致力于编写美学、艺术学等课程的讲义,当然同时持续研究和思考相关理论问题。

三、文化美学比较中的"中国艺术精神"论

新的突破点出现在大约 1932 年,即距他上次发愿的第十二年和回国后的第七年。值得注意的是,这一年也正值中国自 1931 年"九一八"事变起开展民族抗日战争的第二个年头。这一重大事变所开启的局部性抗战究竟在多大程度上给予这位比较美学家的中国艺术精神探索以实际影响,有待于仔细考辨。但从他在此前十年和后来的全面抗战期间的观点看,至少是存在一些内在关联的。"欧洲大战后疲倦极了,来渴慕东方'静观'的世界,也是自然的现象。中国人静观久了,又破开国门,卷入欧美'动'的圈中。欲静不得静,不得不随以俱动了。我们中国人现在仍不得不发挥动的本能,以维持我们民族的存在,以新建我们文化的基础。"[2]他十年前本来就发愿要为着"维持我们民族的存在"而"新建我们文

[1] 宗白华:《看了罗丹雕刻以后》(1921),《宗白华全集》第 1 卷,第 315 页。
[2] 宗白华:《自德见寄书》(1921),《宗白华全集》第 1 卷,第 321 页。

化的基础",到这个全民族面临巨大灾难的特殊时刻,想必应当生出更加紧迫而又扎实的建设愿望来,从而激发出文化美学上的突破激情。而在中国的全面抗战打响后的黑暗时刻,他居然清醒地认识到,日本"铁锤"的使命不过是要"将老大的中国锤成一个近代国家",使得中国完成自己的现代文化复兴,而另一面则是"日本帝国主义的黄昏"。[1]因此,当有人把抗战视作民族灾难时刻时,他却从中发现辩证的诗意:"只有中国的一片的浴血奋战的土地上面才有理想,有热情,有主义,有'诗'。我们要珍贵这可珍贵的'诗'。"[2]而这种"诗"堪称中华民族生命力的绝境重现:"中国人在这次民族自卫战中,发挥出一千年来没有过的伟大热情和民族生命力,这预示着我们必有一个伟大的'文艺复兴'的到来,想象与智慧力的复活"[3],并如此对比说:"敌人暴露了人间的兽性,而我们卫国的将士却显现了人间的神性",称得上"五千年来的国魂来复"。[4]正是这种对中华文化复兴的急切期待,使得宗白华情不自禁地赞颂这场抗战富有辩证法意味的转机性效应:"我们何幸,生在中国空前伟大的历史时代!翻开二十五史,有一次战争能和这一次的民族解放战争相比拟否?这是中华民族死里求生,回复青春的大转机,这是中国历史上最有意义,最悲壮灿烂的一页!"[5]或许他对抗战的深刻意义的认识本身经历了一个渐变过程,但从他本人在从局部抗战到全面抗战期间的若干认识看,其危机时刻的民族文化与艺术自觉意识是显而易见的,只是其演变线索显出由弱到强的变化而已。

发生在1932年的突破点标志着宗白华进入自己学术生涯的第三时段——文化美学比较时段。以论文《歌德之人生启示》为开端,他在此阶段高度推崇歌德对中国文化精神的启迪价值:"他的人格与生活可谓极尽了人类的可能性。他同时是诗人,科学家,政治家,思想家,他也是近代泛神论信仰的一个伟大的代表。他表现了西方文明自强不息的精神,又同时具有东方乐天知命宁静致远的智慧。"[6]这样的"歌德是这时代精神伟大的代表,他的主著《浮士德》是这人生全部的反映与其问题的解决(现代哲学家斯宾格勒在他名著《西方文化之衰落》中,

[1] 宗白华:《〈五千年国魂来复〉等编辑后语》(1938),《宗白华全集》第2卷,第180页。
[2] 宗白华:《〈信〉等编辑后语(二)》(1939),《宗白华全集》第2卷,第236页。
[3] 宗白华:《〈柏拉图对话集〉的汉译编辑后语》(1939),《宗白华全集》第2卷,第238页。
[4] 宗白华:《〈学灯〉擎起时代的火炬》(1938),《宗白华全集》第2卷,第169页。
[5] 宗白华:《〈编纂抗战时之管见〉编辑后语》(1940),《宗白华全集》第2卷,第255页。
[6] 宗白华:《歌德之人生启示》(1932),《宗白华全集》第2卷,第1—2页。

名近代文化为浮士德文化)。歌德与其替身浮士德一生生活的内容就是尽量体验这近代人生特殊的精神意义，了解其悲剧而努力以解决其问题，指出解救之道。所以有人称他的《浮士德》是近代人的《圣经》"[1]。宗白华在这里不仅继 11 年前有关罗丹的论文后再度使用了"时代精神"概念，而且提到后来使用其观点的斯宾格勒。也正是在这篇论文中，宗白华阐述了"歌德的象征浮士德"这一认识[2]，并正式标举他后来一再标举的"浮士德精神"："歌德是文艺复兴以来近代的流动追求的人生最伟大的代表（所谓浮士德精神）。他的生命，他的世界是激越的动，所以他格外感到传统文字不足以写这纯动的世界。"[3]当他把歌德人生及其作品所表现的"浮士德精神"视为近现代西方文化精神或艺术精神的"基本象征"时，对中国艺术精神的认识就该是呼之欲出了。

而正是在接下来的一篇重要论文《介绍两本关于中国画学的书并论中国的绘画》中，宗白华首次提出了一个关键的新思想：

> 美学的研究，虽然应当以整个的美的世界为对象，包含着宇宙美、人生美与艺术美；但向来的美学总倾向以艺术美为出发点，甚至以为是唯一研究的对象。因为艺术的创造是人类有意识地实现他的美的理想，我们也就从艺术中认识各时代、各民族心目中之所谓美。所以西洋的美学理论始终与西洋的艺术相表里，他们的美学以他们的艺术为基础。希腊时代的艺术给与西洋美学以"形式"、"和谐""自然模仿"、"复杂中之统一"等主要问题，至今不衰。文艺复兴以来，近代艺术则给与西洋美学以"生命表现"和"情感流露"等问题。而中国艺术的中心——绘画——则给与中国画学以"气韵生动"、"笔墨"、"虚实"、"阴阳明暗"等问题。[4]

这段话透露了他此时的中西美学理论比较的立足点和思考的核心问题：立足于各民族艺术去思考各民族的美学问题。而各民族艺术与美学的独特性在于其文

[1] 宗白华：《歌德之人生启示》(1932)，《宗白华全集》第 2 卷，第 2 页。
[2] 同上文，第 14 页。
[3] 同上文，第 17 页。
[4] 宗白华：《介绍两本关于中国画学的书并论中国的绘画》(1932)，《宗白华全集》第 2 卷，第 43 页。

化精神或"心灵":"将来的世界美学自当不拘于一时一地的艺术表现,而综合全世界古今的艺术理想,融合贯通,求美学上最普遍的原理而不轻忽各个性的特殊风格。因为美与美术的源泉是人类最深心灵与他的环境世界接触相感时的波动。各个美术有它特殊的宇宙观与人生情绪为最深基础。中国的艺术与美学理论也自有它伟大独立的精神意义。所以中国的画学对将来的世界美学自有它特殊重要的贡献。"[1]值得注意的是,他在这里标举"中国的艺术与美学理论"的"伟大独立的精神意义"。可见他此时已经深入到中西文化比较背景下的中国艺术精神与美学精神的探究中了。

更加重要的是,他把上述探究具体地沉落到中国画这一艺术样式中,提出并探讨了一个属于他自己的美学思想历程中的新问题——与"西洋精神"相区别的"中国心灵"何在:"中国画中所表现的中国心灵究竟是怎样?它与西洋精神的差别何在?"[2]更加宽泛而明确地说,宗白华在这里其实已正式展开了自己有关"中国心灵"或"中国精神"与中国艺术及美学的关系的思考历程。因为他显然已深深地相信,中国艺术中自有其独特而又伟大的"中国精神"或"中国心灵"在。可以肯定地说,至少到此时,宗白华诚然还没正式使用"中国艺术精神"这一专门术语,但实际上,这位立志不像西学那样拘泥于严谨概念而是醉心于中国式直觉方式的中国美学家,已经开始展示了自己在中国艺术精神领域多年的"美学散步"的近乎成熟的心得,特别是依托自己对中国绘画艺术的领悟而展开的中国艺术精神的探寻之旅。

他接下来有关中国艺术精神与西方艺术精神的差异的具体分析是这样开始的:

> 古代希腊人心灵所反映的世界是一个 Cosmos(宇宙)。这就是一个圆满的、完成的、和谐的、秩序井然的宇宙。这宇宙是有限而宁静。人体是这大宇宙中的小宇宙。他的和谐、他的秩序,是这宇宙精神的反映。所以希腊大艺术家雕刻人体石像以为神的象征。他的哲学以"和谐"为美的原理。文艺复兴以来,近代人生则视宇宙为无限的空间与无限的活动。人生是向着这无尽的世界作无尽的努力。所以他们的艺术如"哥特

[1] 宗白华:《介绍两本关于中国画学的书并论中国的绘画》(1932),《宗白华全集》第2卷,第43页。
[2] 同上。

式"的教堂高耸入太空,意向无尽。大画家伦勃朗所写画像皆是每一个心灵活跃的面貌,背负着苍茫无底的空间。歌德的《浮士德》是永不停息的前进追求。近代西洋文明心灵的符号可以说是"向着无尽的宇宙作无止境的奋勉"。[1]

只要稍稍静心阅读,就可以发现这一段论述与前引斯宾格勒有关几种文化精神的"基本象征"的论述之间,是存在着明显的师承关系的:希腊文化(古典文化)如何注重"实体",近代西方文化如何像浮士德那样追求无限。而接下来的一段文字如此论述道:

> 中国绘画里所表现的最深心灵究竟是什么?答曰,它既不是以世界为有限的圆满的现实而崇拜模仿,也不是向一无尽的世界作无尽的追求,烦闷苦恼,彷徨不安。它所表现的精神是一种"深沉静默地与这无限的自然、无限的太空浑然融化,体合为一"。它所启示的境界是静的,因为顺着自然法则运行的宇宙是虽动而静的,与自然精神合一的人生也是虽动而静的。它所描写的对象,山川、人物、花鸟、虫鱼,都充满着生命的动——气韵生动。但因为自然是顺法则的(老、庄所谓"道"),画家是默契自然的,所以画幅中潜存着一层深深的静寂。就是尺幅里的花鸟、虫鱼,也都像是沉落遗忘于宇宙悠渺的太空中,意境旷邈幽深。至于山水画如倪云林的一丘一壑,简之又简,譬如为道,损之又损,所得着的是一片空明中金刚不灭的精萃。它表现着无限的寂静,也同时表示着自然最深最后的结构,有如柏拉图的观念,纵然天地毁灭,此山此水的观念是毁灭不动的。[2]

宗白华关于中国绘画及其"最深心灵"的分析,诚然受到了斯宾格勒的前述分析的启示,但毕竟还是应当主要出于宗白华自己多年来的理解心得。这里有关中国"心灵""精神""境界""气韵生动""自然精神""意境"和"默契自然"等的论述,以及前面有关"气韵生动""笔墨""虚实""阴阳明暗"等基本问题的梳理,

[1] 宗白华:《介绍两本关于中国画学的书并论中国的绘画》(1932),《宗白华全集》第2卷,第44页。
[2] 同上。

都体现出他此时有关中国艺术精神的思考已经抵达一种臻于定型而渐趋成熟的新境地。

宗白华不仅已有上述臻于定型的宏观思考,而且还提供了细部的精当分析作支撑。与斯宾格勒只是泛泛提及中国式"自然""墓地""园林艺术"及"建筑"等不同,宗白华找到了更加准确的中国艺术特征如中国画中的"空白":

> 中国人感到这宇宙的深处是无形无色的虚空,而这虚空却是万物的源泉,万动的根本,生生不已的创造力。老、庄名之为"道"、为"自然"、为"虚无",儒家名之为"天"。万象皆从空虚中来,向空虚中去。所以纸上的空白是中国画真正的画底。西洋油画先用颜色全部涂抹画底,然后在上面依据远近法或名透视法(Perspective)幻现出目睹手可捉摸的真景。它的境界是世界中有限的具体的一域,中国画则在一片空白上随意布放几个人物,不知是人物在空间,还是空间因人物而显。人与空间,溶成一片,俱是无尽的气韵生动。我们觉得在这无边的世界里,只有这几个人,并不嫌其少。而这几个人在这空白的环境里,并不觉得没有世界。因为中国画底的空白在画的整个的意境上并不是真空,乃正是宇宙灵气往来,生命流动之处。笪重光说"虚实相生,无画处皆成妙境"。这无画处的空白正是老、庄宇宙观中的"虚无"。它是万象的源泉、万动的根本。[1]

他通过中西绘画之间"空白"与"实景"的比较,揭示了"空白"所指向的位于中国艺术精神的根本层面的"虚空"或"虚无"观。同时,他还论述了"笔墨"在直指中国心灵方面的特殊作用:

> 中国人不是像浮士德"追求"着"无限",乃是在一丘一壑、一花一鸟中发现了无限,表现了无限,所以他的态度是悠然意远而又怡然自足的。他是超脱的,但又不是出世的。他的画是讲求空灵的,但又是极写实的。他以气韵生动为理想,但又要充满着静气。一言蔽之,他是

[1] 宗白华:《介绍两本关于中国画学的书并论中国的绘画》(1932),《宗白华全集》第2卷,第45页。

最超越自然而又最切近自然，是世界最心灵化的艺术（德国艺术学者O.Fischer 的批评），而同时是自然的本身。表现这种微妙艺术的工具是那最抽象最灵活的笔与墨。笔墨的运用，神妙无穷，也是千余年来各个画家的秘密，无数画学理论所发挥的。[1]

他还特意论述说，中国画论"不仅是将来世界美学极重要的材料，也是了解中国文化心灵最重要的源泉"[2]。这里说的"中国文化心灵"，其实就是"中国文化精神"的另一种表达。可见他的这篇论文已完全是从中国艺术精神的视野去论述问题了。

四、创立完整的中国艺术精神的美学思路

这种中国艺术精神视点在宗白华两年后发表的长文《论中西画法的渊源与基础》中有更加具体、精细和完整的呈现。也正是在此他第一次，同时也十分罕见地使用了"中国艺术精神"概念："谢赫的六法以气韵生动为首目，确系说明中国画的特点，而中国哲学如《易经》以'动'说明宇宙人生（天行健、君子以自强不息），正与中国艺术精神相表里。"[3]同时，他借此对自己有关中国艺术精神的美学思考做了一次空前系统而完整的表述：

> 中国画所表现的境界特征，可以说是根基于中国民族的基本哲学，即《易经》的宇宙观：阴阳二气化生万物，万物皆禀天地之气以生，一切物体可以说是一种"气积"（庄子：天，积气也）。这生生不已的阴阳二气织成一种有节奏的生命。中国画的主题"气韵生动"就是"生命的节奏"或"有节奏的生命"。伏羲画八卦，即是以最简单的线条结构表示宇宙万象的变化节奏。后来成为中国山水花鸟画的基本境界的老、庄思想及禅宗思想也不外乎于静观寂照中，求返于自己深心的心灵节奏，以体合宇宙内部的生命节奏。中国画自伏羲八卦、商周钟鼎图花纹、汉代壁画、顾恺之以后历唐、宋、元、明，皆是运用笔法、墨法以取物象

[1] 宗白华：《介绍两本关于中国画学的书并论中国的绘画》（1932），《宗白华全集》第2卷，第46页。
[2] 同上。
[3] 宗白华：《论中西画法的渊源与基础》（1934），《宗白华全集》第2卷，第105页。

的骨气,物象外表的凹凸阴影终不愿刻画,以免笔滞于物。所以虽在六朝时受外来印度影响,输入晕染法,然而中国人则终不愿描写从"一个光泉"所看见的光线及阴影,如目睹的立体真景。而将全幅意境谱入一明暗虚实的节奏中,"神光离合,乍阴乍阳"(《洛神赋》语),以表现全宇宙的气韵生命,笔墨的点线皴擦既从刻画实体中解放出来,乃更能自由表达作者自心意匠的构图。画幅中每一丛林、一堆石,皆成一意匠的结构,神韵意趣超妙,如音乐的一节。气韵生动,由此产生。书法与诗和中国画的关系也由此建立。[1]

这里追溯到《易经》代表的中国宇宙观、阴阳二气、气韵生动、生命的节奏等,以及它们在书法、诗和画中的具体呈现。这些同时也是宗白华后来反复论述的关键思想或话题。

到几年后的中国全面抗战时期,应当说宗白华的中国艺术精神探究终于定型和成熟。1938年,也就是中国全面抗战爆发的次年,在生活颠沛流离、矢志抵抗日军侵略、醉心于中华文明复兴的过程中,他提到斯宾格勒及其《西方的没落》中有关"文化的生态"和"历史的生态学"等的研究[2]。特别是在1941年使用了"艺术精神"概念:"汉末魏晋六朝是中国政治上最混乱、社会上最苦痛的时代,然而却是精神史上极自由、极解放,最富于智慧、最浓于热情的一个时代。因此,也就是最富有艺术精神的一个时代。"[3]他显然是与方东美等同事一样,试图通过伸张中国艺术精神而为中华文明复兴尽到自己的学者责任。"要研究中国人的美感和艺术精神的特性,《世说新语》一书里有不少重要的资料和启示。"[4]

正是在这里,他全面概括了"晋人的美"所代表的中国艺术精神或"艺术心灵":一是"生活上、人格上的自然主义和个性主义";二是"山水美的发现"和"艺术心灵";三是"一往情深";四是"最哲学的";五是"人格的唯美主义";六是"晋人之美,美在神韵";七是"晋人的美学是'人物的品藻'";八是道德观和礼法观。

[1] 宗白华:《论中西画法的渊源与基础》(1934),《宗白华全集》第2卷,第109页。
[2] 宗白华:《〈文艺倾向性〉等编辑后语》(1938),《宗白华全集》第2卷,第186—187页。
[3] 宗白华:《论〈世说新语〉和晋人的美》(1941),《宗白华全集》第2卷,第267页。
[4] 同上。

从这八条看，他在把握"晋人的美"所代表的中国艺术精神或"艺术心灵"时，并没有简单地仅仅倚重儒家、道家和禅宗中的任何一家，而是体现了一种综合中国古代各家各说并在此基础上融合中西美学精神的视野。同时，他还大力张扬中国式山水画及花鸟画对呈现"中国最高艺术心灵"的意义："山水画因为中国最高艺术心灵之所寄，而花鸟竹石则尤为世界艺术之独绝。"[1]

随后的《中国艺术意境之诞生》，则为他的中国艺术精神探究找到了可以依托的基本范畴——"意境""艺术意境"或"中国艺术意境"。他从"意境是造化与心源的合一"入手，突出"情和景交融互渗"，注意借用"酒神精神"与"日神精神"概念去加以解释。"空寂中生气流行，鸢飞鱼跃，是中国人艺术心灵与宇宙意象'两镜相入'互摄互映的华严境界。"[2]这里的"中国人艺术心灵"，实际上就是指中国艺术精神。又说："艺术的境界，既使心灵和宇宙净化，又使心灵和宇宙深化，使人在超脱的胸襟里体味到宇宙的深境。"[3]同样指向了以"意境"为依托的中国艺术精神的深邃意义。

1943年，他主张"空灵和充实是艺术精神的两元"[4]，并从日神与酒神、尼采与歌德、庄子与楚骚两境比较入手，论述了"艺术心灵的诞生""壮硕的艺术精神""中国艺术境界的最高成就""中国艺术心灵里最幽深、悲壮的表现"以及"艺术心灵里所能达到的最高境界"。可以说，这些系列表述都共同地指向了中国艺术精神的完整的艺术表达，只是他不喜欢像西方人那样沿用同一个中心概念，试图求得体系性呈现。到此为止，应当说，他有关中国艺术精神的探索已经定型和成熟了。

至于他1949年的论文《中国诗画中所表现的空间意识》，不过是在纸面上反映出他的中国艺术精神探索抵达整体上成熟的境界而已。从这里可以全面地看到他对斯宾格勒的师承、对奥地利艺术史家李格尔（Alois Riegl, 1858—1905）的"艺术意志"论的明确借鉴，以及相对完整的文字表述。下面不妨把他的四段本不连续的论述汇集到一起：

[1] 宗白华：《读画感记——览周方白、陈之佛两先生近作》（1942），《宗白华全集》第2卷，第299页。
[2] 宗白华：《中国艺术意境之诞生》（1943），《宗白华全集》第2卷，第336页。
[3] 同上文，第337页。
[4] 宗白华：《论文艺的空灵与充实》（1943），《宗白华全集》第2卷，第345页。

现代德国哲学家斯宾格勒（O.Spengler）在他的名著《西方文化之衰落》里面曾经阐明每一种独立的文化都有他的基本象征物，具体地表象它的基本精神。在埃及是"路"，在希腊是"立体"，在近代欧洲文化是"无尽的空间"。这三种基本象征都是取之于空间境界，而他们最具体的表现是在艺术里面。埃及金字塔里的甬道，希腊的雕像，近代欧洲的最大油画家伦勃朗（Rembrandt）的风景，是我们领悟这三种文化的最深的灵魂之媒介。[1]

这正可以拿奥国近代艺术学者芮格（Riegl）所主张的"艺术意志说"来解释。中国画家并不是不晓得透视的看法，而是他的"艺术意志"不愿在画面上表现透视看法，只摄取一个角度，而采取了"以大观小"的看法，从全面节奏来决定各部分，组织各部分。中国画法六法上所说的"经营位置"，不是依据透视原理，而是"折高折远自有妙理"。全幅画面所表现的空间意识，是大自然的全面节奏与和谐。画家的眼睛不是从固定角度集中于一个透视的焦点，而是流动着飘瞥上下四方，一目千里，把握全境的阴阳开阖、高下起伏的节奏。[2]

用心灵的俯仰的眼睛来看空间万象，我们的诗和画中所表现的空间意识，不是像那代表希腊空间感觉的有轮廓的立体雕像，不是像那表现埃及空间感的墓中的直线甬道，也不是那代表近代欧洲精神的伦勃朗的油画中渺茫无际追寻无着的深空，而是"俯仰自得"的节奏化的音乐化了的中国人的宇宙感。[3]

中国人与西洋人同爱无尽空间（中国人爱称太虚太空无穷无涯），但此中有很大的精神意境上的不同。西洋人站在固定地点，由固定角度透视深空，他的视线失落于无穷，驰于无极。他对这无穷空间的态度是追寻的、控制的、冒险的、探索的。近代无线电、飞机都是表现这控制

[1] 宗白华：《中国诗画中所表现的空间意识》（1949），《宗白华全集》第 2 卷，第 420 页。
[2] 同上文，第 422 页。
[3] 同上文，第 423 页。

无限空间的欲望。而结果是彷徨不安,欲海难填。中国人对于这无尽空间的态度却是如古诗所说的高山仰止,景行行止,虽不能至,而心向往之。……我们的空间意识的象征不是埃及的直线甬道,不是希腊的立体雕像,也不是欧洲近代人的无尽空间,而是潆洄委曲,绸缪往复,遥望着一个目标的行程(道)!我们的宇宙是时间率领着空间,因而成就了节奏化、音乐化了的"时空合一体"。这是"一阴一阳之谓道"。[1]

上述四段文字(还可以有更多段落),在直接点出了斯宾格勒和李格尔的启示后,近乎完整地概括了宗白华自己从比较文化与美学视角对中国艺术精神问题的独特领悟,特别是有关"我们的宇宙是时间率领着空间,因而成就了节奏化、音乐化了的'时空合一体'"等核心结论。

可以说,正是借助于中国的抗日战争从局部抗战走向全面抗战的关键时刻的特殊激发,宗白华于此前一直在探索中的中国艺术精神论,到此时刻终于成熟。而假如从他1920年年底发愿时算起,这个过程则已持续长达近30年时间了。

第三节 方东美:"生命情调"的戏情比较模型

其实,作为宗白华的同时代人及东南大学(或中央大学)哲学系同事,方东美(1899—1978)与宗白华之间应当存在着事实上的相互影响或启发关联[2]。方东美于1931年,即早于宗白华的《介绍两本关于中国画学的书并论中国的绘画》一年发表的《生命情调与美感》,显然在思考上与宗白华至少同步或与他有相互启发。方东美为安徽桐城人,曾与朱光潜为桐城中学同学,早年毕业于金陵大学,后赴美留学,1924年回国,先后任教于武昌师范大学、东南大学、中央党务学校、金陵大学等。在东南大学(后改名中央大学)时与宗白华同事,所教的学生中就有唐君毅。

[1] 宗白华:《中国诗画中所表现的空间意识》(1949),《宗白华全集》第2卷,第436—437页。
[2] 相关研究参见彭锋:《宗白华美学与生命哲学》,《北京大学学报(哲学社会科学版)》2000年第2期;汤拥华:《方东美与宗白华生命美学的"转向"》,《江西社会科学》2007年第1期。

一、以戏剧场景比喻中西艺术精神

方东美的《生命情调与美感》的独特之处在于，用戏剧场景比喻中西方在文化心灵与艺术精神上的差异，集中体现了他对中国艺术精神的独特思考："谚有之曰：'乾坤一戏场'（The world is a stage）。如此妙喻，颇具神理。俞曲园尝于苏州留园茶楼上题楣云：'一部廿四史衍成古今传奇，英雄事业，儿女情怀，都付与红牙檀板。'奚止中国一部廿四史！大千世界之形色景象，全体人类之欢欣苦楚，均于此书中舒展显现，幻作一场淋漓痛快之戏情。"[1]正是从人生如戏、戏如人生的比喻出发，他相信观众可以从对如戏的"生命情调与美感"的"静观"中，"鉴赏乾坤戏场中几出生命诗戏之韵味"：

> 人类冪面登场，固无庸欷歔伤感，只稍稍启发一点慧心，自能于鼓舞轩鑾雅颂豪歌中宣泄无穷意趣也。当场人或参观客一旦寄迹歌舞台前，便应安排身心，静观世相之定理，参悟生命之妙智。乾坤戏场繁华彩丽，气象万千，其妙能摇魂荡魄，引人入胜者要不外乎下列诸种理由：一、吾人挟生命幽情，以观感生命诗戏，于其意义自能心融神会而欣赏之。二、吾人发挥生命毅力以描摹生命神韵，倍觉亲切而透澈。三、戏中情节，兀自蕴蓄灵奇婉约之机趣，令人对之四顾踟蹰，百端交集，油然生出心旷神怡之意态，此种场合最能使人了悟生命情蕴之神奇，契会宇宙法象之奥妙。

> 本文所欲论列者，既非哲学上抽象思想，亦非艺术上特殊理论，其要旨乃在以"坐客"幽情，鉴赏乾坤戏场中几出生命诗戏之韵味而已。孰为生命？曷谓美感？"人之生也固若是芒乎？其我独芒而人亦有不芒者乎？"其人尽芒而我竟不芒者乎？美之为美是各人之私见耶？抑尚有客观性耶？此类纯理问题，姑置不论。吾人逢场作戏也可，临场观感也可，既来之，俱属"当场人"，只合依韵红雅檀板，作吾人之事业，抒吾人之情怀。一切景象可以兴，可以观，斯为美。[2]

[1] 方东美：《生命情调与美感》（1931），《中国现代学术经典·方东美卷》，石家庄：河北教育出版社，1996年，第207页。

[2] 同上文，第207—208页。

他独出心裁地把艺术精神归结为"生命情调与美感"这一关系概念,进而运用与宗白华所用同样的斯宾格勒式文化比较形态学方法去分析。方东美还直接把斯宾格勒《西方的没落》中的"文化者,乃心灵之全部表现"的定义作为自己的文化比较形态学分析的理论基石。这里的"文化心灵"其实也就相当于"文化精神"。尽管他没有使用"艺术精神"或"艺术心灵"一类专门词语,但所做的工作,显然与宗白华完全一致。当他说"犹幸每种民族各具天才,妙能创制文化以宣扬其精神生活之内美"[1]时,显然是在坚持和运用斯宾格勒式"文化精神"或"文化心灵"主张。而追问中国"文化心灵"的"基本符号"(他把斯宾格勒的"基本象征"译为"基本符号")形式,也就具体表现为中国式"生命情调与美感"的对应性关联。

方东美的论述建立在如下基本理论假设上:"理智既挚,心神益旷,人类胸臆,静摄万象,动合乾坤,于是乎思理有致,思理胜而性灵之华烂然矣。抒情则出之以美趣,赋物则披之以幽香,言事则造之以奇境,寄意则宅之以妙机。宇宙,心之鉴也;生命,情之府也。鉴能照映,府贵藏收,托心身于宇宙,寓美感于人生,猗欤盛哉。"[2]这里持有的是"宇宙""心灵"和"生命"的三元之说。"宇宙"是"心灵"的镜子,"生命"是情感的府邸,于是人类得以把自己的身心托付给"宇宙"映照,把自己的"美感"寄寓给人生守护。"生命凭恃宇宙,宇宙衣被人生,宇宙定位而心灵得养,心灵缘虑而宇宙谐和,智慧之积所以称宇宙之名理也,意绪之流所以畅人生之美感也。"[3]从方东美的论述,可见出他的基本观点:生存于宇宙中的人类生命总会为人类心灵提供其美感所寄寓的镜子与府邸——这大体相当于斯宾格勒所标举的"基本象征"(即"基本符号")。

二、生命情调的三种戏情比较模型

正是在"文化心灵"必有其相对应的"基本符号"形式这一理论假设的基础上,方东美建立起"宇宙""生命情调""心灵美感"三位一体的逻辑结构:"文化之全体结构至难言也,吾于本篇所欲探索者仅其骨骼脉络耳。各民族之美感,常系于生命情调,而生命情调又规抚其民族所托身之宇宙,斯三者如神之于影,影

[1] 方东美:《生命情调与美感》(1931),《中国现代学术经典·方东美卷》,第212页。
[2] 同上文,第209—210页。
[3] 同上文,第210页。

之于形,盖交相感应,得其一即可推知其余者也。今之所论,准宇宙之形象以测生命之内蕴,更依生命之表现,以括艺术之理法。"[1]他以"宇宙"去解说"生命情调",又以后者去解说心灵之"美感"或"艺术精神"。换言之,他把"生命"几乎直接等同于"生命情调",而把"心灵"几乎直接等同于"美感"。显然,这种本体论论证是颇为粗疏的,在逻辑上存在问题。不过,他自己毕竟已经辩护说,这样做只是为了"逻辑次序之简便豁目,非谓生命之实质必外缘物象而内托艺技始能畅其机趣也"[2]。这一辩护显出他所师承的柏格森等所代表的西方生命哲学及其生命本体论的特色——人类生命的存在过程本身就是自己的本体,这中间无需像形而上学那样硬性划分生命的等级,更不必在不同民族及其文化心灵和艺术精神之间区分出高低。这也为他的"生命情调"三分法模型提供了理论依据。

根据上述论证,他"试比观三种生命情调,以见其特殊美感之所托,请再以戏场所见为喻",从而提出"生命情调"的三种戏情比较模型如下:

戏中人物:	希腊人;	近代西洋人;	中国人。
背景:	有限乾坤;	无穷宇宙;	荒远云野,冲虚绵邈。
场合:	雅典万神庙;	葛特式教堂;	深山古寺。
缀景:	裸体雕刻;	油画与乐器;	山水画与香花。
题材:	摹略自然;	戡天役物;	大化流衍,物我相忘。
主角:	爱婆罗;	浮士德;	诗人词客。
表演:	讴歌;	舞蹈;	吟咏。
音乐:	七弦琴;	提琴,钢琴;	钟磬箫管。
境况:	雨过天青;	晴天霹雳;	明月箫声。
景象:	逼真;	似真而幻;	似幻而真。
时令:	清秋;	长夏与严冬;	和春。
情韵:	色在眉头;	急雷过耳;	花香入梦。
	素雅朗丽;	震荡感激;	纤余蕴藉。[3]

[1] 方东美:《生命情调与美感》(1931),《中国现代学术经典·方东美卷》,第211页。
[2] 同上。
[3] 同上。

依据这个模型，方东美展开了他的基于"文化心灵"与"基本符号"的关联视野的中西方文化形态与艺术精神的比较分析。这样的三分法及其特点比较也许会引发不同的评论，也会令人想到斯宾格勒的开创式论述及宗白华的借鉴，如此可见他与宗白华在中西文化形态学比较方面是有共通感的。只不过，与宗白华从斯宾格勒的世界文化形态分析中仅仅提炼出四分法模型（希腊、埃及、近代欧洲和中国）不同，方东美用的是经过自己精简后的三分法模型，也就是选出古希腊、近代欧洲和中国三种形态来进行"生命情调"与"美感"之间的比较。可以说，方东美同宗白华之间更多的不同之处，在于具体理路及细节上的把握而非基本观点。例如，方东美喜欢结合"戏情"作比，而宗白华更擅长于依托绘画及书法艺术的体验。不过，尽管如此，他们两人都相信中西之间并非阻隔，而完全可以打通及沟通。

接下来，方东美从其"宇宙"论进而引入"空间"观念："空间者文化之基本符号也，吾人苟于一民族之空间观念澈底了悟，则其文化之意义可思过半矣。"[1]他相信，特定的空间可以成为特定的"文化心灵""生命情调"或"美感"的"基本符号"。这表明他的分析思路是近乎斯宾格勒和宗白华的。例如他认为，希腊人注重"质实圆融之形体"，其"世界形象"必然带有"具体而微"的特点，属于一种"拟物宇宙观"。[2]而希腊空间观同近代西洋空间观的差异不在于是否注重有质量的"形体"，而在于"形体"之"有限"还是"无限"："古代希腊之宇宙为有限之形体，而近代西洋宇宙，则为无穷之境界。"[3]但当它们合起来同中国空间观相比时，就显出"一家人"的相似性来：古希腊人与近代西洋人虽然分别有其有限之形体和无穷之境界两种宇宙观，但根本上是一家人，共同尊崇的法则为"科学之理趣"[4]。与此不同，中国人的宇宙观，即使内部有儒家、道家和杂家三者之别，但却有其共同处："吾人对影自鉴，自觉其懿德，不寄于科学理趣，而寓诸艺术意境。"这就得出一结论：

 希腊人与近代西洋之宇宙，科学之理境也；中国人之宇宙，艺术之

[1] 方东美：《生命情调与美感》(1931)，《中国现代学术经典·方东美卷》，第213—214页。
[2] 同上文，第212—213页。
[3] 同上文，第217页。
[4] 同上文，第222页。

意境也。科学理趣之完成,不必违碍艺术之意境,艺术意趣之具足,亦不必损削科学之理境。特各民族心性殊异,故其视科学与艺术有畸重畸轻之别耳。中外宇宙观之不同,此其大较,至其价值如何论定,则见仁见智,存乎其人可也。[1]

他在这里发现,希腊人和近代西洋人都共同地注重"科学理境",而中国人则标举"艺术意境"。对"艺术意境"概念的选择,使得他同宗白华的理念更是趋于一致了。"中国人之视宇宙多舍其形体而穷其妙用,纵有执其形体者,亦且就其体以寻绎其用。盖因体有尽而用无穷,惟趣于无穷始能表显吾人艺术神思之情蕴焉耳。"[2]与西方人总是注重"质实圆融之形体"不同,中国人偏好"舍其形体而穷其妙用"。究其原因,在于"中国人之灵性,不寄于科学理趣,而寓诸艺术神思"[3]。值得注意的是,他在这里实际上已阐述了他自己后来一直坚持的有关中国艺术精神的独特判断:中国人的文化心灵的独特之处在于它在本性上就是一种艺术精神或艺术心灵。

三、中国艺术精神中的道德性与艺术性

方东美在上文中运用的希腊、欧洲和中国三分法模型,在其五年后的论文《哲学三慧》(1937)中上升到哲学智慧的高度,并做了进一步论证和阐发。"哲学智慧生于各个人之闻、思、修,自成系统,名自证慧。哲学智慧寄于全民族之文化精神,互相摄受,名共命慧。……据实标明哲学三慧:一曰希腊,二曰欧洲,三曰中国。"[4]正是由这三种哲学智慧的分别,引导出三种文化心灵及艺术精神的分野。"爱波罗精神,巴镂刻精神(浮士德精神之主脑),原始儒家(宗孔子,秦汉以后儒家)精神,横亘奥衍,源远流长,各为希腊人、欧洲人、中国人文化生活中灵魂之灵魂。"[5]他之所以张扬"哲学三慧",正是基于如下认知:"复兴民族生命,必自引发哲学智慧始,哲学家不幸生于衰世,其精神必须高瞻远瞩,超

[1] 方东美:《生命情调与美感》(1931),《中国现代学术经典·方东美卷》,第222页。
[2] 同上文,第224—225页。
[3] 同上文,第229—230页。
[4] 方东美:《哲学三慧》(1937),《中国现代学术经典·方东美卷》,第303页。
[5] 同上文,第310页。

越时代以拯救时代之隳堕。"[1]他深知这三种哲学智慧各有其长短，需要相互取长补短，而成就"陶铸众美"之"超人"[2]。

值得注意的是，他虽然再次重申了自己在《生命情调与美感》中已经阐述过的中国哲学"寓诸艺术意境"的主张，但已提出一种更加全面的观察，这就是从"艺术"这单一视野拓展到"艺术想象"与"道德修养"双重视野："中国哲学家之思想向来寄于艺术想象，托于道德修养，只图引归身心，自家受用。"[3]也就是说，此时的他认为中国哲学不同于希腊哲学和欧洲哲学的独特之处，在于中国人兼顾并打通了"艺术想象"与"道德修养"两方面。为什么有此变化？想必主要在于依据迫在眉睫的举国全面抗战形势而做了重要的调整，在中国哲学传统中增添了与"艺术性"平行的"道德性"维度，以便让人们从中国传统中获取团结抗战的精神力量。

正是在1937年全面抗战前夕根据自己的广播演讲稿所出版的《中国人生哲学概要》一书中，他明确标举道德性和艺术性这一双性模型："中国人的宇宙，穷其根底，多带有道德性和艺术性，故为价值之领域。"[4]而"道德性"与"艺术性"在中国哲学内部本来就是相互贯通的："我们的宇宙是道德的园地，亦即是艺术的意境。"[5]其根源在于，中国宇宙观有个基本信念："一切艺术都是从体贴生命之伟大处得来的。"[6]在中国人对"生命之伟大处"的"体贴"中，"道德性"与"艺术性"之间的可能的鸿沟就被化解掉了："我们中国的宇宙，不只是善的，而且是十分美的，我们中国人的生命，也不仅仅富有道德价值，而且含藏艺术纯美。这一块滋生高贵善性和发扬美感的领土，我们不但要从军事上、政治上、经济上，拿热血来保卫，就是从艺术的良心和审美的真情来说，也得要死生以之，不肯让人家侵掠一丝一毫！"[7]这里的抗战动员效果的修辞学追求显而易见。确实，他把中国艺术精神视野贯注于这样的抗战动员修辞中，在当时应当有着不同凡响的社会动员效果。

[1] 方东美：《哲学三慧》(1937)，《中国现代学术经典·方东美卷》，第310页。
[2] 同上文，第320页。
[3] 同上文，第318页。
[4] 方东美：《中国人生哲学概要》，引自该书1978年第5版，载方东美：《中国人生哲学》，台北：黎明文化事业股份有限公司，2005年，第60页。
[5] 同上文，第60—61页。
[6] 同上文，第102页。
[7] 同上文，第103—104页。

将近20年后，方东美在用英文撰写的著作《中国人的人生观》中，继续发挥上述认识："从中国哲学看来，一切艺术都是从体贴生命之伟大处得来的，所以在艺术领域之中，人类无需再模仿自然，相反的，他甚至可以挺身而出，超拔其上，因为他的生命之流已经贯注了更大的创造力，不受任何下界所拘限，故能臻于最高的精神成就，这是我为什么肯定'历史'乃是文化理想的实现历程，乃至于大化流行的优美文字。"[1]他甚至认为中国人的宇宙本身就是艺术（交响乐）："数千年以来，我们中国人对生命问题一直是以广大和谐之道来旁通统贯，它仿佛是一种充量和谐的交响乐。"[2]当然，他还是继续坚持自己的"道德性"与"艺术性"双性模型："'宇宙'在中国的智慧看来，也充满了道德性和艺术性；所以基本上来说，它是个价值的领域，这一点与西方哲学大不相同。"[3]"宇宙，当我们透过中国哲学来看它，乃是一个沛然的道德园地，也是一个盎然的艺术意境。"[4]在该书第六章"艺术理想"中，他从三方面论述了中国艺术理想：无言之美、美的本质和中国艺术的特色。这三方面共同表明，他在这里论述的其实就是中国艺术精神。

具体来看，他相信儒家和道家所体现的艺术精神能代表中国艺术精神整体："道家和儒家的艺术思想……已深入中国艺术的每一部门，其精神已是无所不在……换句话说，如果从艺术史来看，则整个中国艺术所表现的创造精神，正是这两家在哲学上所表现的思想。"[5]也就是说，"中国人对美的看法，尽可在道家与儒家的伟大系统中得到印证，简单地说，不论在创造活动或欣赏活动，若是要直透美的艺术精神，就必须先与生命的普遍流行浩然同流，据以展露相同的创造机趣，凡是中国的艺术品，不论它们是任何形式，都是充分的表现这种盎然生意"。道家与儒家所标举的艺术精神的共同处在于都尊崇"盎然生意"。他甚至重申："一切艺术都是从体贴生命之伟大处得来的，我认为这是所有中国艺术的基本原则，甚至在中国佛教的雕塑、壁画与绘画，也不例外。"[6]这里可以见出他早年所受柏格森生命哲学的持久影响力及其与中国智慧的内在贯通。"要之，中国艺术所关

[1]　方东美：《中国人的人生观》(1956)，冯沪祥译，载方东美：《中国人生哲学》，第156页。
[2]　同上文，第149页。
[3]　同上文，第181页。
[4]　同上文，第182页。
[5]　同上文，第284页。
[6]　同上文，第289页。

切的,主要是生命之美,及其气韵生动的充沛活力。"[1]

从上面这样的论述中可见,方东美与宗白华似乎已越走越近乃至差别甚微了。至少,他们两人都并没有像后来的徐复观那样有意忽略儒家(孔子属例外),而仅仅独尊道家。

第四节　唐君毅:统合儒道的中国艺术精神

唐君毅(1909—1978)作为中国现代新儒家的代表人物之一,曾受业于汤用彤、熊十力、方东美和宗白华等。有一种误解,以为中国艺术精神是由唐君毅第一次提出的,"唐君毅是标举中国艺术精神的第一人"。其根据是他于1943年发表的《中国文化中之艺术精神》一文[2],以及1951年先后发表的《中国艺术精神》《中国文学精神》《中国艺术精神下之自然观》三篇论文,还有之后在其他论文、著作中的论述。[3]造成这一误解的直接原因,在于没有注意到,作为唐君毅的师长和同事的方东美和宗白华,至少在《中国文化中之艺术精神》这篇论文发表前九年时就已正式使用"中国艺术精神"这一词语,而宗白华就更是早在此前更长时间里投入自己有关中国艺术精神的探索和分析中。连唐君毅自己后来也坦陈,当初曾从"方东美、宗白华先生之论中国人生命情调与美感"[4]中受到过启发。

但是,唐君毅从现代新儒学视野对中国艺术精神的集中思考,毕竟还是有力地推动了这个问题的深入探究。特别是他以多达三篇论文的标题这样特别鲜明且成系列的方式去追踪论述中国艺术精神及其关联话题,尤其是在其著作《中国文化之精神价值》中对中国艺术精神做了专题研究,确实更有助于这一研究的集中、深入、推广和普及。

[1]　方东美:《中国人的人生观》(1956),冯沪祥译,载方东美:《中国人生哲学》,第291页。

[2]　此文的作者归属及发表时间有不同意见。就作者,一说为方东美,另一说为唐君毅;就时间,一说为1943年,另一说为1944年。从学术观点分析,当主要体现唐君毅的见解,故目前暂时归于唐的名下。至于发表时间,采宛小平之说为1944年。参见宛小平:《从辨〈中国文化中之艺术精神〉作者归属看方东美和唐君毅美学思想的差异》(此文为作者于2014年10月25日在北京师范大学"纪念方东美先生诞辰115周年暨方东美哲学思想研讨会"上提交的论文,待发表)。

[3]　此说据孙琪:《唐君毅对中国艺术精神主体的发掘和发现》,《学术交流》2012年第6期;孙琪:《从"中国艺术精神"到"文学欣赏的灵魂"——现代新儒学美学话题的批评转向》,《孔子研究》2012年第6期。

[4]　唐君毅:《自序》,《中国文化之精神价值》,桂林:广西师范大学出版社,2005年,第3页。

一、通向各门艺术精神的相通相契

唐君毅在 1935 年发表过论文《中国艺术之特质》(载于《论学月刊》)和《中国文化根本精神之一尝试解释》(载于中央大学《文艺论丛刊》)[1]，后收入《中西哲学思想之比较论文集》(1943)，对此他在《中国文化之精神价值》(1953)的《自序》中追述过。而查该论文集，导言《中国文化根本精神之一种解释》这样论述了"中国人之宇宙特质"：无定体观、无往不复观、合有无动静观、一多不分观、非定命观、生生不已观、性即天道观、中国人之人生态度之说明、赞美人生、物我两忘、仁者之爱、德乐一致、反求诸己、虚静其心、择乎中道、不离现在、化之人格理想论、气之不朽论。依托这一哲学基础，他进而这样论述"中国艺术之特质"：重纯粹之形式美、贵含蓄不尽、贵空灵恬淡而忌质塞浓郁、艺术作品与自然万象之流行能融契无碍、以最少媒介象征最多意义、自然流露和各项艺术精神均能相通公契。他在这里虽然还沿用一般的"艺术特质"之类的术语而没有完整地使用"中国艺术精神"一语，但在具体展开时确实已明确使用"艺术精神"一词，并指出"中国艺术的特质"之一在于"各项艺术精神均能相通共契"。可见他早就明确地认识到，中国艺术精神的特点之一在于各门艺术之精神是相通的。

现在来看唐君毅在《中国文化中之艺术精神》中的思考："西洋近代文化中科学精神渗透到文化之各方面，而在中国文化中则艺术精神弥漫于中国文化之各方面。"[2] 他的判断简洁明了：西方近代文化由"科学精神渗透"，而中国文化则"艺术精神弥漫"。西方文化是科学的，而中国文化是艺术的。这里显然把中国文化精神完全归结为"艺术精神"这一项，而舍弃了方东美二分法中的另一项即"道德性"。原因在于，他认为："中国文化中之理想人格是含音乐精神与艺术精神之人格，所以中国之道德教育是要人知善之可欲，进而培育善德，充实于外，显为睟面盎背之美。中国之最高人格理想正是化人格本身如艺术品之人格。"[3] 这表明，他所主张的恰恰是，中国文化之精神实质正在于一种"艺术精神"。而他写这篇论文的目的，着眼的正是在抗战环境中传承"中国文化中的艺术精神"或"中国人的艺术精神"。

[1] 此据黄克剑编：《中国现代学术经典·唐君毅卷》，石家庄：河北教育出版社，1996 年，第 960 页。

[2] 唐君毅：《中国文化中之艺术精神》，原载重庆《文史杂志》卷三第三、四合刊，1943 年 2 月，此据方东美：《生生之美》，李溪编，北京：北京大学出版社，2009 年，第 1 页。

[3] 同上文，第 3 页。

他在这里沿用了宗白华和方东美所分别使用过的"艺术意境"概念:"西洋的哲学方法重思辨、重分析。中国的哲学方法重体验,重妙悟。艺术的胸襟是移情于对象与之冥合无间,忘我于物,即物即我的胸襟。艺术的意境之构成恒在一瞬,灵感之来稍纵即逝,文章天成,妙手偶得。中国哲学方法上之体验在对此宇宙人生静观默识,意念与大化同流,于山崎川流鸟啼花笑中见宇宙生生不已之机,见我心与天地精神气之往来。这正是艺术胸襟之极致。中国哲人之妙悟哲学上至高之原理,常由涵养功深、真积力久,而一旦豁然贯通,不得推证,不容分析,当下即是,转念即非。这正如艺术意境之构成,灵感之下临于一瞬。"[1]可见那时的他们三人(及更多的人)在以"艺术意境"去落实中国艺术精神方面,真可谓"心有灵犀一点通"了。只不过,唐君毅更突出的是中国艺术精神对"物"与"我"、"物质"与"精神"的"豁然贯通"功夫:

> 艺术是以物质界的形色声音象征吾人内心之精神境界,艺术作品也就是吾人内心之精神境界之客观化,——吾人内心精神境界在物质界投下之影子。所以艺术创作即是沟通内心外界,精神与物质,超形界与形界之媒介。艺术精神融摄内心外界,精神与物质,超形界与形界之对待,而使人于外界中看见自己之内心,于物质中透视精神,于形而下之中启露形而上。而中国主要哲学儒家哲学之内容乃合内外之道,和融精神物质差别相,于形色中见性天,即形下之器以明形上之道。中国的道家哲学亦以道为无所不在,而不以之为超绝,要人于蝼蚁稊稗中见出天地之原理。儒道二家正同是最含艺术性的哲学学说。[2]

唐君毅的"中国艺术精神"概念的内涵诚然并不统一和明确,但总体看,大约相当于"中国艺术心灵"或"中国艺术主体精神"等意思。

二、寻觅中国艺术精神的儒道根基

值得注意的是,正是在如上引文中,唐君毅清晰地论述道:"儒道二家正同是

[1] 唐君毅:《中国文化中之艺术精神》,原载重庆《文史杂志》卷三第三、四合刊,1943年2月,此据方东美:《生生之美》,李溪编,第1页。
[2] 同上文,第1—2页。

最含艺术性的哲学学说"，这表明他在此时看到了儒道两家在支撑中国艺术精神时所起的根基作用。

上述思想在他后来的专著《中国文化之精神价值》里得到继续贯彻，只是"中国艺术精神"概念得到了更加明确的表述："中国之艺术文学之精神，皆与吾人上述之中国先哲之自然宇宙观、人生观，及社会文化生活之形态密切相连者。艺术文学之精神，乃人之内心之情调，直接客观化于自然与感觉性之声色，及文字之符号之中，故由中国文学、艺术见中国文化之精神尤易。"[1]可见这种中国艺术精神主要是一种外现于自然及艺术符号系统中的中国人的"内心之情调"。这里的"情调"一词令人想到方东美1931年的《生命情调与美感》。但唐君毅为什么分开论述中国艺术精神之自然观、中国艺术精神和中国文学精神，确实没有交代明确的理由。但可以想见，他自己是坚持它们之间息息相通、不能分割开来的观点的。

唐君毅的基本判断在于："以诸子百家精神相较，而言其所偏重，儒家偏重法周，其学兼综六艺而特重礼乐。礼者道德之精神，乐者音乐之精神。"这里的"礼"与"道德之精神"、"乐"与"音乐之精神"的二分法，其雏形可以上溯到方东美的中国宇宙注重"道德性"与"艺术性"两方面之说。看来唐君毅在此已多少改变了自己当年（1943）曾单纯强调"艺术"本身内含有道德性而不必单独标举道德性的主张。

三、"游"与各门艺术精神的相通相契

但他的论述重心或特色毕竟不在于像方东美那样去沟通"道德性"与"艺术性"，而在于独出心裁地以"游"字去贯通中国各种艺术门类，并从中化约出一种共同的"艺术精神"。正是这一意图本身及其取得的成果，使他的中国艺术精神探索呈现出与众不同的独特学术品格，与此前的宗白华和方东美及此后的徐复观等相比毫不逊色，且独树一帜。他指出：

> 中国文学艺术之精神，其异于西洋文学艺术之精神者，即在中国文学艺术之可供人之游。凡可游者之伟大与高卓，皆可亲近之伟大与高卓、

[1] 唐君毅：《中国文化之精神价值》，第214页。此引文中的"及社会文化生活之形态，密切相连者"疑应为"及社会生活之形态密切相连者"。

似平凡卑近之伟大与高卓，亦即"可使人之精神，涵育于其中，皆自然生长而向上"之伟大与高卓。凡可游者，皆必待人精神真入乎其内，而藏焉、息焉、修焉、游焉（借《礼记·学记》语），乃真知其美之所在。既知其美之所在，即与之合一，而忘其美之所在，非只供人之在外欣赏，于其美加以赞叹崇拜而止者。[1]

这显然主要是就审美主体之精神方面来说的。那么，为什么中国艺术皆可"游"乃至可"藏修息游"呢？他的解答是，因为它们都有"虚实相涵"的特点："凡虚实相涵者皆可游，而凡可游者必有实有虚。一往质实或一往表现无尽力量者，皆不可游者。……故吾人谓中国艺术之精神在可游，亦可改谓中国艺术之精神在虚实相涵。虚实相涵而可游，可游之美，乃回环往复悠扬之美"。[2]他还引用宗白华有关中国画家"作画之时，即游心于物之中"的观点，进一步说明中国艺术精神属于一种"可往来悠游之艺术精神"。[3]

那么，中国的各种艺术门类如何成为审美主体的游心寄意之所？他逐一加以分析：

> 吾昔年尝论中国艺术精神，尚有一种极堪注意之点，即重在各种艺术精神相互为用，以相互贯通。西洋之艺术家，恒各献身于所从事之艺术，以成专门之音乐家、画家、雕刻家、建筑家。而不同之艺术，多表现不同之精神。然中国之艺术家，则恒兼擅数技。中国各种艺术精神，实较能相通共契。中国书画皆重线条。书画相通，最为明显。……而中国之建筑则舒展的音乐，与音乐精神最相通也。中国人又力求文学与书画、音乐、建筑之相通。故人论王维之诗画曰"味摩诘之诗，诗中有画，味摩诘之画，画中有诗"。宋赵孟𫖯以画为无声之诗，邓椿以画为文极，此中国之画之所以恒题以诗也。中国文字原为象形，则近画。而单音易于合音律，故中国诗文又为最重音律者。诗之韵律之严整，固无论，而中国之文亦以声韵铿锵为主。故文之美者，古人谓之掷地作金石声。过

[1] 唐君毅：《中国文化之精神价值》，第221页。
[2] 同上书，第224页。
[3] 同上书，第226页。

去中国之学人，即以读文时之高声朗诵，恬吟密咏，代替今人之唱歌。故姚姬传谓中国诗文皆须自声音证入。西方歌剧之盛，乃瓦格纳以后事。以前之歌剧，皆以对白为主。而中国戏剧则所唱者，素为诗词。戏中之行为动作，多以象征的手势代之，使人心知其意，而疑真疑幻，若虚若实。戏之精彩全在唱上，故不曰看戏，而曰听戏，是中国之诗文戏剧皆最能通于音乐也。中国之庙宇宫殿，及大家大户之房屋，恒悬匾与对联，则见中国人求建筑与诗文之意相通之精神。[1]

他在这里首先指出了西方艺术精神的两大特点：一是西洋艺术家各自"献身于所从事之艺术"，成为"专门"之艺术家；二是他们以"不同之艺术"门类去"表现不同之精神"。这样的看法在今天看来是过于简单了，但他由此对比所作出的有关中国艺术精神的判断还是有其合理性的：第一，中国艺术家往往一人兼擅多门艺术门类（"兼擅数技"）。第二，中国各种艺术精神之间"相通共契"。

他在此具体分析了书画、建筑、音乐、文学、戏剧等艺术门类之间的"相通共契"特点：

（1）书与画同为"线条"的艺术，故"书画相通，最为明显"。

（2）建筑属"舒展的音乐"，故"与音乐精神最相通"。

（3）由于汉字在构造上的"象形"特点本身就"近画"，在发音上则为"单音"，"易于合音律"，故诗文与绘画和音乐相通。

（4）戏剧在唱词上"素为诗词"，与文学和音乐相通。

（5）建筑"恒悬匾与对联"，与文学精神相通。

至于中国各种艺术精神之"相通共契"的原因，他是这样分析的：

此种中国各种艺术、文学精神之交流互贯，可溯源于中国文学家、艺术家恒不以文学艺术之目的在表现客观之真美，或通接于上帝，亦不在尽量表现自己之生命力与精神，恒以文学、艺术为人生之余事（余乃充余之义），为人之性情胸襟之自然流露。然人之性情胸襟，原为整个者，则其流露于书画诗文，皆无所不可，而皆可表现同一之精神，亦自

[1] 唐君毅：《中国文化之精神价值》，第230—231页。

当求各种艺术精神之贯通综合，使各种文学、艺术之精神不相对峙并立，而相涵摄。然此各种艺术精神之互相涵摄，亦即可谓每种艺术之精神，能超越于此种艺术之自身，而融于他种艺术之中，每种艺术之本身，皆有虚以容受其他艺术之精神，以自充实其自身之表现，而使每一种艺术，皆可为吾人整个心灵藏修息游所在者也。[1]

他找到的独特根源有两方面：一是中国人以艺术为"人生之余事"，二是中国人以艺术为"人之性情胸襟之自然流露"。前者使得中国人有超功利之心，后者使其有整体涵摄之追求。这样的分析虽然较为浅显，但毕竟代表了唐君毅那时的思考深度及其特色。

第五节　徐复观：独尊道家的中国艺术精神观念

在中国现代美学及艺术理论发展史上，明确标举中国艺术精神并以专著力度去展开深入的学理论证的，徐复观（1903—1982）毕竟是第一人。他的《中国艺术精神》一书于1966年出版，在学界产生了影响。该书于1987年由春风文艺出版社引进内地后，又多次再版，影响颇大。

一、独特的个人学术发现轨迹

但颇为奇怪的是，徐复观专门研究中国艺术精神，显然是在宗白华、方东美和唐君毅等同时代人之后，但其《中国艺术精神》一书却全然不加引述，好像他们的研究成果对自己根本没有任何启示或影响似的。这不符合通常的学术惯例。为什么？全部原因不得而知。

但从他的《自叙》，可知其一二：这位后半生才毅然弃政从文的名人，之所以潜心研究中国艺术精神，仿佛主要来自他个人的学术发现。他在买到一部《美术丛书》后，才对中国画及画论产生了兴趣，并逐渐形成如下追踪轨迹：画史与画论——宋元诗文集——现代中日著作——画册——魏晋玄学——庄子。一旦到庄

[1] 唐君毅：《中国文化之精神价值》，第231页。

子,他的整个学术发现的链条就得以形成,并导向一次全新的学术顿悟:

> 发现庄子之所谓道,落实于人生之上,乃是崇高的艺术精神;而他由心斋的功夫所把握到的心,实际乃是艺术精神的主体。由老学、庄学所演变出来的魏晋玄学,它的真实内容与结果,乃是艺术性的生活和艺术上的成就。历史中的大画家、大画论家,他们所达到、所把握到的精神境界,常不期然而然的都是庄学、玄学的境界。宋以后所谓禅对画的影响,如实地说,乃是庄学、玄学的影响。我自己并没有什么预定的美学系统,但探索下来,自自然然地形成为中国的美学系统。[1]

从这里可以见出他的这次学术发现轨迹具有浓烈的个人色彩。

二、从三大文化支柱看中国艺术精神

确实应看到,他的基本观点与宗白华等人都存在明显的差异。他的基本假定在于"道德、艺术、科学,是人类文化中的三大支柱"[2]。中国文化除了科学不发达外,在道德和艺术两大领域成就卓著。他撰写《中国艺术精神》的目的就是重点阐明中国文化中的艺术支柱。"所以我现时所刊出的这一部书,与我已经刊出的《中国人性论史·先秦篇》,正是人性王国中的兄弟之邦。使世人知道中国文化,在三大支柱中,实有道德、艺术的两大擎天支柱。"[3]他对中国艺术精神的判断与之前的宗白华、方东美、唐君毅都不相同:

> 中国文化中的艺术精神,穷究到底,只有由孔子和庄子所显出的两个典型。由孔子所显出的仁与音乐合一的典型,这是道德与艺术在穷极之地的统一,可以作万古的标程;但在实现中,乃旷千载而一遇。而在文学方面,则常是儒、道两家,尔后又加入了佛教,三者相融相即的共同活动之场。所以对于由孔子所代表的典型,在本书中只分占了一章的篇幅。当然,这也是由于我在这一方面的研究作得不够。由庄子所显出

[1] 徐复观:《中国艺术精神》,上海:华东师范大学出版社,2001年,第2页。
[2] 同上书,第1页。
[3] 同上书,第2页。

的典型,彻底是纯艺术精神的性格,而主要又是结实在绘画上面。此一精神,自然也会伸入到其他艺术部门。[1]

这就是说,他认为中国艺术精神在儒家创始人孔子那里能够呈现出来,纯属"旷千载而一遇",近乎偶然因素,所以全书只给孔子留了一章的篇幅。其理由在于:"儒家真正的艺术精神,自战国末期,已日归湮没。"[2]但正是在道家代表人物之一的庄子那里,才有了最纯粹而又集中凝练的表达:庄子的气质堪称"彻底是纯艺术精神的性格"。他的解释是这样的:"庄子与孔子一样,依然是为人生而艺术。因为开辟出的是两种人生,故在为人生而艺术上,也表现为两种形态。因此,可以说,为人生而艺术,才是中国艺术的正统。不过儒家所开出的艺术精神,常须要在仁义道德根源之地,有某种意味的转换。没有此种转换,便可以忽视艺术,不成就艺术。程明道与程伊川对艺术态度之不同,实可由此而得到了解。由道家所开出的艺术精神,则是直上直下的;因此,对儒家而言,或可称庄子所成就为纯艺术精神。"[3]故全书其他篇幅几乎都集中于被他提炼得纯而又纯的庄子及其所代表的中国艺术精神,也就是庄子所开拓的中国艺术精神的"典型"路线。

三、独尊道家的中国艺术精神思路

他这样做,显然已既不同于宗白华的融合儒道禅的宽厚路线,也不同于方东美的道德与艺术并通路线,还不同于唐君毅的统合儒与道的路线,而是单独标举以庄子为代表的道家路线。这样的狭窄而又纯粹的中国艺术精神道路选择,到底图的是什么?在他,是有明确的现实针对性或现实干预意图的:

> 中国的山水画,则是在长期专制政治的压迫,及一般士大夫的利欲熏心的现实之下,想超越向自然中去,以获得精神的自由,保持精神的纯洁,恢复生命的疲困而成立的;这是反省性的反映。……由机械、社团组织、工业合理化等而来的精神自由的丧失,及生活的枯燥、单调,

[1] 徐复观:《中国艺术精神》,第4页。
[2] 同上书,第23页。
[3] 同上书,第82页。

乃至竞争、变化的剧烈，人类是需要火上加油性质的艺术呢？还是需要炎暑中的清凉饮料性质的艺术呢？我想，假使现代人能欣赏到中国的山水画，对于由过度紧张而来的精神病患，或者会发生更大的意义。[1]

由此可见其张扬以庄子为代表的道家艺术精神的现实针对性：促使现代人通过中国山水画所寄寓的中国艺术精神，超越现实的专制政治、利欲熏心及精神病患等境遇而获得个体精神自由。而这种个体精神自由特别表现为"精神的自由"及"精神的纯洁"等，其最高表率就是庄子及其精神自由的思想。

顺着这个窄而纯的中国艺术精神思路，徐复观的研究实现了如下突破：第一，以一部专著及其醒目标题这一超级分量，前所未有地空前凸显了中国艺术精神的学术价值；第二，独出心裁地和力排众议地彰显了庄子在中国艺术精神领域独一无二的和最高的"典型"意义；第三，通过细致的论证、考证及论辩等学术功夫，把庄子所代表的中国艺术精神一直沉落到中国画及中国画论史的完整链条上，形成了一个近乎完整有序的中国艺术精神美学系统。

当然，人们也不免疑惑：这样窄化和纯化的中国艺术精神，还是完整而又确切的中国艺术精神吗？

第六节　李泽厚：寻找"中国美学的精英和灵魂"

在20世纪50年代中期的"美学讨论"中初出茅庐便一鸣惊人的李泽厚（1930—　），诚然一开始并没有去专门探讨中国艺术精神问题，但从自己被归属于美的本质问题上的"客观"与"社会"派视角出发，他已深切感受到，中国马克思主义美学单一的中心范畴"典型"已远远不能满足中国现代文艺创作和鉴赏的阐释需要，急需补充来自中国传统美学的营养。于是，敏锐的李泽厚在发表于1957年的论文里提出用"意境"范畴来加以补充："意境是中国美学根据艺术创作的实践所总结地提出的重要范畴，它也仍然是我们今日美学中的基本范畴。可惜对这一问题我们一向就研究得极为不够。这几年来就似乎根本没有看到过研

[1]　徐复观：《中国艺术精神》，第5页。

究分析这一问题的任何文章。"[1]特别是为了纠正50年代文艺创作中的"公式化概念化"偏向,他急切地呼吁重新追寻中国传统美学的"意境"范畴:"需要深入到中国古典艺术理论和作品的遗产中去追寻探索,而且还更需要结合今天艺术创作和理论批评工作中的许多问题去探索。"[2]

一、把"意境"提升到"典型"高度的意义

作为一种纠偏措施,他提出了一个前所未有的新主张:把"意境"范畴提升到与"典型"这一已有的中心范畴"平行相等"的高度:

> 读一首诗,看一幅画,总之,欣赏艺术,常常是通过眼前的有限形象不自觉地捕捉和领会到某种更深远的东西,而获得美感享受。齐白石的画,在还不懂事的小孩眼中,不过是几只不像样的虫、虾;柴可夫斯基的音乐,在"非音乐的耳"旁,最多也不过是一堆有节奏的音响。然而,也就在这虫、虾、音响之中,却似乎深藏着某种更多的东西,藏着某种超越这些外部形象本身固有意义的"象外之旨"、"弦外之音"。看齐白石的草木虫鱼,感到的不仅是草木虫鱼,而是能唤起那种清新放浪春天般的生活的快慰和喜悦,听柴可夫斯基时,感到的也不只是音响,而是听到如托尔斯泰所说的"俄罗斯的眼泪和苦难",那种动人心魄的生活的哀伤。也正因为这样,你才可能面对着这些看来似无意义的草木虫鱼和音响,而"低徊流连不能去"了。艺术的生命,美的秘密就在这里,就在限、偶然的具体形象里灌注充满了那生活本质的无限、必然的内容,"微尘中见大千,刹那间见终古"。艺术正是这样把美的深广的客观社会性和它的生动的具体形象性两方面集中提炼到了最高度的和谐和统一,而用"意境"、"典型环境典型性格"这样一些美学范畴把它呈现出来。诗、画(特殊是抒情诗、风景画)中的"意境",与小说、戏剧中的"典型环境典型性格"是美学中平行相等的两个基本范畴(这两个概念并且还是互相渗透、可以交换的概念;正如小说、戏剧也有"意

[1] 李泽厚:《"意境"杂谈》,《光明日报》1957年6月9日、16日,据李泽厚:《门外集》,武汉:长江文艺出版社,1957年,第157页。

[2] 同上。

境"一样，诗、画里也可以出现"典型环境典型性格"）。它们的不同，主要是由艺术部门特色的不同所造成，其本质内容却是相同的：它们同是"典型化"具体表现的领域，同样不是生活形象简单的摄制，同样不是主观情感单纯的抒发；它们所把握和反映的是生活现象中集中、概括、提炼了的某种本质的深远的真实。在这种深远的生活真实里，艺术家主观的爱憎、理想也就融在其中。[1]

他之所以标举古典"意境"范畴，所着眼的焦点在于，正是"意境"具有"典型"范畴所不能尽情概括的特殊意义，这就是"通过眼前的有限形象不自觉地捕捉和领会到某种更深远的东西"，以及"在这虫、虾、音响之中，却似乎深藏着某种更多的东西，藏着某种超越这些外部形象本身固有意义的'象外之旨'、'弦外之音'"。这种观点显然是宗白华等人早年有关"艺术意境"在有限中蕴含无限等研究的一种延伸的结果（尽管不知这中间是否存在宗影响李的关联）。但李泽厚显然做了前人都没有做过的一件新鲜事：把地地道道的中国式术语"意境"居然一下子拔高到美学范畴这一更重要的地位，并进而再度提升到美学的又一中心范畴这一空前高度，与其时被格外推崇的来自苏联的"典型"这一中心范畴相提并论。这件事的意义在于，在中国马克思主义美学与艺术理论框架中移植或输入了中国古典传统范畴"意境"，从而大力提升了"意境"在中国马克思主义美学与艺术理论体系中的地位，也就是把它一举提升到中国现代马克思主义美学与艺术理论的基本范畴的高度。

他在阐述这样做的理由时，所运用的方式基本上是辩证唯物主义的，但重要的是在其中贯注了中国古典传统有关艺术抒写主体性情或性灵的意味。他认为，"意境"正是生活形象的客观反映和艺术家情感理想的主观创造相结合的产物，后者是所谓"意"，前者则是所谓"境"。这种"意"与"境"的统一，就意味着"情""理""形""神"的有机融合。他相信，"在情、理、形、神的互相渗透、互相制约的关系中或可窥破意境形成的秘密"[2]。

特别应当指出的是，李泽厚在解释"意境"范畴的内涵时，不仅如前引那样运用了中国古典传统表述如"象外之旨"和"弦外之音"，而且还注意引用严羽

[1] 李泽厚：《"意境"杂谈》，《光明日报》1957年6月9日、16日，据李泽厚：《门外集》，第138—139页。
[2] 同上文，第140页。

《沧浪诗话》中论述"兴趣"的段落:"诗者,吟咏情性也。盛唐诸人,惟在兴趣,羚羊挂角,无迹可求。故其妙处,透彻玲珑,不可凑泊,如空中之音,相中之色,水中之月,镜中之象,言有尽而意无穷。"[1]显然意在突出"意境"范畴中带有浓厚的中国特色的"兴趣"或"感兴"传统在深长余意方面的开拓,而这种开拓显然正是为了弥补外来"典型"范畴的不足。这些援引以及论述,在当时条件下,可以启迪人们注意从中国古典美学与文论遗产(包括"兴趣"或"感兴"论)中去寻求理论支持。

同时,李泽厚没有忘记借鉴王国维有关"意境"与"境界"的研究成果来支持自己。这两个概念在现代的流行在很大程度上都应当首先归功于王国维的开拓性研究。但对李泽厚而言,到底是"意境"好还是"境界"好呢?通过把"意境"论与"境界"论相比,他更看好前者:"因为'意境'是经过艺术家的主观把握而创造出来的艺术存在,它已大不同于生活中的'境界'的原型。所以,'意境'二字与偏于单纯客观意味的'境界'二字相比更为准确。"[2]在他看来,"意境"范畴的优势在于,它可以在综合"客观反映"与"主观创造"的基础上指向一种"本质真实":"意境有如典型一样,如加以剖析,就包含着两个方面:生活形象的客观反映方面和艺术家情感思想的主观创造方面,为了简单起见,我们把前者叫作境的方面,后者叫作意的方面。意境是在这两方面的有机统一中反映出来的客观生活的本质真实。"[3]他在这里显然试图用来自马克思主义的"客观反映"观念去适当激活中国传统的注重"艺术家情感思想的主观创造"观念,由此弥补当时中国马克思主义美学与艺术理论所存在的缺憾。尽管他那时并没有提出并思考中国艺术精神问题,但他对"意境"范畴的高度重视和地位提升之举,却客观上起到了重新激活一度陷于沉寂的宗白华、方东美、唐君毅等的中国艺术精神研究传统,对后人反思中国艺术精神问题具有承前启后的积极意义。

二、探寻"中国民族的文化-心理结构"

李泽厚在二十多年后,也即改革开放时代初期出版的《美的历程》(1981)中,仍然只字没提"中国艺术精神"或"艺术精神"概念,这是确定无疑的。他显然

[1] 李泽厚:《"意境"杂谈》,《光明日报》1957年6月9日、16日,据李泽厚:《门外集》,第142页。
[2] 同上文,第139页。
[3] 同上文,第140页。

可能那时还不知道（或即使知道了也不想加入）上述论题的讨论，而是致力于探讨自己选定的特定问题：中国人的"美的历程"是人类社会实践成果不断地"积淀"为"有意味的形式"的过程，而正是在这个过程中，中国人的独特的审美心理得以凝定在艺术样式上，并具体表现为"线的艺术"这一独特特征。他认为中国书法的特点在于："它不是线条的整齐一律均衡对称的形式美，而是远为多样流动的自由美。行云流水，骨力追风，有柔有刚，方圆适度。它的每一个字、每一篇、每一幅都可以有创造、有变革甚至有个性，而不作机械的重复和僵硬的规范。它既状物又抒情，兼备造型（概括性的模拟）和表现（抒发情感）两种因素和成份，并在其长久的发展行程中，终以后者占了主导和优势（参阅本书第八章）。书法由接近于绘画雕刻变而为可等同于音乐和舞蹈。并且，不是书法从绘画而是绘画要从书法中吸取经验、技巧和力量。运笔的轻重、疾涩、虚实、强弱、转折顿挫、节奏韵律……净化了的线条如同音乐旋律一般，它们竟成了中国各类造型艺术和表现艺术的魂灵。"[1] 他在这里所做的，是要发掘中国文化、中国艺术中蕴藏的至深而又独特的"魂灵"，显然，这实际上是与之前的宗白华、方东美、唐君毅和徐复观等人的工作，特别是与宗白华的工作息息相通的，也就是相当于继他们之后进一步探讨中国艺术精神，只是没有使用"中国艺术精神"这一专门术语而已。

不妨来看看李泽厚的这些描述：

> 使情感不导向异化了的神学大厦和偶像符号，而将其抒发和满足在日常心理-伦理的社会人生中。这也正是中国艺术和审美的重要特征。[2]

> "言不尽意"、"气韵生动"、"以形写神"是当时确立而影响久远的中国艺术-美学原则。[3]

> 线的艺术（画）正如抒情文学（诗）一样，是中国文艺最为发达和

[1] 李泽厚：《美的历程》，北京：文物出版社，1981年，第43—44页。
[2] 同上书，第51页。
[3] 同上书，第95页。

最富民族特征的，它们同是中国民族的文化-心理结构的表现。[1]

　　人类的心理结构是否正是一种历史积淀的产物呢？也许正是它蕴藏了艺术作品的永恒性的秘密？也许，应该倒过来，艺术作品的永恒性蕴藏也提供着人类心理共同结构的秘密？生产创造消费，消费也创造生产。心理结构创造艺术的永恒，永恒的艺术也创造、体现人类传流下来的社会性的共同心理结构。……心理结构是浓缩了的人类历史文明，艺术作品则是打开了的时代魂灵的心理学。[2]

可以说，这里所揭示的中国艺术的审美特征、艺术-美学原则及其蕴藏的"中国民族的文化-心理结构"，在表意上实际上就完全可等同于"中国艺术精神"或"中国艺术心灵"概念。当然，他自己更关心的是从中国艺术与美学精神的探寻而进展到中国文化的"心理结构"（其实就大体相当于中国文化精神或心灵）的探寻，而这种思维路线同斯宾格勒所开拓的世界文化历史形态比较研究路径也是一致的，尽管尚不清楚他那时是否知道曾经深刻地影响过宗白华一代人的斯宾格勒其人及其思想。

三、儒道互补的儒家美学

在几年后的思考中，李泽厚进一步深化了关于中国艺术的审美特征及其蕴藏的"中国民族的文化-心理结构"也即"中国艺术精神"的认识：

　　中国哲学无论儒、墨、老、庄以及佛教禅宗都极端重视感性心理和自然生命。它要求为生命、生存、生活而积极活动，要求在这活动中保持人际关系的和谐、人与自然的和谐（与作为环境的外在自然的和谐，与作为身体、情欲的内在自然的和谐）。因之，反对放纵欲望，也反对消灭欲望，而要求在现实的世俗生活中取得精神的平宁和幸福亦即"中庸"，就成为基本要点。这里没有浮士德式的无限追求，而是在此有限中去得到无限；这里也不是陀思妥耶夫斯基式的痛苦超越，而是在人生

[1] 李泽厚：《美的历程》，北京：文物出版社，1981年，第100—101页。
[2] 同上书，第212—213页。

快乐中求得超越。这种超越即道德又超道德，是认识又是信仰。它是知与情，亦即信仰、情感与认识的融合统一体。实际上，它乃是一种体用不二、灵肉合一，既具有理性内容又保持感性形式的审美境界，而不是理性与感性二分、体（神）用（现象界）割裂、灵肉对立的宗教境界。审美而不是宗教，成为中国哲学的最高目标，审美是积淀着理性的感性，这就是特点所在。[1]

有意思的是，当他把"审美"视为"中国哲学的最高目标"时，他实际上已经同前述宗白华、方东美和唐君毅等人一样，主张中国文化精神本身就是审美的或艺术的，只是采用的论证路径及其思路稍有不同而已。

同时，特别值得注意的是，他与徐复观恰好相反，不是独尊庄子为中国式"纯艺术精神"的"典型"，而是把以儒家美学，特别是"儒道互补"的儒家美学列为"华夏美学"的主流："以儒家为中国文化的轴心或代表。"[2]当然，更完整地说，稍早的时候，他曾把儒道骚禅四大支柱共同列为中国式美学与艺术精神的当然代表，在为宗白华《美学散步》写的著名序言中就提出："'天行健，君子以自强不息'的儒家精神、以对待人生的审美态度为特色的庄子哲学，以及并不否弃生命的中国佛学——禅宗，加上屈骚传统，我以为，这就是中国美学的精英和灵魂。"[3]而在其中，善于融合各家的儒家美学则被他视为最主要的那根支柱。

他及时地为自己的这种尊儒观点做了辩护，以便消除可能的"独尊儒术"的普遍误解："这不是因为我喜欢儒学，而是因为不管喜欢不喜欢，儒家的确在中国文化心理结构的形成上起了主要作用，而这种作用又有其现实生活的社会来源。"[4]他这样论证儒家力量的具体表现："把本来是维系氏族社会的图腾歌舞、巫术礼仪（'礼乐'），转化为自觉人性和心理本体的建设，这是儒家创始人孔子的哲学—美学最深刻和最重要的特点。"[5]他进一步论述说：这不仅是由于"儒家美学是华夏美学的基础和主流，它有着深厚的传统渊源和深刻的哲学观念"，而且更由于，"它的系统论的反馈结构又使它善于不断吸收和同化各种思潮、文化、

[1] 李泽厚：《中国古代思想史论》，第 310 页。
[2] 同上。
[3] 李泽厚：《序》，据宗白华：《美学散步》，上海：上海人民出版社，1981 年，第 4 页。
[4] 李泽厚：《中国古代思想史论》，第 300—301 页。
[5] 李泽厚：《华夏美学》，北京：中外文化出版公司，1989 年，第 55 页。

体系而更新、发展自己"。[1]这里的所谓儒家美学实际上已经是广纳各家各说的融汇性的"华夏美学"了。"华夏美学,是指以儒家思想为主体的中华传统美学。我以为,儒家因有久远深厚的社会历史根基,又不断吸取、同化各家学说而丰富发展,从而构成华夏文化的主流、基干。"[2]而以儒家为主体的"华夏美学"实际上又具有了更宽厚的"华夏文化"的"主流、基干"性质。可见,李泽厚的从艺术到美学再到文化-心理结构的论证思路,同前述宗白华、方东美和唐君毅等人几乎是一脉相承的,只是他的阐述更带有中国内地在改革开放时代初期的境遇的特定烙印而已。

李泽厚甚至进而运用宗白华一代人曾经用过的比较历史形态学视野认为,中国智慧应概括为"乐感文化",以此对应于和区别于西方的"罪感文化":"这种智慧表现在思维模式和智力结构上,更重视整体性的模糊的直观把握、领悟和体验,而不重分析型的知识逻辑的清晰。总起来说,这种智慧是审美型的。"[3]这等于进一步挖掘中国艺术精神的根源在于"中国智慧"的"乐感文化"性质或"审美"性质。这也就等于重申了宗白华等前辈曾经笃信的观点:中国文化精神在其本质上就是艺术的或审美的,因而中国艺术精神与中国文化精神在本质上是一回事,而其正是凭借这一独特性而得以区别于西方文化精神及其艺术精神。当然,李泽厚也同时张扬"人类学本体论""主体性""西体中用"及"情本体"等观念,但上述观点却是一直坚持下来的。

第七节 从中国艺术精神到中国艺术公心

以上就中国艺术精神从德国到中国的理论旅行做了简要回顾,下面有必要就上面有关中国艺术精神的探索轨迹及其启示做简要归纳。

一、中国艺术精神的多元取向

如果说,斯宾格勒的开拓性分析展现了文化生艺(文化精神本身就孕育艺术

[1] 李泽厚:《华夏美学》,北京:中外文化出版公司,1989年,第80页。
[2] 李泽厚:《前记》,《华夏美学》,第1页。
[3] 李泽厚:《中国古代思想史论》,第311页。

精神）及文异艺殊（文化精神不同，艺术精神必各异）的立场，那么，中国现代哲学家、美学家及艺术理论家们（他们之间原本就不存在严格的界限）如宗白华、方东美、唐君毅、徐复观和李泽厚（当然不限于他们，但他们毕竟最具代表性）则据此展开了中国艺术精神的探索历程。

这些中国现代哲学家、美学家和艺术理论家的共通点在于，都主张或确认中国文化在本性上就是艺术的或审美的，因而中国文化精神实质上就是中国艺术精神，或者说中国艺术精神能代表中国文化精神，这就是一种文化本艺的观点。只不过，在做这种有关文化本艺的具体思考和论述时，他们各有其理论背景和侧重点而已。

宗白华突出地展现了以时导空的观念，也就是主张中国宇宙观是时间意识率领着空间意识，从而凸显中国人对生命的"节奏化"或"音乐化"的特别景仰。如前所引，他称"我们的宇宙是时间率领着空间，因而成就了节奏化、音乐化了的'时空合一体'"。以时导空，意味着把空间、地点、地方或物等观念都置于过去、现在和未来等时间意识的支配之下，使得有限的空间可以在不间断的时间流中蕴含无限或永恒，而无限或永恒也可以在这种时间流中通过有限空间去实现掌控。相应地，宗白华倡导的是，只有"流盼""飘瞥"或"以大观小"等特殊的"时空合一体"的个体视野，才能完满地把握这种特殊的以时导空的宇宙图景，而其基本象征必然就是独特的中国式"艺术意境"的创造。

与宗白华倾心于以时导空的境界不同，方东美独出心裁地标举德艺互通。德艺互通，是说中国艺术精神在其本性上就追求"道德性"与"艺术性"相互贯通的境界。这种德艺互通的基础在于，中国哲学历来注重对"生命之伟大处"的"体贴"，而用前引他的主张即可表明："一切艺术都是从体贴生命之伟大处得来"。他认为儒道两家都共同标举"盎然生意"，正保障了这种德艺互通境界的实施。这似乎可以把中国艺术精神同西方现代曾风行一时的"为艺术而艺术"观念区别开来：中国艺术精神不会坠入西方唯美主义那种"为艺术而艺术"的个体孤芳独赏绝境，而是始终致力于通过艺术手段来实现社会的道德完善。这一点尤其是在全面抗战的特定背景下受到非同一般的强调，其特殊的现实针对性十分明显：发扬中国艺术精神中本来就蕴含的"道德性"与"艺术性"相通的精神动力，去激活中华民族的抗战必胜信念。

唐君毅的主张可以用文化本艺、全艺通契去概括。在他看来，不仅中国文化

精神在本性上是艺术的，而且中国的所有艺术门类之间是相通共契的。这种相通共契突出地表现在，中国的各种艺术门类都具有可游性，并具体地表现为"藏修息游"四大特点，即可藏、可修、可息和可游，根本上是可游。这固然来自于儒道两家在其本性上所内含的"艺术性"，更来自于中国的各门艺术都具备"虚实相涵"的特点。而最终的根源在于，中国人从事艺术活动，一是仅仅作为人生之"余事"，具备超功利的特质；二是各门艺术都注重人的胸襟或性情的自然流露，而人的胸襟或性情自然是同一个，没有理由不相通共契、不虚实相涵。

如果说，宗白华、方东美和唐君毅三位同时代人之间在基本主张上是相通共契的，不存在多少明显的或互不相容的价值理念的冲突，那么，徐复观与李泽厚两人之间则形成了明显的相异而对话的关联，尽管那时因海峡两岸的相互隔绝状态而没能实现真正意义上的对话。

徐复观在中国艺术精神的探索上明确地标举崇庄抑儒观念，确实毫不掩饰他对道家的喜爱立场。关于儒家在中国艺术精神领域的意义，他除了对孔子作为原始儒家或儒家创始人网开一面、留下礼赞外，对后来的所有儒家思想者在中国艺术精神领域的建树都基本持否定态度。取而代之，他仅仅相信和高扬庄子所代表的典型的道家在中国艺术精神上的非同一般的独特贡献——"彻底的纯艺术精神的性格"。同时，他还把魏晋玄学都仅仅归结为庄子所代表的道家演变的产物，又进而从魏晋玄学中开掘出中国画及中国画论所张扬的自由境界。这是一条明显的排除儒家而独尊道家的中国艺术精神探索路线。崇尚道家而非儒家，是可以找到一些有力的回音的。例如朱自清就曾指出："比起儒家，道家对于我们的文学和艺术的影响的确广大些。那'神'的意念和通过了《庄子》影响的那'妙'的意念，比起'温柔敦厚'那教条来，应用的地方也许还要多些罢？"[1]不过，单就这里的中国艺术精神把握而言，徐复观的主张所存在的漏洞是明显的。且不论排除了儒家后中国艺术精神是否真正完整不论，单说把魏晋玄学仅仅归结为庄子的影响的产物，本身就过度简单化了，是难以站住脚的。"魏晋玄学是指魏晋时期以老庄思想为骨架，企图调和儒道、会通'自然'与'名教'的一种哲学思潮。"[2]其实，不仅玄学本身已经多少包含了道家与儒家思想的调和因素，而且玄学同佛学

[1] 朱自清：《"好"与"妙"》，《朱自清古典文学论文集》上册，上海：上海古籍出版社，1981年，第129页。
[2] 汤一介：《郭象与魏晋玄学（增订本）》，北京：北京大学出版社，2000年，第13页。

之间也早已形成了相互影响的关系。[1]从而可以说，魏晋玄学其实是从道家角度融合儒家、佛家、名家等诸家的产物。不过，徐复观的窄化主张显然自有其特别的用心和现实针对性：通过崇庄抑儒路线，恰恰是要跨越现实社会政治对个人的过度束缚，以便追求一种超社会政治的纯粹的个体精神自由。

一直生长于中国内地浓烈的政治环境中的李泽厚，则没有也不打算像身处中国台湾和香港特别行政区的徐复观那样寻求庄子式超脱路线，而是与之相反，现实地采取了可以被称之为儒统诸家的调和路线。儒统诸家，是说中国哲学、中国智慧、中国美学或中国艺术领域都必然地是儒家占据了主导地位，而这里的儒家却并非人们通常理解的纯儒家（其实只是一种假设），而是那种积极统合其他诸家如道家、佛家及墨家等而形成以儒纳众的包容性架构的儒家。除此之外，李泽厚还曾标举儒道禅骚同为中国美学或华夏美学的四根支柱（详前引）。这里都是着眼于儒统诸家的特定路线。于是，与徐复观的窄化的道家式中国艺术精神取向相对立，李泽厚的观点可称为宽化的儒家式中国艺术精神取向。

尽管上述中国现代美学家们在"中国艺术精神"概念的理解上存在不同，但其共通点却是鲜明的：他们大多相信，中国文化心灵在其本性上就是艺术的，同时，这种艺术本性还是流注于各种艺术门类之间的。正是在上述两点上，中国艺术精神显示出与世界上其他民族艺术不同的独特性。

但是，问题在于，这种独特的艺术精神在如今全球化加剧的世界多元文化交流中，是否还能显示出一种弥足珍贵的公共性或普世性，从而从中国视角对世界多元文化对话做出贡献呢？

二、当前中国艺术精神的新形态——中国艺术公心

要全面衡量上述诸家之说而选定唯一合理的中国艺术精神理论，是不必要的和不可能的事。可以说，它们各有其合理处。关键的一点在于，不存在固定不变的或唯一正确的中国艺术精神。这种精神即便有可能被概括出来，那它本身也应当是历史地变化的和不确定的，不会永远停留在同一个静止不变的刻度上，仿佛只是甘愿在那里静待我们今人回头概括似的。重要的是，在当前语境中去重新把握和阐发那种活跃在中国艺术潮流中并至今能给我们以启迪的中国艺术精神。

[1] 见汤一介：《郭象与魏晋玄学（增订本）》，第三章"魏晋玄学的发展（中）——玄学与佛教"，第75页及以下。

如此说来，中国艺术精神的当前语境就值得考察了。也就是说，与其坚执于寻找唯一正确的和永恒如一的中国艺术精神，不如静下来思考和探寻当前语境所呼唤或需要并有助于当代中国艺术活动顺利进行的那种中国艺术精神的呈现方式。这里的当前语境，具体地是指中国艺术精神问题所赖以提出并发挥作用的当前中国社会与文化语境。正是这种语境的具体特点，会影响中国艺术精神的呈现方式。而假如这种语境不同，中国艺术精神的呈现方式就会有所不同。

当前语境的引人关注的一个特点，在于我们置身在一个古今断连的地带。古，是指先秦至晚清的中国古典文化；今，是指清末以来的中国现代文化。古与今的关系至今困扰着我们。一方面，当人们如宗白华、方东美、唐君毅和徐复观（李泽厚有所不同）等提起中国艺术精神时，常常指的就是中国古典文化所呈现的东西而非中国现代文化呈现的东西。但进入现代以来，这些属于古典传统的东西早已被推入分崩离析的绝境了，也就是身处断裂的状况了。而另一方面，身处现代的人们又时时不满意于当下的现代性或后现代性语境，渴望那曾被自己否定、几近消逝或已然断裂的古典文化传统重新复活，与今天重新接续其割不断的因缘。所以，对当代中国人而言，古今之间其实是断而连、连而断的，宛如一条虽历经重重皱折却仍连绵不绝的浩浩长河。

同时，中外对话也是无法逃离的当前现实。自从鸦片战争以强暴方式强行输入西方文明以来至今一百七十多年里，中国文化或中国文明与以西方为代表的外来文明或文化的对话，也就是中国我者与前所未遇的空前伟大而可怖的西方他者之间的对话，就从未停止过。当前继续这种中外文明对话，也是一种必然。因为，中国和世界其他各国都共同地认识到，我们人类目前还只能共处于宇宙间这唯一的一个地球上，共呼吸、同命运，在我们目前所能看到的未来，还绝不可能离开这个地球而到新的星球上生活。这样，中国与其他各国都只能共同存在、互为伴侣、相依为命。按照里夫金在《第三次工业革命》中的描述，人类只能共同生存于这同一个"生物圈"中。与其你争我夺、你想灭我和我想灭你，不如寻求共同生存、互助共生。

在当下，无法逃离或回避的社会或文化现实中，必然还包括全球消费。全球消费，是说普通商品消费与看起来特殊而其实和前者难以分离的文化消费的相互交融及其全球化拓展，已经可以随时深入到全球各种文化或文明的内部去发生其影响了。正如"日常生活审美化"的研究者费瑟斯通指出的那样：

不断增长的国际间货币、商品、人民、影像及信息之流，已经产生了"第三种文化"。它是超国界的，它调和着不同国家之间的文化。全球性金融市场、国际法，各式各样的国际代理或机构，就是例子。（吉斯纳与谢德，1990）它们表明一种超越国家间的水平。更进一步的全球文化之意是：全球性的挤压过程使得世界彼此联成一体，成了一个地方。（罗伯逊，1990）全球化过程就是这样，使得世界成了巨大的单一地方，它产生和维持世界的各种形象，以象征世界是什么，或者应该是什么。从这种观点看，全球文化不是表明同质性或共同文化，而是相反，它越来越多地表明，我们共享着一个很小的星球，每天都与他人保持着广泛的文化接触，这样，把我们带入不同世界定义之间的冲突的范围加大了。彼此竞争的国家文化汇合到一起，展开有全球文化影响的竞争，这是全球文化的一种可能性。[1]

任何一种文化时尚一旦流行起来，都很可能跨越国门而深入任何一种民族文化之中，如入无人之境地影响其文化时尚的流变。例如，不仅美国、欧洲或日本的，就连韩国的大众文化也可以轻易渗透入中国内地，掀起新的文化时尚潮流，例如2014年中国大地掀起的以《来自星星的你》为代表的韩剧收视及争议热潮。这些新的全球性消费文化潮流，似乎不同于原发国和接收国的原有文化，成为了可以回头对两者加以跨越和调和的新的文化形态或"第三种文化"。当然，至于是否存在所谓的"第三种文化"，当另行讨论，但确实，文化艺术消费领域的全球化共享现象，却早已成为不争的事实了。

还需要同时考虑的是因媒分赏情形，即不同的人群分别依靠不同的媒介或媒体网络，从而各自接触和鉴赏彼此不同的艺术作品的现象。正像前面已经论述过的那样，不再是一媒合赏而是因媒分赏已成为当前艺术活动的常态。

最后，特别应当指出的是，还需要把中国艺术精神置入艺术公赏力问题域中去考察，也就是从公共性视角去打量。就当前中国艺术公赏力问题域来说，中国艺术精神应当是一种中国艺术公共精神，即一种在公共领域中产生并发挥作用的中国艺术精神。这里的公共性视角中的中国艺术精神，如果可以细分的话，应当

[1] 〔英〕费瑟斯通：《消费文化与后现代主义》，刘精明译，南京：译林出版社，2000年，第211—212页。

涉及两个层面：一个层面是为当前中国各族群所公信和共享的中国艺术精神，另一个层面是为当前全球各民族所公信和共享的中国艺术精神。这实际上就是分别要求中国艺术精神在中国国内各族群和全球各族群中真正具有艺术公共性。

如此，置身于古今断连、中外对话、全球消费、因媒分赏和公共性等当前语境状况中，中国艺术精神应当有着与此相适应的特定呈现方式——中国艺术公共精神，也即中国艺术公心。

第八节 中国艺术公心及其构成要素

探讨中国艺术公心，首先需要就其前身"中国艺术精神"概念的内涵做出简要分析。

一、中国艺术精神中的公共性内涵

在当前语境下探讨中国艺术精神问题，需要考虑这一问题本身所包含着的诸多因素，特别是作为一个美学命题或概念所必然包含的那些内涵。

从"中国艺术精神"这一由六个汉字组成的概念或命题的语义上看，中国艺术精神迄今为止至少已显示了如下多重含义：

第一重含义是指中国艺术的精神，也就是指中国的艺术所具有的不同于其他民族的艺术的那种独特性或特征。这是"中国艺术精神"一词的最宽泛的含义。正由于其过于宽泛，因而就不足以具备一个特殊概念所携带的特殊力量和特别的针对性了。

第二重含义是指中国的艺术精神，这是指中国各民族具有不同于其他外国民族的独特的艺术心灵，这种中国式文化心灵会在艺术中获得具体象征形式。这来自斯宾格勒在《西方的没落》中使用的"文化心灵"（或译"文化精神"）及其"基本象征"（或译"原始象征"）含义。正由于斯宾格勒在思辨及实证分析层面上把"文化心灵"与"基本象征"相互对应地匹配成一个"艺术精神"组合体，因而这个概念就具有了非同一般的特殊含义和阐释有效性。由此而产生的"中国艺术精神"一词，就在现代中国学术界获得了自身的主流含义。这是宗白华、方东美和唐君毅等都使用并与西方学者如斯宾格勒等相通的主流含义。也就是说这些中

国现代思想家既承认中国艺术精神，同时也不否认西方也有其艺术精神。

第三重含义是指中国的各种艺术门类中的精神统一性，这是指中国的各种艺术门类之间具有内在贯通一致的共同的艺术精神特质。正如前引唐君毅所说，它们之间具有"相通共契"特质。这其实是宗白华、方东美和唐君毅等都特别伸张和阐发的中国艺术精神与西方艺术精神相区别的独特含义，是"中国艺术精神"一词在现代中国学术界的一种特殊含义。这一观点也可从钱穆对中国戏剧的美学特点的概括中见出：

> 中国戏剧扼要地说，可用三句话综括指出其特点，即是动作舞蹈化，语言音乐化，布景图案化。换言之，中国戏剧乃是由舞蹈音乐绘画三部分配合而组成的。此三者之配合，可谓是人生之艺术化。戏剧本求将人生搬上舞台，但有假戏真做与真戏假做之别。世界即舞台，人生即戏剧，若把真实人生搬上舞台演出，则为真戏假做。京剧则是把人生艺术化了而在舞台上去演，因此是假戏真做。也可说戏剧是把来作人生榜样，所以中国京剧中之人生比真实人生更具理想，更有意义了。[1]

中国的传统京剧本身就是由舞蹈、音乐和绘画三种艺术门类"配合而组成"的，而贯穿它们的线索正是"人生艺术化"或"诗化"。关于这一点的缘由，应由中国艺术精神的下面一重含义去回答。

第四重含义是指中国文化本身在其特质上就具有艺术精神，这是指中国文化本身所显示的与众不同的艺术本性，即是说中国文化在本性或本质上就是艺术的。它建立在上述第三重含义的基础之上，是方东美、宗白华和唐君毅等所共同地认可和标举的另一深层的特殊含义。正如方东美所说：

> 中国人总以文学为媒介来表现哲学，以优美的诗歌或造形艺术或绘画，把真理世界用艺术手腕点化，所以思想体系的成立，同时又是艺术精神的结晶。由于庄子的影响，唐代大诗人李白就说"揽彼造化力，持为我神通"。把哲学家创造的思想体系，不仅冷冷清清地形成思想的抽

[1] 钱穆：《中国京剧中之文学意味》，《中国文学论丛》，北京：三联书店，2005年，第172页。

象系统;一定还要将整个宇宙的创造力量集中在自己的创造力量中,再表达他的思想,这样一来,这个思想家,这种思想体系才是宇宙形象之美的结晶。[1]

这里引用的是李白的《赠僧崖公》中的两句诗,豪言揽取造化之力,转化成为其个人的神通能力。这里对自我的神力的想象,是借助对"造化力"的"神通"的转化而形象地呈现出来的,体现了中国诗人所具有的以艺术的想象和形象等方式去传达哲学思考的本性。

其实,中国文化心灵在其本性上就是艺术性的,这是钱穆的一贯主张。"吾尝谓中国史乃如一首诗,余又谓中国传统文化,乃一最富艺术性之文化。故中国人之理想人品,必求其诗味艺术味。"[2]类似的表述还有:"中国文化精神,则最富于艺术精神,最富于人生艺术之修养。而此种体悟,亦为求了解中国文化精神者所必当重视。"[3]由于认定中国文化心灵在其本性上就是艺术性的,所以他才会把中国艺术置于整个中国文化的源泉或根源上:

> 中国文化中包涵的文艺天地特别广大,特别深厚。亦可谓中国文化内容中,文艺天地便占了一个最主要的成分。若使在中国文化中抽去了文艺天地,中国文化将会见其陷于干枯,失去灵动,而且亦将使中国文化失却其真生命之渊泉所在,而无可发皇,不复畅遂,而终至于有窒塞断折之忧。故欲保存中国文化,首当保存中国文化中那一个文艺天地。欲复兴中国文化,亦首当复兴中国文化中那一个文艺天地。[4]

在他看来,中国艺术不仅在中国文化中占据"一个最主要的成分",而且更是中国文化的"真生命之渊泉所在"。所以,要"保存"及"复兴"中国文化,首要地在于"保存"及"复兴"中国艺术。

他的着眼点在于,中国艺术,特别是中国文学能直指中国人的完整的心、心

[1] 方东美:《原始儒家道家哲学》,台北:黎明文化事业股份有限公司,1983年,第10—11页。
[2] 钱穆:《品与味》,《中国文学论丛》,第220页。
[3] 钱穆:《中国文化与中国文学》,《中国文学论丛》,第43页。
[4] 钱穆:《中国文化与文艺天地——论评施耐庵〈水浒传〉及金圣叹批注》,《中国文学论丛》,第139页。

性、人格或人生。"民初新文化运动,主张文学要人生化。在我认为,中国文学比西方更人生化。一方面,中国文学里包括人生的方面比西方多。……在第二方面,中国人能把作家自身真实人生放进他作品里。……中国文学主要在把自己全部人生能融入其作品中,这就是杜诗伟大的地方。"[1]基于这一点,他认为如果要谈论中国文化,与其讲中国思想与哲学,不如讲中国文学。"在中国文学中也已包括了儒道佛诸派思想,而且连作家的全人格都在里边了。……正因文学背后,一定有一个人。"[2]

第五重含义是指中国文化特别地在其山水画领域而非其他领域所集中呈现的最独特而又最纯粹的艺术精神。这是徐复观独自一人所标举的中国艺术精神的唯一含义——仅仅局限于不需要任何"转换"的那种"纯艺术精神",即指向个体的纯粹精神自由的艺术心灵。它其实相当于上述第四重含义的一种窄化理解:中国文化的精神在其本性上是艺术精神("玄心"),但此种本已在世界上独一无二的艺术精神却又进一步只能在庄子及其后代山水画那里才能找其最纯粹的表达形式:"只有把玄心寄托在自然,寄托在自然中的大物——山水之上,则可使玄心与此趣灵之玄境,两相冥合;而庄子之所谓道——实即是艺术精神,至此而得到自然而然地着落了。"[3]如此坚决的窄化理解后,徐复观眼中的中国艺术精神在现代中国可谓纯而又纯但也难上加难了。

简要地分析可见,上述第一重含义中,既然"精神"可以被等同于"特性"或"特征"等词语,那语义范围就过于宽泛了,必然丧失其特别的规定性,所以可以基本不予考虑。而第五重含义则相反过于狭窄,特别是只能面对中国古典山水画而难以运用于现当代中国艺术现象的共通性阐释,同样可以不予考虑。这样,第二、三、四重含义就应当成为我们现在使用"中国艺术精神"一词时所加以着眼的基本含义了。

不过,在作为中国艺术精神的基本含义的第二、三、四重含义内部,还可以细察出一种层层深入、叠加或递进的关系架构:第二重含义,即中国文化心灵总有其基本象征形式,是其中最基本的和外层的含义;第三重含义,即中国各种艺术门类之间存在具有公共性的,而且彼此相通共契的艺术精神,是其中深入的和

[1] 钱穆:《谈诗》,《中国文学论丛》,第115页。
[2] 同上文,第120—121页。
[3] 徐复观:《中国艺术精神》,第144页。

中介性的含义；而第四重含义，即中国文化在本性上就是艺术的，是其中最深的含义。

还应该对这里的"中国""艺术"和"精神"三个词语的含义做必要的理解。

一般常用的"中国"一词，带有现代民族国家那种国土疆界的行政管理权之类的含义，而在当前，需要纳入跨越民族国家疆界管辖权限、能把全球各地所有华人及其文化都容纳进去的宽泛含义，也就是需要表达中华多族群共同体及其文化这一特定意旨。族群（ethnic group 或 ethnicity）在这里约略地小于民族（nation），是指有着自身的特定语言、信仰及生活方式等独特性质的人类共同体。中华民族本身就是由若干不同族群构成的更大的多族群共同体。一般说到中国时，往往有两点不足：一是仅仅指被中华人民共和国所管辖或确认的疆界内的领土及其国民，而不包括除此之外的华人地区及其社群；二是仅仅指汉民族的文化，而并不包括其他民族或族群的文化。例如，人们常用的"中国语言文学系""中国文学史""中国美学史"等概念，其所指往往分别就是仅仅指汉族的语言文学系、汉族的文学史、汉族的美学史等，而不包括其他族群的语言文学系、文学史及美学史等。而当前用中国一词串联起艺术精神这一命题，显然就有点相当于"中华"一词了，即应当扩展到居住于中华人民共和国疆界之外的其他国家或地方的华人社群，以及汉族的艺术精神所不得不与之打交道的其他族群的艺术精神领域，如藏族、蒙古族、维吾尔族、朝鲜族、苗族、壮族、回族、土家族等族群所呈现的艺术精神。当然，要在逐一概括这一多族群共同体中的各族群艺术精神的基础上再来归纳式地概括总体上的中国艺术精神，确实有其难处（因为很难找到唯一正确的答案），但这一意涵的存在却是毋庸置疑的。同时，更加重要的一点在于，即使是我们今天所能感受到并致力于传承的汉族的艺术精神，也绝非"纯种"的汉族一家独有的艺术精神，而其实是中华多族群艺术之间长期相互涵濡的产物，是它们之间相互吸纳和化育的交融性成果，早已难分彼此了。

同时，"艺术"一词在这里其实并非仅仅指单纯的艺术形态的东西，尽管这层含义的存在已毋庸置疑，而是更多地指向与艺术相关联的审美或美学的（aesthetic）东西，即是指那种感性的或感觉的东西及其符号象征形式艺术。这就是说，"艺术"一词在这里应当是兼具审美的或美学的和艺术的双重含义。

最后应看到，"精神"一词，正像在民族精神、文化精神、时代精神、艺术精神和美学精神等词语中所存在的那样，应当是指一种本身无形却又能借助其他

可感之物而变得可感的深层心灵的东西。这就是说，精神在这里是指一种无形而又可感之深层心灵状况。

合起来看，这里在当前条件下所使用的"中国艺术精神"概念，主要是指中华多族群共通的文化心灵在其创造的各种艺术门类中的有着公共性的相通共契体，并且它们在本性上就是艺术的。

尽管做了上面的概念梳理，但追问中国艺术精神本身还是会遭遇重重困难。例如，这种中华多族群共通文化心灵的艺术交融体，数千年来的历史演变过程怎样，它在不同族群中的呈现及其相通共契状况怎样，它的形而上层面和形而下层面及其相互关系怎样，它在各种艺术门类间的贯通状况怎样，它所揭示的中华民族的文化心灵的艺术本性究竟如何呈现，如此等等。要考察和回答这些问题，绝非一日之功、一己之力可以达成。即便是对它们的理解本身，也存在见仁见智的问题。

而尤其是，这本来就是一个依赖于对中华多族群文化与艺术有着充分体验和知识的问题领域，而笔者作为汉族学人仅仅是从汉族的角度去加以理解，自然已把自身的严重不足或缺陷暴露在外了，还打上了自身的特定印记。只能希望，在不久的将来，会有真正通晓中华多族群艺术精神的学者出现，真正去解答这些疑难（或许他们早已或正在出现，只不过是笔者孤陋寡闻而已）。

尽管如此，还是应当看到，"中国艺术精神"概念本身就内含着艺术公共性的含义。这具体呈现为三个层面：第一层，中国文化与艺术之间在其本性上是相通的，具有公共性，也就是整体与部分之间相通共契；第二层，中国各种艺术门类之间在其本性上是相通的，具有公共性，也就是各自分享共通的艺术心灵；第三层，中国各个族群之间可以通过艺术去加以沟通，求得公共性。也正是由于这种内含的艺术公共性，使得我们有可能把"中国艺术精神"概念引入艺术公赏力的问题域中去，见出其当代意义。

二、中国艺术公心概念

中国艺术公共精神即中国艺术公心，是对艺术公赏力问题域中的中国艺术精神传统的一种当代阐发方式。置身于当今全球化及全媒体时代的中国艺术，能否对全球多元文化对话有所贡献？这是我们需要探讨和追索的。如此，对中国艺术公心的阐发就具有了当代意义。

中国艺术公心，是指中国文化在其本性上就是艺术的，这种艺术本性可以流注于各种艺术门类中，艺术的公共性可以通向人的公共性，即便是相互不同的人之间也能寻求共通性。简言之，中国艺术公心是指中国艺术具有文化与艺术之间、不同艺术门类之间、人的心灵与艺术之间、艺术与异质文化之间的公共性的品格。对此，不妨从如下几个层面去分析：

第一层，中国艺术公心是指中国文化本身就具有艺术本性，从而有文化与艺术之间的公共性。正如前面宗白华等前贤所论述的那样，与西方文化在其本性上偏重于有、质、逻辑、科技等不同，中国文化在其本性上偏重于无、神、直觉、艺术等，并且根本上就是艺术的，处处以艺术的心灵去观察外物，寻求心性的涵养。即便是在政治、军事、外交、伦理等暂时不能相通，甚至敌对的情形下，也能通过艺术去加以疏通，实现公共性。正是艺术性原则成为了中国文化内部机制的构成原则。

第二层，中国艺术公心是指中国艺术中各种艺术门类之间相通共契，从而有艺术门类的公共性。中国文化的艺术本性决定了其各种具体艺术样式或门类之间都是息息相通的，不必制造人为的阻碍。如同上面宗白华、方东美，特别是唐君毅所明确论述过的那样，中国的各种艺术门类之间，特别是音乐、舞蹈、绘画、书法、诗文等在本性上是相通共契的，具有公共精神。

第三层，中国艺术公心是指中国艺术与人的公心之间可以相通，甚至就构成人的公心的公共性的基本通道，从而有艺术与人的公心的公共性。这一层含义在当前条件下可以说是最为关键的含义，因为它要求中国艺术能帮助人与人之间打通其公心，实现不同的个人之间、不同的社群之间的异质对话与交融。在当今时代，艺术也许存在种种不足，这难以避免，但毕竟还是不同的个人之间、族群之间进行异质对话的公共渠道之一，甚至是最重要的公共渠道之一。

第四层，中国艺术公心是指中国艺术与跨族群异质文化之间可以相通，从而有全球跨族群异质文化之间的公共性。这是从全球跨文化语境来说的，是指中国艺术在全球多元文化时代应有的独特角色或责任：通过自身的独特性及普世性，为全球化多元文化中的公共性建构做出应有的贡献。

总之，中国艺术公心应当指向当今时代全球多元对话中中国艺术在公共性领域的建树问题。"中国艺术公心"概念的运用表明，当今全球多元文化对话中的中国艺术诚然是独特的，但正是这独特性中蕴含着丰厚的普世性或全球性要素，

可以为全球文化的公共性建设做出独特贡献。

三、中国艺术公心的构成要素

中国艺术公心是一个涉及多方面的复杂问题，非此时可一蹴而就，而是需要多方面的努力。这里只能退而求其次，把这个过于复杂的问题做简便化处理，这就是从中仅仅挑出中国艺术精神的构成要素来做简要分析。即便是这种简要分析也只能是粗浅的，只能是草拟出有待于深入探究的几个构成要素而已。

探讨中国艺术公心的构成要素，需要看到它本身就是一个长期不断演变的历史性过程。在时间维度上，中国艺术公心本身绝不是始终如一地存在的，而是历史地变化的，在不同的时段有不同的面貌，只是对我们当代人来说显得仿佛就是始终确定如一的或已然生成的而已。同时，在空间维度上，中国艺术公心在不同的地域、族群、部落、社群等之中往往会有不同的面貌，只是我们为图省事而加以集中概括而已。这里，不妨简要地提出中国艺术公心的几个构成要素：

第一，感觉方式。谈论中国艺术公心，必然涉及中国人对事物或事物的媒介的感觉方式，因为人们正是通过对事物或媒介（包括自然、社会、自我及艺术品）的特定感觉去把握和享受中国艺术公心的。这种感觉方式当然与中国人的宇宙本体图式及思想范式等紧密相连，难以分离。中国人具有一种特定的感觉方式，这种感觉方式能够引导人们从不同门类的艺术品中见出其相通共契之处，而这正构成中国艺术公心的重要条件。

第二，鉴赏体制。中国人还有着一种自古迄今一直通行的审美或艺术鉴赏体制：不同于西方人对艺术品的核心立意、主题或中心思想的确切归纳，中国人善于从艺术品中发现或发掘那种仿佛难以穷尽的深长余兴或余意。甚至还可以说，有没有深厚的余兴或余意，是中国人衡量一部艺术品是否是佳作的重要标准。

第三，族群结构。有着数千年传统的中国，是一个由多族群组成的民族国家。这种多族群共聚生活本身正揭示了中国艺术公心不能仅仅从单一族群的生活角度去看，而应视为与多族群生活方式的相互交融有关，可以说是多族群生活方式长期相互交融的结晶。汉族、维吾尔族、蒙古族、藏族、回族、朝鲜族、苗族、侗族和壮族等现今考辨出的若干族群共同构成了中华民族或中华多族群生活方式的交融体。这个多族群共同体有个特点：中国大地上的统治者族群或集团并非固定不变，而是可以轮换：谁入主了"中原"，谁就主宰着"中国"（国之中央之意）。

而且，作为自我的我者与作为对象的他者之间也不是固定不变的，而是可以互换：他者逐渐地成为我者，我者也可能变成他者。

第四，宇宙图式。中国人历来有自身的与众不同的宇宙本体图式。即便是在现代，在吸纳西方宇宙本体图式的特定语境下，中国人在其艺术活动中也会有意识或无意识地运用或流露出自身的特定宇宙本体图式。简要地看，这种中国宇宙本体图式表现为，与西方注重"有"（或"存有""存在"或"在"等）不同，中国人注重"无"（或"空无"或"空"等）。但中国人并非不要"有"或无视"有"的价值，只是相比而言更加注重"无"，突出"无"的终极地位，也就是注重透过"有"而窥见"无"。[1]

第五，理想境界。中国艺术公心究竟要追求怎样的理想境界？这种理想境界，其实早已存在于"中国艺术公心"概念有关中国文化的艺术本性的设定之中。正像前面唐君毅等已论述过的那样，中国文化之所以在本性上就是艺术的，或者就具有艺术精神，恰是由于中国人自己的生活方式或生存方式在根底上就是"游"的，如"游于艺"或"逍遥游"等，优游于日常生活的各个领域以及艺术的各种门类中而又能"心赏"人生的意义。

当然，中国艺术公心的构成要素或许远不止这几个（它们只是笔者从个人角度所做的简便概括而已），而是还可能更多。不同论者来考察，自会有不同的结果。

第九节　中国艺术公心的特征

根据以上有关中国艺术公心的构成要素的设定，可以见出中国艺术公心的如下特征（不限于此）：一是感觉方式上的感物类兴；二是鉴赏体制上的兴味蕴藉；三是族群结构上的我他涵濡；四是宇宙图式上的观有品无；五是理想境界上的三才游和。下面作简要分析。

[1]　此处有关"有"与"无"的中西比较之说，采纳张法的观点，见张法：《中西美学与文化精神》，北京：北京大学出版社，1994年，第1章，第12—20页。

一、感物类兴

在感觉方式上，中国人有自己的传统：感物类兴，也就是在感物中随类而兴，产生兴辞。这一感觉方式上的特征，只要同欧洲文学与艺术的隐喻特征相比较，就更显得更加鲜明了。

1. 隐喻在西方

隐喻（metaphor），历来被视为欧洲或西方文学的主要特征之一。"'隐喻'一词来自希腊语'metaphora'，其词源'neta'意思是超越，而'pherein'的意思是传送。它是指一套特殊的语言学程序，通过这种程序，一个对象的诸方面被传送或者转换到另一对象，以便使第二个对象似乎可以被说成第一个。隐喻有着各种不同的形式，其中涉及的对象也可变化多端，然而这种转换的一般程序却是完全相同的。"[1]这里的论述揭示了隐喻的本质内涵：在表达对事物的感受时，不是直接陈述，而是以彼代此或以甲代乙。

隐喻早在古希腊亚里士多德那里就得到了专门研究，他几乎用隐喻表示一切修辞格。[2]卡西尔指出，隐喻是指"有意识地以彼思想内容的名称指代此思想内容，只要彼思想内容在某方面相似于此思想内容，或多少与之相似"[3]。他相信，语言本身就具有隐喻功能，这是由于它植根于从原始时代传承下来的基本心理活动，而后者正代表原始的"简单的感觉经验的凝结和升华"[4]。因而，语言与神话一样都依据"部分代替整体"的原则而起作用。[5]在现代，隐喻（"甲便是乙"的陈述）甚至被抬高到"语言修饰手段的基本形式，或主要的修辞手段，而一切其他的修辞格都不过是它的变体"的高度。[6]

直到当代，面对媒介种类的丰富及其作用的增强，人们提出了"媒介即隐喻"的观点，认为媒介以及其他相关符号的作用"更像是一种隐喻，用一种隐蔽但有力的暗示来定义现实世界。不管我们是通过言语还是印刷的文字或是电视摄影机来感受这个世界，这种媒介—隐喻的关系为我们将这个世界进行着分类、排

[1] 〔英〕泰伦斯·霍克斯：《论隐喻》，高丙中译，北京：昆仑出版社，1992年，第1页。
[2] 参见李幼蒸：《理论符号学导论》，北京：社会科学文献出版社，1999年，第416页。
[3] 〔德〕卡西尔：《语言与神话》，于晓等译，北京：三联书店，1988年，第105页。
[4] 同上书，第106页。
[5] 同上书，第109页。
[6] 〔加拿大〕弗莱：《诺思洛普·弗莱文论选集》，吴迟哲编，北京：中国社会科学出版社，1997年，第213—214页。

序、构建、放大、缩小、着色,并且证明一切存在的理由"[1]。媒介被视为隐喻,是指媒介被人类创造和运用,以便在"暗示"中"定义现实世界",由此帮助人类"将这个世界进行着分类、排序、构建、放大、缩小、着色,并且证明一切存在的理由"。人们如今对这个"媒介即隐喻"的世界早已习以为常,以致常常忘记"媒介的独特之处在于,虽然它指导着我们看待和了解事物的方式,但它的这种介入却往往不为人所注意"[2]。以媒介去隐喻世界,其实也意味着"改变"世界。"把诸如文字或钟表这样的技艺引入文化,不仅仅是人类对时间的约束力的延伸,而且是人类思维方式的转变,当然,也是文化内容的改变。这就是为什么我要把媒介称作'隐喻'的道理。"[3]

2. 中国的感物类兴传统

如果说,欧洲或西方文学与艺术传统的特点之一在于崇尚隐喻的作用,其实质在于以甲暗示乙,那么,相比而言,中国文艺传统则格外推举兴或感兴的作用,其特质在于"联类""类同"或"类比"性思维原则的运用。也就是说,与西方更突出隐喻的作用不同,中国人并非不主张隐喻,而是相比而言更强调感物类兴,兴而生辞,兴辞成文,也就是突出兴或感兴的作用。

兴或感兴作为一个审美与艺术范畴,有自身的漫长的发展与演变史。兴本来在先秦是社会礼仪行为的一个环节。[4]《仪礼》卷八《乡饮酒礼》:"主人坐取爵于篚,降洗。宾降。主人坐奠爵于阶前,辞。宾对。主人坐取爵,兴,适洗,南面坐,奠爵于篚下,盥洗,宾进,东北面,辞洗。主人坐奠爵于篚,兴对。宾复位,当西序,东面。"[5]在这里,兴作为春秋时代社会礼仪行为即"乡饮酒礼"的一部分,本意是"起""起身"或"站起"的意思,后来有关"兴者,起也"的语义解释可能正与此最初含义相关。可以说,兴最初是指人的礼仪行为中的"起"的动作,后来逐渐引申而指伴随"起"的动作同时或先后发生的其他相关环节或过程:与"起"相关的人物、物品、言辞、姿态以及内在的情感、体验等活动。随着这种社会礼仪活动的逐渐演变,《诗经》很可能出于现实礼仪的需要而进入

[1] 〔美〕尼尔·波兹曼:《娱乐至死》,章艳译,桂林:广西师范大学出版社,2004年,第12页。
[2] 同上书,第13页。
[3] 同上书,第16页。
[4] 关于"兴"作为中国古代礼仪行为的论述,见李瑞卿:《中国古代文论修辞观》,北京:中国传媒大学出版社,2007年,第42—55页。
[5] 郑玄注、贾公彦疏、彭林整理:《仪礼注疏》上册,北京:北京大学出版社,1999年,第133—134页。

礼仪过程中，逐渐成为在礼仪中被一再援引的"兴言"或"兴辞"。到春秋时代，一心恢复"周礼"的孔子或许有感于往昔"兴"的原型的感染力量，提出"诗可以兴"，"兴于诗、立于礼、成于乐"这一诗论。这可能是现存最早的感物起兴的诗论，尽管他那时还没用"感兴"一词而只是用了"兴"。

兴或感兴的真正流行并与人的审美和艺术活动紧密相连应当始于魏晋时代。"兴"或"感兴"及其派生词如"兴会""情兴""伫兴"等，在那时逐渐进入文学与艺术圈，成为文艺创作及文艺理论思考的一个重要范畴及问题。葛洪的"忽然如睡，焕然如兴"、沈约的"兴会"、刘勰的"情往似赠，兴来如答"、萧子显的"情兴"等，从不同角度揭示了那时人们对感兴与文学艺术的关系的新认识。王羲之有关兴的描述，堪称魏晋时代"兴"的风尚的一个代表：

> 永和九年岁在癸丑，暮春之初，会于会稽山阴之兰亭，修禊事也。群贤毕至，少长咸集。此地有崇山峻岭，茂林修竹；又有清流激湍，映带左右，引以为流觞曲水，列坐其次。虽无丝竹管弦之盛，一觞一咏，亦足以畅叙幽情。是日也，天朗气清，惠风和畅，仰观宇宙之大，俯察品类之盛，所以游目骋怀，足以极视听之娱，信可乐也。夫人之相与，俯仰一世，或取诸怀抱，悟言一室之内；或因寄所托，放浪形骸之外。虽趣舍万殊，静躁不同，当其欣于所遇，暂得于己，快然自足，曾不知老之将至。及其所之既倦，情随事迁，感慨系之矣。向之所欣，俯仰之间，已为陈迹，犹不能不以之兴怀。况修短随化，终期于尽。古人云："死生亦大矣。"岂不痛哉！每览昔人兴感之由，若合一契，未尝不临文嗟悼，不能喻之于怀。固知一死生为虚诞，齐彭殇为妄作。后之视今，亦犹今之视昔。悲夫！故列叙时人，录其所述，虽世殊事异，所以兴怀，其致一也。后之览者，亦将有感于斯文。[1]

这里开篇提到的"修禊"本来是古代汉族民俗，在季春时节组织官吏及百姓到水边举办消灾祈福仪式，后来逐渐演变成文人雅士借此雅集的交游活动，其中就以发生在王羲之时代会稽郡山阴城的兰亭修禊尤为著名。王羲之在这篇序里记

[1] 王羲之：《三月三日兰亭诗序》，据《全晋文》卷二十六，严可均校辑：《全上古三代秦汉三国六朝文》（二），北京：中华书局，2000年，第1609页。

叙了他所参与的兰亭雅集的盛况。

这里的雅集仪式的几个要素值得注意：第一，此雅集来源为具有消灾祈福功能的古代巫术仪式，后逐渐演化为文人雅集仪式，可见其具有深厚的传统渊源；第二，时令在季春即阴历三月三，正值一年的起始时节，"天朗气清，惠风和畅"，在此春回大地、万物复苏时节可以期盼全年好运；第三，地点在城郊或郊野，有"崇山峻岭，茂林修竹"，"清流激湍，映带左右"，可谓山崇、岭峻、林茂、竹修、流清、湍激，加之天朗、气清、风和，还有山溪如带环绕兰亭，这些都便于参与者置身于轻松闲适的自然与人文环境中；第四，人员为谢安、谢万、孙绰、王凝之、王徽之和王献之等社会名流或文人雅士共四十余人，可谓"群贤毕至，少长咸集"，便于激发人生感兴并产生艺术创作兴会；第五，方式大约为先举行"修禊"仪式，后从事"曲水流觞"及即兴诗文唱和等游戏及文艺创作活动，还包括沿途的"仰观"及"俯察"之类的游览过程，而正是"仰观俯察"尤其能体现中国人对宇宙人生的感兴观照方式；第六，内容为雅士们饮酒赋诗作文唱和，"一觞一咏"，"畅叙幽情"，产生诗歌、散文、书法等艺术作品；第七，成果在于激发参加者产生丰富的感兴或诗兴或艺兴，不仅令其倍感"足以极视听之娱，信可乐也"，"快然自足，曾不知老之将至"，而且生发出一连串深邃而绵长的人生"兴怀"或"兴感"，如"每览昔人兴感之由，若合一契，未尝不临文嗟悼，不能喻之于怀"，"后之视今，亦犹今之视昔"等，产生诗作几十首，而且还促使王羲之乘微醉之感兴而写下号称"天下第一行书"的《兰亭序》。这次兰亭雅集以及这篇序的出现，传达出魏晋人在山水之间"兴怀"或"兴感"的雅趣，留下一段有关感兴的千古佳话。到唐代，随着陈子昂、李白、杜甫等的大力推崇，"兴寄""兴致""诗兴""即兴"等术语陆续出现和流行。由此，感兴成为中国文学与艺术的一种被普遍认可的特性。

这种兴或感兴的特质，与西方式隐喻以甲代乙或以甲暗示乙不同，而是体现为甲乙两者之间的"不确定性"或"暧昧性"。按高辛勇从现代修辞学角度对兴的内涵和渊源的考察，中国古典诗歌中的比大体相当于西方的隐喻，而兴则是属于中国诗歌特有的一种传统，又可称"兴体"，有着特殊的宇宙观渊源。与比显示"二个事物之间的关系是明显的"（如"我心非石，不可转也"）不同，兴表达两者之间的"不明显也不明确的"关系："在兴的情形下，两者关系则不明显也不

明确",如"关关雎鸠,在河之洲。窈窕淑女,君子好逑"。[1]也就是说,与比或隐喻中的确定性代替关系相比,兴或兴体中的关系具有一种特殊的"不确定性"或"暧昧性","但也正因它的这种暧昧性,兴才受重视、才有价值。……一般认为比的意思明确但狭窄,兴则是含义暧昧但深广"。这种来自《诗经》的"含义暧昧但深广"的兴,在后世不断生发、演进:"兴这种伸缩的主客(或'此'与'彼')的关系,后来发展成情景的诗观,兴代表的正是中国诗所强调的价值,如含蓄、微隐、取义广远、意味无穷等等。"[2]高辛勇等于是把兴视为中国文学的基本审美价值系统的范式或范型,而后世的"含蓄、微隐、取义广远、意味无穷等等"价值无疑正是这个原型的多样拓展或衍生。

3. 有机宇宙观

如何解释兴、感兴或兴体指称的"不确定性""暧昧性"或"含蓄"等特质呢?而且中国人何以明知有此特质而仍然偏爱和坚持这种用法呢?高辛勇援引李约瑟的观点认为,在这一原型背后应当存在着中国人特有的远为宽广而深厚的宇宙观系统,这正是有机宇宙观(organic cosmology)。高辛勇发现,兴依托于中国人信奉的有机宇宙观这一深厚基础,"兴的兴趣在于从不同的事物、经验看出它们的'类同',使它们能通感相应,而不在于它们之间的断裂与距离。西方汉学家称此同类相感的说法为 correlativism,建筑在 correlativism 上的宇宙论,李约瑟(Joseph Needham)称之为 organic cosmology,并认为中国哲学家设想的正是这种有机的宇宙论"[3]。

这种有机宇宙观,在李约瑟自己的著作中有时称作"有机主义宇宙观",有时也用"宇宙类比"等去表述。"宇宙类比已隐含在古代中国人的全部宇宙观之中了"[4],"宇宙类比贯穿于全部的中国思想史之中"[5]。他列举的例证有《礼记》之"故人者天地之心也,五行之端也",《易传》之"乾为首,坤为腹",也提及了《淮南子》和《春秋繁露》等。[6]他还引证了葛洪《抱朴子》中的国家类比

[1] 高辛勇:《修辞学与文学阅读》,北京:北京大学出版社,1997年,第68页。
[2] 同上书,第69页。
[3] 同上书,第70页。
[4] 〔英〕李约瑟:《中国科学技术史》第2卷《科学思想史》,北京:科学出版社;上海:上海古籍出版社,1990年,第324页。
[5] 同上书,第325页。
[6] 同上书,第324—325页。

观念:"一人之身,一国之象也。胸腹之设,犹宫室也;支体之位,犹郊境也;骨节之分,犹百官也;腠理之间,犹四衢也。神犹君也,血犹臣也,炁犹民也;故至人能治其身,亦如明主能治其国。夫爱其民,所以安其国;爱其气,所以全其身。民弊国亡,气衰身谢。是以至人上士乃施药于未病之前,不追修于既败之后。故知生难保而易散,气难清而易浊;若能审机权,可以制嗜欲,保全性命。"[1] 这种国家类比观念正是宇宙类比观念在国家层面的延伸。

4. 类兴之法及其途径

其实,这种所谓的"有机宇宙观",中国人自己则解释为"感物"中的联类或类兴之法。刘勰《文心雕龙·物色》这样说:

> 是以诗人感物,联类不穷,流连万象之际,沉吟视听之区。写气图貌,既随物以宛转;属采附声,亦与心而徘徊。故灼灼状桃花之鲜,依依尽杨柳之貌,杲杲为出日之容,瀌瀌拟雨雪之状,喈喈逐黄鸟之声,喓喓学草虫之韵。皎日嘒星,一言穷理;参差沃若,两字穷形。并以少总多,情貌无遗矣。[2]

诗人感于外物而动时,会变得兴会酣畅,情不自禁地从类比联想角度去"流连万象",从而"写气图貌""属采附声",产生兴辞联翩而来的结果。这里的"联类不穷"和"以少总多"包含着感兴的秘密:不是要像西方隐喻那样以甲暗示乙,而是要由对此物的直觉式感发而产生出对其同类的无穷联想,并通过这种同类联想在有限的物象中把握无限丰富的物象。这就是联类思维或有机宇宙观的做法。感兴中生成的新的语言世界即"兴辞",如"灼灼状桃花之鲜,依依尽杨柳之貌,杲杲为出日之容,瀌瀌拟雨雪之状,喈喈逐黄鸟之声,喓喓学草虫之韵"等,正是要以活生生的语言形式去描摹物的"情貌",让人在专注于这种物的"情貌"时毅然舍弃物的实用价值而抓取其审美价值。"关关雎鸠,在河之洲。窈窕淑女,君子好逑。"诗人从欢叫的成对水鸟而联想到它们的同类——君子的佳偶,这正是来自联类之法。因活泼的水鸟同妙龄淑女都属富于生命活力的生命体(类),故在富有活力和感染力的生命体这点上存在类比关系,从而可产生联想。

[1] 〔英〕李约瑟:《中国科学技术史》第2卷《科学思想史》,第325—326页。

[2] 刘勰:《文心雕龙》下,范文澜注,北京:人民文学出版社,1958年,第693—694页。

对这种联类之法,清代叶燮在推崇千古诗人杜甫及其不朽的兴辞之作时,使用的是类起或类兴的说法:

> 我谓作诗者,亦必先有诗之基焉。诗之基,其人之胸襟是也。有胸襟,然后能载其性情、智慧、聪明、才辨以出,随遇发生,随生即盛。千古诗人推杜甫,其诗随所遇之人、之境、之事、之物,无处不发其思君王、忧祸乱、悲时日、念友朋、吊古人、怀远道,凡欢愉、幽愁、离合、今昔之感,一一触类而起;因遇得题,因题得情,因情敷句,皆因甫有其胸襟以为基。如星宿之海,万源从出;如钻燧之火,无处不发,如肥土沃壤,时雨一过,夭乔百物,随类而兴,生意各别而无不具足。[1]

在叶燮眼中,诗人杜甫由于拥有特殊的"胸襟",即便是在偶然的遇合中也能"随遇发生","因遇得题"。其诗可以"随所遇之人、之境、之事、之物,无处不发其思君王、忧祸乱、悲时日、念友朋、吊古人、怀远道,凡欢愉、幽愁、离合、今昔之感,一一触类而起"。正是在与特定的人、境、事、物等偶然相遇的时刻,杜甫的富于审美生产能力的神奇的"胸襟",会帮助他在瞬间类起或类兴,创生出前所未有的兴辞。

这种类起或类兴之法,同刘勰的联类之法是一致的,这里不妨统称为"类兴"之法,是指诗人在"感物"的瞬间产生一种联类而兴的想象力,从而创造出前所未有的新诗句或新诗文即兴辞来。

在中国古人看来,现实生活中这种感物类兴的途径多种多样。钟嵘《诗品序》说:

> 若乃春风春鸟,秋月秋蝉,夏云暑雨,冬月祁寒,斯四候之感诸诗者也。嘉会寄诗以亲,离群托诗以怨。至于楚臣去境,汉妾辞宫,或骨横朔野,魂逐飞蓬;或负戈外戍,杀气雄边,塞客衣单,孀闺泪尽;或士有解佩出朝,一去忘返;女有扬娥入宠,再盼倾国。凡斯种种,感荡心

[1] [清] 叶燮:《原诗》,据王夫之等:《清诗话》下册,上海:上海古籍出版社,1978年,第572页。

灵，非陈诗何以展其义？非长歌何以骋其情？故曰："《诗》，可以群，可以怨。"使穷贱易安，幽居靡闷，莫尚于《诗》矣。[1]

这里论述了感物类兴的至少三种生活途径：首先，"四候之感"属自然节律引发诗人的感兴，有自然生活之感兴；其次，"嘉会"与"离群"属伦理亲情变化引发诗人的感兴，有社会伦理生活之感兴；再次，"楚臣去境，汉妾辞宫"等属政治与社会动荡引发诗人的感兴，有政治生活之感兴。而"非陈诗何以展其义？非长歌何以骋其情"及"使穷贱易安，幽居靡闷，莫尚于诗"则陈述了诗歌感兴的目的：诗歌不仅可以表现个体的生活体验，而且更对个人生活及心理有安抚或劝慰作用。

可以说，感物类兴或感兴已成为中国古代文学艺术的一个独特传统，而且，直到现代也仍然受到高度的重视，成为其重要的"若隐传统"之一。[2] 因而我们可以说，感物类兴或感兴是古往今来中国艺术公心的独特特征之一，甚至在当前艺术公共领域中或艺术公共性条件下也仍具有顽强的生命力。

二、兴味蕴藉

由于注重感物类兴或感兴，从魏晋时代起至今，中国逐渐形成了一种独特的审美与艺术鉴赏体制，这就是兴味蕴藉。兴味蕴藉，也可称"余兴蕴藉""余意蕴藉"或"余意不绝"等，是指感物类兴或感兴中生成的意味对公众而言会在时长和复义上远超一般意味。

1. 兴与余味

中国文学历来讲究兴味蕴藉深厚、余味绵长，并把它作为衡量文学作品艺术成就的重要尺度。标举"情往似赠，兴来如答"的刘勰，在《文心雕龙·隐秀》中提出"深文隐蔚，余味曲包"之说，提倡文学作品让深厚的文辞蕴藉而多姿，言外的余味尽量蕴蓄着。这显然是认识到感兴中所产生的兴辞具有深长而蕴藉的余味。钟嵘《诗品序》提出"文已尽而意有余"的鲜明主张，体现了对"文尽意余"境界的初步推崇。晚唐司空图进而创立"韵味"说，认为文学作品应有一种绵绵不尽的韵味，不仅有味内之味，还有味外之味，即"韵外之致"和"味外之

[1] [梁] 钟嵘：《诗品》，据徐达译注：《诗品全译》，贵阳：贵州人民出版社，1992年，第12页。
[2] 见王一川：《文学理论》，北京：北京大学出版社，2011年，第52页。

旨",也就是在作品的兴辞之外还别有深长余味。

2. 兴与余意

至宋代,韵或韵味被进一步直接解释为"余意"。这一点要归结到北宋范温的《潜溪诗眼·论韵》。恰如钱锺书所说:"吾国首拈'韵'以通论书画诗文者,北宋范温其人也。"其所论者"因书画之'韵'推及诗文之'韵',洋洋千数百言,匪特为'神韵说'之弘纲要领,抑且为由画'韵'而及诗'韵'之转捩进阶。严羽必曾见之,后人迄无道者"[1]。范温的明确主张是:"有余意之谓韵。"在他看来,韵是"生于有余"的,即"有余意"才构成韵。"余意",就是与一般文本相比多出来的那部分意义。他的具体理由是:

> 自三代秦汉,非声不言韵;舍声言韵,自晋人始;唐人言韵者,亦不多见,惟论书画者颇及之。至近代先达,始推尊之以为极致。凡事既尽其美,必有其韵,韵苟不胜,亦亡其美。夫立一言于千载之下,考诸载籍而不缪,出于百善而不愧,发明古人郁塞之长,度越世间闻见之陋,其为有[?能]包括众妙、经纬万善者矣。且以文章言之,有巧丽,有雄伟,有奇,有巧,有典,有富,有深,有稳,有清,有古,有此一者,则可以立于世而成名矣。然而一不备焉,不足以为韵;众善皆备而露才见长,亦不足以为韵;必也备众善而自韬晦,行于简易闲淡之中,而有深远无穷之味,观于世俗若出寻常,至于识者遇之,则暗然心服,油然心会,测之而益深,究之而益来,其是之谓矣。其次一长有余,亦足以为韵。故巧丽者发之于平淡,奇伟者行之于简易,如此之类是也。自《论语》、《六经》,可以晓其辞,不可以名其美,皆自然有韵。左丘明、司马迁、班固之书,意多而语简,行于平夷,不自矜衒,而韵自胜。自曹、刘、沈、谢、徐、庾诸人,割据一奇,臻于极致,尽发其美,无复余蕴,皆难以韵与之。唯陶彭泽体兼众妙,不露锋芒,故曰:质而实绮,癯而实腴,初若散缓不收,反复观之,乃得其奇处。夫绮而腴,与其奇处,韵之所从生;行乎质与癯而又若散缓不收者,韵于是乎成。……是以古今诗人,唯渊明最高,所谓出于有余者如此。至于书之韵,二王独

[1] 钱锺书:《管锥编》第4册,北京:中华书局,1979年,第1361页。

尊。……夫惟曲尽法度，而妙在法度之外，其韵自远。近时学高韵胜者，唯老坡；前辈故推蔡君谟为本朝第一，其实山谷以为不及坡也。[1]

范温紧紧抓住"有余意"三个字，从不同角度界定了"韵"的含义，而且追溯了"韵"论的演变史，更从诗文延伸到书画等不同艺术门类。同时，他既以"韵"谈文论艺，更以"韵"论人，显示了纵深的洞见和宽阔的视野，确实集此前"韵"论之大成，为把握兴的余意即深长蕴藉之意提供了最有力度的见解。

范温的上述论述，至少从时长、深度和复义三方面有效地解释了"有余意之谓韵"的道理，对理解感兴中生成的兴味蕴藉有帮助。首先，从时长看，"有余意"是指言尽而意长，即艺术品在主体心理上会产生更长时间的持续影响效应，令主体禁不住回头反复品味，从而产生韵。其次，从深度看，"有余意"是指言易而意深，即艺术品对主体而言会产生远比平常语句更为深远而丰厚的意义。正如前引所说："备众善而自韬晦，行于简易闲淡之中，而有深远无穷之味，观于世俗若出寻常，至于识者遇之，则暗然心服，油然心会，测之而益深，究之而益来"。最后，从复义看，"有余意"是指言简而意多，即艺术品会让主体禁不住深入钻研其中蕴含的多层不确定意义。范温说"意多而语简"，正是指简练的语句中会蕴含丰厚繁复的意味。

这一点也可从其他宋人的论述中得到印证。据姜夔记载："语贵含蓄。东坡云：'言有尽而意无穷者，天下之至言也。'山谷尤谨于此。《清庙》之瑟，一唱三叹，远矣哉！后之学诗者，可不务乎？若句中无余字，篇中无长语，非善之善者也；句中有余味，篇中有余意，善之善者也。"[2]不仅苏轼主张"言有尽而意无穷"，而且姜夔本人更是明确承认余味、余意的至高无上地位。梅尧臣的"含不尽之意，见于言外"[3]，严羽的"言有尽而意无穷"[4]，都是强调兴辞的余味深厚。

3. 兴与蕴藉

到清代，贺贻孙拈出"蕴藉"两字，提出"诗以蕴藉为主"的理论主张[5]。他

[1] [宋]范温：《潜溪诗眼》，据郭绍虞：《宋诗话辑佚》上册，北京：人民文学出版社，1980年，第373—374页。此引文中的"其为有[？能]"疑有衍字。

[2] [宋]姜夔：《白石道人诗说》，何文焕辑：《历代诗话》（下），北京：中华书局，1981年，第681页。

[3] [宋]欧阳修：《六一诗话》，何文焕辑：《历代诗话》（上），北京：中华书局，1981年，第267页。

[4] [宋]严羽：《沧浪诗话》，何文焕辑：《历代诗话》（下），第688页。

[5] [清]贺贻孙：《诗筏》，郭绍虞编选：《清诗话续编》第1册，上海：上海古籍出版社，1983年，第135页。

明确把"蕴藉而出"的"厚"作为艺术标准:"夫诗中之厚,皆从蕴藉而出,乃有同一蕴藉而厚薄深浅异者,此非知诗者不能别也。"[1] 他进一步指出这种"蕴藉"来自主体的修养:"诗文之厚,得之内养。"[2] 这意味着"厚"是从诗人内在修养中孕育而成的。诗文之"厚"来自于诗人的内在修养,又在语言的艺术世界中"蕴藉"着,具体呈现为三"厚":"所谓厚者,以其神厚也,气厚也,味厚也。"反面的则是"其神浮,其气嚣,其味短"。[3] 据此可知,诗应当"神厚"而不飘浮,"气厚"而不喧哗,"味厚"而不短促。他推举的楷模有《诗经》中的《风》和《雅》、《古诗十九首》、李白和杜甫等。

清代吴乔更是把"深"与"厚"合提并举:"诗之难处在深厚,厚更难于深。"诗歌的难能可贵之处在于深沉和厚实,而厚实比深沉更难于做到。他列举的"深厚"之作的代表为杜甫的《登高》:

> 风急天高猿啸哀,渚清沙白鸟飞回。
> 无边落木萧萧下,不尽长江滚滚来。
> 万里悲秋常作客,百年多病独登台。
> 艰难苦恨繁霜鬓,潦倒新停浊酒杯。

他没有就整首诗加以分析,而只是单挑出"万里悲秋常作客,百年多病独登台"一联来谈,认为其中蕴含的意义多达"八层"[4]。哪八层呢?他点到即止,却没再细说了。[5]

4. 兴味蕴藉及其现代阐释

以上表明,兴味蕴藉在中国是逐步地演化成为一种传统的,这种传统突出地要求中国文艺必须拥有唤醒公众的感兴的品质,并且还能导引公众持续追寻艺术品中蕴含的深长兴味。

[1] [清] 贺贻孙:《诗筏》,郭绍虞编选:《清诗话续编》第 1 册,第 158 页。
[2] 同上文,第 135 页。
[3] 同上文,第 136 页。
[4] [清] 吴乔:《围炉诗话》,郭绍虞编选:《清诗话续编》第 1 册,第 584—585 页。
[5] 不妨这样来试品"万里悲秋常作客,百年多病独登台"一联所包含的大约"八层"兴味蕴藉意义:一是作客在外,二是常作客在外,三是在悲秋时节常作客在外,四是在悲秋时节离家万里之遥作客在外,五是在悲秋时节离家万里之遥常作客在外时登台,六是在悲秋时节离家万里之遥常作客在外时于孤独中登台,七是在悲秋时节离家万里之遥常作客在外时以多病之身在孤独中登台,八是在悲秋时节离家万里之遥常作客在外时以百年多病之身在孤独中登台。见王一川:《文学理论》,北京:北京大学出版社,2011 年,第 242 页。

当然，对今天来说真正要紧的，不是从古典诗词中找出富于兴味蕴藉之作去加以品评，因为那里可谓俯拾即是；而是看看现代文艺作品中运用现代汉语手段去创作的作品，是否还能唤起读者的兴味蕴藉冲动。

这里可以来看卞之琳的短诗《一块破船片》：

> 潮来了，浪花捧给她
> 一块破船片。
> 不说话，
> 她又在崖石上坐定，
> 让夕阳把她的发影
> 描上破船片。
> 她许久
> 才又望大海的尽头，
> 不见了刚才的白帆。
> 潮退了，她只好送还
> 破船片
> 给大海漂去。
>
> 　　　　　10月8日（1932年）[1]

这首短诗只有12行。诗人从"一块破船片"这一兴象中，感发出丰厚而又深长的兴味，围绕它做足了文章。或许不如说，诗人组合出以"一块破船片"为中心的富于兴味蕴藉的兴象整体，让读者产生解读不尽和回味无穷的感受。从开头首行的"潮来了"到临近结尾倒数第三行的"潮退了"，显示出一个有关海潮的完整的"故事"：飞涨的潮水给她送来一块破船片，这件不期而来的物品令她欣喜、沉思、想象和期盼，带给她长久的沉默和幻想。许久后禁不住向海上张望，才怅然若失地发现白帆船消失了。满含着失望、怅惘或遗憾，她把这块曾激发她无穷幻想的破船片，托退却的潮水还给大海。

应当注意到，这里通过开头的"潮来了"与临近结尾的"潮退了"，构成一

[1] 卞之琳：《卞之琳文集》上卷，合肥：安徽教育出版社，2002年，第14页。

种首尾呼应的整体格局，呈现出事物及其变化中蕴含的一种循环往复的宇宙变化规律或机制：凡来的总会退走，从哪里来又回到哪里去。但是，尽管如此，凡来过的东西，例如那块被"送还"的"破船片"，总会在"她"内心留下一点什么。或许，来过了本身就是意义之所在。

这个"故事"所蕴藉的兴味，应当是多重的和难以穷尽的：既可以说传达出一种有关爱情的从生成到幻灭的叹息，也可以说表达了有关从哪里来必然会回到哪里去的人生循环过程的洞察，又或许在述说艺术（"破船片"）对生活（"大海"）的依赖性，如此等等。这里的每一重品味，其实都各有其合理性，不妨相互共存和继续衍生下去。

重要的是，由于历代文人或艺术家的接力式推崇和提倡，在中国传统审美与艺术体制中，兴味蕴藉成为了衡量艺术品的艺术成就的一项高级指标。这不仅是艺术创作的标准，而且同时也是艺术鉴赏的标准。艺术家和公众被要求分别致力于兴味蕴藉的创造和鉴赏。假如没有兴味蕴藉的自觉创造和主动鉴赏，那他们作为艺术家和公众就都是不合格的或低级的了。

5. 死地上的族群生存实验：《一九四二》中的人生境界探求

在看完影片《一九四二》（2012）后，曾一时沉浸在那场沉重的苦难体验中而难以脱身，并对其特别的结尾感到兴味浓郁。如果说，整部影片可以被视为一场死地上的族群生存实验的话，那么，这个结尾及其兴味蕴藉就显得格外重要了。这里主要想考察的，是影片对这场死地上族群生存实验及其结局的刻画，而这种刻画一旦从前述冯友兰提出的人生境界层次论视角去透视，就可显示出一些深长的兴味蕴藉来。

（1）族群生存实验的全球性。

首先需要了解这场族群的死地生存实验的由来及其性质。这里所谓的族群，与通常采用的国家、民族、种族（或种群）等概念既紧密关联而又有所不同。简要地看，与"国家"一词更带有政治性、"民族"一词更具有文化内涵、"种族"一词偏于地缘意义不同，"族群"一词更多地体现出政治、文化、地缘等综合内涵，是指由多民族或种族共同组成的地缘民族、国家及文化共同体。如此，"族群"概念在清末以来中华民族及其文化传统遭遇的"三千年未有之变局"及其拯救历程方面，无疑更具有针对性和阐释空间。多年前，导演曾在其一鸣惊人的贺岁片《甲方乙方》（1997）里，讲述过一个富人做"受苦梦"的故事，该富人被

公司安排送到乡下，重新体验往昔知青的苦难生活，但很快就不堪忍受没有肉吃的日子，到处偷鸡摸狗，弄得全村鸡犬不宁，结果仓皇逃回城里。如果说，那还只是一次拿个体说事的娱乐性虚拟游戏片断，在其中富人竟一举沦落成毫无人生境界，甚至毫无人性的野蛮个体的话，那么，《一九四二》干脆让这种虚拟游戏片断变成了一个历史上曾实有其事的严肃而又完整的族群纪实故事：当几乎全河南百姓都陷入饥饿绝境而四处逃生、野蛮状态频现时，这群灾民的生存能力及人生境界又会怎样？他们真的能"置之死地而后生"吗？确实，当一个自以为富于政治意识与文化品位及尊严的族群，在一场灾难中被迫沦落为只能在死地上垂死挣扎的生物学或生理学意义上的种族或种群时，他们还真的能重新翻身成为堂堂族群吗？这样的生存实验想必令人期待。

可以看到，导演在过去18年时间里孜孜不倦于这部影片的构思，其间既有过《甲方乙方》《不见不散》《没完没了》《大腕》《手机》《天下无贼》《非诚勿扰》等喜剧性浓郁的娱乐之作系列，也有过《一声叹息》《集结号》《唐山大地震》等悲剧或正剧意味突出的严肃剧作系列，但依然对《一九四二》的创作不能释怀，直到其一举完成制作。由此可以推想，他和编剧等人如此费心费力地演绎这场死地求生的故事，并非简单地追求高度逼真的纪实效果，而是有着远为宏阔的雄心：把这则逃荒故事当作全族群的一场死地生存实验，看看这群人在死地或绝境中如何袒露其基本的人性及人生境界，从而为本族群的未来生存方式提供一种参照模型。相对说来，一个族群在和平、安定或大治年代的生存方式容易讲述，但在战乱或动荡年代的生存方式却难于讲述，而该片或许就是相当于一次补课吧。于是，一场据实而虚拟的规模浩大的死地上的族群生存实验展开了。

还应该看到，这场族群死地生存实验并非简单的本土化或地方化事件，而是具有一种不折不扣的全球化性质或视角。影片一开头，叙述人就以出生于河南延津的编剧的口吻说："一九四二年，因为一场旱灾，我的故乡河南，发生了吃的问题。与此同时，世界上还发生着这样一些事：斯大林格勒战役、甘地绝食、宋美龄访美和丘吉尔感冒。"这就告诉人们，中国河南省的大饥荒发生在第二次世界大战的全球背景下，至少涉及中国、苏联、印度、美国和英国等国家，因而这场大饥荒本身就是一次全球化事件。确实，影片中无论是气势汹汹的日本侵略者，还是冒死拍摄并勇敢揭露被掩盖的饥荒事件真相的美国记者白修德，都在确证这场大饥荒事件的全球化性质。这种全球化视角的作用之一在于告诉人们，今天中

国发生的任何事情，都无法脱离全球化情境去单独加以理解。而这场族群死地生存实验，就更是必须被置于全球化情境下。

由此看，这一视角选择显然在今天别有一番深意。简要地说，这不就是为今天和未来中华民族的全球化生存方式提供一种逆境、危机或死地上的实验模型吗？当一个民族或族群被置之逆境、危机或死地都能获取新生，在其他情形下岂不更如闲庭信步？

（2）族群生存实验中的人及其死生。

这个死地族群生存实验模型该怎样打造呢？这群要么自以为高贵、要么自以为卑贱的人，一旦"置之死地"，果真能"后生"吗？这样的实验确实令人期待。在影片的高度逼真的纪实影像中，1942年的中原大省河南的确是一片不折不扣的死地。那时中国抗日战争正处于战略相持阶段，河南遭遇大旱，由于国民党政府采取民众家中不能有余粮的战时政策，加之灾情又被地方官员层层隐瞒，当局迟迟不实施救灾，致使百姓纷纷背井离乡，外出逃荒，河南大地饿殍遍野，死亡人数竟高达三百万之众。影片就主要聚焦于老东家范殿元和其佃户瞎鹿两个家庭的死地逃荒历险。

影片一开头，作为当地大地主的老东家范殿元一家就突如其来地遭到周围缺粮穷人"吃大户"之举的沉重打击，不仅粮食、财物被洗劫一空，而且丧失独子。为了躲灾，他不惜放弃士绅的至尊，转而同无数缺粮灾民一样，携全家踏上了去往陕西的逃荒路，没想到由此而导致家破人亡。他让长工栓柱赶着马车，马车上有他一家五口人（他、老婆、女儿星星、怀孕的儿媳，以及后来出生的婴儿），还有粮食。在躲灾路上，他开始时乐观、充满希望，但逐渐地，躲灾之路越来越像逃荒路，而这条逃荒路竟越来越看不到边。特别是随着儿媳妇和妻子先后饿死，女儿被卖掉，只剩下他和嗷嗷待哺的小孙子时，他不能不陷入失望。

他的佃户瞎鹿一家也没有更好的命运：瞎鹿母亲被日军飞机炸死，瞎鹿去追驴又被国民党溃兵杀死。瞎鹿妻子花枝为了养活一双儿女而改嫁栓柱，接着还是为了养活儿女而卖掉自己。栓柱不负重托而把一双儿女视为自己的生命，最后却惨死在日军刺刀下。老东家历经三个月的艰难跋涉，好不容易到了陕西潼关，却车没了，马没了，粮食没了，作为全家唯一希望的小孙子也在慌乱中不幸被捂死。他不禁万念俱灰：带一家人出来躲灾是为了活，为什么到了陕西人却全没了？

应当看到，影片故事是以两条主线展开的：一条是逃荒路上民众的苦难情状，主要以老东家和佃户两个家庭为核心，展现他们的苦难、挣扎和愤怒；另一条则是国民党政府对民众苦难的冷漠和延误，使得民众的困境雪上加霜。第一条主线中，除上述人物外，还有伙夫老马，一位明哲保身、苟且偷生的小人。第二条主线中，出现了国民党政府的诸多要员（如蒋介石、宋美龄、宋庆龄、陈布雷、张道藩、李培基、蒋鼎文及军需官等）。同时，穿插交织于这两条线索之间的，还有三条副线：第一条是一面疯狂进攻、一面不惜用粮食收买中国灾民的日本侵略者；第二条是信仰而又怀疑上帝、并拒绝与日本侵略者合作的外国传教士梅甘及其中国信徒安西满；第三条是冒死赴灾区拍照并冲破重重阻力揭露饥荒真相的美国《时代周刊》记者白修德。正是在两条主线与三条副线的交织中，族群的死地生存实验故事得以完成。

此时，我们来到了这样的故事结尾处：到潼关遇阻后，老东家终于决定不再继续逃荒了，而是逆着逃荒人流往回走，也就是往来时要拼命逃离的死地走。有人喊："大哥，怎么往回走哇？往回走就是个死。"老东家此时心一横："没想活着，就想死得离家近些。"敢于只身赴死地，本来只图离家近点，没想到却"向死而生"了。我们看到，他一转过山坡，就碰到一个失去亲人的小姑娘正趴在死去的娘身上哭。老东家上去劝："妮儿，别哭了，身子都凉了。"小姑娘回答说，她并不是哭娘死，而是认识的人都死了，剩下的人都不认识了。这一席话让老东家感慨万千，冷却的心在此瞬间重新活泛过来："妮儿，叫我一声爷，咱爷俩就算认识了。"小姑娘仰起脸，喊了一声"爷"。于是，在爷孙俩的拉手中，一个新家庭诞生了。当他们拉着手往山坡下走去时，漫山遍野仿佛重新长出了希望之花，逃荒路似乎变成了新生路。在紧接下来的片尾，可以听到叙述人的旁白："15年后，这个小姑娘成了俺娘，一辈子没见她哭过，也不吃肉。"

这个结尾或许蕴藉了丰富的兴味，值得反复品评。这里只想提出其中的两点来讨论：第一，"超死生"。老东家一旦获得彻悟，不再怕死，超越死与生之界限，就相信逃离死地不如重返死地，颇有"向死而生"之意。此时意味着达到何种人生境界？第二，认亲人。老东家与陌生小姑娘在自家亲人死绝时，转而通过认亲这一方式而重新拥有家人。这该是何种意义上的新生？

（3）族群生存实验中的人生境界探寻。

要理解《一九四二》中的族群死地生存实验的具体状况，不妨借用同该片编

剧一样出生于河南的冯友兰的"人生境界"层次论。冯友兰致力于把中国古代辨名析理传统与现代西方逻辑分析传统打通，创立"新理学"，从而被誉为"现代新儒家"。他的"新理学"涉及形上学、心性论、人生境界说、人生哲学等，开创了中国传统哲学现代化的新局面。其中人生境界层次论是其倡导的"新理学"的重要组成部分。在冯友兰看来，人与其他动物的不同，在于人做某事时，了解他在做什么，并且自觉地在做。正是这种觉解，使他正在做的事对于他有了意义。人做各种事，就有各种意义，各种意义合成一个整体，就构成他的人生境界。在冯友兰看来，人生境界有从低到高的四重境界，那就是自然境界、功利境界、道德境界和天地境界。哲学的功能就在于提高人的精神境界。

冯友兰的上述四重境界说，可以用来分析《一九四二》中的灾民人生境界追求。不过，有一点需要做出适当的调整：与冯友兰一般地阐述人生四重境界说不同，我们需要在对顺境和逆境的区分中去具体地认知这四重人生境界及其含义。不妨设想，个体对人生境界的追求，是可以在两种不同的情境下展开的：一种是顺境或平和之境，也就是和顺或和谐的人生情境；另一种是逆境、危机之境或灾变之境。正如文天祥《正气歌》所说："皇路当清夷，含和吐明庭。时穷节乃现，一一垂丹青。"当"皇路清夷"时，对人生境界的追求自然可以宛如闲庭信步。这就是说，在顺境中追求人生境界，个体大致可以顺着冯友兰指明的自然境界、功利境界、道德境界和天地境界的四级台阶修身养性，逐级上升，直到臻于最高的圣人境界。但是，在"时穷"之时也即逆境中求索，则就远不是这般平和顺畅了，而更多地依赖于个体的"气节""正气"或"正义"去替天行道或行侠仗义，如此就可能打破固定顺序而呈现出更加错综复杂的情形来。老东家和瞎鹿两家人在逃荒过程中的表现，正可以实际地阐明逆境中的人生境界追求状况。

老东家家境殷实，原本想趁缺粮的穷人前来"吃大户"的时机，派栓柱前往报官，搬兵除祸。不想中途遇阻而返回，致使机关败露，反遭灾民起而暴乱，导致独子惨死，家财被劫一空。可以说，一开始他明显地处在功利境界，希望借官家之手保护家产，并未表现出灾难时刻乡绅阶层应有的起码的道德境界，更谈不上天地境界了。可见老东家在开始时人生境界是低下的。后来举家走上逃荒路，也出于功利境界之目的：自以为这是不同于灾民的逃荒，只是为了躲灾。所以他仍然堂而皇之地赶着马车民，载着家人、粮食、细软，驱使扛着洋枪的长工栓柱

一起，可谓招摇过市。路上不得已向瞎鹿家施舍粮食，也是要换取功利回报。其实，他作为地主，所做的这些事都是出于一种基于民间习俗的自然本能，也就是体现了冯友兰所说的以"顺才顺习"为特征的自然境界。按照祖祖辈辈传承下来的习俗做事，正可以实现这位地主或乡绅的人生意图。不过，在接近结尾的时候，当苦难中的两家人里只剩下老东家和怀里的婴儿，以及栓柱和一双儿女这五人时，老东家终于表现出了两家相互关怀和相依为命的态度。这表明，在散尽家财并历尽苦难后，他的人生境界显然应当已超脱于功利境界之上，而上升到道德境界。因此，在影片故事结尾来临之前，老东家的人生境界总体上体现为功利境界、自然境界及道德境界这三界之间的交融和循环。

瞎鹿作为佃户，性格软弱，自己的老婆被老东家的儿子欺负，他不敢发作，直到财主家变成了暴民战场，他才趁乱打了那个禽兽出气。但他同时也精于算计，一心为了养家。在逃荒途中，他为了向老东家借粮，采取卖孩子的迂回办法。这在老东家看来是在演"苦肉计"。作为孝子，为养活病娘而不惜卖女儿，也是出于习俗做事。他和老东家及栓柱不敢明抢外国人的饼干和毛驴，而是采取偷的办法。在发现一帮溃兵煮食原本属于自己的驴肉时，瞎鹿竟发自本能地发疯般去抢夺，结果被一枪托打死，脑袋一头扎进开水锅。他在这里基本上体现为功利境界与自然境界的交融。

与老东家和瞎鹿相似的人物还有厨师老马。他本是个混混，经历了从伙夫到"战时巡回法庭"庭长、再到与人贩勾结、再到日军俘虏的人生变故。指挥他的言行的是一种出于本能或习俗的保命哲学。他同样生存在功利境界与自然境界的交融及循环中。

同这两人有所不同的是花枝和栓柱两人。花枝的所有言行的核心就是为一双儿女，也就是出于习俗或本能地为了儿女，这体现出鲜明的自然境界特征。反对丈夫卖掉女儿，是出于习俗；在丈夫死后改嫁栓柱，以便让儿女有爹，也是出于习俗；卖掉自己而换来粮食，也同样。甚至临别前把稍好的裤子脱下来换给栓柱，也还是为了他能够照顾自己的儿女。所以临别之际她对栓柱说：就算饿死也不要卖孩子了！这里，本质的力量还是来自自然境界。当然，她也追求功利境界，例如改嫁栓柱只是为了养活儿女，所以也与功利境界有着交融。但她主要地还是属于自觉按照自然境界行事的人。

憨厚木讷的长工栓柱一直喜欢老东家的女儿星星，为此而甘愿卖命。他之所

以赞同花枝嫁给自己，是想有个女人，为此而甘愿充当继父。他带着非亲生的继子继女挤火车，后来睡着了，两孩子被挤下火车也没发现。情急下他跳下火车去寻找，但跳下去后发现自己没有带上卖老婆而换来的小米，于是又拼命想追上火车，但为时已晚。随后他被日本人抓住，让他当马夫。日本人想用一个大白面馒头换取他的核桃风车，这个小玩具原是瞎鹿亲手为女儿做的。刚刚丢失一双儿女的栓柱，仿佛出于父亲本能般地发疯似地拒绝了，拼死也要保住小风车。最终风车被烧，他也被日本人残忍杀害。可以说，栓柱主要地生存在自然境界中，同花枝相似。

到此为止，在族群死地生存实验中，两家灾民的人生境界主要地呈现为三类：一类是老东家代表的功利境界、自然境界及道德境界之间的交融和循环；一类是瞎鹿和老马代表的功利境界与自然境界之间的交融；再一类是花枝和栓柱代表的对于自然境界的固守。这三类都可以说是逆境中族群的生存境界的当然代表。值得注意的是，当他们执着地逃离和抛弃家乡这块死地，而渴求到陕西寻觅福地时，无人能抵达最高的天地境界。如此说来，这个灾难频仍、罪孽深重的族群，难道终究还是没有生的希望？要解答这个问题，只能回到影片的结尾，那里寄寓着一种独特的答案。

（4）结尾的兴味。

回到影片结尾提出的两点问题：一是"超死生"意味着何种人生境界？二是认亲人属于何种意义上的新生？

先来看第一点"超死生"。应当看到，在老东家眼见潼关不能进、怀中孙子已然死去，不禁万念俱灰、顿悟生死，干脆向着死地返回的瞬间，他实际上已然跨越此前万般顾念的生死门槛，彻悟宇宙、人生的奥秘，洞悉万事万物的真谛，从而升腾到至高无上的天地境界了。在冯友兰看来，天地境界中的人是在精神上可以"超死生"之人。"生是顺化，死亦是顺化。"人在怕死时，必然受到死的威胁；而人不怕死时，他就不受死的威胁了，就达到了"超死生"的自由境界。"就人的境界说，在自然境界中底人，不知怕死。在功利境界中底人，怕死。在道德境界中底人，不怕死。在天地境界中底人，无所谓怕死不怕死。"[1] 由此看，相比而言，花枝和栓柱都"不知怕死"，更多地属于自然境界之人；瞎鹿和老马都"怕

[1] 冯友兰：《新原人》，《三松堂全集》第4卷，第615页。

死",更多地属于功利境界之人;老东家此时则从上述两重境界中抽身而出,升腾到"不怕死"与"无所谓怕死不怕死"之间,从而更多地属于道德境界与天地境界之人。达到这个境界的老东家,已变成了在精神上可以超死生之人。"在天地境界中底人,在精神上可以说是超生死底。我们并不说:人的精神可以超死生。人的精神不能离开身体而存在。身体既不能超死生,则精神亦不能超死生。所以我们不能说,人的精神,可以超死生,而只能说,人在精神上可以超死生。"[1] 所以,在这场族群死地生存实验的结尾处,老东家已然通过顺化于生死而转化成为一个达于天地境界的人。当他如此获得超死生之彻悟时,他才可以大度地指认陌生的孤女为自己的亲孙女。当他给予他人以亲情时,他才终于重新获取了亲情。也就是说,当他彻悟到"与"而不"取",为"义"而不为"利"时,他才真正"取"了。这似乎意在表明,一个族群及其个体,当其苟且于死与生的小利之间,必然无法升腾到真正的道德境界及天地境界;而只有当其于彻悟中顺化于死生之时,超乎死生之时,方可获取新生。

再来看第二点认亲人。中国人或中华民族古往今来都以注重亲属关系而著称。但更应看到,这种注重亲属关系的中华传统实际上可以有多种不同的表现模式,这里至少可以列出三种来。第一种可称为"卫亲模式",这就是坚决捍卫亲属关系,其突出代表是可歌可泣、令人荡气回肠的"赵氏孤儿"故事(春秋时晋贵族赵氏被奸臣屠岸贾陷害而惨遭灭门,赵氏孤儿赵武得程婴等舍身救护而幸存,长大后为家族复仇)。第二种可称为"寻亲模式",这就是顽强寻找失散亲人而得以团聚,其代表作有"卖油郎独占花魁"故事(秦重自幼被过继给朱十老,改名朱重,长大后归宗认祖,改回秦重之名)。第三种可称为"认亲模式",这就是在亲人死去时可指认陌生人为自己家人,其代表作有现代京剧《红灯记》(李奶奶、李玉和、李铁梅三位非亲革命者组成一个新家庭)。在《一九四二》里,我们可以看到第三种模式即认亲模式的再度呈现:丧失全部亲人的老东家让同样举目无亲的陌生的小姑娘叫他"爷",于是,这原来陌生的两家人就重新组合为一个新家了,并且在15年后这小姑娘成了"俺娘"。死地上的家难免会失散或毁掉,但只要拥有认亲的宽阔胸怀,家就能重建起来。家总会有的,只要拥有一颗包容与开放的心灵。

[1] 冯友兰:《新原人》,《三松堂全集》第4卷,第624页。

正是当这两点在结尾趋于明朗时，那此前曾沦落为死地上垂死挣扎的生物学意义上的卑贱而野蛮的种族，仿佛突然间抖落掉苦难、耻辱及罪孽，向着一个新的富有尊严和品位的族群再生。老东家身上所发生的这种"超死生"彻悟和认亲人模式，似乎正可以视为以往中华民族、中国文化的历史演变的一种高度凝缩的模型。历经漫长的远古演化、改朝换代以及诸如佛教传入、"五胡乱华"、西学东渐等重大历史时刻，中华民族之所以依旧拥有绵延不绝的生命力，中华文化之所以依旧具备韧性的创造力，其原动力似乎就蕴藉在这种体现再生意义的彻悟模式，以及包容与开放心灵的认亲模式中。[1] 由此不难窥见影片编导的一个苦心孤诣的创作意图（当然极可能是无意识的或出于我们的推测）：我们这个历经苦难、饱受耻辱同时也罪孽深重的华夏族群，是可以通过死地上的彻悟模式及认亲模式而获取新生的。如果说，彻悟模式凸显及呼唤的是危机中的族群的群体自觉及认同；那么，认亲模式则在当前蕴藉着一种全球化时代中华民族面向世界的包容与开放姿态。只有在彻悟中再生，这个民族或族群才能知难而进，知耻后勇，敢于赎罪，走向新生。只有包容与开放，这个民族或族群才能把自己遭遇的最冷漠、最痛苦的经历转化成为最温暖、最欢乐的愿景。

当然，关于影片的结尾，乃至关于影片对死地上的族群生存实验的整体刻画，都可以引申出多重不同的兴味蕴藉来，这里只是约略地陈述而已。

在精心打造这场实验及其结尾方面，这部影片的任务应当说基本完成了。不过，它让人进一步想到，拥有彻悟意识及包容与开放心灵固然重要，同样重要或更加重要的恐怕还是在彻悟、包容与开放中拥有文化主见和个性。拥有文化主见和个性，意味着我们对自身的生活价值体系及其象征形式有着明确的想象和筹划，如此才能在错综复杂的全球化文化交汇中顽强地生存下来并最终走向新生。这种文化上的自我觉悟及其自主行动，对一个族群及其中的每个个体来说，都应当更加重要。在这点上，这部影片无疑还留下了些许遗憾或待填空间。例如，作为整部影片人物群像中最为重要的"脊梁"式人物，老东家范殿元在彻悟的瞬间到底领悟到了什么，以及他在以认亲人的方式指认"俺娘"为亲人后，将以何种生存理念带着后者走向何方，都应当给点带有某种价值理念的影像呈现。但现在看，这些也都只能留给观众的丰富而又不确定的想象力来完成了。

[1] 对此的进一步探讨，可参见笔者有关"后古典远缘杂种文化"的分析，见《中国现代学引论》第四章，北京：北京大学出版社，2009年，第155—196页。

三、我他涵濡

要探询中国艺术公心的究竟,例如追问上述感物类兴及兴味蕴藉精神的由来,就不能不正视一个基本事实,这就是中国艺术公心终究来自一个特殊的族群的特定生活方式中最微妙而又最精深的方面——这个族群的生活本身就具有多族群相互冲突与容纳的特点,而这种特点归根到底会对中国艺术公心产生微妙而重要的塑造作用。

1. 多族群构造与我他涵濡

从族群结构上看,中华民族具有一种多族群构造,即不是由单一族群组成,而是由若干族群紧密交融而构成的多族群共同体,所以说这是一个多族群构成体。数千年来,生活在这片土地上的中华族群林林总总,忽生忽灭,有兴有衰,你中有我,我中有你,上演过许许多多的人间悲喜剧,构成了人们今天诸如"56个民族是一家"之类说法的"中华民族"。这样一个多族群共同体在数千年历程中共同形成了一种相互冲突而又相互调和的共生境遇。这种多族群共生境遇导致了中国艺术公心具有我他涵濡特征。

我他涵濡,是说中国艺术公心在其族群结构层面上呈现出我者与他者相互涵摄与濡染的气质,也就是我者与他者之间实现了相互的化育,你中有我,我中有你,难分彼此。这里的我,是我者、自我或我性(I-ness),指被视为中华自我的主体,它所思所念的是中华多族群共同体的境遇、地位及命运等;他,就是他者或他性(Other-ness),指被视为中华自我的客体或来客的人或物,它或它们由于与我者接触,对后者产生了持续的影响,并结成一个命运共同体。重要的是,我者并非固定不变,而是变动不居的;同样,他者也非固定不变,而是变动不居的。一旦我者或他者发生改变,这种我他关联体的内涵和特质也会发生相应的改变。

正是由于如此,才会有梁启超的"三个中国"之说及许倬云的"五个中国"之说等有关我者与他者关系之演变的深入反思。梁启超早就提出中国历史分期理念即"三个中国"之说。在他看来,第一个中国是上世史的中国,即"中国之中国";第二个中国是中世史的中国,即"亚洲之中国";第三个中国是近世史的中国,即"世界之中国"。[1] 这个看法把历史悠久而又错综复杂的中国状况纳入全球大变动、大格局中去重新观照,透视出中国在自身的不同时段上我者与他者之

[1] 梁启超:《中国史叙论》(1901),据吴松等:《饮冰室文集点校》第3集,昆明:云南教育出版社,2001年,第1626—1627页。

间形成的不同的演变要素、状况和地位。这一观察启发了许倬云，他据此而提出了更加细致的"五个中国"之说：中原的中国、中国的中国、东亚的中国、亚洲的中国和世界的中国。与梁启超的"三个中国"说相比，多出来的"两个中国"体现了更加细致的区分意图：一是在"中国之中国"中又细分出"中原的中国"与"中国的中国"，二是在"亚洲之中国"中又细分出"东亚的中国"与"亚洲的中国"。这样的细致区分，显然意在把握更加细致而具体的中国我者与外来他者之间的相互关系，以及这种关系在中国文化发展中的重要作用。正是考虑到中国所经历的这种多时段的复杂演变过程，许倬云认为："中国文化真正值得引以为荣处，乃在于有容纳之量与消化之功。"[1] 按照这种看法，中国我者不仅拥有宽厚地"容纳"外来他者的文化度量，而且还有积极地"消化"外来他者并将其化育成为我者的组成部分的文化机制或文化功能。

2. 涵濡、acculturation 及我他涵濡

这样的由不同的我者与不同的他者组成的我他关联体，会发生什么状况呢？这就需要引用"涵濡"一词去尝试把握了。"涵濡"，可以说是古代汉语里一个至今仍具生命力的词语。涵与濡同由水旁构成，与雨水、露水、雨露等水类事物及其浸润作用密切关联。涵，一是指浸润、润泽；二是指包含、包容。濡，则有如下多重含义：一是沾湿、浸渍；二是潮湿；三是迟缓、滞留；四是柔软、柔顺等。合起来看，涵濡是指滋润、浸渍之意。[2] 可见，涵濡的本义在于雨水对事物的缓慢而深沉的包涵和滋润状态。唐代元结的《补乐歌·云门》："玄云溶溶兮垂雨濛濛，类我圣泽兮涵濡不穷。"[3] 这里把涵濡视为一种雨水的无穷尽滋润的过程。宋代欧阳修的《仁宗御飞白记》写道："仁宗之德泽涵濡于万物者，四十余年。"[4] 也可知涵濡在这里比喻恩泽的绵绵不尽的滋润效果。宋代苏辙《墨竹赋》也说："今夫受命于天，赋形于地，涵濡雨露，振荡风气。"[5] 说的是竹子在雨露的滋润中生长，引申而指一种人格在特定环境中培育并发挥雨露般涵濡的影响力。由此看，"涵濡"一词不仅具有深深地相互包涵和相互滋润之意，还有缓缓地相互濡染、相互熏陶或相互熏染之意，并且可以引申而喻指某种神圣或崇高的人格力量的作用力

[1] 许倬云：《万古江河——中国历史文化的曲折与展开》，上海：上海文艺出版社，2006年，第6页。
[2] 《古代汉语词典》，北京：商务印书馆，2003年，第535、1331页。
[3] 同上书，第535页。
[4] [宋] 欧阳修：《仁宗御飞白记》，《欧阳修全集》卷四十，李逸安点校，北京：中华书局，2001年，第588页。
[5] [宋] 苏辙：《墨竹赋》，《苏辙集》卷十七，陈宏天、高秀芳点校，北京：中华书局，1990年，第333页。

状态。假如这样的理解有合理处，那么，涵濡不妨借用来把握中华自我或我者与外来他者之间长期相互交融与化育，直到融为一体的状况。如此说来，古往今来的中国人、中华民族、中国文化或中华文化，不正是我者与他者之间长期涵濡的结晶吗？于是，我他涵濡正可以用来表述这种特殊的民族文化气质。

与"涵濡"一词大体对应而又在学术界具有影响的英文词语，可以找到现代人类学中的 acculturation。这个词至今有多重译法，如濡化、涵化、文化涵化或文化变迁等[1]，这里暂且用涵化。这个概念在现代人类学中是指两个或多个异质文化体系之间因持续接触和影响而造成的一方或多方发生文化变迁的状况。三位美国人类学家于 1936 年首度对其赋予如下特定的学术内涵："acculturation 包括由拥有不同文化的个体组成的群体之间发生持续的直接接触，导致其中一方或双方原初文化模式随即发生变迁的那些现象。"[2] 这就把不同文化体之间的相互接触和影响的效应或后果问题，纳入正式的学术议程中，提醒人们认真关注和探究不同文化体之间持久的相互影响过程。十多年后，历经一段时间的研究，他们又提出了新的研究报告："acculturation 可以被界定为由两个或更多的自律性文化系统的连结所引发的文化变迁。"这里的一个引人注目的新变化在于，作为 acculturation 过程主角的特定文化群体，被视为"自律性文化系统"，它们各自有其独特的基本结构以及运动、变化的规律。他们还认为，当把某种异质文化因素引入另一种自律性文化系统中并与之结合成为一体时，可能导致一种新文化的创造。[3] 这份报告还提议，应运用更多的概念和程序去处理涵化（acculturation）问题，如跨文化传播、文化创造、文化瓦解和反向适应等。[4]

[1] 英文 acculturation 有多种不同的汉译方式：台湾学者殷海光译为"濡化"，见《中国文化的展望》第三章，上海：上海三联书店，2002 年，第 43—52 页；美国学者许倬云译为"涵化"或"文化涵化"，见《万古江河》，第 50 页；中国内地学者黄淑娉和龚佩华译为"涵化"，见黄淑娉、龚佩华：《文化人类学理论方法研究》，广州：广东高等教育出版社，1996 年，第 217—230 页；在美国人类学家科塔克的著作中被译为"涵化"，见科塔克：《简明文化人类学：人类之镜》（第五版），熊茜超、陈诗译，上海：上海社会科学院出版社，2011 年，第 56 页。

[2] Robert Redfield, Ralf Linton, Melville Herskovits, "Memorandum for the Study of Acculturation," *American Anthropologist*, Vol. 38, 1936, pp.149-152.

[3] "The Social Science Research Council Summer Seminar on Acculturation," 1953〔Members of the Seminar in alphabetical order: H. G. Barnett, University of Oregon, Leonard Broom, University of California (Los Angeles), Bernard J. Siegel, Stanford University, Evon Z.Vogt, Harvard University, and James B. Watson, Washington University (St. Louis)〕, "Acculturation: An Exploratory Formulation," *American Anthropologist*, New Series, Vol. 56, No. 6, Part 1 (Dec. 1954), pp.973-1000.

[4] "Acculturation: An Exploratory Formulation," *American Anthropologist*, New Series, Vol. 56, No. 6, Part 1 (Dec. 1954), p.984. 有关讨论参见黄淑娉、龚佩华：《文化人类学理论方法研究》，第 211—239 页；王军：《世界跨文化教育理论流派综述》，《民族教育研究》1999 年第 4 期，第 66—73 页。以上有关 acculturation 的人类学文献资料，得到林玮的帮助，特此说明并致谢。

在汉语学界，较早把这一人类学概念引入中国文化研究的是殷海光（1919—1969）。他在1965年把acculturation译为"濡化"："任何两个具不同文化的群体甲和乙发生接触时，甲可能从乙那里撷取文化要件，乙也可能从甲那里撷取文化要件。当着这两个文化不断发生接触而扩散时，便是文化交流。文化交流的过程便是濡化（acculturation）。在濡化过程中，主体文化所衍生的种种变化，就是文化变迁。"[1]他在运用"濡化"概念考察中国现代文化时，提出"濡化基线"（即涵濡基线）这一表述，认为每一种文化在与外来文化接触时都会站在自己的文化基线上去进行濡化，这种据以濡化的文化基线便是"濡化基线"。"濡化基线是决定文化濡化过程是否顺利和濡化所生文化特征为何的先在条件。不同的濡化基线决定不同的濡化过程及不同的结果。……当甲文化与乙文化接触时，甲文化不是以一文化真空来与乙文化接触，而是在它自己的基础上与乙文化接触。这一带着自己的文化本钱的主体文化，在文化接触的程序中，就是文化基线。"[2]这样的"濡化基线"显然与现代中国人在与外来文化接触时所体验到的自身古典传统所携带的基本规范或标尺相关，它们会影响正与外来他者接触的中国现代自我的言行。

可以说，作为人类学概念，"涵化"（acculturation）是指两个或两个以上不同文化体系之间由于持续接触和影响而造成的一方或双方发生文化变迁的状况。这同我们这里说的中华我者与外来他者在相互接触中交融与化育，直到融为一体的涵濡状况是一致的。只是比较起来，汉语中的"涵濡"一词比"涵化"更能形象地揭示两种异质文化之间在接触过程中发生潜移默化的滋润式影响的状况。也就是说，当两个或以上异质文化群体之间因持续的直接接触而引发一方或双方发生深层次变化时，应当注意到，这种变化同一般的物质构成变化不同，而是一种更加内在、微妙而又重要的隐性变化过程。而这一特点是可以通过古汉语词语"涵濡"去准确地传达的。

这样，涵濡与英语的acculturation相比，可以更加形象地揭示那种微妙而又难以言说的滋润状况，即异质文化群体之间在相互接触时引发的持久而深沉的包涵与濡染状态。中华民族本身就是中华我者与外来他者之间长期涵濡的结果。多的不说，即便是汉族本身，其实在体质上与心理上、身体上与精神上就是多民族长期融汇的产物，是长期的文化杂交或跨文化杂交的综合成果。北魏孝文帝拓跋

[1] 殷海光：《中国文化的展望》，上海：上海三联书店，2002年，第43页。
[2] 同上书，第46—47页。

宏（467—499），后改名元宏，是一位重要的政治家和改革家。他继承冯太后的改革政策，力主从平城迁都洛阳，改鲜卑族姓氏为汉族姓氏，鼓励鲜卑族与汉族通婚，并学习和使用汉语，力推鲜卑贵族与汉族的联合治理，使得鲜卑族与汉族交汇生长，既促进了汉族文化的保存，同时又加速了鲜卑族的汉化，为中华多族群文化及美学精神的相互涵濡做出了特殊的贡献。

从文化上看，作为中国艺术公心的基础的中华文化，本身就是中华我者与外来他者之间长期相互涵濡的产物。禅宗作为具有中国特色的本土佛教——汉族佛教，其创立及其发展正可以视为中国本土儒家和道家等学说积极地涵濡外来佛教的一项突出成果。而在中华文化发展历程中占据显赫位置的唐代文化，其实是汉族文化与其他族群文化之间自觉地相互涵濡的产物。而至今仍在持续不断的西学东渐过程，是中华文化及美学精神遭遇到的一次全球各种文化都可能汇入其中的空前剧烈的文化涵濡过程。

3. 我他涵濡的层面

我他涵濡，讲述的就应当是独特的中国艺术公心的多层面构成状况：

第一个层面在于，共同生活在华夏大地的若干族群，各自都把自己的生活方式贡献给对方，相互包容并形成多元生活方式整体，因而容纳他者成为了中国艺术公心的重要特征之一。

第二个层面在于，这个相互容纳的多族群共同体同时把相应地多元的感情与思想、想象与幻想等都吸纳到自身的人格构成中，以致对多元及多重异质意味的喜好成为其日常符号表意行为的独特习惯，如兴味蕴藉。

第三个层面在于，这种喜好多元及多重异质意味的习惯会激励对审美与艺术的形而上品质的追求，这正是后面即将论述的观有品无方式的来由之一。

4. 我他涵濡中的郭靖及萧峰

在我他涵濡这一题旨的表达上具有突出的美学成就的现代艺术家之一，当数金庸。金庸借武侠小说形式展现出全球化境遇中中华多族群生活方式的我他涵濡景观。其中就人物形象来说，突出的有两人：郭靖和乔峰。他俩的共同点在于，从小受到两个不同族群的异质文化的相互涵濡，从而养成了多重异质人格。其不同点在于，前者是生长在大漠而回归中原的汉族人，后者则是寄居于宋朝的契丹人。尽管如此，他俩都是在中华多族群生活方式的相互涵濡中成长起来的大英雄。

就郭靖来说，他从小生长在成吉思汗军中并受到蒙古人大漠生活方式的塑

造,养成了尚勇、英武、憨直等人格,被誉为"射雕英雄"。但与此同时,其慈母和严师等又给他从小灌输了深厚的中原价值观,如仁义、厚道、爱国等。《射雕英雄传》第五回这样写道:

> 江南六怪就此定居大漠,教导郭靖与拖雷的武功。铁木真知道这些近身搏击的本事只能防身,不足以称霸图强,因此要拖雷与郭靖只略略学些拳脚,大部时刻都去学骑马射箭、冲锋陷阵的战场功夫。这些本事非六怪之长,是以教导两人的仍以神箭手哲别与博尔忽为主。
>
> 每到晚上,江南六怪把郭靖单独叫来,拳剑暗器、轻身功夫,一项一项的传授。郭靖天资颇为鲁钝,但有一般好处,知道将来报父亲大仇全仗这些功夫,因此咬紧牙关,埋头苦练。虽然朱聪、全金发、韩小莹的小巧腾挪之技他领悟甚少,但韩宝驹与南希仁所教的扎根基功夫,他一板一眼的照做,竟然练得甚是坚实。[1]

这样两种不同族群的武功,就在日夜交替之间轮流输入到郭靖身上。同时,他还从当时匿名的道长马钰那里得到中原轻功"金雁功"的真传:

> 那道人道:"你把那块大石上的积雪除掉,就在上面睡吧。"郭靖更是奇怪,依言拨去积雪,横卧在大石之上。那道人道:"这样睡觉,何必要我教你?我有四句话,你要牢牢记住:思定则情忘,体虚则气运,心死则神活,阳盛则阴消。"郭靖念了几遍,记在心中,但不知是甚么意思。
>
> 那道人道:"睡觉之前,必须脑中空明澄澈,没一丝思虑。然后敛身侧卧,鼻息绵绵,魂不内荡,神不外游。"当下传授了呼吸运气之法、静坐敛虑之术。
>
> 郭靖依言试行,起初思潮起伏,难以归摄,但依着那道人所授缓吐深纳的呼吸方法做去,良久良久,渐感心定,丹田中却有一股气渐渐暖将上来,崖顶上寒风刺骨,却也不觉如何难以抵挡。这般静卧了一个时

[1] 金庸:《射雕英雄传》,北京:三联书店,1994年,第179页。

辰,手足忽感酸麻,那道人坐在他对面打坐,睁开眼道:"现下可以睡着了。"郭靖依言睡去,一觉醒来,东方已然微明。那道人用长索将他缒将下去,命他当晚再来,一再叮嘱他不可对任何人提及此事。

郭靖当晚又去,仍是那道人用长绳将他缒上。他平日跟着六位师父学武,时时彻夜不归,他母亲也从来不问。

如此晚来朝去,郭靖夜夜在崖顶打坐练气。说也奇怪,那道人并未教他一手半脚武功,然而他日间练武之时,竟尔渐渐身轻足健。半年之后,本来劲力使不到的地方,现下一伸手就自然而然的用上了巧劲;原来拼了命也来不及做的招术,忽然做得又快又准。江南六怪只道他年纪长大了,勤练之后,终于豁然开窍,个个心中大乐。[1]

身在大漠而又能从一个素昧平生的陌生道人那里学到上乘的中原内功,可见异质文化的涵濡始终在郭靖的身上进行着。

至于他从小同铁木真的爱女华筝公主虽有"青梅竹马"之情,却未能相恋,其实与他内心从小植根了有关中原的文化想象的种子是密切关联的。这从小说第七回关于郭靖初识女扮男装的黄蓉的叙述就可见出:

那少年道:"别忙吃肉,咱们先吃果子。喂伙计,先来四干果、四鲜果、两咸酸、四蜜饯。"店小二吓了一跳,不意他口出大言,冷笑道:"大爷要些甚么果子蜜饯?"

那少年道:"这种穷地方小酒店,好东西谅你也弄不出来,就这样吧,干果四样是荔枝、桂圆、蒸枣、银杏。鲜果你拣时新的。咸酸要砌香樱桃和姜丝梅儿,不知这儿买不买到?蜜饯吗?就是玫瑰金橘、香药葡萄、糖霜桃条、梨肉好郎君。"店小二听他说得十分在行,不由得收起小觑之心。

那少年又道:"下酒菜这里没有新鲜鱼虾,嗯,就来八个马马虎虎的酒菜吧。"店小二问道:"爷们爱吃甚么?"少年道:"唉,不说清楚定是不成。八个酒菜是花炊鹌子、炒鸭掌、鸡舌羹、鹿肚酿江瑶、鸳鸯煎牛

[1] 金庸:《射雕英雄传》,第201页。

筋、菊花兔丝、爆獐腿、姜醋金银蹄子。我只拣你们这儿做得出的来点，名贵点儿的菜肴嘛，咱们也就免了。"店小二听得张大了口合不拢来，等他说完，道："这八样菜价钱可不小哪，单是鸭掌和鸡舌羹，就得用几十只鸡鸭。"少年向郭靖一指道："这位大爷做东，你道他吃不起吗？"

店小二见郭靖身上一件黑貂甚是珍贵，心想就算你会不出钞，把这件黑貂皮剥下来抵数也尽够了，当下答应了，再问："够用了吗？"

少年道："再配十二样下饭的菜，八样点心，也就差不多了。"店小二不敢再问菜名，只怕他点出来采办不到，当下吩咐厨下拣最上等的选配，又问少年："爷们用甚么酒？小店有十年陈的三白汾酒，先打两角好不好？"

少年道："好吧，将就对付着喝喝！"

不一会，果子蜜饯等物逐一送上桌来，郭靖每样一尝，件件都是从未吃过的美味。

那少年高谈阔论，说的都是南方的风物人情，郭靖听他谈吐隽雅，见识渊博，不禁大为倾倒。他二师父是个饱学书生，但郭靖倾力学武，只是闲时才跟朱聪学些粗浅文字，这时听来，这少年的学识似不在二师父之下，不禁暗暗称奇，心想："我只道他是个落魄贫儿，哪知学识竟这么高。中土人物，果然与塞外大不相同。"[1]

来自中原的"少年"让郭靖不仅品尝到南方的多种丰厚"美味"，而且见识了"他"的"谈吐隽雅，见识渊博"，"不禁暗暗称奇"，"大为倾倒"。可以这样想，与其说郭靖不爱蒙古族姑娘华筝公主，不如说是他内心早就神往中原的汉族姑娘了。这就是为什么他会同黄蓉一见如故的原因。正是黄蓉身上显露的中原文化涵养，给予郭靖以身不由己的深深的异性吸引力。可以说，郭靖从小就同时涵濡了汉族与蒙古族两种生活方式及其价值理念投影，其跨文化公共人格构成本身正体现了我他涵濡的特点。

与郭靖生长在大漠而回到中原寻根不同，《天龙八部》中号称"天下第一大英雄"的男主角乔峰（或萧峰），却是从小长在中原而终究要回归于契丹。他的

[1] 金庸：《射雕英雄传》，第265—266页。

突出困扰之一在于，拥有相互矛盾的两个姓名：乔峰和萧峰。前者是其汉族姓名，后者为其原本的契丹族姓名。正是这双重姓氏集中暴露了他在其短暂的英雄一生中所遭遇到的几乎难以化解的内心困窘：我，自幼在中原汉族文化圈中成长的契丹人，难免带有契丹与汉族文化交融的"文化杂种"印记，究竟是汉人还是契丹人？也就是，我究竟是我者（乔峰）还是他者（萧峰）？这既是个人身份的困窘，同时也是他个人生存的困窘，因为在以汉族为主的中原大地面临来自契丹族的异族入侵的险境中，个人不得不做出自己的族群立场抉择。小说细致地展示了这个体现我他涵濡特质的"文化杂种"在汉族与契丹族犬牙交错、错综复杂的族群纷争中痛苦地寻求认同的历程。在小说结尾的第五十回，当中原群豪前往辽京搭救萧峰而陷入重围、双方展开血腥厮杀时：

> 萧峰站在城头，望望城内，又望望城外，如何抉择，实是为难万分：群豪为搭救自己而来，总不能眼睁睁瞧着他们一个个死于辽兵刀下，但若跃下去相救，那便公然和辽国为敌，成为叛国助敌的辽奸，不但对不起自己祖宗，那也是千秋万世永为本国同胞所唾骂。逃出南京，那是去国避难，旁人不过说一声"萧峰不忠"，可是反戈攻辽，却变成极大的罪人了。[1]

陷入契丹还是汉族的两难之中的萧峰，在历经一次次残酷拼杀之后，终于醒悟：在一个民族的利益之上还应有超乎各民族利益之上的更高的利益——各民族共同的仁与义。义不杀人、民族和平，是他最后的抉择。他清醒地意识到，无论是汉族还是契丹族，都是他的兄弟姐妹。这一点正体现了义与仁的真正的统一。

这里的萧峰身上实际上体现了汉族与契丹族两种文化涵濡的印迹。他既站在契丹族立场反思汉族对其的屠杀，也站在汉族的立场反省所遭受的契丹族的凶残。他的身上交汇着这两个族群的心血。他一方面欣赏李白的反战诗句（"烽火燃不息，征战无已时。野战格斗死，败马号鸣向天悲。鸟鸢啄人肠，衔飞上挂枯枝树。士卒涂草莽，将军空尔为。乃知兵器是凶器，圣人不得已而用之"），另一方面也认同"匈奴的歌"（"亡我祁连山，使我六畜不蕃息。亡我焉支山，使我妇女

[1] 金庸：《天龙八部》，北京：三联书店，1994年，第2048—2049页。

无颜色")。同时，他还热切地期盼结束战乱而迎来"太平世界"。显然，这时的萧峰已经完全超越了周围人狭隘的族群主义视野，而具有了某种"世界主义"的立场，或他所理解的天下之大仁与大义的立场。在他成功地制止住两个族群之间的大屠杀而英勇地自尽后，所获得的无论是"契丹人中也有英雄豪杰"的同情式赞扬，还是"他自幼在咱们汉人中间长大，学到了汉人大仁大义"的自夸式认同，都共同地体现了一种以大英雄萧峰（乔峰）形象为中心的我他涵濡境界的实现。

正是在郭靖和萧峰这两个英雄人物身上，集中凝聚了中华多族群在生活方式、审美与艺术表现方式以及形而上追求方式等方面所具有的我他涵濡特征。

5. 现代舞中我他涵濡的新形式

还可以举出一对现代舞创作实例，由此窥见现代舞这一外来艺术样式与中国传统之间呈现的我他涵濡状况。这一对分别出自海峡两岸的现代舞创作实例，就是《水月》（中国台湾林怀民编导，1998）和《雷和雨》（中国大陆王玫编导，2002）。

考察这对海峡两岸艺术品的状况，中国传统（这里有时简称传统）是一个重要的切入点。由于同一种文化传统的感召，长期相互分离地生活在两岸的艺术家，有可能找到一种跨越海峡阻隔的共通语言及共通价值理念，由此路径寻求相互沟通。传统，是可"传"之"统"，具体而言，就是那种在一个民族、族群或种群的生活中代代传承的共同的符号表意系统，包括生活方式、行为方式或象征系统及其中蕴含的价值系统。按照美国社会学家爱德华·希尔斯在《论传统》中的观点，一种传统总是要至少历经三代相传才能获得延续。能够在历代被传承的东西，又总是能够被历代人们所共享的东西，是他们在不约而同地淘汰了那些不被认同的东西以后所保留下来的共同一致的被确认物。这样，传统正是在一个民族共同体中能跨越不同时代人们的差异而产生认同感的共通物，是他们得以实现相互沟通的共同语言。即便是在相互存在成见，或相互存在时空距离或时代鸿沟的情况下，这些共通物也都可以充当他们之间建立相互联系的纽带。

传统在艺术交流中至少具有三种作用：第一，在时间维度上，它可以跨越时间距离的阻隔而实现历时沟通，即让身处不同时间或时段的人们之间形成认同感；第二，在空间维度上，它可以消除空间距离的阻隔而实现共时沟通，即让身处不同地点的人们之间产生跨距离的共鸣；第三，在价值维度上，它可以跨越各个次级共同体之间原有的价值系统差异而实现带有普遍性的价值认同，即彼此欣

赏或吸纳对方的价值理念。由此，传统相当于一个民族、族群或种群生活中的共同语言或同一基因。传统本身虽然更多地属于人们对本民族、族群或种群以往生活的一种回忆式体验、感受或理解，但毕竟可以借助艺术作品而获得一种远比任何其他形式都更加集中、凝练而又富于感召力的象征性形式。

同属中华民族共同体，两岸艺术家之间却由于历史的缘故，长时间处于相互分离发展的状态中。与此同时，他们的相互分离发展本身也不得不遭遇以欧美文化艺术为中心的世界上其他文化艺术或外来文化艺术的影响，并且这种影响是如此之大、之深和之久，以致两岸艺术家都不得不以它们为参照系或示范，而全力以赴地创造属于自己共同体的新艺术。这样，参酌外来西方艺术的影响而创造中国自己的现代艺术，已成为两岸艺术家的不同而又可能相通的爱好。正由于如此，过去若干年来，两岸艺术界已根据各自需要而创造了彼此不同而又可能相通的富于新传统蕴含的艺术形式或艺术样式，它们得以跨越海峡的时间、空间及价值系统阻隔，而引发两岸艺术家之间的共鸣。

这里的新传统，是指因参酌西方影响而创生的与中国古代艺术传统有所不同的中国现代艺术传统。它与古代传统相比虽有新元素，但也同时包含着仍在延续并实际地产生作用的那些老元素。如此，新传统其实正是老传统与新的现代情境及其需要相互涵濡的产物。

谈到近七十年来中国台湾艺术在新传统领域的建树，最引人注目的案例之一无疑有现代舞作品《水月》。《水月》采用了西方现代艺术样式——现代舞，显然属于外来艺术在中国的影响之作。但是，凡是看过它的中国公众及专家，没有不认为它就是中国自己的舞蹈作品的（当然，一些外国观众也可能从中见出其本国元素，这与该作品中的中外元素多元交融特点密切相关）。原因在哪里？想必正是由于它独出心裁地在来自外国的现代舞样式及巴赫的无伴奏大提琴组曲等中，成功涵濡了中国传统元素。那么，这其中的哪些属于中国传统元素或可以被纳入中国传统元素范围呢？

首先引人注目的中国元素或中国符号，在于其中国式舞台形式构造。整个舞台全用黑色，仿佛显示出一种宁静、深沉或神秘到极致的多义状况，也难免令人想到近年来在影片《英雄》和电视剧《大秦帝国》等作品中出现的那种笼罩全局的黑色及其深长意味。舞台上方还高悬一幅面板，可以像镜子那样反射舞台地面的种种景象，宛若一台自我镜像装置。有趣的是，舞台地面在黑色中点缀有好似

书法的飞白图案，像是深水中荡起的稀疏水纹。在舞蹈时长接近一半时，一缕缕细小的水流缓慢无声地注入舞台地面，在其上逐渐积成一两厘米厚度的薄水，营造出波光粼粼的景致。这层薄水可以同时起到三重作用：一是反光，二是可成为演员戏水的场地，三是可呈现中国传统艺术（诗歌、散文、绘画等）擅长描绘的水月交融景致，而这幅景致又常常呈现为如今世界公众多已知晓的出自中国太极图式的双鱼交融圆弧形，从而传达出一种中国式宇宙图景。

其次在于中国式身体装束或造型设计。单纯从舞者的身体装束或造型看，男女舞者都一律身着中式宽大而飘逸的白绸裤，其中，男舞者上身赤裸，女舞者则上身穿紧身衣，都体现为东方式朴素装束。这就呈现出一种想象中的中国古典式男女舞者的独特的造型形象。

再次在于中国式身体运动姿态。这套舞蹈动作从程式看，也从编舞者在演出后对观众的解释看，基本上是化用了太极拳的样式。这也是人们在中国功夫片或武侠片里曾经见过的那些招式。观察舞者的动作程式编排，仿佛就连舞者的呼吸也符合太极养身理论，其一招一式更是尤其注重节奏的舒缓自如，优游闲散，间或状如雕塑般凝重，显出了动静自如的中国式生命节奏。这难免令人想到美学家宗白华对中国艺术精神的独特把握："我们的空间意识的象征不是埃及的直线甬道，不是希腊的立体雕像，也不是欧洲近代人的无尽空间，而是潆洄委曲，绸缪往复，遥望着一个目标的行程（道）！我们的宇宙是时间率领着空间，因而成就了节奏化、音乐化了的'时空合一体'。这是'一阴一阳之谓道'。"[1]这里放在首位的是舞者身体运动的节奏，而非其固有质地或形状。

最后，"水"与"月"本来同为中国艺术传统中重要的象征形象或原型，容易唤起中国公众的中国情怀。作品取名于佛家的"镜中花，水中月"，显然就是要传承中国艺术精神，尽管其表意特点具有很大的不确定性，颇有中国传统写意画的朦胧特征。

问题在于，上面这些中国传统元素的运用（假如确实的话），到底要服务于何种目的？整个"故事"的主人公是一群华夏儿女，构成华夏民族的群像。全部叙事可以分为上下两段：上段是地上之舞，下段是水中之舞。地上之舞的开篇由四个段落组成：第一段落是一名男舞者从舞台右前方旋舞着进入，从圆周点上缓

[1] 宗白华：《中国诗画中所表现的空间意识》，《宗白华全集》第2卷，第436—437页。

缓切入，穿越圆心（舞台中央），随后呈直线地舞向圆周的另一端（即舞台左下方）；第二段落则始于一名女舞者以与男舞者几乎相同的方式和路线旋舞进入，直到与男舞者相遇及相合；第三段落则是这对男女舞者旋舞着逐渐合二为一，两人之间形成高度契合的旋舞，仿佛在呈现华夏先民的男女繁衍生息的最初现场；第四段落则是舞台右前方出现10名男女舞者组成的舞队，他们似乎可以被理解为上述男女舞者繁衍而生的后代群体，象征着华夏民族一生二、二生三、三生万物的生生不息的生命节律。如果说上段地上之舞讲述华夏民族的大地依恋，那么，接下来的下段水中之舞则着力讲述华夏民族的水中情缘。一群群男女舞者相继旋入又旋出于薄水越积越厚的水中舞台，时而在水中嬉戏，时而安卧其中，自由地旋舞于水流、水花、水珠、水星、水雾等的水世界之中，与之结成剪不断理还乱的不解情缘。而无论是这地上之舞还是水中之舞，都在舞台上方及布景墙上的镜子的反射或映照之下，实中有虚、虚中有实，虚实相生，令人不禁想到佛家的"镜中月、水中花"之语。假如上面的理解有一定的合理性，那么，这部作品似乎是基于道家及佛家等视角，呈现出华夏民族生活中以躯体收敛、气息内游和情境空灵等为特征的生命节奏。这一中华民族特征只要与那些注重躯体张扬、气息外化和动感强烈为特征的西方现代舞相比，就变得更鲜明了。

总起来看，《水月》指向一种空虚、灵动或空灵的虚幻之境的生成。该舞蹈在现代舞的框架中大约集中融合了中国古典佛家、道家的理念，呈现出一种虚静、空灵、无为的景致。这里借助舞蹈样式去表达中国式传统理念，确实符合中国古典艺术精神及古典美学的呈现惯例，因为舞蹈在中国各种艺术门类中被视为最具"典型"意义的门类：

> 人类这种最高的精神活动，艺术境界与哲理境界，是诞生于一个最自由最充沛的深心的自我。这充沛的自我，真力弥满，万象在旁，掉臂游行，超脱自在，需要空间，供他活动。……于是，"舞"是它最直接、最具体的自然流露。"舞"是中国一切艺术境界的典型。中国的书法、画法都趋向飞舞。庄严的建筑也有飞檐表现着舞姿。[1]

[1] 宗白华：《中国艺术意境之诞生》（增订稿），《宗白华全集》第2卷，第368—369页。

中国古典舞蹈艺术不仅讲究生命之节奏的表现，而且还把这种节奏感透过"飞舞""飞檐"等"舞姿"而呈现在中国书法、绘画、建筑等其他艺术门类中。"尤其是'舞'，这最高度的韵律、节奏、秩序、理性，同时是最高度的生命、旋动、力、热情，它不仅是一切艺术表现的究竟状态，且是宇宙创化过程的象征。艺术家在这时失落自己于造化的核心，沉冥入神，'穷元妙于意表、合神变乎天机'（唐代大批评家张彦远论画语）。'是有真宰，与之浮沉'（司空图《诗品》语），从深不可测的玄冥的体验中升化而出，行神如空，行气如虹。在这时只有'舞'，这最紧密的律法和最热烈的旋动，能使这深不可测的玄冥的境界具象化、肉身化。"[1] 或许这一论述有些浪漫化，但毕竟还是透露了这位现代美学家的美学意向：舞蹈尤其能典范地呈现中国古典文化传统的精神气质。

《水月》这部现代舞经典之作直接让西方现代舞样式与中国古典传统价值理念实现了相互涵濡，其文化代价则是一举跳过或跨越了令人难免不充满愤激情绪的中国现代历史风云。这样做留给我们的问题是，我们真的能跨越中国现代历史依托而让本身空洞的现代舞样式与同样本身无所归依的中国古典传统意念直接对话吗？

似乎正是要重新纠正这种对中国现代历史时段的任性跳过或跨越之举，现代舞剧《雷和雨》（改编自曹禺的现代话剧经典之作《雷雨》[1933]），致力于运用现代舞样式去讲述中国现代历史中令人扼腕叹息的悲剧冲突故事，特别是重点刻画《雷雨》中六个主要人物的心理状况。这六个主要人物是蘩漪、周萍、鲁侍萍、周朴园、周冲和鲁四凤。这部舞剧与《水月》一样，属于西方现代舞的中国化移植形式，不过，与《水月》在西方现代舞美学范式中有选择地重构中国传统元素不同，《雷和雨》则并不旨在现代舞样式中传承与致敬中国古典传统价值理念，而是相反：通过在血缘上相互交接的两个家庭人物之间的剧烈的心理冲突，凸显传统与现代之间难以化解的纠葛，从而揭示出从传统向现代转型的艰难性和复杂性。

整部剧的悲剧冲突进程大约可以分为四个阶段：冲突酝酿期、冲突爆发期、冲突延伸期和冲突终结期。在作为冲突酝酿期的开端段落中，帷幕开启，一个令人烦躁的夏日，在一个封闭而憋闷的家庭环境中，六个人物分别坐在六把椅子

[1] 宗白华：《中国艺术意境之诞生》（增订稿），《宗白华全集》第2卷，第366页。

上，都似乎处于剧烈冲突的前夕。每个人都处在几乎令人窒息的无边的沉默中，静静地酝酿着自己的暴风雨般活跃的情感。

接着是冲突爆发期。随着蘩漪突然间将药碗摔向地面，这一动作及其巨响标志着整个沉默的世界终于苏醒了，同时也爆发了。六个冲突人物运用现代舞特有的身体语言，实际地演绎他们之间相互冲突的故事。

在随之而来的冲突延伸期，可以见出六个人物之间仿佛无休止的缠斗和伤害。蘩漪在遭到丈夫周朴园的冷遇后，愤而与其长子周萍私通，既不满于周朴园的专横，又不满于周萍后来转恋年轻的四凤，还防备四凤与自己争抢周萍，以及恐惧于儿子周冲不明就里地追求已心有所属的四凤。周萍不仅在精神上背叛严父周朴园，更因与继母私通而犯有乱伦罪孽，又因与同父异母妹妹四凤相恋而致使后者怀孕，可谓在乱伦之罪上罪上加罪。周冲年轻、单纯、帅气，热烈地追求四凤，但不想遭遇已心属周萍的后者的冷拒。四凤与周萍热恋，没想到始终处在蘩漪的敌意的包围中，继而受到生母鲁侍萍的阻拦。鲁侍萍早年与周朴园自主恋爱，生子周萍和鲁大海，后被生生拆散，天各一方，当其前来寻找自己再嫁后为鲁家生的女儿四凤时，才知后者已与自己的长子，也就是同母异父的兄长周萍有了乱伦式恋情。目击此情此景，侍萍无法不陷入极度悲愤的绝境中，悲叹无情的命运对自己的捉弄。最后，早年像如今的周冲那样生机勃勃地追求自由、自主恋爱的周朴园，如今已变得守旧、陈腐、僵化和专横，不断地加压于妻子蘩漪、长子周萍、次子周冲以及新见到的前妻侍萍。周朴园以追求自由始，又以回归僵化传统终，完成了一个恶性循环。

最后是冲突终结期。最终，当这六个人物相互之间不停歇地缠斗，直到斗得精疲力竭、丧失掉再争的力气时，突然一声枪响（与上一次摔碗巨响形成首尾呼应），此前一直在延伸的悲剧连续体好像被迅疾地一刀斩断，一切无法化解的恩怨情仇、丑恶罪孽都一下子解脱净尽，留待一个全面复苏的新世界。

与《水月》明显趋向于宁静与淡泊的中国传统精神不同，《雷和雨》中的中国传统元素却要隐蔽得多，更多地潜隐于极富现代感的剧情中，让人难以直觉到，而需作反复而深入的品评。第一，全剧的黑洞空间中的神秘感、压抑感或罪恶感，是已然分崩离析的古代传统留给现代人的一种变形式体验或异化式形象。第二，中国式圆形舞台空间的营造，让人在看似圆满的世界里反而感知到无法弥补的残缺与无可挽回的颓败。第三，中国式静中有动的理念表达，透露出古代传

统在现代崩溃和再生的必然性。第四，通过六人的命运式悲剧，显示出传统在现代虽曾历经再生但又无奈地走向异化的趋势。

如果这样的理解有一定的合理性，那么，可以想见，这部作品似乎对无论是现代还是传统都没有表示出基本的"好感"或正面评价，而是专注于对它们的负面价值或否定性价值的批判式反思。如此，两位编导就于无意识中处在了一个相互对峙或对应的焦点上：如果说台湾编导更多地趋向于呈现中国传统与现代价值之间交融的肯定性一面，那么大陆编导则更多地呈现两者之间交融的否定性一面。

这里并不是要归纳式地概括出两岸艺术中的新传统的异同，而不过是要借助双方分别创造的这两个特定个案，呈现中国现代艺术新传统创生的诸种可能性之一二。无论是《水月》还是《雷和雨》，都已打开了中国现代艺术中新传统的可能性。当然还会有更多的大陆及台湾艺术家已经和正在创造更多的艺术品去呈现更多的可能性。只是，单就这两例艺术品来说，比较而言，有些差异是值得探讨的。

第一，就直感来说，这两位艺术家的舞台表现的直接性有不同。台湾艺术家力图在现代舞样式中彰显中国古代传统精神的正效应，从而透露出对中国古代传统的无需掩饰的欣赏态度。而大陆艺术家则是在现代舞样式中突出中国古代传统精神的负效应，从而显示了对中国古代传统的义无反顾的批判态度。

第二，就故事的显层结构与隐层结构的关系来看，两者的社会学功能有不同。台湾艺术家所创造的新传统，属于对古代传统的超时空的致敬仪式；而大陆艺术家的作品则是对古代传统在现代具体时空中的分崩离析的控诉仪式。前者可以从容地把中国古代传统元素从它赖以生成的具体历史时空中抽取出来，纳入到仿佛无时空或超时空的共时环境中随处移植；后者则坚持中国古代传统元素在现代不可能获得任何无时空或超时空的生存良机，而是必然陷入到与新兴的强势生长的现代性的剧烈冲突中。

第三，就艺术家的素养构成来看，两者的创作动机有不同。台湾艺术家学成于美国，大胆尝试把现代舞运用到中国传统的全新表达形式中，希望以现代舞样式激活中国古代传统元素。而大陆艺术家则学成于中国大陆，虽然也接受了外来现代舞的影响，但对现代舞样式中的古代传统再造并不那么在意，而是注重以现代舞样式去展现至今仍在生活中持续的古代传统与现代性的冲突，以便唤醒人们

对于古代传统的负效应的冷静的理性反思。

当然，从共时视角看，《水月》和《雷和雨》或许分别代表了现代艺术中新传统的不同涵濡及其呈现样式，这并非等于指认两者之间存在简单的高与低、厚与薄等差异。可以相信，从逻辑上看，台湾艺术家可能像大陆艺术家那样富于沉重感地具体呈现古代传统中的负效应，而大陆艺术家也可能像台湾艺术家那样富于轻松感地抽象展现古代传统的正效应。这在当前应当都是可以理解或期待的。

四、观有品无

在宇宙图式上，中国人习惯于从观照可感知的"有"入手，去品评那难以感知的"无"，这就是观有品无。这种观有品无的审美与艺术体制，植根于中国宇宙图式的特质中。诚然，"有"与"无"在中国哲学中是一对多义而又不确定的复杂范畴，需要仔细辨析，但仅仅从美学及艺术理论角度看，"有"在这里大致可以被视为富有感性的形状和质地的存有、存在或在；而"无"则是指没有感性的形状和质地但又左右事物根本的空无或虚空。

1. 观有品无及其缘起

与古希腊以来的西方古典宇宙图式更突出有形有质的"有"或"在"的终极性不同，中国古典宇宙图式或本体论模型多偏重于确认无形无质的"无"或"空无"的终极地位。[1]对老子而言，作为宇宙本体的"道"是无形的和不可言说的，它虽然是天地万物的原始但又不主宰它们，无不为而又无为。[2]《淮南子》更明确地规定说："有生于无，实出于虚。"[3]宇宙万物中，有形有质之物来自无形无质之物，实体的东西出自虚空。"无为为之而合于道，无为言之而通乎德，恬愉无矜而得于和，有万不同而便于性。"[4]这等于是主张只有"无"才可顺利通向"有"：顺应自然规律而不刻意去改变它时才真正契合"道"，朴素率真的言辞才合于"德"，恬淡无忧不矜不骄可归于"和"，容纳多样而不求同方才符合"性"。

与西方宇宙图式强调"有"与"无"的二元对立及相互转化不同，中国宇宙图式相信，"有"与"无"之间并不存在西方式天然对立及其人为化解，而是它

[1] 参见张法：《中西美学与文化精神》，北京：北京大学出版社，1994年，第12—21页。
[2] 张岱年：《老子哲学辨微》，《中国哲学发微》，太原：山西人民出版社，1981年，第340—341页；方立天：《中国古代哲学》上册，北京：中国人民大学出版社，2006年，第57—60页。
[3] 张双棣：《淮南子校释》，北京：北京大学出版社，1997年，第86页。
[4] 同上文，第1页。

们之间本来就具有自身的自我转化机制，因为它们原本就是一体的。这一点依赖于中国式"观"和"品"的特殊作用。

"观"，繁体字为觀，形声字，从见，雚（guàn）声，它的本义是仔细看。更进一步细察，"观"字有多重含义，其中头两重含义更为常见：一是细看、观察，同时也有观赏的意思；二是游览，就是边走边仔细观察或观赏的意思。[1]同时，重要的是，"观"还带有一种观赏者在游动目光中仔细察看对象的意思，这约略相当于"观游""游观"或"游目"。

先来看"观游"。它主要是指观赏游览。扬雄《羽猎赋》："游观侈靡，穷妙极丽。""罕徂离宫而辍观游，土事不饰，木功不雕。"[2]这里的"游观"与"观游"在意思上是大致相同的，都是指人在行走中观看和赏玩周围景物。作者在这里告诫的是，真正的君王须以修德为重，少去离宫别馆游玩。这颇有点指责"玩物丧志"的意思。柳宗元说："驼业种树，凡长安豪富人为观游及卖果者，皆争迎取养。"[3]这里的"观游"主要是指游览园林一类，还是与游动着观赏景物相关。刘大櫆："古之为台者，以书云物；后之为台者，以作观游。"[4]这两处也都说的是游览、观看。

"游观"，可用作动词和名词。当其用作动词时，有游览之意。苏辙："京师百司疲于应奉，而高丽人所至游观，伺察虚实，图写形胜，阴为契丹耳目。"[5]这里的"游观"还是指行进中观察的意思。再有王夫之："想古宗庙，既无像主，又藏于寝，盖不禁人游观。"[6]其于行进中观察的意思，是一样的。同时，"游观"还有游逛观览之意。荀子："人主不能不有游观安燕之时，则不得不有疾病物故之变焉。"[7]

还有，当"游观"用作名词时，有供游览的楼台之意。《史记·李斯列传》："治驰道，兴游观，以见主之得意。"[8]汉扬雄《羽猎赋》序："游观侈靡，穷妙极

[1] 参见《古代汉语词典》，第500页。
[2] [汉]扬雄：《扬雄集》，张震泽校注，上海：上海古籍出版社，1993年，第84、111页。
[3] [唐]柳宗元：《种树郭橐驼传》，《柳宗元集》，北京：中华书局，1979年，第473页。
[4] [清]刘大櫆：《重修凤山台记》，《刘大櫆集》，吴孟复标点，上海：上海古籍出版社，1990年，第321页。
[5] [宋]苏辙：《乞裁损待高丽事件札子》，《苏辙集》，陈宏天、高秀芳点校，北京：中华书局，1990年，第801页。
[6] [清]王夫之：《读四书大全说》，北京：中华书局，1975年，第227页。
[7] [战国]荀况：《荀子》，据王先谦：《荀子集解》，沈啸寰、王星贤点校，北京：中华书局，1988年，第244页。
[8] [汉]司马迁：《史记》第八册，北京：中华书局，1982年，第2561页。

丽。"[1]这两处的"游观"都可以理解为供人游观的场所。

再来看"游目",它有两个基本义:一是纵目,放眼观看;二是转动目光。屈原《离骚》:"忽反顾以游目兮,将往观乎四方。"这里的"游目"对应于"观乎四方"的任务,明确地显示了"游目"与"观"两者之间的相通相契度。王羲之《兰亭集序》:"仰观宇宙之大,俯察品类之盛,所以游目骋怀,足以极视听之娱,信可乐也。"[2]

到这里有必要就曹植的《游观赋》和《感节赋》做点解读。之所以选择曹魏时代"三曹"之一的曹植去讨论,是出于两方面的缘由:一方面,中国人的"游观"意识及其呈现方式在魏晋时代文人雅士中已表现为比较普遍而又成熟的日常生活方式及审美与艺术方式了;另一方面,正是曹植在自己的赋中对以"游观"为代表的文人审美与艺术方式做了富有代表性的呈现。按叶嘉莹的看法,与其兄曹丕是"理性和感性兼长并美的天才","比较接近理性诗人的类型"相比,曹植更感性,故"接近纯情诗人的类型"。[3]

在曹植早期的《游观赋》中,可见到"游观"与"游目"是在相互同义或近义的意义上使用的:

> 静闲居而无事,将游目以自娱。登北观而启路,涉云路之飞除。从熊罴之武士,荷长戟而先驱。罢若云归,会如雾聚。车不及回,尘不获举。奋袂成风,挥汗如雨。[4]

在这篇直接以"游观"为题的赋里,作者一开篇就把"游观"具体化为"游目"的具体行程:"静闲居而无事,将游目以自娱。"闲静无事之时想到出门"游目",通过登上铜爵台向四周游动双眼("游目"),可以观赏到禁兵队伍如云雾般迅疾飞驰的英武豪迈气象,从而身心愉快("自娱")。这里描写的是游览楼台("游观")的感受,但当同时使用"游观"与"游目"两种表述时,显然呈现了它们之间的内在相通处,并且还揭示了"游目"动作的目的在于求取闲适中的"自

[1] [汉]扬雄撰,张震泽校注:《扬雄集校注》,上海:上海古籍出版社,1993年,第84页。
[2] 以上论述参考了汉典网络版,http://www.zdic.net/c/8/dc/219028.htm。
[3] 叶嘉莹:《叶嘉莹说汉魏六朝诗》,北京:中华书局,2007年,第149、162页。
[4] [三国魏]曹植撰,赵幼文校注:《曹植集校注》,北京:人民文学出版社,1984年,第66页。

娱"效果。

与《游观赋》鲜明地体现出曹植早期所有的乐观气质不同,《感节赋》则带有其后期的"其声宛,其情危,其言愤切而有余悲"(李梦阳《曹子建集旧序》)的特点[1]。这篇有着鲜明的感时忧己特点的赋这样说:

> 携友生而游观,尽宾主之所求。登高墉以永望,冀销日以忘忧。欣阳春之潜润,乐时泽之惠休。望候雁之翔集,想玄鸟之来游。嗟征夫之长勤,虽处逸而怀愁。惧天河之一回,没我身乎长流。岂吾乡之足顾,恋祖宗之灵丘。惟人生之忽过,若凿石之未耀。慕牛山之哀泣,惧平仲之我笑。折若华之翳日,庶朱光之长照。愿寄躯于飞蓬,乘阳风之远飘。亮吾志之不从,乃拊心以叹息。青云郁其西翔,飞鸟翩而止匿。欲纵体而从之,哀予身之无翼。大风隐其四起,扬黄尘之冥冥。鸟兽惊以求群,草木纷其扬英。见游鱼之涔灂,感流波之悲声。内纡曲而潜结,心怛惕以中惊。匪荣德之累身,恐年命之早零。慕归全之明义,庶不悆其所生。[2]

这里开门见山地传达了这次以"感节"为题的"游观"过程的丰富意义,实际上相当于对"游观"方式做了一次集中、有序而又完整的诠释。这里有几层意思值得注意:

第一层陈述中心事由为"感节",作者记叙自己阳春时节同友人的一次"游观"体验。中国人历来注重时节或时令,阳春时节的"游观"当然有其重要意义,就是对全年的收成和人生功名等都有寄托、期盼或展望。

第二层披露这次"感节"之"游观"的内心目的或动机在于"登高墉以永望,冀销日以忘忧",即通过阳春时节的登高凝望,期盼忘掉内心的忧伤,表明作者此时内心充满郁结或愁绪,急需借助"游观"之行加以倾吐。

第三层描写作者在此阳春时节所观自然景致,但见春回大地,时雨滋润,北归的候鸟云集,燕子忙于回返故巢等。

[1] 参见杨柳桥:《曹植辞赋初探》,《天津社会科学》1992年第2期。
[2] [三国魏]曹植撰,赵幼文校注:《曹植集校注》,第502页。

第四层呈现出一种由"游观"而向抒情的转折：目睹"候雁"和"玄鸟"的辛勤劳作情形，突然间产生了遥远而丰富的联想，生出悠长的愁绪：长年在外征战而不得归的士兵们，是否也会像闲逸的自己一样生出绵长的愁绪来？担忧自己渺小的身躯会隐没于浩瀚的天河之中，短暂的人生匆匆流逝，宛如石头的余光……这里由物及人，由它及我，体现了赋体特有的借景抒情、借"游观"而想象的特点。

第五层重点描写上述"游观"激发的抒情性联想：作者假想自己寄身于乘风远飘的"飞蓬"、飘动不居的"青云"、高翔而遁形的"飞鸟"、呼啸而来的"大风"、四处飞扬的"黄尘"、在惊扰中求群的"鸟兽"、纷然扬花的"草木"、在水中双眼开合的"游鱼"、仿佛在发出阵阵悲号的"流波"……这一系列抒情性联想实属作者的借题发挥，他要借"游观"之览胜来抒发郁结已久而急需化解的心中块垒。这同时体现了这类赋体特有的写景与抒情交融的特点。

第六层明确归结到作者自己郁结或忧郁的内心，阐述这并非为着功名利禄，只是担忧性命早夭而辱没父母声名。这既是袒露，也是掩饰，也就是既想释放出内心郁结，也想暂且隐藏起隐秘的内心想象。于是，"游观"式赋体就成为作者在袒露中隐藏自我的一种合适的文学样式了。

由此可见，至少是从曹植一代人时起，与"观""游观""观游"或"游目"之类的个体在行走中观察外物的行为方式相关的文类就成为古代文人雅士借景抒怀的通常艺术形式了。他们往往透过对外物（自然景物和人文景物等）的"游观"而寄寓自己其时的内心感受、想象及情感等，总是追求一种情景交融的美学效果。

从上面的简要讨论可见，"观"与"观游""游观"及"游目"等词语之间存在明显的相通处，属于中国人从古至今所习以为常的一种在游动或行进中仰观俯察、左顾右盼地观察周围事物的规律，以获得精神自娱的方式。

但对中国文人雅士来说，上述"观"是应当同"品"联系起来躬身实践的。如果说，"观"更多地着眼于以个体视觉与听觉器官去接收和安置来自外部世界的心理感荡，那么，"品"则更多地要以个体的味觉、嗅觉及触觉器官去消化和吸收这种心理感荡。

"品"属于会意字，从三"口"，也就是由三个"口"字叠加而成，显示了这个字或词同人类个体或群体的味觉器官"口"的紧密联系。"品"字早在先秦甲骨

文、金文等中就已出现，是指种类、品类及众多等含义。《说文解字》解释说："众庶也。从三口。"段玉裁《说文解字注》："人三为众，故从三口。"据研究，在中国古典审美理论中，"品"字包含两重基本含义：第一重含义或广义的"品"，是在动词或动词性词组意义上而言，与审美主体鉴别、体察、辨析、评定审美对象的行为有关，如品茗、品藻、品花、品鉴、品题等，涉及对对象的品质及级别的评判；第二重含义或狭义的"品"，是在名词或名词性词组的意义上而言，与审美对象的品类、品质、品貌、品格、品第等及深层审美特质有关，有时还涉及审美范式、艺术标准之意。

比较起来，第一重含义或广义的"品"在使用上远为经常和丰富，指向审美对象的品质、品级、品类、优劣、高下等的辨别和评价，特别是指向对审美对象的"别味"的鉴别，故值得高度重视。"广义的品在中国古典美学中是指一种旨在确立规范的鉴赏，一种融审美理想与艺术范式于鉴赏中的富有东方特色的艺术赏析与批评（品评）。"这种意义上的"品"包含四层要求：一是"别味曰品"（《中文大辞典》"品"条），是指辨别审美对象的滋味、余味或真味。二是"品藻者，定其差品及文质"（《汉书·扬雄传》"称颂品藻"颜师古注），是指论定审美对象的差别及高下，并指明其品性及优劣。三是"品，式也，法也"（《广韵·寝韵》），是指标举具体的审美范式并提出具体的标准，即在鉴赏中确立审美规范和理想。四是"品"，"评论；衡量"（《汉语大字典》），"品，品量也"（《增韵·寝韵》），"品，品评也"，"品评，谓即其品第而评论之也"（《中文大辞典》），是指品而评这种审美鉴赏与艺术批评方式。[1]

就上述四层要求而言，观有品无之"品"字主要是指第一层要求，就是辨别、品评及心赏审美与艺术对象的味、滋味、余味等，也就是那处于可感的"有"的深层隐秘处的"无"。

可以说，观有品无之观"有"，主要是指游动地细察处于流动和变化中的事物的可感面貌；而相应地，观有品无之品"无"，则在于辨别、品评或心赏处于事物的可感面貌之深层隐秘处的阴阳交融、流动起伏的生命节奏。如此看，观有品无是说通过游动地仔细观赏可感之物而品味其间难以感知之深层余味。

[1] 以上有关"品"的考证和论述均引自蒲震元：《析品》，《文艺研究》1990年第5期。

2. 俯仰模式

这种观有品无的审美行为,其实早已体现在以俯仰模式为代表的中国宇宙图式以及以诗画为标志的中国艺术样式中。《易传·系辞》中就有"观物取象"及"立象以尽意"之说:

> 古者包牺氏之王天下也,仰则观象于天,俯则观法于地,观鸟兽之文与地之宜,近取诸身,远取诸物,于是始作八卦,以通神明之德,以类万物之情。

这里的俯仰之间的观察都被视为"观",是"仰观"与"俯观"。"圣人有以见天下之赜,而拟诸其形容,象其物宜,是故谓之象。"之所以依赖于俯仰行为的特定作用,就是由于"天下之赜"(世间万事万物的奥秘)难以为主体所把握,而不得不借助于特殊的观照方式。正是通过主体的转动身体与目光的游动式俯仰行为,自我才可以穿透万物的外表("有")而发现其在流动起伏中蕴藏的深邃、难以觉察的节律("无")。宗白华确认了这种古典观察与体验方式的重要意义,并将其上升到"中国哲人的观照法"与"中国诗人的观照法"及其相通的高度来认识:"早在《周易》的《系辞传》里已经说古代圣哲是'仰则观象于天,俯则观法于地,观鸟兽之文与地之宜。近取诸身,远取诸物'。俯仰往还,远近取与,是中国哲人的观照法,也是诗人的观照法。而这观照法表现在我们的诗中画中,构成我们诗画中空间意识的特质。"[1] 他由此相信,中国"哲人的观照法"(中国式宇宙图式)与"诗人的观照法"是内在地相通的:

> 诗人对宇宙的俯仰观照由来已久,例证不胜枚举。汉苏武诗"俯观江汉流,仰视浮云翔"。魏文帝诗"俯视清水波,仰看明月光"。曹子建诗"俯降千仞,仰登天阻"。晋王羲之《兰亭诗》:"仰视碧天际,俯瞰渌水滨。"又《兰亭集序》:"仰观宇宙之大,俯察品类之盛,所以游目骋怀,足以极视听之娱,信可乐也。"谢灵运诗"仰视乔木杪,俯聆大壑淙"。而左太冲的名句"振衣千仞冈,濯足万里流",也是俯仰宇宙的

[1] 宗白华:《中国诗画中所表现的空间意识》,《宗白华全集》第2卷,第436页。

气概。诗人虽不必直用俯仰字样，而他的意境是俯仰自得，游目骋怀的。诗人、画家最爱登山临水。"欲穷千里目，更上一层楼"是唐诗人王之涣名句。所以杜甫尤爱用"俯"字以表现他的"乾坤万里眼，时序百年心"。他的名句如："游目俯大江"，"层台俯风渚"，"扶杖俯沙渚"，"四顾俯层巅"，"展席俯长流，傲睨俯峭壁"，"此邦俯要冲"，"江缆俯鸳鸯"，"缘江路熟俯青郊"，"俯视但一气，焉能辨皇州"等，用"俯"字不下十数处。"俯"不但联系上下远近，且有笼罩一切的气度。古人说：赋家之心，包括宇宙。诗人对世界是抚爱的、关切的，虽然他的立场是超脱的、洒落的。晋唐诗人把这种观照法递给画家，中国画中空间境界的表现遂不得不与西洋大异其趣了。[1]

这里援引的魏晋及唐代诗人的诗句，集中体现了中国诗人或中国哲人特有的俯仰观照法。"望云惭高鸟，临水愧游鱼。"（陶潜《始作镇军参军经曲阿作》）这里的"望云"与"临水"也正是俯仰观照法的一种具体表现方式。

3. 以大观小模式

宗白华还发挥宋人沈括的论述说，要运用以大观小之法去"观"中国诗画："画家画山水，并非如常人站在平地上在一个固定的地点仰首看山；而是用心灵的眼，笼罩全景，从全体来看部分，'以大观小'。把全部景界组织成一幅气韵生动、有节奏有和谐的艺术画面，不是机械的照相。这画面上的空间组织，是受着画中全部节奏及表情所支配。'其间折高折远，自有妙理'。这就是说须服从艺术上的构图原理，而不是服从科学上算学的透视法原理。"[2] 这里的所谓"以大观小"，是指以游动的整体视野去细察具体事物或事物之局部：

> 中国画家并不是不晓得透视的看法，而是他的"艺术意志"不愿在画面上表现透视看法，只摄取一个角度，而采取了"以大观小"的看法，从全面节奏来决定各部分，组织各部分。中国画法六法上所说的"经营位置"，不是依据透视原理，而是"折高折远自有妙理"。全幅画面所表

[1] 宗白华：《中国诗画中所表现的空间意识》，《宗白华全集》第2卷，第436页。
[2] 同上文，第421页。

现的空间意识,是大自然的全面节奏与和谐。画家的眼睛不是从固定角度集中于一个透视的焦点,而是流动着飘瞥上下四方,一目千里,把握全境的阴阳开阖、高下起伏的节奏。[1]

基于以大观小之法的观有品无的要义或奥秘就在于,中国艺术家是要"从全面节奏来决定各部分,组织各部分",或者是要"流动着飘瞥上下四方,一目千里,把握全境的阴阳开阖、高下起伏的节奏"。原来,他们追求的是在游动中透过局部而把握全境的节奏,或者从全境节奏去把握局部。

当然,无论是俯仰还是以大观小,都还不能轻易穷尽中国人把握自身的宇宙本体之法的丰富性或多样性。例如,还可以提及的有宗白华论述过的"流盼""飘瞥"及其他。如果以现代逻辑方式去重新梳理,不妨说,"俯仰"属于感知上下之法,"游观"属于抓取左右之法,"飘瞥"或"流盼"则是应对远近大小之法,尽管这样的现代划分比之古人的习惯,该是过于机械了。

4. 观妙模式

其实,中国古代还有一种不可忽略的重要的观有品无方式,这就是老庄开创的道家式观照方式。《老子》:"道之为物,惟恍惟惚。惚兮恍兮,其中有象。恍兮惚兮,其中有物。"[2] 按老子的论述,"道"诚然没有固定的实体及形状,令人难以捉摸,但毕竟还是有"恍惚"的"象"与"物"的,所以,一般的"目视"不可能企及,而需要倚重特殊的"心观"之法才能观照到。老子于是提出"玄鉴"之法:"涤除玄鉴"。[3] 当主体彻底清除掉内心的杂念、调动心灵去展开属于超感官的观照(即"玄鉴")时,就可能真正感知到"道"的本来面目。而随后的《庄子》传承老子的衣钵,据此进一步提出了"心斋"[4]、"乘物以游心"[5]、"游心于淡"[6]等观照方式,更加突出个体的内在自由精神驱动下的感知。[7]

[1] 宗白华:《中国诗画中所表现的空间意识》,《宗白华全集》第 2 卷,第 421 页。
[2] 陈鼓应:《老子注译及评介》,北京:中华书局,1984 年,第 148 页。
[3] 同上书,第 96 页。
[4] 陈鼓应:《庄子今注今译》,北京:中华书局,1983 年,第 118 页。
[5] 同上书,第 123 页。
[6] 同上书,第 215 页。
[7] 参见漆绪邦:《"玄览"、"游心"和"神思"——道家思想与中国古代文学理论探讨之二》,《首都师范大学学报(社会科学版)》1985 年第 3 期。

这种感知方式实际上代表了中国式观有品无方式的一种主流，对后世中国艺术家产生了深远的影响。柳宗元这样写道："丘之幽幽，可以处休。丘之窅窅，可以观妙。"[1]透过对幽深的东丘的静观品味，个体可以体会到"道"的奇妙动人的魅力。这里从山丘的幽深景致而"观妙"，其实正是"观道"，也就是借助山丘的幽深而领悟到"道"的恍恍惚惚的真相及其奇妙处。[2]

其实，按照道家美学传统，观有品无方式的一个具体表现在于对"妙"的追寻，也就是"观妙"。《老子》："道可道，非常'道'；名可名，非常'名'。无，名天地之始；有，名万物之母。故常'无'，欲以观其妙；常'有'，欲以观其徼。此两者，同出而异名，同为之玄。玄之又玄，众妙之门。"[3]这里首次提出了"观其妙"或"观妙"的思想。"妙"，是指"道"的奥妙；"徼"，是指"道"的端倪。[4]把握"道"的"无"的一面，正是为了观照"道"之"妙"（而与此对应，把握"道"的"有"的一面则是为了观照"道"的"徼"的特性）。尽管"妙"和"徼"都属于"道"的具体表现方式，所以说"妙"和"徼""同谓之玄"，但毕竟"玄"更偏重于展示"道"的幽深特性，与"妙"的含义更为接近，所以又说"玄之又玄，众妙之门。"如此，"道"的至深特点在于"妙"。正是在这里，观有品无具体地表现为"观妙"。"妙"，可以说是"无"的一种审美与艺术特征，它传达的是"道"的恍惚、幽深或玄远的自然姿态。

道家创始人的这种"观妙"思想，给后世对"妙"的追求提供了丰厚的思想资源。正如朱自清所指出的：

> 魏晋以来，老庄之学大盛，特别是庄学，士大夫对生活和艺术的欣赏与批评也在长足的发展。清谈家也就是雅人，要求的正是那"妙"。后来又加上佛教哲学，更强调了那"虚无"的风气。在艺术方面，有所谓"妙篇"、"妙诗"、"妙句"、"妙舞"、"妙味"，以及"笔妙"、"刀妙"等；在自然方面，有所谓"妙风"、"妙云"、"妙花"、"妙色"、"妙香"等；在人体方面，也有所谓"妙容"、"妙相"、"妙耳"、"妙趾"等……自然

[1] [唐] 柳宗元：《永州龙兴寺东丘记》，据《柳宗元集》卷二十八，北京：中华书局，1979年，第748页。
[2] 参见程相占主编：《中国环境美学思想研究》，郑州：河南人民出版社，2009年，第130—131页。
[3] 陈鼓应：《老子注译及评介》，第53页。
[4] 同上文，第62页。

与艺术得有"妙赏"，这种种又靠着"妙心"。[1]

朱自清的观察是准确的。魏晋以来，"妙"成为中国艺术家不约而同的美学追求。孙过庭在论述书法时说过：

> 观夫悬针垂露之异，奔雷坠石之奇，鸿飞兽骇之姿，鸾舞蛇惊之态，绝岸颓峰之势，临危据槁之形，或重若崩云，或轻如蝉翼；导之则泉注，顿之则山安，纤纤乎似初月之出天涯，落落乎犹众星之列河汉；同自然之妙有，非力运之能成；信可谓智巧兼优，心手双畅，翰不虚动，下必有由。[2]

这里把书法艺术动人心魄的千姿百态，归结为"自然之妙有"，足见"妙"字的审美表现力。

同样，中国画论书论逐步发展出一种"画意不画形"或"忘形得意"之"妙"法。为宗白华征引过以大观小之说的沈括，就在论述书画时指出：

> 书画之妙，当以神会，难可以形器求也。世之观画者，多能指摘其间形象、位置、彩色瑕疵而已，至于奥理冥造者，罕见其人。如彦远《画评》言："王维画物，多不问四时，如画花往往以桃、杏、芙蓉、莲花同画一景。"予家所藏摩诘画《袁安卧雪图》，有雪中芭蕉，此乃得心应手，意到便成，故其理入神，迥得天意，此难可与俗人论也。谢赫云："卫协之画，虽不该备形妙，而有气韵，凌跨群雄，旷代绝笔。"又欧文忠《盘车图》诗云："古画画意不画形，梅诗咏物无隐情。忘形得意知者寡，不若见诗如见画。"此真为识画也。[3]

这里把书画的至高审美境界同样设定为那种难以言说或把握的"恍恍惚惚"之"妙"，主张"书画之妙，当以神会，难可以形器求也"。如果说，"形"或"形器"

[1] 朱自清：《"好"与"妙"》，《朱自清古典文学论文集》上册，第131页。
[2] [唐] 孙过庭：《书谱》，据《历代书法论文选》，上海：上海书画社，1979年，第125页。
[3] [宋] 沈括：《梦溪笔谈》卷十七，据胡道静：《梦溪笔谈校证》，上海：上海古籍出版社，1987年，第542—543页。

或"形象、位置、彩色"等大致相当于"有",那么,"当以神会"之"意""妙""天意"或"气韵"等则大致相当于"无"。画家所孜孜以求的并非前者,而是后者。这同样是观有品无的一种具体表现方式。

苏轼也曾用"妙"字去把握文章的美学标准或境界:

> 所示书教及诗赋杂文,观之熟矣。大略如行云流水,初无定质,但常行于所当行,常止于所不可不止,文理自然,姿态横生。孔子曰:"言之不文,行而不远。"又曰:"辞达而已矣。"夫言止于达意,即疑若不文,是大不然。求物之妙,如系风捕影,能使是物了然于心者,盖千万人而不一遇也,而况能使了然于口与手者乎?是之谓辞达。辞至于能达,则文不可胜用矣。[1]

在他看来,好文章的标准之一在于"常行于所当行,常止于所不可不止,文理自然,姿态横生"。这里的"文理自然,姿态横生"正道出了"妙"的基本特征。在苏轼眼中,最好的文章必定能捕捉到"无"的特殊之"妙"。这来自于艺术家执着的"求物之妙"之举。"物之妙"何以总是"如系风捕影"般难于把握,甚至"千万人而不一遇"?因为它正同于老子所指出的那种"恍兮惚兮"之"道"。这里的"求物之妙",也正是要透过"物"之有形的形状及其变化踪影,而把捉住"道"的"自然"及"姿态"。苏轼还有关于画竹的相关论述:

> 竹之始生,一寸之萌耳,而节叶具焉。自蜩腹蛇蚹以至于剑拔十寻者,生而有之也。今画者乃节节而为之,叶叶而累之,岂复有竹乎!故画竹必先得成竹于胸中,执笔熟视,乃见其所欲画者,急起从之,振笔直遂,以追其所见,如兔起鹘落,少纵则逝矣。与可之教予如此。予不能然也,而心识其所以然。夫既心识其所以然而不能然者,内外不一,心手不相应,不学之过也。故凡有见于中而操之不熟者,平居自视了然而临事忽焉丧之,岂独竹乎?[2]

[1] [宋]苏轼:《答谢民师推官书》,《苏轼文集》卷四十九,孔凡礼点校,北京:中华书局,1986年,第1418页。
[2] [宋]苏轼:《文与可画筼筜谷偃竹记》,《苏轼文集》卷十一,孔凡礼点校,北京:中华书局,1986年,第366页。

这里所说的"先得成竹于胸中,执笔熟视,乃见其所欲画者,急起从之,振笔直遂,以追其所见,如兔起鹘落,少纵则逝"的画竹过程,与前面引用的"求物之妙"的精神实质是相通的。"如兔起鹘落,少纵则逝"同"如系风捕影,能使是物了然于心者,盖千万人而不一遇也"一样,显然都指向了同样的"妙"。苏轼《题渊明饮酒诗后》说:

> "采菊东篱下,悠然见南山"。因采菊而见山,境与意会,此句最为妙处。近岁俗本皆作"望南山",则此一篇神气都索然矣。古人用意深微,而俗士率然妄以意改,此最可疾。[1]

这里同样是用"妙"去赞美他心仪和神往的陶渊明诗歌的境界。而"妙"的标准在于"境与意会",山川之"境"与诗人内心之"意"遇合,从而生成"妙"的境界。

这样的事例在宋代不乏其人。姜夔说:"诗有四种高妙:一曰理高妙,二曰意高妙,三曰想高妙,四曰自然高妙。碍而实通,曰理高妙;出自意外,曰意高妙;写出幽微,如清潭见底,曰想高妙;非奇非怪,剥落文采,知其妙而不知其所以妙,曰自然高妙。"[2]这里同孙过庭一样把"妙"与"自然"联系在一起,推崇"自然高妙"的境界。严羽说:"盛唐诸人惟在兴趣,羚羊挂角,无迹可求。故其妙处透彻玲珑,不可凑泊,如空中之音,相中之色,水中之月,镜中之象,言有尽而意无穷。"[3]这里干脆点出诗之"妙"在于那种"透彻玲珑,不可凑泊,如空中之音,相中之色,水中之月,镜中之象,言有尽而意无穷"的境界。这显然已至少融合了朱自清所列举的道家及佛家的艺术精神了。

而明清小说评点家,也注意以"妙"去评点白话长篇小说的美学成就。《水浒传》第十四回叙述吴用为游说三阮参加智劫生辰纲,故意用入梁山去试探。阮小二即回答说梁山头领王伦"心地窄狭,安不得人,前番那个东京林冲上山,呕尽他的气",所以犹豫不决。金圣叹对此评点道:"此句前照限林冲,后照并王伦,

[1] [宋] 苏轼:《苏轼文集》卷六十七,孔凡礼点校,第 2092 页。
[2] [宋] 姜夔:《白石道人诗说》,何文焕辑:《历代诗话》(下),北京:中华书局,1981 年,第 682 页。
[3] [宋] 严羽:《沧浪诗话·诗辨》,何文焕辑:《历代诗话》(下),第 688 页。

有左顾右盼之妙。"[1]这里赞扬这节叙述体现了承上启下的结构性功能,上承林冲雪夜上梁山情节,下启火拼王伦情节,如此轻轻一点便在结构上前后照应、上下贯通,于是不禁用"左顾右盼之妙"去评点。再有《水浒传》第二十三回写西门庆见了潘金莲,如同狗见到肉却吃不到口里那样急得乱窜。金圣叹评点道:"写西门庆接连数番趑转,妙于叠,妙于换,妙于热,妙于冷,妙于宽,妙于紧,妙于琐碎,妙于影借,妙于忽迎,妙于忽闪,妙于有波折,妙于无意思,真是一篇花团锦凑文字。"[2]这里连用12个"妙"字去概括,充分体现了这位小说评点家对"妙"字的推崇和喜爱。

5. 对《父亲》题画诗的解读

正是基于这种观有品无的传统,现代批评家面对艺术品,也会产生同样的观有品无冲动。且不说面对抽象而又难解的"天书"般的《析世鉴》(徐冰,1988),多年来公众及批评家曾经做过多少来自观有品无传统的纵深想象及填充,使其从最初的类似汉字的版画装置逐渐变成了具有厚重的文化心理积淀的民族符号反思式"天书";即便是面对获全国第二届青年美展一等奖、以具象方式呈现的油画《父亲》(罗中立,1980),公众及批评家还是产生了强烈的解读愿望,形成了多种多样的深度解读。

这里面,给人印象尤其深刻而又别致的解读之一,要数诗人公刘以题画诗方式写出的《读罗中立的油画〈父亲〉》:

父亲,我的父亲!/是谁把这支圆珠笔/强夹在你的左耳廓?!/难道这就象征富裕?/难道这就象征文明?/难道这就象征进步?/难道这就象征革命?/父亲!你听见了吗?你听见了吗?/整个的展览大厅,/全体的男女人群,/都在默默地呼喊:/快扔掉它,扔掉那廉价的装饰品!

真愿变做你手中的碗啊,/一生一世和你不离分!/粗糙的碗,有鱼纹图案的碗,/像出土文物一般古老的碗,/我愿承受你额头的汗,/并且把它吮吸干净;/只有你的汗能溶解/我出土文物一般硬化了的心!/秦朝的心啊,/汉朝的心啊,/唐朝的心啊,/也许,还有共和国的心!

[1] 陈曦钟、侯忠义、鲁玉川辑校:《水浒传会评本》(上),北京:北京大学出版社,1987年,第280页。
[2] 同上书,第431页。

> 有谁能数得清你死过多少次!／父亲!我的父亲!／那年你倚着土墙打盹,／在太阳的爱抚下再也不醒,／嘴角淌着黄绿色的液汁,／浮肿的手还将一把草籽攥得紧紧……／那年你耷拉着脑袋,硬把漫坡地撕成大寨田,／然后拉着犁,缰绳扣进肉里勒出血印,／吸完你最后一撮干桃叶烟末,／你倒下去,天上照旧活着哑了亿万年的星星。
>
> 父亲!我的父亲!／你浇灌了多少个好年景!／可惜了!可惜了你背后一片黄金!／快车转身去吧,快!快!黄金理当属于你!你是主人!／主人!明白吗?!主人!父亲啊,我的父亲!／我在为你祈祷,为你祈祷,／再也不能变幻莫测了,／我的老天!我的天上的风云![1]

这首题画诗分四段,细致地抒发了诗人鉴赏这幅油画时产生的强烈的观有品无冲动。值得注意的有两点:一是整首诗预设的对话对象,是作为画中人的父亲,当然由此真正要引出的对话对象恐怕还是公众中的所有"父亲";二是对这幅巨幅油画的解读,出人意料地选择了从看似次要的细部再到整体、从不起眼的器具再到主体或人的阐释次序。

在第一段,诗人的文化反思的起点在于对这位似乎还在沉睡的父亲的真情呼唤。随即,其反思的突破点或爆破口,在于展览时曾引发激烈争议的作为该画微小细部的"圆珠笔"。诗人接下来首先质问,是谁把它强行夹在父亲的"左耳廓",并且用的是问号和感叹号并列的方式,显然是无需回答的设问句与陈述句的结合形式。其次,诗人连用四个"难道"的排比句式,激烈地质疑"圆珠笔"在此被赋予的可能的"象征"意义——"富裕""文明""进步"和"革命"。诗人还禁不住以"整个的展览大厅,／全体的男女人群"的名义,"默默地呼喊:／快扔掉它!扔掉那廉价的装饰品"。需要留意的是,诗人把"圆珠笔"直接指斥为"廉价的装饰品"。显然,这里体现的是一种剥掉伪装而直面真理本身的纯真态度或精神。如此,诗人对画家主观地添加的"这支圆珠笔"的厌恶或拒斥态度,已鲜明地显露出来。

继对"圆珠笔"的激情反思后,进入第二段,诗人把反思的焦点首先对准了父亲"手中的碗",甚至充满爱意地幻想变作它,为的是"一生一世"守在父亲身

[1] 载《诗刊》1981年11月号。

边。诗人进而想到,这虽然表面"粗糙的碗"却是"有鱼纹图案的碗,／像出土文物一般古老的碗",它显然象征着我们民族的古老而又朴质的过去。想到这里,诗人禁不住想象力勃发、横溢,联想到要"吮吸干净"父亲额头的"汗",并以此"汗"去"溶解"自己已"硬化"的"心",还进而依次联想到"溶解"同样已"硬化"的"秦""汉""唐"及"共和国"的"心"。可见,诗人在此通过观照人工制品"碗",是要"溶解"那被"硬化"的久远而又深厚的历代中国文化心灵。这样一系列需要被"溶解"的已被"硬化"的历代中国文化心灵,难道是出于画家的主观创作意图?其实,这样的提问根本没必要,因为无论画家是否有此意图,只要诗人有自己的想象式解读就足矣。这是由于,中国艺术早已设定了观有品无的传统,使得每位公众都有理由展开自己的观有品无实践。

接下来的第三段,作为儿子的诗人对自己父亲的身体和心灵所受的摧残及其根源,展开了细致而纵深的剖析,并且包含有代替痛苦到麻木的父亲对导致其苦痛的罪魁展开控诉的代言人意味,当然其中还蕴含着对父亲既"哀其不幸"又"怒其不争"的真心埋怨和情急质问。诗人首先感叹道,父亲已被摧残得"死过"无数次了。这一声感叹,凝聚了诗人对父亲的满溢的关切,进而由此含蓄地投寄了诗人关怀自己的亲人、人民、祖国、历史或文化等的深厚情感,以及对造成其悲剧的祸源加以追究的强烈愿望。以下历数的父亲遭难,有"倚着土墙打盹"("土墙"象征什么),"在太阳的爱抚下再也不醒"("太阳"及其"爱抚"象征什么),"嘴角淌着黄绿色的液汁,／浮肿的手还将一把草籽攥得紧紧……"(这难道是指1960年起的三年"粮食关"或"自然灾害"),"那年你夯拉着脑袋,硬把漫坡地撕成大寨田,／然后拉着犁,缰绳扣进肉里勒出血印"(这仿佛是向"农业学大寨"式运动发出愤怒的质疑),"吸完你最后一撮干桃叶烟末,／你倒下去,天上照旧活着哑了亿万年的星星"(父亲的悲惨倒下难道不是无谓的牺牲,与天上的星星的永恒性形成鲜明对照)。这几场灾难,场场都指向了历次社会政治事件对父亲的身心造成的致命伤害,意在唤醒现实生活中的父亲们对自我及社会的深层反思。

最后的第四段,诗人的解读抵达全诗所自觉追求的最终高度——父亲应当作为"主人"站立起来,寻找属于自己的"黄金",而不是相反,继续做"主人"角色的反面。这里"主人"一词的三度反复修辞,把"主人"角色在全诗中的分量推向了极致,也让整首诗的抒情及议论达到高潮,从而强有力地突出了全诗的

批评性阐释的题旨——通过对这幅油画的鉴赏而呼唤现实父亲的主体性自觉及行动。而与此同时，紧接着出现的"祈祷"一词的反复，也一样地起到了语气强化的作用：不仅是向父亲，而且是借此向全社会具有父亲般权力的人们，都发出义正辞严的呼唤及请愿——你（或你们）"再也不能变幻莫测了"，而最后的"我的老天！我的天上的风云"，以尾声的语气持续加强上述呼唤及请愿的真诚性和急迫度。

这样的解读本身就表明，诗人以批评家方式调动了自己几乎全部的人生积累去体验及品味这幅巨作，特别是从其可见之"有"而品评出其难见之"无"，可谓观有品无传统在当代延续的范本之一。

这些都表明，观有品无方式经过长期的文化涵濡，已内化为古今中国艺术家及艺术批评家的一种审美与艺术惯例或惯习。当然，观有品无其实是依赖于上面所指出的第二点即兴味蕴藉的。也就是说，只有当艺术品本身被艺术家自觉地赋予了深长"余意"或"余兴"，而同时又由公众在鉴赏中主动地加以追寻，观有品无之法才能真正付诸实施。

五、三才分合

谈论中国艺术公心，无法不谈论中国人的人生境界，这是因为，中国艺术公心总是依托于或建基于中国人对自身的人生境界的设定和追求。而关于中国人的人生境界，历来有多种不同的说法，例如儒家的、道家的及禅宗的，等等，其间实在无法求得一致。即便是在现当代思想家对古典传统人生境界的回眸中，也形成了多种不同的意见。其中，最近二十多年来重要的要数由钱穆、张岱年、季羡林和汤一介等先后论及、主张或赞同的"天人合一"说[1]，以及张世英等标举的"万物一体"说[2]，等等。鉴于"天人合一"说影响颇大，加入其中讨论的专家为数众多，这里做简要介绍。

[1] 张岱年：《中国哲学中"天人合一"思想的剖析》，《北京大学学报（哲学社会科学版）》1985年第1期；钱穆（遗作）：《中国文化对人类未来可有的贡献》，初载1990年9月26日《联合报》，后载《中国文化》1991年第4期；季羡林：《天人合一新解》，《传统文化与现代化》1993年第1期；季羡林：《"天人合一"方能拯救人类》，《哲学动态》1994年第2期；汤一介：《读钱穆先生〈中国文化对人类未来可有之贡献〉》，《北京大学学报（哲学社会科学版）》，1995年第4期；张岱年：《天人合一评议》，《社会科学战线》1998年第3期；汤一介：《论"天人合一"》，《中国哲学史》2005年第2期。

[2] 张世英：《哲学导论》，北京：北京大学出版社，2002年。

1. "天人合一"说

1990年，时年96岁的钱穆老人在临终前的遗作中，明确"澈悟"到中国的"天人合一"论才是"整个中国传统文化思想之归宿处"：

> 中国文化中，"天人合一"观，虽是我早年已屡次讲到，惟到最近始澈悟此一观念实是整个中国传统文化思想之归宿处。……我深信中国文化对世界人类未来求生存之贡献，主要亦即在此。……中国文化过去最伟大的贡献，在于对"天""人"关系的研究。中国人喜欢把"天"与"人"配合着讲。我曾说"天人合一"论，是中国文化对人类最大的贡献。从来世界人类最初碰到的困难问题，便是有关天的问题。……西方人喜欢把"天"与"人"离开分别来讲。换句话说，他们是离开了人来讲天。这一观念的发展，在今天，科学愈发达，愈易显出它对人类生存的不良影响。中国人是把"天"与"人"和合起来看。中国人认为"天命"就表露在"人生"上。离开"人生"，也就无从来讲"天命"。离开"天命"，也就无从来讲"人生"。所以中国古人认为"人生"与"天命"最高贵最伟大处，便在能把他们两者和合为一。离开了人，又从何处来证明有天。所以中国古人，认为一切人文演进都顺从天道来。违背了天命，即无人文可言。"天命""人生"和合为一，这一观念，中国古人早有认识。我以为"天人合一"观，是中国古代文化最古老最有贡献的一种主张。[1]

特别重要的是，他由此"深信中国文化对世界人类未来求生存之贡献，主要亦即在此"。因为正是"天人合一"说，可以救治以"西方文化"为"宗主"的"人类文化之衰落期"的症候：

> 近百年来，世界人类文化所宗，可说全在欧洲。最近五十年，欧洲文化近于衰落，此下不能再为世界人类文化向往之宗主。所以可说，最近乃是人类文化之衰落期。此下世界文化又将何所向往？这是今天我们

[1] 钱穆：《中国文化对人类未来可有的贡献》，《中国文化》1991年第4期。

人类最值得重视的现实问题。以过去世界文化之兴衰大略言之，西方文化一衰则不易再兴，而中国文化则屡仆屡起，故能绵延数千年不断。这可说，因为中国传统文化精神，自古以来即能注意到不违背天，不违背自然，且又能与天命自然融合一体。我以为此下世界文化之归结，恐必将以中国传统文化为宗主。[1]

由此可见，他甚至还相信，"此下世界文化之归结，恐必将以中国传统文化为宗主"。

这一见解受到其时在中国学术界及文化界地位甚高的季羡林的高度重视，他不久后即撰文大力推崇和倡导"天人合一"观。于是，凭借钱穆先生本人和季羡林先生的双重影响力，"天人合一"论在中国大陆激发起热烈的响应和争议的浪潮[2]。

这里原则上赞同前贤如上有关"天人合一"观的推崇的，不过，只是认为，比较起来，它的一种更加具体而细化的表述——三才观念，或许更能体现当今时代"生态"观念及"生物圈"意识条件下，中国人有关人与自然的关系的独特体认，以及巨大的环境保护压力下新的言行选择。伸张三才理念，或许有助于从中国视角对世界的"生态"及"生物圈"建设做出应有的既具独特性而又具普世性的贡献。

2. 三才分合

三才分合，是中国式天地人三才观念的一种追求。要理解这一点，就需要约略阐述有关人的特性或本性的理解。人生而异，异而行，行则有所待及有所为。也就是说，人一生下来便是各不相同的，正是这种不同驱使人去行动，而人的行动总有两个特点：一是有所待，也就是依赖于他者的中介；二是有所为，也就是要实现特定的目的，产生特定的社会效果。

人生而异，是说人一生下来就跟他人有不同，即或是兄弟姐妹之间。其长相、

[1] 钱穆：《中国文化对人类未来可有的贡献》，《中国文化》1991年第4期。
[2] 季羡林：《关于"天人合一"思想的再思考》，《中国文化》1994年第2期；《钱穆的"天人合一"观——中国文化对人类的伟大贡献》，《中国气功科学》1996年第5期。有关论述见陈业新：《近些年来关于儒家"天人合一"思想研究述评——以"人与自然"关系的认识为对象》，《上海交通大学学报（哲学社会科学版）》2005年第2期；又见刘笑敢：《天人合一：学术、学说和信仰——再论中国哲学之身份及研究取向的不同》，载《中国哲学与文化》第10辑，桂林：漓江出版社，2012年，第71—102页。

高矮、胖瘦、内向还是外向乃至寿命等，都受制于遗传等先天因素，尽管后天社会环境因素的影响力或许更为重要。可以说，不仅人的出生受制于他者的中介，例如其出生来自父亲与母亲的婚配，而且其出生后的衣食住行等无一不来自于家庭及社会的供给。

人之异而行，是说相互之间存在差异的个人总会去做事或行事，通过行事而尽力弥补、克服或化解相互之间的差异，求得基本的生存条件和社会尊重或尊严。

人之行则总是有所待的，这是说人的行事并不是无条件的，而总是要等待、倚重或凭依来自自身之外的社会生存条件。这样，人的每一行事都不得不倚重于他者提供的中介条件。

但人之所以为人，在于他不满足于仅仅有所待即被他者中介，而是要力求有所为，这就是通过行事而对他者产生中介作用，即成为他者的中介。人在接受他人关怀的同时，也总希望有机会关怀他人，为他人付出。他不满足于"取"，而同样愿意"与"。这样，人在行事中被他者中介即"取"，同时也通过自己的行事而反过来对周围他者构成中介作用即"与"。所以，人的行事既被他者中介同时也中介他者，既"取"也"与"。人是中介性存在物。人始终既被他者中介也中介他者。人与人、人与周围世界就这样形成一种互为中介的关系。人生在世，实质上就是被中介和中介，也就是"取"和"与"。[1]

人作为中介性存在物，其行事及其有所待和有所为所据以发生的基本场域，在于天地人三要素构造。尽管许多学者所标举的"天人合一"论或"万物一体"论确实颇有合理性，但这里还是宁愿采用一种与之相比更加具体、操作性更强的"三才"说，即"天地人三才"之说。这是因为，毕竟"天人合一"说省略了"地"的因素，而"天地人三才"之说则致力于协调天、地、人三者之间的关系。对此，一些学者已经做了富有意义的论证与阐发工作[2]。

但这里标举"三才"说，并不意味着必然会因此而乐观地畅想天地人三才之间的和谐景观。相反，应当更多地看到天地人三才之间的分离现实及相互和谐的可能性。所以，这里不是把三才合一，而是把三才分合作为基本主张。三才分合，

[1] 有关"取"与"与"的关系，引自冯友兰：《新原人》，《三松堂全集》第4卷，第499页。
[2] 周汝昌：《中国文化思想：三才主义》，《社会科学战线》2008年第1期；王利华：《"三才"理论：中国古代社会建设的思想纲领》，《天津社会科学》2008年第6期；李晨阳：《是"天人合一"还是"天、地、人"三才——兼论儒家环境哲学的基本构架》，《周易研究》2014年第5期。

是指天地人三才之间构成一种既分且合的关系。一方面，天地人三者之间相互不同，各有异质性；但另一方面，三者之间也可以达成和谐一致或"和而不同"的关系。

3. 三才观念与三才分合

天地人三才的主张，可以上溯到《易·说卦》："是以立天之道曰阴与阳，立地之道曰柔与刚，立人之道曰仁与义。兼三才而两之，故《易》六画而成卦。"[1]这里设定，贯串天、地、人的终极元素是"道"，而这三者之中的"道"又都由两种相互对立的元素组合而成。卦，正是象征天、地、人中各种变化的一系列符号，它们以阳爻、阴爻相配合而成，三个爻组成一个卦，所以说"兼三才而两之"成卦。如果说，天道为阴阳、地道分刚柔、人道有仁义，那么，这个世界就是由天地人及其阴阳刚柔仁义品格所组成的活生生的生命世界。正如《易传·系辞下》所解释的："有天道焉，有人道焉，有地道焉。兼三才而两之，故六。六者非它也，三才之道也。"[2]天有天道，地有地道，人有人道，这个生命世界就是一个由三才之道构成的世界。

对天地人三才之间的差异及其关系的由来，汉代王符《潜夫论》作了更加具体而细致的解释，对今日我们重新理解三才观念具有启迪意义。王符指出：

> 上古之世，太素之时，元气窈冥，未有形兆，万精合并，混而为一，莫制莫御。若斯久之，翻然自化，清浊分别，变成阴阳。阴阳有体，实生两仪，天地壹郁，万物化淳，和气生人，以统理之。[3]

他上溯到"上古之世"及"太素之时"的"元气"初始时段，指出"气"之"清浊"之别而导致"阴阳"之分，从而产生天与地之分，并阐明"和气生人"的道理。"是故天本诸阳，地本诸阴，人本中和。三才异务，相待而成，各循其道，和气乃臻，机衡乃平。"[4]这里更细致地区分了天地人三才之间的差异，明确规定天道的本性为阳，地道的本性为阴，人道的本性为介乎两者之间的中和。

[1] 高亨：《周易大传今注》，济南：齐鲁书社，1979年，第609—610页。
[2] 同上文，第592页。
[3] [汉]王符撰，汪继培笺，彭铎校正：《潜夫论笺校正》，北京：中华书局，1985年，第365页。
[4] 同上书，第366页。

同时，值得注意的是，他在这里清晰地提出了"三才异务，相待而成，各循其道，和气乃臻，机衡乃平"的重要命题。"三才异务"，是说天地人三才之间不仅彼此不同，存在差异，而且各自有不同分工。"相待而成"，是说天地人三才各自本身都是不完善的，也就是不能单凭自身而独立存在，而是需要彼此等待对方的中介式协助，也就是互为中介。"各循其道"，是说它们三者各自遵循彼此不同的规律运行，互不相扰。"和气乃臻"，是说它们三者之间尽管各不相同，但可以形成相互和气的关系，即共处于一个和谐统一体内。"机衡乃平"，是说天地人三才是相互依存的中介式存在体，也就是一个互为中介的共同体。这里特别注意到天地人三者之间的相互差异及相互沟通的可能性，因而是在前人基础上的一次新的推进。

作为一个互为中介的共同体，天地人之间确实是相互构成中介条件的。天与地总是相对而言的，在上为天，在下为地，构成一对互为中介的存在。而人则是天与地共同化育出来的存在，其衣食住行、生老病死乃至悲欢离合等方面，都无法离开天与地的合力中介而须臾独存。

天地人三才是一个彼此有分而又有合的共同体。三才有分，是说天地人三者之间各有其差异、各有其任务，不可能求得完全一致。天有天道，道分阴阳，阴阳交融而构成天道。地有地道，地分刚柔，刚柔相济而构成地道。人有人道，道分仁义，仁义相成而构成人道。

三才有合，是说天地人三者之间应当而且可以寻求融合。但这种融合并非完全一致或同一，而是各自携带差异寻求暂时和谐或瞬间同一。因为天地人三才之间归根到底有不同，即便是融合也有其必要的前提，这就是尊重各自的差异而寻求差异中的相互对话及和谐。

4. 陶渊明看三才

陶渊明写于中年的组诗《形影神并序》[1]，抒发了他对天地人三才关系的独特体验及理解。诗序说："贵贱贤愚，莫不营营以惜生，斯甚惑焉。故极陈形影之苦，言神辨自然以释之。好事君子，共取其心焉。"这表明，诗人由于深感芸芸众生在世忙碌之苦，才希望弄清人的身"形"、身"影"和心"神"之间的相互关系。而身"形"、身"影"和心"神"三者的关系，可以被视为天地人三才关

[1] 以下凡引此组诗均见袁行霈：《陶渊明集笺注》，北京：中华书局，2003年，第59—71页。

系在诗人生活中的具体呈现方式。

第一首《形赠影》：

> 天地长不没，山川无改时。
> 草木得常理，霜露荣悴之。
> 谓人最灵智，独复不如兹。
> 适见在世中，奄去靡归期。
> 奚觉无一人，亲识岂相思！
> 但余平生物，举目情凄洏。
> 我无腾化术，必尔不复疑。
> 愿君取吾言，得酒莫苟辞。

这首诗在考察人的身"形"与身"影"的关系时，是把人（才）放在天（才）与地（才）的三方关联域中去衡量的。诗人以身"形"的名义想追问身"影"的问题：你看那天与地都一样地长久而不会淹没，山川草木虽可易容但终不致发生根本改变，而咱们人这种"最灵智"的生灵，何以却不能像它们那样获得永恒？刚刚还在世间相见的人，转眼间就去到另一世界了，且永无归期。这世界太大，少一人不会引起什么改变，但亲朋好友哪能不思念呢？面对逝者遗留的生前用品，只能引起无限的伤感。我个人无疑是没什么腾化成仙的法术的，只是希望你——我的影子，能听从我的建议，得到美酒时万勿推辞啊！这身"形"所耿耿于怀的是，前人明明把天地人三才并举，但实际上，人才的命运何以远不如天才和地才那样长久？何以人的形体说没了就没了呢？似乎只有借酒消愁，才是逃避人才的这种宿命的途径。身"形"所痛苦及痛恨并想借酒浇愁的，正是天地长存而人体必灭这一惨痛事实。可以说，这首诗反映了诗人内心对人才不如天才和地才的命运，也即天地人三才有别的状况的痛切质疑或探究。

第二首《影答形》：

> 存生不可言，卫生每苦拙。
> 诚愿游昆华，邈然兹道绝。
> 与子相遇来，未尝异悲悦。

> 憩荫若暂乖，止日终不别。
> 此同既难常，黯尔俱时灭。
> 身没名亦尽，念之五情热。
> 立善有遗爱，胡为不自竭？
> 酒云能消忧，方此讵不劣！

身"影"在收到身"形"的赠诗后，做了及时的回答，并对借酒浇愁这种选择提出了清醒而有力的反驳或劝阻：尽管像天与地那样求得人生永恒已不现实，但维护生命也总让人苦恼。我心里想过游历昆仑山和华山，求得长生之道，无奈关山重重难以企及。我（身影）自从同你（身形）相遇时起，就变得形影不离了，无论悲喜都一道承受。其实我们在树荫下暂时分开而止于阳光下，也始终不会离别。但是，这种形影不离的同一关系其实是注定不能长久的，形和影也都会随时间的流逝而一道灭绝。一想到假如身体灭绝而名声也随之消失，内心就焦虑不安。假如生前能多多做诸如立德、立功、立言等不朽的善事，就可以见爱于后人，为什么不努力为之呢？饮酒号称能浇愁，其实与此相比太拙劣了。上述回答显示了身"影"对身"形"的一次成功的劝慰：人才诚然不能像天才和地才那样获得永生，但确实可以通过行善事而名声不朽，这是远胜于醉酒以忘忧的拙劣办法。这就为人才与天才和地才看齐指明了一条坦途——"立善有遗爱"，也即行善而不朽。与人的身"形"和身"影"都终将灭绝不同，人之"名"却是可以超越"形"和"影"的宿命而立于不朽的。这似乎显示了人才的一种堪与天才和地才相媲美的超越性品格：立名而永恒。

但陶渊明的最终意图却不在此，也就是既不看重饮酒，也不看好立名，而是别有意向。于是，他写了第三首《神释》：

> 大钧无私力，万理自森著。
> 人为三才中，岂不以我故！
> 与君虽异物，生而相依附。
> 结托既喜同，安得不相语！
> 三皇大圣人，今复在何处？
> 彭祖爱永年，欲留不得住。

老少同一死，贤愚无复数。
日醉或能忘，将非促龄具！
立善常所欣，谁当为汝誉？
甚念伤吾生，正宜委运去。
纵浪大化中，不喜亦不惧。
应尽便须尽，无复独多虑。

 这一首诗设定以存在于个人内心的"神"的名义，对"形"与"影"的苦恼及其构想的化解之道而发言，试图找到真正能够弥补人才与天才和地才之间的差异的法门。值得注意的是，这里正式提出了"人为三才中"的命题，实际上披露出诗人在这三首组诗中对天地人三才论的个人体验与反思意图。它所构想的理由在于，天才和地才之所以能长生不老，正在于其没有私心，并非出于强求，而是顺任其本身的规律。而注定不能长寿的人，之所以还能位列三才之中，恰是由于其拥有"神"的缘故。"神"能给人带来什么？它虽然与"形"和"影"相异，但毕竟三者生而相互依存，难分彼此。既然三者相互依托而喜好同一，"神"又怎能忍看"形"和"影"为其不得永恒而焦虑却又不说点什么呢？其实，长生不老的幻想是靠不住的，如"形"所说借酒浇愁之法，或许可以忘掉忧愁，但也难免伤身体而导致减寿；同时，如"影"所说立善留名确实好，但当今之世凭谁来赞誉你的名声呢？老是这样对能否长生不老或流芳百世耿耿于怀，太伤身体了，不如顺任天命，听其自然，放浪于大化之中，无需欢喜也不必忧愁。人（才）的命运终究取决于天（才），应尽则尽，就不必再为此而多虑了。这里，"神"的总结性答复一举否决了"形"与"影"先后给出的两种提议（借酒浇愁和立善留名），而指明了一条新的超越性道路：还是把人命交给天命为好，顺其自然即是道，即是福，即是乐。

 这里既揭示了天地人三才之间存在差异的必然性，同时又呈现了跨越这种差异而展开对话的必然性及其沟通途径，从而表明了陶渊明内心对三才分合境界的自觉认同。人终究与天和地是有差异或区分的，这突出地表现在天地都能长生，而人却说没就没了。但人之为人的本性就在于，人能知天命，懂得顺应天时地利而寻求内心和谐。这应当正是陶渊明的组诗《形影神并序》所试图传达的三才分合观念。

5. 苏轼看三才

当然，三才分合观念是可以有林林总总的体验与阐发的，绝非陶渊明一家之言所可以终结的。此后，白居易和苏轼都先后有相关诗作出现[1]。苏轼尽管"独好渊明之诗"[2]，但还是在《问渊明》中对陶渊明的《形影神并序》所表达的三才观念展开了直接的诘问：

> 子知神非形，何复异人天。
> 岂惟三才中，所在靡不然。
> 我引而高之，则为日星悬。
> 我散而卑之，宁非山与川。
> 三皇虽云没，至今在我前。
> 八百要有终，彭祖非永年。
> 皇皇谋一醉，发此露槿妍。
> 有酒不辞醉，无酒斯饮泉。
> 立善求我誉，饥人食馋涎。
> 委运忧伤生，忧去生亦还。
> 纵浪大化中，正为化所缠。
> 应尽便须尽，宁复事此言。[3]

这一诘问实际上正体现了苏轼个人内心有关三才观念的剧烈矛盾的一种化解方式。在他看来，陶渊明的内心焦灼的焦点还是在于对立名而不朽的孜孜以求，也就是"立善常所欣，谁当为汝誉"的问题。他针锋相对地提出的化解之策在于，你大可以做善事而不必求得美誉，因为善的精神自可以超越人的身"形"和身"影"的短寿而长留于天地之间。也就是说，人的"形"和"影"虽然不如天地长久，而是必然消灭，但人行善的"神"却自可以超越"形"和"影"的有限性而长留于天地之间，与天地争辉而不逊色。只要有了这种"神"，还担心什么长久不长久呢，"应尽便须尽，宁复事此言"。确实，苏轼的这些思考虽然同陶渊明形成了

[1] 袁行霈：《陶渊明集笺注》，第71页。
[2] 《与子由六首之五》，《苏轼文集》，《苏轼佚文汇编》卷四，孔凡礼点校，北京：中华书局，1986年，2515页。
[3] [宋] 苏轼：《问渊明》，《苏轼诗集》，王文诰辑注，北京：中华书局，1982年，第1716页。

共鸣，甚至是高度共鸣，但在具体看法和行为选择上又"与渊明诗意有别矣"[1]。

6. 三才分合视野中的王维

其实，中国古人在三才分合观念的表达上，曾经创造过多种各不相同的审美与艺术形式。例如王维的《终南别业》中的一联：

> 行到水穷处，坐看云起时。

这一联历来被视为古典诗歌中的精妙之作，但又同时被视为难解之谜。有人干脆宣告："'行到水穷处，坐看云起时'，此十个字，寻味不尽，解说不得。"[2]它们是如此意味深长，以致似乎任何解说都可能难以穷尽。但近人俞陛云坚持要展开解说："行至水穷，若已到尽头，而又看云起，见妙境之无穷。可悟处世事变之无穷，求学之义理亦无穷。此二句有一片化机之妙。"[3]他从中看到的是双"妙"："妙境之无穷"及"一片化机之妙"。今人叶维廉则关注其中文字的转折作用："文字的转折、语法的转折和自然的转折重叠，读者依着其转折越过文字而进入自然的活动里。对读者而言，是一种空间的飞跃，从受限制的文字跨入不受限制的自然的活动里。"[4]这些不同的品评应是各有其道理的。

假如我们从三才分合视角去尝试解读，或许也会别有洞天。它反映的是一种三才分合的观念。"行到水穷处"，是说人在大地上游历，一直游到水无迹可寻和人无路可走的尽头了。这既是人在地上所抵达的极限，也是大地自身的极限。如果单凭这一点看，人才和地才就都自有其限度了。但是，诗人笔锋一转，"坐看云起时"通过人的"坐"和"看"的行为，居然就转出了一种新"妙境"：一旦你停下匆匆的脚步，收起驿动的心，席地而坐，涵养起宁静淡泊的心性，默然静寂地仰望上天，就会见到一片薄薄的云层正从大地与上天之间的交接处缓缓升起，它仿佛正是从刚刚消失在"水穷处"的地上水源转化而来的新生事物呢！原来，地才与天才之间，是可以息息相通和相互转化的，是可以此起而彼伏、此灭而彼生的！而发现和推动这种美妙的自然节律呈现的，恰恰是人或人才。只有人或人才，

[1] 袁行霈：《陶渊明集笺注》，第71页。
[2] 〔明〕恽向：《道生论画山水》，据俞剑华编著：《中国画论类编》，北京：人民美术出版社，1986年，第765页。
[3] 俞陛云：《诗境浅说》，北京：北京出版社，2003年，第11页。
[4] 〔美〕叶维廉：《中国诗学》，北京：三联书店，1992年，第158—159页。

通过其扎扎实实的"行""坐"和"看"等接连不断的行动，才能发现天地人三才之间的相互差异并追求瞬间的和谐。面对天才和地才的无限和永恒，人才往往难免感到自身的有限性和短暂性，但是，他却可以通过自己置身于天才和地才环抱中的行动，去加以转化，从而实现自身与天才和地才的瞬间和谐。这大约可以说正是诗人从其禅宗视角而对天地人三才分合观念的一种独到体验和阐发吧。

电视剧《圣天门口》剧照

第十四章
艺术公共性体验的当代呈现

视听觉公共性体验
言说公共性体验
心神公共性体验

在结束中国艺术公心的探寻之后立即来到艺术公共性的当代呈现，似乎产生了一种从高峰急速地坠入深谷的感觉。如果说，前面的中国艺术公心章节是要热目凝望当代世界里中国人的艺术公共精神即艺术公心的建构这一理想目标，那么，现在的艺术公共性的当代呈现章节则要借助具体的艺术文本阐释，冷眼直面眼下的艺术公赏力及艺术公共性在其实现过程中遭遇的实际困难。其实，这种对比效果是把两章之间的不同过于夸大了。探讨中国艺术公心固然带有理想色彩，但毕竟弄清艺术公共性的当代呈现状况本身，也对通向中国艺术公心这一目标具有实际的澄清作用。

也就是说，探讨艺术公赏力及艺术公共性，需要做的工作不仅有艺术公赏力和艺术公共性的理论探索，而且更有这种理论探索所赖以成立和检验的艺术文本的批评性实践。不如说，任何一种艺术理论的建构都需要而且必须在实际的艺术作品的文本分析中得到一种更具现实感的操作性检验，否则，这种理论建构就可能失之空洞而无用。

艺术公共性作为有关公众在艺术品鉴赏中寻求与他者的共通感、对话性或公正性的概念，总是会透过公众对艺术品的体验的公共性具体地呈现出来。这就是说，艺术公共性总会具体地呈现为公众在艺术品鉴赏中生成的公共性体验。艺术体验不同于普通的经验，它是透过艺术品鉴赏而生成的对人生意义的瞬间直觉。如此，艺术公共性就不能被仅仅理解为可以脱离艺术品鉴赏而独存的抽象的艺术公共性思辨，而应当是始终与艺术品鉴赏不可分离的具象的艺术公共性体验。这样，有必要就公众的艺术公共性体验构造做简要的层次划分。

公众对艺术品产生的艺术公共性体验，按照个体接触艺术品的主导性感官的不同，大约可以区分为三个层面：

首先是以视听觉为主导的综合层面的艺术公共性体验，可简称为视听觉公共性体验。分别以视听觉为主导的音乐与舞蹈艺术，以视觉为主导的美术，以及戏剧、电影、电视艺术等综合艺术门类，都可归入此层面。由于公众可以依赖于自己的视觉、听觉器官而产生艺术公共性体验，故这一层面一般属于艺术公共性体验的最普及或最通俗的层面，尽管某些观念或理念性颇强的音乐、舞蹈、美术、戏剧、电影等艺术品未必如此。

其次是以言说为主导的艺术公共性体验，也就是通过识别文字而在头脑中唤起艺术形象，可简称为言说公共性体验。一些着重于通俗性的文学作品可归入此

类。这一层面由于更多地依赖于个体的识字素养及思想素养，其接触难度一般高于视觉和听觉艺术，因而属于艺术公共性体验的相对高级的层面。

最后是以心神为主导的艺术公共性体验，可简称为心神公共性体验，一些具有非通俗性或超感官难度的艺术品可归入此类。这里使用"心神"概念，主要采用庄子《庖丁解牛》中"臣以神遇而不以目视，官知止而神欲行"中的"神遇"或"神行"之意，指的是某些艺术品的深度意义唯有依赖于人的超越普通感官的心神或入神等的直觉状态才可获取。

下面拟从这三个层面出发，对过去十多年来陆续接触到的一些小说、电影和电视剧作品作初步的案例分析。这里诚然只关注这些极有限的电影、电视剧和小说作品案例，没能涉及更宽广的层面，难免视野偏窄，无法见出整体面貌。但是，这样做的目的本来就不在求全，而且也实在不必求全，而只是试图透过有限的艺术品案例去显示艺术公赏力及艺术公共性在艺术作品中的具体呈现方式，及其在当前所遭遇的迫切问题。[1]

第一节 视听觉公共性体验

电影和电视剧都是以视觉和听觉为主导的综合艺术门类，从公众以其感官接触和接受艺术品的难易程度看，两者同是当今最具公共性的艺术门类。

一、中国电影的网众自娱时代与跨群分合问题[2]

这里要讨论的问题是，如何从当今颇具艺术公共性和社会影响力的电影门类中寻觅艺术公赏力的实现路径？提出这样一个问题确有其矛盾缘由：一方面，随着票房和影响力的节节攀升，中国电影在社会公众中的公共性和影响力确实值得重点关注；但是，另一方面，它又在社会的不同公众群体中激荡起一阵阵浩大的质疑乃至谴责声浪，仿佛高票房必然成为因商业效果而拒绝艺术效果的代价。由于如此，选取进入21世纪以来的中国电影新状况或新力量加以分析，探讨其中

[1] 还需说明的是，这些案例分析的初稿分别写成于过去十多年中的不同年份，难免存在讨论相对零散的情况。有的在这次汇集时仅仅做了微调，而有的则基本保留原样。

[2] 本部分初稿分别原题为《中国电影美学新样态及其挑战》（载《当代电影》2014年第12期）、《当代社会的新审美构型》（《当代电影》2015年第3期）和《中国电影的网众自娱时代》（载《当代电影》2015年第11期）。

的艺术公赏力实现问题，就是有必要的了。

中国电影（以下未注明处均主要指中国内地电影）在进入21世纪以来，特别是进入它的第二个十年以来，在银幕及院线发展、票房提升、观众数量增长、影像风格及美学转变等方面都已经发生了显著的变化，对我们思考艺术公赏力问题提出了一系列新挑战，同时也为理解这些新挑战贡献了一系列新案例。这样，通过对这些案例进行分析来回应这些新挑战，就是我们应当做的工作了。这里打算首先讨论中国电影美学新样态的呈现及其发出的新挑战，进而分析2014年中国电影的文化景观，再就中国电影的网众自娱时代的一些现象及跨群分合效果做出分析和探讨。

1. 中国电影美学新样态及其挑战

最近几年来，中国电影似乎进入到一种前所未有的新现象迭出、新力量频现、理论与评论难免滞后的奇特状态中，出现了一些理解的分歧与混乱。要清晰地梳理出这些现象及其原因尚需时日，但也不妨做些初步思考，为今后深入反思做点预备。

（1）多形态与新旧接力。

首先需说明，为了让这里的初步思考稍稍全面点，最好把视线向前延伸到十多年前，也就是21世纪开端点，以便较全面观察从那时至今中国电影美学的新面貌。可以看到，进入21世纪以来，特别是进入21世纪第二个十年以来，中国内地电影正陆续呈现出一系列新景观，这突出地表现为电影美学多样态与新旧接力加速两大特征。

首先引人关注的应当是中国电影美学的多样态。进入21世纪以来，中国电影接连不断地奔涌出一股股前所未有的新浪潮，打开了颇为丰富的电影美学多样态画卷。这里的电影美学多样态，是泛指电影在美学类型、形态、模式、手段、技法等方面呈现的丰富与多重面貌。2002年的《英雄》（张艺谋执导），不妨被视为这幅美学多样态画卷的意义深远的新开端。它开启了持续近十年的中式大片时代，以开放的多元融资方式、大明星、大制作、大场面等模式打造出体现中国地缘奇观的故事，先后引来《十面埋伏》（张艺谋执导，2004）、《功夫》（周星驰执导，2004）、《无极》（陈凯歌执导，2005）、《满城尽带黄金甲》（张艺谋执导，2006）、《夜宴》（冯小刚执导，2006）、《集结号》（冯小刚执导，2007）、《投名状》（陈可辛和叶伟民执导，2007）、《画皮》（陈嘉上执导，2008）、《赤壁》上下（吴宇森执导，

2008和2009)、《南京！南京！》(陆川执导，2009)、《风声》(高群书和陈国富执导，2009)、《建国大业》(韩三平和黄建新执导，2009)、《十月围城》(陈德森和陈可辛执导，2009)《唐山大地震》(冯小刚执导，2010)《狄仁杰之通天帝国》(徐克执导，2010)《让子弹飞》(姜文执导，2010)、《龙门飞甲》(徐克执导，2011)《金陵十三钗》(张艺谋执导，2011)、《建党伟业》(黄建新和韩三平执导，2011)、《画皮Ⅱ》(乌尔善执导，2012)等诸多中式大片争奇斗艳。即便是这些中式大片，还可以进一步分辨出中式古装大片(《英雄》《十面埋伏》《夜宴》《满城尽带黄金甲》等)、中式现代大片(《集结号》《建国大业》《风声》《十月围城》《让子弹飞》等)和中式奇幻大片(《无极》《画皮》《画皮Ⅱ》)等形态。

然而，如果仅仅以为中式大片或中式大片时代就足以概括新世纪中国电影的全部完整样态，那就难免过于简单化了。还应当进一步看到，与中式大片的视听奇观同时，一些别样的诸多电影美学样态也竞相迭现，显示了令人目不暇接之态。

冯小刚凭借其贺岁片系列，以一己之力而先后奉献出至少两种电影美学新样态：一种是可以暂且称为温情喜剧的东西，通过都市小人物的顽主式嬉游、调侃及关爱等行动传达出一种当今时代需要的温馨、喜悦及幽默体验，例如从《甲方乙方》开始而在《不见不散》《没完没了》《大腕》《非诚勿扰》和《私人订制》等影片中加以延续和拓展的冯氏贺岁片样式；另一种则是奇观化悲剧样式，以丰富的视觉化奇观场面渲染出一种社群或种群的置之死地而后生的群体生存体验，如《集结号》《唐山大地震》和《一九四二》等。

与上述电影美学在温情与浓情之间左右逢源不同，《疯狂的石头》(宁浩执导，2006)开创了一种冷幽默电影浪潮。随后有该导演执导的《疯狂的赛车》《黄金大劫案》《无人区》等联翩而至。这些影片透过普通小人物的边缘化活法，实现了一种底层生存价值观的自明式呈现及其反讽效果，在影坛刮起一股奇崛之风。

再有就是《失恋33天》(滕华涛执导，2011)全力借助国际互联网平台特有的公众参与网上改编及影院票房拉动等新手段，使得一种紧密依托国际互联网的双向互动渠道而实现成功营销的新兴电影样态——网媒电影得以笑傲江湖。

更要提到的是，轻喜剧《人再囧途之泰囧》(徐峥执导，2012)直到2014年还独占近年来国产电影票房鳌头。它似乎把好莱坞式公路片样式与网络屌丝的轻幽默及《疯狂的赛车》式的冷幽默等多重元素综合起来，创生出一种此前中国影

坛从未有过的轻喜剧电影样式。这使得向来过于沉重的中式悲剧感被转化为轻松愉快的中式喜剧感。它的创纪录的近13亿元票房引发了显著的跟风效应:《分手大师》(邓超和俞白眉执导,2014)、《心花怒放》(宁浩执导,2014)等格调相近之作,接连吸引了2014年暑期档和国庆档的中国观众。

还需提到2013年兴起的粉丝电影潮,如《小时代》(郭敬明执导,2013)、《小时代2:青木时代》(敦敬明执导,2013)及《小时代3:刺金时代》(郭敬明执导,2014),以及《后会无期》(韩寒执导,2014)。这两位导演同为中国最具销量的畅销书作家,正是由于他们的文学粉丝的忠诚力挺,这几部电影得以实现成功的票房营销(尽管影片本身遭到质疑)。影片本身的优劣显然被放到次要地位了,而居于主导地位的则是它们的文学粉丝群体对影片票房的誓死捍卫般的拉动。这样的景观引来影评界一片哗然:这样的电影应当如何评价?

当然,还可以从与上面诸多新景观的关联处分辨出如下一股新浪潮:以香港片特有的娱乐化、喜剧化及武侠片传统样式去重新讲述能满足中国内地所需的主流价值诉求的故事。其代表作有《十月围城》《叶问》《叶问Ⅱ》《西游降魔篇》《大闹天宫》《捉妖记》等内地与香港合拍片。它们把香港片的通俗化元素与内地片的主流价值元素融合起来,既释放出港片特有的类型片奇观,又满足了主流价值观的表达诉求,不妨被称作内地与香港雅俗杂糅片。

还有《北京遇上西雅图》(薛晓路执导,2013),它可谓好莱坞爱情类型片的直接的中国化移植形态,可称为美式爱情片,居然创造出不俗的票房纪录;以及《天机:富春山居图》(孙健君执导,2013),把多种汽车广告巧妙地深植于杂糅了多种中外流行电影元素的故事情节之中,可以称为广告型电影(尽管它也受到观众的质疑和网络影评人的讽刺)。

上述电影美学多样态的呈现,如中式大片浪潮、温情喜剧、奇观化悲剧、冷幽默电影、网媒电影、轻喜剧、粉丝电影、陆港雅俗杂糅片、美式爱情片、广告型电影等,说到底,是与中国电影的新旧接力特征紧密相连的,因为电影美学多样态正是由新旧电影演员及导演创造的。这种新旧接力特征主要表现为两方面:一方面是电影演员或明星的新旧接力或新老更替的频率加快。就男演员来看,在雄霸影坛多年的明星[1]之外,如今已崛起新一代明星[2]。而当红女演员中,则

[1] 如葛优、姜文、成龙、周润发、李连杰、甄子丹、刘德华等。
[2] 如黄渤、王宝强、徐峥、邓超、黄晓明、佟大为、吴秀波、文章、廖凡、冯绍峰等。

在过去的明星群体[1]之外更升起一批具备票房号召力的新星[2]。另一方面是电影导演的年龄或代际更替加快，导演的自然年龄的更替正是衡量其电影生产力及其创新力度的一个相对客观的观察指标。我们看到，单就中国内地电影界来说，当前中国电影导演出现了一种三代同堂格局（当然只是在极简化和粗略的意义上，其实他们中有些人很难区分代际）：既有生于1950年代和1960年代的导演们，即从知天命到年届花甲的一代[3]，他们属于新世纪中国电影导演中的老生代；更有生于1960年代后期及1970年代的中生代导演[4]；还有新近陆续涌现的生于1970年代末及1980年代的新生代导演或导演新力量[5]。这不禁让人回想到上世纪80年代至90年代第三、四、五代导演三代同堂的格局。如果说，在上世纪的旧三代同堂格局中，第三、四、五代导演分别扮演了中国社会变迁的理性反思者、诗意救赎者和奇观叛逆者的角色；那么，在新世纪的新三代同堂格局中，老生代、中生代和新生代之间的差异则很难做出明确的分辨，这是因为，这三代导演之间的相互交流和相互汇通已变得越来越经常了，以致我们难以对他们的细微区别做出清晰而确定的描述。例如，《疯狂的石头》的导演作为冷幽默影片的开拓者，在经历了《无人区》四年反复修改和延期上映的苦痛后，2014年就索性借鉴《人再囧途之泰囧》的轻喜剧路线，拍摄了体现其相近格调的《心花路放》。

不过，从新三代导演群中的新生代导演身上，终究还是可以见出一种特殊的新景观：他们的一些影片的超高票房与影评界的尖锐质疑相互并存。在2011年"光棍节"期间一举创下3亿元票房奇迹的小制作影片《失恋33天》，虽然受到网民观众的拥戴，却在其他观众群和影评界受到质疑：这样的以男闺蜜治疗失恋创伤的平庸故事，怎能吸引如此众多的观众？票房创纪录的《人再囧途之泰囧》，以及票房不俗的《北京遇上西雅图》《小时代》《天机：富春山居图》《后会无期》《分手大师》和《心花怒放》等影片，也都备受高票房与低评价之间分裂的困扰。应当冷静地看到，新生代导演的影片出现的这种票房与口碑之间的分歧现象，在中国电影界其实并非首次。1987年的《红高粱》在国内票房很低，却在次年赢回

[1] 如周迅、蒋雯丽、赵薇、范冰冰、李冰冰、颜丙燕等。
[2] 如汤唯、姚晨、闫妮、杨幂、郭采洁、王珞丹等。
[3] 如张艺谋（1950）、陈凯歌（1952）、黄建新（1954）、顾长卫（1957）、冯小刚（1958）、姜文（1963）、霍建起（1958）等。
[4] 如贾樟柯（1970）、陆川（1971）、宁浩（1977）、曹保平（1966）、王竞（1968）、乌尔善（1972）等。
[5] 如张猛（1970）、滕华涛（生年不详）、徐峥（1972）、薛晓路（1970）、赵薇（1976）、郭敬明（1983）、韩寒（1982）、邓超（1979）、俞白眉（1975）、陈思成（1978）、郭帆（1980）等。

西柏林国际电影节"金熊奖",甚至还是中国电影在世界顶级电影节获取的首座奖杯。2002年的《英雄》则创造了一个空前奇观:一面是潮水般蜂拥而至的观众,一面则是他们观影后对影片的强烈质疑。而有趣的是,这些强烈质疑非但没有阻止其他观众,反而是吸引他们进影院观看(尽管看后还是继续质疑),且不论该片在欧美创造了迄今为止中国电影在国外的最高票房纪录。而2011年的《让子弹飞》则是愉快地观赏与痛快地批评结合的实例。2012年的《一九四二》也是两极分化:有观众说优秀,另有观众则痛批。但毕竟应当看到的是,正是在新生代导演群中,高票房与口碑之间的分裂是如此巨大和仿佛已成常态,以致电影评论界已难以继续按照传统电影观念或价值标尺去加以衡量了。

(2)电影美学新挑战。

尽管对上述现象还需仔细分析,但毕竟应看到,当前中国电影的美学多样态与新旧接力加速特征已对现有的电影美学及评论体系构成挑战。而应对这些挑战,正涉及电影美学及评论体系应有的变革。哪里有挑战,哪里也就有应战。

挑战之一在于,当电影鉴赏的媒介与文化环境已然发生改变,从以电视为核心媒介的单向传播的电子媒介时代转变为以国际互联网为中心的双向互动的全媒体时代时,相应地,过去我们所习以为常的两种艺术鉴赏方式(要么是全体公众参与的旨在雅俗共赏的艺术群赏方式,要么是少数文化人孤芳自赏的艺术独赏方式),就不得不变为多种不同社群的艺术分赏格局。不同的公众群体因彼此所习惯的艺术媒介不同而容易产成不同的艺术鉴赏。以一个城市的普通家庭为例:这个家庭的老年人可能喜爱观看电视艺术节目(如电视剧、电视综艺节目等),青少年可能沉浸于上网(查看网上视频、追踪偶像信息、网上聊天等)或手机游戏,中年人则宁肯坚持阅读报纸、杂志及书籍等机械印刷媒介。对这样的家庭媒介生活方式实例,人们或许早已司空见惯了。尤其有意思的是,他们的审美欣赏习惯似乎早已被固定于一种或两种媒介所编织的媒介环境之中,具有某种高度的向心力和排他性,一致对其他媒介形成排斥习惯。乐于观赏《一九四二》和《归来》这类带有沉重的悲剧感的影片的观众,可能多是那些印刷媒介的守护者。而愿意欣赏《人再囧途之泰囧》和《心花路放》这类轻喜剧片的观众,可能多是那些青少年网民。人们已习惯于分别鉴赏不同的电影艺术品了,早已不再寻求所谓的"雅俗共赏"所标明的美学同一化景致。特别重要的是,随着电影观众的低龄化趋势的增强,当今观众的平均年龄已逐年降低至20岁左右,电影观众群体的主

力军或生力军多为青少年,也就是沉迷于国际互联网和手机网络的观众群体,那么,电影制作者们投其所好地针对青少年网民来打造视听奇观电影,就变得可以理解了。如今这样的分离且分裂的媒介社会环境,反过来倒逼电影制作者们尽力出新,打造富于视听觉奇观的电影或轻喜剧片,以便满足青少年观众日甚一日的奇观化及快适化诉求。

挑战之二在于,以往一度居于重要地位的温情喜剧与浓情悲剧,大有被轻喜剧之风横扫之势。当今以青少年网民为主体的低龄观众群的日常嗜好之一,在于乐于把过于沉重的人生悲剧感转化为轻松的人生喜剧感。其心理原因似乎在于,日常生活本来就已沉重而艰难了,电影难道就不能让人变得轻松些或更轻松些吗?不妨套用网民的流行语说,既然人生已"累觉不爱"(很累,感觉自己不会再爱了)、"细思恐极"(仔细想想,觉得恐怖至极)或"人艰不拆"(人生已经如此艰难,有些事情就不要拆穿了),那电影或其他艺术为什么就不能让人变得轻松快活一点呢?由于如此,才可以理解,无论是《一九四二》和《归来》之类携带沉重的悲剧感及深度反思性的浓情悲剧片,还是《私人订制》式温情喜剧片,都无力攀登到《人再囧途之泰囧》和《心花路放》之类轻喜剧片所升腾到的票房绝顶。

挑战之三在于,互联网营销及网上影评方式的崛起和占据主流宝座,分别让传统的媒体广告营销方式及报刊影评方式成为明日黄花。既然国际互联网已成为人们日常生活中的有力杠杆,那么网上的营销及影评所面向的网民观众群体的流行趣味,势必被视为代表着电影美学新样态的发展趋势,而成为电影创作的快车的牵引机。

挑战之四在于,位于电影美学背后的更基本的普通美学观念,已被投入一时难以化解的新旧冲突场域中。这不禁令人想到下面几组美学概念之间的转化及冲突:第一组是戏剧性还是真实性,即是注重假定情境中人物心理的直观外现程度以全力满足公众的娱乐化需要,还是尽力忠实地反映现实生活的本质和规律,前者如《人再囧途之泰囧》中王宝、徐铮和高博等人物之间的公路游戏,后者如《一九四二》所呈现的河南饥民的逼真画面;第二组是类型性还是典型性,即是塑造具有共通性的人物形象,还是刻画这种通过特殊的个别来传达现实生活的普遍规律的人物形象,前者如《甲方乙方》《不见不散》《没完没了》《大腕》等冯氏贺岁片中由同一演员饰演的几乎没有多少变化的北京胡同顽主形象,后者如《一九四二》中历经逃荒路上的悲惨遭遇而在"超死生"中变得强悍的范殿元形象;

第三组是平面性还是深度性，即是致力于呈现日常生活中的情感淡薄及思想浅泛等非深度或浅薄性景观，还是重建经典浪漫主义和现实主义及现代主义特有的情感与思想的深度模式，前者如《人再囧途之泰囧》之类轻松无聊的公路嬉戏，后者如《归来》对"反右"及"文革"时代那种畸形人生的冷峻反思冲动；第四组是身体性还是心灵性，即是主要满足观众的身体感官需要还是诉诸其心灵思考，前者如《英雄》《让子弹飞》之类的视听盛宴式影片，后者如《集结号》《唐山大地震》《钢的琴》《一九四二》和《归来》等旨在唤起心灵反思的影片。

上面的电影美学新挑战只是见要列举，还可以举出更多。对此，电影美学及评论体系应当如何加以解释？问题就提出来了。

3. 自反性美学现代性

其实，上面的诸种挑战与应战之交接，或许深层原因众多，一时间难以一一道明，但也不妨被暂且归结为对当今美学的自反性现代性的一种更加深入的反思：当今电影及其他艺术之所以一再急切地抛弃旧的东西而不停顿地寻求创造或创新，或许正是由于它本身就被植入了一种无法逃避的自反性品格，即既善于自我创造又善于自我毁灭，并且总是处在创造性的自我毁灭的途中。

这种蕴含内生的自我毁灭机制的创造性地自我颠覆的现代性，被一些社会学家称为"自反性现代化"或"自反性现代性"。乌尔里希·贝克认为："自反性现代化指导致风险社会后果的自我冲突，这些后果是工业社会体系根据其制度化的标准所不能处理和消化的。"[1]这里重视的是现代性进程内在生长着创造性地自我毁灭的力量及其机制。斯科特·拉什则认为存在两种自反性现代性：一种是认知性的自反性现代性，另一种是美学维度的自反性现代性。按他的看法，自反性现代性本身带有美学的性质或维度，体现为个人对世界的现代性体验及阐释的创造性自反。美学的自反性现代性"定位在始于波德莱尔、经由本雅明到阿多尔诺的传统之中，在这个传统中受批评的对象是盛现代性的不幸的整体，是通过细节表现出来的盛现代性的普遍概念。在此，细节被理解为是美学的，不仅包含'高雅艺术'，也包含流行文化和日常生活美学"。[2]他相信，这种美学的自反性现代性由于运用"摹拟"方式，通过"相似性"而"形象地"接近对象和表达意义，通

[1]〔德〕贝克、〔英〕吉登斯、〔英〕拉什：《自反性现代化》，第10页。
[2]〔英〕拉什：《自反性及其化身：结构、美学、社群》，据〔德〕贝克、〔英〕吉登斯、〔英〕拉什：《自反性现代化》，赵文书译，第140页。

过特殊而对普遍性展示出"明确否定"的力量。"现在的文化产业的客体较之早期自由资本主义时代的文化客体具有不同的自反性。也就是说,现在的文化客体的自反性摹拟更加直接。如果说作为文化客体的19世纪现实主义小说通过高度间接性的指号过程而具有自反性,那么具有历时的音色直观性的典型的资本主义电影则是通过更直接的形象再现而具有自反性的文化客体。"[1] 照此推论,当电影以镜头摹拟方式去再现个人日常生活体验并尝试唤起观众的相近体验时,其本身的自反性进程就启动了;进而当这种摹拟方式激发起观众个体对日常生活所赖以运转的更根本的社会"系统"的深层反思时,这种美学自反性就具有了无可阻挡的批评性或批判性力量。

当然,中国艺术及文化的变化未必完全符合西方社会学家描述的美学的自反性现代性趋向,因为中国自身的独特传统与现实状况及其深层根源等向来是制约艺术变化的更深层次的动因。例如,中国美学传统或中华美学精神往往会在电影美学的深层或明或暗地制约着影片的创新指向。《人再囧途之泰囧》《后会无期》和《心花路放》等有着西方公路片特点的轻喜剧电影样态,难道与中国古代游记散文、行旅绘画等传统及其所建构的深层审美心理传统无关?

然而,毕竟也应看到,中国与其他国家同样身处全球化日益加剧的当今世界,经济、政治、社会、生态及文化(含艺术)等之间不可避免地会产生这样那样的交融、渗透,因而出现一些相近或相通的自反性现代性状况,例如好莱坞主导的视听觉奇观的时尚潮如今已在中国激发起汹涌的跟风潮,也应当是合理的或可以理解的。这一点如果属实,那么或许可以帮助我们部分地解释,为什么近年来中国电影美学会呈现出接二连三地不断翻新、难有穷尽的态势,从而使得所谓的电影美学多样态快车被驱赶到只能不停顿地向前驱动而自身无力停止的状况中。

如果上面的初步思考多少有些合理处(当然只是初步的),那么,对电影理论及评论来说,当务之急可能在于,冷静地反思自身的基本话语系统,看看哪些地方需要自我变通或调整,哪些地方需要作更深层次的自我变革,这仅仅是由于,作为研究对象的中国电影已经变了,并且这种变化的速率还在不断加快。电影理论及评论想要跟上电影创作、鉴赏及影评的步伐,或许同样需要拿出相应的

[1] 〔英〕拉什:《自反性及其化身:结构、美学、社群》,据〔德〕贝克、〔英〕吉登斯、〔英〕拉什:《自反性现代化》,赵文书译,第173页。

自我创造与自我毁灭的勇气和措施。

2. 从 2014 年度电影文化景观看当代社会新审美构型

考察当前中国电影新趋势，不妨对 2014 年度中国电影文化作一番游观。这一年中国电影文化景观的鲜明特点恰恰就是不够鲜明，让人生出"乱花渐欲迷人眼"的感慨。

确实，这一年中国电影新情况层出不穷，新招不断。引人注目的是类型片创作呈现出多类型并举的态势：轻喜剧片如《心花路放》独占鳌头，爱情片如《推拿》《匆匆那年》和《同桌的妳》等吸引公众目光，动作片如《智取威虎山》则同时收获票房与口碑，此外还出现了心理片（《白日焰火》）、惊悚片（《京城81号》）、家庭喜剧片（《洋妞到我家》）、战争片（《太平轮》）、科幻片（《冰封：重生之门》）及电视真人秀节目移植片（《爸爸去哪儿》）等众多类型。这种多类型态势的出现也与老中青三代导演同场角逐的格局紧密相关：延续前两年至今的青年编导群体崛起态势，一批新锐编导[1]各携新作如《小时代 3：刺金时代》《分手大师》《后会无期》《绣春刀》《老男孩之猛龙过江》和《同桌的妳》等强势亮相；而老年和中年导演[2]也有卷土重来之势，分别推出《归来》《智取威虎山》《触不可及》《我 11》《厨子戏子痞子》和《推拿》等新作。这些现象加之高达 618 部的产量和 296 亿元的票房，惹人关注，令人遐想，但又似乎难以纳入现成理论框架去把握和评判。由于如此，这里也只能暂且谈点个人的粗浅观察了。鉴于有关影片的产量、票房、投融资、网络影评等方面的研究及其相关数据的汇集和查检已远较往年快捷方便，在这里就对其不再一一引述，而是把篇幅直接用到理论问题分析上，这就是，这一年中国电影何以能够延续其在艺术界的"抢镜"角色，甚至进而牢牢吸引更引人关注且更具社会影响力的公共舆论界的好奇目光，为中国当代社会的新审美构型提供意味深长的影像之镜。

（1）当今电影的五副面孔。

谈及 2014 年的中国电影文化景观，首先要提及的是自 2013 年年末延续到 2014 年年初的处于银幕之外但又吸引眼球的一场互联网公共事件：故事片《私人订制》导演从 12 月 29 日凌晨 5 点多开始接连发出 7 条微博，对众多影评人对他的激烈批评提出其激烈程度有过之而无不及的反批评。与众影评人对《私人订制》

[1] 如郭敬明、邓超、韩寒、路阳、肖央和郭帆等。
[2] 如张艺谋、徐克、赵宝刚、王小帅、管虎和娄烨等。

的诸如"真的可以让人看得满腔怒火,世上竟有这样没有羞耻的电影"之类的尖刻批评相对应[1],他的反批评则用上了颇令人惊异的"京骂"和"国骂"等"武器"。这样一场被格外关注的知名骂战,给中国公共舆论界带来的冲击力可想而知。于是,2014年的中国电影就在这样一场奇特的网络骂战中拉开了自己的帷幕,激发起中国公众的无限好奇心。再加上在电视界火爆的真人秀节目《爸爸去哪儿》转战到电影界后竟然在春节档一举创下高票房奇迹,以及随后由《归来》《分手大师》《后会无期》《心花路放》《小时代3:刺金时代》及《黄金时代》等频频掀起的公共舆论浪潮,这使得电影这门艺术无疑成为了本年度中国艺术界尤其具有社会知名度和公共舆论影响力的一种艺术门类。这是探讨2014年度的电影文化景观时不得不考虑的一个问题。

 造成电影在当今艺术界的这种突出地位的原因,固然可以从多方面去概括,但有一点是应当可以肯定的,这就是,这种突出的社会地位的形成同电影在社会上已经和正在扮演的多重角色紧密关联。简略说来,与文学、音乐、美术等艺术门类如今仍旧可以由个人创作不同,电影虽只是一种艺术门类,却可以同时身兼至少五种角色,从而同时呈现出至少五副面孔:一是一门以连续活动的影像去吸引公众的综合艺术,二是一种时尚的具有泉眼功能的商业样式,三是一种文化产业或企业,四是一种需要大型投融资的金融业或贸易行业,五是似乎正成为一种越来越依赖于互联网(而实现大规模营销和即时双向互动评论)的传媒业(特别容易成为公共舆论的焦点)。正是由于这样多重角色的相互激荡和多副面孔的累加,电影的社会影响力或统治力愈益强劲,直到可以跨越其他众多艺术门类,在当今艺术界独领风骚,并时常身不由己地陷入社会公共舆论的旋涡之中。于是,电影可以同时携带其艺术、商业/时尚、产业/企业、金融业/贸易、互联网/传媒业等角色和形象而在社会的风口浪尖翻云弄雨,争奇斗艳,成为当今时代社会生活中不可或缺的一抹公共风景。

 试想,在当前中国艺术界,就艺术在社会公共舆论界的焦点地位和社会影响力而言,还存在能与电影相提并论的其他艺术门类吗?或许在这一点上,目前只有电视剧这一种艺术门类可与电影争长较短。每当人们需要从多种多样的社会风潮中寻找最具共通感或最具沟通价值的公共形式时,电影还有电视剧无疑就成为

[1] 王峰:《影评人评〈私人订制〉:世上竟有这样没有羞耻的电影》,中新网2013年12月20日,http://www.hi.chinanews.com/hnnew/2013-12-20/331780.html。

经常被谈及的最具公共性的两种艺术门类了。而电影通常一般是在两小时左右的时长里完成其美学表达，比之持续时间更长的电视连续剧，特别是大型电视连续剧来说，就显得表达意图更加集中和艺术性更加凝练了。正由于如此，电影在整个艺术界呈现为一种社会影响力与艺术感召力兼具，且难与争锋的文化形象，就变得可以理解了。

（2）新审美构型的三种形态。

由于拥有当今中国艺术中尤其具有社会影响力的文化形象，电影于无形中可以扮演社会生活的影像之镜这一角色，把自己的艺术形象探测触角通过观众的观影行为而深深地伸入当代社会生活的深层，在其中自觉或不自觉地映照出一朵朵或明或暗的社会浪花，因此而激发起公众对自身的社会生活体验的再度体验和反思，从而在想象中完成自己的当代社会的新审美构型的美学使命。

这里的当代社会的新审美构型，是指影片通过观众的公共鉴赏，会有意识或无意识地成为当代社会生活规范或秩序的一种新型想象式模型。这是由于，影片总会以这样或那样的方式去呈现一定的思想及体验的深度，而这种思想及体验恰是对当代社会生活规范或秩序的一种想象式模拟。这种思想及体验往往多种多样，姿态万千，见仁见智。同时，它们既可以由艺术家团队有意识地赋予，也可以来自公众的观影体验，以及研究者的多样阐释或评论，同样难有定说。为了观察方便，不妨从影片所体现的思想及体验的深度的层面差异着眼，由此，2014年度有一定社会影响力的国产影片呈现出三种形态（当然还可以更多）：深深度审美构型、浅深度审美构型和中深度审美构型。

那些体现深深度审美构型的影片，可以以《白日焰火》（刁亦男执导）、《推拿》（娄烨执导）、《黄金时代》（许鞍华执导）和《一步之遥》（姜文执导）为突出代表。它们多以文艺片样式去展现社会生活，在一定程度上契合了高雅文化群体的艺术趣味，满足其对当代社会的文化想象（当然也存在观众有关《一步之遥》"看不懂"的抱怨）。《推拿》的美学成功，在于巧借盲人的生活困苦与坚韧毅力来探索正常人的人生困境及脱困之道，并使这两者形成了一种美学平衡。观众对之既可以雅赏，也可以俗观，但在当前条件下，还是雅赏居于上风。

那些呈现浅深度审美构型的影片，其突出标志就是让自身所可能蕴含的思想及体验变得浅俗或更加浅俗，以便尽力满足以网民及其互联网式活法为代表的一部分公众群体的趣味。《分手大师》（邓超和俞白眉执导）、《心花路放》（宁浩执

导）等高票房或较高票房的影片可归入此类。它们延续了两年前《人再囧途之泰囧》（徐峥执导）所开创浅俗式喜剧路线，把那种以普通网民为主体的公众的非深度化或平面化冲动发挥到极致。而《后会无期》（韩寒执导）和《小时代3：刺金时代》（郭敬明执导）则略有不同，其观众的主体应当是由两人的读者群组成的粉丝团队，他们会从影片中找到自己与偶像的某种共鸣点，因此，也可以将这些影片归入此类。电影，作为一门生产和引领新的时尚潮流的艺术门类，其表意系统和修辞策略带有一些商业、商品或市场特征，也就是采用了比高雅文学显得平面化或浅显化的叙述方式。这本来是不言而喻的事，但是，由于在这一年里把平面化或浅俗化喜剧表意方式推举到前所未有的高度，就使得电影的非深度、浅深度或平面化问题备受社会公共舆论界的关注。

介于上述两者之间的第三类形态，既顾及某种程度的浅显、通俗，便于各类观众基于自身趣味的特定观赏，又注重在其中蕴含一定的思想及体验深度，从而形成这两方面的兼顾或交融状态，也就是可以适度兼顾票房和好感（口碑）。这不妨称为体现中深度审美构型之作。它们中有《归来》（张艺谋执导）《绣春刀》（路阳执导）、《亲爱的》（陈可辛执导）、《匆匆那年》（张一白执导）、《同桌的妳》（郭帆执导）、《爸爸去哪儿》（林妍和谢涤葵执导）、《洋妞到我家》（陈刚执导）、《智取威虎山》（徐克执导）等不同样式或类型的影片。《洋妞到我家》表面看只是家庭喜剧片，但巧妙地通过垃圾桶藏人、女儿走丢、喉咙卡刺、让梨、追回洋妞、夫妻和好等情节，讲述了拉美互惠生来到北京居民家庭后所引发的冲突与和解的故事。该片善于以家庭喜剧的轻松愉快方式去破解当前子女教育、夫妻关爱、中外文化交融等沉重话题，体现了一种以喜出正和兴味蕴藉的美学风貌。《爸爸去哪儿》几乎是把同名电视真人秀节目以套拍方式移植到电影里，透过对明星及其子女的日常生活真实面貌的仿佛是逼真的还原，不做任何主题的提炼及深度思想的灌注，居然可以吸引大批普通观众前往电影院观看，并且令他们看后感到真实可信、亲切可感。

这样三种新审美构型的类型，也可以分别称为脱俗型、浅俗型和雅俗调和型。脱俗型影片，是指被归属于深深度审美构型的影片显示出脱去通俗趣味而升入高雅层次的特点；浅俗型影片是指浅深度审美构型的影片具有浅显和通俗的特点；雅俗调和型影片则是指中深度审美构型的影片在脱俗与浅俗之间保持了一种平衡态，既脱去俗气而又不至于浅俗寡味，而是实现了雅俗的均衡。它们各自特

性的形成及其差异，当然不是仅仅在这一年才体现出来的，而是过去多年来一直在持续演变和构建的当代社会新审美构型成熟后的集中呈现。

（3）当前中国电影的两种困境。

上述中深度审美构型影片或雅俗调和型影片在2014年脱颖而出和趋于成熟，表明它们已经有意识或无意识地与当代社会的想象力状况形成了某种程度的美学默契，具有其他两种影片形态所无法比拟的独特的美学优势，据信有可能在未来获得优良的美学生态环境。但是，相比之下，另两类影片却面临各自的美学困境——脱深与脱俗。

脱俗型影片的美学困境在于如何脱深。脱俗，本来为的是脱去低俗或通俗趣味而呈现高雅品位，但结果却是陷入高雅的怪圈而无法脱深、脱雅、褪深或褪雅。《黄金时代》里的众多明星演员多有出色的表演，但整个故事进程却更像是一名忠于史实的文学史学者在那里竭力剥去假象而还原萧红的真实面目，使得观众难以真正进入萧红的内心世界去体验。如何脱去学术深度或高雅度而趋近于普通观众的通俗趣味，正是这部影片遭遇的困窘。《一步之遥》纵情高扬导演个人的超凡脱俗的想象力，一如其2007年摄制的《太阳照常升起》所展现的那样，随心所欲地驰骋自己的美学才华，让爱情故事与歌舞选美、公路追逐与民国上海滩风情等紧密交融，从而把民国年代发生在上海滩的一则大军阀家庭的荒唐闹剧表现得夸张、铺陈，具有戏谑的力量，充满反讽的张力，但其最终的表达题旨却依旧模糊不清。这些影片的问题看起来是如何脱深，但实际上还是其深度化不足或掘深不足，也就是其思想及体验深度未抵达其应有的程度，或其清晰度尚未真正达于澄明之境。

浅俗型影片的困境则突出地表现为如何脱俗。《分手大师》的问题不在于俗或通俗本身，而在于俗中无雅，或俗而绝雅。浅俗的男扮女装、女里女气的舞蹈，或许让观众看后发笑，但他们一旦直觉到这种笑缺乏精神厚度，或者笑过后却无法从中获取多少精神启迪，就会产生这种笑十分廉价之感，从而也就会让这种笑迅速中止或受到遏制。《心花路放》虽然竭力张扬青年男女之爱情、调情或煽情，其间穿插大量的云南自然及人文风情，但总体品位是趋于浅俗化的，或者说是拒绝高雅的。显然，脱俗或脱俗通雅是这类影片需要奋力实现的目标。

从上面的简要分析可见，拟脱深的影片往往思想与体验失之于深而不化，而拟脱俗的影片则又总是在此方面失之于浅俗或轻薄。这是当前国产片显露出来的

两个典型性症候。而一旦分别走出上述脱深与脱俗困境,就可望趋近于雅俗调和型影片那种温情、温和、中度或调和的审美构型状态。《归来》把妻子对丈夫的已成病态的深情眷恋刻画得入木三分,特别是其一再坚持亲自赴车站迎接丈夫归来的重复场景令人感动,可以唤起不同年龄段观众的高度共鸣,尽管对人物心理或病理渊源及其历史根源作了过度省略化处理,减弱了悲剧的感染力。《智取威虎山》以引人入胜的生动的三维影像、惊险而刺激的雪地动作场面,特别通过塑造智勇双全的孤胆英雄杨子荣及指挥若定的小分队首长少剑波等英雄形象,重新唤醒了长篇小说《林海雪原》或现代京剧样板戏《智取威虎山》所曾留给人们的深切记忆,满足了不同年龄段观众的共同的娱乐需求及其伴随的对思想与情感深度的共享渴望。

（4）当代社会想象与两种社会力量。

要理解电影的这三种新审美构型与当代社会的关系,不妨参照加拿大哲学家查尔斯·泰勒（Charles Taylor,1931— ）有关社会想象及其功能的论述:"西方的现代性是离不开某种社会想象的,而要理解当今的多种现代性之间的差异,则需要通过各自不同的社会想象。"[1]这种社会想象是指"人们想象其社会存在的方式,人们如何待人接物,人们通常能满足的期望,以及支撑着这些期望的更深层的规范观念和形象"[2]。照此观点,一种特定的社会状况的形成及其演变,虽然根本上由其经济、政治、伦理等所导致,但归根到底是"离不开某种社会想象"的,也就是需要对人们自身的社会存在方式加以想象式构型。这种社会想象的具体方式有形象、故事和传说等多种形式。这里面当然应有电影等多种艺术门类的位置,因为人们并不只是在电影中娱乐或享受时尚体验,而是可以同时共享和交流自身对身处其中的社会的想象。相应地,要理解这种社会状况的究竟,可以通过电影等社会想象形式。

如果这种有关社会想象及电影的社会想象功能的论述有一定的合理性,那么,可以看到,自2012年11月党的十八大召开以来一直处在探索与调整中的当代中国社会状况,到2014年终于形成了一种新的审美构型格局,这可以从上述三种新审美构型形态上获得一种理解。出现这三种新审美构型的原因固然复杂多样,但这里不妨暂且从一直在其中起作用的两种社会力量及其对立和调和关系着

[1] 〔加拿大〕泰勒:《现代社会想象》,林曼红译,南京:译林出版社,2014年,第1页。

[2] 同上书,第18页。

眼,做出初步观察。

这两种社会力量中,首先的一种社会力量来自互联网民的以网上生活方式为主的新型个人日常生活冲动。这种基于互联网的生活冲动,假如按照尼古拉斯·卡尔在《浅薄——互联网如何毒化了我们的大脑》中的论述,那就是越来越偏爱和寻求平面化或浅薄化的生活趣味,也因此而越来越厌倦那些拥有思想及体验深度的艺术作品。另一种社会力量仍然来自基于互联网的生活冲动本身,因为几乎所有人的生活都被迫纳入互联网模式无所不在的核心作用力的范围之中;只不过,应当看到的是,正是从这种看似无所不在和无所不能的基于互联网的生活本身之中已经分离出来一种相反的力量或离心力,这就是力图挣脱互联网模式的束缚而向往有限度的公民个体自由,即无网的自由。这种同样基于互联网但又对抗互联网的垄断的力量,是现代性自反性机制所内在地生长的自我毁灭力量[1]。这样两种同样基于互联网但又相互对峙的社会力量之间,当然是直接对立的,因为前者要求服从现成的互联网式生活秩序,而后者则力求冲破它的规范,寻求有限度的自由;但是,两者之间也同时力求相互调和,希望达成某种程度的和谐。

这样两种社会力量之间的调节性努力的初步效果,正可以从上述三种新审美构型中见出。如今,一部分高雅文化人既不愿盲从于互联网思维的浅俗引导,也不可能真正彻底逃脱其束缚,从而选择了沉浸于自身的个人化精神世界的方式,坚持自己的特定品位或偏好。由于如此,他们可以从深深度审美构型影片或脱俗型影片(如《白日焰火》和《黄金时代》)中找到自己的个性化社会形象的影像式投影。而数量庞大的网民,作为各类社群的综合体,形成了基于国际互联网平台的平面化或浅俗化思维方式及生活方式,偏好从那些浅深度审美构型影片(如《分手大师》或《心花路放》)中找到似乎不需要任何思索的轻喜剧化释放渠道。而一些构成更加多样化的社群群体,则竭力想在互联网式生活与个体自由之间寻求某种平衡态,这具体表现为如下电影趣味选择:他们既想在影院中轻松、愉快,又想在其中获得某种深度的思想启迪及体验,从而从那种中深度审美构型影片或雅俗调和型影片(如《亲爱的》或《智取威虎山》)中找到合适的投射渠道。如果说,第一种影片的观众数量最小,第二种影片的观众数量最大,那么,第三种影片的观众数量则居中,可以成为前述两种观众群体之间的某种中介性或调节性力量。

[1] 有关现代性自反性机制的论述,参见笔者的《中国电影美学新样态及其挑战》,《当代电影》2014年第12期。

（5）一场基于互联网的电影美学革命。

其实，假如把目光从2014年度中国电影文化的上述景观中暂时收回，笔者心中想得最多的不再是具体的影片文化内涵本身，也不再是它们所映现的当代社会的新审美构型状况，而是看起来与它们无直接关联却实际上给予它们以深刻影响的互联网式生活及其思维方式。正是这种在当今社会已变得几乎无所不在和无所不能的网络的介入，使得中国电影身不由己地深陷入一个能量巨大的网络之中。这一网络对中国电影的制约作用是如此之大，而且越来越大，以致可以谨慎地说，一场基于互联网的电影美学革命已在中国似乎见惯不惊地悄然引爆了。

之所以做出这样的判断，是出于对这场基于互联网的电影美学革命的一些显著征兆的初步观察，而这些征兆当然是过去这些年来逐渐累积或叠加的结果。首先，大批电影投融资者来自大型或中型互联网传媒产业，他们对电影的投资兴趣越来越浓。尽管不一定赚钱了，而是往往赔钱，但他们似乎仍旧显露出痴心不改的架势。其次，大量影片的营销工作是通过互联网平台推进和完成的。如今许多观众要看电影时总是选择上网查询。再有就是不少影片的文学脚本由网上文学作品改编，而且越来越多的网民充当了电影改编的参与者或顾问角色，对影片创作及其题旨拥有了更大的发言权。还应当提到的是，巨量电影观众是网民，而且是低年龄段的网民，他们基于互联网的美学趣味对影片的创作反过来施加了巨大的影响力。最后，大量富有社会影响力，乃至在很大程度上会给予社会公共舆论以强力影响甚至加以左右的影评，就常常出自一些匿名的网民或网络写手。简言之，由于上述诸多因素的合力作用，中国电影的生产资金、营销渠道、主流趣味、影评旨趣等各方面都已深深地受到互联网的支撑、制约或牵引，从而让笔者不能不产生出一种基于互联网的电影美学革命已然爆发的判断。

与此同时，可以指出，上述三种新审美构型的出现，实与互联网在当代社会构型中所产生的分化作用密切关联。这种分化作用突出地表现在，数量愈益庞大的网民群体基于互联网主流思维及趣味，往往越来越青睐那些浅俗型作品，包括影片；一些曾经在互联网上"试水"的网民，如其中的少数文化人群体，则可能会对互联网如此巨大的作用忧心忡忡，竭力反省，从而偏好借助脱俗型影片来逃离互联网的平面化束缚；而位居其间的为数众多的观众，则宁愿调和上述两种趣味的尖锐对立，既不简单地拒绝互联网也不简单地拒绝通俗，从而选择了温和的

中俗型影片。显然，这场基于互联网的电影美学革命的实质，不再是寻求以往人们理想的雅俗共赏境界，而是旨在寻求艺术分赏而非艺术共赏。在这种同时发生在其他艺术媒介里的广泛的艺术美学革命中，各种社群之间越来越倾向于依自己所习惯的媒介，选择和坚持其审美趣味的差异。也就是说，当互联网越来越深地渗入人们的日常生活，并按照互联网自身的原则去不断"刷新"人们的思维方式及行为方式（包括审美方式）时，这里发生的并非不同社群之间的简单的同一性或同一化进程，而是同一性与非同一性相互伴随的进程。哪里有同一性，哪里也就有非同一性被激发而呈抵抗态势。当一批人被迅速吸引成为网民并乐于享受互联网的同一性幻象时，或许另一批人则选择从中走出或逃离。即便是在同一性思维模式的力量异常强劲的互联网上，也会在内部存在众多的非同一性力量。归根到底，当今互联网时代虽然具有异常强大的同一性力量，但非同一性也不可避免地存在并起着自己的作用。这样，电影观众群体出现影片分赏的格局是必然的，存在三种或者更多的新审美构型就是可以理解的了。当前要紧的是进一步持续深入观察这场美学革命的究竟，因为对它的了解才刚刚开始。

3. 中国电影的网众自娱时代

在 2015 年十一长假前后，由一群青年编剧、导演和演员协力创作的故事片《港囧》还在持续热映中，它继《人再囧途之泰囧》（2012）后再度发力，接连刷新国产片票房的多项纪录，到 10 月 6 日已跃过 14 亿元[1]，并铁定已创造国产片高票房纪录之一。加上暑期档的《捉妖记》《煎饼侠》和《西游记之大圣归来》三片联手创造的国产片群体票房奇迹，这又一次提醒人们：一股新锐而又一时难以说清道明的电影力量已然在中国影坛崛起并不可阻挡地成为主流。这股所谓的中国电影新力量虽然已成为新闻媒体、专业人士和普通公众竞相热议的对象，但如何对其美学维度加以学理反思和阐释，毕竟依旧是一个有待于辨析的难题。这里不奢望能轻易破解此道难题，只是希望能从自身角度去尽力做一些初步理解。

（1）通向中国电影新力量。

此前谈到，进入 21 世纪第二个十年的中国电影呈现出电影美学多样态与新旧接力加速两大特征，具体表现为中式大片浪潮、温情喜剧、奇观化悲剧、冷幽默电影、网媒电影、轻喜剧、粉丝电影、内地与香港雅俗杂糅片、美式爱情片、广告型

[1] 据猫眼票房分析，当日票房为 141838 万元，http://piaofang.maoyan.com/。

电影等特征，以及电影演员和编导新老更替加快。这些已对现有的电影美学及评论体系构成挑战。同时，通过观察2014年度中国电影文化景观的五副面孔（艺术、商业/时尚、产业/企业、金融业/贸易、互联网/传媒业），还见出其中蕴含的当代社会新审美构型意义，区分出深深度审美构型、浅深度审美构型和中深度审美构型三种形态，而它们正是由基于互联网的生活冲动与互联网中自我分离出的个体自由冲动之间的冲突与调和所造就，由此可见出一场基于互联网的电影美学革命已悄然引爆。在上述讨论基础上，这里想进一步分析中国电影新力量的美学维度。

首先需要就中国电影新力量做一点界说。"电影新力量"这个词有时又称电影创作新力量、电影新势力、新生代导演、新锐导演或青年影人群体等，是近年来使用频率高、热议频繁但又无法得到精确界定的词语，随着中国电影票房节节攀升而受到电影界及全社会的高度关注。尽管有时人们主要在新锐编导意义上使用这个词语[1]，但实际上它应有着更宽广的涵盖面。简单地说，中国电影新力量大约可以被赋予多方面内涵（不完全列举）：一是指近几年来崛起成为当前电影创作主流的一些青年编剧、导演及演员等；二是指近年来陆续加入电影投资行列的一些新的电影投资商（包括互联网产业巨头）及其采用的新型筹资方式如"众筹模式"等；三是指锐意实施新媒体营销战略并成为电影营销生力军的新兴电影营销商；四是指影片的影像世界传达的新美学内涵；五是指充当影院观众主体的年轻网民群体。简言之，中国电影新力量大约是指进入21世纪第二个十年以来成为中国内地电影业主导势力的那些新兴元素，特别是与国际互联网相关的新兴元素，涉及编剧、导演、演员、投资、营销、影像构造及观众等几乎各个方面。而其美学维度则是约略地指其在审美及艺术上的新的意义呈现及其缘由。

在尝试理解这股中国电影新力量的美学维度时，不禁令人想到帕特里克·富尔赖（Patrick Fuery）对吉尔·德勒兹（Gilles Deleuze）的《电影Ⅱ：时间—影像》结语的引用："电影的某种理论不是关于电影，而是关于由电影衍生的种种概念，以及这些概念之间形成的互为参照、彼此交织的关系。"富尔赖随后指出，从这一观点可以得出关于近年来电影理论新变化的一次总结："对电影所引起的共鸣和反响的关注，远远超过了对电影自身元素的关注；另外，要理解什么是电影，它

[1] 在2014年由国家新闻出版广电总局电影局发起、电影频道节目中心主办的中国电影新力量推介盛典上，被称为"中国电影新生代跨界导演"的11人得到首批推介，有韩寒、郭敬明、邓超、俞白眉、陈思成、李芳芳、肖央、郭帆、陈正道、田羽生、路阳。据百度百科：《2014中国电影新力量推介盛典》，http://baike.baidu.com/link?url=YeFI5vZkdUZuER0Us4Q7zLcF4kv7IWtsJiS3b6o67kTmU24JmOoQOcgapuN_wjExahUeNr6GCarCPK4XBWk8Ea。

是怎样运作的,我们必须转向这些更为广阔开放的问题。"[1]面对当前中国电影新力量时更应如此,要理解基于互联网的电影美学革命的究竟,就需要跨越单纯的电影作品及电影产业视野,关注与此相关的更为宽广的那些社会领域。

如此,不妨把当前中国电影新力量的诸多现象视为中国电影美学维度出现一种新趋势的标志。而要理解这种中国电影新趋势,就需要至少同时看到两方面的情况:一方面,这种电影新力量是此前中国电影美学持续演变的新状况,因而应当持有一种历时态眼光;另一方面,这也是中国电影及相关社会力量的诸种要素在当前的整体呈现或展开,因而需要一种共时态眼光。这就需要对中国电影新力量的美学维度作历时态与共时态相结合的综合考察。

(2)中国电影新力量之历时态演变。

从历时态角度回看,中国电影新力量与此前中国电影的演变历程相比,带有一种鲜明的转向特征。此前中国电影的演变历程,可以大体区分为两个时段:一个时段为模块位移,另一个时段为类型互渗。这两个时段的电影转向的直接的主导力量分别是社会革命和全球文化经济的转型。

中国电影从诞生之初到20世纪80年代后期,其演变历程带有模块位移的突出特征,这就是伴随中国社会革命之大动荡(含国家政权之大更替)而先后(或同时)经历四个阶段的模块变迁:一是电影诞生之初至20世纪40年代以上海为中心的东部电影模块,二是50年代至80年代前期以北京为中心的北部电影模块(北京电影制片厂、上海电影制片厂、长春电影制片厂、八一电影制片厂、儿童电影制片厂、青年电影制片厂等),三是50年代至80年代分别以香港和台湾为中心的南部电影模块,四是80年代以西安等为中心的西部电影模块(西安电影制片厂、广西电影制片厂、峨眉电影制片厂等)。而到上述第四个时段即西部电影模块崛起时,中国已从社会革命时代转变为社会改革时代。可以大致地说,模块位移成为社会革命时代中国电影演变的主调。换言之,20世纪中国疾风暴雨般的社会革命震荡成为中国电影发生上述模块位移变迁的深层动力源。

90年代以来,伴随中国社会改革的转向,以欧美为主导的全球文化经济转型的巨大力量也渗透到中国,导致中国电影长期持续的模块位移格局出现断裂,而代之以上述多种模块碎片堆积下的类型互渗格局。正如阿帕杜莱关于全球文

[1] 〔法〕富尔赖:《电影理论新发展》,李二仕译,北京:中国电影出版社,2004年,第1页。

化经济的散裂和差异格局的洞见及其有关族群景观、媒体景观、技术景观、金融景观和意识形态景观的具体分析所指出的那样[1]，随着这股全球文化经济转型之风在中国持续蔓延，中国电影界以《红高粱》获西柏林电影节"金熊奖"（1988）为鲜明标志，已被身不由己地纳入全球文化经济转型进程中，其内部长期延续的历时态的模块位移问题，被转化为共时态的诸种电影类型之间的区分及渗透问题，出现主旋律片、艺术片和商业片三种主要类型既相互区隔又相互渗透的奇特状况，形成中国电影特有的类型互渗格局。《甲方乙方》（1997）作为较早成型而又成功的商业片热映，使得上述三种类型相互区分的需要清晰地呈现出来。但中国的特定国情决定了这种三型并立格局不可能长久，而是需要相互渗透，因为它们分别存在感召力欠缺、疏远普通公众和政治导向淡薄的美学缺陷。随着《集结号》（2007）同时受到政府、专家和观众的共同欢迎，上述三种类型片的互渗终于实现。[2]

但是，进入21世纪以来，伴随以互联网为主干的新兴媒体主导的全媒体时代进程的急剧提速，电影的类型互渗格局也不可能长久持续，而是不得不遭遇被互联网平台强力冲击的命运。这里有与互联网紧密关联的两次电影公共事件需要特别提及：一次是2005年年底至2006年年初一名青年将评论中式古装大片《无极》的自创短片《一个馒头引发的血案》发布到网上，引起全国网上网下热议的公共舆论事件。该短片或微电影从该大片中精心选取有趣的标志性细节（如两少年因一个馒头而种下仇恨的种子，导致后来的血案发生），摘取央视等节目视频片断而加以配音，对该大片内容和表现手法都展开辛辣的嘲讽，上传到网上后便引发网民共鸣并激发"公愤"，创造了极高的点击率，成为一场全国性公共舆论事件。该公共事件显示，国际互联网已经发展到这种地步，以致普通观众已有技术条件公开批评世界级大导演的"壮举"并引发全国公众群体围观，产生全国性社会影响力。而假如没有可以实现双向即时互动的互联网传播平台，这样的电影公共事件是不可能发生的。另一次发生在大约五年后，在2011年11月11日前后达到热映高潮的《失恋33天》，其从网上人气小说原著到被改编和被网民群体倾力创造票房奇迹的神奇经历，都高度依赖于互联网的双向传播作用，迅即在网上

[1] 〔美〕阿帕杜莱：《消散的现代性——全球化的文化维度》，刘冉译，上海：上海三联书店，2012年，第35—62页。
[2] 以上有关从模块位移到类型互渗的论述，引自笔者的《革命式改革——改革开放时代的电影文化修辞》一书，北京：中国电影出版社，2015年。

网下成为全社会舆论高度关注的公共事件。该片用轻松而幽默的方式讲述黄小仙从失恋到走出失恋阴影的33天故事。这位刚刚亲历失恋之痛的大龄姑娘不得不忍痛为一对新人策划婚庆典礼，而正是在此过程中，在自己平时轻蔑的同事王小贱的帮助下，她逐步治愈失恋之痛并找到真爱。这两次电影公共事件可以分别从电影评论和电影创作角度被视为一种电影新力量或一个新时代陆续开启自己的转向的鲜明标志：当在互联网上长大的一代代人大胆跨越电影圈专家的话语藩篱而成为中国电影（创作、制作、营销、消费、评论等全过程）的主导力量时，以往的向来由电影业专家引导的格局就逐渐被打破，而代之以普通公众特别是网民依托互联网平台而自娱自乐的电影消费时代。

正是在这个意义上说，中国电影继模块位移和类型互渗两个时段之后已迎来自己的第三个时段——网众自娱时代。与前述两个时段电影美学维度的支配力主要分别来自社会革命进程和全球文化工业的转型进程不同，网众自娱时代的支配力量可能位于国际互联网及其相关社会关系的深处。

（3）中国电影新力量之共时态构造。

这里的网众自娱，是对当前中国电影新力量的美学维度的主要特征的一种简要概括，是指网络大众摆脱专家引导后的自主娱乐。这种电影新力量的主导性支配力已远远不只是来自电影圈自身，例如由电影编导及演职员等构成的电影创作团队，而是来自更加复杂多样的相关社会圈层，包括电影传媒界、电影产业界、电影投资界及电影观众等。它们的突出特点之一在于，它们与国际互联网传媒平台有着千丝万缕的和不可分割的紧密联系。这里可以在共时态构造意义上梳理出电影新力量的几个基本层面或维度（不限于此）：影宣层、影销层、影资层、影创层、影众层和影像层。

首先是影宣层，即电影宣传层面。电影新力量在此的新标志是网舆引导局面的形成。网舆引导，是说与以往的电影专业人士引导观众的影片观赏不同，以互联网为主干平台所形成的公共舆论已成为普通公众观赏影片的主要指南。以互联网为中心平台的传媒界和网民掀起了对与影片有关的所有方面的即时报道和网上交互讨论，从而汇成影宣层特有的网舆引导格局。回想八年前《集结号》上映之时，当知名导演喊出"《集结号》绝对是有史以来最好的大片"[1]时，几乎所

[1] 郑洞天：《〈集结号〉绝对是有史以来最好的大片》，http://ent.sina.com.cn/m/2007-12-27/ba1853222.shtml。

有媒体都竞相转载或引用，并以此作为拉动该片票房的几乎是"一锤定音"般的最强音，但如今，当《捉妖记》《煎饼侠》《西游记之大圣归来》和《港囧》接连热映之时，我们还能再次聆听到此类专家的最强音吗？它们或许已经发出了，却早已被淹没于互联网上由普通网民自动掀起的滔滔舆情之中，而难以像以往那样产生响彻云霄的效果了。而更可能的情况是，不少圈内专家已自动中止了这种自觉徒劳无益或无法预测的预测，而是听凭其票房指数变动不居且难以预测的状况继续下去。诚然，无可否认，一些网络影评人在网上论坛或微信朋友圈发布其独家即时影评，同网民展开双向互动（包括短兵相接式论战），会充当网络影评领域"意见领袖"的角色，从而对影片票房产生一定的影响力。但是，这种影响力即便再大，同过去专业影评家的巨大影响力相比，无疑已大大减弱，同时其自身也无法避免受制于互联网的非自控性或非自主性。有趣的是，同样是那位知名专家，在《失恋33天》于2011年光棍节期间创造新的票房奇迹后，大声喊出现在该是《失恋33天》的这位新锐导演取代其父亲一代的时代了[1]。这样的判断确有其敏锐度，《失恋33天》恰是依据网络人气小说改编，并极大地依赖于互联网平台实现网民参与影片改编和制作全过程而大获成功的首部影片。它作为首部成功的网媒片出现，标志着互联网及网民不仅从旁助推电影创作而且直接左右特定影片命运的时代，即网舆引导的时代已经到来。而从那以后到现在，就再也没听到过此类强有力的"最强音"了。

其次是影销层，它同影宣层有着密切联系，但又需区别开来认识。与影宣层主管电影讯息的宣传或传播不同，影销层负责电影发行、营销及院线等事务。近年来影销层的新趋势在于社交新媒体营销，即高度整合和依赖互联网及移动互联网平台而实施全方位即时互动电影营销，以致微博、微信、专业化网站、手机APP及大数据等社交新媒体都成为电影营销的平台或方式，从而有力地助推影片的热销。《小时代》系列在营销上就充分利用有关目标群体高中生（40%）、白领（30%）、大学生（20%）及其他人群（10%）的大数据信息，做出准确的市场定位，实现了成功的营销。社交新媒体营销成为电影营销的利器，无疑是近两年来影销层的一个突出趋势。[2]

[1] 引自2011年11月18日上午于北京大学召开的2011（第二届）世界华语电影论坛上郑洞天导演的发言，笔者当时在场。

[2] 新兴电影营销商有麦特文化、影行天下、剧角映画等。见陈少峰、徐文明、王建平：《2015中国电影产业发展报告》，第四章，北京：华文出版社，2015年。

接下来该是更具有实际作用的影资层了，这是由互联网产业及其他众多投资商组成的电影资本或金融系统。没有电影投资方出资或集资拍片，电影的其他所有层面就都没有实际意义了。近年中国电影新力量的鲜明特征之一在于网众筹资，即影片的投资往往不再由独家或少数几家投资方承担，而是更多地采取了众多投资方联合筹资或投资的方式，有的甚至采取基于互联网平台的众筹模式。近年来不仅大型互联网产业如 BAT（百度、阿里巴巴和腾讯）成为电影业的主要投资方和制作方，而且不少影片就运用网众筹资模式完成融资计划，例如《小时代4》《狼图腾》《黄金时代》《我就是我》和《十万个冷笑话》等[1]。依赖于互联网的网众筹资对电影的深度参与和强力干预，无疑会实际地渗透入影像层。

如果说，影销层和影资层都以不在前台的幕后方式在起作用的话，影创层扮演的则是一直居于台前的角色。这是多由年轻影人群体和网络人气作品组成的电影构成层面，大致包括新锐弄潮和网作热销两方面。一方面，一茬茬不断涌现的年轻编剧、导演和演员组成的新锐影人群体，由于深谙互联网网民趣味，总是能凭借电影美学上的创新朝气和锐气，在电影市场持续搅动新潮，形成跨越影人前辈而独占鳌头之势[2]。另一方面，如今的高票房影片通常是改编自网上人气小说或漫画原作，它们仿佛已成为电影时尚潮流的新引擎，这可称为网作热销。这些网作热销型影片总是先在网上赢得超高人气或口碑后才据此优势进行电影改编，并且同时参考网上平台的民主及自由评议而进行再创作。于是，网上超高人气就成为影片再创作的重要依据和票房的基本保障。《失恋33天》就是由作者本人改编自其自创的同名人气网络小说。这部影片和《滚蛋吧！肿瘤君》等一道进一步拉动了"IP电影"（即"知识产权电影"）的热潮。《滚蛋吧！肿瘤君》先是由漫画原作者熊顿（原名项瑶）在网上展示，获得人气后出版纸质书，再先后改编成舞台剧及电影。这部典型的"IP电影"从原著到改编再到观赏，都极大地依赖于网上人气，全面依托互联网平台而成就自身的传播轨迹。

再接下来是影众层，这是以年轻的互联网网民为主体的观众群，他们自主走进影院观影而获取娱乐，这不妨称为网众自娱。近年来有一种观点，认为来自北上广深一线城市之外的二、三、四线城市的所谓"小镇青年"已成为当前票房增

[1] 参见《电影众筹的5大经典案例分析》，http://www.cr.cn/zixun/2015/03/23/1229746.html。
[2] 例如，《人再囧途之泰囧》的编剧为青年剧作家（者）束焕和丁丁;《港囧》的编剧则是导演徐峥本人和束焕、苏亮、赵英俊和邢爱娜等组成的青年编剧群体;《夏洛特烦恼》的编剧和导演闫非和彭大魔也都年轻。

长的主力军；而另一种观点则从"都市青年"（一、二线城市）与"小镇青年"（三、四城市）的区分上悉心追踪影院观众的动向。"不管是'小镇青年'，还是'都市青年'，都是制片方、发行方以及放映方所必须认识和努力刻画的用户——'我们的用户究竟长什么样'这一问题关系到创作、制作、发行、营销等产业链上的方方面面。"[1]

影众层所发生的一个深刻的变化在于，越来越多的观众是年轻网民或更加年轻的"网生代"（青少年），他们的观影趣味和习惯的形成，已经越来越多地摆脱了对专业影评家言论的依赖，而是更多地参照网上社区的无名影评的牵引，从而出现网众自娱状况。这意味着以网民为主体的观众群体似乎正在自己主导自己的娱乐（或许这不过是一种浅表现象？）。而在以往的模块位移和类型互渗时段，观众更多地会自觉接受专业影评家的引导。但今天毕竟已是中国电影业的"大众消费时代进行时"了[2]，也就是观众不再局限于专业影评家的引导而是渴望自主寻求娱乐。这不禁令人想到论者有关四个消费社会（或时代）的区分：第一消费社会是少数中等阶级享受消费的时代，与西化和大城市化相伴随；第二消费社会是经济高速发展条件下以家庭为中心的全民消费的时代，呈现为大量消费、大城市化、美式倾向等；第三消费社会是消费个人化、个性化、多样化、差别化、品牌倾向等的时代；第四消费社会是趋于平等共享、重视社会共存的时代，呈现为无品牌倾向、朴素倾向、休闲倾向等。[3]虽然这种区分未必完全适合于中国消费社会的变迁线索，但毕竟有些东西仍需要重视，这就是当前中国社会消费状况已发展到这种地步，以致以网民为主体的普通公众或大众已趋于自娱自乐了，他们越来越多地不再受电影专业评论家或文化阶层的居高临下的引导，而是宁愿自行其是，自主寻求自我娱乐方式。与有论者批评"80和90后"观众群患有"年轻一代的文化幼稚病"[4]不同，这种摆脱专业影评家引导的网众自娱现象已开始成为中国电影的常态现象，并且可能意味着一种深刻的裂变或转向已经发生：当普通观众在影院自娱自乐时，传统专业影评家却在旁不知所措，既对影片品质本身无

[1] 陈昌业：《影市新力量："小镇青年"已成影市主力？》，华谊兄弟研究院微信公众号：HBresearch，原载http://www.huxiu.com/article/126063/1.html，又据http://read.haosou.com/article/?id=164d46f0d4e013a526bd26c1567f4b6f。

[2] 参见王臻真：《IP电影热——中国大众消费时代进行时》，《当代电影》2015年第9期。

[3] 〔日〕三浦展：《第四消费时代》，马奈译，北京：东方出版社，2014年，第1—17页。

[4] 顾骏：《刷票房纪录，电影幼稚还是观众幼稚？》，据文学点亮生活微信公众号ID：iwenxuebao，http://weibo.com/p/1001603883411017186068?sudaref=www.baidu.com。

法苟同而加以批评，更对其票房上升原因无言以对而予以嘲讽。某些网络影评人或"意见领袖"或许可以例外，但他们至多也只会在属于自己的网络圈层而非所有的网络圈层产生能量有限的影响力。

在影宣层的网舆引导、影销层的社交新媒体营销、影资层的网众筹资、影创层的新锐弄潮和网作热销、影众层的网众自娱之后，就来到最后一个层面即影院环境中建构的影像层了。这是银幕向观众直接塑造的声光电影中的艺术形象世界。电影业的关键还是要作品来说话。

当前电影作品建构的影像世界更多地呈现出一种轻平喜剧性特征，其标志就是主要人物被抛入一种流动或流散的生存状态中，呈现为个体生存的流动性或流散性、表意的平面性或浅薄性以及美学的轻喜剧性。《人再囧途之泰囧》中徐朗为获得"油霸"专利而与同事高博到泰国斗智斗勇，途中巧遇游客王宝的瞎掺和，三人合力上演了一出逗乐逗趣的公路喜闹剧。《心花路放》讲述遭遇爱情危机的耿浩在好友郝义的帮助下，在云南大理风情场中展开了一段段嬉闹、搞笑的猎艳之旅。《分手大师》的主人公梅远贵在从事一次次成功的"分手"业务后，巧遇北漂女汉子叶小春，一道上演了一出爱情轻喜剧。这么多社会人士都急需专业人士去协助办理替人"分手"的业务，这本身就表明一种流散的生存已成为许多人无可回避的生存现实。《后会无期》向观众呈现了几名在东极岛长大的年轻人自驾旅途的传奇经历，干脆让全部故事都在横跨东西的公路上逐步展开。《捉妖记》讲述男青年天荫神推鬼使地怀上即将降世的小妖王，被降妖天师小岚一路保护着躲过各种妖怪的故事。二人虽然渐渐对小妖产生了人的感情，但小妖毕竟被视为人类的敌人。在一个人妖混杂的世界里如何区分人与妖以及如何找到真正的人性，这样的生存故事牵动人心。真正的人性难道存在于某些妖中？而真正的妖性难道存在于某些人中？观众不能不产生丰富的联想和想象。《煎饼侠》的主人公大鹏因一次事故而遭世人唾弃，为还债被迫拍摄《煎饼侠》，但明星朋友们一个个离他而去。人生低谷中的大鹏草率签下电影拍摄合约，必须找到大牌明星出演才能保住性命，由此推演出一系列荒唐事，终于成就了自己的梦想，完成一次"屌丝逆袭"。《港囧》则是把《人再囧途之泰囧》式公路片放到香港环境下展示，述说中年男性徐来在陪伴老婆蔡波及家人到香港旅游过程中，想与大学初恋女友画家杨伊旧梦重温，无奈被小舅子蔡拉拉识破而遭到百般阻拦，从而引发一场港囧。这里的生存的流动性集中表现在，人

到中年、事业有成的徐来却发现自己的初恋及画家梦想都失落在20年前，于是希望在香港能重新找回这原初的人生激情时刻。这些影片可能各有其电影美学追求及特点，但在流散性生存、平面化及轻喜剧性等也即轻平喜剧性方面，具有一致性。

上面六层面简析诚然不足以概括当前中国电影新力量之全部，但还是可以呈现其主要方面。相对而言，一个突出现象集中表现在，当前已不再是传统的专业影评家引导普通观众的时代，而已成为以网民为主体的普通观众自己寻求自主娱乐的时代，即网众自娱的时代。而所谓中国电影新力量正可以被视为围绕网众自娱这一中心而自动形成的一种多层面社会审美构型：影宣层为网众自娱营造出网上舆情环境，影销层把电影信息直销到网民观众心坎上，影资层的网众筹资归根到底为的是满足和维护网民的电影趣味，影创层从新锐弄潮到网作热销都服务于网众自娱，影众层借助栖居于互联网的现实而让网众自娱成为可能，影像层的轻平喜剧性更是要顺应网众自娱所需的轻松与平面化趣味。可以说，这样的分析还只是一种开始，需要由此而认识当前正面临的以网众自娱为核心标志的新的中国电影美学时代。

（4）网众自娱时代与分众各赏。

要认识以网众自娱为标志的中国电影新力量或中国电影美学新时代，诚然需要开展多方面的工作，但毕竟应当首先认识网众自娱的美学构成。而要认识这种美学构成，应当看到它与外部环境的特定关联，具体就是说，看到与网众自娱现象存在关联的三类公众：网众自娱的典型代表可能是影院观众中的大部分，多为网民，可称为影院大众；影院中还有一部分观众，同样是网民，对网众自娱现象可能持有保留、警觉甚至排斥态度，可称为影院小众；而在上述两种影院观众即影院大众和影院小众之外，还存在不进或很少进影院观影但也会在电影下线后以不同渠道观片的数量庞大的公众，即非影院观众，其中文化人及中老年人为数众多，同时还有数量巨大的教育程度偏低的人群。

先来看影院大众。他们多是依托国际互联网成长起来的大中城市青少年，对网上社群所建构和偏好的特定价值观持赞同或呼应态度。他们能够成为网众自娱的核心力量，本身就表明特定的网民群体同其他群体之间的趣味区隔已经形成，这就是特定的网民群体内部已经联合起来自己找乐，而不再听命于传统精英或专家阶层的趣味引导，以及其他网民阶层或非网民阶层的趣味干预了。他们平时就

擅长于在网上社区发出自己群体的共同声音、维护自己群体的共同利益、形成自己群体的共同时尚潮,而这些共同声音、共同利益及共同时尚潮都同传统精英或专家阶层的声音和利益形成明显的区隔。网民已经建构了自己特定的偶像、偶像认同体系或网络乌托邦幻象,找到了可以信赖的"网络意见领袖"。像《小时代》系列影片的忠实观众就主要是《最小说》杂志的粉丝群,他们像爱护自己的声誉一样去维护该杂志的声誉,自动成为拉动其票房的主力军。他们中的每个人可能在其他方面各有其差异,但在维护《最小说》杂志时却可以形成惊人的美学同一性。网上登载的该杂志 2015 年 7 月号的主编手记说:"又迎来了一年一度的暑假,不过对于现在的我来说,则是又迎来了一年一度的暑期档。当大家买到这一期《最小说》的时候,《小时代 4:灵魂尽头》已经上映,大家有去电影院看吗?有被虐哭吗(……)?有想起和朋友们的青春时光吗?有想到,这是时代姐妹花的最后谢幕了吗(写到这里我都忍不住又一次伤感起来……)?"这里有对粉丝同时做的杂志和影片广告,更传达了富于亲和力的平等询问和直率的"伤感"。"幸好,电影会下档,书籍却可反复阅读。伴随着《小时代4》的上映,我们也同期推出了《灵魂尽头——小时代电影全记录Ⅲ》和《时代帧相——小时代光影全集》两本电影周边书。"[1]相信忠实的粉丝群会对这份主编手记产生强烈的认同感,并乐意积极响应主编的号召,前往影院力挺该影片系列票房,而非粉丝群体则未必对此感兴趣,甚至还可能相反,抱以嗤之以鼻的轻蔑态度。这表明,网众自娱指的仅仅是某些网络圈层的网民有限的艺术趣味聚合,而绝不意味着所有网络圈层网民的艺术趣味聚合。

再看影院小众,就是虽然进影院但与网众自娱现象保持明确的美学距离的那小部分观众。他们的成分要复杂些,但可能多为网民。不过,这里的网民是一种泛指,既是指那些时常参与网络公共舆论、几乎全部日常生活过程都与互联网密不可分,从而"生活于网上"的公众(狭义网民),也可以更宽泛地指以国际互联网(含移动网络)为日常通信工具的所有公众(广义网民)。故这里的影院小众,无论是狭义网民还是广义网民,其日常生活都与国际互联网存在直接或间接的微妙而又重要的联系,其基本的电影美学趣味可能是与网众自娱的流行品位相绝缘、疏离或保持一定距离。他们大多未必认同网众自娱的通俗口味或轻平喜剧

[1] 《〈最小说〉2015 年 7 月号主编手记》,http://www.zuibook.com/web/zui/?p=1813。

性，而是向往更高雅或更独特的电影趣味。

最后是非影院观众。他们是那些长期拒绝进影院但难免会受到电影公共事件的影响的公众，也包括那些时常在电影下线后从互联网、电视电影频道或影碟等多渠道观看电影的人群。面对网众自娱现象，他们可能持有理解、质疑或拒绝等不同的态度：理解者会认可网众自娱现象的合理性和主流性，抱以明确的赞赏态度；质疑者会对此产生疑虑，担心其对社会可能产生负面影响；拒绝者则会激烈地批评甚至谴责网众自娱的无聊和不负责任等。这样的为数众多的影院外观众社群的存在，集中表明网众自娱现象的社会同一性是颇为有限的，仅仅局限于网民观众内部，而远远不能代表那些非影院观众群体，而后者的数量极其可观。

上述三类公众的同时并存表明，网众自娱现象的出现及其成为当今时代电影鉴赏的主流的现象，并不代表全体或多数公众中的电影合众共赏格局已经形成，反而是表明，全体或多数公众中仅有一部分人即影院大众加入到引人注目的电影网众自娱潮流中，并自觉地充当其弄潮儿；而另一部分人即影院小众则选择与此主潮保持相当的距离；再有一部分公众干脆选择拒绝进影院。显而易见的是，尽管这三类公众的电影生活都或多或少地依存于互联网，但他们的艺术分众各赏已经成为当今时代不可回避的美学现实，而正是它可以把我们指引到网众自娱的美学实质上去。

这里的艺术分众各赏，作为网众自娱现象的美学实质，是指不同观众群体分别鉴赏各自喜爱的艺术品的情形，从而表明公众中确已存在审美趣味的差异性或多样性。这一点在当今时代已成为一种无可否认的美学现实：分众各赏具有一种绝对性，而合众共赏则只具有相对的意义了。快乐地欣赏和认同《人再囧途之泰囧》和《港囧》以及《捉妖记》《煎饼侠》等洋溢轻平喜剧性的影片的影院大众，未必能同样快乐地欣赏乃至认同那些需要更多沉思的影片如《一九四二》《万箭穿心》《黄金时代》和《烈日灼心》，而后面这些影片则有可能受到影院小众的青睐。更有甚者，那些非影院观众，特别是其中的高雅文化人群体，近年来索性自动选择与电影院绝缘，因为他们对电影中的轻平喜剧性之类的新潮流持有轻视、排斥或疏离等不同的态度。笔者所接触到的不少高雅文化人表示，如今的电影更多娱乐、明星绯闻和票房等因素，而更少真情和思考，感觉无聊，所以拒绝耗时费力花钱上影院。但与此相矛盾的是，他们自己虽多年不上影院，却总是密切关

注或质询有关电影的种种新闻[1]，特别是一再成为舆论焦点的那些电影公共事件，例如一度成为众议的公共"话题"或"现象"的《失恋33天》《人再囧途之泰囧》《天机：富春山居图》《小时代》系列、《一九四二》和《私人订制》等，并且可能在电影下线后以不同渠道观片，以便满足个体趣味或及时观察电影公共事件背后的相关社会公共趋向。

上述分众各赏现象的出现，表明网众自娱时代的美学现实具有自身的特征：影院大众自主起来寻求自娱，既相互聚合于特定的网民社群中，又相互离散于不同的网民群体之间，既聚合又离散，既合又分，从而合奏出一曲奇特的合分杂糅的社会交响乐。只不过，这里的"合"早已不同于大约二三十年前类似于全家围坐于电视机前所达成的高度同一性的全部共同体成员的万众一心式认同了，而是更多地仅仅局限于那些热衷于进影院观影的影院大众，无法简单地涵盖影院小众的有差别的趣味，更不能简单地充当非影院观众群体的代言人。如此情形下，这时的"分"反倒变得更加引人注目了，因为唯有它才尤其能显示当今社会公众的公共性问题的本来面貌：正是由于影院大众、影院小众及非影院观众等不同社群之间的相互区隔日益明显和加剧，公众才会产生越来越难以承受的孤独感，以及相应地加以化解的强烈渴望。这样，网众自娱时代的电影美学就显然不再简单地指向普通公众的消除差异的同一性聚合，而不过是他们之间的差异中的平等对话了。与不同公众社群之间的差异具有绝对性相比，其同一性则只具有相对意义了。

现在需要问的是，网众自娱现象及其分众各赏实质的出现难道真的意味着网民观众群体已能自己主宰自己的娱乐乃至社会命运了？若果真如此，那如今已极大地依赖于国际互联网的电影难道不已成为普通公众享受其自由和民主权利的天然乐园了？其实，这种自由感和民主感极可能只是一种浅表现象，宛如一座巨大的冰山刚刚露出的山尖部分。山尖下面的深海里还隐藏着什么，恰需要予以深入而全面的理性探测。但目前可以指出的有两点：

一点在于，不能过分相信电影的网众自娱时代所建构的自由与民主性幻觉。眼下的电影观众数量诚然在持续地大幅度地增长着（特别就中国电影银幕数量和票房数量的增长幅度看），但影院观众的主体毕竟更多地不过是20至30岁的年轻人，而更大数量的中老年观众群体仍然置身于影院之外，如此，中国电影的网

[1] 或者不如更准确地说，他们是由于置身于全媒体时代的特定环境下，身不由己地被动关注和质询，正如人们所谓如今已不再是你看新闻而是新闻看你了。

众自娱现象不过是涉及中国公众数量的一部分而已，远远不敢奢谈什么普通公众的自由与民主权利在观影中实现了。而且，属于网众自娱现象的主体的影院大众的内部成员其实并非高度同一，而是杂多的，也就是他们中间还可以细分出形形色色的社群圈层或小众。

另一点在于，不是电影观众群体自身，而是国际互联网传媒技术平台、传媒产业及其背后更加强大的国内国际资本力量乃至与之有千丝万缕联系的繁复的社会权力关系网络，可能才是我们目前所见的电影网众自娱现象产生的深层动因。如此，网众自娱现象仅仅表面看是网民在自己引导自己的艺术趣味，但其行动的深层可能仍然受到基于互联网的全球时尚风或全球消费潮及其背后更神秘难测的国内国际社会权力关系网络的力量的无意识牵引。而这种基于互联网的全球时尚风或全球消费潮内部是否本身就正自动酝酿着某种自我创造与自我毁灭相互依存的运动，即"自反性现代化"进程，从而导致这种潮流本身的自反式消解？按照乌尔里希·贝克的观点，"'自反性现代化'指创造性地（自我）毁灭整整一个时代——工业社会时代——的可能性。这种创造性毁灭的'对象'不是西方现代化的革命，也不是西方现代化的危机，而是西方现代化的胜利成果"[1]。几乎无所不在和无孔不入的近乎万能的国际互联网是否也会遭遇马克思所预言的资本主义生产了自己的掘墓人无产阶级那样的命运，值得进一步观察。如此一来，有关电影网众自娱的自由与民主性的判断就该是需要纠正的错觉了。

（5）网众自娱时代的电影分赏与电影公赏力。

就网众自娱现象对当前电影美学转向的实际推动看，它的出现确实揭示了一种令人思虑的新状况：电影分赏成为令人始料未及而又深感窘迫的现实，而对此种现实的忧虑则促使我们召唤电影公赏力。

一方面，电影分赏时代不可避免地到来了，而且处在其正在进行时。网众自娱现象的流行表明，数量庞大的年轻网民乐于去影院欣赏自己喜欢的轻平喜剧性电影，也就是影院大众在强力支撑和牵引电影票房；另一些公众即影院小众则偏爱某些高雅、沉厚之作；再有数量众多的公众即非影院观众则索性不进或拒绝进影院，尽管他们不排除总是对电影公共事件投寄高度的好奇心和质询姿态，或在电影下线后从其他不同渠道观片。这样的三类公众分众各赏的新状况已经并且还

[1]〔德〕贝克：《再造政治：自反性现代化理论初探》，据〔德〕贝克、〔英〕吉登斯、〔英〕拉什：《自反性现代化》，赵文书译，第5页。

可能会持续相当长的时间。假如网众自娱已成为当前和今后一个时期中国电影新力量的常态现实,那么,下面的情形是需要重视的,这就是随着电影市场的快速演变,作为网众自娱主体力量的影院大众及并非网众自娱主体力量的影院小众和非影院观众内部,都可能会自动产生更加精细的差异化区分即细分,从表面看来的统一体实际可以细分成若干小众,即细分成各有其特定艺术趣味的林林总总的小众群体。其原因并不复杂:随着以国际互联网平台为主体的全球消费潮流的分众化演变,若干小众群体各自选择彼此不同的艺术鉴赏作品的现象会成为主流,从而使得诸多彼此不同的网络亚文化并存和交融于互联网社区里。

正像的有社会趋势观察家所断言的那样,与过去"我们的生活几乎被主流市场上的大企业所主宰"不同,"今天情势已然改变","无论哪个行业,中间消费层都在快速凋零,并改写了我们大多数人的生活"。[1] 取而代之,众多小众的崛起将成为互联网社会生态及艺术消费潮的新趋势。"大多数人通过专类社交网站而非综合型社交网站搜寻爱侣,其实并不奇怪。置身于越大的在线生态社交网中,我们越想要成群结队。……我们仿佛被释放在一个无边无际的世界中,想要寻找到一个自己喜欢的栖息地。原因其实很简单——围绕在我们热爱的事物周围并且与别人分享它,使得我们更容易深化这个爱好,并且寻找更多有关的东西。这也使得网络世界更易于掌控。……我们不再想要由巨头们为我们定位,现在我们选择自己为自己归类。简而言之,我们像候鸟一样,在簇拥下飞行。"[2] 与我们通常想象的庞大网民群体有可能消除彼此差异而聚合成趣味同一的宏大社群不同,牢牢生长于国际互联网社区里的网民大众,会渴望摆脱主流文化同一性的束缚,转而在无边的网络社区里自由寻觅各自的同道,找到共同语言乃至知音,从而终究会不断重新聚合成各有其艺术趣味的众多社群(当然会时常分离或重组),形成丰富多样的网络亚文化现象。在这里,"分"实际上也同时就是一种"合",只是一种大分化中的小聚合、绝对差异性中的相对同一性;而"合"也同时是一种"分",即对本群属于"合",而对其他群则就是"分"了。当狭小的本群同一性难免掩盖异群之间的深刻裂隙或疏离时,这不就相当于是造就出当今互联网时代

[1] 〔美〕哈金:《小众行为学:为什么主流的不再受市场喜爱》,张家卫译,北京:北京时代华文书局,2015年,第9页。

[2] 同上书,第166—167页。

特有的"孤独的人群"[1]吗?神奇的国际互联网一方面在建造网上自由与民主的乌托邦,另一方面也同时在"自反"式地消解它,在带给网民以企求的自由狂喜时却又同时让其品尝到不期而来的孤独体验。

这样,网众自娱现象就不得不被细分为分众各赏现象。分众各赏,除了带有前面论及的不同观众群体之间存在不同的艺术鉴赏习惯的含义外,在这里还可进一步表示,即使是影院大众、影院小众和非影院观众内部,也还可细分出诸多小众群体,他们不愿随大流地跟风而行,而是各自保持不同的艺术鉴赏习惯。这对不同的电影观众群体来说,意味着他们希望欣赏到自己喜爱而又与别人不同的独特影片;而对文化产业或艺术产业来说,则需面向不同的小众群体而同时提供品种多样的电影产品,以便满足不同顾客的个性化艺术鉴赏需要。如此,分众各赏在电影和其他文化产业中的作用,将可能成为网众分娱时代电影美学关注的一个新焦点。而事实上,深谙当今文化市场新法则的电影产业,也会自觉地根据越来越精明的电影营销机构所捕捉到的精细和精准的各种分众数据,制定、调整或更新自己的电影生产计划及方式,以便尽力提供多样化的电影作品及后电影产品,满足不同观众群体的差异化需求。

另一方面,跨越分众各赏所代表的差异鸿沟而尽力实现所有或多数公众共享的电影公赏力,确实成了一个应当加以探讨的新话题。网众自娱及进一步细分而形成的分众各赏现象的存在和延续,固然是或将来仍会是一种无可回避且不以个人意志为转移的社会现实,许多公众群体也可能会以诸多小众姿态沉迷于各自的网络社区所建构的自由与民主乌托邦幻象中,但是,毕竟还会有越来越多的公众不满足于大范围的人类社群之间相互差异、孤独、疏离或敌意的生活持续下去,于是起而寻求跨越各种不同公众社群趣味的界限的公共性的艺术公赏力,具体到电影就是在电影分赏现实中探索电影公赏力。之所以提出这一问题,是由于人们可能会深切地认识到,尽管公众间的差异化现实必须予以承认,但跨越相互差异鸿沟的更具共通感和公共性的艺术公共鉴赏力即艺术公赏力的实现,仍然是有可能的和重要的。因为任何一个时代,特别是当今时代,跨越已有的人际差异鸿沟(无论其大小)而寻求达成一种起码的社会公共性——一种相互共存、共感及共享的平等的人类生态是必要的。

[1]〔美〕理斯曼:《孤独的人群》,王崑、朱虹译。

面对当今时代由"全球化时代""全媒体时代""数字时代""第三次工业革命"或"互联网+时代"等新锐术语所标明的巨大变化及其引发的社会动荡乃至更深的社会心理震荡,全社会或全球公民难道不应当紧急地行动起来,一道探索彼此日益疏远的不同社群之间的共在、共感及共享之道?在此,当代政治哲学家奎迈·阿皮亚所倡导的差异群体间的"对话"主张有其合理性:"一些价值具有并且应当具有普世性,正如很多价值具有而且必须具有区域性特征那样。我们不能期望,人类最终可以达成共识,可以对各种价值做出评判和排序。这就是我回到对话模式的原因所在,尤其是生活方式不同的群体之间的对话。……根据不同的情况,跨越国境的对话可以是愉悦的,也可以是令人烦恼的;不过,无论它们是愉悦的还是令人烦恼的,它们都是一种无法避免的现象。"[1]正由于差异中的对话具有必要性和重要性,因此,作为艺术公赏力整体中一个尤其具有社会公共性和影响力的领域,电影分赏中的公赏力正是需要认真探讨的课题了。

具体来说,当前中国电影界面临的问题就在于,不能满足于一般的网众自娱现象及轻平喜剧性作品等层面,而是应当由此稍作提升,在一个新的高度上设法面向多种不同的公众社群,提供尽可能丰富多样的电影作品及后电影产品,以便满足公众的跨社群的共同需求。如此,跨越影院大众、影院小众和非影院观众这三类公众群体之间的差异鸿沟而实现他们的观影中的公平对话及沟通,即跨群分合,就是应当呼唤的了。跨群分合,在这里是指不同公众群体在艺术体验的瞬间携带并跨越彼此分歧而实现暂时融合的状态。可以期待的是,在观影的瞬间,来自不同社群的观众得以携带本群的趣味或自我的此在而与来自其他社群的观众在银幕世界里相遇,通过影像世界激发的共鸣或共通感而获得一种暂时的对话和沟通。即便是在这艺术体验的瞬间过后,其相互之间的差异或分歧依旧存在,但毕竟也已有过这次富有意义的差异中的沟通及融合经历了。这次旨在实现跨群分合的艺术体验本身就有一定意义,而且还可以期待下一次新的跨群分合的银幕体验之旅呢!

(6)跨群分合与《滚蛋吧!肿瘤君》。

正是出于从电影分赏现实中寻求电影公赏力这一特定考虑,即找到蕴含上述

[1] 〔美〕阿皮亚:《世界主义——陌生人世界里的道德规范》,苗华建译,北京:中央编译出版社,2012年,第16页。

跨群分合品质或潜质的电影作品，影片《滚蛋吧！肿瘤君》进入我们的视野，尝试着分析其成功缘由和美学效果。之所以挑选这部暑期档（2015年5月1日—8月31日）票房不够高但也实在不低（4.84亿）的影片，而非同期业绩惊人的炙手可热的《捉妖记》（23.8亿）、《煎饼侠》（11.5亿）和《西游记之大圣归来》（9.4亿）[1]，是由于它并非专为满足电影市场消费而凭想象力虚构（这类作品无疑也有其独特美学价值），而是从故事原型及漫画原作者熊顿本人的本真生命事件中自发地生长出来的作品。这种来自个体生命本真处的悲喜交融的艺术品，应拥有那些全凭想象力虚构出来的作品所无可替代和难以比拟的独特而又深刻的生命本真性、人性共通感和审美感召力，这些难道不正是电影公赏力乃至艺术公赏力的具备跨群分合功效的最原初的品质？这部影片属于典型的"IP电影"——在购买原著改编权后将之加工而成的影片。青春年华的熊顿自知身患绝症（非霍奇金淋巴瘤）而面临绝境，却毅然乐观地拿起画笔，以擅长的漫画形式去形塑自己患病后的独特生命体验，在漫画形象中寄寓着丰富的想象力和乐观态度，很快在网上获得超高人气。她虽然在历经顽强搏斗后离世，但其抵抗病魔的勇敢精神和乐观且审美的人生态度赢得网络社区人群的普遍尊敬，传为佳话。

在影片改编时，年轻编导们乐意忠实传承熊顿作品中的乐观主义人生态度，强化主人公身上洋溢的悲情中的喜剧精神。"熊顿本身就有很细腻的笔触，而在人生突如其来的剧变中，她选择用漫画的形式来记录，把自身强烈的感受的独特的性格赋予到漫画中去——对于我们这些电影创作者来说，这是可遇而不可求的题材。"同时，他们也清醒地预见到，这些正面元素极有可能给这部影片的商业性增加助推力，"从市场上来说，它是在同类型电影中有创新的，而且更重要的是，作品中的价值观和人生观极正，它不仅不会给一个商业项目增加任何风险，甚至有可能有助力"[2]，从而有助于形成影片中艺术性与商业性的交融，实现艺术感染与市场盈利的双赢。

镜头拉开，青年漫画家熊顿在即将迎来29岁生日时却接连遭遇常人无法承受的残酷打击：被老板炒鱿鱼、被男友甩，还无端到派出所走一趟。更要命的是，她在朋友聚会上突然晕倒，检查发现身体出大问题了。但向来乐观开朗的她不甘心被打败，而是敢于乐观地面对命运的作弄，嬉笑地调侃身边的人和事。特别令

[1] 时光网特稿：《2015中国内地暑期档总结》，据 http://news.mtime.com/2015/09/01/1546405.html。
[2] 袁媛、张维重、游飞：《〈滚蛋吧！肿瘤君〉编剧谈》，《当代电影》2015年第9期。

人意外的是，她竟然还有心思花痴般地单恋年轻、俊朗又帅气的梁医生！同样重要的是，她的父母及好友夏梦、艾米等都全力支持她永不放弃地对抗病魔，助她紧紧扼住命运的咽喉。但她最终还是不治而去，即便如此，她在短暂生命中的乐观抗癌精神也已绽放出永恒而绵长的人生光芒，照亮周围所有的人。想必，它也会深深地叩击全体观众的心扉，无论其属于影院大众、影院小众还是非影院观众。这样，这部影片的一个独特审美品质就在于，主人公熊顿即便是面对人生悲剧性绝境也仍旧发扬喜剧性精神去抵抗，从而呈现出悲中寓喜、以喜化悲的美学效果，形塑成发自个体生命本真处的悲喜剧性。

我们看到，为了营造上述美学效果，影片特意采取了"小妞电影"（chick flick，或译女性电影）的样式，并让动漫、武侠、恐怖、悬念等多种元素交织在影片形式中，通过交叉剪辑，镜头在乐观的浪漫幻想图景与残酷的现实病症状况之间灵活切换，使得熊顿的整个治病过程呈现出嬉闹、搞笑、动漫元素和少女梦等相交融的喜剧性氛围，传递出绝症中乐观向上和积极进取的人生态度，让观众在悲痛的泪水与爽朗的欢笑的交集中品尝到生命的丰厚滋味。也就是说，隐藏于该片的嬉闹、搞笑、动漫等喜剧性元素背后的是对人生的悲剧性的严肃拷问和庄严反思，这对当代人高扬"存在的勇气"[1]去直面当今高风险的人生境遇，具有无可置疑的积极的启迪价值。当代个人的存在难免处处遭遇诸多"非存在"因素的干扰，从而难免不面临熊顿所遭受的类似悲剧境遇，但重要的不是消极地沉沦于悲哀的绝境中，而是主动以"存在的勇气"去化解人生焦虑，对抗生命苦难，在此过程中展示出个体蕴藏的个性化魅力。

这部影片的拟想观众诚然可能更多地是年轻网民，即前面所谓的影院大众，特别是其中的嬉闹、搞笑和动漫元素等想必主要是为了投合他们的轻平喜剧性口味，但由于其间始终回荡着人生悲剧精神与喜剧精神相交融的美学基调，因而即便是影院小众和非影院观众群体也都有可能会在艺术体验的瞬间跨越各自的圈层藩篱而从中或多或少地获益，共同欣赏这位濒临死亡的青年网民以其非凡的"存在的勇气"和富于理想光芒的审美主义精神为原料而自我燃烧成的艺术世界，共同赞赏她在其短暂而辉煌的"艺术化人生"中创造的悲剧中的喜剧性或绝望中的希望境界。这种对我们这个时代弥足珍贵的发自个体生命本真处的悲喜剧性，难

[1]〔法〕蒂利希：《存在的勇气》，成显聪、王作虹译，贵阳：贵州人民出版社，1987年。

道不正是这部影片具备跨群分合效应的独特艺术公赏质之所在？由于如此，这部影片应当可以从跨群分合效应的建构上为电影分赏中的公赏力的实现提供一个可供借鉴的范例。其突出的深刻启示在于，电影创作固然可以主要投合影院大众的网众自娱需求，甚至是其流散性生存、平面化表达及轻喜剧性建构等也都具有某种合理性，但毕竟终究应当唤起更广大的影院小众及非影院观众跨越各自界限的共同的人生意义体验及人生价值反思，并让他们进而品尝其深层的丰厚的兴味蕴藉。假如影片都具备此种能经得住各类社群公众反复品评的有兴味蕴藉的审美品质，那何愁电影分赏现实下电影公赏力的实现？

需要指出的是，要实现这种跨群分合效果，光有《滚蛋吧！肿瘤君》这类在样式上带有杂糅特点和主要面向影院大众的悲喜剧性影片，必然是远远不够的，当今中国电影界应当着眼于同时面向影院大众、影院小众和非影院观众跨越各自单一趣味后的共同的对话与沟通诉求，创作出更加丰富多样的影片来。

当然，这里关于电影公赏力的试探性呼唤，同样不奢求公众会实现无差异的同一性，不过是希望他们能携带各自的差异而到电影中寻求公平对话而已。

以上对网众自娱时代的电影美学维度只做了粗略的分析，这个探讨过程才刚刚开始，有待于持续深入下去。探讨到这里，笔者不禁回想起前不久在国家大剧院看过的理查·瓦格纳歌剧《尼伯龙根的指环》之第四部《众神的狂欢》。在其开头，当三位年轻美丽的命运女神在快乐闲聊中联手编织一张从天幕顶端一直悬垂到地面的巨大的命运之网时，网线突然间断裂，随后男女主人公齐格弗里德和布伦希尔德的生活就陷入无可挽救的大混乱中，世界末日来临，包括男女主人公在内的全体人物、众神及宫殿都先后壮丽而悲怆地归于毁灭。我们不知如今正深度左右我们的电影生活乃至全部生活世界的国际互联网之有形与无形的"网线"到底有多结实或稳固，是否能那么平稳自如地把我们的电影及人生命运都一直编织下去，但互联网之"网线"本身应是无法回避其必然的运动和变化命运包括"自反"式命运的，从而会有着多种变化的可能性。认真探究这种变化及其对中国电影乃至艺术走向的影响，是必要的。同时，至少有一点在目前是应当做的，那就是密切关注中国电影新力量之美学维度的网众自娱进程，同时探索从电影分赏或分众各赏现实中寻求实现新的跨越各类公众界限的富有艺术公共性的电影公赏力的可能性。

二、四部国产片与历史影像再现中的价值取向[1]

真的要从近年来产量越来越高的国产片中选择可以提取公认的艺术公赏质的影片，难免颇费踌躇。要从中提取所有公众都公认的艺术公赏质，自然是不可能的事，但假如仅仅是部分公众可能公认的呢？或许要容易些。但具体的标准也委实难定。取而代之，不妨首先讨论一个更具基本意义的问题：历史影像再现中的价值取向，因为这是影片的艺术公赏质的历史价值与审美价值的基础。

回顾21世纪头十年间中国内地电影状况，虽然会对电影产业的迅猛发展势头感到欣慰，特别是影片生产数量的快速增长和观众数量的疾速回升，但真正令人难以忘怀的优质影片或堪称经典的影片却并不多。相比之下，笔者个人记忆里最具影像修辞效果并值得回味的国产片有四部：《英雄》（张艺谋执导，2002）、《三峡好人》（贾樟柯执导，2006）《集结号》（冯小刚执导，2007）、《让子弹飞》（姜文执导，2010）。也许还可以开列其他一些影片（如《天下无贼》《孔雀》《唐山大地震》《疯狂的石头》《立春》等），但个人以为在这十年的中国电影史上，在出类拔萃而又难以摇撼其地位的影片行列中，应当少不了这四部（当然必然伴随争议）。它们不仅可以在这十年中国电影艺术史的推进上留下深刻印记，而且也可以在这十年中国电影文化的演进中刻下醒目路标，并且还会对第二个十年的中国电影产生重要的影响。但这里的探讨将不会集中到它们是否将成为"经典"的问题上，而主要是叩问它们在文化价值问题上显示的症候，因为这个问题直接关系到如何理解这些作品中所包含的艺术公赏质，甚至是否包含艺术公赏质的问题，相对而言，这在眼下更显得重要。下面不妨从历史影像再现中的价值取向角度，作点简要阐述。

1.《英雄》：崇高也卑微

在《英雄》结尾处，当无名疾速行走在刺秦道路上时，残剑拦住了他，在地上写了两个大字："天下"。在这两个大字面前，个人及其家庭的仇恨似乎已变得微不足道了。在天下需要秦王以统一而带来天下和平的大势下，刺杀秦王无异于阻挡历史车轮向前。正是这种内在意念的驱动，迫使无名与秦王之间的烛火摇摆不定。秦王将剑掷在无名桌前说：你选择吧！当秦王背过身去，无名面对这把宝剑，不仅想起来残剑写下的那个巨大的"剑"字，立时明白了残剑在三年前领悟

[1] 本部分初稿原题《历史影像再现中的价值取向——以21世纪头十年四部国产片为例》，载《当代文坛》2012年第1期。此次略有调整。

到的东西:"第一重境界,手中有剑,心中亦有剑";"第二重境界,手中无剑,心中有剑";"第三重境界,手中无剑,心中亦无剑。"无名做出了个人在那个时刻能够作出的艰难而正确的决断,垂下双手,转过身去,走出大殿,来到黑色宫门前。三千黑衣侍卫已急速涌上来。在一片黑色涌动中,响起了"杀,还是不杀,请大王定夺"的请示。秦王沉吟:"若不杀,则有违大秦律令,有碍统一大业。"只见秦王果断挥手,万箭齐发,无名的身影缓缓倒下。

崇高而又渺小的无名倒在似乎遮天蔽日的黑色中,这一幕在全片中具有重要的总体象征意蕴。影片以其全球化时代的中式视觉流引人注目,不仅成功地把中国观众大量重新吸引回影院,甚至在国外也展现了不俗的银幕统治力。值得注意的是,影片表现了由无名、残剑、长空、飞雪、如月等组成的侠客群体向秦王复仇的故事。他们以个人血肉之躯面对金戈铁马的秦王,试图"知其不可而为之"地阻挡其统一天下的强有力步伐,显示了可贵的崇高品质。但是,影片竭力想告诉观众的是,这批英雄虽有某种崇高品质,令人景仰,但在个人命运服从于历史演变大势的局面中,也就是在个人利益归于群体利益的大趋势下,不可避免地显出了某种渺小。也就是说,面对天下需要和平的大势,崇高的个人其实也终究是卑微的。天下要和平,崇高也卑微。

影片站在历史趋向统一以便结束内战的大势下,为秦王残暴无度的统一全国的战争寻找到了一种历史合法性。这种天下兴亡感的表达本身无可厚非。但是,电影毕竟不等于史书,而是艺术。而艺术是应当立足于人的命运的,也就是应当从个人命运的角度去反思历史。影片在为秦王的残暴战争寻找到历史合法性的同时,应当却没有为那些无辜而受戮的千千万万个人寻找到生存的合法性。他们的死难道不需要哀悼和惋惜?战争的残酷性难道不需要控诉?超个人的天下兴亡感固然需要,但来自个人的人性诉求其实应有更具实质性的意义。一位当年曾致力于为个人权利发出有力呐喊的导演(如其影片《红高粱》《菊豆》《活着》等),现在却竟然轻易忽视个人价值,这是影片至今还留给人们的遗憾和不解。当然,也可以同情地理解说,当编导把更多的精力投寄到中国式视觉盛宴的精心打造时,当视觉美学效果的重要性被视为远胜于对那些可有可无的精神内涵的探求时,这样的遗憾和不解也就不令人奇怪了。

2.《三峡好人》:卑微也崇高

与《英雄》中身怀绝技、舍身刺秦的侠义英雄群体的悲剧故事相比,《三峡

好人》所讲述的无疑处在另一极端：一群卑微小人物的日常生活琐事。从男女主人公韩三明（挖煤民工）和沈红（护士）到三峡库区寻亲的经历，观众可以目击处于高风险社会中的个人生存状况的变幻莫测及命运的交错组接。山西挖煤民工韩三明乘船来奉节，是要寻找分离十六载的"前妻"麻幺妹和女儿；与此情节平行的是同样来自山西的护士沈红对离别两年的丈夫郭斌的苦苦搜寻；中间还可见到一位喜欢模仿影星周润发式侠义做派的男孩"小马哥"。这是一群不折不扣的卑微的底层"小人物"，一群背离土地和家乡的农民（在"背井离乡"的准确意义上）。确实，同无名、残剑等富有崇高品质的侠义"英雄"相比，这些"小人物"显得过于卑微、懦弱了，缺少应有的仁爱之心、阳刚之气和起码的抗争精神。应当讲，这种责备和惋惜自有其合理性。

但另一方面，从影像所再现的生活世界看，这群"小人物"却是实实在在地生活在当今三峡库区的一群或几群人，各有其符合自身阶层身份和生活状况的生存合理性。并且，尤其重要的是，他们也拥有自身的有限的或实用的生活"理想"或"幻想"，并以自身特有的不得不如此的现实奋斗或抗争方式去加以追求。我们看到，影片让他们的生活处在个人生存环境正发生巨大变迁、充满新的风险的特定背景下。这些主要人物虽然都平凡无奇，但也都是"好人"。他们明知身处生存的巨变风险中，却能处变不惊，体现出一种生存的韧性。韩三明与"前妻"的婚姻是非法买婚，既不合法也不合情；但随后当彼此产生真情时，"前妻"却被民警解救回三峡老家，这种解救就遭遇"法不容情"的困扰了。韩三明跨越十多年的时间鸿沟来到三峡，一心想重续旧缘，此时的他已懂得不能再走违法买婚的老路，而只能是挣到钱后与"前妻"合情又合法地重新结婚。这表明他既重情感，又有耐心，还善于节制。同样，沈红在寻夫过程中，本能地察觉到彼此缘分已尽而内心伤悲，却表面上仍友好地、强颜欢笑地主动谎称情有所归，与丈夫友好分手，分手前竟然是彼此的拥舞，也同样体现了以理抑情的韧性，以超强的自尊外表强抑内心的分离痛楚。这两人性格的一个高度共同点正在于展现出生存的韧性。一方面，他们都拥有跨越差异鸿沟而寻求沟通的巨大的情感动力，但另一方面，他们也都能妥善地控制这种情感动力，并使这两者正好达成一种大体的平衡。这意味着，他们对当今人际鸿沟现状诚然有着沟通的强大需求，但同时也有着清醒的认识。作为银幕呈现给我们的新一代底层"小人物"，他们既清楚生活中金钱、地位、情感等无情鸿沟的存在现实，但又力图加以跨越；既力图跨越但又承认这

种跨越的艰难。他们正是在这种"两难"困境中坚韧地寻求自己的生活梦,由此不难体察到一种新世纪生存风险语境下特有的异趣沟通精神。

这种异趣沟通精神的具体呈现,可从韩三明与"小马哥"的四次交往中集中见出。绰号"小马哥"的无业青年在全片中的角色看起来并不起眼,远比男女主人公韩三明和沈红次要得多。而且韩三明无论从年龄还是生活趣味上看,本来都不大可能与那个怀旧而又故作侠义的"小马哥"牵扯上什么关系。但是,他们之间的四度相遇却导致新的可能性发生。第一次相遇,"小马哥"按周润发式做派自己点烟,作弄了新来乍到的韩三明,表明两人之间存在明显的个人差异。第二次相遇是在"小马哥"被韩三明解救后两人一块喝酒时,当看见韩三明那保存完好的写有麻幺妹地址的芒果牌香烟盒时,两人之间的鸿沟就在彼此领悟到他们都有"怀旧"之情的瞬间融化了。正是芒果牌香烟盒所激发的共通的怀旧体验,让这两个陌路人之间的异趣沟通变成了现实。第三次相逢,"小马哥"这个带有某种崇高幻想的"伟大的小人物",在前往参加自以为行侠仗义的"摆平"举动前与韩三明相约喝酒庆贺,表明他们的沟通在持续深化。第四次相遇是韩三明向"小马哥"遗像默默敬烟。从这四次相遇可见,这两人之所以能从个人差异走向相互沟通,是由于他们内心都有着一种淡隐而坚韧的关爱他人的温情。韩三明的"前妻"虽然是非法买来,但内心有真爱,导致他走上漫漫寻妻路。可见他是个有情人。而这种关爱之情也体现在他对萍水相逢的"小马哥"生前的照顾和死后的追挽上。同样,"小马哥"从外表和身份看几乎就是个小混混或小无赖,但言行举止中透露的英雄品性、对韩三明的真诚关切及"路见不平拔刀相助"的侠肝义胆等,使我们不能不感受到他那颗幼稚、卑微而又坚韧的关爱之心,这是仁爱与侠义在卑微中的一种奇特融汇。其实,在卑微、仁爱和侠义这三者的结合上,这两人是颇为相近的。两人的这种彼此贴近的淡隐而坚韧的关爱之心,在这个四处是拆迁的废墟、背井离乡的移民的特定环境下,在这个充满生存的风险的社会里,虽然根本不具有足以改变现状的巨大力量,并且还显得过分软弱,却是务实的、真情互动的,带着人际沟通的温馨,远比某些艺术作品中的"假大空"场景和网上虚拟社区更有价值。这种异趣沟通的社会价值显然表现在,让生活在动荡、孤独与忧患中的个体之间能跨越彼此鸿沟而实现相互抚慰。韩三明与"小马哥"之间凭借珍藏的芒果牌香烟盒相互畅叙怀旧感,并用手机交换《好人一生平安》(电视剧《渴望》插曲)与《上海滩》插曲彩铃,从而实现真情融汇的场景,无疑可

以作为当代人与人之间达成异趣沟通的经典镜头之一而流传下去。[1]

诚然，《三峡好人》没有取得多好的票房业绩，说明其观众数量和社会影响力极其有限，但是，这样的影像再现却自有其独特的现实价值：当前高风险社会的个人之间存在沟通的障碍，从而特别需要异趣沟通。重要的是，在社会大变迁导致个人生存充满高风险的当今时代，卑微个人的实实在在的生存改变之举，或多或少也会呈现出某种崇高品质来。如此，在高风险社会语境中，卑微也崇高！影片所呈现的这种可能性至今仍具有意义。

3.《集结号》：小义也大

在社会大变迁时代，个人的命运包括其崇高的英雄壮举本身也许终究显得渺小，但是在《集结号》中，看起来渺小的个人却可以凭借其不懈的义举而赢得崇高美誉。如果说，《三峡好人》中韩三明和"小马哥"之间存在的更多地是属于卑微的个人与个人之间的温情的友善之举即善举，那么，冯小刚在《集结号》这部影片里表现的却主要属于渺小个人与巨大权力体制之间的抗争之义举。当渺小的个人与宏大的体制之间的沟通遭遇阻碍时，似乎就只能依靠个人的抗争义举而行事了。这符合宋人文天祥的阐述："皇路当清夷，含和吐明庭。时穷节乃现，一一垂丹青。"

《集结号》前半部在外观上颇像以视听觉奇观引人入胜的战争片。它充分吸纳了国际一流战争片的观赏效果制作经验，全力营造出战争的视听觉奇观，为公众带来一场实实在在的战争视听觉盛宴。但实际上，随着剧情的进展，战争奇观越来越只像故事的动人耳目的外形，而处在故事内核的却是"义"或"义气"，它具有真正动人心魄的神奇力量。影片似乎毫不吝惜地吸收了儒家伦理中的舍生取义精神并加以表现。谷子地甘为上级命令奋勇献身，为死去战友顽强讨回公道，这种"取义"精神可以说是对古代儒家仁义传统的一种当代弘扬，更能在一定程度上满足当今老百姓在生活中激发的对于"正义"的强烈诉求。普通老百姓一年到头下来在生活世界中感受到很多坎坷和不平，胸有块垒，需要一吐为快，重新感受到个人尊严和公道的一种想象性回归。正是通过这部片子，他们能够象征性地释放其积压的"义气"，得到一种虚拟的满足。不管刘恒和冯小刚自己的编导意图怎样，我们从影片中看到的是，谷子地身上有效地聚集了当前主流价值系统

[1] 参见笔者此前的相关分析，见《新编美学教程》，上海：复旦大学出版社，2007年，第278—279页。

所认可或容纳同时又为中国公众所普遍接受的舍生取义、战友情义、誓死讨回公道等"正义"之举。影片的客观效果在于，其所寻求的以"义"为核心的儒家价值观与以社会和谐为目标的当前主导价值观顺畅地实现了缝合，从而促成了娱乐片的儒学化。可以说，强化儒家"义"的价值观的感召力，实现娱乐片的儒学化，成为《集结号》同时赢得公众和政府的一个法宝。

《集结号》传达了社会巨变中的个人正义诉求。与巨大的社会变迁相比，个人的得失又算得了什么？如果按照《英雄》的内在价值逻辑推演，个人利益是完全可以在社会变迁过程中被牺牲掉的，例如无名最后为了"天下"而忍痛放过罪恶昭彰的秦王，却随即被后者下令射杀。但《集结号》里的谷子地却把阵亡战友的身后尊严俨然看作自己的命根子，必须全力加以追求和守护，从而不顾一切地同巨大的社会体制展开不懈的抗争。这种对个人尊严或名誉的维护之义举，同社会巨变相比实在属于再大也小。但是，就个人生命价值的神圣性本身来说，这种小义其实也终究通向大义，所以再小也大。它属于社会大义链条中的个人小义诉求，小义也通向大义，所以小义也大。

4.《让子弹飞》：大义也小

《让子弹飞》讲述了一个奇特的故事：民国乱世土匪张麻子（牧之）打劫县长专列后冒名顶替上任鹅城，端掉恶霸黄四郎并解放全城百姓。张麻子本来是以打劫为生的土匪，一旦入主县城后，竟然产生了要打倒恶霸黄四郎和解放百姓的凛然正气和赫然大义。于是，观众目睹了张麻子主导的一场令人赏心悦目、荡气回肠的反剥削反压迫的人民起义壮举。尽管故事的确切背景是在民国乱世年代，但由于编导匠心独运，其蕴含的体验领域和意义空间却实在广阔而又多义，因而要让当今观众看片后于不知不觉中联想到现实中的反贪官、反腐败、反恶霸等情形，仿佛就是一次想象的大快人心的现实反腐反贪大捷，显然并非难事。单从这点看，影片让观众在畅快的娱乐中领略其兴味蕴藉（或现实教化意义等），确实属成功之举。

按理说，《让子弹飞》体现了以姜文为首的制作团队的过人电影才华和创造力，为21世纪头十年的中国电影画上了一个近乎完满的句号，谱写了尤其辉煌的篇章。这样的影片不是太多了，而是太少了。但不知怎么地，笔者的脑海里又总是闪现出23年前观看张艺谋执导的《红高粱》时的那些影像，总觉着这两部佳片分别营造的两个影像系列宛若一对忘年兄弟，虽然其年龄差距快赶上父与子

了，但精神气质却又颇为近似，恍若同代人。这种精神气质的近似，突出地表现在追求个人生命强力的热烈和狂放上：《红高粱》通过颠轿、野合、酒誓等镜头，试图揭示20世纪80年代知识分子对个人生命强力的追求和享受，这是那个文化启蒙年代的知识分子竭力求取的阶层大义；《让子弹飞》则透过张牧之对鹅城恶霸黄四郎的快意复仇和对全城百姓众生的解放，仿佛成功当然又是想象地发泄了市民积压于心的对贪官、不义、不公等世相的愤懑之情，这应是市民全力求取的大义。所不同的只是，《红高粱》打造的是生命强力的悲剧，而《让子弹飞》奉献的却是生命强力的喜剧。

真正导致这两部影片相似的是一些细节的处理方式。与《红高粱》倾力渲染颠轿、野合、酒誓等野性镜头相一致，《让子弹飞》中有小六子自掏肚腹证明清白的血腥镜头。同样，前者中"我爷爷"余占鳌据传干掉了麻风病人李大头并自己取而代之，后者中张麻子一举杀掉黄四郎的替身，从而导致除恶义举出现重大转机。这两部影片的共同点在于，虽然都狂放地张扬生命强力，但在生命强力的价值取向上却陷入迷乱：张扬个人生命强力难道就必须以其他个体生命力的必然灭绝为代价？这样的逻辑演化下去，难道不就等同于"弱肉强食"的社会达尔文主义甚至法西斯主义了吗？笔者猜想，这两部影片的编导在主观意识层面当然不会这样做，只不过是在上述细节的处理上出现了这样的无意识的逻辑陷阱而已。他们似乎都是为了让故事"好看"而听凭自己的直觉和才华纵横驰骋。但正是这种潜伏在直觉或才华中的无意识的价值迷乱，恰恰需要引起警觉。因为这种无意识的东西，可以让我们进一步探寻到位于这个时代价值体系深层的隐秘症候。

就《让子弹飞》来说，问题的关键在于，为观众所拥戴的一身侠肝义胆的张麻子究竟富有何种侠义？也就是其言行的侠义内涵到底在哪里？当观众情不自禁地纷纷化身为鹅城百姓，跟在张麻子后面大义凛然地冲进黄四郎碉楼欢庆胜利时，是否来得及清醒地想想，张麻子身上到底蕴含有何种大义，以致让我们倾心跟从？我们到头来难道不会成为他们以暴易暴的简单工具或炮灰？张麻子虽然曾经当过蔡锷将军的卫队长，依靠维护共和之举而体现某种正面价值品质，但毕竟失败后变身为草头王，满足于杀人越货的土匪勾当，并没有体现出足够的正义品质。在影片中，我们看到的是他颠覆县长后却自己取而代之，希图通过官位赚取钱财，包括搜刮鹅城民脂民膏。即便是在最后除掉黄四郎、解放全城百姓、放手

下兄弟到上海过平常生活时，这位国民革命元老级人物也到底没有体现出应有的某种正面价值理念来，哪怕有一丁点模糊的建设理念也好啊。如果说这一点对他属不折不扣的苛求，那么，当他颠覆县长并取而代之时，为什么就那么轻易地代替县长"占有"其夫人（虽然都是假冒的）呢？一个具有起码的正义或正面品质的民国元老，至少应当在性爱上体现出某种侠义品性啊！这一细节让人感到他的性爱品位低俗，缺乏应有的侠士风范，并且同影片结尾时他为了成全老三而忍痛放弃自己心仪的花姐（周韵饰演）这一潇洒风度之间，构成一种自相矛盾。由于这样的细节处理上的迷失和混乱，一种隐匿于无意识深层的价值迷乱就必然显露无遗了：我们享受到一出几乎精彩绝伦的乱世强力喜剧，却没能从中品味到它应有的富于正面价值的兴味蕴藉。这就是说，在这部乱世强力喜剧中，乱世时代的民族大义感虽然竭力要呈现，但因其整体价值理念构架陷入迷乱，到头来实际上是大义也小。价值迷乱，在这里是指文化价值取向上的迷失和混乱。衡量一种文化价值体系的合理性，关键不仅在于其正义行动的结果，而且更在于这种正义行动的运行方式及其建设目标所蕴含的价值取向，特别是其中隐伏的当下现实生活世界的价值尺度及其重心。在这样的价值尺度及其重心上陷入迷乱的影片，是不可能具有真正经得起历史检验的文化软实力的。[1]

5. 历史影像再现中的价值迷乱

电影是要通过镜头去尽力再现历史影像，由此实现对历史现象的解释。这种影像解释自然会蕴含着解释者或明或暗的历史理性及其具体的价值尺度。也就是说，影片无论褒扬或贬斥什么、同情或鄙夷什么，总会"从场面和情节中自然而然地流露出来"[2]。但我们看到的是，影片虽然在历史影像再现方面取得令人惊艳的修辞效果，却在其蕴含的价值取向上陷入一种迷乱。这不能不说是令人遗憾的事。特别是当中国电影正在力求提升自身的艺术公赏力的时候，这样的问题及其原因就更值得关注了。

从上面四部影片看，价值迷乱的出现有着复杂的原因，其中之一，不能不从历史视点的选择的角度去考察。这里的历史视点，是指看待历史或社会问题时所采取的带有某种价值评价意味的立场或观察点。当《英雄》中奋勇刺秦的几位崇高个人（英雄）被放到宏大的"天下"视点上，崇高也就必然地转向了它的反

[1] 参见笔者的短论《〈红高粱〉的忘年兄弟》，《电影艺术》2011年第2期。
[2] 〔德〕恩格斯：《致敏·考茨基》（1885年11月26日），《马克思恩格斯选集》第4卷，第673页。

面——卑微或滑稽。真正崇高的似乎不再是那些出于个人、家族或部族正义而英勇牺牲的个人,也不是最终胜利完成天下一统大业的秦王,而是类似黑格尔"永恒正义"概念所指称的那种绝对理性之物。问题不在于去论证"永恒正义"该不该取胜,而在论证"永恒正义"合理地取胜时,个人的牺牲该不该也同时得到某种同情式惋惜——基于当代个人视点上的合理化惋惜。缺乏这种足够的合理化惋惜,就必然导致整体评价上出现个人价值的缺损,令人生出崇高也卑微之感。同样,当《让子弹飞》把几乎所有的历史大义都狂欢式地凝聚到张麻子身上,而一方面张麻子本人没能呈现出足够清晰的价值取向,另一方面,群众也只是一帮毫无独立个性且唯利是图的小人时,整部影片的集体正义就不能不大打折扣了,走向大义也小之途。显然,历史视点选择上的混淆,特别是个人视点的迷失,是导致价值迷乱的一个重要原因。

进一步看,这种价值迷乱现象的出现,又与影片创作团队的创作力量分布重心有关。似乎是,一旦注重观赏效果的营造,让影片变得好看,就难免忽略价值视点的清醒而又明确的选择。反过来说也一样,一旦注重价值视点的选择,或许又必然出现观赏效果上的缺失,让影片只顾思考或教化而丧失观众,顾此失彼。如果真是这样,就不能不令人遗憾和惋惜了。这或许表明,中国电影存在着某种创造力旺盛而又底座脆嫩的症候。

归结起来,出现这种症候的原因,不能只是从影片创作团队(含编剧、导演、表演、美工、摄影、录音等)的综合水平去看,而且还应从影片评论、报道、研究环境看,或许更应从当下整个文化界的文化价值体系建构及其基础看。这里不妨从社会革命年代电影到社会改革年代电影的转变角度去稍作分析。谢晋的"反思三部曲"曾经代表了社会革命年代电影的终结,其呈现的价值体系基本是完整的,体现了谢晋一代导演对中国社会革命年代历史状况的一种基于知识分子立场的价值反思。许灵均、罗群和秦书田等形象凝聚了谢晋一代有关中国社会革命年代何为正义与不义的反思。而今的中国电影,体现了从社会革命年代电影向社会改革年代电影转变的趋势。上述四部影片可以视为中国社会改革年代电影的一组范本,它们在价值体系建构方面还处在生成途中,是变动不居的,还有待于形成自身的完整性。从对秦王与刺客群体,对张麻子与愚昧的群众的刻画上,可以见出一种犹豫或含混:是要群体和谐还是要个人正义?群体和谐与个人正义之间难道就是必然对立的吗?归根到底,我们这个年代对这一问题实际上还没有想

清楚，从而在客观上还不能向影片提供一种相对清晰的价值构架。中国社会改革年代的主流价值体系如何建立？还需要进一步探讨。

在当前，这种历史影像再现中的价值迷乱问题，已到需要引起我们重视的地步了。因为，这类问题不仅出现在《让子弹飞》里，其实也已或多或少地出现在这十年的其他影片里。例如，《英雄》不无道理地竭力伸张国家统一这一民族大义的庄重和威严及其对个人正义的无情抹杀，却没能同时对个人正义显示出足够的尊重、同情或惋惜，让人产生个人正义因此而被取代或放逐的揪心之感。诚然，在中国历史的秦代出现过以国家大义无情地取代个人正义的历史悲剧，但在我们这个愈来愈重视个人价值的"以人为本"的时代，却不能不需要对此往昔史实表达一种当代人的清醒的历史反思态度。因为，重要的不是再现什么历史，而是如何为当代人的生存尊严而再现既往历史。也就是说，当代人为了当代而对历史场景的影像再现，以及对历史场景的当代意义的评价与吸纳尺度，才是真正重要的。同样，《让子弹飞》虽然让我们欣赏到民国初年乱世时期张麻子领导的反恶霸、反贪官和解放百姓等酣畅胜利场景（确实难得），但由于他的胜利的方式及其目标都在价值取向上陷入了迷乱，因而这种胜利的当代意义就不能不大打折扣了。

中国在通向世界"电影强国"的征途中，需要仰赖多方面的合力。在这些不可缺少的合力中，就应当有文化价值上的理性建构立场。如果缺乏清醒的价值理性和价值取向，是不能侈谈什么"电影强国"的。中国要想成为真正的"电影强国"，不仅要强在影像观赏方面，而且更要强在其蕴含的价值理念上，特别是艺术公赏力上。这样，向内建构和向外传播的才是真正的当代中国文化软实力。

三、《南京！南京！》与想象的公民社会跨文化对话[1]

在2009年清明节当天观看到《南京！南京！》，一看完就带着压抑与兴奋交并的心境：这部影片在我国战争影片史上具有一种转折性意义，跨越了以往的战争话语，体现了公民社会条件下的跨文化对话或普适价值对话，但也诱发了一些需要探讨的新问题。

[1] 本部分初稿原题《想象的公民社会跨文化对话——艺术公赏力视野中的〈南京！南京！〉》，载《电影艺术》2009年第7期。

1. 一部兼具缺憾与公赏质的影片

《南京！南京！》实在是一部兼具缺憾与公赏质的影片。这样说似乎有些奇怪，但确实是这样的。其缺憾主要表现在两方面：一是影片所代拟的日本军人视点及其故事线索，在影片整体中显得过于主流和强势，以致仿佛严重抑制了我方军民的视点和气势，因为这毕竟是我国摄制的影片。当日本士兵的戏份格外突出，例如角川的故事完整而又贯穿始终，而中国人中却没有一个是完整的，那么，无论你怎么冷静反思，都会引起失衡感觉，只可能让中国观众内心最柔软处难以承受。这种明显的失衡容易引发"凭什么让中国人代替日本人反思"之类的读解。如果说这一点缺憾还不算什么，那么下面一点就更为主要了。

二是编导虽然不无道理地和富有意义地代拟了日本军人视点及其战争反思，却并没能为这种代拟性反思提供足够合理和可信的来自日本方面的文化依托。如果说日本军人的战争反思相当于长出来的树苗，那么，这株树苗就应当有其赖以生长的土壤、阳光、空气、气温、湿度、肥料等因素。而这些本应有的来自日本文化本土的依托因素，观众是难以从影片本身中充分地领略到的，是迫切想知而又没法比现在所知更多的。这仅仅是由于，编导中并没有真正的日本人，而编导本人对日本文化的了解也有限。当然，导演这几年作为中日战争史料领域的先锋探险者，掌握了远比普通中国观众和专家所获更多的日军侵华战争史料，所以可能远比其他人走得更远，属于孤军深入的先锋，而忽略了众多观众（包括文化人）的相关知识素养的培育所需要的时间。这使得导演必然遭遇语境脱位与失真问题。

正是这两方面的缺憾，不无道理地引发观众的抱憾、不满或批判。尽管如此，上述缺憾并不足以抹煞这部影片的独特的公赏质的价值。这种公赏质首先来自影片编导具有突破性意义的视点转变探索：富于胆识地把我国电影中的抗日战争叙事话语从传统的中国人视点转向探索以往陌生的日本人视点。这种视点的转变，表面看只是观看者的视线发生了变化，但实际上却有可能意味着很多——这就是悄然发生了一种跨文化视点的转变，让观众看到以往从未目睹的全新的跨越中日民族文化界限的视觉奇观。正是凭借这种跨文化视点的转变，《南京！南京！》得以讲述一个前所未有的新奇故事，借此实现对我国以往抗日战争话语的带有转折意义的跨越。我们以往的抗战题材影片已有过至少三代：人民战争话语如《地道战》《地雷战》等，文化反思话语如《晚钟》等，娱乐性话语如《三毛从军记》。

《南京！南京！》则代表了第四代抗战影片话语，我们可以把它看作一种新兴的公民社会话语。导演做出了一个具有重要意义的转折性突破：跨越前三代话语，在今天这个公民社会语境下展开一场想象的具有全球普适价值的公民对话，或者公共伦理对话。这里的普适价值，与通常用普世价值一词标明的那种全球普遍一致地推广的内涵不同，指的是在全球不同民族中带有一定的共通性、可理解性或适用性因而受到共同尊重的符号表意系统。如果说，在前三代话语中，作为侵略者的日本人被不无道理地一律刻画成惨无人道的魔鬼或暴虐者，也就是非人，那么，在《南京！南京！》导演这里，日本人在战争境遇中虽然仍旧有其魔鬼或暴虐品性，但毕竟已开始有人的一面了，也就是开始被我们当成人，或者至少是人中的非人去尝试着反思了。这是在寻求从非人到人的还原。导演似乎要冒险通过这种从非人到人的本性还原，为公民社会跨民族、跨文化对话奠定一种普遍人性论基础。

　　《南京！南京！》是在怎样的意义上成为当前公民社会语境下想象的具有全球普适价值的公民对话的呢？"公民社会语境"，是说我们中国人和日本人以及其他民族，共处于当今世界多元化公民社会境遇中，都作为不同的民族共同体去力求平等地共存、共生。当然这种共存、共生不再是依靠二战时的军事霸权，而是依靠当前共同遵守的国际法治。这里的"想象的"，是说这场对话毕竟是一位中国公民替代日本公民去假想地讲述的，也就是中国公民设身处地代拟日本公民去反思，建立在假想基础上而非现实基础上。他毕竟不是日本公民，而只是其尝试性代拟者，这样，他的叙述就必然会同时交织双重跨文化视点：被中国公民代拟的日本公民视点，和代拟者自己的中国公民视点。这位代拟者必然遭遇如下质询：导演有资格代拟日本公民吗？日本公民买中国代拟人的账吗？仅此两点，争议就难以避免。要在中国公民与日本公民之间展开跨文化的公民对话，就必然会预先设定一种全球各民族共同承认、接受和遵循的普适性价值系统，否则这场对话无法展开。这种普适性价值系统，就影片呈现的来看，主要是基于共同人性观的平等、自由、尊重、信任、爱、宽恕等价值指标。但这一点本身也会引发质询：中国公民认可吗？更重要的是，被你代拟的日本公民认可吗？这两方之任何一方不予认可，这场想象的全球普适价值对话或中日跨文化对话的合理性都会大打折扣。尽管如此，影片还是尽力搭建了一个跨民族、跨文化的对话平台，第一次让我们的抗战影片跨越单一民族视角，也跨越文化反思的和娱乐的视角，而站在更

高的全球普适价值平台上，展开一场全球公民社会的跨文化对话，尽管还只是一次带有缺憾的稚嫩尝试。

2. 从艺术公赏力视野看影片

与谈论《南京！南京！》的黑白片选择、叙述视点切换、战争场面营造及导演风格等的创新意义相比，笔者更感兴趣的是它的公众争议所揭示的艺术公赏力问题。当这里开头说到公民社会普适价值对话或跨文化对话时，其实就已经在着手探讨这个话题了。艺术公赏力作为对艺术的可供公众鉴赏的品质和相应的公众能力的概括，其实质在于如何通过富于感染力的象征符号系统去建立人类共同体内外诸种关系得以和谐的机制，其目标在于帮助公众在若信若疑的艺术观赏中实现自身的文化认同，建构公民在其中平等共生的和谐社会。艺术公赏力概念可以具有丰厚的内涵，这里主要考察其中的艺术可信度、艺术公赏质、艺术辨识力、艺术品鉴力和艺术公共性等维度或原则。《南京！南京！》这部在全国范围内引发热烈争议的新片，正是探讨艺术公赏力的一个恰当的个案。别的不说，单说艺术公赏力的上述几方面，如果用在这部影片及其争议上，就会让我们有些新的感受和理解。

在艺术公赏力概念中，艺术品应当具有可信度是一条重要原则。《南京！南京！》的效果在于，一方面让观众耳目一新，另一方面却让他们感觉若信若疑，从而使得影片的整体可信度大打折扣，争议在所难免。这让观众耳目一新和若信若疑的焦点，都同时主要集中在代拟日本人视点上：你不是日本人，你去代替日本人反思合理可信吗？多年的我国媒体传播和历史教育，不仅没有足够的公共信号库让中国普通公众确信，日本国民如今已乐于自觉反省侵华战争的教训了，反而是日本右翼势力的极力否认和拒绝反省更加引人注目，激发我国人愤怒。这就难免让导演的代拟性反思的可信度受到严重质疑。如果说，对普通公众来说导演的代拟性反思过于超前，那么，对一些熟悉日本社会和文化的中国人士来说，这种代拟性反思可能又太不能让人满足和满意了，因为它的代拟效果明显地过于表面、不深入和不丰满（你毕竟没有常住日本的体验或对日本从事长期的专业研究）。

与艺术可信度备受质询相比，在艺术公赏质方面，这部影片倒确实有一些可供公众鉴赏的新的审美品质。其最突出的公赏质，就在于通过代拟日本军人视点而展示出有关南京大屠杀的超级视觉奇观，而这种超级视觉奇观的营造

不是旨在供观众娱乐，而是让他们感到压抑、痛苦和反思。导演显然懂得如何在当今视觉论转向或视觉文化潮流语境中尽力开发影片的视觉奇观资源，以便给予观众以最大限度的感觉冲击力。他这样做正是触及了当今视觉文化潮的一个根本性特点，正如米尔佐夫概括的那样，"新的视觉文化最惊人的特征之一是它越来越趋于把那些本身并非视觉性的东西予以视觉化"[1]。当然，那些本身并非视觉性的东西的视觉化，主要还不在于米尔佐夫津津乐道的新技术运用方面（尽管这方面无可否认），而是在于我国的政治与文化惯例的突破方面——我国电影六十年来习惯于只刻画日本军人的非人形象（这一点就历史而言无可厚非），而没有展现其作为人的一面（在当前公民社会确有必要）。而导演所做的开拓性尝试，就是把从未进入我国观众视觉领域的来自日本军人视点的东西，首次予以集中及大规模的视觉展示。这无疑可以视为一次通过视觉美学手段而实现的视觉政治与文化突破。

具体地看，这部影片的非视觉物的视觉化呈现或不可见的东西的可见化呈现主要表现在下列几方面。首先让人注意的是，影片一反常态地运用黑白片去表述，试图营造出文献纪录片特有的那种视觉逼真感。开头快速迭现的战地明信片，虽然闪现速度过快，但也加强了这种纪实印象。其次，全片最引人瞩目而又引发争议的一点，是设置了中日国民视点交错组合结构，特别是日本军人视点主导。由于代拟日本军人视点，影片同以往国产片相比发生了大的变化，从而得以让公众目睹过去同类影片中从未再现或很少再现的奇观镜头：日本军人的河边嬉戏、祭祀仪式、反战体验等。这些奇观镜头的突出功能，在于让公众知道日本鬼子即非人其实也有作为人的一面。还有就是开头陆剑雄率领的短暂的抵抗场面也颇具有观赏价值。影片选择众多演员出演彼此面庞无重复的抵抗战士、无辜市民、侵略者等，体现了编导对于视觉逼真感的超乎寻常的执着追求。至于有关敌我双方主要人物的刻画，也有令人印象深刻之处。最后，最令人感到沉重的是影片的整体压抑气氛，它让人几乎喘不过气来，多次迫不及待地想逃出放映厅喘息一会儿。这是一次独一无二的难以承受的沉重的观影体验。正是这种整体压抑气氛的营造，成为影片最突出的亮点。让你压抑，让你难受，让你不敢再看，当然就会给你一种无可替代的超级深刻的印象，从而让你去深沉地反思，反思战争的危害以及公

[1]〔美〕米尔佐夫：《视觉文化导论》，倪伟译，南京：江苏人民出版社，2006年，第5页。

民社会普适性人性对话的可能性。这时，影片的目的就基本达到了。正是这一点令人不禁想起美国当代批评家布鲁姆有关"经典"的著名主张："文本给予的不是愉悦而是极端的不快，或是一个次要文本所不能给予的更难的愉悦。"这种"极端的不快"无异于深深的痛苦或焦虑。"成功的文学作品是产生焦虑而不是舒缓焦虑。"[1]如果《南京！南京！》有幸被列入国产片"经典"行列，那么它之成为"经典"的缘由首要地正在于它唤起观众反思的痛苦和焦虑以及全国性争议。这样的全国性痛苦、焦虑和争议，无异于当前关于全球性普适价值的一次跨文化公民对话。从这种巨大而充满争议的社会传播效应看，《南京！南京！》的美学与文化感染作用，是任何一部有关中日战争的历史文献著述所无法比拟的。

不过，影片文本在叙述上呈现出某种程度的自相矛盾性或暧昧性：一方面，中国军人陆剑雄等的英勇抵抗、日本军人角川的痛苦反思、难民营里难民的韧性反抗等故事线，彼此之间呈现出一种非总体的或非连续的零散关系，这初看起来也许会让人联想到"向总体性开战"、碎片感、非连续体之类的后现代美学主张。但与此相矛盾的另一方面又在于，编导似乎是在有意识地追求一种绝对意义上的纪实性，力图重建或还原那唯一的历史真实，这无疑让人联想到有某种程度的总体化或本质主义思维在支撑着影片的结构。所以，到底是零散化还是总体化，这等于就把一种并未化解的内在美学张力本身呈现出来了。这种文本张力的强势存在，部分地加深了影片在接受上的难度，也容易引发观众的争议，而这种争议其实客观上正扩大了影片的传播效力。

说到艺术辨识力，这正是这部影片需要引起特别关注的一个地方。这部影片的接受，在很大程度上依赖于观众具备必要的电影与文化辨识力，特别是在代拟日本视点问题上需要具备一定的辨识力。从影片上映两个月后的媒体争议看，我国观众的态度可分为两种：第一种是豁达大度地接受，对影片代拟的日本国民对侵华战争的反思予以基本理解，这显然是认可了导演的表达意图；第二种是态度严峻地拒绝或批评，指斥影片一面美化日本侵略者，一面丑化中国人，至少也属于"脑残"一类，丧失了基本的历史真实性和民族尊严，这显然是反对导演的表达意图。当然还有一些是有选择地部分予以接受和部分予以拒绝。其实，导演及

[1]〔美〕哈罗德·布鲁姆：《西方正典：伟大作家和不朽作品》，江宁康译，南京：译林出版社，2005年，第21、27页。

制片方都大可不必震怒于第二种态度的存在，因为这实在是当今公民社会公众正常表达自己的权利的一种具体体现。公民基于自身的特定电影与文化辨识力，从影片中看到了这些他们难以认可的令人惊异的东西，竭力要表达出来，这有什么关系呢？我国社会允许他们这样表达，正像允许导演如此拍片一样，这恰恰正是公民对话得以进行的一种标志。他们说他们的，而政府、专家和其他观众采取豁达态度予以包容，同时导演也照样走遍全国各地宣传此片，照样赢得亿元票房，何乐而不为？况且，应当讲，造成第二种态度的原因也部分地来自影片本身：正像前面提到的那样，导演自己在中日战争史料的开掘上孤军深入，无法提供真切而又厚实的日本文化依托，而我国当前的文化语境还没有提供足够的公共领域予以支持和配合，因此，造成大批观众观影时在史料接受上的脱节，误解及争议在所难免。可见，一部艺术品要产生强大的艺术公赏力，就不仅需在艺术公赏质方面下功夫，而需同时在公众辨识力的培育即国民艺术素养的培育上做必要的配合工作。如果没有公众辨识力予以配合，过于超前的艺术品就可能遭遇公众的拒绝，这次围绕《南京！南京！》而出现的公众争议正体现了这一点。

艺术品鉴力属主体因素，是指公众对艺术品的鉴别和欣赏素养。如果说艺术辨识力主要考虑公众对于艺术品的可信度的辨别和认识力问题，那么，艺术品鉴力则关注公众对于艺术品的公赏质的体验能力。前者顾及信与不信，后者涉及好看与不好看或可看与可不看问题。单从《南京！南京！》自上映至2009年5月17日为止收获的1.62亿元票房业绩看，公众鉴赏力是慷慨地倾注给了影片本身的，这表明，影片所精心构想的黑白片样式、纪实性、代拟视点、碎片化叙述等艺术公赏质获得了公众品鉴力的青睐。尽管有众多的争议，但大部分公众还是把可看或好看的判断给了这部影片。但一部分观众的批评也同时提醒人们，一方面，公众品鉴力是需要并且可以养成的，这依赖于艺术品制作方对公共艺术素养的平素关怀和悉心培育，因为公众品鉴力本身也是媒体宣传、学校教育、社会舆论影响等综合作用的结果；另一方面，大量公众如果表现出彼此不同的鉴赏趣味，也是可以理解的和正常的，因为一个健全的公民社会应当允许存在多种不同的声音。

上面的讨论其实都可以收束在艺术公共性上。从艺术公赏力概念来看，艺术品在当今社会不再只是属于个人的、个性化的或纯精神性的产品，而其实同时又是属于公共的和商品化的产品，是一种公众参与生产、流通、消费和接受的兼具

艺术性与商品性的艺术产品。在这种情形下，艺术品即便具有突出的个性化品质，这种个性化品质即便是令公众珍视而不忍使之与普通商品为伍，但它也必然会成为制作方用以谋取商业利润的手段，这是不以艺术家或公众的个人意志为转移的。《南京！南京！》诚然是制片方用以对公众进行公民社会教育及国家核心价值体系宣传的手段，但毕竟票房也受到高度重视，这才出现媒体有关中影集团董事长和导演所谓票房过亿就"裸奔"的报道，以及它所引发的颇大争议。更为重要的是，在通向公民社会的道路上，艺术已经和正在扮演当今公共领域富有感染力的符号表意系统的角色，它充当了不同的公众群体及个体之间，包括不同的民族共同体公民之间平等对话的媒介及场域，这种平等对话涉及全球多种独特价值之间、多种普适价值之间，以及独特与普适价值之间的关系。

 从上面的简析可见，《南京！南京！》的视觉奇观展示及其引发的巨大争议，已经凸显出当前社会在艺术公赏力方面的深刻困窘和强烈渴求。在一个正常的公民社会，一部有着艺术公赏力的成功的艺术品，虽不一定要求异口同声地赞赏，却通常应该而且完全可以寻求大体相近的趣味汇通，从而实现一定范围内公众群体高度一致的公赏，满足社会公众共通的鉴赏趣味；当然，也可能有另外的特殊情形，就是在引发不同意见的争议时，把一些涉及国家、民族和社会发展前沿的重大问题诱发出来，唤起公众的关注，或者至少把艺术公赏力遭遇的困窘暴露出来，从而起到突出的公共伦理教育或文化启蒙作用。前者可视为艺术公赏力的常态实现方式，其恰当例子无疑是《集结号》；而后者可视为艺术公赏力的非常态实现方式，其典范标本就应该是《南京！南京！》了。后者从一开映就出人意料地伴随着尖锐、巨大和难以调和的美学与政治争议，在全国公众中掀起了褒贬交错的众声喧哗声浪，从而虽然没有导致预期的高度一致的公赏效果，但还是通过电影美学历险而把我们社会关于普适价值对话、公民伦理责任、国民素养等前沿问题异常鲜明和尖锐地揭示了出来。这种非常态的艺术公赏力的存在，一方面表明编导在电影美学与电影政治学等方面的把持上存在问题，从而导致影片的可信度和公赏质大打折扣；同时，另一方面也表明社会公众的辨识力和鉴赏力急需养成，这使得提升国民艺术素养的必要性和迫切性愈发明显。实际上，当这部影片在褒贬交错和巨大的争议声中攀上 1.62 亿元票房的高峰时，一次基于公众影像鉴赏的公民社会的公共伦理对话及其异趣沟通渴求，已然凸显出来了。

 在这个意义上，《南京！南京！》最突出的艺术公赏力，与其说表现在艺术

公赏力的常态确证上，不如说是表现在艺术公赏力的非常态反证上：它以想象的超级视觉奇观成功地引发了当前公民社会中公民对于全球公共伦理责任的一种共担意识和对话意识，反过来唤起人们对于它所未能常态地实现的艺术公赏力的珍视和渴求，尽管这并非完全出自编导的自觉意图，而更多地是超出其预期的客观社会效果而已。围绕《南京！南京！》而产生的这些问题提醒我们，在当前我国公民社会语境下，艺术公赏力的实现并非一帆风顺，而总是容易遭遇种种障碍和困窘，从而使得包括艺术工作者和普通公众在内的国民审美与艺术素养的养成，已变得迫在眉睫了。

有关《南京！南京！》的不同看法和评价的出现是正常的，这里也只是道出一点个人浅见而已。有关这部影片的争议可能会逐渐淡去，但它所诱发的艺术公赏力话题应有继续拓展和深入研究的必要。

四、杭九枫与典型切片中的革命历史无意识[1]

电视剧是一门综合艺术门类，其中如何蕴含艺术公赏质？就作品的艺术公共性及社会影响力来说，电视剧在当前中国各门艺术中可谓无与伦比，唯一勉强可比的艺术门类该是电影了。但可能引发争议的是，同文学及电影是公认的艺术门类或相对而言艺术性更强的艺术门类（其实这种说法本身就需要质疑）相比，电视剧一般容易被认为商业广告性突出而审美艺术性淡薄。但其实，这些年来中国电视剧的发展和日渐成熟表明，一些电视剧佳作中蕴含着丰厚的艺术公赏质，需要我们尽力消除成见而加以挖掘。出于这种考虑，笔者的视线被40集电视连续剧《圣天门口》（张黎和刘淼淼执导，邹静之和刘亚玲编剧）吸引了。从它在2012年开播时起，人们就已谈论得很多了，可谓见仁见智，众说纷纭。无论人们对它的评价怎样，它所引起的广泛关注及争鸣本身，恰好说明它具有一定程度的艺术公共性和社会影响力。这里不打算对这部电视剧作整体讨论和评价，而主要是谈谈它的主人公杭九枫这个人及其在中国现代历史无意识再现上的一种标志性意义。

需要说明的是，这部电视剧改编自长篇小说《圣天门口》（刘醒龙著，2007），两者之间存在联系是必然的，特别是在对中国现代社会革命传统在当代人心上遗留下的革命历史无意识的挖掘方面，正是小说为电视剧提供了厚实的基础和原创

[1] 本部分原题《典型切片中的历史无意识—电视剧〈圣天门口〉中的杭九枫及其他》，载《当代电视》2012年第12期。

性灵感。有关小说与电视剧之间的这种联系的具体分析需另作专文,这里主要谈电视剧中的杭九枫形象。

1. 一次新的美学突破

杭九枫不是一般意义上的革命英雄人物,而是革命队伍里的一个兼具风云人物与失意之人双重特点的复杂人物。他是天门口镇两大名门望族雪家与杭家中杭家的青年一代。这两家世代相处却又彼此不和,双方明争暗斗,共同主宰天门口镇的命运。杭九枫为了给雪家抹黑,私下勾引遭雪家抛弃的未过门儿媳阿彩,不料同刚烈率直的后者竟然碰撞出真正的爱情火花,从此两人之间展开了注定会持续一生的既轰轰烈烈而又苦苦涩涩的爱恨纠缠。

那时中国现代社会革命浪潮席卷天门口镇,雪家和杭家都在战乱中急剧衰落,杭九枫和阿彩都成了红军战士。杭九枫作战英勇,但又留恋家乡天门口镇,以致不惜充当了红军中的可耻的逃兵。幸好他在面临审判的关头被阿彩救下。有意思的是,阿彩没有接纳杭九枫的爱情,而是嫁给了她自己的革命导师王巡视员。由于雪杭两家延续着世代不相往来的旧怨,加上革命年代内心创伤的熬煎的缘故,两人动荡的心灵始终无法和谐地融合,而只能陷于相互思念与伤害相交织的困境之中。两人在随后复杂的战争岁月里时聚时离,延续着既关怀又伤害的双重主旋律,以致这种相互关怀与伤害成为了二人关系上的不曾改变的双重变奏。当天门口镇迎来解放时,杭九枫仍然不被阿彩接受,后者甚至愤而嫁给被杭九枫枪伤过的同事,并带着她和杭九枫的儿子去省城工作和生活。众叛亲离、孤独不堪的杭九枫,不得已自告奋勇参加抗美援朝战争。胜利归来后仍然是一无所有,只能在天门口镇粮库当管理员。

这是一个携带重度内心创伤的言行乖张的主人公,同此前电视剧中出现的几乎所有主人公相比,都有所不同。远的不说,近的是导演自己此前执导的电视剧《人间正道是沧桑》(2009)中的杨立青。杨立青与其兄杨立仁分属共产党和国民党两大敌对阵营,一家两兄弟的不同道路之争贯穿全剧,令人产生现代历史变迁、天下兴亡的无限感慨。正是在杨立青身上,观众可以感受到中国现代历史中敌友、亲仇、对错、善恶等对立面之间的复杂缠绕。更近的是《誓言今生》,它以我反谍人员黄以轩与台湾情报官孙世安两人长达半个世纪的争斗为主线,展现了这两个人物及其家庭的复杂命运。在这个意义上看,杨立青与黄以轩在人物性格内涵上是大体相近的,即都属于深陷于敌友亲仇旋涡中而备受熬煎的正面英雄

人物。他们的正面英雄性格的主要方面，总是通过与作为血缘亲属兼政敌的对手的斗智斗勇而呈现出来。这样带着复杂的历史意识的人物形象的出现，有助于我们把握现代历史的错综复杂度。

如果说，此前的《人间正道是沧桑》《誓言今生》及更早的《走向共和》(2003) 共同代表了 21 世纪中国电视剧对中国现代文化传统的一次突破性反思，其反思锋芒已经抵达真正自觉的历史意识层面，也就是透过改良主义与革命主义、三民主义与共产主义的意识形态之争及其个体内心投影，传达出中国现代历史变迁、民族兴亡意识及其当代反思；那么可以说，《圣天门口》及其中的杭九枫等奇特人物的创造，则标志着 21 世纪中国电视剧（及文学）对中国现代文化传统作了第二次突破性反思——这就是深挖中国现代人物身上蕴含的深层的革命历史无意识，刻画出现代革命乱世中痛苦心灵的颤动和挣扎。这显然达到了一种新的美学高度及深度。

2. 革命乱世中的迷乱心灵

正是这样，杭九枫的出现与前述所有人物都不同。他的人生道路虽然难免也同国共两党的敌友亲仇关系密不可分，例如分属两大阵营的黄埔同学傅朗西与冯霁青之间的斗争，但真正重要的是，他总是深陷于个人内心的革命无意识层面的分裂及由此而来的无名焦虑之中。这部电视剧的重要特色，借用巴赫金的"对话"概念，正在于细致地刻画了杭九枫内心无意识层面的对话性现实，以及这种对话对他一生的言行及命运的深远而又致命的影响。

杭九枫的内心无意识对话表现在，他总是同自己内心的另一个他者展开持续的对话，而正是这种对话左右着他的怪异言行。革命战争生活中的腥风血雨、刀光剑影，并没有简单地随风而逝，也没有随着革命风云的变幻和革命的胜利而减弱，而是深潜入杭九枫的革命历史无意识深层，导致他处处都陷入与他人如父亲、大哥、妻子、情人阿彩、常守义、儿子、领导等的对话的复杂缠绕之中，而难以自拔。他的内心充满无意识的纠结是难免的。他英勇无畏地奋斗了半生，国共之争、抗日战争、解放战争、抗美援朝等，终究也只是个小连长，难怪会受到人们的嘲笑。他的一生被大革命的时代风暴荡涤得七零八落，而爱情则在一次次阴差阳错中陷入空无，到头来似乎没有人再需要他了，更不见焦急地苦盼一生的温馨的家。革命一生，有英勇无畏的时候，也有开小差当逃兵之时；时而激情四射，时而落魄寡欢；奋斗不息而又总是阴差阳错，终落得一无所有，只能默默地

在天门口粮库里捉老鼠。

杭九枫无疑是中国现代大革命历史背景下的一个微不足道的小人物。如今在21世纪初年的社会改革环境下重新刻画革命乱世，要紧的不再只是刻画动荡起伏的社会乱象，尽管这也很重要，而是刻画社会乱象中的迷乱的个体心灵，即乱心。光是世道乱并不可怕，因为世道之乱可以通过心灵之治去纠正。以雪大爹和杭大爹为代表的中国古代最后一代士绅的失势，标志着中国古典社会结构赖以维系的底层根基——士绅阶层已然彻底消失，而以子一代雪茄和杭九枫等为代表，革命之风愈演愈烈，世道由此趋乱，甚至乱得不可收拾了。杭大爹对大儿子说："不是爹狠，是世道变了。"世道越来越趋乱，直到演变成为革命世纪，这是整个20世纪中国社会大变迁的一个必然趋势。毛主席说："天下大乱，达到天下大治。"但或许，社会达到大治了，但饱经创伤的个体内心伤痛却未必那么容易治愈，因为深潜入革命历史无意识深层的革命历史记忆在个体心灵上却始终交织着种种迷乱。真正可怕的，还是那种疾风暴雨般的革命乱世在个体心灵上的挥之不去的错乱投影。世道乱且已然乱入心灵，这无疑正是社会革命时代的历史锋芒直逼个体无意识深层的显著标志。此时，世道之乱象集中凝聚到个体心灵之乱上。乱世之乱心，就集中体现在杭九枫其人身上。在这个拥有乱心的小人物身上，蕴藏着可以穿透乱世大历史迷雾的一种神奇力量。

3. 典型切片中的迷乱心理现实

杭九枫其人既然拥有如此深厚内涵，是否算得上典型人物呢？笔者的看法可能与有些人不同：他不再是作为典型人物吸引人，而是沦落为以往典型形态的一种切片，但这种典型切片仍然具备一种特殊的美学穿透力。按既往现代美学传统，典型人物或典型性格总处在人物关系的中心（当然是人们预设的），它自信地充当个别与一般、现象与本质、内心与现实的种种矛盾的解决方式，例如阿Q身上就凝聚了现代中国社会的复杂矛盾。而杭九枫却没有这种位居中心的凝聚或辐射力量，而仿佛只是中国现代社会结构的中心散落后留下的一块切片或抽样碎片，或者不如说是整个中国现代社会革命肌体上的一块切片而已。但正是这块典型切片，对于探测中国现代社会肌体中的内在肿瘤的症候具有一种穿透性直觉力量。

在整部电视剧中，像杭九枫这样的切片式小人物几乎比比皆是，傅朗西、阿彩、冯霁青、马鹞子、梅子、麦香、常守义等都是。他们都不再是此前现代文艺作品中刻画的那种典型式中心人物，而只是可以穿透乱世乱象的众多典型切片中

的一片而已。每个反复出现的此类小人物，都可以代表典型整体中的众多切片之一。它们是可以窥见整体奥秘的不同切片。

为了显示这一点，编导尽力调动多种艺术手法，让人物的心理现实与物理现实交错组接在一起，幻觉与理智、无意识与意识、本能与理性、情感与思想等相互对话，而这种对话又导致人物的言行陷入怪异、乖张、自相矛盾等困境中。编导这样做，显然在美学原则上早已跨越以往的浪漫主义、现实主义或现代主义等单一手法了，而是运用了一种新的可从中见出多种手法元素的新手法。笔者尝试把这种新手法称作现代式现实主义（或现代型现实主义）。这种现代式现实主义既带有现实主义手法的元素，例如对中国现代革命历史及其演变规律的逼真描绘；又带有现代主义手法的元素，例如对中国现代革命历史中的个体迷乱心灵的细致刻画。可以说，现实主义和现代主义元素交织其中，共同服务于塑造杭九枫这样的奇特人物。

杭九枫其人的出现，表明中国现代社会革命进程的历史无意识投影已经深深地铭刻在投身于它的中国现代男男女女的内心之中，共同构成了他们迷乱的心理现实。如此残酷无情、如此彻底而又持久的全社会革命震荡，能留下完整而健全的参与者及其心灵吗？

4. 从怨羡情结看杭九枫

应该如何来解读杭九枫这样的现代革命年代的乱世心灵呢？有论者曾借鉴德国社会学家舍勒的"怨恨"之说，对中国现代"怨恨"现象作了颇富见地的分析。他着眼于在"社会主义精神"中考察"怨恨与现代性之关联"，认为"自卑与自傲的多样组合构成中国现代思想中怨恨心态的基本样态"，由此着重分析"'文革'中爆发出来的怨恨是如何积聚起来的，它与'文革'理念是什么关系"。[1] 他指出："'文化大革命'是由建设社会主义民族国家的政党动员的一场社会运动，它本来只限定在文化思想领域，但很快就扩散为一场全社会各阶层中每一个人均被触及的政治行为。要解释这种甚至以残酷手段对付自己亲人的行为，仅诉诸政党领袖的个人魅力，显然是不充分的。'革命'中暴力行为的仇恨力量是哪里来的？……'文化大革命'正是政党意识形态'符号'护卫下的社会怨恨的大爆发。至少，'文革'第一阶段的形态表明，怨恨爆发起着重要的作用。但是，要查明

[1] 刘小枫：《现代性社会理论绪论》，上海：上海三联书店，1998年，第352—434页。

这一怨恨的性质,必须把'文革'置于中国现代化过程的历史中来分析。因为,'文革'的群众行为中的怨恨,是在中国社会之现代化过程的政治经济、思想理念、日常生活结构的全面移动中积聚起来的。"[1]与通常从"革命传统""封建残余"或"领袖魅力"等方面解释"文革"中暴力言行的群众性不同,这里从中国人的体验结构对"文革"的社会动因作了新的探索,看到中国社会群体的"怨恨"心理在"文革"的爆发及其扩大化过程中所起的关键作用。这一研究本身至少已经表明,"怨恨"概念是理解中国的现代性问题及其心理投影的一条有用的途径。

与标举"怨恨"不同,也与人们谈及西方时通常谈论"苦难记忆"不同,另有论者提出了20世纪中国知识分子的"创伤记忆"问题。在他看来,中国现代知识分子总是遭受种种"创伤",留下了难以治愈的痛苦"记忆":"近代史,特别现代史,一百年来,'五四',民族衰亡,外敌入侵,国内战争,阶级斗争,反右,反右倾,人祸天灾,四清,'文革'……从外到内,从肉体到灵魂,记忆的创伤化几乎使不同阶层、不同年龄的每一个中国人都无一幸免。"这种"创伤记忆"对中国现代知识分子的自我构成是如此重要,以致如果我们忽略了它,就无法认知我们自己。"知识分子似可看作一个民族、一个社会的自我意识,因而他们如何对待'创伤记忆',也应看作这个民族、这个社会的现代性自我意识程度的标志。"[2]他还专门以作家巴金和曾卓为例,对"创伤记忆"作了具体的个案分析[3]。

这两种思虑有助于揭示中国现代历史与文化的特殊性。笔者在《中国现代性体验的发生》中也对"怨恨"之说作了回应,提出一种更加具体和具有操作性的用以理解中国现代体验结构的特质的"怨羡情结"之说,指出这种羡慕与怨恨相互交织的深层心理支配着中国现代人的言行,并且在文学作品中演化出惊羡体验、感愤体验、回瞥体验和断零体验等具体形态。[4]这种怨羡情结可以用来认知杭九枫等人物的内涵和作用。

可以说,杭九枫奇特的言行特征表明,怨羡情结对他的渗透、支配和塑造是如此深重,以致已经穿透他的历史意识层面而直刺入无意识深层了,从而让他的

[1] 刘小枫:《现代性社会理论绪论》,第386—387页。
[2] 张志扬:《创伤记忆》,上海:上海三联书店,1999年,第38页。
[3] 同上书,第83—168页。
[4] 参见笔者的《中国现代性体验的发生》中的有关章节。

言行不由自主地受到个人无法控制的力量的神奇支配。由此不难理解杭九枫性格的特殊性——中国现代社会革命的腥风血雨和刀光剑影等乱世变革资源，如何熔铸出一颗迷乱的现代中国心灵。其实，这种自觉地深入历史无意识层面的美学透视，与其说是杭九枫身上所具备的，不如说是已经翻越革命的20世纪的中国现代知识分子在今天已经和正在具备的一种积极的和主动的自我反思姿态的显露而已。我们希望这种对历史无意识层面的自觉的自我反思，不满足于停留在《圣天门口》已经取得的初始成绩层面，而可以继续深入下去，直到取得新的收获。

简要地说，这部电视剧通过创造杭九枫这样的典型切片中的乱世心灵，提供了一种现代式现实主义美学原则，代表了电视艺术界有关中国现代文化的自觉已经抵达一个新的高度和深度。不过，这部电视剧在叙事上还是留下了一些不成熟的地方。人物的幻觉与现实之间的紧张转换有时显得过于密集和零散，以致影响到普通观众的正常观赏。有时人物的多声部对话也可能干扰观众的线性思维，以致出现一些争议。这或许是这部富于美学突破性和中国现代文化自觉意识的电视剧所必须付出的美学代价吧？

五、电视剧人物中的艺术公赏质[1]

我们当前通常谈论的电视艺术批评，并非电视艺术批评的全部，甚至不是它的主流，而不过是电视艺术批评中的学术批评或学理批评形态，可简称学术性电视批评。[2]这里主要谈谈当前学术性电视艺术批评面临的一项工作，这就是如何从电视剧人物形象中提炼出其所蕴含的艺术公赏质。

1. 面对传媒电视批评和网络电视批评的学术性电视批评

在今天来谈论学术性电视批评，已经到了不能不同电视艺术批评的其他形态联系起来看的时候了。这是因为，在学术性电视批评之外，还存在着至少两种电视艺术批评形态，并且其社会影响力早已远远超过学术性电视批评了，对此不能不加以认真关注。

它们中，一种形态是传媒娱乐版电视艺术报道，可简称传媒电视批评，借助印刷媒介和电视媒介等大众媒介的传播魔力，及时报道电视艺术的最新动态及

[1] 本目原题《提炼电视艺术中的文化正能量——谈谈当前电视艺术批评》，载《中国电视》2013年第2期。此次略有调整。

[2] 本部分内容根据笔者在2012年12月29日中国电视艺术评论发展高峰论坛上的演讲整理而成，特此说明并向中国电视艺委会和《中国电视》杂志社致谢。

其相关逸闻趣事，满足报刊读者和电视观众的时尚趣味。另一种是新兴的网络互动电视艺术评点，可简称网络电视批评，它通过国际互联网论坛、博客和微博等传媒手段，不仅及时地传播电视艺术动态和趣闻，而且还及时地反馈公众的公共意见，已经和正在扮演公共主流舆论的强大角色，体现了表达的自由度、灵活性和双向互动性。但与此同时，这两种电视艺术批评的一个共同特点在于，在传播快捷和影响力强劲的同时，暂时无暇或无兴趣对电视艺术现象作进一步的深度探索、思考及提炼，而这正给学术性电视批评留下独特的可以利用的开阔空间。

相对于传媒电视批评和网络电视批评而言，学术性电视批评由于更多地利用学术期刊及学术著作方式，并且面向学术界人士发表电视艺术评论，因而可以更加自主地利用学术资源及手段去作纵深追究。当前，学术性电视批评的一项工作就应当是挖掘和提炼电视艺术作品中的艺术公赏质。当然，这绝不是意味着传媒电视批评和网络电视批评都不讲深度或不关注艺术公赏质了，而只是说，相比较而言，学术性电视批评可以更显其特长而已。

2. 电视剧与艺术公赏质

对电视艺术中的艺术公赏质的发掘，其实来自当前社会公众对电视艺术的文化品位的急切呼唤。艺术公赏质在这里是指那些能跨越多种公众社群，体现积极的、理想的人生价值理念的品质。这个概念在当前可以应用到电视艺术形象的学术批评中。

电视剧是当前最具公共性、观众数量巨大的艺术样式之一。一方面，它深深地嵌入公众的日常生活中，成为他们日常娱乐生活、家居生活、社交生活等的重要组成部分，由于如此，其文化影响力巨大。但是，另一方面，电视剧由于不得不注重收视率、商业广告、文化消费和时尚流等方面，因而难免存在种类繁多、品位各异等问题，甚至存在低俗和庸俗等弊端。特别是近年来，电视剧市场存在诸多问题：一是产量过高，一半以上的电视剧不能播出；二是情感剧泛滥；三是题材雷同及范围狭小等。造成这些问题的原因很多，例如制作公司受市场影响跟风创作；一些重大题材作品涉及的敏感问题较多，令很多公司不敢碰；制作周期过短，创作者积累和沉淀的时间不够。

上述两方面的共存表明，电视剧是巍峨的艺术山脉中一座文化正负价值混杂的巨大富矿，但如何从数量巨大而又庞杂的矿石中发力挖掘并精心提炼出包含丰厚的艺术公赏质的宝石，正有待于电视艺术批评的介入。简言之，当前电视剧艺

术的突出问题之一,是文化正负价值混杂,优劣并存,泥沙俱下。面对这种文化正负价值混杂的情形,当前电视艺术批评应当努力从种类繁多、品位各异的巨量电视剧中,认真分析、精心挖掘那些带有艺术公赏质的元素,并把它们纳入到当代文化核心价值理念中。

3. 男性英雄形象的艺术公赏质

为使讨论集中些,这里想主要聚焦于电视剧中的男性英雄形象及其艺术公赏质方面。

21世纪以来的电视剧艺术的一个突出成绩,是塑造了一批形态多样、内涵丰厚的人物形象,特别是男性英雄人物形象。这些男性英雄人物形象携带着某些新的艺术公赏质,但由于"形象大于思想"的缘故,它们常常并未足够地或充分地凸显出来,因而有待于电视批评去加以美学概括和理性提炼。下面不妨从正与奇、刚与柔的角度去分析;同时,还需看到人物身上正在被赋予的戏谑化成分和精神分裂成分。这样,可以看到如下四组八种男性英雄人物形象。

第一组人物形象包含两种人物:朴正型人物和杂奇型人物。朴正型人物是一种朴素而又纯正的人物,《士兵突击》中的许三多是其突出代表。这个人物来自生活底层,朴素、纯正而又憨傻、懦弱,被其父粗俗地直呼"龟儿子",设法送到军营去调教,终于在一大批"代父"的监护下不断成长,从一个"孬种"脱胎换骨地成为部队里公认的"兵王"。这个人物的独特成长经历体现了中国传统泛家族关系智慧:正像《卖油郎独占花魁》里的秦重需过继给朱十老抚养才能长大一样,自己的孩子往往不能由自己抚养,而需交由更强有力的亲朋好友(充当"代父"的角色),在其监护下成长,最后归宗认祖。[1] 许三多及其在部队里的"代父"们的感人形象,在热播时展现了突出的励志作用,激励着年轻观众执着地向往和寻求坚韧不拔的个性成长,显然包含丰富的艺术公赏质。杂奇型人物的典范例子是《永不磨灭的番号》中的李大本事。他一面精于世故,油腔滑调;一面又机警过人,深谙民族大义,可以说是一个正邪兼备的可气而又可爱的复杂型人物。这个人物身上蕴含着电视剧编导对当代生活及其人格理想的一种新探索。

第二组人物包含刚勇型人物和柔智型人物,他们分别凸显出刚强与勇敢的结合、阴柔与睿智的交融。前者的突出代表是《亮剑》里敢于向敌人"亮剑"的我

[1] 参见笔者的论文《励志偶像与中国家族成人传统——从〈士兵突击〉看电视类型剧的本土化》,载《天津社会科学》2008年第1期。

军指挥员李云龙；后者的代表是《潜伏》里打入敌人心脏从事间谍工作的余则成。一个要斗勇斗狠，另一个要斗智斗巧。他们为什么都能博得公众赞赏？显然值得深入分析。例如，李云龙在面对敌我友对峙时敢于"亮剑"的精神、机智和勇气，可以给生活于现实情境中的观众以启迪。余则成身处敌营及其处理复杂人际关系的智慧，可以让公众联想到自身的生活环境或人生困境，包括官场、商场、战场、情场、剧场等，以及相应的关系学智慧。这种丰富的现实联想正是这部电视剧热播受欢迎的重要原因。由此不难见出余则成身上蕴含的现实生活同情及共鸣元素。

第三组人物则是在已有的刚与柔元素中渗透入某种戏谑化元素的结果。一种是刚谑型人物，也就是刚强而又戏谑化，英雄性格又带有喜剧性因素，如《正者无敌》里看起来拥有"三妻四妾"的花心师长冯天魁，其实充满人生智谋和民族侠义精神。特别是他最后为保家卫国而英勇赴死的大义凛然气概，更是令观众不禁击节赞赏。另一种是柔谑型人物，就是性格柔和、机智而又充溢着戏谑化成分，例如《火蓝刀锋》里的蒋小鱼，他的身上交融着《贫嘴张大民的幸福生活》里的张大民的贫嘴特征、《士兵突击》里的许三多的柔弱而又刚强的性格，以及《我是特种兵》里的特种武艺，给观众带来新鲜的感受和启迪。

第四组人物是一种带有某些精神分裂症特征的人物，一种是偏执而豪迈，另一种是勇敢而不合时宜，其典范表现分别是由演员段奕宏先后主演的两个此前中国电视剧中从未出现过的人物：一是《我的团长我的团》里的川军团长龙文章，另一个是《圣天门口》中的军人杭九枫。龙文章是个假冒的团长，其最突出的言行特征是偏执而又豪迈，作假而又纯真，敢于说假话、办假事但又在深层合于民族大义，这集中表现在他偏执地要把手下士兵带回祖国。正是这一点客观上体现了乱世另类民族英雄的独特气质及民族大义。杭九枫则是一个先后参加过红军、八路军、解放军和志愿军的经历丰富、战功赫赫的革命军人，其主要性格特征是勇敢而又不合时宜，带有很浓烈的强而软色彩，既强悍而又柔软，关键时刻总是落伍，显得不合时宜，成为时代的不甘心的精神弃儿。这组人物的出现在当前艺术创作中意义重大而又深远，它表明，当代作家和电视艺术家对中国现代历史及革命历史的理解已经从以往的个体历史意识表层深入到个体历史无意识的深层了。它提醒人们更加全面地和辩证地反思中国现代革命历史给今天的社会留下的丰厚遗产，包括革命传统留下的一代又一代人都难以愈合的沉重的精神创伤或精

神分裂症候。

上面四组八种男性英雄人物形象当然远不足以代表新世纪以来电视剧的男性英雄形象创造的全部，而只是其中的一抹风景而已。但仅从这片人物形象风景来看，就可见出其或多或少的艺术公赏质蕴藏了。这些多样化的男性英雄人物形象的出现，来自电视艺术家及文学原著作者对现实生活及其历史渊源的新的探索和新的思考，灌注着他们的艺术个性和理想追求，因而应当说包含着当代社会生活与文化所需要的一些艺术公赏质，值得认真理解和分析。

需要看到，电视剧中的这些新探索和新思考及其艺术公赏质潜质，毕竟都深潜于艺术形象之中，而没有用明确的语言说出，因而具有深藏不露或不确定等美学特点，急需学术性电视批评予以深入挖掘、分析和提炼，以便使其真正拓展成为影响当代文化建设与发展的艺术公赏质元素。而这里，仅仅只是提出问题。

第二节　言说公共性体验

文学作为一门语言艺术，高度依赖于公众的语言文字识别素养。这种素养意味着，公众一旦接触到作家创造的个性化语言作品如诗歌、小说、散文等，就能立即在头脑里激发起包含想象、幻想、情感和思想等要素的体验。例如，读者在读到杜甫的诗"两个黄鹂鸣翠柳，一行白鹭上青天。窗含西岭千秋雪，门泊东吴万里船"时，能理解其基本语义，进而在脑海里激发起关于黄鹂、翠柳、白鹭、青天、窗户、西岭、千秋雪、房门、东吴、万里船等的想象或联想，最终在头脑里形成一幅完整的艺术形象画面。正是通过接触和接受这种言说层面的艺术品，公众可以产生一种公共性体验——从作家创造的艺术世界里体验到周围他者的生活，唤起对他者的生活的共鸣或共通感，甚至激发起一种公共性体验。正是这样，我们说文学作品可以从言说层面建构起艺术公共性。

下面将通过对《平凡的世界》和《尘埃落定》两部长篇小说的文本阐释，约略感受言说公共性体验的当代状况。

一、《平凡的世界》与现实主义的中国晚熟形态[1]

这里选择路遥（1949—1992）的长篇小说《平凡的世界》（共三部，1986—1988）来讨论，是经过考虑的。诚然，这部作品极有可能被认为美学品质不够"高"，假如用本书第一章所引朱自清的话来说，就是还够不上"素心人""雅人"或"士大夫"眼中的"雅事"标准。但是，毕竟这里是在借此案例去探讨艺术公赏力问题在艺术品中的呈现方式，因此不是艺术审美性或美学价值而是艺术公共性才是这里的首要题旨，讨论这部自出版以来深得公众喜爱的艺术品就是不容置疑的了。

这部长篇小说是这里讨论的几个艺术品案例中创作年代最早的一个。这部作品的现实主义特点及其在中国当代文学中的遭遇一向被视为一种奇特的现象：虽然在当代文学研究领域没有获得多少风光，甚至不少中国当代文学史教科书也因种种不同原因将其隐而不显或拒之门外[2]，却在普通读者群中赢得了广泛的声誉，特别是受到青年读者的喜爱。其一直以来长期位居常销书销量的前列这一事实，本身就是其艺术价值的一个恰当的证明。这确实应当算是当代文学史上少见的奇人奇书了。

今天如何来看待这种现实主义及其果实《平凡的世界》？可以简要地说，它长销不衰的事实本身就能从一个侧面说明，这是一部具有浓烈的社会公共性和强大的艺术感染力的艺术品，甚至笔者所伸张的艺术公赏质在其中也体现得鲜明有力——唤起不同时代、不同社会公众群共同的人生体验，使他们在体验作品的瞬间得以忘却或淡化彼此的社会身份及地位差异而实现暂时的认同，激发起共同的在苦难中寻觅人生希望的奋斗热情。这，难道不正是我们这个时代弥足珍贵的具备跨群分合效应的艺术公赏质吗？

不过，重要的不只是标举艺术公赏质，而是从学理上具体阐明这种艺术公赏质究竟来自何处，或者因何而生。显然，对此，单纯照常地从以往的现实主义视野去回望已难以解释清楚了，应当适当跳出这个习惯的传统美学视点，尝试从更

[1] 本目初稿原题《中国晚熟现实主义的三元交融及其意义——读路遥的〈平凡的世界〉》，载《文艺争鸣》2010年第12期。此次做了一些调整。

[2] 令人惊异的是，洪子诚著《中国当代文学史》（1999）根本未提路遥及其《平凡的世界》，而陈思和主编的《中国当代文学史》（2005年第二版）虽然把路遥的《人生》列为专节加以醒目论述，却只在其中附带地提到《平凡的世界》："作者始终认为，文学的现实主义创作方法在以后的相当长时间内，仍然会有蓬勃的生命力。这样的自信力在《人生》中已经得到了证明，在他的长篇遗作《平凡的世界》里体现得更加有力。"（该书第240页）这种褒扬《人生》而隐匿《平凡的世界》的做法，需要另行反思。

为广阔的层面、更加复杂的角度去加以破解。这样，这位奇人及其奇书也许可以显示出一些远比通常的现实主义美学概括更为丰富而又复杂的意义来，也可以对我们理解当代文艺作品中的艺术公赏质提供出可资借鉴的阐释路径。[1]

1. 现实主义、浪漫主义和现代主义的三元交融

直到今天，如果用现实主义去概括《平凡的世界》，肯定仍然是不会有问题的。据界定，一般说来，现实主义文学的最基本特征就是对"当代社会现实的客观再现"。当然，其完整的特征还要加上题材的包容性、方法的客观性、环境与人物的典型性以及社会改革观念的表达等。[2] 如果用这套标准去衡量，《平凡的世界》显然无可怀疑地是能基本满足的。但是，如果不被这套普遍性标尺蒙住眼睛，而是跨越它们的先入为主规范去静心阅读、体验和品味文本，就不难发现，小说中还存在着它们之外的，或者它们不能完全包容的，甚至可能与它们相对峙的诸多异质美学元素。而正是这些异质美学元素的出现，导致文本内部可能交织着远远不止一重声音而是多重声音，因此，这部小说似已得到公认的现实主义美学特质和成色势必会受到挑战或质疑。

首先，《平凡的世界》确实具有明显的现实主义的躯体特征，也就是从小说的躯干来看无疑已打上现实主义的醒目印记，从而不得不把现实主义的标签贴给它。下面不妨首先来简要还原它的主要的现实主义特征。

这部小说确实是对中国当代社会现实的一种客观再现之作，向我们展示了中国当代农村社会的现实镜像。小说像一面巨大的镜子，映照着我们生存于其中的当代现实社会生活状况，令我们激动而又让我们不安，特别是农村、农业和农民的生活处境，以及城乡接合部或断裂带的生存现实，还有新时期农民走向城市的艰难步伐。具体表现在，小说虚构出陕北北部农村中孙、田、金三家的生存状况。第一部第7章开篇，就这样细致描述了主人公孙少安和孙少平兄弟二人的具体生活环境：

在田家圪崂的对面，从庙坪山和神仙山之间的沟里流出来一条细得象麻绳一样的小河，和大沟道里的东拉河汇流在一起。两河交汇之处，

[1] 本节有关《平凡的世界》的分析得到石天强副教授的协助，特此说明并向他致谢。

[2] 关于现实主义的特征，这里采用了对现实主义并无特殊偏好的美国批评家韦勒克的分析和归纳，见其《文学研究中的现实主义概念》，载《批评的概念》，张金言译，杭州：中国美术学院出版社，1999年，第243页。

形成一个小小的三角洲。三角洲的洲角上，有一座不知什么年间修起的龙王庙。这庙现在除过剩一座东倒西歪的戏台子外，已经成了一个塌墙烂院。以前没有完全破败的时候，村里的小学就在那里面——同时也是全村公众集会的地方。后来新修了小学，这地方除过春节闹秧歌演几天戏外，平时也就没什么用场了。现在村里开个什么大会，也都移到了新修的小学院内。因为这地方有座庙，这个三角洲就叫庙坪。庙坪可以说是双水村的风景区——因为在这个土坪上，有一片密密麻麻的枣树林。这枣树过去都属一些姓金的人家，合作化后就成全村人的财产了。每到夏天，这里就会是一片可爱的翠绿色。到了古历八月十五前后，枣子就全红了。黑色的枝杈，红色的枣子，黄绿相间的树叶，五彩斑斓，迷人极了。每当打枣的时候，四五天里，简直可以说是双水村最盛大的节日。在这期间，全村所有的人都可以去打枣，所有打枣的人都可以放开肚皮吃。在这穷乡僻壤，没什么稀罕吃的，红枣就象玛瑙一样珍贵。那季节、可把多少人的胃口撑坏了呀！有些人往往枣子打完后，拉肚子十几天不能出山……

这里摘录《平凡的世界》中的场景描写，无非是想简要还原小说的细节刻画特点。其细致入微而又从容不迫的逼真刻画，俨然让人想到现实主义代表作家巴尔扎克在《高老头》一开头对伏盖公寓的著名描写，但毕竟已烙上这位中国作家自己的本土印迹：这些交织着陕西历史、现实、神话及宗族等乡土文化元素的东西，就这样复杂地纠缠着向读者呈现出来。路遥的这种描写方式是普通甚至陈旧的，却在暗示着那个独特年代的农民生存境遇和文化环境，而中国乡村社会中的新型个人就在这种现实中展开他们对现代城市的想象。

小说的一个独特处在于，呈现出城乡接合部农家子弟特有的生活体验。路遥善于捕捉成长于城乡接合部的普通农村子弟的成长经历，这一经历不仅来自于作家自己的生活体验，也来自于许多出生于农村的孩子的亲身经历。这种城乡接合部在小说中主要表现为原西县城的中学、图书馆、文化馆等地点，而正是在这些地点，来自乡土贫穷之地的孩子睁开了眺望新世界的眼睛，孕育了他们对新世界的浪漫想象的胚胎。主人公孙少平就是在这些地方，通过报纸、广播、图书这些现代媒介，培育了自己最初的对新世界的梦想。也正是这些地方，蕴蓄着这些农

村青年复杂而多样的情感。

小说的另一重要着力处在于，揭示了中国当代农民从农村走向城市的文化历程及其内心始终相伴的难以治愈的伤痛。小说描述了农村青年为了走向城市所付出的身体和生命的巨大代价。孙少平可以说是改革开放开始最早走入现代都市的农民工，他凭借着天资、孜孜以求、锲而不舍的精神，从黄原县城打工仔到大牙湾煤矿工人，一步步朝向自己始终无法放弃的城市梦想。他有过忍耐、挣扎，甚至也有过屈辱，但始终不停止自己朝向城市的前行脚步。理解这一点，或许也可以理解一种奇特的当代都市文化现象：在许多接受过中等以上教育的农民工床头，大多会有本盗版的《平凡的世界》，那是他们贫乏精神生活的最后慰藉，也寄托着他们卑微而又崇高的现实梦想。

小说还创造了富于现实人生启迪意义的典型人物群像。他们的理想、追求，还有不抛弃、不放弃的奋斗精神，在平凡中塑造着个体的伟大的生命轨迹。孙少平和孙少安兄弟作为两类典型人物，宛如读者自我的两面镜子，前者追逐的是青春的梦想，后者追逐的是现实的生活，他们两人共同构成了人生道路的两种选择。或者说他们表达的是作者路遥的两种人生理想，一种存在于乡土世界，一种存在于现代都市。与他们往来的三类女性则构成读者自我的想象的伴侣：第一类是田晓霞与金秀，还有田润叶，都属于理想化的难以高攀的人生伴侣或朋友。第二类是秀莲与惠英，则是现实中经过追求可以触及的女性伴侣或朋友。第三类是郝红梅，属于过于看重现实、鼠目寸光之流，一面负面镜子，当然她后来有悔悟，终于与润生和美地生活在一起。许多读者之所以喜欢孙少平或孙少安，是因为认为自己既像孙少平或孙少安那样不屈不挠地奋斗，又有可能比孙少平或孙少安本人活得更好，有着更好的发展机遇和目标，从而容易产生一种认同的满足。

从上面这些躯体特征推断《平凡的世界》总体上属于现实主义，应当是无可怀疑的。但是，需要注意的是，在这副现实主义躯体的内部，还同时涌动着与现实主义不尽相同的异质美学元素，那首先就是一种不安分的浪漫主义的情怀或心灵。关于浪漫主义，人们有过多种不同的界说，但"全都认识到想象、象征、神话和有机体的自然界的涵义，并把这种涵义看作是旨在克服主体与客体、自我与世界、意识与无意识之间分裂状态的伟大努力中的一部分。这是英国、德国和法国的浪漫主义伟大诗人所抱的主要信条。这是一套完整的关于思想和感情的学说体系"。同时，"浪漫主义的本质可以说就是在我们这个时代已经明显注定失败而

且已被人放弃的那种想通过作为'一切知识的起源和终结'的诗歌使主体与客体合一，并使人与自然、意识与无意识协调起来的努力"。[1]当然，浪漫主义在中国诚然会有着与欧洲浪漫主义不尽相同的表现，但在如下方面应当是一致的或差异甚小的，这就是：对于个体人生的想象，以及对人与自然合一、主体与客体交融的境界的理想化追求。

在这方面，《平凡的世界》所不遗余力地张扬的充满韧性的个人奋斗精神及理想主义信念，正是浪漫主义内心的一种写照。路遥在书中告诉我们："人生就是永不休止的奋斗！只有选定目标并在奋斗中感到自己的努力没有虚掷，这样的生活才是充实的，精神也会永远年轻。"这样的富于人生启迪的格言式表述可谓比比皆是，使读者对生活始终洋溢着信心和希望。对于劳动，书中这样写道："一个人精神是否充实，或者说活得有无意义，主要取决于他对劳动的态度。"这是"平凡的世界"里的一条实实在在的生活定律。"只有劳动才可能使人在生活中强大。无论什么人，最终还是要那些能用双手创造生活的劳动者。对于这些人来说，孙少平给他们上了生平最重要的一课——如何对待劳动，这是人生最基本的课题。"

与此相应，小说还赞美了平凡中的伟大或伟大的平凡性格。孙少平是生活中的平凡人，一个比普通农民多读了几本书的农村文化人，一个对生活的意义有着更高层次的追求的平凡而又不凡的人。在写给妹妹孙兰香的信中，孙少平这样表达他对生活的认识："我们出生于贫苦的农民家庭——永远不要鄙薄我们的出身，它给我们带来的好处将使我们一生受用不尽；但我们一定又要从我们出身的局限中解脱出来，从意识上彻底背叛农民的狭隘性，追求更高的生活意义。"从这段话可以找到理解路遥笔下的农村青年形象及其精神内涵的一把钥匙。同样，小说通过田晓霞的反思，折射出孙少平这类青年独特的精神价值所在："是的，他在我们的时代属于这样的青年：有文化，但没有幸运地进入大学或参加工作，因此似乎没有充分的条件直接参与到目前社会发展的主潮之中。而另一方面，他们又不甘心把自己局限在狭小的生活天地里。因此，他们往往带着一种悲壮的激情，在一条最为艰难的道路上进行人生的搏斗。他们顾不得高谈阔论或愤世嫉俗地忧患人类的命运。他们首先得改变自己的生存条件，同时也放弃最主要的精神追求；他们既不鄙视普通人的世俗生活，但又竭力使自己对生活的认识达到更深的层

[1]〔美〕韦勒克：《浪漫主义的再考察》，载《批评的概念》，张金言译，第212、213页。

次……"（第二部第 23 章）一方面，在残酷的现实面前，为了生存而付出艰苦的努力，孙少平们没有夸夸其谈，没有唉声叹气，没有怨天尤人，而是始终保持着积极乐观的生活态度，在艰难困苦中追求自我生命的价值；另一方面，又绝不因为现实的艰难而放弃自己的梦想，相反，他们追求着生命的深度，试图在更高的精神层次上思考自我与世界的关系。他们相信世界的意义存在于自己坚持不懈的奋斗和对生命的解读中。他们是世界价值的塑造者，而不是匆匆的过客。

小说描写田晓霞、金秀等"美女"先后都爱上孙少平，这种情节设计本身就更多地是浪漫主义信念或想象使然，而非现实主义式的客观再现。

尤其显著的是，小说的浪漫主义内心集中体现在，它借鉴欧洲浪漫主义小说的成长书写传统，力求刻画当代中国农民个体成长的内心旅程。从小说的文类或体裁看，这部小说多少带有欧美成长小说（Bildungsroman）或启蒙小说（novel of initiation）的某些影子。成长小说一般说来起始于 18 世纪末的德国，歌德的《威廉·迈斯特的学习时代》被视为这一小说文类的初始范型。更早可在英国笛福的《鲁滨逊漂流记》里找到范型。再有就是后来法国作家司汤达的《红与黑》、巴尔扎克的《幻灭》、罗曼·罗兰的《约翰·克利斯朵夫》，瑞士德裔作家黑塞的《纳尔齐斯与哥尔德蒙》，美国作家马克·吐温的《哈克贝里·费恩历险记》、福克纳的《熊》、塞林格的《麦田的守望者》等。这种成长小说的一般特征是：有一个男性主人公，他渴望成长、长大；他外出寻找、追求，情节以一种线性时间展开；他不懈地致力于个性的提升、升华；他总是力求获得一个完美的结局。这样的成长小说特征放到《平凡的世界》中是完全合适的：农村少年孙少平渴望成长，到外面的世界去寻找人生的意义，在此过程中，他不断通过读书、思考、道德完善等致力于个性的升华，寻求完美的人生归宿。

这种浪漫主义的心灵可以从孙少平所持续苦修的独特的苦难哲学中集中见出。可以说，小说通过孙少平这一典型人物，创造了改革年代的一种苦难哲学，并揭示了其思想根源。与以往的社会革命年代需要斗争哲学不同，路遥在这里推出了社会改革年代需要的苦难哲学，即一种在苦难中永不放弃人生追求的学说。改革年代可以有幸福哲学、自我放逐哲学等等，而路遥书写的却是独特的苦难哲学，是在现实人生的不如意困境中如何苦熬并且向上奋斗的励志之学。关于这种苦难哲学，小说是这样表达的："是的，他是在社会的最底层挣扎，为了几个钱而受尽折磨；但是他已经不仅仅将此看作是谋生、活命……他现在倒很'热爱'自

己的苦难。通过这一段血火般的洗礼，他相信，自己经历千辛万苦而酿造出来的生活之蜜，肯定比轻而易举拿来的更有滋味——他自嘲地把自己的这种认识叫做'关于苦难的学说'。"相信凡是读懂了《平凡的世界》里的苦难哲学的人，就是遭受再多的苦难也不会轻言放弃和怨天尤人。

小说中的一些细节安排可以诠释这种苦难哲学对个体的精神世界的影响。孙少平从田晓霞那里借到艾特玛托夫的小说《白轮船》，读后久久不能平静，便与田晓霞一起哼唱起其中的吉尔吉斯人古歌："有没有比你更宽阔的河流，爱耐塞，/ 有没有比你更亲切的土地，爱耐塞，/ 有没有比你更深重的苦难，爱耐塞，/ 有没有比你更自由的意志，爱耐塞。"（第二部第33章）田晓霞将孙少平比喻为"伏尔加河上的纤夫"。在黄原，孙少平最初的工作不过是背石头的小工，活最苦；"他们从河湾往公路上爬那道陡坡时，身子都被背上的石头压成一张弯弓，头几乎挨到了地上，嘴里发出类似重病人的那般的呻吟……她记起了《伏尔加纤夫》……那艰辛，那沉重，几乎和跟前这景象一模一样"（第二部第23章）。

路遥笔下的人物多不幸福：孙少安的妻子秀莲因病而亡；田润叶的丈夫最后瘫痪；孙少平的好友金波的女友也是杳无音信；就是孙少平自己，恋人田晓霞也是不幸溺水身亡。这或许也从另一个侧面诠释了路遥对苦难的体认。也因此，在《平凡的世界》中，路遥笔下的主人公对苦难从来不是拒绝或抱怨，而是默然承受，而且在默然承受中焕发出具有韧性的奋斗精神。而这也正是"苦难哲学"题中应有之义。

小说还形象地说明了文化修养或读书及思考习惯的重要性，从而激励读者不断从中外优秀文学作品中吸取精神营养，而这往往正是浪漫主义文学的惯有策略。《平凡的世界》第一部第2章这样描写了孙少平阅读《钢铁是怎样炼成的》时的情形："他一下子就被这书迷住了。记得第二天是星期天，本来往常他都要出山给家里砍一捆柴；可是这天他哪里也没去，一个人躲在村子打麦场的麦秸垛后面，贪婪地赶天黑前看完了这书。保尔·柯察金，这个普通外国人的故事，强烈地震撼了他幼小的心灵。"这部小说吸引他的是什么呢？小说写道：

> 天黑严以后，他还没有回家。他一个人呆呆地坐在禾场边上，望着满天的星星，听着小河水朗朗的流水声，陷入了一种说不清楚的思绪之中。这思绪是散乱而飘浮的，又是幽深而莫测的。他突然感觉到，在他

们这群山包围的双水村外面，有一个辽阔的大世界。而更重要的是，他现在朦胧地意识到，不管什么样的人，或者说不管人在什么样的境况下，都可以活得多么好啊！在那一瞬间，生活的诗情充满了他十六岁的胸膛。他的眼前不时浮现出保尔瘦削的脸颊和他生机勃勃的身姿。他那双眼睛并没有失明，永远蓝莹莹地在遥远的地方兄弟般地望着他。当然，他也永远不能忘记可爱的富人的女儿冬妮娅。她真好。她曾经那样地热爱穷人的儿子保尔。少平直到最后也并不恨冬妮娅。他为冬妮娅和保尔的最后分手而热泪盈眶。……

读完这一段，今天的读者想必会产生这样一系列的疑虑：（1）这位"文革"年代的中学生为什么会被小说迷住直至遗忘了实际生活中的砍柴任务？（2）这虚构的故事为什么会激发起他如此强烈的"贪婪"之心？（3）外国人的故事与中国读者有什么干系？干吗那么信以为真而深深地投入其中？（4）他阅读后产生的"说不清楚""散乱而飘浮""幽深而莫测"的"思绪"究竟是什么？（5）小说凭什么能让他相信双水村外面有个"辽阔的大世界"并热烈地向往？（6）小说何以能让他坚信每个人在不管什么境况下都能"活得多么好"？（7）什么是"生活的诗情"？（8）他为什么会把外国人物形象保尔当作自己的亲兄弟？（9）他同时为什么像保尔一样强烈地喜爱冬妮娅？（10）"生活的冷酷现实"为什么不足以浇灭他对小说和"苏联书"的深深"迷恋"？对这些问题（当然不止），读者可能会带着阅读体验而尝试在心里做出自己的回答，或者与同学好友交流。彼此之间的答案可能会不同，甚至也会出现激烈的争论。例如，有过与孙少平一样的贫苦经历的读者和没有过的读者之间，以及现实中已赢得冬妮娅的读者与正在热烈地渴望"也遇到一个冬妮娅"的读者之间，其具体的体验和观点总会有不同。但是，毕竟它让读者投入其中，在内心深处产生深切的共鸣。

事实是，在《平凡的世界》中，可以看到孙少平对欧洲文学的强烈渴望：狄更斯的《艰难时世》、夏洛蒂·勃朗特的《简爱》、阿·托尔斯泰的《苦难的历程》、列夫·托尔斯泰的《复活》、巴尔扎克的《欧也妮·葛朗台》和艾特玛托夫的《白轮船》等。正是这些优秀的文学作品改变并塑造着孙少平的精神世界，使他在苦难中找到自己精神的归宿。总之，我们可以从小说中感受到一颗颤动不息的浪漫主义心灵，它在苦难中执着地追求理想个性的自我实现。

不过，在上面的现实主义躯体、浪漫主义情怀或心灵的更深层，可能还有以断片方式闪现的带有某种现代主义意味的东西，它们难以把握但又不得不加以把握，这里不妨暂且称为现代主义隐秘内心断片或无意识心理断片。说到现代主义的特征，有学者认为："现代主义小说展示了四个急待解决的重大问题：小说形式的复杂性；内心意识的表现；被井井有条的生活现实表象所遮掩的虚无紊乱感；以及如何把叙述艺术从繁复情节的桎梏下解脱出来。"[1]对路遥来说，上述第一个及第四个问题即"小说形式的复杂性"和"如何把叙述艺术从繁复情节的桎梏下解脱出来"对他似乎没有多大影响，他气定神闲地选定了现实主义小说形式或技巧以及相应的叙述艺术。但在第二、三个问题上，即"内心意识的表现"和"被井井有条的生活现实表象所遮掩的虚无紊乱感"，他却或多或少地受到现代主义小说的微妙而又重要的影响。

《平凡的世界》在写孙少平因高考落榜而不得不回到农村务农时，以细腻的笔触勾勒出主人公复杂的思想情感（《平凡的世界》第一部第42章）：

冬日西沉的残阳余晖在原西河对面的山尖上留了不多的一点。原西河两岸的河边结了很宽的冰，已经快在河中央连为一体了。寒风从河道里吹过来，彻骨般刺冷。少平很快地进了破败的城门洞，走到街面上。

街上冷冷清清，已经没有了多少行人。城市上空烟雾大罩，远远近近灰漠漠一片。县广播站高杆上的信号灯，已经闪烁起耀眼的红光。从不远的体育场那里，传来人的喊叫声和尖锐的哨音……所有这一切，现在对少平来说，都有一种亲切感。他在这里生活了两年，渐渐地对这座城市有了热情——可是，他现在就要向这一切告别了。再见吧，原西。记得我初来之时，对你充满了怎样的畏惧和恐惧。现在当我要离开你的时候，不知为什么，又对你充满了如此的不舍之情！是的，你曾打开窗户，让我向外面的世界张望。你还用生硬的手拍打掉我从乡里带来的一身黄土，把你充满炭烟味的标志印烙在我的身上。老实说，你也没有能拍打净我身上的黄土；但我身上也的确烙下了你的印记。可以这样说，我还没有能变成一个纯粹的城里人，但也不完全是一个乡巴佬了。再见

[1]〔英〕布雷德伯里、麦克法兰编：《现代主义》，胡家峦等译，上海：上海外语教育出版社，1992年，第366页。

吧，亲爱的原西……孙少平怀着愉快而又伤感的情绪，用脚步，用心灵，一个下午回溯了自己两年的历程。

这段文字着力揭示了主人公的"内心意识"，其显著特征就是叙述人称的悄然转换，而由此又可以看到作者路遥在叙述时其情感态度的悄然转变。正如石天强所指出的那样："一个微妙的细节是，叙述人将叙述人称由第三人称改换为第一和第二人称，这意味着叙述视角由外向内、由客观叙述向主观抒发的转换。正是在这种转换中，叙述人的情感和身份被清楚地揭示了出来。而在既不是'城里人'也不是'乡巴佬'的笔墨中，主人公和叙述人身份归属的困境被揭示了出来。"[1]需进一步指出的是，这种转换可以说正是或部分地是由于借鉴了现代主义小说擅长的那种"内省"手法而实现的，尽管这只是并不起决定性作用的局部借鉴。这一分析如果成立，那么，它可能同时实际上也可以视为路遥的作家角色从客观再现的现实主义者向主观内省的现代主义者的一种悄然贴近：开始时，他以现实主义者的姿态尝试尽力冷峻地再现主人公的生存困境，但紧接着，当他进入到主人公"他"的内心，体会到"他"那奇特的内心困窘时，可能就情不自禁地悄然化身为"他"本人即"我"了。这样的自动贴近和转换，让我们更清楚地了解到作家对人物内在隐秘心理断片的高度重视。

比较明显的一点现代主义意味可能表现在，小说像通常的现代主义作品中的象征主义那样，常常在叙述的缝隙间设置某种富于象征或隐喻意味的细节或意象，由此传达一种人生的宿命感或荒诞感。小说多次描写孙少平的伤疤。一次是通过孙少平的恋人田晓霞和他的哥哥孙少安的眼睛来显示的，让读者直接目睹到黄原市打工的孙少平因为背石头而伤痕累累的后背（《平凡的世界》第二部第44章）：

整个楼内象炸弹炸过一般零乱。到处是固定和拆卸下的木模和钢模。楼道的水泥还没有干，勉强能下脚。里面没有电灯，两个人只能借助外面投进来的模糊灯光，模索着爬上了二楼。

二楼的楼道也和下面一样乱。所有的房间只有四堵墙的框架，没门没窗，没水没电。两个人在楼道里愣住了：这地方怎么可能住人呢？是

[1] 石天强：《断裂地带的精神流亡》，北京：北京大学出版社，2009年，第79—80页。

不是那些工匠在捉弄他们？

　　正在纳闷之时，两个人几乎同时发现楼道尽头的一间"房子"里，似乎透出一线光亮。

　　他们很快摸索着走了过去。

　　他们来到门口，不由自主地呆住了。

　　孙少平正背对着他们，趴在麦秸杆上的一堆破烂被褥里，在一粒豆大的烛光下聚精会神地看书。那件肮脏的红线衣一直卷到肩头，暴露出了令人触目惊心的脊背——青紫黑淀，伤痕累累！

这是一个重要的象征性细节：生活带给主人公的是黑暗和身心伤痛，而唯有书才是黑暗中的一线光明，是驱散黑暗的智慧之光。而这里更是理解全书主人公形象特征的一个关键的象征性细节：孙少平正是那种带着累累伤痕在黑暗中追求光明的人！[1] 到小说结尾，已成为一名井下矿工的孙少平，在失去了恋人田晓霞后，脸上留下了一道被划伤的疤痕，永远难以消除（《平凡的世界》第三部第54章）：

　　他闭着眼，举着镜子，脚步艰难地挪到了靠近房门的空地上。他久久地立着，拿镜子的那条胳膊抖得象筛糠一般。在这一刻里，孙少平不再是血性男儿，完全成了一个胆怯的懦夫！

　　我看到的将会是怎样的一个我？他在心里问自己。你啊！为什么不敢正视自己的不幸呢？你不愿看见它，难道它就不存在吗？你连看见它的勇气都鼓不起来，你又怎样带着它回到人们中间去生活？可笑。你这可笑的驼鸟政策！

　　他睁开了眼睛。呀！他看见，那道可怕的伤疤从额头的发楞起斜劈过右眼角，一直拉过颧骨直至脸颊，活象调皮孩子在公厕墙上写了一句骂人话后所划下的惊叹号！

　　他猛地把那面镜子摔在水泥地板上；一声爆响，镜子的碎片四处飞溅。接着，他一下伏在金秀的床铺上，埋住脸痛哭起来……

[1] 参见石天强：《断裂地带的精神流亡》，第102页。

这疤痕可以说是富于特殊的象征意义的身心印记，代表中国农民在迈向城市的进程中所付出的惨重的身心代价。这样的疤痕对于路遥，仿佛就像"甲虫"或"城堡"对于卡夫卡一样，在整部小说中应当具有某种微妙而又深沉的象征意义：主人公虽然是现实生活中的一个伤痕累累的卑微小人物，却怀揣一颗追求光明的崇高心灵。

小说还有一些地方，注意运用象征手法去暗示个人的命运。第三部第19章写道："孙少平置身于此间，感到自己像一片飘落的树叶一般渺小和无所适从。他难以想象，一个普通人怎么可能在这样的世界里生活下去？"还有："他怀着一种被巨浪所吞没的感觉，恍惚地走出拥挤的车站广场，寻找去北方工大的公共汽车站。"这些象征意味浓烈的感觉描写应当说在一些细节上已有点贴近现代主义手法了。

路遥还善于让孙少平及时地用苏联小说中的情节来表征个人生活的无奈感。在阅读艾特玛托夫的《白轮船》后，"孙少平一开始就被这本书吸引住了。那个被父母抛弃的小男孩的忧伤的童年；那个善良而屡遭厄运的莫蒙爷爷；那个凶残丑恶而又冥顽不化的阿洛斯古尔；以及美丽的长鹿母和古老而富有传奇色彩的吉尔吉斯人的生活……这一切都使少平的心剧烈地颤动着。当最后那孩子一颗晶莹的心被现实中的丑恶所摧毁，像鱼一样永远地消失在冰冷的河水中之后，泪水已经模糊了他的眼睛；他用哽咽的音调喃喃地念完了作者在最后所说的那些沉痛而感人肺腑的话……"他随即禁不住运用对小说的感受去象征性地感受自己的现实生活："这时，他眼前出现了那只美丽慈爱的长角鹿母和它被砍下的头颅；出现了那个小孩以及最后淹没了他的那冰冷的河水深不可测的湖……"

第二部第27章讲述徐国强老汉和他的黑猫的故事，更被赋予了某种象征意味。这可以说在一个细部上集中体现了现代主义小说特有的"被井井有条的生活现实表象所遮掩的虚无紊乱感"。这人物在《平凡的世界》里的人物群像整体中根本不起眼，也不重要，但却有其特殊的表现性价值——他是全部人物群像中不可或缺的平凡一员，正是他的平凡的存在能让人领略到小说人物群像世界及其生存状况的丰富性与完整性——并非每个男人都像孙家兄弟一样高大、挺拔，即便是地委书记的岳父："在一般人看来，徐国强是个福老汉。有吃有穿，日子过得十分清闲。更重要的是，他的女婿是这个地区的'一把手'，他活得多么体面啊！

走到哪里,人们都尊敬地对他笑;亲切地、甚至巴结地问候他,奉承他。他要是来到街头说闲话的退休老头们中间,当然就成了个中心人物。"这位在别人眼里尊贵而又荣耀的地委书记岳父,其个人生活却是孤独的,宛如现代主义小说中的那些孤独个人。"徐国强老汉自有他的难言之苦,女儿和女婿经常不在家,晓霞和润叶一个星期也只回来一两次,平时家里就他一个人闲呆着,活得实在寂寞。"小说写道:"世界上有些人是因为忙而感到生活的沉重,也有些人因为闲而活得压抑。人啊,都有自己一本难念的经;可是不同处境的人又很难理解别人的苦处。百事缠身的田福军和忙忙碌碌的徐爱云一离开这个家,也就很难想象老人怎样打发一天的日子。至于晓霞,正邀游在青春烂漫的云霞里,很少踏进这个家门来。徐国强只能生活在自己孤独的世界里。"这样,孤独的徐国强老汉的唯一的情感寄托便是那只老黑猫。黑猫同他一同起居作息,俨然成了他的第二亲人。他平时生活中的最大安慰就是这只忠实的老黑猫了。直到老黑猫意外遭劫身亡,他便像埋葬一个死去的亲人一样,给老黑猫装殓、入土,上演了一出隆重的葬猫仪式。"殡葬全部结束后,他蹲在这个小土包旁边,又抽起了旱烟,雪花悄无声息地降落着,天地间一片寂静。他的双肩和栽绒棉帽很快白了。他痴呆呆地望着对面白皑皑的雪山和不远处的一大片建筑物,一缕白烟从嘴里喷出来,在头顶上的雪花间缭绕。徐国强老汉突然感到这个世界空落落的;许多昨天还记忆犹新的事情,好像一下子变得很遥远了。这时候,他并不感到生命短促,反而觉得他活得太长久……"毫无疑问,老汉徐国强和他的黑猫的故事在整部小说中绝不是可有可无的闲笔,而是被赋予了一种有助于理解故事整体的独特的象征意味,或者说承担了一种在整体中的细节象征功能:人生到头来不过像徐国强老汉和他的黑猫一样孤独、寂寞乃至荒诞,尽管他可以像孙少平那样不懈地奋斗。这样的描写对于处在亮光下的孙少平形象来说,无疑可以产生某种微妙的干扰、抵消或解构效果。

说到底,路遥式个体生存的孤独感及苦难哲学的建构,在一般现实主义和浪漫主义那里诚然都可能出现,却是少见的或不尽合理的,更与现代主义形成某种相互贴近的亲缘关系。说到现代主义,人们容易联想到现代主义诗人艾略特在《荒原》中埋设的总体神话框架及其在文明荒原上重觅生存根基的题旨。由此可见现代主义的根本信条之一,是在不确定的世界上重新寻求确定性,或者如存在主义者相信的那样,在绝望中寻找希望。用这一标尺去衡量路遥和他的《平凡的世界》,是明显地不相符合的。因为,这部小说总体上还是体现出对现实主义宇宙

观的笃信的：当代社会现实虽有不如意处，但终究是可以改造好的。然而，同样也应当注意到，在这部小说的某些片断或缝隙间，个体存在的孤独、荒诞等感受会悄然地流溢出来，对上述现实主义整体信念构成某种轻微而又必然的干扰。《平凡的世界》传达的对苦难中的个体人格的寻求，正是带有这种现代主义的断零而又必然的印记。在林林总总的现代主义流派中，路遥的现代主义断片可能大体相当于或近似于象征主义或后期象征主义，也就是运用意象及暗示等手段去揭示人的苦难命运以及对此的坚韧抵抗，当然仅仅是局部而非整体的借鉴。

从上面对《平凡的世界》的简要分析可见，这部小说其实是一个由多重美学元素交融而成的复杂文本，其中至少掺杂了现实主义、浪漫主义及现代主义三重元素。不妨说，它同时交融着现实主义、浪漫主义和现代主义三重美学元素，是一种现实主义、浪漫主义和现代主义三元交融的美学构造。相对而言，现实主义构成了它的意识的显在意义层面或躯体，浪漫主义充当了它的半自觉或半意识的半显半隐层面或内心情怀，现代主义（主要是象征主义）则成为它的无意识的隐在意义层面或断片。当然，所有的比喻都是蹩脚的，这里不过是想尽力说明三者之间的复杂的交融状况而已。可以说，现实主义躯体、浪漫主义情怀和现代主义隐秘心理断片三者交融，共同构成了这部小说的或显或隐的美学特征。我们诚然还是可以在整体上把它称为现实主义小说或晚熟现实主义小说，但实际上其内部是交织着至少这样三重美学元素的（当然还可能仔细分析出更多的美学元素，例如后现代主义）。

2. 中国式晚熟现实主义及其"现代意义的表现"

上面提到《平凡的世界》有着三元交融的特点，其中的现实主义元素已无需再来论证[1]，其浪漫主义元素也应当容易理解[2]，而相比之下，更需要说明的便是其所谓现代主义元素了。应当看到，路遥自己对创作方法的选择是有着明确的主见或自觉意识的。不过，作为一个清醒而又抱负远大的现实主义者，他懂得既要肩扛起现实主义的大旗，但同时也可以对浪漫主义和现代主义采取有限度的开放姿态。

他的创作首先面临一个不得不严肃面对的问题：在现代主义已经在中国成为时髦思潮的年代，如何重估现实主义的美学合法性？在他开始这部现实主义小说

[1] 曾镇南：《现实主义的新创获》，《小说评论》1987年第3期。

[2] 金自强：《论〈平凡的世界〉中的理想主义倾向》，《中国现代语文》2007年第9期。

的酝酿与写作的20世纪80年代中期，以刘索拉和徐星为代表的现代派以及以马原、莫言、余华、苏童等为代表的先锋派都已相继在文坛崭露头角并产生热烈反响，甚至引发从者如云。而另一方面，曾经在中国盛行多年的现实主义则逐渐被视为末途而面临被抛弃的命运。这就让我们不能不注意到一种特殊性：一方面，借助中国社会改革开放的有利时机，包括西方现代主义和后现代主义文学在内的西方文化大量涌入中国，对中国作家和读者产生了令人惊异的强大吸引力，例如袁可嘉等主编的《外国现代派作品选》热销甚至脱销；另一方面，与此同时，过去沿袭自苏联社会主义现实主义的现实主义创作方法则丧失掉往昔权威而备受质疑，导致一批又一批新老作家纷纷抛弃现实主义而拥抱新兴的现代主义和后现代主义。这样，一边是对西方模式的充满期冀的崭新想象，另一边则是对苏联模式的往昔想象的无情解构，这是重新被纳入世界文学进程的中国文学不得不遭遇的一个新的美学困境。这使得路遥等作家在沿用现实主义创作方法时，竟不得不首先为自己作美学合法性辩护，进而在重新寻到现实主义的美学合法性后才敢理直气壮地投入写作。[1]

路遥对现实主义的写作选择，来自他在上述语境下的清醒而自觉的三重意图：一是在现代主义语境中把未完成的中国现实主义精神推向成熟即实现晚熟，从而与现代主义一争高下；二是投合改革年代中国大多数读者的阅读需要，三是表现个人的浪漫主义情怀。简要地说，这可以概括为一种理想：甘愿在现代主义主流中做有着浪漫主义情怀的晚熟现实主义作家，以便满足大多数中国读者的需要。

就第一重创作意图即现代主义语境中的晚熟现实主义来说，路遥并非不了解重新涌入的现代主义的新权威性及其影响力，而是他更懂得，在中国当代，即便是作为晚熟现实主义者而与现代主义同步发展，也应当具有更加重要的世界性意义：

> 现在的问题是，如果认真考察一下，现实主义在我国当代文学中是

[1] 他这部小说的最初遭遇正表明这种合法性辩护一点也不多余。据了解，《当代》杂志社和人民文学出版社当年派出一位年轻编辑去西安向作家路遥组稿。该编辑自己就是一位知名青年作家，煤矿工人的儿子，当时在创作中渴望跨越现实主义而走向现代主义。他到西安匆匆看过《平凡的世界》的部分手稿后，直觉小说的现实主义手法过于陈旧，居然没有现代派因素，当即委婉地予以拒绝。路遥于无奈中只好把它交给花城出版社出版。《当代》主编后来对该编辑表示了埋怨，多年后该编辑自己也对此做了反思（对自己当初的选择并无悔意）。

不是已经发展到类似十九世纪俄国和法国现实主义文学在反映我国当代社会生活乃至我们必须重新寻找新的前进途径？实际上，现实主义文学在那样伟大的程度，以致我们不间断的五千年文明史方面，都还没有令人十分信服的表现。虽然现实主义一直号称是我们当代文学的主流，但和新近兴起的现代主义一样处于发展阶段，根本没有成熟到可以不再需要的地步。现实主义在文学中的表现，决不仅仅是一个创作方法问题，而主要应该是一种精神。从这样的高度纵观我们的当代文学，就不难看出，许多用所谓现实主义方法创作的作品，实际上和文学要求的现实主义精神大相径庭。几十年的作品我们不必一一指出，仅"大跃进"前后乃至"文革"十年中的作品就足以说明问题。许多标榜"现实主义"的文学，实际上对现实生活作了根本性的歪曲。这种虚假的"现实主义"其实应该归属"荒诞派"文学，怎么可以说这就是现实主义文化呢？而这种假冒现实主义一直侵害着我们的文学，其根系至今仍未绝断。"文革"以后，具备现实主义品格的作品逐渐出现了一些，但根本谈不到总体意义上的成熟，更没有多少容量巨大的作品。尤其是初期一些轰动社会的作品，虽然力图真实地反映出社会生活的面貌，可是仍然存在简单化的倾向。比如，照旧把人分成好人坏人两类——只是将过去"四人帮"作品里的好坏人作了倒置。是的，好人坏人总算接近生活中的实际"标准"，但和真正现实主义要求对人和人与人关系的深刻揭示相去甚远。[1]

这里有几点值得注意。首先，他此时所心仪的绝不是"假冒现实主义"而是"伟大的现实主义"，归根结底，是一种可以不断运用的现实主义精神。其次，他对现实主义创作方法与现实主义精神作了明确的区分，认为现实主义创作方法可能会过时，但现实主义精神却不会过时，因而出现晚熟现实主义也是合理的。再次，他认为这种贯穿着现实主义精神的真正的现实主义在中国还"根本谈不到总体意义上的成熟"，而只是同"新近兴起的现代主义一样处于发展阶段"，这就是说，两者之间属于同行并置的关系而非先后接力关系。最后，路遥抛出了一套新的创作美学理念——不妨称为晚熟现实主义精神论，其具体内涵就是：中国文学

[1] 路遥：《早晨从中午开始——〈平凡的世界〉创作随笔》，《路遥文集》第2卷，西安：陕西人民出版社，1993年，第9页。

界目前仍需要一种有待于成熟甚至晚熟的,并与现代主义共时态地同步发展的创作精神。

这里特别值得重视的是,路遥在这里把现实主义与现代主义在世界文学史上先后兴盛的历时态演变关系,翻转为可以平行发展的共时态并置关系,同时也别出心裁地把现实主义精神成熟期延迟到与现代主义同期进行的共时态程度,从而完成了自己的现实主义创作精神的美学合法性论证。由此看,路遥在创作中是具有自觉地立足于中国本土文学发展的世界文学史眼光的。

其实,路遥的自觉的现实主义创作意识本身就带有了现代主义特有的某种抵抗精神。他对自己小说可能具有的结局有着清醒的意识。在《早晨从中午开始——〈平凡的世界〉创作随笔》中,路遥写道:"我同时意识到,这种冥顽而不识时务的态度,只能在中国当前的文学运动中陷入孤立境地。但我对此有充分的精神准备。孤立有时候不会让人变得软弱,甚至可以使人的精神更强大,更振奋。毫无疑问,这又是一次挑战。是个人向群体挑战。而这种挑战的意识实际上一直贯穿于我的整个创作活动中,中篇小说《惊心动魄的一幕》是这样,《在困难的日子里》也是这样。尤其是《人生》,完全是在一种十分清醒的状态下的挑战。"[1]他这是要以现代主义式的孤独个人姿态去向群体构成的文学潮流宣战。

就第二重创作意图来说,路遥的抱负不仅在于具有一种世界文学史的同步眼光,而且在于对"读者大众"的主动迎合。他明确表示要放弃纯文学圈读者而争取"读者大众":"考察一种文学现象是否'过时',目光应该投向读者大众。一般情况下,读者仍然接受和欢迎的东西,就说明它有理由继续存在。"他清醒地认识到,现代派只能面向"少数人",而现实主义才能征服"大多数":"当然,我国的读者层次比较复杂。这就更有必要以多种文学形式满足社会的需要,何况大多数读者群更容易接受这种文学样式。'现代派'作品的读者群小,这在当前的中国是事实;这种文学样式应该存在和发展,这也毋庸置疑;只是我们不能因此而不负责任地弃大多数读者于不顾,只满足少数人。"[2]

第三重意图则要隐秘些,因为路遥自己似乎未曾明确意识到,这就是,像西方浪漫主义成长小说那样,为改革年代崛起的中国当代新型自我——现实型自我形象书写人生传奇。从《平凡的世界》引述的外国小说及相关书籍,特别是主人

[1] 路遥:《早晨从中午开始——〈平凡的世界〉创作随笔》,《路遥文集》第2卷,第11页。
[2] 同上书,第10页。

公孙少平的阅历和内心独白可见，路遥自己是充溢着浪漫主义情怀的——他以浪漫主义者的情怀去消化和接纳所有这些外国文学素养，然后让它们共同地服务于自己洋溢着浪漫主义理想色彩的当代自我的成长书写事业。

显然，上述三重意图的交织表明，路遥自己既相信现实主义在中国的晚熟具有必然性，还相信只有现实主义作品才更能为"大多数读者群"所"接受"，同时对浪漫主义有着偏爱。显然，他既拥有世界性的现实主义眼光，又深谙中国国情所决定的读者接受需要，同时还有个人的特殊偏好。重要的是，这三重意图在他那里本来就是交织在一起而难以分开的：只有坚持现实主义精神及浪漫主义情怀才能赢得他心目中的"大多数读者群"。对此，不妨看看他自己对现实主义作品的读者接受前景及其同现代派的不同的清醒洞察：

> 更重要的是，出色的现实主义作品甚至可以满足各个层面的读者，而新潮作品至少在目前的中国还做不到这一点。至于一定要在现实主义创作方法和现代派创作方法之间分出优劣高下，实际是一种批评的荒唐。从根本上说，任何手法都可能写出高水平的作品，也可能写出低下的作品。问题不在于用什么方法创作，而在于作家如何克服思想和艺术的平庸。一个成熟的作家永远不会"鲁叟谈五经，白发死章句"，他们用任何手法都可能写出杰出的篇章。当我反复阅读哥伦比亚当代伟大作家加西亚·马尔克斯用魔幻现实主义手法创作的著名的《百年孤独》的时候，紧接着便又读到了他用纯粹古典式传统现实主义手法写成的新作《霍乱时期的爱情》。这是对我们最好的启发。
>
> 以上所有的一切都回答了我在结构《平凡的世界》最初所遇到的难题——即用什么方式来构建这部作品。[1]

路遥显然不是不了解在文坛时髦且能引起轰动效应的现代派，也不是缺乏借鉴现代派的本事，而是更心仪于现实主义——一种可以获得"现代意义的表现"的现实主义。这一认识，特别是"现代意义的表现"，对完整地了解路遥的现实主义创作动机及其复杂性应当是很关键的。他对自己已敏锐地捕捉到的现实主义

[1] 路遥：《早晨从中午开始——〈平凡的世界〉创作随笔》，《路遥文集》第2卷，第15页。

本身所潜藏的"广阔的革新前景"充满自信心:"我决定要用现实主义手法结构这部规模庞大的作品。当然,我要在前面大师们的伟大实践和我自己已有的那点微不足道的经验的基础上,力图有现代意义的表现——现实主义照样有广阔的革新前景。"这里的所谓"现实主义"的"现代意义的表现"命题特别关键:它正大体相当于经典现实主义在新的现代主义语境中的新表现。现实主义手法的"现代意义的表现",正是一种新的现代主义语境中的晚熟现实主义精神的来由。

可以简要地说,路遥的现代主义断片的来由应当是位于上述三重自觉意图之外的,就潜伏在作家的无意识深层而不轻易显山露水,这一点不妨从两个方面去看:中国新的社会改革现实中个人发现所必然伴随的失落感,以及现代主义文学的某种难以抗拒的精神启示。

当路遥执意继续其现实主义宏伟事业时,中国的社会改革大潮正在持续涌动,从中催生出个人的自我觉醒浪潮。当个人清醒地意识到自我的价值时,与之相伴随的却可能更多地不是对个人发展的理想期待,而是类似于存在主义的那种对个人生存的不如意境遇的新发现,例如"我思故我不在"或"存在即烦"之类。从朦胧诗、伤痕文学、改革文学、反思文学直到寻根文学和先锋文学,当时中国文学对个人的关注恰恰更多地指向对个人命运的不如意境遇的反思。路遥在打造其庞大的现实主义圣殿时,不能不认真地探究自己也身处其中的当代生活中的个人境遇,特别是中国农民的个人境遇,从而不能不对这种人的现实予以真切的关注。因此,与他的清醒的现实主义意识不同,当他实际地进入写作过程中时,他的现实主义信念可能恰恰会对现代主义宇宙观作出某些连自己也未必自觉的无意识让步,从而使得现代主义的东西悄然闪入他苦心经营的现实主义圣殿中。这里面,既有他的某种正在觉醒的个人意识,也有他的来自生活的自我体验。这种来自当代社会现实中的个人意识的挑战,可能正是路遥对现代主义作出某种无意识让步的深层原因。而这可能正是一种根本的原因。

同时,相应地,路遥在实际的创作中,对现代主义小说技巧并不像他明确表述出来的那样一味疏远,而是有意或无意地进行了某种程度的借鉴,因为他笔下的那些孤独的个人或个人的荒诞感恰恰需要这种借鉴才能刻画出来(如前述徐国强老汉和黑猫的故事)。

3. 中国式成长书写的转变

问题在于,这部小说通过上述三元交融革新,究竟要为或者已经为中国当代

文学提供了什么新东西？对此可能有不同的若干答案，见仁见智，这很正常。这里特别想说的一点就是，它在中国式成长书写领域实现了一次开拓和转变。

上面已提及欧美成长小说。在中国，是否有严格意义上的成长小说还存在争论。但至少可以说，中国当代文学中存在着类似成长小说那样的文学书写。在这个特定的意义上，可以说中国有成长书写。中国当代文学中最有影响力的成长书写应该是根据中国的社会需要，借鉴苏联社会主义现实主义创作方法而创作的《青春之歌》《欧阳海之歌》《创业史》等长篇小说。这是在苏联模式直接影响下的中国社会革命年代结出的本土化果实。这种成长书写与西方成长小说有着显著的区别。西方成长小说主要叙述男性主人公的个性发展历程，即讲述他们遭遇种种变故包括精神危机后长大成人。成长，突出的不是生理学意义上的发育成熟，而主要是指精神个性的提升、启悟或升华等，或者说主要是展示个人主义意义上的自我的生成过程。而中国当代成长书写却呈现出另一种风景：中国主人公起初总是弱小的，过分地自我，沉浸在小资产阶级个人主义小我之中。他或者她需要首先在帮手的引导下获得阶级觉悟，然后才在社会革命的集体大熔炉中经受锻炼，历经曲折，最终成长为无产阶级的历史主体——大我，或者说集体自我。《创业史》里的青年农民梁生宝、《青春之歌》中的知识女性林道静便是如此。从起初的小资产阶级小我或个体自我到最终的无产阶级大我或集体自我的生成，一度构成中国现代社会革命年代里中国式成长书写的中心叙述使命。

说到中国现代社会革命，难免想到从清末到20世纪80年代经历的历次社会革命风潮，整个20世纪确实可以说是"革命的年代"（霍布斯鲍姆语）。但中国的历史轨迹表明，到20世纪70年代末与80年代初，社会革命逐渐为社会改革所取代。于是，进入新时期，随着社会革命年代被代之以社会改革年代，上述集体自我式主人公开始受到挑战和质疑。《班主任》发出"救救孩子"的呼唤，那种谢惠敏式集体自我恰恰是需要救治的对象。《伤痕》质疑当年压抑个体自我而向往集体自我的革命历史的合理性。《李顺大造屋》和《陈奂生上城》则把过去被否定的个人物质追求当成新的个人奋斗目标。路遥自己的中篇小说《人生》通过高加林这一人物体现了对个体自我的新探索。到20世纪80年代中期，以往位居主流的中国式集体化自我遭遇到一场巨大而深刻的裂变，散落为个人化自我，但这种个人化自我却不再是像以往的集体化自我那样只有一种形态，而是分裂为多种形态，从而呈现出彼此不同的多种个人化自我面貌。

这种新的个人化自我形象至少有如下三种裂变形态：第一种是想象型个人化自我形象，简称想象型自我。这是一种幻想的个人化自我形象。刘索拉的《你别无选择》和徐星的《无主题变奏》借助现代派的启示，幻想出个人化或个人主义式的自我形象。第二种是象征型个人化自我形象，简称象征型自我。这是一种合乎传统、理性或象征范型的个人化自我形象。张承志的《北方的河》里的主人公"研究生"给我们展现了一个向往诗意化、精神化或符号化的境界的个体自我形象。寻根文学中的贾平凹、韩少功、王安忆等也在这方面有所开拓。他们把探索的重心不是投寄到过去的文化传统或文化规范，就是高扬到被符号化了的精神高空。

到了路遥，他另辟蹊径，一手开创并完成了第三种个人化自我形象的塑造，即成长中的现实型个人化自我，简称现实型自我。这应是这部小说最独特的美学价值和贡献之所在。在同为陕西作家的贾平凹的《浮躁》（1986）中，主人公金狗有类似的现实型自我的某些特点，但在成长书写方面没有像《平凡的世界》这样展示出主人公的宏阔生活背景和漫长的身心探索历程。也许路遥发现，自己既不能适应第一种自我即想象型自我，也不能接受第二种自我即象征型自我。因为第一种自我带有强烈的西方式个人主义色彩，追求个性至上的反传统的生活方式，它仿佛是按照西方现代派模子复制出来的，行踪飘忽不定，过于西化，不可能适合于中国农村青年，最多适合于中国市民，而且是市民中的时尚人士。第二种自我则带有中国现代革命年代的某种高贵的或超凡脱俗的精神气质，似乎是要回到中国的五四时代或更早的清末年代，要反思"德先生"和"赛先生"的个体建构效果，到革命年代重新寻求个体自我的根源。这种自我更多地属于城市知识分子或文化人，也不属于农村或乡村知识分子。

路遥决定创造自己心目中的新型自我。这种新型自我，既不同于往昔欧洲现实主义笔下的悲剧性个人，也不同于西方浪漫主义式成长小说中的个人主义自我，还不同于中国革命年代成长书写中的集体主义自我，而是以个人奋斗为焦点但又顾念现实生存状况的新型个人化自我。这个个人化自我一心寻求个人精神和身体的发展，同时又深深地卷入现实旋涡中。由于要承担这样一种前所未有的任务，路遥不满足于已有的现实主义方法，而是要把现实主义、浪漫主义和现代主义整合起来。尽管路遥自己在进行这一创作时可能未必像这里所说的那样有着自觉意识，但至少他的直觉指引他这样做了。

从现实创作动机来看，路遥运用上述三元交融方式展开第三种自我即现实型自我的创造，也具有必然性。他把自己定位于农村知识分子，一辈子要为农民代言。他致力于创造一种现实型个人化自我，这是在中国当代农村生长的有文化的个体农民。路遥的与众不同处在于，他不仅要创造出这种新的现实型个人化自我形象，而且尤其重要的是，雄心勃勃地要通过一幅宏大而漫长的成长书写长卷去实现这种自我的生成历程。这就是《平凡的世界》的主要美学价值之所在：以审美方式展示现实型个人化自我的成长历程。

4. 改革年代的现实型自我镜像

《平凡的世界》的一个独特贡献就在于，它通过独特的三元交融手法，为改革年代的中国社会提供了现实型自我的一个独一无二的长廊式镜像装置或镜像长廊。从社会变迁导致的自我转型这一特定角度看，中国社会的历史性的改革开放进程，就是意味着把过去革命年代的集体自我模型转化为改革年代的个体自我模型。但改革年代的中国社会的特殊性在于，这种新型的个体自我模型是多元组合而非一元构造，因为新的社会本来就是由多种所有制经济元素构成的。反映在小说中，我们看到了前面提及的至少三种个人化自我类型：偏于未来的理想化的想象型自我、偏于过去的传统化的象征型自我和路遥创造的偏于现实的现实型自我。

孙少平就是一种成功的现实型自我形象。从他的成长角度看，小说的结构富于一种完整性：第一部写主人公的中学生活，勾勒出他的向上的梦想时段；第二部写主人公如何带着个人梦想去寻找，在城乡接合部循环往复地求索，展现出向外的奋斗时段；第三部写主人公当上煤矿工人后更为曲折而坚韧的经历，描绘出向下的坚守时段。这有点像黑格尔的严整的三段论式构造：第一部是主观性的自我肯定，提供了富于理想却飘忽不定的自我幻象；第二部是客观性的自我否定，叙述了理想化的自我幻象的困境和幻象的破灭；第三部是主客观合一的对自我的否定之否定，最终找到了持守精神崇高而又现实化的自我建构之道。

孙少平形象作为现实型自我，具有自己的独特性格特征。借用现代社会学和政治学中的"卡里斯马"（charisma）概念，孙少平身上可以说具有现代卡里斯马式人物的典范特征。根据韦伯、希尔斯、林毓生等中外学者的探讨，卡里斯马是指一种拥有超凡的个人魅力的人，例如政治领袖、神职人员、艺术家、企业家、文艺明星等。卡里斯马式人物总具有超出常人的特殊的神圣性、开创性和感染力，

能够对周围人群产生一种超常的影响力和吸引力。笔者以前在《中国现代卡里斯马典型》一书里有过探讨，认为20世纪是需要现代卡里斯马英雄而又出现了这种英雄的世纪，创造现代卡里斯马典型成了中国20世纪小说的一大美学使命。[1] 路遥创造的孙少平，正是满足了20世纪中国小说的卡里斯马典型的创作需要。孙少平可以说是一位晚熟、不合时宜但又具关键性意义的中国现代卡里斯马典型人物。他的出现，从积极的建构而非消极的解构角度，一举解决了林道静、梁生宝等现代卡里斯马典型人物身上存在的集体化偏重和个人性缺失这一症候，贡献出新的现实型个人化自我。孙少平的影响力尽管在当时的文学界远不如莫言、余华、苏童等先锋作家提供的"解典型""泛典型"或"后典型"人物形象，但是在现代文学史现象的完成意义上，特别是在中国现代卡里斯马典型形象的完成意义上，却具有不可替代的关键性作用。它表明，20世纪初以来的中国现代卡里斯马典型形象创造史，终于产生了一种久盼晚熟的完成形态。孙少平正称得上是中国现代卡里斯马典型的一位久盼晚熟的完成型人物（笔者在1994年出版的《中国现代卡里斯马典型》中没有及时看到这一点，只能现在来纠正了）。

从孙少平身上，可以见出中国现代卡里斯马典型特有的个人性、坚韧性、崇高性和感染性特征。一是个人性。他有着似乎永远旺盛的个人奋斗欲望，但又同时顾及现实中的他人和群体的利益，从而是一种顾念现实的个人化的自我。这是过去几十年的中国文学中所没有的新型欲望化个体。他的奋斗不再是过去那种集体奋斗，而具有不折不扣的个人奋斗特点。但与西方式个人主义意义上的个人奋斗不同，他的个人奋斗又总是把群体关怀放在重要位置，所以他又属于现实型的个体自我。这自我是个体的，处处向往着个人的物质富足与精神自由，目标既实在又富于精神性；但同时又与现实社会或群体深深地交织成一体，始终关怀和顾念这个群体，属于这个群体，为了这个群体，而这个群体恰恰是他生存于世的命根子。他像他的师傅王世才舍身救人一样，也在关键时刻敢于献出一切，就是一个明证。他应当是中国当代文学中的一种交织着现实主义和浪漫主义精神的新型自我范型。二是坚韧性。他拥有抵抗苦难的坚韧毅力。他虽然一心向往着离开苦难的农村，但又决然坚守在他无法逃离的现实环境里。在这点上他具有现代主义的抵抗苦难的精神。三是崇高性。他一直向往崇高的精神境界，具备卓越的终身

[1] 见笔者的《中国现代卡里斯马典型——20世纪小说人物的修辞论阐释》，昆明：云南人民出版社，1994年。

学习素养，带有浪漫主义的理想主义者特征。例如善于从书本、从他人处寻求人生启迪，例如《钢铁是怎样炼成的》的启示。在这个意义上，他大致应当属于一位具备强烈个人意识的当代乡村知识分子或民间知识分子。四是感染性。他善于赢得女性的爱慕和帮助，但又无比关爱她们。当然他也善于赢得其他男性的支持。所以，在孙少平身上，不再是《创业史》中梁生宝式的根除个人私利而一心向往集体主义的自我价值观，而是始终以新型个体自我的建构为中心，交织着改革年代特有的多元价值观的剧烈冲突。这个自我既不再是以往的集体主义自我，也不同于西方成长小说中的个人主义自我，而是一种新型的现实型的个人化自我。孙少平身上虽然有着西方成长小说的主人公所拥有的那种远大的理想、高尚的情怀和不断超越自我的特点，但在奋斗和反抗的方式及目标方面都有显著差异。他与于连、拉斯蒂涅总是以女人为阶梯、以对财富与地位的攫取为目标迥然不同，追求的是一个立足于现实大地的个体自我。

当然，孙少平与自己所属的现实群体的关系比较复杂，不是梁生宝式的简单的从属关系。与梁生宝一心克服个人私利而向往农民的集体富裕不同，孙少平却是一心要改变自己的农民身份，向往换成理想的城里人身份。但当这个目标变得越来越缥缈时，他的态度却又是现实的。显然，孙少平是中国改革年代特有的富于理想但又立足于现实的新型个人的化身。

把孙少平的最终归宿构想为一名普通的煤矿工人，煤矿工人这一形象对揭示他的现实型自我身份颇为有效，寓意深长，确实构成当代现实型自我的一个有力象征。他作为矿工，既生活在地面又生活在地下；既经常上升，又经常下降；既在城市，又在农村；既是城里人，又是农民。他就这样上下往返，城乡徘徊，生活在城乡接合部或断裂带上。

这种现实型自我形象有什么现实价值呢？西方成长小说及其主人公形象兴起于西方文化现代性兴起之时，满足了那时的现代性价值建构的需求，为那个时代提供了它所需要的个人主义英雄形象。而《平凡的世界》则为中国社会改革年代的新型价值观创造了一种以现实型自我为中心的镜像模型。它表明，中国当代社会生活中过去有、现在有、将来一定还会有孙少平、孙少安式人物，他们就在读者大众之中。他们同读者大众一起，从崇高的社会革命年代来到了平凡的社会改革年代。人们在革命的口号声消停以后，坚持不懈地渴望着离开脚下的黄土地而进入城市，从农民变成工人、干部、知识分子、商人等等。有些人实现了进城梦，

但有些人还是留在了黄土高坡,也有一些人长眠在追梦途中。他们已经和正在亲手书写一部部中国当代农民家族的艰辛的进城史。他们一直在进城途中,又同时一直在返乡途中,他们就是这样处在进城和返乡的循环往复的人生网络中。他们似乎永远置身在城乡接合部或城乡断裂带上。进城,做城里人,成了当代中国农民的一种基本的而又似乎至高无上的生活梦想,注定了还会深深地撼动中国社会中那些平凡而又沉默的大多数。

可以说,《平凡的世界》在有意识地传承经典现实主义精神、与西方浪漫主义成长模式自觉对话、无意识地吸纳现代主义式生存荒诞感等过程中,创造出中国社会改革年代的现实型个人化自我镜像,为中国现代卡里斯马典型传统续写了新的篇章。路遥的这一晚熟现实主义个案以其鲜明的中国本土特色表明,中国当代文学尽管目前以现代主义及后现代主义的某种变体方式为主流,却还是不能忘情于现实主义,因为中国的社会改革年代的现实生活仍然需要这面具有社会认知价值的镜子。或者不如更准确地说,与当前中国大部分地域的文学以现代主义和后现代主义变体为主流不同,中国的一些乡土传统浓重的省份,比如陕西、山西、河南和湖南等省份的地域文学,还是在某种程度上传承了路遥式的晚熟现实主义,尽管是以那种不起眼及不风光的支流方式。这种晚熟现实主义早已经不是我们想象中的那种经典的或"纯种"的现实主义了,而是在现代主义和后现代主义语境中自觉或不自觉地吸纳多种其他异质元素的开放的现实主义,而就路遥来说,则是借鉴了浪漫主义和现代主义的某些元素并与它们持续对话的现实主义,是生存在现代主义和后现代主义的变体盛行的年代,从而势必沾染上这些杂质的现实主义。

由此看来,在今天,真正能够取得突出的美学成就的现实主义,往往正是这种开放而又多元的现实主义。这种开放而又多元的中国式现实主义在当前中国文学中属于一种雷蒙·威廉斯理论意义上的文化"剩余物",与现代主义及后现代主义变体构成的主流同时并存,当然还要面对一代代新兴的文学写作的冲击。这样的并存状况也从一个侧面表明,中国当代文学仍然处在世界文学潮流中,不过大体是处在它的边缘位置。

无论如何,想必上面已经初步阐明,《平凡的世界》由于成功地实现了现实主义、浪漫主义和现代主义的三元交融,在处于世界文学潮流中的中国式成长书写的转变上做出了独特贡献,创造出中国社会改革年代的新型现实化个人自我形

象，因而必然蕴含了到今天仍然拥有社会公共性的丰厚的艺术公赏质（尽管人们对其中的问题可能还会继续争辩下去）。

二、《尘埃落定》中的"旋风"形象[1]

十多年前，长篇小说《尘埃落定》（1998）给人一种意外惊喜。在尚未走出惊喜之时，就不得不应约匆忙地为它寻找一种新的说法——这个说法就是那时只能找到的作家文化身份视角。从这一作家身份视角出发，我们可以把这部小说视为一次新的"跨族别写作"，认为作者着意探索关于少数民族生活的一种新写法。跨族别写作是一种跨越民族之间的界限而寻求某种普遍性的写作方式，意味着对新时期以来关于少数民族生活的两种写作浪潮的跨越：无族别写作和族别写作。阿来尝试跨越族别之间的界限而寻求普遍性，这既有别于不大在意族别差异的无族别写作（如巴金的"激流三部曲"着眼于无民族界限的普遍性），也不同于强调族别差异难以消融的族别写作（例如张承志的《心灵史》等作品），而是要跨越上述两重境界，在特定族群生活中去寻求全球各族别生活体验之间的有差异的普遍性。正是这样，这一跨族别写作为"我们解读中国少数民族生活的、从而也为整个中国的现代性进程提供了一个新的感人的美学标本"[2]。

但在十多年后，《尘埃落定》已通过持续的长销不衰，突破百万册这一销售业绩，而被一拨又一拨读者实际地奉为一部文学"经典"了，这确实是令人欣慰的事情。在这个"经典"时刻去回头重读这部"经典"，有意思的是，上述看法并没发生什么明显的改变，只是确实又增加了一些新的阅读兴味，包括好奇地去想它为什么会被读者予以经典化。这里有两点想说出来：一是杂糅而多义的人物形象，二是"旋风"形象。特别是后者，对于今天探讨小说的艺术公赏质而言，就值得重点关注了。

1. 杂糅而多义的人物形象

首先，我们的重新阅读视线不得不再次凝聚到小说的绝对主人公傻瓜二少爷身上，发现这一人物形象在内在身份构成上具有一种杂糅而又多义的特性。这部小说的成功，在很大程度上正是来自其独创的独具特色而又兴味蕴藉的人物形象。这一人物形象的内涵具有一种奇异的多元杂糅性：他仿佛是鲁迅笔下的狂人

[1] 本部分初稿原题《旋风中的升降——〈尘埃落定〉发表15周年及其经典化》，载《当代文坛》2013年第5期。
[2] 王一川：《跨族别写作与现代性新景观——读阿来长篇小说〈尘埃落定〉》，《四川文学》1998年第9期。

形象（《狂人日记》，《新青年》1918年5月15日第4卷5号）与韩少功笔下的丙崽形象（《爸爸爸》，《人民文学》1985年第6期）的一种跨越时空距离的奇异交融的产物。他一方面具有狂人那种超常的历史透视能力，另一方面又有丙崽那种反常的憨傻、笨拙。重要的是，他的性格特点在于，看来反常的和否定性的憨傻和笨拙性格，反倒常常体现了一种正面的和积极的建构力量，尽管最终还是落得悲剧结局。再有就是，他的身上明显地还有外来文学的影响的因子，其中颇为鲜明的是福克纳的《喧哗与骚动》中先天性白痴班吉的投影，以及《百年孤独》中的人物群像所传达的那种四处弥漫的魔幻气息。

从更深层次上着眼，他或许还笼罩在巴尔扎克笔下的鲍赛昂子爵夫人等没落贵族的令人哀婉的身影下。当然，这一切都需要落实在藏族的民间叙事歌谣的特有曲调及其渲染的悲剧性情调之中。如果这个体会有点道理，那么，阿来笔下的中国川西北藏族傻瓜二少爷，其实是中国现代文学传统熏陶与西方文学影响及藏族民间叙事传统感召持续涵濡的产物，至少涵濡进了狂人、丙崽、班吉、鲍赛昂子爵夫人以及本地藏族民间叙事曲等多重中外文学因子。这些因子（当然不限于此）在这个形象内部形成奇异的杂糅式组合，具有令人回味无穷的功效。正是由于涵濡了多重中外文学形象因子，傻瓜二少爷体现了外表憨傻而其实内在睿智的神奇特点，成就了一位憨而智的艺术形象。这样一个杂糅式及多义性艺术形象的诞生，是此前中国文学画廊和西方文学画廊里都没有出现过的，属于中国四川藏族作家阿来对中国文学传统，从而也是中国文学传统对世界文学的一份新的独特贡献。由此看，这部小说之被读者经典化，该与这个艺术形象的杂糅与多义性本身有关吧？

2."旋风"形象与革命世纪

但是，问题在于，就是这样一位憨而智的神奇人物，最终也没能逃避那无可逃避的走向毁灭的悲剧性命运。原因在哪里？这就触发了人们的另一点新品味：小说中关于"风"或"旋风"的描写。它们在这次重读中竟意外地给人以更加新鲜的印象。小说中每每写到"风"或"旋风"时，似乎都有某种特定的用意在。"风"的形象在小说中的作用，颇类似于月亮形象在张爱玲的《金锁记》等小说中的作用，如烘托情境、塑造人物、揭示历史大趋势等。

一翻开《尘埃落定》第一章第一节"野画眉"，就可以读到下面的描写（第4页）：

> 所有的地方都是有天气的。起雾了。吹风了。风热了，雪变成了雨。风冷了，雨又变成了雪。天气使一切东西发生变化，当你眼鼓鼓地看着它就要变成另一种东西时，却又不得不眨一下眼睛了。就在这一瞬间，一切又变回了原来的样子。

类似这样的对风的描写在小说里多次出现，且总与主人公的命运相关联。这样的风，特别是旋风，绝不是无缘无故地刮起来的，而总是带有一种隐喻意味——它似乎就是现代中国的彻底决裂式的、摧古拉朽般的"革命的年代"的隐喻。在这样一股股强劲的社会革命之风的吹拂下，所有的一切都会变样。

第37节当翁波意西失去了舌头、傻瓜二少爷决定不再说话时，有这样的描写："太阳下山了，风吹在山野里嚯嚯作响，好多归鸟在风中飞舞像是片片破布。"（第292页）这风显然正是历史的变化的风，风中的破布恰是主人公的悲剧命运的暗喻。又写道："风在厚厚的石墙外面吹着，风里翻飞着落叶与枯草。"这里的风以及风中的"落叶与枯草"，产生的修辞作用是一样的。"风吹在河上，河是温暖的。风把水花从温暖的母体里刮起来，水花立即就变得冰凉了。水就是这样一天天变凉的。直到有一天晚上，它们飞起来时还是一滴水，落下去就是一粒冰，那就是冬天来到了。"（第293页）这里的风绝不是通常的积极的、肯定性的或上升意味的风，而是消极的、否定性的或下降的风，它指向的是生物界的枯败的冬季而非欣欣向荣的春季。

小说中更有意味的毕竟还是旋风。第46节"有颜色的人"写道（第372页）：

> 一柱寂寞的小旋风从很远的地方卷了过来，一路上，在明亮的阳光下，把街道上的尘土、纸片、草屑都旋到了空中，发出旗帜招展一样的噼啪声。好多人一面躲开它，一面向它吐着口水。都说，旋风里有鬼魅。都说，人的口水是最毒的，鬼魅都要逃避。但旋风越来越大，最后，还是从大房子里冲出了几个姑娘，对着旋风撩起了裙子，现出了胯下叫做梅毒的花朵，旋风便倒在地上，不见了。

这股携带着"鬼魅"而又需要"梅毒"才能抵挡的旋风，似乎正是历史的无常命运的绝妙隐喻。

最后一节第49节"尘埃落定"这样写道：

> 一小股旋风从石堆里拔身而起，带起了许多的尘埃，在废墟上旋转。在土司们统治的河谷，在天气晴朗，阳光强烈的正午，处处都可以跟到这种陡然而起的小小旋风，裹挟着尘埃和枯枝败叶在晴空下舞蹈。

这样的旋风的意义已经显而易见了。"今天，我认为，那是麦其土司和太太的灵魂要上天去了。"这不正是横扫土司制度的革命的旋风吗？

> 旋风越旋越高，最后，在很高的地方炸开了。里面，看不见的东西上到了天界，看得见的是尘埃，又从半空里跌落下来，罩住了那些累累的乱石。但尘埃毕竟是尘埃，最后还是重新落进了石头缝里，只剩寂静的阳光在废墟上闪烁了。

只要联系小说的整个语境来体会，这股旋风的意义就更清晰了：它并非一般的笼统的历史宿命隐喻，而是仿佛与中国及世界的天下兴亡大势——现代"革命的年代"紧密相连。你看，它竟具有区分两种不同的物质的神奇力量：让看不见的轻灵的物质上升，而让看得见的尘埃降落，从而支配着这个世界的走向及其结局。

也正是这股旋风，最终有力地推动傻子二少爷走向仿佛是前世命定的毁灭的归宿："我看见麦其土司的精灵已经变成一股旋风飞到天上，剩下的尘埃落下来，融入大地。我的时候就要到了。我当了一辈子傻子，现在，我知道自己不是傻子，也不是聪明人，不过是在土司制度将要完结的时候到这片奇异的土地上来走了一遭。"旋风具有神奇的区分精灵与尘埃的效果。"是的，上天叫我看见，叫我听见，叫我置身其中，又叫我超然物外。上天是为了这个目的，才让我看起来像个傻子的。"这里一再出现的旋风，正是天下兴亡大势的实际执行者。也就是说，旋风代表的是全球天下兴亡大势，简称历史大势，其主旋律则是革命。置身于这种可以决定一切的历史大势中，无论如何灵异的憨而智的智者如傻瓜二少爷，都无法逃脱被历史潮流裹挟的命运。

读到这里，我们可以进一步回答这部小说之被经典化的疑问了。无论个人如

何憨而智，都无法逃避被遍及全球的现代革命"旋风"所无情摧毁的命运。正像巴尔扎克笔下的鲍赛昂子爵夫人等没落贵族一样，在无情的历史大势"旋风"的裹挟下，他们难道有更好的命运吗？

3."旋风"中的现代中国

说到历史大势，《三国演义》早就诠释了"分久必合，合久必分"的天下兴亡感慨，而《尘埃落定》也可以被视为一则足以穿越古今历史迷雾的中国现代革命历史演义，当然是在更加蕴藉深沉的寓言故事意义上。可以看到，在这个寓言故事中，傻瓜二少爷对于包括土司制度在内的一切旧制度及自我的毁灭命运，都有清醒的觉察或洞见，从而传达了一种历史智者的清醒的现代革命历史反思意识，同时又不失对于个体的悲剧性命运的深切的悲悯情怀。

不过，有趣的是，这部小说或许具有一种难得的双重阅读价值和兴味：你既可以直接阅读它的表层意识文本本身，对藏族土司制度和傻瓜二少爷的悲剧性命运作出理性分析，发出同情式感叹；同时，你也可以更深入地品味它的深层无意识文本意蕴：从傻子形象联想到那些被身不由己地裹挟进现代革命"旋风"中的整个中华民族的千千万万儿女的命运，他们身上不都有着这个傻子的某种影子吗？由此，不难发现这部小说具有深厚蕴藉的双重文本性，可以视为一部明确直露而又深沉蕴藉的带有寓言性的文本。读者在此可以各擅其长，既可以品评其明说的兴味，又可以品评其潜藏的兴味，都会有所得，可谓各显神通。当然，从中国美学的兴味蕴藉传统来说，越是高明的或优秀的小说文本，越善于让自身具有多重阅读兴味和可供再度回味的可能性。《红楼梦》《阿Q正传》等古今经典小说莫不如此；而相应地，饱受这种兴味蕴藉传统熏陶的古今中国读者也善于品鉴这类兴味深厚的文本。这种来自中国艺术传统的兴味蕴藉特质的打造，可能正是这部小说之被读者经典化的一个重要的缘由。在这个意义上，《尘埃落定》的出现，堪称被迫纳入世界文学进程的地方文学即中国现代文学所结出的一枚硕果，或者说是这种全球化进程在其地方化意义上的一块显眼的里程碑。

更进一步看，《尘埃落定》的独特的兴味蕴藉意义在于，它所叙述的藏族土司制度在现代中国革命洪流的冲刷下衰败的故事及其中傻瓜的个人悲剧命运，都是属于现代中国革命语境下四川西北部阿坝藏区族群的独特体验，是世界上任何其他地方不可能有的独一无二的故事，也就是高度地方性的生活体验。但是，与此同时，这个高度地方性的生活体验中所缠绕的革命、权力、英雄、宗教、信

用、仇杀、爱情等话题，却在当今世界范围内都具有现代的或全球的普遍意义。因为，生活在 20 世纪全球各国的人，都曾经历过同一现代性进程中的革命洪流及其中种种关联事件的不同而又相通的困扰。正是在这一现代革命的巨大平台上，土司家族二少爷的故事一方面呈现出全球化时代的地方生活状况，即中国四川西北部藏族土司家庭的悲剧性，另一方面却又透露出一种跨越地方性的全球普遍性或普适性。正是这种植根于地方化族群生活而又透露出全球普适意味的文学体验，突出地展现了当今时代中国与外来他者之间相互涵濡的特点，既是地方的又具备普适性，代表了中国作家对全球化时代地方性与全球性相互交融趋势的艺术敏感和反应，可以作为来自中国族群的独特的地方性声音而加入到当前全球各民族文学的普适性对话中。由此看，如果将来有一天，阿来的这部小说及其他作品能够在世界文坛释放出更加强劲的影响力，就不会令人奇怪了。

再次读完《尘埃落定》，感觉就像沐浴在一股中国文化与世界文化交融的文化"旋风"之中，真切地领略了"文化如风"的意味。但这里的文化之风既非送别寒冬的春风，也非催化果实成熟的夏风，而是专门裹挟着枯枝败叶和尘埃的"旋风"，显然属于冷酷的秋风或寒风。这"旋风"不也正是那无情地横扫一切旧制度或旧世界的现代革命历史大势的隐喻吗？"革命"一词，在英文中为 revolution，其原初意义正是旋转（revolve）啊！正像小说所描写的那样，处在现代世界的革命"旋风"季候中的中国人及中国文学，注定会遭遇全球历史大势的持续裹挟，导致有些东西上升，有些东西下降，这是不以任何个人的意志为转移的。而回荡在这部小说中的那些常读常新的艺术公赏质，也会在不同年代的读者中间激发起不同而又相通的共鸣来。

第三节　心神公共性体验

一些艺术品，无论是以哪种感官为主导，都可能通过诉诸公众的心神感官而达到激发其艺术公共性体验的目的。所谓心神感官，看起来有些难以说清道明，实际上却是古往今来中国式艺术体验的一种常态：无论是首先通过视觉、听觉还是言说感官，某些艺术品总是要最终依赖于公众的特殊的心神感官才能抵达艺术公共性体验的程度。这样的艺术品总是在接触及接受的难度上超过了其他作品，

其拟想的受众必然只能是公众中的少数或极少数群体。

这里的长篇小说《日光流年》和《城与市》,就应当属于这种需要依赖于心神感官才能真正获取艺术公共性体验的作品。

一、《日光流年》的索源体特征[1]

长篇小说《日光流年》(1998)在阅读上具有一定的难度或障碍,或许会妨碍它的艺术公赏质在读者中的自由传播和实现。究其原因,可能主要来自于它的被暂且称为"索源体"的奇特文体特征(尽管还可能有别的原因)。包括小说在内的一些艺术品佳作,其最初的传播诚然可能会遭遇一定的接受难度的阻碍,但随着时间的推移,仰赖不同年代欣赏它的各界人士(包括艺术史学者和评论者)及学校教科书体系的持续涵养,其接受难度总会逐步降低,从而让公众感受到其内含的艺术公赏质。

说实在的,对这部小说的奇特文体,刚开始时是感到无言以对的。在它刚刚出版时,人们就被它一举"击中"了:小说还可以这样写?尤其是,小说文体还可以这样设置?简直出人意料、令人称奇。处在惊喜中的人们怀着好奇心去琢磨,竟一时找不到进入它的文体世界的门径。对这样一部在中国现代长篇小说中前所未有的"倒放"式文体,确实一时感到无话可说。这种情况对笔者来说并不少见,因为"好"的小说,常常需要和舍得花更多时间去琢磨。

在随后的时间里,这部小说的文体问题唤起人们"破译"的冲动。文体是指文学的意义得以呈现的语言组织,这种语言组织是按一定的形式法则结构起来的。这样的文体不是文学作品的多余的或可有可无的外在修饰,而直接就是它的意义的生长地,是意义的呈现方式。因此,文体对文学作品来说是至关重要的。从梁启超的《新中国未来记》(1902—1903)的"杂糅文体"到20世纪末的"跨体文学"[2],中国现代小说文体已经展示了它的丰富与奇妙,似乎该有的都有了。但面对《日光流年》的文体,人们还是感到了意外和惊异。有的论者称赞小说讲述了一个闻所未闻的惨烈故事,把苦难写得质感透明,把深厚与天真糅成了至纯和心酸,从而写出了中国农民的一部心灵宗教史、生命救赎史[3]。另有论者则

[1] 本部分初稿原题《生死游戏仪式的复原——〈日光流年〉的索源体特征》,载《当代作家评论》2001年第6期。
[2] 参见笔者的《倾听跨体文学潮》,《山花》1999年第1期。
[3] 何向阳:《缘纸而上或沿图旅行》,《花城》1999年第3期。

关注小说里三姓村人英勇而又惨烈的反抗及其无奈的悲剧命运，认识到"把耧山脉里面三姓村命运只能是，从一出悲剧进入另一出悲剧"[1]。这些评论都很精当，富有眼光，不过，人们所挂念的文体问题却还是没有得到直接的解答。在这部小说的美学效果的实现过程中，其文体起了十分重要的作用。只有对它的文体特征做出适当的说明，才有可能对这种令人惊奇的美学效果道出其奥秘之一二。同时，对文体特征的说明，有可能见出小说中被通常的阅读所忽略的某种深层无意识意义。所以，这里不揣冒昧地略谈小说的文体特征，以便作为今后深入讨论的引玉之砖。

1. 索源体

这部小说在文体上有一个显而易见的特征：倒放，或复原。与通常的倒叙体小说只在开头叙述结尾而很快从头说起不同，这部小说干脆先写最后发生的事情，再倒回去依次逐步回溯过去的事情，几乎就像倒放录像带一样。正如叙述人在小说中说的那样，它寻求的是"往事继续复原"："盛旺的树叶缩回到了芽儿，壮牛成了小犊，一些坟墓里的死人，都又转回到了世上。司马鹿、蓝三九和竹翠也都回到了娘的肚里……"具体地说，小说文本由5卷组成，依次逆向地回溯故事进程，即第1卷叙述主人公司马蓝的死亡过程，第2卷说司马蓝担任村长后的奋斗经历，第3卷说青年司马蓝如何当上村长，第4卷讲少年司马蓝成为同辈中的领袖，第5卷说司马蓝的童年生活及其出生，中间穿插几位前任村长和其他有关人物的故事。如何看待这种文体设置呢？应当承认，这样的倒放式文体，在中国现代小说中应是前所未见的创造。如果要给它一个名称，是否可以说它是"索源体"？"索源"，是从刘勰《文心雕龙·序志》中借鉴来的："振叶以寻根，观澜而索源。"这里取的正是拨开枝叶以寻根茎、观察波澜以追索源头的意思，突出的是对事物原初或初始状况的寻找和复原。在这个意义上，所谓"索源体"，就是指按时间上的逆向进程依次地倒叙故事直到显示其原初状况的文体，其目的是要追索事物的原初状况。由此可见，《日光流年》的全部叙述都是按索源体特征来安排的，因而可以称为索源体小说。

2. 索源体的美学特征

这种索源体小说具有自己的美学特征。这可以简要概括为：逆向叙述。这是

[1] 南帆：《反抗与悲剧——读阎连科的〈日光流年〉》，《当代作家评论》1999年第4期。

从小说的文本叙述结构来说的，属于这部小说的最鲜明的特征。逆向叙述，是指文本的时间进程恰是故事时间进程的逆向展开形态。小说的故事时间总是一种线性地推进的过程，从事件的开始演进到它的结束，是不可逆的。但文本时间却是受叙述人操纵的，是可以自由地演进的，也就是说，它可以不受故事时间的线性束缚而非线性地和自由地展开。这里的逆向叙述，就是指文本时间与故事时间的不一致状态，它呈现为逆故事时间流而展开的文本时间形态，文本全篇都处在倒叙状态。小说的五卷按事件的倒放顺序安排，正表明了这一点。这在小说中是一目了然的。

具体说来，与通常的叙述不同，逆向叙述有如下特别形态：第一，在叙述顺序上，后发先叙。后发生的事先说，先发生的事后说。例如，先说主人公司马蓝的死亡过程，再退回去说他从中年到青年到少年再到幼年直至出生的经历。第二，在人物的生长节律上，先死后生。与后发先叙相应，人物（如司马蓝）总是先走向死亡，然后才回退着逐步显示出一生的经历，直到出生。第三，在事件的因果关系上，先果后因。先讲述事件的结果，再将其原因逐渐地倒放着呈现出来，犹如先观波澜后见源头一样。例如，我们先知道了司马蓝违背诺言没有娶蓝四十，后来在倒放中才一点一滴地明白了其真正原因。这样的逆向叙述有什么意义呢？可以说，其意义是重要的：第一，可以激发读者寻根索源的好奇心；第二，强化故事的神秘感；第三，显示作者的探本索源意向。当然，要具体地回答这一点，还需要继续问下去。

3. 行为模式：反抗与代价

这种索源体小说显然是以追索事件的源头为目标的。那么，故事中的三姓村人在行为上体现了怎样的模式呢？这可以概括为反抗与代价的二元对立模式。一方面，以司马蓝为杰出代表的耙耧山三姓村人，在四十岁必死的宿命面前体现了无所畏惧、前仆后继的英勇无畏的反抗精神。在他们的行为中，反抗宿命是理所当然的、不言而喻的。但另一方面，他们为了实现"活过四十岁"这一崇高目标，又甘愿以人生中最宝贵的东西为代价：集体下跪、卖皮、卖婚、卖淫直至舍身。他们的反抗是如此英勇无畏，付出的代价又是如此巨大而无法估量，这就形成了反抗与代价的二元对立格局。这种二元对立的对立性集中地表现在，他们的反抗不折不扣地具有伦理的合理性，但他们的代价却往往又丧失了这种伦理合理性，或者甚至干脆与之相对抗。例如，司马蓝要当村长以便实现带领村民活过四十的

愿望，这似乎体现了其行为的最大的伦理合理性；但是，为此他竟然让出恋人蓝四十，并荒唐到让她以处女之身去"侍奉"卢主任，直至去九都城里卖淫，这就丧失了伦理合理性。这无疑构成了合理的反抗与不合理的代价之间的二元对立关系。这种二元对立造成的紧张关系甚至贯穿了小说始终。似乎可以说，哪里有宿命，哪里就有反抗；但哪里有反抗，哪里就有代价；而哪里有代价，哪里的反抗就打折扣了。

4. 关键词：生死对话

追索这反抗与代价二元对立模式的源头，可以有若干不同的途径。这里只是从小说中的关键词入手去作尝试。从小说文本使用的众多语词中选择一两个关键词去分析，有助于发现小说的意义的特殊组织方式。可以说，这部小说的关键词是"生"与"死"。"生"有时换成"活"，"生"即"活"，"活"即"生"，两者是同义语。这里展开的是"生"与"死"的对话，简单说，就是生死对话。在这里，生与死相生相克，如影随形。生，必然伴随死；死，必然通向生。例如，第1卷第14章写司马蓝修渠成功，等待着与蓝四十合铺，这代表了生的希望；但同时，却发现了蓝四十的死，紧接着就是司马蓝与她一同赴死。而正是在这死亡氛围中，传来二豹的"灵隐渠水通了"的狂呼，给村人带领了生的希望。但接下来，又出现杜流死的噩耗。这样，三姓村人就似乎总是处在频繁的生死对话中。生死对话并不是单纯的语言行为，而就是生活本身。如果我们还相信所谓的"生存本体论"的话，那么，生死对话就直接地构成了三姓村人的生存本体。他们的生活就是生死对话。这种生死对话性表现在：一方面，人活四十必有一死，这是死的恐怖；另一方面，为了活过四十激发出对生的无尽渴望，这是生的诱惑。耙耧山人就是生存在这死的恐怖与生的诱惑之间，展开了奇特的生死对话。在这里，指出这种生死对话是相对容易的，因为只要认真阅读这部小说的读者，都会受到小说中严峻的生死问题的剧烈震撼。然而，真正重要的是指出这种生死对话的具体表现方式：耙耧山三姓村人的生死对话的特殊处何在？在笔者看来，正在于两点：一是生死循环，二是生死悖论。

生死循环，是指三姓村人的生活体现出生与死之间的循环往复关系。其具体表现在：第一，由死及生。由于意识到四十必死，"置之死地而后生"，就生发了顽强的生的冲动，这可以解释耙耧山人顽强奋斗的原因或动力。第二，为生而死。为了生，他们甘愿死：付出生命、付出贞操、付出皮肉、付出尊严，直至付出几

乎一切。这可以解释他们的奋斗方式。第三，死而向生。前人的英勇、壮烈或惨烈的死，更激发起后人对生的渴望，一切"为了活过四十"。这可以解释他们的奋斗的传统原型。第四，生而向死。他们的生是指向未来的，永远为未来而活着，为了"四十以后"的未来远景而不惜牺牲自己的当下幸福，甚至生命。这也就是说，为了生而不惜死。这就注定了他们的生是为了死——为避免早死而求生，为求生而不得不寻死。这可以解释他们奋斗的目的。这样，他们由死及生、为生而死、死而向生、生而向死，实现了生死循环。他们是无法逃避这种生死循环的宿命的。而要理解这种生死循环，就有必要进一步分析他们的行为中的生死悖论。

耙耧山人的行为多种多样，但都可以概括为这样一种奇特的悖论：重生轻死和重死轻生。

先来看重生轻死。全村人十分重视生，一切为了活过四十岁，这是不言而喻的。与此相关的是，他们轻死——轻视死亡，不把死亡当回事。可以看到，其一，司马蓝率众弃尸，大胆地舍弃在敬火院死去的杜桩的尸体，形成尸谏，以此换得大批工具修渠。其二，蓝三九死了，杜柏把妻子"静默悄息埋了"了事。其三，7人在修渠时死去的消息竟被司马蓝死死藏匿住，然后"丧事喜办"。这似乎证明了一个道理：过分重视生必然导致过分轻视死。

然而，我们还可以看到一种奇特的相反的现象：重死轻生。重死，就是非同一般地重视死，或者过高估计死的重要性。不妨来看这些事例：

（1）活寻墓穴。司马蓝兄弟三人在活着时就争抢墓地面积。

（2）合睡。司马蓝和蓝四十生前有许多机会都没有"合铺"，但死后却一定要合睡。他俩的合睡仪式令人感慨。

（3）睡棺。司马蓝的岳父杜岩将死未死，迫不及待地活着就往棺材里钻："人生在世如一盏灯，灯亮着要灯罩干啥儿？活有房，死有棺，死人没有棺就如活人没有房。"

（4）戴孝。看见女儿蓝四十主动为司马蓝的父亲司马笑笑戴孝，"蓝百岁气得嘴唇发抖，说四十，日你娘哟，把孝服脱下来，你参你娘还活着哩"。"蓝四十睁着一双黑珠亮丽的眼，说爹，你们不是要让我做蓝哥哥的媳妇吗？"

（5）扛尸。少年司马蓝勇敢无畏地把翻土累死的蓝长寿的尸体扛走。

（6）结阴亲。司马蓝看见被乌鸦啄死的27个残疾"儒瓜"的尸体说："活人要成家过日子，死人也要过日子。把他们男女配成对儿埋"。死了也要结成

"阴亲"。

这些事例说明了村人对死的过分敬畏和重视。

另一方面,他们在重死的同时又必然地轻视生,即轻生。轻生就是轻视生命,轻视活着。这具体地表现为生弃——生生抛弃,活着却舍弃活人需要的宝贵的东西。

(1) 弃膝。人的膝盖是用来直立行走的,但司马蓝建议蓝百岁带领全村人向卢主任下跪,以便卢主任同意带人来翻地。

(2) 弃皮。为了换来钱,司马蓝及村人频频选择卖自己的皮的方式。

(3) 弃爱。司马蓝为了当村长、实现带领村人活过四十的夙愿,不得不选择舍弃自己的至爱蓝四十而娶了同村权力竞争对手杜岩的妹妹杜竹翠,从而过着没有爱情的生活。

(4) 弃贞。为了活过四十,蓝四十在司马蓝的劝说下竟舍弃贞操,先后"侍奉"卢主任和去城里做"人肉生意",成了"肉王"。还有司马桃花舍弃贞操伺候卢主任,司马蓝的母亲杜菊与蓝百岁私通等。

(5) 弃生。司马蓝的母亲杜菊因与蓝百岁的私情败露,自己在丈夫坟前吊死;蓝四十的母亲因女儿蓝四十被"逼"侍奉卢主任服毒而死。村长司马笑笑为了全村活命,活活舍弃了 27 个残疾儿"儒瓜",接着不久,司马笑笑自己也以身饲鸦,为饥饿的村人换来乌鸦做食粮。

这些事例又表明,他们是那么轻生,不把生命当回事。重死轻生,就是过分重视死而又过分轻视生,太把死当回事而不把生当回事。这不是矛盾又是什么?

从上面关于重生轻死和重死轻生的分析可见,耙耧山人在生死问题上体现了一种奇怪的悖论:既重生轻死而又重死轻生,换言之,既重生又轻生,既重死又轻死。他们的生命就这样陷入悖论之中,演绎出一出出既感人至深又令人困惑的人生悲剧。说它感人至深,是由于以司马蓝为代表的耙耧山人无私的、富于自我牺牲精神的奋斗常常催人泪下;而说它令人困惑,是指他们的行动合理,却又往往违背起码的情感和伦理逻辑,如司马蓝为当村长而舍弃恋人蓝四十,让她"侍奉"卢主任,去九都做"人肉生意",等等。司马蓝的话显得如此具有合理性:"想跟我成亲也可以,趁公社卢主任还没走,你去侍奉他两天,让他把外村人全都留下来,把咱村的地全都翻一遍,今年家家户户就能吃上新土的粮食了。""不要说你是侍奉卢主任,你侍奉啥儿人我都要娶了你,我要不娶你做我媳妇我天打五雷轰。"如此充满矛盾的生死对话又能怎样?到头来谁能打破或

超越这个悖论呢？

5. 生死游戏仪式及其作用

问题在于，这种生死循环和生死悖论是如何形成的？换言之，造成这种生死循环和生死悖论的深层原因是什么？要回答这个问题，不应忽略小说中一再出现的带有原初意义的仪式——生死游戏仪式。"仪式"一词在这里当然是在较为宽泛的意义上使用的，既指专门的正式仪式如出殡，又指具有仪式般庄重意味的场景。似乎正是要回答上述生死循环和生死悖论的谜底，小说穿插讲述了令人印象深刻的生死游戏仪式。在这里，代表生（活）的是结婚游戏、亲密触摸仪式，而代表死的则是合睡和出殡仪式。

发生在司马蓝和蓝四十之间的生的游戏仪式，从小说文本时间顺序（逆向叙述）看，先后出现过3次。第一次，是两人童年时候的结婚游戏仪式（第4卷）。在一场蚂蚱灾害之后的油菜地里，司马蓝和蓝四十"摹拟"了一对夫妻的吃饭、睡觉、谈话过程，彼此通过视觉和触觉而辨清了异性的身体特征，从而实现了与异性和我性的初次身份认同。第二次，是两人的拉手游戏仪式（第5卷）。面对由司马蓝父亲发起的全村夫妻加紧行房事、生儿育女的"运动"，司马蓝和村里其他孩子都获得了一种特殊的体验：他们"感到自己长了十几岁长大成人了"，"明白了人世上最为神秘的一件事"。于是，他们聚集在一起，无意识中男孩与女孩手拉着手。在这里，司马蓝生平第一次与蓝四十"牵手"了。两人手分开了，司马蓝的感觉是奇妙的："分开了，司马蓝感到握着蓝四十的那团肉儿的手里，像飞走了一只鸟，只剩下空空荡荡的热窝捏在手心里。"第三次，是两人婴儿时候的吸奶仪式（第5卷）。被迫提前断奶而吸猪奶的司马蓝，被蓝四十的母亲领去，与不足一岁的蓝四十一起吃母奶。叙述人这样告诉我们：

> 她对他笑了笑。这时四十一生对他的第一次笑，笑得无声无息，就像一瓣初绽的红花浮在她那水嫩的嘴角上。
>
> 于是，他们相识了，开始了他们情爱最初的行程。他含着她母亲的右奶，她噙着左奶，两个人的一只手都在那双奶的缝间游动着，像一对爬动在一片暄虚的土地上的多脚虫。他们的余光相互打量着，两只手爬到一起时，他们的目光就带着奶香的甜味碰响在奶前的半空里，如两股清泉在日光中流到一起，积成一潭，闪出了明净的光辉。这当儿，他们

的手在那片胸前的空地上相互触摸着,就像他们彼此来到这个世界上,第一次发现了还有对方样新奇而又欣喜,都感到那已经开始稀释了的奶水甜的无边无际,把眼角外的山坡、村落、房舍、树木、猪狗都染得甜腻腻的了。他们不言不语。……

这次相识和相处仪式是他俩生平的第一次,也是原初的一次。原初就意味着开端,这开端不是随便什么开头,而就是后来不得不遵守的规范:它注定了会在以后的时间里重复出现。这第一次亲密触摸仪式般地预示了司马蓝和蓝四十的悲剧性爱情历程。

有生的游戏,必然就有死的游戏。司马蓝和蓝四十之间的死亡游戏仪式有两次:合睡和出殡。合睡仪式发生在蓝四十死后和司马蓝死时(第1卷)。在这里,对于临死而满含遗憾的司马蓝来说,合睡的意义是双重的:既是与心爱的人一同慷慨赴死,又是在死亡中实现在生前无法实现的与心爱人"合铺"(即结阴亲)的愿望。在这里,村头灵场上的葬乐恰好同时成了他俩合葬的哀乐和"合铺"的喜曲。叙述人不惜篇幅地长文渲染这种仪式的音乐氛围,从而幻化出司马蓝和蓝四十两人的爱情的乌托邦景象。在这里,合睡仪式沟通了葬礼和婚礼,集中点明了小说中的生死循环题旨。

而出殡游戏仪式则出现在第5卷第57章(末章):司马蓝扮演死去的村长,由蓝四十扮演他的媳妇,与村里孩子一起为他送葬。"村长"司马蓝躺在棺材里,体验到了丰富而又复杂的感受。"忽然他想咯咯笑一下,躺在做了棺材的门板上,如坐轿一样悠悠闪闪的舒服哩。他有些后悔这出殡送葬游戏做晚了。他想以后天天都做出殡的游戏该多好。"司马蓝想着"天天都做出殡的游戏","游戏"成了他的白日梦。而正是在这死亡游戏幻化出的梦境中,"世界又回到了原初的模样儿",司马蓝又回到了母亲的子宫里,"被半温半热的羊水浸泡着"。他那婴儿的五官敏锐地感受到了来自外部世界的诱惑力。于是,"司马蓝就在如茶水般的子宫里,银针落地样微脆微亮地笑了笑,然后便把头脸挤送到了这个世界上"。在这里,死亡游戏是直接通向生命的初生的。这也印证了前面所谓"死而向生"的生死循环论述。

上述生死游戏仪式有什么共通的东西?它们在小说里的作用何在?我们看到,游戏都是在假定情境中进行的,是假的;但是,这些假定情境又往往会在现

实生活里出现，成为真的。司马蓝与蓝四十之间的游戏仪式，注定了会在生活里复现，尽管是有变形的复现。这表明，假的并非假，而可能通向真。而另一方面，假如把游戏全当真，又会发现它毕竟只是虚拟物，是不折不扣的假的。这样，真的就又是假的了。假作真来真亦假，真作假来假通真。生活就是如此。这些生死游戏仪式的出现，似乎在证明一个道理：对于司马蓝等三姓村人来说，人生不过如一场生死游戏仪式，假作真来真亦假，假假真真，真真假假。你当真时它假，你当假时它真，真假难分。由此看来，小说中令人感慨万千的所谓生死对话、生死循环、生死悖论，其实正导源于这原初的生死游戏仪式。游戏是虚幻的，但它可以虚拟出比真实还真实的致命的"超级真实"，注定了会在生活中现形；而生活是真实的，但它不过是虚幻的游戏的模拟而已。生命如游戏，游戏如生命，人生就在这真与幻之间。这该是这部索源体小说所要竭力追索的人生奥秘吧？当然，这只是多解之一解罢了。

6. 正衰奇兴语境与索源体的意义

应当如何看待《日光流年》创造的索源体呢？作家本人在《自序》里坦陈：写这书"不是要说终极的什么话儿，而是想寻找人生原初的意义"[1]。对"人生原初的意义"的寻找，成了作者明显的意图——正是索源体所追索的人生原初意义。但这"人生原初的意义"究竟如何？作者没有也不可能直接点明，而是借助小说的全部叙述去表现。读者能从这故事中读出什么"原初意义"来呢？这应当是见仁见智的事。作者还有这样的话："所谓的人生在世，草木一生，那话是何样的率真，何样的深朴，何样的晓白而又奥秘。……草木一生是什么？谁都知道那是一次枯荣。是荣枯的一个轮回。"这里关于人生如草木和"荣枯的一个轮回"的表述，暗示了作者的索源体叙述所指向的目标——透视人生如草木般荣枯轮回的规律。说人生如草木般荣枯轮回，其实正是说人生如一个生死循环过程。而这种人生的生死循环规律，早已蕴涵在童真的生死游戏仪式中了。可见，作者的意图与索源体呈现的生死对话情境及其生死游戏仪式，是大体一致的。这暗示，小说的深意在于探索人的生存状况的原初游戏仪式渊源——人的现实生存不正是受制于原初的纯真游戏仪式么？这个"谜底"可能来得太简单了。但简单的东西有时是要历经繁复的过程以后才能寻到的。作家自己看得很明确："一座房子住得太久

[1] 阎连科：《日光流年》，广州：花城出版社，1998年，《自序》，第2页。

了，会忘了它的根基到底埋有多深，埋在哪儿。现代都市的生活，房主甚至连房子的根基是什么样儿都不用关心。还有一个人的行程，你总是在路上走啊走的，行程远了，连最初的起点是在哪一山水之间都已忘了，连走啊走的目的都给忘了。而这些，原本是应该知道的，应该记住的。"他写这小说的目的，恰是"为了帮助我自己寻找这些"。[1] 显然，他创造索源体正是要倒放地回溯人生的被遗忘的生死游戏仪式"根基"。

自20世纪80年代以来，中国作家掀起了一浪又一浪的文学寻根热潮，对人生原初意义的追寻成了他们的共同目标，尽管他们各自采用的方式是那么不同。单就文体来说，作家们的追求确实丰富多样。而正是在这种以不同文体追索人生原初意义的热潮中，这部索源体小说具有自己的独特位置。笔者曾经论述过一些文体现象："拟骚体"（如王蒙的《季节》系列）、"双体"（张炜的《家族》）、"跨体"（刘恪的《蓝色雨季》和《城与市》）[2]、"反思对话体"（铁凝的《大浴女》）[3]。现在需要在这支文体探险队里增列"索源体"了。

这些新型文体在文体历险上的一个共同特征，就是奇体。奇体是与正体相对而言的。正体是指正统的、主流的文体模式，而奇体是指非正统的、边缘的文体模式。当正体衰微时，往往有奇体产生，并且走向兴盛，成为新的正体。这就是正衰奇兴。90年代以来的长篇小说文体，正处在这种正衰奇兴语境中。以往的以现实主义为支撑的正体走向衰微，这为奇体的兴盛带来了契机。人们既从外来的现代主义和后现代主义这类奇体中找到灵感，也从中国古典文学的奇体传统中寻得启示，创作了一部部新的奇体小说。在这种奇体竞相喧哗的语境中，这部索源体小说也是以"奇"的姿态亮相的，显示出独一无二的奇体风貌。在逆向叙述中叩探生死循环和生死悖论及其与原初生死游戏仪式的关联，由此为我们探索中国人的现代生存境遇的深层奥秘提供了一个充满想象力的奇异而又深刻的象征性模型，似乎正是这种索源体的独特贡献之所在。由于如此，这部索源体小说完全可以列入中国现代长篇小说杰作的行列。而它的艺术公赏质正可以从这种索源体文体中找到基本的美学基础。

[1] 阎连科：《日光流年》，《自序》，第2页。
[2] 见笔者的《汉语形象美学引论——20世纪80—90年代中国文学新潮语言阐释》，广州：广东人民出版社，1999年，第297—331页。
[3] 见笔者的《探访人的隐秘心灵——读铁凝的长篇小说〈大浴女〉》，《文学评论》2000年第6期。

二、《城与市》与先锋写作的一次终结式开创

正像前面已指出的那样，有的艺术佳作在起初可能会遭遇接受难度或障碍，但此后随着时间的推移，它有可能会重新赢得公众，其关键就在于，它是否蕴含必备的艺术公赏质或艺术公赏质潜质。长篇小说《城与市》（2004）很可能就是这样一部奇作。它奇到对现有的批评家通常的阐释方式竟构成颇为大胆甚至放肆的挑衅：你能阐释我吗？你有本事阐释我吗？你的阐释能成立吗？

面对这部奇特文本发出的奇绝挑衅，已没有任何退路，只有捡起现有的简陋武器应战。尽管时间老人可能会更青睐将来的批评家及其阐释，因为对这部奇书的解读确实需要更长的时间，依赖于未来更富于现实性的生活体验和文学创作潮流的验证，但笔者还是愿意从个人的当下阅读体验出发，不揣冒昧地迎上前去一试。如果这次浅陋阐释成为其他论者或后世批评家的睿智分析的引玉之砖，其愿足矣；当然，即使不成，终究演化成它们的"此路不通"路标，也没有什么可后悔的。

1. 汉语修辞术与先锋写作的终结式开创

打开刘恪的长篇新著《城与市》，容易眼花缭乱的自然是它的语言修辞现象。就笔者的阅历来看，这部小说所展示的汉语修辞特征在我国当代文学界应当是独一无二的。最明显的当然是它的先锋特征了。小说在突破传统小说规范方面不仅十分大胆，而且简直就是"放肆"或"胆大妄为"了！随处可见汉语的能指表演、古词新义、词条分析义疏、字形考证、文献摘引、反讽、语言的歪批别解和错位搭配、不同字体的拼贴等等，甚至连章节排列也是反常规的。这些充分展示了汉语的符号性能和形象特征。如此说来，整部《城与市》就像一个散乱的棋盘，随处可见那些叛逆棋子的踪迹。

如何来判断或把握这部前所未有的惊人的先锋之作呢？应该承认，20世纪80年代以来我国先锋小说浪潮中已经涌现过的东西，它几乎全部都有了；而且没有过的，也有了。重要的是，小说在先锋写作方面又有了更加大胆的开拓和富有力度的创新，可以说是那时以来我国先锋写作的集大成式总结之作。不过，仅仅说"集大成"是远远不够的，或者只说对了一半。那另一半则是总结之上的创新，回顾之上的开拓。完整地说，它是以集大成方式去呈现先锋写作的新的可能性，试图以过去所有先锋的大汇聚方式、以穷尽先锋的方式去实施新的开创。考虑到这些，笔者不得不用一个更全面而恰当的表述：《城与市》是中国先锋写作的一次

终结式开创。完整地说，是对过去先锋写作潮流的一次集大成式终结；另外一方面，也是最重要的，是对当下中国小说写作的一种新的开创。它要对过去一个世纪的种种写作可能性加以集中展示，在这种集中展示中开创新的写作可能性，创立新的汉语美学原则。许多人感叹新世纪初汉语写作面临重重困难，而《城与市》似乎正可以引领我们在回瞥中展望未来。

不妨把作者的这次先锋写作与他一向心仪和师承的西方先锋做个横向比较。可以在最简洁的意义上说，西方先锋更多地偏重于摧毁，重碎片，重非逻辑的叙述；而作者的先锋写作是在摧毁中重建某种汉语美学规范。实际上，他在小说中明确地展示了一种新叙事观、新结构观，标举一种互文性写作。当代中国作家中他可能是较早从整体上提出并阐述互文写作概念的，并且不是将这种写作作为局部技巧而是作为整体结构去把握和经营。所以，不难体会到，这是一种在碎片的拼贴中、在文体的戏拟中呈现出来的强有力的整体感。这表明，作者力图实施新的小说美学原则，突出表露出这种新小说美学原则的开创性特征。更要紧的是，他这样做是有明确的和自觉的美学意图的。以明确的和自觉的美学意图锐意从事先锋写作，在当今国内文坛先锋潮早已退潮而且不再吃香的时代，确实是罕见的和不合时宜的。

回望我国文坛以往的先锋写作，当那些经典先锋作家即上世纪80年代后期的先锋作家已凭借先锋的强大美学与政治效果而转入主流并且不再先锋时，姗姗来迟的这位作家似乎是孤身一人地重新扛起先锋美学大旗。这可以说是先锋时代终结后的个体先锋写作，是后先锋年代的个体先锋精神的展示，是不合时宜的先锋年代的特异先锋。过去的先锋带有很强的美学性与政治性交融的特质，美学在此本身就体现出政治性，与政治性难以分离地交融一体，属于以美学历险方式实施政治性话语的突破。这种美学的政治性集中表现在，正像文学写作应该有个人自由创造的广阔天地一样，每个人在现实生活中也都有着表现的自由，拥有自由表达的自我，而一个健全的社会则应当竭力维护这种自我。在那样的特定文化语境里，那批先锋作家成功了。不过，他们的成功即刻宣告先锋写作的中断——他们旋即从边缘的文学先锋成功地演变为文坛主流。

进入20世纪90年代以来，随着中国市场经济的全面推演、社会分层的加剧和知识分子身份的分化，尤其是西方后现代思潮的传入，支配我们文化传统的基本的知识型及其堂皇式叙事模式轰然倒塌，在此境遇中，先锋艺术潮流的文化

语境必然丧失了。因为，现代性进程中的先锋总意味着孤独地深入和开拓新的绵绵不绝的意义场，但后现代知识型却告诉我们：当今时代无所谓新旧、表里、先后、雅俗、凡圣等，太阳底下已没有任何新东西了。新的不就是旧的的化装吗？这时候怎么可能产生作为社会美学思潮或运动的先锋呢？但笔者个人有个看法：先锋语境的丧失本身并不必然意味着任何个体先锋写作的终结或是这种个体先锋写作的不可能性。眼下正在讨论的这位作家，正是这个后先锋年代里的个体先锋小说家。

作为社会美学思潮的先锋需要具备三要素：一是自觉的明确的群体行为，二是艺术形式的激进实验，三是与形式实验相匹配的美学观念和社会文化观念。《城与市》显然不再具备第一要素，而只具有后两个要素，即它从语言到文体到叙事都显示了新的小说修辞。所以，它当然不能算美学思潮意义上的先锋，但确确实实可以充当群体美学思潮消失之后的那个个体先锋。

至于语言修辞术，作者自己说得很明白，精彩词汇空缺法、能指和所指的错位、词语非功能性搭配、词语注疏法、中西语义比较法、词语的幻觉拼贴、词语考古学、飞矢不动法等数十种方法都动用了。文体跨越的方式也是新颖独到的。作者采取亚文体破碎方式，把各种文体精萃拼合起来，形成奇特的文体和声效果。更重要的是，小说完成了一次次文类上的跨越与融合，打破了学科界线。例如新小说文体中引进了政治哲学，如关于自由、乌托邦社会实验。

值得注意的是，小说还以文化人类学方法叙写了旧四合院爷爷家族，展开了人类记忆的原始意象分析，实现了神话戏拟、民俗考证和风俗画描写等，甚至还运用了田野调查方法。同时，诗歌的抒情、戏剧的冲突、日记的纪实、哲学的推理、政治话语的分析、心理学的无意识探源、城市人口神秘现象的探查等，一一呈现出来。这部小说还注意制作科学文本片断，寻求对被叙述的事物予以科学的解释。

在先锋写作中跨文体多少有人做过一些。但他们更多地只是把文体简单相加，而这部小说的跨文体是对多种文类的跨文类整合。要完成多种文类的跨文类整合，必须具备知识上的博大精深和美学上的融会贯通，由此形成新的美学规范。所以《城与市》属于一次真正意义上的完整的修辞体建构。

2. 人物形象与现代性体验类型

《城与市》的先锋性是不言而喻的，但这种先锋性指向了一种明确的修辞效

果,这就是传达了中国知识分子的一种独特的现代性体验。它往往是通过书中若隐若现的、似断似续的一个个男女形象及碎片故事呈现出来的。笔者曾在《中国现代性体验的发生》中把现代性体验归纳为惊羡型、感愤型、回瞥型和断零型四种,这四种体验类型在这部小说中可谓轮番上演,在20世纪与21世纪的转折时期呈现出了它们的新面貌。不妨集中看看人物形象:叫"祥"的人年龄较大一些,对胡同无限迷眷恋,钟情四合院生活,喜欢京剧《三岔口》,典型地保留着北京文化的残韵。他身上体现出一种回瞥型现代性体验。"冬"在现代商业环境里打拼,特别玩世不恭,追逐女人与金钱,崇尚及时行乐,他的幻想性快乐充分表现了其现代性体验。"曹卫东"比较特别,着笔不多但令人印象很深,他以极端的方式报复社会和女人,最后又不得不走向国外。他代表了一种感愤型现代性体验。"文"与作家本人的生活状况有些近似,是一个从外省来京的文化漂泊者,孤独,被社会挤压,不断移动自己的居所,他集中地表现了现代性的伤感与忧郁的情绪,属于一种断零型现代性体验。

特别引人重视的是主人公"姿"。"姿"应该说是整部小说中一个最有力度的人物,最有触目惊心的效果,最令人印象深刻。"姿"出生在一个城市知识分子家庭,父母均是高级知识分子。"姿"是画家,典型地体现了城市知识女性的那种自恋、狂躁、忧郁,集现代病、城市病、生理病态等精神综合症于一身。《城与市》中卷这样写"姿"在国际贸易商城的体验:

> 姿喜欢细心地玩味,一二三四五六七八九,她不厌其烦地清点,可回旋过来又是九八七六五四三二一,姿精心地清数蓦然发现自己凝滞在中间,身影很暗,改变角度形状变化很大,高的矮的胖的瘦的宽窄不一整个世界都是姿姿姿姿姿姿姿姿姿姿姿姿,用手指敲敲,姿发出清脆的声音,推动一下便被注意的玻璃契入,一个姿悄无声息地倒下了,又一个姿站立,姿的鬓发散乱,俯仰之际五官平贴,抬头,人在下,俯视,头脚在上,还能看到嘴巴鼻子踩在脚下,还能看到背后有一双眼睛袭击。玻璃的封闭世界,四周都是透明的。在透明世界里,姿处在姿的包围中,姿玩味这种陷落。姿在玻璃的世界里滑翔,那是一个水晶通道,滑翔之后的飘然升腾,戛然而停,在半空中,姿惊慌四顾,她害怕没有一个人,用手摸摸,冰凉,弹一下手指冰凉浸入腕脉,滑入心际,她拼

力地喊叫，挣扎，那种透明亮丽都融化成乳白，视线在透明的折射中千头万绪。她在无边无涯中坠落，飘升，滑翔，或行或止有如玩游戏。姿，实体，血肉之躯，旋转，飞腾，姿为自己的影子，影子实体，实体影子，渐渐只是一个幻影，最后只是一片透明。

"姿"在豪华的玻璃与首饰世界中遭遇的这种自我形象衍生体验，正可以用来寓言性地说明跨体文学所创造的独特的形象衍生状况，以及这种创造所呈现的当代城市知识女性的忧郁症候。尽管对这类人物形象，读者可以根据自身"此在"从不同视界作不同读解，获得不同体验，但毕竟她极为典型地体现了无主体式的生存在别处的现代性体验。这是一种现代性体验的新类型、塑造的是一个小说新人物。

应该说这是作者对现代性体验新类型在人物塑造上的一个贡献。"姿"身上随处可见惊羡、感愤、断零等现代性体验类型，但又不完全是。"姿"不断寻找主体表现，又处处丧失，不知自己需要何种归宿，每日居于家而又觉得家不安全，随时出逃，有种强烈的在路上、在别处的感觉。终日都是不安全的。这个人物似乎高度浓缩了今天遍布全球的个人风险性生存体验。这表明，在人物表达的方法与类型上，作者在这里也体现了一种终结式开创。

这部小说写了不少女性。她们表面上看是零散的幻象的、飘忽的，但是当你把这部小说连成整体时，这些女人一个个都可以在脑海里汇集成零散而又完整的形象，形象整体饱满而鲜活，所有女性形象宛如浮雕般凸现出来。人们常批评先锋作品长于文体实验而短于人物形象刻画，但《城与市》以其成功的修辞术告诉我们，先锋写作也能刻画出浮雕一般鲜明饱满的人物群体，并且在人物群像中淋漓尽致地书写现代性体验。不过这里的人物体验是感觉化的而非戏剧性的，是神秘性的而非因果性的，是飘忽幻象性的而非纪实的性格型的，这是以往的先锋性写作中很难见到的。可以说，这里体现了一套新的人物表述法。

3. 中国式的《尤利西斯》还是现代《红楼梦》？

有评论家从世界文学比较的角度把《城与市》归结为中国式的《尤利西斯》[1]，这当然有道理，富于洞见。因为从语言到结体来看，小说确实有尤利西

[1] 高兴：《都市人的精神图谱——评刘恪的〈城与市〉》，《深圳商报》2004年5月29日。

斯式表述方式。不过，与中国式的《尤利西斯》这一来自中西横向比较的看法不同，笔者在这里倒更愿意把《城与市》和《红楼梦》做点或许不大恰当的古今比较。这并不是说两者在内容和形式上相一致，而是说在中国小说长河里《城与市》更能呈现出它所潜藏的汉语美学的革命性意义。

可以说，《红楼梦》是古典白话小说的集大成，而在这里笔者更愿意说，《城与市》具有现代《红楼梦》的特征。首先，正像《红楼梦》把多种古典文体汇为一身一样，《城与市》是一部现代百科全书式的文体词典，它把我们所知道的现代小说文体几乎包容性地汇聚成一体，堪称现代文体集大成之作。

其次，就人物群体形象而言，小说也像《红楼梦》。《红楼梦》堪称古代人物的大集结，而《城与市》则是现代城市人物的精神大荟萃，不仅有几种叛逆男性，而且最为突出的是那些形形色色的女性形象。从某种意义上说，女性形象饱满亮丽甚至超过了男性形象，这也正合了《红楼梦》所说的女人是水做的骨肉，具有精灵一般的形象效果，又是病态的。"祥""文""冬"犹如现代贾宝玉的各个侧面形象，"姿"似乎更可以称作现代林黛玉。这些人物无一不充满浓厚的性意识，代表着欲望的主体，这和《红楼梦》中的人物如出一辙。当然这是比喻性说法，但至少从人物看，例如从"姿"所显示的现代性的世纪性症候看，《城与市》与《红楼梦》在人物功能上应是异曲同工。

再次，还可以从语言特征去进一步比较研究。正像《红楼梦》以白话形式集中展示了古汉语以来的话本、传奇、聊斋等古典小说所有的种种美妙语言风格及其神韵那样，《城与市》也最大可能地开掘了现代汉语形象的种种美学特征，独具新的语言韵味。这里不仅仅指小说中比比皆是美妙的句子，而且也指词汇的特殊组合关系，还指语言的调式、语体特征，甚至包括那些极短与极长的句子的极端匹配。可以这么说，从穷尽语言形式的各种技巧来看，小说所达到的效果和《红楼梦》是一致的。过去一些先锋小说家也写过许多漂亮的句子，运用了时髦的文体拼贴方式和花哨的叙事方法，作品中也有些格言警句，但它们是片段的或零散的。《城与市》则不同，它让你感到语言的变幻莫测，时如水中花月，时如汹涌大河，时而幽深诡秘，时而锋刃阴冷。小说语言可谓气韵似断实连，回味无穷。是零散的精警之语，可又能连成完整丰富的画面；看似随感式幻想性语言，可一拐弯便是连绵不断的分析性哲理语言，更重要的是这些语言都浸透着独特的现代性体验。可以这么说，小说的文体、文类、叙事都浸透了

这种现代性体验。

《城与市》表面看来是碎片式写作，其零散性使人难以看到其总体结构。而同时，作者又不断采用自我解构的方式，使人难以触摸到结构的总体线索。但是，读者却能感受到它隐在的而又实实在在的总体结构。《城与市》确实有其严密隐在的结构原则，但应强调指出的是，这些结构其实又是作者灌注的现代性体验构成的。小说的语言、文体、叙事都融汇为独特的个体现代性体验，这种体验像一条无尽的体验流，不断漫溢为文体佳构。文体、叙述、语言上的每一次先锋历险，都不过是这条体验流上激起的浪花而已。因此可以说，作家的这种现代性体验本身已蕴含着一种强大的结构性力量，要求有合适的语言与文体同它相匹配。这是一种由作者的个体现代性体验催生出的独特文体结构。而这才是《城与市》的一种美学新贡献，一种真正富于美学意义的开创。

《城与市》作为中国先锋写作的一次终结式开创，其开创意义其实并不仅仅局限于先锋小说写作本身，而是扩展到整个小说写作。因为，当它把当今众多文学语言体式和文类元素都汇为一体而另创新体时，这一新体本身似乎就已经预示着一种跨越先锋小说写作的更广泛的小说写作的开创了。当我们谈论这部小说对于先锋写作的集大成或终结意义时，不应遗忘它的这种终结其实指向一种新的开创。

《舌尖上的中国》剧照

第十五章
艺术批评

现代艺术批评三变
当前艺术批评的三种形态
学术型批评的新课题
艺术批评家的学术自觉及学术个性

当前，在推进公共社会建设的新形势下，人们习惯于谈论的艺术批评（文艺批评或文艺评论）应当承担怎样的责任和角色？它还有理由像原来那样继续存在并发挥作用吗？提出这样的问题并非故作惊人语，而实在是事出有因，迫不得已。艺术公赏力作为公共社会艺术的一个当然课题，内在地包含艺术批评的新职能，特别是对学术界的艺术批评的新职能有着特定的要求。因而从艺术公赏力视角对学术界艺术批评的新问题加以探讨，是必然的。

第一节　现代艺术批评三变

要讨论学术界艺术批评的当前位置，就需要首先清醒地看到，艺术批评所赖以传播的媒体条件及环境已经和正在发生巨大而深刻的改变。简要说来，从艺术批评的传播媒介看，现代艺术批评经历了三变。

一、精英批评

第一变大约发生在 1902 年，即梁启超在附设于《新民丛报》的《新小说》杂志第一号发表《论小说与群治之关系》时。从那时起到 20 世纪 80 年代相当长的一个时期，中国现代艺术批评总是通过报纸、杂志、书籍等印刷媒体组成的主渠道去发布的，而相关的艺术批评论战、纵深研讨等也是通过这些印刷媒体去传播的。在这一时段，艺术批评的从业者主要是社会精英人物，包括政治家、哲学家、艺术家、艺术理论家及批评家等。因为媒介或媒体环境由极少数社会精英人物组成的圈子掌控的缘故，很少有普通公众能参与其中主动发出自己的声音。因此，这一时段的艺术批评主要在社会精英层面存在和发挥作用，还不大可能涉及普通公众。

二、学术与娱乐交融的批评

第二变发生在大约 20 世纪 90 年代，随着中国社会娱乐业的日趋发达和娱乐环境的变化，报纸、杂志、书籍的娱乐维度迅速膨胀，尤其是电视媒体的日常休闲和娱乐维度的强势扩张（至今也仍有其主流地位），例如电视台的新闻、综艺、电视剧、戏曲、纪录片、动漫等频道或栏目竞相面向电视观众发布有关艺术的批

评声音，艺术批评的主渠道发生了重要改变。这时，原来单纯由社会精英人物参与的艺术批评界，逐渐接纳社会的普通公众。普通公众通过印刷媒体的娱乐版和电视娱乐新闻，在接触艺术现象时可以同时感受到艺术批评的影响力。这时的艺术批评，一面继续其集中于少数社会精英人物的学术型定位，一面向普通公众微开了大门的一角，可以部分容纳公众的趣味。例如，一些艺术批评家开始懂得面向普通公众，运用通俗语言去与他们交流。

这意味着，艺术批评已从以印刷媒体为主渠道、由社会精英掌握的学术型批评，转向以电子媒体为主渠道、由社会精英掌握并有普通公众参与的学术型与娱乐型交融的批评了。

三、双向互动中的艺术批评

第三变的渐成气候，大约在 20 世纪 90 年代末至 21 世纪初。从那时以来到现在，在国际互联网的新闻网站、商业网站、论坛、博客、微博等新兴媒体愈益发达的条件下，越来越多的人，其中以大量普通公众为主，也有极少数社会精英人物如批评家加入，选择通过上述新兴媒体去频繁发表自己的批评主张、感知他人的批评声音，并随时展开便捷的双向互动交流，引导社会舆论界的批评导向，从而导致这些来自新兴媒体的艺术批评声音在社会主流舆论界释放出越来越强大的影响力。

2011 年的小成本电影《失恋 33 天》创造的超过三亿元票房的营销奇迹，很大程度上正与通过国际互联网网站、论坛、博客和微博等新兴媒体而实现的创作者与网民的频频互动有关。这些互动让以网民为主体的创作者、欣赏者和批评者都沉浸在自己的网上世界的"乌托邦"里，以致仿佛遗忘掉网络以外的广大世界。当影片创作者向广大普通网民发放涉及剧本改编、演员安排、情节编排、结局选择等环节的观众意向调查问卷，而普通网民及时地反馈自己的选项时，这里实际上发生了一场真正意义上的全新的艺术批评活动，因为这种艺术批评不仅可以代表广大网民的艺术批评趣味和观点，而且可以让创作者们主动修改原有的创作方案，从而直接影响艺术创作（或者说艺术生产）。这时，以主体身份参与其中的普通网民（公众）既是鉴赏者，也是批评家，还充当创作者，从而同时兼有了三重身份——艺术鉴赏者、艺术批评家和艺术创作者。

尽管现代艺术批评第三变时段尚在持续进行中，其中有些问题还有待于观

察，但可以预见，以《失恋33天》为最近的典型个案，当这类来自新兴媒体的艺术创作和艺术批评及其互动愈发蓬勃兴旺，几乎遮掩习惯于在传统媒体如报纸、杂志和书籍上发布的艺术创作与艺术批评的声浪，以及部分遮掩习惯于在电视上发布的艺术创作与艺术批评的声浪时，艺术批评会怎样？我们所习以为常的艺术批评还会具有其原有的那种社会影响力吗？甚至，说得极端点，它们还有理由继续存在吗？还可以看到的是，当前艺术批评正面临前所未有的新形势：以传统的印刷媒体为主渠道的学术型艺术批评的圈子正日益缩小，被迫局限于学术界本身，其社会影响力面临大幅度衰减的命运；而以新兴媒体为主渠道的娱乐型艺术批评的空间正愈益广阔，社会影响力愈益强劲。当此之际，学术界的艺术批评何为？问题就提出来了。

还应当看到，上述三变虽然是依次历时地发生的，但一旦发生就不会因失势而轻易地全然退出，而是以各种不同方式顽强存活下来，共同叠加交错、相互缠绕为现有的艺术批评多元形态。

第二节 当前艺术批评的三种形态

要明确学术界的艺术批评的位置，就需要对当前新形势下艺术批评的总格局做出简要梳理。公共社会的一个鲜明标志是公民作为独立个体，可以自主地参与公共事务，这其中就包括以艺术为中心的公共艺术鉴赏、公共艺术辩论、公共艺术批评、公民艺术素养养成等方面。可以说，公共社会的建设离不开艺术批评的活跃和健康发展。当前艺术批评日趋活跃，其显著标志之一，就是几种形态的艺术批评都同时引人注目，相互缠绕。这里主要根据艺术批评所运用的传播媒体以及传者与受者之间的关联方式的特征，对艺术批评的形态提出一种初步观察。

一、单向娱乐型批评

首先看到的是，由传统印刷媒体和主流电视媒体的娱乐版加以传播的、以单向型交流为主的艺术批评，在当前仍然是中国艺术批评最主流的形态。这种艺术批评形态的主要传播者为媒体娱乐版记者、主持人、导播等人士（当然有时也会吸纳学者型批评家参加），由他们通过媒体娱乐版向公众传播与艺术新闻（包括

艺术动态、艺术趣闻、艺人绯闻、明星行踪等）紧密交织的艺术批评信息，这些艺术批评信息往往具有主导艺术趣味、艺术时尚的影响力。

这种艺术批评可暂且称为单向娱乐型批评。其特点在于：一是在时间上反应迅速，而且每天（报纸）或每时（电视）刷新；二是篇幅短小，语言通俗易懂；三是面向普通公众而非学术社群；四是以普通公众的娱乐消遣为目的，无需激发深层次思考。

二、双向娱乐型批评

再有就是由国际互联网的新闻网站、商业网站、论坛、博客、微博等新兴媒体传播的、以双向型互动交流为主的艺术批评，它们已经和正在争取社会主流舆论的话语权，在当前是中国艺术批评的新兴强势形态，尽管目前还暂且不能称作严格意义上的主流形态。这种艺术批评可称为双向娱乐型批评，它依靠其快速便捷的双向互动交流方式，可满足普通公众的日常休闲娱乐需要，同时又可对公众的艺术鉴赏趣味和艺术批评趣味产生一定的引导或规范作用。事实上，以《失恋33天》为标志性事件，这种新兴的艺术批评形态正在向作为当前批评主流的单向娱乐型批评展开争夺舆论主导权的"霸权"行动，其社会影响力越来越强劲。

与单向娱乐型艺术批评形态相比，这种双向娱乐型批评具有新特点：一是时间上反应更加迅速，不仅每天更新而且每时刷新；二是篇幅不仅短小者居多，而且更加灵活多变，有时长短不拘，语言手段远为丰富多样；三是面向普通网民而非传统媒体公众群，特别重要的是实现网民群体的双向互动；四是以网民的互动性娱乐消遣为目的。

例如，在2012年央视纪录片《舌尖上的中国》热播期间，豆瓣网就随时张贴和更新网民的自由短评。yaya 4711 2012-05-15："有些国家的人吃是为了活着，而有些国家的人活着是为了吃。"染之 ranz 2012-05-15："全力推荐这一部，虽然目前只放出第一集，可是看了第一集我就知道，以后在我的中文纪录片推荐名单上它一定占据首位。有人文的关怀，一种质朴的珍惜态度贯穿其间，尊重劳动，尊重自然，尊重传统……这种温情是绝大多数列举数据、搬弄文字、炫耀历史的中国纪录片所缺乏的。"有用阿米 2012-05-15BGM 好燃 TVT："节奏明快，镜头细腻，感情真挚，人物朴实。现在的国产纪录片比国产艺术好一万倍。"有用那样 2012-05-16："分数虚高了点吧，纪录片是精细活，哪哪看都觉得还是差那么

点……"有用达达 2012-05-15："中华美食最能引起中国人的共鸣！美食背后的故事也是中国人最质朴的品质！"[1]

三、单向学术型批评

接下来就是由传统印刷媒体的学术版加以传播的、以单向型交流为主的艺术批评，可称为单向学术型批评，也可称为学术型艺术批评或学术型批评。这种艺术批评的传者和受者都主要还是学术界的专业学者，他们运用学术语言、按照学术规范去展开艺术批评。他们的主要批评文体有两种，一种是学术论文体，另一种是学术著作体。当然还有访谈体、演讲体、随笔体、诗体等批评文体。无论是学术论文还是学术著作，其受者都主要还是学者自己，加上少数对学术问题感兴趣的艺术家及其他相关人士，总体上还是属于学者们的自说自话。普通公众一般是无法进入这种学者的自说自话圈子的，取而代之，他们主要接触的还是单向娱乐型批评形态和双向娱乐型批评形态。这种单向学术型艺术批评成果诚然有时会被上传到报纸、电视、互联网等新旧媒体上扩展其影响力，但不会改变其基本的学术型艺术批评特点。这就是，一是在时间上往往无需追求反应快捷，而是可快可慢，甚至往往慢比快好，所以要发扬"比慢"精神[2]；二是篇幅一般偏长，有利于充分说理；三是主要面向学人群体，不指望普通公众中出知音；四是特别注重纵深的或深度的分析，注重提出和研讨学术性问题或传达批评家思想旨趣。

四、三种艺术批评的共存格局

可以说，这三种艺术批评形态各有其特点，各有其问题，但它们的同时共存本身毕竟客观上有助于维护和促进艺术的繁荣。同时，这三种艺术批评形态的同时共存格局，还可以约略折射出当前艺术状况的活跃度和复杂度。

第一，单向娱乐型批评可以直接传达各种媒体机构本身的艺术价值立场，反映其所代表的特定社会利益集团的特定利益诉求。

第二，双向娱乐型批评可以及时传达当前普通公众（其中也可以分析出不同的利益集团）的生活体验、个人诉求以及对特定的公共艺术品的态度。

[1] http://movie.douban.com/subject/10606004/comments。
[2] 林毓生教授就倡导治学上的"比慢"精神，见林毓生：《中国人文的重建》，据林毓生：《中国传统的创造性转化》，北京：三联书店，1988年，第19页。

第三，单向学术型批评可以反映特定学术思想传统中的艺术价值观，可以直接或间接体现社会精英集团或个人的价值诉求。

这三者各有其作用和特色，彼此不可替代。

还需要看到，即便是娱乐型批评，本身也具有社会内涵。表面看来仅仅旨在娱乐、休闲的那些无实际功利的批评言谈，其实在内部是可以隐含种种丰富而又复杂的社会信息的，需要具体分析。

但是，在这样三种艺术批评形态共存的格局中，我们关心的学术界艺术批评也即学术型批评应当怎样寻求新的生存和发展呢？

第三节 学术型批评的新课题

作为学术界艺术批评的主要形态，学术型艺术批评在当前面临新的生存课题。

一、学术型艺术批评的困境

随着新兴媒介技术及其国际互联网体系的迅速发展和普及，一个被一些人称为"全媒体时代"的语境已经形成并发挥日益有效的作用。正是在全媒体时代的传媒环境中，学术型艺术批评面临着一种腹背受敌或两面夹击的困境：一面是传统媒体支撑的单向娱乐型批评的挤压，它早已产生远超学术型艺术批评的强大社会影响力；另一面则是新兴媒体支撑的双向娱乐型批评的巨大冲击，它已经和正在产生日益强劲的社会影响力。传统媒体艺术批评已让学术型艺术批评步履维艰了，而新崛起的新兴媒体艺术批评的咄咄逼人则更让学术型艺术批评雪上加霜。

如此一来，学术型艺术批评面临两种选择：一种是毅然加入到上述两种批评阵营中，展开自身的优势，借力打力；另一种则是继续守在学术型艺术批评的院墙内。第一种选择在当前很重要而又迫切，特别有助于展现及拓展学术型艺术批评的影响力。不过，由于笔者自己没有此类实践，所以缺乏谈的资格，还是应听取已成功突入新兴媒体艺术批评圈人士的经验之谈。在此，只能谈谈有所了解的第二种，也就是有关学术型艺术批评自身的一些考虑。

二、学术型艺术批评的自觉

即便是只谈论学术型艺术批评,首先也应看到如下是现实:在传统媒体艺术批评和新兴媒体艺术批评已然成为主导性艺术批评的形势下,学术型艺术批评要想离开它们两者而单独设立自己的独有防区,已经不现实。需要做的是,在关注和研究传统媒体艺术批评和新兴媒体艺术批评的过程中,不断调整和充实自身,形成新的自觉意识。这就是说,学术型艺术批评不能再继续忽视或轻视传统媒体艺术批评和新兴媒体艺术批评的影响力,而是要自觉地在两方面展开主动的选择工作:一方面,研究传统媒体艺术批评和新兴媒体艺术批评的批评工作特点;另一方面,继续坚守自身的学术本分,发出学者的自主声音,也就是增强自身作为学术型批评的学术自觉性。

学术型艺术批评需要关注传统媒体艺术批评的特质及其新动向。传统媒体艺术批评背后所代表的是传媒产业的利益。它们要继续维护传统传媒的权威性,就需要紧紧抓住艺术时尚加以报道,以吸引公众的眼球。因此,传统媒体艺术批评的核心工作是跟踪报道艺术产业的新动态,特别是艺术明星的日常动向,包括逸闻趣事。传统媒体艺术批评也能呈现艺术现象的特质和规律,有助于了解艺术本身,但传统媒体艺术批评的宗旨还在于建构以艺术为核心的文化消费时尚。

同时,学术型艺术批评还需要关注新兴媒体艺术批评的强劲冲击。新兴媒体艺术批评更复杂,它可能直接代表的是自媒体的发布者即网民的个人利益,但间接地或潜在地可能同时代表网络媒体及其支撑产业的集团利益。新兴媒体艺术批评直接表达的是网民的个人艺术感想,其核心工作是随心所欲地即时、即兴书写个人的艺术批评论,追求点击率或转发率。新兴媒体艺术批评有时可以直抒胸臆、痛快淋漓、一针见血,但众说纷纭,莫衷一是。新兴媒体艺术批评可以呈现当代社会艺术舆论的开放性和自由度,但其艺术与文化价值观念需要辨析。

学术型艺术批评当然要把传统媒体艺术批评和新兴媒体艺术批评都纳入自己的研究对象范围中,但又不能仅仅满足于此,而是要在分析和研究它们的过程中不断调整、建构和传达自身的学术立场。

三、学术型艺术批评的当前举措

特别是由于身处单向娱乐型批评和双向娱乐型批评的双重夹击情境中,学术

型批评正遭遇在公共舆论界批评活力衰减、批评权威性丧失、退居边缘的巨大危机。因此，它只有采取新的针对性举措，才有可能重新焕发批评的活力，重新确证批评的权威性。

首先要看到，上面说的当前学术型艺术批评已退居边缘的状况，虽然原因很多，但离不开如下方面：艺术批评已经和正在出现新的分化。因为不仅专业批评家及相关学者，而且普通公众也已熟练地掌握和使用以互联网为基础的多种媒体或全媒体的传播手段，具备了从事艺术批评的传媒条件。正是这种全媒体语境下传媒手段的平常化和便捷化，为艺术批评形态的分化提供了充足的传媒技术条件。更重要的原因在于，身处当今变化快速的高"风险社会"[1]中的公众，普遍地拥有随时随处相互交流日常生活体验的强烈愿望，因而积极运用全媒体条件，借助艺术批评平台发表个人意见，成为越来越普遍又平常的现象。当普通公众都主动运用全媒体手段去随时随处撰写、发表和反馈可长可短的艺术批评文字，从而急速地占据了艺术批评的中心时，原有的来自学术界专业人士的艺术批评文字就难免被迅速地排挤到艺术批评王国的边缘去了。

同时，更重要的是，当前学术型艺术批评还需要深刻认识变化着的社会现实语境，这就是我国社会正经历从政治国家到公共社会的转变。在往昔政治国家，艺术批评往往是国家意志的一种延伸形式，直接承担"配合"对民众的政治整合及经济建设等任务[2]；在如今的公共社会，艺术批评虽然还会继续其国家意志的延伸形式并充当政治和经济的"配合"角色，但毕竟更需要担负起公共领域的沟通媒介这一新职能，成为公民与公民之间平等沟通的敏感触媒。因此，深切感知和明确认识艺术创作、艺术鉴赏及艺术批评本身正在增长的公共性而非个人性或私人性，是学术型艺术批评目前面临的一项迫切课题。

正是携带对上述公共性的感知和认识，学术型艺术批评需要更多地直接介入艺术现场，探讨学术型艺术批评本身在公共社会中面临的新问题。这主要是指主动地投身于艺术活动的热潮中，敏锐地捕捉随处迸发的艺术创意、艺术创作、艺

[1] 德国社会学家乌尔里希·贝克（Ulrich Beck, 1944— ）有部著作就叫《风险社会》，何博闻译，南京：译林出版社，2004年。

[2] 毛泽东指出："全中国一切爱国的文艺工作者，必能进一步团结起来，进一步联系人民群众，广泛地发展为人民服务的文艺工作，使人民的文艺运动大大发展起来，借以配合人民的其他文化工作和人民的教育工作，借以配合人民的经济建设工作。"见毛泽东：《中共中央给中华全国文学艺术工作者代表大会的贺电》，《毛泽东文艺论集》，第130页。

术制作等新潮流、新火花，从中发现新的艺术公共性问题，由此促进艺术批评的发展。

学术型艺术批评还应当承担一项任务：面向社会公众，大力促进公民艺术素养的养成。当单向娱乐型艺术批评满足于居高临下地面向受者传播来自社会主流层面的价值观时，作为受者的社会公众总是处在被动接受的状态，并没有在艺术活动中获得真正发言的权利。同理，当双向娱乐型艺术批评的双方都醉心于他们合力创造的公共领域的自由乌托邦时，他们自己俨然就是艺术的主人，似乎根本不需要提升自己的艺术素养。

学术型艺术批评还应当随时反思、反省自己，质疑和解剖自身的问题，这也就是推进自反性批评。自反性批评，就是一种无条件地质疑或反省自身的艺术批评。艺术批评看起来可以潇洒自如地批评对象，似乎自身永远正确，但实际上，批评家也是常人，也可能犯错，不可能永远正确。因此，批评家要想树立公信度和权威性，就必须随时随地进行反思，当然也包括虚心接受来自公众的反批评。只有这样，其艺术批评才具有真正的公信力和权威性。

更具体地看，学术型艺术批评在当前要做的事是多方面的。它可以总结和提炼出新的艺术创作的优秀成果，将其作为艺术典范加以推广，也就是寻求新的艺术经典的出场。它还可以面向艺术创作中的低劣或粗俗现象展开批评，帮助公众远离粗制滥造和假冒伪劣作品。不仅如此，它也可以充当先锋艺术家与普通公众之间沟通的桥梁，注意将艺术作品中的新的优质价值观念向普通公众阐发。同时，它可以对艺术家、公众和批评家自身展开持续的和长期的艺术素养培育，倡导和建构一种以优秀艺术作品为典范的健康向上的生活品位，从而将艺术创新成果统合到公共社会的公民文化素养的养成上。

作为一种在当前公共社会处于弱势地位的艺术批评，学术型艺术批评需要经常同比自己远为强势的两大艺术批评形态，即单向娱乐型艺术批评和双向娱乐型艺术批评展开对话和研讨，共同商讨公共社会的艺术批评建设，从各自的不同角度加入到公共社会的公民伦理、公民审美、公民生活方式等的建构中。

第四节　艺术批评家的学术自觉及学术个性

当前，不断调整、建构和传达自身的学术立场，确实是单向学术型艺术批评的一项持久而又普通的工作。这些工作可以基于艺术学者学术背景、研究方法、学术主张等的不同而有所不同。学术型艺术批评应当是多视角的，无论是从艺术理论视角还是艺术史视角以及艺术产业视角等，都可以对艺术现象展开批评。同时，它的重心在于，凸显艺术学者自身与单向娱乐型批评和双向娱乐型批评不同的独立声音和自主品格。对此，这里想着重从艺术批评家的素养角度，谈谈几个方面的学术自觉问题。

一、艺术批评家的学术自觉

首先是心灵文化自觉。学术型艺术批评家的学术自觉，首先依赖于心灵文化自觉，也就是精神文化自觉。费孝通于20世纪90年代后期明确提出"文化自觉"这一命题："文化自觉，意思是生活在既定文化中的人对其文化有'自知之明'，明白它的来历、形成的过程、所具有的特色和它发展的趋向。自知之明是为了加强对文化转型的自主能力，取得适应新环境、新时代文化选择的自主地位。"[1] 从那时以来，文化自觉逐渐成为人们经常谈论并引起广泛共鸣的概念，但还需要进一步加以区分和细化。由于文化毕竟已是一个含义丰富的宽泛概念，所以"文化自觉"一词也可以涉及多种文化形态或多重文化层面。

例如，当前的影片如《英雄》《让子弹飞》《人再囧途之泰囧》等突出满足人们的身体感官的愉悦需要，具有充分的身体文化自觉；但与此同时，在心灵文化自觉或精神文化自觉层面则乏善可陈，令人遗憾。

与传统单向娱乐型艺术批评家和新兴双向娱乐型艺术批评家更多地认同身体文化自觉而忽略心灵文化自觉不同，学术型艺术批评家应尽力张扬被忽略或压抑的心灵文化自觉。例如，从被视觉文化时尚流所掩映以及双向娱乐型批评所轻视的《一九四二》《萧红传》等影片中，去发掘这个时代颇为宝贵的心灵文化自觉。

其次是艺术史自觉。这种学术自觉还可以归结为艺术史自觉。心灵文化自觉只有同艺术史自觉交融起来，才真正有力量。这里的艺术史自觉，是指有意识地

[1] 据说，"文化自觉"命题的首次明确提出，是在1997年1月北京大学重点学科汇报会议上，见费宗惠、张荣华编：《费孝通论文化自觉》，呼和浩特：内蒙古人民出版社，2009年，《序言》。

把具体的艺术个案纳入艺术史长河及其复杂坐标点上去加以批评的清醒立场。

当传统媒体艺术批评家和新兴媒体艺术批评家擅长于快捷的艺术时尚构建或与作为普通公众的艺术批评者双向互动时，反应稍缓的学术型艺术批评家应当有理由甘于寂寞和迟缓，自觉地返回到艺术史进程之中，透过艺术史眼光而对当下艺术现象做更深层次的学术史与心灵史交融的分析，从中建构出艺术现象在心灵层面的历史性联系纽带。在这个意义上，反应缓慢比快速好，慢工比快工更有助于发掘出艺术现象的深度与繁复意味。

再次是艺术思想自觉。学术自觉还意味着在艺术形象中驰骋思想，这就是艺术思想自觉。这种艺术批评应当通过与艺术形象紧密结合着的美学思考，发现艺术形象中蕴藏的新思想火花，即从艺术形象中概括和提炼出对这个时代富有意义的新思想。这正是学术型艺术批评家的一项义不容辞的重要任务。只有这样，才能说达到了艺术中的学术自觉。英国历史学家科林伍德曾主张，一切历史都是思想史。在他看来，历史学家关心的并非"自然的过去"，而是"一种活着的过去，是历史思维活动的本身使之活着的过去"。[1]这个"活着的过去"意味着历史事件从过去一直延续到现在还在起作用。"与自然科学家不同，历史学家一点也不关心那种事件本身。他仅仅关心成为思想的外部表现的那些事件。而且仅仅就它们表现思想而言才关心着那些事件。归根到底，他仅只关心着思想；仅仅是就这些事件向他展示了他所正在研究的思想而言，他才顺便关心着思想的外部之表现为事件。"[2]历史学家要着力研究的是仍活在现实中的过去的意义，也就是历史事件中蕴含的思想或观念。所以，研究历史就意味着追溯历史中包含的思想。科林伍德的这个观念当然有其片面处，但在有一点上是可以给我们以启迪价值的，这就是：历史事件虽然是一个包含丰富的物质性与精神性的错综复杂的过程，但毕竟可以归纳为某种精神理念即思想；相应地，艺术史编撰其实也带有思想史编撰的意味，而艺术批评论其实同样带有思想评论的意味，即要从艺术现象中捕捉并提炼出新的思想火花。

哲学家阿伦特说过："艺术品是思想之物。"又说："艺术品直接源于人思想的能力。"[3]这里的"思想"不同于一般的情感及需要，艺术家也确实不应当像哲学

[1]〔英〕科林伍德：《历史的观念》，何兆武、张文杰译，北京：中国社会科学出版社，1986年，第256页。
[2] 同上书，第246—247页。
[3]〔美〕阿伦特：《人的境况》，王寅丽译，第128页。

家那样直接表达思想或观念。艺术品中的思想应是人对生活体验的回忆的结晶，是以艺术形式创造的人对生活的新体验，是无法用普通符号传达而只能在艺术符号创造的艺术形象中体会的微妙而感人的人生体验。

阿伦特的老师海德格尔曾经这样阐释梵·高的名画《农鞋》："从鞋具磨损的内部那黑洞洞的敞口中，凝聚着劳动步履的艰辛。这硬梆梆、沉甸甸的破旧农鞋里，聚积着那双寒风料峭中迈动在一望无际的永远单调的田垄上的步履的坚韧和滞缓。鞋皮上粘着湿润而肥沃的泥土。暮色降临，这双鞋底在田野小径上踽踽而行。"这里从具象世界中揭示出那可能被掩映的思想，让一双破旧农鞋里凝聚的真理闪耀着自身的光芒。"在这鞋具里，回响着大地无声的召唤，显示着大地对成熟的谷物的宁静的馈赠，表征着大地在冬闲的荒芜田野里朦胧的冬冥。这器具浸透着对面包的稳靠性的无怨无艾的焦虑，以及那战胜了贫困的无言的喜悦，隐含着分娩阵痛时的哆嗦，死亡逼近时的颤栗。这器具属于大地，它在农妇的世界里得到保存。"[1]这里被反复使用四次的"大地"一词，集中显示了海德格尔借助一双农鞋而对个体与大地的关系的现象学冥思，投寄了这位存在主义哲学家对个体存在的深度思考。这样独特而又深邃的思想阐释，体现了这位现象学哲学家捕捉艺术形象中的思想的特殊洞察力。

这不禁让人再次想到冯友兰所做的区分："哲学是旧说所谓道，艺术是旧说所谓技。哲学讲理而使人知，艺术不讲理而使人觉。艺术能以可觉者表示不可觉者，使人于此可觉者之时亦仿佛见其不可觉者。"[2]与哲学直接表达理性思想而让人觉悟不同，艺术总是以可感知的艺术形式（如声音、颜色、言语、文字或影像）去使人体验到常言常理所不可传达的深厚而感人的人生体验（包括思想）。影片《钢的琴》主要好在创意：在日常语言"钢琴"两个字中间插入"的"字，成为"钢的琴"，可谓前所未有的新创意。这三个字同剧情紧密结合，讲述作为下岗工人的父亲为了留住女儿而在工友的帮助下利用废弃钢材制造"钢的琴"的故事。由于如此，影片名称与故事剧情之间的成功匹配堪称"绝配"，让观众在这个平常而感人的故事中领略到人生的苦难与温暖。这可谓艺术创意与思想紧密结合的成功范例，难怪据说编导张猛及演员等当年为了捍卫这一独一无二的艺术创意，而

[1]〔德〕海德格尔:《艺术作品的本源》，据孙周兴选编:《海德格尔选集》上卷，第254页。
[2] 冯友兰:《新理学》第八章，《三松堂全集》第4卷，第150页。

宁肯牺牲票房[1]。

最后是学术个性自觉。其实，真正至关重要的还是学术个性自觉。学术型艺术批评家通过对艺术形象的分析来阐发思想，正是要发出批评家自己的独立声音，呈现其独立批评立场。这是要优处说优，劣处说劣，不加避讳，即便是不合时宜也不退却。正是这样，学术型艺术批评终究是要透过对艺术现象的分析而自觉地彰显评论者自己的独特学术个性。

此外，艺术自反性也是需要的。学术型艺术批评的学术自觉，还应包括对艺术批评家本身的随时随地的自我反思。"哲学是反思的。进行哲学思考的头脑决不是简单地思考一个对象而已；当它思考任何一个对象时，它同时总是思考着它自身对那个对象的思想。"[2]学术型艺术批评不仅要从艺术形象中提炼出思想，而且要不断地自我反思，甚至返身质疑这种思想本身的合理性。如果要享受批评他人的自由，就需要不断质疑自己对自由权利的运用是否正当。这正是学术型艺术批评应有的基本品格之一。

在今天这个全媒体时代，学术型艺术批评确有必要认真审视与传统单向娱乐型艺术批评和新兴双向娱乐型艺术批评的新型关系，在积极的对话中尝试影响更广泛的公众的艺术行为（包括艺术批评行为）。但是，这首要地取决于学术型艺术批评自身的学术自觉，这就是选择在寂寞中坚持并树立自己的心灵文化自觉、艺术史自觉、艺术思想自觉以及学术个性自觉。也就是说，在艺术批评已经发生分化的当前，做好学术型艺术批评自己或许正是要务。

二、深耕艺术批评的理论厚土

学术型艺术批评（也称文艺评论或文艺批评），按照别林斯基的为人熟知的观点，带有"不断运动的美学"[3]的特点。如此看来，艺术批评似乎本身就具有美学那种理论性特质，从而讲不讲究理论也就无关紧要了。但实际上，真正有见地的艺术批评，总是依托某种理论观念才能成立或生长，总是需要特定的理论基础做支撑，好比庄稼需要肥田沃土、大厦依托厚实地基一样。艺术批评恰

[1] 见《〈钢的琴〉坚持三不原则：不改名不放弃不妥协》，http://ent.qq.com/a/20110518/000387.htm。
[2] 〔英〕科林伍德：《历史的观念》，何兆武、张文杰译，第1—2页。
[3] 〔俄〕别林斯基：《论〈莫斯科观察家〉的批评及其文学意见》，《别林斯基选集》第1卷，满涛译，上海：上海译文出版社，1979年，第324页。

如文艺百花园中映衬、陪伴、见证和评点百花盛开景致的绿树，而理论基础则是它的厚实的土壤或厚土。当前从事艺术批评，就需要精心耕耘，乃至深耕这片理论园地。

这是由于，艺术批评的直接目标是艺术家及其艺术品或艺术现象，而艺术家及其艺术品或艺术现象的里面或背后，却并非简单的艺术符号形式系统，而是蕴含着活生生的社会生活景观，以及这种社会生活景观背后所依托或呈现的特定时代的文化、社会和历史的风云变幻。如此，艺术批评所评论的，就绝不只是单纯的艺术品或艺术现象本身，而是这种艺术品或艺术现象所集聚的特定时代的文化、社会和历史风云。因此，做艺术批评工作，做合格的或优秀的艺术批评工作者、文艺评论家或艺术批评家，都需要一定的理论基础作支撑。在这个意义上说，艺术批评的水平会在很大程度上取决于批评家理论基础的宽厚度。

当前从事艺术批评工作面临的一个紧迫而又重要的任务，就是深耕艺术批评的理论厚土。原因在于，近年来中国和世界的艺术创作、艺术品及相关艺术现象都呈现出变化快速和剧烈、新现象层出不穷但又众说纷纭的特点，其背后则是与艺术相关的文化、社会、历史以及信息技术错综复杂、变化莫测。例如，有的影片放映前普遍被看好，但票房结果相反；而有的普遍不被看好，但票房结果也是相反。这让许多资深影评家及社会各界人士直呼看不懂。面对这种情形，就需要尽力调动批评家的理论储备、唤醒批评家的理论创新意识去加以应对。诸如后工业社会、后现代主义、风险社会、互联网时代、互联网＋时代、信息技术革命、全媒体革命、大众消费时代及第三次工业革命等不同术语所揭示的，恰恰是与当今艺术新趋势不可分离地联系在一起的文化、社会及历史变迁的理论空间。如此，假如再不深耕艺术批评的理论厚土，就必然难以满足艺术批评的推进需求了。

当今艺术批评的理论厚土，当然是马克思主义原理，特别是中国化马克思主义理论成果，但这不应当仅仅被视为一个宏大而空洞的符号，而应当沉落到具体的宽厚而又融通的理论地层中，切实成为艺术批评的导引。在当前做一个艺术批评家需要深耕哪些理论土壤呢？这当然是一个见仁见智的问题。笔者不禁想到现代文艺批评家李长之在1935年陈述的一个观点："批评家所需要的学识有三种。一是基本知识，一是专门知识，一是辅助知识。他的基本知识越巩固越好，他的专门知识越深入越好，他的辅助知识越广博越好。三者缺一不可，有一方面不充

分不可。"[1]他在这里采取了基本、专门和辅助这样的三分法去阐释批评家的学识素养。所谓"基本知识",是指语言学和文艺史学(literargeschichte),显然涉及具体的文艺门类技巧知识;"专门知识"是指文艺美学(literaraesthetik)或诗学,也就是更高和更宽层面的艺术美学观念;"辅助知识"则涵盖广泛,涉及四类:一是生物学和心理学,二是历史,三是哲学,四是政治经济或社会科学。他相信这三种学识是批评家不可缺少的理论素养。

但他在两年后又修正了上述三分法,转而提出文艺批评家需要掌握四种"学识"即哲学、美学、社会科学和伦理学。他从强调美学在批评中的重要性的角度指出:"一篇完全的批评一定要依次答复这四个问题的。……美学对一个文艺批评家,和哲学、社会科学和伦理学便同其重要了。"与两年前相比,这里明显地增加的是伦理学学识或视野,"为的是好判断作者的人生观是不是正确"。[2]可见他已经清楚地看到了批评家的人生观在批评中的重要性了。与此同时,他还要求批评家拥有三方面理想即艺术理想、人生理想和社会理想:

> 我觉得一个文艺批评家是必须有三方面的理想的:一是艺术理想,就是在他所认为最好的艺术作品是怎么样的,这个理想既立,逢到作品,他才好用这个标准来量一下,看够上几分之几;二是人生理想,就是在他所认为最对的人生是怎么样的,这个理想既立,逢到作品中对于人生的见解,他才可以有所指正;三是社会理想,就是在他所认为最好的社会是怎么样的,这个理想既立,逢到作品中关涉到政治上去,他才可以有所对照、参校。三个理想缺一不可,每一个理想的完成都需要学识,而艺术理想所需要的学识就是美学。[3]

这更是两年前几乎没有提及的,突出表明他此时已充分认识到"艺术理想""人生理想"和"社会理想"三者在艺术批评中具有不可忽略的必要性和重要性。艺术、人生和社会(政治)俨然成了他的艺术批评原则中的"铁三角"。

显然,这后来的四种学识和三种理想的看法更为全面。受此启发,结合当前

[1] 李长之:《批评精神》,《李长之文集》第三卷,石家庄:河北教育出版社,2006年,第35页。
[2] 同上书,第5页,引文中的"同其重要"疑应为"同等重要"。
[3] 同上。

艺术批评的特定条件和问题，简要地看，笔者所设想的需要深耕的艺术批评的理论厚土，大致包含四个层面：生活信念、人文学识、艺术门类观和艺术美学观。

（1）生活信念。这大约相当于艺术批评所依托的原始地层，即特定时代的社会生活或社会现实以及生长于其上的人生观、世界观或宇宙观。这是任何文艺创作及艺术批评所据以进行的最坚实而根本的大地。从马克思的社会存在决定社会意识的观念、车尔尼雪夫斯基的"美是生活"观，到毛泽东有关社会生活是文艺的唯一源泉的理论，再加上现象学的"生活世界"理论等，它们从不同的角度揭示了生活信念在批评中的重要性。正像艺术家要从时代的社会生活中吸取创作源泉一样，艺术批评家也必须从自己所身处于其中的社会现实中吸纳评论资源。假如离开了这个原始地层，艺术批评就成空中楼阁了。

（2）人文学识。位于原始地层之上的既宽且厚的理论土壤层就是人文观念或人文学识。它是与艺术现象相关联的特定文化理论、社会理论和历史理论，属于艺术批评的宏观理论氛围。批评家看起来只是评论具体的艺术现象，但实际上总会自觉或不自觉地把艺术现象放到特定的文化语境、社会环境和历史情境等大理论视野之上去加以深入理解，一面从这种大理论视野中获取理解艺术家及其作品的文化依据，另一面又从艺术家及其作品中获取理解这种文化语境、社会环境和历史情境的直觉式启迪。有见地和个性的艺术批评家胸中总是拥有宽厚的人文学养。

（3）艺术门类观。这是艺术批评所必需的小理论土壤，也可称微观理论细胞，是指艺术批评所据以顺利开展的具体艺术门类观念、艺术技巧、艺术创作经验等的综合体。开展文学批评，应当熟悉具体的诗歌文本、小说文本、散文文本、报告文学文本等所体现的特点和规律。开展视觉艺术评论，就应当熟悉具体的国画、油画、版画、雕塑或多媒体艺术等的形式与意义特点。评论舞蹈，当然需要熟知古典舞、民族民间舞、芭蕾舞、现代舞及舞剧等不同舞蹈类型的表现规律和特点。批评家假如不具备基本的艺术门类知识，特别是对此的敏感性，就无法对归属于具体艺术门类的作品展开透彻的内行评论。

（4）艺术美学观。在上述大理论土壤与小理论土壤之间，还应当存在一种带有居间或中介特点的理论地层，不妨称为中理论土壤层或中观理论。这种中理论土壤层就是特定的艺术理论或美学观念，或者更宽泛地说带有某种普遍性的艺术思想、艺术观念或美学观念等。关于艺术形式、文体的规律，关于艺术门类的分

类知识，关于艺术形式美的基本规律，关于艺术风格、艺术流派、艺术思潮等的知识和见地，都可归入此类。批评家的艺术理解力和批评眼光要体现出雄浑的力量或犀利的洞见，就需要这种中理论土壤层的强力支撑。

其实，正像任何比喻都可能不尽恰当一样，这里的理论四层面之说也只是概略言之而已。总的意思是，艺术批评需要深厚的理论土壤，而上述四层面或更多层面则是需要相互融合和融会贯通的。在当前这样一个文艺潮流变化迅速，而变化原因又常常波诡云谲的时代，从事艺术批评就更是需要深耕自身的理论厚土。

三、李长之：现代中国文艺批评家的杰出范例

真正的有建树的艺术批评家，无一不注重理论土壤的支撑和深耕。在中国现代，鲁迅、沈雁冰、周扬、郑振铎、李健吾、梁宗岱、傅雷等都是产生过重要影响的文艺批评家，他们的成功的文艺批评的背后，恰恰是对文艺作品、文艺思潮及文化变迁的宽博而又深邃的理论洞察。鲁迅不仅是作家和批评家，而且还是《中国小说史略》等理论著作的作者。而就前面说的四层面理论厚土的完整储备而言，笔者个人心仪的是以《鲁迅批判》《道教徒的诗人李白及其痛苦》《司马迁之人格与风格》《迎中国的文艺复兴》《苦雾集》《批评精神》《中国画论体系及其批评》和《陶渊明传论》等批评著作风行一时的文艺批评家李长之。

李长之，1910年出生，1978年去世，毕业于清华大学，先后任教于清华大学、云南大学、重庆中央大学及北京师范大学。他还在本科阶段就撰写出国内第一部系统评论鲁迅作品并经鲁迅本人审阅和订正的著作《鲁迅批判》，更以《司马迁之人格与风格》这部名著奠定其卓越的现代文艺批评家的不朽地位。他一生在中国文学艺术的若干领域都有文艺批评建树，其批评对象既有中国古典文学，也有中国现当代文学，还有外国文学；既有具体作家作品，又有宏观的文化观念及其在文艺现象中的影响踪迹。

李长之的文艺批评的鲜明特色在于，把这里所说的原始地层、大理论土壤、小理论土壤和中理论土壤在文艺批评写作中真正地融为一体了。他能够深刻地感受现代中国时代精神的脉搏，携带自己的宏观性文化理论视野，敏锐地发现胡适有关五四新文化运动属于中国的"文艺复兴运动"的看法所存在的问题，加以有力的反驳，强调这场运动不过是中国的"启蒙运动"，而中国的"文艺复兴运动"则应当在未来。中国的文艺复兴和启蒙运动的顺序与西方的顺序刚好相反。同时，

他更有对具体的文学作品的深切体验和细致的文本分析,这集中表现在他对孔子、司马迁、李白、韩愈、鲁迅等的精彩分析和评论中。不仅如此,他还善于理解和阐释作家的理想人格及其深远的心理渊源,对艺术风格、艺术思潮、艺术流派的特征等都有精当的把握。

特别值得指出的是,李长之置身于中华民族全面抗战的特定情势下,历时10年写出了《司马迁之人格与风格》(1948)这一杰作,其突出意图显然是要在民族危机时刻,振兴和发扬以浪漫的文化英雄司马迁为代表的中华民族的时代精神和民族精神。"我们说司马迁的时代伟大,我们的意思是说他那一个时代处处是新鲜丰富而且强有力!奇花异草的种子固然重要,而培养的土壤也太重要了!产生或培养司马迁的土壤也毕竟不是寻常的。"[1]他透过对汉代的楚文化渊源、齐学传统、异国情调、经济势力及其时代象征人物项羽、汉武帝等的全面分析,抓取了司马迁所赖以成人成才和成功的精神土壤。而对于这种土壤的特质,他作了这样的概括:"驰骋,冲决,豪气,追求无限,苦闷,深情,这是那一个时代的共同情调,而作为其焦点,又留了一个永远不朽的记录的,那就是司马迁的著作。"[2]重要的是,李长之通过发挥自己的多层面的理论才华并将其融会贯通,在中国现代文艺批评史上展现出自己的独一无二的文艺批评个性。

李长之高度评价司马迁的"识"说:"司马迁,乃是一个无比深刻而渊博的学者。"这本身就体现了李长之对人文学识中"识"的重视。"司马迁之难能可贵,并不只在他的博学,而尤在他的鉴定、抉择、判断、烛照到大处的眼光和能力。——这就是所谓识。就是凭这种识,使他统驭了上下古今,使他展开了'究天人之际,通古今之变,成一家之言'的事业,使我们后人俯首贴耳在他的气魄和胸襟之下。学问而到了这个地步,已近于一种艺术,因为它已经操纵在己,没法传给别人,也没法为人所仿效了!"[3]他举例说,司马迁生活在汉代已持续八九十年的时代,却能独具慧眼地给予"中间不过八九年的扰攘的主角们"以"很高的地位",如分别把项羽写入"本纪"和陈涉写入"世家",再有就是斗胆把"平民的孔子"也列入"世家"了。[4]

[1] 李长之:《司马迁之人格与风格》,《李长之文集》第六卷,石家庄:河北教育出版社,2006年,第192页。
[2] 同上书,第204页。
[3] 同上书,第320页。
[4] 同上书,第321页。

李长之同时还赞扬司马迁的"学",并直接称其为"百科全书式的人物":"他恐怕是那时第一个具有广博的知识的人。——在这一点上他可以和孔子相比!他参加过订历,他有历法的知识。他巡行过全国,他有地理——而且是活地理,应该说是政治地理、文化地理——的知识。他理解到人类的经济活动,他留心到人类的宗教行为,所以他又有着经济学的、社会学的、民俗学的知识。他有一贯的看法,他有他的哲学。他对政治上有他的见解,他有他的社会理想。他是一个巧于把握文字的人,他有语言学上的训练和技术。——他的确是亚里斯多德那一型的哲人!他自己是一部百科全书!"[1]这确实是对史家的一种最高级评价了。

需要注意的是,他在这里把司马迁比作孔子,并不等于说他认为司马迁的主导型史学思想就来自孔子及其儒家学说。相反,他判断"司马迁之根本思想"在于道家,以及作为道家的"主要思想"的"自然主义"。"道家的主要思想是自然主义,这也就做了司马迁的思想的根底。"[2]更完整地说,他认为司马迁是浪漫的自然主义者:"司马迁在性格上更占大量成分的乃是他的浓烈的情感,他原是像屈原那样的诗人。所以结果,倘若用一个名词以说明司马迁时,我们应该称他为浪漫的自然主义(romantic naturalism)。我想来想去,实在找不到更合适的称呼了!"[3]这是贯穿全书对司马迁的人格的精准把握了。

李长之曾毫无保留地热烈礼赞司马迁具有一般诗人所没有的那些气质:"试想在中国的诗人(广义的诗人,但也是真正意义的诗人)中,有谁能像司马迁那样有着广博的学识,深刻的眼光,丰富的体验,雄伟的气魄呢?试问又有谁像司马迁那样具有大量的同情,却又有那样有力的讽刺,以压抑的情感的洪流,而使用着最造型的史诗性的笔锋,出之以唱叹的抒情诗的旋律的呢?在中国的文学史上,再没有第二人!"[4]把这样的几乎无以复加的最高级评价加到司马迁身上,是十分精准的,但另一方面,这其实也应同时属于夫子自道了。从这样的赞美之词中,自然可见出这位卓越的批评家本人的理论气质及其所奋勇攀登的批评家绝境。

在对司马迁的研究中,李长之并没有仅仅停留于对其"识""学"及"性格"

[1] 李长之:《司马迁之人格与风格》,《李长之文集》第六卷,第323—324页。
[2] 同上书,第328页。
[3] 同上书,第337页。
[4] 同上书,第192页。

或"人格"的分析上,而是把问题聚焦于司马迁的《史记》文本及其意义系统上,注意从文本构造中寻求印证或支撑。例如说《史记》的语调之美,他举例说:"一是圆浑。像《酷吏列传》中所说:'汉兴,破觚而为圜,斫雕而为朴,网漏于吞舟之鱼,而吏治烝烝,不至于奸,黎民艾安。由是观之,在彼不在此。'这古意盎然,含蓄高绝处,真宛如三代的钟鼎彝器,或晋人书法了。"[1]这里不惜用形容词和明喻去把握司马迁的被称为"圆浑"的语调之美。这样的文本细读在全书中占有相当的比重,可见李长之在《史记》文本研究上所花的厚实功夫。

总之,就在生活信念、人文学识、艺术门类观和艺术美学观等多重理论地层方面都能融会贯通并富于创造性地运用于艺术批评之中的现代批评家而言,李长之确实是其中的杰出范例。

今天,在艺术批评工作受到重视的时刻,艺术批评工作者应当更加自觉地和坚持不懈地涵濡自身的理论素养,特别是随时随地深耕自己脚下的理论园地,这样才有可能对当代文艺现象做出具有真正的艺术发现、理论洞见或独特个性的批评来。这就应了法国启蒙哲学家伏尔泰借其小说人物"老实人"所表达的期待:"说得很妙;可是种咱们的园地要紧"[2]。

[1] 李长之:《司马迁之人格与风格》,《李长之文集》第六卷,第 406 页。
[2] 〔法〕伏尔泰:《老实人》,据《伏尔泰小说选》,傅雷译,北京:人民文学出版社,1980 年,第 168 页。

结 语

在以上短促的旅行后，不妨来一次小憩。这小憩可能只是那难有终点的漫长的艺术理论之旅中的一次简短喘息。

在这次小憩中，需要询问的是，考察艺术公赏力并由此追究与之相关的艺术公共性，对理解当今艺术状况及反思艺术学理论学科有着怎样的意义？同时，在对艺术公赏力和艺术公共性作一番初步反思后，如何在公民养成上有所行动？

一、从艺术公赏力看艺术公共性

应当承认，处于迅疾变化潮流中的当今艺术，会交替或同时扮演多种社会角色，而其中每一种都可能会让艺术呈现出一种具体的社会景致。但是，只要我们既不是仅仅在博物馆中追慕那早已消失于历史烟云中的艺术经典，也不是独独自恋于只是存在于个人头脑中的理想艺术，更不是单单拿外来艺术轻薄中国艺术，而是以实实在在正存活于世的当今艺术为主要探讨对象，那就势必无法回避艺术公赏力及艺术公共性问题。也就是说，追究艺术公赏力及艺术公共性问题，正是反思当今中国艺术难题并探究其未来化解途径的一条必经之道。

与此同时，追究艺术公赏力及艺术公共性问题，也可以对艺术学理论自身的问题来一次自我反思或自反，以期推进对当前理论困境的觉察和对未来学科发展取向的自觉。

探讨艺术公共性问题，需进一步明确人们通常已经和正在关注的如下几种艺术性维度：艺术社会性、艺术审美性、艺术修辞性、艺术传统性及目前正讨论的艺术公共性等，以便把艺术公共性置于上述维度的相互作用框架中去综合考察，而非排他性地独秀自我。

艺术公共性与艺术社会性，分别处理的是艺术的公正性和艺术的依赖性问题。艺术社会性，是指艺术对自身所生存于其中的社会状况的依赖性。无论是艺

术家还是艺术品,抑或是公众,都离不开特定的社会状况。而特定的社会状况会给予艺术以这样或那样的影响。离开特定的社会状况来弄清艺术现象在此时此地产生的根本缘由,是不可能的。与艺术社会性维度主要涉及艺术的社会依赖性不同,艺术公共性主要考虑的是艺术在公民中的公正、公平效果。在这里,两者之间的关联也是需要正视的:艺术公共性毕竟是特定社会状况中的公共性,因而离不开对艺术社会性维度的关联性考察。

艺术公共性与艺术审美性的关系有所不同。与艺术审美性突出艺术对人的感性解放及自由效果不同,艺术公共性是要通过艺术公赏去改善社会中的公平、正义问题。也就是说,艺术审美性致力于人生意义在个体体验中的瞬间生成,而艺术公共性则希望跨越当今各种个体体验的相互疏隔或偏离格局,而寻求个体与个体之间的重新互信和互爱。前者突出艺术对个体的独立或自主价值,后者强调艺术对个体的互信价值。在当前,艺术的独立价值固然重要,但相比而言,它的互信价值毕竟更具优先地位。因为,在艺术分赏条件下的个人已然不乏其审美性,却在互信问题上屡屡陷入困窘中。假如能够通过审美性(独立性)来增强公共性(互信性),艺术在公共社会中的作用当更加突出。

对艺术公共性与艺术修辞性的理解,需要首先从艺术品是修辞(符号或语言)形式系统的观点着眼。艺术品作为修辞形式系统,要通过修辞的调整而在公众中造成特定的社会效果。艺术修辞性,是指艺术以其独特的修辞组织来增强其对公众的感染效果的程度。这一点可以依照下述逻辑获得理解:艺术的真正价值与其说在于其独特的修辞形式本身,不如说在于其对公众的感染效果。艺术品之所以具备独特的修辞形式魅力,恰恰是由于它通过自己的修辞组织而有效地或有力地感染公众。按照解构主义者德曼的观点,艺术中的"真理"是由艺术的独特修辞组织精心建构起来的,是一种人为的虚幻而不可靠的幻象。真正的批评理论应致力于阐发艺术品的修辞性而非语言性。[1]同理,在伊格尔顿看来,文学及其他艺术实际上就是人们的一种"话语实践",它通过修辞去处理人们与现实的社会权力的关系。相应地,修辞论就应成为艺术批评的主要方法或方式。"它的视域不是别的,正是作为整体的社会话语实践的场域,而且其特

[1] 参见〔美〕保罗·德曼:《对理论的抵制》,据《解构之图》,李自修等译,北京:中国社会科学出版社,1998年,第112—114页。

殊兴趣在于把这一实践作为权力形式及其具体演出而加以把握。"[1]其实，在当前，艺术修辞性尤其可给予艺术公共性以特殊支持：艺术的修辞性恰恰有助于增强其公共性。艺术品如能感染公众，应当也能同时增强公众之间的共通感、互信感或公平感。

艺术公共性与艺术传统性的关系也需要认真对待。艺术传统性是指艺术总属于特定族群或民族的生存方式及其世代传递下来的审美体制，会从中吸取养料并对之产生影响。就艺术的多维度而言，无论是其社会性维度、审美性维度还是修辞性维度，都与这种传统性维度有关，也就是都要通过传统的"过滤"而发生作用。一个族群的文化传统对该族群艺术的作用是不言而喻的。正如贡布里希所指出的那样，中国水墨画家即使是在面对英国湖畔风景时，也会自觉或不自觉地调动中国传统特有的知觉图式去激活新的绘画灵感："我们可以看到比较固定的中国传统语汇是怎样像筛子一样只允许已有图式的那些特征进入画面。艺术家会被可以用他的惯用手法去描绘的那些母题所吸引。他审视风景时，那些能够成功地跟他业已掌握的图式相匹配的景象就会跃然而出，成为注意的中心。风格跟手段一样，也创造了一种心理定向，使得艺术家在四周的景色中寻找一些他能够描绘的方面。"正是传统所构成的特定的"心理定向"（心理定式），促使艺术家自觉或不自觉地去寻找他能找到或想要找到的那些东西。因此，"绘画是一种活动，所以艺术家的倾向是看到他要画的东西，而不是画他所看到的东西"[2]。由于传统在特定族群的艺术生活中具有无可替代的习惯化或体制化作用，中国艺术就需要重新寻求自身的社会性、审美性及修辞性传统的自觉重构。应当把对艺术的社会性、审美性和修辞性的理解，统合到中国自己的艺术传统链条上。这是因为，这几种艺术维度都是通过中国传统的支撑而起作用的。当今对艺术公共性的探询离不开对艺术传统性的探索，因为正是传统可以为公共性的重建或完善提供族群生活的习惯性或体制性支持。

如果说，艺术社会性维度表明艺术终究受制于社会生活状况，艺术审美性维度代表艺术与人生体验紧密关联，艺术修辞性维度体现艺术与修辞形式系统相关，艺术传统性维度突出艺术对本族群生活方式及其体制的传承，那么，艺术公共性维度则表明，艺术要关心公共领域中人际关系的公正性、公平性、互信及公

[1] Terry Eagleton, *Introduction to Literary Theory*, Oxford: Basil Blackwell Publisher Limited, 1981, p.205.
[2] 〔英〕贡布里希：《艺术与错觉》，林夕、李本正、范景中译，杭州：浙江摄影出版社，1987年，第101页。

心重建等相关问题。艺术公共性，实质上就是艺术作为中介来解决人与人、个与群等在现实社会生活中相遇的公正性问题。艺术公共性要解决的正是现实社会生活中艺术的中介性问题。艺术中介性，是指艺术凭借其特有的符号形式可以成为当代公共生活中人际沟通的中介方式。

二、通向公民艺术素养的养成

说到底，艺术公赏力及艺术公共性问题固然与艺术品的公共心赏品质即公赏质有关，但毕竟与公民主体的艺术素养具有更加紧密的关联，从而在根本上取决于公民的中国艺术公心的养成。

这就是说，艺术公赏力及艺术公共性问题的焦点或核心，假如有的话，也假如我们在此方面可以有所为的话，就应当在于公民之公心的自觉养成。正如王阳明在谈及学问修养时指出的那样："学问也要点化，但不如自家解化者，自一了百当。不然，亦点化许多不得。"[1]尽管外在环境的感化十分重要，但相比而言，特别是在当代中国条件下，尤其关键的还是个体的"自家解化"工夫，因为它可以产生"一了百当"的功效。即便是孔子，他的仁学思想也并非仅仅来自其个人"气魄"，而是主要来自其"心"。王阳明提出的树根与枝叶之间的比较是颇有启迪价值的：

> 孔子气魄极大，凡帝王事业，无不一一理会，也只从那心上来。譬如大树，有多少枝叶，也只是根本上用得培养功夫，故自然能如此，非是从枝叶上用功做得根本也。学者学孔子，不在心上用功，汲汲然去学那气魄，却倒做了。[2]

师法先贤，要紧的不是去倒着师法其"枝叶"（"气魄"），而是要"根本上用得培养功夫"即"心上用功"，这就是个体"心"的自觉涵养。只有全体公民或艺术公众都自觉地涵养自己的公共之心或中国艺术公心，艺术公赏力及艺术公共性问题的化解才有可能成为现实。

[1] [明]王阳明：《王阳明全集》第1册，吴光、钱明、董平、姚延福编校，杭州：浙江古籍出版社，2011年，第125页。

[2] 同上。

全体公民或艺术公众的文化艺术素养的提升，最终不能倚靠外力的强制，而只能依赖于个体自觉。围绕艺术鉴赏中身体因素重要还是心灵因素重要的问题，艺术公众需要做出自己的选择并演好自己的角色。

对冯友兰而言，艺术赏玩中的心灵因素当然重于身体因素。因为，他把艺术视为一种"心赏"而非身体或物质赏玩，也就是出于心灵的赏析或鉴赏活动。"艺术底活动，是对于事物之心赏或心玩。……心赏或心玩则带有情感。……艺术家将其所心赏心玩者，以声音，颜色，或言语文字之工具，用一种方法表示出来，使别人见之，亦可赏之玩之，其所表示即是艺术作品。"[1]这里基本上未曾提及人的身体因素的介入作用。按这种艺术即"心赏"的观点去衡量，当前中国艺术就面临一种新问题：虽可以有效唤醒公众或部分公众的视听感官，却常常难以由此进而唤醒其心灵或精神感动，从而出现"眼热心冷"[2]的尴尬局面。这种情形假如从"生活论"取向及"生活论转向"[3]视野考察，又会引申出怎样的理论思索呢？与此同时，会使艺术公众的主体心理层面构造呈现怎样的状况呢？问题就提了出来。探讨这样的问题，有助于回答当前中国艺术面临的一个几近普遍性的症候问题：重身体而轻心灵的中国艺术缘何如此，以及未来该向何处去？

三、生活论视野中的公众艺术素养

要提升公众的艺术素养，需要深入现代中国的生活论视野，考察从"生活论"取向到"生活论转向"的演变过程中艺术公众的主体心理层面构造问题。

"生活论转向"这一概念，由于其本身具有多义性，或许会引发不同的理解，但对1978年至今的改革开放时代的中国文艺思潮来说，无疑仍有一定的阐释效应。这表现在，一旦走出"文革"时代过度强调政治斗争并以之抑制个体生活的旋涡，转而突出人类个体生活或生存状况的优先性，那么，一种值得重视的现实生活新潮流就难免不可遏止地勃兴：对个体生活的重视，会逐渐演变为对个体身体需要或物质欲望的重视，以及对个体精神或心灵需要的轻视或漠视。但要清醒地了解"文革"时代以过度的政治斗争压抑个体生活的偏颇，又需重返20世纪初

[1] 冯友兰：《新理学》（1939），《三松堂全集》第4卷，第151页。
[2] 王一川：《眼热心冷：中式大片的美学困境》，《文艺研究》2007年第8期。
[3] 2004年年底，由张未民主编的《文艺争鸣》杂志在第6期推出名为"新世纪文艺理论的生活论话题"的讨论栏目，由此首次提出"生活论"话题。几年后，他又在其论文《回家的路 生活的心——新世纪中国文艺学美学的"生活论转向"》（载《文艺争鸣》2010年第11期）中进而提出"生活论转向"命题。

年即清末年代,从那里寻觅现代"生活论"取向发端时的历史现场遗迹。尽管"生活论"取向完全可以追溯到中国古代儒道禅有关个体人生、人生伦理或人生超脱等思想传统及其演变线索(需要作专门梳理),但明确的现代"生活论"取向之开篇,毕竟可从清末的相关论述中找到。

正是从清末到20世纪40年代末,现代中国知识分子对生活的认识表现出多种不同取向,其中突出的有下面几种。

第一种为种族论取向。这可以清末维新派人士严复为代表。严复以自己译介的进化论思想为依托,大力阐发西学东渐条件下现代中国人的种族斗争的重要性,体现出以种族斗争去争取个体生活权利的新型思考框架。他跨越达尔文的生物进化学说,转而把进化视为群与群之间长期竞争的过程:"物竞者,物争自存也;天择者,存其宜种也。意谓民物于世,樊然并生,同食天地自然之利矣。然与接为构,民民物物,各争有以自存。其始也,种与种争,及其稍进,则群与群争,弱者常为强肉,愚者常为智役,乃其有以自存而遗种也,则必强忍魁桀,矫捷巧慧,而与其一时之天时地利人事最其相宜也。"[1]这种群体性种族之争突显出群体的凝聚力原则在于"一种之所以强,一群之所以立"[2]。这一开创性思考不无道理地被视为"把重点从个体竞争转换为种族斗争"的标志。[3]严复还强调:"盖群者人之积也,而人者官品之魁也。欲明生生之机,则必治生学;欲知感应之妙,则必治心学,夫而后乃可以及群学也。且一群之成,其体用功能,无异生物之一体,小大虽异,官治相准。知吾身之所生,则知群之所以立矣;知寿命之所以弥永,则知国脉之所以灵长矣。一身之内,形神相资;一群之中,力德相备。身贵自由,国贵自主。生之与群,相似如此。此其故无他,二者皆有官之品而已矣。"[4]他认识到"群学"研究的重要性,并从中梳理出两种具体形态:一是"生学",注重身体之"生生之机",崇尚"力"与"形";二是"心学",处理人面对世界时的精神状态,崇尚"德"与"神"。

同时,严复把上述两种形态具体地阐述为三层面:"盖生民之大要三,而强弱存亡莫不视此:一曰血气体力之强,二曰聪明智虑之强,三曰德行仁义之强。是

[1] 严复:《原强修订稿》(1896),《严复集》第一册,北京:中华书局,1986年,第16页。
[2] 同上书,第18页。
[3] 〔英〕冯客:《近代中国之种族观念》,杨立华译,南京:江苏人民出版社,1999年,第97页。
[4] 严复:《原强修订稿》(1896),《严复集》第一册,第17—18页。

以西洋观化言治之家，莫不以民力、民智、民德三者断民种之高下，未有三者备而民生不优，亦未有三者备而国威不奋者也。"[1] 如此，他提出了现代中国人种族生活的三层面说：民力、民智和民德。这里涉及的是中国人种族之身体、心智和德性。他显然看到了身体与心灵的统一性。"夫如是，则中国今日之所宜为，大可见矣。夫所谓富强云者，质而言之，不外利民云尔。然政欲利民，必自民各能自利始；民各能自利，又必自皆得自由始；欲听其皆得自由，尤必自其各能自治始；反是且乱。顾彼民之能自治而自由者，皆其力、其智、其德诚优者也。是以今日要政，统于三端：一曰鼓民力，二曰开民智，三曰新民德。夫为一弱于群强之间，政之所施，固常有标本缓急之可论。唯是使三者诚进，则其治标而标立；三者不进，则其标虽治，终亦无功；此舍本言标者之所以为无当也。"[2] 他指出了"鼓民力""开民智"和"新民德"这"三端"的重要性。显然，"生活论"的种族论取向首要地注重现代中国人以种族群体方式去争取生存权利，否则将有亡种灭国之虞。于是，"生活论"在此具体表现为现代中国种族群体的生存斗争意识的觉醒。

第二种为欲望论取向。这可以王国维的《〈红楼梦〉评论》（1904）为代表，他主张生活主要表现为人的生命意志或生命欲望。"夫生者，人人之所欲；忧患与劳苦者，人人之所恶也。然则讵不人人欲其所恶，而恶其所欲欤？将其所恶者，固不能不欲，而其所欲者，终非可欲之物欤？人有生矣，则思所以奉其生。饥而欲食，渴而欲饮，寒而欲衣，露处而欲宫室，此皆所以维持一人之生活者也。……生活之本质何？欲而已矣。欲之为性无厌，而其原生于不足。不足之状态，苦痛是也。既偿一欲，则此欲以终。"[3] 他吸收叔本华的生命意志论哲学，把人的生活主要理解为人从内在欲望角度对外在生活资源的需要，但又实质上表述为反欲望论或生命意志消解论，因为叔本华的学说相信，人的无限欲望在面临有限的生命资源时必然陷入恐惧。当然，王国维有意突出的还应当是物质生活而非心灵生活的首要地位及其对人生的压抑性作用。

第三种为心灵论（或精神论）取向。这种取向可集中从宗白华、朱光潜等的美学论述中见出。在宗白华看来，人的一生应当是艺术的人生或人生艺术化。"这种艺术人生观就是把'人生生活'当作一种'艺术'看待，使他优美、丰富、有

[1] 严复：《原强修订稿》（1896），《严复集》第一册，第18页。
[2] 同上书，第27页。
[3] 王国维：《红楼梦评论》，《王国维文集》第1卷，北京：中国文史出版社，1997年，第1—2页。

条理、有意义。总之，就是把我们的一生生活，当作一个艺术品似的创造。这种'艺术式的人生'，也同一个艺术品一样，是个很有价值、有意义的人生。"[1] 他认为德国文豪歌德正是此种人生的典范："有人说，诗人歌德（Goethe）的人生（Life），比他的诗还有价值，就是因为他的人生同一个高等艺术品一样，是很优美、很丰富、有意义、有价值的。"[2] 这里显然标举的是脱离了身体或物质欲望的心灵化或精神化的人生。朱光潜的观点与此相近："人生本来就是一种较广义的艺术。每个人的生命史就是他自己的作品。……知道生活的人就是艺术家，他的生活就是艺术作品。"[3] 甚至也可以直截了当地说："人生的艺术化就是人生的情趣化。"[4] 他同样持有生活的心灵化立场。

第四种为境界论取向。冯友兰虽然把艺术视为"心赏"，但在具体阐述其代表性的人生境界论时，还是把人生分作从低到高的四重境界：自然境界、功利境界、道德境界和天地境界。自然境界和功利境界都是人生的低级境界，分别注重顺才顺性和"取"，其自觉性相对偏弱。显然，它们更多地属于人的身体及物质需要满足的层面。而道德境界由于注重"与"而非"取"，个体的自觉性增强，故属于人生的较高境界，更多地带有心灵性或精神性。天地境界则是人生的最高境界，是成圣成贤的绝境。[5] 这里显示了他对人的生活从身体需要或物质欲望到心灵完善需要的贯通性思考及由低到高的提升性把握。

这四种"生活论"取向（不限于此）虽然可以从共时态的角度去理解，体现出多种"生活论"取向共时段存在的状况，但毕竟也可以从历时态去加以把握，体现出现代中国"生活论"取向的历时性演变轨迹。首先是在清末年间，面对列强环伺、国破家亡的深重危机，现代中国仁人志士不约而同地选择种族论取向，渴望现代中国人种变得强大，正如前面严复所论。其次，同样是在清末民初之交，受到西方哲学思潮的影响，人们对个体生命欲望产生了欢欣与恐惧相交织的心理，正如上面王国维所阐发的欲望论取向那样。再次是20年代到40年代的心灵论取向，从外国学成归来的一批现代学人如宗白华和朱光潜等一再倡导"人生艺术化"取向，突出以心灵生活去引领身体生活或物质生活的重要性。最后是现代

[1] 宗白华:《青年烦闷的解救法》(1920),《宗白华全集》第1卷，第179页。
[2] 同上。
[3] 朱光潜:《谈美》(1932),《朱光潜全集》第2卷，第91页。
[4] 同上文，第96页。
[5] 参见冯友兰:《新原人》,《三松堂全集》第4卷。

中国特有的一种由身体或物质满足进展到心灵或精神提升的超越性修养路径，如前述冯友兰的四境界说所表述的那样。

这四种"生活论"取向，在1949年以后的中华人民共和国建设时期，一度被搁置或忘却，取而代之的则是以人民为主体的群体政治斗争成为生活的主要内容及方式，其核心在于以心灵性抑制人的身体性或物质性需要，其表现方式则是人生的理想主义或乐观主义。当上述群体政治斗争生活在"文革"时代被扭曲到几乎无以复加的极端地步时，一种相反的力量以及转机出现了：伴随着1978年开始的改革开放进程，人们可以中断阶级斗争，转而重新谈论人的生活或人性的生活了。

重新谈论生活而非以阶级斗争为核心的政治斗争生活，这本身就意味着对往昔政治斗争第一性原理的消解。正由于这种对生活的重新谈论发生在以经济建设为中心的时代及相应的市场经济条件下，特别是发生在全球化程度愈益加剧及全球消费潮流汹涌的时代，清末或20世纪初至今的"生活论"取向就势必在21世纪初被激化为"生活论转向"了。

这也就是说，清末以来的诸种"生活论"取向在改革开放时代，特别是21世纪初至今的特定条件下，被逐步激化为"生活论转向"，是有其特定缘由和后果的。简要地看，其缘由在于，被长时间压抑的身体饥渴及物质欲望急于寻求满足，但由于相应的社会节制机制匮乏，难免导致社会人群欲壑难填，过度膨胀。其后果在于，艺术日益成为人们种种急剧膨胀的身体需要及物质欲望得以宣泄的渠道，也就是成为一种身体鉴赏方式即身赏，而愈益偏离冯友兰倡导的"艺术即心赏"的现代传统了。

四、艺术身赏与艺术心赏之间

假如不以社会影响力日益强劲的电影或电视剧艺术为例，而是选择公众关注度如今已大不如前的小说，也可以见出"生活论转向"所试图加以概括的过去三十多年来社会现象本身的深层内涵的逐步呈现过程。

这个逐步呈现过程是从改革开放时代初期一直持续到现在的。高晓声的《李顺大造屋》（1979）和《陈奂生上城》（1980）分别讲述了中国农民的造房和寻求尊严两种生活梦想，由此显示出被长期压抑的个体物质欲望和精神尊严双重复苏的迹象。在路遥的《平凡的世界》（1986—1988）里，农村青年孙少平的几乎全部

的生活梦的焦点就在于进城,过上似乎总是可望而不可即的城里人生活,尽管他运用的还是那个年代特有的读书及精神提升等高雅方式。及至陈忠实的《白鹿原》(1993),发生在白鹿原上白姓和鹿姓两大家族祖孙三代之间的错综复杂斗争,把群体的革命斗争同个体身体感官、物质欲望及心灵超脱等方面的密切联系尽情揭示出来。其结尾处朱先生和黑娃之死、鹿子霖精神癫狂、白嘉轩伤残及鹿兆鹏结局不明等,似乎都在宣告那曾经支配现代中国百年历史的政治斗争精神或社会革命精神传统已趋于终结,接下来恐怕就该变成个体的身体需要及物质欲望复苏并占据统治地位的时代了。阎连科的《日光流年》(1998)凭借其独创的倒放式文体或溯源体叙事,让读者目击以司马蓝和蓝四十为代表的全体三姓村村民,为翻越因喉咙症而活不过40岁这一生存极限,以其肉体和精神所做的全部努力——换菜、翻土和引水、换皮、卖血直至卖身等。到这里,那位于个体言行深层而起着支配作用的当代中国"生活论转向"话语,似已自动卸去其全部伪装,而呈现出赤裸裸的本相——只要能继续活着,无论怎样的肉体还是精神代价都可以付出,哪怕结局还是失败。这样的粗野与文明、卑贱与高贵等相互混融的生活意志及其审美反思形式,无法不让人震撼!到了阎真的《沧浪之水》(2003),主人公池大为迫于生计而逐渐从精神高地向着物质欲望急剧堕落的历程,披露出一个危险信号:就连本该坚守精神高地的知识界都已在物质欲望的洪流中陷落或颓败,那么,当代中国社会生活靠什么去看护其急需看护的精神完整性?王刚的《福布斯咒语》(2009)则从具有艺术家气质的富豪野心家冯石的独特视角,讲述了当今中国地产大亨们的发迹与犯罪、变富与变坏、高贵与堕落等相互交织的混乱故事,其间勾勒出当代中国的种种社会乱象,如国企停产与变卖、工人下岗失业、市场交易无序、骗贷与胡乱抵押等银行不良行为,官员腐败却还想干事等等,由此集中展示了当今中国社会具有翻江倒海力量的资本精英阶层深藏不露的罪恶本相。

　　从这些发生于不同时段的不尽相同的小说故事中可以看到,当代中国的"生活论转向"话语的主潮,诚然起初乃至今天都可能不无道理地同时包含着身体文化与心灵文化、物质生活与精神生活等完整内涵,但是,就当前中国社会现实的实际境遇而言,这些初衷一旦与它们相遇,就难免发生偏斜或变形——这就是逐步地集中偏向了急切地复苏的个体生命欲望或生命本能,无论是农村人还是城里人的故事,也无论是关于身体还是精神的事件,更无论是肯定性还是否定性的描写等。这一点在社会现实中是不以公众的个人意志为转移的,它服从的与其说是

学理性逻辑，不如说是现实性逻辑。艺术品直接叙述的是个体精神生活及心灵等方面的故事，但间接透露的却更多地指向当下中国人生命欲望或本能的复苏与支配状况。这样的潮流所向，相对而言，往往是满足公众的身体感官需要的冲动占据上风，而满足其心灵提升需要的冲动受到抑制或忽略。如此一来，艺术难免更多地成为一种身体鉴赏即身赏方式，而非冯友兰主张的"心赏"方式。

一般说来，艺术当然应当既满足人的身体鉴赏也满足人的心灵鉴赏需要，即艺术应当既是一种身赏也是一种心赏，特别是任何艺术都必须也只能通过身赏而进入心赏，也就是通过感动公众的身体感官而感动其心灵或精神。但在当今的特定条件下，特别是在以生命本能的满足为主导的"生活论转向"进程中，艺术身赏的风头一度盖过并抑制了艺术心赏，这应当正是当前问题的症结之所在。

借助于重温丰子恺当年对此类问题的独特思考，或许有可能摆脱今天在艺术身赏与艺术心赏问题上的徘徊局面。他强调："我们用嘴巴吃食物，可以营养肉体；我们用眼睛看美景，可以营养精神。"[1]在他看来，肉体或身体与精神或心灵是个体不可或缺的两个方面，从而认为艺术必须兼顾这两方面的功能。不过，他又同时看到人的眼睛而非嘴巴的优先性："人因为有这样的一双眼睛，所以人的一切生活，实用之外又必讲求趣味。一切东西，好用之外又求其好看。一匣自来火，一只螺旋钉，也在好用之外力求其好看。这是人类的特性。人类在很早的时代就具有这个特性。在上古，穴居野处，茹毛饮血的时代，人们早已懂得装饰。他们在山洞的壁上描写野兽的模样，在打猎用的石刀的柄上雕刻图案的花纹，又在自己的身体上施以种种装饰，表示他们要好看；这种心理和行为发达起来，进步起来，就成为'美术'。"[2]他显然把"美术"（其实相当于当今的所谓"艺术"）的发生归结为人的眼睛器官需要首要地加以满足的结果。"故美术是为了眼睛的要求而产生的一种文化。故人生的衣食住行，从表面看来好像和眼睛都没有关系，其实件件都同眼睛有关。越是文明进步的人，眼睛的要求越是大。人人都说'面包问题'是人生的大事。其实人生不单要吃，又要看；不单为嘴巴，又为眼睛；不单靠面包，又靠美术。面包是肉体的食粮，美术是精神的食粮。没有了面包，人的肉体要死。没有了美术，人的精神也要死——人就同禽兽一样。"[3]正是在这里，他在

[1] 丰子恺：《图画与人生》，《静观人生》，长沙：湖南文艺出版社，2003年，第100页。
[2] 同上文，第102页。
[3] 同上文，第102—103页。

兼顾身体与心灵（或精神）的基础上更加突出心灵的优先性地位。

按照丰子恺的上述观点去推导，艺术身赏与艺术心赏虽然各有其作用，但毕竟是有主次之分的，即不应当是艺术心赏服从于艺术身赏的引导，而应当是相反，艺术身赏服从于艺术心赏的引导。

五、艺术公众的心理层面构造

艺术身赏与艺术心赏之争，终究会具体体现在艺术公众中，特别是通过公众的心理层面构造表现出来。如此，有必要探询艺术公众的心理层面构造问题，看看在其中艺术身赏与艺术心赏是如何组合起来的。考察这个问题，同样可以从丰子恺的观点中寻求启示。他在《艺术的园地》一文中具体阐述了艺术效果的两个层面：艺术的直接效果与间接效果。

丰子恺认为："艺术及于人生的效果，其实是很简明的：不外乎吾人面对艺术品时直接兴起的作用，及研究艺术之后间接受得的影响。前者可称为艺术的直接效果，后者可称为艺术的间接效果。即前者是'艺术品'的效果，后者是'艺术精神'的效果。"[1]艺术的直接效果是艺术品直接感发受众的结果，主要诉诸人的身体感觉，并由此进入人的心灵。"直接效果，就是我们创作或鉴赏艺术品时所得的乐趣。这乐趣有两方面，第一是自由，第二是天真。"[2]他在这里主要标举的是艺术品对人的自由与天真的本性回归的意义。"所以说，我们创作或鉴赏艺术，可得自由与天真的乐趣，这是艺术的直接的效果，即艺术品及于人心的效果。"[3]

在他看来，与艺术的直接效果（"自由"与"天真"）不同的是，艺术的间接效果主要来自于"艺术精神"而非"艺术品"，表现为"远功利"和"归平等"。"间接的效果，就是我们研究艺术有素之后，心灵所受得的影响，换言之，就是体得了艺术的精神，而表现此精神于一切思想行为之中。这时候不需要艺术品，因为整个人生已变成艺术品了。这效果的范围很广泛，简要地说，可指出两点：第一是远功利，第二是归平等。"[4]这里的"远功利"和"归平等"两点都指向了人的精神或心灵，而在其中，对后者的强调令人印象更深。"艺术的效果，是归平等。

[1] 丰子恺：《艺术的园地》，《静观人生》，第107页。
[2] 同上。
[3] 同上文，第110页。
[4] 同上。

我们平常生活的心，与艺术生活的心，其最大的异点，在于物我的关系上。平常生活中，视外物与我是对峙的。艺术生活中，视外物与我是一体的。对峙则物与我有隔阂，我视物有等级。一体则物与我无隔阂，我视物皆平等。故研究艺术，可以养成平等观。"[1]他还进一步引用杜牧的诗句去阐发其"平等观"："唐朝的诗人杜牧有幽默诗句云：'公道世间惟白发，贵人头上不曾饶。'看似滑稽，却很严肃。白发是天教生的，可见天意本来平等，不平等是后人造作的。学艺术是要恢复人的天真。"[2]可见，艺术的间接效果指向了艺术的心灵或精神维度，与艺术的直接效果相比，是具有更加重要的地位的。

丰子恺的上述两层面划分及相关阐述是具有一定的合理性的，但毕竟还相对粗略。就面对具体艺术品的作为艺术公赏力的主体的公众心理构造而言，稍稍具体而细致的层面划分是需要的。下面不妨尝试就艺术公众的心理层面构造提出一种看法。

艺术公众的心理层面构造应当由五层面组成：

第一层为感官赏玩层，是由艺术品鉴赏引发的身体感官反应与享受层面，表明公众通过感发艺术品而引起身体器官的生理与心理反响。

第二层为本能赏玩层，是由艺术品鉴赏引发的身体本能反应与享受层面，显示公众的"饮食男女""食色"或"传宗接代"等生命欲望或生存本能受到触发，产生共鸣性反应。

第一层和第二层都是主要依托人的身体而生发的相对低级的层面：第一层为初始层，第二层为本能层。接下来的第三层为情理赏玩层，它是由感官赏玩层和本能赏玩层相继引发的心灵感动层面，具体地说是人的情感与理性等心理功能的反应与享受层面。艺术公众到此进入较高级层面，它主要起到串联或贯通低级层面与高级层面的中介性作用。

第四层为神妙赏玩层，是由情理赏玩层引发的入神与观妙层面，表现为艺术品的深长余兴或余味激发公众反复品评的愿望，属于艺术公众的心理层面构造的最高层（假如可以这样设定的话）。特别对中国古代道家美学而言，入神与观妙都可以指向宇宙及人生的"玄之又玄"的至高境界或绝境，当然同时还可以激发公众对情义、道义、仁爱、诚信、忧患等人生价值的品味。但一旦抵达这最高境

[1] 丰子恺：《艺术的园地》，《静观人生》，第111页。
[2] 同上文，第113页。

界,就必然会"走下坡路",转而向着现实的人生回归,于是有艺术公众的主体心理构造的真正的最后层面——第五层,即赏效余衍层。

赏效余衍层,是由上述感官赏玩层、本能赏玩层、情理赏玩层、神妙赏玩层所共同感发而又令公众本人所不由自主地和潜移默化地隐然通向的日常生活言行层面,具体表现为公众的日常生活言行不由自主地受到艺术品中人与事、情与理等的柔性吸引或感召。例如,《平凡的世界》里的孙少平通过阅读大量中外文学作品使身心受到感染,执着地以作品中英雄人物为原型在苦难中追求高尚的精神生活。

从这五层面构造回看当今艺术主潮,可以看到如下事实:与古典性艺术相比,当今艺术越来越倾向于仅仅触动公众的第一、二层面,至多第三层面,而极难渗透到第四层面。经常的情形是,艺术品面对公众鉴赏时往往从第一、二、三层面绕过第四层面而转入第五层面。第四层面的缺失,恰是当今艺术的重大症候。一批中式大片如《英雄》《夜宴》《让子弹飞》《一步之遥》等诚然多少有其可取处,但它们几乎无一例外地无法让公众进展到第四层面。不仅如此,有的还造成了公众价值观的混乱,例如《让子弹飞》及《一步之遥》展示了编导丰富的想象力,但在生活价值理念上又陷入混乱无序之境。

在当前"生活论转向"条件下探讨艺术身赏与艺术心赏问题及与此相关的心理层面构造,可以使我们更清晰地见出当前艺术中出现的重身体而轻心灵问题的症结之所在:这就是为了人的身体文化需要的满足而宁可抑制乃至牺牲人的心灵文化需要。而恰恰是后者应当在当代生活中居于主导地位。如此,在艺术公众中重新张扬艺术心赏观就具有了迫切而又重要的意义,这意味着无论是在现实生活还是艺术生活中都应当坚持突出心灵生活的优先地位。

六、本书小结

由于如此,这里不妨把本书以上一直在分析的一些要紧的意思,再集中起来,打一个小结,聊作本书的不能不有的结束语吧。这个"结"或许可以简约为以下几层意思:

第一,人为中介,艺即心赏。中介,本来是指在不同事物之间起居间联系作用或媒介作用的过程或东西,这里用来指处于生存活动中的人所扮演的与他人产生关系的社会角色。这是说,个人总是被他者中介,同时也中介他者,从而是中介的存在。个人从出生到成人,无一离不开他者对自己在衣食住行等方面提供的

中介。倘若没有他者的中介，个人绝对无法成长及成人。同时，个人一旦成长及成人，也会为他者提供必要的中介作用，回报他者，承担自己对他者的义务。在这一点上，可以重温马克思的精辟论述："人的本质不是单个人所固有的抽象物，在其现实性上，它是一切社会关系的总和。"[1] 把"人的本质"在"现实性"层面上的呈现规定为"一切社会关系的总和"，这正表明个人受制于"一切社会关系的总和"，而这"一切社会关系的总和"其实正相当于个人所生存于其中的全部他者环境。当然，马克思不仅认为个人受制于社会环境，同时也认为个人能够改造社会环境。"哲学家们只是用不同的方式去解释世界，而问题在于改变世界。"[2] 当个人懂得不仅应参与到"解释世界"的进程中，而且更应参与到"改变世界"的进程中时，他对于他者的中介角色作用就真正发挥出来。这里的个人，无论是作为艺术家还是作为公众，都是既被他者中介，也会中介他者的存在。

在当今全媒体时代，人所具有的中介性存在的特性，会由于他所须臾不能分离的以手机为中心媒介的国际互联网、移动互联网或"互联网＋"平台的无所不在的作用，而变得更具实在性及可操作性。这是因为，当今时代个人不仅本身就在生活中起到中介作用（既被他者中介，也中介他者），而且擅长于处处使用互联网媒介而使自己的生活更具中介化特性。

人不仅本身就是中介性的存在，而且还善于创造有力的艺术中介即艺术媒介去传达人生的意义，这就是运用艺术品这种符号表意形式去表达人生意义。艺术，按照前引冯友兰的观点，是人对事物的心赏，正像哲学是人对事物的心观一样。艺术的任务不是满足人对事物的物质赏玩需要，而是满足人对事物的心灵赏玩即心赏需要。这里的心赏，就是指一种精神性鉴赏而非物质性鉴赏。艺术品正是要通过自身的中介或媒介的兴发感动，唤醒公众的心赏热情。

第二，分赏偏美，公赏中美。艺术作为人对事物的心赏，长期以来存在着群赏和个赏两种取向的分别，正像本书第二章和第三章所论述的那样。如今，它们已经和正在蜕变为公众中的分众各赏格局即分赏。这种艺术分赏的结果就是分赏偏美。偏，本义是不正、倾斜。偏美，是指公众中不同的个人、家庭或社群，已然因日常的艺术传媒接触习惯的差异而发生趣味分化，分别鉴赏各自所偏爱的美。偏美，就是分散的、偏心的、偏爱的或偏离的美，正如前面所说，这是一种

[1]〔德〕马克思：《关于费尔巴哈的提纲》，《马克思恩格斯选集》第1卷，第56页。

[2] 同上。

私赏。分赏偏美，与费孝通十六字箴言中所谓的"各美其美"相比已有了明显不同。如果说，"各美其美"可以理解为各个个人、家庭或社群都有自身的独立而完整的美，那么，分赏偏美则是说各个个人、家庭或社群的独立而完整的美已然失去其独立完整性，发生了偏移、偏斜、偏离或偏执等偏离中心的变故。

面对这种艺术分赏及其偏美格局，亟须呼吁艺术公赏及相应的中和之美。如果说，艺术分赏的结果是个人分别鉴赏各自以为美的偏美，那么，正是艺术公赏才可能共同地实现对中和之美的鉴赏。中美，是中和之美的简称，是指中和、中正或和谐之美的意思。这里的中美与共同美有所不同。共同美突出并追求美的事物之间的同一性，而中美注重的是美的事物的多样性或多变中的那种中和状态，是多种美之间相互调和或折中的状态。公赏中美，正是指通过提升公民的艺术公赏力而实现对中和之美的鉴赏。在这里，分赏的偏美与公赏的中美之间，有着不同。人们各自分赏其彼此偏离的美，这是偏美；人们也可以公赏各自可以接受的中和之美，这是中美。

不妨在此把本书前面提及的几种情形再集中起来说说。群赏，鉴赏的是以普通公众为主的群体所青睐的美，这自然是一种以俗趣主导雅趣之美，故称之为俗美；个赏，鉴赏的是文化人群体所青睐的个性化的美，这必然是以高雅趣味主导俗趣之美，故称之为雅美。分赏，则出现了偏美。公赏，呼唤从偏美回归到中美。

第三，公心互融，美美异和。要突破分赏偏美的困境而走向公赏中美，重要的是调动公民的公心，实现公民与公民之间的公心互融，也就是公心与公心之间的相互交融。钱穆在把整个中国文化的特质归结为以"人心"为主的文化（或称"唯心文化"）时指出，"人心"既有谋生的欲望，也有"道心"的一面。人们为了谋生，难免相互争夺，但人们更加珍惜的是大群体的共同生活，这依赖于心灵的作用，这就是标举"道心"。这种"道心"根本上是"大公"的："大家同有，而又可以相通"，"人人之心合为一心"，"一人之心，即可是千万人之心。一世之心，即可是千万世之心"。[1]这种"道心"实质上就是公心。"人类文化理想，主要只能从人事上求，一切人事，主要只能从人心上求。但亦不能从各人个别的私心上求，只能从群体大我共同相通的公心上去求。"[2]假如人人都能以公心去待人处

[1] 钱穆：《中国文化的特质》，钱穆《钱宾四先生全集》第42卷《历史文化论丛》，台北：联经出版事业公司，1998年，第66页。

[2] 同上文，第69页。

事，那么，一个和谐的社会是可以期待的，这样才可以实现美美异和。美美异和并非是指不同的个人与个人之间消除差异而实现完全的同一，也就是并不等同于费孝通十六字箴言中标举的"美美与共"，而是仅仅指在尊重和带入相互差异的基础上实现差异中的和谐。与美美与共相信人与人之间终究可以达成美的同一性不同，美美异和是指不同的美或审美对象之间也可以相互共存，形成差异中的和谐关系。

第四，人顺天地，三才分合。如果说，美美异和还主要只是从人类内部去观察美，那么，正是三才理论为在天地人这一更大的关系场中全面地和完整地考察美，奠定了坚实的知识型基础。

从古老的三才知识型看，人或人类总是生活在天与地（自然）之间，也就是在天与地的怀抱中生存，三才同在。由于如此，人或人类决不应寻求单方面去驾驭或征服天与地，而应顺任天与地的规律，去求得三才之间相互依存和相互协调的共在。按照前引《易·说卦》的表述，"立天之道曰阴与阳，立地之道曰柔与刚，立人之道曰仁与义"。天道为阴阳，地道为刚柔，人道为仁义。这三种（对）道或价值理念之间的相互交融，特别是人道（仁义）之顺任于天道（阴阳）和地道（刚柔），才是人间之至道。

但是，考虑到进入21世纪以来，三才之中人与天和地的关系已逐步恶化到连人类自己都已深感难以承受和追悔莫及的严峻程度，人道与天道和地道之间已很难形成中国古代所诉求的"天人合一"或"万物一体"式同一性，即使是人道内部，完全的同一也已成为遥不可及的梦幻，因此，实事求是地看，转而寻求三才分合这一目标，应当更显务实态度。三才分合，是指天、地、人三方在相互的差异中实现有限度的契合。在当今地球"生物圈"，人确实需要重新学会与宇宙万物和睦共处，不再是征服宇宙万物，而是与宇宙万物共处于同一个"生物圈"中，共同建设或改善"生物链"，形成可持续的互动型生存。

这样，在如上论述的基础上，不妨归结出下面八句话，聊作本书的结束语：人为中介，艺即心赏；分赏偏美，公赏中美；公心互融，美美异和；人顺天地，三才分合。

假如能再简约点，也可以是这四句话：分赏偏美，公赏中美，美美异和，三才分合。这就是说，公众固然可以分赏偏美，但还是不如公赏中和之美，不同美相异而和，天地人三才在差异中相互契合。

后 记

本书的思考和撰写，起始于大约 2008 年春，那时我还在北京师范大学，从教务处调任艺术与传媒学院不到一年，与新同事们一道组织第 15 届北京大学生电影节。去到这个拥有电影学、电视艺术学、音乐学、舞蹈学、美术学、设计学、数字媒体、书法学等艺术门类学科专业较为齐全的综合大学的艺术与传媒学院工作，新的艺术学学科、专业、同事、学生、同行等的压力（动力），促使我把个人的学科专业重心从"文学"转到"艺术"，也就是由"文"到"艺"，从与中国语言文学相邻的艺术学视角去思考那些急需思考的艺术学新问题。那时学术界有关公共领域、公共性及艺术的公共角色等方面的研究，以及同事张洪忠教授对大众媒介公信力的理论探索和实证调研，还有同郭必恒副教授的经常讨论和合作，都对我有助益。于是，我在那时产生并提出了研究"艺术公赏力"这一新命题的自我要求。这正是本书思考和写作的最早缘起。

这一研究过程随着我于 2011 年初调回母校北大艺术学院工作而继续，并同我对北大艺术理论传统的自觉反思承接了起来。在阔别 27 年后重返北大，生活在燕园的怀抱中，那些深潜于心的东西如今重又活跃起来，不断赐予我的艺术公赏力思考以新的"感兴"。

本书正是过去近八年间陆续思考和写作的结果。本书选题曾于 2012 年以"当代条件下艺术公赏力研究"为题申报北京市哲学社会科学基金项目并获准立项，项目标准号 12ZXB006。结项成果于 2014 年夏由中国人民大学张法教授、北京大学彭锋教授和北京师范大学陈雪虎教授予以鉴定。邹惠教授、陈旭光教授、向勇教授、陈均副教授也给予了帮助。同时，本书还获得北京市社会科学理论著作出版基金的资助。特此向北京市哲学社会科学规划办、北京大学社科部及如上专家致谢。

项目结项通过后，我对书稿又继续做了较大幅度的修改和扩充，直到成为现

在这个样子。

近几年来时常聆听叶朗先生讲述北大治学经验及燕园故事,获益甚多。先生对北大艺术理论传统的传承和开拓的自觉,对审美意象传统、人生境界及精神气象的执着探索,都给予我重要启迪。胡经之先生虽远居深圳,但仍时时牵挂母校北大及我所在的艺术学院和艺术学理论学科的新进展。童庆炳先生的生前关怀和鞭策给了我探索的动力,本想能在不久后携此新书向他汇报,可惜如今只能告慰于他的在天之灵了。程正民先生、陈传才先生、李衍柱先生、杜书瀛先生和曾繁仁先生等前辈的鼓励促我继续前行。

与刘恪教授多年来一道购书、谈书及论学之谊,已融进本书写作过程中。董晓萍教授代为查找相关外文资料。李怡教授为我复印和快递资料。陈雪虎教授、胡继华教授、周志强教授、石天强副教授、何浩副研究员、唐宏峰副教授、罗成副教授、金浪讲师、林玮讲师等先后对部分初稿提出过各自的意见。时为博士生的苗雨、张慧喆、吴键等也有过协助。

承蒙罗勇先生慷慨惠允,本书最初章节的初稿《论艺术公赏力——艺术学与美学的一个新关键词》得以在他时任主编的《当代文坛》杂志(四川省作家协会主办)2009 年第 4 期首次发表。随后多章的初稿也陆续获得这一礼遇。该刊后任主编夏述贵先生和副主编鄢然女士等也都给予了这种持续的信赖和帮助。

同时,本书的其他一些章节的初稿也曾得到《天津社会科学》《中国高校社会科学》《人文杂志》《艺术百家》《当代电影》《扬子江评论》《社会科学战线》《南方文坛》和《美育学刊》等杂志的编辑和主编的支持。

特此说明并向以上所有师友致谢。

我还要感谢北京大学艺术学院学术委员会全体委员的信赖、北京大学人文学部主任申丹教授的支持,以及北京大学出版社领导和谭燕编辑的倾力帮助。

王一川

2015 年 7 月 31 日记于北京林萃西里